KB090202

능호관 이인상 서화평석

1
회화

능호관 이인상 서화평석

1 회화

박희병 지음

2018년 9월 20일 초판 1쇄 발행
2020년 2월 5일 초판 2쇄 발행

펴낸이 한철희 | 펴낸곳 돌베개 | 등록 1979년 8월 25일 제406-2003-000018호
주소 (10881) 경기도 파주시 회동길 77-20 (문발동 532-4)
전화 (031) 955-5020 | 팩스 (031) 955-5050
홈페이지 www.dolbegae.co.kr | 전자우편 book@dolbegae.co.kr
블로그 imdol79.blog.me | 트위터 @Dolbegae79 | 페이스북 /dolbegae

주간 김수한
편집 이경아
표지디자인 민진기 | 본문디자인 이은정·이연경·김동신
마케팅 심찬식·고운성·조원형 | 제작·관리 윤국중·이수민
인쇄·제본 상지사

ISBN 978-89-7199-901-1 (94600)
 978-89-7199-900-4 (세트)

이 도서의 국립중앙도서관 출판예정도서목록(CIP)은 서지정보유통지원시스템 홈페이지(http://seoji.nl.go.
kr)와 국가자료공동목록시스템(http://www.nl.go.kr/kolisnet)에서 이용하실 수 있습니다.
(CIP제어번호: CIP2018024838)

능호관
이인상
서화평석

凌壺觀 李麟祥 書畫評釋

1 회화

박희병 지음

돌베
개

돌이켜 보면 나의 공부길은 문학 연구에서 출발해 사상사 연구를 거쳐 예술사 연구에 이르게 되었다. 문학 연구, 사상사 연구, 예술사 연구는 제각각 고유한 분야로서, 대상·방법·의제議題가 서로 많이 다르다. 하지만 이 세 분야는 공히 한국학의 핵심적 영역을 이루면서 연접連接해 있는바, 서로 깊은 관련을 맺고 있다.

그럼에도 근대 이래 한국 학계에서는 이 세 분야를 각각 따로 연구하는 관행이 굳어져 있으며, 세 분야를 넘나들거나 아우르며 연구하는 학자는 찾아보기 힘들다. 요컨대 근대 이래 한국학은 철저히 분과학문을 견지하고 있다 할 것이다.

물론 분과학문이 갖는 장점도 없지 않다. 이를테면 고도의 전문성 같은 것이 그에 해당할 터이다. 그러므로 분과학문의 장점에 대한 정당한 인식 없이 학문의 '융복합'만 외치다가는 오히려 얼치기 학문에 이르기 십상일 것이다.

하지만 그렇다고 해서 한국의 분과학문적 학문 관행이 정당화될 수는 없다. 분과학문의 틀에 갇혀서는 큰 스케일의 학문, 넓은 시각, 광폭廣幅의 상상력, 창발적創發的 사고가 나오는 것이 불가능하다. 대체로 주어진 틀에 안주하며 비슷한 방식, 비슷한 언어, 비슷한 주제로 연구하기 마련이다. 내가 보기에 최근의 한국학 연구는 실증적 연구가 주가 되고 있으

며, 실증을 넘어 큰 문제의식, 큰 의제로 나아가지 못하고 있는 듯하다. 튼실한 실증이 중요한 것은 말할 나위도 없다. 하지만 거기에 그쳐서는 1차원적 학문에 머물 수밖에 없다.

1차원적 학문을 넘어서기 위해서는 논리, 사유, 문제의식이 필요하다. 한국학 연구는 전반적으로 여전히 논리력이 부족하지 않은가 생각된다. 더군다나 사유다운 사유는 좀처럼 발견하기 어렵다. 그러니 참신하거나 혁신적인 문제의식이 나올 리 없다. 이런 풍토에서 새로운 개념이나 새로운 이론의 창출을 기대할 수는 없다.

사유는 기본적으로 실증과는 다른 정신의 영역이다. 그것은 또한 재치나 입담과도 거리가 멀다. 실증 편향, 재치, 입담은 오히려 사유의 결핍을 보여줄 뿐이다. 사유는 백척간두百尺竿頭에서 텍스트, 세계, 현실과 마주할 때 비로소 시작된다. 그러므로 고뇌와 응시와 침잠, 실존과 긴 호흡이 요구된다. 학자와 지식인의 책무도 이 지점에 이르러야 비로소 문제시될 수 있을 터이다.

나는 인문학의 최핵심이 텍스트의 깊은 이해에 있다고 생각한다. 문학작품, 역사적 기록, 철학적 담론, 사상적 문건, 그림, 서예 이 모두는 텍스트다. 텍스트에는 '인간'이 담겨 있다. 그러므로 텍스트의 이해는 최종적으로 인간에 대한 정당하고 심도 있는 이해를 목표로 삼는다. 우리가 생에서 늘 목도하는 바이지만 인간을 제대로 이해한다는 것은 얼마나 어려운 일인가.

본서는 바로 이 '텍스트 읽기'와 관련된 책이다. 본서에서 연구 대상으로 삼은 텍스트는 능호관凌壺觀 이인상李麟祥(1710~1760)의 서화이다. 회화는 본서의 제1권에서 다루고, 서예는 제2권에서 다룬다.

텍스트 연구에서 가장 중요한 것은 텍스트의 내적·외적 맥락에 대한

파악일 것이다. 이인상의 서화를 제대로 읽기 위해서는 텍스트와 관련된 전기적 및 문학적·사회적·정치적·사상적·예술적 맥락을 종횡으로 검토하지 않으면 안 된다. 이는 결국 이인상이라는 인간을 하나의 텍스트로서 구명究明하는 작업에 해당한다. 그러므로 이인상의 서화에 대한 연구는 근원적으로 이인상의 정신과 의식에 대한 연구라고 말할 수 있다. 즉 서화를 매개한 인간 연구인 것이다.

본서는 이처럼 텍스트의 내적·외적 맥락을 추궁하기에, 궁극적으로는 예술사에 대한 해명을 목표로 삼고 있으면서도, 예술·문학·사상 이 3자의 관련을 집요하게 따지며 그것에 전체적 일관성과 질서를 부여하고 있다.

이 점에서 본서는 그 연구의 방법론과 자세에 있어 분과학문의 체제를 완전히 벗어나 있다고 할 것이다. 본 연구가 기존의 이인상 서화 연구와 다른 점, 더 나아가 한국에서 이루어진 기존의 어떤 예술사 연구와도 차별되는 점은 본서가 취하고 있는 바로 이 연구 방법론과 자세에서 기인한다.

이인상의 서화에 대한 연구는 비단 18세기 전·중기 조선의 문학사·예술사·사상사만이 아니라, 근세 동아시아의 문학사·예술사·사상사에 대한 우리의 인식을 한 단계 끌어올려 주리라 기대한다. 뿐만 아니라 본서의 연구를 통해, 18세기 후반 조선의 문학사·예술사·사상사는 물론이려니와 19세기 전반 조선의 문학사·예술사·사상사에 대한 계통적 혹은 대비적對比的 이해가 가능해짐으로써 우리의 안목이 좀더 넓어지고 높아지리라 기대한다.

이처럼 이인상 연구는 단지 이인상과 그의 시대(겸재 정선이 바로 이 시대에 속한다)에 대한 이해의 도모에만 그치는 것이 아니라, 18세기 후반에 활동한 연암 박지원과 19세기 전반에 활동한 추사 김정희(이 두 사

람은 모두 이인상을 존경하였다)의 시대를 바라보는 하나의 새로운 시좌視座를 획득하게 해 주며, 이 두 거물의 문학과 사상의 특질, 그리고 그 예술적 성취에 대한 좀더 심도 있는 이해와 함께 그 인간학적 인식의 심화를 가능케 하는 하나의 의미 있는 준거準據를 획득하게 해 준다. 이 점에서 본서는 차후의 한국학 연구에 기여하는 바가 있으리라 생각한다.

내가 이인상 연구에 착수한 것은 지난 세기 말인 1998년이다. 나는 우선 그의 문집인 『능호집』凌壺集의 번역부터 시작하였다. 이 책을 면밀하게 읽으면 이인상을 알 수 있으리라 기대해서였다. 3년쯤 걸려 번역을 마치자 이인상이 어떤 인간인지 대강의 윤곽이 잡히는 느낌이었다. 하지만 이인상과 교유한 사람들의 실체라든가 이인상의 생애와 관련해 새로운 의문점들이 많이 생겨났다.

연구가 답보 상태에 빠져 있을 때 나는 운명처럼 이인상의 후손가에서 『뇌상관고』雷象觀藁와 조우遭遇하였다. 2005년 봄이다. 『능호집』이 간본刊本 문집이라면 『뇌상관고』는 초본草本 문집이다. 『뇌상관고』에는 『능호집』에 없는 내용이 많았다. 나는 『뇌상관고』를 면밀히 검토하면서 이인상의 상像을 다시 그리게 되었고, 이인상과 관련한 의문들을 적잖이 해결하게 되었다.

애초 이인상에 대한 나의 관심은 사상사적 문제의식에서 비롯된 것이지만 이 무렵부터 나는 이인상의 서화 쪽으로 관심을 확장하게 되었다. 이로 인해 나는 이전의 공부길에서 겪어 본 적이 없는 큰 난관에 봉착하게 되었다. 최대의 난관은 서화 자료의 열람에 있었다. 실물을 보고 싶었지만 미술사학의 바깥에 있는 나에게 그런 기회가 쉽게 제공되지는 않았다. 이런 제약 속에서도 나는 여러 분의 도움을 받아 이인상의 서화를 일부나마 실견할 수 있었다. 하지만 문제는 실견의 어려움에만 있는 것이

아니었다. 또 다른 난점은 서화의 사진 파일조차도 쉽게 얻을 수 있는 일이 아니라는 점이었다.

이런 애로 속에서도 나는 10년에 걸쳐 차곡차곡 자료를 축적해 갔다. 이인상의 서화 자료를 수집하기 위해 나로서는 최대한 노력을 기울였지만 그럼에도 내가 미처 접하지 못한 자료들이 없지 않으리라 생각한다. 이런 한계가 없는 것은 아니나 적어도 현재 알려져 있는 이인상의 서화는 하나도 빠뜨리지 않고 이 책에서 모두 다루었다.

종전에 거론된 이인상의 서적書跡은 30점 안팎이다. 나는 많은 작품들을 새로 찾아내 본서에서 총 131점을 다루었다. 그림은 새로운 작품의 발굴이 쉽지 않아, 본서에서 기존의 목록에 보탠 작품은 둘에 불과하다. 〈수루오어도〉水樓晤語圖와 〈영지도〉靈芝圖가 그것이다. 〈수루오어도〉는 종래 이윤영의 작품으로 알려져 왔다.

이 책은 초고 작성에 3년이 걸렸으며, 초고를 고치고 다듬고 보완하는 데 3년이 걸렸다. 꼬박 6년 동안 나는 다른 일에 일절 눈을 주지 않고 오로지 이 일에만 매달렸다. 이 기간 중에 나는 가간사家間事로 어려움을 겪기도 했지만 그 힘든 시간 속에서도 이 일을 손에서 놓지 않았다.

나는 학인으로서 이인상 연구를 통해 일정한 향상向上이 있었다고 생각한다. 다른 문인이나 예술가를 보는 눈만이 아니라, 나무나 바위나 구름을 보는 눈도 이전보다 깊어진 것을 스스로 깨닫는다. 인문학자로서의 보람으로 여기며 감사한 마음을 갖고 있다.

이인상이 그토록 강조한 '독립불구'獨立不懼(홀로 서 있되 두려워하지 않음)의 정신을 나는 이 책을 집필하는 내내 잊은 적이 없으며, 지금도 그러하다. 학문 역시 결국은 '독립불구' 아니겠는가.

이 책의 초고를 출판사에 넘긴 지 3년 만에 마침내 책이 세상에 나오

게 되었다. 이 책의 편집과 제작은 이경아 팀장이 맡아 했다. 이 팀장은 온갖 책을 다 만들어 명성이 높은 분이지만 그래도 이런 책은 처음이지 않을까 싶다. 아마 말할 수 없는 고초를 겪었을 줄 안다. 이 자리를 빌려 심심한 위로와 감사의 말을 전한다. 아울러 수많은 도판과 한자 자형을 본문에 앉히느라 오랜 시간 고생하신 디자인팀의 이은정·이연경·김동신 세 분께도 감사의 말씀을 드린다.

끝으로, 어려운 여건에도 득실을 따지지 않고 이 책의 출판을 흔쾌히 맡아 주신 한철희 사장께 깊이 감사드린다.

<div align="right">

2018년 9월 5일
박희병

</div>

감사의 말

이 책을 집필하기까지 많은 분들과 많은 기관의 도움을 받았다. 이 자리를 따로 마련해 감사한 마음을 전하고자 한다.

이인상의 종손이신 이주연 씨의 후의로 『뇌상관고』, 『능호인보』凌壺印譜, 『완산이씨세보』完山李氏世譜 등의 문헌을 연구에 이용할 수 있었다.

이인상기념사업회의 이진구 씨는 이인상기념사업회에서 촬영한 《원령필》元靈筆 상·중·하 세 책의 사진 파일을 제공해 주셨다.

풍서헌 이우복 선생은 소장하고 계신 이인상 서화의 사진 파일을 이용할 수 있도록 허락해 주셨다. 그뿐만 아니라 소장하고 계신 《능호첩 A》 전체의 사진 촬영을 허락해 주셨다. 당시 규장각 관장으로 계시던 이성규 교수의 주선이 있었다.

서울옥션의 구유미 씨를 통해 이인상, 이윤영, 김상숙의 서화 사진 파일을 제공받을 수 있었다.

구경옥 여사께서 허락해 주셔서 고 김구용 선생이 소장한 이인상과 이윤영의 서화 몇 점을 촬영할 수 있었다. 은평역사한옥박물관장으로 계시는 김시업 선생의 주선이 있었다.

계명대 한국학연구원 원장으로 계시던 이윤갑 교수의 주선으로 계명대 동산도서관에 소장된 《단호묵적》丹壺墨蹟 전체를 촬영할 수 있었다.

경남대 박물관 관장으로 계시던 최재남 교수의 도움으로 경남대 박물

관 데라우치문고에 소장된 이인상 서적書跡의 사진 파일을 제공받을 수 있었다.

계당 정구선 선생은 소장하고 계신 《능호첩 B》의 사진 촬영을 허락해 주셨다. 고려대 정우봉 교수가 이 첩의 존재를 알려 주었으며, 전남대 신해진 교수의 주선으로 전남대 도서관에 위탁된 이 첩 전체를 촬영할 수 있었다. 고문헌자료실의 오정환 씨가 촬영을 맡아 수고해 주셨다.

고미술품 감식가인 김영복 선생은 이인상의 서화에 대해 도움말을 주시는 한편, 이인상 서적書跡의 사진 파일을 제공해 주셨다.

고문헌 연구가인 박철상 박사는 이인상의 인장과 전서 판독에 도움을 주셨다. 또한 소장하고 있는 팔분서八分書로 쓰인 〈곤암명〉困庵銘의 사진 파일을 제공해 주셨다.

영남대 임완혁 교수의 주선으로 영남대 도서관에 소장된 《공하재선첩》公荷齋繕帖에 수록된 이인상의 간찰을 이 책에 실을 수 있었다.

성균관대 김영진 교수는 이인상과 관련된 문헌 자료에 대한 정보와 고려대 도서관 한적실에 소장된 이인상 서적書跡의 사진 파일을 제공해 주셨다.

해외소재문화재재단의 차미애 박사는 일본에 있는 이인상의 서적書跡에 대한 정보를 제공해 주셨다.

서울대 박물관의 이경화 박사는 이인상과 이윤영의 서화 자료를 입수하는 데 큰 도움을 주셨다.

규장각의 오세현 박사는 간송미술관에 소장된 《원령희초첩》元靈戲草帖에 실린 자료를 이용할 수 있도록 주선해 주셨다.

인하대 임학성 교수는 『사근도형지안』沙斤道形止案 자료를 제공해 주셨다.

서울대 인문대 학장이신 이주형 교수는 미국 프린스턴대학에 소장된 석도石濤의 〈방심석전막작동작연가도〉倣沈石田莫斫銅雀硯歌圖에 대해 알아봐 주셨다.

이밖에 국립중앙박물관, 국립중앙도서관, 간송미술관, 성균관대 박물관, 서강대 박물관, 선문대 박물관, 호림박물관, 한신대 박물관, 서울대 박물관, 고려대 해외한국학연구센터, 송암미술관, 남양주역사박물관, 대전시립박물관에서 서화의 사진파일을 제공받거나 사진 촬영을 허락받았다.

이 자리를 빌려 위에 언급한 분들과 박물관·미술관·도서관의 관계자 분들께 심심한 사의를 표한다. 이외에도 도움을 주신 분들이 적지 않다. 여기서 일일이 다 밝히지는 않으나 그분들께도 감사의 뜻을 표한다.

끝으로, 별도로 각별한 감사를 표해야 할 네 분이 있다. 이인상의 서화 자료와 이인상과 관련된 문헌 자료를 수집하는 데 규장각의 김수진 학예사가 큰 도움을 주었다. 간찰을 비롯한 초서 자료의 탈초는 성균관대 동아시아학술원의 김채식 박사가 맡아 해 주었고, 인장과 전서 판독은 이효원 박사가 도와주었으며, 이인상과 관련된 인물들의 족보를 뒤지는 작업은 유정열 군이 도와주었다.

이분들의 도움이 없었다면 나의 연구는 불가능했을 것이다. 그 노고에 깊이 감사드리며, 이 책 출간의 기쁨을 이분들과 함께 나누고자 한다.

2018년 9월 5일
박희병

차례

서설: **방법과 시각** —— 19

부록

일러두기

1. 서화 작품은 < >로, 서화첩은 《 》로 표시했다.
2. 시문(詩文)은 「 」로 표시하고, 책은 『 』로 표시했다.
3. 20세기 이전의 월(月), 일(日)은 모두 음력에 해당한다.
4. 도판으로 제시된 서화 작품의 자세한 출처는 책 뒤에 밝혔다.
5 번역된 한문 문헌을 인용할 경우 대개 필자가 좀 수정해 인용했으며, 따로 이 사실을 밝히지는 않았다.
6. 『능호관 이인상 서화평석 1: 회화』는 『회화편』으로 약칭하고, 『능호관 이인상 서화평석 2: 서예』는 『서
 예편』으로 약칭했다.
7. 『서예편』의 부록으로 실은 '전각'은 꼭 실제 크기 그대로는 아니다.
8. 참조한 자서字書·자전류는 다음과 같다.
 ▪ 『說文解字』(後漢 許愼)
 ▪ 『說文解字篆韻譜』(五代 南唐 徐鍇)
 ▪ 『說文解字注』(淸 段玉裁)
 ▪ 『說文古籀補』(淸 吳大澂)
 ▪ 『說文解字翼徵』(조선 朴瑄壽)
 ▪ 『廣金石韻府』(淸 林尙葵·李根)
 ▪ 『汗簡』(宋 郭忠恕)
 ▪ 『古篆釋源』(王弘力 編注, 瀋陽: 遼寧美術出版社, 1997)
 ▪ 『金文編』(容庚 編, 張振林·馬國權 摹補, 北京: 中華書局, 2009 重印)
 ▪ 『中國篆書大字典』(李志賢等 編, 上海: 上海書畫出版社, 2006)
 ▪ 『淸人篆隷字彙』(北川博邦 編, 운림당, 1984)
 ▪ 『戰國文字編』(湯餘惠 主編, 福州: 福建人民出版社, 2007)
 ▪ 『五體篆書字典』(小林石壽 編, 운림당, 1983)
 ▪ 『集篆古文韻海』(宋 杜從古)
 ▪ 『篆韻』(撰者未詳, 明 嘉靖八年刻本)
 ▪ 『中國篆刻大字典』(貴州: 貴州敎育出版社, 1994)
 ▪ 『漢隷字源』(宋 婁機)
 ▪ 『隷辨』(청 顧靄吉)
 ▪ 『中國隷書大字典』(上海: 上海書畫出版社, 1991)
 ▪ 『漢碑書法字典』(武漢: 湖北美術出版社, 2011)
 ▪ 『魏碑書法字典』(武漢: 湖北美術出版社, 2011)
 ▪ 『簡牘帛書書法字典』(武漢: 湖北美術出版社, 2009)
 ▪ 『唐楷書字典』(梅原淸山 編, 天津: 人民美術出版社, 2004)
 ▪ 『顔眞卿書法字典』(武漢: 湖北美術出版社, 2010)
 ▪ 『行草大字典』(赤井淸美 編, 미술문화원, 1992)
 ▪ 『中國行書大字典』(上海: 上海書畫出版社, 1990)
 ▪ 『金石異體字典』(邢澍·楊紹廉 原著, 北川博邦 閱, 佐野光一 編, 東京: 雄山閣出版, 1980)
 ▪ 『篆海心鏡』(조선 金振興)
 ▪ 『篆韻便覽』(조선 景惟謙)
 ▪ 『古文韻府』(조선 許穆)
 ▪ 『金石韻府』(許穆)

방법과 시각

1

나는 오래전부터 '통합인문학으로서의 한국학'을 주창해 왔다.[1] 한국
학 연구는 분과학문의 벽을 허물고 '통합적'으로 이루어져야 하며, 그래
야 한국 학문이 문제의식이나 방법론이나 스케일에서 세계적 학문에 이
를 수 있다고 생각해서다. 이 연구는 이런 내 주장의 예술사 쪽에서의 실
천이다.

능호관 이인상의 회화에 대한 연구는 종래 주로 미술사학자들에 의
해 수행되어 왔다. 미술사학자들의 장점은 텍스트＝그림을 양식사적 맥
락 속에서 파악하는 데 있다. 그 결과 중국의 특정 화가나 화파畵派가 이
인상에게 어떤 영향을 미쳤는지를 살피는 것이 연구의 주안이 되곤 하였
다. 이런 식의 접근법은 한국 회화를 단지 일국적 관점이 아니라 동아시
아적 맥락에서 폭넓게 이해하게 하는 이점利點이 있는 반면, 텍스트를 주
로 '양식'의 관점에서 고찰하도록 제약함으로써 작가의 내적 요구, 즉 그
실존적 요구나 고민에 대하여는 깊이 사유하지 못하게 만드는 취약점이
있다.

더구나 이인상은 화가이기만 한 것이 아니라 문학가이기도 했으며,
18세기의 다른 화가들, 이를테면 정선鄭敾이나 심사정沈師正이나 강세황
姜世晃과는 달리 사상사에서도 무게감이 있는 인물이다. 요컨대 이인상
은 문학, 역사, 사상, 예술, 이 네 영역에 걸쳐 있는 인물이라 할 것이다.

1 박희병, 「통합인문학으로서의 한국학」, 『21세기 한국학 어떻게 할 것인가』(한영우·박희병·
전상인·미야지마 히로시·고석규 지음, 푸른역사, 2005). 필자의 저서 『한국의 생태사상』(돌베
개, 1999), 『운화와 근대』(돌베개, 2003), 『범애와 평등』(돌베개, 2013)은 모두 통합인문학으로
서의 한국학을 사상사 연구 쪽에서 실천한 것이라고 할 수 있다.

이 때문에 이인상의 그림은—비록 궁극적으로는 그것이 예술의 영역에 속한다 할지라도—단지 예술의 영역에만 가둘 수 없으며, 문학·역사·사상과의 관련을 따지지 않을 수 없다. 곧 문文·사史·철哲·예藝의 통합적 관점이 요구되는 것이다.

이렇게 본다면 종래의 이인상 회화에 대한 연구는 퍽 일면적임을 알 수 있다. 이인상의 회화에 대한 연구는 분과학문의 틀을 넘어 통합인문학적으로 수행될 필요가 있다.

나는 이 연구를 위해 이인상의 문집인 『뇌상관고』雷象觀藁[2]와 『능호집』凌壺集을 면밀히 읽었으며, 내가 접한 그의 그림과 글씨 전체를 검토하였다. 뿐만 아니라 이인상과 친교가 있던 인물들의 문집 및 이인상에 대한 언급이 있는 문헌을 하나하나 자세히 살폈다.

2 이인상의 문집은, 간본으로는 『능호집』(凌壺集)이 있으며, 초본(草本)으로는 『뇌상관고』(雷象觀藁)가 있다. 『뇌상관고』는 시고(詩藁)와 문고(文藁)로 구성되어 있다. 이 중 시고는, '한산이씨가(韓山李氏家) 구장본(舊藏本)'이 대전 연정국악원, 충남대학교 도서관, 연세대학교 국학자료실 세 곳에 분산 소장되어 있으며, 이 가운데 대전 연정국악원과 연세대학교 국학자료실에 소장된 책이 유승민 씨의 연구에 이용된 바 있다(유승민, 「능호관 이인상의 서예와 회화의 서화사적 위상」, 고려대학교 석사학위논문, 2006). 하지만 『뇌상관고』 문고의 존재는 세상에 알려진 바 없다. 필자는 10여 년 전 이인상의 후손가에서 새로운 『뇌상관고』 4책을 발견했는데, 제1·2책이 시고이고, 제4·5책이 문고였다. 서(書)·척독·서(序)가 수록되어 있었을 것으로 추정되는 제3책은 아쉽게도 결락(缺落)되어 있었다. 하지만 이 자료의 발견으로 이인상에 대한 새로운 연구가 가능해졌다. 이제 이 자료를 '후손가장본'(後孫家藏本) 『뇌상관고』로 칭하기로 한다. 본서에서 언급되는 『뇌상관고』는 모두 이 후손가장본이다. 『뇌상관고』는 『능호집』보다 훨씬 분량이 많다. 『능호집』에 실리지 않은, 예술사와 관련된 흥미로운 자료들, 이인상의 개인사나 도가적 경도를 보여주는 자료들이 『뇌상관고』에서 대거 발견된다. 『능호집』과 후손가장본 『뇌상관고』의 차이에 대해서는 김수진, 「능호관 이인상 문학 연구」(서울대학교 박사학위논문, 2012), 28~45면이 참조된다.

2

본 연구는 방법론상 문헌고증학에 기초를 둔다.

이인상의 그림에는 대개 제사題辭나 관지款識가 붙어 있다. 이인상이 그림에 붙인 자제自題나 관지는 문학적 깊이와 여운이 있어, 다른 화가의 그것과 큰 차이가 있다. 서화에 대한 고식高識이 있었던 이서구李書九는 이 점을 일찌감치 간파해 다음과 같이 말한 바 있다.

> (능호가 쓴 – 인용자) 제화題畵의 말은 늘 맑고 깨끗함이 많아 아취가 있으니 우리나라 화가들의 상투어를 멀리 벗어났다.[3]

조선 시대 화가를 통틀어 이인상만큼 절제되어 있으면서도 그윽한 기품이 담긴 관지를 쓴 사람은 없다. 정선은 별로 관지를 남기지 않았으니 논외로 치더라도, 강세황은 화평畵評도 많이 남기고 관지도 남겼지만 문예적 깊이나 기품이 그리 있는 것 같지는 않다. 심사정도 마찬가지다.

이인상이 쓴 제사나 관지는 예술 작품의 '일부'라는 점에서 그 자체로서도 물론 중요하나, 이인상의 그림을 독해讀解하는 데 더없이 중요한 '통로'가 된다는 점에서도 중요하다. 종래 연구에서는 이 점을 간과하거나 홀시하였다.

이인상의 문인화는 대개 '작가의 초상'으로서의 면모를 갖고 있다. 그의 산수화는 형사形似와는 아주 거리가 멀며, 본질상 화가의 심회心懷를

3 "其題畵之辭, 每多淸瀟有趣, 逈出我東畵家常套."(이서구, 『書鯖』, 오세창 撰 『槿域書畵徵』 권5, 계명구락부, 1928, 185면 所引)

표현하고 있다. 이 때문에 더욱 그림의 정확한 독해에 제사나 관지가 갖는 중요성이 커진다. 만일 제사나 관지를 무시하거나 거기에 충분한 주의를 기울이지 않는다면 이인상의 그림은 대부분 자의적으로 해석되거나 오독되기 쉽다. 이인상의 까다로운 그림 속으로 들어가는 데 제사나 관지는 그 출발점이자 입구가 된다.

이 점을 고려하여 본 연구는 이인상의 그림에 붙여진 제사나 관지를 해독하는 데서부터 논의를 시작하기로 한다. 관지에 대한 정확한 해독은 작화作畵 시기, 작화 상황, 작화 조건, 작화 동기 등을 알게 해 주거나, 적어도 그 점을 해명하는 데 하나의 유력한 단서를 제공한다. 관지를 실마리로 삼아 이인상과 관련된 다양한 문헌을 탐색함으로써 좀더 구체적이고 중요한 사실을 발견하거나 좀더 확장된 합리적 추론을 전개할 수 있다.

문헌 가운데 이인상의 문집 초본草本인 『뇌상관고』는 특히 중요하다. 『뇌상관고』는 시고詩藁와 문고文藁로 이루어져 있는데, 시고는 그 일부가 기왕에 알려져 미술사 연구에 불충분하게나마 활용된 적이 있으나 문고가 활용되기는 본 연구가 처음이다. 『뇌상관고』에는 이인상의 간본刊本 문집인 『능호집』보다 몇 배나 많은 시문이 실려 있는바, 새로운 정보들이 많다.[4] 본 연구는 『뇌상관고』에 대한 면밀한 검토 위에서 수행된다.

한편, 이인상의 가까운 벗들이 남긴 문집들, 이를테면 이윤영李胤永의 『단릉유고』丹陵遺稿와 송문흠宋文欽의 『한정당집』閒靜堂集을 위시해 윤면동尹冕東의 『오헌집』娛軒集이라든가 김무택金茂澤의 『연소재유고』淵昭齋遺稿, 김순택金純澤의 『지소유고』志素遺稿, 김상숙金相肅의 『배와유고』

4 박희병, 「능호관 이인상: 그 인간과 문학」, 『능호집(하)』(돌베개, 2016), 510~515면 참조.

坯窩遺稿 등도 중요한 자료다. 이 중 김무택의 『연소재유고』는 종전의 미술사 연구에서는 언급된 적이 없는 자료인데, 이인상에 대한 많은 정보를 얻을 수 있다. 사료史料로는 『승정원일기』와 『조선왕조실록』이 중요하다.

관지의 해독을 기초로 한 이들 문헌 자료의 끈질긴 탐색은 텍스트의 '전기적'傳記的 맥락에 대한 재구성을 가능하게 해 준다. 이는 텍스트의 배경과 숨은 의미를 드러내면서 그림에 새로운 빛과 숨결을 부여한다. 이를 통해 텍스트는 정태적 존재에서 벗어나 역동화力動化되면서 그 다층적 의미연관을 드러내게 된다.

이렇게 본다면 제사와 관지의 해독에서 출발하는 본서의 문헌고증적 방법은, 그 자체로서는 무미건조하거나 지리한 것일 수 있으나 그림의 '본색'本色, 즉 그림의 '의미'와 '정신'에 다다르는, 없어서는 안 될 대단히 중요한 과정이 아닐 수 없다.

3

본 연구의 기축을 이루는 또다른 방법론은 '예술사회학'이다.

텍스트는 작가의 분신으로서, 작가와 긴밀하면서도 복잡한 관련을 맺고 있다. 특히 이인상은 여느 화가와 달리 이념에 투철하고, 분명한 사회정치적 입장을 견지한 화가였다. 그러므로 그가 남긴 텍스트에는 작가의 존재여건, 이념, 사상, 세계감정, 미적 취향, 감수성, 가치태도, 생에 대한 지향 등이 투사되어 있거나 녹아 들어와 있다. 요컨대 이인상의 그림은 그의 '세계관'의 시각적視覺的 외화外化다.

그런데 이인상은 단호그룹의 핵심 멤버다. 단호그룹의 구성원으로는 이윤영, 오찬吳瓚, 송문흠, 송익흠宋益欽, 윤면동, 김순택, 김무택, 임매任邁, 김상묵金尙黙, 김상숙, 이명환李明煥, 이최중李最中 등을 꼽을 수 있다.[5] 이 그룹은 이념적으로 두 가지 특징을 보인다. 하나는 숭명배청崇明排淸의 춘추의리를 견지했다는 점이고, 또다른 하나는 노론의 신임의리辛壬義理를 견지했다는 점이다. 이 점에서 이 그룹은 18세기의 가장 보수적인 정치의식을 지닌 집단이었다. 이 그룹의 인물들은 영조의 탕평책에 반대했으며, 대개 처사적處士的 삶을 지향하였다. 이들은 자신의 고립감을 벗들간의 견고한 동지적 결사結社를 통해 극복하고자 하였다. 그들이 볼 때 현실은 훼손된 가치로 가득했으며, 세계는 오염되고 타락되어 도저히 만회할 수 없는 상태에 이르렀다. 이런 상황인식 속에서도 그들은 자신의 이념적 순수성을 확신하며 완강하게 세계와 맞섰다.

이인상의 세계관은 바로 이 단호그룹의 세계관에 귀속된다. 물론 이인상의 세계관 속에는 그 개인의 독특한 정서라든가 삶의 태도라든가 미적 감수성도 내포되어 있긴 하나 그럼에도 그의 세계관적 면모는 전체적으로 보아 단호그룹의 세계관 속에 포섭되며, 그것에 의해 규정되고 있음이 분명하다. 그러므로 이인상의 대부분의 그림들(정확히 말해 단호그룹이 성립된 1738년 이후에 그려진 대부분의 그림들)은 단호그룹을 이념적·미적으로 대변하고 있다고 할 만하다. 즉 그의 그림은 단호그룹이라는 18세기 전·중기의 문제적 문인·지식인 집단이 공유한 세계감정과 기분, 현실인식, 자아에 대한 규정, 생에 대한 감각 및 생의 방향성에 대한

5 위의 글, 위의 책, 433면 참조. '단호그룹'이라는 용어는 김수진, 앞의 논문, 169면에서 처음 사용되었다.

자기결단, 정치의식과 미적 취향을 예술적으로 대변해 표현하고 있다 할 것이다.

한편, 단호그룹은 18세기의 사회정치적 산물이었던바 이 그룹의 성격을 이해하기 위해서는 17세기 이래 동아시아 역사의 추이와 18세기 당대 조선의 사상사적·정치사적 현실을 자세히 들여다볼 필요가 있다.

이렇게 본다면 ①텍스트, ②작가, ③작가가 귀속되는 집단, ④이 집단이 속한 시대, 이 4자간의 복잡한 관련을 심도 있게 다각적으로 해명하는 작업이 아주 긴요해진다. 이 과제는 예술사회학의 핵심 영역에 해당한다.

종래의 연구는 대체로 텍스트, 작가, 작가가 속한 시대, 이 3자를 나이브하게 대면시키는 데 그쳤으며, 작가와 시대의 매개항媒介項인 단호그룹에 주목하지 못했다. 그 결과 텍스트와 작가, 텍스트와 시대의 관계는 추상적이거나 피상적으로 논의될 수밖에 없었다. 본서는 접근법을 바꾸어 텍스트, 작가, 단호그룹, 시대, 이 4자의 관계를 변증법적으로 고찰한다.

예술사회학의 방법은 단지 그림의 내용 분석에만 그치지 않는다. 그것은 그림의 화풍畵風과 양식이라든가 형식과 기법의 분석에까지 적용된다. 가령 이인상이 원말 4대가의 한 사람인 예찬倪瓚의 화의畵意를 본뜬 것, 수지법樹枝法에서 해조묘蟹爪描를 자주 구사한 것, 황한荒寒한 미감의 절대준折帶皴을 애용한 것 등이 갖는 실존적·사회적 의미 역시 중요한 고려 대상이 된다. 이인상에게서 양식·형식·기법은 그 자신의 세계관을 구현하는 데 본질적인 것임으로써다.

4

본서에서는 '본국산수화'(약칭 본국산수)라는 새로운 용어가 사용된다. '본국산수화'는 본국의 산수를 그린 그림을 말한다. 조선 시대 미술사 연구에서는 '진경산수화' 혹은 '실경산수화'라는 용어가 흔히 사용되고 있다. 기왕에 사용되어 온 이 말을 쓰지 않고 왜 굳이 새 말을 만들어 쓰는가?

'진경'眞景과 '실경'實景은 같은 뜻이니,[6] '진경산수화'와 '실경산수화'는 기실 동일한 의미다. 학자에 따라 '진경산수화'라는 말을 쓰는 분도 있고 '실경산수화'라는 말을 쓰는 분도 있지만, 의미상 차이는 없다. 단 '진경산수화'라는 용어를 쓰는 학자들 중에는 강한 이데올로기적＝민족주의적 성향을 보이는 이들이 많은 반면,[7] '실경산수화'라는 용어를 쓰는 학자들은 동아시아 회화의 보편성을 염두에 두면서 비교적 객관적 시좌視座를 유지하고자 한다는 점에서 차이를 보인다.

일본에서는 에도 시대에 '진경도'眞景圖라는 말이 사용되었는데, 실경산수화를 뜻하며 그것을 넘어서는 특별한 함의가 있는 것은 아니다.[8]

6 18세기 조선에서 산수화와 관련하여 '진경'(眞景)이라는 말을 쓴 주목되는 학인은 소북(小北)에 속한 강세황이다. 그가 쓴 '진경'이라는 단어 중의 '진'(眞)은 곧 '실'(實)을 말한다. 그러니 '진경'은 오늘날 사용하는 '실경'(實景)이라는 말에 해당한다. 강세황이 사용한 '진경'이라는 말의 용례를 보이면 다음과 같다: "未知寫得何處眞景, 其似與不似姑不暇論, 第烟雲脆靄, 大有幽深靜寂之趣, 是玄齋得意筆. 豹菴."(심사정의 《京口八景帖》 중 〈山水圖〉에 붙인 평) "鄭謙齋最善東國眞景, 玄齋又從謙齋學.'"(《謙齋畵帖》에 붙인 강세황의 題跋, 吳世昌 撰, 『槿域書畵徵』 권5, 166면 所收) 강세황은 '진경'(眞景) 대신 '진경'(眞境)이라는 말을 사용하기도 했는데 그 의미는 같다: "夫畵莫難於山水, 以其大也. 又莫難於寫眞境, 以其難似也. 又莫難於寫我國之眞境, 以其難掩其失眞也."(국립중앙박물관에 소장된 강세황의 〈陶山圖〉 발문)
7 겸재 정선의 '진경산수화'가 노론(老論)을 중심으로 한 조선성리학을 토대로 하고 있다는 주장이 그것이다. 이 주장은 근거가 없는 일종의 허구로 생각되나, 목소리는 아주 높다. 최완수 외 지음, 『우리 문화의 황금기 진경시대 1·2』(돌베개, 1998)를 참조할 것.

진경산수화라는 용어에 들러붙어 있는 이데올로기적 함의는 사실 �퍽 불편하게 느껴진다. 이런 점을 고려하면 이 용어보다는 실경산수화라는 중립적인 용어를 사용하는 것이 더 바람직하지 않은가 생각된다. 우리나라 실경산수화의 자기전개 과정 중에 한 특출한 성과로서 정선의 산수화가 나타난 것으로 보면 됨으로써다.

진경산수화라는 말은 그런 문제가 있어 사용하지 않는다손 치더라도 실경산수화라는 말 대신 본국산수화라는 말을 새로 만들어 쓰는 것은 어째서인가?

'실경산수화'는 엄밀히 정의한다면 실제의 산수를 보고 그린 그림을 말한다. 그러니 화가가 실제의 산수를 보지 않고 상상으로 그린 그림이나, 다른 화가가 실제의 산수를 보고 그린 그림을 참조해 그린 그림은 실경산수화라고 하기 어렵다.

이인상의 그림 중에는 실경을 직접 보고 그린 것은 아니되 조선의 특정한 산수를 그린 것이 있다. 이를테면 이인상의 대표작 중의 하나로 꼽히는 〈장백산도〉 같은 것이 그러하다. 지금 전하지는 않지만 이인상이 1736년 가을에 김창흡의 시를 보고 그린 〈구룡연도〉[9] 역시 그런 사례에 해당한다.[10] 이런 그림은 실경산수화라는 개념 속에 포섭되기 어렵다. '본국산수화'라는 개념이 필요한 건 이 때문이다. 본국산수화 개념에서는,

8 일본의 진경도에 대해서는 『描かれた風景 － 憧れの眞景·実景への關心』(東京國立博物館, 2013) 참조. 또 에도 시대의 실경산수화에 대한 일본학계의 최근 연구 성과로는 鶴岡明美, 『江戸期実景図の研究』(東京: 中央公論美術出版, 2012)가 있다.

9 이 책에 실린 〈구룡연도〉와는 다른 그림이다.

10 "今年秋, 李君元靈, 本三淵金公昌翕所爲九淵詩而爲之圖, 屬余爲記."(黃景源, 「九龍淵記」, 『江漢集』권9) 당시 이인상은 아직 금강산을 구경하지 못했다.

특정한 그림이 실경인가 아닌가는 반드시 중요하지 않다. 화가가 본국의 산수를 그린다고 그린 그림은 모두 이 개념 속에 포섭된다. 따라서 본국산수화는 실경산수화를 포함하되 그보다 외연이 더 넓다고 할 수 있다.

뿐만 아니라 본국산수화 개념은 실경산수화 개념과 달리, 실제 실경을 보고 그린 그림이라 할지라도 실경 재현의 핍진성 여부를 크게 문제삼지 않으므로(그렇다고 하여 실경의 재현 양상을 전연 문제삼지 않는 것은 아니지만) 연구자로 하여금 좀더 유연하게 그림에 접근하면서 화가의 '창조적 주관성'에 주목하게 하는 이점이 있다.

또한 본국산수화 개념은 진경산수화 개념에 내포된 강한 민족주의적 함의는 떨어 버리되, 실경산수화라는 다분히 가치중립적인 개념과 달리 '자국의 산수'를 대상으로 한 그림을 범주화함으로써 최소한의 '주체적' 시각을 담보한다는 점에서 양자와 구별된다.

본국산수화라는 개념은, 큰 테두리에서는 화가의 조선적 자기의식自己意識을 승인하지만, 용어 자체에 예술적 가치판단의 함의가 구유具有되어 있지는 않다. 본국산수화라는 개념의 유용성은, 조선 후기 화가가 시도한 다양한 창의적인 시도와 동아시아적인 연관을 동시에 읽을 수 있게 해 준다는 점에 있다.

본국산수화는, 만일 소급해 탐구한다면 18세기 이전의 한국미술사에서도 드문드문 확인되나 문제적으로 된 것은, 그리고 성대하게 개화開花한 것은, 18세기에 이르러서다. 정선은 자유분방한 화의畫意를 분출한 그 가장 걸출한 화가라 할 것이며, 김홍도는 정선과 달리 사실적 화풍을 중시하는 방향으로 본국산수화를 그린 뛰어난 화가라 할 것이다.

이인상의 그림들은 실경산수화의 개념으로는 적극적인 평가가 좀 어렵다. 대체로 실경과의 거리가 너무 멀기 때문이다. 그러니 그의 그림은

실경산수화로는 좀 결함이 있거나 본격적인 것에는 미달인 것으로 치부될 수 있다. 하지만 본국산수화라는 개념으로 접근하면 양상이 달라진다. 본국의 산수를 대상으로 하되, 이를 사실적으로 그리는 대신 작가의 문제의식과 실존적 고뇌를 적극적으로 화폭에 투사한 이인상의 그림은 다른 화가의 본국산수화와 전연 다른 의미를 부여받게 된다. 그래서 이인상이 본국의 산수를 제재로 삼아 어떤 예술적 성취를 거두고, 정신적 높이를 도모했으며, 창의성을 구현했는가를 관건적인 문제로 탐구할 수 있게 된다.

이처럼 본국산수화라는 개념은 비단 이인상의 그림을 정당하게 음미하는 데 필요할 뿐만 아니라, 동아시아 미술사 속에서 한국미술사의 다채로운 흐름을 주체적으로 정당하게 읽어 내는 데도 도움이 된다. 본국산수화라는 개념은 그 속에 포섭되는 그림들의 다양한 지향을 풍부하게 드러내는 것을 목적으로 삼기 때문이다.

5

이인상의 그림은 중국 안휘파安徽派의 영향을 받은 것으로 알려져 있다. 이런 주장은 이인상 연구의 초창기에 제기된[11] 이래 지금껏 아무 의심 없이 통용되고 있다. '안휘파'Anhui school라는 용어는 미국의 중국미술

11 홍석란, 「능호관 이인상의 회화연구」(홍익대 석사학위논문, 1982), 17면에서 처음 제기되었으며, 유홍준, 「능호관 이인상의 생애와 예술」(홍익대 석사학위논문, 1983), 23~24면에서 거듭 제기되었다.

사 연구자인 제임스 캐힐James Cahill이 *Shadows of Mt. Huang: Chinese Painting and Printing of the Anhui School* [12]이라는 팸플릿에서 사용한 바 있으며, 이것이 국내 학계에 수용된 것으로 보인다.

캐힐은 '안휘파'라는 용어로써 안휘성安徽省의 신안新安(일명 휘주徽州)을 거점으로 활동한 이른바 신안 4가新安四家(홍인弘仁·왕지서汪之瑞·손일孫逸·사사표査士標)와 신안 밖의 지역에서 활동한 첨경봉詹景鳳, 정운붕丁雲鵬, 정가수程嘉燧, 이유방李流芳, 소운종蕭雲從, 매청梅淸, 방이지方以智 등[13]을 한데 묶고 있다.[14] 중국에서는 전통적으로 홍인·왕지서·손일·사사표를 '신안파'新安派로, 소운종을 '고숙파'姑熟派로, 매청을 '선성파'宣城派로, 방이지를 '동성파'桐城派로 일컬어 왔다.[15] 각각 독자적인 이 안휘 제諸 화파畫派의 지역적 기반과 특성을 무시한 채 안휘 출신의 화가 전체를 하나의 화파로 묶는 것이 과연 합당한가? '안휘파'라는 용어는 다채로운 안휘 회화사를 과도하게 단순화시키는 혐의가 있지 않은가?

중국 학계에서는 '안휘파'라는 용어를 화파 개념으로 사용하고 있지 않다. 홍인·사사표는 신안화파로 불리고 있으며, 정가수, 정운붕, 첨경봉 등은 신안화파의 선구적 인물로 간주된다.[16]

이렇게 본다면 종래 우리 학계에서 사용해 온 안휘파라는 용어에는 문

12 제임스 캐힐이 편집한 전시회 도록으로서, University Art Museum, Berkeley에서 1981년 출판되었다.

13 첨경봉과 정운붕은 안휘 휴녕인(休寧人)이고, 정가수는 원래 안휘 신안 사람이나 뒤에 소주(蘇州)의 가정(嘉定)에 우거했으며 만년에는 우산(虞山)에 거주했고 죽기 3년 전에 신안으로 돌아왔다. 이유방은 원래 안휘 흡현인(歙縣人)이나 소주의 가정(嘉定)에 우거했다. 소운종은 안휘 무호인(蕪湖人)이고, 매청은 안휘 선성인(宣城人)이다. 방이지는 안휘 동성인(桐城人)이다.

14 James Cahil, Introduction, *Shadows of Mt. Huang*, p. 7.

15 薛翔, 『新安畫派』(中國畫派硏究叢書, 長春: 吉林美術出版社, 2003), 1~30면 참조.

제점이 없지 않다.[17]

이인상이 영향을 받았다는 '소위 안휘파'의 화가로는 홍인과 사사표가 대표적으로 거론된다. 이들을 안휘파라고 부르는 것은 적절하지 않다고 방금 지적했으니 이제부터는 이들을 신안파로 고쳐 부르기로 한다. 이인상은 신안파의 영향을 받은 것이 확실한가? 그 근거는 어디서 찾을 수 있는가?

청초淸初에 활동한 홍인·사사표 등은 예찬을 높였다. 이인상 역시 예찬을 높였다. 홍인·사사표 등은 또한 유민의식遺民意識을 지녔으며, 이를 그림에 투사하였다. 이인상 역시 유민의식을 지녔으며, 이를 그림에 투사하였다. 홍인·사사표 등은 '냉정'冷靜 '고아'高雅 '오연불굴'傲然不屈 '초진발속'超塵拔俗 '소담'疎淡 '청일'淸逸 등의 미의식을 보여준 것으로 지적되는데,[18] 이인상 역시 대체로 그러하다. 하지만 양자의 이런 유사성만으로 이인상이 홍인·사사표의 영향을 받았다는 결론을 내리는 것은 성급하고 안이하다는 혐의를 피하기 어렵다. 분명히 말할 수 있는 것은 이인상이 홍인이나 사사표의 영향을 받았다는 확실한 증거가 하나도 없다는 사실이다.

16 신안화파에 대한 논의는 薛翔, 위의 책이 자세하다. 신안화파의 작품집으로는『雲林宗脈-安徽博物院藏新安畫派作品集』(澳門: 澳門藝術博物館, 2012)이 참조된다.
17 청초의 화가 가운데 황산에 매료되어 그것을 화폭에 담은 대표적 화가로 홍인(弘仁), 석도(石濤), 매청을 꼽는다. 우리 학계에서는 서양 학계의 영향을 받아 이들을 '황산파'(黃山派)로 부르기도 하나, 이 용어 역시 학문적 근거가 심히 의심스럽다. 중국 학자 저우지인(周積寅)은 "1980년대의 한 국제학술세미나에서 어떤 사람들이 안휘 지역 고금의 명가(名家)와 각 화파 및 황산을 그렸던 화가들을 황산화파(黃山畫派)라고 통칭하였는데" 이는 "견강부회적"이며 "실사구시의 과학적 태도가 결여되어 있다"고 비판했다(周積寅,「簡議中國畫派-中國畫派硏究叢書序」,『新安畫派』, 6~7면).
18 薛翔, 앞의 책, 20면.

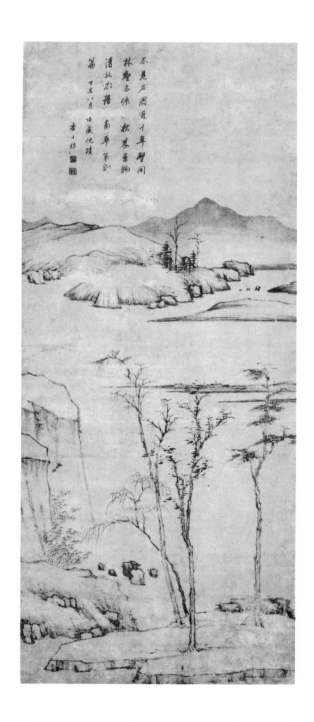

사사표, 〈고목원산도〉古木遠山圖, 지본담채, 110.8×48.8cm, 安徽博物院

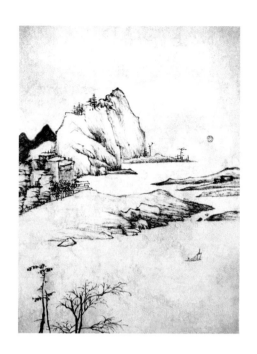

홍인, 〈산수화〉(《山水册》 所收),
지본담채, 29.5×22cm, 소장처 미상

중국미술사에서는 신안화파가 등장하기 이전인 명말明末에 이미 예찬
을 위시한 원말 4대가에 대한 복고주의적 경도傾倒가 나타나고 있었다.[19]
이 점은 동기창董其昌의 회화 이론서인 『화지』畵旨를 보면 금방 알 수 있
다. 『화지』는 17세기 말에서 18세기 초 사이에 조선에 수용되어 읽힌 것
으로 여겨진다.[20] 이인상 역시 이를 읽었을 가능성이 높다. 그가 설사 이

19 황빈홍(黃賓虹)이 「漸江大師事迹佚聞」에서 한 다음 말 참조: "昔王阮亭(阮亭'은 王士禎
의 호-인용자)稱新安畫家崇尚倪、黃, 以僧漸江('漸江'은 홍인의 호-인용자)開其先路. 余謂
不然, 有前乎漸江者, 若元之程政、朱璟, 明之鄭千里重、丁南羽雲鵬、詹東圖景鳳、李周生永
昌、程孟陽嘉燧、李長蘅流芳, 畫法宋、元, 不名一家. 隆慶、萬曆之間, 流傳眞迹, 要宗倪、黃爲
多."(薛翔, 앞의 책, 18면에서 재인용)
20 『화지』는 동기창의 문집인 『용대집』(容臺集) 별집(別集) 권4에 실려 있다. 『해남윤씨군서
목록』(海南尹氏群書目錄)에 『용대집』이 들어 있는 것으로 보아 적어도 17세기 말에서 18세
기 초 사이에 이 책이 조선에 들어온 것을 알 수 있다. 차미애, 「공재 윤두서의 중국출판물의 수

를 읽지 않았다 할지라도 『화지』(혹은 『화선실수필 畵禪室隨筆[21])의 내용이 대거 반영된 《개자원화전》芥子園畵傳의 글들을 통해 예찬에 큰 매력을 느꼈을 것이 분명하다. 다음은 『화지』의 말이다.

> (1) 조대년趙大年 영양令穰의 평원산수平遠山水는 왕우승王右丞(왕유－인용자)의 그림과 아주 흡사해 수윤秀潤하고 자연스러우니 참으로 송宋의 사대부화士大夫畵다. 이 일파가 또 전해져 예운림倪雲林(예찬－인용자)이 되었으니, 공교함과 자세함은 못하지만 황솔荒率함과 창고蒼古함은 더 낫다. 지금 평원산수 및 선두소경扇頭小景(선면에 그린 소경산수화－인용자)을 그릴 경우 한결같이 이 두 사람을 으뜸으로 삼아 사람들로 하여금 완상하기를 다하지 않게 해 맛 밖에 맛이 있게 해야 할 것이다.[22]

> (2) 우옹迂翁(예찬－인용자)의 그림은 원나라의 일품逸品이라 일컬을 만하다. 옛사람은 일품을 신품神品 위에 두었다. (…) 홀로 운림이 고담古淡하고 자연스러우니 미치米癡(미불－인용자) 이후 유일한 사람이다.[23]

용」(『미술사학연구』 264, 2009), 97면에 따르면 해남 윤씨가에서 이 책을 수장(收藏)한 시기는 1722년 이전이다.

21 『화선실수필』은 내용상 『화지』와 조금 차이는 있으나 대부분 같다. '화선실'은 동기창의 호다.

22 "趙大年令穰平遠, 絶似右丞, 秀潤天成, 眞宋之士大夫畵. 此一派, 又傳爲倪雲林, 雖工緻不敵, 而荒率蒼古勝矣. 今作平遠及扇頭小景, 一以此兩家爲宗, 使人玩之不窮, 味外有味可也."(동기창, 『畵旨』, 『容臺集』 별집 권4)

23 "迂翁畵在勝國時, 可稱逸品. 昔人以逸品置神品之上. (…) 獨雲林, 古淡天然, 米癡後一人也."(같은 책)

동기창은 이처럼 예찬의 그림이 황솔창고荒率蒼古하며 일격逸格이 빼어나다고 극찬하였다. 이인상은 동기창의 화론을 통해 사대부화＝문인화의 본령을 요해了解하게 됐으며, 자신의 미적 취향이 그 누구보다도 예찬과 연결된다는 사실을 깨닫지 않았을까 한다.

그러니 이인상이 홍인이나 사사표 같은 청초의 유민화가遺民畫家를 통해 예찬을 배웠을 것이라는 종래의 주장은 아무 근거가 없을 뿐 아니라 실제에 부합되지 않는다.

조선에서 송대宋代나 원대元代 화가의 진적眞跡을 과안過眼하는 일은 거의 불가능했다. 그러니 이인상이 예찬의 원작을 보았으리라 생각되지는 않는다. 그렇다면 이인상은 대체 무엇을 보고 예찬의 화의畫意를 배운 것일까? 17세기에 출판된 중국의 각종 화보畫譜를 통해서였으리라 추정된다.[24] 그중에서도 특히 《개자원화전》의 영향이 컸다고 생각된다. 이는 기왕에 알려져 있는 사실이다.

《개자원화전》에는 원말 4대가에 경도된 명말 이래 중국미술사의 성과가 반영되어 있다. 이인상은 신안파 유민화가의 영향을 직접적으로 받았다기보다 《개자원화전》과 같은 책을 통해 명말 청초明末淸初 중국미술사의 성과를 주체적으로 섭취하지 않았나 한다. 이인상은 신안파 화가들과 달리 예찬의 준법皴法인 절대준만큼이나 왕몽王蒙의 준법인 우모준牛毛皴을 애용했는데, 이런 점 역시 《개자원화전》의 영향으로 판단된다.

《개자원화전》에는 홍인의 그림이 한 점 실려 있다. 신안파 화가 중 《개자원화전》에 소개된 사람은 홍인이 유일하다. 혹 이인상은 홍인의 이 그

24 이외에도 예찬의 화의(畫意)를 본뜬 방작(倣作)을 본 것이 도움이 됐을 수 있다.

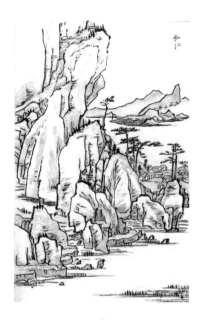

《개자원화전》[25]의 홍인 그림

림에 영향을 받은 건 아닐까? 홍인의 이 산수화는 그의 다른 그림들처럼 준법이 그다지 사용되지 않았으며, 예리한 선조線條가 이색적이다. 이인상의 그림 가운데도 〈구룡연도〉, 〈회도인시의도〉(일명 〈무인유운도〉無人有雲圖) 등은 예리한 선묘線描 위주로 되어 있다. 이인상의 이 그림들은 《개자원화전》에 실린 홍인의 그림에서 다소간 영향을 받은 것은 아닐까? 나는 그렇지 않다고 생각한다. 양자의 그림은 선묘가 중심이 되고 있다는 점 말고는 화의畵意에 유사점이 발견되지 않는다.

그렇다면 〈구룡연도〉와 〈회도인시의도〉에 보이는 이른바 기하학적 필선筆線은 대체 어디서 온 것일까? 나는 판화에서 유래한다고 본다. 주지하다시피 중국에서는 명말 청초에 많은 판화집이 간행되었다. 특히 유명한 것은 휘주徽州(신안)가 근거지인 '휘파徽派 판화'이다. 이인상이 봤던 《정씨묵원》程氏墨苑 같은 것이 휘파 판화의 중요한 사례다.[26]

25 본서에서 인용한 《개자원화전》은 베이징(北京)의 中國書店에서 1999년에 출판된 三函十三冊의 채색본(彩色本)이다.
26 중국 명청대 판화에 대해서는 고바야시 히로미쓰 지음, 김명선 옮김, 『중국의 전통판화』(시공사, 2002: 원저는 『中國の版畵: 唐代から淸代末まで』, 東京: 東信堂, 1995), 제7·8장 참조.

《명산도》의 〈연산〉燕山

 명말 청초에 간행된 화보류畵譜類도 판화에 해당한다. 이인상은《개자
원화전》만이 아니라《고씨화보》顧氏畵譜나《당시화보》唐詩畵譜 같은 책
도 보았다. 뿐만 아니라 산수 판화책인《명산도》名山圖도 과안過眼하였
다.[27] 이인상의 일부 산수화에 백묘白描의 기법으로 산석山石을 구륵鉤勒
으로 그리는 산수판화山水版畵의 표현 특성이 나타나는 것은 그가 이런

27 이인상은『명산승개기』(名山勝槪記)를 봤는데, 이 책의 부록으로 실려 있는 '명산도'는 산
수 판화책《명산도》를 합본(合本)한 것이다.『中國古代版畵叢刊二編』(上海:上海古籍出版
社, 1994) 제8책의《명산도》말미에 첨부된 林曙雲의「名山圖跋」참조. 또 고연희,『조선후기
산수기행예술연구』(일지사, 2001), 68면도 참조. 이인상이『명산승개기』를 봤음은,「答尹子子
穆書」의 '別幅'(『능호집』권3) 중 "至於宋,明諸公, 以虛閒宕逸, 作一箇道理, 以山水作大事,
以鉅細不遺爲無憾. 觀『名山記』所載諸篇, 槩皆王思任、袁中郎一套語. 余亦自知其可厭, 而
卻又不免殆爲氣機所轉移, 可愧"라는 구절 참조.

책들을 통해 그림을 공부한 때문일 수 있다.[28]

이렇게 본다면 신안파 유민화가의 그림에 표현된 유민의식과 이인상의 그림에 표현된 유민의식은, 그 표현 방식이나 미의식에 있어서의 약간의 유사점에도 불구하고 전자가 후자에 미친 영향 때문이 아니라 우연의 일치라고 해야 하지 않을까 한다. 한국 작가든 중국 작가든 '유민의식'을 지닐 경우 전대前代의 화가 가운데 특히 예찬의 산수화에 구현된 소조담박蕭條淡泊, 창고蒼古, 황한荒寒의 미감에 끌리게 되어 있으며, 그 결과 그림의 미의식과 의경意境에 서로 유사한 부분이 생길 수 있음으로써다.

마지막으로 검토해야 할 것은 이인상이 사사표의 제자인 하문황何文煌을 통해 신안화파 화풍의 영향을 받았으리라는 견해다. 이 견해는 『능호집』의 다음 두 시에 근거를 두고 있다.

28　신안화파의 그림에 선묘가 강한 것 역시 판화와 관련이 있다.

하문황, 〈계산화별도〉溪山話別圖, 지본수묵, 24×158cm, 安徽博物院

하문황이 예청비倪淸閟를 본뜨다

빈 강에 그윽한 꽃향기 흩어지고
오가는 배 보이지 않네.
누각 곁에 두어 그루 나무 있어
예찬의 솜씨를 본받은 듯하네.

空江散幽馥, 不見畫舫來.
倚閣數株樹, 猶疑懶瓚裁.

하문황의 소경산수小景山水

넘실넘실 문 밖의 강물
구름이 첩첩이라 소리만 들리네.
동쪽 성곽 길로 그대 보내거늘
나무 사이 비스듬히 다리가 있네.

湛湛門外水, 雲重只聞聲.

送君東郭路, 樹際有橋橫.[29]

　이 두 시는 그림을 보고 읊은 제화시題畵詩이므로, 그림의 내용이 반영되어 있다고 보아도 좋을 것이다. 첫 번째 시의 내용으로 볼 때 이인상이 본 하문황의 그림은 예찬을 방倣한 그림이 분명하다. 빈 정자 주위에 소산한 나무 두어 그루가 서 있고, 정자 앞으로 강이 흐르고, 강 너머 원산遠山이 있는, 예찬이 창안한 '일하양안식'一河兩岸式 구성을 취하고 있음으로써다. 시의 내용으로 볼 때 이인상은 예찬 필법의 특징을 숙지하고 있다고 여겨진다. 그래서 이 그림이 예찬을 본뜬 것임을 금방 알아본 것이다.

　두 번째 시는 산수인물도를 읊은 것이다. 시의 내용으로 볼 때 이인상이 본 하문황의 그림에는 집이 그려져 있고, 그 집 문 밖으로 강이 흐르며, 객이 나무 사이의 다리를 건너 동쪽 성곽 길로 떠나는 모습이 그려져 있었을 터이다. 이 제화시의 내용으로 볼 때 이 그림이 딱히 기하학적 특색을 지녔을 것 같지는 않다. 예찬을 본뜬 그림 역시 마찬가지다.

　그렇다고 한다면 이인상이 이 두 그림을 과안한 것을 그가 신안화파의 화풍에 영향을 받은 결정적인 근거로 삼는 것은 무리가 아닌가 한다. 아무리 생각해도 이 두 그림에서 이인상의 〈구룡연도〉나 〈회도인시의도〉가 나오기는 어렵다.

　이인상은 원래 다섯 수의 제화시를 지었는데, 앞에 인용한 두 수는 그 중 일부다. 이 다섯 수 제화시에는 다음과 같은 총제總題가 달려 있다.

29 「子翊得畵帖, 考其印識, 皆中州人. 余用古隷, 題裱曰唼脂山栢, 逐幅寫小詩, 以寓意. 錄五首」, 『능호집』 권1; 박희병 옮김, 『능호집(상)』, 96~98면 참조.

자익子翊이 화첩畵帖을 얻었는데, 낙관을 살펴보니 모두 중국인의 것이었다. 내가 고예古隷로 '담지산백'啖脂山栢이라 표제를 쓰고, 그림마다 짤막한 시를 적어 뜻을 부쳤다. 그 다섯 수를 기록한다.[30]

'자익'은 이인상의 동서이자 벗인 신사보申思輔의 자다. 그에게는 서화 수장收藏의 취미가 있었다. 이인상이 이 화첩을 본 것은 1739년 그의 나이 30세 때다. 이 무렵 이인상은 이미 자신의 화풍과 서풍書風을 정립한 상태였다.

다섯 수 가운데 앞에 인용한 두 시를 제외한 세 수는 사채謝採, 반간潘澗, 사여謝璵의 그림을 읊은 것이다. 반간은 금릉金陵(지금의 남경) 출신의 청대 화가이고, 사여는 청군淸軍에 의해 성이 함락될 때 순절한 인물로, 호남성 장사부長沙府 상담현湘潭縣 출신으로 여겨진다. 그러니 이 두 화가는 신안화파가 아니다. 한편 사채는 미상이나, 「사채가 백호伯虎를 본뜨다」(謝採效伯虎)라는 제목으로 보건댄 이 인물 역시 신안화파는 아니라고 판단된다. 백호는 당인唐寅의 자인데, 신안화파의 화가가 당인의 화의畵意를 본뜬 그림을 그릴 리는 없기 때문이다.

그런데 종래 이 세 인물은 하문황과 마찬가지로 '안휘파'에 속한 화가로 추정되었고 그리하여 이인상이 본 화첩은 '안휘파' 화가들의 화첩일 것으로 간주되어 왔지만[31] 이는 근거 없는 추정이라 하겠다. 단 이인상은 이 화첩을 통해 화안畵眼을 좀더 넓힐 수는 있었으리라 생각된다.

30 원문은 위의 주29를 볼 것. 인용문 중 '고예'(古隷)는 이인상식 팔분을 뜻한다. 이에 대해서는 『능호관 이인상 서화평석 2: 서예』(이하 『서예편』으로 약칭)의 '서설' 참조.
31 유홍준, 「능호관 이인상의 생애와 예술」, 23면; 한정희, 『한국과 중국의 회화』(학고재, 1999), 290면 등.

주목해야 할 것은 이인상이 '안휘파'의 영향을 받았다는 주장이 이처럼 실증적 근거가 박약하든가 혹은 아예 근거 없는 추정에서 비롯된 것이라는 사실이다.

종래 이인상의 신新 화풍이 홍인·사사표·하문황 등의 신안화파에서 왔다는 도식에 사로잡혀 있었던 건 한국 미술사학자들이 가진 일종의 '고정관념' 때문이 아닌가 한다. 한국 화가의 새로운 기법이나 화풍의 뒤에는 반드시 중국 화가의 새로운 기법이나 화풍의 영향이 있다는 사고가 그것이다. 그러니 연구의 핵심 과제는 어떻게든 그 영향 관계를 밝히는 것이 될 수밖에 없게 된다. 거기에는, 이인상이 회화 교본을 공부하고 이런저런 판화책을 열람한 것을 토대로 스스로 새로운 것을 시도하고 만들어 낼 수 있는 가능성을 원천적으로 부정하는 무의식이 작동하고 있는 것처럼 보인다. 이 무의식이 급기야 실증을 뛰어넘는 인식의 맹점을 야기하게 된 것은 아닌가.[32]

6

다음에서 보듯 이인상의 그림은 동시대인에게 '사기화'土氣畵로 인식

32 한국학에서 이런 인식의 맹점은 꼭 미술사 연구에서만 발견되는 것은 아니며, 사상사 연구에서도 발견된다. 가령 홍대용의 연행(燕行) 이후의 사상적 전회(轉回)를 중국 혹은 특정 중국인의 영향으로 '규정'하면서 사상가로서 홍대용 자신의 지적 고투와 주체적 모색을 홀시하거나 조선사상사의 내적 계기나 요구에 맹목(盲目)의 태도를 보여주는 것이 그런 예다. 외적 계기에 대한 고려가 필요하다는 것은 말할 나위도 없지만 그렇다고 해서 내적 조건을 사상(捨象)하는 태도가 정당화되는 것은 아니다. 「2017년도 하계학술대회 종합토론 - 담헌 홍대용을 보는 시각들」, 『국문학연구』 36(국문학회, 2017), 326면을 참조할 것.

되고 있다.

> 이원령李元靈은 보산자寶山子로 자호自號하였는데, 예서隸書를 쓰
> 는 필획을 옮겨 그림을 그렸다. 그가 그린 산수의 빼어난 모습 및
> 나무와 바위의 기이한 자태는, 형상은 간결하고 의취意趣는 담박하
> 여 때때로 필묵筆墨의 형사形似를 벗어났다. (…) 참으로 화가들의
> 이른바 '사기화'士氣畵라 하겠다.[33]

심재沈鋅(1722~1784)가 『송천필담』松泉筆譚에서 한 말이다. '사기화'
는 '사기'士氣, 즉 선비의 기운이 표현된 그림이라는 뜻으로, 사대부화,
사부화士夫畵, 사인화士人畵, 문인화 등과 같은 말이다.

사기화는 '화공화'畵工畵, 즉 직업화가가 그린 그림과 대비된다. 중국
과 한국에서는 전통적으로 사인화가士人畵家는 물취物趣가 아닌 천취天
趣, 즉 공교工巧를 구하지 않되 절로 묘한 경지에 이름을 중시하며, 이 점
에서 각의공교刻意工巧를 추구하는 화원畵院 화가와 다르다고 보았다.
그래서 사인화는 속된 데 떨어져서는 안 되며, 고아하고 청절淸絶해야 하
고, 화자畵者의 흉중일기胸中逸氣, 즉 화자의 초일超逸한 내면세계를 표
현해야 한다고 여겼다.

또한 사인화는 문인의 그림이므로 문인의 기품과 격조가 드러나야 한
다고 보았다. 그래서 '문기'文氣나 '서권기'書卷氣를 강조한 것이다. 요컨

33 "李元靈, 自號寶山子, 乃以作隸之畵, 流而畵. 其一丘一壑之勝, 一本一石之奇, 跡簡而
意淡, 時出於筆墨形似之外. (…) 眞畵家所謂士氣畵也."(沈鋅, 『松泉筆譚』 권4, 규장각본)
신익철 외 옮김, 『교감 역주 송천필담 2』(보고사, 2009), 397면 참조.

대 사인화는 사대부 계급의 정취와 미학을 구현한 그림이다.

이인상은 조선 시대를 통틀어 가장 '사기'士氣가 그득하고 높은 그림을 그렸다. 즉 그는 우리나라 사기화의 최고 수준을 보여준 화가라 할 것이다.

이인상은 어째서 그럴 수 있었던가? 우선 그가 화가로서의 재능을 타고났다는 사실을 지적해야 할 것이다. 한편 그가 명말 청초 이래의 중국 화단의 복고주의적 추세의 영향을 받아 남종문인화론을 받아들였다는 사실도 유의되어야 할 터이다. 이인상은 일찍부터 예찬을 존모하며 그의 화의畵意를 배우고자 했는데, 예찬의 그림은 사기화의 전형을 보여준다 할 만하다. 하지만 이것만으로는 이인상과 그의 동시대 화가들, 이를테면 정선이나 심사정과 같은 화가와의 차이가 잘 설명되지 않는다.

그러니 그의 인간 됨됨이와 심미적 이상을 주목할 필요가 있다. 이인상은 꼿꼿하고 강개한 인간이었으며, 개결하고 염치를 중시하였다. 그의 벗 이민보李敏輔는 이인상에게 "세한歲寒의 굳은 절개"가 있다고 했으며, 박규수는 이인상에게 "청조고절"淸操高節이 있다고 했다.[34] 이인상은 절제되고 담박한 삶을 추구하였다. 게다가 이인상은 문인으로서 글쓰기에 아주 예민한 자의식을 지녔던 작가였다. 그는 시인으로서는 물론이요 산문가로서도 자기만의 고유한 세계를 구축하였다. 화려한 수식을 피하고 간결하고 진실된 글을 쓰는 것, 이것이 이인상이 추구한 문학적 가치였다. 그래서 그의 시문은 속된 기운이 없으며, 맑고 의미심장하고 기이하다는 평가를 받았다.[35]

이인상은 사물의 진정한 아름다움은 '번'繁이 아니라 '간'簡, '공'工이

34 박희병, 「능호관 이인상: 그 인간과 문학」, 『능호집(하)』, 451면 참조.
35 위의 글, 위의 책, 481면, 497면 참조.

아니라 '졸'拙, '밀'密이 아니라 '소'疎, '농'濃이나 '숙'熟이 아니라 '담'淡
과 '생'生을 통해 구현된다는 미학적 입장을 지니고 있었다. 또한 그는 사
물에 내재된 골기骨氣야말로 사물의 신수神髓인바, 예술가는 모름지기
이를 표현하기 위해 고심해야 한다고 생각했다. 그의 이런 미학적 입장
은 그의 인간적 면모, 그의 삶의 태도나 지향과 정확히 합치된다.

　이인상의 이런 인간 됨됨이, 문인으로서의 광박한 독서와 창작 행위,
심미적 이상은 그의 그림에 독특한 개성을 부여함과 동시에 '문기'와 '사
기'를 높이는 내적 계기가 되었으리라 생각된다.

　하지만 이것만으로는 여전히 이인상의 사기화가 어째서 조선 후기의
어떤 작가도 도달하지 못한 사인화의 최고 경지를 보여줄 수 있었는지를
충분히 석명釋明하지 못한다. 그러므로 다음의 점이 마지막으로 고려될
필요가 있다: 단호그룹의 일원으로서 이인상은 존주대의尊周大義를 견지
하면서 비상히 절의節義를 강조하였다. 이 때문에 그는 동아시아의 현실
을 슬퍼하며 평생 강개한 마음으로 살았다. 그는 눈앞에 보이는 현실의
질서를 승인할 수 없었으며, 이 때문에 가슴속에는 돌무더기와 분만憤懣
이 가득하였다.

　말하자면 이것은 작가와 현실(혹은 권력) 간의 긴장감, 혹은 작가가
현실로부터 느끼는 '불화'不和의 감정에 해당한다. 문제는 이인상의 경우
이 '불화'의 정도와 양상이 말할 수 없이 크고 심각했다는 점이다. 이인상
회화의 초세적超世的 혹은 초일적超逸的 지향은 궁극적으로 바로 이 현
실·권력과의 긴장감 내지 불화감에서 비롯된다. 그러므로 그것은 이인
상 회화의 심적·정신적 기저를 이룬다고 할 만하다. 이인상 회화가 독특
하고도 고답적인 사기와 골기를 보여주게 된 비의秘義는 바로 이에 있지
않은가 한다. 이인상의 벗 윤면동의 다음과 같은 지적은 실로 정곡을 얻

은 것이라 하겠다.

> (원령은-인용자) 열장혈심熱腸血心을 고고냉담枯槁冷澹 중에 부쳤
> 다. (…) 편석片石과 고운孤雲에 성령性靈을 통하고, 산전수애山顚
> 水涯에 뇌소牢騷를 부쳤다.[36]

7

이인상이 견지했던 존주대의, 즉 대명의리對明義理는 일종의 아나크
로니즘anachronism이었다. 하지만 "인간의 집념, 인간의 위대함, 인간의
특질"은 "아나크로니즘을 통해서 더욱 명료하게, 보다 빛나게 나타나는"[37]
법이다. 이인상은 대명의리라는 이념을 끝까지 고수했기에 그의 빛나는
예술을 남길 수 있었다. 아이러니한 일이다. 요컨대 이인상의 탁월한 예
술적 성취의 근저에는 아나크로니즘이라는 부정성이 자리하고 있다.

이인상이 살았던 그 시대에 이미 대명의리론은 공허한 주장으로 되어
가고 있었으니, 위정자들은 말할 것도 없거니와 동아시아의 추이를 현실
적으로 응시하던 일부 학인學人들은 안정과 부강을 구가하던 청나라를
인정하는 추세로 나아가고 있었다. 이인상이 만년에 「대보단」大報壇이라
는 시에서, "슬픔 맺혀 애가 끊어지는 듯한데/말을 하면 나보고 개가 짖

36 "寄熱腸血心於枯槁冷澹之中. (…) 通性靈於片石·孤雲, 寓牢騷於山顚水涯."(윤면동,
「祭李元靈文」, 『娛軒集』 권3)
37 이병주, 『관부연락선 Ⅱ』(신구문화사, 1972), 62면.

는다 하네"(悲結車轉腸, 發言謂我吠)[38]라고 읊은 데서 그런 사정의 일단을 짐작할 수 있다.

하지만 이런 현실 속에서도 이인상은 자신의 이념을 고수하였다. 단호 그룹은 갈수록 고립되어 갔다. 그들은 자신의 시대, 자신이 속한 세계를 엄혹한 겨울, 컴컴한 밤으로 인식하였다. 그러므로 이인상의 그림들은 이런 세계상황 속에서도 결코 꺾이지 않는 고집스런 존재의 표상을 담고 있다.

예술은 늘 특정한 시대의 산물이지만 그럼에도 시대를 뛰어넘는 '이월적 가치'를 갖는다. 탁월한 예술일수록 그러하다. 이인상의 그림은 철저히 창조 주체의 실존적 감각과 심리를 표현하고 있으며, 이 점에서 아주 특출하다. 그의 그림은 사물과 풍경 속에 그의 감정을 예리하고 짙게 투사했기에 아름답다. 그렇다면 2세기 반쯤 전에 창작된 이인상의 그림에 내재된 이월적 가치는 무엇일까?

맨 먼저 초연한 순정성純正性을 들 수 있다. 이인상의 그림은 깨끗하고 맑으며, 때 묻지 않은 세계를 보여준다. 이른바 '진구기'塵垢氣가 탈각된 세계다. 고고함과 오연함이 깃들어 있는 이런 존엄한 삶의 방식, 이런 탈세속성은 시대를 넘어 인간의 정신을 정화한다.

'독립불구'獨立不懼(홀로 서 있되 두려워하지 않음)의 정신 또한 주목된다. 이인상 그림 속의 존재들은 홀로 있되 세계의 엄혹함을 꿋꿋하게 견뎌내는 모습을 보여주곤 한다. 〈설송도〉의, 눈을 맞고 서 있는 소나무, 〈송하독좌도〉의 은일자가 대표적이다. 홀로 있으면 외롭고 두렵다. 그래서 타협하게 되고, 본래의 뜻을 꺾게 되고, 무리를 짓고, 세상에 아첨하게

38 박희병 옮김, 『능호집(상)』(돌베개, 2016), 578면.

된다. 하지만 이인상 그림 속의 존재들은—돌이든 나무든 사람이든—세한歲寒에도 변하거나 굴屈하지 않는 굳건함과 진실됨을 보여준다. 의연히 스스로 버텨 내는 것이다. 이 '버텨 냄'에는 비장미와 견인불발堅忍不拔의 아름다움이 느껴진다. 이인상의 그림에 담지된 이런 생의 감각과 지향은 시대나 이념과 관계없이 사람들을 격려하고 위무한다.

8

이인상의 그림은 서법書法에 기초를 두고 있다. 즉 그는 글씨를 쓰는 필획을 응용해 그림을 그렸다. 이인상이 예서隸書의 필획으로 그림을 그렸다든가 그의 그림에 전서篆書의 필세筆勢가 있다는 지적은 모두 이를 말함이다.[39]

그러므로 이인상의 그림을 깊이 이해하기 위해서는 붓의 운용법과 필획을 잘 알아야 하며,[40] 서예 작품과 회화를 통합적으로 연구할 필요가 있다. 이인상은 그림을 그리듯 글씨를 썼고, 글씨를 쓰듯 그림을 그렸기

[39] 이인상의 그림에 예서의 필의가 있다는 지적은 심재가 한 바 있다(앞의 주33 참조). 또 추사 김정희도 "隸書是書法祖家, 若欲留心書道, 不可不知隸矣. 隸法必以方勁古拙爲上, 其拙處又未可易得, 漢隸之妙, 專在拙處. (…) 且隸法非有胷中淸高古雅之意, 無以出手, 胷中淸高古雅之意, 又非有胸中文字香、書卷氣, 不能現發於腕下指頭, 又非如尋常楷書比也. 須於胸中先具文字香、書卷氣, 爲隸法張本, 爲寫隸神訣. (…) 李元靈隸法、畵法, 皆有文字氣, 試觀於此, 可以悟得其有文字氣然後, 可爲之耳"(「書示佑兒」, 『阮堂集』 권7)라 하여 이인상 회화와 예서의 관련성을 시사하였다. 한편 박규수는 "其畫法又皆篆勢耳"(「題凌壺畫帖」, 『瓛齋集』 권11)라 하여, 이인상의 그림에 전서의 필세가 있다고 보았다.
[40] 이 점에서 어떤 그림이 이인상의 진작(眞作)인가 아닌가를 판별하는 데 필법이 대단히 중요한 하나의 근거가 된다.

때문이다. 그래서 글씨가 남다르게 되었고, 그림이 남다르게 되었다. 흔히 '서화동원'書畫同源이나 '서화동법'書畫同法을 운위하지만 이인상이야말로 이 말에 딱 맞는 경우라 할 것이다.

이인상의 예서, 특히 팔분서八分書에는 기골氣骨이 두드러진데, 그가 그린 그림에도 필획의 이런 면모가 나타난다. 이를테면 수지樹枝의 전절轉折을 한 예로 들 수 있다. 소나무 가지든 해조법蟹爪法으로 그린 잡목의 가지든 그 전절은 힘이 있고 기이하며 예스럽고 굳세다. 한편, 바위에 구사된 우모준에는 전서의 필세가 보인다. 이인상 특유의 가늘고 강경剛勁한 절대준의 필선筆線에서는 철선전鐵線篆의 필의가 느껴진다. 철필鐵筆로 그린 듯한 〈구룡연도〉, 〈회도인시의도〉, 〈여재산음도상도〉 등의 윤곽선에서도 철선전의 필획이 나타난다. 다음은 동기창의 말이다.

사인士人은 작화作畫할 때 마땅히 초서, 예서, 기자奇字의 서법을 써야 한다. 나무는 굽은 쇠처럼, 산은 모래에 획을 그은 것처럼 그려서 세속에 영합하는 투식을 끊어 버려야만 사기士氣가 된다.[41]

이인상은 이 말에 충실했던 셈이다. 이인상의 그림이 예리하면서도 예스럽고, 졸한 듯하면서도 강고한 느낌을 주는 것은 그의 필획과 깊은 관련이 있다.

41 "士人作畫, 當以草隷奇字之法爲之. 樹如屈鐵, 山如畫沙, 絶去甛俗蹊徑, 乃爲士氣." (『畫旨』) '기자'(奇字)는 고전(古篆)의 하나다.

이인상은 신분이 서얼이다. 이인상의 의식 내부에 '서얼적 자아'와 '사대부적 자아'가 어떻게 공존하고 있으며, 이 두 자아가 문학에서 각각 어떤 양상으로 실현되고 있는지에 대해서는 필자의 다른 글에서 이미 조금 논한 바 있다.[42] 이를 디딤돌로 삼아 좀더 생각을 발전시켜 보기로 한다.

이인상이 서얼임은 엄연한 사실로서 무시할 수 없는 사안이라고 생각된다. 그는 서얼 출신이기에 쓸쓸함과 불우감을 그의 사대부 벗들보다 더 느꼈을 수 있고, 또 가슴속의 분만憤懣과 뇌외磊磈가 더욱 컸을 수 있다. 하지만 이인상의 쓸쓸함과 불우감, 그 가슴속의 분만과 뇌외가 몽땅 그의 출신 성분에서 비롯된다고 재단해서는 안 될 일이다. 이인상의 그런 정서는 그가 견지한 대명의리 및 신임의리에서 기인하는 바 역시 크기 때문이다. 이른바 그의 '유민'遺民 의식과 '청류'淸流 의식은 늘 그를 비감悲感과 강개慷慨에 사로잡히게 했다. 비단 이인상만이 아니라 단호 그룹에 속한 이인상의 벗들에게서도 동일한 정서가 확인된다. 이리 본다면 이런 정서는 기본적으로 단호그룹이 공유했던 것으로 보아야 옳을 것이다. 다만 이인상의 경우 서얼 출신이라는 그의 존재여건 때문에 이런 정서가 좀더 강화될 수 있는 여지는 있었다고 해야 할 것이다.

이인상은 평생토록 천하사天下事를 근심하는 천하지사天下之士를 자임하였다. 그는 자신의 절친한 벗들인 신소申韶, 이윤영, 송문흠, 오찬과

[42] 박희병, 「능호관 이인상: 그 인간과 문학」, 『능호집(하)』, 471~475면. 서얼적 자아와 사대부적 자아가 늘 확연히 구분되는 것은 아니다. 하지만 서얼적 자아는 종종 애상, 자기연민, 분격(忿激), 자조(自嘲), 처고(悽苦), 국척(跼蹐)의 정서를 보여준다는 점에서 사대부적 자아와 구별된다.

이런 의식을 공유하고 있었다. 이인상 내면의 우울과 고립무원의 감정, 그리고 절망감은 그의 이런 자임에서 비롯되는 면이 크다.

이런 점을 고려한다면 이인상은 서얼이기 때문이 아니라 '서얼이지만 사대부'였기 때문에 문제적인 화가라고 할 수 있다.[43] 그러니 문제를 쉽게 단순화시키거나 사태의 일면만을 과장해서는 안 될 일이다.

종래의 연구 중에는, 이인상의 〈검선도〉에 그의 서얼의식이 표출되어 있으며 이 그림을 '서얼화'로 규정할 수 있다고 한 것도 있다.[44] 그림에 대한 이해는 물론이려니와 이인상이라는 인간에 대한 이해가 부족하다고 하지 않을 수 없다.

〈송변청폭도〉(일명 〈송하관폭도〉)의 해석에서도 비슷한 사례가 발견되니, 이 화폭 속의 크게 굽은 소나무를 서얼 이인상의 표상으로 본 것이 그것이다. 전후 맥락을 자세히 따지지도 않고 화가의 신분 하나로 작품의 의미를 재단해 버리는 환원주의적 도식이 확인된다.[45]

이인상의 그림 중에는 〈병국도〉, 〈둔운도〉(일명 〈와운〉), 〈묵죽도〉처럼 서얼적 자아가 표출된 것이 분명한 것도 일부 없지는 않지만 그 대다수에는 사대부적 자아가 표출되어 있다. 그러니 연구자의 실사구시적 태도가 요구된다 하겠다.

43 위의 글, 위의 책, 475면.
44 장진성, 「이인상의 서얼의식―국립박물관 소장 〈검선도〉를 중심으로」(『미술사와 시각문화』 1, 2002); 「말이 끝나는 곳에서 그림은 시작된다―이인상의 서얼화」, 『한국학, 그림을 그리다』(태학사, 2013).
45 이선옥, 「조선 후기 중서층 화가들의 '울분' 표현 양상과 그 의미」, 『인문과학연구』 36(강원대 인문과학연구소, 2013).

10

앞에서도 지적했듯 이인상의 유민의식이 그 그림의 미감에 끼친 작용
은 실로 크다고 생각된다. 그렇기는 하나 이 점만 과도하게 부각시키는
것은 곤란하며, 다음의 두 가지가 함께 유의될 필요가 있다.

하나는 이인상과 그 벗들(특히 단호그룹의 인물들) 간의 깊은 존재관
련이다.[46] 이 존재관련은 이인상의 그림에 깊은 우애의 감정을 각인시키
기도 하고(〈수하한담도〉, 〈송계누정도〉, 〈모루회심도〉), 상실감과 유독幽
獨의 심경을 각인시키기도 하며(〈장백산도〉, 〈송하독좌도〉), 정치 현실
에 대한 노여움의 감정을 각인시키기도 한다(〈송변청폭도〉).

다른 하나는 이인상이 경도되었던 도가 사상이다. 이인상은 젊을 때부
터 도가 사상에 심취하였다.[47] 도가 사상은 작위作爲를 배격하며 무위자
연無爲自然을 강조한다. 이것이 미의식으로 연결될 경우 허정虛靜의 미
감과 간일미簡逸美의 심화를 낳게 된다. 또한 허실虛實의 운용에서도 묘
妙를 보여줄 수 있다. 요컨대 이인상의 그림이 보여주는 '무작기'無作氣
와 높은 담일淡逸의 경지는 그의 도가 사상과 깊은 관련이 있다.

이인상의 그림에서 유민의식이 '양'陽에 해당한다면, 도가 사상은 '음'陰
에 해당하는 것일 수 있다. 둘은 상보적相補的으로 서로를 안받침하고 있다.

46　'존재관련'이라는 개념은 박희병, 『연암과 선귤당의 대화』(돌베개, 2010), 72면 참조.
47　박희병, 「능호관 이인상: 그 인간과 문학」, 『능호집(하)』, 469~470면 참조.

11

이인상의 그림은 대부분 높은 서사성敍事性을 담지하고 있다. 이는 그의 그림에 제사題辭나 관지가 많이 달려 있으며 다른 화가들보다 그림과 관련한 문헌 자료들이 비교적 많이 남아 있는 것과 무관하지 않다.

이 점에서 이인상은 전근대 한국 화가 가운데 작가론적 연구가 가능한 거의 유일한 화가일 것이다. 즉, 다른 화가들과 달리 그의 그림은 실존적 해석이 가능하다. 그럼에도 이 점에 대한 연구는 종래 거의 수행되지 못했다.

이인상의 그림은 그 서사적 맥락을 모르면 오독되기 십상이다. 선행 연구가 많은 오류를 범하고 있음은 이 때문이다. 가령 20대 초반의 작품인 〈병국도〉를 만년작으로 간주한다든가, 〈둔운도〉는 서얼 차대差待로 인한 이인상의 분만憤懣을 표현하고 있건만 '취필醉筆의 호쾌함'을 보여 준다고 해석한다든가, 단호그룹 특유의 미의식과 유대감, 그 세계관과 생의 감각을 이해하지 못해 〈산천재야매도〉가 예술적 '유희'의 대상으로 변해 가던 매화의 모습을 보여준다고 해석한 것 등을 예로 들 수 있다.[48]

48 〈병국도〉가 이인상의 만년작이라는 견해는 유홍준, 「능호관 이인상의 생애와 예술」에서 개진된 이래 학계의 정설로 굳어져 있다. 〈둔운도〉에 대한 해석은 『유희삼매: 선비의 예술과 선비 취미』(고서화도록 7, 학고재, 2003), 166면을 볼 것. 〈송변청폭도〉에 대한 해석은 이선옥, 「조선 후기 중서층 화가들의 '울분' 표현 양상과 그 의미」(『인문과학연구』 36, 강원대학교 인문과학연구소, 2013)를 볼 것. 〈산천재야매도〉에 대한 해석은 신익철, 「한겨울 매화를 탐하다」, 『한국학 그림과 만나다』(태학사, 2011), 29면을 볼 것.

현재 전하는 이인상의 그림에는 방작倣作이 상당수 있다. 예컨대 〈방심석전막작동작연가도〉, 〈추강묘연도〉(일명 〈모정추강도〉), 〈검선도〉, 〈호복간상도〉, 〈어초문답도〉, 〈도연명시의도〉(일명 〈천지석벽도〉), 〈방정백설풍란도〉(일명 〈무토란도〉) 등을 들 수 있다. 이들 작품은 심주沈周, 예찬, 문백인文伯仁, 왕문王問, 매청梅淸, 정룡程龍 등의 그림을 방倣한 것이다. 이외에도 이인상은 《개자원화전》이나 《고씨화보》에 실린 그림을 방倣하기도 했다. 가령 〈노목수정도〉는 《개자원화전》에 실린 명말 이유방李流芳의 그림을 방한 것이며(이유방의 이 그림은 예찬 그림의 방작이다), 〈여재산음도상도〉는 《개자원화전》에 실린 소운종의 〈대소형산도〉大小荊山圖를 방한 것이다.

특히 〈도연명시의도〉는 기존에 알려진 것과 달리 청초淸初의 화가 매청의 방고화첩倣古畵帖인 《방고산수십이정책》倣古山水十二幀册에 실린 그림의 방작이다. 매청이 그린 그림은 북송의 이성李成을 방한 것이니 이인상의 이 그림은 방작의 방작이 되는 셈이다.

중국회화사에서 방작은 명대 중기에 출현했으며, 명말에 유행하기 시작해 청초에 크게 성행한 것으로 알려져 있다.[49] 방작은 모작摹作과 달리 원작을 베낀 것이 아니며, 원작의 필의筆意를 원용하되 '변'變이 허용된다.[50] 물론 '변'의 정도는 작가마다 얼마간 다를 수 있다.

이인상의 방작들은 대체로 원작의 필의를 취하면서도 자신의 개성을

49 한정희, 「조선 후기 회화에 미친 중국의 영향」, 『한국과 중국의 회화』, 245면.
50 한정희, 「중국회화사에서의 복고주의」, 『한국과 중국의 회화』, 38면.

추구하는 쪽으로 변화가 가해져 있다. 비단 화법畫法만이 아니라 화의 畫意에서도 변화가 보인다. 이인상은 방작 행위를 통해 중국의 명가名家들 및 명말 청초 여러 화파의 성과를 섭취함과 동시에 자신의 창조적 역량을 펼쳐 보였다. 이 점에서 이인상의 방작은 '방고창신'倣古創新의 정신을 예술적으로 잘 구현하고 있다. 그러니 이인상의 방작에서 원작과의 유사성만을 확인하려 해서는 안 되며, 방작에 나타난 변화가 무엇인가, 이것이 어떤 의미를 갖는가를 따지는 작업이 필요하다. 방작은 '특별한' 하나의 창작이기 때문이다. 조선의 문인 중 이론적으로 방고창신을 주창한 이는 이인상의 동시대인인 동계東谿 조귀명趙龜命이다. 한 세대 뒤의 인물인 연암 박지원은 '방고창신' 대신에 '법고창신'法古創新이라는 말을 썼지만, 그 취지는 동일하다.[51]

13

이인상이 주목했다고 생각되는 중국 화가 가운데 주요한 인물을 꼽는다면 북송의 화가로는 곽충서郭忠恕·문동文同·소식蘇軾·미불米芾, 남송의 화가로는 유송년劉松年, 원대의 화가로는 황공망黃公望·예찬·왕몽, 명대의 화가로는 심주·문징명文徵明·이유방 등이다.[52]

51 박희병, 『한국의 생태사상』(돌베개, 1999), 94면, 341면; 『연암을 읽는다』(돌베개, 2006), 320~360면 참조.

52 곽충서는 〈장백산도〉의 제사(題辭)에 이름이 보이고, 문동과 소식은 〈묵죽도〉의 제사에 이름이 보인다. 미불과 예찬은 「與李胤之書 丁丑」(『능호집』 권3) 중의 "若使吾輩有淸閟、寶晋璀璨衍溢之觀、則將顚狂到老學二子乎"라는 구절에서 언급되고 있다. 유송년은 「劉松年山居圖

14

이인상 그림의 전개는 초기작, 중기작, 후기작, 세 시기로 나뉜다. 이
인상은 1737년(28세) 추동간秋冬間에 금강산을 유람하였다. 이 유람을
계기로 이인상의 화풍에 변화가 야기되니, 〈옥류동도〉와 〈은선대도〉(이
두 그림은 1738년 겨울에 그린 것이다)에서 그 점이 확인된다. 그러므로
이 무렵을 중기작이 시작되는 시점으로 볼 수 있다. 이인상의 초기작에
는 습작기의 작품이 있는가 하면 습작에서 벗어나 자신의 개성을 모색해
가는 작품도 있다. 이 시기는 아직 단호그룹이 형성되지 않았다. 초기작
에서 이인상의 고유한 화풍의 단초들이 발견되지 않는 것은 아니나 그림
에도 불구하고 초기작에서는 중기작과 달리 아직 이인상의 독자적인 화
풍이 확립되지 못했다.

　중기작의 대부분은 이인상이 단호그룹의 일원으로서 벗들과의 존재
관련을 심화해 가는 과정 중에 창작되었다. 이 시기는 대체로 이인상이
서울에서 하위직 벼슬을 한 때와 겹친다(이인상은 1739년 7월 북부 참봉
에 제수된 이래 1747년 5월 사근도 찰방에 제수되어 외직으로 나가기 전
까지 경관京官을 지냈다). 중기작에는 〈둔운도〉나 〈묵죽도〉처럼 하위직

跋」(『뇌상관고』제4책: 『능호집』권4)에서 거론되고 있다. 황공망은 「李胤之山水圖跋」(『뇌상
관고』제4책)에 그 이름이 보인다. 이인상이 이윤영과 함께 능호관에서 황공망의 그림을 완상했
음은 이윤영이 지은 『산사』(山史)의 1편인 「구담기」(龜潭記)의 "余(이윤영 ‒ 인용자)嘗至凌壺
觀, 出視大癡長幅, 其峻壁層嶂, 靈怪若蜃樓, 與主人擊碎如意, 嗟賞不已"(『단릉유고』권11)
라는 구절을 통해 알 수 있다. 왕몽의 영향은 준법에서 확인된다. 심주는 〈방심석전막작동작연
가도〉의 제사에, 문징명은 「春盡, 益思李子胤之. 李子聞入伽倻山, 無意北歸. 余近借「衡山水
竹圖」, 聞李子於南方得故李將軍梅石, 皆佳品, 而未與之賞, 贈詩以述」(『뇌상관고』제1책)
에, 이유방은 「閔主簿君會扇畫識」(『뇌상관고』제4책)에 각각 이름이 보인다. 주지하다시피 심
주와 문징명은 16세기 중국 미술사에서 문인화 양식을 정립한 '오파'(吳派)의 중심 인물이다.

벼슬을 하면서 겪은 서얼로서의 분만憤懣과 서러움을 담은 그림도 없지는 않으나 대체로 풍경이나 사물에 흥취나 이념을 부친 작품들이 많다.

후기작에 오면 화풍이 일변一變한다. 이인상은 1750년(41세) 8월 음죽 현감으로 부임하며, 익년 1월 음죽에서 그리 멀지 않은 단양의 구담龜潭에 다백운루多白雲樓라는 정자를 건립한다. 이 시기가 중기작에서 후기작으로 넘어가는 기점이 된다. 이인상은 이 무렵 단양 산수에 심취하였다. 단양은 예로부터 물과 돌로 유명한 곳이다. 단양의 물과 돌에 대한 이인상의 깊은 체험은 그의 화풍에 변화를 야기하였다. 그리하여 후기작에는 골기骨氣 가득한 암산巖山들 사이로 넘실넘실 흐르는 물을 그린 그림이 드물지 않다.

한편 1751년(42세) 11월 단호그룹의 핵심 멤버인 오찬이 유배지인 함경도 삼수三水에서 숨을 거두었다. 이인상의 생애는 오찬이 죽기 전과 죽은 후로 나뉜다고 말할 수 있을 정도로 오찬의 죽음은 이인상의 삶에 큰 그늘을 드리웠다. 오찬의 죽음을 계기로 단호그룹은 쇠락기로 접어든다. 이인상의 중기작이 단호그룹의 전성기를 배경으로 삼고 있다면, 이인상의 후기작은 그 쇠락기의 산물이다. 그래서 후기작에는 짙은 적막감, 세상과의 불화감, 끝까지 꼿꼿하게 생을 견뎌 내기 위해 요청된 오연함과 독립불구獨立不懼의 태도가 현저해진다. 이 때문에 필선이 더욱 예리해지고, 풍격이 더욱 간일簡逸해지며, 기골氣骨이 더욱 높아졌다. 이 시기에 〈구룡연도〉, 〈검선도〉, 〈송변청폭도〉, 〈장백산도〉와 같은 빼어난 작품들이 창작되었다.

본서에서는 또한 '만년작'이라는 용어도 사용하고 있는데, 이는 이인상이 음죽 현감을 끝으로 벼슬에서 물러난 뒤 종강鐘岡에서 야인으로 지내던 시절에 창작된 작품을 지칭한다. 즉 대체로 1754년 이후에 그려진

그림을 가리킨다.[53]

15

이인상 만년작 중 일부는 이른바 '말년의 양식'(late style)[54]을 보여준
다. 이인상의 만년 그림이라고 해서 모두 다 말년의 양식을 보여주는 것
은 아니다. 이인상이 만년에 그린 그림 중 '말년성'末年性이 특히 문제가
되는 것은 〈피금정도〉와 〈구담초루도〉(일명 〈강상초루도〉) 두 작품이다.

이들 작품에는 이인상의 다른 작품에서는 볼 수 없는 필선이 나타난
다. 그리하여 부조화와 자유로움, 원만함과 날카로움, 노쇠와 비타협의
공존을 보여준다. 그러므로 이들 작품에는 이인상 말년의 존재여건과 심
경이 짙게 투사되어 있다고 여겨진다.

이인상에게서 말년의 양식은 서예에서도 확인되니,[55] 그림과 서예가
상칭성相稱性을 보인다 할 만하다.

53 이인상이 종강에 거주하기 시작한 것은 1753년 12월부터이며, 종강의 모루(茅樓)에 거주
한 것은 1754년 6월부터다.
54 '말년의 양식'은 에드워드 사이드의 말이다. 에드워드 사이드, 장호연 역, 『말년의 양식에
관하여』(개정판: 마티, 2012) 참조. 사이드는 이 개념을 음악에 적용했으나 필자는 이 개념을
회화와 서예로 확장한다.
55 이 점은 『서예편』의 '2-하-14 大字 晦翁畵像贊' '7-1 野華邨酒' 등 참조.

능호관 이인상 서화평석 1

회화

1. 병국도病菊圖

① 그림 우측에 다음과 같은 관지款識가 보인다.

南溪多日, 偶寫病菊.
　　　宝山人.

우리말로 옮기면 다음과 같다.

남계에서 겨울날 우연히 병든 국화를 그리다.
　　　보산인.

이 관지 중의 '남계'南溪는 '현계'玄溪의 별칭이다. 이인상의 문집 초고
인 『뇌상관고』의 다음 기록을 통해 그 점을 알 수 있다.

(1) 신해년(1731)에 처음으로 김자金子 양재良哉(김상굉)와 사귀게
되었다. 양재는 자신의 서실書室을 '매죽사'梅竹社라고 이름하였는
데, 소나무며 오동나무며 단풍나무며 박달나무 따위를 섞어 심어서
화훼와 나무가 무성했는데도 특별히 '매죽'을 내세운 것은 그에 대
한 각별한 사랑을 표시한 것이었다. 우리 집은 현계玄溪 남쪽에 있

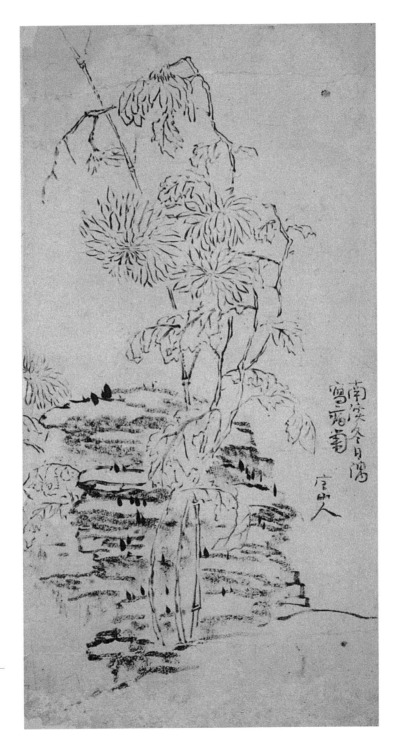

〈병국도〉,
1732, 지본수묵,
28.5×14.5cm,
국립중앙박물관

었고 매죽사는 북쪽에 있어서, 조석으로 오가며 시를 주고받아 (…)¹

(2) 임자년(1732)에 김군(김상광 – 인용자)이 처음 남계의 나를 찾아왔다. 내가 서화를 한다는 소문을 듣고 나의 한 장점을 취하고자 해서였다.²

(1)은 「관매기」觀梅記라는 글의 한 대목이고, (2)는 「김상광 애사哀辭」라는 글의 한 대목이다. '양재'良哉는 김상광金相肱(1712~1734)의 자字다. 서울 남산에 있던 조부의 집에서 태어난 이인상은 열아홉살 때인 1728년 초가을 무렵 선영이 있던 양주 천보산天寶山 기슭의 모정茅汀으로 가족과 함께 이거移居하였다. 생활고 때문이었던 것으로 보인다. 이인상은 4년 후인 1732년 봄, 가족과 함께 향리를 떠나 다시 서울로 돌아왔다.³

서울로 온 직후 사귄 벗이 김상광이다. 자료 (1)에서는 김상광과 처음 사귄 해가 1731년이라고 했으나, 자료 (2)에서는 1732년이라고 했다. 자료 (1)은 이인상이 죽기 3년 전인 1757년에 쓰인 것이고, 자료 (2)는 김상광이 죽은 직후인 1735년에 작성된 것이다. 자료 (1)은 시간이 많이 흘러

1 "辛亥始交金子良哉. 良哉名其書室曰梅竹社, 雜植松梧楓檀之屬, 卉木繁鬱, 而特標梅竹者, 識偏愛也. 余家玄溪水南, 社在水北, 晨夕往來唱酬.(…)"(「觀梅記」, 『뇌상관고』 제4책)
2 "歲壬子, 君始訪余於南溪, 蓋聞余爲書畫, 取其一能爾."(「金子良哉哀辭」, 『뇌상관고』 제5책)
3 『뇌상관고』의 '보산록'(寶山錄)에는 1727년부터 1732년까지의 시가 실려 있으며('보산록'에 1727년의 시가 실린 것은 착오다), '현계조산록'(玄溪鳥山錄)에는 1732년부터 1734년까지의 시가 실려 있다. 1732년에 지은 시가 '보산록'과 '현계조산록'에 분속(分屬)되어 있는 것은 이 해 보산(천보산의 약칭)에서 현계로 이거했기 때문이다. '현계조산록'의 첫 시는 「南溪春日」이다. 이 시는 이 해 2월경 창작되었다. 이인상은 1730년 7월 조모상을 당했는데, 상을 마친 후 1732년 봄에 서울로 나온 것으로 보인다. 이상의 전기적 사실에 대해서는 곧 출판될 『능호관 이인상 연보』 참조.

기억이 다소 흐릿해진 시점에 쓴 것이어서 착오가 있는 게 아닌가 한다.

이 두 자료를 통해 이인상이 23세 무렵 남계에 살았다는 사실을 알 수 있다.

『뇌상관고』의 시고詩藁는 이인상의 생애별로 시들을 편차編次해 놓았는데, 그 첫 번째가 '북산필교록'北山筆橋錄[4]이고, 두 번째가 '보산록'寶山錄이며, 세 번째가 '현계조산록'玄溪鳥山錄이다. '현계조산록'은 현계와 조산에 거주할 때의 시 묶음이라는 뜻이다. '현계조산록'에 첫 번째로 실린 시가 「남계춘일」南溪春日이다.

이인상은 남계에 살 때인 1732년에 덕수 장씨를 아내로 맞으며, 다음 해 겨울, 아내의 향리인 시흥의 조산(=모산)으로 이거移居한다.

남계는 일명 '묵계'墨溪라고도 했다. 당시, 지금의 중구 필동3가 근방에 있던 묵사墨寺라는 절에서 먹을 생산했는데, 이 때문에 시내의 물빛이 시꺼메 시내 이름을 '먹내'라고 했다. '먹내'의 한자 표기가 '묵계'墨溪다. '묵'墨은 '검다'는 뜻도 되므로, '묵계'와 '현계'는 기실 같은 뜻이다. 그러므로, 이 관지에서 말한 '남계'는 당시의 묵사동墨寺洞 일대가 될 것이다.[5]

『뇌상관고』에서 '병국'病菊을 읊은 시는 두 편이 보인다. 한 편은 젊은 시절 향리 보산에서 읊은 시로 제목이 「병국」이고,[6] 다른 한 편은 만년에 지은 시로 제목이 「설악의 승려 법안法眼이 내방했기에 병국을 읊다」[7]이

4 '북산'(北山)은 북악을 말하고, '필교'(筆橋)는 남부(南部) 성명방(誠明坊) 필동(筆洞)에 있던 필동교(筆洞橋)를 말한다.

5 '묵사동'은 묵동(墨洞), 먹적골, 먹절골이라고도 불렸다. 이들 지명에 관해서는 서울특별시사 편찬위원회 編, 『洞名沿革攷(Ⅱ): 中區篇』, 제2판, 1992, 474면 참조.

6 「病菊」, 『뇌상관고』 제1책. 1728년, 이인상이 19세 때 쓴 시다.

7 「雪嶽僧法眼來訪, 賦病菊」, 『뇌상관고』 제2책. 1754년에 쓴 시다.

다. 이외에도 두세 작품에서 병국이 언급되고 있으니, 「임백현·이윤지의 석실서원시에 화답하다」[8]의 "바람이 부니 병국은 뜨락의 오솔길에 의지했고"(風吹病菊依行徑), 「파초 잎에 시를 써서 천여씨에게 화답하고, 인하여 송사행에게 편지로 보내다」[9]의 "그대 집 병국은 또한 어떠한가"(君家病菊更何如), 「천여씨에게 화답하다」[10]의 "머물러 병국을 보니 가을기운을 담고 있네"(留看病菊存秋氣) 등이 그것이다.

향리 보산에 있을 때 읊은 시 「병국」은 다음과 같다.

시든 꽃 아직 떨어지지 않고
새 꽃 또한 찡그려 근심하는 모습.
저녁 되니 바람 더욱 세차
넘어지며 가을을 이기지 못하네.
衰花猶不落, 新花又嚬愁.
晚來風更急, 顚倒不勝秋.

이 시는 19세나 20세경에 쓴 것으로 추정된다. 『뇌상관고』에 수록된 이인상의 10대 후반과 20대의 시들 중에는 우수와 비애감을 토로한 시들이 일부 있다. 이런 시들은 『능호집』을 간행할 때 다 빼 버리고 싣지 않았다. 아마도 이 시기에 이인상은 서얼 신분에 대한 사회적 차별의 시선을 '예민하게' 느꼈고, 그것이 이런 시적 정조로 표백된 것이 아닌가 한다.

8 「和任子伯玄,李子胤之石室書院詩」, 『뇌상관고』 제1책.
9 「蕉葉題詩, 和天汝氏, 因簡宋子士行」, 『뇌상관고』 제1책.
10 「和天汝氏」, 『뇌상관고』 제2책.

'병국'을 읊은 이 시 역시 그런 감수성의 소산이다. 이런 감수성은 이인상과 동시대의 서얼 시인 이봉환李鳳煥(1710~1770) 같은 인물이 아주 잘 구현했는데,[11] 이인상은 20대 후반 이래 단호그룹의 인물들과 교유하면서 자신의 이런 시적 경향을 지양止揚하게 되며, 이봉환과 다른 시학을 구축하는 방향으로 나아갔다.

② 종래 이 그림은 이인상 만년의 작품으로 간주되었다. 그리하여 한 연구자는 이 그림이, "말년 병고에 시달리며 외로운 나날을 보내던 능호관의 쓸쓸한 처지"를 생각나게 한다고 했다.[12] 또 어떤 연구자는 이 그림 관지의 필체가 "1740년대 이후의 행서 필치가 완연하므로 중년기 이후의 작품으로 추측"되며, 괴석을 그린 필선의 날카로움이 "중년기와 후년기가 겹치는 시기의 선면화에서 볼 수 있었던 바위의 필선과도 유사해" 이 작품의 제작 시기를 "대략 1750년을 전후로 한 시점으로 좁혀 보게 한다"[13]라고 했다. 글씨의 필체라든가 회화의 기법적 특징이 그림의 제작 시기를 추정하는 데 하나의 유력한 근거가 됨은 말할 나위도 없다. 하지만 그것이 늘 자의적으로 흐를 수 있는 위험을 내포하고 있음을 기존 연구는 보여준다.

　이 그림이 보여주는, 각이 진 바위를 포개 그리는 바위 묘법描法은 이인상의 중년 이후의 그림에서도 발견된다. 가령 문경시 농암면의 용유동을

11　이봉환이 창시한 시체(詩體)인 '봉환체'(鳳煥體)의 특징에 대해서는, 이규상 지음, 민족문학사연구소 한문분과 옮김, 『18세기 조선 인물지 幷世才彦錄』(창작과비평사, 1997), 97~99면 참조.

12　유홍준, 『화인열전 2』(역사비평사, 2001), 121면.

13　유승민, 앞의 논문, 138면.

1. 〈용유상탕도〉 바위
2. 〈은선대도〉 바위
3. 《개자원화전》에 제시된 예찬의 바위 묘법

그린 〈용유상탕도〉나 금강산 여행 체험이 육화된 〈은선대도〉 같은 그림에
서 그 점이 확인된다.[14] 이는 예찬의 절대준법折帶皴法을 응용한 것이다.

늘 지적되곤 하지만, 이인상은 《개자원화전》芥子園畫傳[15] 같은 17세기

14 본서, 〈용유상탕도〉와 〈은선대도〉 평석 참조.
15 《개자원화전》은 그림에 대한 이론이 첨부된 채색 판화집으로, 1679년에 초집(初集)이 간
행되었고, 1701년에 제2·3집이 간행되었다. 이 화보는 18세기 이래 조선에 전해져 정선, 심사

이래 조선에 전래된 중국의 화보畵譜를 통해 화안畵眼을 키우면서 자기 대로의 미적 실천을 시도해 갔던 것으로 보인다.

이 그림에는 국화 세 그루와 대 받침대가 하나 그려져 있다. 전면에 그려진 국화 두 그루에는 다섯 송이 꽃이 달려 있는데, 맨 위의 두 송이 중 한 송이는 거의 다 떨어졌고, 다른 한 송이도 쇠잔한 모습을 보여준다. 국화 한 그루는 바위 뒤편에 있다.

높이 자란 국화는 대 받침대가 없으면 쓰러진다. 이인상은 국화를 키우는 데 아주 능했는데, 그가 읊은 다음 시 중에 대 받침대에 대한 언급이 보인다.

화분의 연蓮 절로 움직여 작은 구슬 기울고
밭두둑 국화 갸웃한데 대 받침대 기다랗네.
盆荷自動傾珠細,
畦菊多敧揷竹長.[16]

이 그림은 1732년 겨울에 그린 것으로 추정된다. 이인상의 나이 23세 때다. 젊지만 하릴없는, 우울하고 애상적인 기분에 잠겨 있던 청년 이인상의 내면풍경이 이 그림에 투사되어 있다. 그러므로 이인상의 후기 그림에 보이는, 절제되고 단련된 필선의 구사를 이 그림에서 기대하기는 어렵다.

정, 강세황, 강희언(姜熙彦) 등 여러 화인(畵人)들에게 영향을 미쳤다. 김명선, 「《개자원화전》 초집과 조선 후기 남종산수화」(『미술사연구』10, 1996) 참조.
16 「喜雨. 和玄谿二篇」(『능호집』권2)의 제2수; 번역은『능호집(상)』, 568면 참조.

2. 풍림정거도 楓林停車圖

그림 왼쪽에 안진경체顔眞卿體의 해서'로 쓴 다음과 같은 제화題畵가 보
인다.

停車坐愛楓林晚,

霜葉紅於二月華.

　　元霝寫.

우리말로 옮기면 다음과 같다.

수레 세우고 잠시 늦가을 단풍숲 사랑하노니²

서리 맞은 잎이 한봄의 꽃보다 붉네.

　　원령元霝이 그리다.

1 이인상이 안진경(顔眞卿)의 해서(楷書)를 배웠으며, 그것이 그의 예술적 지향에서 어떤 의
미가 있는지에 대해서는 『서예편』의 '3-7 靜譚秋水, 雲看冷態' '5-4 士有諍友' '10-1 山靜日
長' '11-1 游杏洲歸來, 與金子愼夫賦' 등 참조.
2 원문의 '坐'는 '앉아서'라는 뜻의 동사가 아니라, 애오라지·잠시 등의 뜻을 갖는 부사로 쓰
였다.

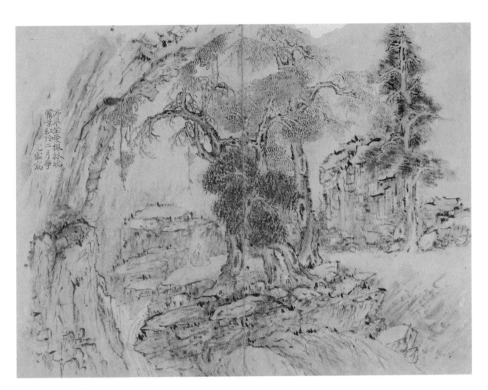

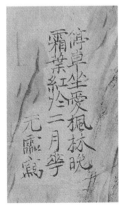

停車坐愛楓林晚
霜葉紅於二月花
元靈寫

〈풍림정거도〉《元靈戱草帖》所收,
지본담채, 30.5×40.5cm, 간송미술관

《선각선보》에 실린 그림

이 제화는 당나라 시인 두목杜牧의 시 「산행」山行의 뒷구절이다. 앞구
절은 다음과 같다.

> 멀리 추운 산에 오르매 돌길이 비스듬한데
> 흰 구름 이는 곳에 인가가 있어라.
> 遠上寒山石徑斜,
> 白雲生處有人家.

'원령'元靈은 이인상의 자字다. '靈'은 '靈'과 통하는 글자인데, 이인상
은 그림의 관지에 자신의 자를 쓸 때 대개 '靈'이 아니라 '靈'이라고 썼다.[3]

3 그림의 관지에 '원령'의 '령'자를 '靈'이라고 쓴 것은 〈간죽유흥도〉 한 작품밖에 없다. 본서,
〈간죽유흥도〉 평석 참조.

이 그림은 명말에 간행된《선
각선보》選刻扇譜⁴를 참조해 그린
것으로 보인다.

이인상의 이 그림에서 나무들
은 실로 기괴하게 보일 정도로 장
대하다. 전나무는 오른쪽에 따로
떨어져 있고, 중앙에 네 그루의
나무가 모여 있는데, 그중 수간樹
幹이 굽은 두 번째 나무는 측백나
무 같고, 네 번째 나무는 잎이 다
진 나목이며, 나머지 두 그루는
잡목으로 보인다. 상록수, 잡목,
나목을 섞어 그리는 이런 방식의

《개자원화전》에 소개된 해조화법

수목 포치樹木布置와 나목의 잔가지들을 밑으로 향하게 하여 해조묘蟹爪
描로 그리는 것은 이인상 회화의 특징적 면모다.⁵

해조묘는 반드시 봉망鋒鋩을 다 드러내야 하는데, 기이하고 굳센 느낌
을 주므로 한산寒山에 있는 고목의 풍취를 드러내는 데 알맞다. 이인상
이 해조묘를 자주 구사한 데는 까닭이 있으니, 거기에 생에 대한 자신의
감각, 생에 대한 자신의 태도를 투사한 것이다.⁶

4 명(明)의 장성룡(張成龍)이 자료를 모으고 김씨(金氏)가 선각(選刻)해 출판한 화보다. 서
문은 진계유(陳繼儒)가 썼다.
5 나무의 잔가지를 게 발톱처럼 예리하게 꺾어 그리는 수지법(樹枝法)인 해조묘(蟹爪描)는
북송(北宋)의 이곽(李郭) 산수에서 애용된 것으로 알려져 있다. 원(元)의 예찬 역시 해조묘를
애용한 것으로 유명하다.

또한 나무를 순순하게 그리지 않고, 모가 나며 꼬장꼬장한 모습으로 그리는 것(그래서 종종 괴목처럼 보인다) 역시 이인상의 독특한 화풍이다. 이인상의 다른 그림들과 마찬가지로 이 그림에서도 나무들은 흙이 아니라 바위 위에 우뚝 서 있다.

이인상의 이 그림에서는 나무만이 아니라 바위 역시 인상적이다. 화폭 왼쪽의 근경에 낮은 바위가 있고 그 원경에는 하늘을 찌를 듯한 높다란 절벽이 보인다. 화폭의 오른쪽에도 굳건해 보이는 바위가 하나 서 있다. 고사高士는 석파石坡 위에 앉아 있다. 바위의 묘법描法은 피마준披麻皴과 절대준折帶皴이 함께 구사되었다.

고사가 앉은 오른쪽으로는 간수澗水가 콸콸 흐르고 있다. 고사는 선도건仙桃巾으로 보이는 두건을 쓰고 있으며, 정좌靜坐한 채 나무를 바라보고 있다. 절벽과 나무에는 덩굴이 드리워져 있는데, 이는 그림 속 공간이 아주 깊은 곳임을 암시한다. 이인상의 그림에는 이처럼 덩굴이 그려진 것이 적지 않다.

전체적으로 묵법보다는 필법이 주로 구사되었으며, 바위의 질감을 내는 데 초묵焦墨이 많이 사용되었다. 초묵은 오른쪽 전나무의 잎을 표현하는 데도 사용되었다. 이 그림 외에도 이인상의 그림에서 초묵의 사용이 주목되는 작품으로는, 초기작으로는 〈병국도〉와 〈노목수정도〉를, 중기작으로는 〈수옥정도〉를, 후기작으로는 〈장백산도〉를 들 수 있다.[7]

이 그림은 좀 산만하고 짜임새가 없어 보이며, 간일簡逸한 느낌이 덜

6 《개자원화전》에서는 '해조화법'을 설명하기를, "必須鋒鋩畢露, 如書家所謂懸針者是. (…) 寫向寒山"(《개자원화전》초집 제2책, 4a)이라고 했다.
7 본서, 〈노목수정도〉·〈수옥정도〉·〈장백산도〉 평석 참조.

정선, 〈풍림정거도〉, 견본담채, 29.3×42.3cm, 국립중앙박물관

하다. 이 점에서 중·후기작과는 구별되며, 이인상이 중국의 화보를 참
조하며 자기대로의 화풍을 모색해 가던 시기에 그린 초기작이 아닌가 한
다. 그렇기는 하나 이 그림은 여러 가지 면에서 이인상의 독특하고 개성
적인 화풍의 단초를 보여준다.

〈풍림정거도〉는 겸재 정선도 남기고 있다.[8] 정선의 그림에서도 선비는

8 뿐만 아니라 정수영(鄭遂榮), 장승업(張承業) 등도 〈풍림정거도〉를 남기고 있다. 정수영의
그림은 간송미술관에, 장승업의 그림은 서울대학교 박물관에 소장되어 있다. '풍림정거'는 정조

〈유하대주도〉(《元靈戱草帖》所收), 지본담채, 좌우면 각 40.7×28.2cm, 간송미술관

수레에서 내려 언덕에 앉아 있고 소동小僮은 수레 곁에 서 있는 모습이
그려져 있다. 단 선비는 숲이 아니라 먼 산을 바라보고 있다. 정선의 그
림에서도 나무는 모두 다섯 그루인데, 한 그루는 전나무이고, 한 그루는
나목이며, 나머지 세 그루는 단풍이 든 잡목으로 보인다. 정선의 그림과
이인상의 그림을 함께 보면 이인상 그림의 개성과 독특한 점을 더욱 잘
이해할 수 있다.

　〈풍림정거도〉는 《원령희초첩》元靈戱草帖에 수록된 그림의 하나다.[9]

대 이래 차비대령화원(差備待令畫員)의 녹취재(祿取才) 화제(畫題)이기도 했다. 이 점은 강
관식, 『조선후기 궁중화원연구(상)』(돌베개, 2001), 151~152면 참조.
9 《원령희초첩》은 간송미술관에 소장되어 있다. 표지에 "李元靈戱草" "畫帖"이라고 기재되어
있어, 이런 명칭이 붙었다.

《원령희초첩》에는 이밖에 아래의 그림들이 수록되어 있다.

〈묵매도〉《《元靈戱草帖》所收), 지본담채,
40.7×28.2cm, 간송미술관

　　〈동음풍패도〉洞陰風珮圖
　　〈계산모정도〉溪山茅亭圖[10]
　　〈유하대주도〉柳下待舟圖
　　〈노목수정도〉老木水亭圖
　　〈송하간서도〉松下看書圖
　　〈묵매도〉墨梅圖

이 중 〈유하대주도〉와 〈묵매도〉는 이인상의 필筆이 아니다.

《원령희초첩》에 실린 이인상의 다섯 그림은 모두 그의 초년작에 해당하지만 동일한 시기에 제작된 것은 아니다. 〈계산모정도〉는 습작기의 작품으로 보인다. 〈송하간서도〉, 〈노목수정도〉, 〈풍림정거도〉는 좀더 나은 그림 솜씨를 보여주며 이인상 자신의 화풍을 모색하기 위한 꿈틀거림이 나타난다. 그렇기는 하나 아직 화보畵譜를 보며 그림 공부를 하던 단계를 탈피한 것은 아니라고 생각된다. 〈동음풍패도〉는 이들 작품과 달리 이인상의 개성을 좀더 뚜렷이 보여준다.

10　이 그림은 종래 '운림모정도'(雲林茅亭圖)라 불리어 왔다.

3. 동음풍패도 洞陰風珮圖

우측 상단에 다음과 같은 글이 보인다.

洞陰泠泠,
風珮淸淸.
麟祥.

우리말로 옮기면 다음과 같다.

골짝은 그늘져 시원하고
바람은 맑다.
　　인상.

이 제화는 중국 동진의 도사인 갈홍葛洪이 쓴 시의 일부다. 전문을 보이면 다음과 같다.

골짝은 그늘져 시원하고
바람'은 맑다.
신선이 영겁永劫을 거주하고

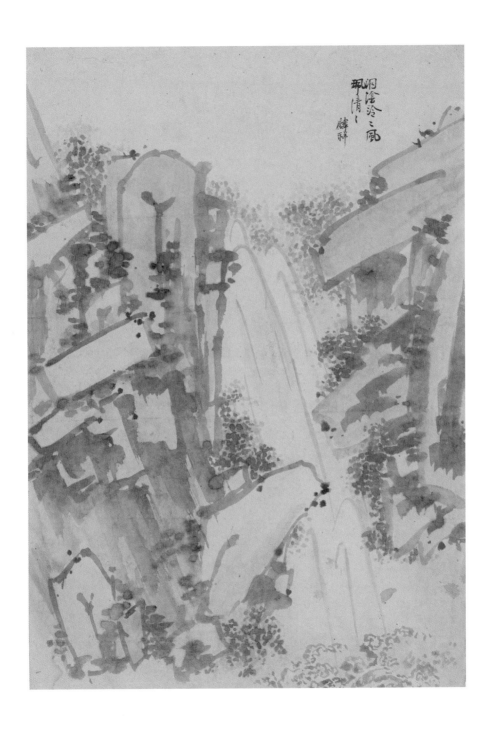

〈동음풍패도〉(《元靈戱草帖》所收), 지본담채, 40.7×28.2cm, 간송미술관

〈동음풍패도〉 제화

꽃과 나무는 오래도록 아리땁다.

洞陰泠泠,

風珮淸淸.

仙居永劫,

花木長榮.[2]

갈홍은 공주贛州 흥국현興國縣을 지나
다가 산수가 빼어난 곳을 발견하고는 거기
에 집을 짓고 못을 판 뒤 선약仙藥을 제조했다고 한다. 이 시는 그때 남
긴 것이라고 전한다.[3]

그러므로 이 제화는 이인상의 도가적 지향을 보여준다고 하겠다.

이 그림은 〈풍림정거도〉와는 달리 필법筆法만이 아니라 묵법墨法이 구
사되어 있다. 붓을 아래로 쓱쓱 쓴 것처럼 보이는 그림 왼쪽 하단의 바위
묘법에서 보듯 이 그림은 전체적으로 붓놀림이 활달한 편이다.

비록 양식적으로 충분히 정제된 단계라 여겨지지는 않지만 절대준折
帶皴이 구사되고 있다는 점에서, 또한 아차준丫叉皴[4]이 구사되고 있다는

1 원문의 '風珮'는 바람에 흔들리는 옥패(玉珮)나 바람 소리를 뜻한다. 여기서는 바람 소리라
 는 뜻으로 쓰였다.
2 葛洪,「洗藥池」,『古詩紀』(明 馮惟訥 撰) 권42.
3 明 董斯張,『廣博物志』권5 참조.
4 기존 연구에서는 'Y준'(皴)이라는 용어를 쓴 바 있는데(최경원,「조선 후기 對淸 회화 교류
 와 淸 회화 양식의 수용」, 홍익대 석사학위논문, 1996), '아차준'(丫叉皴)이라고 부르는 게 좋
 지 않을까 한다. 한국 전통회화의 용어에 알파벳이 들어가는 것은 좀 이상한 일이다. '아차'(丫
 叉)는 '丫'자의 모양을 뜻한다. 명말 청초 다양한 화파에 의해 그려졌던 방황공망작(倣黃公望
 作)에서 아차준이 나타난다는 보고가 있다(박도래,「소운종의 산수화와《태평산수도》판화」,
 『미술사학연구』254호, 2007, 77면의 주12).

점에서, 금강산 유람의 체험을 담은 그림들인 〈은선대도〉나 〈옥류동도〉와 기법적으로 연결되는 면이 없지 않다. 이런 그림의 창작 경험이 금강산 유람과 결합되면서 〈은선대도〉나 〈옥류동도〉 같은 본국산수화本國山水畫가 나오게 된 것으로 여겨진다.

이 그림은 시원스럽게 쏟아지는 폭포가 중앙에 있으며 그 좌우로 층애層崖가 포치되어 있다. 바위의 윤곽선들은 〈은선대도〉나 〈옥류동도〉의 그것처럼 예리하지 않고 다소 둔중하다. 이런 점이 이 그림이 〈은선대도〉나 〈옥류동도〉보다 이전에 그려졌을 것이라는 추정의 근거가 된다. 이인상은 그림에 대한 기량과 안목이 향상됨에 따라 개성이 발현된 그 특유의 예리한 필선을 보여주게 된 것으로 생각된다.

이 그림에는 층애 곳곳에 묵점墨點과 청점靑點의 작은 원점圓點들이 총총히 찍혀 있다. 이 원점들은 초목을 뜻한다. 원점이 많은 대신 나무는 한 그루도 그려져 있지 않다. 이인상의 산수화로서는 이례적인 풍광이다. 이인상은 늘 '나무'를 통해 자신의 결기나 의지 등 내면풍경을 표현하곤 했음으로써다. 이인상으로서는 한번 새로운 시도를 해 본 것이 아닌가 싶다.

이 그림에서 확인되는 이런 무수한 원점은 중기작인 〈청호녹음도〉에서도 발견된다.[5] 또한 이처럼 무수한 원점을 찍어 나뭇잎을 표현하는 기법은 중기작인 〈산거도〉나 〈추경산수도〉에서도 발견된다.[6]

이 그림에서 특히 주목되는 것은 화폭 좌우의 비스듬히 그려진 바위들이다. 이 바위들은 그 자태가 몹시 불안정해 편한 느낌을 주지 않는다.

5 본서, 〈청호녹음도〉 평석 참조.
6 본서, 〈산거도〉와 〈추경산수도〉 평석 참조.

1

2

3

1. 〈산거도〉 나뭇잎
2. 〈추경산수도〉 나뭇잎
3. 〈청호녹음도〉 나뭇잎

〈동음풍패도〉
비스듬히 그려진 바위들(표시 부분)

그리고 그 불안정성 때문에 더욱 날카로워 보인다. 이 바위들의 이런 심상心象에는 화가 내면의 불평지심不平之心과 분만憤懣이 투사되어 있다고 여겨진다. 이인상의 그림에서 이런 바위의 이미지는 이 작품과 같은 20대 중반 무렵의 초년작에서 보이기 시작해 〈송변청폭도〉나 〈소광정도〉 같은 만년작에까지 두루 나타난다.

4. 계산모정도 溪山茅亭圖

이 작품은 필선筆線이 정精하지 못하며, 묵법墨法 또한 능숙해 보이지 않는다. 산봉우리나 바위의 윤곽선에서는 아무런 정채精彩가 느껴지지 않으며, 나무의 묘법描法은 개성이 보이지 않는다. 맨 오른쪽의 나무는 소나무인데, 위약萎弱하며 굳센 맛이 풍기지 않는다. 수간樹幹을 자세히 보면 소나무 특유의 나무껍질이 제대로 그려지지 못한 것을 알 수 있다.

이 여러 가지 점을 통해 이 그림이 습작기의 작품이라는 결론을 내릴 수 있다. 습작을 갖고 그 부족한 점을 꼬치꼬치 지적할 건 아니다. 주목해야 할 사실은, 이 작품이 습작임에도 불구하고 이인상 화풍의 어떤 맹아를 보여준다는 점일 터이다. 계곡물 좌우로 보이는, 튀어나온 각진 바위들, 절대준이 구사된 석법石法, 'ㄷ'자 형으로 꺾어진 소나무 가지, 모정茅亭 등등의 모티프가 그러하다.

이 그림은 종래 '운림모정도'雲林茅亭圖라고 불리어 왔는데 꼭 맞는 이름 같지는 않다.

〈계산모정도〉(《元靈戱草帖》所收), 지본담채, 40.7×28.2cm, 간송미술관

5. 노목수정도 老木水亭圖

이 그림은 《개자원화전》에 실려 있는 명나라 이유방李流芳 그림[1]의 방작
倣作이다.

이유방(1575~1629)은 안휘성安徽省 흡현歙縣 사람으로, 자는 장형長
衡, 호는 단원檀園이며, 시·서·화에 모두 뛰어났다. 그는 원말元末의 오
진吳鎭과 예찬倪瓚을 본뜬 산수화를 그렸는데, 일기逸氣가 있었던 것으로
평가된다. 김홍도가 '단원'이라 자호自號한 것은 이유방을 존경해서다.

쓸쓸한 느낌을 자아내는, 《개자원화전》에 실린 이유방의 그림은 예찬
의 필의筆意를 본뜬 것이다. 인적이 없는 을씨년스런 풍경, 바위와 나무
를 강조한 수법, 일하양안一河兩岸의 구도 등에서 그 점이 확인된다.

〈노목수정도〉는 이인상이 화보畵譜를 통해 중국미술사의 우량한 성과
를 배우고 섭취하며 자기화하는 과정을 보여준다.

또한 이 그림은 이인상이 초년서부터 예찬에 대한 애호를 갖고 있었
음을 보여준다. 갈필준찰渴筆皴擦을 선호한다든가, 쓸쓸하고 간엄簡嚴한
분위기를 보여준다든가, 절제된 붓으로 절대준과 해조묘를 구사하며 황
한荒寒의 의경意境을 만들어 낸 것은 예찬을 배운 결과라 할 것이다.[2]

1 《개자원화전》 초집 제5책, 35b.
2 예찬의 갈필준찰에 대해서는 盛東濤, 『倪瓚』, 60면 참조.

〈노목수정도〉(《元靈戱草帖》所收), 지본담채, 40.7×28.2cm, 간송미술관

李長蘅以品行

詩文重於世其

畵洵稱逸品

《개자원화전》에 실린 이유방의 산수화

 이인상이 예찬의 이런 양식적 특징에 끌린 것은 유민遺民을 표방한, 그 자신의 세계관 및 사회정치적 입장과 밀접한 관련이 있다. 청초淸初의 유민화가들이 예찬에 끌린 것도 사정이 비슷하다.

 이 그림은 비록 화보를 방倣한 초기작이기는 하나 이인상의 중·후기 작에 보이는 그 특유의 화풍이 이미 단초적으로 나타나고 있음이 주목된다. 암산巖山의 묘법描法에서 확인되는 예리한 필선, 암산과 석파石坡의 윤곽선과 음영陰影에 사용된 거칠한 느낌을 주는 초묵焦墨, 아직 그다지 명확하거나 양식적으로 세련된 것은 아니지만 석파의 각이 진 바위들에

서 확인되는 절대준의 구사, 해조화법蟹爪畵法으로 그린[3] 나목裸木의 아래로 향한 가지들이 곧 그것이다.

3 예찬이 해조화법을 애용했음은 위의 책, 57면 참조.

6. 송하간서도 松下看書圖

이 그림에는 돌, 소나무, 독서하는 선비, 셋이 그려져 있다. 선행 연구에서 지적되었듯이 독서하는 선비는《개자원화전》의 인물형을 취한 것이다.[1] 화보를 참조하며 습작을 한창 하던 시기의 그림이 아닌가 생각된다.

이 그림의 소나무는 〈송지도〉의 소나무와 유사성이 있다.[2] 비록 〈송지도〉의 소나무는 수간樹幹이 왼쪽으로 기울어져 있고 이 그림의 소나무는 수간이 오른쪽으로 약간 기울어져 있다는 차이가 있긴 하나, 소나무의 수간을 한껏 부각시키고 잎을 비교적 간단히 처리한 방식은 동일하다. 또한 수간의 한가운데에 커다란 옹이를 농묵濃墨으로 그려 넣은 점도 동일하다.

소나무 뒤에는 절대준으로 그린 예리하고 각이 진 층석層石이 비스듬히 서 있다. 이 바위의 심상心象에는 화가의 심의心意와 세계에 대한 태도가 투사되어 있다고 여겨진다. 현실과의 타협을 거부하고 꼿꼿하게 자기를 지키는 자에게는 세계와의 불화不和가 불가피하다. 이 바위는 마치 그런 존재여건에 있는 자의 내면을 외화外化한 것처럼 보인다. 이 점에

1 《개자원화전》초집 제4책, 5b. 이 점은 홍석란, 앞의 논문, 20면에서 처음 지적되었으며, 유홍준, 앞의 논문, 24면에서 재차 지적되었다.
2 본서, 〈송지도〉평석 참조.

〈송하간서도〉(《元靈戱草帖》所收), 지본담채, 40.7×28.2cm, 간송미술관

《개자원화전》의 〈시환독아서〉時還讀我書 〈송하간서도〉 인물

서 이 바위는 홀로 우뚝 선 소나무와 아주 잘 어울린다 할 것이다.

선비의 오른쪽에는 역시 절대준으로 그린 네모난 작은 바위들이 있는데 선비는 이를 안석案席 삼아 오른팔을 그 위에 기댄 채 책을 보고 있다. 선비, 소나무, 비스듬한 바위는 셋이 하나이고 하나가 셋인 그런 관계에 있다. 말하자면 셋이 혼연일체를 이루어 이 그림을 그린 젊은 날의 이인상을 표현하고 있는 것이다.

이 그림 속의 비스듬한 층석層石은 〈수석도〉와 〈은선대도〉에 보이는 바위와 유사하다.[3] 이런 유사성은 우연한 것이라고 하기 어렵다. 당시 이인상의 심회心懷 속에 자리하고 있던 어떤 감정·태도·지향이 상황에 따라 변주되어 발현된 것이라 보아야 할 것이다.

이인상은 1737년 추동秋冬에 금강산을 유람했으며 이듬해 5월에 〈수석도〉를 그렸고, 같은 해 겨울에 〈은선대도〉를 그렸다.[4] 두 그림에는 금

3 홍석란, 「능호관 이인상의 회화연구」, 20면에서 비슷한 주장이 제기된 바 있다. 다만, 홍석란 씨는 〈은선대도〉 대신 〈옥류동도〉와의 유사성을 지적하였다.
4 이 작품들에 대해서는 본서의 해당 평석을 참조할 것.

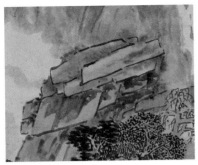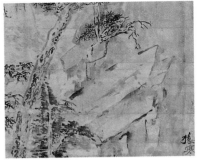

〈은선대도〉(좌)와 〈수석도〉(우) 바위

강산 유람을 통한 그림 공부의 결과가 녹아들어 있으며, 간일簡逸을 특징으로 하는 이인상 특유의 화풍이 구현되어 있다. 〈송하간서도〉는 대체로 아직 이인상의 독자적인 화풍이 뚜렷이 나타나기 이전인, 그의 20대 전·중반 무렵의 작품이 아닐까 추정된다. 그런 만큼 그림의 짜임새도 좀 부족하고, 깊은 맛이 느껴지지는 않는다. 그렇기는 하나 비스듬한 층석과 고고한 소나무를 통해 화가의 심의心意와 태도를 표현한 것은 이후 전개되는 이인상 그림의 한 본질적인 국면을 드러내 보인 것이라 할 만하다.

7. 수각관폭도 水閣觀瀑圖

그림 오른쪽에 다음과 같은 제사題辭가 보인다.

聽者醒耳, 觀者洗心, 不聽不觀者, 其機微而深.
元靈漫書.

우리말로 번역하면 다음과 같다.

듣는 자는 귀가 취하고, 보는 자는 마음이 씻긴다. 듣지도 않고 보
지도 않는 자는 그 기미가 은미하고 깊다.
원령이 붓 가는 대로 쓰다.

여기서 말한 '듣는 자'와 '보는 자'는 그림 속의 인물을 가리킬 수도 있
고, 그림을 감상하는 사람을 가리킬 수도 있다. 마지막 구절 "듣지도 않
고 보지도 않는 자는 그 기미가 은미하고 깊다"라는 말은 이인상의 도가
적 지향을 여실히 보여준다. 『석농화원』에는 김광국이 이 그림에 붙인 발
문이 실려 있다. 전문을 보이면 다음과 같다.

문장과 서화는 투식에 떨어지지 않기가 어려운데, 원령元靈은 능히

〈수각관폭도〉, 지본담채, 23.7×41.5cm, 일본 개인

그러했으나, 또한 때로 기奇가 지나친 병폐가 있었다. 그러나 원령의 화품畫品은 말이 고삐에서 벗어난 듯하여 요컨대 화가의 법도로 논할 수 없다.[1]

이인상의 그림이 투식에 떨어지지 않고 때로 기奇가 지나친 병폐가 있다 함은 그의 그림이 그만큼 창조적임을 의미한다. 화품이, "말이 고삐에서 벗어난 듯"하다는 것도 그의 그림이 투식이나 법도에 사로잡히지 않고 창의적으로 새로운 화경畫境을 추구한 것을 이른다. 이 한마디 평어만 봐도 김광국의 감상안이 보통이 아님을 알 수 있다.

김광국의 이 평어는 비단 이인상의 그림에만 해당되는 것이 아니라 그의 문학과 서예에도 똑같이 해당된다. 이인상은 시문의 창작과 글씨쓰기에서도 격식에 안주하는 쪽을 택하지 않고 흥취와 진眞을 쫓음으로써 자기만의 독특한 세계를 구축했다.[2]

그림 속 누각에는 두 사람이 있다. 한 사람은 누각 뒤편 나무들을 보고 있고 또 한 사람은 누각 앞을 응시하고 있다. 누각 곁에는 높은 암벽에서 떨어지는 폭포가 있다. 암벽 뒤로 멀리 원산遠山의 봉우리가 은은히 보인다.

이인상 그림 속의 누각은 대개 초루인데, 이 그림에는 이례적으로 기와를 얹은 누각이 그려져 있다. 누각 뒤편에는 나무 네 그루가 그려져 있는데, 수직으로 곧게 올라간, 평두점平頭點으로 잎이 그려진 나무는 전나무 같고, 이 나무와 교차되게 그려진 용처럼 구불구불한 나무는 늙은 소

1 "文章書畵, 惟不落套爲難, 元靈能是, 而亦時有過奇之病. 雖然元靈畵品, 如馬脫羈, 要不可以畵家繩墨論也."(김광국, 「水閣觀瀑圖跋」, 『석농화원』 원첩 권3; 유홍준·김채식 옮김, 『김광국의 석농화원』, 눌와, 2015, 564면)
2 이인상의 글씨에 대해서는 『서예편』 참조.

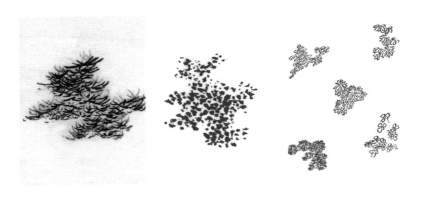

《개자원화전》의 평두점, 호초점, 협엽법夾葉法

나무다. 소나무에는 여기저기 덩굴이 드리워져 있다. 전나무 왼편에는 호초점胡椒點으로 잎이 그려진 수간이 굵은 고목이 한 그루 있고, 또 그 왼쪽에는 동글동글한 협엽夾葉으로 잎이 그려진 나무가 한 그루 보인다.

이인상의 그림치고는 나무의 포치布置가 좀 복잡한 편이 아닌가 한다. 누각 뒤편에 웅장한 나무들을 배치하고 있다는 점에서 이 그림은 이인상이 경관 시절에 그린 〈간죽유흥도〉와 통하는 바가 있다. 다만 〈간죽유흥도〉에서는 누각 오른편에 나무들이 그려져 있으며, 맨 오른쪽에 전나무가, 중간에 협엽의 나무가, 맨 왼쪽에 소나무가 그려져 있다는 차이가 있다.[3]

이 그림에는 이인상 화풍의 특징인 간일簡逸함이 아직 충분히 드러나고 있지 못하다. 이 점에서 이 그림은 이인상의 회화적 개성이 확립된, 화필이 무르익은 시기의 그림이라고는 보기 어렵지 않은가 한다.

이 그림은 종래 '산수도'라 불려 왔는데, 『석농화원』에는 '수각관폭도'라 명명해 놓았다. 『석농화원』을 따른다.

3 본서, 〈간죽유흥도〉 평석 참조.

8. 추림도秋林圖

이인상의 산수화에서는 나무가 장대하게 부각되어 있는 경우가 많은데, 이 초기작에서 이미 그런 특징이 발견된다.

이 그림은 이인상이 《개자원화전》에 실린 여러 가지 수지법樹枝法을 습득하고 활용하여 그린 게 아닌가 추정된다. 《개자원화전》에는 여러 나무를 섞어 그리는 법을 '잡수법'雜樹法이라 이름했으며, 성무盛懋(자 자소子昭)·유송년·예찬·곽희郭熙 등의 잡수법을 소개해 놓았다. 이인상은 특히 예찬의 수법樹法에 주목했던 것 같다.

하지만 이인상이 예찬의 수지법을 따라한 것은 아니다. 그는 비단 예찬만이 아니라 중국 역대 대가급 화가들의 수지법을 자기 나름대로 취사取捨하고 변형하면서 그 특유의 화법을 구축해 간 것으로 생각된다. 이 그림은 그 점을 확인시켜 준다.

이 그림에서는 나무를 표현하는 여러 묘법描法이 시도되고 있다. 그림 맨 오른쪽과 맨 왼쪽의 나무는 미수법米樹法의 변형으로 여겨지고, 오른쪽에서 두 번째 나무와 왼쪽에서 두 번째 나무는 각각 해조화법蟹爪畵法을 시험한 것으로 보이는데, 그 느낌이 서로 좀 다르다. 오른쪽 것이 훨씬 완고하고 굳센 느낌을 준다. 나무의 크고 작음에 따라 강약을 미적으로 배합한 결과가 아닌가 한다. 한편 오른쪽에서 세 번째 나무는 첨두점尖頭點이 구사되었다.

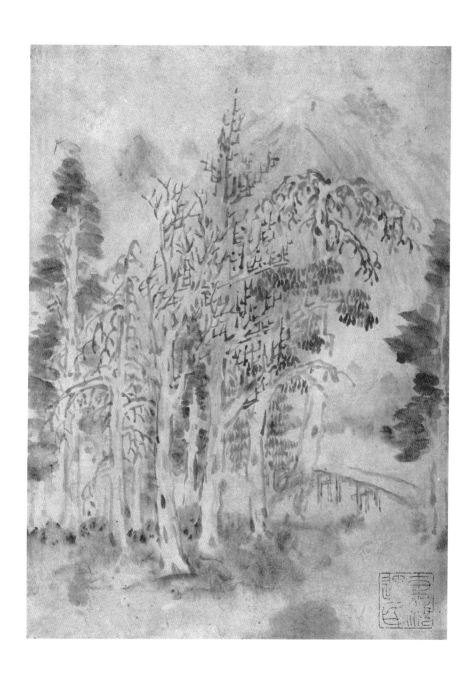

〈추림도〉(《山水畵帖》所收), 지본수묵, 33.5×23.5cm, 개인

盧子昭雜樹畵法

劉松年雜樹畵法

郭熙樹法

倪雲林樹法

《개자원화전》에 제시된 성무의 잡수화법

《개자원화전》에 제시된 유송년의 잡수화법

《개자원화전》에 제시된 곽희의 수법樹法

《개자원화전》에 제시된 예찬의 수법

이 그림에서 가장 특이한 수지법은 오른쪽에서 네 번째 나무의 것이다. 나무 꼭대기 부분은《개자원화전》의 '소소 고수법'蕭昭枯樹法을 닮은 것 같기도 하나 수간樹幹 중심부의 수지樹枝 표현은 바위의 절대준 묘법을 떠올리게 한다.

이인상은 각 나무의 개성을 살리기 위해 다양한 수지법을 구사한 것이라 여겨지는데, 이 과정에서 고심 끝에 자기류의 묘법을 시도해 본 게 아닐까. 그렇다면 일종의 법고창신法古創新이라 할 만하다.

한편 왼쪽에서 세 번째 나무, 즉 화면의 제일 전면에 있는 나무는 녹각화법鹿角畫法이 구사되었다. 해조화법이 황한荒寒한 미적 효과를 낸다면, 녹각화법은 추림秋林의 정취를 드러내는 데 알맞다.[1]

이인상의 중기작과 후기작에서는 곧은 나무만 그려진 경우를 찾아보기 어렵다. 대개 곧은 나무와 길굴佶屈한 나무들이 함께 그려져 있다. 이 경우 곧은 나무는 곧은 나무대로, 길굴한 형태의 나무는 또 그것대로 각각 이인상의 내면풍경과 실존을 표현한다.[2] 하지만 이 그림에서는 나무들이 모두 멀쑥하고 곧다. 이 점이 이 작품이 보여주는 초기작으로서의 한 특징이다.

또한 이 그림에는 소나무가 한 그루도 보이지 않는다. 잡목법이라고 해서 소나무가 배제되는 것은 아니다. 이인상의 중·후기 그림에서는 소나무가 대단히 중요한 의미를 갖는다. 그러므로 이 그림에서 소나무가 보이지 않는 점 역시 초기작으로서의 면모를 보여주는 것이라 할 만하다.

1 "此法最有致, 宜寫秋林."(「鹿角畫法」,《개자원화전》初集 제2책, 3b)
2 이는 이인상 전예(篆隸)의 필획과 대응되는 현상이다. 이인상 전예의 특징에 대해서는 『서예편』의 '서설'을 참조할 것.

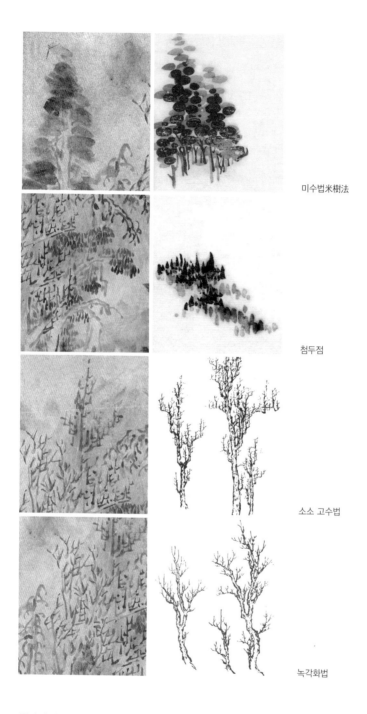

미수법米樹法

첨두점

소소 고수법

녹각화법

〈추림도〉에 활용된 〈개자원화전〉의 여러가지 수지법

이인상의 중·후기 산수화에서 나무는 예외없이 바위 위에 굳게 뿌리를 박고 있다. 그리고 바위는 예리한 필선으로 그려진 경우가 대부분이다. 하지만 이 그림에서는 그런 바위의 형상이 나타나지 않는다. 나무가 뿌리박고 있는 부분은 조금 짙은 먹으로 처리되어 있는데, 그것이 흙인지 바위인지는 분명하지 않다.

그림의 오른쪽에 다리가 있는 것으로 보아 숲 바로 뒤편은 시내일 것이다. 숲 저 너머 원경遠景에는 중첩된 산봉우리가 보이는데, 토산土山의 느낌이 강하다. 이인상의 산수화에서는 준벽峻壁이나 층애層崖가 그려진 경우가 일반적이다. 이 그림의 이런 면모 역시 초기작이라는 점과 관련이 있다 할 것이다.

이 그림의 오른쪽 하단에는 '동해유민'東海遺民이라는 주문방인朱文方印이 찍혀 있다. 이인상이 '대명유민'大明遺民으로 자호自號했음은 다음 기록에서 확인된다.

인장 東海遺民

> 이인상은 신공申公 소詔, 송공宋公 문흠文欽과 친하게 지냈는데, 서로 존주尊周의 의리를 강론해 밝혔으며, '대명유민'大明遺民이라 자호自號하였다.[3]

이인상은 평생 춘추의리를 강조하며 존명배청尊明排淸의 입장을 견지하였다. 그래서 '대명유민'이라 자호했을 터이다. 비단 이인상 혼자만 명

3 "與申公詔·宋公文欽友善, 相與講明尊周之義, 自號曰大明遺民."(成海應, 「世好錄」, 『研經齋全集』 권49)

〈적벽부〉의 인장 〈중용 제33장〉의 이윤영의 인장
'동해유민' 인장 '동해유민' '대명지민'

나라의 유민이라는 의식을 지녔던 것이 아니라, 그의 벗들 대부분이 이런 의식을 지니고 있었다. 위의 인용문에 보이는 신소나 송문흠은 물론이려니와 윤면동과 이명환李明煥도 명의 유민으로 자처하였다.[4]

'동해유민'은 '동국에 사는 명나라 유민'이라는 뜻이다. '대명유민'과 기실 같은 말이다. 이인상은 자신의 투철한 의리관을 굳이 인장에서까지 드러내고 싶었던 것은 아닐까. 하지만 이 인장은 이인상의 후기 그림에서는 보이지 않는다.

이인상의 전서篆書 작품인 〈적벽부〉, 〈억〉抑, 〈중용 제33장〉에도 '동해유민'이라는 주문방인이 찍혀 있다. 이 작품들 역시 후기작은 아니며 30대에 제작된 것이다.[5]

이윤영 역시 대명유민을 뜻하는 '대명지민'大明之民이라는 인장을 사용한 바 있다. 이인상이 그린 〈수루오어도〉水樓晤語圖에 이 인장이 찍혀 있다.[6]

이 그림은 습작기의 작품이라고는 하나 먹빛이 은은하다. 비록 중·후

4 윤면동은 「養花錄跋」(『娛軒集』 권3)의 "余大明之遺黎也"라는 말에서, 이명환은 「大明硯頌」(『海嶽集』 권3) 끝의 "崇禎百三十五年, 海嶽遺民"이라는 말에서 그 점이 확인된다.
5 『서예편』의 해당 작품 평석 참조.
6 본서, 〈수루오어도〉 평석 참조.

기작처럼 고담古澹한 맛은 없으나, 소산蕭散한 느낌은 짙다. 인적人跡 없이 목교木橋만 있음이 소산미를 강화한다.

이 그림과 다음의 〈층애고주도〉 및 〈유변범주도〉 세 작품은 원래 이인상의 것으로 전하는 《산수화첩》山水畵帖에 실린 8폭 중의 일부로 알려져 있다.[7]

이 그림은 종래 '소림도'疎林圖라 불리어 왔으나, 가을숲의 정취를 드러낸 점에 주목하여 '추림도'로 명칭을 바꾼다.

7 박주환(朴周煥) 씨의 다음 말 참조: "圖9, 圖10의 山水畵(〈층애고주도〉와 〈유변범주도〉를 이름 – 인용자)는 모두 8폭으로 꾸며진 畵帖 중에서 떨어져 나온 작품으로 지난번 圖錄(『朝鮮時代 逸名繪畵』, 東山房, 1981을 말함 – 인용자) 75페이지의 〈疎林〉(〈추림도〉를 말함 – 인용자)도 같은 畵帖에 있던 것입니다. 이 畵帖은 凌壺觀 李麟祥의 것으로 전해졌으며 8폭 중 1점에는 凌壺觀의 款識가 있었습니다."(「後記: 續·朝鮮時代 逸名繪畵展 준비를 마치고」, 『續·朝鮮時代 逸名繪畵: 無款識 繪畵 特別展(Ⅱ)』, 東山房, 1982)

9. 층애고주도層崖孤舟圖

이 그림은 오른쪽 상단의 층애層崖와 왼쪽 하단의 나무가 대각선을 이루고 그 사이에 편주片舟를 놓은 구도를 취하고 있다. 나무의 수지법은 〈추림도〉의 그것과 일궤一軌다. 이로써 두 작품이 비슷한 시기에 제작된 것임을 알 수 있다.

오른쪽에 보이는 가파른 낭떠러지는 먹의 농담濃淡을 이용해 괴량감塊量感을 표현하였다. 희미하긴 하나, 중·후기작에 많이 보이는 절대준의 단초가 나타나고 있음이 주목된다.

이인상의 여느 그림과 마찬가지로 이 그림 역시 나무는 몹시 장대한 모습을 보여준다. 특히 해조묘로 그려진 중간의 나무가 그러하다.

화면의 정중앙에 보이는, 돛을 올린 고주孤舟는 고적한 느낌을 자아낸다. 자기 집이 없어 서울의 여기저기를 옮겨 다닌 20대 중반 이인상의 심회가 여기에 투사되어 있지 않은가 한다. 간간이 농묵을 쓰긴 했으나 전체적으로 담묵을 주로 구사한, 습윤한 느낌이 승勝한 작품이다.

이 그림에는 관서款署나 도인圖印이 없다. 그렇지만 필치나 분위기로 보아 이인상이 그린 것이 분명하다. 이인상의 중·후기작에는 대개 제화가 적혀 있어 그림의 문기文氣를 더하지만, 초기작에는 이처럼 제화가 없는 게 대부분이다. 이 그림은 종래 '범주도泛舟圖'라 불리어 왔으나, 꼭 맞는 명칭은 아닌 듯하다.

〈층애고주도〉(《山水畵帖》所收), 지본수묵, 33.5×23.5cm, 개인

10. 유변범주도柳邊泛舟圖

물가의 버드나무는 클로즈업되어 화면을 가득 메우고 있으며 그 곁으로
돛배가 지나가고 있다. 버드나무 잎이 오른쪽으로 날리고 있음으로 보아
세찬 바람이 불고 있음을 알 수 있다. 이에 사공은 두 손으로 힘껏 줄을
잡아당겨 돛을 조절하고 있다. 그 포즈에서 큰 동감動感이 느껴진다. 이
장면을 포착해 그린 데 이 그림의 묘미가 있다.

이 그림은 20대 중반 전후에 그려진 것으로 추정된다. 이 무렵 이인상
은 명明의 '유민'遺民을 자처하였다. 이 그림에는 가난 속에서 표박漂迫
하며 힘겹게 거친 세파를 헤쳐 나가고 있던 당시 이인상의 심회가 투사
되어 있는 듯 여겨진다.

비스듬히 선 나무 아래로 배가 비껴 있는 구도 그 자체는 별로 새로운
것이 아닐지 모르나,[1] 버드나무를 거대하게 그려 화폭을 가득 채운 것, 버

1 이런 구도는《고씨화보》(顧氏畫譜)의 몇몇 그림에 보인다.『中國古畫譜集成』제2권(濟南:
山東美術出版社, 2000)의 142면, 150면, 188면, 220면 등 참조.《고씨화보》는 일명 '역대명공
화보'(歷代名公畫譜)라고도 하는데, 명말(明末)인 1603년 항주 출신의 화가 고병(顧炳)이 편
찬해 인출(印出)한 책이다. 책에는 고병이 모사한, 진(晉)·당(唐)에서부터 명대에 이르기까지
명가(名家)의 그림들이 실려 있으며, 매 그림마다 제발(題跋)이 하나씩 붙어 있다. 이 화보는
17세기 이래 조선에 전해져 정선, 윤두수, 심사정, 김득신 등 여러 화인(畫人)들에게 영향을 미
친 것으로 알려져 있다. 이에 대해서는 변미영,「《고씨화보》와 조선후기 산수화」(『기초조형학연
구』5, 2004); 송혜경,「《고씨화보》와 조선후기 회화」(『미술사연구』19, 2005) 참조.

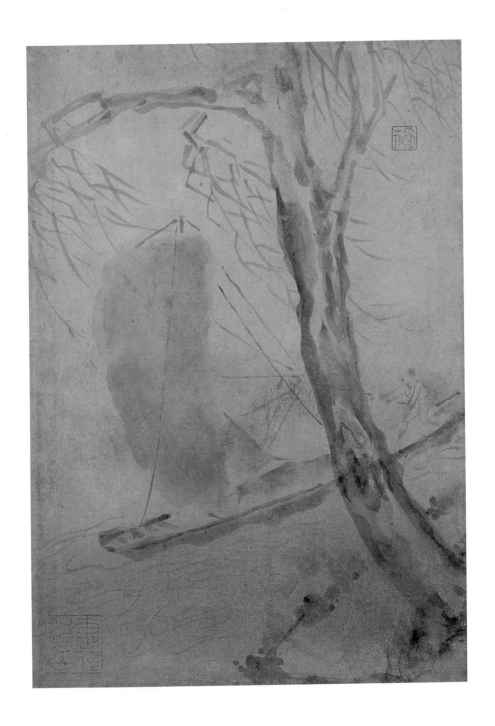

〈유변범주도〉《山水畵帖》所收, 지본수묵, 23.4×33.5cm, 개인

《고씨화보》의 그림

들잎을 성글고 예리하게 묘사한 것, 먹과 물의 운용運用을 통해 깊은 의
경意境을 창조해 낸 것 등은 이인상이 이룩한 창신創新이 아닌가 한다.
젊은 시절 한창 자기대로 예술적 모색을 꾀하던 젊은 예술가의 실험정신
같은 것이 느껴진다.

　그림의 오른쪽 상단에 '천보산인'天寶山人이라는 작은 주문방인이 찍
혀 있으며, 왼쪽 하단에 '동해유민'東海遺民이라는 큰 주문방인이 찍혀

인장 天寶山人(좌)
인장 東海遺民(우)

있다.

'동해유민'이라는 인장은 〈추림도〉에 찍힌 것과 동일한 것이다. '천보산인'이라는 인장은 이인상의 서화에 빈번히 보인다.

11. 초옥도 草屋圖

그림 좌측 상단에 다음과 같은 관지가 보인다.

甲寅春夜, 元霝寫.

우리말로 옮기면 다음과 같다.

갑인년 봄밤에 원령이 그리다.

'갑인년'은 영조 10년인 1734년이다. 이 관지를 통해 이 그림이 이인 상의 25세 때인 1734년의 어느 봄날 밤에 그려진 것임을 알 수 있다.

이 그림을 단순히 습작으로 봐서는 안 된다.[1] 당시 이인상은 이미 그림 과 전서로 이름이 나 있었다. 다음 기록에서 그 점이 확인된다.

임자년(1732)에 김군이 처음 남계南溪의 나를 찾아왔다. 내가 서화 書畵를 한다는 소문을 듣고 나의 한 장점을 취하고자 해서였다. 나

1 이 그림을 화보풍(畵譜風)의 그림이라고 말하는 것이 능사는 아니다. 그러한 지적은 이 그 림과 이인상의 삶이 맺는 내밀한 연관에 대해 아무 것도 말해 주지 않는다.

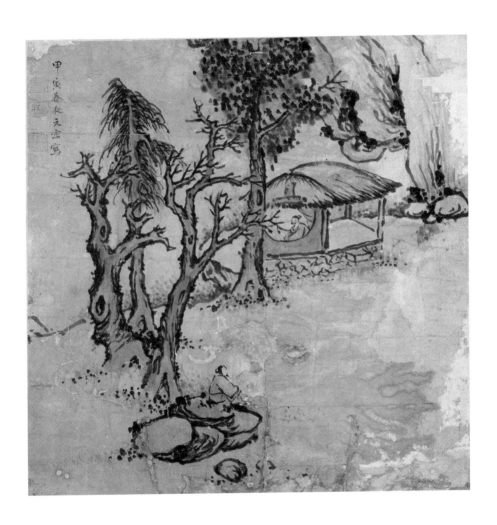

〈초옥도〉, 1734, 지본수묵, 29.7×29.7cm, 국립중앙박물관

는 비천한 기예로써 사람을 사귀는 것이 두려워 사양하였지만, 군은 찾아오기를 더욱 부지런히 하였다. 나는 혼자 웃으며 말했다.

"서화는 말단의 기예이나 김군이 그것을 취하니 이 역시 지기知己라 해야겠지."

마침내 예藝로써 교유하였다.[2]

『뇌상관고』에 수록된 「김상굉 애사」의 한 단락이다. 인용문 중 '김군'은 김상굉金相肱(1712~1734)을 가리킨다. 당시 이인상은 '남계'南溪, 즉 지금의 중구 필동 부근에 세들어 살았으며, 인근에 김상굉의 집이 있었다. 김상굉은 본관이 광산光山이며, 참판을 지낸 익훈益勳의 현손이요, 성택聖澤의 아들이었다. 좋은 가문의 촉망받는 젊은이였던 셈이다. 그는 이인상이 20대 초반일 때 가장 가까이 지낸 벗이었다.

하지만 당시 이인상은 찢어지게 가난하였다. 그래서 서울을 떠나 처가가 있던 시흥(당시의 행정 구역으로는 안산)의 모산茅山이라는 곳으로 이주하였다. 1733년 겨울의 일이다. 모산은 바다에 가까운 시골이었으며, 부근에 조산鳥山이라는 산이 있었다. 이인상은 이곳에 우거해, 농사일을 살피거나 독서를 하면서 시간을 보냈다. 그러다가 이인상은 1735년 다시 서울로 집을 옮겼다. 이인상의 모산 시절은, 비록 짧긴 해도 그의 삶에서 퍽 중요한 의미를 갖는다. 그것은 다음 두 가지 점에서 그러하다. 첫째, 서울에서 가난에 시달리다 이리로 이거移居했다는 점. 둘째, 여

2 "歲壬子, 君始訪余於南溪, 蓋聞余爲書畵, 取其一能爾. 余懼以賤伎交人辭焉, 君之來愈勤. 余自笑曰: '書畵, 末伎也, 而金君取之, 是亦知己也.' 遂以藝交焉."(「金子良哉哀辭」, 『뇌상관고』 제5책)

기서 몇 명의 훌륭한 벗들을 사귈 수 있었다는 점.[3]

이인상이 모산에서 새로 사귄 벗은 유언길兪彥吉, 성범조成範朝, 장지중張至中, 장재張在, 장훈張堹 등이었다.[4] 유언길과 성범조는 처사處士였으며, 장지중·장재·장훈은 처가인 덕수 이씨가의 사람들로서 이인상의 인척들이었다. 장재와 장훈은 이인상을 따뜻하게 대해 주며 여러 가지 생활상의 도움을 주었던바, 이인상은 그들이 지닌 순후한 인간미를 평생 잊지 못했다. 유언길과 성범조는 세상으로부터 은거하여 외롭고 고단한 삶을 살면서도 자신이 품은 이상을 죽을 때까지 고집스레 고수한 인물들이었다. 이인상은 특히 이 두 인물에 공감했으며, 그들에게 크나큰 경의를 표하였다.

이 그림은 이인상이 모산으로 이거한 지 몇 달 되지 않아 그린 것으로, 나무, 초옥, 바위, 사람으로 구성되어 있다. 일견 포치布置가 산만해 보이나, 이인상은 그런 것은 별 중요하지 않다고 여긴 듯, 자신이 의미 있다고 여기는 몇 가지만으로 자기 삶의 한 국면을 묘파해 냈다.

3 「祭成儀伯文」(『뇌상관고』제5책)에서 이 점을 알 수 있다. 특히 다음 대목 참조: "念我與子, 窮竄薄落, 偕隱茅山, 依婦而食. 敬之之里, 子和之宅, 傭功倦耕, 他園小植, 借經而讀, 樂亦無斁. 懇懇張翁, 美酒留客, 紅果堆盤, 紫蟹盈尺. 梅老解愁, 季平吐謔, 豪唱在宵, 蒸燭齅鵲, 子嘿我色, 衆笑局束." '의백'(儀伯)은 성범조의 자(字)이고(성범조의 별자는 '士儀'이다), '경지'(敬之)는 장재의 자이며, '자화'(子和)는 장훈의 자이다. '매노'(梅老)는 매호(梅湖) 유언길을 가리킨다. '계평'(季平)은 장지중을 가리킨다(장지중은 '季心'·'平甫'라는 자를 쓰기도 했다).

4 유언길에 대해서는 『뇌상관고』의 「梅湖訪泰仲氏」, 「梅湖兪處士彥吉挽」, 「祭梅湖兪處士彥吉文」, 「又祭梅湖文」을, 성범조에 대해서는 「與士儀累句篆之」, 「和成士儀」, 「祭成儀伯文」, 「海澨小記」를, 장지중에 대해서는 「過烏山草堂, 憶兪泰仲·張季心舊游, 感次壁上韻」을, 장재에 대해서는 「張敬之孤山別業」, 「張敬之帨」, 「祭張敬之文」을, 장훈에 대해서는 「題李子胤之寫天王峰 張子和扇」, 「夜坐寒竹堂, 聽張子和吹籟, 作長短聲以和之」, 「劍銘子和」, 「子和筮几香爐銘」, 「子和古錢檀匣銘」, 「祭張子和文」 등 참조.

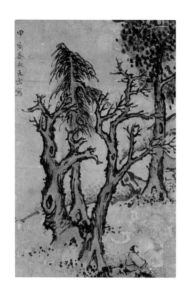
〈초옥도〉 나무

이인상은 나무를 아주 잘 그린 화가다. 이 그림은 초기작인지라 중·후기작처럼 수지樹枝의 필선이 예리하고 개성적이지는 않다. 그럼에도 그림 속의 나무들은 독특한 풍격을 보여주는바, 그 심상心象이 몹시 산한酸寒하고 황량하다. 이 미감美感은 빈한함을 견디며 고궁固窮하고 있던 당시 이인상의 존재여건을 반영한다. 어쩌면 이 나무들의 심상은 20대 중반 이인상의 내면풍경 그 자체일 수 있다.

옹이가 많이 박힌 나무들은 이인상의 산수화에서 종종 대면하게 되는데, 초기작인 이 그림에 이미 그런 면모가 나타난다. 나무의 옹이는 사람으로 치면 삶의 신산함의 흔적 같은 것이다. 옹이는 풍상風霜을 겪은 나무의 상흔에 해당하니, 옹이가 박힌 나무들에서 우리는 삶의 무게나 깊이, 생에 대한 결기 같은 것을 느끼게 된다. 이인상의 대부분의 그림이 그렇듯이, 이 그림에서 나무들은 결코 녹록한 존재가 아니다. 이인상이 그린 나무와 동시대의 문인화가 표암豹菴 강세황姜世晃(1712~1791)이 그린 나무를 비교해 보면 이인상이 그린 나무가 얼마나 독특한지가 더 잘 드러난다.

이인상의 회화에서 바위 묘법描法은 크게 두 가지 특징을 보이는데, 하나는 예찬倪瓚식의 절대준을 사용해 바위를 각지고 예리하게 그려 포개는 방식이라면, 다른 하나는 왕몽王蒙식의 우모준牛毛皴을 사용해 동

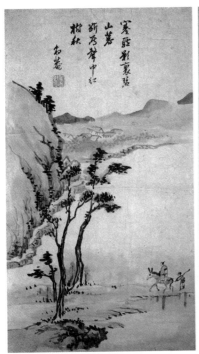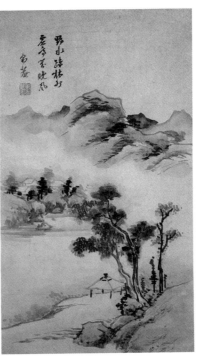

강세황, 〈산수대련〉山水對聯, 지본담채, 각 87.2×38.5cm, 개인

세動勢가 두드러진 동글동글한 이미지를 구현하는 방식이다.[5]

〈구룡연도〉가 전자를 대표한다면, 〈수하한담도〉는 후자를 대표한다. 이 그림은 바로 이 후자 계열 바위 묘법의 시원始原에 해당한다고 할 만하다.

이 그림에서 가장 주목해야 할 것은, 초옥에 앉은 사람과 마당의 바위에 앉은 사람이다. 이 두 사람은 서로 떨어져 있고, 눈길을 주고 있는 곳

5 예찬과 왕몽의 바위 묘법에 대해서는《개자원화전》초집 제3책, 6a, 28a 참조.

《개자원화전》의 예찬(좌)과 왕몽(우)의 바위 묘법

도 각기 다르다. 보통의 산수화 같으면 두 사람이 같이 방 안에 있게 그
려 놓았을 터이다. 이 그림의 이런 독특한 포치布置에는 당시 이인상의
존재론적 상황이 투사되어 있다고 여겨진다. 다음 시는 이인상이 모산에
있을 때 지은 것인데, 이 그림의 기저에 있는 심리적 정황을 이해하는 데
도움이 된다.

아우가 아프니 조산鳥山에서 형이 근심하는데
겨울 숲에 바람 어둡고 구름은 푸르스름.
병에서 일어나매 형이 없어 눈물 떨구고
아픈 몸 이끌고 문에 나가 귀조歸鳥를 보네.

때로 오는 편지글은 서글픈 말 일색인데

책 팔아 동곽東郭⁶에 두옥斗屋⁷을 장만하시겠다고.

어린 조카는 홑옷만 걸치고 종이 이불⁸은 구멍 나고

형수씨 근고勤苦하나 밥상에 나물조차 없다 하네.

우환 속에 성공이 깃드는 법이니

눈썹 찡그리고 들보 보는 일⁹은 부디 마세요.

누워 생각하니 천지에는 원통한 일이 많고

영웅은 항상 적막했지요.

시절이 위태하면 포의布衣로 사는 게 영광이거늘

선인先人들도 금琴, 서書의 즐거움 말하지 않았나요?

형은 노래하고 아우는 까르르 웃어

날마다 어머닐 즐겁게 해드립시다.

화려한 꽃 봄을 다투고 온갖 새 지저귀니

술 단지 들고 문을 나서 거나하게 취하네.

졸졸 흐르는 북쪽 시내¹⁰에서 머리 감을 만하니

남간南澗의 옛집¹¹을 지날 건 없지요.

6 동대문 밖을 말한다.

7 작은 집을 말한다.

8 종이로 만든 이불. 가난한 사람의 세간이다.

9 '눈썹을 찡그림'은 근심에 잠겨 있음을 뜻하고 '들보를 본다' 함은 『후한서』(後漢書) 「한랑전」(寒朗傳)의 "들보를 쳐다보며 가만히 탄식한다"라는 구절에서 유래하는 말로, 어떻게 해볼 방법이 없어 탄식함을 이른다.

10 북악 아래 삼청동에 있던 시내를 말한다. 이 말을 통해 당시 이인상의 형 이기상이 삼청동에 거주했음을 알 수 있다.

11 '남간'은 남산을 말한다. 옛날 남간에 조부의 집이 있었기에 한 말이다. '남간'에 대해서는 본서, 〈송변청폭도〉와 〈강반모루도〉 평석을 참조할 것.

버드나무 가, 소나무 밑에서 나즉이 읊조리다 돌아오면

아이는 서안書案을 정돈하고 저녁을 올리리.

고요히 오묘한『주역』을 보며

욕심 버리고 조용히 기氣를 기르리.

깊은 근심 있어 함께 「영지곡」靈芝曲[12]에 화답하고

가난하게 살며 대나무와 송백松柏을 사랑하리.

갈림길에 풀 무성해 수레 나아가지 못하거늘

시속時俗이 소인배[13] 따름을 슬퍼하누나.

원컨댄 백발이 되도록 한 집에 살며

송국松菊의 맑은 빛 가까이 했으면.

弟病兄愁鳥山中, 風昏凍林雲碧色.

病起始泣兄不住, 扶病出門望歸翼.

尺牘時來語悽苦, 賣書東郭謀斗屋.

小郎衣單剝紙衾, 長嫂勞飯盤無荻.[14]

12 영지(靈芝)를 읊은 주희(朱熹)의 시를 가리킨다. 주희가 순창(順昌) 땅을 지나다가 벽에 적힌 "아름다운 영지는/1년에 세 번 피는데/나는 홀로 어이하여/뜻을 이루지 못하는가"(惶惶 靈芝, 一年三秀. 予獨何爲, 有志不就)라는 글귀를 보고 마음에 공감을 느껴 몹시 슬퍼한 적이 있는데, 40여 년 뒤 다시 그곳을 지나며 보니 이전의 그 글은 사라지고 없었다. 이에 주희는 다음과 같은 시를 지은 바 있다. "꿈같은 백년 얼마더뇨/영지는 세 번 피어 무얼 하려 하나/금단 (金丹: 신선이 빚는다는 장생불사의 영약)도 해 저물어 소식 없거늘/운당포(賞簹鋪) 벽 위의 시에 거듭 탄식하노라."(鼎鼎百年能幾時, 靈芝三秀欲何爲. 金丹歲晩無消息, 重歎賞簹壁上 詩) '영지곡'이란 바로 이 시를 말한다. 이상의 사실은『주자대전』(朱子大全) 권84의 「원기중 (袁機仲)이 교감한 참동계(參同契)의 뒤에 쓰다」(題袁機仲所校參同契後)라는 글에 보인다.

13 원문은 "鷄鶩"인데, 오리와 따오기를 말한다.『초사』(楚辭) 구장(九章)의 「회사」(懷沙)에 "봉황이 광주리에 갇히고/오리와 따오기가 날아 춤추네"라는 구절이 있는바, '오리와 따오기'는 소인배를 뜻한다.

14 『능호집』에는 '荻'이 '薂'으로 되어 있으나 착오다.

極知憂患將玉成, 皺眉仰屋兄愼莫.

臥念天地多怨情, 終古英雄更寂寞.

時危漸覺布韋榮, 先人最訓琴書樂.

兄須緩歌弟善笑, 日慰高堂歡無憾.

繁花競春百鳥和, 携我朋酒出門適.

北磵洋洋堪濯髮, 休向南山經古宅.

柳邊松下微吟歸, 兒整書几候將夕.

玄言靜觀包犧文, 一氣潛養虛室白.

幽愁共和靈芝曲, 寒棲自愛交竹栢.

歧路鬱鬱車難行, 更嗟人情隨鷄鶩.

願言白頭同一室, 松菊淸華擘盈匊.[15]

「백씨伯氏의 시에 차운하다」 전문이다. 이인상에게는 네 살 위의 형이
한 분 계셨으니, 이기상李麒祥(1706~1778)이 그다.[16] 이인상 형제는 우애
가 깊었다. 이인상이 모산에 와 있을 때 형 이기상은 모친을 모시고 서울
에서 어렵게 생활하고 있었다. 이 시의 서두는 모산의 동생이 아프다는
말을 듣고 형이 모산에 찾아왔음을 읊고 있다. 제5·6·7·8구를 통해 당
시 이기상의 생활이 얼마나 어려웠던가를 알 수 있다. 주목되는 것은 이

15 「次伯氏韻」, 『능호집』 권1; 번역은 「백씨의 시에 차운하다」, 『능호집(상)』, 58~60면 참조.
『뇌상관고』에는 이 시가 '정사년'(1737)에 창작되었다고 밝혀 놓았으나 착오라고 생각된다. 이
시는 그 내용으로 볼 때 1733년 겨울에 창작된 것으로 여겨진다. 이인상은 1734년 겨울에는 삼
종제(三從弟) 이연상(李衍祥)의 서울 집 박고당(博古堂)에서 독서했으며, 1735년에는 서울로
이사하여 그 해 겨울 김진상(金鎭商)과 함께 태백산을 유람하였다.
16 이기상에 대한 자세한 사항은 본서, 〈추강묘연도〉 평석을 참조할 것.

시의 뒷부분이다. 이인상은 형과 함께 어머니를 모시고 한 집에서 단란하게 사는 날을 꿈꾸고 있다.

이인상의 모산 시절은 이처럼 가족이 한 집에서 살지 못하고 떨어져 지낸 삶으로 표상된다. 말하자면 '떨어져 있음'(Entfernung)이 이 시절 이인상의 존재론적 상황이었다.

따라서 이 그림 속 두 인물의 포치布置는 당시 이인상이 직면해 있던 존재론적 상황인 '떨어져 있음'의 도상적圖像的 구현으로 이해된다. 이 경우 집 안에 있는 한 사람과 집 밖에 있는 한 사람이 누구인가 묻는 것은 본질상 하등 중요하지 않다. 중요한 것은 두 인물이 을씨년스런 나무들과 함께 이인상 내면의 '이격'離隔의 심리상황을 표현하고 있다는 사실이다.

관지 바로 뒤에는 세 개의 인장이 찍혀 있다. 맨 위는 '문'聳이고, 두 번째는 '종'鐘이며, 세 번째는 '이인상인'李麟祥印이다. '聳'자는 '聞'자의 고체자古體字다. 맨 앞의 인장과 두 번째 인장은 합해서 읽어야 하니, '종소리를 듣는다'라는 뜻이다. 예전에, 자신이 좋아하는 글귀나 단어를 인장으로 새겨 그림에 찍곤 했는데(이를 '한장'閑章이라고 한다) 이 두 개의 인장은 바로 이에 해당한다.

이 작품에 찍힌 '이인상인'과 똑같은 인장이 〈옥류동도〉와 〈은선대도〉에도 찍혀 있다. 이 성명인姓名印은 이인상이 20대에 사용한 것으로 보이는바, 그 인전印篆이 30대 이후에 사용한 성명인의 그것과 완연히 다르다.

1. 인장 聳
2. 인장 鐘
3. 인장 李麟祥印

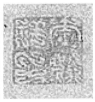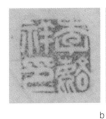

a b

이인상의 그림에 찍힌 세 종류의 성명인

c

　위에서 보듯 이인상의 그림에 찍힌 성명인에는 세 종류가 있다. a는
20대의 작품에 보이고, b는 주로 30대 초·중반인 경관 시절京官時節의
작품에 보이며, c는 1743년에 쓰인 〈봉신이자윤지서〉奉贐李子胤之序[17]에
처음 보이는데 30대 후반인 사근도 찰방沙斤道察訪 시절과 그 이후의 작
품에 주로 보인다. 앞으로 편의상 이 세 성명인을 '이인상인a', '이인상인
b', '이인상인c'로 부르기로 한다.
　이 그림은 종래 '산가도'山家圖 혹은 '한거도'閑居圖로 불렸으나,[18] 이인
상의 생애를 염두에 둔다면 그리 적절한 제목은 아닌 것 같다.

17　이 작품에 대해서는 『서예편』의 '11-2'를 참조할 것.
18　홍석란, 「능호관 이인상의 회화연구」(1982)에서는 '산가도'라 했고, 유홍준, 「능호관 이인
상의 생애와 예술」(1983)에서는 '한거도'라 했다.

12. 간죽유흥도澗竹幽興圖

그림 우측 하단에 다음과 같은 제화가 보인다.

澗竹生幽興,

林風入管絃.

　元靈.[1]

우리말로 옮기면 다음과 같다.

시냇가의 대나무에 유흥幽興이 생기고,

숲의 바람이 관현管絃에 드네.

　원령.

이 제화는 당나라 시인 맹호연孟浩然의 시 「형주 자사荊州刺史로 부임
하는 소원외蕭員外를 현산峴山에서 전송하며」(원제 '峴山送蕭員外之荊州')
의 한 구절이다. 시 전문을 보이면 다음과 같다.

1　앞서 지적했듯 이인상의 그림 관지에서 '원령'의 '령'자는 대부분 '霝'으로 표기되어 있지만,
이 그림에서는 '靈'으로 표기되어 있다.

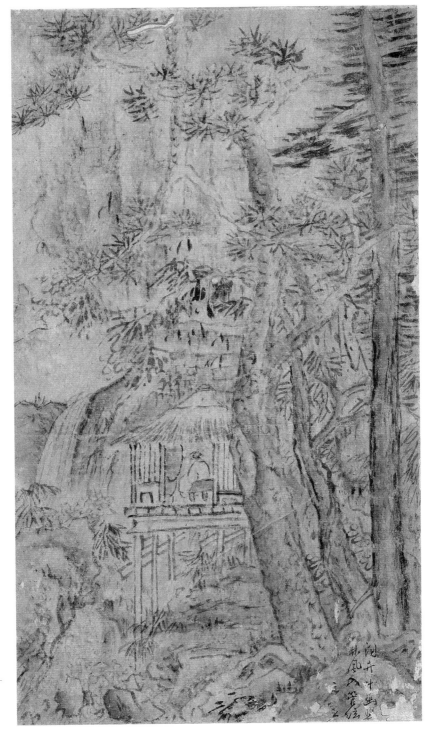

〈간죽유흥도〉,
지본담채,
30×17.5cm,
간송미술관

현산峴山의 강안江岸은 만곡彎曲을 이루고

영수𤀋水는 성곽문 앞에 있어라.

자고로 등림처登臨處는

지금만 그윽한 것이 아니라네.

누정樓亭은 지는 해가 밝고

마을은 시내가 빼어나네.

시냇가의 대나무에 유흥幽興이 생기고

숲의 바람이 관현管絃에 드네.

거듭 날아 붕새가 물을 치고

한 번 날아 학이 하늘에 오르네.

세 명의 형주 사령使令 우두커니 서서

그대의 사마駟馬가 바장이는 걸 보네.

峴山江岸曲, 𤀋水郭門前.

自古登臨處, 非今獨黯然.

亭樓明落日, 井邑秀通川.

澗竹生幽興, 林風入管絃.

再飛鵬激水, 一擧鶴沖天.

佇立三荊使, 看君駟馬旋.

　　맹호연의 시는 형주 자사로 부임하는 소원외를 전송하며 지은 것이다. 그래서 전송하는 곳 주변의 풍경을 읊은 후 끝부분에서 그의 형주 자사 부임길을 축하하고 있다. 맹호연이 소원외를 전송한 현산이라는 곳은 앞에 강이 있고, 멀리 성곽의 문이 보이며, 누정이 있고, 시내 주변에 마을이 있는 그런 곳이다. 아마도 누정 부근에 대나무와 숲이 있었을 것이다.

하지만 이인상의 이 그림은, 비록 누정과 시냇가의 대나무와 숲이 그려져 있기는 하나, 맹호연의 시가 노래하고 있는 툭 트인 풍경과는 거리가 멀다.

이 그림은 우리 눈에 익은 이인상의 그림들과는 화풍이 좀 다르다. 우선 공간 구성 방식에서 차이가 있다. 즉 이 그림은 여백을 찾아볼 수 없다. 형상이 화면을 꽉 채우고 있는 것이다. 이 점에서 여백의 미적 활용이 뛰어난 이인상의 주요 작품들이 보여주는 공간 구성 방식과 차이를 보인다.

이 그림과 동일한 화풍을 보여주는 작품이 하나 있으니, 간송미술관에 소장된 〈수하관폭도〉樹下觀瀑圖가 그것이다.[2] 둘은 크기도 거의 같고, 찍힌 인장도 같다.[3] 이런 점으로 미루어 보아 두 그림은 동시에 제작된 게 아닐까 한다.

〈간죽유흥도〉에는 좌측에 폭포가 있고 우측에 누정樓亭의 의자에 앉아 폭포를 응시하는 인물이 있다. 〈수하관폭도〉에는 이와 반대로 화폭의 우측에 폭포가 있고 좌측에 쪼그리고 앉아 폭포를 응시하는 인물이 있다. 이 두 그림에는 이인상이 거주한 남산의 주변 풍경이 사의적寫意的으로 반영되어 있다고 생각된다.

이인상은 늦어도 1746년에는 능호관 부근의 남간南澗에 누정을 건립하였다.[4] 이 점을 고려한다면 〈간죽유흥도〉의 물가 누정과 누정 속의 인

2　이 그림에 대해서는 본서, 〈수하관폭도〉의 평석을 참조할 것.
3　두 그림 모두 화폭의 좌측 상단에 두 과의 인장이 찍혀 있는데, 위의 것은 '이인상인b'이고 아랫 것은 판독이 되지 않는다. 두 그림에 찍힌 두 과의 인장은 동일한 것으로 여겨진다.
4　김무택이 1746년에 지은 시 「夏日訪李主簿園居十首」 제2수의 "亭成谿上日, 栖息意彌歡"과 제10수의 "扶疎林影散, 谿榭月初移" 중에 보이는 '亭'이나 '谿榭'는 바로 이 남간의 누정을 말한다. 남간에 대해서는 본서, 〈송변청폭도〉와 〈강반모루도〉의 평석을 참조할 것.

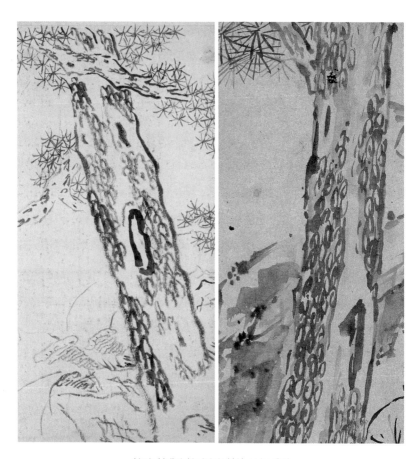

〈송지도〉(좌)와 〈송하간서도〉(우) 소나무 옹이

물은 이인상의 실존을 반영하고 있다고 할 만하다. 그러므로 이 그림의
제화題畵 중에 보이는 '간죽'澗竹이라는 말은 재음미될 필요가 있다. '간'
澗이 '남간'을 시사하고 있다고 생각되기 때문이다. 게다가 능호관에는
대나무가 심겨 있었다.[5] 이렇게 본다면 이인상은 맹호연의 시 구절을 단
장취의斷章取義해 자기 그림의 주제를 말하고 있는 셈이다.

한편, 남간에는 폭포가 하나 있었다. 이인상은 이 폭포에 '탁향濯香이라는 명칭을 붙인 바 있으며,[6] 벗들과 그 곁에서 종종 아회를 가졌다. 그러므로 〈수하관폭도〉의 폭포와 그것을 응시하고 있는 인물 역시 이인상의 실존을 반영하고 있다고 할 만하다. 그러니 이 두 그림은 본국산수로 이해해도 무방하다고 할 것이다.

이 그림에는 세 그루의 나무가 보인다. 맨 왼쪽에 있는 것은 소나무이고, 중간에 있는 것은 잡목으로 소나무와 교차되어 있다. 맨 오른쪽에 있는 것은 이인상의 문집에 많이 나오는 회檜, 즉 전나무다. 이 세 나무는 이인상이 1738년에 그린 〈수석도〉에도 나타난다.[7] 다만 〈수석도〉에는 소나무의 수간樹幹이 오른쪽으로 기울어져 있으며, 전나무는 축소되고 소나무가 한껏 부각되어 있다. 한편, 소나무 수간의 중앙부에 있는 커다란 옹이는 〈송지도〉나 〈송하간서도〉의 그것과 연결된다.

이 그림은 1740년대 이인상이 남산의 능호관에 살 때 그린 것으로 보인다. 그림 좌측 상단에 두 과의 인장이 찍혀 있다. 위의 것은 '이인상인b'이고, 아랫 것은 판독이 어려운데 이인상의 자호인字號印이 아닐까 한다.

5 「駁梅花文」, 『뇌상관고』 제5책.
6 「南澗石刻標名」, 『뇌상관고』 제5책.
7 본서, 〈수석도〉 평석 참조.

13. 주희시의도 朱熹詩意圖

그림 맨 왼쪽에 다음과 같은 제화가 보인다.

日暝長江更遠山,
遠山只在有無間.
不須極目增惆悵,
且看漁舟近往還.
　　南澗中, 爲█大雅作.

우리말로 옮기면 다음과 같다.

장강長江에 해 저무니 산 더욱 멀어
먼 산은 단지 있는 듯 없는 듯.
눈 부릅떠 비감悲感을 더할 것 없어
그저 고깃배 가까이 오고감을 보고 있노라.
　　남간南澗에서 █대아大雅를 위해 그리다.

제화의 원문 중 '대아'大雅 바로 앞에 성을 가리키는 한 글자가 더 있
었으나 박락剝落되어 현재 보이지 않는다. '대아'大雅는 대개 관직에 있

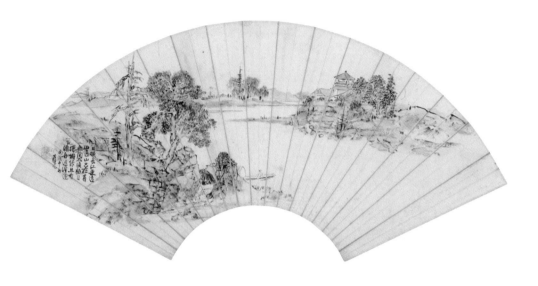

〈주희시의도〉, 지본담채, 23.5×64.5cm, 국립중앙박물관

지 않은 젊은 선비를 이르며, 평교平交 이하에 쓰는 말이다. 이인상은 대체로 연하의 사람에게 이 말을 썼다. 『뇌상관고』에는 이 용어가 일곱 번 보이는데, '오 대아 재홍'吳大雅載弘 '석산 이 대아'石山李大雅¹ '이 대아 용강'李大雅用康 '김 대아 형제 상악·상적'金大雅兄弟相岳·相迪 '박 대아 여신'朴大雅汝信 '김 대아 순자'金大雅舜咨 '조 대아'趙大雅가 그것이다. 이에서 보듯 아주 절친한 벗들에게는 이 말을 쓰지 않았다.

'暎'는 '暮'의 속자다. 기존에는 이 그림을 '일막장강도'日暎長江圖라고 칭하기도 했는데,² '暎'를 잘못 읽은 결과다. 번역문 중 "눈 부릅떠"는 먼 곳을 보기 위해 눈을 크게 뜬다는 의미다. 이 시는 해 저물녘 강과 산을 바라보다가 떠오른 감회를 읊은 것이다.

국립중앙도서관에 소장된 《원령필》元靈筆 3책은 이인상의 전서篆書를 모아 놓은 서첩書帖이다. 그런데 그 하책下冊에 바로 이 시를 서사書寫한 작품이 실려 있다.³

이 제화시는 주희朱熹가 지은 「택지擇之의 「아무렇게나 시를 이루다」에 차운하다」(원제 '次韻擇之漫成')에 해당한다. 다만 주희의 시는, "落日晴江更遠山, 遠山猶在有無間. 不須極目傷懷抱, 且看漁船近往還"⁴으로 되어 있어, 몇 글자가 다르다. 외위 썼기에 이런 착오가 생긴 게 아닐까 한다. 이인상의 서예 작품 중에도 이런 경우가 더러 있는데, 모두 기억에 의존한 탓으로 여겨진다.

1 이인상의 오종형(五從兄)인 석산(石山) 이보상(李普祥)과 다른 인물이다. 이인상은 이보상을 석산'장'(石山丈)이라 일컬었다.
2 국립중앙박물관, 『능호관 이인상』(2010), 46면.
3 『서예편』의 '2-하-7 次韻擇之漫成' 참조.
4 朱熹, 『晦庵集』 권5.

《원령필》의 주희 시, 지본, 각 32×25.7cm, 국립중앙박물관

　　이인상에 의해 호출된 주희의 이 시는, 이인상의 이념 내지 세계감정과 관련해 다음의 두 가지 점에서 음미를 요한다. 첫째, 이 시가 저물녘의 풍경을 노래하고 있다는 점. 둘째, 강과 산 저 너머의 아득한 먼 곳을 바라보는 일이 비감悲感을 더욱 증대시킨다고 했다는 점.

　　이 시에 읊조려진 저물녘의 풍경은 이인상의 쓸쓸한 심회, 그리고 나이가 들수록 더욱 비관적으로 되어 간 그의 세계감정을 일정하게 표현하고 있다고 생각된다. 한편 이인상은 자신이 견지한 존명배청의 이념 때문에, 아득한 먼 곳을 바라보는 일이 비감을 더욱 증대시킨다는 이 시의 구절에 깊은 공감을 느꼈던 듯하다. 이인상이 쓴 시 중에는 멀리 서해 바다 너머를 바라보며 우수를 피력한 것들이 있다.[5] 그는 오랑캐로 인해 중원의 문명이 어둠 속에 잠겨 버렸다고 생각해 깊은 비감에 잠겼던 것이다.

　　그러므로 주희시의朱熹詩意를 그린 이 그림에는 절제된—그러나 깊은—슬픔과 절망감이 산수라는 표상表象을 통해 구현되어 있다고 말할 수 있을 것이다.

　　이 그림은 예찬이 창안한 일하양안一河兩岸식의 3단 구성을 원용하고

5　『뇌상관고』 제1책에 수록된 「張敬之孤山別業」, 「上船王石臺」, 「翌日再上石臺」 등 참조.

있다. 이인상의 그림 중 〈추강묘연도〉와 〈강반모루도〉가 이 작품과 비슷한 분위기와 구도를 보여준다.[6]

이 세 그림에는 모두 장강長江이 그려져 있는데, 여기에는 이인상이 젊은 시절 이래 늘 보아 온 한강의 이미지가 반영되어 있다고 생각된다. 다음은 이인상이 1741년 여름 임당林塘(지금의 서울시 용산구 갈월동에 있던 땅 이름)에서 한강을 바라보며 읊은 「초여름 임당의 야정野亭에 모여 김원박·김유문과 함께 두시杜詩에 차운하다」라는 시다.

장강長江에 돛단배 다 지나가고
하늘 끝 먼 산이 또렷하여라.
물결이 돌아 흘러 모래톱에 말리고
석양 비춰 벼랑에 운기雲氣 피어오르누나.
푸른 숲이 객客으로 하여금 머물러 앉게 하니
꾀꼬리 소리 꽃 너머 들리네.
어부와 초부는 들에서 다투어 돌아오고
소와 양 또한 스스로 무리를 짓네.
長江颻過盡, 天末遠山分.
洲捲回風浪, 崰蒸反照雲.
靑林留客坐, 黃鳥隔花聞.
競野漁樵返, 牛羊亦自群.[7]

6 본서, 〈추강묘연도〉와 〈강반모루도〉 평석 참조.
7 「初夏集林塘野亭, 同金元博·儒文次杜詩」, 『뇌상관고』 제1책.

인용문 중 '장강'長江은 곧 한강을 이른다. 이 시에서 조망된 한강은 동작진·노량진 일대의 남호南湖와 용산·서강·마포 일대의 서호西湖일 터이다.

관지 뒤에 '이인상인b'가 찍혀 있다. 이 작품은 종래 '선면산수도'扇面山水圖나 '강상정자도'江上亭子圖로 불리어 왔다.

인장 李麟祥印

보론

종래 이인상의 그림으로 간주되어 온 〈일모장강도〉日暮長江圖에도 주희의 이 시가 제화題畵되어 있다.

그러나 이 그림은 위작이다. 두 가지 이유에서다.

첫째, 예서로 씌어진 제화의 글씨체가 이인상의 필치가 아니다. 일례로 '怊'자와 '悵'자의 심방변을 보자.

이인상은 〈추일입남산곡중〉秋日入南山谷中[8]이라는 글씨에서 '懷'자와 '愴'자를 다음과 같이 썼다.

8 이 작품은 『서예편』의 '1-6'에서 자세히 검토되었다.

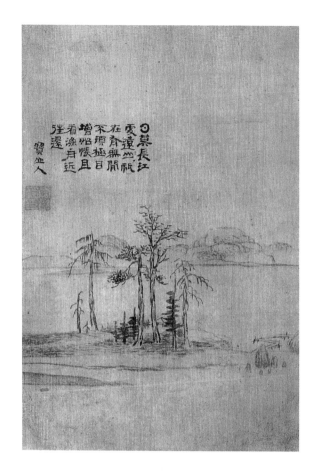

〈일모장강도〉, 견본담채,
20.5×14cm, 개인

초획初劃을 쓰는 법이 이 그림의 글씨와 완전히 다름을 볼 수 있다. 일반적으로 이인상의 제화 글씨는 잘 쓰려고 한 티가 조금도 나지 않는다. 그래서 그림의 간일미簡逸美와 잘 어울린다. 이 그림의 제화 글씨는 그렇지 않다. 태態를 부려 잘 쓰려고 한 기미가 역력하며, 그래서 그림을 받쳐 주기보다는 거꾸로 그림을 누르고 있는 형국이다.

둘째, 화필畫筆이 이인상의 것이 아니다. 예찬의 영향을 받은 이인상의 화풍을 흉내내려고 하기는 했으나 나무의 묘법描法에서 보듯 그 필치

에서 이인상 특유의 골기가 보이지 않는다. 게다가 나무 뿌리 부분에 울퉁불퉁하거나 각이 진 바위가 그려져 있지도 않다. 이인상의 나무는 대개 바위 위에 뿌리를 박고 있다. 원산遠山 또한 이인상의 필치와는 거리가 멀다.

14. 강남춘의도 江南春意圖

그림 맨 좌측에 다음과 같은 문구가 보인다.

江南春意.
　花遠重重樹,
　雲輕處處山.
　　爲韋菴仁夫氏作.
　　鐘岡寓人.

'강남춘의'江南春意는 '강남의 봄기운'이라는 뜻으로, 화제畫題에 해당
한다. 이 화제는 중국 명대의 그림에서 종종 발견된다. 이인상과 동시대
인인 심사정沈師正(1707~1769)도 이 화제의 그림을 그린 바 있다. 심지어
순조 14년(1814)과 19년(1819)에는 이 화제가 화원畫員 선발 시험 문제로
출제되기도 했다.[1]

'江南春意'만 전서로 씌어 있으며, 그 밑의 글씨는 모두 행초行草다.
'江南春意' 우측에는 '운헌'雲軒이라는 백문방인이 찍혀 있는데, 두 글자

1　강관식, 『조선 후기 궁중화원 연구 (상)』, 355면, 360면 참조.

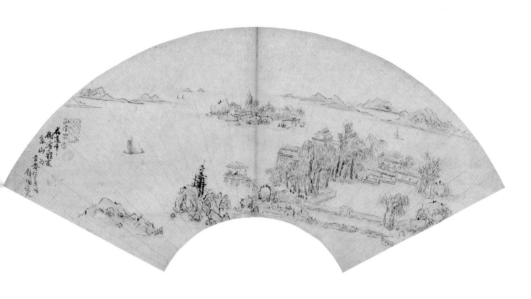

〈강남춘의도〉, 지본담채, 24×66cm, 국립중앙박물관

1. 심사정, 〈강남춘의도〉, 견본담채,
 43.5×21.9cm, 국립중앙박물관
2. 〈강남춘의도〉 인장 雲軒
3. 〈구룡연도〉 인장 雲軒
4. 〈수회도〉 인장 雲軒

모두 고문古文²의 서체다. 동일한 인장이 〈구룡연도〉와 전서 작품 〈수회
도〉³에도 찍혀 있다. 이인상은 남산의 집 능호관에 '망운헌'望雲軒이라는
당호堂號를 붙였다. '구름이 바라뵈는 집'이라는 뜻이다. 이인상이 구름
을 각별히 좋아한 데다가 능호관이 남산 높은 곳에 있어서 붙인 이름일

2 중국 전국시대의 문자로, 전서(篆書)의 하나다.
3 이 작품은 국립중앙박물관에 소장된 《원령필》 중책(中册)에 실려 있다. 자세한 것은 『서예
 편』의 '2-중-5 水會渡'를 참조할 것.

터이다. '운헌'은 바로 이 '망운헌'의 약칭이다.[4]

한편 다음의 두 구, 즉

花遠重重樹,

雲輕處處山.

꽃은 멀고, 거듭거듭 나무요,

구름은 가볍고, 곳곳이 산이네.

는, 두보의 시「부강涪江에서 배를 띄워 귀경歸京하는 위반韋班을 전송하다」(원제 '涪江泛舟送韋班歸京')의 일부다. '꽃이 멀다' 함은 꽃이 멀리 피어 있다는 뜻이다.

이 시구 뒤의 관지款識는,

위암韋菴 인부씨仁夫氏를 위해 그리다.

종강鍾岡 우인寓人.

이라고 번역될 수 있다. '위암'韋菴은 이최중李最中(1715~1784)의 호이고, '인부'仁夫는 그의 자字다. 본관이 전주이고, 영의정 이유李濡의 손자이며, 도암陶菴 이재李縡의 문인이다. 1751년 별시문과에 급제하여 사서·수찬·응교·이조참의 등을 역임했다. 1771년(영조 47) 이조판서로 승진했으나 당론黨論을 일삼는다는 탄핵을 받고 갑산甲山에 유배되었다가

4 자세한 것은『서예편』의 '9-3 望雲軒' 참조.

곧 풀려나 1773년 함경도 관찰사로 부임했으며, 이어 우참찬이 되었다. 1782년(정조 6) 친척 이유백李有白이 대역부도죄로 처형되자 그에 연좌되어 추자도에 유배되었으며, 배소配所에서 죽었다. 저술로 『위암집』韋菴集과 『환범옹만록』換凡翁漫錄이 전한다. 이윤영, 김종수, 김상묵 등과 절친했으며, 이인상과도 친분이 두터웠다. 이인상은 그와 노닐며 시를 주고받기도 하고, 그의 자명字銘을 지어 돌에다 전각篆刻하여 주기도 했으며, 서루명書樓銘을 지어 주기도 했다.[5] 『뇌상관고』에 수록된 「소형란素馨欄에 대한 지식」(원제 '素馨欄識')라는 글에 보면 1757년 이인상의 집에 우연히 들렀다는 기록이 보인다.[6] 이 그림은 혹 그때 그려 준 것일지도 모른다.

'鐘岡'은 '鐘崗'이라고도 표기하는데, 서울의 명동 종현鐘峴을 말한다. 우리말로는 북고개 혹은 북달재라고 한다. 기존 연구에서는 모두 '종강'을 이인상이 고을 원을 지낸 음죽陰竹[7]의 지명으로 보았으며, 이인상이 음죽 현감을 그만둔 1753년 이래 이곳에 모루茅樓를 지어 죽을 때까지 '은거했다'고 했다.[8]

이인상은 1753년 8월 명동의 종강에 동사東舍와 서사西舍 두 채의 초가집(이 집이 바로 '뇌상관'雷象觀이다)을 짓기 시작했다. 이 해 12월 무

5 「同李子仁夫游雲臺張氏花園」(『뇌상관고』 제1책), 「追述寒泉先生命李最中字仁夫, 篆刻于石, 敬作銘」(뇌상관고』 제5책), 「李子仁夫書樓銘」(『뇌상관고』 제5책) 등 참조.
6 "夏日苦熱, 權子仲約來訪, 說南方之素馨, 茉莉香, 爲之拈筆, 倣程白雪風蘭以贈之, 寓感於衆芳爲茅之義, 因自題畵下. 他日長子英淵請以'素馨'名其連業室南軒, 李公仁夫偶過, 作'素馨欄'三字, 勁古可觀."(「素馨欄識」, 『뇌상관고』 제4책)
7 일명 설성(雪城)이다. 지금의 경기도 이천군 장호원읍 일대다.
8 유홍준, 「능호관 이인상의 생애와 예술」에서 처음 그리 말했으며, 이후 모든 사람이 이에 따랐다.

이인상 서예 작품 관지. 왼쪽부터 '고우관'古友館 '천뢰각'天籟閣 '뇌상관'雷象觀이라는 글씨[9]

렵 동사가 완공되고, 익년 6월에 서사가 완공되었다. 동사는 부녀가 거주
할 공간이고, 서사는 이인상이 거처할 공간이었다. 동사와 달리 서사는
다락집으로 건립되었다.[10]

　이인상은 1754년 6월 10일 서사에 입주했으며, 이를 기념해 「모루명」
茅樓銘이라는 글을 지었다. 「모루명」이라는 글제 중의 '모루'茅樓는 곧 서
사를 말한다. 이인상은 한 달 뒤인 7월에 종강의 토지신에게 제사를 지
냈다.[11] 송문흠宋文欽은 일찍이 이인상이 종강에 집터를 잡았을 때 '뇌고'

9 『서예편』의 '4-4 胡克己 詩', '7-3 蟬蛻人慾之私', '1-7 橘頌' 참조.
10 「春辭」(『뇌상관고』 권2)의 "勸老妻處東舍, 告夫子春祝寫"라는 말 참조. 이 글은 1754년
1월 13일 입춘 무렵에 쓰였다.
11 「祭鐘崗土地神文」·「又告鐘崗土地神文」·「茅樓銘」(『뇌상관고』 제5책) 참조.

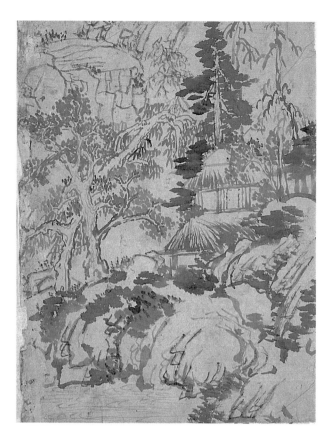

이윤영, 〈종강모옥도〉, 지본수묵, 24×18cm, 개인

賴古[12]라는 편액을 써 준 바 있다.[13] 정산定山 현감에서 물러난 작은아버지 이최지李最之도 이 집에서 지냈던 듯하다.[14] 이인상은 자신이 거처하던

12 '고(古)에 의지한다'는 뜻이다.
13 "余初卜宅, 明洞之下. 有友士行, 扁以'賴古.'"(「祭鐘崗土地神文」, 『뇌상관고』 제5책)
14 이인상의 벗 김순택(金純澤)이 쓴 「李定山墓誌銘」(『志素遺稿』 제3책)의 다음 구절 참조: "歸後築草堂於鍾岡, 左右書卷, 庭列花木, 有以自娛." 이최중의 삼종질로서 박지원과 친교가

서사에 '고우관'古友館 '천뢰각'天籟閣 등의 명칭을 붙였으며(이 명칭들은 이인상이 만년에 서사書寫한 글씨의 관지에 보이곤 한다), 서재로 삼은 천뢰각에 자신의 장서 3천 권을 비치하였다. 마침 이윤영이 이인상의 종강 집을 그린 〈종강모옥도〉鐘岡茅屋圖가 전하고 있어 참조가 된다. 이 그림은 실경대로 그린 것은 아니며 사의화라고 여겨지지만 그럼에도 종강의 분위기를 아는 데에는 도움이 된다.

'종강 우인'寓人이라는 관지 중의 '우인'은 부쳐사는 사람이라는 뜻이다. 이인상은 향리인 양주 모정茅汀[15]을 늘 그리워하였다. 그래서 종강에 사는 자신을 '부쳐사는 사람'(寓人)이라고 한 것일 터이다.

이 그림은 물이 유난히 많은 중국 강남의 봄 풍경을 부감법俯瞰法을 사용해 상상적으로 그린 것이다. 당시 조선의 문인과 지식인들에게 중국 강남은 중화문명의 본거本據로 인식되었다. 그러므로 이 그림에는 중화문명에 대해 이인상이 견지해 온 존모尊慕의 감정과 태도가 짙게 배어 있다 할 것이다. 그림을 증정받은 이최중은 중화문명에 대한 존숭의 태도에 있어서든 화이론에 있어서든 이인상과 입장을 같이하였다.[16]

화폭 중앙의 수루水樓에는 두 사람이 앉아 있는데, 왼쪽 사람은 물을 응시하고 있다.

있었던 이재(頤齋) 이의숙(李義肅)은 이인상의 종강 집 뜰에 매화나무가 심겨 있고, 분중(盆中)에 괴석(怪石)이 삽치(挿置)되어 있으며, 벽(壁)에 전서가 쓰여 있었다고 말하고 있다(「訪李元靈宅」, 『頤齋集』권1).

15 이인상 후손가에 전하는 필사본 『완산이씨세보』(完山李氏世譜)에는 모두 '모청'(茅淸)으로 표기되어 있다.

16 이 점은 『韋菴集』권1의 「謹次荷堂感興詩」에 잘 드러나 있다.

15. 모루회심도 茅樓會心圖

① 이인상이 이최중에게 그려 준 그림은 〈강남춘의도〉 외에 두 점이 더 있다. 〈모루회심도〉와 〈송변청폭도〉가 그것이다.

먼저 〈모루회심도〉부터 보고, 이어서 〈송변청폭도〉를 보기로 한다.

이 그림에는 좌측에 다음과 같은 제화가 있다.

> 悄蒨之岫,
>
> 琮琤之泉.
>
> 烟雲淼瀰,
>
> 竹樹翳然.
>
> 有來會心,
>
> 松壇茅椽.
>
> 與析奧義,
>
> 時發秘編.
>
> 或棹孤舟,
>
> 水天無邊.
>
> 　　偶書贈韋菴李子.
>
> 　　　　元霝.

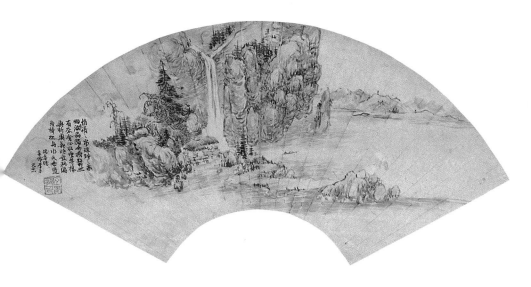

〈모루회심도〉, 지본수묵, 23.2×64cm, 국립중앙박물관

우리말로 옮기면 다음과 같다.

　　산은 우거지고
　　물은 졸졸 흐르네.
　　연운煙雲은 자욱하고
　　대나무는 무성해라.
　　마음 통하는 자 찾아왔네
　　송단松壇의 모루茅樓에.
　　함께 심오한 뜻 얘기하고
　　때로 비편秘編을 꺼내기도.
　　혹은 외배를 저어 가면
　　물에 맞닿은 하늘이 가이 없네.
　　　　우연히 써서 위암韋菴 이자李子에게 주다.
　　　　　　원령.

　　평성平聲의 '先'운운韻으로 압운한 4언 10구의 시다. 이 시의 내용은 그림과 아주 잘 조응한다. 폭포 곁에는 모루茅樓가 있어 두 사람이 정답게 마주앉아 이야기를 나누고 있다. '송단'松壇은 소나무가 있는 언덕이라는 뜻이고, '비편'秘編은 보기 드문 진귀한 책이라는 뜻이다. '이자'李子의 '자'子는 경칭이다.

　　그런데 이인상은 구체적으로 어떤 책을 '비편'이라고 한 걸까? 이인상의 다음 두 글이 이 의문을 푸는 데 도움이 된다.

(1) 와서『운급』雲笈을 꺼내셨네,

천뢰각天籟閣에서.

來發雲笈,

天籟之閣.¹

(2) 돌상자의『운급』에서 현묘한 글을 꺼내네.

石函雲笈發玄文.²

(1)은「이명익李明翼 제문」(원제 '祭李洪川文')의 한 구절이고, (2)는
「북사北司에서 임 진사任進士 태이泰爾에게 화답하다」(원제 '北司和任進士
泰爾')라는 시의 한 구절이다.³

『운급』雲笈은『운급칠첨』雲笈七籤을 말한다. 도가의 중요한 경전들을
집성해 놓은 책이다. 이인상은 스스로 말하기를, 자신은 오래전부터 도
가의 '존심제복存心臍腹의 법'을 실천해 왔는데, 그 효험으로 정신이 충
왕充旺한 듯하다고 했다.⁴ '존심제복의 법'은 도가의 내단수련內丹修鍊을
말한다. 즉 복기토납服氣吐納과 내관內觀을 통해 정신을 집중하고 기氣
를 모으는 것을 이른다. 이인상은 젊을 때부터 건강이 안 좋아 양생술로
서 이를 실천해 온 것으로 보인다. 그래서『운급』을 비롯한 도가 계통의

1 「祭李洪川文」,『뇌상관고』제5책.
2 「北司和任進士泰爾」,『뇌상관고』제1책.
3 '북사'는 한성부 5부(五部)의 하나인 북부(北部)의 관서(官署), 즉 북서(北署)를 말
한다. 이인상은 이 시를 쓸 당시 북부 참봉에 재직중이었다. '임 진사 태이'는 임서(任逝,
1708~1764, 자 泰爾·仲由, 호 澹澹軒, 임매의 종형)를 가리킨다. 이경여의 증손인 이현지(李
顯之, 이인상의 재종숙)의 사위이며, 임경주의 재종숙이다.
4 "余嘗用道家存心臍腹之法, 歲久功見, 神精似若充旺."(「內養銘」,『뇌상관고』제5책)

비급秘笈에 관심을 가졌던 게 아닌가 한다. 이처럼 도가서에 대한 이인상의 관심은 비록 양생에서 비롯된 것이지만, 그렇다고 그것이 단지 양생과만 관련된 것은 아니다.

이인상의 오랜 도가적 수련은 그의 시문과 예술, 정신세계에도 적지 않은 작용을 끼쳤다고 여겨진다. 그의 문학과 예술이 보여주는 저 유표한 무욕無欲과 청정淸淨과 탈속脫俗의 지향, 그리고 기氣의 남다른 운용運用을 통한 독특한 미학의 창조는 그의 기 수련과 결코 무관하지 않다고 생각된다.

특히 이인상 전서의 주요한 특징으로 지적된 일기종횡逸氣縱橫의 면모[5] 및 그의 그림에 구현된 담박허정澹泊虛靜이라든가 소광疎曠이라든가 천기유동天機流動의 미감은 이인상의 도가적 교양 및 수련과 필시 어떤 내적 연관이 없지 않으리라 본다.

기존 연구에서는 이인상의 화격畵格을, 중화주의中華主義와 연결된 그의 유민의식遺民意識이나 선비의식하고만 관련지어 해석해 왔는데, 눈에 보이는 것만 갖고 운위해 온 혐의가 없지 않다. 이인상의 정신세계와 미학, 그 회화의 사상적 근거에 대해서는 눈에 잘 보이지 않는 부분까지 탐색해 들어가는, 좀더 다면적인 숙고가 요망된다고 생각된다.

2 이 그림의 구도는 예찬의 '일하양안'一河兩岸을 응용한 것으로 보인다. 모루茅樓 뒤 암산巖山의 바위 묘법은 왕몽의 영향이 감지된다. 우모준이 구사된 동세動勢가 두드러진 동글동글한 미감의 바위에서 그 점이

5 "凌壺公, (…)篆籀皆逸氣縱橫."(成海應, 「題李凌壺尺牘後」, 『硏經齋全集』 續集 冊十六) 이인상 전서의 이런 면모는 『서예편』의 '2-하-14 大字 晦翁畵像贊'을 참조할 것.

왕몽의 필의를 본뜬 원명유元命維의 〈도원춘색〉桃源春色, 견본담채, 27.1×19.8cm, 간송미술관

확인된다.

모루의 전면前面에는 긴 석파石坡가 그려져 있고 석파 끝에는 작은 암산이 보인다. 이 작은 암산의 묘법은 황공망의 대석법戴石法을 떠올리게 한다.[6] 모루 뒤의 암산이 너무도 웅장한지라 이 소산小山이 없었다면 그림이 균형을 잡지 못하고 좌측으로 쏠려 버렸을 것이다. 이 점에서 이 소산은 작지만 아주 중요하다.

웅장한 암산에서 쏟아지는 폭포는 시원하고 위용偉容이 있는데, 그 지척에 모루가 있다. 모루에는 두 사람이 다정히 마주 보고 앉아 무슨 이야기를 나누고 있다. 폭포 소리가 너무 커 속세의 어떤 소리도 이곳에는 들려오지 않을 듯하다. 모루 오른쪽의 외배에는 누가 낚시대를 드리우고 있으며, 물은 넓고 아득한데 저 멀리 연장連嶂이 아스라이 보인다. 화면의 좌측에 그려진 나무들은 고괴古怪하며, 저마다 오연傲然한 기상이 있어 일수일태一樹一態의 취취趣가 있다.

그런데 이 그림에 적힌 제화시題畵詩 중의 '대나무'와 '송단의 모루'라는 말은 주목을 요한다. 〈간죽유흥도〉의 평석에서 언급한 바 있듯, 이인상의 남산 집 부근에는 모루가 있었다. 〈간죽유흥도〉에는 송단 아래의 시냇가에 모루와 대나무가 그려져 있다.

이 그림의 제화시는 맨 끝의 두 구만 없다면 바로 이 남간의 모루를 읊은 것이라고 해도 과언이 아니다. 기실 이인상은 남간의 모루를 염두에 두고 이 제화시를 지었으며, 맨 끝의 두 구는 화폭을 고려해 첨부한 말이 아닐까 한다. 이러한 추정이 옳다면 이 그림은 〈간죽유흥도〉와는 또다른

6 황공망의 대석법(戴石法)에 대해서는 본서, 〈수루오어도〉 평석을 참조할 것.

방식으로 남산에 살던 시기의 이인상의 실존을 반영하고 있다고 할 것이다. 즉 〈간죽유흥도〉와 달리 화폭의 전면前面에 큰 강이 있어 이 그림이 남산을 그린 것이라고야 할 수는 없지만 그럼에도 이 그림에는 은밀하게 이인상의 남산에서의 삶이 사의寫意되어 있다고 생각된다.

이리본다면 이 그림은 이인상이 서울에서 벼슬을 하고 있던 1740년대 초·중반 무렵 그려졌을 가능성이 높다.

이 그림의 제화 아래에는 '의춘산인'宜春散人이라는 인장이 찍혀 있다. 인장의 크기나 찍힌 자리로 보아 이인상이 찍은 인장은 아니다. '의춘산인'이 누군지는 미상이다.

인장 宜春散人

이 그림은 종래 '누상관폭도'라 불리어 왔는데, 제화의 내용을 고려할 때 '모루회심도'라는 명칭이 적당하지 않은가 한다.

16. 송변청폭도 松邊聽瀑圖

① 그림 좌측에 다음과 같은 제화가 보인다.

> 怒瀑忽成空外響,
> 浮雲欲結日邊陰.
> 　　秋日, 上小葫蘆南岡, 寫病韋扇面.

우리말로 옮기면 다음과 같다.

> 성난 폭포는 홀연 하늘 밖에 울리고,
> 뜬구름은 해 가에 그늘을 만들려 하네.
> 　　가을날 소호로小葫蘆의 남쪽 언덕에 올라 병중에 있는
> 　　위암韋菴의 부채에 그리다.

　　그간 이 제화는 원문 판독도 판독이려니와 그 풀이가 제대로 되지 못했다. 기존의 번역을 보이면 다음과 같다.

> 성난 폭포는 홀연히 창 밖의 발[簾]을 내려 주고
> 떠도는 구름은 햇무리에 그늘을 만들려 하네.

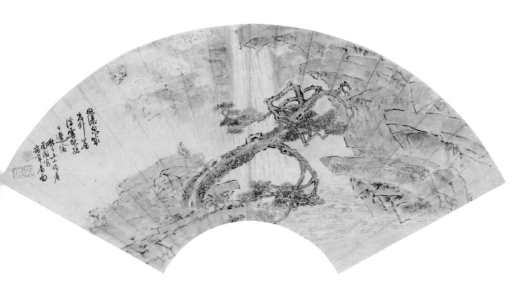

〈송변청폭도〉, 1754, 지본담채, 23.9×63.5cm, 국립중앙박물관

가을날 산호애山葫崖에 올라 구겨진 부채에 두 번째로 그리다.

怒瀑忽成窓外簾 浮雲欲張日邊陰

秋日 上山葫崖 再圖寫 病韋扇面[1]

가장 최근의 번역은 이러하다.

怒瀑忽成空外響 浮雲欲結日邊陰

秋日上山 葫蘆甬岡 寫病韋扇面

성난 폭포 갑자기 하늘 밖에서 소리를 이루고

뜬구름은 하늘가에서 그늘을 만들려 한다.

가을날 산에 오르니 葫蘆〔풀이름〕가 산등성이에 활짝 피었다. 病韋
〔병든 위암 이최중〕의 부채에 그리다.[2]

그런가 하면 '병위'病韋를 '낡아서 헐거워진 부채'로 해석한 연구자도
있다.[3]

먼저 관지 중의 '소호로'小葫蘆가 어딘지부터 밝힐 필요가 있다. 이에
는 금릉金陵 남공철南公轍이 이덕무李德懋에게 보낸 다음 척독尺牘이 참
조된다.

태을산太乙山에 들어가 종일 소요하다가 돌아왔사외다. 혹자가 말

1 유홍준, 『화인열전 2』, 115면.
2 국립중앙박물관, 『능호관 이인상』, 57면의 주42.
3 유승민, 「능호관 이인상 서예와 회화의 서화사적 위상」, 146면의 주257.

하길, "산 위로 십여 걸음쯤 좀 올라가면 소호천小壺天이 있는데, 대개 원령元靈이 명명한 것이지요. 왜 가서 구경하지 않았습니까?"라고 하더이다.[4]

'태을산'은 남산의 다른 이름이다. 이 인용문을 통해 '소호천'小壺天이 남산의 한 승경勝景으로, 이인상이 처음 명명했다는 사실을 알 수 있다.

그런데 다음 기록에서는 '小壺天'의 '天'이 '泉'으로 표기되어 있음을 보게 된다.

그래서 나는 그에게 이렇게 권했소이다.
"그대가 천하를 장유壯遊하려 한다면 왜 춘이월春二月 날씨가 좋을 때 시험삼아 북악北岳의 청풍계淸風溪, 백운동白雲洞, 대은암大隱岩, 삼청동문三淸洞門이라든가 남산의 청학동靑鶴洞, 소호천小壺泉, 대소 설마봉大小雪馬峰, 차계叉溪, 앵무鸚鵡, 봉황암鳳凰岩 등지의 명승지에 노닐지 않는거요?"[5]

이덕무가 벗 윤가기尹可基에게 보낸 간찰의 한 구절이다.

다행히 『뇌상관고』에 실린 「남간南澗의 바위에 주변 경관의 이름을 새겨 적다」(원제 '南澗石刻標名')라는 글에 '소호'小壺에 대한 언급이 있어,

4 "入太乙山, 逍遙竟日而歸. 或曰: '稍上山十餘步, 有小壺天, 盖元靈名之也. 盍往觀之?'" (南公轍, 『金陵集』권10)
5 "不佞勸之曰: '君欲壯遊天下, 盍於春二月天氣淸穆, 試先遊北山之淸風溪、白雲洞、大隱岩、三淸洞門, 南山之淸鶴洞、小壺泉、大小雪馬峯、叉溪、鸚鵡、鳳凰岩諸它名地乎?'"(「尹曾若」, 『雅亭遺稿(八)』, 『靑莊館全書』권16 所收)

후대에 두 가지 표기가 생기게 된 연유를 알 수 있다.

소호천小壺天에서 종강鐘崗의 시냇물이 발원한다.[6]

'소호천'小壺天은 중국의 고사에 나오는 '호중천'壺中天을 염두에 둔 표현이다.[7] 그런데 '小壺天'은 시냇물의 발원지이기도 하므로 이덕무는 이 점을 고려해 '小壺泉'이라고 표기한 것으로 보인다. 요컨대 '소호'는 남산 중턱의 땅 이름이다.

바로 이 '소호'小壺가 그림의 관지 중에 보이는 '소호로'小葫蘆다. '호'壺와 '호로'葫蘆는 모두 호리병박으로, 뜻이 같다.

이인상 그림의 제화 중에는 '남간'南澗이라는 지명이 드물지 않게 보이는데, 소호로 주변이 바로 남간이다.[8]

남간에는 폭포가 하나 있었는데, 이인상은 거기에 '탁향'濯香이라는 이름을 붙였다.[9] 이 그림의 폭포는 혹 '탁향'이 모티프가 된 것은 아닐까. 남간은 이인상의 집 능호관 지척에 있었으며, 이인상과 그 벗들은 수시로 남간에 모여 담소를 나누고 시를 수창하였다. 게다가 이인상은 흥취가 일어나면 종종 그림을 그리곤 했다. 남간은 '단호丹壺그룹'[10]의 한 주

6 "小壺有天, 始發鐘崗之泉."(「南澗石刻標名」, 『뇌상관고』 제5책)
7 한(漢)나라의 선인(仙人) 호공(壺公)이 호리병박 속의 선계(仙界)를 드나들었다는 고사에서 유래하는 말이다.
8 「同朴參奉德哉,鄭處士汝素,朴大雅汝信上小壺南澗」(『뇌상관고』 제2책)이라는 시제(詩題)를 통해 그 점을 알 수 있다.
9 "上瀑曰濯香."(「南澗石刻標名」, 『뇌상관고』 제5책)
10 '단호그룹'은, 단릉 이윤영과 능호관 이인상을 중심으로 하는 문인·지식인 집단을 지칭하는 말이다. '단'(丹)은 단릉(丹陵)을, '호'(壺)는 능호관(凌壺觀)을 가리킨다. 최근 소개된 계명대학교 동산도서관 소장의 《단호묵적》(丹壺墨蹟)에, '단호'(丹壺)라는 말로 두 사람을 병칭

요한 문예적 본거本據였다. 이 그룹의 또다른 본거는 서지西池[11] 부근 둥그재〔圓嶠〕 기슭에 있던 이윤영의 서재 담화재澹華齋였다.[12]

『뇌상관고』에는 소호小壺에 올라 지은 시가 두 편 보인다. 하나는, 「몇 몇 벗들과 소호의 남쪽 언덕에 올라」(원제 '與數友上小壺南崗')라는 시이고, 다른 하나는 「박 참봉 덕재, 정 처사 여소, 박 대아 여신과 소호의 남간에 올라」(원제 '同朴參奉德哉·鄭處士汝素·朴大雅汝信, 上小壺南澗')라는 시다. 전자는 1754년 가을에, 후자는 1756년 여름에 창작되었다. 전자의 시에서 말한 '몇몇 벗들'이란 이연李演·김무택·김화택金和澤이다. 김화택은 김무택의 재종제다.

이 두 시 중 1754년 가을에 지은 시의 제목은 이 그림의 관지와 부합한다. 즉 "가을날 소호로小葫蘆의 남쪽 언덕에 올라"(秋日上小葫蘆南岡)라는 관지와 "소호의 남쪽 언덕에 올라"(上小壺南崗)라는 시제詩題는 정확히 일치한다. 따라서 이 그림은 1754년 가을에 그린 것으로 비정比定된다. 이 해 6월 이인상은 종강의 새로 지은 모루茅樓에 거주하기 시작하였다.

한 용례가 보인다. 단호그룹의 핵심 멤버는 오찬, 송문흠(宋文欽), 윤면동(尹冕東), 김무택(金茂澤), 김순택(金純澤), 임매(任邁), 김상묵(金尙黙), 김상숙(金相肅) 등이다. 해악(海岳) 이명환(李明煥)과 위암 이최중은 꼭 핵심 멤버는 아니나, 그렇다고 주변 멤버라고 하기도 어렵다. 굳이 말한다면 준(準) 핵심 멤버 정도로 규정할 수 있을 것이다. 이윤영과 이인상의 벗 중에는, 주로 이윤영과 교유했던 사람도 있고, 주로 이인상과 교유했던 사람도 있다. 엄격한 의미에서 단호그룹의 멤버는 두 사람 모두와 친교가 있음을 전제해야 할 것이다. 또한 단호그룹의 멤버 중에는 앞의 시기부터 참여한 사람이 있는가 하면 뒤의 시기에 참여한 사람도 있어 그 '존재 관련'의 심도가 같지는 않다. 이인상의 문학과 예술은 이 단호그룹을 이념적·미적으로 대변하고 있다고 할 만하다.

11 '서지'는 서대문(＝돈의문) 바깥, 지금의 금화초등학교(서울시 서대문구 천연동 소재. 당시는 冷泉洞) 자리에 있던 큰 연못이다. 부근에 반송(盤松)이 있어 '반송지'(盤松池)라고도 불렸다. 당시 동대문 밖에 있던 '동지'(東池) 및 남대문 밖에 있던 '남지'(南池)와 함께 연꽃으로 유명했다. 세 곳 중 서지는 특히 경치가 좋아 연꽃이 필 때면 유상객(遊賞客)이 많았다.

12 '담화재'에 대해서는 본서, 〈송계누정도〉 평석에서 자세히 논의된다.

『뇌상관고』에는 이 시 바로 앞에 「가을을 보내느라 이광문·김원박·김경숙 제공諸公과 남간에 모이다」(원제 送秋日, 與李廣文·金元博·景肅諸公集南澗)라는 시가 실려 있는데, 이 두 시는 모두 같은 날 남산에서 지은 것으로 보인다. 다만 「가을을 보내느라 이광문·김원박·김경숙 제공과 남간에 모이다」가 이인상이 벗들과 능호관에 함께한 자리에서 지은 것이라면, 「몇몇 벗들과 소호의 남쪽 언덕에 올라」는 자리를 옮겨 소호로에 가서 지은 것이라는 차이가 있을 뿐이다. 「가을을 보내느라 이광문·김원박·김경숙 제공과 남간에 모이다」라는 시제詩題 중의 '광문'廣文은 이연의 자이고, '원박'元博은 김무택의 자이며, '경숙'景肅은 김화택(1728~1806)의 자이다. 김화택은 김순택의 동생으로, 영조 26년(1750) 사마시에 합격하고, 3년 뒤인 1753년 6월 문과에 급제하였다. 『승정원일기』에 의하면 1752년 12월 22일 부친의 병이 심중甚重함을 이유로 맡고 있던 가주서假注書를 그만두었다. 문과 급제 후에도 벼슬을 하지 못하다가 1755년 8월 1일 비로소 예문관 검열에 제수되었다. 그러므로 1754년 가을 이인상과 남간에서 노닐 때 그는 아무 벼슬도 맡고 있지 않았다. 이후 검열·설서·수찬·승지를 거쳐 춘천 부사와 곡산 부사, 양주 목사를 역임하였다.

「몇몇 벗들과 소호의 남쪽 언덕에 올라」라는 시는 2수 연작인데, 그 제1수를 보이면 다음과 같다.

가을구름 바라보니
하늘가에 또한 푸른 산봉우리가 있네.
늙은 벗은 다닐 적에 지팡이를 잊고
새 술은 향기가 난초와 같네.

산그늘은 해를 따라 움직이고

솔바람은 구름을 건너 쇠잔해지네.

몇 길의 서암西巖 폭포

달빛 아래 보자고 거듭 기약하네.

已望秋陰積, 天際更靑巒.

老友行忘策, 新醅氣似蘭.

嶂陰隨日轉, 松籟度雲殘.

數仞西巖瀑, 重期月下看.[13]

'서암'西巖은 남간의 지명이다. 이 지명은 이인상의 시「가을날 감회가
있어 써서 송자宋子(송문흠)에게 주다」라는 시에도 보인다.[14] 이인상은 서
암의 이 폭포 이름을 '탁향'濯香이라고 명명하였다.[15]

주목되는 것은 그림과 제화, 그리고 위에 인용된 시 모두에 '구름'과
'폭포'가 등장한다는 사실이다.

이로 볼 때 이 그림은 이인상이 당시 남간에서 벗들과 폭포를 보며 노
닌 일이 모티프가 된 것으로 여겨진다. 물론 이 그림은 사의화寫意畵이므
로 당시의 상황이나 풍경을 그대로 재현한 것은 아니다. 하지만 사의화
라고는 해도 당시의 기분이나 분위기가 그림에 일정하게 반영되어 있다
고 생각된다.

그런데 이인상은 그 자리에 함께하지 않았던 이최중에게 왜 이 그림을

13 「與數友上小壺南崗」, 『뇌상관고』 제2책.
14 "偶入西巖徑, 秋泉漱濯宜."(「秋日有感. 書贈宋子」, 『뇌상관고』 제1책)
15 「南澗石刻標名」, 『뇌상관고』 제5책.

그려 준 것일까? 아마도 이최중은 병중에 이인상에게 부채를 보냈고 그 래서 이인상은 거기에 그림을 그려 보내 준 것이 아닌가 한다. 이최중 역시 단호그룹의 멤버로서[16] 남간을 자주 드나들었을 것으로 짐작된다. 그 래서 이인상은 이최중이 익히 아는 남간의 폭포를 모티프로 삼아 그림을 그려 병중의 이최중을 위로하는 한편, 이를 그 와유臥遊의 자資로 삼게 한 것은 아닐까.

이 그림은 종래 '송하관폭도'松下觀瀑圖로 불리어 왔다. 이 이름이 왜 부적절한지, 왜 '송변청폭도'松邊聽瀑圖라고 바꿔 불러야 하는지에 대해 서는 후술한다.

② 하지만 이 그림을 그린 의미를 이렇게만 해석하고 마는 것은 불충분하 다고 하지 않을 수 없다. 특히 그 제화題畵의 내용을 고려할 때 그러하다.

이 그림에 적힌 제사題辭는 읍취헌挹翠軒 박은朴誾(1479~1504)의 칠 언율시 「역암礰巖에 노닐며」의 경련頸聯에 해당한다. 이 시 전문을 보이 면 다음과 같다.

　　　만월대滿月臺 앞에서 흥 깨졌는데
　　　광명사廣明寺 뒤에서 다시 승경勝景을 찾네.
　　　고려가 땅에 묻힌 지 응당 천 년인데
　　　우리가 찾아와 우연히 시를 한 수 읊네.

16　『위암집』(韋菴集) 권1에 수록된 「歲已盡矣, 淸晨起坐, 孤懷耿耿, 偶得一篇, 上元房、
元靈」에서 이최중은 이인상을 읊기를, "南山有高士, 被服何皎潔. 朝飮巖下泉, 夕餮山上雪
(…)"이라고 했다. 또『위암집』권2의 「舍人巖懷李胤之」라는 시에서는 "凄凉氷壺觀, 寂寞水
晶樓"라고 읊어, 이인상과 이윤영이 죽은 뒤의 적막한 상황을 서글퍼하고 있다.

성난 폭포는 절로 하늘 밖에 울리고

근심스런 구름은 해 가에 그늘을 만들려 하네.

모름지기 술로 가슴을 씻어야 하리

고금의 흥망에 회포가 다함이 없으니.

滿月臺前從敗意, 廣明寺後更幽尋.

地藏故國應千載, 詩得吾曹偶一吟.

怒瀑自成空外響, 愁雲欲結日邊陰.

且須盃酒洒胸臆, 不盡興亡今古心.[17]

　원래의 시와 그림의 제사 간에 약간의 차이가 있음을 알 수 있다. 즉 경련頸聯 상구上句의 '自'가 '忽'로 바뀌고, 하구下句의 '愁'가 '浮'로 바뀌었다. 외워 썼기에 생긴 착오일 것이다.[18]

　박은은 연산군 1년(1495)에 진사시에 합격하고, 이듬해 문과에 급제하여 홍문관 정자正字, 수찬修撰 등을 지냈다. 그는 권신權臣들을 비판하는 등 직언을 마다하지 않았으며, 이 때문에 당시 전횡을 일삼고 있던 권귀權貴인 유자광柳子光의 미움을 받았다. 당시 갖은 비행을 저지르던 연산군도 직언을 일삼는 박은을 꺼려하였다. 그리하여 연산군 10년(1504) 갑자사화에 연루되어 26세의 나이로 목숨을 잃었다. 지금 전하는 그의 시들은 대개 관직에서 쫓겨나 있을 때 읊은 것들이어서 그 정조情調가 어둡고, 불우감不遇感을 토로한 것들이 많다.[19]「역암에 노닐며」라는 시 역

17　「遊櫪巖」, 『挹翠軒遺稿』 권3. 번역은 이상하 옮김, 『국역 읍취헌유고』(민족문화추진회, 2006), 146면 참조.

18　본서, 〈주희시의도〉 참조.

19　심경호, 『국역 읍취헌유고』의 '해제' 2~5면.

시 이 범주에서 벗어나지 않는다.

박은은 그 전하는 시는 그리 많지 않지만 예로부터 조선조 최고의 시인으로 그 천재성이 높이 평가되어 왔다.[20] 이인상은 박은의 시를 퍽 애호했던 것 같다. 이 그림 외에 〈둔운도〉의 제사에도 박은의 시가 언급되고 있음으로써다.[21] 또한 이인상은 1742년 7월 망일望日과 기망旣望에 김근행金謹行(1713~1784) 형제와 한강에 배를 띄워 술을 마시며 노닐었는데, 그때 지은 시에 "취옹翠翁의 시를 큰 강 앞에서 읊조리누나"(翠翁詩咏大江前)라는 구절이 보인다.[22] 이 시구 중의 '취옹'翠翁은 읍취헌을 가리킨다.[23] 이인상이 박은의 시를 좋아한 것은 단지 그의 시가 빼어나서만은 아니며, 박은의 선비로서의 강직한 면모와 그의 불우한 생애에 깊은 공감을 느꼈기 때문으로 생각된다.

이인상은 이 그림에 왜 박은의 이 시구를 적었을까? 박은은 송도에 놀러가 만월대 등 고려의 유적을 구경하고서 회고懷古의 비감悲感을 이 시에 담았다. 이 시의 경련은 이러한 맥락 속에서 이해되어야 옳을 것이다. 하지만 이인상이 회고를 위해 이 시구를 그림에 적은 것은 아닐 터이다. 이인상은 이 시구를 단장취의斷章取義했다고 생각되는데, 과연 어떤 메시지를 전달하기 위해 그렇게 한 것일까? 이 단장취의의 함의含意를 어떻게 해석하느냐에 따라 이 그림의 의미가 달라진다.

이 점을 해명하기 위한 전제로 먼저 두 가지 점이 유의될 필요가 있다. 하나는, 비록 단장취의일망정 이 시구가 박은의 것이라는 점이다. 즉 박

20 김창협, 「雜識(外篇)」, 『農巖集』 권34 참조.
21 본서, 〈둔운도〉 평석 참조.
22 「旣望泛龍頂. 次逋夫韻」, 『뇌상관고』 제1책.
23 『서예편』의 '2-중-6 赤壁賦' 참조.

은과의 관련성이 '어떤 수준에서든' 없을 수 없다는 점이다. 또 하나는, 이 시구가 당시 이인상의 심회를 표출하고 있다는 점이다. 단장취의되면서 이 시구의 의미 지평은 더욱 '은유적'인 쪽으로 바뀌고 있다고 여겨진다.

이런 전제를 염두에 두면서 잠시 이 그림이 그려진 당시 남간에서의 모임을 좀더 자세히 들여다보기로 한다. 앞에서도 언급했지만, 이인상은 1754년 가을에 이연·김무택·김화택과 함께 남간에서 노닐던 중 이 그림을 그렸다.

김화택은 이인상과 그리 친한 인물은 아니다. 『뇌상관고』에서 그의 자호字號는 「가을을 보내느라 이광문·김원박·김경숙 제공과 남간에 모이다」라는 시제 중에 딱 한 번 보일 뿐이다.[24] 그는 이인상과 절친했던 김순택의 아우였다. 오찬의 딸이 김순택의 아들에게 시집갔던바, 오찬과 김순택은 사돈간이었다.

김무택金茂澤(1715~1778)은 자가 원박元搏이고, 호가 '연소재'淵昭齋이며, 본관이 광산이다. 이인상의 초년 벗인 김상굉의 아우 김상악金相岳의 족숙이고, 김순택의 재종제再從弟이며, 임매와 척분戚分이 있었다.[25] 김무택은 오찬과 친분이 있었으며,[26] 이인상이 만년에 가장 가깝게 지낸 두어 벗 가운데 한 사람이었다.

이연(1716~1763) 역시 김무택과 마찬가지로 단호그룹의 일원이다.[27]

24 『뇌상관고』에 「送秋日, 與李廣文·金元博·景肅諸公集南澗」이라고 되어 있던 시 제목이 『능호집』에는 「送秋日, 與李廣文·金元博諸公集南澗」으로 바뀌어 있다. '경숙'(景肅), 즉 김화택을 빼 버린 것이다. 『능호집』의 편찬자인 윤면동 등이 김화택은 이인상과 그리 가까운 인물이 아니라고 판단해 그렇게 했으리라 본다.

25 본서, 〈여재산음도상도〉 평석 참조.

26 본서, 〈북동강회도〉 평석 참조.

27 이연은 자가 '광문'(廣文)이며, 본관은 덕수(德水)다. 생부는 이후진(李厚鎭)인데, 출계

이 인물은 김무택보다 더 자세히 살필 필요가 있다. 이연과 이인상, 이연과 단호그룹의 관계를 보이면 다음과 같다.

- 1738년 겨울: 이연·이인상·김순택이 남유용의 뇌연당雷淵堂에 모여 매화음을 갖다.[28] 이인상은 이때 남유용에게 선면에 〈묵란도〉墨蘭圖와 〈유국도〉幽菊圖를 그려 주다.[29] ·

- 1748년 6월: 종암鐘巖의 계정溪亭에서 이연·오찬·이명환李明煥·남공필南公弼·남공보南公輔·김상묵金尙黙·김광묵金光黙·오재순吳載純·이욱상李旭祥이 만나 시를 수창하며 노닐다.[30]

- 1752년 겨울: 이인상·김순택이 이연의 집에서 매화연梅花宴을 갖다. 이연이 시사時事를 언급하는 바람에 이인상은 눈물이 나려고 해 꽃을 제대로 감상하지 못했다.[31] 이연은 오찬과 가장 깊은 사이였던바,[32] 오찬의 억울한 죽음에 대해 말했던 것으로 보인다.

- 1753년 겨울: 이인상이 이연의 난동蘭洞[33] 집에서 매화를 완상하다. 그 감실龕室의 창호窓戶에 전서篆書를 쓰고 잡화雜花를 그리다.[34]

(出系)하여 종숙부 이악진(李岳鎭)의 양자가 되었다. 평생 포의로 산 인물이다.
28 「觀梅記」, 『뇌상관고』 제4책.
29 「雷淵堂同諸子賦」, 『뇌상관고』 제1책.
30 이명환, 「季夏, 會于鐘巖溪亭, 南元直·李廣文·吳敬父·南岳老·金伯愚·吳文卿·李伯昇·吳子正·金仲晦共賦」, 『海嶽集』 권1 참조.
31 「관매기」, 『뇌상관고』 제4책.
32 "廣文與敬父交最深."(「관매기」, 『뇌상관고』 제4책)
33 남산 자락인 회현동 2가 일대. 본래 '난정이문동'(蘭亭里門洞) 혹은 '난정동'(蘭亭洞)이라 불렸다.
34 「관매기」, 『뇌상관고』 제4책.

- 1754년 10월: 이인상이 설악산을 유람하기 위해 새벽에 종강의 집을 출발해 평구平丘를 향하다. 마침 지산砥山으로 들어가는 이연을 만나 말고삐를 나란히 해 도성을 나오다.
- 1754년 겨울: 이인상이 이연의 난동 집에서 매화를 감상하며, 옛날 오찬의 산천재山天齋에서의 매화음梅花飮을 회억하다.[35] 이인상이 집에 돌아와 「감회가 있어」(원제 '有感')라는 시를 지어 이연에게 보냈는데, 시 중에 "와설원臥雪園(오찬의 집 정원)의 벗을 그리며 공연히 눈물 흘리고/난곡蘭谷(난동을 가리킴)에 화답하나 제대로 읊어지질 않네"(懷友雪園空下淚, 和詩蘭谷未成聲)라는 말이 보인다.[36]
- 1758년: 잠시 서울에 온 낭천狼川 현감 김순택의 집에 이연·이인상·이윤영·김무택이 모이다.[37]

　　이연은 1752년경 남산 자락인 난동으로 이사와 인근에 사는 이인상과 왕래가 잦았던 것으로 보인다.[38] 위에 제시된 이연의 행적 가운데 그가 1752년과 1754년 겨울에 오찬의 일을 언급하고 있음이 주목된다. 이인상의 증언에 의하면 이연은 오찬과 가장 깊은 사이였다. 그는 가까운 벗들과 술을 마시다 취하게 되면 종종 오찬의 억울한 죽음과 시사時事에 대

35　같은 글, 같은 책. 오찬의 집 산천재에서의 매화음에 대해서는 본서, 〈산천재야매도〉 평석 참조.
36　「관매기」, 『뇌상관고』 제4책.
37　「華陰使君金孺文宅, 同李子胤之·李子廣文·金子元博小話」, 『뇌상관고』 제2책; 김무택, 「華陰使君兄入城數日, 將復還縣, 雨中往見, 元霝·胤之·廣文諸公亦來會, 共次杜韻」, 『淵昭齋遺稿』 제2책.
38　《능호첩 B》에는 이인상이 이연에게 보낸 간찰이 다섯 점 실려 있다. 『서예편』의 '6.《능호첩 B》' 참조.

한 비분悲憤을 토로했던 것으로 생각된다. 오찬이 죽은 것은 1751년 11월이다.[39] 이연과 이인상이 남간에서 만나 노닌 1754년 가을은 오찬이 죽은 지 약 3년쯤 된 시점이다. 게다가 이 두 사람은 오찬과 가장 의기투합한 사이였다. 김무택은 두 사람만큼은 아니지만 역시 오찬과 친분이 깊었다. 그리고 김화택과 오찬은 사돈간이었다. 그러니 술잔이 오간[40] 남간의 이 모임에서도 오찬과 관련된 이야기가 필시 나왔을 것으로 보인다.

이렇게 보면 이 그림에 왜 이런 제화가 달렸는지 비로소 이해가 된다. 박은의 시구를 가져온 것은, 박은과 오찬의 삶이 유사한 점이 있다고 보았기 때문일 것이다. 두 사람은 모두 군주에게 직언을 하다 젊은 나이에 억울하게 목숨을 잃었음으로써다. 또한 이 시구의, 우렁찬 소리를 내며 세차게 쏟아지는 폭포의 이미지라든가 해를 가린 구름의 이미지는, 박은이 의도했던 문맥과는 상관없이 이인상과 이연 등에게 특별한 의미로 다가왔을 수 있다고 여겨진다. '노폭'怒瀑이라는 말은 한시에서 흔히 쓰는 말이다. 이 경우 '노'怒자에 꼭 시인의 특별한 감정이 이입移入되어 있는 건 아니다. '노'자는 단지 세차게 쏟아지는 폭포의 심상心象을 표현하고 있을 뿐이다. 하지만 이 그림에서는 좀 다르다. 이 그림에서 '노폭'이라는 단어에는 이인상의 심회가 투사되어 있으며, 오찬의 강개한 직언直言에 대한 '은유'가 담겨 있다고 보인다. 만일 '노폭'을 이렇게 읽는다면 "하늘 밖"(空外)이나 "홀연…… 울리고"(忽成……響)라는 말도 좀더 정치적으로 해석되어야 옳을 터이다. 즉 전자는 '군주'를, 후자는 적막 속에서 홀연히

39 오찬이 유배간 경위와 배소(配所)에서의 죽음, 그리고 이 일이 이인상을 비롯한 단호그룹의 인물들에게 준 심적 타격에 대해서는 본서, 〈구룡연도〉와 〈산천재야매도〉 평석을 참조할 것.
40 「與數友上小壺南崗」(『뇌상관고』제2책)의 "新酷氣似蘭"이라는 구절 참조.

나온 직언을 은유하는 말로 해석되어야 할 것이다. 제화의 상구上句를 이리 독해한다면, "뜬구름은 해 가에 그늘을 만들려 하네"(浮雲欲結日邊陰)라는 하구下句는 간신이 임금의 총명함을 가리는 일을 은유하고 있다고 보아야 할 것이다.

그러므로 원래 박은의 시와 달리 이 시의 상구에 '自'자 대신 '忽'자가, 하구에 '愁'자 대신 '浮'자가 놓인 것은 의미상 절묘하다고 하지 않을 수 없다. 이인상이 일부러 박은의 시를 왜곡했다고는 생각되지 않으며, 아마도 원래 이인상의 마음속에 이 시의 이 구절은 이렇게 각인되어 있었을 것이다. '기억'이라는 것은 종종 기억하는 자의 지향에 의해 굴절되는 법이니까.

이 제화를 이처럼 읽는다면 이제 이 그림의 독해는 이전과 완전히 달라지지 않으면 안 된다.

③ 안휘준 교수는 이 그림에 이인상의 화풍이 잘 나타나 있다면서 이리 말했다.

> 근경의 평평한 암반嵒盤과 건너편의 암산嵒山을, 넘어질 듯 숙여진 이인상 특유의 소나무가 연결지어 주고 있는데, 이 소나무의 뒤쪽에는 폭포가 쏟아져 내리고 있다. 간결한 구도, 편평하고 각이 진 바위, 춤추듯 고부라진 소나무 가지, 담백한 느낌의 준찰皴擦, 문양처럼 묘사된 구름과 물결 등에 이인상의 독자적인 아취가 흠씬 배어 있다. 아마도 이인상은 조선 후기의 선비 화가들 중에서 가장 깔끔한 남종화풍을 이룩한 한 사람일 것이다.[41]

유홍준 교수는 이리 말했다.

〈송하관폭도〉는 그의 가장 널리 알려진 명품으로 능호관의 개성이
아주 두드러지게 나타나 있다. 이 그림에는 그가 즐겨 그린 소재들
이 한 화면에서 혼연일체를 이루고 있다. 화면 중앙 아래쪽에 늠름
한 소나무를 중심으로 하여 위쪽으로는 폭포, 오른쪽으로는 절벽,
왼쪽으로는 고고하게 앉아 있는 인물, 그리고 위쪽 여백에는 그림
과 어울리는 화제가 씌어 있다.
이제까지의 능호관 그림은 다소 구도에서 밀도가 떨어진다는 인상
을 주기도 했지만 이 그림에서는 중앙에 소나무와 인물로 무게 중
심을 잡고 그 나머지 요소들이 열린 공간으로 퍼져 나간다. 그리하
여 〈송하관폭도〉는 유현한 산수의 멋과 은일자로 살아가는 화가의
마음이 남김없이 표현되어 있다.[42]

안휘준 교수는 이 그림의 양식적 특징을 지적했고, 유홍준 교수는 거
기서 더 나아가 화가의 '마음'까지 언급했다. 하지만 이 그림이 그려진 맥
락에 대한 고려가 전연 없다는 점에서 두 분의 지적은 추상적이고 공소空
疎하다.
이 그림의 바위 묘법에는 절대준이 구사되어 있다. 그런데 특이한 것
은 뾰족하게 튀어나온 바위들이다. 이 그림은 폭포를 기준으로 화면이
양분되어 있는데, 좌측 하단의, 인물이 앉아 있는 곳 밑의 바위가 튀어나

41 안휘준, 『한국회화사』(일지사, 1980), 268~269면.
42 유홍준, 『화인열전 2』, 114~115면.

와 있고, 그 조금 아래 소나무의 수간樹幹 밑에 좀더 튀어나온 바위가 보인다. 우측에는 이런 양상이 보다 뚜렷하다. 폭포의 맨 위에 바위가 불쑥 튀어나와 있고, 소나무의 꼭대기 근처에도 바위가 하나 튀어나와 있으며, 그 아래 수면 근처에도 바위가 튀어나와 있다. 수면 위의 이 바위는 표나게 돌출되어 있으며 칼처럼 뾰족하기까지 하여 불안한 느낌을 불러일으킨다. 게다가 화폭 우측의 층애層崖는 위로 올라갈수록 좌측으로 기울어져 불안한 느낌을 가중시킨다.[43]

비단 이 그림만이 아니라 이인상의 다른 그림에도 절대준이 많이 구사되고 있으며, 또한 바위의 능각稜角이 예리하게 묘사된 것들이 있다. 가령 〈송하간서도〉, 〈동음풍패도〉, 〈수석도〉, 〈은선대도〉, 〈옥류동도〉, 〈구룡연도〉, 〈소광정도〉 등이 그러하다.[44] 특히 초기작인 〈동음풍패도〉에는 이 그림과 유사한 면모가 상당히 발견된다. 그렇기는 하나 〈송변청폭도〉와 이들 그림 간에는 간과해서는 안 될 중대한 차이가 존재한다. 〈송변청폭도〉의 툭 튀어나온 바위들, 특히 우측 하단의 길고 예리하게 튀어나온 바위의 심상은 다른 그림들에서는 찾아보기 어렵다. 이 그림이 보여주는 이런 돌출한 바위는 이인상 내면의 특별한 감정을 투사하고 있다고 해석되어야 할 것이다. 단적으로 말해 이는 시사時事와 당대 정치 현실에 대한 이인상의 불화不和의 감정과 태도, 그의 분만憤懣과 불편지심不便之心을 표출하고 있는 것으로 여겨진다.

독송獨松의 형상은 그 자체로서만 음미되어서는 안 되고, 돌출된 바위

43 국립중앙박물관, 『능호관 이인상』, 38면에서 "각진 모양의 바위로 형성된 절벽은 위로 올라갈수록 점점 앞으로 튀어나오며 반아치 형태를 이루어 오른쪽으로 휘어진 소나무와 대응하는 것만 같다"라고 했는데, 정확한 관찰이라고 생각된다.
44 본서에 실린 해당 그림의 평석 참조.

형상과 관련지어 음미되어야 한다. 즉 소나무는 돌출한 바위들의 불안정하고 모순적인 뉘앙스 속에 자리하고 있음이 유의되어야 한다. 이런 점으로 인해 이 소나무는 보기에 아주 편치 않다. 이 소나무의 자태는 '한적'閑寂이라든가 '고고'孤高의 미감과는 거리가 있다. 이 점에서 이 소나무는 이인상이 즐겨 그린 여느 소나무들과 퍽 다르다. 이인상은 〈송하간서도〉, 〈송지도〉, 〈송월도〉에서도 독송을 그렸다.[45] 하지만 이들 그림에서 소나무는 전연 불안정하거나 불편한 느낌을 불러일으키지 않는다. 그야말로 고아高雅가 아니면 유한幽閒을 보여주고 있으며, 그래서 아취雅趣가 느껴진다. 또한 만년의 수작인 〈송하독좌도〉의 독송은 고고孤高와 적료寂廖를 보여줄지언정 이 그림과 같은 미감을 보여주지는 않는다.[46]

이 그림에서 소나무는 중앙에 장대하게 배치되어 있다. 특이한 것은 소나무의 수간이 심하게 구부러져 있으며, 수두樹頭가 말라죽었다는 점이다. 게다가 그 나무 가지들은 순순하게 뻗어 있는 것이 아니라 매우 뒤틀려 있다. 이인상의 다른 그림에서도 소나무 가지를 이렇게 그린 것이 드물지 않게 발견되지만 이 그림은 그 정도가 아주 심하다. 특히 나무가 확 구부러져 있는 까닭에 가지가 수간의 좌우가 아니라 상하上下에 있는 것처럼 현시顯示되어 뒤틀린 가지들의 자태가 더욱 뚜렷이 감지된다.

이 기이한 소나무의 자태는 무엇을 표상하고 있는 것일까? 역경 속에서도 결코 더럽혀지지 않고 고집스레 자기를 지키고 있는 존재를 표상하고 있다고 생각된다. 즉 이 소나무의 자태는 극도의 악조건 속에서도 끝내 굴복하거나 타협하지 않고 고군분투하면서 끝까지 버티고 선 존재의

45 본서에 실린 해당 그림의 평석 참조.
46 본서, 〈송하독좌도〉 평석 참조.

표정 바로 그것이다. 이 존재 표상에는 무엇보다 오찬의 모습이 어른거리며, 나아가 이인상이나 이연 같은 이의 모습, 그리고 여타 단호그룹 성원들의 모습이 어른거린다.[47] 이 나무의 가지들은 극히 안 좋은 여건을 주먹을 꽉 쥔 채 오연히 견뎌 내고 있는 사람을 연상시킨다. 이 소나무에서 느끼게 되는 일말의 불편감은 바로 이런 표상에 기인한다 할 것이다. 이 때문에 이 소나무에서 우리는 숭고함이나 고상함이 아니라 비장함과 결기를 향수享受하게 된다.

이렇게 본다면 이인상이 그린 소나무 중 이 소나무와 가장 가까운 것은 〈설송도〉의 소나무라 할 것이다. 두 그림의 소나무는 장엄한 비장미의 구현이요, 험한 조건 속에서도 끝까지 자기를 지키는 존재의 표상이라는 점에서 완전히 일치한다. 어떤 면에서 본다면 이 그림은 또다른 '설송도'라 말할 수 있을 터이다.

그림 속의 인물로 시선을 옮겨 보자. 이 인물이 앉아 있는 바위는 소나무 '아래'가 아니라 소나무 '곁'이다. 그리고 인물의 시선은 폭포가 아니라 소나무를 향하고 있다. 요컨대 그림 속 인물은 웅크리고 앉아 세찬 폭포 소리를 들으며 소나무를 바라보고 있다 할 것이다.[48] 이 그림의 기존 명칭 '송하관폭도'가 적절한 것이 못 되며 '송변청폭도'松邊聽瀑圖로 이름을 바꾸어야 하는 이유가 이에 있다.

'관폭도'는 고사高士나 은사隱士가 세속을 잊고 초연한 마음으로 폭포

47 이선옥, 「조선 후기 중서층 화가들의 '울분' 표현 양상과 그 의미」(『인문과학연구』 36, 강원대학교 인문과학연구소, 2013)에서는 이 그림의 구부러진 소나무에 '서얼 이인상'의 울분이 담겨 있다고 했는데, 근거 없는 자의적 해석으로 생각된다.
48 이 점을 주목하여 "이 그림의 내용은 관폭이 아니라 관송(觀松)"(국립중앙박물관, 『능호관 이인상』, 38면)이라는 지적도 제기된 바 있다.

정선, 〈고사관폭〉, 지본수묵, 107.8×59.5cm, 간송미술관

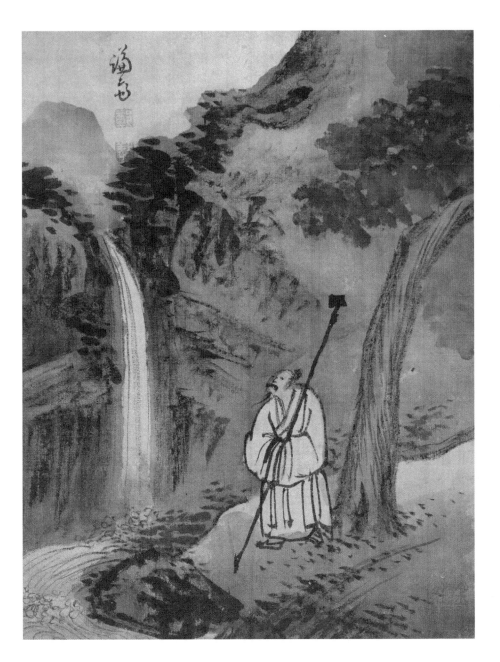

정선, 〈장삽관폭〉, 견본담채, 23×17.5cm, 간송미술관

를 응시하는 것을 묘사한 데에 그 양식적 특징이 있다. 따라서 이 양식의 그림에서는 물외物外의 한정閒情이 듬뿍 느껴지게 마련이다. 겸재 정선이 그린 〈고사관폭〉高士觀瀑이나 〈장삽관폭〉杖鍤觀瀑을 보면 그 점이 확연히 드러난다. 이인상도 〈수하관폭도〉라는 그림을 남기고 있는데, 관폭도의 양식적 특성에서 벗어나지 않는다.[49]

그와 달리 이 그림의 선비는 세찬 폭포 소리를 들으며 기이한 자태의 소나무를 응시하고 있다. 제화의 내용과 결부시켜 이해할 때 이 선비가 물외의 무아지경에 있다고 보기는 어렵다. 오히려 수고愁苦의 유심有心을 품고 있다고 보아야 옳을 것이다. 이 점에서 무릇 관폭도 양식이 '시적'이라면, 이 그림은 헤겔적 의미에서 '산문적'이다. 주체와 대상의 서정적 합일이 아니라 주체와 대상 간의 서사적 거리를 보여주고 있으며, '관조'觀照가 아니라 성찰과 비판을 보여주고 있음으로써다. 이 '서사적 거리'가 이 그림의 심각한 주제를 담보한다.

이렇게 해석해 온다면, 이 인물에 대해, 자연에 심취해 있는 선비의 고상한 품격을 보여준다거나 폭포를 완상하는 선비의 한적한 모습을 보여준다고 말하기는 곤란하다. 그림 역시 하나의 텍스트인데, 텍스트의 전체적인 의미 맥락을 고려할 경우 그림 속의 선비가 여유롭게 한정閒靜을 즐기고 있다는 식의 해석은 영 동이 닿지 않는다 하지 않을 수 없다. 그림 속 선비는 이 그림의 모든 상황을 '직시'하고 있다 할 것이다. 그는 '하늘가'에까지 닿는 성난 폭포[50]의 우렁찬 소리를 듣고 있으며, 결기에 가득

49 본서, 〈수하관폭도〉 평석 참조.
50 이인상이 그린 폭포 가운데 이 그림의 폭포만큼 세차게 수직으로 쏟아지는 것은 없다. 이 점에서도 이 그림은 아주 특별하다.

인장 李麟祥印(좌), 醉石(우)

한 소나무의 자태를 바라보고 있다. 그러므로 이 선비는 폭포나 소나무와 무관한 존재가 아니다. 폭포와 소나무는 그의 내면의 불화감不和感의 투사일 수 있으며, 이 점에서 바위까지 포함해 넷은 서로 깊은 '존재의 연관'을 맺고 있다고 보아야 할 것이다.

　제화의 뒤에 두 개의 인장이 찍혀 있는데, 위의 것은 '이인상인c'이고, 아랫 것은 '취석'醉石이다. '취석'은 수장자의 인장이다. 이 인장은 〈수루오어도〉에도 찍혀 있다.

17. 추강묘연도 秋江渺然圖

[1] 그림 좌측에 다음과 같은 제화가 보인다.

秋江渺然,
一瀉千里.
　爲伯氏茅汀子敬寫.
　麟祥, 己巳冬日.

우리말로 옮기면 다음과 같다.

가을 강 아스라한데,
일사천리로 흐르누나.
　백씨 모정자茅汀子를 위하여 삼가 그리다.
　인상, 기사년(1749) 겨울.

　제화 중의 '추강묘연'秋江渺然은 송宋 매요신梅堯臣이 지은 시「지주
지사池州知事로 가는 미지微之 학사學士를 전송하며」(원제 '送微之學士知
池州')라는 시의 제1, 2구인 "추강이 아스라한데 서늘한 조수潮水 생겨나
고/북풍이 배에 불어 푸른 하늘로 올려 보내네"(秋江渺然生寒潮, 北風吹帆

秋江渺然一
瀉千里
　　為
伯氏芳汀
子敬寫
　　麟祥
己巳冬日

〈추강묘연도〉, 1749, 지본담채, 23.7×65cm,
국립중앙박물관

上靑霄) 중에 보인다. '일사천리'一瀉千里라는 말은 중국과 조선에서 흔히
쓴 말이다. 가령 송宋 진량陳亮의 글「무신년 재차 효종 황제孝宗皇帝께
상서上書하다」(원제 '戊申再上孝宗皇帝書')에 "장강대하, 일사천리"(長江大
河, 一瀉千里)'라는 말이 보이며, 또 명明 왕세정王世貞의『예원치언』藝苑
卮言에 "방희직方希直²은 내닫는 물이 넘실대며 흘러가 일사천리인 것과
같다"(方希直, 如奔流滔滔, 一瀉千里)라는 말이 보인다.

　이인상은 1749년 8월 함양의 사근도沙斤道³ 찰방察訪의 임기를 마치
고 서울 집으로 돌아왔다. 이 그림은 그 해 겨울에 그린 것이다. 이인상
의 나이 마흔살 때다.

　관지 중의 '모정자'茅汀子는 이인상의 형 이기상(1706~1778)의 호다.
그는 이인상보다 네 살 많았다. 이인상의 향리는 양주군 회암면檜巖面 모
정리茅汀里였다. 이기상의 호는 바로 이 지명을 취한 것이다. 이기상은
자字가 사장士長이며, 모정자 말고 담허재湛虛齋라는 호를 사용하기도
했다. 음직으로 1746년 예빈시禮賓寺 참봉에 보임되었으며, 1748년에
제용감濟用監 부봉사, 1750년에 사포司圃 별제, 1752년에 도원桃源 찰방
에 각각 보임되었다. 이 그림을 봉정받았을 때 그는 제용감 부봉사로 재
직중이었다. 연경재研經齋 성해응成海應은 이기상에 대해 다음과 같은
흥미로운 기록을 남기고 있다.

　　공은 화락하고 온화했으며, 시속時俗에 모난 태도를 취하지 않았

1 陳亮,「戊申再上孝宗皇帝書」,『龍川集』권1.
2 명초(明初)의 방효유(方孝孺)를 이른다.
3 '사근도(沙斤道)는 함양 - 산청 - 단성 - 의령 - 진주 - 하동 - 남해로 이어지는 역로(驛路)를
　말한다. 함양의 사근역(沙斤驛) 관할 아래 14개 속역(屬驛)이 있었다.

다. 능호공은 준위峻偉하고 뇌락磊落했으며, 나무에 부는 바람 소리처럼 강직하였다. 두 분의 취향은 비록 같지 않았지만, 깨끗한 행실에 귀결됨은 똑같다. 매양 과거 시험장에 들어갈 때면 형제가 머뭇거리며 남의 뒤에 서 있다가 남이 다투지 않는 자리를 골라 앉곤 하였다. 하지만 좋은 성적으로 합격하여 일찍 진사가 되었으며, 첫 벼슬로 도원 찰방을 했다. 임기가 차서 가족을 이끌고 양주의 천보산天寶山 아래로 돌아가 선조의 묘 아래 집을 지어 살다 일생을 마쳤다. 몹시 가난하여 자생資生의 방도가 없었다. 언젠가 오랜 장마에 양식이 떨어져, 며칠을 친히 올벼 논에 나가 익은 나락만 골라 가져온 적도 있다. 하지만 남들은 그의 궁티를 보지 못했다. 판서 심이지沈頤之가 언젠가 공에 대해 말하며 그의 고결함에 탄복한 적이 있다.[4]

인용문 중 이기상이 첫 벼슬로 도원 찰방을 했다는 기록은 착오다. 실은 그 마지막 벼슬이 도원 찰방이었다. 이기상은 향리만이 아니라, 서울의 현계玄溪(지금의 중구 필동 부근)에도 집이 있었다.

이 기록에 의하면, 성격이 준엄하고 강직했던 이인상과 달리 이기상은 온화한 인물이었던 것 같다.[5] 이인상도, 흔히 오해되고 있듯, 준엄하기만 한 인간은 아니었으며, 따뜻하고 온화한 인간미 역시 없지 않았다. 이기

4 "公樂易豈弟, 不與時崖異. 凌壺公峻偉磊落, 棘棘樹風聲. 二公之趣雖不同, 其歸於潔行則一也. 每入場屋, 昆弟逡巡居人後, 擇人所不爭處而坐. 然中格必高, 早擧進士, 筮仕察訪桃源道. 及瓜挈家室返楊山天寶山下, 搆屋先墓下以終. 貧甚無以爲資. 嘗久雨絶食, 屢日自循早稻田, 擇熟者而取之, 人不見其窮餓色. 沈尙書頤之嘗談公而歎其高." (성해응, 「世好錄」, 『研經齋全集』 권49)
5 『頤齋亂藁』 권38 병오년(1786) 5월 6일(한국학자료총서 3 『頤齋亂藁』 제7책, 한국정신문화연구원, 2001, 236면) 일기에는 "麒祥淡然忘世, 世亦不知"라고 했다.

상도 온화하기만 한 인간이 아니라 강직한 면모가 없지 않았다. 그는 동생이 상관인 관찰사와의 불화로 음죽 현감을 사직하자 몇 달 후 도원 찰방을 사직하였다(도원 찰방 역시 음죽 현감과 마찬가지로 경기도 관찰사의 휘하에 있었다). 이인상은 이때 「형님이 관직을 그만둔지라 시를 지어 질정하다」(원제 '伯氏休官, 有賦仰正')[6]라는 시를 창작했는데, 시 중에 "우리 형은 절로 도에 가까워 / 바르고 곧음으로 진정眞情을 보였네"(吾兄自近道, 貞固見眞情)라는 말이 보인다. 이기상이 도道를 굽혀 벼슬할 수가 없어 관직을 떠났다는 뜻이다.

그러므로, 성해응의 말은 두 사람의 성격에 상대적인 차이가 있다는 정도로 받아들여야 할 듯하다. 요컨대 이기상이 좀더 온화하다면, 이인상은 좀더 준엄한 인간 면모를 지녔던 셈이다.

성해응은 두 사람이 이런 차이에도 불구하고 그 행실이 고결하다는 점에서는 똑같다고 했다. 고결하다는 것은, 비루하거나 약삭빠르거나 악착스럽지 않으며 올곧고 염결廉潔함을 의미한다. 다시 말해 맑고 깨끗하다는 뜻이다.

이 그림에서는 이 형제를 가로지르는 이런 청고淸高한 인품과 기질이 느껴진다. 당연한 말이지만 이인상은 그 형의 인간 됨됨이를 십분 고려하여 이 그림을 그렸을 터이다.

② 이인상은 이 해(1749) 8월 사근도 찰방에서 체직되어 서울 집으로 돌아왔다. 이인상은 이때부터 다음 해 8월 음죽 현감으로 부임하기 전까지

6 『능호집』 권2에 실려 있다.

약 1년간 자유로운 몸으로 다시 벗들과 아회雅會를 가지는 생활을 지속하였다.

이인상은 사근도 찰방으로 있을 때 글씨는 별 구애 없이 썼던 듯하나 그림은 이전처럼 내키는대로 그리진 못했던 것 같다. 지방관의 직책을 맡고 있다는 점이 작용했을 터이다. 이인상은 사근도 찰방에서 체직되어 자유롭게 되자 다시 이전처럼 흥취에 몸을 맡겨 내키는 대로 그림을 그리곤 하였다.

이인상은 이 해 가을 이명환·오찬·이윤영과 함께 관악산 삼막사三藐寺에 노닐며 낙조落照를 구경하고 누각에 올라 바다를 보았다. 이때 지은 시가 「이사회李士晦, 오경보吳敬甫, 이윤지李胤之⁷와 삼막사에서 노닐다」(원제 '與李士晦、吳敬甫、李胤之游三藐寺) 5수 연작이다.⁸ 이인상은 이날 밤 벗들과 절에 묵으며 선면扇面에 〈송석해운도〉松石海雲圖를 그렸다.⁹ 당시 이명환은 그 상황을,

> 이이李二가 아득히 화흥畫興이 발동해
> 그림을 그리고 자리에서 일어나니 사방이 고요하네.
> 관악산 한 구비가 진면목을 열어
> 창창蒼蒼한 송석松石이 해운海雲에 둘러싸였네.
> 李二悠然動畫興, 濡毫起坐寂無聞.
> 冠山一曲開眞面, 松石蒼蒼繞海雲.¹⁰

라고 읊었다. 그리고 시의 말미에 "당시 원령이 등불의 심지를 돋우고 선면扇面의 묵화墨畵에 제사題辭를 썼기에 한 말이다"(時元靈挑燈, 題墨畵於 扇面故云)라고 적었다. '이이'李二는 이인상을 가리킨다. 차남이기에 이리 말한 것이다. '창창'蒼蒼은 짙푸르거나 무성한 것을 이르는 말이다.

이 시를 통해 이인상이 관악산을 제재로 한 본국산수를 그렸음을 알 수 있다. 이명환은 또한 「유삼막기」遊三藐記를 지어 이 일을 기록했는데, 이인상·이윤영·오찬 세 사람을 '고인'高人이라 일컬었다.[11]

이인상은 이 해 여름 찰방에서 체직되기 전 잠시 귀경하여 이윤영·오 찬·김순택·임매·임과와 세검정에서 아집雅集을 가졌는데, 이때도 그림을 그렸다. 이인상은 당시 벗들과 청담淸潭[12]에서 노닐기로 약조하여 함께 그리로 가던 중 길에서 소나기를 만나는 바람에 그만 세검정에서 노닐게 되었다.[13] 이인상은 이때 「세검정」[14]이라는 시를 지었으며, 삼각산 인수봉을 화폭에 담았다.[15] 김순택이 남긴 시의 다음 구절에서 그 점이 확인된다.

10 이명환, 「與吳敬父、李元靈、李胤之游三藐寺, 觀落照, 登前樓望海, 共次三淵韻, 又咏三絶」, 『海嶽集』권1.

11 이명환, 「遊三藐記」, 『海嶽集』권3.

12 고양군 하도면(下道面)의 청담골을 말한다. 지금의 행정 구역으로는 고양시 덕양구 효자동에 속한다. 북한산 북쪽 기슭으로, 반석(盤石)이 있고 물이 맑아 근교(近郊)의 명승이었다.

13 당시 김순택이 지은 시「與敬父、元靈將訪淸潭, 路遇急雨, 仍向北營洗劍亭, 任通判仲寬亦至, 酒後拈韻同賦」(『志素遺稿』제1책) 참조. 이 시제(詩題)를 통해 임과는 나중에 따로 왔음을 알 수 있다.

14 『뇌상관고』제2책에 실려 있다. 이윤영의 『단릉유고』권7에도 당시 세검정에서 지은 시가 실려 있으며, '기사년'(1749)임을 명기해 놓았다.

15 이 그림은 전하지 않는다.

소쇄蕭灑한 이 독우李督郵

붓을 휘둘러 구름 낀 산을 그리네.

창연蒼然한 인수봉의 자태

수발秀拔하여 신령한 마음을 여네.

蕭灑李督郵, 揮筆寫雲岑.

蒼然仁壽色, 秀拔開靈襟.[16]

　'소쇄'蕭灑는 속되지 않고 맑고 깨끗한 것을 형용하는 말이다. '독우'督郵는 찰방을 이르니, 이인상을 가리킨다. 이 구절을 통해 당시 이인상이 삼각산 인수봉을 그렸던 것을 알 수 있다. 당시 임과가 한양에 유명한 남교주南橋酒를 한 단지 가득 가져왔으니,[17] 이인상은 필시 술에 취해 그림을 그렸을 터이다.

　이인상은 익년 3월에 오찬·이윤영과 취몽헌醉夢軒의 이화梨花를 구경하고 〈이화도〉梨花圖를 그리기도 했다.[18] 같은 해 5월 이인상은 단호그룹의 멤버들인 이윤영·오찬·김순택·이명환·김상묵과 북영北營에서 노닐었는데,[19] 이때 김순택이 지은 시에 "우리들은 또한 무리를 이루네"(吾輩亦成羣) "흥이 나려면 모름지기 술이 있어야 하네"(發興惟須酒)[20]라는 구

16　김순택, 「又賦」, 『志素遺稿』 제1책.

17　김순택이 지은 「與敬父·元靈將訪淸潭, 路遇急雨, 仍向北營洗劍亭, 任通判仲寬亦至, 酒後拈韻同賦」(『志素遺稿』 제1책)라는 시의 말미에 적힌 "南橋酒, 素有名. 是日仲寬佩來滿樽"이라는 주(註) 참조.

18　「吳氏醉夢軒作梨花圖」, 『뇌상관고』 제4책 참조.

19　이명환, 「敬父邀余遊北營, 李元靈·金孺文·李胤之·金伯愚偕之. 六人各呼一韻, 共賦排律 庚午」, 『海嶽集』 권1; 김순택, 「庚午仲夏, 會于北營, 余及李元靈·李胤之·吳敬父·李士壽·金伯愚, 各呼一字爲六韻」, 『志素遺稿』 제1책.

20　「庚午仲夏, 會于北營, 余及李元靈·李胤之·吳敬父·李士壽·金伯愚, 各呼一字爲六韻」,

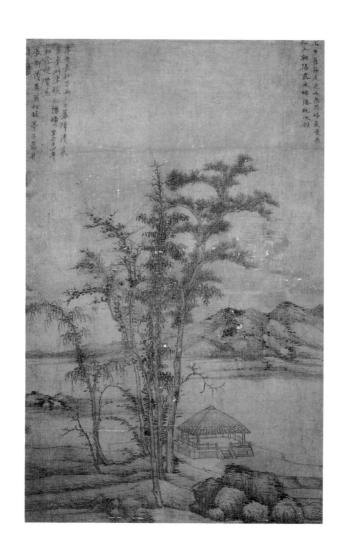

예찬, 〈송림정자도〉松林亭子圖, 견본수묵, 83.4×52.9cm, 臺灣 國立故宮博物院

절이 보인다는 점, 또 이명환이 지은 시에 "부채를 펼쳐 새로 그린 그림에 제사題辭를 쓰네"(展筵題新畵)[21]라는 구절이 보인다는 점 등으로 볼 때 당시 이인상이 술에 취해 선면화를 그린 뒤 제사題辭를 써서 벗에게 주었을 가능성이 높다.

③ 일하양안一河兩岸 구도의 이 그림은 예찬의 화풍을 연상시킨다.

하지만 근안近岸의 언덕 중앙에 소나무를 배치한 것이라든가 수각水閣에 강을 바라보고 있는 한 인물을 앉힌 것은 이인상식이다. 예찬의 그림에선 정자가 비어 있어 운치가 있다 하겠지만, 이 그림에선 정자에 한 사람이 있어 오히려 좋다. 그림을 증정받은 형은, 이 그림을 완상하며 수각 속의 인물이 되어 가을 강이 묘연히 일사천리로 흘러가는 정취를 즐겼으리라. 그러라고 그려 준 그림이니까.

제화 뒤에 두 개의 인장이 찍혀 있다. 위의 것은 '이인상인'李麟祥印이라는 백문방인이고, 아랫 것은 '천보산인'天寶山人이라는 주문방인이다. 이 두 인장은 하나의 짝을 이루고 있다. 이 한 짝의 인장은 1743년 봄에 서사書寫된 〈춘일동원박자목방담화재〉春日同元博、子穆訪澹華齋에서 처음 발견되며, 1747년 12월에 서사된 〈범해〉汎海와 〈추흥〉秋興 이후 만년의 서화에 드물지 않게 보인다.[22]

종래 이 그림은 '모정추강도'茅汀秋江圖로 불리어 왔다. 하지만 이 그림은 모정의 추강을 그린 것이 아니다. 모정에는 이런 강이 없다.

『志素遺稿』 제1책.
21 이명환, 「敬父邀余遊北營, 李元靈·金孺文·李胤之·金伯愚偕之. 六人各呼一韻, 共賦排律 庚午」, 『海嶽集』 권1.
22 이들 서예 작품은 『서예편』의 '2-중-3', '2-중-4', '12-2'를 참조할 것.

18. 강반모루도 江畔茅樓圖

이 그림은 우측 상단에 다음과 같은 관지가 있다.

> 南澗烒日漫寫.
>
> 元靈.

우리말로 옮기면 다음과 같다.

> 남간에서 가을날 붓 가는 대로 그리다.
>
> 원령.

이 관지를 통해 이 그림이 가을날 남간에서 그렸음을 알 수 있다. '남간'南澗의 '澗'은 '磵'으로도 표기한다. 남간은 남쪽 시내라는 뜻이다. 시내 중에서도 돌 사이로 흐르는 시내를 '간'澗이라고 한다. 원래 남간은 이런 뜻이지만, 이인상은 이 단어를 남산의, 시내가 흐르는 특정한 공간을 가리키는 고유명사로 사용했다.

이전에는 이인상의 시문과 그림에 빈번히 언급된 이 '남간'이 어딘지 정확히 알지 못했다. 최근의 한 연구에서는, "경기도 양근 갈산(현재 남양주시) 부근일 가능성이 있다"[1]라고 추정했다.

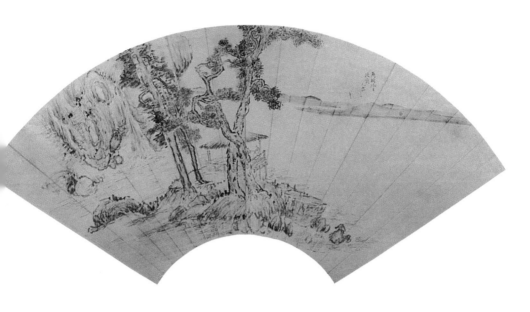

南澗烋日
漫寫
元容

〈강반모루도〉, 지본담채, 25×63cm, 국립중앙박물관

'남간'이라는 단어를 남산의 어떤 곳을 가리키는 고유명사로 쓴 최초의 사람이 이인상인지는 확실치 않다. 그러나 이인상(그리고 단호그룹의 인물들)에 의해 이 단어가 남산의 어떤 곳을 가리키는 고유명사로 굳혀진 것은 분명하다. 이인상만큼 남산의 어떤 곳을 가리키는 말로 '남간'이라는 말을 쓴 사람은 달리 찾기 어렵다.[2] 이 점에서, 이 단어는 이인상의 삶과 문예에서 핵심적인 중요성을 갖는다.

이인상이 남산에 집을 마련한 것은 그의 나이 32세 때인 1741년이다. 그의 벗인 신소申韶가 돈 30냥[3]을 대고 송문흠宋文欽이 주선하여 남산의 '고봉절간'高峰絶㵎[4]에 초옥 세 칸 가량[5]을 지어 이인상에게 살게 하였다. 이 집은 송문흠에 의해 '능호관'凌壺觀이라 명명되었는데, 바로 남간 근처에 있었다. 『능호집』권1에 수록된 「송사행宋士行의 계방잡시桂坊雜詩에 화답하다」(원제 '和宋士行桂坊雜詩. 隨意漫書, 非一時之作, 故遂以十一日

1 국립중앙박물관, 『능호관 이인상』, 44면.

2 "昔在南磵之濱, 字吾軒曰蟬橘(…)"(이덕무, 「歲題」의 幷序, 『嬰處詩稿』권2, 『청장관전서』권2 所收)이라고 말하고 있는 데서 보듯, 이덕무도 '남간'이라는 명칭을 남산의 시내를 가리키는 고유명사로 사용했다. 이런 예는 『영처시고』의 다른 시들에서도 확인된다. 이덕무가 보여주는 '남간'에 대한 이런 용례는 이인상의 전례를 계승한 것으로 판단된다.

3 "以錢三千, 爲買南麓小屋."(송문흠, 「(程秀才訪邵先生圖)贊」, 『閒靜堂集』권7). 유홍준 교수는 이 구절의 '錢三千'을 3천 냥으로 해석했지만(유홍준, 『화인열전 2』, 79면), 착오다. 당시 3천 냥 돈이면 고대광실(高臺廣室) 기와집을 사고도 남았다. 오륙백 냥만 줘도 도성 안에 괜찮은 와옥(瓦屋)을 구할 수 있었다. 박혜숙, 「18∼19세기 문헌에 보이는 화폐단위 번역의 문제」(『민족문학사연구』38, 2008), 227면 참조.

4 이 말은 이인상이 쓴 글인 「朱蘭嵎書種樹桂聯識」(『뇌상관고』제4책)에 보인다. 이인상 본인의 말이라는 점에서 다른 누구의 말보다 신빙성이 높다. '능호관'은 종래 알고 있었던 것과 달리 남산 기슭이 아닌 남산 높은 곳에 있었던 것이다.

5 황윤석(黃胤錫)의 말에 의하면 당시 서울의 집값은 초가의 경우 한 칸[間]당 10냥이었다. 박혜숙, 앞의 논문, 226면 참조. 한편 송문흠은 「凌壺觀記」(『閒靜堂集』권7)에서, "南山之麓, 臺館以累百數, 而元靈之宅在其中, 草屋數椽, 不足庇風雨, 俛首而入, 鞠躬而臥"라 하였다. 이 중 "草屋數椽"이라는 말이 주목된다.

夜吟爲首, 而多錯次序」) 중의, "북악北岳의 구름이 눈에 드는 곳/남간南澗에 새로 집을 옮겼네/선조의 사당 곁에서 채소 가꾸니/어머니께서 한결 기뻐하시네"(北山雲在望, 南澗屋新遷. 種蔬先廟側, 慈母一憮然)라는 구절에서 그 점을 알 수 있다.[6] 이인상이 유년 시절을 보낸 조부 집 역시 바로 이 남간 부근에 있었으며, 고조부 이경여의 사당도 그 부근에 있었다.[7] 이처럼 이인상에게 남간은 각별한 의미를 갖는 곳이었다.

뿐만 아니라 이인상에게 남간이라는 지명은 어떤 이념적·정신적 의미연관을 갖는 것이기도 하다고 파악된다. 주희의 『회암집』晦庵集 권6에 수록된 「운곡雲谷 26영詠」의 제2수 제목이 바로 '남간'南澗이다. 흔히 '남간'시라 일컬어지는 주희의 이 시는 조선의 사대부들, 특히 노론 계열의 학인學人들이 애음愛吟하였다. 일찍이 송시열은 이 시 제목을 취하여, 충청도 회덕懷德의 흥농興農이라는 곳에 남간정사南澗精舍를 지어 후학을 지도하며 '남간노수'南澗老叟라 자호自號한 바 있다. 이인상이, 그리고 이인상이 벗들이, 남산의 어떤 곳을 '남간'이라고 불렀을 때, 거기에는 주희와 관련된 이런 의미연관이 일정하게 묻어 있다고 생각된다.

이인상은 20대 이래 평생에 걸쳐 남간에서 벗들과 만나 시를 짓기도 하고, 그림을 그리기도 했다. 그러므로, 현재 전하는 그의 그림 중에는, 비록 실경은 아니라 할지라도, 남간에서의 흥취와 체험이 미적으로 반영된 그림들이 상당수 있다고 판단된다. 이 그림 역시 그런 그림 중의 하나다.

6 이밖에 『뇌상관고』에 실린 「淑人靑松沈氏哀辭」의 "爲我買屋于南澗上以處之"라는 구절이나 「又祭亡室文」의 "宋士行、申成父二子爲余營屋南澗"이라는 구절 참조.
7 백강 이경여의 옛 집이 남산 아래 남산동(南山洞)에 있었음은 유본예(柳本藝)가 지은 『한경지략』(漢京識略) 권2의 '각동'(各洞)조 참조. 유본예는 이 책에서, 봉사(奉祀)하는 주손(胄孫)이 지금도 살고 있다고 했다.

〈수하한담도〉〈부분〉바위

　이 그림은 그 소재나 필치로 보아 경관 시절에 그린 것으로 추정된다.

　그림 중앙의 언덕에는 이인상식의 소나무가 두 그루 교차해 있고, 물가의 초루에는 두 사람이 서로 다른 방향을 응시하며 앉아 있다. 그림 좌측의 바위에는 폭포가 보인다. 바위의 묘법은 30대 때 그린 〈수하한담도〉의 바위를 연상시킨다.

　이 그림 역시 앞에서 살핀 〈추강묘연도〉와 마찬가지로 구도와 의상意想에서 예찬의 화풍이 느껴진다. 〈추강묘연도〉에서는 원산遠山의 윤곽을 초묵焦墨으로 그렸지만, 여기서는 담묵淡墨으로 처리한 점이 다르다. 관지 끝에 '보산인'寶山人이라는 인장이 찍혀 있는데, 이 인장은 오직 이 그림에서만 보인다.

이 그림은 종래 '남간추색도'[8] 혹은 '남간추일도'[9]라고 불리어 왔지만, 이는 관지를 오독한 결과다. 관지 중의 '남간추일'은 그림의 제목이 아니며, 그림을 그린 장소와 때를 말한다.

인장 寶山人

8 유홍준, 『화인열전 2』, 101면.
9 국립중앙박물관, 『능호관 이인상』, 44면.

19. 산거도 山居圖

이 그림은 농묵濃墨과 담묵淡墨이 적절히 안배되어 부드럽고 습윤한 느낌을 준다. 이 점에서, 갈묵渴墨을 많이 쓰고 필선筆線이 예리한 이인상의 40대 이후의 그림들과는 화풍이 썩 다르다.

이 그림은 점點의 다채로운 사용이 주목된다. 산은 이른바 미점米點으로 그렸고, 큰 나뭇잎은 붓을 드문드문 꾹 눌러 굵은 점으로 표현했으며, 작은 나뭇잎은 붓을 가볍게 연속으로 내리찍어 표현했다. 집 뒤의 숲도 몇 가지 종류의 점을 빠른 속도로 찍어 운치를 살렸다. 근경의 울타리는 가장 진한 먹을 쓰고, 집 뒤의 숲과 산 중턱은 옅은 먹으로 그려, 강약이 서로 호응되게 했다.

산의 중턱과 기슭이 비어 있음은 연무煙霧가 자욱히 끼었기 때문이다. 가장 오른쪽의 나무는 잎이 큰 것으로 보아 오동나무로 여겨지는데, 수간樹幹에 세로로 연달아 붓을 대어 수피樹皮의 느낌을 잘 살려냈다. 그 옆의 나무는 수간의 윤곽선을 짙게 그려 다른 느낌을 자아냈다. 두 나무 모두 옹이가 하나도 없어 이인상이 그린 여느 나무들과는 다르다.

이 그림은 전체적으로 안온하고, 부드러우며, 여유로운 기분이 느껴진다. 여기에는 이 그림을 그린 당시의 이인상의 심의心意와 존재여건이 투사되어 있는 게 아닐까.

이 그림 우측 전면에는 마굿간이 그려져 있고, 고개를 뒤로 돌린 말이

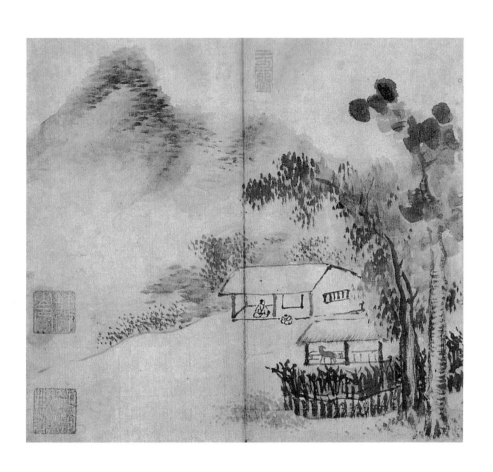

〈산거도〉《墨戲》所收, 지본담채, 29.3×32.3cm, 국립중앙박물관

〈산거도〉 마굿간

그려져 있는데, 이 부분에 유의할 필요가 있다. 당시 말은 관리가 소유하거나, 관리가 아닐 경우, 경제적으로 여유가 있는 사람이 소유한 교통 수단이었다. 가난한 선비가 집에 말을 둔다는 것은 있을 수 없는 일이었다. 그래서 집이 가난한 선비가 어디 멀리 놀러갈 때는 남의 말을 빌려 타고 가야 했다. 이런 점을 염두에 둔다면 이 그림 속의 인물은 은자나 빈한한 포의布衣라고 보기는 어렵다.

만일 '산거'山居의 화의畵意를 드러내고자 한다면 마굿간이 꼭 필요한 것은 아니다. 그건 없어도 그만이다. 아니, 없는 쪽이 더 주제에 부합된다. 그런데 이인상은 왜 마굿간을 그려 넣었을까? 필자는 이렇게 추정한다: 이 그림이 비록 사의화寫意畵라고는 하나, 이인상 생애의 어떤 국면을 반영하기 때문이라고.

좀더 구체적으로 말하면, 이 그림은 남산의 능호관에 거주하던 이인상의 30대의 어느 시점을 포착해 놓은 것이라고 생각된다. 이인상은 당시 비록 하급 관리이기는 하나, 북부 참봉, 전옥서 봉사, 사재감 직장直長, 통례원 인의引儀, 내자시 주부 등의 경관京官을 역임하였다. 30세 때인

1739년 7월에 처음 벼슬길에 나섰으니, 1747년 7월 함양의 사근도 찰방으로 내려갈 때까지 근 8년 동안이었다.[1] 이 그림은, 비록 정확한 연도는 알 수 없지만, 1740년대 전반 무렵 그려진 것이 아닌가 여겨진다.

각종 기록에 의하면 남산의 능호관과 그 주변에 소나무, 오동나무, 대나무, 버드나무 등이 심겨 있었다고 한다.[2] 이인상은 울타리를 삥 둘러 국화를 심었으며, 인근의 시내에서 물을 길어 와 화초에 물을 주곤 하였다.[3] 이 그림은 실경은 아니라고 생각된다. 그럼에도 이 그림 속의 오동나무와 울타리, 아담한 산봉우리, 그리고 아마도 시내일 것으로 짐작되는 집 왼쪽의 비스듬한 사선斜線 부분 등으로 미루어 판단컨대, 이 그림은 이인상의 남산 집, 즉 능호관의 사의적 표현이 아닌가 한다. 기록에 의하면 이인상은 〈남간초당도〉라는 선면화扇面畵를 그린 적이 있다.[4] 〈남간초당도〉는 남간에 있던 이인상의 누정을 그린 그림임이 분명하다. 이인상이 남산의 거소居所를 제재로 삼은 그림을 그리기도 했음이 실증적으로 확인되는 것이다.

이 그림은 이처럼 이인상 생애의 한 국면을 보여준다는 점에서 소중하다. 당堂에 우두커니 앉아 있는 사람은 아마도 화가 자신일 것이며, 안온하게 표현된 주변 경관은 이 공간에 대한 화가의 심의를 반영하는 것으로 판단된다.

1 이인상의 관력(官歷)은 『승정원일기』 영조 15년 7월 28일, 영조 16년 윤6월 22일, 영조 18년 3월 3일, 영조 19년 8월 9일, 영조 21년 7월 24일, 영조 23년 5월 29일 기사 참조.
2 「駁梅花文」, 『뇌상관고』 제5책. 김무택의 문집인 『연소재유고』 제2책에 수록된 「暮春, 李陰竹林園, 共次唐韻二首」 제1수의 "夭桃纔結蕣, 穉柳欲成陰"이라는 말도 참조.
3 김무택의 시 「夏日訪李主簿園居十首」, 「感興十首」의 제9수, 「暮春李陰竹林園共次唐韻二首」(『연소재유고』 제2책) 등 참조.
4 「題扇畵後」, 『연경재전집』 속집 册16.

《묵희》표지, 32×23cm. 왼쪽 상단에 '墨戱'라
는 두 글자가 보인다.

　　그림의 중앙 상단에 '원령'元靈이라는 인장이 찍혀 있다. 좌측 하단
에 보이는 두 개의 소장인所藏印 중, 위의 것은 '한산인'韓山人이고, 아
래의 것은 '계행장'季行藏이다. '계행'季行은 한산 이씨 이경재李景在
(1800~1873)의 자다. 그는 호가 송서松西 혹은 소은紹隱이며, 현감을 지
낸 이희선李羲先(1775~1818)의 아들이다. 그의 조부는 이학영李學永
(1745~1795)이고, 증조부는 이태중李台重(1694~1756)이다. 이윤영은 그
의 재종조다.[5] 순조 때 문과에 급제하여, 규장각 직학, 예문관 제학, 이조
참의, 대사성, 대사간 등을 지냈으며, 철종 때 영의정에까지 올랐다.

　　이 그림은 국립중앙박물관에 소장된 《묵희》墨戱라는 서화첩[6]에 실려

5　이상의 사실은 『韓山李氏良景公派世譜』 권4, 1982 참조.
6　이 서화첩은 종래 '이인상서화첩'으로 일컬어 왔는데, '묵희'라고 불러야 옳다. 자세한 것은

있다. 이 서화첩에 실린 이인상의 글씨 〈여지〉勵志
에도 똑같은 '계행장'季行藏이라는 인장이 찍혀 있
다.[7]

인장 季行藏

『서예편』의 '1.《묵희》'를 참조할 것.
7 『서예편』의 '1-3 勵志' 참조.

20. 구룡연도九龍淵圖

① 그림 좌측 하단에 다음과 같은 관지가 보인다.

丁巳秋, 陪三淸任丈觀第九龍淵. 後十五年, 謹寫此幅以
獻, 而乃以禿毫淡煤, 寫骨而不寫肉, 色澤無施, 非敢慢
也, 在心會.
　李麟祥再拜.

우리말로 옮기면 다음과 같다.

정사년(1737) 가을, 삼청동의 임 어르신을 모시고 구룡연을 보았다.
그 15년 뒤에 삼가 이 그림을 그려 바친다. 그러나 몽당붓과 담묵淡
墨으로써 뼈만 그리고 살은 그리지 않았으며 색택色澤을 베풀지 않
았거늘, 감히 게을러서가 아니라 심회心會가 중요해서다.
　이인상 재배.

'색택'色澤은 빛깔과 광택이라는 뜻이니, '색택을 베풀지 않았다' 함은
대상의 외양을 충실히 재현하지 않았다는 말이다. '심회'心會는 마음으로
회득會得하는 것, 다시 말해 마음으로 깨달아 아는 것을 이른다. 여기서

〈구룡연도〉,
1752, 지본담채,
117.7×58.6cm,
국립중앙박물관

〈구룡연도〉 관지

는 화가가 그 마음속의 이미지 내지는 마음의 흥취를 그린 것, 즉 심사心寫를 가리킨다고 보면 된다.

임 어르신은 임안세任安世를 가리킨다. 그는 본관이 풍천이고, 임경任璟의 아들이며, 1691년생이다. 1725년 진사시에 합격하여,[1] 음직으로 1726년에 희

릉禧陵 참봉, 1728년에 태릉 참봉, 1729년에 장흥고 직장, 1731년에 예빈시 주부, 1734년에 인제 현감, 1738년에 토산 현감, 1743년에 의빈시 도사, 1744년에 지례 현감, 1748년에 합천 군수에 각각 보임되었다. 이 중 주목되는 관력官歷은, 인제 현감과 합천 군수를 지낸 일이다.

이인상이 금강산 유람을 한 것은 28세 때인 1737년 늦가을이다.[2] 당시 동행한 사람은 벗 홍자洪梓,[3] 홍자의 서재종조庶再從祖인 홍림洪琳,[4] 존장尊丈뻘의 임안세, 세 사람이었다. 그렇다면 이인상은 임안세가 인제 현감으로 있을 때 금강산에 간 것일까?『승정원일기』1736년 1월 15일 기사에, 전前현감 임안세를 책례도감冊禮都監 낭청郎廳으로 보임해 달라는

1 이상의 사실은『사마방목』참조.
2 자세한 것은 본서,〈용유상탕도〉평석을 참조할 것.
3 『뇌상관고』제1책에 실린 시「白鷺洲. 同洪子養之分 '洲'字」에서 그 점이 확인된다.
4 홍림(洪琳, 1693~1772, 자 季珍)의 부친 삼원(三元)이 서얼이었다. 홍림은 출사(出仕)하지 못했다. 1853년에 간행된『南陽洪氏世譜』참조. 이인상이 홍림과 금강산 유람을 함께 했음은『뇌상관고』제1책에 실린「到妙吉祥別洪丈琳」이라는 시 참조.

계啓가 실려 있는 것으로 보아 임안세는 1736년 1월 이전에 이미 인제 현감에서 물러났음을 알 수 있다. 『뇌상관고』에는, 이인상이 금강산 유람을 마치고 지은 시 「삼일호. 인제 현감의 시에 차운해 이별할 때 드리다」(원제 '三日湖. 次任麟蹄韻贈別')가 실려 있는데, 이 시제詩題에서 임안세를 '인제 현감'이라 한 것은 그의 전직前職을 칭한 것으로 보인다. 이인상은 임안세와 함께 금강산을 유람한 후 고성의 삼일포에서 서로 헤어졌는데, 이 시는 그때의 증별시다.

이인상은 훗날 사근도 찰방을 할 때 다시 임안세와 함께 산수 유람을 한 적이 있다. 1749년의 일이다. 당시 임안세는 사근역에서 그리 멀지 않은 합천의 고을 원으로 있었다. 다음 자료에서 자세한 사정을 살필 수 있다.

임 어르신이 삼동三洞을 유람하자는 편지를 내게 보내셨다. 약속한 날에 비가 몹시 왔다. 나는 공께서 반드시 약속을 지킬 것이라 여겨 말을 재촉해 산에 들어가 바라보니 공께서는 이미 검은 소가 끄는, 대나무로 만든 수레를 타고 와 계셨다. 공은 당시 합천 군수로 계셨는데, 감기가 아직 낫지 않아 남바우를 쓰고 계셨다. 서로 즐겁게 담소하였다. (…)[5]

『뇌상관고』에 실린 긴 시제詩題의 일부다. 인용문 중 '삼동'三洞은 함양 부근 안의安義에 있는 경관이 빼어난 세 계곡인 화림동花林洞, 심진동

5 「任丈安世貽書麟祥遊三洞, 及期雨甚. 余意公必踐約, 促騎入山望見, 公已乘竹輿駕烏牛而來. 蓋公時爲陜州, 而病寒未解, 猶擁暖巾也. 相與歡笑. (…)」(『뇌상관고』제2책)

尋眞洞, 원학동猿鶴洞을 말한다. 이 인용문을 통해 두 사람의 친분을 알수 있으며, 또한 임안세가 몹시 정취가 있는 인물이었음을 짐작할 수 있다.

이름만 전하는 이인상의 〈해인탈사도〉海印脫簑圖는 이때 임안세에게 그려 준 그림이었을 것으로 추정된다.[6] 박지원의 다음 글을 통해 〈해인탈사도〉의 내용을 짐작할 수 있다.

> 옛날 조남명曹南冥(조식曺植 - 인용자)이 경상도 삼가三嘉로 돌아오는 길에 보은의 성대곡成大谷(성운成運 - 인용자)에게 들렀답니다. 당시 그 고을 원으로 와 있던 성동주成東洲(성제원成悌元 - 인용자)가 자리를 함께했는데, 남명과는 초면이었습니다. 남명이 농담으로 "형은 수령 벼슬을 참 오래도 하시는구려"라고 하자 동주는 대곡을 가리키며 웃으면서 말하기를 "바로 이분한테 붙잡혀 그렇게 되었지요. 그렇기는 하나 금년 8월 보름에 해인사에서 달맞이를 할 건데 형께서는 오실 수 있을는지요"라고 하니, 남명은 "좋소이다!"라고 허락했답니다.
>
> 약속한 날이 되어 남명이 소를 타고 약속 장소로 가는데 도중에 큰 비가 내렸습니다. 남명이 간신히 시내를 건너 절문에 들어서는데 동주는 이미 누각에 올라 도롱이를 막 벗고 있었답니다.[7]

6 이 그림에 대한 언급은 박지원의 필사본 문고(文稿)인 『연암고략』, 『연상각집』, 『백척오동각집』 등에 보인다. 박희병·정길수 외 편역, 『연암산문정독 2』(돌베개, 2009), 331면 참조.

7 "昔曹南冥之還山也, 歷訪大谷于報恩. 時成東洲以邑倅在座, 與南冥初面也. 南冥戱之曰: '兄可謂耐久官也.' 東洲指大谷笑謝曰: '正爲此老所挽. 雖然, 今年八月十五日, 當待月海印寺, 兄能至否?' 南冥曰: '諾.' 至期, 南冥騎牛赴約, 道大雨, 僅渡前溪入寺門, 東洲已

16세기의 고명한 처사들과 관련된 이 운치 넘치는 고사는 이인상·임안세의 산수 유람 약속 건과 일정하게 기맥이 닿는다. 약속 장소를 정해 만나기로 한 것, 당일 비가 왔는데도 약속을 지킨 것, 소를 타고 온 사람이 있다는 것 등등이 그러하다. 이인상은 이 점에 유의하여 이 '고사도'故事圖를 그렸을 터이다.

〈구룡연도〉는 1752년에 그린 그림이다. 당시 이인상은 음죽 현감으로 재직중이었다. 이인상은 같은 제목의 그림을 이미 오래 전에 그린 적이 있다. 다음 글이 참조된다.

마침내 서로 바라보며 즐거워하였다. 운자韻字를 골라 시를 짓는데 백현伯玄(임매任邁 - 인용자)과 원령이 먼저 두 편을 지었고 새벽닭이 울고야 윤지胤之(이윤영 - 인용자)와 건지健之(이윤영의 아우 이운영李運永 - 인용자)가 이어서 한 편씩 완성하였으며, 중관仲寬(임과任薖 - 인용자)은 취해서 그 곁에서 잠이 들었으니, 또한 느긋하여 기뻐할 만하였다. 해가 높이 뜨자 다들 일어나 술을 한 순배 마셨다. 원령은 큰 화폭에 구룡연을 그린 뒤에 중관의 종이를 꺼내 삼일포를 그렸다. 윤지 또한 중관에게 〈지상야유도〉池上夜游圖를 그려 주었다. 중관 또한 차운시次韻詩를 짓고 담소하였다. 정오가 되자 중관이 두 그림을 소매에 넣고 먼저 돌아갔는데, 연잎으로 아이종의 머리를

在樓上, 方脫簑."(「海印寺唱酬詩序」, 박영철본 『燕巖集』 권1) 번역은 『연암산문정독 2』, 330면 참조. 『연암고략』, 『연상각집』, 『백척오동각집』 등에는 "도롱이를 막 벗고 있었답니다"(원문 '方脫簑')라는 말 바로 뒤에 "世所有海人脫簑圖, 乃李元靈畵也"라는 구절이 있다. 이 구절은 박영철본 『연암집』의 「해인사창수시서」에는 빠졌다.

덮고 자기는 꽃 한 송이를 들고 갔다.[8]

이윤영의 「서지에서 연꽃을 완상하다」라는 글의 한 대목이다. 단호그룹의 주요 인물들이 1739년 7월 보름날 밤에 서지에서 연꽃을 감상한 뒤 인근에 있던 이윤영의 집에서 질탕하게 술을 마시고는 시화詩畵를 창작하며 노닌 일이 자세히 기록되어 있다. 주목되는 것은 당시 이인상이 비단에다 대폭大幅의 〈구룡연도〉를 그렸고, 다시 종이에 〈삼일포도〉를 그렸다는 사실이다. 인용문에는 나오지 않지만 이 글의 앞부분에, 중관이 작화용作畵用의 명주 몇 폭을 소매에 넣어 왔다는 언급이 보인다.[9] 또, 이인상이 남들보다 먼저 도착해 종이를 펼쳐 〈청서도〉淸暑圖를 그렸다는 언급도 보인다.[10]

이 기록에 의하면, 이인상은 금강산 유람 2년 뒤에도 〈구룡연도〉를 그렸던 셈이다. 당시 함께 그린 〈삼일포도〉 역시 금강산 유람시의 열력閱歷을 토대로 한 그림이다.

뿐만 아니라, 같은 해(즉 1739년) 여름 이인상은 오종형五從兄 이준상李駿祥의 천식재泉食齋에서 술을 마신 후 선면扇面에 정양만봉正陽萬峰을 그려 줬다는 기록이 있다.[11] '정양만봉'은 정양사正陽寺 일대의 금강산

8 "遂相視爲樂. 拈韵賦詩, 伯玄、元靈先就二詩, 曉雞已膈膊矣, 胤之、健之繼成一篇, 仲寬醉睡其傍, 亦坦然可喜. 日高起飮一巡. 元靈寫九龍淵於大幅, 出仲寬紙, 作三日浦. 胤之又爲仲寬畫池上夜游, 仲寬亦次韵談笑. 及日午, 仲寬袖二畫先歸, 以荷葉蓋童奴頭, 自持一花而去."(「西池賞荷記」,『단릉유고』권12)
9 "仲寬亦至, 袖出數絹幅爲畫供."
10 "元靈先至, 展紙作淸暑圖."
11 『뇌상관고』에 수록된 「贈元房氏」라는 시의 병서(幷序) 참조. 다음이 그것이다: "五月卅八日, 見元房氏于泉食齋, 出草流泉一年釀, 佐以嶺南筍菜, 醉後用斑竹摺疊扇, 畫正陽萬峰, 極歡而罷. 追賦'涼'字, 以補伊日之意情."

을 가리킬 터이다.

성해응의 『연경재전집』에도 〈구룡연도〉에 대한 언급이 보인다. 다음이 그것이다.

> 차폭此幅의 명경대明鏡臺와 구룡연은 모두 일격逸格이 있다. 보고 있노라면 몸이 푸른 산을 밟는 것 같고, 귀에 물소리가 가득한 것 같아, 봉래산이 먼 줄 모르겠다.[12]

성해응이 본 〈구룡연도〉가 지금 전하는 〈구룡연도〉인지, 아니면 서지에서 그린 〈구룡연도〉인지, 아니면 그것들과는 별도의 그림인지, 현재로서는 알기 어렵다. 다만 분명히 말할 수 있는 것은, 이인상이 지금 전하는 1752년에 그린 〈구룡연도〉 말고도 1739년에 〈구룡연도〉를 그린 적이 있다는 사실이다.

이 그림은, 비어 있으나 더없이 충일하고, 졸拙하나 실은 교巧하며, 약弱하나 기실 강彊하고, 어리석은 듯하나 가장 지혜로운 경지를 이상으로 삼는 저 도가의 예술철학을 잘 구현하고 있다고 생각된다. 이인상은 비록 유자儒者로서 주자학적 이념에 충실한 인물이었지만, 그 예술세계 속에는 도가의 미학이 깊이 들어와 있음을 이 그림은 잘 보여준다. 그 관지에서 알 수 있듯, 이 그림은 눈에 보이는 사물의 모습이 아니라 마음으로 포착된 사물의 본질을 재현해 냈다고 여겨진다. 그러므로 사물의 실제 모습이 어떠한가는 그다지 중요하지 않다. 중요한 것은 나의 마음에

12 "此幅明鏡臺、九龍淵, 皆有逸格. 閱之若躬履嵐翠, 耳滿湍瀨, 不知蓬萊之遠也."(성해응, 「題李凌壺畵」, 『書畵雜識』, 『연경재전집』 속집 冊16 所收)

잡힌 사물의 모습, 즉 '심상'心象인 것이다. 이 점에서 이 그림은 '신사'神似를 중시하는 문인화의 한 극치를 보여준다고 할 만하다. 이런 그림은 화외畵外에 묘경妙境이 있으므로 화가의 심법心法과 공명하지 않으면 그 화의畵意를 깊이 감득하기 어렵다. 일반 대중이 이 그림에 크게 흥미를 느끼기 어려운 이유가 이에 있다.

이인상 스스로도 이렇게 말한 바 있다.

> (1) 옛날의, 예술에 고매한 자는 그 즐거움이 애초 예술에 있는 것이 아니었으며, 특별히 마음에 맞는 대상을 만나 그에 촉발되어 그림을 그렸을 뿐이다. 뒤에 감상하는 자들은 마침내 '나'의 묵은 자취를 갖고 그 공졸工拙을 논하니 어찌 어리석지 않은가.[13]

요컨대, 그림에서 자취 너머의 천진天眞, 형상과 색택色澤 너머의 흥취와 마음을 읽어야 한다는 말이다. 모든 그림이 다 그런 것은 아니겠지만 적어도 이인상이 추구한 그림에는 합당한 말이 아닌가 생각된다.

이인상은 또 이런 말도 했다.

> (2) 옛사람의 묘한 곳은 졸拙한 곳에 있지 교巧한 곳에 있지 않으며, 담澹한 곳에 있지 농濃한 곳에 있지 않다. 근골筋骨과 기운氣韻에 있지 성색聲色과 취미臭味에 있지 않다.[14]

13 "古之高於藝者, 其樂初不在於藝, 特遇神情所會, 而觸發之而已. 後之觀者, 遂取我之陳迹, 而論其巧拙, 豈不癡哉."(「李胤之山水圖跋」, 『뇌상관고』 제4책)
14 "古人妙處在拙處, 不在巧處, 在澹處不在濃處, 在筋骨氣韻, 不在聲色臭味."(이인상, 〈觀季潤書十九幅〉, 『조선후기 서예전』, 예술의전당, 1990, 17면)

'기운'氣韻은 예술 작품의 정취情趣와 풍격을 말하는바, 감각기관으로 포착하기 어려우며 마음으로 회득會得해야 한다. '성색'聲色은 소리와 빛깔이요, '취미'臭味는 냄새와 맛이다. 이것들은 모두 형적形迹이 있어 감각기관으로 쉽게 포착된다. 비록 서예를 논하고 있는 글이지만, 이인상의 경우 서화일체書畵一體이기 때문에 그림에도 똑같이 적용될 수 있는 미학이다.

(1)은 이인상의 30세 때인 1739년에 쓴 글이고, (2)는 47세 때인 1756년에 쓴 글이다. 이 두 글과 〈구룡연도〉의 관지에 담겨 있는 미학적 입장은 서로 통한다. 따라서 이인상은 '적어도' 30세 이래 일관되게 이런 미학적 입장을 견지해 왔음을 알 수 있다.

② 이 그림은 비록 본국산수화이긴 하나 눈에 보이는 대상을 그린 것이 아니라 흉중胸中의 산수를 그렸기 때문에 '추상'抽象의 수준이 아주 높아졌다. 또한 이 그림은 먹을 대단히 아껴 생필省筆을 구현함으로써 '천진' 天眞과 일취逸趣를 빼어나게 이뤄냈다.

뿐만 아니라, 중국 산수판화류의 영향이 감지되는,[15] 철필鐵筆[16] 즉 가늘고 예리한 선묘線描 위주의 다소 몽환적인 분위기를 자아내는 이 그림은 기억과 시간을 외화外化하려는 이인상의 미학적 고심의 결과가 아닌가 여겨진다. 말하자면 이인상은 15년 전이라는 시간을 이 그림 속에 표

15 명말 청초의 중국 산수판화류가 이인상의 산수화에 미친 영향에 대해서는 본서, 〈여재산음 도상도〉 평석을 참조할 것.
16 이인상의 그림 중 철필(鐵筆)이 표나게 사용된 예로는 이 외에도 〈회도인시의도〉, 〈여재산 음도상도〉를 꼽을 수 있다. 이들 그림의 필선(筆線)에는 이인상의 철선전(鐵線篆)의 필의(筆意)가 감지된다.

현하고 싶었던 게 아닐까. 늘 그러하지만, 인간의 지나간 시간은 늘 '기억' 속에서만 존재한다. 따라서 기억의 재현은 시간의 재현이며, 시간의 재현은 기억의 재현을 통해서만 가능하다. 이 그림은 시간과 기억 간의 이 긴밀한 내적 관련을 잘 보여준다. 그리하여 기억을 드러내는 한 미학적 방식을 탁월하게 구현해 놓고 있다.

이 그림에는 〈동음풍패도〉, 〈은선대도〉, 〈옥류동도〉 등을 이어 아차준이 구사되어 있음이 주목된다.

이 그림은 활달하고 시원시원한 정선의 금강산 그림과는 아우라가 너무 다르지만 그럼에도 정선의 금강산 그림과 연결되는 지점이 있다. 먼 산의 여러 봉우리를 뾰족뾰족하게 윤곽선만으로 제시한 묘법이 그것이다. 이른바 '상악'霜鍔이다. 이 묘법은 만일 그 연원을 멀리 소급한다면 명말 청초에 나온 판화류版畵類나 화보류畵譜類에 가 닿을 테지만, 가까운 데서 그 연원을 찾는다면 정선의 본국산수, 특히 일련의 금강산 그림과 연결된다. 이인상의 산수화에서 이런 묘법이 나타나는 그림은 이 그림 말고도 몇 점이 더 있으니, 〈두보시의도〉, 〈회도인시의도〉, 〈여재산음도상도〉, 〈정연추단도〉가 그것이다.[17]

이 그림에서 또 하나 주목되는 것은, 그 풍경에서 '인기'人氣, 즉 사람 냄새가 조금도 나지 않는다는 점이다. 세속의 분진粉塵이 느껴지지 않는 이 그림은 세상과의 극단적 단절이라는 화가의 심의心意를 보여주는 듯하다. 이 단절감 때문에 이 그림이 더욱 고고하고 소산蕭散해 보이는 건지도 모른다. 그런데 이 단절감은 어디서 유래하는 것일까?

17 이 그림들은 뒤에 검토된다.

1. 《정씨묵원》程氏墨苑의 〈흑단〉黑丹
2. 《해내기관》海內奇觀의 〈백악도〉白嶽圖
3. 《명산도》名山圖의 〈연산〉燕山

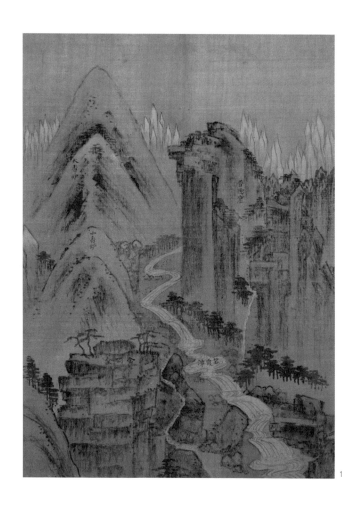

1. 정선, 〈보덕굴〉(《辛卯年楓岳圖帖》 所收),
 1711, 견본담채, 36.1×26.1cm, 국립중앙박물관
2. 《개자원화전》의 〈방이함희화〉倣李咸熙畵

이인상은 이 그림을 그리기 바로 전해에 친구 오찬을 잃었다. 오찬은 이인상의 가장 가까운 두어 벗 중의 한 사람으로, 둘은 인간적으로든 이념적으로든 심미적으로든 깊은 공감을 나눈 사이였다. 1751년, 오찬은 문과에 장원급제하자마자 정언正言 벼슬에 보임되어 영조에게 직언을 올렸다. 이 직언이 영조의 심기를 건드려 분노를 불러일으켰으며, 급기야 오찬은 함경도 삼수에 유배 가 그해 11월에 35세의 나이로 생을 마감했다. 문제는 오찬의 상소가 한갓 그 개인의 행위가 아니라 단호그룹을 대변하는 의미를 갖는다는 데 있다. 그러므로 오찬의 상소와 죽음에는 이인상도 연류되어 있다고 하지 않을 수 없다. 이리도 '존재관련'이 깊은 벗 오찬의 죽음은 이인상의 이후 삶과 문예에 큰 영향을 끼쳤다. 한마디로, 이인상의 삶과 예술은 오찬이 죽기 전과 오찬이 죽은 후로 나뉜다고 할 수 있을 정도다.

오찬이 죽은 후인 1752년 이후의 이인상은 그 심의心意와 세계감정이 전보다 훨씬 어둡고 비관적으로 변하였다. 세상은 타락했지만 이제 도무지 어찌할 수 없다는 마음이, 환멸과 절망감을 불러일으키는 이 세상을 떠나 깊은 산중에 은거하고 싶다는 마음이, 그를 사로잡았다.

뿐만 아니라 당시 이인상은 상관인 경기 감사 김상익金尚翼(1699~1771)과 불화 관계에 있었다.[18] 이인상은 당시 벼슬살이에서 느낀 고충 때문에도 더욱 고립감을 느끼면서 세상에 대한 환멸감이 깊어졌을 수 있다.

이 그림을 그릴 당시 이인상은 대체로 이런 존재여건에 있었다. 그러므로 이 그림이 보여주는 '단절감'과 '초절'超絶과 '유독'幽獨의 이미지는

18 "竹觀察使, 棄官去."(황경원, 「李元靈墓誌銘」, 『江漢集』 권17). 자세한 사정은 『서예편』의 '13-7 이유수에게 보낸 간찰(3)'을 참조할 것.

정선, 〈구룡연도〉, 견본수묵, 25×19.2cm, 개인

이인상의 이런 존재여건 및 세상과의 불화不和와 관련지어 음미될 필요가 있다.

③ 정선도 걸작 〈구룡연도〉를 남기고 있다.

이인상의 〈구룡연도〉와 정선의 〈구룡연도〉는 미학적으로 좋은 대조를 보인다. 이 점에 대해 조금 언급하기로 한다.

정선의 그림은 호방하고 활달한 데다가 그 형상미가 보는 사람에게 강한 인상을 남기는 데 반해, 이인상의 그림은 전혀 그렇지 못하다. 정선의 그림이 외향적 지향성을 보인다면, 이인상의 그림은 반대로 내향적 지향성을 보인다. 이는 묵법墨法과 필법筆法 등의 기법적 차이와 관련해서만 설명할 것은 아니며, 근원적으로는 '이념성'과 관련해 설명되어야 한다. 정선에게 산수는 주로 완상과 유람의 대상이었으며, 자신의 실존과 관련된 '은둔'의 문제의식 같은 것이 개입되어 있지는 않다. 이 점에서 그의 그림에는 무슨 심각한 이념 같은 것이 투사되어 있지 않다. 산수에 노니는 즐거움과 흥취만이 가득할 뿐이다. 이와 달리 이인상의 산수화에서 흥취는 대개 이념에서 발원한다. 이 때문에 그의 그림은 이념의 투사가 특징적이다. 이념과 흥취의 이 불가불리적不可不離的 상관성이야말로 이인상 산수화의 본질을 이룬다. 다시 말해, 정선과 이인상의 산수화는 흥취를 표현하는 방식에 있어서만이 아니라, 보다 중요하게는 흥취의 내용과 그 기저적 세계관의 관련에 있어서 차이를 보인다. 정선의 그림은 대개 낙관적 전망 위에 기초해 있는 데 반해, 이인상의 그림은 현실에 대한 환멸과 비관적 전망 위에 기초해 있는 경우가 많다. 정선과 달리 이인상에게 이 세계는 '붕괴된 세계'였으며, 도道가 사라져 버린 세계였고, 양陽의 기운이 다하고 음陰의 기운이 극성한 세계로 인식되었다. 그것은 계

절로 치면 빙설氷雪로 뒤덮인 엄동의 엄혹한 시절이요, 하루로 치면 칠흑
같이 어두운 밤이었다. 그의 문학과 예술에 비감悲感과 쓸쓸함, 고립무
원의 감정, 그리고 지조를 강조하는 태도가 종종 표출됨은 이 때문이다.
이인상이 예술의 존재 의의에 대해 근본적인 물음을 던지며 예술가의 심
법心法을 그토록 중시한 것도, 그가 붕괴된(정확히 말한다면 '붕괴되었
다고 간주된') 세계 앞에 선 인간이라는 점과 관련된다.

그러므로 정선과 달리 이인상에게는 눈에 보이는 현실이나 대상을 재
현하기보다는 자신의 마음과 뜻을 표현하는 것이 예술에 있어 더 본질적
이고 중요한 것이 된다. 즉 '사의'寫意가 핵심적 관건이 된다. 이인상의
그림이 다른 조선 후기 작가의 그림과 달리 사의성이 그토록 두드러진
이유가 여기에 있다.

이처럼 이인상의 〈구룡연도〉에서 확인되는 미학은 정선의 미학과 사
뭇 대조적이다.

일찍이 화초和樵 김기서金箕書[19]는 이인상과 겸재를 비교하여 다음과
같이 논한 바 있는데, 묘한 말이라고 생각된다.

> 난실蘭室 성용여成龍汝(성해응 - 인용자)가 일찍이 나를 위해《능호화
> 첩》凌壺畵帖에 제발題跋을 썼는데, "근세 제가諸家 중에 마땅히 운
> 격韻格으로 뛰어나다"라고 했다. 지금 이 그림을 보니 임목林木과
> 천석泉石을 그린 것이 모두 힐굴詰崛하여 전주篆籒의 뜻이 있어 왕
> 숙명王叔明의 체재體裁와 같다. 비록 심·정씨와 그 고하를 품평할

19 배와(坯窩) 김상숙(金相肅)의 아들이며, 그림에 조예가 있었다.

《개자원화전》에 제시된 왕몽의 준법

수는 없다 할지라도, 운격만큼은 실로 탁월하다. 벌여 놓은 산해진
미가 비록 아름답다고 할지라도 소순蔬筍을 어찌 그와 바꿀 수 있
겠는가. 저 허정虛亭에 홀로 앉은 자는 문득 소산蕭散하여 자가기
미自家氣味가 있으니 바라보면 기뻐할 만하다.[20]

20 "蘭室成龍汝, 嘗爲余題凌壺畵帖曰: '近世諸家之中, 當以韻格勝之.' 今觀此障, 寫林木
泉石, 皆詰崛有篆籀意, 如王叔明體裁, 縱不可與沈鄭氏品其高下, 而若韻格, 則誠卓狀, 飣
飳雖美, 蔬筍詎可易哉? 彼虛亭獨坐者, 便蕭散, 有自家氣味, 望之可喜."(김기서,「凌壺畵障
跋」,『和樵謾稿』)

김기서가 자신이 소장한 〈능호화장〉凌壺畵障에 붙인 발문이다. '힐굴'
詰崛은 구불구불한 것을 말한다. 여기서는 이인상 그림이 보여주는 바위
와 나무 묘법描法의 특징을 형용한 말이다. '왕숙명'은 원나라 4대 화가
의 한 사람인 왕몽王蒙을 이른다. 왕몽의 준법에는 고전예법古篆隸法이
구사되어 있는 것으로 알려져 있다.[21]

이인상의 그림에 전예篆隸의 필법이 구사되어 있음은 잘 알려져 있는
사실이다.[22] '심·정씨'는 심사정과 정선을 말한다. 김기서는 이인상의 그
림이 심사정·정선보다 낫다고 하기는 어렵지만, 그 운격만큼은 이인상
이 최고라는 뜻으로 말했다. '소순'蔬筍은 나물과 죽순을 말한다. 여기서
는 담박하고 소산蕭散한 이인상 그림의 풍치를 가리키는 말이다.[23]

요컨대 김기서는 이인상의 그림이 '운격제일'韻格第一임을 강조하고
있다. 그리하여 저 정선조차 운격에 있어서는 이인상을 따라갈 수 없음
을 말하고 있는 것이다.

안진경체의 해서로 쓴 관지의 글씨는 마치 바위의 제각題刻처럼 보인

1. 인장 雲軒
2. 인장 李麟祥印
3. 인장 天寶山人

21 "叔明輒用古篆隸法."(山石譜,《芥子園畵傳》초집 제3책, 30b)
22 "李元靈, 自號寶山子, 乃以作隸之畵, 流而畵."(沈鋅,『松泉筆譚』권4, 규장각본);"其畵
法又皆篆勢耳."(朴珪壽,「題凌壺畵幀」,『瓛齋集』권11)
23 이인상 그림의 이런 면모를 지칭할 때는 앞으로 '소순기'(蔬筍氣)라는 용어를 써도 좋지
않을까 생각된다.

다. 관지 오른쪽 상단에 '운헌'雲軒이라는 백문방인이 찍혀 있고, 하단에
'이인상인'李麟祥印과 '천보산인'天寶山人이라는 한 짝의 인장이 찍혀 있
다. '운헌'이라는 인장은 〈강남춘의도〉와 전서 작품 〈수회도〉水會渡에도
보인다.

21. 장백산도長白山圖

① 그림 왼쪽에 다음과 같은 관지가 보인다.

秋雨中訪季潤甫, 出紙索畵, 令人有郭忠恕紙鳶想, 季潤因笑曰:
"元靈懶甚!" 作長白山, 爲之放筆一笑.

우리말로 옮기면 다음과 같다.

가을비 내리는 중에 계윤씨季潤氏를 방문했는데 종이를 꺼내 그림
을 그려 달라고 해서 사람들로 하여금 곽충서郭忠恕의 지연紙鳶을
떠올리게 그렸더니 계윤이 웃으며 말했다.
"원령이 게으름이 심하구려!"
장백산을 그리며 이 때문에 마음 가는 대로 붓을 놀리고는 한번 웃
는다.

계윤季潤은 김상숙金相肅(1717~1792)의 자字다. 호는 배와坯窩 또는
초루草樓다. 본관은 광산으로 김장생金長生의 6대손이고, 판윤判尹을 지
낸 김원택金元澤의 아들이며, 우의정에까지 오른 김상복金相福의 아우
다. 1744년(영조 20) 진사시에 합격했으며, 관직은 음직蔭職으로 1752년

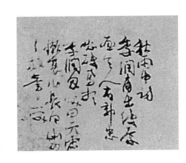
〈장백산도〉 관지

명릉 참봉明陵參奉, 1754년 사옹원 봉사, 1756년 종부시 직장, 1757년 사복시 주부, 1758년 낭천 현감, 1761년 양근 군수, 1773년 영평 현감 등을 거쳐 첨지중추부사僉知中樞府事에 이르렀다.[1]

김상숙은 단호그룹의 주요 인물 중 한 사람이다. 그는 성품이 담박하고 욕심이 적었으며, 외물外物과 더불어 경쟁하지 않았던 것으로 전한다. 소시부터 다질多疾하여 도가 수련술을 좋아했으며, 기氣를 온전히 해 부드러움을 이뤘다고 한다. 그래서 깨달음이 많았으며, 청정淸淨하여 수식修飾을 일삼지 않아 마치 아이 같았다고 한다. 영평 현감을 할 때는 청정의 다스림을 일삼아 이민吏民을 보기를 집사람처럼 여겨 떠난 지 40여 년이 됐건만 백성이 아직 잊지 못한다고 했다. 『주역』과 『도덕경』을 가까이했으며, 『중언』重言이라는 저술을 남겨 자신이 깨달은 현묘한 이치를 밝혔다.[2]

1 이상의 관력(官歷)은 『승정원일기』 영조 28년 11월 13일, 영조 30년 7월 20일, 영조 32년 10월 20일, 영조 33년 10월 28일, 영조 34년 12월 12일, 영조 37년 12월 23일, 영조 49년 6월 20일, 정조 14년 6월 27일 기사 참조. 진사시 합격에 대해서는 『사마방목』 참조.
2 이상의 사실은 洪樂純, 「雜錄」, 『大陵遺稿』 권8; 金鍾秀, 「送金季潤宰狼川序」, 『夢梧集』 권4; 성해응, 「世好錄」, 『연경재전집』 권49; 유한준, 「潜東詩帖跋」, 『著菴集』 권18; 성대중, 「書坏窩重言帖後」, 『靑城集』 권8; 「坏窩金公行狀」, 『靑城集』 권9 등 참조. 또 김상숙의 『坏窩遺稿』에 실린 「戒人語」와 「閑中記思」도 참조된다. 『重言』은 『문헌과해석』 31(2005 여름)에

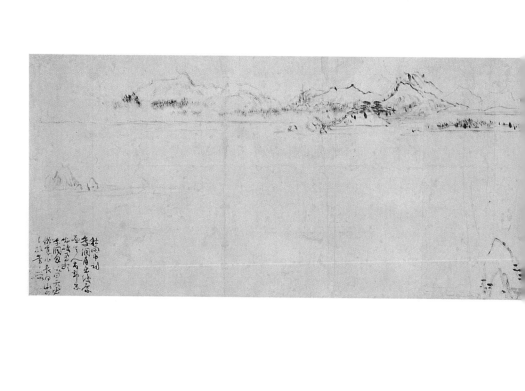

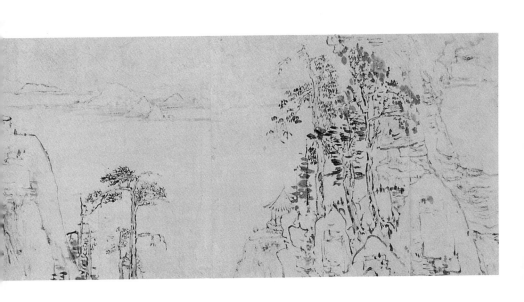

〈장백산도〉, 지본수묵, 26.5×122cm, 개인

《묵희》에 실린 김상숙의 글씨, 견본, 24×42cm, 국립중앙박물관

김상숙은 서예에 빼어난 인물이었다. 그는 처음에는 종요鍾繇를 배워 예서와 해서를 썼고, 또 이왕二王의 해첩楷帖을 공부했는데, 세해細楷는 단정한아端整閑雅했으며 글씨가 작을수록 더욱 좋았고, 대자大字는 유공권柳公權을 배워 자못 기고奇古했다고 한다. 만년에는 한석봉의 글씨가 자성일가自成一家한 것을 좋아하였다.[3] 만년에 글씨가 더욱 정묘精妙해져 소산지취簫散之趣가 있었다.[4] 그의 집이 사직동에 있었기에 당시 그의 서체는 '직하체'稷下體로 불렸다. 그는 비록 음직에 부침浮沈했으나, 필찰筆

실린 영인본 참조.
3 洪樂純,「雜錄」,『大陵遺稿』권8 참조.
4 성해응,「世好錄」,『연경재전집』권49 참조.

札로 자오自娛하기를 좋아했으며, 당대인은 그를 고사高士로 지목하며 도가 있는 사람이라고 하였다.[5]

김상숙은 고시古詩를 즐겨 읽었으며, 도연명과 두보의 시를 애독했다. 늘 구양수와 소동파는 고문이 아니라고 했던바, 진한고문秦漢古文을 숭상했던 것을 알 수 있다.

이상으로 간단히 김상숙에 대해 살펴보았다. 이를 통해 김상숙과 이인상 간에는 공유되는 지점이 적지 않음을 알 수 있다. 첫째, 젊은 시절 이래 도가 수련을 해 왔다는 점. 둘째, 도연명을 좋아했다는 점. 셋째, 담박하고 욕심이 적어 외물과 경쟁하지 않았다는 점. 넷째, 예술적 흥취가 있었다는 점.

『뇌상관고』에는 이인상이 김상숙에게 준 시들이 몇 편 실려 있다. 1746년에 지은 「김자金子 계윤季潤에게 답하다」(원제 '答金子季潤')와 「비를 기다리며 장난삼아 계윤씨의 원정園政을 읊어 받들어 부치다」(원제 '待雨戲賦季潤氏園政奉寄'), 1748년에 지은 「계윤씨의 이전 시에 답하다」(원제 '答季潤氏前詩'), 1750년에 지은 「김 진사 계윤이 죽은 벗을 애도하는 시를 부쳤기에 거기에 차운하다」(원제 '金進士季潤寄詩悼亡友, 次韻'), 1755년에 지은 「정월 보름날 김자 계윤 및 순자舜咨와 약속해 달구경을 하며 매죽사梅竹社와 매초루賣貂樓의 옛일을 생각하다」(원제 '上元約金子季潤、舜咨玩月, 懷竹社貂樓舊事') 등이 그것이다. 한편 이인상은 1747년에 김상숙을 위해 〈이송도〉二松圖를 그리고 거기에 찬贊을 지어 준 바 있다.[6]

5 "近尤閉塞不出, 盖亦高士也."(洪樂純,「雜錄」,『大陵遺稿』권8); "坯窩金先生, 有道人也. (…) 以故衆皆稱其有道"(성대중,「書坯窩重言帖後」,『靑城集』권8) 등의 언급 참조.
6 『뇌상관고』제5책의 '爲金子季潤作二松作贊'이라는 글을 통해 그 사실을 알 수 있다. 찬(贊)은 다음과 같다: "雖以松栢之貞, 而喜其生之直而惡其曲. 曲者附之以蔦蘿, 直者配之以

위에 거론한 시 가운데 「김 진사 계윤이 죽은 벗을 애도하는 시를 부쳤기에 거기에 차운하다」라는 시는 이인상과 김상숙의 친분을 잘 보여준다. 이 시에는 다음과 같은 긴 병서幷序가 붙어 있다.

> 정묘년(1747) 정월 보름, 달빛이 몹시 밝은 밤에 유자兪子 태소太素 및 계윤과 종로를 거닐다가 매초루賣貂樓에서 몹시 취하도록 마셨다. 유자가 가져온 귤주橘酒를 다 마셔 버리자 서로 이끌고 광통교廣通橋에 있는 술집으로 들어가 몇 잔을 더 기울인 뒤 천천히 달빛을 밟으며 오경보吳敬父의 집을 방문하여 밤늦은 시각에야 자리를 파하였다. 무진년(1748) 정월 보름, 내가 영남에 있을 적에 계윤은 병석에 있으면서 태소의 시를 보내왔다.

> 병들어 읊조리거늘 벗이 멀리 있어
> 정월 보름 적적하고 근심스럽네.
> 달 돌아오니 오늘 밤 이리 좋은데
> 사람은 예전처럼 놀기 어렵네.
> 술 팔던 저자 잊지 못하고
> 괜시리 매초루 떠올리누나.
> 흥이 나면 찾아가고자
> 잔등殘燈을 그대 위해 남겨 두었네.[7]

石. 吁嗟乎季潤! 絕私意, 操明德, 惟良朋是聽, 而師象古訓, 觀玆圖而爲式!" 요컨대 소나무의 곧음을 본받으라는 말이다.
7 김상숙의 이 시는 『坏窩草』 권2(영남대 소장)에 '上元病中寄元靈'이라는 제목으로 실려 있다.

내가 미처 화답하지 못한 사이 태소가 객지인 화원花園에서 세상을 하직하였으니 마치 이 시가 그걸 예언한 듯하여 차마 다시 계윤과 달을 보며 술을 마실 수가 없었다. 경오년(1750) 정월 대보름, 구름에 가려 달이 조금밖에 보이지 않아 사람으로 하여금 더욱 서글프게 하였다. 계윤과 나는 다 도성에 있거늘, 태소의 무덤에는 풀이 이미 묵었을 터이다. 계윤이 시를 세 편 부쳤는데, 모두 전운前韻을 썼는지라 슬프고 괴로워 읽을 수가 없었다. 나는 그 뜻에 다음과 같이 화답한다.[8]

'태소'는 박지원의 처숙妻叔 이양천李亮天과 절친했던 유언순兪彥淳 (1715~1748)의 자다. '화원'花園은 경상북도 달성군 화원면을 말한다. '매초루'는 종로에 있던 술집이다.

김상숙이 오찬과도 절친했음은 이인상이 지은 「계윤씨의 이전 시에 답하다」라는 시의 다음 구절, 즉 "술이 깨면 남간南澗에 사는 벗의 운림雲林으로 달려오고/술 취하면 북산北山에 사는 사람의 동기銅器를 두드리네"(醒走雪林南澗友, 醉敲銅器北山人)에서 확인된다. 이 시구에서 '남간에 사는 벗'은 이인상을 가리키고, '북산에 사는 사람'은 오찬을 말하며, '동기'銅器는 오찬의 집에 수장收藏되어 있던 고기古器를 가리킨다.

② 관지 중에 "곽충서의 지연紙鳶"이라는 말이 보이는데, 여기에는 다음과 같은 고사故事가 있다: 곽충서는 비단을 가져와 그림을 요구하는 사

8 「金進士季潤寄詩悼亡友, 次韻」, 『뇌상관고』 제2책(『능호집』 권2): 번역은 『능호집(상)』, 319~320면 참조.

람이 있으면 반드시 화를 내며 가버렸고, 스스로 흥취가 일어나야 그림을 그려 주었다. 그런데 기岐 지방의 한 부자 자제가 곽충서에게 매일같이 술을 대접하며 탁자 위에 비단과 좋은 종이를 펼쳐 그림을 그려 줄 것을 간청하였다. 그러자 곽충서는 수십 폭의 종이 두루마리를 집더니 그 첫머리에는 얼레를 든 아이를 그려 놓고 반대편에는 연鳶 하나를 그려 놓은 후 중간에 긴 선을 그어 얼레와 연을 이어 놓았다. 부자 자제는 그림이 시원찮다고 생각해 그만 사절하였다.[9]

곽충서는 송초宋初의 화가로 전서篆書에 능했다.[10] 그는 필법이 고고高古하고, 품격이 고묘高妙한 그림을 그렸다. 명나라 장축張丑의 『청하서화방』淸河書畵舫이라는 책에서는, 곽충서의 그림은 "천외수봉天外數峰에 대략 필묵을 가했다. 그러나 사람들로 하여금 보고 심복하게 하는 것은 필묵의 밖에 있었다"[11]라고 했다.

이인상은 평소 중국 문인화가의 계보에 속한 곽충서에 유의하고 있었던 듯하다.[12] 『뇌상관고』에 실린 「관아재《사제첩》 발문」이라는 글에도, "관아재(조영석 - 인용자)를 종이연을 그린 곽공郭公(곽충서 - 인용자)과 견주어 볼 때 어찌 높지 않겠는가"[13]라고 하여, 곽충서의 지연紙鳶을 언급하고 있다. 1744년에 쓴 글이다.

9 郭若虛, 『圖畵見聞誌』 권3.
10 《고씨화보》에서는 "(곽충서 - 인용자)以篆隸繪事"(『中國古畵譜集成』 제2권, 69면)라고 했다.
11 "如郭忠恕畵, 天外數峰, 畧有筆墨, 然而使人見而心服者, 在筆墨之外也."(張丑, 「野老紀聞」, 『淸河書畵舫』)
12 이인상은 곽충서를 「觀我齋麝臍帖跋」(『뇌상관고』 제4책)에서도 언급하고 있다. 이에 대해서는 본서, 〈유천점도〉 평석을 참조할 것.
13 "比之郭公之寫紙鳶, 豈不高歟!"

그러므로 이인상이 이 그림의 관지에서 '나는 사람들로 하여금 곽충서의 지연紙鳶을 떠올리게 그렸다'라고 한 것은, 애초 여백이 많은 간일簡逸한 그림을 그렸다는 뜻이다.

이 그림의 관지에서 또 하나 따져 봐야 할 것은 '장백산'이라는 말이다. 장백산은 곧 백두산이다. 따라서 이 그림은 '본국산수'에 해당한다. 〈구룡연도〉에서 보듯, 이인상의 본국산수는 실경과는 사뭇 다르며, 실견實見의 체험을 토대로 흉중구학胸中邱壑을 표현했다고 여겨진다. 그렇기는 하나 어쨌든 실견이 토대가 되고 있음은 분명하다. 그러나 이 그림은 그렇지 않다. 이인상은 장백산을 실답實踏한 적이 없다. 그러므로 이 그림은 전적으로 상상 속의 장백산을 그린 것이다. 현재 전하는 이인상의 산수화 중 조선의 산수를 그린 그림으로서 전적으로 상상에 기대어 그린 것은 이 작품이 유일하다. 그러니 이 그림은 이인상의 본국산수화 가운데 이례적인 작품이라 할 것이다. 왜 이인상은 이처럼 이례적으로 가 보지도 않은, 저 북방의 산을 그린 것일까?

다음의 기록들이 단서가 된다.

(1) 단릉丹陵은 물이 오백이고
 백산白山은 고개가 삼천이네.
 丹山水五百,
 白山嶺三千.[14]

14 「寄贈敬父三水謫居」, 『단릉유고』 권8.

(2) 오경보는 마침내 직언을 올린 게 죄가 되어 최북단으로 유배가
게 되어 쉬지 않고 밤낮으로 길을 달려 일천육백 리를 갔는데, 삼강
三江[15]이 장백산 발치에 아득하였다.[16]

(3) 나는 고故 정언正言 오군 경보와 옛 붕우의 도리로써 서로 권면
했다. 군은 직언으로 죄를 얻어 북변北邊의 장백산 아래서 죽었다.[17]

(1)은 이윤영이 지은 「경보의 삼수 귀양지에 부쳐 보내다」라는 연작시
제6수의 한 구절이다. '백산'은 장백산을 가리킨다. "고개가 삼천"이라는
말은, 산등성이가 아주 많다는 뜻이다. (2)는 김순택이 지은 「오경보 제
문」의 한 구절이다. 장백산 아래의 아득한 강을 말하고 있음이 특히 주목
된다. (3)은 김순택이 지은 「상모相謨의 처 오씨 묘지墓誌」의 한 구절이
다. 김순택의 아들 상모는 오찬의 딸과 어릴 때 정혼하여 서로 부부가 되
었던바, 김순택과 오찬은 사돈간이다.

이윤영과 김순택은 모두 오찬의 절친한 벗들로서, 단호그룹의 핵심
멤버들이다. 이들은 이인상과도 존재관련이 깊다. 주목되는 것은, 이 단
호그룹의 멤버들 글 속에 '장백산'이 오찬의 유배 및 죽음과 관련해 언
급되고 있다는 사실이다. 오찬은 함경남도 삼수의 어강魚江이라는 곳에
유배되었다. 인용문 (2)에서 '변방의 강이 아득하다'고 한 것은 이 때문

15 삼수(三水)를 말한다.
16 "竟坐以言, 投于極北, 疾馳倍道千有六百, 三江荒渺長白之躇."(김순택, 「祭吳敬父文」,
『志素遺稿』 제2책)
17 "余與故正言吳君敬父, 嘗相勉以古朋友之道. 君以直言得罪, 卒于北邊長白之下."(김순
택, 「相謨婦吳氏墓誌」, 『지소유고』 제3책)

이다.

이인상은 오찬을 애도한 「소화사」素華辭라는 글에서, 인용문 (1)이 포함된 이윤영의 시를 읽었음을 밝히고 있다.[18] 이인상은 또 김순택과 아주 가까운 사이였으므로 그가 지은 오찬의 제문도 읽어 보았을 개연성이 높다. 또한 설사 그렇지는 않다 하더라도, 이들이 오찬의 유배지에 대한 정보를 서로 공유했을 것은 분명하다. 이런 중에 '장백산'이 이인상의 마음 속에 들어와 자리하게 된 것은 아닐까. 이렇게 추정한다면 〈장백산도〉는 적어도 오찬의 유배 후에 그린 그림이 된다.

오찬이 유배된 것은 1751년 7월이다. 당시 이인상은 음죽 현감으로 재직중이었으며, 2년 후인 1753년 4월에 벼슬을 버리고 야인野人으로 돌아왔다. 한편 김상숙은 앞에서 살핀 대로 1752년 이래 말단 경관직京官職을 역임하다가 1759년 1월 말에서 2월 초 사이에 낭천 현감으로 부임하였다. 이런 점을 고려하면 이인상이 가을비 내리는 중에 사직동에 있던 김상숙의 집을 찾은 것은 음죽 현감에서 물러난 1753년 4월 이후가 아닐까 생각된다. 이렇게 추론해 들어가면 〈장백산도〉는 1753년 이후에서 김상숙이 지방관으로 나가기 전인 1758년 가을 사이에 그려진 것으로 그 창작 시기가 좁혀진다.[19] 그러니 이인상의 만년작에 해당한다.

18 "聞胤之賦別詩, 而辭忽悽苦, 若死別者."(「素華辭」, 『뇌상관고』 제5책)
19 이인상이 1755년에 쓴, 「북변(北邊) 순찰(巡察)을 노래한 아홉 곡. 홍 평사(洪評事) 양지(養之)를 받들어 전별하며」(원제 '北巡九闋. 奉贐洪評事養之', 『능호집』 권2)라는 시를 보면, 이인상은 오찬에 대한 슬픔을 말한 뒤 장백산에 대해 언급하고 있는데, 이로 보아 이인상에게 '오찬−북방−장백산'은 일련의 연상 작용 속에 있음을 알 수 있다. 또한 1755년 당시까지도 이인상의 흉중에는 오찬의 죽음에 대한 비통함과 장백산이 자리하고 있었음을 알 수 있다. 이 시의 제5수와 제6수는 다음과 같다: "정수사(淨水寺) 불전(佛前)에 누가 거문고 타리/어강(魚江)의 파도와 급류 소리 절로 구슬프네/북방에 떠도는 혼 부를 수 없거늘/돌아올 때 「소화사」(素華辭)나 읊어 주구려"(淨水佛前琴誰奏, 魚江濤瀨響自悲. 北有羈魂招不得, 歸輪爲唱素

김상숙 역시 오찬과 친분이 있었으므로 그 역시 이인상과 마찬가지로 장백산은 오찬의 기억과 연관된 산이었을 터이다. 이 점에서 장백산은 그림을 그려 준 사람과 그림을 받는 사람이 함께 공유하는 의미연관이 있는 셈이다.

지금까지의 논의를 고려하면 이 그림에서 근경의 산과 원경의 산 사이의 넓은 빈 공간은 '강'으로 간주되어야 마땅하다.[20] 한편 이 그림을 '이인상의 전형적인 모루도'로 간주한 연구자도 있지만,[21] 필자가 보기에 이 그림의 주제는 모루가 아니다. 화가의 화의畵意는 '산수'에 있으며, 모루는 어디까지나 산수를 구성하는 한 작은 부분에 불과하다. 이인상의 그림 중에는 실제 모루가 강조된 그림도 없지 않지만, 이 그림은 그런 그림과 동렬에 두기 어렵다.

이 그림은, 형形이 뚜렷한 전경의 산과 형形이 희미한 후경의 산이, 양/음, 강/약의 대대적待對的 관계를 이루고 있다. 그리고 이 관계의 중심에 광대한 '허'虛가 있다. 그래서 마치 이 '허'로부터 산들이 솟아나온 것 같은 착각을 불러일으킨다. 그것은 '무'無에서 '기'氣가 나오고, 기에

華辭); "옥규(玉虯)가 어찌 세상살이 근심 가련히 여기리/금단(金丹)도 노년엔 흰머리만 재촉할 뿐/장백산(長白山) 덮은 태곳적 눈으로/속진(俗塵) 털고 마음 맑혀 돌아오시길."(玉虯誰憐度世思, 金丹歲暮鬢華催. 長白山頭太始雪, 剜君塵髓濯神來) 홍자가 북평사에 보임된 것은 1755년 가을(정확히 말해 7월 11일)이다. 이인상의 이 시는 그 직후에 지어졌을 것이다. 혹 이때를 전후해 〈장백산도〉가 그려졌을 가능성도 배제하기 어렵다. 이인상이 김상숙의 집에 찾아간 때가 바로 가을이기 때문이다. 홍자가 북방으로 떠나게 되어 그를 전별하는 시를 지은 이인상에게 장백산은 더욱 흉중에 자리했을 터이고 그러던 중 흥취가 차올라 그림을 그리게 되었을 수 있다.

20 민경옥, 「능호관 이인상의 회화연구」(홍익대 석사학위논문, 2007), 50면에서는 화면 중간의 이 빈 공간을 천지연(天池淵)으로 보았는데, 동의하기 어렵다.

21 유홍준, 『화인열전 2』, 102면.

서 '형'形이 나온다는, 저 도가의 존재론을 떠올리게 한다. 아닌 게 아니라 이 그림은 실實보다는 '허'虛의 운용에서 오묘함과 운치를 보여주며, 그 점에서 이인상의 작품 중 일품逸品의 자리를 점한다.

'허'의 비범한 운용은 화면 중앙의 대부분을 점하는 여백에서만이 아니라, 원경의 산들에서도 확인된다. 이 그림을 실물로 보면, 오른쪽 절반의 원산들은 산 뒤에 산이 있고 그 산 뒤에 다시 산이 있어 무한한 여운을 자아낸다. 그리하여 '화외지화'畫外之畫라는 말을 떠올리게 된다. 왼쪽 절반의 원산들에는 초묵焦墨이 조금 가해져 있는데, 이는 '허중유실'虛中有實을 보여준다.

이 작품은 필법이 주가 되고 있지만, 원산의 기슭과 중앙부의 근산에 약간의 담묵淡墨이 구사되어 운치를 돋운다. 또한 근경의 산들에는 절대준折帶皴을 절제 있게 사용하였다

이렇게 볼 때 이 그림은 비록 오찬의 기억과 연관되어 이인상의 흉중에 들어와 있던 장백산을 그렸다고는 하나, 슬픔이나 우수의 감정을 표백하고 있기보다는 고고하고 소산蕭散한 기운을 드러내고 있다. 그러나 미적으로 승화된 이 의경意境 속에 처연함과 쓸쓸함이 담겨 있을지 모른다.

③ 끝으로, 다시 이 그림의 관지에 대해 좀더 음미하기로 한다. 이 그림은 이인상의 작품 가운데 유일한 장폭의 횡축橫軸이다. 아마 김상숙이 긴 종이를 내놓아 거기에 맞춰 그림을 그리다 보니 그리 되었을 것이다. 이인상이 관지에서 곽충서의 종이연을 언급한 것은 이 점과 관련된다. 즉, 그림을 그려달라고 내놓은 장폭의 종이 때문에 이인상은 홀연 곽충서의 종이연 고사를 떠올린 것이다.

이 관지의 내용은 다음과 같이 분절된다.

① 가을날 우중에 김상숙의 집에 들렀다.

② 상숙이 종이를 내어 그림을 그려 달라고 했다.

③ 곽충서의 종이연을 떠올리게 하는 그림을 그렸다.

④ 상숙이 웃으며 "원령이 게으름이 심하구려"라고 했다.

⑤ 이 때문에 붓 가는 대로 그리고 한번 웃었다.

앞에서 말했듯, ②와 ③ 간에는 내적 연관이 있다. 문제는 ④, ⑤다. ④는 ③에 대한 반응이다. 김상숙이 이인상의 그림을 잘못 알아보고 이런 말을 한 것은 아니며 오히려 이인상의 화의를 꿰뚫어보고 한 말이라고 생각된다. 김상숙이 말한 '게으름'(원문은 '懶')이란 무엇인가. 그것은 일상적인 어법의 '나태'를 뜻하는 말이 아니라, 예술미학상의 어떤 태도와 정신적 지향을 가리키는 말로 이해된다. 단적으로 말해 곽충서의 종이연 그림이 구현코자 한 것이 바로 그것이다.[22] 그러므로, 김상숙은 이인상이 그림을 그릴 때의 마음, 즉 사람들로 하여금 곽충서의 종이연을 떠올리게 그리려고 했던 마음을 이심전심以心傳心으로 간파했다고 생각된다. 그 언어적 표현이 곧 "원령이 게으름이 심하구려"인 것이다. 김상숙은 자기대로의 서예 미학을 갖추고 있었으며[23] 무욕과 담박을 중시하는 도가 사상에 깊이 들어가 있었던바, 이인상과 예술적 취향을 공유하였다.

⑤는 ④에 대한 반응이다. 이인상이 웃은 것은 민망하거나 무색해져

22 《개자원화전》초집 제1책에 실린 「青在堂畫學淺說」의 "若郭恕先(곽충서 - 인용자)之紙鳶放線, 一掃數丈, 而爲臺閣, 牛毛繭絲, 則繁亦可, 簡亦未始不可"라는 말 참조. '청재당'은 왕개(王槪)의 호다.
23 『坯窩遺稿』(대전 연정국악원본)에 실린 「與黃士用書」, 「書隸字筆訣後」등 참조. 또 심익운(沈翼雲)의 『백일집』(百一集)에 실린 김상숙의 「필결」(筆訣)도 참조.

서 웃은 것이 아니다. 김상숙이 자신의 심의心意를 간파한 것을 알고서 웃은 것이다. 그러므로 이 관지가 보여주는 두 사람의 짧은 대화는, 두 예술의 고수가 서로의 마음을 알아보고는 '화락'해하는 장면을 포착해 놓고 있다 할 것이다. 그러므로 이 장면은, 백아가 높은 산을 생각하며 금琴을 타면 그 벗 종자기가 그 연주된 음악에서 백아의 마음을 읽어 내고는 "높고 높도다, 산이여!"라고 말한 것을 연상시킨다.[24]

이 그림의 관지는 그 위치와 형태상 그림의 구도에서 중요한 몫을 하고 있음은 물론이려니와, 그 내용상 그림의 독해에 중요한 시사를 제공하고 있다. 더 나아가 이 관지는, 비록 짧은 글이지만, 그 풍부한 함축성으로 인해 한 편의 '문학작품'으로 간주되어도 좋지 않은가 생각된다. 문학과 회화를 따로따로 연구하지 말고 '통합인문학'적으로 연구해야 할 필요성이 이런 데서도 확인된다.

24 백아와 종자기의 고사는 『列子』, 「湯問」 참조.

22. 검선도劍僊圖

① 그림 좌측 하단에 다음과 같은 관지가 보인다.

做華人劍僊圖, 奉贈醉雪翁.

鐘崗雨中作.

우리말로 옮기면 다음과 같다.

중국인의 〈검선도〉를 본떠서, 취설옹에게 봉증
하다.

종강에서 우중雨中에 그리다.

'검선'劍僊이라는 말에는 두 가지 뜻이 있다. 하나는 검술에 능한 선인
仙人이라는 뜻이고, 다른 하나는 검술이 입신의 경지에 들어간 검객을 뜻
한다. 전자는 '선인'임이 중요하고, 후자는 '선인'과 아무 관련이 없으며
실제상 검협劍俠을 가리킨다. 그렇긴 하나 허균이 창작한 「장생전」蔣生傳
의 '장생'蔣生이라는 인물에서 볼 수 있듯, 선인의 이미지와 검협의 이미
지는 서로 결합되어 있는 경우도 있다.¹
이 그림 속의 인물은, 그 풍기는 분위기나 배경으로 그려진 소나무의

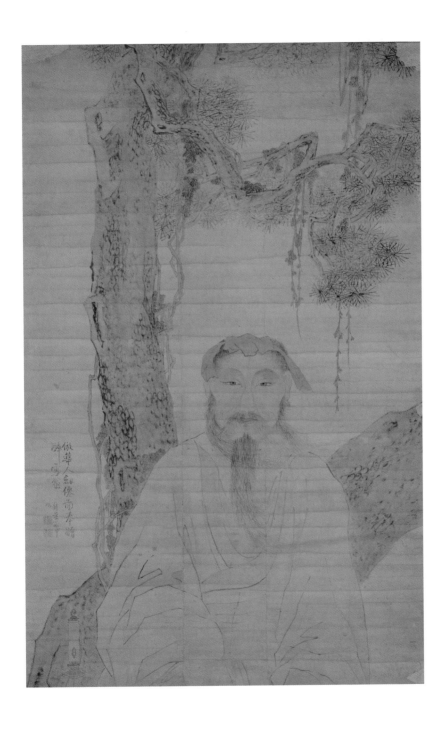

〈검선도〉, 지본담채, 96.7×62cm, 국립중앙박물관

고고함 등을 고려할 때 단순한 검객은 아니며 '선인'으로 여겨진다.

이인상은 어릴 적부터 중국의 선인들에 관심을 보였다. 다음 글이 참조된다.

『집화선』集畵仙²은 석각石刻으로 1권이다. 나는 7세 때 마마를 앓고 나았는데 집안에서 기뻐하며 '고운 마마'라고 이르면서 다투어 노리개를 주셨다. 선고先考께서는 네모난 거울을 주셨다. 나는 작은아버지께 아뢰기를, "제가 마마를 몹시 곱게 앓았으니 원컨대 이 그림책을 얻었으면 합니다"라고 하였다. 작은아버지는 웃으시며, "그림은 아이의 급무急務가 아니니라"라고 말씀하시고서는 다른 노리개를 주시었다. 그 후 10년, 나는 작은아버지를 모시고 폭서曝書를 하던 중 이 책을 발견하고는 웃었다. 작은아버지는 그 까닭을 묻고는 말씀하시기를, "그런 일이 있었지! 네가 힘써 공부한다면 그림을 보는 겨를을 둔다 한들 무슨 상관이 있겠느냐"라고 하시고는 마침내 이 책을 내게 주셨다. 나는 삼가 이 책을 받아서 물러나와 매양 이 책을 쓰다듬으며 우리 집안이 성盛할 때의 일을 서글피 추념追念하였다. 하지만 어린 자식이 장난하다가 부주의하여 네모난 거울은 불에 소실消失되고 말았으니 슬프도다! 8년 뒤인 계축년(1733) 겨울에 삼가 쓴다.³

1 박희병, 『한국고전인물전연구』(한길사, 1992), 205면 참조.
2 '선인(仙人)'을 그린 그림을 모아놓은 책이라는 뜻이다.
3 "『集畵仙』, 石刻凡一卷. 麟祥七歲病痘而差, 家內懽悅, 謂之鮮痘, 競與以玩好. 先考授余以方鏡. 余告于季父曰: "侄爲痘甚鮮, 願得此畵卷." 季父笑曰: "畵非兒急務." 授以他玩. 其後十年, 余侍季父曝書, 見此卷而笑. 季父問其故曰: "有是乎! 汝若力學, 而有看畵之暇,

「그림책에 쓰다」라는 글이다.[4] 이인상이 7세 때 살짝 마마를 앓았으며 그 무렵 이미 그림에 끌렸다는 것, 17세 때 이 그림책을 얻어 기뻐했다는 것, 24세 때인 1733년에 이 글을 썼다는 것 등을 알 수 있다. 이인상이 유년 시절부터 눈독을 들인 이 그림책이 다름 아닌 중국의 선인仙人들 그림을 모아 판각한 것이라는 사실은 주목을 요한다. 젊은 시절 이래 이인상이 가졌던 도가적 관심과 연결됨으로써다.[5]

이 그림은 이런 관심의 연장선상에 있는 것으로 생각된다. 그런데 관지 중에 보이는 '화인'華人(중국인)의 〈검선도〉는 대체 어떤 그림일까? 이 점에 대한 단서가 강백姜栢(1690~1777)의 문집 『우곡집』愚谷集에서 발견된다.

> 순양자純陽子를 그렸는데
> 필묵이 임리淋漓하여 온 화폭이 짙네.
> 길고 윤기 나는 머리는 검게 휘날리고
> 발그레한 색을 띠어 얼굴이 늙지 않았네.
> 신변身邊의 검劍에는 흰 기운이 나고
> 등 뒤의 소나무에는 맑은 바람이 부네.
> 옛 나무 등걸 같은 기이한 모습은

何傷也?" 遂授此卷. 余敬受而退, 每撫此卷, 愴念吾家全盛時事, 而小子嬉惰, 方鏡失于火, 悲夫! 後八年癸丑冬月, 敬識."(「畫卷識」, 『뇌상관고』 제4책)

4 이 글은 『능호집』에는 없으며, 『뇌상관고』에 실려 있다.

5 이인상이 도가서에 관심을 가졌으며, 평생 도가의 내단수련을 해왔음은 본서, 〈모루회심도〉 평석 참조.

응당 유행종柳行從⁶일 테지.

貌出純陽子, 淋漓滿幅濃.

綠飄長潤髮, 紅帶不凋容.

白氣身邊劒, 淸風背後松.

奇形如古桧, 應是柳行從.⁷

　인용된 시는 강백이 철산鐵山에 귀양가 있을 때 지은 「여순양呂純陽
그림에 제題하다」 전문이다. 강백이 귀양에서 풀려난 것이 1732년이니,⁸
이 시는 적어도 1732년 이전에 쓴 것이라고 할 수 있다.

　이 시에서 말한 '순양자'純陽子는 당唐의 선인仙人 여동빈呂洞賓을 말
한다. 여동빈은 당唐나라 의종懿宗(재위 기간 860~873) 때 진사 시험에 낙
방하여 장안의 주사酒肆에 노닐다가 종리권鍾離權이라는 신선을 만나 득
도한 것으로 알려져 있다. 『전당시』全唐詩에 그의 시가 여럿 수록되어 있
는데, 그중에 「득화룡진인검법」得火龍眞人劍法이라는 작품을 통해 그가
화룡진인火龍眞人에게 검법을 전수받았음을 알 수 있다. 실제로 여동빈
은 '검선'으로 한국과 중국 양국에 널리 알려진 인물이다.⁹

　주목되는 것은 이 시의 내용이 이인상이 그린 〈검선도〉와 유사하다는

6　'유행종'(柳行從)은 여동빈에게 감화를 받아 신선이 된 늙은 버드나무를 가리킨다. '행종'
(行從)은 시종(侍從)이라는 뜻이다. 여동빈이 세 번 악양루에 이르러 악양성(岳陽城) 남쪽에
있던 버드나무의 정령을 감화시켜 신선이 되게 했다는 고사가 있다. 원(元)나라 곡자경(谷子
敬)이 쓴 잡극(雜劇) 「여동빈삼도성남류」(呂洞賓三度城南柳)의 끝부분에 보면 여동빈이 신
선이 된 노류(老柳)를 데리고 서왕모의 반도회(蟠桃會)에 참석하는 장면이 나온다.
7　姜栢, 「題呂純陽畵」, 『愚谷集』 권2.
8　김경숙, 『조선 후기 서얼문학 연구』(소명출판, 2005), 25면.
9　조인희, 「조선 후기의 여동빈에 대한 회화 표현」, 『미술사학연구』282, 2014; 장현주, 「송대
여동빈 신앙의 유행」, 『도교문화연구』38, 2013 참조.

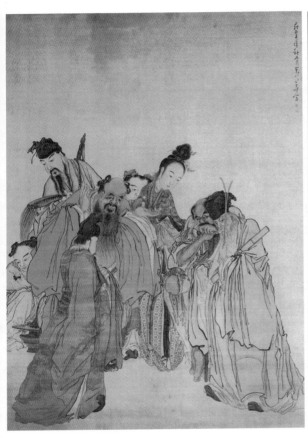

황신, 〈팔선도〉 속의 여동빈, 견본채색, 228.5×164cm, 泰州市博物館(좌)

김홍도, 《신선도 8첩병풍》 중 〈삼선〉三仙 속의 여동빈, 견본담채, 128.4×36.4cm, 국립중앙박물관(우)

사실이다. 이 점으로 미루어 보아 이인상이 본 중국인의 〈검선도〉와 강백이 본 그림은 같은 것이 아니었을까 생각된다. 이 중국인 화가가 누구인지는 현재 알 수 없다. 다만, 이인상이 관지에서 그 이름을 구체적으로 밝히지 않고 '화인'華人(중국인)이라고만 한 것으로 보아 청나라 사람일 가능성이 높다.

강백과 이인상은, 두 사람의 문집에 모두 상대방의 이름이 보이지 않는 것으로 보아, 교유가 있었던 것 같지 않다. 하지만 강백과 이봉환의 아버지인 이정언李廷彦은 서로 절친한 사이였다. 이봉환의 문집에도 이봉환이 이정언에게 준 시가 보인다.[10] 강백이 유배지에서 감상하고서 제화시를 붙인 이 그림은 당시 누구의 소장품이었을까? 다음 시가 이 물음에 대한 실마리를 제공한다.

> 다닐 때는 관關·장張의 『삼국지연의』를 암송하고
> 앉아서는 계견鷄犬이 그려진 〈무릉도〉武陵圖를 모사했지.
> 서음書淫과 화벽畵癖의 취미 기쁘게도 서로 같아
> 옛적에 때때로 서화를 꺼내 나에게 보게 했지.
> 行誦關張三國傳, 坐模鷄犬武陵圖.
> 書淫畵癖歡相得, 疇昔時時出食吾.[11]

강백이 이정언을 위해 쓴 만시다. '관關·장張'은 『삼국지연의』의 관운장과 장비를 말한다. 〈무릉도〉는 〈무릉도원도〉를 이르고, '서음'書淫은 독

10 「姜察訪柏自湖西來過」, 『雨念齋詩文鈔』 권1.
11 강백, 「李美伯廷彦挽」, 『愚谷集』 권6. '미백'(美伯)은 이정언의 자(字)이다.

서벽을 이른다. 제4구의 '식'食자를 묘하게 썼다. 이정언이 수시로 자신이 소장하고 있던 책과 그림을 꺼내어 보여줌으로써 강백의 마음을 살지게 한 것을 이리 표현했다.

이 시를 통해 이정언에게 화벽畵癖이 있었으며, 자신이 소장한 그림을 때때로 강백에게 보여주곤 했던 것을 알 수 있다. 이리 볼 때 강백이 유배지에서 본 그림은 이정언의 소장품이었을 가능성이 높다.

이정언은 이인상 종고모 할머니의 사위였던바 이인상과 인척간이다. 그러니 이인상은 이정언의 소장품인 〈여순양도〉呂純陽圖, 즉 〈검선도〉를 과안할 기회가 있지 않았을까 한다. 이정언이 죽은 것은 1743년이다. 따라서 이인상은 이정언의 사후 이봉환을 통해 이 그림을 보았을는지 모른다.

이상의 논의를 통해 이인상이 그린 〈검선도〉 속의 인물을 여동빈으로 본 선행 연구의 추정은 타당한 것으로 판단된다.[12]

이인상은 여동빈의 시의詩意를 그림으로 그리기도 했으니 〈회도인시의도〉가 그것이다.[13]

이 그림은 이인상 스스로 밝히고 있듯 중국인이 그린 〈검선도〉의 방작倣作이다. 그렇기는 하나 이인상이 중국인의 〈검선도〉를 그대로 본떠 그린 것으로는 생각되지 않는다. 아마도 중국인이 그린 〈검선도〉의 필의筆意는 본뜨되 자기대로의 창의를 가미해 적지 않은 변형을 가했으리라 본다.[14] 이인상이 심주의 그림을 본떠 그린 〈방심석전막작동작연가도〉를 통

12 유홍준, 「능호관 이인상의 생애와 예술」, 36면.
13 본서, 〈회도인시의도〉 평석 참조.
14 '방작'(倣作)이라는 것이 본래 그런 것이다. 이 점은 한정희, 「중국회화사에서의 복고주의」, 『한국과 중국의 회화』, 38면 참조.

해 그 점을 유추할 수 있다.[15]

　요컨대, 이인상이 이 그림을 그린 것은 검선 여동빈의 도상圖像 속에 자신의 이념과 생에 대한 지향을 담고자 해서일 것이다.

　② 이 그림의 좌측 하단에는 소나무에 세워 놓은 칼이 보인다. '칼'은 소나무와 함께 이인상의 정신세계에서 대단히 중요한 표상이다. 이 점을 이해하기 위해서는 이인상의 시문을 좀 자세히 살필 필요가 있다. 먼저 다음 자료를 보자.

　　아이적에 칼을 좋아해 누란樓蘭에 뜻이 있었네.
　　童年愛劒志樓蘭.[16]

　이인상이 젊은 시절 지은 시의 한 구절이다. '누란'은 한대漢代에 서역에 있던 나라인데, 흔히 북방의 오랑캐를 가리킬 때 이 말을 쓴다. '누란에 뜻이 있었다'는 것은 누란을 정벌해 공을 세울 뜻이 있었다는 말인데, 북벌과 관련해 한 말로 보인다. 이 자료에서는 두 가지 중요한 사실이 확인된다. 하나는 이인상이 어릴 때부터 유난히 칼을 좋아했다는 사실이고, 다른 하나는 이인상에게서 칼은 북벌과 연관되기도 한다는 사실이다.[17] 이인상이 칼을 혹애했음은 다음 기록에서도 확인된다.

15　본서, 〈방심석전막작동작연가도〉 평석 참조.
16　「金子孺文舍, 夜會諸子」, 『뇌상관고』 제1책. 이 시는 김순택의 『志素遺稿』 제1책에도, 「伯玄美卿元靈夜至, 次簡齋韻」이라는 시 아래에 「元靈和」라는 제목으로 부기되어 있다.
17　북벌과 늘 연관된다는 말이 아니라, 북벌(정확히 말해 북벌에의 염원)과 '종종' 연관되기도 한다는 말이다.

꾸짖었네, "내가 칼을 좋아하며

부질없이 존주尊周를 말한다"고.

꿈에 요동 벌판으로 가

준마駿馬를 달리자고 약속했네.

농담하며 서로 서글퍼하는 중에

또한 고충을 드러냈네.

嗔我好劍,

空言尊夏.

夢汎遼野,

約馳駿馬.

謔笑相憐,

亦發苦衷.[18]

「이달원李達源 제문」의 한 구절이다.[19] 이달원은 이인상이 칼을 좋아하
며 괜스레 존화尊華를 말한다고 꾸짖었다고 했다. 이 자료 역시 이인상의
칼에 대한 집착에 이념적 지향성이 내포되어 있음을 말해 준다.

다음은 풍서豊墅 이민보李敏輔가 쓴 이인상의 만시다.

강개하여 평소에 고안苦顔이 많았으나

두 눈은 진세塵世를 좁게 여겼네.

18 「祭李仲培文」, 『뇌상관고』 제5책.
19 이달원은 이인상의 벗으로, 자(字)가 중배(仲培)다. 집이 가난해 시서(詩書)를 포기하고
무직에 종사했던 인물이다. 아마 서얼이 아닐까 생각된다.

만나면 의기투합해 당장 술마시니
흡사 비가悲歌 부르고 축筑을 타는 자리에 있는 듯.
慷慨平居多苦顔,
乾坤雙眼隘塵寰.
相逢意氣當場飮,
宛在悲謌擊筑間.[20]

이 시의 제4행 "비가悲歌 부르고 축筑을 타는 자리에 있는 듯"은, 사마천의 「자객열전」에 나오는 형가荊軻와 고점리高漸離의 고사를 인거引據한 말이다. 두 사람은 모두 협객이다. 이 자료는 강개한 성격의 이인상에게 협기俠氣 같은 것이 있었음을 말해 준다. 이인상은 종종 술을 마시면 강개해져 심중의 말을 토로하곤 했었던 듯한데, 이 만시는 이인상의 그런 면모를 포착해 제시한 것이다. 이민보의 만시는 이인상의 다음 시와 결부시켜 읽으면 더욱 이해가 잘된다.

뉘엿뉘엿 해 지고 별이 나오니
가을소리 맑고 일만 숲이 같네.
천둥과 비에 노룡老龍은 바다로 가 몸 서리고
구름 낀 하늘 서늘한 전나무엔 바람이 드세네.
흰머리 자라니 검객劍客이 늙었고
국화 지지 않았건만 술은 다했네.

20 이민보, 「李元靈挽」, 『豊墅集』 권1.

이 밤 벗님은 잠 못 이루고

달빛 속에 산과 바다 보고 있겠지.

落景依依星出空, 秋聲淸澈萬林同.

老龍雷雨蟠歸海, 寒檜雲天鬱送風.

白髮應長劍客老, 黃花未歇酒杯窮.

故人此夜能無睡, 巨嶽洪溟看月中.

기러기 울음 연이어 먼 허공에 울리는데

남쪽 물가 저녁 경치 뉘와 함께 바라볼꼬?

온갖 티끌 사라지고 가을해 밝은데

이기二氣는 나뉘고 멀리 바람이 부네.

박달나무 베니 산의 나무와 함께 늙을 만하고

뗏목 타고 바다 멀리 떠나고 싶네.

생각노라 연燕나라 저자의 슬픈 노래 부르던 이들

술집에서 서로 만나 칼 찌르며 뽐내던 일.

霜鴈連聲下遠空, 南皐晚眺與誰同.

萬塵消歇明秋日, 二氣橫分騁遠風.

伐輻可堪山木老, 乘桴欲略海雲窮.

緬懷燕市悲歌侶, 擊劍相邀酒肆中.[21]

「가을에 감회가 있어 이백눌에게 화답하고 인하여 해악유인海嶽游人

21 「感秋和李伯訥, 因懷海嶽游人」, 『능호집』 권1; 번역은 『능호집(상)』, 100~101면 참조.

을 그리워하다」라는 시 연작이다. '이백눌'은 이민보를 말한다. 이 시 제
1수의 제5구 "흰머리 자라니 검객劍客이 늙었고"는 주목을 요한다. 시
적 표현이기는 하나, 이인상은 스스로를 '늙은 검객'에 비기고 있는 것이
다.²² 이 표현은 제2수의 마지막 두 구절, "생각노라 연燕나라 저자의 슬
픈 노래 부르던 이들/술집에서 서로 만나 칼 찌르며 뽐내던 일"과 연결
된다. '연나라 저자의 슬픈 노래 부르던 이들'은 곧 형가와 고점리를 말
한다. 이인상은 스스로를 검객으로 여기면서 옛 고사에 등장하는 강개한
검객들을 추상推想하고 있다 할 것이다.

다음 자료에 제시된 일화는 이인상의 이런 태도가 어떤 현실인식, 혹
은 어떤 이념적 기저基底에서 유래하는 것인지를 잘 보여준다.

> 이공(이인상-인용자)은 신공 소紹, 송공 문흠文欽과 친하였다. 서로
> 존주尊周의 의리를 강명講明했으며, 자호自號하기를 '대명유민'大明
> 遺民이라고 했다. 술에 취하면 즐겨 비가悲歌를 부르며 강개慷慨해
> 했으며, 문장을 지어 분만憤懣을 풀었다. (…) 일찍이 신공과 밤에
> 홍씨(홍자-인용자)의 청원관淸遠觀에서 술을 마셨는데, 밤이 이슥
> 해지자 신공이 거문고를 잡아 상성商聲을 냈다. 이공은 서글픈 표
> 정으로 이리 말했다.
> "지금 천하가 좌임左衽한 지 오래입니다.²³ 우리가 황명皇命을 위해
> 복수하지 못하니 구차하게 산들 무슨 즐거움이 있겠습니까."²⁴

22 이인상은 「소화사」(素華辭, 『능호집』 권4)라는 글에서도 자신을 "보산의 칼"(寶山之劍)이
라면서 칼에 비기고 있다. 본서, 〈산천재야매도〉 평석 참조.
23 중국이 오랑캐 수중에 들어간 지 오래라는 뜻이다.
24 "與申公韶·宋公文欽友善, 相與講明尊周之義, 自號曰大明遺民. 喜中酒悲歌慷慨, 爲文

이처럼 이인상의 강개한 태도, 협사적俠士的 멘탈리티, 강렬한 존주양이적尊周攘夷的 이념, 청淸에 대한 복수설치復讐雪恥의 염원 등이 그의 '칼'에 대한 혹애와 연결되어 있다.[25] 이 점에서 '칼'은 이인상을 특징짓는 대단히 중요한 하나의 표상이자 상징물이다.[26]

하지만 이인상의 정신세계에서 '칼'은 이런 의미에만 국한되지 않는다. 부차적이지만, 다음 두 가지가 지적될 필요가 있다.

하나는, 벽사辟邪 혹은 호신護身·수신修身의 의미다. 다음은 이인상이 쓴 어떤 시의 제목이다.

내가 일찍이 지리산에 있을 적에[27] 휴대용 칼을 주조했는데, 정통척正統尺으로 아홉 치였다. 급기야 설악산에 들어가서는,[28] 길을 가든, 머물러 있든, 자리에 앉든, 눕든, 비록 고요히 혼자 있을 때라도 칼을 항상 몸에 지니고 있으니 미더워 두렵지 않았다. 돌아오다 갈산葛山에 이르러 마상馬上의 누구累句로 시를 이루다.[29]

章以泄其憤. (⋯) 嘗與申公夜飮於洪氏淸遠觀, 夜將半, 申公操琴爲商聲, 公愀然曰: '今天下左袵久矣. 吾不能爲皇朝復讐, 苟生何所樂哉?'"(성해응, 「世好錄」,『연경재전집』권49)

25 이인상의 '칼'에 대한 관심은 민간 전승의 검객 이야기를 옮겨 놓은 「劍士傳」(『뇌상관고』제5책)에서도 확인된다.

26 '칼'이 심의(心意) 표현의 중요한 상징물이 되고 있음은 꼭 이인상만 그런 것이 아니다. 이윤영과 오찬 등 단호그룹의 중요한 인물들이 모두 같은 면모를 보여준다. 단호그룹의 칼에 대한 애호 및 그 의미는 본서, 〈북동강회도〉평석을 참조할 것.

27 사근도 찰방으로 있을 때를 말한다. 사근역이 지리산 인근에 있어 이리 말했다.

28 이인상은 벼슬을 그만둔 후인 1754년 가을에 설악산을 유람하였다.

29 「余嘗在智異, 鑄行劍, 準正統尺九寸. 及入雪嶽, 行住坐臥, 雖悄獨, 而劍常隨身, 恃而無惕. 歸到葛山, 馬上累句成篇」,『능호집』권2.

이 시 중에 다음과 같은 구절이 보인다.

> 혼자 다닐 때 이 칼로 나를 지키나니
> 고요한 밤에 가장 잊기 어렵네.
> 호랑이와 표범도 자취 감추거늘
> 도깨비가 어찌 감히 침상을 엿보리.
> 獨行用自衛, 靜夜最難忘.
> 虎豹遂潛跡, 魑魅敢逼牀.[30]

칼에 호신과 벽사의 의미가 부여되고 있음을 본다. 이인상은 삼인칠성 검三寅七星劍을 갖고 있었다. '삼인칠성검'은 인세寅年·인월寅月·인일寅 日에 만든 칼로서, 검신劍身에 북두칠성이 새겨져 있다. 이 칼은 벽사에 효 험이 있어 흉요凶妖를 제거하는 것으로 알려져 있다. 『연감유함』淵鑑類函 에 의하면, 당 태종에게 칠성검이란 고검古劍이 있었는데 칼에 새긴 칠성 七星이 북두성에 따라 나타나고 사라지고 한바, 태종은 늘 등불 아래에서 이를 시험하여 사람으로 하여금 살피게 했는데 구름이 북두성을 가리면 칼 위의 칠성도 곧 사라져 버렸다고 한다.[31] 허균의 「남궁선생전」南宮先生 傳에는, 남궁두의 스승 권 선사權仙師가 남궁두에게 내단 수련을 시킬 때 '각마성도'却魔成道를 위해 이 칼을 사용했다.[32] 이로 보면 삼인칠성검은 도가와 관련이 있는 칼이다. 이인상의 도가적 관심이 여기서도 확인되는

30 번역은 『능호집(상)』, 472면 참조.
31 『淵鑑類函』 권223, 武功部 18, 劍 4.
32 「南宮先生傳」, 『韓國漢文小說校合句解』(박희병 標點·校釋, 소명출판, 2005), 408면 참조.

셈이다. 송문흠은 이인상의 이 칼에 다음과 같은 명銘을 써 준 바 있다.

> 해와 달이 굳셈을 도와
> 칠성七星의 무늬가 환히 빛난다.
> 이 칼을 쥐면 반드시 베어
> 유약柔弱함을 끊어 버리리.
> 日月贊剛,
> 星文昭光.
> 操以必割,
> 柔道是絶.[33]

칼에 수신修身의 의미를 부여하고 있음을 볼 수 있다. 이처럼 선비가 칼에 '자수'自修의 의미를 부여함은 그리 새삼스러운 것은 아니다. 16세기의 도학자 남명南冥 조식曺植이 늘 칼을 차고 다니며 자신을 경계했다는 일화에서 보듯, 선비들에게 칼은 파사현정破邪顯正과 의義를 일깨우는 하나의 상징물이었다.

이인상은 침상에 이 삼인칠성검을 두었던 것 같다. 다음 글에서 그 점을 알 수 있다.

> 하늘이 늘 원옹園翁의 소졸함을 불쌍히 여겨
> 열흘 동안 비 내리니 그 은택 넉넉.

33 송문흠, 「李元靈雜器銘」, 『閒靜堂集』 권7.

고운 나무 점점 자라 오솔길 가리고

그윽한 꽃 계속 피어 집을 에웠네.

구름 기운 상牀 아래 칼에 밝게 비치고

시냇물 소리 침중서枕中書[34]와 어울리누나.

天意常憐園翁疎,

經旬行雨澤有餘.

漸長嘉木迷行徑,

不斷幽花繞臥廬.

雲氣透明牀下劍,

泉聲吹合枕中書.[35]

「비」라는 시의 일부다. 이인상은 여행 중에도 칼에 특별한 눈길을 주
고 있다.

구곡도인九谷道人의 벽상검壁上劍

한 자 남짓 그 칼날 번쩍거리네.

햇빛 반사해 싸늘하게 그림자 없고

허공에 무지개 만들며 어둑하니 기운을 뿜네.

이 칼은 고려 때 주조됐으며

길 주서吉注書[36]에게서 전해지는 것이라 하네.

34 '침중편'(枕中編)을 말한다. 원래 한(漢)의 회남왕(淮南王) 유안(劉安)이 베개 속에 비장
(祕藏)하였다는 도술서인데, 뒤에 귀중하게 간직하는 책을 두루 일컫는 말로 사용되었다.
35 「雨」, 『능호집』 권 2; 번역은 「비」, 『능호집(상)』, 509면 참조.

九谷道人壁上劒,

孤鋒炯炯一尺餘.

爀日倒輝寒無影,

斷虹照空氣黯噓.

此劒乃是高麗鑄,

傳自門下吉注書.[37]

충청도를 여행할 때 쓴 시다. 칼에 대한 이인상의 비상한 감수성을 거듭 확인할 수 있다.

이인상에게서 '칼'이 갖는 또 하나의 의미연관은 불우의식의 가탁假託이다. 이인상은 이따금 자신의 불우한 처지를 '서검'書劍의 이미지로 표출하곤 하였다. 다음이 그 한 예다.

갑匣 속의 칼과 서안書案의 책이 불평을 발하네.

匣劍牀書動不平.[38]

「가을밤에 신자익申子翊을 능호관에 머물러 자게 하며 함께 짓다」라는 시의 한 구절이다. 이 시에서 '칼'은 시인의 불평한 마음을 드러내는 매개물이다. 이런 시적 관습은 새삼스러운 것이 아니며, 동아시아에 오랜

36 원문은 "門下吉注書". 문하주서(門下注書)를 지낸 길재(吉再)를 가리킨다. 길재는 1389년(창왕 1)에 문하주서를 지냈다.
37 「冶隱劍」, 『능호집』 권 2; 번역은 「야은의 칼」, 『능호집(상)』, 531면 참조.
38 「秋夜留申子翊, 宿凌壺觀共賦」, 『능호집』 권 1; 번역은 「가을밤에 신자익을 능호관에 머물러 자게 하며 함께 짓다」, 『능호집(상)』, 173면 참조.

전통이 있다. 시인이 품은 불평지심不平之心의 시적 상관물로서의 이런 '칼'의 이미지는 불의한 현실에 대한 비판과 연결되기도 한다.

그렇다면 이 〈검선도〉의 칼은 이인상의 시문을 통해 확인되는 이 세 가지 '칼'의 표상 중 어느 것에 해당할까? 필자는 첫 번째와 두 번째 표상에 주목한다. 이 둘 중 꼭 어느 것이 더 규정적이라고 말하기는 어렵지만, 칼의 이념성과 척사적斥邪的 면모가 이 그림에 표현되어 있다고 생각한다. '칼의 이념성'이란 존화양이尊華攘夷와 복수설치를 말하고, '척사적 면모'란 불의를 배척하고 스스로의 올곧음을 지키는 것을 말한다. 이렇게 본다면 이 그림에서 칼은 이인상의 이념적 지향, 현실에 대한 태도, 아이덴티티 등과 관련된다. 특히 이 그림은 '칼'과 선인의 결합을 보여주고 있는바, 이인상의 도선적道仙的 취향을 드러내고 있다는 점 역시 간과해서는 안 된다. 기존 연구 중에는 필자가 앞에서 거론한 세 가지 칼의 표상 중 세 번째 것을 실상에 맞지 않게 과대하게 부각시킴으로써 이 그림이 이인상의 서얼의식을 표출하고 있다고 해석한 것도 있다.[39]

③ 〈검선도〉를 좀더 잘 이해하기 위해서는 이 그림을 증정받은 취설옹醉雪翁 유후柳逅(1690~1778)[40]에 눈을 돌릴 필요가 있다.

39 장진성, 「이인상의 서얼의식 – 국립박물관 소장 〈검선도〉를 중심으로」(『미술사와 시각문화』 1, 2002). 이런 시각은 비단 〈검선도〉 한 작품에 대한 올바른 이해를 차단하는 데 그치는 것이 아니라 이인상의 문학과 예술 전반에 대한, 나아가 이인상의 삶과 정신에 대한 올바른 해석을 차단하며 왜곡을 낳는다는 점에서 대단히 심각한 문제점이 있다. 환원론적 전제 및 그와 결부된 견강부회적 자료 해석이 이런 문제를 낳고 있다고 생각된다.

40 『전주유씨대동보』(全州柳氏大同譜, 전주유씨문중, 2000)에 의하면 유후의 몰년은 1778년이다. 성해응은 『연경재전집』 권49의 「세호록」(世好錄)에서 "年八十四"라고 했는데, 착오다. 이덕무는 윤가기(尹可基)에게 보낸 간찰에서, "醉雪翁奄然觀化. 嗚呼! 九十窮餓, 潔身而歸, 可謂完人. 後生小子, 何處復見斯老哉?"(「尹曾若」, 『雅亭遺稿(八)』, 『청장관전서』 권16

잘 알려져 있다시피 유후는 서얼 출신이며, 자는 자상子相이고, 호는 취설醉雪이다. 여기서 처음 밝히는 사실이지만, 이인상과 유후는 인척간이다. 박수항朴粹恒에게 시집간 이인상 고모할머니의 사위가 유묵지柳黙之(1697~1772, 자 子容)인데, 유묵지의 당숙堂叔이 유후다.[41] 한편 이 고모할머니의 또다른 사위는 이봉환의 부친인 이정언李廷彦이다. 따라서 유묵지와 이정언은 동서간이다.

유후의 부친인 유이면柳以免[42]은 무인武人으로서, 용양위 부사직龍驤衛副司直을 지냈고 품계는 절충장군折衝將軍이었다.[43] 유후는 32세 때인 1721년 생원시에 합격했으며, 53세 때인 1742년에 북부 참봉을 지냈고, 59세 때인 1748년에 통신사 서기書記로 차출되었으며, 63세 때인 1752년 전옥서 봉사를, 그 익년에 의영고義盈庫 봉사를, 65세 때인 1754년에 사재감司宰監 직장을, 67세 때인 1756년에 장원서 별제를 지냈으며, 익년에 안기 찰방安奇察訪에 제수되었다.[44] 관력官歷으로 볼 때, 아주 늦은 나이

所收)라고 했고, 또 『청비록』에서도, "今年八十九, 吟詩不輟"(「柳醉雪」, 『淸脾錄』 권2, 『청장관전서』 권33 所收)이라고 한바, 족보의 기록이 옳음을 알 수 있다.

41 이인상 후손가에 전하는 필사본 『完山李氏世譜』 참조. 또 『全州柳氏大同譜』도 참조. 유묵지의 증조부는 경상 감사와 평안 감사를 지낸 유심(柳淰, 1608~1667)이고, 조부는 유이태(柳以泰)이며, 부친은 태인 현감을 지낸 유근(柳近)이다. 유후는 유근의 서제(庶弟)이며, 유묵지는 유근의 서자다. 유묵지는 진사시에 합격한 바 있으나 벼슬을 한 것 같지는 않다. 『이재난고』(頤齋亂藁) 권18(한국학자료총서 3 『頤齋亂藁』 제3책, 한국정신문화연구원, 1997, 665면) 신묘년(1771) 4월 17일 일기에, "如柳德章之竹, 柳黙之之梅, 尹德熙之僧馬, 李麟祥之芝蓮, 俱偏才名家云"이라는 말이 보이는 것으로 보아 유묵지는 매화 그림에 능했음을 알 수 있다.

42 '柳以免'의 '免'자는 강백년(姜栢年)이 쓴 유심(柳淰)의 묘갈명(『國朝人物考』 권18 所收)에는 '勉'으로 되어 있으나, 『전주유씨대동보』(全州柳氏大同譜)에는 '免'으로 되어 있으며 그 자(字)를 '免夫'라 했다. 또 『경자식년사마방목』(庚子式年司馬榜目)의 '유후'조에도 '免'으로 되어 있다. 따라서 '免'이 옳다고 생각된다. 유이면에게는 아들이 둘 있었는데 맏이가 유해(柳邂)이고 차남이 유후다.

43 『庚子式年司馬榜目』의 '柳逅'조 참조.

44 이상의 사실은 『사마방목』 및 『승정원일기』 영조 18년 3월 3일, 영조 24년 8월 5일, 영조

에 벼슬을 얻어 했음을 알 수 있다.

『뇌상관고』에는 이인상이 유후에게 준 시가 다섯 편 보인다. 그중 한 편에는 다음과 같은 긴 제목이 붙여져 있다.

취설 유 어르신이 부산에서 돌아와 오경보와 약속해 나를 도봉산 집으로 오게 했으며, 또한 한수추월寒水秋月[45]을 그려 달라고 했다. 하지만 나는 약속을 모두 지키지 못했다. 얼마 안 있어 경보는 어강 에서 죽었는데, 유 어르신이 시를 보내어 그림을 재촉하므로 그 시 에 차운하여 받들어 읊는다.[46]

이 제목을 통해, 유후가 오찬과도 교분이 있었음을 알 수 있다. 유후는 단호그룹의 인물 중 해악海嶽 이명환李明煥과도 교유가 있었다.[47] 뿐만 아니라 위 인용문을 통해, 유후가 이인상에게 그림을 요구하기도 했음을 알 수 있다.

이인상은 「취설 유 어르신 자상子相의 시에 차운하여 드리다」(원제 '次

28년 9월 26일, 영조 29년 11월 9일, 영조 30년 8월 8일, 영조 32년 6월 25일, 영조 33년 2월 9일 기사 참조.

45 '한수추월'(寒水秋月)이라는 말은 주희의 시 「재거감흥」(齋居感興) 20수 연작 중 제10수 의 "秋月照寒水"라는 시구와 관련이 있지 않나 생각된다.

46 「醉雪柳丈逅歸自釜海, 約與吳敬父要我道峰山居, 且索畫寒水秋月, 而俱不能踐約, 未 幾, 敬父謫歿三江, 而柳丈貽詩催畫, 次韻奉和」, 『뇌상관고』 제2책.

47 이명환, 「送柳醉雪隨東槎之行, 贈一律三絶」, 『海嶽集』 권1. 또 유한준(俞漢雋)의 「海嶽 集序」(『自著準本〔1〕』所收)에 다음과 같은 말이 보인다: "其(이명환-인용자)所與遊, 皆一隊 名下士, 如安東金厚哉, 光山金孺文, 韓山李胤之, 淸風金伯愚, 完山李元靈, 文化柳子相, 皆樂與公上下角逐, 爲雲爲龍, 一時之盛可記也." 이에서 보듯 유후는 김순택, 이윤영, 이인상 등과 더불어 당대의 명사(名士)로 거론되고 있다.

贈醉雪柳丈子相）[48]라는 시에서, "모년暮年에 눈〔雪〕을 씹어 스스로 도道에 취하고/밭 갈아 창출 심으니 본래 무심하여라/국화꽃 자세히 보며 말을 잊은 채 앉았고/형문荊門을 깊이 닫았으나 객이 찾아오누나"(嚼雪暮年自 道醉, 耕田種秫本無心. 細看菊藥忘言坐, 深閉荊門有客尋）"술 깨면 노래 부르고 곤하면 잠자 분수를 따르네"(醒歌困睡聊隨分)라고 읊고 있는바, 유후라는 인물이 고고孤高하고 가난하며 술을 좋아해 이인상과 서로 통하는 점이 적지 않음을 알 수 있다. 그런가 하면, 「취설옹에게 화답하다」(원제 ‘和醉雪翁’)[49]라는 시에서는, "내게는 노우老友가 딱 한 사람 있네"(我有老 友只一人)라면서, 취해도 근심하지 말고 술이 깨도 근심하지 말자, 진세塵世를 내려다보면 온갖 소인배가 설치고 있으니, 취하여 깨지 말고 쉬지 말고 술을 마시자고[50] 노래하고 있다.

이인상이 음죽 현감으로 있을 때 유후에게 보낸 시의 제목은 다음과 같다.

유柳 아저씨 묵지黙之가 현縣의 마을에 유숙하였다. 그 시에 감사하며 차운하여 드렸으며 겸하여 이를 도산道山 유 봉사柳奉事[51]에게 편지로 보냈다. 나는 도산의 「석양산창」夕陽山牕시를 기억하고 있는데, 그 시의 한 연聯에서, "허정虛淨하여 창에 종이가 없는가 의심되고/산 기운이 이니 안개가 낀 듯"(虛淨疑無紙, 氤氳似有煙)이라고 읊었다. 도산은 안빈낙지安貧樂志하는데다 시 역시 좋아 기억할 만

48 『뇌상관고』 제2책에 실려 있다.
49 『뇌상관고』 제2책에 실려 있다.
50 "醉莫愁, 醒莫愁!" "俯視囂塵中, 蚯鳴發蠅喉." "醉莫醒, 飮莫休!"
51 유후를 가리킨다. 유후가 당시 봉사 벼슬을 하고 있었기에 이리 칭했다. ‘도산’(道山)은 유후의 또다른 호다. 그의 집이 도봉산 아래에 있었기에 이런 호를 썼다.

하다.[52]

이 시 중에, "멀리 도산[53]에 은거하는 선비를 생각하나니 / 한루寒樓의
지창紙窓시를 그 누가 알리"(遙憶道山隱居士, 寒樓誰知紙窓詩)라는 구절이
보인다. 이 시를 통해, 유후의 별호가 '도산'道山이라는 것, 이인상이 유
후의 시와 그의 안빈낙지하는 태도를 좋아했음을 알 수 있다.

서상敍上의 논의를 통해 볼 때, 유후 역시 이인상과 마찬가지로 그 정
신적 지향에 있어서 다분히 협사적俠士的 면모가 있었으며, 강개한 안빈
낙지의 인간형이 아니었던가 짐작된다. 단순히 유후가 인척 혹은 서얼
출신의 선배였기 때문이 아니라 이처럼 기질적으로 서로 통하는 데가 있
었기 때문에 이인상은 유후에게 끌렸을 수 있다.

일찍이 성대중은 유후의 풍모를 평하여, "추수秋水의 정신이요, 야학
野鶴의 자태"라고 한 바 있다.[54] 기상氣像과 모습이 맑고 고결함을 이른
말이다. 한편 이덕무의 『청비록』에는 이런 기록이 보인다.

> 취설 유후는 자字가 자상子相인데, 청구淸癯하고 소한蕭閒한데다
> 수염이 아름다워 헌걸찬 선인仙人의 기상이 있었다. 정묘년(1747)
> 에 통신사 서기에 뽑혀 일본에 갔는데, 장중莊重하고 위의威儀가
> 있어 일본 인사들이 모두 공경하고 조심스러워했다.[55]

52 「柳叔黙之過宿縣村, 感次其韻以贈, 兼簡道山柳奉事. 記得「夕陽山憁」詩, 一聯曰: "虛
淨疑無紙, 氤氳似有煙." 道山安貧樂志, 詩亦工可念」, 『뇌상관고』 제2책.
53 여기서는 도봉산을 가리킨다.
54 "秋水精神野鶴姿."(성대중, 「見醉雪翁柳公書, 信筆書奉」, 『青城集』 권1)
55 "柳醉雪逅, 字子相, 清癯蕭閒美鬚髥, 軒然有仙氣. 丁卯, 充通信書記入日本, 莊重有

'청구'清癯는 몸이 맑고 야윈 것을 말한다. '소한' 蕭閒은 용모나 정신이 소탈하고 자유로운 것을 말한다. 이 기록을 통해, 유후에게 선인의 풍모가 있었음을 알 수 있다. 성해응은 좀더 흥미로운 사실을 전해 준다.

유공(유후 - 인용자)이 일찍이 소를 타고 도봉산 아래를 지나갔는데, 소 등에는 술단지가 있었다. 조금 취하자 소뿔을 두드리며 노래하였다. 판서 조재호趙載浩가 바라보고는 그 풍모를 기이하게 여겨 천거하여 북부 참봉이 되었다. (…) 공은 항장骯髒하여 남을 좀처럼 허여하지 않았다. 하지만 마음이 통하는 사람을 만나면 흔연히 경도傾倒하여, 집이 비록 가난함에도 반드시 술을 갖추어 환대하였다. 이 때문에 이름이 알려진 사람들이 늘 자리에 가득하였다. (…) 공은 일찍 아내를 잃었는데 마침내 여색을 가까이하지 않아 나이가 여든을 넘었지만 흰머리에 얼굴이 발그레해 마치 신선 같았다. (…) 맏아들 화지和之가 공을 부양하기 위해 당시 어떤 재상의 막하幕下에 객으로 있었는데, 공으로 하여금 한번 방문케 하고자 하였다. 공은 이리 말했다.

"나는 평소 너의 수장帥長이 선비에게 하례下禮하지 않는다는 걸 알고 있다. 나는 굽히지 않겠다."

마침내 가 보지 않았다.[56]

56 "甞騎牛而過道峯, 牛背掛酒壺, 微醺叩角而歌. 趙相載浩望而異其風儀, 擧以爲北部參奉. (…) 公骯髒少許可. 然遇會心人, 欣然傾倒. 家雖貧, 必具酒爲歡. 以故知名之士甞盈坐. (…) 公早喪夫人, 遂不近女色, 年過八十, 皓首丹頰, 若神仙中人. (…) 長胤和之甫爲養公, 而客於當時宰相之幕, 欲公一訪之. 公曰: '吾素知若之帥不下士. 吾不可屈.' 遂不見也."(성

인용문 중 '항장'航髒은 거오倨傲하여 남에게 잘 굽히지 않는 것을 이르는 말이다. 나긋나긋하지 않고, 아부할 줄도 모르며, 강개하고 강의剛毅한 성격의 인간을 가리킬 때 이 말을 쓴다. 마지막 일화가 유후의 그런 면모를 잘 보여준다.

옛 그림에는, 온전히 화가의 존재여건만을 표백한 것이 있는가 하면, 증정받는 사람의 존재여건을 고려한 것도 있다. 특히 누구에게 그려 준 그림의 경우, 그림의 해석에는 발신자의 심의心意만이 아니라 수신자의 처지나 존재특성이 감안되지 않으면 안 된다. 이 점에서 발신자와 수신자 간에는 일종의 교집합 영역이 존재하며, 교집합 영역의 내용이 무엇인지를 파악하는 일이 중요하다. 특히 둘 사이의 존재관련이 깊을 경우 더욱 그러하다.

이인상과 유후는 존재관련이 깊은 사이다. 따라서 〈검선도〉는, 이인상의 입장에서만 볼 것이 아니라, 유후의 입장에서도 봐야 한다. 그럴 경우, 이 그림에서는 몇 개의 중요한 교집합 영역이 발견된다.

첫째, '선인'에 대한 것. 이인상의 도선적道仙的 관심은 앞에서 이미 지적한 바 있다. 유후는 살아생전에 '풍모가 선인 같다'는 말을 들어 왔다. 이 점은 유후 본인과 이인상이 모두 알고 있는 사실이다. 따라서 이 그림의 '선인'은 한편으로는 이인상의 도선적 취향을 반영한 것이면서 다른 한편으로는 유후의 존재특성을 반영하고 있기도 하다.

둘째, '칼'에 대한 것. 이인상은 칼에 대한 각별한 애호가 있었지만, 유후가 꼭 그랬던 것 같지는 않다. 하지만 이런 차원을 떠나 유후에게 '칼'

해응, 「世好錄」, 『연경재전집』 권49)

의 이미지가 있음은 분명하다. 유후는 항장하고, 고고하고, 장중하고, 강개한 인물이었다. 그래서 평생 가난했다. 그리고 가난했지만 결코 비굴하지 않았다. 이 점에서 유후는 속인俗人들과 달리 불의한 현실과 타협하지 않고, 염치와 올곧음을 지킨 인간이었다고 할 수 있다.[57] 현실에 대한 이런 태도, 그리고 자신의 아이덴티티를 지키고자 하는 유후의 이런 면모는 '칼'의 표상과 연결된다. 그리고 이 표상은 앞서 이인상에게서 문제가 된 '칼'의 몇 가지 표상 중의 어떤 것과 합치된다. 이 점에서, 이 그림의 '칼'은 이인상과 유후 모두에게 본질적으로 의미 있는 사물이다.

셋째, 삶의 지향과 관련된 것. 이 그림에서는 은일자隱逸者의 고고한 기상, 속기俗氣와 절연된 깨끗하고 담박한 무욕의 경지, 세상의 온갖 타락과 오염에 물들지 않으면서도 세상을 냉철히 바라보는 시선 등이 감지된다. 이는 이인상과 유후 모두에게 유의미한 것이라고 생각된다.

이렇게 본다면 이 그림은 두 사람의 특별한 존재관련이 없다면 탄생될 수 없었던 그림이라고 말할 수 있을 터이다. 이인상과 유후가 모두 서얼이라는 사실은 그리 의미 있는 교집합이 되지는 못한다. 이인상은 초년 무렵에는 서얼로서의 자의식을 때때로 드러내고 있지만,[58] 중년 이후 그런 자의식을 넘어서서 단호그룹의 세계관에 기반한 처사處士로서의 이념과 의식을 구현하고 있기 때문이다. 이 점에서, 이인상은 같은 서얼 출신의 동갑내기 벗인 우념재雨念齋 이봉환李鳳煥과는 다른 길을 갔던 것이다.[59] 이인상이 〈검선도〉를 통해 유후와 교감을 나누고자 했던 것은 한

57 "嗚呼! 九十窮餓, 潔身而歸, 可謂完人. 後生小子, 何處復見斯老哉?"(「尹曾若」, 『雅亭遺稿(八)』, 『청장관전서』 권16 所收)라고 한 이덕무의 말은, 이 지점에서 다시 음미될 필요가 있다.
58 이 점은 『능호집』에서는 알 수 없으며, 『뇌상관고』를 통해서만 알 수 있다.

갓 서얼로서의 의식, 한갓 서얼로서의 불만이 아니라, 불의한 현실과 맞서는 '올곧은 인간'으로서의 길과 자세에 대한 것이었다고 여겨진다. 그러므로, 이 그림을 "동시대 서얼들의 집단적, 사회적 정체성을 상징적으로 시각화한 작품"[60]으로 해석한다거나, 칼이 "서얼들의 신분제에 대한 불만과 서얼의식을 반영"[61]한다고 보는 것은, 그림의 의미나 정향定向과 맞지 않는다고 생각된다.

④ 이 그림은 아주 세밀하되 신채神采가 있다.

그림 정중앙에 있는 인물은 고고하되 굳세고, 맑되 엄중하며, 예리하되 순직純直해 보인다. 형형한 눈빛은 진세塵世의 사람 같지 않다. 교차해서 그린 두 그루 소나무—하나는 곧게 서 있고 다른 하나는 굽은—는 이인상 특유의 것이다. 이런 모양의 소나무는 〈송계누정도〉에도 보이고 〈설송도〉에도 보인다.[62] 소나무에 늘어진 덩굴은 깊은 산을 암시한다. 이런 덩굴은 아무데서나 볼 수 있는 것이 아니다. 자세히 보면 그림 상단의 좌우에 산의 윤곽선이 보인다.

인물의 표정은 차갑지도 차갑지 않지도 않다. 그러니 도인이다. 이런 표정은 아무나 그릴 수 있는 것이 아니다. 도에 깊이 들어간 자라야, 삶의 심저深底에 도달한 자라야, 최고의 예술적 기량을 갖춘 자라야 이런 표정을 그릴 수 있을 것이다. 이 셋 중 하나라도 없으면 이런 그림은 나올 수 없다. 이 점에서 이 그림은 이인상의 대표작의 하나로 간주해도 좋

59 박희병, 「능호관 이인상: 그 인간과 문학」, 『능호집(하)』, 472~473면 참조.
60 장진성, 앞의 논문, 58면.
61 같은 글, 같은 곳.
62 본서, 〈송계누정도〉와 〈설송도〉 평석 참조.

을 터이다.

유만주俞晩柱의 다음 기록은 이 작품이 당대인들에게 어떻게 받아들여졌는지를 아는 데 도움이 된다.

혹자는 이원령李元靈의 작품 가운데 도사가 바위 위에 칼을 꽂고 기대 앉아 구름을 보는 그림이 있는데 몹시 기이하다고 한다.[63]

『흠영』欽英 1784년 윤3월 13일 일기에 나오는 말이다.

관지 밑에 '이인상인'과 '천보산인'이 라는 한 짝의 인장이 찍혀 있다.

인장 李麟祥印 인장 天寶山人

끝으로, 이 그림의 창작 시기에 대해 언급한다. 관지 중에 "종강에서 우중雨中 에 그리다"라는 말이 보이는데, 이인상이 종강에 거주한 것은 1753년 12월부터다. 그러므로 이 작품의 창작 시기는 적어도 이 시기 이후가 된다. 그런데 유후는 1754년부터 1756년까지는 경관京官으로 있었고, 1757년에 외직인 안기 찰방에 제수되었다. 이렇게 본다면 이 그림의 창작 시기는 1754년에서 1757년 사이의 어느 시점이 아닐까 생각된다.

63 김하라 편역, 『일기를 쓰다 2: 흠영 선집』(우리고전100선 제20책, 돌베개, 2015), 77면. 원문은 다음과 같다: "或言: 元靈畵道士揷劍于石山倚坐看雲狀, 甚奇.'"

23. 강협선유도 江峽船遊圖

좌측 상단에 다음과 같은 관지가 보인다.

謹寫呈雪巢齋.

麟祥.

癸酉秋季.

우리말로 옮기면 다음과 같다.

삼가 설소재雪巢齋에게 그려 드리다.

인상.

계유년(1753) 늦가을.

'설소재'雪巢齋는 종래 유후를 가리키는 것으로 보아 왔는데, 이휘지李
徽之(1715~1785)의 호다. 그는 노포老浦,[1] 노정露汀[2]이라는 호를 사용하기

1 사전류에는 '老圃'라고 소개되어 있는데, 오기다.
2 『뇌상관고』제1책에 실린 「又次露汀下示韻」이라는 시제(詩題)에 이 호가 보인다. 『능호
집』권1에는 이 시의 제목을 「又次雪巢韻」으로 바꿔 놓았다.

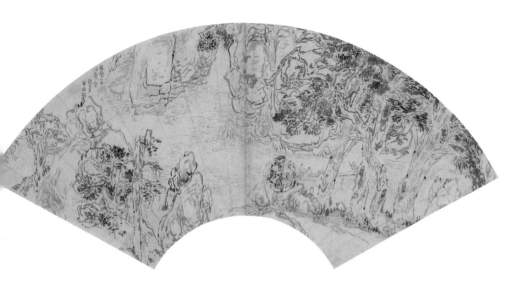

〈강협선유도〉, 1753, 지본담채, 22.2×61cm, 국립중앙박물관

도 했으며, 자는 미경美卿이다. 좌의정 관명觀命의 아들로, 1741년 진사
시에 합격했으며,[3] 음직으로 1745년에 숭릉 참봉崇陵參奉, 1746년에 서
부 봉사西部奉事, 1750년에 평시서平市署 봉사, 1751년 2월에 사복시 주
부, 동년 12월에 영유永柔 현령에 각각 보임되었다. 그 후에도 음직으로
여러 벼슬을 역임했다. 1766년 문과에 급제하여 이조참의, 대제학, 대사
성, 이조판서, 우의정 등을 역임했다.[4] 그의 처는 임방任埅의 손녀이자
임숭원任崇元의 딸로서, 이인상의 벗 임매任邁와 사촌간이다.

　이휘지는 이인상의 사종숙이다. 게다가 둘은 적서嫡庶의 차이가 있었
다. 이 관지의 어조가 아주 공손한 것은 이 때문이다.

　『뇌상관고』에는 이인상이 이휘지에게 준 시가 여섯 편 실려 있다. 다
음이 그것이다.

- 「노정露汀이 하시下示한 시에 또 차운하다」(원제 '又次露汀下示
韻')
- 「겨울이 따뜻해 눈이 오지 않다가 동지 지나 나흘 만에 큰눈이
내렸지만 하룻밤 지나자 녹아 버렸다. 근심스런 마음에 시를 지어
설소雪巢 집사執事께 삼가 드리다」(원제 '冬暖無雪, 冬至後四日, 初雨
大雪, 經宿已澌消. 憂惻有賦, 謹呈雪巢執事')
- 「의고擬古. 설소가 하시한 여러 시에 받들어 화답하다」(원제 '擬

3　『사마방목』; 宋煥箕, 「右議政李公謐狀」, 『性潭集』 참조.
4　관력에 대해서는 『승정원일기』 영조 21년 1월 28일, 영조 22년 7월 24일, 영조 26년 11월 4일,
영조 27년 2월 2일 및 12월 28일, 영조 44년 2월 16일, 정조 즉위년 11월 17일, 정조 4년 2월
14일 기사 및 『영조실록』 영조 43년 8월 30일, 51년 3월 1일 기사 참조. 문과 합격에 대해서는
『국조문과방목』 참조.

古. 拜和雪巢下示諸作')

- 「숭릉재사崇陵齋舍. 삼가 설소의 시에 차운하다」(원제 '崇陵齋舍. 謹次雪巢韻')
- 「들으니 뜨락의 국화가 이미 피었다는데 숙직하느라 집에 가지 못해 서글픈 마음이 있어 숭릉재사에 시를 드린다. 들으니 설소 또한 국화를 집에 심어 놓았건만 집에 가지 못하고 있으며 재사에는 꽃이 없고 단지 나무 술통만 있다고 한다」(원제 '聞庭菊已開, 而滯直不得歸, 悵然有懷, 呈崇陵齋舍. 聞亦種菊不得歸, 齋舍無花, 只有木樽')
- 「삼가 설소가 하시한 시에 화답하다」(원제 '謹和雪巢下示韻')

이들 시 중「숭릉재사. 삼가 설소의 시에 차운하다」는 이휘지가 숭릉 참봉으로 있던 1745년에 지은 것이다.

이휘지는 단호그룹의 인물들과 교유가 있었다. 그는 김순택의 집에서 열린 문회文會에 이인상, 임매 등과 함께 참여하기도 하고,[5] 이인상·김순택·오찬 등과 함께 북악의 풍계楓溪에서 노닐기도 했다.[6] 김순택의 집에 모인 때는 눈이 내린 세모歲暮였는데, 이인상은 이 날 밤 술에 취해 몇 폭의 산수화를 그렸다. 『뇌상관고』에는 이런 기록이 보인다.

을해년(1755) 겨울에 또 작은아버지를 모시고 김공 사서士舒(김양택 金陽澤 – 인용자)의 집에서 매화를 관상觀賞하였는데, 설소 어르신도

5 김순택,「伯玄、美卿、元靈夜至, 次簡齋韻」,『지소유고』 제1책.
6 김순택,「與敬父、美卿、元靈游楓溪, 謁金文忠祠. 遂次杜陵韻」,『지소유고』 제1책.

오셨다.[7]

이상에서 살핀 것처럼 이휘지는 이인상과 아주 가까이 지냈다. 이휘지 역시 풍류의 취미가 있던 사람이었다. 이 그림을 그려 준 1753년 음력 9월은 이인상이 음죽 현감을 그만두고 서울로 돌아온 지 다섯 달쯤 된 시점이며, 이휘지가 영유 현감으로 있던 때다.

이인상은 42세 때인 1751년 초 단양의 구담에 초정草亭을 건립하여 '다백운루'多白雲樓라고 이름하였다.[8] 그리고 뗏목을 만들어 '부정'桴亭이라 이름하고는 이를 타고 인근 승경勝景을 마음껏 구경하였다. 그 체험을 글로 남긴 것이 「부정기」桴亭記, 「구담소기」龜潭小記, 「부정잡시」桴亭雜詩다.[9]

뿐만 아니라 이인상은 일찍이 단양 부근인 영춘永春과 영월寧越 일대를 선유船遊하며 북벽北壁과 정연亭淵 등의 명승지를 구경한 적도 있고,[10] 벗인 이윤영, 송문흠 등과 배를 타고 구담에 노닐기도 했다.[11] 이인상은 1753년 4월 음죽 현감을 그만둔 후 얼마 있다 이윤영 형제와 구담에서 주유舟遊했으며 이어 사인암舍人巖에 간 적이 있다.[12]

7 "乙亥冬, 又陪家叔觀梅于金公士舒家. 雪巢丈亦至."(「觀梅記」,『뇌상관고』제4책)
8 '다백운'이라는 명칭은 중국 남조(南朝)의 은자인 도홍경(陶弘景)의 다음 시에서 취하였다: "山中何所有, 嶺上多白雲. 只可自怡悅, 不堪持寄君."(「詔問山中何所有, 賦詩以答」) 다백운루의 조성 경위는『서예편』의 '3-9 윤흡에게 보낸 간찰'을 참조할 것.
9 「부정기」(桴亭記)와 「구담소기」(龜潭小記)는『뇌상관고』제4책에,「부정잡시」(桴亭雜詩)는『뇌상관고』제2책(『능호집』은 권2)에 실려 있다.
10 1744년의 일로 추정된다.「追次石山丈韻, 記永春寧越游事」,『뇌상관고』제1책 참조.
11 송문흠과 노닌 것은 1743년 가을이고, 이윤영과 노닌 것은 1751년 3월이다.「龜潭舟中, 與宋士行共賦, 謝李丹陽」,『능호집』권1 ;「與諸公泛酒〔舟〕龜潭, 書寄嶺外遷客」,『뇌상관고』제2책 참조.

김홍도, 〈사인암도〉(《병진년화첩》 所收), 1796, 지본담채, 26.6×31.4cm, 호암미술관

　　이처럼 단양의 산수는 이인상과 이윤영을 중심으로 하는 단호그룹에게 일종의 별세계 같은 곳이었다. 성해응의 다음 말은 그 점을 지적한 것이다.

　　공(이인상 - 인용자)은 본디 산수를 좋아하여 일찍이 송공 및 단릉 이공과 단양에 들어가 배를 저어 옥순봉에서 출발해 부용성芙蓉城에

<hr />

12　「이윤지 형제와 구담에서 배를 타고 노닐다가 사인암으로 들어왔다. 단구(丹丘)에 집터를 정해 장차 교남(校南) 이화촌(梨花村)을 귀거래할 곳으로 삼으려 하다」(원제 '與李胤之兄弟, 舟遊龜潭, 轉入舍人巖. 卜居于丹丘, 將以校南梨花村爲歸'),『능호집』권2.

노닐었다.[13]

또한 환재 박규수는 이런 말을 한 바 있다.

처사(이인상 - 인용자)는 평생 단양의 산수를 사랑해 한 번 노닐고 두 번 노닐었으니, 뜻이 그곳에 집을 지어 일생을 마치는 데 있었다. 이런 까닭에 매양 높다란 바위와 기이한 돌, 기굴奇崛한 고목을 많이 그렸는데, 맑고 소슬하여 속세의 지경이 아니었다.[14]

박규수는 이인상의 단양 산수에 대한 혹애와 그의 그림 사이에 연관성이 있다고 보고 있다. 높다란 바위, 기이한 돌, 기굴한 고목을 많이 그린 것이, 평생 단양 산수를 사랑해 그곳에 은둔하고자 하는 뜻이 있었기 때문이라는 것이다.

② 〈강협선유도〉는 이러한 이인상의 단양 체험이 반영된 그림으로 판단된다. 박규수의 말처럼 이 그림에는 높다란 바위와 기이한 돌과 기굴한 나무가 있다. 특히 그림 우측의 네 그루 나무는 괴목怪木처럼 보이는데, 꿈틀거리고 출렁거리는 듯한 동감動感이 느껴진다. 이 네 그루의 나무는 화면 상단을 꽉 채우고 있으며, 그 맨 좌측의 나뭇가지는 각이 지게 구불구불 꺾어진 것이 참으로 기이하다. 이 나무 아래를 배가 가고 있다. 배

13 "公雅好山水, 甞與宋公及丹陵李公胤永入丹陵, 挐舟自玉筍峰, 遊芙蓉."(성해응, 「世好錄」, 『연경재전집』 권49)
14 "處士平生喜丹陽山水, 一遊再遊, 志在築室終老. 是故每多作嵯巖奇石屈奇古木, 泓渟蕭瑟, 非塵寰境."(박규수, 「題凌壺畵帖」, 『瓛齋集』 권11)

〈강협선유도〉 바위(좌)와 인물(우)

에는 마주보고 앉은 2인의 선유객船遊客과 사공 한 사람이 타고 있으며, 탁자 위에 책이 두 권 놓여 있다. 두 인물 중 한 인물의 옷은 담청淡靑으로 설채設彩되어 있다. 또 나뭇잎이 약간 주황색으로 설채되어 있어 계절이 가을임을 짐작할 수 있다.

한편 이 그림의 바위들에는 담묵의 준皴이 가해져 있는데, 물결의 모양과 서로 어우러져 전체적으로 묘한 동세動勢를 만들어 내는 데 기여하고 있다. 왕몽의 준법을 연상케 하는 이 바위 묘법에는 이인상 전서篆書의 필법이 가미되어 있다고 보인다.

이 그림은 물을 가로·세로의 축으로 삼아 4등분되는 구도를 보여준다. 나무뿐만 아니라 바위도 동감을 자아내, 전체적으로 율동감이 강하니, 산수 전체가 살아 있는 활물活物로 표현되고 있다. 이인상 흉중의, 산수에 대한 깊은 '흥취'가 우러난 것이라 할 만하다.

이인상은 작화作畵에서 특히 흥취를 중시하였다. 화가는 일반적으로 화흥畵興이 차오르기를 기다려 그림을 그리는 법이지만, 흥취에도 여러 종류가 있고, 그 깊이에도 층차層差가 있다. 더군다나 '취'趣에도 가취假趣와 진취眞趣, 떠 있는 취와 웅숭한 취가 있을 수 있으니, 진정성과 정신

적 깊이가 이런 차이를 낳는다. 이인상이 술을 즐긴 것은 예술적 영감의
원천인 흥취를 불러오는 데 도움이 되었기 때문이다. 그리하여 흥취가 차
올라 마음이 사물과 혼연일체가 되면서 예술적 영감이 발동하여 내면적
충동에 따라 붓을 놀리게 되는 것이다. 이인상의 다음 글이 이 점을 말해
준다.

옛날의, 예술에 고매한 자는 그 즐거움이 애초 예술에 있는 것이 아
니었으며, 특별히 마음에 맞는 대상을 만나 그에 촉발되어 그림을
그렸을 뿐이다. 뒤에 감상하는 자들은 마침내 '나'의 묵은 자취를
갖고 그 공졸工拙을 논하니 어찌 어리석지 않은가. 글씨를 배우는
사람 치고 왕일소王逸少(왕희지 - 인용자)가 쓴 〈난정서〉蘭亭序를 임
모臨摹하지 않는 이가 없건만 그 글씨는 끝내 일소에 미치지 못하
는데 왜 그럴까? 후인의 재주가 실로 일소에 미치지 못하는데다가
난정 당시의 흥취가 없기 때문이다. 황대치黃大癡(황공망 - 인용자)
같은 이는 고루高樓에 올라 구름이 기기묘묘하게 변하는 모습을 보
며 산수를 그렸다. 대치의 그림은 아직 세상에 전하고 있으나, 구름
의 무궁한 변화는 비록 대치 스스로도 그걸 바라보면 왜 기쁜지를
알지 못했거늘 후인이 대치의 그림이 어떤 연고에서 그려지게 됐는
지를 알 까닭이 있겠는가. 대개 마음과 대상, 이 둘이 서로 융회融會
한 뒤에야 참된 그림이 나오는데, 후인이 꼭 그 즐거움을 아는 것은
아니다.

이자李子 윤지(이윤영 - 인용자)는 마음이 담박하고 명예를 가까이하
지 않는다. 그의 작화作畵는 요컨대 대개 무심하게 이루어져 스스
로 그 교졸巧拙을 알지 못한다. 이 그림은 유묘幽妙하고 기운이 생

동하여 더욱 사람으로 하여금 정신이 동동動하게 하니, 대개 흥취가 있어서 그런 것이다. 그러나 뒤에 이 그림을 보는 자는 반드시 이자 李子가 대치의 필의筆意를 배워서 만폭동과 화양동華陽洞의 수석水 石을 그렸다고 말하리니, 서지西池에 연꽃이 방개方開하여 달밤에 벗들이 찾아오매 이자李子의 흥취가 바로 여기에 있었다는 걸 어찌 알겠는가.[15]

이윤영의 산수도에 써 준 제발題跋이다. 이인상은 깊은 흥취가 진정한 예술의 창조에 얼마나 중요한지를 설파하고 있다. 흥취는 자발적이고 무 심한 것으로서, 창조의 근원적 힘이며, 교졸巧拙이나 안배安排와 같은 작 위성作爲性의 너머에 있는 영역이다. 이 점에서 이인상이 강조한 '흥취의 미학'은 조선 후기의 독특한 문예론인 '천기론'天機論과도 통하는 바가 없지 않다. '천기론'에서는 기본적으로 '막지연이연'莫之然而然(작위적으로 그렇게 하지 않았는데 저절로 그렇게 됨)을 중시하며 수식과 기교보다 '천진'天 眞, 즉 마음의 진실이 소중하다는 관점을 취하는바, '천기'天機는 마음의 기욕嗜慾을 없애어 대상과 깊이 융회融會함으로써 유로流露된다고 본다. 바로 이 점이 흥취를 중시하는 이인상의 화론畵論과 통한다.[16]

15 "古之高於藝者, 其樂初不在於藝, 特遇神情所會, 而觸發之而已. 後之觀者, 遂取我之陳 迹, 而論其巧拙, 豈不癡哉? 王逸少書「蘭亭序」, 學書者無不臨之, 而書終不及逸少, 何也? 後人之才固不及逸少, 而由其無蘭亭當日之興寄耳. 如黃大癡登高樓, 望雲物之變態, 而畫 山水. 大癡之畫, 世猶有傳之者, 而若雲之變無窮, 雖大癡不自知其所以爲樂, 則後人何從而 知大癡之畫之所起哉? 盖心境俱會, 而後有眞蹟, 後人未必知其樂也. 李子胤之心湛不近名, 其爲畫要皆發之自在, 而不自知其巧拙. 此幅幽妙渤鬱, 尤令人神動, 盖有所會而發, 而後之 觀者必謂李子學大癡筆意, 而畫萬瀑華陽之水石爾, 豈知北潭荷花方開, 而月夜朋來, 李子 之興會政在此耶?"(「李胤之山水圖跋」, 「뇌상관고」제4책) 30세 때인 1739년에 쓴 글이다. 이 글을 통해, 이미 이 시기에 이인상의 예술철학이 확립된 것을 알 수 있다.

이인상이 자신의 창작실천에서 흥취를 얼마나 중시했는가는 다음 글이 잘 말해 준다.

> 정묘년(1747) 중춘仲春 17일, 이윤지가 새벽에 꿈을 꾸었는데, 내가 〈조어도〉釣魚圖를 그려 송사행에게 주자 자신이 거기에 "삿갓에 삼베옷 입고/일생을 강가에서 지내누나/묻노니 그대는 뭐하고 있나?/세상을 교화함은 생선 삶는 법과 같다오"(蘆笠與麻褐, 百年流水邊. 問君何所事, 陶世如烹鮮)라는 제시題詩를 쓴 꿈이었다. 이튿날 나에게 편지를 보내, 그림을 그려 그 꿈을 현실로 만들라고 하였다. 하지만 나는 게으르고 속되어 해가 지나도록 〈조어도〉를 그리지 못했다. 윤지는 매양 내가 그림을 그렸는지 물어 봤다. 대개 윤지의 벗을 향한 독실한 마음은 따라갈 수가 없다. 마침내 송자宋子가 문산 현감이 된 후에야 비로소 나는 이 부채에 그림을 그려 주었다. 나는 또한 송자의 학문이 이루어졌음에도 그 지위가 낮은 데에 유감이 있다. 무진년(1748) 초봄 24일에 쓰다.[17]

16 실제로 이인상의 「『한위성시』(漢魏聲詩) 발문」(원제 '漢魏聲詩跋', 『뇌상관고』 제4책) 같은 글에서는 천기론적 사고가 감지된다. 특히 다음 구절이 주목된다: "聲發于虛而感物甚疾, 風雷發之以無形而有其時, 鳥獸發之以有形而無其節, 然皆氣機自動而有感應焉. 其在于人者, 原乎心而發之于言語文章, 感動天機, 和恊萬物, 致其妙而作樂, 蹈厲鼓舞, 宣暢人血氣, 而必有時有節, 而後定性制情, 而後賢愚治亂之分斯係, 聲音之爲用大矣哉!" 1753년에 쓴 글이다.

17 "丁卯仲春十七日, 李胤之曉夢麟祥作〈釣魚圖〉寄宋士行, 胤之爲題詩曰: '蘆笠與麻褐, 百年流水邊. 問君何所事? 陶世如烹鮮.' 翌日, 寄書麟祥作畵以實之, 而余懶俗, 經歲不成〈釣魚圖〉. 胤之每問余畵已就否, 盖胤之向朋友誠篤, 爲不可及. 及宋子出宰文山, 而後余始畵此扇以贈之. 余又感於宋子之學成而位卑也. 戊辰孟春二十四日書."(「爲宋子士行作扇面」, 『뇌상관고』 제4책)

「송자 사행을 위해 선면扇面에 그리다」(원제 '爲宋子士行作扇面')라는 글이다. 이인상이 1년이 다 되도록 그림을 그리지 않은 것은 흥취가 일지 않아서였을 것이다. 억지로 그리려면 왜 못 그렸겠는가마는 이인상은 내적 충동이 없는 상황에서 억지로 작화作畵하기가 싫었던 것이다. 반대로 이인상은 흥취가 일어나면 그 자리에서 당장 그림을 그려 주었다. "나는 매양 흥취가 이르면 장형長蘅(이유방 – 인용자)이 세 번 부탁을 받은 후에야 그림을 그려 주는 것처럼 하지 않았다.[18] 이 때문에 웃는다"[19]라고 말한 데서 그 점을 알 수 있다.

앞서 말했듯 이인상은 1753년 4월에 음죽 현감을 그만뒀는데, 이 그림은 그 해 9월에 그린 것이다. 관지의 서체는 전서篆書인데, 그림의 필선筆線과 잘 어울린다고 생각된다.

관지 뒤에는 '두류만리'頭流慢吏라는 백문방인이 찍혀 있다. '두류만리'는 '두류산의 게으른 관리'라는 뜻으로, 이인상이 사근도 찰방으로 있을 때 처음 사용한 별호다.[20]

18 '장형'(長蘅)은 명대(明代)의 시인이자 서화가인 이유방(李流芳)의 자다. 이유방은 만년에 서호(西湖) 지방을 자주 유람하였는데, 그의 벗 추맹양(鄒孟陽)과 문자장(聞子將)은 이유방이 올 때면 그림을 얻기 위해 매번 긴 탁자를 설치하고 흰 비단을 벌여 놓았다. 이렇게 하기를 거듭하자 결국 이유방이 '세 번이나 나를 꾀는구려'라고 말하면서 일필휘지로 그림을 그려 주었다고 한다. 이유방의 해당 일화는 전겸익(錢謙益), 「제이장형화선책」(題李長蘅畵扇冊), 『유학집』(有學集) 권46 참조. 이인상은 이유방의 이 일화를 「觀我齋麝臍帖跋」(『뇌상관고』 제4책)에서도 언급하고 있다(본서, 〈유천점도〉 평석 참조).
19 "余每到興會, 不待長蘅三覆而後發. 爲之一笑."(「閔主簿君會扇畵識」, 『뇌상관고』 제4책). 이 글은 36세 때인 1745년에 썼다.
20 자세한 것은 본서, 〈피금정도〉 평석을 참조할 것.

24. 두보시의도 杜甫詩意圖

1 그림 맨 우측에 다음과 같은 제화가 보인다.

高江急峽雷霆鬪,
古木蒼藤日月昏.
　　元霱.

우리말로 옮기면 다음과 같다.

높은 강 급한 협곡에 우뢰가 싸우고
고목古木과 창등蒼藤에 일월이 어둡네.
　　원령.

'창등'蒼藤은 늙어 고색창연한 등나무를 말한다. 이 두 구는 두보의 시
「백제」白帝에서 가져온 것이다. 「백제」의 전문을 보이면 다음과 같다.

백제성白帝城 안에는 구름이 문을 나서고
백제성 아래는 비가 세차게 쏟아지네.
높은 강 급한 협곡에 우뢰가 싸우고

〈두보시의도〉, 지본수묵, 27.5×80.2cm, 선문대학교 박물관

고목古木과 창등蒼藤에 일월이 어둡네.

병마兵馬는 돌아가는 말의 편안함만 못하고

일천 집 가운데 지금 백 집만 남았네.

슬퍼라 과부는 가렴주구 심해

가을 들판 어느 마을에서 통곡하는지.

白帝城中雲出門,

白帝城下雨翻盆.

高江急峽雷霆鬪,

古木蒼藤日月昏.

戎馬不如歸馬逸,

千家今有百家存.

哀哀寡婦誅求盡,

慟哭秋原何處村.

백제성은 중국 사천성 기주夔州 동쪽의 백제산 위에 있는 성이다. 그 아래로는 강이 흐른다. 이 시의 수련首聯은 구름에 휩싸여 비가 세차게 쏟아지는 백제성의 풍경을 그렸으며, 함련頷聯은 비 내리는 광경을 묘사했다. 후반부의 네 구는 안사安史의 난을 겪은 당시 중국의 사회상을 그렸다. 풍경을 묘사한 이 시의 수련과 함련은 후반부의 네 구를 일으키기 위한 일종의 복선으로 볼 수 있다.

이인상은 이 시의 함련을 따와 그림의 제화로 삼았다. 그렇기는 하나 이 그림은 「백제」시 전체의 주제나 문제의식과는 관련이 없어 보인다. 단지 이 시 함련만을 단장취의斷章取義한 것이다.

중국에서는 명말明末에 소주蘇州의 화가들을 중심으로 당시唐詩를 제

《당시화보》의 왕유 「죽리관」竹里館 시의도

재로 삼은 당시의도唐詩意圖가 유행하였다. 또한 만력萬曆 연간(1573~
1620)에는 당시唐詩를 그림으로 그린 상업적 판화책인 《당시화보》唐詩畫
譜가 출판되기도 했다.[1]

중국의 영향을 받아 조선 후기의 화가들은 종종 당시唐詩의 시의詩意
를 그림으로 그리곤 했는데, 이 경우 꼭 시 전체의 뜻이나 주제를 충실히
구현하기보다는 한두 시구를 제재로 삼아 화가의 상상력에 따라 자유롭

1 허영환, 「당시화보 연구-중국의 화보 2」(『미술사학』 3, 1991); 진보라, 「《당시화보》와 조선
후기 회화」(이화여대 석사학위논문, 2006); 하향주, 「《당시화보》와 조선후기 화단」(『동악미술
사학』 10, 2009) 등 참조. 《당시화보》는 吳樹平 編, 『中國歷代畫譜滙編』 제11책(天津: 天津
古籍出版社, 1997)에 수록된 영인본 참조.

게 작화作畵함이 일반적이었다.² 그렇다면 이인상의 이 그림 역시 조선
후기에 성행한 '시의도詩意圖'의 범주 속에서 이해할 수 있을 것이다.³

다음 기록에서 알 수 있듯 실제 이인상은 자각적으로 시의도詩意圖를
그린 바 있다.

> "거닐다 물이 다한 곳에 이르러／앉아서 구름이 일어나는 걸 바라보
> 네／우연히 숲속 노인을 만나／담소하느라 집에 돌아옴이 그만 늦
> 었네"(行到水窮處, 坐看雲起時. 偶然値林叟, 談笑滯歸期).⁴ 나는 마힐摩
> 詰(왕유-인용자)의 이 시를 그림으로 그리길 좋아했다. 하루는 문득

2 민길홍, 「조선후기 唐詩意圖의 연구」(서울대 석사학위논문, 2001), 27면, 30면 참조.
3 두보시의(杜甫詩意)를 그린 것으로 추정되는 이인상의 또다른 작품으로, 현재 전하지는 않
으나 〈산목홍도〉(山木洪濤)라는 그림이 있다. 이 작품에 대해선 『흠영』(欽英) 1782년 7월 28일
의 다음 기록이 참조된다:
"○ 〈산목홍도〉(山木洪濤) 및 팔분(八分) 대축(大軸)을 빌려왔다. ○ 영조(英祖) 임신년
(1752)에 송공 문흠(文欽)이 『초사』의 「초혼」(招魂)편을 서사(書寫)했는데, 오공 경보(敬父)
의 관(棺)에 보낸 것이다. 그 밑에는 겸재 정선이 수묵으로 전원과 숲의 승경(勝景)을 그린 그
림이 있다. 산도축(山濤軸)은 곧 이원령의 그림이니, 대략 담채를 하였으며, '수재'(修齋)에서
가을밤에 붓 가는대로 그리다' 라고 제(題)하였다. 이 모두 오씨(吳氏) 집의 구물(舊物)이다."
(○借來山木洪濤及八分大軸 ○英宗壬申, 宋公文欽寫楚詞「招魂」篇, 送吳公敬父柩前者也.
下有謙齋鄭敾水墨畵田園林木之勝. 山濤軸, 乃李元靈筆意, 略施澹彩, 題修齋秋夜漫寫, 皆
吳氏家舊物.)
'산도축'은 〈산목홍도〉를 가리킨다. '산목홍도'는 두보의 「戱題王宰畵山水圖歌」 중의 "山木盡
亞洪濤風"(산의 나무는 큰 파도와 바람에 모두 고개를 숙였네)에서 따온 말로 생각된다. 두보
의 이 시는 촉(蜀)의 화가 왕재(王宰)의 산수도를 읊은 것인데, 이 구절은 바람과 물결이 크게
일어 산의 나무가 휜 것을 형용했다. 그러므로 이인상의 〈산목홍도〉는, 바람이 세차게 불어 강
물의 파도가 높고 산의 나무들이 바람에 흔들리는 풍경을 그린 산수화로 짐작된다. '수재'(修
齋)는 오찬의 서재 이름이니, 이인상이 오찬의 집에서 그린 그림임을 알 수 있다.
4 이 시의 제목은 「종남별업」(終南別業)이며, 형식은 율시다. 생략된 앞의 네 구는 다음과 같
다: "中歲頗好道, 晚家南山睡. 興來每獨往, 勝事空自知." 한편 인용문에서는 제8구가 "談笑
滯歸期"로 되어 있으나, 『왕우승집』(王右丞集)에는 "談笑無還期"라 되어 있고, 『국수집』(國秀
集, 唐 芮挺章 編)에는 "談笑滯還期"라 되어 있다.

혼자 웃으며 말했다. "옛사람의 좋은 시가 한정이 없는데 이 시만 취해서야 되겠나. 왕마힐은 청암산靑巖山⁵에 부끄러움이 있을 텐데."

마침내 다시는 망천잡시輞川雜詩(왕유의 위 시를 말함 - 인용자)를 그림으로 그리지 않았는데, 우연히 어떤 사람에게 선면화扇面畵를 그려주고 보니 또 이 시의詩意가 있었다. 기예技藝가 사람의 성정을 변화시킴이 이와 같거늘 이 때문에 한번 탄식한다.⁶

이인상이 37세 때 쓴 「선면扇面에 그림을 그리고 적다」라는 글이다. 인용문에 나오는 왕유의 시 제목은 「종남별업」終南別業인데, 남송南宋의 마린馬麟, 원元의 당체唐棣, 명明의 전공錢貢 등이 그 시의詩意를 그림으로 그린 바 있으며, 조선 후기의 화가로는 정선과 김홍도가 그림으로 그린 것으로 알려져 있다.⁷ 이 시의 "行到水窮處, 坐看雲起時"는 《개자원화전》의 인물옥우편人物屋宇篇에 실린 한 도상圖像에 적혀 있기도 해⁸ 조선 후기 화가들에게 널리 알려졌던 것으로 여겨진다.

하지만 그림에 특정인의 시를 적어 놓았다고 해서 무조건 시의도로 봐야 할지에 대해서는 논란의 여지가 없지 않다. 화가가 처음부터 시의도를 염두에 두고 작화作畵한 경우도 있을 수 있으나, 흥취가 일어 그림을

5 당나라 현종 때 견제(甄濟)라는 선비가 은거한 산이다. 안록산의 난이 일어났을 때 왕유는 안록산에게 잡혀가 벼슬을 받았으나, 견제는 끝까지 지조를 지켰다.
6 "行到水窮處, 坐看雲起時. 偶然値林叟, 談笑滯歸期.' 余喜寫摩詰此詩. 一日, 忽自笑曰: '古人好詩何限, 而取此詩耶? 彼有愧於靑巖〔嚴〕山.' 遂不復寫輞川雜詩, 偶爲人畵扇, 則又有此詩意. 伎藝之能移人性情如此, 爲之一歎."(「畵扇識」, 『뇌상관고』 제4책)
7 민길홍, 앞의 논문, 8면, 21면 참조.
8 《개자원화전》 초집 제4책, 5a.

《개자원화전》 인물옥우편 도상

그런 후 자신이 그린 그림의 의경意境이 자신이 외고 있는 어떤 시인의 시와 통한다고 생각해 그 시의 전체 혹은 일부분을 제화題畵할 수도 있기 때문이다. 문제는 이 두 경우가 대개 명확히 구분되지 않는다는 점에 있다. 두 경우 모두 문학과 회화의 교섭을 보여준다는 점에서는 차이가 없으나, 전자가 문학이 출발점이고 회화가 귀결점인데 반해, 후자는 회화가 출발점이자 귀결점이고 문학은 일종의 후기後記 같은 것이라는 점에서 차이가 있다. 여기서 '후기'는 회화에 대한 미적 이해를 일정한 방향으로 정위定位하거나 문예적으로 확충하는 역할을 한다. 그러므로, 전자는 비록 화가의 자유로운 상상력이 개입된다고는 하나 후자에 비해 문학의 규정성이 상대적으로 좀더 강하다고 할 것이다. 시가 제화題畵된 그림을 시의도로 이해할 것인가 말 것인가에는 이런 미적 판단의 문제가 개입된다.

② 이인상의 이 그림이 시의도라는 사실을 지적하는 것이 능사는 아니다. 보다 중요한 것은, 이 그림에 이인상의 단양 산수 체험이 반영되어 있다고 보인다는 점이다. 다음 자료가 참조된다.

너럭바위에는 '嵌空太始雪'[9] 다섯 글자가 새겨져 있는데, 원령의 필적이다. 또한 '高江急峽雷霆鬪, 古木蒼藤日月昏' 일련一聯이 새겨져 있다.[10]

백석白石 이정유李正儒가 쓴 「하선암」下仙巖이라는 시[11]의 주註다. 유만주 역시 이에 대한 기록을 남기고 있다.

비로소 하선암下仙巖에 이르니 큰 바위가 층층으로 있는데, 절로 층계를 이루었다. 형색은 상선암·중선암과 비교해 좀 평탄하며 흰 바위가 쭉 펼쳐져 있다. 물은 그 아래로 치닫는다. 큰 바위 아래는 모두 작은 바위를 받쳐 포개 놓은 듯한데, 그 공교함이 마치 사람이 한 것만 같다. 바위 위에는 전자篆字의 '太始雪' 석 자가 새겨져 있고, 또 해서楷書의 '高江急峽雷霆鬪, 古木蒼藤日月昏'이라는 연구聯句가 새겨져 있는데, 글자의 크기가 말[斗]만 하다.[12]

『흠영』의 1778년 4월 2일 기록이다. 하선암은 상선암·중선암과 함께 단양의 명승지다.

9 두보의 시 「철당협」(鐵堂峽)에 나오는 구절로, "태곳적 눈이 영롱하다"라는 뜻이다.
10 "盤石刻'嵌空太始雪'五字, 元靈筆. 又刻'高江急峽雷霆鬪, 古木蒼藤日月昏'一聯."(李正儒, 「下仙巖」의 詩註, 『白石遺稿』권1)
11 시는 다음과 같다. "盤陀散沫轉淸奇, 大詆三仙伯仲之. 軒樂十懸平可設, 胡床百置闊堪爲. 雪剜太始元靈篆, 霆鬪高江子美詩. 況是崢泓蕭瑟處, 秋風且莫客衣吹."
12 "始到下仙岩, 大石層層, 自成階級, 色視上中仙, 稍平白進布, 水奔其下, 大石下皆若以細石支累之, 巧如人爲. 石上篆刻'太始雪'三字, 又楷刻'高江急峽雷霆鬪, 古木蒼藤日月昏'一聯, 字大如斗."(『欽英』, 1778년 4월 2일 일기)

〈태시설〉, 탁본, 46×96cm, 충북 단양군 단성면 가산리 하선암

이정유는 하선암의 너럭바위 위에 이인상이 전서로 쓴 '감공태시설'嵌
空太始雪이라는 다섯 글자가 새겨져 있다고 했고 유만주는 '태시설'太始
雪 세 글자가 새겨져 있다고 해 말이 서로 좀 다르긴 하나, 이인상의 전
서가 새겨져 있었던 것은 분명하다.[13]

이정유와 유만주는 공히 이인상의 제각題刻 곁에 해서로 쓴 '고강급협
뇌정투高江急峽雷霆鬪, 고목창등일월혼古木蒼藤日月昏'이라는 두보의 시
구가 새겨져 있다고 했다. 이 해서는 이인상이 쓴 것이 아니며, 이인상이
이곳에 노닐기 전에 새겨져 있었던 것으로 생각된다.[14] 이인상의 뇌리에
두보의 이 시구는 단구협丹邱峽의 산수와 관련하여 깊이 각인되지 않았
을까 한다.

만일 이 추정이 옳다면 이 그림에 두보의 '高江急峽雷霆鬪, 古木蒼
藤日月昏'이 제화題畵된 것, 그리고 협강峽江이 생동감 넘치게 묘사된

13 자세한 것은 『서예편』의 '14-4 太始雪'을 참조할 것.
14 이인상이 바위에 새긴 글씨는 전서가 대부분이다. 해서는 하나도 발견되지 않는다.

것은 우연이 아닐 것이다.

이렇게 본다면 이 그림은 적어도 이인상이 단양 산수를 한창 열력하던 1751년 이후에 그린 것으로 봐야 할 듯하다. 중요한 것은 이인상의 단양 산수 체험이 이 그림에 스며 들어와 있다는 사실이다.

이 그림은 단양 산수의 체험이 반영되어 있다고 판단되는 이인상의 또 다른 선면화 〈강협선유도〉와 달리 화면이 좌우로 이분二分된 구도를 취하고 있다. 우측에는 괴량감塊量感이 두드러진 절벽이 있고 그 상단에 현애懸崖의 기괴한 소나무가 있다. 절벽에 매달려 있는 이런 소나무의 위의威儀는 이인상의 그림 중 이 〈두보시의도〉에서만 볼 수 있다. 이 점 특기해 둘 만하다. 그림 좌측에는 나무가 화면을 압도하고, 나무 아래에는 웅크린 짐승 같은 괴석怪石이 하나 그려져 있는데, 퍽 사랑스럽다.

이 그림에서 좌우의 '실'實만을 주목할 것은 아니다. 중앙부의 '허'虛는 특히 묘미가 있으니, 협곡 사이로 물이 급하게 흘러가고, 아스라한 곳에는 산이 있는 듯 없는 듯 펼쳐져 있다. 산봉우리에는 담묵을 가하기도 하고 가하지 않기도 해 운치를 더했다.

이 그림은 이런 이분二分의 구도 때문에, 그리고 화면 좌우 근경近景의 위태한 생동감 때문에, 중앙부의 '허'가 더욱 기운생동하며, 보는 사람으로 하여금 눈을 주注하게 한다. 이인상에게 단양 산수의 열력이 없었다면 이런 그림은 나오기 어려웠을 터이다. 이 점에서 이 그림은 흉중의 산수를 그린 사의화寫意畵이면서 동시에 본국산수로서의 면모를 보여준다고 할 만하다.

제화 밑에는 '두류만리'頭流慢吏라는 백문방인이 찍혀 있다.

이 그림은 종래 '고강창파도'高江滄波圖 혹은 '고강급협도'高江急峽圖로 불리어 왔다.

25. 회도인시의도回道人詩意圖

1 그림 좌측 상단에 다음과 같은 제화가 보인다.

> 無人有雲,
> 無雲有人.
> 風靜水明,
> 群玉嶙峋.
> 虹銷月偃,
> 斂處存神.
> 　　　戲演回道人詩意.

우리말로 옮기면 다음과 같다.

> 사람이 없으니 구름이 있고
> 구름이 없으니 사람이 있네.
> 바람 고요하고 물은 맑으며
> 군옥群玉 같은 봉우리 층층이 솟았네.
> 무지개 사라지고 반달이 뜨니
> 은거해 신神을 보존해야지.

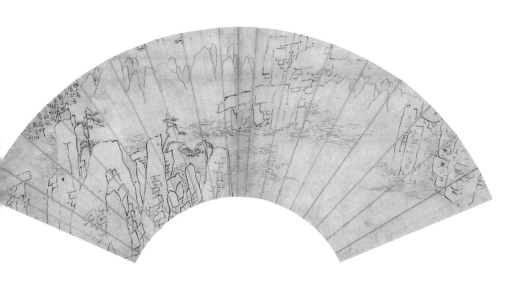

〈회도인시의도〉, 지본담채, 18.2×56.5cm, 국립중앙박물관

장난삼아 회도인回道人의 시의詩意를 부연하다.

　　원문의 '염처'斂處는 '염적'斂迹, 즉 몸을 숨기는 것, 은거하는 것을 이른다. 여기서 '신'神은 도교의 개념으로, 생명의 근원적 에너지를 이른다. '연기'煉氣, 즉 기氣를 수련해야 비로소 '신'을 보존할 수 있다. 기를 수련하려면 영리營利에 급급해서는 안 되며, 마음을 비워야 한다. 그러니 세속을 벗어나 좌망坐忘에 들어야 한다.

　　'회도인'回道人은 선인仙人 여동빈의 별칭이다.[1] 여동빈의 시는 『전당시』에 여러 편 수록되어 있는데, 이 시는 『전당시』에 보이지 않는다.

　　"장난삼아 회도인回道人의 시의詩意를 부연하다"라는 말에서 알 수 있듯, 이 그림은 시의도詩意圖이다. 이 그림은 특히 시의 제1구, 제3구, 제4구를 회화적으로 재현해 놓고 있으니, 인기人氣는 전혀 없고 산등성이에 운기雲氣만 맴돌고 있으며(그림 좌측 전면), 바람이 고요해 물이 잔잔히 흐르고, 군옥群玉과 같은 산봉우리들은 층층이 솟아오른 것이 마치 죽순 같다.

　　그런데 제화 중의 '군옥인순'群玉嶙峋(군옥 같은 봉우리는 층층이 솟았네)이라는 말이 주목된다. '군옥'群玉은 '뭇 옥'이라는 뜻이니, 산봉우리가 옥과 같이 맑고 깨끗함을 비유한 말이다. '인순'嶙峋은 우뚝 솟아서 겹쳐진 모양을 이르는데, 산봉우리가 죽순처럼 뾰족뾰족함을 가리키는 말로도 쓴다. 흥미로운 것은 이인상의 단양 산수시와 산수기에 '군옥'이라는 단어가 보인다는 점이다. 다음이 그 예이다.

1　장현주, 「송대 여동빈 신앙의 유행」 참조.

(1) 푸른 하늘 은은히 일만 봉우리 다가오네.

靑霄隱隱萬峰來.(「群玉峰」)²

(2) 맥선허麥仙墟와 운하장雲霞嶂의 남쪽은 산세山勢가 층층의 성채와 같거늘 이름하여 부용성芙蓉城이라고 하였다. 송자 사행(송문흠 - 인용자)이 그 가운데를 '예주대'蘂珠臺라고 이름하였다. 산의 절반이 모두 험준한 바위인데 깎은 듯이 우뚝 솟아, 바라보면 밝게 빛나는 것이 마치 솟아오른 죽순 같고 곧추 세운 칼 같았다. 월곡月谷 오공(오원 - 인용자)이 '군옥봉'群玉峰이라 이름하였다.³

(3) 여울의 물이 빠르고 배는 약해 물결을 거스르며 노를 젓자니 마치 등용문登龍門 같았다. 물길에 배를 맡겨 노를 젓지 않으니 마치 바람을 타고 하늘을 나는 듯했다. 비로소 운하장과 군옥봉 등 여러 봉우리가 보이는데, 구름이 무너진 모습 같기도 하고, 눈이 쌓인 모습 같기도 하였다. (…) 들으니 섬호蟾湖 민 선생(민우수 - 인용자)께서 배를 타고 이곳을 지나면서, "노두老杜(두보 - 인용자)의 이른바 '뭇 신선 근심 없이/봉래산으로 내려오네'(群仙不愁思, 冉冉下蓬壺)라고 한 말이 여기와 방불하다"라며 탄복했다고 한다.⁴

2 「群玉峰」, 『뇌상관고』 제2책. 1751년에 쓴 시다.

3 "仙墟,霞嶂之南, 山勢如層疊者, 名之曰芙蓉城, 宋子士行名其中曰蘂珠. 半山皆峻石, 洗削峭聳, 望之瑩瑩, 如抽笋卓釖, 月谷吳公名之曰羣玉."(「龜潭小記」, 『뇌상관고』 제4책)

4 "灘疾舟弱, 逆浪運棹, 如登龍門, 順水放棹, 如御風而行, 始見雲霞, 羣玉諸峯, 如崩雲, 如積雪. (…) 聞蟾湖 閔先生泛舟過此, 歎曰: '杜老所謂'羣仙不愁思, 冉冉下蓬壺'者近之!' 같은 글, 같은 책.

(4) 구담龜潭의 군옥봉群玉峰 중에 서루書樓를 짓고 '다백운'多白雲
이라는 편액을 걸었다.⁵

　(1), (2), (3)의 '군옥봉'은 부용성 봉우리를 말한다. '부용성'은 연자
산燕子山의 별칭이다.⁶ 뭇 봉우리가 촉립矗立하여 높이 하늘에 꽂힌 것이
마치 흰 부용이 다투어 물 위에 나온 것 같고, 그 윗부분이 성城처럼 되
어 있다고 해서 이인상이 새로 이런 이름을 붙였다.⁷ (4)의 '군옥봉'은 옥
순봉을 가리킨다.

　(1)은 「군옥봉」群玉峰이라는 시의 한 구절이다. 이 시는 단양의 구담龜
潭 일대의 경관을 읊은 「부정잡시」桴亭雜詩 39수 연작 중 제38수다.⁸ (2)
와 (3)은 「구담소기」龜潭小記라는 글의 일부다. (4)는 이인상이 구담에다
'다백운루'라는 정자를 건립한 일을 서술한 글인 「다백운루기」多白雲樓記
의 서두다.

　이 예문들에서 "일만 봉우리" "솟아오른 죽순 같고 곧추 세운 칼 같았
다" "구름이 무너진 모습 같기도 하고, 눈이 쌓인 모습 같기도 하였다"
"뭇 신선 근심 없이/봉래산으로 내려오네" 등의 말은 이 그림과 관련해
주목을 요한다. 이 그림이 보여주는 선계仙界의 이미지, 이 그림에 펼쳐

5　"築書樓扵龜潭之羣玉峰中, 扁以多白雲."(「多白雲樓記」, 『능호집』 권3) 1752년에 쓴 글
이다.

6　이윤영의 『山史』(『단릉유고』 권11)에 실린 「芙蓉城記」 중의 "芙蓉城者, 燕子山新名也"라
는 말 참조. '연자산'은 구담봉과 옥순봉의 동남쪽, 장회나루의 뒤편에 있다. 지금은 '제비봉'이
라고 불리고 있다.

7　이윤영이 쓴 「芙蓉城記」의 "羣峯矗立, 高揷青冥, 如白辦芙蓉, 競出水上, 其上頭有衆石
成壘, (…) 遂以名之曰芙蓉城"이라는 말 참조.

8　『뇌상관고』에 실린 「부정잡시」는 39수 연작인데, 『능호집』에는 그중 22수만 초선(抄選)되
었으며, 「군옥봉」은 포함되어 있지 않다.

져 있는 죽순 모양의 수많은 흰 봉우리들의 형상과 너무도 부합하기 때문이다.

이인상이 단양의 산수를 선계仙界로 여겼음은 다음 글에서도 확인된다.

세상이 나와 어긋나니 도道의 문門에 들어갈 것을 생각하고, 땅이 외지고 마음이 고원高遠하니 몸이 물외物外에 있네. 운루雲樓(다백운루 – 인용자)의 경쇠 소리 듣고 와설원臥雪園(오찬의 집 정원 이름 – 인용자)의 매화를 다시 읊조리매, 만년에 구담에서 함께 살자고 한 약속 벗이 죽고 나서도 잊히지 않아 홀연 경치를 보아 개연히 마음을 푸네. 오솔길을 내니 만 그루 푸른 솔이 절로 자라고, 난간에 기대니 천 이랑 푸른 물결 눈앞에 있네. 매양 해 길고 산이 고요하면 선계仙界에 봄이 온 것도 모르고 지내네.[9]

이인상이 쓴 「창하정蒼霞亭 상량문」에 나오는 말이다. 창하정은 이윤영이 1752년에 건립한 정자로, 구담봉龜潭峰 맞은편에 있었다.[10] 이인상

9 "世與我違, 思入衆妙之門; 地偏心遠, 身超萬象之表. 聽徹雲樓之馨, 吟續雪園之梅, 歲暮之期, 存沒難忘, 忽焉游目, 慨然流懷. 開徑而自生萬株青松, 憑檻而前臨千頃碧玉. 每當日長山靜, 不辨春來仙源."(「蒼霞亭上樑文」, 『능호집』 권4) 1754년에 쓴 글이다.

10 "蒼霞亭, 胤之所築也. 前對龜潭(구담봉을 이름 – 인용자), 占地特絶."(李敏輔, 「龜潭」詩의 註, 『豊墅集』 권3) 박경남, 「단릉 이윤영의 『山史』 연구」(서울대 석사학위논문, 2001)의 부록 '단릉 이윤영 연보'에서는 창하정이 1753년 3월 건립되었다고 했는데, 이는 민우수가 쓴 「李胤之丹邱二亭記」(『貞菴集』 권9)의 "余又作小記置亭中. 時癸酉(1753 – 인용자)春末也"라는 말에 근거한 것으로 보인다. 민우수의 이 말은 1753년 3월에 자신이 창하정의 기문(記文)을 썼다는 말이지, 창하정이 이때 완공되었다는 말은 아니다. 창하정의 건립 시기는 『옥국재유고』 「기년록」의 "壬戌(1752 – 인용자)建蒼霞亭于龜潭"이라는 구절을 준신(準信)해야 할 것으로 본다. 『홈영』에도 창하정이 1753년에 창건되었다는 말이 보이는데(김하라 편역, 『일기를 쓰다 2: 홈영 선집』, 127면), 이 역시 민우수가 기문을 쓴 해를 창하정이 창건된 해로 판단한 데서 초

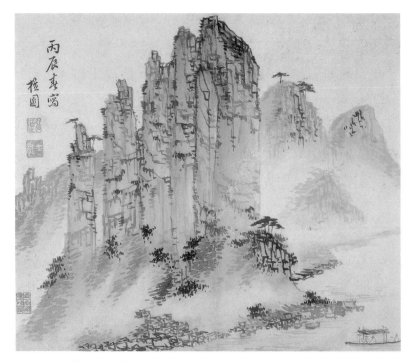

김홍도, 〈옥순봉〉(《병진년화첩》所收), 1796, 지본담채, 26.7×31.6cm, 호암미술관

의 다백운루는 구담봉과 옥순봉 사이의 강가에 있어" 창하정이 바라보였다. 구담봉과 옥순봉은 서로 연접해 있지는 않으나 지척 거리다. 이인상

래된 착오다. 한편 '창하'(蒼霞)라는 명칭은 주희의 시 「방광(方廣)에서 출발해 고대(高臺)를 지나며 경보(敬父)의 시에 차운하다」(自方廣過高臺次敬父韻, 『晦庵集』 권5)의 기련(起聯) "흰 눈은 맑은 절벽에 남아 있고/창하(蒼霞)는 적성(赤城)을 마주하고 있네"(素雪留淸壁, 蒼霞對赤城)에서 취한 것이다.

11 그래서 다백운루는 일명 '구옥정사'(龜玉精舍) 혹은 '구옥정'(龜玉亭)으로도 불린 듯하다. 권섭(權燮)이 이인상에게 써 준 「구옥정사기」(龜玉精舍記, 『玉所稿』 제17책 文4)와 『홍영』 1778년 4월 2일 일기 중의 "龜潭玉笋峯之間, 舊有李元靈龜玉亭, 今但指其墟而已"라는 말 참조.

은 옥순봉을 이렇게 읊은 바 있다.

하늘에 솟은 옥순玉筍 한 점 티끌 없어
강에 배 띄워 뚫어져라 보네.
矗玉凌空絶纖毫,
中江擊汰極望勞.[12]

　지금까지 살펴본 것처럼 이인상에게 단양 산수, 특히 구담 일대의 산
수는 도가 쇠미해 음陰이 지배하는 속세를 떠나 은거하기에 안성맞춤인
곳이었다. 그래서 그의 시문에는 단양 산수를 이상화하고 찬미한 글들이
허다히 발견된다.

　이인상에게 단양 산수는 그의 현실인식 내지 세계인식과 관련된 '이념
적' 공간이기만 한 것이 아니라, '미학적' 공간이기도 했다. 왜냐하면 그
는—그리고 단호그룹의 또다른 중심인물인 이윤영은—단양 산수에서
자신이 평소 흉중에 품고 있던 산수미의 극치를 발견할 수 있었기 때문
이다. 그들은 강물과 돌이 결합되어 온갖 기기묘묘한 변태變態를 연출하
는 공간은 조선에 단양 산수 말고는 없음을 확신하였다. 말하자면 그들
은 미의 전일성專一性과 묘변妙變을 단양 산수에서 읽어 낸 것이다.[13] 그
러므로 단양 산수가 이인상과 이윤영의 정신세계에서 일종의 선계仙界로
표상됨은 이상한 일이 아니다.

12 「玉筍峰」, 『능호집』 권2: 번역은 「옥순봉」, 『능호집(상)』, 369면 참조. 1751년에 쓴 시다.
13 미의 전일성(專一性)과 묘변(妙變)에 대한 이윤영의 유별난 미의식은 그가 저술한 단양
산수기인 『산사』(山史)에서 확인된다. 이 점은 박경남, 앞의 논문 참조. 이인상의 경우 「구담소
기」(龜潭小記)에서 그런 면모가 확인된다.

이 그림은 비록 시의도詩意圖이기는 하나, 이인상의 흉중에 있던 단양 산수가 유로流露되어 있다고 할 것이다.

② 이 그림은 묵법墨法은 일절 사용하지 않고 필법筆法으로만 일관하였다. 더구나 필筆도 극도로 절제하여 갈필渴筆의 선묘線描만을 구사하였다. 이런 백묘白描 기법은 중국 산수판화의 성과를 흡수한 것으로 보인다.[14] 한편 바위와 물에는 간간이 담청淡靑을 설채設彩하였다. 이 때문에 이 그림은 전체적으로 몽환적인 분위기를 자아낸다. 그리하여 꿈속의 이상향, 마음속의 별계別界, 즉 선계 공간仙界空間을 그려 낸 듯한 인상을 준다.

이 그림에는 정자가 없으며, 산과 물과 구름과 나무뿐이다. 나무도 잡목은 없고, 산꼭대기의 몇 그루 소나무뿐이다. 산은 모두 철필鐵筆로 윤곽만이 그려져[15] 기하학적으로 단순화·추상화되어 있다. 그 때문에 토기土氣는 하나도 느껴지지 않고, 깨끗하고 견고한 바위의 이미지만이 드러난다. 그리고 그 바위 위에 몇 그루의 소나무가 서 있다. 이 그림이 순연성純然性과 무구성無垢性, 절세絶世의 이미지, 사람이 범접할 수 없는 선향仙鄕의 경계境界를 보여주는 것은 이에 기인한다. 이 점에서 이 그림은 이인상의 미학을 퍽 잘 구현해 보이고 있다고 할 만하다. 이인상은 일찍이 자신의 미학을 다음과 같이 요약한 바 있다.

옛적에, 누각에서 지내기를 좋아하면서도 그럴 형편이 못 되면 누

14 이 점에 대해서는 본서, 〈여재산음도상도〉 평석을 참조할 것.
15 이 윤곽선에서는 이인상의 철선전(鐵線篆)의 필의가 느껴진다.

각의 그림을 그려 마음으로 노닐었으니, 이를 '신루'神樓라고 했다.
내가 윤지胤之를 위해 비각飛閣과 연정連亭을 그렸거늘, 주변엔 산
이 펼쳐져 있고 아래로는 골짜기가 있으며, 우뚝한 소나무와 곧게
솟은 전나무가 주위를 둘러싸고, 오래된 이깔나무와 쓰러진 단풍나
무가 돌 위에 삼울森鬱한데, 진토塵土는 붙이지 않았다. 그 아래로
는 맑은 못이 있어 물이 돌아 흐르고 굽이쳐, 가득 고이면 다시 흘
러가는데, 오니汚泥는 찾아볼 수 없다. 긴 폭포가 석양을 받으며 허
공에서 곧게 떨어지는데, 못은 깊고 여울은 가늘어 바닥에 잡석雜石
이 없으니 당연히 시끄러운 물소리가 들릴 리 없다.

정자에 앉은 사람은 바야흐로 향을 사르며 폭포 소리를 듣고 있고,
또 한 사람은 높은 누각에서 병풍을 뒤로 한 채 안석案席을 정돈하
고 앉아 맑은 못에 눈을 주고 있는 것이 꼭 누군가를 생각하는 듯하
다. 그 곁에 한 객客은 두 손을 모으고 단정히 앉아 나무와 돌을 보
고 있는데, 아마 동자童子를 불러 벼루를 씻기고 있는 듯하다. 누정
樓亭은 사방이 모두 바위여서 초봄에 얼음이 녹으면 이끼가 자라날
터이고, 여름엔 늙은 나무에 맑은 그늘이 많아 어지러운 풀이며 잡
화雜花며 벌레나 뱀 따위의 괴로움이 없을 터이다. 그리고 가을 달
과 겨울 눈이 사람의 몸과 마음을 모두 서늘하게 할 터이니, 한지국
韓持國(송나라의 한유韓維 - 인용자)이 "자네, 그만 말하게! 내 마음 또
한 시원하니까"라고 한 격이다.[16]

16 「爲李胤之作小幅」, 『능호집』 권4; 번역은 「이윤지를 위해 작은 그림을 그리다」, 『능호집
(하)』, 175~176면 참조. 한지국의 말은 『설부』(說郛)에 실린 『옥간잡서』(玉澗雜書)에 나온
다. 자세한 것은 『서예편』의 '3-2 野人無修櫓大夏'를 참조할 것.

36세 때인 1745년에 쓴, 「이윤지를 위해 작은 그림을 그리다」라는 글의 일부다. 이 인용문에서 알 수 있듯, 이인상은 회화에서 '진구기'塵垢氣를 용납하지 않았다. 그의 그림의 탈속미脫俗美는 이에 연유한다. 〈회도인시의도〉는 이인상 회화의 이런 지향성을 극단적으로 표현하고 있다.

한편 이인상의 산수화 속에는 종종 누정樓亭이 등장하며, 그 속에는 한적閑寂을 즐기는 고사高士가 하나 혹은 둘 앉아 있다. 하지만 이 그림에는 누정이나 사람이 배제되어 있다. 제화시 중의 "無人有雲"이 회화적으로 구현된 결과인데, 이는 또한 이 그림을 그릴 당시의 이인상의 심회心懷를 반영하는 것일 수도 있다. 즉, 이 그림이 보여주는 '고고냉담'枯槁冷澹함은 혼탁한 세상에 대한 그의 비분悲憤과 절망감, 깊은 산수 속에 은거하고자 하는 그의 '열의'熱意를 표현한 것일지도 모른다. 이인상의 절친한 벗 윤면동은 다음과 같은 의미심장한 말을 한 바 있다.

(원령은-인용자) 열장혈심熱腸血心을 고고냉담枯槁冷澹 중에 부쳤다. (…) 편석片石과 고운孤雲에 성령性靈을 통하고, 산전수애山顚水涯에 뇌소牢騷를 부쳤다.[17]

윤면동의 이 말은 이인상의 그림이 보여주는 고고냉담함의 이면에, 속기俗氣와 진애塵埃가 없는 담박한 필치의 이면에, 뜨거운 마음과 고뇌가 자리하고 있음을 알게 해 준다.

또 하나 지적해야 할 점은, 이 그림이 이인상의 도가적 취향을 보여준

17 "寄熱腸血心於枯槁冷澹之中. (…) 通性靈於片石孤雲, 寓牢騷於山顚水涯."(윤면동, 「祭李元靈文」, 『娛軒集』 권3) '뇌소'(牢騷)는 고뇌를 뜻하는 말이다.

다는 사실이다. 여동빈의 시를 제화題畵한 것도 그렇거니와, 이 그림이 구현해 놓고 있는 선계仙界의 분위기는 도가적 미의식의 발로로 이해된다.

지금까지의 논의를 통해 볼 때, 이 그림의 창작 시기는 아무리 올려 잡아도 1751년 이전으로는 올라갈 수 없다. 앞에서 인용한 단양 산수에 대한 이인상의 시문들은 모두 1751년 이후의 것들이다. 이인상의 선면화 중에는 단양 산수를 반영한, 화면의 가운데로 강이 흐르고 강 주위를 산들이 에워싼 구도를 취하고 있는 일련의 작품들이 있는데, 이 그림은 이 계열에 속한다. 다만 이 계열의 그림으로서는 시기적으로 다소 뒤에 창작된 것이 아닐까 한다. 다른 그림들과 달리 이 그림은 추상화抽象化가 아주 심하다는 것이 그 이유다. 이인상이 그린 금강산 그림도, 이른 시기에 그린 〈옥류동도〉나 〈은선대도〉와 달리 한참 뒤에 그린 〈구룡연도〉의 경우 추상화가 아주 심한데, 이 점 참조가 된다.

이 그림은 종래 '무인유운도'無人有雲圖라 불리어 왔다.

26. 다백운루도 多白雲樓圖

① 그림 우측 상단에 다음과 같은 제화가 보인다.

自有人知處,
那無路往踪.
莫敎留四壁,
面面看芙蓉.
　　爲泉食齋作.
　　　　雲潭人.

우리말로 옮기면 다음과 같다.

본디 사람들이 아는 곳이 있으니
어찌 오가는 길이 없겠는가.
사방에 벽을 두지 않아
어디서든 부용芙蓉이 보이네.
　　천식재泉食齋를 위해 그리다.
　　　　운담인雲潭人.

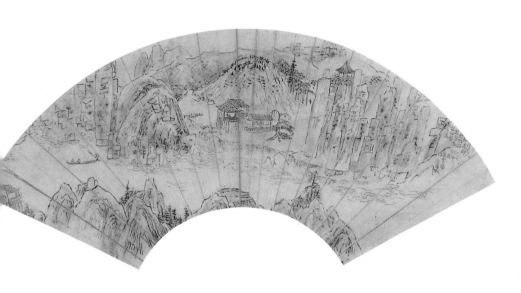

〈다백운루도〉, 지본담채, 18.2×54.2cm, 국립중앙박물관

이는 한유韓愈의 시 「괵주虢州의 유 급사劉給事 자사刺史가 삼당三堂에 새로 제題한 21영咏에 받들어 화답하다」(원제 '奉和虢州劉給事使君三堂新題二十一咏')의 1수인 「물가 정자」(원제 '渚亭') 전문이다. 한유의 문집 『창려집』昌黎集과 『전당시』全唐詩에는 제2구의 '路'가 '步'로, '踪'이 '蹤'으로 되어 있으며, 제3구의 '留'가 '安'으로 되어 있다. '踪'과 '蹤'은 같은 뜻이고, '留'는 '安'[1]과 의미상 통한다. 하지만 '路'는 원시原詩의 뜻과 다르다. 원시대로 하면 제2구는 "어찌 오가는 걸음이 없겠는가"가 된다.

이처럼 자구상 한유의 원시와 차이가 나게 된 것은 이인상이 《개자원화전》을 참조한 탓이다. 이 점은 조금 뒤에 논하기로 한다.

관지를 통해 이 그림이 천식재泉食齋라는 사람에게 그려 준 것임을 알 수 있다. '천식재'는 이인상의 족형族兄[2]인 이준상李駿祥(1705~1778)의 재호齋號다. 자字는 원방元房이다. 군수를 지낸 이중언李重彦의 아들로, 1735년에 생원시에 합격했으며(이인상이 진사시에 합격한 그해다), 벼슬은 1760년에 음직으로 장의掌議를 지냈으나 이듬해에 파직되었다. 그 후 오랫동안 벼슬을 못하다가 만년인 1772년에 예빈시 봉사를, 그 이듬해에 헌릉령獻陵令을 지냈다.[3]

관력을 통해 알 수 있듯 이준상은 벼슬운이 없어 불우했던 인물이다. 하지만 이인상과는 아주 가까이 지냈으며, 이인상 주변의 인물들, 이를테

1 여기서는 '놓다'라는 뜻이다.
2 국립중앙박물관, 『능호관 이인상』, 48면에서는 이준상이 이인상의 '사촌형'이라고 했으나 잘못이다. 오종형이다. 이인상의 5세조 극강(克綱)의 맏아들이 성록(成祿)이고, 둘째 아들이 신록(申祿)이며, 셋째 아들이 수록(綏祿)인데, 이인상은 수록의 5대손이고, 이준상은 신록의 5대손이다. 이인상 후손가에 전하는 필사본 『완산이씨세보』 참조.
3 관력은 『승정원일기』 영조 36년 4월 12일, 영조 37년 4월 23일, 영조 48년 5월 16일, 영조 49년 10월 13일 기사 참조. 생원시 합격에 대해서는 『사마방목』 참조.

면 이윤영이나 이최중 등과도 교유가 있었다.[4] 이윤영은 1742·43년 무렵 「원령의 선화扇畵에 써서 이원방李元房에게 주다」라는 시를 지었는데, 다음이 그것이다.

파초 잎은 뜻이 얼마나 유장한가
연꽃은 말(語)에 향기가 나는 듯.
서로 바라보다 붓으로 그리니
세상 바깥에 청량함이 있네.
蕉葉意何長?
荷花語欲香.
相看將落筆,
世外有淸凉.[5]

이 시를 통해 이윤영이 29, 30세경 담화재澹華齋에서 이준상에게 파초와 연꽃을 부채에 그려 줬던 것을 알 수 있다.[6]

이인상은 1739년 5월 28일 천석재에서 술을 마신 후 부채에 '정양만봉'正陽萬峰을 그려 준 바 있다.[7] 이 작품은 정양사 일대의 금강산을 그린

4 이최중은 그를 '노형'(老兄)이라 칭하고 있다. 이최중, 「元房老兄偶過, 拈次山谷韻」, 『韋菴集』 권2 참조.

5 「題元靈扇畵贈李元房」, 『丹陵遺稿』 권7.

6 「원령의 선화(扇畵)에 써서 이원방에게 주다」라는 시제(詩題)가 의미하는 바는, 이윤영이 이인상의 부채에다 그림을 그린 후 제사를 써서 이준상에게 주었다는 것이다. 이인상이 그린 그림에 이윤영이 제사를 써서 이준상에게 주었다는 뜻으로 오독해서는 안 된다. 자세한 것은 본서, 〈수루오어도〉 평석을 참조할 것.

7 「贈元房氏」라는 시의 병서(幷序)에 해당하는 다음 글 참조: "五月卄八日, 見元房氏于泉食齋, 出草流泉一年釀, 佐以嶺南笋菜, 醉後用斑竹摺疊扇, 畵正陽萬峰, 極歡而罷. 追賦

것으로 추정된다. 이인상의 금강산 유람 후 2년째 되던 해의 일이다.

이인상은 35세 때(1744)에는 이준상과 함께 충남 아산의 이충무공 묘와 괴산의 화양동 등지를 유람하기도 했다. 이 여행에는 홍자洪梓도 동행하였다.[8]

『뇌상관고』에는 이인상이 이준상에게 준 시가 대여섯 편 실려 있어 두 사람의 문학적 교류를 살필 수 있다.[9] 이준상은, 비록 서얼은 아니지만, 불우하다는 점에서 이인상과 존재관련을 깊이 할 수 있었던 게 아닌가 한다. 이인상이 이준상과 「이소」離騷를 함께 읽으며 공감을 나누기도 했던 게 그런 추정을 뒷받침한다.[10] 다음의 시구에서도 그런 점이 감지된다.

풍속이 박薄하여 술을 사랑하게 되고
도가 사라져 고검古劍에 대해 묻노라.
벗을 사귐은 기의氣義가 중요하나
청광清狂에 가까울까 그게 두렵네.
俗薄憐醇酒, 道消問古鋩.
論交須氣義, 秖恐近清狂.[11]

'凉'字, 以補伊日之意情."

8 『뇌상관고』제4책에 실린 「華陽洞記」의 다음 구절 참조: "崇禎再甲子(1744년 - 인용자)初夏, 完山李麟祥與族兄元房、友人洪養之來游, 後九年壬申季夏, 麟祥記." 또 1744년에 지은 시 「渡銅雀津, 同元房氏賦」(『뇌상관고』제1책)도 참조.

9 「贈元房氏」, 「宿元房氏泉食齋」, 「諫閔公, 呈泉食齋」, 「贈元房氏」, 「待元房氏」, 「渡銅雀津, 同元房氏賦」(이상 모두 『뇌상관고』제1책)가 그것이다.

10 "離騷一讀共君傾."(「宿元房氏泉食齋」, 『뇌상관고』제1책)

11 「贈元房氏」, 『뇌상관고』제1책.

「원방씨에게 주다」라는 시의 경련頸聯과 미련尾聯이다. 두 사람이 시속을 개탄하며 기의氣義를 같이했음을 엿볼 수 있다. 이 그림을 이해하기 위해서는 이인상과 이준상의 이런 존재관련을 알지 않으면 안 된다.

② 이제 이 그림의 관지 중에 보이는 '운담인'雲潭人에 대해 언급하기로 한다. '운담'雲潭은 이인상이 단양의 구담龜潭에 새로 붙인 이름이다. 이인상은 명칭이 없던 바위와 물과 산에 이름을 지어 주길 좋아하였다. 이인상의 「구담소기」龜潭小記에서 그 점이 확인된다. 뿐만 아니라 이인상은 이미 이름이 있던 산수에 새로 이름을 부여하기도 하였다. 이인상의 이런 습벽習癖은 그의 유별난 산수 애호와 그가 지닌 특별한 미적 안목 때문에 생긴 것으로 보아야 할 것이다. 왜 '구담'에 '운담'이라는 새로운 명칭을 붙였는지는 다음 글을 통해 알 수 있다.

옥순봉으로 옮겨가 구담을 바라보면 언덕은 평평하고 골짝은 고요한데, 사람이 살 만한 곳은 빙곡氷谷이다. 그 속에 작은 언덕이 있는데, 음전하게 물가에 있어 모래가 쌓여 높다랗다. 구담의 한가운데서 바라보면 동그란 게 꼭 사발을 엎어 놓은 듯하여 예쁘장하고 쓸쓸하다. 그 남쪽 산은 성채 같고, 동쪽 산은 말[馬]의 모습이며, 북쪽 산은 구름의 형상이다. 구봉龜峰의 너댓 봉우리와 옥순봉의 몇몇 봉우리가 좌우에 비치며, 뭇 산들이 아리땁게 둘러싸고 있다. 나는 이 언덕을 '중정고'中正皐라고 이름하였다.

　중정고의 동쪽에 작은 시내가 있고 시내 곁에 작은 동산이 있어, 장차 꽃을 심어 사계절을 알고, 국화를 심어 국화주를 담아 객을 기쁘게 하며, 닥나무를 심어 종이를 만들어 성령性靈을 유로流露할 수

있을 듯했다. 나는 시냇가의 중정고에다 네 칸의 작은 집을 지었는데, 집의 허리를 꺾어 누각을 만들어 뭇 봉우리가 보이게 했다. 이 누각을 '다백운루'라고 이름했으며, 그 동쪽의 방은 '단하실'丹霞室이라고 하고, 서쪽의 정자는 '경심정'罄心亭이라고 했다. 강에다 뗏목배를 띄웠는데, 이를 '부정'桴亭이라고 했으며, 그것으로 구담 일대 산봉우리와 물의 기이함을 감상하고자 했다.

사물의 기이한 변화로는 구름보다 더한 것이 없으며, 신령함으로는 거북보다 더한 것이 없다. 단양 협곡의 산수에 바로 이 구름과 거북의 형상이 있다. 도산 선생(이황–인용자)이 구담의 중봉中峰을 이름하여 '채운봉'綵雲峰이라고 했는데, 『주례』周禮에서 여섯 거북의 방색方色을 구분[12]한 것에 절로 부합된다. 삼주三洲 김 선생(김창협–인용자)은 구담을 읊기를, "구름은 시초蓍草를 지키는 곳인가 싶고／강물은 낙서洛書를 진 거북을 닮았네"(雲疑守蓍處, 江似負書餘)라고 했는데, 『주역』의 "그 덕을 신명하게 한다"[13]라는 뜻에 부합된다. 나는 그 뜻을 부연하여 구름 '운'雲자를 구담의 산수에 부여한 바, 그 아름다움을 드러내고자 해서였다. 그 물의 그윽하고 기묘함을 일러 '운담'雲潭이라 하고, 그 봉우리의 몹시 준엄함을 찬미하여

12 '방색'(方色)은 방위에 따른 색을 말한다. 『주례』「춘관종백」(春官宗伯) 하(下)에 '구인'(龜人)이라는 조목이 있는데, 거북점을 치는 거북의 관리를 담당하는 직책을 이른다. 구인은 6구(龜)를 관장하는데, 6구는 천구(天龜)·지구(地龜)·동구(東龜)·서구(西龜)·남구(南龜)·북구(北龜)를 말한다. 천구는 현색(玄色)이고, 지구는 황색이며, 동구는 청색, 서구는 백색, 남구는 적색, 북구는 흑색이다.

13 『주역』「계사전」(繫辭傳) 상(上)에, "그러므로 하늘의 도를 밝게 알고 백성의 일을 살펴서 이에 신물(神物)을 일으켜 백성들의 재용(財用)을 인도하니, 성인(聖人)이 이로써 재계(齋戒)하여 그 덕을 신명하게 했다"(是以明於天之道而察於民之故, 是興神物, 以前民用, 聖人以此齋戒, 以神明其德夫)라는 말이 보인다. '신물'(神物)은 시초(蓍草)와 거북점을 이른다.

'운한지봉'雲漢之峰이라 했으며, 그 봉우리에 구름이 모였다 흩어
졌다 하는 것을 일러 '서운지봉'瑞雲之峰이라고 했다. 배를 타고 물
을 따라 가면 그 기변奇變을 다 드러내 뭇 형상을 나타내는데, 이를
'혼원벽'渾元壁 '동선장'銅仙掌 '금강장'金剛障 '영지장'靈芝嶂이라고
각각 이름하였다. 단지 하나의 봉우리와 강이건만 변동變動이 무
궁하기에 이런 이름을 붙인 것이다. 대개 '구'龜자로써 그 신령함을
말하고, '운'雲자로써 그 기변奇變을 드러냈으니, 신령하기 때문에
기변한 것이다. 그 묘함은 배로 다니면서 보아야 알 수 있다.[14]

「구담소기」龜潭小記의 일부다. 이 글은 이인상이 구담의 산수에 얼마
나 경도되었던가, 왜 하필 그곳에 누정을 지어 은거하고자 했던가를 알
게 해 주는 중요한 자료다. 이인상은 구담의 강물이 보여주는 기묘한 자
태를 드러내기 위해 거기에 '운담'이라는 새로운 이름을 붙였다. 그래서
이 그림의 관지에 '운담인'이라고 한 것이다.

구름은 시시각각 기변奇變을 연출한다. 이인상의 미적 감수성은 사물

14 "轉入玉筍峰, 平臨龜潭. 岸平谷靜而可居者曰氷谷, 中有小岡, 宛轉枕水, 積沙成高, 在
潭心望之, 圓正如覆盂, 娟好貞孤, 而南嶺如城, 東陵如馬, 北山如臺. 龜峰數峰·玉筍數疊照
映左右, 重螺疊鬢, 窈窕環合. 余名其岡曰中正皐.
中正皐之東有小溪, 溪上有小園, 將種花以記四時, 種菊爲酒以娛賓, 種楮作書以通情. 依皐
面水而築小屋十楹, 磬折爲樓, 以納衆峰, 名之曰多白雲, 名其東室曰丹霞, 西亭曰磬心, 中
江泛舟, 名之曰桴亭, 以觀峰潭之奇變.
物之奇變莫過于雲, 神靈莫過于龜, 丹丘峽江山盖有此象. 陶山先生名龜潭中峰, 則曰綵雲,
自合於『周禮』六龜方色辨物之象矣. 三洲金先生賦龜潭, 則曰: '雲疑守著處, 江似負書餘.'
又符大『易』神明其德之義矣. 余取濱其意, 以'雲'字加錫龜潭江山, 以昭其美. 語其瀟淺幽
眇, 則曰雲潭; 贊其峻極, 則曰雲漢之峰; 瀜會卷舒, 則曰瑞雲之嶂; 舟行隨水, 窮其變而爲
象者, 則曰渾元壁·曰銅仙掌·曰金剛障·曰靈芝嶂. 只一峯潭而變動無窮, 故標名焉. 盖以
'龜'記其靈, 以'雲'窮其變, 以其靈故變也. 其妙在運舟."(「龜潭小記」, 『뇌상관고』 제4책)

의 '기변'에 아주 예민하게 반응하였다. 이 때문에 그는 구름이 보여주는 기변의 미감美感에 비상히 주목했던 것이다. 누각 이름을 '다백운루'라고 지은 것도 이런 감수성에 기인한다.[15] 다음 글이 그 점을 잘 보여준다.

나는 천성이 구름 보기를 좋아하지만, 그것이 왜 즐거운지는 스스로 설명하기 어렵다. 구담의 군옥봉群玉峰 중에 서루書樓를 짓고 '다백운'多白雲이라는 편액을 걸고는 혼자 웃으며 이렇게 말했다.
"구담에 항상 머물 수는 없고, 좋은 구름도 언제나 만날 수 있는 것은 아니니, 이게 걱정일세."
무릇 단비가 내려 만물이 생장함은 천지의 마음이요, 구름의 묘용妙用이다. 그러나 온 세상에 구름이 끼어 비가 잔뜩 내리더라도 풀 하나 나무 하나가 혹 그 은택을 받지 못한다면 군자는 또한 걱정하나니, 걱정은 다할 날이 없는 것이다. 그래서 나는 유독 맑은 구름을 좋아한다. 맑은 구름은 그 흰빛이 신기하게 변화하면서 다양한 형상을 띤다. 바로 이 순간 천지의 마음이 고요하여 움직임이 없으며 만물이 때를 기다리는 것을 보게 되나니, 나의 즐거움 또한 말 없음에 있거늘 대저 무슨 걱정이 있겠는가. 그러나 구름은 무시로

15 이인상이 '구름'에 비상한 감수성을 보였음은 1739년에 쓴 「이윤지산수도발」(李胤之山水圖跋, 「뇌상관고」 제4책)의 "황대치(黃大癡: 황공망 – 인용자) 같은 이는 고루(高樓)에 올라 구름이 기기묘묘하게 변하는 모습을 보며 산수를 그렸다. 대치의 그림은 아직 세상에 전하고 있으나, 구름의 무궁한 변화는 비록 대치 스스로도 그걸 바라보면 왜 기쁜지를 알지 못했거늘 후인이 대치의 그림이 어떤 연고에서 그려지게 됐는지를 알 까닭이 있겠는가"(원문은 〈강협선유도〉의 주15를 볼 것)라는 구절에서도 확인되고, 31세 때 그린 〈둔운도〉(屯雲圖)에서도 확인된다. 이인상은 구름을 몹시 좋아해 남산 집 능호관의 당호를 '망운헌'(望雲軒)이라고 짓고, 이를 줄인 말 '운헌'(雲軒)을 별호로 삼아서 인장에 새기기도 했다. 또한 만년에는 '운수'(雲叟)라는 별호를 사용하기도 했다(『서예편』의 '14-3' 참조).

일어나지만 마음에 딱 드는 때를 만나기란 쉽지 않으며, 접하는 일이 무궁한 까닭에 나의 근심과 즐거움은 상황에 따라 변한다. 그러니 좋은 구름이 없더라도 걱정할 겨를이 있겠는가. 대저 산과 바다, 시내와 바위의 경관이 비록 아름답긴 하지만, 만일 종신토록 조용히 앉아 밤낮없이 그것만 바라보게 한다면, 그 신기하게 변화하고 유동하는 모습도 도리어 한 덩어리 물건에 불과하게 되어, 보는 이를 싫증나게 할 것이다. 그러나 기장밥을 먹고, 베옷 입고 가죽띠를 두르며, 도와 의리, 경전과 사서史書에 대해 공부하는 일은 정신을 평안하게 하고 몸을 튼실하게 만들어 주는 까닭에 어떤 곳에서든 편안하며, 오래 해도 싫증이 나지 않는다. 그러니 운루雲樓(다백운루-인용자)가 비록 아름답다고는 하나 이 즐거움과는 바꿀 수 없다. (…)

또한 구담의 뭇 봉우리가 비록 기이하기는 하지만 그 변화무상함이 구름의 그것에는 못 미치고, 또 구름의 기이한 변화도 언제나 오래도록 즐길 수 있는 화창한 날만은 못하다. 그리고 마음에 기쁨을 주기는 하나 나의 것으로 삼을 수 없다는 점에서 구름과 산은 매한가지다. 그러니 어찌 종신토록 외물外物에 얽매여 나의 즐거움을 바꾸겠는가.

아! 삶이 고단하고 집안에 우환이 많아 맑은 날과 좋은 구름을 헛되이 보내던 중 구담 가에 누각을 세워 일 년에 한 번은 다녀올 수 있게 되었다. 그곳에서 구름 같은 뭇 봉우리를 바라보고, 또 장차 밭 갈고 고기 잡아 끼니를 마련하며, 칡을 캐어 옷을 짓고, 유유자적하면서 글을 읽고 이치를 생각한다면 그 즐거움은 바꿀 수 없을 것이다. 그리고 일없이 홀로 앉았다가 어쩌다 맑은 날을 만나,

때때로 피어오르는 아름다운 구름을 접해 그것이 보여주는 다양한 모습을 보고 천지의 마음을 징험하리니, 그 즐거움은 또한 말없음에 있을 터이다. 이렇듯 운루에는 진실로 즐거워할 만한 것이 많으니, 좋은 구름을 언제나 만나지는 못한다는 것과 구담에 항상 머물 수는 없다는 것에 대해 걱정할 겨를이 있겠는가. 이에 기문記文을 짓는다.[16]

이인상이 쓴 「다백운루기」다. 이윤영의 『산사』에 수록된 「구담기」龜 潭記에 보면, "원령의 새로 지은 누각에 올라 적성산赤城山과 가은동可隱 洞 등을 역람歷覽하였다. 강을 거슬러 올라 돌아왔으며, 돌아오자마자 이 글을 썼다. 때는 신미년(1751) 정월 보름이다"[17]라는 말이 나온다. 이 기록은 다백운루가 적어도 1751년 정월 보름 이전에 건립되었음을 알려 준다. 다백운루와 거기에 붙여 지은 단하실은 그렇지만, 그 서쪽 건물인 경심정은 1752년에 건립된 것으로 보인다. 전년 11월에 오찬이 유배지 함경도 삼수三水에서 세상을 떠났는데, 이인상은 이를 슬퍼하여 이 정자를 세웠다.[18] 오찬은 1751년 초에 이인상과 함께 다백운루에 올라 자신도 이 언덕에 거주하고 싶다는 뜻을 밝힌 적이 있으므로 이 말을 슬피 여겨 오찬의 뜻을 이뤄 주기 위해 이 정자를 지은 것이다.[19]

16 「多白雲樓記」, 『능호집』 권3; 번역은 「다백운루기」, 『능호집(하)』, 122~124면 참조.
17 "登元靈新樓, 歷覽赤城可隱之洞. 溯江而歸, 歸而爲記. 時辛未燈夕也."(「龜潭記」, 『山 史』, 『단릉유고』 권11 所收)
18 『뇌상관고』 제4책과 『능호집』 권4에 실린 1752년에 쓴 「경심정기」(罄心亭記)에서 그 사실을 알 수 있다.
19 같은 글, 같은 책.

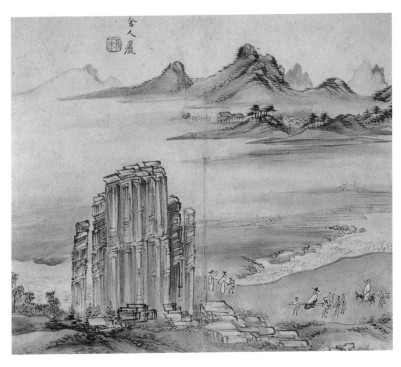

이방운, 〈사인암도〉(《四郡江山参僊水石帖》所收), 지본담채, 26×32.5cm, 국민대학교 박물관

　한편, 이인상이 다백운루를 창건한 그 해에 옥소玉所 권섭權燮 또한
옥순봉 대안對岸에다 '정정정'亭亭亭이라는 이름의 정자를 건립하였다.
당시 여든한 살의 노인이었던 권섭은 이인상에게 이 정자의 기문을 부탁
하였다.[20]

　다백운루 건립 1년 뒤인 1752년에 이윤영은 구담봉 대안對岸에 창하
정蒼霞亭을 창건하였다. 강 건너편 다백운루가 바라뵈는 위치였다. 이윤

20 「亭亭亭記」, 『뇌상관고』 제4책.

《개자원화전》의 〈한유시의도〉

영은 또한 다음해인 1753년 사인암의 반벽半壁 중에 서벽정棲碧亭이라는
모정茅亭을 세웠다.

③ 이인상의 이 그림은《개자원화전》에 실린 〈한유시의도〉韓愈詩意圖에
서 일정한 시사를 받은 것으로 보인다.

《개자원화전》의 〈한유시의도〉는 당나라 화가 설직薛稷의 화법畵法을
본떠서 한유의 시「물가 정자」(원제 '渚亭')의 시의詩意를 그린 그림이다.
〈한유시의도〉에 적힌 한유의「물가 정자」시는 한유의 문집인『창려집』昌
黎集에 실린 것과 몇 글자가 다르다. 주목되는 것은《개자원화전》의 제화
시가 이인상의 〈다백운루도〉의 제화시와 한 글자도 틀리지 않고 일치한
다는 사실이다. 이로 미루어 볼 때《개자원화전》의 시가 이인상의 그림에
옮겨진 것으로 생각된다.

이인상은 이 그림을 그릴 때《개자원화전》의 〈한유시의도〉에서 약간의 시사를 받았을 수는 있으나 그렇다고 해서 그것을 본뜬 것은 아니며 완전히 새로운 화의畵意를 펼쳐 보이고 있다. 그럴 수 있었던 것은 이인상이 이 그림을 그린 목적이 구담 산수의 표현에 있었기 때문이다.

필자가 앞에서 구담 산수에 대한 이인상의 경도傾倒를 자세히 밝힌 것은 이 그림을 제대로 이해하기 위해 꼭 필요하다고 판단해서다. 이 그림은 꼭 실경대로 그린 것은 아니지만 실경을 토대로 변형을 가한 것으로 여겨진다. 이 그림에는 이인상의 흉중을 점하고 있는 단양 산수, 특히 구담 산수가 사의적寫意的으로 구현되어 있는 것으로 보인다.

한유의 시「물가 정자」는 앞서 밝힌 대로 한유가 그의 벗인 괵주 자사 유백추劉伯芻의 시에 화운和韻한 것이다. 괵주 자사의 집은 연못과 죽림竹林에 연連해 있었던바,[21]「물가 정자」는 그 주변 경관을 읊은 시다. 그러므로 이 그림에서와 같은 강협江峽 속의 정자일 리가 없다. 더구나, 시에서는 정자에 벽을 두르지 않아 사면에서 부용꽃을 볼 수 있다고 했지만, 이 그림에는 꽃이 있을 곳이 없다. 강에 어찌 부용꽃이 있겠는가. 하지만 이인상은, 조금 뒤에 논하겠지만 이 그림에 '부용'을 그려 넣었다.

이 그림 중앙의 누각과 집은 필시 다백운루를 염두에 두고 그린 것으로 추정된다. 원래 다백운루는 초가 지붕이었지만 이 그림에서는 기와 지붕으로 변형되어 있다. 누각 건물을 자세히 보면, 왼쪽만이 누각이고, ㄱ자로 연결된 오른쪽 건물은 축대 위에 세워져 있다. 여기서, 앞에 인용

21 「괵주(虢州)의 유 급사(劉給事) 자사(刺史)가 삼당(三堂)에 새로 제(題)한 21영(咏)에 받들어 화답하다」(원제 '奉和虢州劉給事使君三堂新題二十一咏')의 병서(幷序) 중 "虢州刺史宅, 連水池竹林"이라는 말 참조.

〈다백운루도〉 누각

한 「구담소기」 중의, "중정고에다 네 칸의 작은 집을 지었는데, 집의 허리를 꺾어 누각을 만들어 뭇 봉우리가 보이게 했다. 이 누각을 '다백운루'라고 이름했으며, 그 동쪽의 방은 '단하실'丹霞室이라고 하고, 서쪽의 정자는 '경심정'磬心亭이라고 했다"는 말을 다시 상기할 필요가 있다. "집의 허리를 꺾어 누각을 만들어"라는 구절의 원문은 "磬折爲樓"인데, 필자는 이 말이 정확히 무엇을 의미하는지 글만으로는 잘 알 수 없었다. 그런데 이 그림을 보고서 비로소 글에 서술된 건물의 구조를 이해할 수 있었다. 누각 건물 옆의 초가집은 경심정을 염두에 두고 그린 것일 터이다. 위치나 건물 구조 등은 다를 수 있겠으나, 실경이 아니므로 그런 변형은 중요한 것이 아니다.

다백운루로 추정되는 건물은 반듯하고 평평한 언덕 위에 자리하고 있다. 이 언덕이 「구담소기」에 언급된 중정고中正皐일 것이다. 그림에서는 중정고가 굉장히 과장되게 확대되어 있다. 다백운루 맞은편의 정자는 권섭의 정정정亭亭亭을 염두에 두고 그렸을 듯하고, 그림 좌측 하단의 정자는 창하정을 염두에 두고 그렸을 법하다.[22] 그림 우측의 죽순처럼 솟은 봉

22 『뇌상관고』 제4책에 실린 「정정정기」에, "麟祥常築室于龜潭、玉筍之間, 公(권섭―인용자)忽歸自花洞, 起亭於玉筍對岸, 以示卜隣終老之志"라는 말이 보인다. 이로 보아 정정정이

현재의 중정고 유지遺址 2015년 여름 필자가 옥순봉 위에서 찍은 사진이다. 1985년 충추댐이 건립되어 구담 주변의 산기슭이 모두 물에 잠겨 버렸는데, 2015년 봄 이래 충청도에 몇 십 년만의 극심한 가뭄이 들어 산기슭과 백사장이 잠시 드러나 보인다. 강 맞은편의 산기슭은 원래는 풀과 나무들이 있어 미려했을 터이나 댐 건설로 물에 잠기는 바람에 모양이 흉하게 변해 원래의 경관을 떠올리기 어렵다. 사진에는 보이지 않지만, 오른쪽의 강 굽이 부근에 구봉이 있다.

우리는 옥순봉을, 그림 좌측의 둥그스름한 봉만峰巒 둘은 구봉(=구담봉)을 생각하고 그렸을 성 싶다. 일찍이 이윤영은 「구담기」에서 구봉을 이렇게 묘사한 바 있다.

구봉은 둥근데, 빼어나게 쌍雙으로 일어나 진토塵土에 솟아났다. 형색形色이 하늘에 어른거려 마치 한 줄기에 핀 두 송이 부용이 막 피어 물에 비친 듯했다. (…) 원령은 말하기를, "이는 신장神將이

옥순봉 대안(對岸)에 있었음을 알 수 있다.

쭉 늘어서 있는 듯하며, 꼭 지각知覺이 있어 사람에게 말을 하려고 하는 듯하군요"라고 하였다.[23]

인용문 중 이인상의 발언은 구봉 전면前面의 병풍처럼 드리운 절벽에 대해 한 말이다. 그림을 보면 구봉의 아랫부분에 촉립矗立한 바위가 보이는데, 인용문에서 이인상이 '신장神將' 운운한 것은 바로 이를 가리키는 것으로 여겨진다. 이윤영은 이인상과 함께 구담 일대를 유람한 뒤 이 글을 썼다. 그러므로 구봉을 '두 송이 부용'이라 한 이윤영의 묘사는 두 사람이 공유한 미적 인식으로 보아야 할 것이다.

이렇게 본다면, 이 그림에는 비록 제화시에 언급된 부용꽃이 실제로 있는 것은 아니지만, '부용'은 있다 할 것이며, 제화시의 "사방에 벽을 두지 않아/어디서든 부용이 보이네"라는 말이, 원의原義와는 다른 방향에서 의미 있는 울림을 갖는다고 할 수 있다. 이인상은 이런 점을 십분 헤아려 이 그림을 그린 것으로 보인다.

이처럼 이 그림은 다백운루를 중심에 둔 구담 일대의 산수를 화폭에 담은 것으로 이해된다. 그렇지만 거듭 말하거니와 실경을 그린 것은 아니다. 많은 변형이 가해져 있다. 다백운루를 화면 중앙에 훤히 드러내기 위해, 그리고 좁은 화면 안에 구담산수를 다 집약해서 보여주기 위해, 과감한 변형을 가한 것이다.

한편, 다백운루로 추정되는 누각 안에 두 사람이 앉아 있고, 선유船遊 중인 배에도 두 사람이 앉아 있다. 여기에는 화가가 그 자신을 응시하는

23 "龜之峯圓, 秀而雙起, 拔出塵土. 色動青冥, 如并蔕芙蓉, 初發暎水. (…) 元靈之言曰: '此如神將簇立, 如有知覺, 向人欲語.'"(「龜潭記」, 『山史』, 『단릉유고』 권11 所收)

눈길이 느껴진다.[24]

이 그림에서는 경물景物을 누군가에게 보여주려는 의도가 강하게 감지된다. 열거식으로 쭉 펼쳐진 구도에서 그 점이 단적으로 드러난다. 그래서 조선 후기에 많이 그려진 회화식 지도를 연상하게 한다. 이 점에서 이 작품은 이인상의 그림으로서는 좀 특이하다. 이 그림이 이런 특징을 갖게 된 것은 피증정자인 이준상에게 다백운루 주변의 구담 산수를 소상히 전하고자 해서였을 것이다. 당시 불우한 처지였던 이준상 역시 세상을 벗어나 산수 속에서 한적하게 살아가는 꿈을 품었을 법한데, 이인상은 이런 점을 헤아려 와유臥遊에 도움이 되게 이런 그림을 선물했던 것은 아닐까.

창하정을 염두에 두고 그린 정자가 보인다는 점, 관서款署 중에 '운담인'이라는 말이 사용되고 있다는 점 등으로 미루어, 이 그림은 적어도 이인상이 야인野人으로 지내던 1754년 이후작으로 생각된다. 당시 이인상은 벼슬에서 물러나 종강에 거주하고 있었으며 이따금 단양을 찾곤 하였다.

이 그림은 종래 〈한유시의도〉로 불리어 왔으나, 한유의 시의詩意를 회화적으로 구현한 것이라기보다 한유의 시의를 끌어온 것으로 여겨진다는 점에서 '시의도'로 보는 것은 부적절하지 않나 생각된다.

24 이인상의 〈산거도〉에도 화가가 그 자신을 응시하는 눈길이 발견된다. 이인상 회화의 한 흥미로운 점으로 지적해 둔다.

27. 피금정도披襟亭圖

① 좌측 상단에 다음과 같은 제화가 보인다.

> 微微披襟亭, 而水濶林疎.
>> 獜祥.

우리말로 옮기면 다음과 같다.

> 피금정은 그윽하며, 물은 넓고 숲은 성글다.
>> 인상.

원문의 '미미'微微에는 작다는 뜻도 있고 희미하다는 뜻도 있지만, 여기서는 그윽하고 고요하다는 뜻으로 쓰였다고 생각된다. 이인상은 서화의 관지에 자기 이름을 적을 때 항상 '麟祥'이라고 썼는데, 여기서는 특이하게 '獜祥'이라고 썼다. '獜'은 '麟'의 속자다.

이 제화는, 짧되 퍽 운치가 있으며, 그림의 의경意境을 잘 드러내고 있다.

피금정은 강원도 금성현金城縣에 있었다. 금강산으로 가는 길 가에 자리하고 있었으며, 곁에 남대천이 흐르고 길가의 나무들이 보기 좋아 시

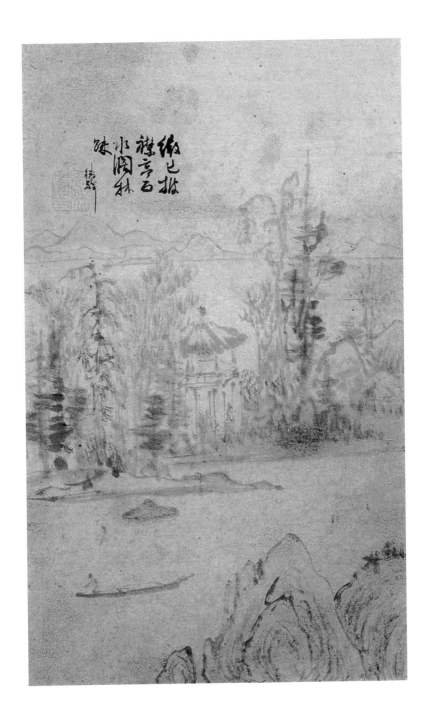

〈피금정도〉, 지본담채, 25×15cm, 개인

인·묵객들이 이 정자에 올라 시를 많이 읊조렸다. 이 정자는 윤이건尹以健(1640~1694)이 금성 현령으로 있을 때 창건하였다.¹ 정자 이름인 '피금'披襟은 옷깃을 풀어헤친다는 뜻으로, 마음이 시원함을 비유하는 말이다.

이인상은 1737년 늦가을에 금강산 유람을 떠나 그 해 10월 귀경하였다. 그는 금강산 가는 도중에 피금정에 올랐으며, 이 정자를 읊은 다음과 같은 시를 남겼다.

노 없는 허주虛舟가 빈 물가에 있고
깨끗한 고루高樓에 저녁 바람이 부네.
긴 숲에 구름 깊어 그윽한 새가 울고
맑은 시내에 해가 움직여 작은 물고기가 뒤치네.
시는 연옹淵翁 뒤에 소리가 끊겼고
그림은 정노鄭老가 처음으로 전신傳神을 했네.
사람 일에 민멸泯滅되지 않는 게 뭐가 있으리
동림東林²의 선탑禪塔 역시 폐허가 됐는걸.
虛舟無檥倚空渚, 高閣泠泠晚籟噓.
長薄雲深幽哢鳥, 澄流日蕩細翻魚.

1 윤이건은 숙종 7년(1681)에 금성 현령에 제수되었으며, 숙종 10년인 1684년까지 현령을 지냈다. 『승정원일기』 숙종 7년 9월 24일, 숙종 10년 7월 26일 기사 참조. 윤이건이 피금정을 창건했음은 김창즙(金昌緝)의 『포음집』(圃陰集) 권6에 실린 「동유기」(東游記)의 "至金城縣前, 歷登披襟亭, 舊令尹以健所建"이라는 말에서 확인된다. 김창즙이 금강산 유람을 한 것은 1712년(숙종 38)의 일이다. 한편 최완수, 『겸재 정선 진경산수화』(범우사, 1993), 234면에서는 피금정을 숙종 5년(1679)에 당시 금성 현감(현령의 잘못)으로 있던 안정소(安廷熽)가 창건했다고 했는데, 근거가 제시되어 있지는 않다.
2 중국 진(晉)의 혜원(慧遠)이 여산(廬山) 서쪽에 창건한 절이다. 혜원은 도연명과 교분이 있었다.

〈피금정도〉 인장 頭流慢吏(좌)
《단호묵적》 인장 頭流慢吏(우)

謌詩絶響淵翁後, 畫筆傳神鄭老初.

人事孰非歸泯滅, 東林禪塔亦成墟.[3]

「피금정」이라는 시다. '연옹'淵翁은 삼연三淵 김창흡金昌翕을, '정노'鄭老는 겸재 정선을 가리킨다. 김창흡은 평생 산수에 은거해 야인으로 지내면서 천취天趣가 느껴지는 시를 많이 지었던바, 노론계 후배들은 그를 시의 종장宗匠으로 존모하였다. 특히 그는 금강산을 여러 번 유람한 것으로 유명하다.

이 시에서 '연옹'과 '정노'를 운운한 것은 피금정과 관련이 있다. 김창흡 이후로는 피금정을 읊은 절창이 없다는 뜻이요, 피금정을 처음 그린 화가는 정선이라는 뜻이다.[4]

이 시는 1737년에 창작되었지만 이인상의 〈피금정도〉는 이때가 아니라 그의 만년에 그려진 것으로 여겨진다. 이 점은 인장에서 확인된다. 제화 끝에 찍힌 백문방인의 인기印記는 '두류만리'頭流慢吏인데, 이 인장은

3 「披襟亭」, 『뇌상관고』 제1책.
4 이 시구를, 이인상이 "자신의 그림의 연원으로 겸재를 꼽고 있"음을 "고백"한 것으로 해석한 연구자도 있지만(유승민, 「능호관 이인상 서예와 회화의 서화사적 위상」, 104면), 오독이라 할 것이다.

이인상이 사근도 찰방 재직시 새긴 것이다. 이윤영이 1748년 봄에 사근역을 방문해 이인상에게 그려 준 〈고란사도〉에 이 인장이 찍혀 있어 그 점을 알 수 있다. '두류만리'는 〈강협선유도〉의 평석에서 언급했듯 '두류산의 게으른 관리'라는 뜻이다.[5] 최근 발견된, 이인상 만년의 서적書跡이 여러 점 실린 《단호묵적》丹壺墨蹟에 이 인장이 여럿 찍혀 있어 이인상이 만년에도 이 인장을 사용했던 것을 알 수 있다.

요컨대 이 그림은 이인상이 그의 노년인 종강 시절에 약 20년 전의 금강산 유람의 기억을 되살려 그린 것이라 할 것이다.

② 이인상 외에도 정선, 강세황, 김홍도가 피금정을 그렸다. 정선은 세 작품을 남긴 것으로 알려져 있고, 강세황은 두 작품을 남겼다.

《신묘년풍악도첩》辛卯年楓嶽圖帖 중의 〈피금정도〉는 정선의 초년작에 해당하고,《해악전신첩》海嶽傳神帖 중의 〈피금정도〉는 정선의 만년작에 해당한다. 즉 앞의 작품은 정선이 서른여섯 살 때인 1711년 그린 것이고, 뒤의 작품은 그의 72세 때인 1747년 그린 것이다.

삼성미술관 리움 소장의 〈피금정도〉는 강세황의 76세 때인 1788년 그려진 것이고, 국립중앙박물관 소장의 〈피금정도〉는 익년인 1789년 그려진 것이다. 강세황이 죽기 2, 3년 전에 각각 그린 것이다. 1788년작이 실경에 가깝고, 1789년작은 실경과는 거리가 멀다.

김홍도의 〈피금정도〉는 44세 때인 1788년에 제작된 《금강사군첩》金

5 자세한 것은 『서예편』의 '7.《단호묵적》'을 참조할 것.

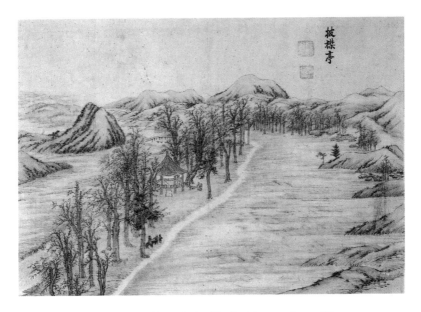

김홍도, 〈피금정도〉(《金剛全圖》所收), 견본담채, 30.4×43.7cm, 개인

剛四郡帖에 실려 있다. 김홍도는 1745년에 태어났으며 1806년에 사망한 것으로 추정되므로,[6] 중년에 그린 그림이라 할 것이다.

이 세 사람의 그림에서 실경에 가장 가까운 것은 김홍도의 그림이 아닌가 한다. 강세황의 1788년작은 비록 실경에 가깝긴 하나 산과 남대천을 과장되게 그렸다고 판단된다. 기록에 의하면 피금정은 육모정이다.[7] 정자 곁의 남대천으로는 작은 배가 다닐 수 있었다.[8]

6 『단원 김홍도-탄신 250주년 기념 특별전』(삼성문화재단, 1995), 240면. 한편 진준현, 『단원 김홍도 연구』(일지사, 1999), 70면에서는 김홍도의 사망 시기가 "1805년 말이나 1806년 이후 어느 때"라고 했다.
7 "歷登披襟亭, 亭在江上路傍, 六面一間."(蔡之洪, 「東征記」, 『鳳巖集』 권13)
8 "自披襟亭下, 棹小艇溯而西."(吳瑗, 「金城小記」, 『月谷集』 권9)

강세황, 〈피금정도〉, 76세작(1788), 지본수묵, 101×71cm, 삼성미술관 리움

강세황, 〈피금정도〉, 77세작(1789), 견본담채, 126.7×69.4cm, 국립중앙박물관

정선, 〈피금정도〉(《신묘년풍악도첩》 所收), 견본담채, 35.8×33.6cm, 국립중앙박물관

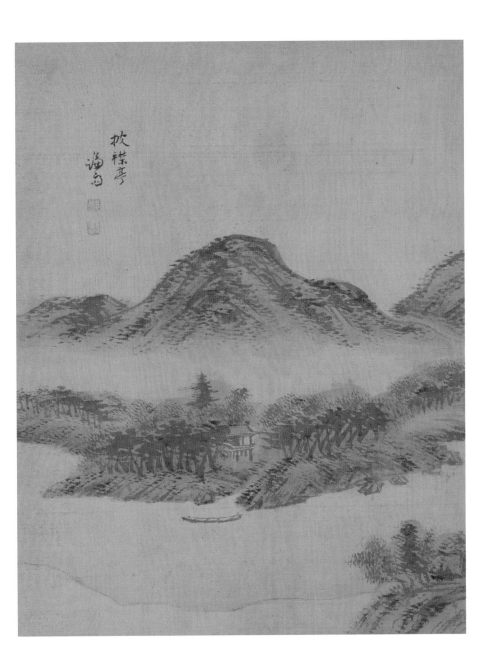

정선, 〈피금정도〉(《해악전신첩》所收), 견본담채, 32.1×24.9cm, 간송미술관

〈구담초루도〉 정자

강세황의 1788년작과 김홍도의 작품이 길 쪽에서 바라본 피금정을 그렸다면, 정선이 그린 두 점의 그림은 남대천 너머에서 바라본 피금정을 그렸다는 차이가 있다.

이인상의 그림은 정선이 만년에 그린 〈피금정도〉의 구도와 흡사하다. 화폭의 우측 하단에 바위가 있고, 천상川上에 배가 한 척 떠 있으며, 화폭의 중앙에 피금정이 있고, 피금정 뒤로 산이 있는 점이 일치한다. 다만 이인상의 그림에서는 물 건너편의 바위가 훨씬 더 부각되어 있고, 정선의 그림에서 배가 허주虛舟인 것과 달리 배에 사공이 있으며, 정자 아래의 물가에 사주砂洲가 있고, 정자 우측의 나무 사이에 바위가 있으며, 산이 원경遠景으로 멀리 물러나 있는 점이 다르다. 게다가 이인상의 그림에서는 정자를 받치고 있는 기둥이 아주 높아 길 가에 있는 정자라기보다 수루水樓처럼 보이니, 〈구담초루도〉에 그려진 정자와 방불하다.

한편 그림의 가로·세로 비율도, 정선의 그림에 비해 이인상의 그림은 가로가 퍽 좁다. 이 때문에 정선의 그림은 풍경이 쭉 펼쳐져 있는 느낌을 주는 데 반해, 이인상의 그림은 정자 주변을 클로즈업 시켜 놓은 느낌을 준다. 이런 여러 가지의 차이로 인해 이인상의 그림은 정선의 그림과 의경意境이 사뭇 다르다.

의경이 달라진 것은 단지 이 때문만은 아니다. 정선의 그림에는 산이나 나무가 미법米法으로 그려진데다 담청색이 가미되어 상준爽俊한 미감

을 풍기는 데 반해, 이인상의 그림은 황량하고 을씨년스럽다. 이런 미감을 조성하는 데는 특히 앙상하고 기이한 나무들이 크게 기여하고 있다.

두 그림은 같은 풍경을 그린 본국산수화이지만 이처럼 그 의경이 판연히 다르다. 의경이 달라진 것은 일차적으로 그 구도와 화법이 달라서이지만, 더 근본적인 것은 그림을 그린 두 사람의 심태心態가 달라서다. 정선의 그림은 비록 만년작이기는 하나, 그의 이전 그림들처럼, 화락和樂한 심태가 표현되어 있다. 이와 달리 이인상의 그림은 불화不和와 분만憤懣의 심태가 표현되어 있다. 정선의 그림이 유락遊樂하는 주체의 도상적圖像的 외현外現이라면, 이인상의 그림은 고뇌하는 주체의 도상적 외현인 것이다. 그리하여 정선 그림의 주체가 조화調和와 원융圓融과 낙천樂天에 입각해 있다면,[9] 이인상 그림의 주체는 결락缺落, 수고愁苦, 괴위乖違[10]에 입각해 있다. 정선의 그림에서 한정閒靜과 유심幽深은 느껴지나 쓸쓸함이 느껴지지는 않는 데 반해, 이인상의 그림에서 고절孤絶과 우수憂愁가 느껴지는 것은 이와 관련이 있다. 따라서 두 사람의 용필법用筆法은 단지 기교와 개성의 문제에 국한되는 것이 아니라 주체의 내면 상태 및 그 지향과 깊숙이 연결되어 있다. 두 사람의 그림을 볼 때 우리는 이 점을 보지 않으면 안 된다. 그렇지 않으면 그림의 거죽만 보는 셈이다.

요컨대 정선의 그림에는 세계와의 조화가 한껏 구현되어 있지만, 이인상의 그림에는 세계와의 고통스런 불화가 투사되어 있다. 두 심미 주체는 존재론적으로, 그리고 세계관적으로 너무도 판이하다.

9 그것은 일차적으로 '나'와 '자연'의 관계에서 드러나지만, '나'와 '사회', '나'와 '현실'의 관계로까지 확장될 수 있다.
10 '나'와 세계의 부조화한 관계를 의미하는 말이다.

이인상의 〈피금정도〉에서 확인되는 주체의 '실락감'失落感은 비단 정선의 〈피금정도〉만이 아니라 강세황이나 김홍도의 〈피금정도〉에서도 발견되지 않는다. 이런 의태意態는 오로지 이인상의 그림에서만 나타나며, 이 점이 이인상 그림의 독특하고도 높은 사의성寫意性을 만들어 내고 있다.

③ 이 그림은 이인상의 만년작으로서, 그의 다른 산수화에 비해 묵墨이 많이 사용된 편이다. 그래서 습윤濕潤한 느낌을 준다. 더구나 담묵을 주로 구사함으로써 창연蒼然한 느낌이 승勝하다.

주목되는 것은 이 그림에 그의 여느 그림과 다른 특이한 점이 발견된다는 사실이다.

첫째 나무의 형상이다. 이 그림에는 이인상의 다른 어떤 그림에서도 보이지 않는 나무들이 등장한다. 가령 왼쪽에 보이는 고목枯木은 앙상한 뼈다귀만 드러내고 있다. 이를 위해 독필禿筆로 비백飛白을 구사하였다.

이인상의 산수화에 고목이 그려진 것은 더러 있지만 이 그림에서처럼 앙상한 뼈다귀만 그려 놓은 경우는 달리 발견되지 않는다. 이 점에서 이 나무의 형상과 묘법描法은 아주 특이하다고 할 수 있다. 또한 이 그림에는 마치 빗자루가 하늘로 향하고 있는 것과 같은 모습을 한 나무가 네 그루 보인다. 정자 바로 왼쪽에 두 그루가 있고, 화폭의 맨 왼쪽과 맨 오른쪽에 각각 한 그루가 있다. 이는 소나무 중에서도 금강송을 그린 것으로 여겨진다. 강원도에는 금강송이 많다."

11 정선의 《신묘년풍악도첩》에 실린 〈피금정도〉에 금강송이 신갈나무, 졸참나무, 수양버들 등과 함께 그려져 있다는 지적이 있다(이도원, 『한국 옛 경관 속의 생태지혜』, 서울대학교출판부, 2003, 51면). 당시 피금정 주변에는 실제로 금강송이 있었을 가능성이 높다.

이인상, 〈피금정도〉(좌)와 정선, 〈피금정도〉(우) 나무

　문제는 이런 치졸해 보이는 특이한 묘법의 소나무는 이인상의 다른 그림에서는 일절 보이지 않으며 이 그림에만 보인다는 점이다. 잎의 모양도 특이하지만 가지를 하나도 그리지 않은 것 역시 특이하다. 중국과 조선의 다른 화가들의 그림에서도 이런 수법樹法은 발견하기 어렵다.

　둘째, 바위 윤곽의 필선筆線이다. 가령 화폭 중앙 맨 우측의 바위를 보자. 그 윤곽선은 용의用意 없이 붓 가는 대로 그린 듯한 솔의성率意性이 두드러진다. 그래서 얼핏 보아 추솔麤率해 보인다.[12]

　화폭 우측 하단에 그려진 바위의 윤곽선도 마찬가지다. 크게 치력하지

12　이런 붓의 운용법은 이인상의 만년 글씨가 보여주는 '말년성'(末年性)과 상칭(相稱)된다. 이 점은 조금 뒤에 논의된다.

〈피금정도〉 바위

않고 대강 선을 슥슥 그은 듯하며, 그래서 얼핏 보면 별로 성의 없이 그린 것만 같다. 이런 바위 윤곽선은 1754년에 그린 〈송하독좌도〉에서 살짝 나타나기 시작하며, 죽기 2년 전에 그린 〈구담초루도〉에 뚜렷이 보인다.

이 그림이 보여주는 이런 면모를 어찌 해석해야 옳은가? 그저 만년의 노필老筆이라 그림이 좀 초솔草率하게 되었다[13]고 해석하고 말 것인가? 나는 그렇게 생각지 않는다. 이 그림은 잘 그리고 못 그리고를 떠나 이인상 만년의 문제작이라고 여겨진다. 지금부터 그 이유를 밝히기로 한다.

이 그림은 노쇠해져 죽음을 앞에 둔 이인상 만년의 내면풍경과 심리적 상황을 여실히 표현하고 있다고 판단된다. 남은 미래는 불확실하고 지나온 삶은 기억 속에서만 존재한다. 몸은 쇠락해져 가나 그림에도 현재와는 화해 불가능하다. 이인상이 처한 노년의 상황이다.[14] 이 그림의 분위기와 옅은 먹빛은 전반적으로 이런 상황을 반영하고 있는 것으로 여겨진

13 "晚畫卷中諸幅, 皆草率."(李英裕, 「題扇譜」, 『雲巢謾藁』 제3책)
14 작가가 처한 노년의 난국과 그 문제성에 대해서는 박혜숙, 「'老人一快事'와 노년의 양식」 (『민족문학사연구』 41, 2009); 「다산 정약용의 노년시」(『민족문학사연구』 44, 2010); 「매월당 김시습의 노년시」(『한국학논집』 41, 2015) 등 참조.

다. 특히 뼈대만 앙상한 고목, 제멋대로의 자태로 하늘을 향해 팔을 뻗치고 있는, 가늘고 약해 보이지만 높이 우뚝 솟은 나무들, 순치馴致될 수 없음을 말하고 있는 듯한 이 기괴한 나무들의 모습에는 이인상 말년의 존재여건과 심경이 짙게 투사되어 있다 할 것이다. 또한, 초솔해 보이지만 저어齟齬하고 능각稜角이 있는 바위들에는 비록 늙었으나 그럼에도 끝내 해소될 수 없는 이인상 내면의 긴장감이 외화外化되어 있다 할 것이다.

그러므로 이 그림은 이인상 회화의 '말년성'末年性, 이인상 회화의 '말년의 양식'[15]을 보여주는 것으로 해석될 수 있다. 이인상의 만년 그림이라고 해서 모두 다 말년의 양식을 보여주는 것은 아니다. 〈소광정도〉라든가 〈준벽청류도〉 역시 만년작이지만 이 그림처럼 꼭 말년성을 드러내고 있지는 않다.[16] 이인상이 만년에 그린 그림 중 말년성이 특히 문제가 되는 것은 이 작품과 〈구담초루도〉 둘이다.

이 작품에는 전통과 법도로부터의 이탈, 원만함[17]과 날카로움의 공존, 제멋대로의 자유[18]의 추구와 뇌락감磊落感의 동서同棲가 확인된다. 이는 노쇠와 함께 한편으로는 좀더 자유로워진, 그러면서도 여전히 비타협과 불화의 정신을 놓지 않은 이인상 말년의 내적 모순의 '형식화'形式化라 할 만하다. 이 형식화에는 당연히 지속과 비약이 함께 존재한다. '지속'이 이전과의 연속을 뜻한다면 비약은 새로움과 창의를 뜻한다.

이렇게 본다면 이 그림의 제화 형식 역시 재해석을 요한다. 이 그림의

15 '말년의 양식'이라는 용어는 에드워드 사이드의 것이다. 에드워드 사이드, 장호연 역, 『말년의 양식에 관하여』(개정판; 마티, 2012) 참조.
16 본서, 〈준벽청류도〉와 〈소광정도〉 평석 참조.
17 원산(遠山)의 둥그스럼하고 부드러운 윤곽선을 상기하라.
18 옛날 사람들은 이를 '임진'(任眞)이라고 했다.

이인상, 〈야화촌주〉(《丹壺墨蹟》 所收), 지본, 28.5×44cm, 계명대학교 동산도서관

제화는 아주 짙은 먹으로 썼다. 이인상의 그림에서 제화를 이토록 진한 먹으로 쓴 것은 유례를 찾기 어렵다. 대개 은은한 먹빛으로 그림의 구석에 제화를 쓴 것이 일반적이다. 이 그림의 먹색이 담담한 것을 고려해 제화의 글씨를 진하게 쓴 것이라고 볼 수도 있지만, 그래도 이상하다는 느낌은 쉽사리 해소되지 않는다. 필자는 이상하리만치 짙은 이 제화의 글씨 역시 이 그림이 보여주는 말년성과 일정한 관련이 있다고 생각한다. 이인상은 말년에 이르러 '종심소욕'從心所欲, 즉 자기 하고 싶은 대로 하고자 하는 지향과 충동이 더욱 강렬해졌던 건 아닐까. 그래서 이전에 보이지 않던 예술적 형식과 실험이 나타난 것은 아닐까. 이렇게 생각해 오면 이 그림에 관서款署된 '獜祥'이라는 글자도 그냥 심상히 보아 넘길 것은 아니다. 앞서 지적했듯 이인상은 자신의 그림에 이름을 관서할 때 꼭 '麟祥'이라고 썼다. 그런데 이 그림에는 이상하게도 '麟'자를 속자체인

'獶'자로 썼다. '이상'異常의 연속이다. 이 '이상'異常이야말로 말년성의 중요한 징표가 아니겠는가.

이인상에게서 말년의 양식은 서예에서도 확인된다.[19] 그림과 서예가 상칭성相稱性을 보이고 있는 셈이다. 이인상의 서예가 보여주는 말년성의 본질적 면모는 '솔의천연'率意天然이다. 그 속에는 자유의 추구[20]와 비타협의 심의心意가 내장內藏되어 있다. 일례로, 이 그림에 찍힌 '두류만리'頭流慢吏라는 인장과 똑같은 인장이 찍힌 〈야화촌주〉野華邨酒라는 작품을 들 수 있다.[21]

소나무 잎을 그린 필선과 바위 윤곽선의 '졸'拙과 '박'樸은 이 글씨의 필획과 짝을 이룬다. 둘 모두 격식으로부터의 이탈과 노년의 평온하지 않은 실험성을 보여주고 있다 할 것이다.

19 이 점은 『서예편』의 '2-하-14 大字 晦翁畫像贊' '7-1 野華邨酒' 참조.
20 여기에는 전통이나 법도나 관습의 구속에서 벗어남도 포함되지만, 작위(作爲)로부터의 벗어남도 포함된다. 이로부터 '공'(工)과 '교'(巧)와 '기'(技)를 뛰어넘는 '졸'(拙)과 '박'(樸)의 세계가 펼쳐진다. 이 그림 역시 '졸'과 '박'의 견지에서 해석될 수 있다.
21 이 글씨에 대한 자세한 검토는 『서예편』의 '7-1'을 참조할 것.

28. 구담초루도龜潭艸樓圖

① 그림의 우측 하단에 다음과 같은 관지가 보인다.

> ■■■■■之間, 與士輗留 約水際艸樓, 卽山泉、磬心、蒼霞、白樓.
> 鐘岡秋日.

이 그림은 우측 화면이 좀 잘려 나간 것 같다. 그래서 관지의 첫 줄이 사라졌고, 둘째 줄도 반쯤 잘려나가 판독하기가 쉽지 않다. 관지의 첫 줄에는 아마 너댓 글자가 있지 않았을까 추정된다. 이런 점을 고려하여 우리말로 대강 옮기면 다음과 같다.

> 무인년戊寅年 추동지간秋冬之間에[1] 사예士輗와 더불어 물가의 초루草樓에서 만나기로 약속했거늘, 곧 산천정山泉亭, 경심정磬心亭, 창하정蒼霞, 다백운루多白雲樓다.
> 종강에서 가을에.

1 이 구절을 이리 추정해 번역한 근거는 뒤에 제시된다.

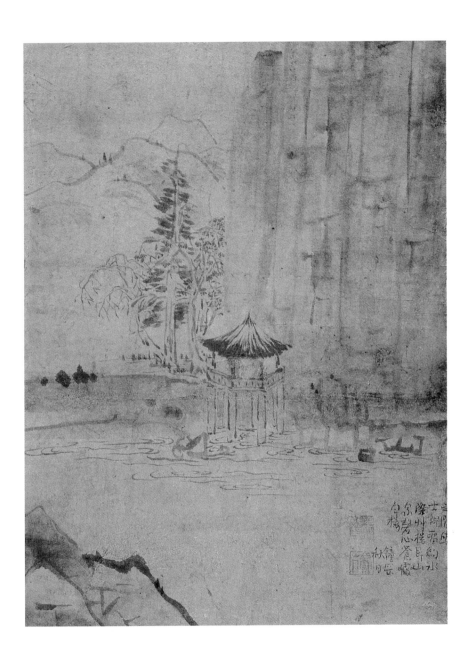

〈구담초루도〉, 1758, 지본수묵, 30.8×20.2cm, 개인

'무인년'은 1758년이다. '사예'士輗는 허선許鏇을 말한다. 『능호집』 권2
에 실린 「구곡龜谷에서 허사예許士輗에게 보이다」(龜谷示許士輗)라는 시
의 제목 중 '士輗' 뒤에 작은 글씨로 '鏇'이라 적혀 있어, '사예'가 자이고
이름이 '선'임을 알 수 있다. 이 시는 다음과 같다.

　　이理와 수數²는 모두가 하늘에 근원커늘
　　나누면 도道 아니 순수해지네.
　　찬란한 하도河圖와 낙서洛書의 무늬는
　　무극無極의 참됨에서 나온 거라네.
　　사역四易³은 상象과 교敎⁴가 동일하고
　　구주九疇⁵는 체體와 용用을 펼쳐 보였네.
　　혼돈⁶은 묘함이 그치지 않고
　　우주는 하나의 수레바퀴지.
　　말류末流들이 다투어 천착穿鑿 일삼아

2　'수'는 기수(氣數) 혹은 역수(曆數)를 말한다.
3　'4역'(四易)은 천지자연지역(天地自然之易), 복희지역(伏羲之易), 문왕주공지역(文王周
公之易), 공자지역(孔子之易)의 넷을 말한다. 천지자연지역은 천지자연의 형상 그 자체를 말
하며, 복희지역은 복희씨가 처음 만들었다는 8괘를 말하고, 문왕주공지역은 문왕이 썼다는 단
사(彖辭)와 주공(周公)이 썼다는 효사(爻辭)를 말하며, 공자지역은 공자가 지었다는 「단전」
(彖傳), 「상전」(象傳), 「계사전」(繫辭傳) 등 10편의 글(이를 '십익'十翼이라 한다)을 말한다.
4　'상'(象)과 '교'(敎)는 모두 역(易)과 관련된 말로, '상'은 역(易)의 괘(卦)에 나타난 형상(形
狀)과 변화 그 자체를 말하고, '교'는 상(象)의 의미를 글로 풀이한 것을 말한다.
5　'구주'(九疇)는 홍범구주(洪範九疇)를 말한다. 우(禹)임금이 치수(治水)할 때 하늘이 낙
서(洛書)를 내려 주어 우임금이 이를 본받아 아홉 가지 제왕의 규범을 만들었다고 하는데, 이
를 '홍범구주'라고 한다. 『서경』(書經) 「홍범」(洪範)에 따르면 후대의 기자(箕子)가 무왕(武
王)에게 아뢰기 위해 우임금이 만든 것을 부연하고 증익(增益)했다고 한다.
6　'혼돈'은 우주의 시원(始原)으로서, 음(陰)과 양(陽)이 나뉘기 전의 상태를 말한다.

이理가 주主고 수數는 빈賓이라 하자

성性과 명命[7]이 공허한 데 빠지게 되고

도道와 문文도 순純과 잡雜으로 나뉘고 말았네.

상성上聖[8]은 모두 신령과 통했거늘

천덕天德이 신묘하지 않을 리 있나?

한 생각을 고요히 닦기만 하면

만물이 내 몸에 갖추어지네.

상象을 더듬다간 현허玄虛에 빠지고 마니[9]

묘용妙用을 어찌 펼 수 있겠나?

소옹邵雍조차 함부로 말을 한지라

이 도를 순수한 데로 돌리지 못했네.

오호라 황극皇極[10]을 세우는 일은

백 세 뒤 성인聖人을 기다릴밖에.

理數俱原天, 析之道不純.

7 『중용』(中庸) 제1장에, "천명(天命)을 성(性)이라 이르고, 성(性)을 따름을 도(道)라 이르며, 도를 품절(品節)해 놓은 것을 교(敎)라 이른다"(天命之謂性, 率性之謂道, 修道之謂敎)라는 말이 있다.

8 복희씨·우임금·문왕·주공·공자 등 고대의 성인들을 이른다.

9 이인상은 『역』(易) 공부에서 '상'(象)과 '교'(敎)를 겸행(兼行)해야 한다는 입장인바, 상(象)에만 힘쓰는 것은 노장(老莊)으로 빠질 수 있다고 보고 있다. 역학(易學)에서 특히 상(象)을 강조하는 입장은 상수학(象數學)이라 일컫는데, 송대(宋代)에 소옹(邵雍)이 집대성한 바 있다. 기실 소옹의 상수학에는 도가역(道家易)의 영향이 적지 않다. 요컨대 이인상은 역학(易學)이 상수(象數)의 탐구로 치달리는 데 반대하고 상교병수(象敎倂受)를 견지하며 묵식심통(默識心通)을 중시한 것으로 보인다. 이인상은 만년에 『주역』 공부를 열심히 했는데, 이 시는 그 점을 반영하고 있다.

10 『서경』 「홍범」에서 나온 말로, 원래 임금이 백성을 가르치기 위해 솔선수범하여 표준을 세운다는 뜻인데, 여기서는 어지러워진 유교의 도를 바로 세운다는 뜻으로 썼다.

煌煌河、洛文，發自無極眞.

四易象教同，九範體用陳.

渾淪不息妙，宇宙一車輪.

末流競穿鑿，主理數爲賓.

性命淪空寂，文道分駁醇.

上聖咸通靈，天德豈不神？

一念苟靜修，萬物備吾身.

模象涉玄虛，妙用竟何伸？

邵子亦肆言，此道未反淳.

嗟哉建極功，百世竢聖人.[11]

1758년, 이인상이 죽기 2년 전에 쓴 시로서, 유가의 도, 특히 『역』易에 대한 이인상의 공부와 입장을 잘 보여준다. 이 시는 유교의 철리哲理를 담고 있어 자세한 주석을 달지 않으면 제대로 이해하기 어렵다. 이런 시가 창작된 데에는 두 가지 배경이 있다고 생각된다. 하나는, 이 시의 피증정자인 허선과 관련된다. 허선은 도학, 특히 역학易學에 조예가 있는 인물이 아니었던가 싶다. 그래서 시에 특별히 이런 철리적 내용이 담기게 된 것으로 보인다. 다른 하나는, 이인상이 만년에 『역』易 공부를 독실히 했다는 점이다. 다음 자료에서 그 점을 알 수 있다.

(1) 원령에게 하루에 공부하는 것을 물었다. 원령이 답하기를, "한

11 번역은 『능호집(상)』, 528~530면 참조.

창 『역』易을 읽고 있는 중인데, 매일 한 괘卦씩 읽지요. 아침에 열 번 읽고 점심 때 열 번 읽고 다시 저녁에 등불을 밝혀 열 번 읽사외다"라고 하였다.[12]

(2) 관솔불 아래 겸산兼山[13]의 뜻을 강토講討했었지.
松燈講罷兼山義.[14]

(3) 만년에는 평소 좋아하던 것을 다 버리고[15] 점점 염화취실斂華就實하여 방 하나를 깨끗이 청소해서 거기서 독서하였다. 하루를 아침, 낮, 오후, 밤, 넷으로 나누어 각각 공부할 과목을 두어 심한 병이 아니면 폐하지 않았다.[16]

(1)은 이윤영의 전언傳言이다. 1750년 전후의 일로 추정된다. (2)는 김상악金相岳이 쓴 이인상 추모시의 한 구절이다. 김상악은 평생 은거하며 『역』易을 연구해 『산천역설』山天易說을 저술한 인물이다. 이 시구는, 그가 구담의 다백운루를 찾아가 이인상과 『주역』 간괘艮卦의 의미를 토론했음을 말하고 있다. (3)은 노주老洲 오희상吳熙常이 쓴 이인상 행장의

12 "問元靈日課. 元靈曰: '方讀『易』, 日讀一卦, 朝十遍午十遍, 又擧燈十遍.'"(「雜著」, 『단릉유고』 권14)
13 간괘(艮卦: ䷳)를 말한다. 간괘는 '☶'이 두 개 중첩되어 있는 모양인데, '☶'이 '산'(山)에 해당하므로 '겸산'(兼山)이라고 한 것이다.
14 金相岳, 「悼李凌壺四首」의 제2수, 『韋菴先生詩錄』 권2. 이 시 전문을 보이면 다음과 같다: "雲峽迢迢聞索居, 劇憐衰病鬢毛疎. 松燈講罷兼山義, 積雨初收月在除."
15 그림그리기, 글씨쓰기, 시문 창작 등을 가리키는 것으로 보인다.
16 "晩年屛棄宿好, 駸駸然斂華就實, 淨掃一室, 讀書其中. 日分朝晝晡夜爲四時, 名有課程, 非甚病, 未嘗廢弛."(오희상, 「凌壺李公行狀」, 『老洲集』 권20)

한 구절이다. "만년에는 평소 좋아하던 것을 다 버리고"라는 말은 과장이라고 여겨지지만, 이인상이 만년에 학문에 더욱 힘쓴 것은 분명하다.

이인상이 최만년最晚年에 종강의 뇌상관에서 윤면동에게 말하기를, '천문天文을 보니 탁한 기가 하늘에 가득해 선한 무리에게 흉액이 있을 것이며 문文과 도道가 날로 황폐해질 것이다'[17]라고 한 것도, 만년의 역 공부와 무관하지 않다고 생각된다.[18]

『능호집』에는 이 시 바로 뒤에 「야은冶隱의 칼」(원제 '冶隱劍')이라는 시가 실려 있는데, 그 첫 부분이 다음과 같다.

구곡도인九谷道人의 벽상검壁上劍
한 자 남짓 그 칼날 번쩍거리네.
햇빛 반사해 싸늘하게 그림자 없고
허공에 무지개 만들며 어둑하니 기운을 뿜네.

17 "雷觀之夕, 子瞽有言：'旄頭彗奎, 濁氣塞天, 善類其凶, 文道日榛'"(윤면동, 「祭李元靈文」, 『娛軒集』 권3)

18 이인상이 젊을 때부터 『주역』을 열심히 읽었음은 任敬周, 「贈李元靈序」, 『靑川子稿』 권2의 "元靈喜讀子思氏之書, 又喜讀『易』 『繫辭』, 曰：'吾以此終吾命也'"라는 구절을 통해 알 수 있다. 이인상은 만년에 와서 『역』 공부를 더욱 독실히 한 것으로 보인다. 이인상이 종강의 집 이름을 '뇌상관'(雷象觀)이라고 붙인 것도 이인상 만년의 『역』에 대한 경도와 관련이 있다. 한편 이인상 만년의 『역』 공부는 천문에 대한 그의 관심과 무관하지 않다. 이인상의 종증조부 이민철(李敏哲)은 천문·역상(曆象)에 정통하여 일세에 이름이 높았다. 이인상의 작은아버지 이최지 역시 천문에 조예가 있었으며 천문학겸교수(天文學兼敎授)를 역임한 바 있다(이 점은 金純澤, 「李定山墓誌銘」, 『志素遺稿』 제3책; 成海應, 「李定山遺事」, 『硏經齋全集』 권11; 徐宗華, 「藥軒聲咳」, 『藥軒遺集』 권8의 "李最之氏, 留意天文"이라는 말 참조). 이렇게 본다면 이인상의 천문에 대한 관심은 가까이는 이최지, 멀리는 이민철의 영향을 받은 것이랄 수 있다. 이민철에 대해서는 『頤齋亂藁』 권38 병오년(1786) 5월 6일(한국학자료총서 3 『頤齋亂藁』 제7책, 236면) 일기의 "白江有庶子敏哲, 通於星曆儀象之法, 官至理山府使, 知名一世"라는 말과 김려의 『藫庭遺藁』에 수록된 「李安民傳」 참조. '안민'(安民)은 이민철의 자다.

이 칼은 고려 때 주조됐으며

길 주서吉注書(길재 – 인용자)에게서 전해지는 것이라 하네.

九谷道人壁上劒, 孤鋒烱烱一尺餘.

爀日倒輝寒無影, 斷虹照空氣黯噓.

此劒乃是高麗鑄, 傳自門下吉注書.[19]

'야은'冶隱은 고려 망국 후 절의를 지킨 일로 유명한 길재를 말한다. 그런데 앞의 시에서는 '龜谷'이라고 했는데 여기서는 '九谷'이라고 표기했다. 하지만 이 둘이 실상 같은 지명임은 이인상의 다음 글에서 알 수 있다.

> 나는 황산黃山에서 출발해 구곡九谷의 허사예를 방문하였다. 자리에는 홍洪 노인이라는 자가 있었는데 나이가 이미 일흔다섯이었다. 스스로 말하기를, "젊어서부터 노래를 좋아해, 무릇 감흥이 생기면 꼭 노래로 드러낸다"라고 하였다. 나는 한번 불러 보라고 했는데, 그 소리가 몹시 비장하였다.[20]

따라서 '구곡도인'九谷道人은 허선의 별칭임을 알 수 있다. '도인'이라는 칭호는 도가의 인물을 지칭하는 말일 수도 있고, 도를 추구하는 학인을 지칭하는 말일 수도 있다. '구곡'은 충청남도 황산 인근의 땅일 것이다.

『뇌상관고』에는 이인상이 허선에게 준 시가 한 편 더 수록되어 있는

19 『능호집』 권2: 번역은 『능호집(상)』, 531면 참조.
20 "余自黃山過九谷許士輗, 坐有洪老者, 年已七十五, 自言少善歌, 喜遠遊, 凡有所感觸, 必發之于歌. 余勸之歌, 其聲甚悲壯."(「叙樂」, 『뇌상관고』 제5책) 1758년에 쓴 글이다

데, 그 제목은 다음과 같다: "섣달 계해일癸亥日(19일)에 처음 대설이 내렸는데, 남쪽으로 돌아가는 허사예를 전송하느라 그를 이끌고 산루山樓에 올라 새벽달을 바라보다가 즉각 시를 지어 기쁜 마음을 적다."(季冬癸亥始大雪, 將送許士輗南歸, 攜登山摟望曉月, 口占識喜)[21]

이 시 제목에서 '산루'는 남간의 누정을 말한다. 이 시는 1754년, 이인상이 마흔다섯 살 때 지은 것이다. 이 시 제목을 통해 이인상이 이 무렵 이미 허선과 교유가 있었음을 알 수 있다.

②이 그림 관지에 언급된 산천정山泉亭, 경심정磬心亭, 창하정蒼霞亭, 다백운루多白雲樓는 모두 구담에 있던 누정들이다.

이인상은 '산천정'에 대해 다음과 같은 글을 남겼다.

계해년(1743) 가을, 송사행宋士行과 함께 단양을 유람했는데 지나는 봉우리나 절벽마다 이름을 지어 기념한 것이 많았다. 당시 단양 태수로 계시던 낙서樂墅 이공李公(이규진李奎鎭 - 인용자)께서 시종 경비를 댔는데 풍류가 높으신 분이었다. 그래서 배를 함께 타고 구담까지 내려가 물가에서 술을 마시며 몹시 즐겁게 놀다가 돌아왔다. 나와 송사행은 시를 지어 나중에 태수께 드렸는데, 그때 지은 내 시를 지금도 기억한다. 그 시는 다음과 같다.

　　　　구담이라 물이 넓기도 하고

21　시는 다음과 같다: "經冬雷雨臥窮陰, 此夜山樓喜氣深. 看取衆峰明雪色, 更留寒月在天心."

구봉 필자가 2015년 여름 장회리 선착장에서 찍은 사진으로, 전면의 산이 곧 구봉이다. 강은 구봉을 따라 흐르다 왼쪽으로 꺾이는데, 강물의 왼쪽에 옥순봉이 있다. 사진에는 옥순봉이 보이지 않는다.

옥순玉筍이라 잇단 봉우리 빽빽도 하지.

강산이 이리도 훌륭하지만

구름이 해 가려 근심이 이네.

물가 노인은 버들가지에 물고기 꿰었고

고을원은 배 가득 술 가져왔네.

서로 구구한 예禮 차리지 않고,

모랫가에서 흠뻑 취하네.

팔 년 뒤 나는 옥순봉 아래의 중고中皐[22]에 정사精舍를 지었는데,

22 "옥순봉 아래의 중고(中皐)"라고 했지만, 옥순봉의 기슭은 아니다. 정확히 말해 중고는 옥

채운봉綵雲峰과 바로 마주하였다. 주변의 강물은 '운담'雲潭이라 이름 붙였다. 오로봉五老峰과 현학봉玄鶴峰이 운담의 북쪽을 에웠으며, 구담봉과 옥순봉이 중고中皐 좌우에 어리비쳤다. 나는 산중의 즐거움을 말한 글을 여러 편 지어 송사행에게 부쳐 산에 들어올 것을 권유하였다. 또 강가에 꽃나무를 이것저것 심어 우거지게 하였는데, 다만 강안江岸에 연꽃 심을 못이 없는 게 아쉬웠다.

신미년(1751) 가을에 나는 설성雪城(음죽 - 인용자)을 출발해 그곳에 간바, 홀연 중고 아래에서 수맥을 발견하였다. 물맛이 달고 차가워 사람이 마시기에 알맞았다. 나머지 흐르는 물로는 못을 만들어 연蓮을 심을 만했다. 나는 너무 기뻐 장차 송사행에게 편지를 해 이 사실을 알리려 했다.

임신년(1752) 겨울, 송사행이 돌연 병에 걸려 하세下世하였다. 나는 그의 유고를 정리하다가 그가 나에게 보내려고 했던 시 한 수를 발견하였다. 그 시는 다음과 같다.

　　　능호관 주인은 연꽃을 혹애하나
　　　늙어서도 연못 만들 뜻이 없다지.
　　　근래 운담에 집터 새로 정했다는데
　　　모를레라 산 아래 샘이 있는지.

순봉과 구봉 사이에 있었다. 이윤영이 「雲潭書樓記」(『단릉유고』권11)에서, "龜潭、玉筍峯之間, 有對赤城山而爲樓者, 友人元靈氏之所卜也"라 한 말 참조. 또 이인상이 쓴 「龜潭小記」(『뇌상관고』제4책)의 다음 말도 참조된다: "轉入玉筍峰, 平臨龜潭. 岸平谷靜而可居者曰氷谷, 中有小岡, 宛轉枕水, 積沙成高, 在潭心望之, 圓正如覆盂, 娟好貞孤, 而南嶺如城, 東陵如馬, 北山如雲. 龜峰數峰、玉筍數疊照映左右, 重螺疊鬐, 窈窕環合. 余名其岡曰中正皐."

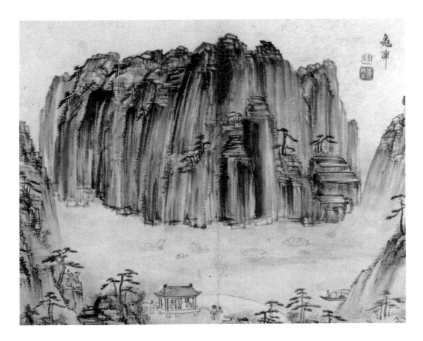

이방운, 〈구담도〉(《四郡江山參僊水石帖》所收), 지본담채, 26×32.5cm, 국민대학교 박물관

아아! 나중에 연蓮을 못에 가득 심어 산 아래의 샘을 읊조린다 한
들 누가 있어 그 시를 들어줄 것인가? 나는 이 시를 읽고 눈물을 흘
렸다. 드디어 나는 중고中皐의 연못 위에 작은 정자를 짓고 '산천'山
泉이라는 편액을 걸어 송사행의 시의詩意에 부응하고자 하였다. 그
리하여 나는 전후의 일을 갖춰 적어 낙서 이공에게 기문記文을 청
하였다.[23]

1757년에 쓴 「산천정 기사」라는 글의 전문이다. 이 글로 미루어 볼 때

23 「山泉亭記事」, 『능호집』 권4; 번역은 「산천정 기사」, 『능호집(하)』, 278~280면 참조.

산천정은 1757년 이전에 건립되었을 것으로 추정된다.

경심정磬心亭은 이인상이 다백운루를 지은 뒤 그 옆에 추가로 세운 정자다. 이인상이 쓴 기문이 남아 있어 그 조성 경위를 알 수 있다.

> 내가 일찍이 운담에 정자를 지었는데 경보가 와서 보고는 중정고中正皐 앞에 살고자 했으니, 나의 정자와 가깝기 때문이었다. 그런데 얼마 되지 않아 경보가 언사言事로 인해 북으로 귀양가 삼강三江에서 운명했다. 나는 차마 옥경루玉磬樓를 다시 찾을 수 없어 마침내 중정고 앞에 작은 정자를 세워 경보의 뜻을 이루어 주며 '경심'磬心이라는 편액을 걸었다. 정자 가운데는 오래된 경쇠를 달아 매양 산과 강이 고요하고 계절이 바뀌어 슬프기도 하고 기쁘기도 할 때면 윤지와 함께 경쇠를 두드려 소리를 내어 무심한 마음으로 들음으로써 스스로 정情을 잊었다. 내가 이미 경보에 대해서도 차마 슬퍼하지 않거늘 하물며 천하의 일에 대해 생각하겠는가? 내가 치는 경쇠 소리를 듣고 내 마음을 아는 자, 다시 누가 있겠는가?[24]

1752년에 쓴 「경심정기」磬心亭記의 일부다.[25] 인용문 중 '옥경루'는 오찬의 서울 계산동 집에 있던 작은 누각을 말한다. 오찬은 경쇠 연주하기를 좋아하여, 벗들이 찾아오면 옥경루에 매달아 놓은 경쇠를 연주하곤 하였다. 오찬뿐만 아니라 이인상과 이윤영도 모두 고경古磬을 소유하고

24 「磬心亭記」, 『능호집』 권3; 번역은 「경심정기」, 『능호집(하)』, 120~121면 참조.
25 『뇌상관고』 제4책에 실린 「경심정기」의 제하(題下)에 창작년이 '임신'(壬申)년임이 명기되어 있다.

있었으며, 경쇠라는 악기와 그 연주에 특별한 의미를 부여하였다. 일찍이 공자가 경쇠를 연주한 적이 있는데, 이들은 공자의 이 행위가 세도世道에 대한 근심을 드러낸 것으로 보았으며, 그리하여 공자의 행위를 본받고자 했던 것이다. 이인상이 중정고에 다백운루를 건립한 뒤 1년쯤 지나 다시 경심정을 지어 거기에 고경古磬을 건 것은 죽은 오찬을 위해서였다.

창하정蒼霞亭은 이윤영이 1752년 구담봉 대안對岸에 세운 정자다. 이인상은 그 상량문을 지은 바 있다.

뭇 봉우리가 물을 끼고 있고 아름다운 초목이 무성한데, 여섯 기둥이 허공에 늘어서고 구름놀이 피어나는 곳, 이곳이 바로 윤지胤之의 은둔처니, 산의 중앙에 자리해 있네. 주인의 마음 곧고도 굳건해 길이 영화榮華를 버리려고 담담히 은일하였으나 차마 세상을 잊지는 못하네. 한낮의 정기精氣로 입을 가시고 한밤의 맑은 이슬 마시면서 「원유」遠遊편을 짓고자 생각하고, 태허太虛를 집으로 여기며 안개 낀 강물에서 낚시하니 누구와 함께하리? 탁한 세상에 용납되지 못함을 스스로 슬피 여기다가 마침 명산名山과 해후하게 되었네. 강물 모이는 설마동雪馬洞엔 선인仙人이 배를 저어 돌아오고, 산이 모이는 목학봉木鶴峰엔 기이한 선비의 자취가 있네. 소매는 호천대壺天臺의 바위를 스치고, 정신은 예주대蘂珠臺에 표표飄飄하네. 빼어난 빛은 입에 머금을 만하고, 맑은 물결은 갓끈을 씻을 만하네.

높은 집이 없으면 어찌 먼 곳을 볼 수 있으리? 꽃이 핀 시냇가로 책을 다 옮기니, 천석泉石이 나의 모루茅樓와 어울리네. 적성산赤城山과 딱 마주 대하여 푸른 노을이 항상 아름다이 떠 있고, 평화로

운 구름은 뭉게뭉게 해를 가리네. 어여쁜 꽃은 이슬에 젖어 향기 감돌고, 아름다운 산에 둘러싸여 강물이 쇄락하네. 정자 이름은 한빈漢濱 선생(윤심형 - 인용자)께서 지으신 건데, 운대진일雲臺眞逸(주회의 별칭 - 인용자)의 시에서 뜻을 취했네. 세상이 나와 어긋나니 도道의 문門에 들어갈 것을 생각하고, 땅이 외지고 마음이 고원高遠하니 몸이 물외物外에 있네. 운루雲樓의 경쇠 소리 듣고 와설원臥雪園(오찬의 정원 이름 - 인용자)의 매화를 다시 읊조리매, 만년에 구담에서 함께 살자고 한 약속이 벗이 죽고 나서도 잊히지 않아 홀연 경치를 보아 개연히 마음을 푸네. 길을 내니 만 그루 푸른 솔이 절로 자라고, 난간에 기대니 천 이랑 푸른 물결 눈앞에 있네. 매양 해 길고 산이 고요하면 선계仙界에 봄이 온 것도 모르고 지내네. 산중에도 근심과 즐거움 모두 있거늘 상량上樑을 송축하며 노장老匠[26]을 도와야 하리.[27]

「창하정 상량문」의 일부다.

이처럼 산천정, 경심정, 창하정, 다백운루는 모두 구담에 있던 누정들이다. 이 그림의 관지에는 이인상이 허선과 이들 물가의 초루艸樓에서 만나기로 약속했음이 언급되어 있다. 이인상은 죽기 2년 전인 1758년 봄, 충청도의 공주, 논산, 황산 등지를 여행한 적이 있다. 「구곡龜谷에서 허사예許士蜺에게 보이다」라는 시나 「야은冶隱의 칼」이라는 시는 바로 이때 지은 것이다. 이인상은 이 해 여름 이윤영, 김무택, 윤면동 등과 도

26 노련한 목수를 이른다.
27 「蒼霞亭上樑文」, 『능호집』 권4; 번역은 「창하정 상량문」, 『능호집(하)』, 270~272면 참조.

〈다백운루도〉 정자

봉서원을 참배하고 시를 수창하였다. 이로 미루어 여름 무렵에는 서울에 있었음을 알 수 있다. '종강추일'鐘岡秋日이라고 한 것으로 볼 때 이 그림은 구곡에서 허선을 만났던 해 가을에 그린 것으로 추정된다. 즉, 1758년 가을이다.

구담의 초루에서 장차 만나자는 언약을 이 해 봄 둘이 서로 만났을 때 한 것인지 아니면 그 후 편지를 통해 한 것인지, 이 점은 분명치 않다. 이인상은 이후 건강이 나빠져 1년여를 고생하다가 세상을 하직한다. 그러므로 이인상의 이 약속은 결국 이루어지지 못했다고 보인다.

③ 이인상의 이 그림은 그 제작 연도가 확인되는 작품 가운데 가장 뒤의 것이다. 이 그림은 비록 실경은 아니지만, 다백운루를 염두에 두고 그린 것으로 보인다. 〈다백운루도〉의 중앙에 그려진 누각을 조금 우측으로 옮긴 다음 클로즈업시킨 듯한 구도를 이 그림은 취하고 있다.

화폭 중앙에 육모정을 배치한 것은 〈피금정도〉와 일치한다. 정자의 왼쪽에 원산이 그려져 있는 점, 비록 좌우의 위치는 바뀌었으나 화폭 하단에 바위의 일부가 그려져 있는 점도 〈피금정도〉와 같다. 이런 점으로 볼 때 두 그림은 비슷한 시기에 제작된 것으로 추정된다.

이 그림에서 이채異彩를 발하는 것은 오른쪽 상단의 암벽巖壁이다. 물

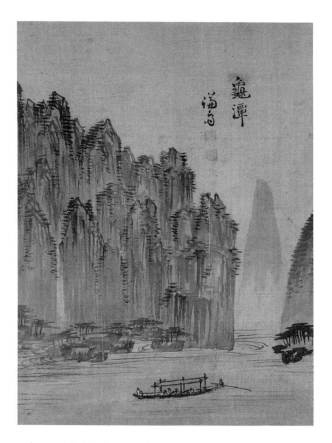

정선, 〈구담도〉, 견본담채, 26.8×20.3cm, 고려대학교 박물관

기가 많은 붓을 몇 차례 아래로 빗질하듯 쓸어내린 다음 담묵淡墨으로 준皴을 가했다. 그리하여 별다른 필선의 구사 없이 먹의 음영만으로 준 벽峻壁의 양감量感을 표현해 냈다.

주목되는 것은 '宀' 자 모양의 준皴인데, 이는 아차준의 변형으로 생각 된다. 이런 모양의 준은 〈여재산음도상도〉, 〈회도인시의도〉, 〈두보시의도〉 등에서도 일부 보이지만 이 그림에서처럼 현저하지는 않다.

화폭의 우측 절반을 꽉 채우고 있는 이 우뚝한 암벽은 옥순봉을 연상

시킨다. 하늘까지 치솟은 이 수직 암벽의 단단하고 굳센 이미지는 말년의 이인상이 그 육체적 쇠락에도 불구하고 끝까지 놓지 않았던 지조와 비타협의 정신을 은유하고 있는 것처럼 보인다. 그것은 시대착오적인 것이었지만 그럼에도 그 순연성純然性으로 인해 감동적이고 숙연하다.

화면 좌측 상단의, 산의 윤곽을 그린 선묘線描는 생기가 별로 느껴지지 않고 초솔草率[28]하여 노쇠해진 화가의 몸을 반영하고 있는 듯하다. 그렇지만 화폭 좌측 하단의 바위 윤곽선은 둔탁하면서도 능각稜角이 드러나 산을 그린 선조線條가 보여주는 유완柔緩함과 부조화를 연출한다. 이 부조화는 이인상의 회화가 보여주는 말년성의 한 징후다.

뿐만 아니라 일견 치졸하고 일견 소박해 보이는 화폭 좌측 하단의 필선은 그 자체가 심중하고 문제적인 말년의 양식이다. 노화가는 법도를 따르기보다는 솔의率意에 충실함으로써, 비록 불편하고 거북해 보일 수도 있지만, 교정될 수도 없고 변경될 수도 없는 자신의 말년의 태도—끝까지 견지되는 불화성—를 이런 방식으로 표현했다고 판단된다.

이 그림의 제화 뒤에 '이인상인'과 '천보산인'이라는 한 짝의 인장이 찍혀 있다. 이 그림은 종래 '창하백루'蒼霞白樓 혹은 '강상초루도'江上艸樓圖로 불리어 왔다.

28 이와 관련하여 이인상의 족질인 이영유(李英裕)의 다음 말이 참조된다: "인보(仁甫: 이최중―인용자) 족장(族丈)께서 원령이 살아 있을 적에 몇 필의 비단을 주어 그림을 그리게 하지 않은 일을 한탄하신 적이 있다. 만년(晚年) 화권(畫卷) 중의 여러 그림은 모두 초솔(草率)하니, 혹 포규(蒲葵: 부채를 이름―인용자)로는 일소(逸少: 왕희지―인용자)의 필력을 다 펴지 못한 것일까?"("仁甫族丈, 嘗恨元靈生時不能捐數疋絹帛乞寫. 晚畫卷中諸幅, 皆草率, 無乃蒲葵不能盡展逸少筆力者耶.": 이영유, 「題扇譜」, 『雲巢謾藁』 제3책). 이영유의 증조는 이이명(李頤命)이고, 조부는 이기지(李器之)이며, 부는 이봉상(李鳳祥)이다.

29. 여재산음도상도如在山陰道上圖

☐ 그림의 맨 우측에 다음과 같은 관지가 보인다.

> 如在山陰道上.
> 　冬日, 爲淵昭作.
> 　　元靈.

우리말로 옮기면 다음과 같다.

> 마치 산음山陰의 길 위에 있는 듯하다.
> 　겨울날 연소淵昭를 위해 그리다.
> 　　원령.

'산음山陰의 길 위'라는 말은 『세설신어』世說新語의,

> 왕자경王子敬이 말했다. "산음의 길 위를 가면 산천이 서로 영발映
> 發하여 사람으로 하여금 응접하는 데 겨를이 없게 한다."[1]

에서 유래한다. '산음의 길'은 중국 강소성 소흥紹興 남서쪽 교외의 연도

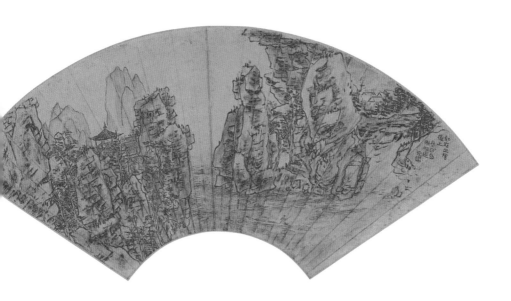

〈여재산음도상도〉, 지본담채, 23.6×60cm, 개인

沿道 일대로, 산천의 경치가 빼어나기로 유명했다. 『세설신어』의 이 구절에서 '산음도상응접불가'山陰道上應接不暇라는 말이 생겨난바, 아름다운 경치가 계속 이어져 일일이 다 볼 겨를이 없음을 뜻하는 말로 쓰인다. 명초明初의 인물인 능운한凌雲翰의 시 「쌍송독보도」雙松獨步圖에 이 그림의 제화와 같은 구절이 보이니, 다음이 그것이다.

> 고사高士는 맑고 여윈 모습이 학과 같고
> 높은 소나무는 구불구불한 게 용과 같네.
> 꼭 산음의 길 위에 있는 듯하여
> 만학萬壑과 천봉千峰을 지나가누나.
> 高士淸癯比鶴,
> 長松天矯猶龍.
> 如在山陰道上,
> 經行萬壑千峰.[2]

이렇게 볼 때, 이 그림의 관지에서 "꼭 산음의 길 위에 있는 듯하다"라고 한 것은 그림 속의 첩첩이 이어진 기기묘묘한 암산巖山을 두고 한 말로 이해된다.

한편 관지 중의 '연소'淵昭는 김무택金茂澤(1715~1778)의 호 '연소재'淵昭齋를 말한다. 자는 원박元博이며, 광산 김씨 진륜鎭崙의 아들이다. 여섯 살 때, 진륜과 재종간인 퇴어退漁 진상鎭商의 양자가 되었으나, 진륜

1 "王子敬云: '從山陰道上行, 山川自相映發, 使人應接不暇.'"(『世說新語』「言語」)
2 凌雲翰, 「雙松獨步圖」, 『木石軒集』 권1.

의 장자가 요절하는 바람에 스물다섯 살 때 다시 환종還宗하였다.[3] 이인상의 초년 벗인 김상광의 족숙이고, 김순택의 재종 동생이며, 임매와도 척분이 있었다. 김무택은 이인상이 만년에 가장 가깝게 지낸 3인의 벗 가운데 한 사람이다. 나머지 두 명은 이윤영과 윤면동이다.

김무택의 향저鄕邸는 수원의 옥계玉谿에 있었으며, 경저京邸는 남대문 밖 갈월동의 노계蘆谿에 있었다. 이인상은 경관京官으로 있던 30대 시절에 노계의 계상谿上에 있던 김무택의 초당인 노계정사蘆谿精舍를 자주 찾았다.[4] 김무택은 이인상이 살아 있을 때는 벼슬을 한 적이 없으며, 영조 44년인 1768년에 쉰네 살의 나이로 처음 가감역假監役이라는 벼슬을 했다. 이후 감역監役과 장원서 별제를 지냈고, 정조 때에 한성 판관과 건원령健元令을 역임했다.

윤면동의 다음 글은 김무택의 인간 됨됨이와 벗 사귐을 전해 준다.

(원박은－인용자) 질시도 없고 탐욕도 없었으며, 차갑지도 뜨겁지도 않았네. 친하다고 해서 어깨를 치지 않았고, 좋아한다고 해서 무릎을

3 이 사실은『승정원일기』영조 15년(1739) 6월 25일 기사에 보이는 김진상의 상소를 통해 알 수 있다. 이인상은 김진상을 종유(從遊)했던바, 26세 때 그와 함께 경상북도 일대를 유람한 적이 있다.

4 『연소재유고』(淵昭齋遺稿) 제1책의 다음 시들에서 그 점이 확인된다:「郊居元靈來訪」, 「蘆谿林亭飮酒, 與元靈·子穆作」,「元靈雨中曉過」,「春日南壇與元靈共賦」,「暮春林塘舊亭, 邀孺文兄·元靈, 次杜韻」,「郊居李子元靈枉屈, 從容移日, 喜甚共次杜韻」,「將歸玉谿田舍, 胤之見枉郊扉, 元靈, 再從兄孺文亦來會卜夜作」. 이인상은 사근도 찰방으로 있을 때 이 시절을 회상하며, "생각하네 노계의 나무 아래에서 / 책을 궁구하고 약 찧으며 한정(閒靜)을 뒀던 일"(遙憶蘆溪嘉木下, 窮書搗藥有閒情:「沙驛雜述. 次金元博韻寄贈」제2수,『능호집』권 1)이라고 읊은 바 있다. 이인상·이윤영 합작의〈계정도〉와 이윤영의〈임정방우도〉는 김무택의 노계정사를 염두에 두고 그린 것으로 생각된다. 이 두 그림에 대해서는 본서의〈계정도〉와 본서 부록 2의〈임정방우도〉를 참조할 것.

바싹 당겨 앉지도 않았네. 담박하게 서로 보며, 금일에 이르렀네. 생각하니 옛날에 처음 한남漢南의 절에서 그대와 노닐 때, 나는 열여섯이었고, 그대는 나보다 몇 살이 많았었지. (…) 때로 서해(옥계를 말함 - 인용자)로 돌아갔고, 또한 남산에 세 들어 살기도 했는데, 탁락관卓犖觀·천뢰각天籟閣과 서로 바라보이는 곳이라, 조석으로 오갔네. 언덕의 국화는 서리에 맑았고, 매화 핀 창에는 눈이 하얗게 왔더랬지. 저녁 종 칠 때 와서 새벽 달을 보며 돌아갔지만, 피곤하다는 말 서로 않고, 겨울과 봄에 꽃을 완상했지. 틈이 나면 부른 이로 또한 단릉丹陵(이윤영 - 인용자)이 있었지. 동쪽 집에서 시 읊조려 문묵文墨이 상자에 가득하고, 북쪽 동산에서 간화看花하니 빈연賓筵이 성대했네. 세상의 구속에서 초탈하여 놀이가 멋있었는데, 윤지(이윤영 - 인용자)가 홀연 먼저 떠나고, 원령도 이어서 세상을 떴네.[5]

「김무택 제문」이다. '탁락관'卓犖觀은 남산 자락 현계玄溪에 있던 윤면동의 집이고,[6] '천뢰각'天籟閣은 종강에 있던 이인상의 집 뇌상관의 모루茅樓에 붙인 이름이다. 김무택은 노계에 집이 있었음에도 윤면동의 집이 있는 현계에 세 들어 살았다. 벗들과 자주 만나기 위해서였던 것으로 생각된다. 그래서 이인상, 김무택, 윤면동 세 사람은 늘 오가며 지냈다. 위

5 "無伎無求, 不冷不熱, 親非拍肩, 愛非加膝, 泊然相視, 以至今日. 念昔始遊漢南之寺, 吾年十六, 子加數歲. (…) 間歸西海, 又僦南皐, 卓犖之觀, 天籟之閣, 棟宇相望, 杖履晨夕. 菊塢霜淸, 梅窓雪白, 來及昏鍾, 去趁曉月, 兩不言疲, 冬春載閱. 暇日招携, 亦有丹陵, 東院吟嘯, 毫墨盈箱, 北園看花, 賓筵且盛. 超脫羈絆, 遊事始暢, 胤忽先逝, 靈亦繼喪."(윤면동, 「祭金元博文」, 『娛軒集』 권3)
6 탁락관이 현계에 있었음은 『뇌상관고』 제2책에 실린 「卓犖觀小集」이라는 시의 "緘書郭門西, 招友自玄溪"라는 구절 참조.

인용문은 또한 김무택이 위인爲人이 담박하고, 원예와 시문에 취미가 있었음을 말해 준다.

다음은 이인상이 남간南澗의 자기 집에 찾아온 김무택에게 준 시다.

잣나무 그림자 땅에 가득한데
초여름날 숲속의 방 소제하노라.
푸른 덩굴은 산을 에워싸고
햇빛이 쏟아져 파초잎이 환하네.
밭 옆의 시내에서 물을 길으니
골짝의 새가 다가와 평상平牀에 옮겨 앉네.
담장 아래 뒷짐지고서
새로 핀 꽃 은미한 향내 맡아 보누나.
柏陰已滿地, 淸夏掃林房.
蔓綠繁山翠, 蕉明瀉日光.
畦泉承灌勺, 谷鳥近移牀.
負手頹墻下, 新花嗅細香.[7]

다음은 김무택이 윤면동과 이인상을 노계정사로 초치招致했을 때, 윤면동이 지은 시다.

7 「金子元博訪園居, 留飮賦詩, 用三淵集中韻」, 『뇌상관고』 제1책. 『능호집』에는 권1에 「金元博來, 賦園居」라는 제목으로 실려 있다. 번역은 「김원박이 왔길래 동산에서 지내는 생활을 읊다」, 『능호집(상)』, 252면 참조.

봄밤 노계의 언덕에

벗들을 초치했네.

그윽히 울적한 마음을 풀고

정답게 밤에 술잔을 권하네.

春夜蘆溪岸,

招邀友朋來.

悄悄解幽鬱,

靡靡勸夜盃.[8]

「김원박이 불러서 이원령과 함께 가, 깊은 밤 임당林塘[9]의 후록後麓을
거닐다」라는 시의 일부다. 이인상은 당시 말직에 있었으며, 다른 두 사람
은 모두 처사였다. 이들은 모두 불우감不遇感을 갖고 있었다는 점에서 서
로 공통점이 있었으며, 그 취향과 기질을 같이했기에 서로를 몹시 아꼈
다.[10] 윤면동이 자신의 집 탁락관을 찾아온 이인상·김무택과 함께 읊은
시 중의, "능호가 잠시 찾아와 주어 / 서로 바라보니 근심이 싹 사라지네"

8 윤면동, 「與李元靈赴金元博招, 夜深步林塘後麓」, 『娛軒集』 권1. 1741년경 지은 시다.
9 '임당'은 노계 근처의 지명이다. 정유길(鄭惟吉, 1515~1588)의 별업이 있던 곳이다. '임당'
이라는 정유길의 호는 여기서 유래한다. 유만주, 『흠영』의 1785년 8월 19일 일기 참조.
10 김무택은 이인상과 마찬가지로 도연명을 존모하였다. 김무택의 「仲秋寓居尹氏草堂
二十一首」(『연소재유고』 제1책) 중 제20수는 도연명의 「飮酒」에 차운한 것이고, 「癸
亥暮春於
玉谿田舍, 次陶公歸園田居六首」(『연소재유고』 제1책)는 도연명의 「歸園田居」에 차운한 것
이며, 「次陶公移居二首」(『연소재유고』 제2책)는 도연명의 「移居」에 차운한 것이다. 한편 「蘆
谿雜詩」(『연소재유고』 제2책)의 제6수에서는 "陶令眞似我, 松菊遠風塵"이라고 했다. 또 김무
택은 「尹氏寓形觀, 與元靈共次朱子武夷觀妙堂二首」(『연소재유고』 제1책)의 제2수에서 "焚
香對道經, 怡神多玅方"이라고 했으며, 「蘆谿雜詩」의 제2수에서 "冒雨移山藥, 焚香對道經"
이라고 한바, 도가에 친화적이었다.

(凌壺許蹔過, 相看却愁逈)"라고 한 데서 이런 점이 확인된다.

이인상과 김무택은 그림에다 연구聯句를 제題하기도 했다. 다음 시가
그것이다.

　　가을기운 화창해 산사山寺가 예스럽고

　　물이 떨어지니 동문洞門이 맑네. _이인상

　　옛 절벽은 깎은 듯이 가파르고

　　깊은 숲은 멀리 푸르고 평화롭네. _김무택[12]

이인상이 그린 산수화를 읊은 연구聯句로 생각된다.

김무택이 '연소재'라는 재호를 사용한 것은 1742년부터다.[13] 아마도 현
계＝남계에 있던 자신의 셋집에 붙인 이름이 아닌가 추정된다. 다음은
연소재를 읊은 이인상의 시다.

　　남계南溪의 푸른 산색山色 바야흐로 어렴풋한데

　　저물녘 산옹山翁의 흰 삽짝을 두드리네.

　　밤이 길어 숲 속의 뜰에 풍우風雨가 어둑하고

11　윤면동, 「李元靈, 金元博來過, 拈山谷集」, 『娛軒集』 권1. 1747년경 지은 시다.

12　김무택, 「題畫聯句」, 『淵昭齋遺稿』 제1책.

13　김무택의 문집 『연소재유고』에 '연소재'(淵昭齋)라는 재호가 처음 나타나는 것은 1742년
에 쓴 시 「淵昭齋遺興」(『淵昭齋遺稿』 제2책)에서다. 이 시 중에, "집 이름을 '연소'(淵昭)라 하
니 흡족하여라"(淵昭愜命窩)라는 구절이 보이는 것으로 보아, 이 재호를 사용하기 시작하면서
지은 시가 분명하다. 그러므로 김무택이 연소재라는 재호를 사용한 것은 1742년으로 추정된다.
청천자(靑川子) 임경주(任敬周)는 김무택을 위해 「연소당기」(淵昭堂記, 『靑川子稿』 권3)라
는 글을 지어 준 바 있다.

가을이 높아 구름 낀 성곽에 기러기 돌아가네.

南溪山色翠初微, 暮叩山翁白板扉.

夜永林庭風雨晦, 秋高雲郭鴈鴻歸.[14]

「연소재에서 밤에 술을 마시다가 원박과 함께 읊조리다」라는 시의 일부다. 1754년 가을밤 이인상이 김무택의 집을 방문해 읊은 것이다. 이 시에서 '남계'南溪는 서울 중구 필동 일대를 흐르던 시내다.[15] 그러므로 '남계의 푸른 산색' 운운한 것은 남산을 이른다. '산옹'은 김무택을 이른다.

② 이 그림의 모티프를 추정하는 데 이윤영의 다음 글이 참조된다.

비로소 온 산의 단풍잎이 보였는데, 큰 비단과 큰 수繡를 펼쳐 놓은 것 같았다. 길이 구불구불 꺾어지고 만산萬山이 첩첩하여, 둥근 것은 높다란 봉우리, 가파른 것은 뾰족한 봉우리, 끊어진 것은 절벽, 오목한 것은 골짜기를 이루어 앞에서 부르고 뒤에서 호응하며 교대로 사람을 놀래켰으니, 옛날 현인의 이른바 '산음의 길 위를 가면 사람으로 하여금 응접하는 데 겨를이 없게 한다'는 것에 해당하였다.[16]

이 인용문은 이윤영의 단양 산수기인 『산사』의 한 편인 「사인암에서

14 「淵昭齋夜飮, 同元博賦」, 『뇌상관고』 제2책. 1754년에 지은 시다.

15 본서, 〈병국도〉 평석 참조.

16 "始見滿山楓葉, 開大錦大繡, 一路多折, 萬山重重, 圓者爲巘, 峭者爲岑, 斷則爲崖, 窪則爲峪, 前招後應, 迭來擾人, 昔賢所謂'山陰道上行, 使人應接不暇者.'"(「自舍人巖至大興洞」, 『山史』, 『丹陵遺稿』 권11 所收)

대흥동에 이르다」라는 글의 한 대목이다. 이윤영은 사인암에서 대흥동에 이르는 길이 기묘해 사람의 눈을 뺏는 것을 '산음의 길 위'에 비유하고 있다. 사인암 일대의 단양 산수를 '산음도상'山陰道上에 비견함은 이윤영과 이인상이 공유한 인식이었을 터이다.

이윤영보다 한 세대쯤 뒤의 인물인 박제가 역시 사인암 일대의 단양 산수를 산음도상에 비유하고 있다. 사인암을 읊은 시의 맨 끝구절이다.

몸은 「천태부」天台賦 속의 객客인데[17]
도리어 산음도상의 길을 생각하노라.
身是天台賦裡客,
却憶山陰道上路.[18]

그렇다고 해서 이인상의 〈여재산음도상도〉가 사인암 일대의 산수를 그린 것이라고 말할 수는 없다. 이 그림은 이인상의 다른 많은 그림들과 마찬가지로 실경이 아니다. 다만 흥취가 일어 자신의 흉중에 있던 산수를 그린 것으로 생각된다. 그렇긴 하나 이 그림에는, 이인상의 몇몇 그림들에서 확인되는 것처럼 단양 산수에 대한 이인상의 체험과 열력閱歷이 스며들어 있다고 판단된다. 이인상은 이윤영이 그리했던 것처럼 자신이 열력한 단양 산수의 기변奇變함을 '산음도상'에 비견한 것으로 보인다. 다만 산음은 육로를 따라 경치를 감상해야 하는 반면, 단양은 배를 타고

17 「천태부」는 동진(東晉)의 손작(孫綽)이 지은 「遊天台山賦」를 말한다. 손작은 이 작품에서 선산(仙山)인 천태산의 기묘함을 서술했다. 박제가의 이 시구는 자신이 아름다운 선계(仙界)와 같은 경치 속에 있음을 말한 것이다.
18 박제가, 「舍人巖. 凌壺公贈名雲英石」, 『貞蕤閣集』二集.

가며 시시각각 변하는 풍광을 감상하는 데 그 묘미가 있다. 이인상은 그래서 따로 뗏목배를 만들어 단양의 구담에 띄워 그 일대의 산수가 드러내는 아름다운 자태를 낱낱이 보고자 했으며, 그 결과를 「부정기」桴亭記라는 글에 고스란히 담았다.

이 그림은 그러므로 이인상의 흉중을 점하고 있던 단양 산수를 사의적寫意的으로 표현해 절친한 벗 김무택에게 보인 것이라 할 것이다. 이인상은 이 그림에서 산을 철필鐵筆로써 마치 바위들을 포개 올린 듯이 그렸는데, 이런 시도는 사인암에서 약여하게 드러나는 단양 산수의 층벽적層壁的 면모를 미적으로 전유專有하기 위한 고심의 결과가 아닌가 생각된다.

이인상은 일찍이 금강산을 그린 〈은선대도〉나 〈옥류동도〉에서 아차준을 구사한 바 있는데, 단양 산수를 그린 이 그림에서도 이 준법이 보인다.

③ 이 그림은 명말明末의 화가인 소운종蕭雲從(1596~1669)의 〈대소형산도〉大小荊山圖의 영향을 받은 것으로 알려져 있다.[19] 소운종은 안휘성 고숙姑熟 사람으로, 17세기 안휘 화파畵派의 하나인 고숙파姑熟派를 대표하는 인물이다.

〈대소형산도〉는 이공린李公麟의 그림을 방倣한 것으로, 1648년에 출간된 소운종의 산수판화집인 《태평산수도화》太平山水圖畵에 실려 있다.

하지만 이인상이 과연 《태평산수도화》를 봤는지는 실증적으로 확인되지 않는다. 나는 보지 못했을 가능성이 높다고 추정한다.[20] 《태평산수도

19 유홍준, 「능호관 이인상의 생애와 예술」, 23면.
20 박도래, 「소운종의 산수화와 《태평산수도》 판화」에서는, 이인상이 《개자원화전》과 《태평산수도》 중 실제 어느 것을 직접적으로 참조했는지는 판단하기가 쉽지 않으며, "《태평산수도》에 기원이 있다 해도 18세기 이후 회화 교재로 널리 사용되었던 《개자원화전》쪽의 파급력이 훨씬

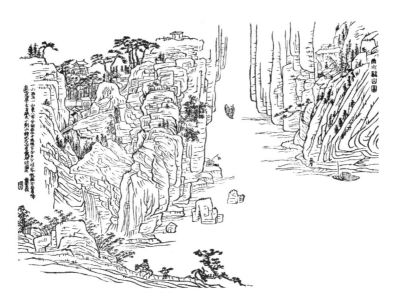

소운종의 《태평산수도화》에 실린 〈대소형산도〉

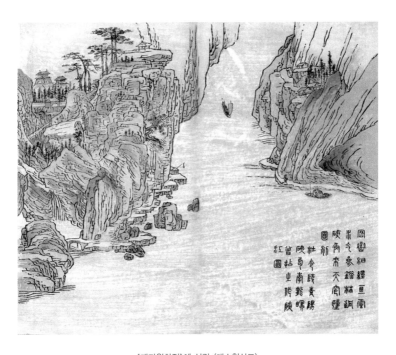

《개자원화전》에 실린 〈대소형산도〉

화》의 여타 그림²¹과 이인상의 그림 간에 특별한 상관성이 발견되지 않기 때문이다.

〈대소형산도〉는 《개자원화전》에도 실려 있다.²² 모각模刻했기 때문에 원작과 똑같지는 않지만 구도와 형태가 거의 일치한다. 이인상이 《개자원화전》을 교본教本으로 삼아 그림 공부를 했음은 잘 알려져 있는 사실이다. 선행 연구의 주장과 달리 이인상은 《태평산수도화》가 아니라 《개자원화전》에 실린 소운종의 그림을 보았으며, 이를 원용해 〈여재산음도상도〉를 그린 것으로 판단된다.

그런데 《개자원화전》의 그림에는 《태평산수도화》의 그림에 있던 소운종의 화제畵題와 관지가 모두 삭제되었으며, 그 대신 전서체로 된 새로운 제화와 관지가 붙어 있다. 이를 보이면 다음과 같다.

　　　岡巒相經亙,
　　　雲水氣參錯.
　　　林迥硤角來,
　　　天窄壁面削.
　　　　　杜少陵靑陽硤句. 李龍眠曾拈之作陝江圖.²³

번역하면 다음과 같다.

클 것"(97면)이라고 했다.
21 《태평산수도화》에는 총 43점의 그림이 실려 있다. 《태평산수도화》는 『中國古代版畵叢刊二編』 제8책의 영인본 참조.
22 《개자원화전》 초집 제5책, 2b.
23 《개자원화전》 초집 제5책 2b.

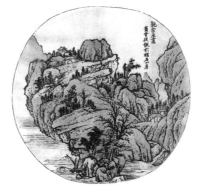

《개자원화전》에 실린 소운종의 〈방황
일봉부춘산도〉倣黃一峰富春山圖(상)
와 〈곽종승화〉郭宗丞畵(하)

언덕과 봉우리가 서로 연결되고

구름과 물은 기운이 섞여 있네.

숲이 아스라하고 협곡의 모퉁이가 나왔는데

하늘은 좁고 절벽은 베어 낸 듯하네.

　　　　두보의 시 「청양협」靑陽硤의 구절이다. 이용면李龍眠이

　　　　이 시구를 가져와 〈협강도〉陜江圖를 그린 적이 있다.

'이용면'은 북송北宋의 화가 이공린李公鱗을 말한다. 이 제화와 관지는

이공린이 두보의 시 「청양협」[24]의 시의詩意를 취해 〈협강도〉라는 그림을 그렸음을 밝히고 있다. 소운종에 대해서는 일언반구도 없다. 그러므로 이인상은 이 그림을 소운종의 그림이 아니라 이공린 그림의 모각模刻으로 이해했을 가능성이 높다. 《개자원화전》에는 〈대소형산도〉 외에도 소운종의 산수화가 몇 점 더 실려 있다.[25]

이 그림을 비롯한 이인상의 일부 그림에 선묘적線描的 특성이 강한 것은 이인상이 《개자원화전》과 같은 화보류畵譜類를 통해 그림을 공부했기 때문으로 보인다.

비교 대상으로 삼은 두 개의 텍스트에서 비슷한 점만 찾아내는 것이 능사는 아니다. 선행 연구에서는 소운종의 그림과 이인상의 그림이 구도와 준법 면에서 유사하다고 했지만,[26] 다른 점도 없지 않다. 유사한 점 이상으로 이 다른 점이 주목된다. 이인상의 그림에서는 좌우의 두 바위산이 거의 같은 비중으로 병치되어 있지만, 소운종의 그림에서는 왼쪽 바위산에 비중이 주어져 있다. 이는 화감畵感의 상위相違를 낳는 아주 중요한 차이다. 구도상의 또다른 차이는, 이인상의 그림에서 좌우 바위산 사이의 강물이 멀리 허공과 연결되어 있음에 반해, 소운종의 그림은 그렇지 않다는 사실이다. 그러므로 소운종의 그림과 달리 이인상의 그림에서는 좌측 상단 원경遠景의 산이 산수 미감의 형성에 자못 중요한 역할을 하게 된다. 요컨대 이인상은 《개자원화전》에 실린 그림을 참조하되 자기

24 「청양협」은 고시(古詩)다. 제화(題畵)된 시구는 이 시의 제3·4·5·6구에 해당한다.
25 박도래, 「소운종의 산수화와 《태평산수도》 판화」, 96~97면에 따르면, 《개자원화전》에는 여러 곳에 《태평산수도》가 반영되어 있다. 이 점은 일찍이 고바야시 히로미쓰 지음, 김명선 옮김, 『중국의 전통판화』, 132~134면에서 지적된 바 있다.
26 유홍준, 「능호관 이인상의 생애와 예술」, 23면.

식으로 새로운 그림을 그렸다 할 만하다. 방고창신倣古創新이다.[27]

이 그림은 적어도 이인상이 단양의 구담에 누각을 건립하고 그 일대의 산수를 유람한 1751년 이후의 작품이라고 봐야 할 것이다. 이전으로 소급하기는 어려울 듯하다.

이 그림은 종래 '산음도상도'라고 불리어 왔으나, 산음을 그린 그림이 아니기에 합당한 명칭이 아니다.

이 그림의 관지 글씨는 그 서체가 이인상식 팔분이다.[28] 그래서 전서의 글꼴이 여기저기 눈에 띈다. '山'자, '冬'자, '日'자, '作'자는 모두 전서의 글꼴이다.[29]

27 이 경우 '방고창신'은 이른바 '법고창신'(法古創新)과 의미가 같다. 그림에서 '방'(倣)은 '임모'(臨摹)와 전연 다르다. '임모'가 원작을 거의 그대로 본뜨는 행위라면, '방'은 원작의 필의(筆意)는 본받되 개성을 발휘해 새로운 그림을 그리는 것을 말한다. 그러므로 그림에서 '방고'는 반드시 '창신'과 연결된다. 18세기 한국문학사에서 '방고창신'의 개념을 제기한 문인은 동계(東谿) 조귀명(趙龜命)이고, '법고창신'의 개념을 제기한 문인은 조귀명보다 한 세대 뒤의 인물인 박지원이다(박희병, 『한국의 생태사상』, 돌베개, 1999, 94면, 341면; 『연암을 읽는다』, 돌베개, 2006, 320~360면 참조). 이들 개념은 회화와 밀접한 연관성이 있다고 생각된다. 명말청초의 회화에서 '방고창신' 혹은 '법고창신'은 창작방법론으로서 늘 실천되어 왔다. 그렇기는 하나 '방고창신' 혹은 '법고창신'의 수준과 경지는 작가마다 상이할 수 있다. 명말 청초의 회화에 '방작'(倣作)이 성행했다는 사실 및 '방작'의 의미에 대해서는 한정희, 『한국과 중국의 회화』(학고재, 1999), 38면, 245~246면 참조.

28 '이인상식 팔분'에 대해서는 『서예편』의 '4-4' 참조.

29 '山'자와 '作'자는 전서 중에서도 고문(古文)의 자형(字形)에 해당한다. 조맹부의 작(作)이라 전하는 〈六體千字文〉과 林尙葵·李根, 『廣金石韻府』 참조.

30. 수석도樹石圖

① 그림 우측에 다음과 같은 제화가 보인다.

樹寒而秀, 石文而醜.
戊午仲夏, 麟祥戲寫.

우리말로 옮기면 다음과 같다.

나무는 추우나 빼어나고, 돌은 문채가 있으나 추하다.
무오년(1738) 한여름에 인상이 장난삼아 그리다.

1738년이면 이인상이 29세 되던 해다. 이인상은 1735년 진사시에 합격했으나 아직 벼슬을 못하고 있었다. 이인상은 이 그림을 그린 1738년 여름까지 회곡晦谷, 용산龍山, 남정藍井, 정방鼎方, 동곽東廓 등¹ 서울의

1 『뇌상관고』 제1책의 '회곡록'(晦谷錄)과 '사우기사'(四寅記事) 참조. '東廓'의 '廓'자는 원문에는 '廊'자로 표기되어 있으나 착오로 보인다. '회곡'은 회동(晦洞)을 가리킨다. 서울시 중구 인현동 1가와 2가에 걸쳐 있던 남산 자락의 마을로, 인근에 필동이 있었다. '남정'은 쪽우물이 있던 남정동(藍井洞: 쪽우물골)을 가리킨다. 서울에는 남정동이라는 지명이 광희동, 남대문로, 봉래동, 을지로 네 곳에 있었다. 이 중 어느 곳인지는 알 수 없다. '동곽'은 동대문 밖 일대를 가

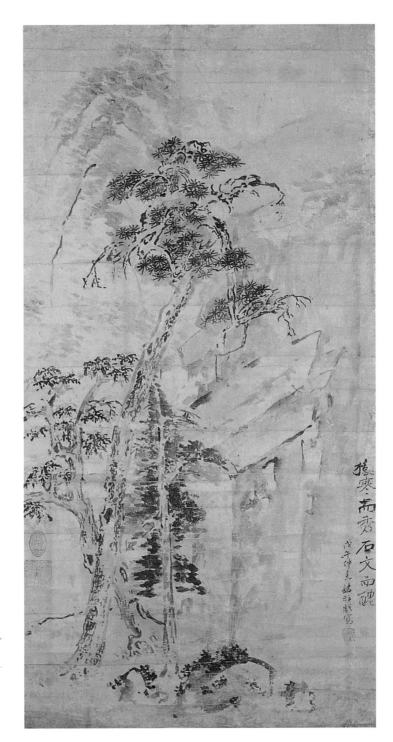

〈수석도〉,
1738, 지본담채,
108.8×56.2cm,
국립중앙박물관

이곳저곳으로 셋집을 옮겨 다니며² 근근히 살아갔다. 이인상이 음직으로 북부 참봉이라는 벼슬을 얻은 것은 이 그림을 그리고 나서 1년 뒤인 1739년 7월이었다. 북부 참봉은 종9품의 최말단 벼슬이지만 이인상은 이 벼슬이라도 얻어 하게 되어 형편이 조금 나아졌다.

이처럼 이 그림은 이인상이 극심한 생활고를 겪고 있던 시절 그린 것이라 말할 수 있다. 이 해 이인상의 동서이자 벗인 신사보申思輔가 충청도 청풍의 능강동凌江洞에서 찾아왔을 때 이인상은 장차 그와 단양의 구담에 함께 은거할 것을 기약하였다.³ 아마 그 당시 이인상은 서울 생활을 더 버티지 못할 경우 시골로 이주할 것을 고려하고 있었는지도 모른다.

이 제화는, 기존 연구에서 지적되었듯이,⁴ 소동파의 글 「문여가화찬」文與可畫贊의 "竹寒而秀, 木瘠而壽, 石醜而文"⁵이라는 구절을 패러디한 것이다. 소동파는 문여가文與可, 즉 문동文同이 그린 대나무에 대해 '寒而秀'라는 말을 썼으나, 이인상은 이를 소나무에 대한 말로 사용하였다.

이 제화를 통해 이인상이 이 그림의 나무와 돌에 자신의 실존을 투사하고 있음을 간취할 수 있다. 나무는 모름지기 어떤 존재인가? 돌이란 모름지기 어떤 존재인가? 그리고 '나'라는 인간은 모름지기 어떤 존재인

리킨다. '정방'은 미상이다.

2 『뇌상관고』 제5책의 「又祭亡室文」에, "九年之間, 遷徙其居者十五"라는 구절이 보인다. 결혼해 서울에 9년간 살면서 열다섯 번 이사를 했다는 말이다.

3 『뇌상관고』 제1책에 수록된 「峽友子翊來訪共賦」라는 시의 "期君濯足龜潭上, 墨葛書磐伐木章"이라는 구절 참조. 능강동은 구담 인근이다. 신사보에 대한 자세한 논의는 『서예편』의 '3-9 윤흡에게 보낸 간찰'을 참조할 것.

4 국립중앙박물관, 『능호관 이인상』, 10면 참조.

5 「文與可畫贊」, 『蘇軾文集』 제2책 권21(北京:中華書局, 1986). 그런데 『鶴林玉露』(宋 羅大經 撰) 권5에는 이 글의 제목이 '贊文與可梅竹石'이라 되어 있고, 글도 "梅寒而秀, 竹瘠而壽, 石醜而文"이라 되어 있어, 약간 다르다.

가? 이 세 개의 물음은 기실 하나의 물음이다. "나는 누구인가?"라는.

'나무는 추우나 빼어나다'라는 진술에는, '나무는 춥기 때문에 빼어나다' '나무는 추위 속에 있음에도 빼어나다' '나무는 추울 때 오히려 빼어나다' '나무는 추울 때 그 본질을 더욱 현시한다'라는 의미가 모두 내포되어 있다. 춥다는 것은 악조건이자 역경이다. 나무는 이런 역경 속에서 오히려 그 본연의 빛을 발한다. 이인상이 나무와 관련해 말하고자 한 것은 바로 이 점이다.

'돌은 문채가 있으나 추하다'라는 진술을, 추함의 미를 긍정한 발언 정도로 이해함은 정곡을 얻은 것이라 하기 어렵다.[6] 원래 동아시아의 전통 미학에서는 '기괴'奇怪한 형상의 돌을 미적으로 높이 평가하였다. 곱상하거나 예쁘거나 아담한 것은 돌 본연의 미가 아니라고 본 것이다. '괴석도'怪石圖를 많이 그린 것은 이 때문이다. 유명한 일화지만, 송나라 화가 미불米芾은 돌을 특히 사랑하여 기이한 형상의 돌을 보면 꼭 절을 한 것으로 알려져 있다.[7] 미불과 마찬가지로 이인상, 그리고 그의 절친한 벗인 윤면동과 이윤영은 돌을 무척 사랑하였다. 윤면동은 이리 말한 바 있다.

긴 여름 우중雨中에 소나무와 전나무가 창로蒼老하고 이끼 긴 돌이 고기古奇함을 보았는데, 모두 무정지물無情之物이지만 운취韻趣가 심장深長하여 한거閒居할 때 서로 대하면 심히 보익補益됨이 있다. 그러니 마땅히 사우師友로 대접해야 할 것이다. 원장元章(미불 - 인

<hr>

6 국립중앙박물관,『능호관 이인상』, 10면.
7 "(米芾 - 인용자)知無爲軍, 初入州廨, 見立石頗奇, 喜曰: '此足以當吾拜.' 遂命左右取袍笏拜之, 每呼曰石丈."(葉夢得,『石林燕語』권10)

용자)이 예禮를 갖추어 절을 한 일이 실로 나의 마음을 사로잡는다. 지금 성시城市 중에 거주하는 어진 선비 가운데 진구塵垢에 물들지 않은 자는 드물다. 인간에게 지각知覺이 있음은 어찌 다행한 일이 아니겠는가. 그러나 지각이 있으면서도 뜻을 잃고 몸을 욕되게 함은 지각이 없으면서도 하늘에서 받은 본성을 보존함만 같지 않다.[8]

한편 이윤영은 단양의 사인암을 '석장'石丈, 즉 '돌 어르신'이라고 불렀다.[9] 이윤영은 또한, 자신은 그림 그리는 법을 잘 모르지만 유독 준석峻石과 괴목怪木 그리기를 좋아한다고 하였다.[10] 그리하여 만년에 홍낙순洪樂純에게 준 그림 〈단릉석도〉丹陵石圖[11]에는, "청컨대 백효伯孝(홍낙순의 자 - 인용자)는 열흘간 정좌靜坐하여 이 하나의 돌을 익히 보아 가취佳趣를 얻기를"[12]이라는 관지를 붙이기도 하였다.

이인상도 돌(=바위)을 '석장'이라 표현하며 존모尊慕의 감정을 드러내고 있다. 다음 시를 보자.

8 윤면동,「長夏雨中, 見松檜蒼老, 苔石古奇, 皆以無情之物, 而韻趣深長, 閒居相對, 甚有補益, 當待以朋友. 元章袍笏之拜, 實獲我心, 雖今之賢士, 居城市中, 不染塵垢者, 鮮矣. 人之知覺, 豈不善乎? 然以有知而喪志辱身, 不若無知而保厥天錫也. (…)」,『娛軒集』권1.
9 이윤영,「舍人巖記」,『山史』(『단릉유고』권10);「雲仙洞卜居. '以靑山綠水有歸夢, 白石淸泉聞此言'爲韻」의 제6수(『단릉유고』권9)를 비롯해 문집의 여러 곳에서 사인암을 '석장'(石丈)이라고 부르고 있음이 확인된다.
10 "余不解畵, 獨喜作峻石怪木."(「題畵贈定夫」,『단릉유고』권13)
11 본서 부록 2의 〈단릉석도〉평석 참조.
12 관지의 전문을 옮기면 다음과 같다: "청컨대 백효(伯孝)는 열흘간 정좌(靜坐)하여 이 하나의 돌을 익히 보아 가취(佳趣)를 얻기를. 그러면 가을에 구담과 운화(雲華)의 사이에 노닐 적에 산에 들어와 결사(結社)하고픈 마음이 생길 걸세"(請伯孝十日靜坐, 熟看此一石得佳趣, 秋游龜潭雲華之間, 乃有入山結社之意). 인용문 중 '운화'는 운화대(雲華臺), 즉 사인암을 가리킨다. 이 관지는『단릉유고』권13에「題畵贈伯孝」라는 제목으로 실려 있다.

문득 빈 산의 석장石丈께 절하니

백화百花며 시조時鳥가 나와 기약하네.

便向空山拜石丈,

百花時鳥與余期.[13]

이인상이 34세 때인 1743년 벗 송문흠에게 준 시의 한 구절이다. '석장'은 태호석太湖石과 같은 한 덩어리의 괴석만이 아니라, 산의 바위나 절벽을 가리키기도 한다. 이 시의 경우 후자에 해당한다. 이인상은 다음에서 보듯 단양의 구담 산수를 읊은 시에서도 '석장'이라는 단어를 사용했다.

백 척尺의 물결을 막고 선 금강장金剛障

그 형세 선인仙人의 승로장承露掌과 견줄 만하네.

연기와 같은 망상을 일으키지 마소

일점 티끌도 석장에 닿는 걸 허락지 않으니.

捍波百尺金剛障, 勢敵僊人承露掌.

休敎妄想起如煙, 不許一塵近石丈.[14]

이인상은 〈수석도〉를 그리기 한 해 전에 쓴 「괴석기」怪石記라는 글에서 자신이 괴석을 애완愛玩함을 밝힌 바 있다.[15] 이인상은 〈수석도〉를 그리고 나서 7년 뒤에 이윤영에게 그려 준 산수 소폭小幅에 붙인 글에서,

13 「偶書, 示宋子士行」, 『능호집』 권1; 번역은 「우연히 써서 송사행에게 보이다」, 『능호집(상)』, 174면 참조.
14 「金剛障」(「枏亭雜詩三十九首」의 제21수), 『뇌상관고』 제2책.
15 『뇌상관고』 제4책에 실려 있다.

내가 윤지胤之(이윤영의 자 - 인용자)를 위해 비각飛閣과 연정連亭을 그렸거늘, 주변엔 산이 펼쳐져 있고 아래로는 골짜기가 있으며, 우뚝한 소나무와 곧게 솟은 전나무가 주위를 둘러싸고, 오래된 이깔나무와 쓰러진 단풍나무가 돌 위에 삼울森鬱한데, 진토塵土는 붙이지 않았다.[16]

라고 하였다. 나무를 돌 위에 그리고, 흙은 그리지 않았다는 말이다. 이인상에게 흙은 분토糞土나 진토塵土로 표상된다. 반면 돌은 깨끗하고 정고貞固한 존재로서의 표상을 갖는다. 다음 글에서 그 점을 확인할 수 있다.

파초의 깨끗함, 지초芝草의 향기로움, 국화의 서늘함은 오히려 때에 따라 성쇠가 있나니, 돌의 곧음[貞]만 못하다.[17]

1756년 이윤영의 그림에 붙인 찬贊이다. 돌의 본질을 '정'貞, 즉 '곧음'으로 인식하고 있음을 알 수 있다. 이인상은 또한 돌의 본질을 '직'直, 즉 강직剛直으로 보고 있다. 다음 자료를 보자.

비록 송백松柏처럼 정貞한 나무라 할지라도 그 자란 것이 곧은[直]게 좋고 굽은 건 싫으니, 굽은 나무에는 송라松蘿를 붙이고, 곧은[直] 나무에는 돌을 배치한다. 아아, 계윤이여! (…) 이 그림을 보고

16 "余爲胤之畵飛閣連亭, 橫山架壑, 環以夭矯之松、挺立之檜, 老杉顚楓, 森鬱石上, 不附塵土."(「爲李胤之作小幅」, 『뇌상관고』 제4책)
17 "蕉之淨, 芝之馨, 菊之冷, 猶有時而枯而榮, 不如石之貞."(「李胤之畵金定夫扇畵贊」, 『뇌상관고』 제5책)

법으로 삼길.[18]

이인상이 38세 때인 1747년에 계윤, 즉 김상숙에게 그려 준 〈이송도〉
二松圖에 붙인 찬贊이다. 이 글에서 이인상은, 소나무는 비록 그 본성이
정貞하지만 그래도 곧게 자란 것이 굽은 것보다 사랑스럽다면서 곧은 소
나무에 돌을 짝한다고 했다. 돌의 본성이 '직'直하다고 생각했음을 알 수
있다.

다시 "돌은 문채가 있으나 추하다"라는 제화로 돌아가 보자. 앞에서 지
적했듯 '돌이 추하다'는 것은 '돌이 기괴하다'는 말과 통한다. 돌은 아리
땁거나 고와서는 돌답지 않다. 돌이 돌답지 않으면 아름다운 것이 아니
다. 그러므로 여기서 말한 '추하다'는 것은 흔히 우리가 말하는 '아름답
다'와 대립되는 말이 아니다. 그것은 오히려 아름다움의 한 방식이라고
해야 할 것이다. 즉 돌은 추하기 때문에 아름다운 것이다.

이 경우 돌의 추함이란 돌의 곧음과도 연결된다. 추함은 나긋나긋하지
않으며 연미軟媚하지도 않은 것을 뜻하지만, 그 대신 거기에는 견개狷介
함이 내포되어 있다.

그런데 왜 "문채가 있으나 추하다"라고 했을까? '문채가 있다'라는 말과
'추하다'라는 말은 서로 대립적이지 않은가? 뿐만 아니라 나무에 대하여
'추우나 빼어나다'라고 한 진술도 다분히 대립적인 것의 병치가 아닌가?

이 대립적인 것의 병치는 화가 이인상의 존재여건과 가치지향을 반영
한다. 이인상은 서얼 출신으로서 가난한 선비다. 즉 그는 '추운' 존재다.

18 "雖以松柏之貞, 而喜其生之直而惡其曲, 曲者附之以蔦蘿, 直者配之以石. 吁嗟乎季潤!
(…) 觀玆圖而爲式!"(「爲金子季潤作二松作贊」, 『뇌상관고』제5책)

하지만 그의 정신은 빼어나다. 즉, 그는 '추우나 빼어난' 존재다. 바로 이 지점에서 나무와 이인상은 하나가 된다. 돌과는 어떤가? 이인상은 문예적 능력이 있는 인물이다. 즉 '문채가 있는' 존재다. 문채가 있음에도 그는 곱상하거나 미무媚嫵한 존재는 아니다. 그는 교巧가 아니라 졸拙을, 농濃이 아니라 담淡을, '곡'曲이 아니라 '직'直을 추구하였다. 이 점에서 그는 '문채가 있으나 추한' 존재에 가깝다. 바로 이 지점에서 돌과 이인상은 합치된다.

이처럼 이 제화는 대립적인 두 속성의 병치에 특징이 있으며, 이 특징은 바로 이인상의 존재특성을 반영한다. 소동파의 원래 글은 그렇지 않았다. 소동파의 글은 단지 문동이 그린 대나무의 면모와 돌의 특징을 지적했을 뿐이다. 거기서는 대나무와 돌에 문동이 꼭 투사되고 있는 것은 아니다. 하지만 이인상의 제화에서는, 나무와 돌에 이인상의 실존이 강하게 투사되어 있다. 앞에서, 이 제화가 '나는 누구인가'라는 물음에 대한 답이라고 말한 것은 이 때문이다. 이인상은 나무와 돌을 통해 자신을 표현한 셈이다. 그러므로 이 그림은 극심한 가난에 찌들리며 불우하게 지내면서도 비굴이나 비루함에 떨어지지 않고 자신에 대한 자긍심을 잃지 않았던 29세 이인상의 초상이라 함직하다.

② 이 그림은 기법상 이인상의 금강산 그림인 〈은선대도〉와 통하는 데가 있다. 화면 중앙의 각진 바위라든가 화면 전체에서 발견되는 담채淡彩 혹은 담묵淡墨의 선염渲染이 그러하다. 이인상은 28세 때인 1737년 금강산을 유람하였다. 〈은선대도〉는 금강산 유람 1년 후인 1738년 겨울에 그려졌다.[19] 이렇게 본다면 1738년 5월에 그린 이 〈수석도〉에는 금강산 열력閱歷의 체험이 일정하게 녹아들어 있다고 여겨진다.

〈수석도〉에서 배경의 바위 절벽과 좌측 상단의 봉우리는 전부 담묵으로 처리되었으며, 전경의 나무들은 갈필渴筆로 그려졌다. 이 점에서 이 그림은 음양의 어우러짐과 허실虛實의 운용이 두드러진다. 세 그루 나무(소나무 왼쪽의 나무는 측백나무이고, 소나무 오른쪽의 나무는 전나무 같다.) 가운데 중앙의 소나무는 특히나 기상이 높고 고고하여 '추우나 빼어남'의 존재특성을 잘 구현하고 있다. 그러므로 이 그림이 보여주는 소나무의 형상화는 이인상 후기작에서 확인되는 저 수발秀拔하고 개성이 넘치는 소나무 그림의 출발점이 되고 있다고 할 것이다.

돌이나 나무에 대한 애호는 동아시아 전통 회화에서 일반적인 것이다. 그렇긴 하나 이인상의 경우 특히나 유별나다. 그가 그린 돌이나 나무에는 한마디로 그의 혼이 깃들어 있고, 그의 실존이 투사되어 있다. 그래서 나무와 돌이 곧 이인상이고, 이인상이 바로 나무와 돌인 것처럼 여겨진다.

동아시아의 전통 화가, 조선의 모든 화가가 다 그런 것은 아니다. 그 점에서 이인상은 아주 특별한 사례다. 사물과 자아 간의 이런 강렬한 감응感應은 대체 어떻게 가능하게 된 걸까? 먼저, 이인상이 남달리 예민한 예술적 감수성을 지녔기 때문에 그럴 수 있었다고 생각해 볼 수 있을 것이다. 곁들여, 그가 학식과 문인적 교양이 퍽 깊었기에 자신의 심회를 간일簡逸하게 사물에 가탁할 수 있었던 게 아닌가 생각해 볼 수도 있을 터이다. 그러나 이런 지적만으로는 그의 그림이 보여주는 저 '자아와 사물의 비상히 고양된 정신적 합치'를 충분히 설명하기는 어렵다. 이인상으로 하여금 이런 경지가 가능하도록 만든 뭔가 다른 원리적 기저 내지 미

19 본서, 〈은선대도〉 평석 참조.

학적·철학적 근거가 있지 않을까?

이인상은 20대 초반에 이미 낙론적洛論的 입장을 분명하게 보여준다. 이인상은 일찍 부친을 여의는 바람에 작은아버지인 이최지에게서 글을 배웠다. 즉 이최지는 작은아버지이기만 한 것이 아니라 이인상의 스승이기도 하였다.[20] 이인상은 이최지 말고는 일절 누구의 문하에서 배운 적이 없다. 한편 이최지는 삼연 김창흡의 문생이다.[21] 이리 보면 이인상이 낙론적 교양에 훈습薰習된 것은 김창흡→이최지로 이어지는 학맥의 영향 때문이라 여겨진다. 이인상이 자신의 성정性情, 자신의 실존, 자신의 심회를 돌이나 나무나 산수와 같은 사물에 가탁해 탁월하게 사의적寫意的으로 표현할 수 있었던 것은 그가 견지한 낙론의 인물성동론人物性同論과 무관하지 않다고 판단된다.

이인상이 낙론을 견지했음은 『능호집』이나 『뇌상관고』에서는 확인되지 않는다. 다행히 김근행金謹行(1713~1784)의 문집인 『용재집』庸齋集에 인물성人物性 동이同異 문제를 둘러싸고 김근행이 이인상과 주고받은 편지가 실려 있어 이인상의 입장을 살필 수 있다.[22]

20 『이재난고』 권16 경인년(1770) 10월 27일(한국학자료총서 3 『頤齋亂藁』 제3책, 431면) 일기에는 "最之見識尤卓. 今年七十五. 嘗究『禮記』之「深衣」「玉藻」二篇所裁〔載〕深衣制度, 攷定舊註, 以破諸儒之謬, 因爲問答, 以發明之, 其說皆非無據"라 하여, 이최지의 식견과 학문적 능력을 높이 평가하였다. 『이재난고』 권16 경인년(1770) 11월 3일 일기에 이최지의 「심의설」(深衣說) 전문이 실려 있다. 이규경의 『五洲衍文長箋散稿』 經傳類(上)의 「十三經注疏及諸家經解五經四書大全辨證說」에는 '『深衣攷』1권'으로 표기되어 있다.

21 성해응, 「李定山遺事」, 『硏經齋全集』 권11.

22 이인상은 호론(湖論)의 학자 김근행과 서신을 통해 논쟁을 벌였던바, 김근행의 문집인 『용재집』(庸齋集)에는 김근행이 이인상에게 보낸 편지가 수록되어 있다. 『능호집』에는 김근행에게 보낸 편지가 실리지 않았지만, 문집 초본(草本)인 『뇌상관고』에는 필시 김근행에게 보낸 편지들이 실려 있었을 것이다. 하지만 유감스럽게도 편지가 실린 『뇌상관고』 제3책은 일실되었다.

김근행은 이인상이 20대 초반에 사귄 친구다. 이인상은 20대 초 서울로 왔을 때 김상묵과 김근행, 이 두 사람을 새로 벗으로 사귀어 아주 절친하게 지냈다. 문학에 뜻을 둔 김상묵과 달리 김근행은 도학에 뜻을 둔 학자형 인간이었다. 그는 호서湖西의 학자 존재存齋 강규환姜奎煥 (1697~1731)의 문생이다.[23] 강규환이 죽은 후에는 정좌와靜坐窩 심조沈 潮의 문하에 출입하였다. 강규환의 외삼촌은 호론湖論 계열의 저명한 학자인 병계屛溪 윤봉구尹鳳九다.[24] 강규환은 윤봉구에게 수학하였다. 한편 심조는 남당南塘 한원진韓元震의 문생이다. 그러므로 김근행은 윤봉구와 한원진의 호론 학맥을 잇는 학자라 할 것이다.

이인상의 철학적 입장은 김근행이 쓴 편지 「이원령이 마음이 순선純善하다고 논한 데 대하여 답한 편지」(원제 '答李元靈論心純善書')[25]에 잘 드러난다. 김근행은 인人과 물物의 기氣가 달라 그 성性도 다르고 리理도 다르다고 본 데 반해, 이인상은 인과 물에 하나의 리理가 관철되니 성性 또한 같다고 보았다. 즉 김근행이 사람은 기氣가 온전하여 성性이 온전하지만, 물物은 기가 편偏하여 그 성 역시 편偏하다고 본 데 반해, 이인상은 인과 물이 비록 기의 편전偏全이 다름에도 불구하고 그 성性은 같다고 보았다. 그리하여 김근행은 돌과 나무는 그 성性이 사람과 달라 완연頑然한 목석木石이며 금수禽獸 역시 이와 다르지 않다고 보았다. 하지만 이인상의 경우 인성人性과 물성物性은 같은 것으로 간주되므로, '석지성'石之性과 '목지성'木之性에서 인성의 일단을 보게 되는 것이다.[26]

23 김근행, 「祭存齋先生文」, 『용재집』 권14 참조.
24 김근행, 「賁需齋先生行狀」, 『용재집』 권15 참조. '분수재'(賁需齋)는 강규환의 또다른 호다.
25 『용재집』 권7에 실려 있다.
26 양인의 논쟁 내용에 대한 자세한 고찰은 김수진, 「이인상·김근행의 호사강학(湖社講學)

이인상이 인물성동人物性同의 입장을 미학적으로 어떻게 발전시켰는 가는 이 편지에서 잘 감지되지 않는다. 따라서 이 점에 대해서는 약간의 추론이 필요하다. 주지하다시피 이인상의 예술론은 형사形似보다는 신 사神似를 중시하는 입장이었다. 만일 사물과 자아가 본질적으로 동일한 본성, 동일한 정신을 지녔음이 확실하다면 '신사'는 더욱 더 이론적 정당 성을 부여받게 될 뿐 아니라, 그 창작실천 역시 더욱 심오해질 수 있는 가능성이 열린다. 인간의 본성, 인간의 가치, 인간이 추구하는 의미 있는 덕목을 사물의 내부에서 읽어 냄으로써 인간에 대한 깊이 있는 성찰과 사물에 대한 창의적인 통찰에 이를 수 있기 때문이다. 특히 정신의 영역 에서 인간과 사물 사이를 자유롭게 넘나듦으로써 인간과 사물에 대한 이 해 및 표현을 확장하고 심화할 수 있게 된다. 이는 궁극적으로 인人과 물 物의 '성'性이 근원적으로 동일하다는 믿음에서 가능하다. 이 점에서 낙 론적 인성론은 동아시아에 전통적으로 전래傳來되어 온 '물아일치'物我一 致의 세계관보다 훨씬 원리적이며 이념적이다. 원리적·이념적 성향이 강 한 만큼 그 미학적 구현이 아주 특별하고 강렬하게 될 가능성이 커진다.

나중에 자세히 고찰하지만, 이인상은 소나무에 자신의 마음을 짙게 투 사하였다. 이인상의 이념 체계 속에서 이해한다면 이는 소나무의 마음과 나의 마음, 소나무의 덕성과 나의 덕성, 즉 나와 소나무, 이 둘의 본성이 같다는 것이 전제되기에 가능한 일이다. 그래서 이인상의 소나무 그림을 비롯한 뭇 사물에 대한 그림은 대단히 실존적이고 이념적이다. 이 모두 는 그가 견지한 낙론적 심성론과 관련이 없지 않다.

에 대한 연구」(『한국문화』 61, 2013)가 참조된다.

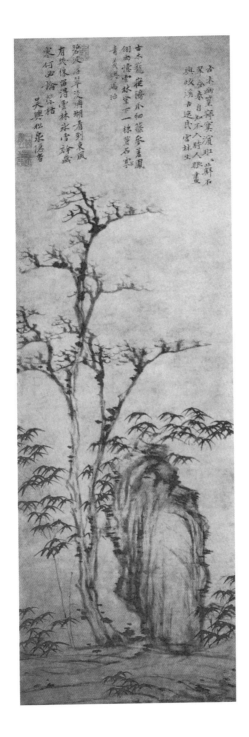

예찬, 〈고목유황도〉古木幽篁圖, 지본수묵, 88.6×30cm, 北京 故宮博物院

〈수석도〉 제화

안진경체의 해서로 쓴 〈수석도〉의 제화 글씨는 졸졸拙해 보이면서도 꼿꼿함과 단호함이 있어, '추우나 빼어나고' '문채가 있으나 추하다'는 제화의 내용을 묘하게도 서체적書體的으로 구현하고 있다는 느낌이 든다.

이 그림의 관지에 보이는 '장난삼아 그리다'라는 말은 이인상의 다른 그림에서도 드물지 않게 발견된다. 겸손의 말일 수도 있으나, 유희삼매遊戲三昧, 즉 자신의 예술적 행위를 그리 표현한 것일 수도 있다.

관지 아래에 '기만년자자손손영보'其萬年子子孫孫永寶라는 수장인이 찍혀 있다. 화폭의 좌측 하단에도 두 과의 인장이 찍혀 있는데, 위의 원인圓印은 '인담여국'人淡如菊이고, 아래의 방인方人은 온전히 판독이 되지는 않으나 처음 다섯 글자가 '한산후인이'韓山后人李인 것으로 보아 한산 이씨 집안의 인물이 찍은 인장으로 여겨진다.

③ 이 그림은 양식적으로 예찬의 그림에 연원淵源을 두고 있다.

명明의 이유방李流芳, 청초淸初의 홍인弘仁과 사사표査士標도 예찬의 필의를 본뜬 〈수석도〉를 그린바, 이인상의 그림과 비교해 봄직하다.

이유방은 잡목 한 그루와 대와 바위를 그렸다. 이인상이 그린 소나무는 기개와 기상이 돋보인다. 특히 전절轉折이 심한 소나무 가지는 기골氣骨과 꼬장꼬장함을 느끼게 한다. 또한 바위는 예리함을 보여준다. 하지만 이유방이 그린 잡목에서는 특별한 기상이 느껴지지 않으며, 바위 역시 비록 단단해 보이기는 해도 예리함은 느껴지지 않는다.

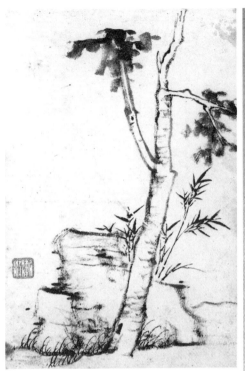

홍인, 〈수석도〉(《沚阜圖帖》 所收), 지본수묵,
22×14.5cm, 安徽博物院(좌)
이유방, 〈수석도〉, 지본수묵, 126.2×30.2cm,
香港 中文大學文物館(우)

사사표, 〈수석도 a〉, 지본수묵, 114.1×57.3cm, 개인(좌)
사사표, 〈수석도 b〉, 견본수묵, 크기 미상, 村上與四郎 컬렉션(우)

홍인은 대, 오동나무, 바위를 초묵焦墨과 건필乾筆로 그려 고일高逸하
고 소담疎淡한 미감을 구현했다. 그렇기는 하나 이인상의 그림에서 맛볼
수 있는 강직剛直의 풍정風情은 발견되지 않는다.

사사표의 〈수석도 a〉에는 송백松柏과 대나무가 그려져 있는데, 굳센
느낌이 들지는 않는다. 이른바 황한미荒寒美는 있으나 꼬장꼬장한 기운
은 없으며, 필선이 약하다. 〈수석도 b〉에는 대나무와 고목枯木이 그려져
있는데, 파리하고 스산한 느낌을 자아낸다. 바위도 굳세거나 예리한 미
감과는 거리가 멀다.

사사표가 그린 그림 속의 나무들은 대체로 메마르거나 말라비틀어지

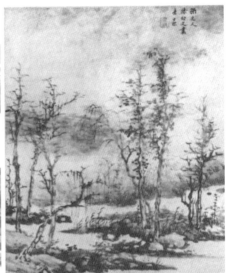

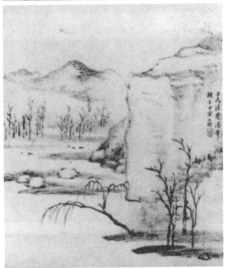

사사표, 《산수도책》, 상단 왼쪽부터 시계 방향으로
제4엽, 6엽, 9엽, 지본수묵, 각 24.9×21.2cm,
東京國立博物館

거나 파리하다. 여기에는 망국의 한이 표현되어 있다고 여겨진다. 그의 그림은 을씨년스럽고 스산한 느낌은 넘칠지언정 기절氣節이나 꼿꼿함이 느껴지지는 않는다. 그것은 나라를 잃어 하릴없게 된 자의 자기표현에 가깝다.

사사표는 유민화가로 일컬어진다. 이인상 역시 유민을 표방했지만 그럼에도 이인상의 화풍은 사사표의 화풍과는 다르다. 이인상의 그림은 비록 서늘하거나 적조하거나 황한한 미감을 드러낼 때조차도 굳셈과 단단함과 예리함, 견인불발堅忍不拔의 의지, 독립불구獨立不懼[27]의 태도가 견지되고 있다. 이런 차이는, 명은 멸망했으나, 조선은 비록 무릎을 꿇긴 했어도 망하지는 않은 데서 초래된 것일 수 있다. 요컨대 이인상의 유민의식과 명 유민 화가가 품은 유민의식 간에는 적지 않은 상거相距가 있다고 보인다. 기골氣骨이라든가 기세氣勢 면에서 이인상의 화풍은 사사표의 화풍과 전연 다르다. 사사표의 그림은 기력氣力이 없으나 이인상의 그림은 꼿꼿함과 기력이 있다. 미술사 연구자들은 이인상의 화풍이 사사표의 화풍과 비슷하다고 강변하지만, 필자가 보기에 꼭 그렇지는 않다.

망국의 정조情調를 표현하고 있다는 점에서 청초淸初 부산傅山의 그림이나 방이지方以智의 그림도 사사표의 그림과 통한다.

박지원은 중국에 갔을 때, 소주인蘇州人 호응권胡應權이 소장한 조선

27 『주역』 대과괘(大過卦)의 상전(象傳)에 "獨立不懼, 遯世无悶"이라는 말이 보인다. "홀로 서서 두려워하지 않으며, 세상을 피하여 은둔해도 아무 근심이 없다'라는 뜻이다. 『역전』(易傳)에는 이 구절이, "천하가 비난하여도 돌아보지 않음이 홀로 서서 두려워하지 않음이요, 온 세상이 알아주지 않더라도 후회하지 않음이 세상을 피하여 은둔해도 아무 근심이 없음이다"(天下非之而不顧, 獨立不懼; 擧世不見知而不悔, 遯世无悶也)라고 풀이되어 있다. 이인상은 "獨立不懼, 遯世无悶"이라는 글귀를 몹시 애호하여 인장으로 새기기도 하고 전서로 쓰기도 하였다. 『서예편』의 '2-하-9 獨立不思遯世無閔·蟬蛻人慾之私' 및 '부록 1: 이인상의 전각' 참조.

부산, 〈산수도〉(《山水圖冊》所收), 지본
담채, 25.6×23.5cm, 개인

의 화첩畵帖을 과안過眼하고 그의 요청에 따라 화가의 성명과 자호字號,
그림의 인기印記 등에 관해 간단한 기록을 작성해 준 일이 있다. 『열하일
기』의 '관내정사'關內程史에 수록된 「열상화보」洌上畵譜가 곧 그것이다.[28]
주목되는 것은 이 「열상화보」에 이인상의 〈송석도〉松石圖에 대한 다음과
같은 기록이 보인다는 사실이다: "'인상'麟祥이라는 인장과 '기미삼월삼
일'己未三月三日이라는 소지小識가 있다."[29]

28 유홍준 교수는 「석농화원의 해제와 회화사적 의의」라는 글에서 「열상화보」를 첩(帖)으로
간주해, 박지원이 이 첩을 구입하여 조선에 갖고 들어왔으며 이 첩의 그림들이 『석농화원』(石農
畵苑)에 실렸다고 보았으나(유홍준·김채식 옮김, 『김광국의 석농화원』, 48면), 이는 착오라고
생각된다. 「열상화보」는 단지 박지원이 작성한 '화보'(畵譜)일 뿐이다. 따라서 박지원이 이를
구입해 왔다는 것은 어불성설이다. 유만주의 『흠영』 1786년(정조 10) 4월 23일 일기에 "見『燕
行陰晴記』(『열하일기』를 이름 - 인용자)一二册, 皆草本細書. 又見「洌上畵譜」譜('譜'자는 衍
文인 듯하다 - 인용자), 『石農畵苑』也"라는 말이 보이는데, 이는 유만주가 박지원이 작성한 「열
상화보」와 김광국의 『석농화원』을 보았다는 말이지, 「열상화보」에 언급된 그림들을 보았다는
말은 아니다. 따라서 「열상화보」의 그림들이 『석농화원』에 실렸다는 주장은 성립되기 어렵다.
29 "有麟祥印, 己未三月三日小識." 박지원, 『燕巖集』(경인문화사 영인, 1974) 권12, 187면.
「열상화보」에 기재된 이인상의 그림으로는 이외에 〈검선도〉가 있다. 박지원은 이 그림에 '성명

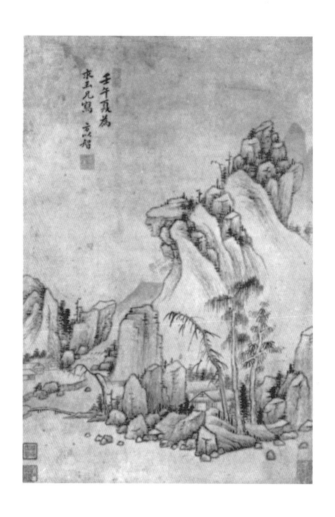

방이지, 〈방예찬산수도〉, 지본수묵, 44.1×29.1cm, 景元齋 컬렉션

기미년은 1739년이니, 〈수석도〉를 그린 다음 해에 해당한다. 필자는 현재 전하는 이인상의 그림 중에 이인상이 자필로 '인상'麟祥이라고 쓴 것은 봤어도 '인상'麟祥 두 글자를 도장으로 찍은 건 본 적이 없다. 이름을 도장으로 찍은 경우는 모두 '이인상인'李麟祥印이라는 성명인姓名印이었다. 이 점에 유의한다면 박지원이 중국에서 본 이인상의 그림은 안작贋作일 가능성이 높다. 즉, 이인상의 그림을 모사한 뒤 진품으로 보이게 하기 위해 '인상'이라는 도장을 찍은 게 아닐까 한다. 그렇기는 하나 '기미삼월삼일'이라는 소지小識는 이인상의 원작에 있던 것을 그대로 베껴 적은 게 아닐까 싶다. 만일 그렇다고 한다면 이인상은 1738·39년 무렵 '소나무와 돌'이라는 모티프에 각별한 관심을 쏟았다고 봐도 좋지 않을까 생각된다.

인'(姓名印)이 있다고만 했다. 박지원은 자신이 본 그림에 관지가 있을 경우 「열상화보」에 이를 적시(摘示)해 놓았다. 따라서 박지원이 본 〈검선도〉에는 관지가 없었다고 할 것이다. 현재 전하는 〈검선도〉(국립중앙박물관 소장)에는 "倣華人劍僊圖, 奉贈醉雪翁. 鐘崗雨中作"이라는 관지가 있으며, 인장도 '이인상인'(李麟祥印)이라는 성명인과 '천보산인'(天寶山人)이라는 자호인(字號印) 두 과(顆)가 찍혀 있다. 따라서 「열상화보」에 기재된 〈검선도〉는 국립중앙박물관 소장의 〈검선도〉와는 다른 작품이다. 이 작품이 과연 진작인지는 단언하기 어렵다.

31. 송지도 松芝圖

이 그림은 소나무와 영지靈芝를 그렸다. 영지는 모두 셋이다. 소나무는 상대적으로 짙은 먹으로 그렸고 영지는 아주 옅은 먹으로 그려, 첫눈에 소나무를 주로 보게 되고 영지는 별로 주목하지 않게 된다. 하지만 이 그림에서 영지는 소나무 이상으로 중요하다.[1] 종래 연구에서는 이 점을 간과했다.

전근대 시기에 영지는 장생불사長生不死의 선초仙草로 간주되었다. 십장생도十長生圖에 영지가 들어가는 것은 이 때문이다. 소나무도 '십장생'의 하나에 포함된다. 그러므로 소나무와 영지가 함께 그려진 그림에는 불로장생不老長生의 희구希求가 담겨 있기 일쑤다. 일례로 정선의 〈노송영지도〉老松靈芝圖를 들 수 있다.

하지만 이인상의 이 그림에는 이런 희구가 아니라 전연 다른 의미지향이 담겨 있다고 판단된다.

이인상의 정신세계에서 영지는 그 평생에 걸쳐 하나의 중요한 표상을 이루며, 몇 가지 의미연관을 갖는다. 이 점에 대해 먼저 살펴보기로 한다.

1 이인상이 영지와 연꽃 그림에 능했음은 『이재난고』 권18 신묘년(1771) 4월 17일 일기(한국학자료총서 3 『頤齋亂藁』 제3책, 665면)의 "如柳德章之竹, 柳黙之之梅, 尹德熙之僧馬, 李麟祥之芝蓮, 俱偏才名家云"이라는 구절이 참조된다.

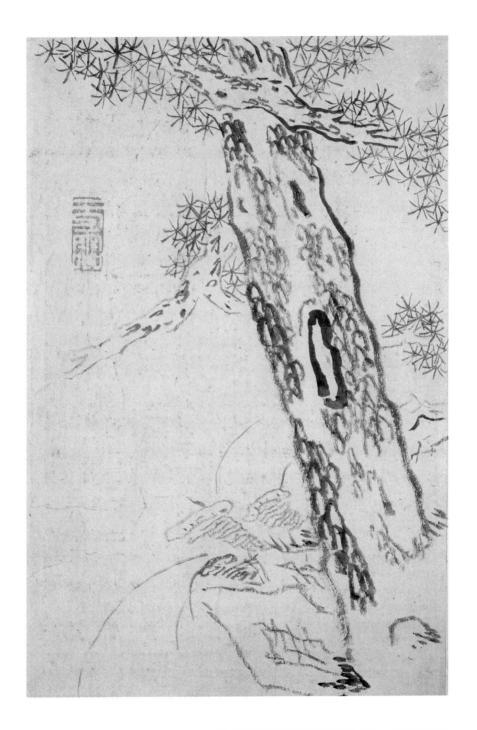

〈송지도〉(《墨戲》所收), 지본수묵, 28.6×17.5cm, 국립중앙박물관

정선, 〈노송영지도〉, 1755, 지본담채, 147×103cm, 송암미술관

다음은 이인상이 형에게 보낸 시의 일부다.

깊은 근심 있어 함께 「영지곡」靈芝曲에 화답하고
가난하게 살며 대나무와 송백松柏을 사랑하리.
갈림길에 풀 무성해 수레 나아가지 못하니
시속時俗이 소인배 따름을 슬퍼하네.
원컨댄 백발이 되도록 한 집에 살며
송국松菊의 맑은 빛 가까이 했으면.
幽愁共和靈芝曲, 寒棲自愛交竹柏.
岐路鬱鬱車難行, 更嗟人情隨鷄鶩.
願言白頭同一室, 松菊清華擎盈匊. [2]

이인상이 24세 때인 1733년 겨울에 쓴 시다. 당시 이인상 형제는 극
도의 빈곤에 시달리고 있었다. 이 시는 모산으로 이거移去한 이인상이 생
활고에 허덕이는 서울의 형을 위로하기 위해 지어졌다. 인용문 중의 '영
지곡'靈芝曲은 주희朱熹의 시를 가리킨다: 주희가 순창順昌 땅을 지나
다가 운당포賫簹鋪[3]의 벽에 적힌, "아름다운 영지는/1년에 세 번 피는
데/나는 홀로 어이하여/뜻을 이루지 못하나"(煌煌靈芝, 一年三秀. 子獨何
爲, 有志不就)라는 글귀를 보고 마음에 공감하여 몹시 슬퍼한 적이 있는
데, 40여 년 뒤 다시 그곳을 지나며 보니 이전의 글은 사라지고 없었다.
이에 주희는 다음과 같은 시를 지었다. "꿈같은 인생 얼마더뇨/영지는

2 「次伯氏韻」, 『능호집』 권1; 번역은 「형님 시에 차운하다」, 『능호집(상)』, 59~60면 참조.
3 복건성 순창현(順昌縣)에 있던 역참(驛站)이다.

세 번 피었는데 나는 무얼 하려 하나/금단金丹⁴도 해 저물도록 소식 없
거늘/운당포 벽상壁上의 시에 거듭 탄식하노라."(鼎鼎百年能幾時, 靈芝三
秀欲何爲. 金丹歲晚無消息, 重歎賞當壁上詩)⁵

그러므로 이인상이 이 시에서 '영지곡'을 언급한 것은 자신과 형의 불
우함을 말하기 위해서다. 이 시는 영지를 말함과 동시에 송백松柏에 대한
사랑을 읊고 있음이 주목된다. 이 점, 〈송지도〉와 전연 무관한 것으로 보
이지 않는다.

이처럼 '영지'를 불우함과 관련해 거론한 예는 이인상의 여러 시에서
발견된다. 가령, 「밤에 이윤지 집에 모이다」(원제 '夜會李子胤之宅')⁶에서
"세모歲暮에 영지가 피니 노래 더욱 괴롭네"(歲暮靈芝歌轉苦)라고 한 것,
「성장에게 주다」(원제 '贈聖章')⁷에서 "영지가 세모에 부질없이 스스로 향
기롭네"(靈芝歲暮空自芳)라고 한 것, 또 「작은아버지가 죽포에서 보내주
신 시에 삼가 차운하다」(원제 '伏次季父在竹浦下貺詩')⁸에서 "홀로 영지의
시에 한탄하네"(獨歎靈芝詩)라고 한 것, 「감회가 있어 율시 두 수를 짓고
인하여 이별의 정회를 언급해 원방씨와 홍양지에게 주다」(원제 '感賦二律,
因及別懷, 贈元房氏、洪養之')⁹에서 "홀로 세모의 영지에 탄식하여/외로이
읊조리니 계수나무 높네"(獨歎靈芝暮, 孤吟桂樹長)라고 한 것 등등을 예로
들 수 있다.

4　신선이 빚는다는 장생불사의 영약(靈藥)을 말한다.
5　「題袁機仲所校參同契後」, 『朱子大全』 권84.
6　『뇌상관고』 제1책에 실려 있다.
7　『뇌상관고』 제2책에 실려 있다.
8　『뇌상관고』 제1책에 실려 있다.
9　『뇌상관고』 제1책에 실려 있다.

한편, 다음 시에서 영지는 좀 다른 의미연관을 갖는다.

사당문의 가시나무는 베어도 도리어 푸른데
비바람 속 닭 울음소리 울면서 듣네.
남하南下했던 여러 공은 비통함을 견뎠건만
동림東林의 군자들은 경전 공부 폐했네.
영지靈芝 피지 않았건만 공연히 벽 따라 거닐고
마른 전나무가 꽃을 머금어 뜨락에 서 있네.
고심苦心은 끝내 안 사라지는데
깊은 밤 달빛에 비친 물꽃을 보네.
廟門荊棘劃還靑, 風雨雞鳴和淚聽.
南渡諸公堪忍痛, 東林君子廢窮經.
靈芝不秀空循壁, 枯檜含華宛在庭.
看取苦心終不滅, 夜深月照水花冥.[10]

이인상이 49세 때인 1758년 이윤영, 김무택, 윤면동 등의 벗과 도봉
서원을 참배하고 읊은 시다. 인용문 중 "비바람 속 닭 울음소리"는, 중국
의 남북조 때 동진東晉의 인물인 조적祖逖이 어느 날 밤 닭 울음소리가
들리자 그것을 중원中原 회복의 조짐으로 여겨 눈물을 흘렸다는 고사를
말한다. "남하南下했던 여러 공"은, 금金나라에 밀려 남도南渡했던 북송

10 「與胤之、元博、子穆拜道峰書院, 拈韻共賦」의 제4수, 『능호집』권2; 번역은 「윤지, 원박,
자목 제 공과 도봉서원을 참배하고 염운하여 함께 짓다」의 제4수, 『능호집(상)』, 560~561면
참조.

의 여러 인물을 가리킨다. "동림東林의 군자"는 명말明末의 동림당東林黨을 이른다. "영지靈芝 피지 않았건만 공연히 벽 따라 거닐고"는 앞에서 언급한 주희의 고사에 전거典據를 둔 말이다.

이 시에서 '영지'는 도道가 땅에 떨어진 세상, 중화와 오랑캐가 전도된 세상을 말하기 위한 상징물로서 인거引據되었다. 세도世道가 땅에 떨어져 영지도 피지 않는다는 것이다.

영지에 대한 이인상의 서상敍上의 진술들을 고려할 때 〈송지도〉는 세모의 풍경을 그린 것으로 짐작된다. 이 그림의 시간적 배경을 세모로 상정할 경우 소나무와 영지를 함께 그린 이 그림은 쓸쓸하면서도 굳세고, 불우하면서도 고궁固窮을 잃지 않았던 젊은 시절 이인상의 내면을 잘 드러내고 있다 하겠다. 특히 소나무는 수간樹幹을 강조해 좀 이상하리만치 굵게 그렸는데, 이 때문에 더욱 굳센 느낌을 자아낸다. 수간 중심부의, 농묵濃墨으로 그린 큰 옹이는 이 소나무가 결코 녹록한 존재가 아니며, 오랜 풍상을 견뎌 냈음을 말해 준다. 화가는 이런 자태의 소나무를 통해, '나는 이렇게 버티고 있다', '나는 꼭 이렇게 생을 견뎌 내고 있다'라는 메시지를 전달하고 있는 것처럼 생각된다. 〈영지도〉의 이 굳건하고 내면성이 풍부한 소나무 모습, 그리고 거기에 담지된 심상心象은, 나중에 언급하겠지만, 이인상의 다른 소나무 그림들에도 변주되어 나타난다.

이 그림은 이인상이 20대 후반, 아직 출사하기 전에 그린 그림이 아닐까 추정된다. 앞에서 살핀 바 있지만, 이인상이 그 형에게 준 시 「백씨의 시에 차운하다」의 다음 구절, 즉

깊은 근심 있어 함께 「영지곡」靈芝曲에 화답하고
가난하게 살며 대나무와 송백松柏을 사랑하리.

는 이 그림의 화의畵意와 전적으로 합치된다. 이 시는 이미 언급했듯 28세 때 창작되었다. 이 점에 유의할 때 이 그림은 대체로 28세를 전후한 무렵에 그려진 게 아닐까 싶다.

그림 좌측 상단에 '원령'元靈이라는 백문방인이 찍혀 있다.

인장 元靈

32. 영지도靈芝圖

① 영지를 그린 이 그림은 화훼도花卉圖에 속한다 하겠는데, 중국과 조선의 화훼도에서 영지는 그리 많이 그려진 대상은 아니다.

명말과 청초의 화가 심주와 팔대산인도 영지 그림을 그렸다. 심주의 그림은 영지만 단독으로 그린 것이 아니며, 채색이 되어 있다. 이와 달리 팔대산인은 먹으로 영지만을 그렸다.

영지의 묘법描法이 제시되어 있는 중국의 화보畵譜는 그리 흔치 않다. 《개자원화전》이나 《고씨화보》에는 영지 그림이 보이지 않는다. 단《정씨묵원》程氏墨苑과 《십죽재서화보》十竹齋書畵譜에 영지 그림이 보인다. 《정씨묵원》과 《십죽재서화보》는 이인상이 보았을 것으로 여겨지는 화보다.

이인상의 〈영지도〉는 심주나 팔대산인이 그린 영지 그림이나 중국 화보에 제시된 영지 그림과 아주 다르다. 영지 여러 개를 그렸다는 점에서는 《정씨묵원》의 〈지구경〉芝九莖 등과 얼핏 비슷한 점이 있으나 필의筆意는 전연 다르다. 이인상은 혹《정씨묵원》의 영지 그림에 시사를 받아 창의를 발휘해 독특한 영지 그림을 그렸을 수도 있다.

이인상이 영지와 연꽃 그림에 능했음은 이재頤齋 황윤석黃胤錫(1729~1791)의 다음 기록을 통해 알 수 있다.

유덕장柳德章의 대나무, 유묵지柳黙之의 매화, 윤덕희尹德熙의 승

〈영지도〉, 견본수묵, 15.4×21.5cm, 개인

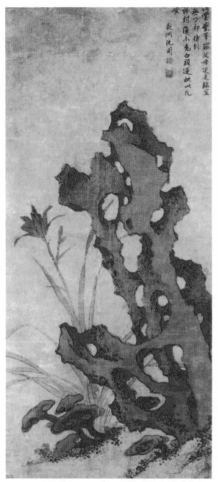

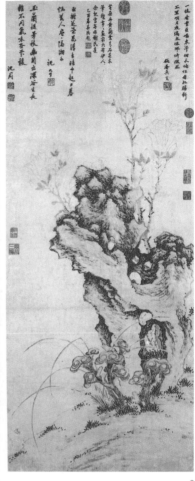

1

2

3

1. 심주, 〈훤석영지도〉萱石靈芝圖, 지본담채,
138×62cm, 湖北省博物館
2. 심주, 〈지란옥수도〉芝蘭玉樹圖, 지본담
채, 135.1×55.8cm, 臺灣 國立故宮博物院
3. 팔대산인, 〈영지〉, 지본수묵, 크기·소장
처 미상
4. 《정씨묵원》의 〈지구경〉
5. 《정씨묵원》의 〈청운지〉靑雲芝
6. 《정씨묵원》의 〈현광영지〉玄光靈芝
7. 《십죽재서화보》의 〈영지〉

芝九莖

4

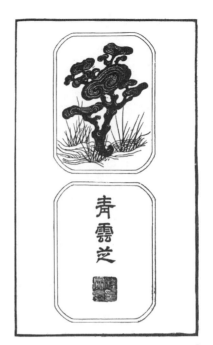

青雲芝

5

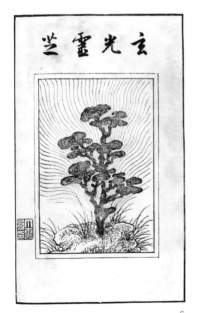

玄光靈芝

6

中国古画谱集成

十竹斋书画谱

一九九

7

려와 말, 이인상의 영지와 연꽃은 모두 편재偏才의 명가名家라고
한다.[1]

'편재'偏才는 어느 한쪽으로만 발달한 재주를 말한다. 이 기록은 이인
상이 영지와 연꽃 그림에 특장特長이 있었음을 알려 주는 중요한 자료다.
 현재 알려져 있는 이인상의 영지 그림으로는 이 작품 외에 〈송지도〉가
있다. 하지만 〈송지도〉에는 영지가 소나무 밑에 조그맣게 그려져 있어,
영지를 잘 그렸다는 이인상의 화재畫才가 잘 드러나지는 않는다. 다행히
이 그림으로 인해 이인상이 왜 당대에 영지도로 이름이 높았는지를 추찰
推察할 수 있다.

② 이인상의 그림에 전예篆隸의 필법이 구사되고 있음은 앞에서 지적한
바 있다.[2] 일찍이 심재沈鋅는 이인상이 "예서隸書를 쓰는 획을 옮겨 그림
을 그렸다"[3]라고 했으며, 박규수는 "이인상의 화법畫法이 또한 모두 전서
篆書의 형세다"[4]라고 했다.
 이 〈영지도〉에는 전예의 필법이 구사되어 있다. 영지의 윤곽선을 붓을
돌려가며 회오리문紋 모양으로 그린 데서는 전서의 필법이 드러난다.
 이인상의 전서는 '일기종횡'逸氣縱橫이 특징적이며,[5] 그의 예서는 졸拙

1 "如柳德章之竹, 柳黙之之梅, 尹德熙之僧馬, 李麟祥之芝蓮, 俱偏才名家云."(『이재난고』
 권18, 신묘년(1771) 4월 17일자 일기; 한국정신문화연구원, 한국학자료총서 3 『頤齋亂藁』 제3
 책, 665면)
2 본서, 〈구룡연도〉 평석 참조.
3 "李元靈, 自號寶山子, 乃以作隸之畫, 流而畫."(沈鋅, 『松泉筆譚』 권4, 규장각본)
4 "其畫法又皆篆勢耳."(朴珪壽, 「題凌壺畫幀」, 『瓛齋集』 권11)
5 "篆籀皆逸氣縱橫, 不可以區區筆家逕路拘之也."(成海應, 「題李凌壺尺牘後」, 『研經齋全

〈영지도〉회오리문 모양

(a)

(a) 〈둔운도〉
(b) 〈재유〉(《보산첩》所收)의 '雷'자

(b)

하면서도 굳세고 예스러운데,[6] 이 그림의 필선에서는 이인상 전예篆隷의 그런 미감이 느껴진다.

(a)는 이인상이 1740년 윤6월에 그린 〈둔운도〉라는 그림이고, (b)는 1754년 전서 작품 〈재유〉在宥의 글씨다.[7] (a)의 동그라미 표시한 필선과 (b)의 동그라미 표시한 필획이 〈영지도〉에 보이는 영지의 선묘線描와 유사한 데가 있다.

이처럼 이 그림은 이인상의 화법畵法이 그의 서법에 기반해 있음을 잘 보여준다. '서화동원'書畵同源이라는 말이 있지만, 이인상의 경우 화법과 서법은 다른 화가들과 비교할 수 없을 정도로 밀접한 관계에 있다. 이인상 산수화의 풍격이 독특한 것도 결국 서법에 기초를 두고 있는 그의 용필법에 기인한다 할 것이다. 이 때문에 그의 서법에 대한 이해가 없고서는 그의 그림을 온전히 알기 어렵다.

이인상에게 영지는 난초나 매화와 마찬가지로 단순한 화훼가 아니며, 또한 단순히 불로장생의 상징물도 아니다. 그것은 이인상의 실존과 연결되어 있는, 이념적인 표상을 구유한 사물이다.[8] 이 때문에 이 그림은 화훼화로서는 이례적으로 골기骨氣가 가득하다. 특히 필선의 전절轉折에서 드러나는 현저한 능각稜角은 이인상 심중의 분만憤懣과 불평감不平感을 투사하고 있다고 여겨진다. 이런 점에서 보면 이 그림은 사생화寫生畵라기보다 일종의 사의화寫意畵라 할 것이다.

화폭 오른쪽 하단의 "元霝"이라는 글씨는 이인상의 필체로 보이지 않

集』續集 冊16). 자세한 것은 『서예편』의 '서설'을 참조할 것.

6 金正喜, 「書示佑兒」, 『阮堂集』 권7 참조.

7 『서예편』의 '4-1'을 참조할 것.

8 이인상에게 영지가 어떤 의미를 갖는지는 본서, 〈송지도〉 평석 참조.

으며, 누군가가 이 그림이 이인상의 것임을 말하기 위해 써 넣은 게 아닌
가 한다.

33. 송월도 松月圖

그림의 우측에 다음과 같은 제화가 보인다.

請看石上藤蘿月,
已暎洲前蘆荻花.
元靈戱寫.

우리 말로 옮기면 다음과 같다.

보서요 돌 위의 등라藤蘿에 걸렸던 달이
하마 모래톱 앞 갈대꽃에 비치는 것을.
원령이 장난삼아 그리다.

'등라'藤蘿는 등나무에 기생하는 덩굴식물을 말한다. 이 제화는 두보
의 시 「추흥 8수」秋興八首 중 제2수의 한 구절이다. 두보시의 이 두 구는
《당육여화보》唐六如畵譜[1]에 실린 한 그림의 제발題跋로 적혀 있기도 한

1 黃鳳池 等, 『唐詩畵譜』(臺北 : 廣文書局, 1972)에 실린 영인본 참조.

〈송월도〉, 지본수묵, 20.9×33cm, 개인

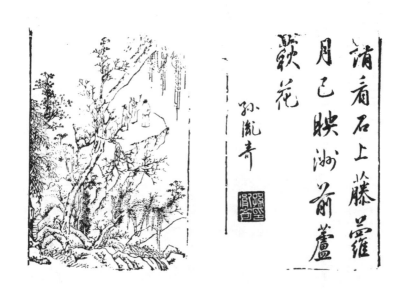

《당육여화보》의 그림과 제발

데, 이인상은 혹 이를 보았을 수도 있다. 그렇다 하더라도 제화만 취했지 그림의 영향은 받지 않았다. 화보의 제화만 취하고 그림은 본뜨지 않은 사례는 이인상의 〈다백운루도〉에서도 발견된다.[2]

이 그림은 달밤의 소나무를 그렸다. 제화에 부합되게 소나무 가지 여기저기에 덩굴이 늘어져 있다. 소나무는 윗부분만 포착해 부각시켰다.

소나무 껍질이나 가지에서 확인되는 빠르고 활달한 선묘線描는 이 그림이 취흥에 즉흥적으로 그린 것이 아닌가 추측하게 한다. 즉흥성, 낭만성, 분방함이 두드러진다는 점에서 이 그림은 이인상의 다른 소나무 그림들과 다른 이미지를 보여준다.

2 본서, 〈다백운루도〉 평석 참조.

취흥에 그린 이인상의 그림 중에는 이처럼 정신의 분방함과 예술가적 파토스를 여실히 보여주는 것들이 있는데, 이를테면 〈둔운도〉라든가 〈묵죽도〉, 〈산천재야매도〉³ 같은 것이 그러하다. 그것들은 모두 30대 때의 작품들이다.

화면 좌측의 소나무 가지는 이인상이 그 만년인 40대에 그린 〈검선도〉나 〈송변청폭도〉의 소나무 가지처럼 전절轉折이 두드러지지는 않다. 이 점에서 이 그림은 중년에 그려진 게 아닌가 한다.⁴

3 이 그림들에 대해서는 본서, 〈둔운도〉, 〈묵죽도〉, 〈산천재야매도〉 평석을 참조할 것.
4 홍석란 씨는 이 작품을 비교적 이른 시기의 작품으로 보았고(「능호관 이인상의 회화연구」, 19면), 유홍준 교수는 후년작으로 보았다(「능호관 이인상의 생애와 예술」, 37면).

34. 설송도雪松圖

① 이 그림에는 제화나 관지가 없으며, 그림 좌측 하단에 '이인상인'李麟
祥印이라는 작은 주문방인朱文方印만이 보일 뿐이다. 이인상의 그림에서
는 제화가 문기文氣를 더욱 높이지만, 이 그림은 거꾸로 일절 글이 없어
문기가 더욱 높아졌다고 여겨진다. 아무 말이 없음이 더욱 높은 도의 경
지가 되듯, 아무 글이 없음이 이 그림의 예藝의 경지를 더욱 높이고 있는
것이다. 이 괴괴하고, 적료하고, 쓸쓸하고, 굳센 화경畵境, 그것으로 족하
거늘 달리 무슨 말을 덧붙이겠는가. 이인상이 다른 그림과 달리 이 그림
에 아무 제화를 붙이지 않은 것은 혹 그런 뜻이 있는 건 아닐까.

이 그림에서 화가의 정신은 이루 말할 수 없이 '집중'되어 있다. 이인
상의 그 어떤 그림도 이 그림만큼 정신의 집중을 보여주지는 않는다. 말
하자면 이 그림은 '흥취'가 아닌 '정신'으로 그린 그림이다.

이 그림은 이인상의 다른 그림들에 비해 훨씬 더 이념적이고, 훨씬 더
고절孤絶하고, 훨씬 더 강고强固한 심상을 드러내고 있다. 요컨대 이 그
림은 이인상이 지녔던 생生에 대한 태도와 세계감정의 최고의 예술적 구
현을 보여준다. 이인상은 20대 이래 소나무를 매개해 자신의 뜻과 삶에
대한 지향을 간단없이 표현해 왔던바 이 그림은 그 연장선상에 있는 것
이긴 하나, 그럼에도 이 그림에는 그의 다른 그림의 것과는 유를 달리하
는, 존재에 대한 처절한 자각이 육화肉化되어 있다. 그래서 깊이가 있고,

〈설송도〉, 지본수묵,
117×53cm,
국립중앙박물관

범접할 수 없는 외로움이 느껴진다.

② 이 그림은 이인상이라는 인간과 그 정신을 가장 잘 보여주는바, 그의 대표작 중의 대표작이라 할 만하다. 많은 연구자들이 그렇게 말하면서 이 그림에 찬탄을 발하였다. 기왕에 논의된 내용을 필자가 여기서 다시 되풀이하는 것은 별 의미가 없는 일이다. 그러므로 그간 다소 홀시되거나 간과되어 온, 이 그림이 탄생하게 된 역사적 내지 세계관적 배경을 더 듬어 보는 데 지면을 할애하고자 한다.

먼저, 이 그림이 단순히 이인상 개인의 심회만을 표현하고 있는 것이 아니라 그가 속한 그룹, 즉 '단호그룹'의 세계인식과 생生에 대한 지향의 예술적 구현이라는 점을 지적할 필요가 있다. 다시 말해, 이 그림은 단호 그룹이라는 18세기 전·중기前中期의 문제적 문인·지식인 집단이 공유한 세계감정과 기분, 현실인식, 자아에 대한 규정, 생에 대한 감각 및 생의 방향성에 대한 자기결단, 정치의식과 미적 취향 등을 예술적으로 탁월하게 대변하고 있다. 이 점에서 이 그림은 단호그룹 '세계관'의 시각언어적視覺言語的 표현이다. 이 점에 대한 이해를 돕기 위해 단호그룹에 속한 몇몇 인물들의 소나무에 대한 진술을 잠시 보기로 한다. 다음은 이윤영의 시적 발화發話다.

(1) 소나무는 추위에도 기氣가 오히려 살아 있네.
松寒氣猶活.[1]

[1] 「寄贈敬父三水謫居」, 『단릉유고』 권8.

(2) 소나무는 썩어도 몸을 온전히 해 변심을 않네.

松朽全身未變心.[2]

(3) 비가悲歌를 부르며 작은 소나무를 어루만지노라.

悲歌撫短松.[3]

(4) 두 소나무가 나란히 우뚝해

각각 고정孤貞을 지키누나.

雙松幷峙, 各守孤貞.[4]

(5) 백설의 흰 빛,

그 색 참 희기도 하지.

초목에 내리면

꽃다움 그만 사라지네.

저 우뚝한 소나무

높은 언덕에 서 있어라.

구리 같은 가지, 돌 같은 뿌리

얼음 같고 쇠 같은 마음.

기운이 헌걸차며

안에 아름다움 품고 있네.

2 「病中伯孝送詩相示, 漫次往復」, 『단릉유고』 권10.
3 「碧樓雜詠」, 『단릉유고』 권6.
4 「題畫雙松贈定夫」, 『단릉유고』 권13.

白雪之白, 顥顥其光.

霑彼草木, 鏱輝鄰芳.

卓然者松, 植彼高岡.

銅柯石根, 氷心鐵腸.

氣惟奮揚, 乃含其章.[5]

　(1)은 함경도 삼수三水에 유배 가 있던 오찬에게 보낸 시의 한 구절
이다. 세한歲寒에도 변치 않는 소나무의 기개를 읊어, 역경을 꿋꿋이 견
뎌 내라는 뜻을 부쳤다. (2)는 병중病中에 읊은 시의 한 구절인데, 죽어
도 지조를 지키겠다는 심회를 소나무에 가탁했다. (3)은 이윤영이 단양
의 사인암에 거주할 때 지은 「벽루잡영」碧樓雜詠이라는 시의 한 구절이
다. 소나무와 자기를 일체화하면서 비감한 정조를 토로하고 있음이 주목
된다. (4)는 이윤영 자신이 그린 쌍송雙松에 붙인 제화시의 한 부분이다.
'쌍송'은 이윤영 자신과 그림의 피증정자인 김종수金鍾秀를 암유暗喩한
다. 둘이 서로 소나무처럼 우뚝하게 '고정'孤貞을 지키고 있다는 뜻을 노
래했다. '고정'은 홀로 바르고 꿋꿋하다는 뜻이다. (5) 역시 세한에도 홀
로 변치 않는 소나무의 지조를 읊었다. 소나무에 '우뚝함' '고고함' '단단
하고 굳센 마음' '절개' '내면의 아름다움' 등의 표상이 부여되고 있다. 이
윤영은 〈세한도〉라는 그림을 그리기도 했다.[6]
　다음은 이최중의 시적 발화다.

5 「病臥水晶樓, 爲雲華同社金伯愚作」, 『단릉유고』 권13.
6 〈丹陵歲寒圖〉, 『石農畵苑』 원첩 권3; 유홍준 · 김채식 옮김, 『김광국의 석농화원』, 565면.

(6) 송백松柏은 본시 외롭고 곧아

청청青青하게 세한歲寒에 자신을 지키네.

매서운 바람도 감히 흔들지 못하고

펑펑 내리는 눈도 어쩌지 못하네.

물성物性은 성쇠盛衰 따라 요리조리 변하나

푸른 모습 변함이 없어라.

울울하게 고절苦節을 품고

적적하게 외딴 골짝에 있네.

松柏本孤直, 青青保歲晏.

烈風不敢振, 虐雪不能患.

物性紛盛衰, 蒼顏無變幻.

鬱鬱抱苦節, 寂寂在絶澗.[7]

1748년, 이최중이 포의布衣 시절에 쓴 시다. 외로이 홀로 있음, 올곧음, 풍설風雪을 꿋꿋이 견뎌 냄, 고절苦節을 지킴 등의 이미지가 소나무에 부여되고 있음을 본다.

다음은 윤면동의 시적 발화다.

(7) 푸른 이끼 낀 노석老石은 수고愁苦한 모습이고

푸른 잎의 창송蒼松은 운치 더욱 길어라.

가만히 보면 그 참된 뜻 절을 해도 마땅하고

7 이최중, 「謹次荷堂感興詩」 제26수, 『韋菴集』 권1.

서로 대하니 정이 깊어 그를 위해 향 사르네.

너희들과 진세塵世 속에 함께 무리가 되어

시문市門 곁에 살아도 티끌에 물들지 않네.

老石碧苔形自苦, 蒼松翠葉韻更長.

靜看眞意堪宜拜, 相對深情爲爇香.

與爾共羣塵世裏, 烟埃不染市門傍.⁸

송석松石을 벗삼겠다는 뜻이 피력되어 있다. 이처럼 소나무는 종종 바위와 병칭되기도 하는데, 이 둘이 공통적으로 굳건함, 변치 않는 절개의 이미지를 갖고 있어서다.⁹ 이인상 역시 다음 글에서 보듯 소나무와 바위를 함께 거론하고 있다.

구불구불 높은 솔

먼지 낀 눈[雪] 받지 않네.

울퉁불퉁 높은 바위

무너질 때 있을쏜가.

蜿蜿喬松,

不受塵雪.

巖巖維石,

8 윤면동,「長夏雨中, 見松檜蒼老, 苔石古奇, 皆以無情之物, 韻趣深長, 閑居相對, 甚有補益, 當待以師友. 元章抱笏之拜, 實獲我心. 雖今之賢士居城市中, 不染塵垢者, 鮮矣. 人之知覺豈不善哉? 然以有知而喪志辱身, 不若無知而保厥天錫也. 余有感于中, 遂次老杜韻」,『娛軒集』권1.
9 이 점은 본서,〈수석도〉평석 참조.

無時崩折.[10]

1758년, 위암韋菴 김상악金相岳에게 그려 준 〈송석도〉에 붙인 자제自題다. 김상악을 면려勉勵하기 위해 쓴 글이긴 하나 이인상 스스로를 표현한 글로 봐도 무방할 것이다.

지금까지 단호그룹의 인물들이 소나무라는 자연물을 어떻게 인식했는지를 살펴보았다. 이들은 소나무를 자기 자신과 일체화하든가 삶의 가치를 같이하는 벗으로 간주하고 있다. 소나무에 대한 이런 유의 인식은 꼭 단호그룹 인물들만의 것은 아니며 전통시대 중국과 한국의 문인·예술가들에게서 광범하게 발견되는 것이라 할 터이다. 단호그룹이 보여주는 소나무의 표상은 이런 동아시아적 보편성을 염두에 두고 이해되지 않으면 안 된다. 문제는, 단호그룹의 소나무에 대한 애착이 집단적 성격을 띠며, 대단히 강렬하다는 사실이다. 이들에게서 소나무는 단지 '절개'와 '지조'의 상징물에 그치는 것이 아니다. 그것은 동시에 고립무원의 감정을 표상하고 있을 뿐 아니라, 그런 정서를 공유하는 극소수 우인友人들 간의 견결한 유대를 표상하고 있기도 하다. 위에 제시된 자료 (3)의, "비가悲歌를 부르며 작은 소나무를 어루만지노라"라는 말에서는, 비관적 세계감정과 고립적 처지의 동류同類에 대한 유대감의 상호결합이 확인된다. 또한 자료 (4)의 '두 소나무'라는 말에서는 동지적 유대와 상호의존감이 잘 드러난다. 그러므로 이들 예는 소나무가 단호그룹과 얼마나 깊은 '존재관련'을 맺고 있는지를 여실히 보여준다 할 것이다.

10 「自題畵, 勉韋菴」, 『능호집』 권4; 번역은 「스스로 그림에 적어 위암을 면려하다」, 『능호집(하)』, 178면 참조.

'세한'歲寒이라는 말은 주지하다시피 『논어』에서 유래한다. 한국미술사에서 이 말은 추사 김정희의 〈세한도〉로 인해 널리 알려져 있다. 하지만 한국의 문학·예술사에서 이 말을 가장 인상적으로, 그리고 가장 집단적으로, 그리고 가장 비장하게 사용한 이들은 단호그룹의 인물들이다. 어찌보면 김정희는 예술사적으로 이들의 19세기적 여진餘震에 불과하다 할 것이다.

자료 (1), (5), (6)에서 확인되는 '세한의식'歲寒意識은 비관적 세계인식을 전제로 한다. 단호그룹의 비관적 세계인식은, 시간과 공간이라는 두 범주에 대한 인식에서 공히 나타나는바, 지금을 '말세'로 보고, 현재의 세상을 '타락한 세계'로 보는 데에 그 특징이 있다. 이 비관적 세계인식은 더할 수 없는 절망감과 고립감을 낳는다. 그리고 이 비관적 세계인식에서 말미암는 깊은 비감悲感이 그들의 시문詩文과 그림에 비장미와 숭고미를 형성한다. 이인상의 〈설송도〉는 이 집단의 이런 세계인식과 세계감정을 예술적으로 가장 충실하게, 그리고 가장 높은 수준으로 대변하고 구현한 그림이라 말할 수 있다.

〈설송도〉에는 앞에 제시된 단호그룹 인물들의 시에서 확인되는 소나무의 여러 가지 표상들이 시각언어視覺言語로 탁월하게 형상화되어 있다. 즉, 세한歲寒, 고직孤直, 비가悲歌, 무변無變, 고절苦節, 빙심철장氷心鐵腸, 각수고정各守孤貞, 진의眞意, 내미內美" 등의 시적 언어가 회화적으로 재현되어 있다. 굳센 느낌의 바위를 곁들인 것은 자료 (7)과 연결되고, 두 그루의 소나무를 포치布置한 것은 자료 (4)와 연결된다. 이리 보

11 '내미'(內美)는 본문에 인용된 (마)의 "乃含其章"을 개념화한 말이다.

면 〈설송도〉는 그림으로 쓴 시, 곧 '화시'畵詩라 이를 만하다. 동아시아 전통 회화에서 시詩와 화畵는 일여一如라고 흔히 말하지만, 이인상의 이 그림은 참으로 시화교융詩畵交融의 높은 경지를 구현하고 있다.

③ 단호그룹의 비관적 세계인식은 크게 다음의 두 가지 점에서 연유한다. 첫째 그들은 숭명배청의 춘추의리를 견지했는데, 그들이 살았던 18세기 전기의 조선 사회가 현실적으로 점차 청나라를 긍정하는 방향으로 나아가고 있었고, 게다가 백년을 못 넘기고 망하리라 보았던 청나라가 더없는 번영을 누리고 있었다는 점. 둘째, 그들은 노론의 신임의리辛壬義理를 견지했던바,[12] 정치적 시시비비를 분명히 가려 소론의 인사들을 단죄해야 한다는 강경한 입장을 취했지만, 그들이 속한 영조 시대의 정치 현실은 그와 달리 당색黨色의 보합保合을 위한 탕평책이 실시되고 있었다는 점.

단호그룹은 18세기 전·중기의 가장 보수적인 정치의식을 지닌 집단이었던 셈이다. 이 때문에 그들은 현실정치에서 배제되었으며(좀더 정확히 말한다면 스스로 현실정치를 거부했으며), 이로 인한 고립감이 세계관과 정치의식을 함께하는 우인友人들끼리의 견고한 동지적 결사結社를 맺게 만들었다. 단호그룹은 시간이 흐를수록 점점 더 정치적으로 고립되었으며, 이에 따라 그들은 이념적 순수성을 내세워 현실과 세계에 맞섰다. 그들이 볼 때 현실은 훼손된 가치로 가득했으며, 세계는 오염되고 타락되어 도저히 되돌릴 수 없는 지경에 이르러 아무 희망을 발견하기 어려운 상황이었다. 하지만 사람들은 이런 현실에 꿋꿋이 맞서기보다는 점

12 단호그룹의 인물들은 대부분 신임옥사(辛壬獄事) 희생자 집안 출신이었다.

차 그에 '투항'하는 쪽으로 바뀌어 가고 있었다.[13] 그럴수록 그들은 자신들의 이념적·도덕적 정당성을 더욱 더 강조하고, 지조를 내세우며, 인적 결속을 강화하였다. 하지만 그럴수록 그들이 견지했던 이념과 실제 현실의 괴리는 점점 더 커져만 갔다.

이처럼 단호그룹은 원래 정치적·세계관적 입장을 공유하는 인물들간의 결속이었다. 그들은 정치에 강한 관심을 갖고 있었음에도 불구하고 그 강경한 이념적 입장으로 인해 대개 처사處士의 길을 택하였다. 벼슬을 하더라도 생계를 위해 미관말직을 했을 뿐이며, 대과大科 시험을 본 경우는 드물었다.[14] 그들이 문학과 예술, 시문과 서화에 탐닉했던 것은 그들의 이런 출처관出處觀에 기인한다. 강렬한 정치의식 때문에 그들은 현실정치가 아니라 문학과 예술 방면에 종사하는 길을 택한 것이다. 그 결과 그들의 문학과 예술에는 그들 고유의 정치적·이념적 입장이 짙게 투사되어 있다. 다시 말해, 단호그룹의 문학과 예술은 정치와 미학의 결합도가 높다 할 것이다.

단호그룹의 활동 시기는 18세기 전·중기다. 이인상은 1760년 세상을 뜨는데, 그의 죽음과 동시에 단호그룹의 생명은 끝난다. 이 그룹은 18세기 전·중기의 문학사, 예술사, 사상사에 크나큰 음영을 드리웠으며, 이 시대에 자신들만의 독특한 문화적·예술적 공간을 창조하였다.

이런 단호그룹 속에 이인상을 위치지워 〈설송도〉를 음미한다면, 이 그림을 단지 '선비의 지조와 절개'를 잘 표현했다거나 '이인상의 선비정신'

13 이들이 '풍상에도 변함없는' 소나무의 미덕을 찬미하고 있음은 이들이 본 이런 사회적 추이와 무관하지 않다.

14 이윤영·윤면동은 평생 아무 벼슬도 하지 않았고, 이인상·송문흠·김무택은 미관말직을 지냈다.

을 잘 구현하고 있다는 식으로만 말할 것은 아니다. 그것은 아주 피상적이며, 뜬구름 잡는 말에 가깝기 때문이다. 이 그림에 투사되어 있는, 혹은 이 그림의 배경을 이루고 있는, 역사적·이념적·세계관적 맥락을 고려하지 않는다면, 이 그림이 얼마나 비장한 것인지, 그리고 이 그림의 배후에 얼마나 절망적인 감정이 자리하고 있는지, 그리고 이 그림에 작가 및 그가 귀속된 집단의 고립무원감과 그들 사이의 안쓰럽지만 깊디깊은 유대가 어떻게 각인되어 있는지를 통 알기 어렵다.

유의해야 할 점은 이 그림의 배후에 비록 이런 비관적 세계감정이 자리하고 있기는 하나 그렇다고 해서 이 그림의 목적이 비관적 심회를 보여주는 데 있는 건 아니라는 사실이다. 오히려 이인상이 이 그림을 통해 보여주고자 한 것은 엄혹한 현실, 극히 비관적인 세계상황 속에서도 조금의 흔들림 없이 의연하고 꿋꿋하게 자신을 지키는 존재의 표상이다. 그것은 곧 『주역』에서 말한 '독립불구'獨立不懼(홀로 서 있되 두려워하지 않음)[15]의 시각적 육화肉化다.

이인상이 서른세 살 때 쓴 「언 매화나무를 장난삼아 읊어 송사행에게 보이다」라는 시 중의 다음 시구는 바로 이 '독립불구'의 시적 표현이다.

그대는 보지 못했는가 절벽에 있는 고송古松의 잎 실과 같으나
서리와 눈 견뎌 내며 아무데도 의지 않는 것을.
君不見絶巇古松葉如絲,
凌霜忍雪絶依附.[16]

15 『주역』 '대과괘'(大過卦)의 상전(象傳)에 나오는 말이다.
16 「戲賦凍梅示宋士行」, 『능호집』 권1; 번역은 「언 매화나무를 장난삼아 읊어 송사행에게 보

세상이 온통 한 방향으로 휘쓸려 갈지라도 나는 홀로 서서 두려워하지 않겠다. 내가 비록 엄혹한 상황에 처해 있다 할지라도 지조를 굽히거나 본래의 뜻을 꺾지 않겠다. 이 시구는 이런 메시지를 담고 있다.

이 시에서 보듯 이인상은 젊어서부터 '독립불구'를 자신의 삶의 푯대로 삼았던 듯한데, 나이가 들수록 그것이 더욱 강화된 것으로 여겨진다. 이는 단호그룹이 봉착한 착잡한 상황과 밀접한 관련이 있다. 〈설송도〉는 단지 이인상이 자기 개인의 생의 자세와 감각을 시각적으로 구현한 데 그치는 것이 아니라, 단호그룹이라는 한 집단의 생의 자세와 태도를 확인하고 천명한 의의를 갖는다.

④ 이처럼 〈설송도〉는 단호그룹 성원들의 존재관련 및 그들의 이념과 세계감정을 미적으로 수발秀拔하게 표현한 작품이다. 이 점에서 이 작품의 '소나무'는 앞에서 살펴본 〈검선도〉의 '칼'과 함께 이인상의, 그리고 단호그룹의, 심의心意와 이념적·심미적 지향을 그 무엇보다 잘 드러내고 있다고 할 만하다.

18세기 서울의 벌열閥閱 집안 사대부들 중에는, 실제로는 전연 그렇지 않으면서 겉으로는 송백의 곧음을 사모하는 태態를 내는 이들이 적지 않았다. 홍낙순洪樂純의 다음 기록에서 그 점을 알 수 있다.

사람들 중에는 성시城市에 사는 걸 즐겁게 여기면서 임천林泉을 말하거나, 부귀와 이익과 현달을 흠모하면서 방외方外에 노닒을 말하

이다」, 『능호집(상)』, 145~146면 참조.

거나, 아리땁고 농려濃麗한 볼거리를 애호하면서 송백의 곧음을 칭하길 좋아하는 이가 있다. 설사 그 이름이 높다 할지라도, 말하는 바가 뜻하는 바와 다르다.[17]

이인상을 비롯한 단호그룹의 인물들은 대개 이와 달랐다. 그들은 비록 당대의 가장 강경한 보수세력에 속했지만, 정직하고 개결介潔했으며, 위선과는 거리가 멀었다. 그들은 자기 자신에 대한 검속檢束에 철저했으며, 아유구용阿諛苟容을 모르고 강직하였다.

〈설송도〉는 단지 작화 기량作畫技倆만으로 그릴 수 있는 그림이 아니다.[18] 화가의 높은 정신과 기상이 없고서는 불가능한 그림이다. 실제로 이인상은 그 위인爲人이 "세한경절"歲寒勁節, 즉 '세한의 굳은 절개'가 있었던 것으로 일컬어졌다.[19] 이윤영은 그런 그를 '오당吾黨의 고사高士'[20]라 지칭하였다. 훗날, 박지원의 손자인 박규수는 이인상의 위인을 이리 평했다.

능호 처사는 청조고절淸操高節하여 당시 사우士友들로부터 추중推重되었다. 그가 종유從遊한 사람은 모두 거공鉅公과 명유名儒였다.

17 "夫人有樂城市而談林泉；慕富貴利達而說遊方之外；愛佳冶濃麗之觀而好稱松柏之貞. 設爲名高, 所言異於所志."(홍낙순,「大冬樓記」,『大陵遺稿』권2)

18 이 점은 유홍준,『화인열전 2』, 62~63면 참조.

19 "窺視平生有不爲, 歲寒勁節可推知."(李敏輔,「李元靈挽」,『豊墅集』권1) 이인상이 이런 풍모를 갖게 된 데에는 작은아버지 이최지의 영향이 크다고 여겨진다. 이인상과 왕래가 있었던 정내교(鄭來僑)의 다음 시에서 보듯 이최지 역시 '설중(雪中)의 세한송(歲寒松)'과 같은 풍모가 있었다: "子如歲寒松, 挺立雪中孤. 長擬竄巖穴, 採拾隨狙㺚. 圖書與篆經, 坐處一塵無. 晦根須靜養, 春至自敷映."(「感興. 次『三淵集』」,『浣巖集』권2)

20 "吾黨有高士, 寶山心一片."(「寄贈敬父三水謫居」의 제3수,『丹陵遺稿』권8)

이인상, 〈고백행〉, 지본, 28.3×50cm, 개인

그 시대의 풍기風氣는 동한東漢의 여러 군자에 견줄 만하였다. 서
화한묵書畵翰墨은 단지 여사餘事일 뿐이었다.[21]

'청조고절'은 맑은 지조와 높은 절개를 뜻한다. 단호그룹을 '동한의 여
러 군자'에 비견할 만하다고 했는데, 동한의 여러 군자란 후한後漢의 기
절氣節이 높았던 것으로 유명한 청류淸流 고사高士들인 곽태郭太, 이응
李膺 등을 말한다.[22]

박규수의 말처럼 이인상은 남다른 '청조고절'이 있었기에 단호그룹을

21 "凌壺處士, 淸操高節, 爲當時士友推重, 所從遊盡鉅公名儒, 一代風氣, 殆與東京諸君
子, 作先後進, 書畵翰墨特餘事耳."(박규수, 「題凌壺畵帖」, 『瓛齋集』 권11)
22 단호그룹은 이인상 당대에 이미 자칭(自稱) 타칭(他稱) 동한(東漢)의 여러 군자에 비견되
었던 것으로 보인다. 이 점은 李惟秀의 「丹陵祭文」, 『단릉유고』 권15 부록의 "有漢林宗, 差可
同傳"이라는 말과 이윤영, 「又題缺」, 『단릉유고』 권13의 "郭李風範, 屈賈憂傷"이라는 말 참조.

대변하는 기념비적인 명작 〈설송도〉를 남길 수 있었을 터이다. 그리하여 이 그림에서 이인상 자신의 심회와 단호그룹의 세계관은 완전한 예술적 합치를 보여주고 있다고 판단된다.

한 가지 덧붙인다면, 이인상의 전서 〈고백행〉古柏行이 그 정신이나 지향에서 〈설송도〉와 짝을 이룬다는 사실이다.[23] 〈설송도〉는 그림으로 그린 〈고백행〉이요, 〈고백행〉은 글씨로 쓴 〈설송도〉라 이를 만하다.

〈설송도〉의 이송二松은 〈검선도〉의 이송과 같은 구도를 취하고 있다. 이 작품의 창작 시기는 정확히 알 수 없다. 하지만 그 정신적 지향을 고려할 때 적어도 북동강회北洞講會[24] 이후, 즉 1745년 이후에 그려졌을 가능성이 높다.

5 전절轉折이 몹시 심한 두 소나무의 가지는 오연함과 골기를 한껏 보여준다. 가지만 그런 것이 아니다. 날카로운 돌 사이에 노출되어 있는, 눈을 맞아 희뿌연한 뿌리는 더하다. 이른바 노근화법露根畵法[25]으로 그린 것인데, 존재의 근골筋骨, 존재의 실체를 보여준다. 이인상의 다른 그림들, 이를테면 〈수석도〉와 〈송변청폭도〉 같은 데에도 노근법으로 그린 소나무 뿌리가 나타나긴 하나 이 그림만큼 '처절한' 결기를 보여주는 건 아니다. 이 점에서 이 그림은 실로 노근법의 정수를 보여준다고 이를 만하다.

한편 국립중앙박물관 보존과학팀에서는 이 그림에 대해 다음과 같은

23 〈고백행〉에 대해서는 『서예편』의 '9-2'를 참조할 것.
24 '북동강회'의 성격에 대해서는 본서, 〈북동강회도〉의 평석을 참조할 것.
25 이에 대해서는 《개자원화전》의 다음 말 참조: "樹生於山腴上厚, 則多藏根, 若嵌石漱泉於懸崖千仞鐵壁萬層之地, 則嶄岈古樹, 每多露根, 直若遺世仙人, 淸癯蒼老, 筋骨畢露, 更足見奇耳."(《개자원화전》 초집 제2책, 4b)

흥미로운 분석 결과를 내놓은 바 있다.

이 그림에서 Si(규소) 성분이 다른 조선 시대 그림에서보다 많이 검출되었다. Si는 주로 백토白土에 많이 포함되어 있는 것으로 알려져 있다. (…) 하얗게 보이는 효과를 위해 바탕 종이에 전체적으로 무언가를 덧바른 후 그림을 그렸다는 새로운 사실을 알 수 있었다.[26]

규소는 백토만이 아니라 운모에도 많이 포함되어 있는 원소다. 이 그림을 그린 종이에 꼭 운모가 사용된 것은 아니라 할지라도 이인상이 운모를 아주 잘 다루었다는 사실을 여기서 잠시 언급해 두기로 한다.[27] 박제가朴齊家의 다음 기록이 참조된다.

능호공이 찰방이었을 때 운모를 찧어 종이를 만들었는데, 이것이 곧 석린간石鱗簡의 효시다.[28]

이인상이 사근도 찰방으로 있을 때 '운모전'雲母牋, 즉 운모를 섞은 종이를 만들었다는 기록이다. '석린'石鱗은 운모의 딴 이름이다. 운모는 규산염硅酸鹽 광물의 일종으로, SiO_4사면체가 3개의 산소 원자를 공유하여 층상구조層狀構造를 이룬다.

26 국립중앙박물관, 『능호관 이인상』, 37면.
27 운모에 대한 이인상의 유별난 관심은 그의 도가적 지향과 무관하지 않다. 이 점은 『서예편』의 '14-3 退藏' 참조.
28 "凌壺公作丞時, 搗雲母作牋, 卽石鱗簡之始."(박제가, 「夕日散步摛文院堂中, 有懷靑莊」의 詩註, 『貞蕤閣集』二集)

현재 전하는 이인상의 서예 작품 중 〈검서서재유감〉撿書西齋有感, 〈소사보진〉少事葆眞, 〈유백절불회진심〉有百折不回眞心, 〈막빈어무식〉莫貧於無識[29] 등이 운모지에 제작되었다.

이 그림에서 소나무의 배경은 전부 담묵을 칠했는데, 이는 소나무에 덮인 흰 눈을 부각시키는 효과를 거둠과 동시에 어둡고 우울한 현실을 은유적으로 표현하고 있다고 생각된다.

⑥ 동아시아 회화사의 전통 속에서 본다면 〈설송도〉는 '세한도'歲寒圖로 이해할 수 있다. 이인상이 그린 〈수석도〉 역시 세한도라 할 수 있다. 앞에서 밝혔듯 이윤영 역시 〈세한도〉를 그린 바 있다.

중국회화사에서 세한도는 당唐 중기 위언韋偃이 그린 〈송백세한도〉松柏歲寒圖에서 시작된다.[30] 이후 오대五代 무동청武洞淸의 〈세한도〉, 북송 거연巨然의 〈세한도〉, 남송 진가구陳可久의 〈송백세한도〉·〈세한삼우도〉歲寒三友圖, 위섭魏燮·마원馬遠의 〈세한삼우도〉, 금金 왕정균王庭筠의 〈세한삼우도〉, 원元 양유정楊維楨의 〈세한도〉, 명明 장령張寧의 〈세한삼우도〉, 심주·문징명의 〈세한삼우도〉, 청초淸初 왕담유王澹游의 〈송죽세한도〉松竹歲寒圖 등이 고전 문헌에서 거론되어 왔다.[31]

29 〈撿書西齋有感〉은 『서예편』의 '6-2'를, 〈少事葆眞〉·〈有百折不回眞心〉·〈莫貧於無識〉은 『서예편』의 '9-8' '9-9' '10-6'을 참조.
30 위언의 〈송백세한도〉에 대해 "畵松絕妙"(張丑, 『淸河書畵舫』, 권5上)라고 평했음을 보면 소나무를 그린 그림이 아닌가 한다.
31 吳寬, 「王澹游歲寒圖」, 『家藏集』 권20; 張丑, 『淸河書畵舫』 권6下; 卞榮譽, 『式古堂書畵彙考』 권32; 『佩文齋書畵譜』 권84·97; 『石渠寶笈』 권26·38·39; 査禮, 『銅鼓書堂遺稿』 권4; 乾隆帝, 「馬遠歲寒三友圖」, 『御製詩集』 三集 권26; 翁方綱, 「沈石田小幅」, 『復初齋詩集』 권1 등등 참조.

손극홍, 〈세한삼우도〉, 지본채색,
149.8×66.4cm, 일본 개인(좌)
서방, 〈세한삼우도〉, 견본담채,
147.6×43.1cm, 일본 江田勇二
컬렉션(우)

세한도 가운데 현재 작품이 전하는 것으로는 남송 양무구楊无咎의 〈세
한삼우도〉, 명 당인唐寅 · 장로張路 · 손극홍孫克弘의 〈세한삼우도〉, 청 서
방徐枋 · 우지정禹之鼎 · 왕원기王原祁 · 운수평惲壽平의 〈세한삼우도〉 등을
들 수 있다.[32]

32 양무구의 작품은 일본 후쿠오카 시 쇼호쿠지(聖福寺)에(鈴木敬 編, 『中國繪畫總合圖錄』
제4권, 東京大學出版會, 1983, 111면), 당인의 작품은 상해 리우하이스(劉海栗) 미술관에, 장
로의 작품은 프린스턴대학 미술관에(戶田禎佑 · 小川裕充 編, 『中國繪畫總合圖錄 續編』 제1
권, 東京大學出版會, 1998, 109면), 손극홍의 작품은 일본 개인에게(『中國繪畫總合圖錄 續
編』 제3권, 東京大學出版會, 1999, 121면), 서방의 작품은 일본 江田勇二 컬렉션에(『中國繪
畫總合圖錄』 제4권, 265면), 우지정의 작품은 일본 橋本大乙 컬렉션에(『中國繪畫總合圖錄』
제4권, 338면), 왕원기의 작품은 미국 William Rockhill Nelson Gallery of Fine Arts에(『中國

이상의 간단한 개관을 통해
세한도는 원래 송백을 그리는
데서 출발했으나 남송 때에 와
서 매화나무와 대나무가 추가
되면서 '세한삼우도'가 나타나
게 되었음을 알 수 있다. 세한
삼우도는 그냥 세한도라 칭하
기도 한다. 그러므로 세한도에
는 양식적으로 송백도와 삼우
도 두 계열이 있다 하겠다.

작자 미상, 〈세한삼우도〉, 고려, 견본채색,
134.7×99.8cm, 일본 妙滿寺

중국회화사는 명청대에 이
르러 송백세한도보다 세한삼우
도가 더 많이 그려졌다는 특징을 보인다. 세한삼우도의 소재도 명청대에
와서는 꼭 송·죽·매만이 아니라 매·산다山茶·수선水仙이 되기도 하는
변화를 보인다.[33] 손극홍과 서방의 〈세한삼우도〉에서 그 점이 확인된다.

송백세한도라고 해서 꼭 송과 백(측백나무) 두 가지를 다 그려야만 하
는 것은 아니다. 송만 그리는 것도 가능하다. 가령 소동파의 〈언송도〉偃
松圖는 소나무 한 가지만 그린 세한도라 할 것이다.[34]

繪畫總合圖錄』제1권, 東京大學出版會, 1982, 324면), 운수평의 작품은 橋本大乙 컬렉션에
(中國繪畫總合圖錄』제4권, 338면) 각각 소장되어 있다.

33 '산다'(山茶)는 동백나무를 말한다.
34 이 그림은 전하지 않는다. 하지만 소동파의 글「偃松屛贊」(『蘇軾文集』제2책, 孔凡禮 點
校, 北京: 中華書局, 1986, 616면)이 남아 있어 어떤 그림인지 추찰할 수 있다. '언송'은 '언개
송'(偃蓋松), 즉 삿갓 모양의 소나무를 말한다.「偃松屛贊」은 다음과 같다: "余爲中山守, 始食
北嶽松膏, 爲天下冠. 其木理堅密, 瘠而不瘁, 信植物之英烈也. 謫居羅浮山下, 地暖多松,

畫之素以此而後
筆力之外此意
雖古名家洋之者
絕少此之詩不枸
我閒工于畫点坐
阮堂

去年以晚學大雲二書寄來今年又以
藕耕文偏寄來此皆非世之常有群之
千萬里之遠積有年而得之非一時之
事也且世之滔滔惟權利之是趨爲之
費心費力如此而不以歸之權利乃歸
之海外蕉萃枯槁之人如世之趨權利
者太史公云以權利合者權利盡而交
踈君亦世之滔滔中一人其有超然自拔
於滔滔權利之外不以權利視我耶
太史公之言非耶孔子曰歲寒然後知
松柏之後凋松柏是毋四時而不凋者
歲寒以前一松柏也歲寒以後一松柏
也聖人特稱之於歲寒之後今君之於
我由前而無加焉由後而無損焉然由
前之君無可稱由後之君亦可見稱於
聖人也耶聖人之特稱非徒爲後凋之
貞操勁節而已亦有所感發於歲寒之
時者也烏乎西京淳厚之世以汲鄭之
賢賓客與之盛衰如下邳榜門迫切之
極矣悲夫阮堂老人書

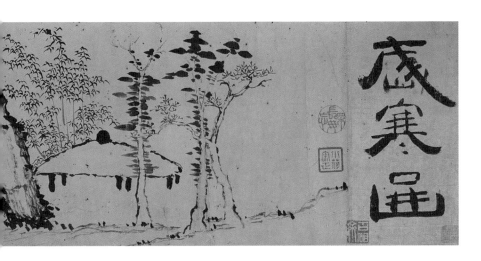

권돈인, 〈세한도〉, 조선, 지본수묵, 22.1×101cm, 국립중앙박물관

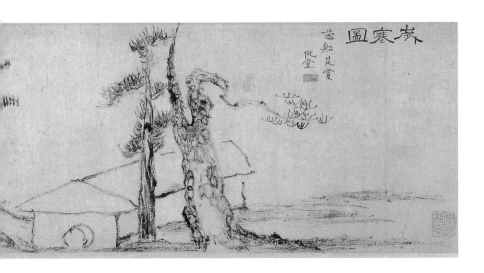

김정희, 〈세한도〉, 1844, 지본수묵, 23.3×146.4cm, 개인

우리나라에서는 고려 시대에 이미 세한삼우도가 그려졌다.

한국에서 가장 널리 알려진 세한도는 19세기에 추사 김정희가 그린 〈세한도〉다. 김정희의 벗인 권돈인權敦仁도 〈세한도〉를 남겼다. 김정희의 그림은 송백세한도이고, 권돈인의 그림은 세한삼우도에 해당한다.

〈설송도〉와 김정희의 〈세한도〉는 모두 송백세한도의 전통 속에 있다. 이제 이 두 그림을 조금 비교해 보기로 한다.

이인상의 〈설송도〉에는 소나무 두 그루가 화면의 중심에 클로즈업 되어 있는 반면, 김정희의 〈세한도〉에는 화면의 좌우에 소나무 네 그루[35]가 부감법俯瞰法으로 그려져 있다. 그리하여 〈설송도〉에서는 세한歲寒을 견디는 존재의 자태가 처절하고 숙연하게 표현되어 있다고 한다면, 〈세한도〉에서는 세한에도 변함없는 존재의 자태가 황한간솔荒寒簡率하게 표현되어 있다는 차이를 보인다. 〈설송도〉의 소나무가 온 몸에 눈을 맞고 서

而不識霜雪, 如高才勝人生綺紈家, 與孤臣孼子有間矣. 士踐憂患, 安知非福? 幼子過從我南來, 畫寒松偃蓋爲護首小屛. 爲之贊曰: 燕南趙北, 大茂之麓. 天僵雪峰, 地裂冰谷. 凛然孤淸, 不能無生. 生此偉奇, 北方之精. 蒼皮玉骨, 磈磈鼉鼉. 方春不知, 沍寒秀發. 孺子介剛, 從我炎荒. 霜中之英, 以洗我瘴."

35 이 네 그루 나무 중 오른쪽의 두 그루는 소나무이고 왼쪽의 두 그루는 잣나무로 본 연구자가 있는가 하면(강관식, 「추사 그림의 법고창신의 묘경」, 『추사와 그의 시대』, 돌베개, 2002, 224면), 맨 오른쪽의 나무는 소나무이나 바로 그 옆의 나무는 잣나무인지 소나무인지 명확하지 않으며 맨 왼쪽의 두 나무는 침엽수이기는 하나 오른쪽의 두 번째 나무와 같은 종류의 나무로 보기는 어렵다고 한 연구자도 있으며(박철상, 『세한도』, 문학동네, 2010, 137면), 네 나무 모두 소나무로 본 연구자도 있다(최동춘, 「추사 〈세한도〉의 청고고아 심미의식」, 『추사연구』 8, 120면). 우선 분명히 해 두어야 할 것은 『논어』에서 말한 "松柏後彫"의 '柏'이 잣나무가 아니라 측백나무라는 사실이다. 고증학은 '명물'(名物)을 중시하는 학문이다. 고증학자인 김정희가 이 사실을 몰랐을 리 없다. 그러므로 〈세한도〉에 잣나무가 그려져 있다고 보는 것은 이치에 맞지 않는 일이다. 필자는 네 그루 나무가 모두 소나무라고 본 최동춘의 견해에 따른다. 측백나무를 그릴 때는 보통 작은 원점(圓點)을 많이 찍어 잎을 표현함이 일반적이다. 김정희는 근경(近景)의 노송과 젊은 소나무, 조금 거리가 떨어진 곳에 있는 젊은 소나무의 잎을 각각 다르게 그려 변화를 주었다고 할 것이다.

있다는 점, 〈세한도〉에 예찬의 필의筆意가 짙다는 점이 이런 차이를 낳는데 기여하고 있다.

〈설송도〉에는 필법과 묵법이 두루 구사되어 있음에 반해, 〈세한도〉에는 초묵焦墨을 이용한 필법이 주로 구사되고 있어 크로키와 퍽 방불해 보인다.

한편, 〈설송도〉의 소나무 가지는 각이 지게 몇 번이나 꺾여 있는 데 반해, 〈세한도〉의 소나무에서는 별로 그런 면모를 발견하기 어렵다. 〈세한도〉의 경우 맨 우측 노송이 보여주는 오른쪽 가지가 그나마 약간 꺾여 드리워진 면모를 보여주지만, 〈설송도〉와 비교하면 그 전절轉折이 예리하지도 굳세지도 않다. 〈설송도〉의 소나무 가지 묘법描法에는 이인상 예서隸書의 고졸하고 굳센 필법이 보이지만, 〈세한도〉의 수지樹枝 묘법에는 김정희 예서 특유의 힘찬 필치가 충분히 원용되고 있지 못하다는 느낌이다(이 점은 초묵이 많이 구사되어 있는 김정희의 또다른 작품 〈고사소요도〉高士逍遙圖도 비슷하다). 이런 차이는 두 작가의 기량 차이, 즉 그림 공부의 공력의 차이에서 연유하는 게 아닐까 한다. 두 사람 모두 사인화士人畵를 추구했고, 그래서 '교'巧와 '숙'熟이 아니라 '졸'拙과 '생'生을 중시함으로써 속기俗氣를 벗어나고자 했다는 공통점이 있다. 하지만 이인상이 '숙'을 거쳐 '생'에 도달했다면 김정희는 온전히 '숙'을 거치지 못한 채 '생'을 구현하고자 한 데서 이런 차이가 초래된 건 아닐까.

이인상이 그린 소나무가 박소朴素하면서도 신채神采를 보여주는 데 반해 김정희가 그린 소나무는 비록 고정孤貞은 보여주나 그렇다고 신채가 있다고 하기는 어렵다. 네 그루 나무 가운데 그래도 개성을 보여주는, 그래서 보는 사람의 눈을 끄는 나무는 맨 오른쪽의 노목이라 하겠는데, 소나무의 기굴奇崛한 면모를 신사神似로든 형사形似로든 잘 구현하고 있

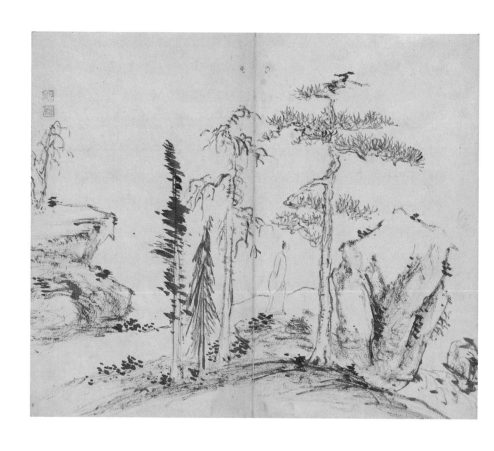

김정희, 〈고사소요도〉, 지본수묵, 24.9×29.7cm, 간송미술관

지는 못하다고 생각된다. 밑동은 지나치게 굵고, 수간樹幹 끝부분의 처리는 부자연스러우며, 가지 역시 그러하다. 노목(혹은 고목)의 모습을 표현하기 위해 그렇게 그린 것이라고 옹호하는 것이 능사는 아니다.

두 그림이 보여주는 주요한 또 다른 차이는, 〈설송도〉에 소나무의 드러난 뿌리와 그 주변의 예리한 바위가 묘사되어 있음에 반해, 〈세한도〉에는 그런 건 없고 소나무 아래에 집이 기다랗게 한 채 그려져 있다는 점이다. 이로 미루어 볼 때 〈설송도〉의 소나무가 깊은 산중의 바위 위에 서 있다면, 〈세한도〉의 소나무는 흙 위에 서 있으며 그 처處한 곳도 공산空山은 아니다.

앞에서 지적했듯 이인상은 노근법露根法으로 소나무의 뿌리를 부각시키고, 아울러 소나무가 진토塵土가 아니라 돌 위에 서 있음을 드러냄으로써 자신의 존재감정을 표현했다. 이와 달리 김정희는 세한도에 집을 그려 넣음으로써(이 집은 퍽 존재감이 있다) 제주도에 위리안치되어 쓸쓸히 유배 생활을 하고 있는 자신의 존재상황을 표현했다고 여겨진다.

이렇게 본다면 두 그림에는 모두 작가의 존재여건과 존재감정이 투사되어 있다고 할 만하다. 그렇긴 하나, 〈설송도〉의 두 그루 소나무가 전체적으로 빚어내고 있는 의경意境을 이인상의 자기 초상으로 보는 데는 무리가 없다고 하겠으나, 〈세한도〉의 소나무들이 빚어내고 있는 의경을 김정희의 자기 초상으로 해석하기는 어렵다.[36]

그것은 잘 알려져 있다시피 〈세한도〉가 우선藕船 이상적李尚迪을 위해

36 강관식, 위의 논문, 위의 책, 223면에서는, 〈세한도〉가 "추사 자신의 자전적인 내면 풍경을 담은 한 폭의 상징적인 자화상(自畵像) 같은 그림이라고 생각된다"라고 했다.

제작된 그림이기 때문이다. 이 그림의 왼쪽에 첨부된 김정희의 발문[37]에서 그 점이 확인된다. 이에 의하면 김정희는 이상적이 어려움에 처해 있는 자신을 저버리지 않고 의리를 다하고 있는 데 느꺼워 감사의 마음을 표하기 위해 그를 세한에도 변함없이 고절孤節을 지키는 소나무에 빗대어 그림을 그렸다.

그렇다고 한다면, 이 그림의 노송이 김정희 자신을, 그 바로 옆의 소나무가 이상적을 표현한 것이라는 주장[38]은 〈세한도〉의 작화상황作畵狀況을 충분히 고려한 것이라고 하기 어렵다. 〈세한도〉는 작가 자신이 세한에도 의연히 고절을 지키고 있음을 말하기 위해 그린 그림이 아니요, 어디까지나 이상적의 고절을 칭송하기 위해 제작된 그림이기 때문이다. 이렇게 볼 때 이 그림의 소나무들은, 요소적으로 해석할 것이 아니라, 그 전체가 하나의 의경을 빚어내면서 이상적의 지조를 은유하고 있다고 봄이 옳을 것이다. 그러므로 〈설송도〉와 달리 〈세한도〉는 전적으로 작가의 실존을 표백表白한 그림은 아니다. 세한고절歲寒孤節이라는 그림의 메시지를 놓고 볼 때 〈설송도〉가 '내투'內投, 즉 자신을 향하고 있는 그림이라면, 〈세한도〉는 '외투'外投, 즉 남을 향하고 있는 그림이라고 할 수 있다.

37 발문을 보이면 다음과 같다: "去年以晚學大雲二書寄來, 今年又以藕畊文編奇來, 此皆非世之常有. 購之千万里之遠, 積有年而得之, 非一時之事也. 且世之滔滔, 惟權利之是趨, 爲之費心費力如此, 而不以歸之權利, 乃歸之海外蕉萃枯槁之人, 如世之趨權利者. 太史公云: '以權利合者, 權利盡而交疏.' 君亦世之滔滔中一人, 其有超然自拔於滔滔權利之外, 不以權利視我耶. 太史公之言非耶. 公子曰: '歲寒然後, 知松柏之後凋.' 松柏是毋四時而不凋者, 歲寒以前一松柏也, 歲寒以後一松柏也, 聖人特稱之於歲寒之後. 今君之於我, 由前而無可焉, 由後而無損焉. 然由前之君, 無可稱, 由後之君, 亦可見稱於聖人也耶. 聖人之特稱, 非徒爲後凋之貞操勁節而已, 亦有所感發於歲寒之時者也. 烏乎! 西京淳厚之世, 以汲鄭之賢, 賓客与之盛衰. 如下邳榜門, 迫切之極矣. 悲夫!. 阮堂老人書."
38 강관식, 앞의 논문, 앞의 책, 227~228면.

〈설송도〉의 '내투'는 '외투'로 확산되나(단호그룹의 인물들을 생각할 것),
〈세한도〉의 '외투'가 꼭 '내투'로 귀환된다고 여겨지지는 않는다.

두 그림의 차이는 비단 이뿐만이 아니다. 〈설송도〉에는 글이 하나도
없고 인장도 단 하나 찍혀 있을 뿐이지만, 〈세한도〉에는 그림의 앞뒤로
글이 적혀 있고 인장도 넷이나 찍혀 있다.[39] 말하자면 이인상의 그림과
달리 김정희의 그림에는 '언표'言表가 아주 많은 셈이다. 이 차이는 무엇
을 의미하는 것일까?

이는 우선 두 작가의 사상적·학문적 배경의 차이를 반영하는 것으로
해석될 수 있다. 이인상은 도가 사상과 주자학을 사상적·학문적 배경으
로 삼았던 인물이다. 이에 반해 김정희는 청조淸朝 고증학을 적극적으로
수용했던 인물이다. 도가사상은 다언多言이 아니라 과언寡言, 유위有爲
가 아니라 무위無爲를 중시하며, 주자학은 심성 수양, 기절氣節, 경세經世
를 중시한다. 특히나 이인상은 공리공론을 배격했으며, 주자학에 내재된
기절의 강조와 도덕의식을 주목하였다. 그래서 그는 '이름'을 극도로 경
계했으며, 자신을 드러내려고 하기보다는 되도록 감추고자 하였다. 이와
달리 고증학은 심성 수양보다는 업적과 이름을 추구하였다. 또한 고증을
중시하니 말이 많아질 수밖에 없었다. 반면 기절과 경세적 지향은 그리
중시되지 못했다. 요컨대 고증학의 인간학은 텍스트에의 열의, 다언多言,

39 맨 오른쪽 하단에 찍힌 인장의 인문(印文)은 '長毋相忘'('길이 서로 잊지 말자'는 뜻)이다.
이 인문은 권돈인의 〈세한도〉에 찍힌 인장에도 보인다. 18세기 조선의 서화에 찍힌 인장에서
는 이런 인문이 발견되지 않는다. 이 인문은 19세기 전반기 청조 고증학자들의 것이 수용된 것
이다. 이 인문은 원래 서한(西漢)의 와당문(瓦當文)에서 유래한다(『中國傳世文物收藏感賞全
書·書法(上)』, 北京: 線裝書局, 2006, 35면 참조). 청조 고증학자들은 금석학(金石學)의 성
과를 통해 알게 된 서한의 와당에 새겨진 이 글귀를 인장에 새기곤 했던 것이다.

이름의 추구로 요약될 수 있다.

그러니 〈설송도〉와 달리 〈세한도〉에 언표가 많고 인장이 많이 찍힌 것은 두 사람이 기대고 있는 사상과 학문의 차이에서 기인하는 바가 없다고 하기 어렵다.

만일 이인상이 누군가를 위해 〈세한도〉를 그렸다고 한다면 그림의 왼쪽 하단에 '언제 누구를 위해 이인상이 이 그림을 그렸다'는 내용의 글을 아주 절도 있게 간단히 쓰는 데 그쳤을 터이다. 나머지 메시지는 오로지 그림에 담았을 터이다. 이렇게 본다면 이인상과 김정희의 예술 미학은 드러냄과 숨김의 방식이 사뭇 다름을 알 수 있다. 이인상은 되도록 언표로써 드러내고 있지 않은 반면, 김정희는 언표로써 자세히 드러내고 있다. 근대인에게는 김정희의 방식이 훨씬 더 친근하고 익숙하지 않은가 한다. 〈설송도〉가 쉽게 이해되지 못하는 것은 이런 점과 무관하지 않을 것이다.

두 사람의 학문적·시대적 배경과 관련이 있지만, 〈설송도〉는 강한 이념적 지향을 구유具有하고 있는 반면 〈세한도〉는 그런 것이 별로 없다. 〈설송도〉의 작가는 청과의 대결의식은 물론이려니와 조선의 현실에 대해서도 대결의식을 지녔다. 이 대결의식은 작가가 견지한 이념과 세계관의 소산이다. 이는 단지 사적私的 차원의 문제만은 아니며 공적公的 성격을 띤다. 이와 달리 〈세한도〉의 작가에게는 청과의 대결의식이 전연 없었으며, 오히려 '학청'學淸, 즉 청의 학예學藝를 배우려는 자세가 지배적이었다. 뿐만 아니라 김정희는 비록 무고를 받아 유배 와 있었음에도 불구하고 '세도정치'로 일컬어지는 당대 조선의 정치 현실에 대한 대결의식 같은 것은 갖고 있지 않았다.[40] 〈설송도〉가 사적이면서 공적이며 의미지향에 있어 내투와 외투가 연결되는 데 반해, 〈세한도〉는 순수히 사적이며

의미지향에 있어 외투와 내투가 연결되지 못하는 것은 그러므로 이념의 유무有無와 무관하지 않다고 생각된다.

두 그림의 이런 차이는 작가의 사회적 신분이나 존재여건과 관련해서도 음미를 요한다. 〈설송도〉는 처사處士 혹은 고사高士의 그림이며, 〈세한도〉는 문벌 귀족의 그림이다. 김정희는 비록 그림을 그린 당시는 극심한 신고辛苦를 겪고 있는 처지였지만 그럼에도 그는 대단한 가문 출신의 인물이었던 것이다.

이상의 비교 논의를 통해 두 그림의 특징이 좀더 드러나게 되었다고 생각한다. 〈설송도〉와 〈세한도〉는 18세기의 예술사·사상사와 19세기의 예술사·사상사가 어떻게 다른가, 작가의 존재여건에 따라 작품의 미적 지향과 의미관련이 어떻게 달라지는가를 아주 흥미롭게 보여준다 하겠다.

40 이는 김정희 자신이 세도정치의 '밖'이 아니라 '안'에 있었기 때문일 것이다. 세도정치의 내부에 있는 한 그 작동원리에 대해 비판적 인식을 갖기가 극히 어렵다.

35. 송하독좌도 松下獨坐圖

① 그림 우측에 다음과 같은 관지가 보인다.

元靈醉寫.
　甲戌除夜.

우리말로 옮기면 다음과 같다.

원령이 술에 취해 그리다.
　갑술년 제야.

이를 통해 이 그림이 갑술년, 즉 1754년 제야에 그려진 것임을 알 수 있다. 기존 연구에서는 이 그림이 이인상이 음죽 현감을 그만둔 후 1754년 음죽의 설성雪城에 종강모루鐘岡茅樓를 새로 지어 은거할 때 그려진 것이며,[1] 그래서 "은일자의 심회를 여실히 엿보게"[2] 해 준다고 해석하였다. 또한 이 시기 이후 이인상의 작품에는 "은일자의 처연한 모습"이 나타나

1 유홍준, 『화인열전 2』, 111면.
2 위의 책, 113면.

〈송하독좌도〉,
지본수묵,
80×40cm, 평양
조선미술박물관

는 것으로 보았다.[3]

〈강남춘의도〉의 평석에서 밝혔듯이, 종강은 음죽의 설성이 아니라 서울 명동의 북고개를 가리킨다. 따라서 이인상이 시골에 은거했다는 것은 사실에 부합되지 않는다. 또한 이런 잘못된 비정比定에 근거하여 만년의 이인상 작품에 은일자의 심회가 깃들어 있다고 쉽게 재단하는 것은 재고를 요한다.

이 그림에는 유독幽獨의 처지에 있음에도(아니 유독의 처지에 있기 때문에 오히려 더) 독립불구獨立不懼의 기상이 고고하기 그지없는 '고사高士'의 내면풍경이 묘출描出되어 있다고 여겨진다.[4]

② 종래 이 그림의 작화 상황이 논의된 적은 없다. 하지만 새 자료『뇌상관고』를 통해 이 그림의 작화 상황을 추찰推察할 수 있다. 『뇌상관고』제2책에 이런 시가 보인다.

(1) 좋은 벗이 나와의 약속 저버리지 않아
 고등孤燈이 벽에 외로이 빛을 머금고 있네.
 어머니 수壽를 비니 그 모습 환하고
 시절 근심하노라니 흰머리조차 드무네.
 단지의 술이 익으매 봄뜻을 쏟고
 감실龕室[5]의 매화꽃 아끼매 밤이 빨리 흐르네.

3 같은 책, 같은 곳.
4 이인상의 벗인 윤면동은 이인상을 평해 "今元靈, 獨立不懼, 茶飯是義"라고 한 바 있다. 윤면동, 「題李元靈文後」, 『娛軒集』권3 참조.
5 추위와 먼지, 그을음으로부터 매화를 보호하기 위하여 매화 화분을 넣어 두는 실내의 기물

새 옷 입고 춤추는 아이들에 웃으며

늙고 병든 나는 낡은 책에 의지하노라.

良友留期莫我違, 孤燈在壁悄含輝.

禱迎親壽韶顔頊, 銷遣時憂皓髮稀.

罇酒蟻添春意瀉, 龕梅花惜夜分飛.

新衣笑許兒童舞, 弊帙容吾老病依.[6]

「제야에 백씨伯氏를 모시고, 매화 아래에서 김자金子 원박元博에게 조금 술을 마시게 하다」라는 시 전문이다. 한편,『뇌상관고』에 수록된 「관매기」觀梅記에는 다음과 같은 구절이 보인다.

(2) 갑술년 제야에 현계玄溪 댁에 계신 형님을 찾아뵈었는데 김자金子 원박元博과 김자金子 순자舜咨도 와서 매화 아래에서 조금 취하였다. 매화나무는 그저 몇 가지뿐이었지만 꽃이 몹시 번성해서 마치 밝은 별을 매단 것 같아 향기와 빛깔이 방에 가득했다. 비록 집이 추워서 늦게 피었지만 다른 집 매화는 이미 다 시들어 떨어졌는데 이 꽃만 묵은해를 보내고 새해를 맞이하면서 봄기운을 토해내며 손님을 즐겁게 하니 몹시 감탄할 만했다.[7]

(器物)을 말한다. 종이나 나무로 만들었으며, 때로는 비단으로 밖을 두르기도 하였다. '매합'(梅閤)이라고도 하며, 종이로 만든 것은 '지합'(紙閤)이라고 했다.

6 「除夕陪伯氏, 梅下小飲金子元博」,『뇌상관고』제2책.

7 "甲戌除夕, 拜伯氏于玄溪宅. 金子元博·金子舜咨亦至, 小醉梅下. 梅只數枝, 而花甚繁, 如綴明星, 芬耀滿室. 雖屋冷晚開, 他家梅花凋謝已盡, 而獨此花餞舊迎新, 吐納陽和, 且娛嘉賓, 甚可歡賞."(「觀梅記」,『뇌상관고』제4책)

'현계'玄溪는 '묵계'墨溪라고도 표기한다. 지금의 서울시 중구 필동 부근을 가리킨다.[8] 당시 이인상의 백씨 집이 이곳에 있었다. (1)과 (2)를 통해 이인상이 갑술년을 보내며 백씨 이기상의 집에서 수세守歲했음이 확인된다. 지금은 그런 풍습이 사라졌지만 예전에는 제야에 친지나 벗들이 한자리에 모여 등촉을 밝히고 술을 마시며 밤을 새는 습속이 있었다. 이를 '수세'守歲라 한다. 이 날 밤에 잠을 자면 눈썹이 센다는 속신이 있다.

이인상은 1753년 4월 음죽 현감을 그만둔 이래 서울의 집에서 지내고 있었다. 그는 동년 8월 명동의 종강에 집을 짓기 시작해 익년 6월 그 서사西舍인 모루茅樓에 입주했으며, 다음달 7월 종강의 토지신에게 제사를 지냈다. 적어도 물질적으로 본다면 이인상의 생애에서 그나마 가장 형편이 나았던 때가 바로 이 시절이지 않은가 한다. 사근도 찰방과 음죽 현감, 이 두 외직을 지낸 것이 큰 도움이 됐을 터이다. 이인상의 종강 집은 현계에 있던 백씨의 집과 퍽 가까운 거리에 있었다.

위의 자료들을 통해 당시 김원박과 김순자가 자리를 함께했음을 알 수 있다. '원박'은 김무택의 자字이고, '순자'는 김상악의 자다. 김상악은 이인상이 20대 초에 가장 절친하게 지냈던 김상굉의 아우다. 광산 김씨 사계沙溪의 후손으로, 퇴어退漁 김진상이 그 종조從祖이고, 여우汝友(자字) 김열택金說澤이 그 종숙이며, 치오穉五(자字) 김상정金相定이 그 종형이다. 김무택에게는 족질뻘이 된다. 이인상은 김무택의 숙부인 김진상을 아주 존경했으며, 그와 함께 태백산과 경북 일대를 함께 유람한 적도 있다.[9] 이인상은 또한 김열택, 김상정과도 친분이 있었다. 김상굉의 요절

8 본서, 〈병국도〉 평석 참조.
9 본서, 〈추림도〉와 〈구학정도〉 평석 참조. 또 『서예편』의 '9-5 중용 제33장'도 참조.

후 이인상은 김상악을 위시한 광산 김씨 일족과 두루 친밀한 관계를 유지했다.

김무택은 이인상이 만년에 가장 가깝게 지낸 벗의 한 사람이다. 이인상의 20대 후반 무렵 형성되기 시작한 단호그룹 내에서 이인상과 가장 가까웠던 인물로는 이윤영, 송문흠, 오찬, 김무택, 윤면동을 꼽을 수 있다. 이중, 오찬은 1751년 11월 귀양지에서 세상을 뜨고, 송문흠은 1752년 12월에 세상을 버렸다. 1754년 당시 이윤영은 단양의 사인암에 은거중이었다. 사정이 이러했으므로 이 시절 이인상이 늘 왕래하며 노닌 벗은 김무택과 윤면동 두 사람이었다. 더구나 윤면동의 집 탁락관卓犖觀은 현계玄溪에 있어 종강에 있던 이인상의 집 천뢰각天籟閣과 퍽 가까웠으며, 김무택이 세들어 살던 집인 현계玄溪의 탁식헌濯息軒 역시 그 지척에 있었다.[10] 세 사람은 모두 화훼를 키우는 데 남다른 취미를 갖고 있었으며, 하루가 멀다고 만나 시를 창수하거나 담소를 나눴다.[11] 이 두 사람은 이인상의 생전에 어떤 벼슬도 한 적이 없었다.[12]

10 김무택, 『淵昭齋遺稿』 제2책의 「余家玄谿, 庭宇卑隘, (…) 遂爲二十一絶, 爲菊一哀, 無以自慰」라는 시 참조.
11 김무택, 『淵昭齋遺稿』 제2책의 「雨晴, 元靈遣騎相邀, 小集子穆卓犖觀」이라는 시 참조.
12 오헌(娛軒) 윤면동은 본관이 해평(海平)이며, 선조 때의 문신인 오음(梧陰) 윤두수(尹斗壽)의 7대손이고, 영조 때 대사헌을 지낸 윤득화(尹得和)의 조카다. 그는 평생을 포의로 살았다. 정조 때 병조 참의를 지낸 벽파(僻派)의 윤면동(尹冕東)은 오헌과 본관은 같으나 윤승길(尹承吉)의 7대손으로 동명이인이다(김수진, 「능호관 이인상 문학 연구」, 13면의 주11 참조). 두 사람은 일절 교섭이 없었다. 『한국인명대사전』(신구문화사, 1967)이나 『국사대사전』(지문각, 1968)의 '윤면동' 항목에는 이 두 인물이 착종되어 있다. 김무택은 이인상 사후 음직으로 선공감 감역을 비롯한 경관(京官)을 3년간 지내다 향리인 옥계(玉溪)로 낙향하였다. 윤면동에 대해서는 그의 문집인 『오헌집』에 수록된 윤명렬(尹命烈)의 「가장」(家狀) 참조. 또 김무택이 경관(京官)을 3년간 지냈음은 『연소재유고』 제2책의 「己丑元宵將作直中, 尹誠中 · 子穆 · 士綱見過, 次前韻」이라는 시와 「庚寅罷官, 歸玉谿庄舍, 閑居無事, 時詠陶靖節歸去來辭. 因以三俓就荒 · 松菊猶存爲韻, 賦八首寄尹友誠中」이라는 시의 제2수 참조.

이인상의 백씨 집과 김무택의 집은 모두 현계에 있었다. 그래서 김무택이 이인상의 백씨 집에서 제야를 보내게 된 것으로 보인다. 흥미로운 것은 김무택이 이인상이 지은 (1)의 시와 동일한 운韻을 사용한 시를 남기고 있다는 사실이다. 다음이 그것이다.

잔경殘經과 옛 장검長劍 평소의 뜻과 어긋나
흰머리만 공연히 등촉에 비치누나.
두려운 건 인근의 닭이 새벽 재촉하는 일이어늘
단지의 술이 해 보내는 이 밤에 부족지나 말았으면.
발묵潑墨으로 소나무 그리니 봄구름이 눅눅하고
감실의 매화 감상하니 시내에 눈이 휘날리네.
이런 일 하며 세모를 함께 보낼 만하나니
시내를 사이에 둔 모옥茅屋에 살며 서로 의지하길 바라네.
殘經古鋏素心違, 白髮空將照燭輝.
只怕隣鷄催曉動, 莫敎罇蟻餞年稀.
松絹潑墨春雲濕, 梅閣看花澗雪飛.
此事猶堪供歲暮, 隔谿茅屋願相依.[13]

「제야에 사장士長[14]의 댁에서 원령과 함께 읊조리다」라는 시 전문이다. 이 시의 제1구 "잔경殘經과 옛 장검長劍 평소의 뜻과 어긋나"(殘經古鋏素心違)는, 이인상의 시구 중 "늙어 가니 칼과 책은 장지壯志를 접게 되

13 김무택, 「除夕, 士長宅與元靈共賦」, 『淵昭齋遺稿』 제2책.
14 이인상의 형인 이기상의 자다.

고"(老去劒書抛壯志)[15]와 의취意趣가 통한다. '검서'劒書, 즉 '칼과 책'은 재야에 있는 선비가 세상에 대해 품고 있는 포부라든가 아직 실현하지 못한 커다란 뜻을 암유할 때 종종 쓰는 말이다. 이런 포부와 뜻을 이루지 못한 채 늙어 갈 때, 흔히 '검서를 저버렸다'는 표현을 쓴다. 그러므로 김무택의 시 제1, 2구는, 아무 이룬 것도 없이 그만 노쇠해져 버린 자신의 처지를 되돌아보며 내뱉은 회한에 찬 말이다. 이 시의 제7, 8구는, 이런 상황에서 서로 함께 의지해 노년을 보내자는 희구希求를 표현하고 있다.

그런데 주목되는 것은 이 시의 제5구 "발묵潑墨으로 소나무 그리니 봄구름이 눅눅하고"(松絹潑墨春雲濕)라는 구절이다. 이인상이 이날 밤에 수묵으로 소나무를 그렸음을 증언하는 말이다. '봄구름이 눅눅하고'는 꼭 봄구름을 그렸다기보다는 춘의春意[16]가 느껴진다는 뜻을 수사적으로 표현한 말로 여겨진다. 흥미로운 것은, 그림을 그리는 현장에 있었던 김무택은 이 그림에서 봄을 떠올리고 있으며, 비감悲感이라든가 적막함 같은 것을 느낀 것 같지는 않다는 사실이다.

모든 텍스트가 그러하듯 그림 역시 텍스트로서의 다층성多層性과 다의성多義性을 갖는다. 따라서 해석을 꼭 한 방향으로 귀일시킬 필요는 없으며, 그럴 이유도 없다. 김무택의 이 시구에서 문득 그런 생각을 하게 된다. 하지만, 그림이 그려진 상황—그것은 심리적 상황일 수도 있고, 이념적 상황일 수도 있으며, 사회적 상황일 수도 있고, 전기적傳記的 상황

15 「翼日與諸公入北營, 志感」(『뇌상관고』 제2책)의 제2수 제3구에 해당한다. 시 전문을 보이면 다음과 같다: "轅門綠水響微微, 勸客投壺告箭稀. 老去劒書抛壯志, 時平丘壑玩戎機. 掛弓峻石花交映, 綏帶雕欄雲廻飛. 惆悵皇壇多古朴, 春來禽鳥欲何依?"
16 이 단어는 본문에 인용된 이인상이 지은 (1)의 시 제5구 "단지의 술이 익으매 봄뜻을 쏟고"(罇酒蟻添春意瀉)에 보인다.

일 수도 있다—을 우리가 되도록 많이, 그리고 정확하게 알면 알수록 텍스트에 대한 '오독'의 가능성은 그만큼 줄어든다. 역으로 이를 재구再構하려는 노력을 기울이지 않거나 설사 노력한다 할지라도 허술하거나 부실할 경우 텍스트에 대한 자의적·인상적 해석의 가능성은 그만큼 높아지게 된다. 특히 이인상처럼 시문을 많이 남겼고, 시화일여詩畵一如의 높은 경지를 구현해 보였으며, 독특한 문예적·이념적 그룹을 형성해 시대에 맞선 문제적 지식인인 경우 더욱 그러하다.

다시 이인상의 시 (1)로 돌아가 보자. 이 시의 제3구 "어머니 수壽를 비니 그 모습 환하고"(禱迎親壽韶顏頎)와 제7구 "새 옷 입고 춤추는 아이들에 웃으며"(新衣笑許兒童舞)로 볼 때, 이인상의 집안 분위기는 퍽 밝아 보인다.[17] 앞에서도 언급한 바 있지만, 이인상은 이 해 종강의 새 집에 입주하였다. 그러니 당시 경제적 형편도 그런대로 괜찮았다고 할 수 있을 터이다. 문제는 이 시의 제4구와 제8구다. 제4구는, 시절을 근심하다 보니 머리가 자꾸 빠져 흰머리조차 얼마 남지 않았다는 뜻이다. 제8구는, 병들고 늙은 나는 이제 책에 의지해 여생을 보내겠다는 뜻이다. 책에 의지해 여생을 보내겠다 함은, 다시 학인學人으로서의 자세를 가다듬어 성현의 가르침에 따라 끝까지 자신을 지키며 세상을 살아가겠노라는 다짐에 다름아니다. 이인상은 이 그림을 그린 지 얼마 되지 않아 쓴 어떤 시에서도 "거침없이 말하며 조정의 정책을 걱정하고"(放言憂廟算)[18]라며 이른바 '시절 근심'을 내려놓지 않고 있다.

17 게다가 이인상 형제는 모친의 고희를 눈앞에 두고 있었다. 이인상 모친의 생신은 음력 정월 초여드레였다. 이 점은 『뇌상관고』 제2책에 실린 시 「萱堂睟辰」 참조.

18 「將入丹峽, 過金子叔平田舍, 因與同行, 中路分手」, 『뇌상관고』 제2책. '숙평'(叔平)은 김탄행(金坦行)의 자다.

필자는 이 그림을 바로 이 두 시구와 관련지어 독해할 필요가 있지 않은가 생각한다. 즉, 이인상은 십수 년 만에 다시 포의로 돌아왔고, 친한 벗들 중 일부는 이미 죽어 이제 젊은 시절의 아회雅會는 과거의 일이 되어 버리고 말았으며, 스스로도 늙고 병들어 세상으로부터의 고립감은 더욱 깊어져 유독幽獨의 감정이 더욱 커졌지만, 그럼에도 깐깐하고 꼿꼿한 태도를 견지하면서 자신이 추구하는 이념과 가치를 끝까지 고수하고자 하는 자세가 이 그림에 담겨 있다고 판단된다. 소나무 수간의 견고하고 곧은 모습, 각이 진 왼쪽 가지,[19] 반석 위에 홀로 앉아 오연히 먼 곳을 바라보는 인물의 시선 등에서 그 점이 확인된다. 소나무와 바위 여기저기에 툭툭 찍어 놓은 짙은 태점苔點은 취흥에 그린 이 작품의 솔의성率意性을 보여주는 게 아닐까 한다.

그런데 이인상의 소나무 그림은 이 그림처럼 꼭 만년작에서만 유독幽獨이 느껴지는 것은 아니다. 김순택이 이인상의 그림에 붙인 다음 제화題畵를 보자.

하늘은 안개 자욱하고
구름이 다하지 않은 먼 산봉우리.
붓을 놀리니 자태가 각이各異한데
의취意趣 유독 비범하여라.
맑은 소沼는 고정孤亭에 가깝고
창애蒼崖에는 늙은 나무가 거무스레하네.

19 이 그림의 각이 진 왼쪽 가지는 〈설송도〉 우측 하단의 가지와 유사성이 있다.

쓸쓸히 바위에 의거한 자

송뢰松籟를 앉아서 듣네.

空翠濛濛合, 遙岑不盡雲.

揮毫各異態, 立意獨無羣.

澄沼孤亭逼, 蒼崖老樹曛.

蕭然據石者, 松籟坐來聞.[20]

「또 원령의 그림에 제題하다」라는 시 전문이다. 창작 시기는 정확히 알 수 없지만 1741년 이전에 쓰인 것은 분명하다.[21] 만일 1741년에 쓰인 시라고 한다면 이인상은 이 그림을 32세 때 그린 게 된다. 이 그림은 〈송하독좌도〉와 비록 제재와 형태는 다르지만, 한 인물이 바위에 앉아 있고, 소나무가 그려져 있음은 통한다. 소나무가 그려져 있다는 것은 '송뢰'라는 말에서 알 수 있다. '송뢰'는 소나무에서 나는 바람 소리를 일컫는 말이기 때문이다.

이 제화시의 제7구와 제8구가 자아내는 고적감孤寂感은 〈송하독좌도〉의 그것을 연상케 한다. 이 고적감으로부터 고고함이 나온다. 또한 이 고적감 속에는 진세塵世와의 거리, 혹은 세상과의 긴장이 함축되어 있다. 이처럼 이인상은 젊은 시절에도 쓸쓸한 한 인물과 소나무로 구성된 이런 유의 그림을 그렸던 것을 알 수 있다.

이 제화시에서 읊은 것처럼 〈송하독좌도〉의 인물 역시 홀로 '송뢰'를

20 김순택, 「又題元靈畵」, 『志素遺稿』 제1책.
21 『지소유고』 제1책의 이 시 다음에 나오는 시 「辛酉踏靑日, 與元靈·元博遊南磵, 拈韻同賦」에 '신유'(1741)가 명기되어 있는 데서 그 점을 알 수 있다.

듣고 있는 건 아닐까. 이인상의 다음 시는 송뢰가 인물의 심사心思와 연관되어 있음을 보여준다.

근심이 한밤중에 일어나누나
장차 멀리 약속한 곳에 가야 할 듯이.
뭇 움직임이 그치는 것을 보나니
일양一陽이 더디게 돌아옴을 가만히 애석해하네.
바람 부니 소나무 소리 무겁고
달 흐르니 산에 비친 그림자 따라 흐르네.
愁思交中夜, 如將赴遠期.
正看羣動息, 潛惜一陽遲.
風會松聲重, 月移山影隨.[22]

③ 이 그림은 비록 화제는 적혀 있지 않지만 당나라 시인 왕유王維의 시구 "科頭箕踞長松下, 白眼看他世上人"(맨머리에다 두 다리를 뻗은 채 높은 소나무 아래 앉아/세상 사람들을 백안으로 보노라)[23]을 염두에 두고 그린 것으로 생각된다. 조영석趙榮祏과 이재관李在寬도 왕유의 이 시의 시의詩意를 그린 그림을 남기고 있다.[24]

이 그림에는 간단한 관지만 있을 뿐 이인상의 인장이 찍혀 있지 않다.

22 김순택, 「元靈和」, 『지소유고』 제1책.

23 왕유, 「與盧員外象, 過崔處士興宗林亭」, 『王右丞集』. 시 전문을 보이면 다음과 같다: "綠樹重陰蓋四隣, 青苔日厚自無塵. 科頭箕踞長松下, 白眼看他世上人."

24 조영석, 〈송하처사도〉(松下處士圖), 선면(扇面), 지본담채, 20.3×53.5cm, 개인; 이재관, 〈송하처사도〉, 지본채색, 138.8×66.2cm, 국립중앙박물관.

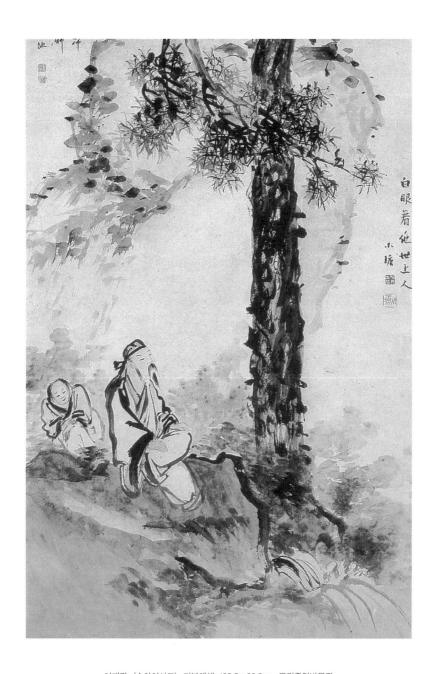

白眼看他世上人

小塘

이재관, 〈송하처사도〉, 지본채색, 138.8×66.2cm, 국립중앙박물관

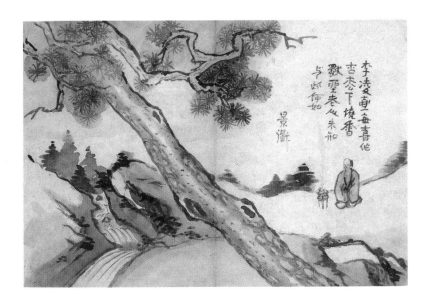

윤제홍, 〈송하소향도〉, 지본수묵, 28.5×43.1cm, 개인

아마도 제야에 술을 마시다가 즉흥적으로 그렸기 때문이 아닐까 짐작된
다. 하지만 관지의 글씨는 늘 보던 이인상의 필체 그대로다.

4 이인상의 후배 화인畵人인 윤제홍尹濟弘(1764~1844 이후)은 이인상을
존경하여 그 필의筆意를 본뜬 그림을 여러 폭 남겼다. 윤제홍의 〈송하소
향도〉松下燒香圖는 이인상이 그린 〈송하독좌도〉
와 분위기가 닮았다.

이 그림에는 다음과 같은 관지가 붙어 있다.

李凌壺, 每喜作古松下燒香獨坐老人, 未
知與此何如.

景道.

〈송하독좌도〉 관지

우리말로 옮기면 다음과 같다.

> 이능호는 매양 고송古松 아래에서 향을 피운 채 홀로 앉아 있는 노
> 인을 그리기를 좋아했는데, 나의 이 그림과 비교하면 어떠한지 모
> 르겠다.
> 경도景道.[25]

화면의 전면에 부각시킨 비스듬히 누운 소나무에 의해 형성된 구도가
특이하다. 비록 이인상의 화필이 보여주는 것과 같은 기골氣骨은 없다
할지라도 그림·글씨·문장 모두에 아취가 있다.
윤제홍은 〈옥순봉도〉도 그렸는데, 이 그림에는 다음과 같은 관지가 적
혀 있다.

> 余每游玉筝峯下, 切恨壁底无茅亭, 近日得仿李凌壺帖, 卽此本
> 倘爲余洗恨乎?

우리말로 옮기면 다음과 같다.

> 나는 매양 옥순봉 아래에서 노닐었는데, 절벽 밑에 모정茅亭이 없
> 는 게 몹시 한스러웠다. 이즈음 이능호의 화첩을 본떴거늘[26] 이 그

25 윤제홍의 자다.
26 윤제홍의 이 그림은 이인상의 〈구담초루도〉와 통하는 데가 있다. 옥순봉 왼쪽에 있는 물 위
의 모정이 특히 그러하다.

윤제홍, 〈옥순봉도〉
(《指頭山水圖》 8폭 중
제3폭), 지본수묵, 67.3×
45.4cm, 삼성미술관 리
움

림이 혹 나의 한恨을 씻어 줄는지.

옥순봉을 두 개의 돌기둥으로 변형하여 그렸으며, 정자도 그려 넣었다
(이 정자는 이인상이 즐겨 그린 수루水樓의 모양이다). 원경遠景도 실제
풍경과는 무관하다. 이처럼 이 그림은 실경에 구애되지 않은 사의적寫意
的 본국산수다. 이인상의 화법畵法을 체득했다 할 만하다.

윤제홍의 〈창하정망구담도〉蒼霞亭望龜潭圖에는 다음과 같은 화제와
관지가 적혀 있다.

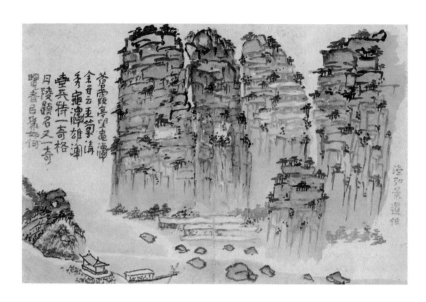

윤제홍, 〈창하정망구담도〉, 지본수묵, 28.5×42.5cm, 개인

蒼霞亭望龜潭.

余嘗云: "玉筍淸秀, 龜潭雄渾, 壺天特一奇格, 丹陵題名又一奇",

覽者以爲如何.

"蒼霞亭望龜潭"(창하정에서 구담을 바라보다)은 화제다. 그 밑의 관지를
우리말로 옮기면 다음과 같다.

나는 일찍이 "옥순봉은 청수淸秀하고 구담봉은 웅혼하여 선경仙境
으로서 특별한 하나의 기격奇格이며, 단릉이 거기에다 새긴 이름의
글씨 또한 하나의 기奇이다"라고 말한 적이 있다. 보시는 분들은 어
찌 생각하시는지.

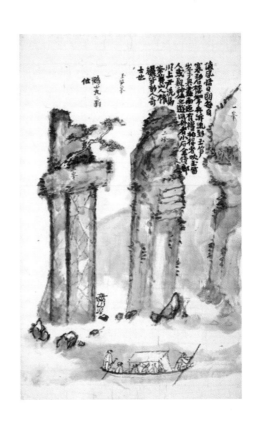

윤제홍, 〈옥순봉도〉(《학산구구옹첩》鶴
山九九翁帖[27] 所收), 지본수묵, 58.5×
31.6cm, 개인

윤제홍은 죽기 직전에 또 〈옥순봉도〉를 그렸다. 이전에 그린 〈옥순봉
도〉는 정자가 있고 석주石柱가 둘인데, 이 그림에는 정자가 없고 석주가
셋이다. 흉중의 심상心象을 그린 것이기에 이런 차이는 중요하지 않다.
이 그림에는 다음과 같은 관지가 적혀 있다.

27 '학산'(鶴山)은 윤제홍의 호이고, '구구옹'(九九翁)은 81세의 노인이라는 뜻이다. 윤제홍
이 81세 때 제작한 서화첩이라서 《학산구구옹첩》이라 이름했다. 『그림과 책으로 만나는 충북의
산수』(국립청주박물관, 2014), 95면 참조.

值風恬日朗, 每自寒碧樓, 挐舟泝流到玉笋峯, 興盡而返. 有權伯
得者, 吹玉笛, 人或疑神仙之遊. 同舟者, 小石金侍郎、川上尹洗
馬、多茀山人權纚, 皆韻人奇士也.

　　鶴山九九翁作.

우리말로 옮기면 다음과 같다.

바람이 고요하고 햇빛이 좋은 날을 만나면 매양 한벽루에서 배를
저어 강물을 거슬러 올라가 옥순봉에 이르렀다가 흥이 다하면 돌아
오곤 했다. 권백득이라는 자는 옥적玉笛을 불었는데, 사람들이 혹
신선들이 노니는 것인가 의심하였다. 같이 배를 탄 사람은 소석小石
김 시랑金侍郎,[28] 천상川上 윤 세마尹洗馬,[29] 다불산인多茀山人 권리
權纚[30]인데, 모두 운인韻人이요 기사奇士였다.

　　학산鶴山 구구옹九九翁이 그리다.

이인상의 그림은, 그 그림만 격조와 운치가 있는 것이 아니라 그림에
써 넣은 제사나 관지 또한 그윽한 깊이와 여운이 있다. 조선 시대 화가를
통틀어 이인상만큼 절제되어 있으면서도 내면적 향기와 그윽한 기품이
담긴 제사와 관지를 쓴 사람은 없다. 화가들의 제사와 관지는 대부분 의
외로 진부하거나 상투적이다. 하지만 이인상은 다르다. 이는 그의 존재

28　'소석'은 호이고 '시랑'은 벼슬 이름인데 누군지는 미상이다.
29　'천상'은 호이고 '세마'는 벼슬 이름인데 누군지는 미상이다.
30　'다불산인'은 호이고, 권리는 성명 같은데, 자세한 것은 알 수 없다.

깊이 때문이기도 하겠지만 그의 남다른 문예적 감수성 때문이기도 할 터이다. 이인상의 이런 면모를 꿰뚫어 본 인물은 이서구였다.

> (능호의 – 인용자) 제화題畵의 말은 늘 맑고 깨끗함이 많아 아취가 있으니 우리나라 화가들의 상투어를 멀리 벗어났다.[31]

윤제홍은 그림에 있어서만이 아니라 관지에 있어서도 이인상을 배우고자 한 것으로 보인다. 그래서 비록 이인상의 관지만큼 절제된 문장 속에 깊은 함축을 담지는 못했다 할지라도 그 나름의 아취를 보여준다.

31 "其題畵之辭, 每多淸瀟有趣, 逈出我東畵家常套."(이서구, 『書鯖』, 오세창 撰 『槿域書畵徵』 권5, 185면 所引)

36. 둔운도屯雲圖

그림의 오른쪽 상단에 다음과 같은 관지가 보인다.

獄署雨中初臨, 不畏紙潘墨敗, 意翠軒詩'醉後作字如屯雲', 正類
此幅, 爲之一笑. 元靈書.

우리말로 옮기면 다음과 같다.

우중雨中에 전옥서典獄署로 처음 출근해 종이에 물이 넘치고 먹이
썩는 것을 꺼리지 않았다. 생각건대 읍취헌挹翠軒의 시구 "취한 후
에 글자를 쓰니 둔운屯雲과 같네"가 참으로 이 그림과 비슷해 이 때
문에 한번 웃는다. 원령이 쓰다.[1]

1 유홍준·이태호 편, 『遊戲三昧: 선비의 예술과 선비취미』, 166면에 실려 있는 이 관지의 판
독과 번역에는 다음에서 보듯 오류가 적지 않다: "獄暑雨中 初臨子 畏紙潘畢敗 意翠軒詩 醉
後作字 如屯雲 正類此幅 爲之一笑 元靈書(깊은 산 장맛비가 내리는 가운데 처음 그대에게
갈 때 종이와 먹물이 다 못쓰게 될까 두려웠습니다. 취헌시를 쓰고 싶었으나, 취한 뒤에 글씨를
쓰니 마치 뭉게뭉게 진을 친 구름과도 같았으니, 바로 이 화폭과 같습니다. 한번 웃어 주십시오.
원령 씀.)"

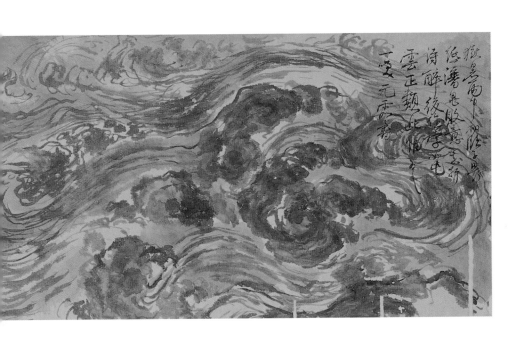

〈둔운도〉, 지본수묵, 26×50cm, 개인

'전옥서'는 형조의 지휘를 받아 피의자를 수감하던 관청으로, 지금의 구치소와 같다. 현재의 종로구 서린동 영풍문고 앞 도로 쪽 화단에 있었으며, 부근에 의금부가 있었다. 의금부는 관원이나 양반 출신의 범죄자와 대역죄인大逆罪人을 담당한 데 반해, 전옥서는 주로 상민常民 출신의 일반 범죄자를 담당했다. 관원은 형방승지刑房承旨가 겸임하는 부제조副提調 1인, 주부(종6품) 1인, 봉사(종8품) 1인, 참봉(종9품) 1인이었고, 그 밑에 서리書吏와 나장羅將 약간명을 두었다.

관지 중 '종이에 물이 넘친다'는 말이 보이는데, 물을 많이 머금은 붓을 사용한 것을 이른다. 아닌게 아니라 이 그림은 구름의 질감과 동세動勢를 표현하기 위해 물을 아주 많이 써 습윤濕潤한 느낌이 강하다.

이 그림에는 담묵과 농묵이 다 구사되었는데, 담묵만이 아니라 농묵에도 물기가 많다. 그러니 농묵 역시 갈묵渴墨이나 초묵焦墨과는 다르다. '먹이 썩는다'는 것은 먹을 많이 쓴 걸 말할 터이다.

'읍취헌'은 연산군 때의 시인 박은朴誾의 호다. 관지에 언급된 "취한 후에 글자를 쓰니 둔운屯雲과 같네"(醉後作字如屯雲)라는 시구는 박은의 문집인 『읍취헌유고』 권3에 실린 칠언율시 「10월 17일 밤, 내가 우암寓庵에 들러 통음痛飮하고 연시聯詩² 네 편을 지었다. 이튿날 그 운韻을 좀 덜어 이 시를 읊어 어젯밤의 일을 추기追記해서 우암에 부친다」³의 맨 끝 구절을 이른다.⁴ '둔운'屯雲은 잔뜩 뭉쳐 있는 구름을 말한다.

이인상은 영조 15년인 1739년 7월 28일 종9품의 북부 참봉에 보임됨

2 여러 사람이 구(句)를 돌아가며 읊으면서 시를 짓는 것을 이른다.
3 「十月十七日夜, 余過寓庵劇飮, 聯詩四篇. 明日, 頗省其韻, 賦此詩追記其事, 寄寓庵」, 『挹翠軒遺稿』 권3.
4 『읍취헌유고』에는 "醉中書字若屯雲"으로 되어 있어 글자에 약간의 출입이 있다.

으로써 처음 벼슬길에 나섰다.[5] 그리고 그 이듬해인 1740년 윤6월 2일에 사옹원司饔院 봉사에 보임되나 서얼이라는 이유로 5일 뒤 환차換差되었다. '환차'란 관직이나 근무지를 바꾸어 임명하는 것을 말한다. 그리하여 이인상은 15일 뒤인 윤6월 22일 전옥서 봉사인 서유상徐有常과 상환相換되었다. 즉 서유상이 사옹원 봉사로 오고, 이인상은 전옥서 봉사로 옮겨 갔다.[6] 다음은 『승정원일기』에 보이는, 이인상을 환차하기를 아뢰는 말이다.

> 또 아뢰었다. "접때 도목정사都目政事의 사옹원 봉사 이인상은 (북부 참봉의 – 인용자) 임기가 차서 의망擬望에 올라 낙점落點되었으나 이전부터 본원本院(사옹원을 말함 – 인용자)의 관원은 품계가 낮은 사람은 맡지 못했사옵니다. 이인상은 서얼이니 그대로 있게 해서는 아니되옵니다. 다른 관서의 봉사와 환차하는 것이 어떻겠사옵니까?" 윤허하는 전교傳敎를 내렸다.[7]

사옹원은 임금의 식사와 궁중의 음식에 관한 일을 맡아본 관청으로, 도제조都提調 1인, 제조 4인, 부제조 5인을 관원으로 두었다. 사옹원은 정3품 아문衙門이고, 전옥서는 정6품 아문이었다. 이 자료에서 알 수 있듯 이인상은 처음에 사옹원 봉사에 보임되었으나, 품계가 낮은데다 서얼

5 이 점은 본서, 〈산거도〉와 〈수석도〉 평석에서 언급된 바 있다.
6 이상의 사실은 『승정원일기』 영조 16년 윤6월 2일·7일·22일 기사 참조.
7 "又啓曰: '頃日政, 司饔院奉事李麟祥, 以仕滿次第備擬受點, 而自前本院官員, 秩卑之人, 不得爲之矣. 李麟祥旣是庶孽, 則不可仍在, 他司奉事中換差, 何如?' 傳曰: '允.'"(『승정원일기』 영조 16년 윤6월 7일 기사)

이라는 이유로 며칠 후 전옥서 봉사로 관직이 바뀌었다. 서얼 차대差待를 받았으니 이인상으로서는 퍽 서러웠을 터이다. 당시 이인상은 31세였다.

이인상이 전옥서 봉사와 환차된 게 윤6월 22일이니, 이인상이 전옥서에 처음 출근한 건 아마도 바로 이날이었을 터이다. 관지 중에, "우중雨中에 전옥서典獄署로 처음 출근해"라는 말이 보이는데,『승정원일기』에는 이날 날씨를 '조우석청'朝雨夕晴으로 기록해 놓고 있다. 이틀 전인 20일부터 비가 내리기 시작해 전날인 21일은 오전에 비가 내리고 저녁에는 개었으나, 이날 오전에 다시 비가 내렸던 것이다.

이렇게 본다면 이 그림은 이인상이 1740년 윤6월 22일 오전 전옥서로 첫 출근해 관사官舍에서 바라본 우중雨中의 하늘을 그린 것이라 할 것이다. 하늘은 장마로 잔뜩 찌푸려 있으며, 구름의 움직임은 마치 전장戰場에서 군마軍馬가 내달으며 서로 뒤엉겨 싸우는 것처럼 급박하고 사납다. 이인상의 그림은 정적인 것이 대부분이다. 이 그림처럼 동적이고, 숨가쁘고, 불안하고, 격정적인 그림은 유례를 찾을 수 없다. 이 점에서 이 그림은 아주 특별한 그림이라고 하지 않을 수 없다.

이런 특별한 그림이 그려진 데에는 그만한 사정이 있다고 봐야 하지 않을까? 당시 이인상이 바라본 하늘이 마침 그러했으므로 그것을 모사해 그리다 보니 그리 된 것일 뿐이라고 말함은 창작 주체의 내면에 대한 고려를 결缺하고 있다는 점에서 피상적이라 할 것이다. 이 그림의 형상은 당시 이인상의 내면풍경과 무관하지 않다고 보아야 할 터이다. 즉, 인사 과정에서 겪은 차별 대우에 대한 이인상의 '불평지심'不平之心이 이 그림에 표출되어 있다고 생각된다. 우측 가운데 보이는, 농묵으로 처리된 장마 구름의 중심부는 이인상의 울결鬱結한 마음을 보는 듯하며, 그 주위의 소용돌이치며 퍼져 나가는 구름의 기세에서는 이인상의 분념憤念

을 대하는 듯하다.

『뇌상관고』에 수록된 이인상의 20대 시 중에는 서얼 신분의 슬픔을 애상적哀傷的으로 드러낸 시편들이 조금 보인다.[8] 30대에 막 들어선 시기에 그려진 이 그림은, 비록 그 정조情調는 다르다 할지라도, 20대의 그런 시와 연관지어 볼 수 있을 터이다.

하지만 그렇다고 해서 이인상의 시문을, 그리고 이인상의 그림을 온통 서얼의식의 소산으로 설명하는 것은 이인상에 대한 정당한 독법讀法이 못 된다. 그런 독법의 배후에는 인간에 대한 이해 방식의 단순성 내지 피상성이 자리하고 있다. 모든 인간에게는 선천적인 면과 후천적인 면이 있다. 평생 선천적인 것에 갇혀 지내는 사람도 있지만, 그리하여 특수성에 규정되어 버리는 사람도 있지만, 학문이나 사상이나 교양의 힘으로, 그리고 스스로의 분투를 통해, 선천적인 것의 제한성을 극복해 가며 새로운 후천적인 면모를 열어 보이는 사람도 없지 않다. 이런 사람은 비록 '특수'에서 출발했지만 '특수'를 지양止揚해 더 넓은 '보편'의 세계로 나아갔다 할 수 있을 것이다. 그러므로 문학과 예술을 연구할 때 작가의 신분이나 계급은 당연히 유의되지 않으면 안 되지만, 그렇다고 해서 그의 모든 활동과 의식 세계와 작품적 성취를 무조건 그리로 손쉽게 '환원'해서도 안 될 일이다. 즉 결정론적 환원주의를 경계하지 않으면 안 된다. 인간은 '존재구속적'存在拘束的이지만, '존재구속성'(Seingebundenheit)[9]을

8 『뇌상관고』제1책에 수록된 「두견」(杜鵑)이나 「병국」(病菊)과 같은 작품을 예로 들 수 있다. 「두견」과 「병국」의 전문은 다음과 같다: "哀聲磔磔抱危柯, 山鬼一聽未忍過. 飛到越山聲更苦, 春叢花落月層波."(「杜鵑」) "衰花猶不落, 新花又嚬愁. 晩來風更急, 顚倒不勝秋."(「病菊」)

9 이는 칼 만하임의 용어이다. 칼 만하임, 임석진 옮김, 『이데올로기와 유토피아』(지학사,

뛰어넘고자 하는 면모 또한 갖고 있음으로써다. 이인상은 특수에서 출발했지만 특수에 머물지 않고 어떤 보편의 영역으로 나아간 인간이다.[10] 즉, 양반 집안의 서얼이라는 신분으로 태어났지만 스스로를 고결한 '사土로 정립해 간 인물이다. 인간으로서의 자세에 있어서건, 그 문제의식에 있어서건, 이 점이 이인상의 남다른 점이며, 동시대의, 그리고 후대의, 다른 서얼들과 크게 다른 점이다. 이인상이 그럴 수 있었던 것은 본인의 삶의 태도나 자세와도 관계가 있지만, 그가 사귄 벗들의 추장推奬과 허여許與, 즉 단호그룹 인물들이 그에게 보여준 깊은 존중심과 인정이 큰 힘이 되었다고 보인다. 적어도 단호그룹의 인물들에게 있어, 특히 이인상과 가장 가까이 지냈던 이 그룹의 핵심 인물들에게 있어, 이인상은 서얼이 아니었으며, 이인상 역시 스스로를 서얼로 의식할 이유가 없었다. 그들에게 중요한 것은 사土로서의 맑은 기품과 이념의 공유였기 때문이다.

『뇌상관고』에는 이인상이 평생 쓴 시문이 거의 다 수습되어 있는데, 20대에 쓴 시문에서조차도 서얼로서의 의식을 보여주는 작품은 그리 많지 않으며, 30대 이후의 시문에서는 서얼로서의 신음소리라든가 불평을

1975), 122면 참조.

10 이 경우 '특수'가 서얼적 고뇌, 분만(憤懣), 감수성에 해당한다면, '보편'은 사대부의 공적 (公的) 문제 설정, 이를테면 위민(爲民), 경국(經國), 제세(濟世), 천하사에 대한 고민 같은 것에 해당할 터이다. 이인상이 '특수'에 머물지 않고 '보편'으로 나아간 것을, 일종의 허위의식이요 자기기만이라고 보는 입장도 혹 있을 수 있다. 서얼로서 서얼의 문제 그 자체에 정직하게 대면하면서 그 모순의 해결과 극복을 위해 노력하는 일 역시 대단히 중요하달 수 있다. 하지만 이인상이 그런 길로 가지 않았다고 비난할 수는 없는 일이다. 길은 하나만 있는 건 아니며, 이인상은 스스로 의미있다고 판단되는 길을 간 것으로 보이기 때문이다. 물론 그 길은 서얼이라고 해서 누구나 갈 수 있는 길도 아니고, 또 반드시 가야 할 길도 아니지만, 어쨌든 이인상이 그 길을 감으로써 문학사·예술사·정신사 방면에서 진경(進境)이 이룩되고 새로운 지평이 열릴 수 있었던 것은 분명하다.

보여주는 것들을 좀처럼 찾기 어렵다.[11] 이 점에서 그는, 그의 벗이기도 했던 서얼 시인 이봉환과는 크게 다르며, 그 시적 세계도 이른바 초림체 椒林體가 아니다.[12] '초림체'는, "괴벽하고 기괴하여 마치 귀신이 울고 도깨비가 웃는 듯"[13]해서 "서얼들의 억울한 기운이 그 괴이한 빛을 솟구치게 한 것"[14]으로 평가되는데, 이인상의 시적 풍모는 비록 시대와 세상에 대한 고심을 담고 있기는 해도, 맑고 격조가 높다. 이인상에게도 서얼로서의 고뇌가 왜 없었겠는가마는, 그는 자신이 받는 차별에 대한 분만憤懣을 토로하는 데 힘을 쏟기보다는 시대라든가 국가와 관련된 문제들과 씨름하며 선비로서의 자세를 정립하고, 삶의 의미와 방향을 찾아 나가는 데 골몰했던 것이 아닌가 여겨진다.

이인상의 시문, 그림, 의식 세계를 거시적으로 이해하는 데 이런 점이 각별히 유의될 필요가 있다고 보지만, 〈둔운도〉가 이인상 의식 심연의 어떤 분만감 내지 격정을 표출하고 있음은 또한 그것대로 직시되지 않으면 안 된다. 이인상의 그림은 일반적으로 극도로 감정을 절제하여 '냉정' 冷情 속에[15] 자신의 심회와 불화감不和感을 표현하는 화풍을 보여주는데, 이 그림은 그런 화풍의 균열을 보여준다. 환로宦路에서의 차대差待에 격

11 서얼로서의 불우의식을 보여주는 시가 전연 없는 것은 아니다. 다만 그것이 상대적으로 미미하다는 사실을 지적한 것이다. '서얼적 자아'는 이인상 자아의 일부인 만큼 소멸될 수 있는 것이 아니다. 이인상의 '서얼적 자아'와 '사대부적 자아'의 관계에 대해서는 박희병, 「능호관 이인상: 그 인간과 문학」, 『능호집(하)』, 471~475면을 참조할 것.

12 김경숙, 『조선 후기 서얼문학 연구』, 60면에서는 이인상을 이봉환·이명계·남옥과 함께 초림체를 구사한 이른바 '초림팔재사'(椒林八才士)의 한 사람으로 꼽고 있으나 근거 없는 주장이다.

13 이규상 지음, 민족문학사연구소 한문분과 옮김, 『18세기 조선 인물지 幷世才彦錄』, 98면.

14 같은 책, 같은 곳.

15 "寄熱腸血心於枯橋冷澹之中."(윤면동, 「祭李元靈文」, 『娛軒集』 권3)

발激發되어 마음속에 꾹꾹 눌러놓은 어떤 분념忿念이 일시에 터져 나와 서일 것이다. 그래서인지 이 그림은 일기가성一氣呵成으로 완성된 것 같은 느낌이 든다.

다음은 1740년 이인상이 전옥서에 근무할 때 지은 시인데, 당시 이인상의 내면을 흘낏 엿볼 수 있다.

우두커니 앉아 밤을 보내나니
어제와 오늘이 같네.
관서官署 남쪽엔 흰 구름 많아
변멸變滅하며 뭉게뭉게 솟아오르네.
이를 바라봄은 어째서인가
마음에 슬픔이 많아서라네.
가을바람 불어 구름을 싹 없애면
반짝반짝 뭇 별이 빛나네.
밤 기운이 나의 정신을 씻으니
이 마음 어찌 그리 진실된지.
몹시 즐거워 일어나 춤을 추니
고등孤燈이 나의 친구로세.

貌然坐窮夕, 昨日如今日.
樓南多白雲, 變滅氣嶙峋.
注目竟何爲? 此懷多悲辛.
秋風一掃空, 燦燦繁星陳.
夜氣濯我神, 此心一何眞.
樂極飜起舞, 孤燈與我親.[16]

「전옥서 숙직 중에 우연히 써서 송사행에게 편지로 부치다」라는 시 전문이다. '송사행'은 이인상의 벗 송문흠을 말한다. 이 시에서도 이인상은 하늘의 '구름'을 바라보고 있다. 그리고 구름과 자기 심중의 슬픔을 결부시키고 있다. 이 경우 '슬픔'은 꼭 자신의 신분적 처지와만 관련되는 것은 아니다. 이인상의 시에서 '슬픔'은 여러 함의를 지니니, 타락한 세상에 대한 슬픔도 있고, 도道가 상실된 현실에 대한 슬픔도 있으며, 이런 붕괴된 세계에서 생계를 위해 어쩔 수 없이 미관말직을 할 수밖에 없는 자신에 대한 연민도 있다. 분명한 것은 이 시에서 이인상이 구름과 자신의 심회를 연관짓고 있다는 사실이다. 적어도 이 점은 〈둔운도〉와 똑같다. 또하나 이 시에서 주목되는 것은 시의 후반부에서 확인되는 이인상의 감정상태의 변화다. 구름이 사라지고 별들이 빛나자 이인상의 마음에는 문득 흥취가 차오른다. 이런 극심한 감정 상태의 기복은 이인상의 예술가적 기질을 잘 보여주는 것이라 말할 수 있지 않을까.[17]

이 그림에는 관지 끝부분에 '이인상인b'가 찍혀 있다.

이 그림은 종래 '와운'으로 불리어 왔다. '와운'은 동아시아 전근대 시기에 별로 쓰지 않던 말이다. 관지를 보면 이인상은 '둔운'屯雲을 그린다고 이 그림을 그린 것이 분명하다. 이인상은 다른 데서도 '둔운'이라는 단어를 쓰고 있다.[18] 본서에서는 이인상의 본래 뜻을 존중하여 이 그림 명칭을 '둔운도'로 바꾼다.

16 「獄司直中偶書, 簡宋子士行」, 『뇌상관고』 제1책.
17 1737년에 쓴 「祭姪子宗碩文」(『뇌상관고』 제5책)의 "嗚呼! 余入金剛, 觀到衆香城之神秀、萬瀑·九淵之清壯, 神瀜意會, 而輒欲起舞"라는 대목에서도 비슷한 면모가 확인된다.
18 "瓶泉不可忘, 碩人有幽築. 白石如屯雲, 清溫瀉寒玉. 激流爲靈湫, 下有長虹伏."(「畵瓶泉亭于宋子士行扇」, 『뇌상관고』 제1책). 이 시는 1739년에 창작된 것이다.

37. 묵죽도 墨竹圖

그림 좌측에 다음과 같은 관지가 보인다.

> 嘗聞東坡, 未嘗攻爲竹石, 特從文與可, 得其一二筆, 妙乃爾也.
> 余醉後筆肆, 不暇作人物山水, 屈伸入微, 欲作篠篁數叢, 以瀉幽
> 鬱, 便成小仙惡筆, 覺¹古人不可及.

우리말로 옮기면 다음과 같다.

> 일찍이 들으니 동파東坡는 죽석竹石을 전공한 적이 없고 다만 문여
> 가文與可를 좇아 한두 폭을 그렸을 뿐이건만 묘함이 그와 같다고
> 한다.² 나는 취한 후에 붓이 거리낌이 없어져 인물과 산수를 그려
> 용필用筆을 미묘하게 할 겨를이 없는지라 대나무 몇 그루를 그려

1　애초 '覺'자 앞에 '便'자를 썼으나 동그라미를 쳐 삭제한다는 표시를 해 놓았다. 앞에 '便'자
가 한 번 나왔으므로 중복을 피하는 게 좋겠다고 판단한 것으로 보인다.

2　이인상은 이 사실을 《고씨화보》를 통해 안 듯하다. 《고씨화보》에 실린 소동파 대그림의 모작
에 붙인 제발(題跋)에 다음과 같은 말이 보인다. "盖當時與文與可交好. 嘗見其稱'文與可作
竹, 意在筆先'等語, 則落筆揮灑之間, 偶得其機神, 故擬摹一二耳."(『中國古畵譜集成』제2
권, 81면)

〈묵죽도〉, 지본수묵, 26×50cm, 개인

우울한 마음을 풀고자 했으나 문득 소선小仙의 악필惡筆이 되고 말았으니, 옛사람에 미칠 수 없음을 깨닫게 된다.

'동파'東坡는 소동파를 말한다. '문여가'文與可는 문동文同을 말한다. 그는 소동파의 벗이며 대나무를 잘 그린 것으로 유명하다. 소동파는 문동에게서 묵죽화를 배웠으며, 문동의 대나무 그림에 많은 제발題跋을 남겼다. '소선'小仙은 명나라의 오위吳偉를 말한다. 대진戴進과 함께 절파浙派의 대표적인 화가로 꼽힌다.

이 글을 통해 이 그림이 취후醉後에 그려진 것임을 알 수 있다. 이 그림은 앞의 〈둔운도〉와 같은 때 같은 자리에서 그려진 것으로 판단된다. 관지를 쓴 붓과 종이가 같은 점이 그 증거다. 그러니 〈둔운도〉도 취흥에 그린 그림이라 할 것이다.

이 관지를 통해 이인상이 사의寫意와 전신傳神을 강조한 소동파의 묵죽화를 높이 치고, 절파의 오위는 낮추어 봤음을 알게 된다.[3] 이인상은 명明의 심주, 문징명 등 이른바 오파吳派의 영향을 받은 문인화가였으니 당연한 일이다.

관지 중에 '우울한 마음'(원문은 '幽鬱')이라는 말이 보이는데, 〈둔운도〉의 평석에서 언급했듯 인사 문제에서 드러난 서얼 차대에서 받은 마음의 상처와 관련될 터이다.

이인상은 우울을 풀기 위해 이 그림을 그렸다고 했지만, 우리는 외려

3 《개자원화전》 초집 제1책의 「청재당화학천설」(靑在堂畵學淺說)의 '파사'(破邪)라는 항목에 "如鄭顚仙·張傷陽·鍾欽禮·蔣三松·張平山·汪海雲·吳小仙, 於屠赤水画箋中, 直斥之爲邪魔, 切不可使此邪魔之氣, 繞吾筆端"이라는 말이 보인다.

이 그림에서 이인상 마음속의 우울과 분만을 목도하
게 된다. 선염渲染을 이용해 그린 배경의 잔뜩 찌푸
린 먹구름과 비를 맞아 한없이 처연한 대나무의 형색
形色에서 그 점이 확인된다.

인장 李麟祥印

첫 출근한 날 오전부터 술에 취해 관서官署에서 내리 두 폭의 그림을
그린 것을 보면 당시 이인상의 마음이 어느 정도로 울결鬱結되어 있었는
지 가히 짐작할 만하다.

〈둔운도〉과 마찬가지로 이 그림에도 관지의 맨 끝에 '이인상인b'가 찍
혀 있다.

38. 수옥정도漱玉亭圖

⊡ 그림의 우측 상단에 '수옥정'漱玉亭이라는 화제畵題가 보인다. 화폭의 이 위치에 화제를 써 놓은 이인상의 작품으로는 이외에 〈구학정도〉와 〈용유상탕도〉가 있다. 이 세 그림은 모두 북한의 평양 조선미술박물관에 소장되어 있으며, 8폭 화첩의 일부로 알려져 있다.[1] 이 화첩의 나머지 그림들도 이인상의 것인지는 현재 확인되지 않는다. 이 세 그림에는 다음과 같은 공통점이 보인다. 첫째, 그림의 크기가 모두 34.0×23.5cm라는 점. 둘째, 그림 우측 상단의 같은 위치에 해서체로 화제를 써 놓았다는 점. 셋째, 인장이 찍혀 있지 않다는 점.

현재 전하는 이인상의 그림 중 이 세 그림 외에도 오른쪽 상단의 이 위치에 화제를 써 놓은 작품으로는 〈은선대도〉와 〈옥류동도〉가 있다. 이 두 그림 역시 본국산수에 해당한다. 하지만 이 두 그림에는 이인상의 인장이 찍혀 있다. 또한 화제의 글씨 서체는 해서가 아니라 예서다.

한편, 도봉산 입구에 있던 소광정昭曠亭 주변의 풍경을 그린 선면화 〈소광정도〉의 경우, 부채의 맨 좌측 중앙에 '소광지관'昭曠之觀이라 쓰고 행을 바꾸어 '원령'元靈이라 써 놓았다.[2]

1 유홍준, 「이인상 회화의 형성과 변천」(『정신문화연구』 19, 1984), 41면; 『화인열전 2』, 96면.
2 본서, 〈소광정도〉 평석 참조.

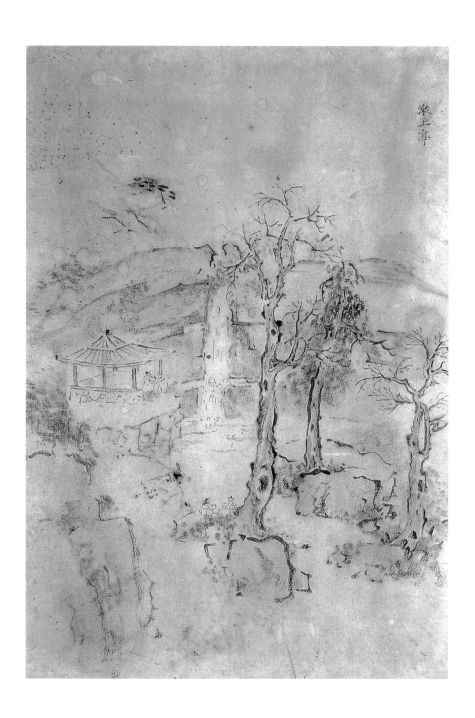

〈수옥정도〉, 지본담채, 34×23.5cm, 평양 조선미술박물관

《삼재도회》의 산수판화 〈황산도〉黃山圖(상)와 〈천태도〉天台圖(하)

이 몇 가지 예를 통해 이인상은, 모든 경우에 그렇게 했다고 생각되지는 않지만, 실경을 그릴 때 지명이나 정자 이름을 화제로 써 놓곤 했음을 알 수 있다. 이는 정선의 본국산수화에 흔히 보이는 방식인데, 그 연원을 소급한다면 명말 청초에 간행된 《삼재도회》三才圖繪나 《해내기관》海內奇觀에 실린 산수판화에 가 닿는다.[3]

선행 연구에서는 이인상이 "자신의 그림의 연원으로 겸재를 꼽고 있"다고 했지만,[4] 이는 자료를 오독한 것으로 여겨진다. 이인상이 금강산 유람을 가는 도중에 읊은 시 「피금정」披襟亭[5]의, "시는 연옹淵翁 뒤에 소리가 끊겼고/그림은 정노鄭老가 처음으로 전신傳神을 했네"(謌詩絶響淵翁後, 畵筆傳神鄭老初)라는 시구는, 이인상이 정선의 화필을 배웠음을 말한 것이 아니라 피금정의 전신傳神이 정노鄭老, 즉 정선으로부터 처음 비롯된다는 사실을 말한 것이다.[6] 바로 앞 구 역시 이인상 자신이 삼연옹三淵翁, 즉 김창흡의 시를 따랐다는 말이 아니라, 피금정을 노래한 절창이 김창흡 이후 없다는 말이다. 그러므로 이 시를 이인상이 정선 그림의 영향을 받았다는 "본인의 고백"[7]으로 해석하기는 어렵다. 그렇기는 하나 정선을 '정노'라고 부르면서—이 경우 '노'老는 '옹'翁과 마찬가지로 존칭이다—단호그룹의 인물들이 특히 추중推重한, 처사적 삶으로 일관한 노론

<hr>

3 《삼재도회》나 《해내기관》에 실린 판화 화면의 여백에 지명이 명시되어 있음은 박정애, 「17~18세기 중국 산수판화의 형성과 영향」, 138면 참조.
4 유승민, 「능호관 이인상 서예와 회화의 서화사적 위상」, 104면.
5 『뇌상관고』 제1책에 실려 있다. 시 전문을 보이면 다음과 같다: "虛舟無檝倚空渚, 高閣泠泠晚籟噓. 長薄雲深幽咮鳥, 澄流日蕩細翻魚. 謌詩絶響淵翁後, 畵筆傳神鄭老初. 人事孰非歸泯滅? 東林禪塔亦成墟."
6 정선이 1711년 제작한 《신묘년풍악도첩》(辛卯年楓岳圖帖)의 한 엽(頁)이 〈피금정〉이다.
7 유승민, 앞의 논문, 104면.

의 정신적 지도자인 김창흡과 병칭하고 있음은 이인상의 정선에 대한 존중심을 보여주는 것이라 할 만하다. 하지만 이인상의 정선에 대한 언급은 이것이 유일하다. 『뇌상관고』를 비롯한 현전하는 자료 어디에도 정선에 대한 더 이상의 언급은 없다. 이로 보아 이인상과 정선은 비록 동시대를 살았기는 하나―이인상의 몰년이 1760년이고, 정선의 몰년은 1759년이다―서로 접촉이 없었다고 생각된다. 비록 이인상은 정선의 그림을 과안過眼하기는 했을 테지만 그와의 교유를 통해 영향을 받은 바는 없다고 해야 할 것이다.

② 수옥정漱玉亭은 문경새재의 서쪽편인 충북 괴산군 연풍면 원풍리에 있던 정자로서, 부근에 수옥폭포가 있다. 이인상이 1749년 초여름에 쓴 「조령 수옥폭포기」鳥嶺漱玉瀑布記[8]라는 글에 의하면, 그는 일생 동안 수옥폭포를 두 번 유람하였다. 한 번은 1737년 가을이고, 또 한 번은 1749년 초여름이다. 이 기문記文 전문을 보이면 다음과 같다.

기사년(1749) 초여름에 주흘관主屹關에서 자고 조령관鳥嶺關을 향해 가서,[9] 교구정交龜亭과 용추龍湫[10]를 보았다. 그리고 몇 리 가서 옛 성문城門을 지났는데, 고개를 들어 문미門楣를 보니 북쪽에는

8 『뇌상관고』 제4책에 실려 있다.
9 문경의 조령 관문 중 제1관문이 '주흘관'이고, 제2관문이 '조동관'(鳥東關)이며, 제3관문이 '조령관'이다. '조동관'은 '조곡관'(鳥谷關)이라고도 한다.
10 '교구정'은 문경새재에 있는 정자로, 신(新)·구(舊) 경상 감사의 인수인계가 이루어지던 곳이다. 조선 시대에 신임 감사의 인수인계는 도(道)의 경계 지점에서 실시되었는데, 그 지점을 '교구'(交龜)라 한다. '용추'는 주흘관과 조동관의 중간 지점에 있으며, 교구정은 용추 앞에 있다.

'조동'鳥東[11]이라 쓰여 있었고, 남쪽에는 '주서'主西[12]라고 쓰여 있었다. 성이 주흘산과 조령 사이에 있기 때문이었다. 서남쪽의 여러 봉우리들이 분주奔注하여 마치 기갑旗甲을 두른 듯했다. 북쪽 봉우리가 특히 장엄하게 하늘 높이 솟아올랐는데, 순전히 돌로만 이루어진데다 산 뒤편에서 누르고 있는지라 눈을 놀라게 하였다. 먼 산 일대가 마치 내달리는 구름이 남쪽으로 조회朝會하는 듯하여 기세가 웅원雄遠하였다.

관문을 지나 고사리古沙里 마을[13]에 이르기까지 대략 20여 리쯤 가다가 길 왼쪽을 따라 남쪽으로 3, 4리 가서 수옥정漱玉亭 폭포를 찾았다. 작은 언덕을 따라 왼쪽으로 가니, 수풀 가운데서 이미 물소리가 콸콸 들렸다. 돌아 들어가 팔백여 걸음을 가니 우뚝한 바위가 서쪽을 향해 굽어 감쌌다. 깨끗하고 깎은 듯한 게 엄연히 병풍을 두른 듯하고 가로로 끊어져 이단二段으로 볼록 튀어나왔는데, 그 왼쪽은 돌 처마[石檐]다. 폭포수가 공중에서 날아와 떨어지는데 마치 드리운 술[垂旒]에 달린 패옥佩玉이 쟁그랑하며 절구질을 하는 듯했다.

바위 중간의 끊어진 곳에 이르면 돌의 형세가 또 한 치[寸]씩 꺾이고 한 자[尺]씩 깎아서 엄연히 계단 같이 여섯 일곱 층이 되는데, 그 형세가 또한 몹시 급했다. 흰 물거품에서 바람이 일어 옥이 부숴지는 듯하고 구슬이 흩뿌려지는 듯했는데, 그 소리가 신골神骨에

11 '조령 동쪽'이라는 뜻이다.
12 '주흘산 서쪽'이라는 뜻이다.
13 지금의 충북 괴산군 연풍면 원풍리에 해당한다. 문경새재의 굽잇길을 따라가다 세 관문을 넘어가면 여기에 닿는다. 이곳에 신혜원(新惠院)이 있었다.

부딪혔다. 물이 평평 돌 위를 흘러가 얼른 작은 웅덩이로 들어가는
데, 그 형세가 둥글고 매끄러웠다. 또 잠시 있다가 물이 불어 긴 웅
덩이가 되었다.

너럭바위가 있는데 높이는 겨우 한 자이고 넓이는 네 자쯤 된다.
일곱 여덟 길[丈] 판판하게 펼쳐지다가 또 꺾여서 서너 자 올라왔는
데, 반듯하게 깎여 가운데가 평평하였다. 그 위에 사람 백 여 명이
족히 앉을 수 있는데, 폭포수가 떨어지는 곳을 정면으로 마주하고
있다.

예전에 정사년(1737) 가을에 비가 내린 뒤 이곳을 지났는데, 폭포
수의 흐름이 한창 거셌으며, 햇빛에 반사되어 문득 나타난 무지개
가 휘황했었다. 고인 물이 물굽이에 넘실대며 가득 차 둥근 못이 되
었고, 아래의 너럭바위와 앞의 웅덩이가 모두 담청색으로 은은히
빛났더랬는데, 유독 폭포를 구경하던 곳은 그때 그대로다.

왼쪽 벼랑에 정자가 있었거늘, 조 도정趙都正 유수裕壽가 건립한
것이다.[14] 정자 위에서 바라보면 폭포수의 원류源流가 대략 십여 길
되었다. 정자는 지금 헐렸는데 아직까지도 섬돌과 주춧돌이 남아
있으니, 사물의 흥폐興廢를 생각함직하다.

이 폭포는 황폐한 산의 소로변小路邊에 있어서 아는 사람이 적다.
그래서 내가 재차 여기서 노닌 것을 기록해 둔다.[15]

14 조유수(趙裕壽, 1663~1741)가 1711년 연풍 현감으로 재직할 때 수옥정을 지었다. '도정'
(都正)이라고 한 것은 조유수가 돈녕부 도정을 지냈기에 한 말이다. 조유수는 동계(東谿) 조귀
명(趙龜命)의 당숙이다. 조귀명의 『동계집』 권2에 실린 「追記東峽遊賞」 중의 '漱玉亭' 참조.
15 「鳥嶺漱玉瀑布記」, 『뇌상관고』 제4책. 이 글은 『능호집』에는 실려 있지 않다. 원문을 보이
면 다음과 같다: "己巳初夏, 宿主屹關, 向鳥嶺關, 觀交龜亭·龍湫, 行數里, 過古城門, 仰見

이 기문을 쓸 당시 이인상은 함양의 사근도 찰방으로 재직중이었다. 이인상은 서울에서 말직末職을 전전하다 8년 만에 처음으로 사근도 찰방이라는 외직에 보임되었다. 찰방은 역인驛人(역리驛吏·역노비驛奴婢 등)과 역마驛馬의 관리, 사객使客의 접대 등 역정驛政을 총괄하는 관직이었다.[16] 이인상은 찰방으로 부임하기 전, 위정爲政에 전념하겠다는 뜻으로 자신이 그린 그림들을 불태워 버렸다. 황경원黃景源의 다음 말이 참조된다.

나의 벗인 이원령은 산수 그리기를 좋아하여 날마다 붓을 잡고 그리기를 싫어하지 않는다. 그런데 급기야 사근도 찰방에 임명되자 자신이 그린 그림을 죄다 꺼내어 불태워 버렸다. 정사政事에 방해가 됨을 걱정한 것이다.[17]

門楣, 北書'鳥東', 南書'主西', 以其在主屹﹑鳥嶺之間也. 西南衆峰奔注如環旗甲, 北峰尤壯嚴薄天, 純石鎔鑄, 從山後厭臨駭目, 遠山一帶如滾雲朝于南, 氣勢雄遠. 度關至古沙里村, 約行二十餘里, 從路左南行三四里, 尋潄玉亭瀑布. 循小岡而左, 叢薄中已聞水聲鏘然, 轉入八百餘步, 有穹石面西彎抱, 净削儼如圍屛, 而橫截爲二疊凸, 其左爲石檐. 瀑水自中空飛下, 垂施鏘珮舂. 到截處, 石勢又寸折尺削, 儼如階級爲六七層, 而勢亦懸急, 素沫生風, 碎玉撒珠, 響憂神骨, 搖曳流堆, 趺入小泓, 勢圓而膩, 又暫溢爲長泓. 有磐石, 高纔一尺, 濶可四尺, 平鋪七八丈, 又折起三四尺, 方削中正, 上可容人百數, 正對瀑落處. 記在丁巳秋, 雨後過此, 瀑流方壯, 日光回薄, 閃虹掣電, 積水汪灣, 平滿爲圓潭, 而下磐前泓, 皆湛碧隱耀, 獨觀瀑處自在矣. 左崖有亭, 趙都正裕壽作之, 在亭上望見瀑水源流, 約爲十餘丈. 亭今毀, 猶有砌礎, 物之興廢可念. 玆瀑在荒山小路邊, 少知者, 故記余之再游.'
16 최근 발견된『沙斤道形止案』(1947년 10월 작성, 문경시 옛길박물관 소장)에 의하면 당시 사근역의 역리(驛吏)는 641명, 역노(驛奴)는 117명, 역비(驛婢)는 90명이었다. 사근역은 함양의 제한역(蹄閑驛), 안음(安陰)의 임수역(臨水驛), 진주의 안간역(安澗驛)·정수역(正守驛)·소남역(召南驛), 삼가(三嘉)의 유린역(有麟驛), 단성(丹城)의 벽계역(碧溪驛)·신안역(新安驛), 의령의 신흥역(新興驛), 산음(山陰)의 정곡역(正谷驛), 하동의 마전역(馬田驛)·율원역(栗元驛)·횡포역(橫浦驛)·평사역(平沙驛) 등 14개 속역(屬驛)을 관할하였는데, 이들 속역의 역인(驛人)까지 계산하면 사근도의 역리는 총 2377명이고, 역노는 총 715명이며, 역비는 총 321명이었다. 임학성,「18세기 중엽 사근도 소속 驛人의 직역과 신분－1747년『沙斤道形止案』의 분석 사례」(『사근도형지안』 발굴 학술대회 발표문, 2017. 6. 9) 중 〈표2〉 참조.

이인문, 〈수옥정도〉, 견본담채, 77.3×45.2cm, 국립중앙박물관

목민관에 임하는 이인상의 자세를 보여주는 증언이라 하겠거니와, 주목되는 것은 이인상이 이런 결심을 하고서 사근역에 부임했다는 사실이다. 이인상은 1747년 7월 사근도 찰방으로 부임한 즉시 『사근도형지안』沙斤道形止案[18]의 작성에 착수했으며, 동년 10월 이를 완성했다. '형지안'形止案은 노비의 내력을 기록한 관아의 문서를 이른다. '사근도형지안'은 사근도에 속한 역리驛吏, 역노驛奴, 역비驛婢, 일수日守[19] 등 호구 장부에 해당하니, 역정驛政의 중요한 기초 자료라고 말할 수 있다. 이 책의 뒷표지 안쪽에는 "奉直郞行沙斤道察訪李"라고 쓴 다음 수결手決을 했다. '봉직랑'奉直郞은 종5품 문관에게 주던 품계品階다. '행'行은 품계가 직책보다 높을 때 쓰는 말이니, 사근도 찰방이 종6품 직책이기에 이리 말했다. 이를 통해 이인상의 당시 품계가 종5품 봉직랑이었음을 알 수 있다.

이인상이 사근도 찰방으로 있을 때 전연 그림을 그리지 않은 것은 아니다. 벗 송문흠에게 보내준 〈조어도〉釣魚圖는 사근도 찰방으로 있을 때인 1748년 1월 24일에 그린 그림이다. 「송자宋子 사행士行을 위해 부채

17 "景源友人李元靈, 喜畵山水, 日執筆揮灑不厭. 及爲察訪沙斤驛, 盡出其畵而焚之, 恐害於政也."(황경원, 「送李元靈序」, 『江漢集』 권7) 이인상은 사근도 찰방으로 재직할 때 선정을 펼친 것으로 알려져 있다. 이 점은 이덕무, 『數樹亭』, 『寒竹堂涉筆(上)』(『청장관전서』 권68 所收)의 "余問老吏, 五六十年來, 何官最善爲政, 吏擧凌壺以對. 蓋書畵文詞之人, 例多不識事務, 若米顚倪迂(미불과 예찬 - 인용자)者, 是也. 凌壺能兼吏治"라는 말에서 확인된다. 또 19세기 헌종 때의 학자인 유신환(兪莘煥)은 서얼 금고(禁錮)의 폐단을 논하면서, 박지화(朴枝華)·송익필(宋翼弼)·양사언(楊士彥)·이인상(李麟祥) 이 4인을 시용(時用)했더라면 백성에 미치는 공리(功利)가 중국 송대의 고관으로 훌륭한 치적을 남겼던 한기(韓琦)나 범중엄(范仲淹)에 못지 않았을 것이라고 했다(「時務篇」, 『鳳棲集』 권5). 자세한 것은 『서예편』의 '13-4 사촌동생 이욱상에게 보낸 간찰'을 참조할 것.
18 저지(楮紙) 필사본으로, 크기는 가로 55.5cm 세로 51.6cm이며, 총 98매다. 각 장마다 관인(官印)이 찍혀 있다. 조병로, 「조선후기 사근역의 운영 및 『沙斤道形止案』의 내용과 성격」, 『沙斤道形止案』 발굴 학술대회 발표문, 47면 참조.
19 지방의 관아나 역에서 잡무에 종사하던 자를 말한다.

『사근도형지안』 제1면, 1747, 楮紙 筆寫本, 51.6×55.5cm, 옛길박물관

奉直郎行沙斤道察訪李 [手決]

「사근도형지안」 뒷표지 안쪽의 수결 부분

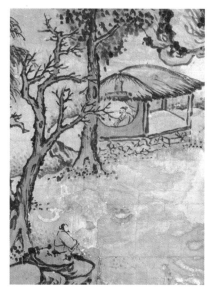

〈초옥도〉 인물 　　　　　　　　　　　〈수옥정도〉 인물

에 그리다」(원제 '爲宋子士行作扇面')[20]라는 글에서 그 점이 확인된다. 이를 통해 이인상이 사근도 찰방으로 있을 때 공무에 전념하기 위해 화필을 잡는 일을 절제했다고는 할지언정 절필을 한 것은 아님을 알 수 있다.

　앞에 인용한 기문에서 이인상은 1749년 초여름에 수옥폭포를 두 번째로 찾았다고 적고 있다. 〈수옥정도〉는 이때 혹은 그 직후에 그렸을 수 있다. 또 하나의 가능성은, 1737년 가을의 수옥폭포 유람을 기념해 이 그림을 그렸으리라는 것이다. 이 경우 1737년 가을이나 그 직후에 그려졌으리라 본다.

20　『뇌상관고』 제4책에 실려 있다.

필자는 후자쪽이 아닐까 생각한다. 그 근거는 첫째, 이 그림은 실경을 토대로 하는데, 그림 속 시후時候는 가을로 판단된다. 잎이 진 나무에서 그 점을 알 수 있다. 둘째, 1749년 당시에는 수옥정이 허물어져 주춧돌만 남아 있다고 했는데, 이 그림에는 수옥정이 그려져 있다. 셋째, 이 그림의 화풍이 이인상의 초기 화풍에 해당한다는 점이다. 이 그림은 이인상이 25세 때인 1734년에 그린 〈초옥도〉[21]와 유사하다. 〈초옥도〉에서는 나무 네 그루가 화폭의 좌측에, 초옥이 화폭의 우측에 배치되었음에 반해, 이 그림에서는 나무가 우측에 정자가 좌측에 배치되었다는 차이가 있기는 하나, 나무와 집의 포치 방식 자체는 기본적으로 같다고 보인다. 또한 두 그림은 수지법樹枝法이 서로 통한다. 〈초옥도〉의 좌측에서 세 번째 낙목落木과 〈수옥정도〉의 두 낙목은 나무의 묘법描法이 상통한다. 호대互對가 되도록 인물을 나누어 앉힌 방식 역시 비슷하다. 뿐만 아니라 일견 산만하고 황량하게 느껴지는 그림의 분위기 역시 상통한다.

이런 여러 가지 점을 고려할 때 이 그림은 1737년 가을 아니면 그 얼마 후에 그린 것으로 봄이 온당할 것이다.

이 그림은 바위와 나뭇잎을 그리는 데 건필乾筆과 초묵焦墨을 사용하여 거칠거칠한 질감이 특별하다. 주목되는 점은 이 그림 인물들의 복장이다. 3년쯤 전에 그린 〈초옥도〉의 인물들은 중국인의 복식을 하고 있음에 반해(이는 《개자원화전》의 인물 묘법을 따른 것이다), 이 그림의 인물들은 갓을 쓰고 있어 조선의 풍색風色이 완연하다. 그래서, 비록 남종화풍으로 그렸기는 하나 본국산수의 풍치가 별스럽다.

21 본서, 〈초옥도〉 평석 참조.

39. 구학정도 龜鶴亭圖

① 그림 우측 상단에 '구학정'龜鶴亭이라는 화제가 보인다. 화첩畫帖의 규격에 맞추느라 무리하게 그림을 재단하는 바람에 화제가 화폭의 가장자리에 쓰인 것처럼 되어 좀 부자연스럽다.

〈수옥정도〉의 평석에서 밝힌 바 있지만 이 그림은 〈수옥정도〉·〈용유상탕도〉와 한 화첩 속에 들어 있고 그림의 크기도 34.0×23.5cm로 동일하다. 하지만 이 그림이 본래 〈수옥정도〉와 같은 크기로 제작된 것은 아닌 듯하다. 화폭 맨 왼쪽의 탑이 절단된 것을 볼 수 있는데 이로 보아 원래 그림의 가로 길이는 좀더 길었을 것으로 여겨진다.

뿐만 아니라 이 그림은 〈수옥정도〉·〈용유상탕도〉'와 달리 화필畫筆이 좀 미숙한 것으로 보아 같은 시기가 아니라 좀더 이른 시기에 제작된 것으로 보인다.

② 구학정은 예안 김씨 백암佰巖 김륵金玏(1540~1616)이 건립한 정자다. 동쪽으로 구산龜山, 남쪽으로 학가산鶴駕山이 바라뵈는 위치에 있어 '구학정'龜鶴亭이라 이름했다. 팔작 지붕의 건물로, 정면 4칸 측면 1칸이었다.²

1 〈용유상탕도〉는 바로 뒤에 검토된다.

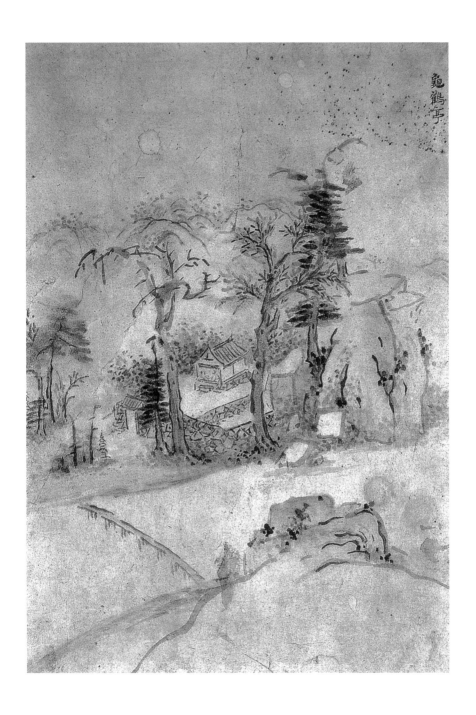

〈구학정도〉, 지본담채, 34×23.5cm, 평양 조선미술박물관

김륵은 선조宣祖 때의 직신直臣으로, 당색은 남인이다. 광해군이 생모 김씨를 위해 궐내에 봉자전奉慈殿을 세우려 하자 극력 반대하다가 삭탈 관직당하자 경북 영주榮州로 낙향하여 이 정자를 지어 소일하였다. 정자는 영주시 가흥리(지금의 가흥동)의 한절마라는 고을 북쪽에 있는 서구대西龜臺 아래에 있었다.[3] 서구대는 모양이 거북처럼 생겼는데, 서천西川이라는 시내를 사이에 두고 동쪽 영주리의 동구대東龜臺와 마주보고 있다. 구학정 부근에는 '무신탑'無信塔이라는 이름의 탑이 있었다.

그림 중, 다리가 놓인 곳이 서천이고, 그 앞쪽의 바위가 동구대이며, 정자 위의 바위가 서구대이다. 정자를 에워싼 돌담과 문 밖의 탑까지 세밀히 그렸다. 나무는, 〈수옥정도〉에서와 같이 실제의 비례감에 맞지 않게 아주 높게 그렸다.[4]

이인상은 1735년 겨울에 퇴어退漁 김진상金鎭商 공을 모시고 충주를 거쳐 경상북도 문경, 구미, 선산, 달성, 안동, 영주를 두루 노닌 뒤, 태백산을 유람하였다. 이때 지은 시들이 『뇌상관고』 제1책에 '남관록'南觀錄이라는 제목 아래 묶여 있다.

이렇게 볼 때 이 그림은 1735년 겨울 아니면 그 직후에 그려졌을 것으로 추정된다. 현재 전하는 이인상의 그림 중 가장 이른 시기의 본국산수라 할 것이다. 그림 속 계절은 겨울로 보이는데, 이는 당시 본 풍경을 그

2 류명희·안유호 역주,『국역 류성룡 시 Ⅲ』(서애선생기념사업회, 2017), 258면의 주1 참조.
3 이 정자는 1988년 김륵의 후손들에 의해 봉화군 봉화읍 문단리 사암 마을로 이건(移建)되었다. 같은책, 같은 곳 참조.
4 권섭은 이인상의 그림에서 나무가 화면 배경의 산보다 높게 그려진 것을 흠으로 보았다("但立此之樹, 例多高出遠山之上, 此木則恐不可爾, 豈隨興縱筆之際, 偶失照管耶.": 「五簇評」, 『玉所稿』雜著三). 권섭의 이 말에는 동의하기 어렵다. 예찬의 그림에도 그런 것이 없지 않다. 요는 화가의 사의(寫意)라는 관점에서 보아야 할 것이다.

렸기 때문일 것이다. 이인상이 당시 여행을 하면서 그림을 그렸다는 사
실은 다음 시를 통해 확인된다.

> 장송長松이 울창하여 구름만큼 높고
> 용이 누운 깊은 못에 파도 소리 들리네.
> 숭정처사崇禎處士의 비석 아직도 있거늘
> 나는 취필醉筆을 휘둘러 그 유거幽居를 그리네.
> 長松鬱鬱參雲高, 龍臥深潭聽雪濤.
> 崇禎處士碑猶在, 我畫幽居奮醉毫.[5]

「낙연落淵을 보고」라는 시 전문이다. '숭정처사'는 표은瓢隱 김시온金
時榲(1598~1669)을 말한다. 병자호란의 국치國恥 이후 안동의 와룡산 아
래 와룡초당을 짓고 40여 년 동안 출사하지 않고 절의를 지킨 남인계 인
물이다. 이인상은 김시온의 출처出處에 깊이 감동하여 그가 은거해 있던
곳을 그림으로 그렸던 것이다.

이 그림의 정자 안에는 두 사람이 마주 앉아 담소를 나누고 있다. 당시
이인상이 이상으로 삼은 인간 타입인, 세상을 떠나 산중에 은거한 처사
들일 것이다. 그림 속의 구학정은 참으로 세상과 절연된 공간처럼 느껴
진다. 그러므로 이 그림은 단순히 실경을 그린 것이 아니요, 변형된 실경
속에 화가 자신의 이상과 심회의 일단을 투사해 놓은 것이라 할 만하다.
이 점에서 이인상의 본국산수는 '실'과 '허'[6]의 대담한 미학적 교융交融이

5 「觀落淵」, 『뇌상관고』 제1책.
6 '허'는 흉회(胸懷)의 상상적 표현을 이른다.

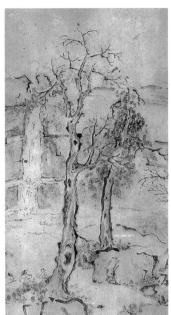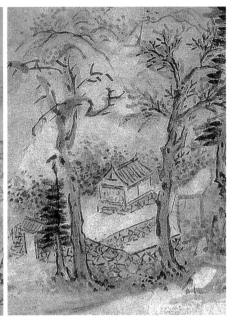

〈수옥정도〉(좌)와 〈구학정도〉(우) 나무

자, 실재와 이념의 창조적인 융합이라 말할 수 있을 터이다.

③ 이인상의 그림에서 나무는 대단히 중요한 표상이다. 그래서 나무를 보면 이인상 그림의 진위를 알 수 있다. 그 형상이 다른 화가의 것과는 판이하게 다를 뿐더러, 그림 내에서 나무가 점하는 존재감이 아주 크다. 이인상의 그림에서 낙목落木은 꼬장꼬장하고 비타협적으로 보인다. 저마다 사연이 있는 것 같고, 꿋꿋하게 삶의 무게를 견디어 온 것 같다. 그러면서도 높고 당당하다. 나무의 이런 표상에는 이인상의 내면과 삶의 지향이 담겨 있다.

그런데 이 그림의 나무에서는 그런 면모가 약여하지 않다. 수간樹幹의

윤곽선은 아직 그리 단단하지 못하며, 수지樹枝의 필선은 예리하지 않다.

나무만 그런 것이 아니라, 산과 바위의 테두리를 그린 필치나 교량을 그린 필치에서도 그런 점이 확인된다.

이런 부족점이 보이기는 하나 그럼에도 그림의 전체적인 분위기는 이인상의 화풍을 구현하고 있으며, 〈수옥정도〉에 성큼 다가가고 있다.

이런 점으로 미루어 이 그림은 초기작의 끄트머리를 점한다 할 수 있을 성싶다. 여기서 일보一步 전진한 그림이 〈수옥정도〉일 터이다. 〈수옥정도〉는 이인상의 중기작으로서, 그의 화풍이 이제 완전히 정립되었음을 보여준다.

요컨대 이 그림은 이인상의 경상북도 유람의 체험이 담겨 있는 작품으로서, 이인상 그림의 발전 과정을 해명하는 데 아주 긴요한 것으로 여겨진다.

40. 용유상탕도 龍游上湯圖

그림 우측 상단에 '용유상탕'龍游上湯이라는 화제가 적혀 있다. 〈수옥정도〉나 〈구학정도〉와 마찬가지로 인장은 찍혀 있지 않다. '용유상탕'의 글씨체는 가느다랗고 해정楷正하여 〈수옥정도〉의 '수옥정'漱玉亭이라는 글씨체와 통한다. 이 점으로 보면 이 두 그림은 동시에 그린 게 아닐까 한다.

이 그림은 선행 연구에서는, 이인상이 함양의 사근도 찰방 재직시 벗들과 마천 쪽으로 해서 지리산에 올랐는데 그때의 체험을 실경으로 그린 것이라고 보았다. 즉 지리산을 그린 그림으로 본 것이다.[1] 그러나 이는 착오로 보인다.

이인상이 금강산을 유람하고 귀가한 것은 1737년 음력 10월로 추정된다.[2] 그런데 이인상은 「조령 수옥폭포기」[3]라는 글에서, 이 해 가을에 수

1 유홍준, 「이인상 회화의 형성과 변천」, 41면;『화인열전 2』, 96~98면.
2 『뇌상관고』 제5책에 실린 「祭姪子宗碩文」의 "歲次丁巳十月丙戌, 瘞姪子宗碩于檜巖先塋之側. 其季父遠游, 不能見其死, 於其葬日爲文, 臨壙而哭之曰: 嗚呼! 余歸何遲, 乃使吾兄獨哭汝之喪耶? 其甚悲也哉! 當余貸人之羸馬, 遠游嶺海也, 室人交笑而止之(⋯)"라는 구절 참조. 한편, 이인상이 금강산 여행을 떠난 것은 늦가을로 추정된다. 이 점은『뇌상관고』제1책에 '동관록'(東觀錄)이라는 제목하에 수습되어 있는 시들 중 금강산으로 향하는 도정(道程)에 지은 시「白鷺洲. 同洪子養之分'洲'字」의 "野菊含晚馥"이라는 구절,「淮陽柏林」의 "凌霜萬幹靑"이라는 구절,「早發花川」의 "風回古木噓殘雪, 日上秋天㳻宿雲"이라는 구절 등을 통해 알 수 있다.
3 본서, 〈수옥정도〉 평석 참조.

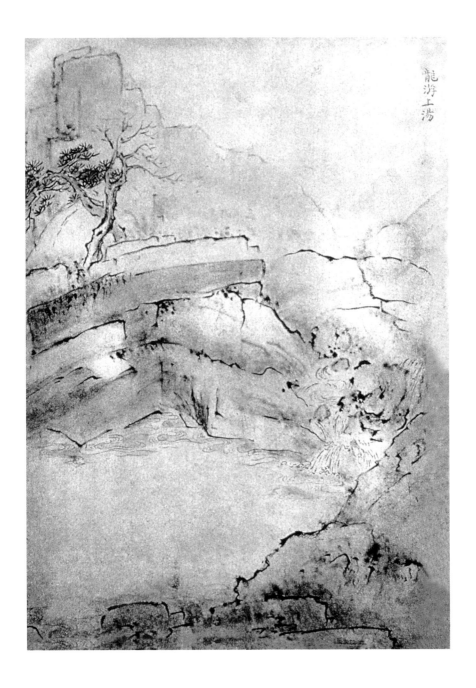

〈용유상탕도〉, 지본수묵, 34×23.5cm, 평양 조선미술박물관

옥폭포를 구경했다고 한 바 있다. 이인상은 늦가을에 금강산 유람을 떠나 초겨울에 돌아왔으므로, 수옥폭포를 구경한 것은 금강산 유람을 떠나기 전이 된다. 아마도 동년 음력 7, 8월께였을 것이다.

당시 이인상은 수옥폭포를 구경한 뒤 지척의 문경새재를 넘어 벗 송문흠의 부친인 송요좌宋堯佐가 건립한 병천정사瓶泉精舍(일명 병천정瓶泉亭)를 찾지 않았나 생각된다. 병천정사의 조성 경위와 그 주변 경관에 대해서는 송문흠의 다음 글이 참조된다.

> 병천瓶泉의 옛 이름은 병천屛川이다. 두 산이 병풍 같다고 해서 그리 이름한 것이다. 그 골짝은 모두 큰 반타석盤陀石들인데, 바위 색이 옥돌처럼 매끈하여 빙설氷雪 같다. 오목하고 볼록하며 물에 잠기기도 하고 물 밖으로 나와 있기도 한데, 구불구불 이어져 물이 그 가운데로 흐르니 영롱하고 기괴하여 뭐라고 형용하기 어렵지만 대략 교룡蛟龍이 서려 있는 자취 같았다. **그래서 또한 용유동龍游洞이라고도 이른다. 물이 바위 사이로 흘러 소沼로 쏟아지는데, 큰 바위가 그 쏟아지는 곳을 덮고 있어 흡사 병의 아가리 같다. 그래서 선군께서 이름을 바꾸어 병천瓶泉이라 하신 것이다.** 그 북쪽 언덕에 정자를 지어 영롱정玲瓏亭이라 하고, 그 가운데에 네 기둥의 방을 두어 빙청실冰淸室이라 했으며, 바깥에 여덟 기둥을 두어 동남쪽은 대청, 서북쪽은 협실夾室로 삼았으니, 총칭해 병천정사瓶泉精舍다. 험준한 도장산道藏山 암벽이 바로 정자 눈앞에 있어 마주하면 그윽하고 고요했으며, 서쪽으로 속리산 여러 봉우리가 운하雲霞 중에 있어 상설霜雪처럼 빛났다. (…)[4]

이 기록을 통해 병천정사 부근의 계곡 이름이 용유동龍游洞임을 알 수 있다.[5] 주목되는 것은 인용문 중 굵게 표시한 부분이다. 그 서술이 〈용유상탕도〉에 모사된 경관과 대략 일치한다. 그러므로 〈용유상탕도〉는 곧 병천瓶泉을 그린 것이라 할 것이다. '상탕'은 위쪽의 소沼를 가리키는 말이다. 아래쪽의 소는 '하탕'下湯이라 한다.

송요좌가 이 정자를 세운 것은 숙종 29년인 1703년이다. 하지만 그 후 건물이 퇴락해 1732년 정자를 허물고 새로 짓기 시작해 익년 봄 완공하였다.[6] 그러니 이인상이 병천정사에 다녀온 것은 적어도 1733년 봄 이후일 터이다. 이인상이 병천을 유람했다는 사실은 그가 지은 다음 시에서 확인된다.

잊지 못할레라 병천을
석인碩人[7]이 그윽한 정자를 세웠지.
흰 바위는 둔운屯雲 같고
맑은 여울은 차가운 옥玉 쏟아 내누나.
세차게 흐르던 물 신령한 소沼가 되어

4 "瓶泉舊名屛川. 以兩山如屛, 故名其堅. 皆大盤陀, 石色瑩滑如冰雪, 窪隆出沒, 盤屈蜿蟺, 水由中行, 玲瓏怪巧, 不可名狀, 略如蛟龍盤攫之跡, 故又謂之龍游洞. 水由石間下注于潭, 而大石覆其注, 有如瓶口, 故先君更名曰瓶泉. 卽其北阿, 爲亭曰玲瓏亭, 中四楹爲室曰冰淸室, 外周八楹, 東南爲軒, 西北爲夾室, 總名曰瓶泉精舍. 道藏山巖壁斬峻, 直當亭面, 對之窅然幽闃, 西見俗離諸峯在雲霞中, 爛如霜雪."(송문흠,「瓶泉記略」,『閒靜堂集』권7)
5 필자는 2017년 5월 봉직하는 대학의 국문과 고전문학전공 학술답사 때 정병설 교수의 도움으로 용유동의 용유상탕을 실답(實踏)했으며, 용유상탕이 내려다보이는 언덕 위에 병천정사의 '빙청실' 건물이 남아 있음을 확인한 바 있다.
6 위의 글, 위의 책.
7 원래 덕이 높은 사람을 일컫는 말인데, 여기서는 송문흠의 부친 송요좌를 이른다.

그 아래에 규룡이 엎드려 있네.

瓶泉不可忘, 碩人有幽築.

白石如屯雲, 淸湍瀉寒玉.

激流爲靈湫, 下有長虯伏.[8]

1739년에 지은 「송사행의 부채에 병천정을 그리다」라는 시의 일부다.
이 시를 통해 이인상이 1739년 송문흠에게 병천정 그림을 그려줬음을 알
수 있다. 흥미롭게도 이 시의 제3·4·5·6구는 〈용유상탕도〉의 경물과 합
치된다. 이 시의 제1구 "잊지 못할레라 병천을"(瓶泉不可忘)이라는 말로
보아, 이인상이 병천을 다녀간 것은 적어도 송문흠에게 병천정을 선면화
로 그려준 1739년 당시는 아닐 것이며, 그보다 상당히 이전이라고 추정
할 수 있다. 따라서 이인상이 병천을 유람한 것은 1733년 봄에서 1739년
사이의 어느 시점일 터이다.

이쯤에서 〈용유상탕도〉의 '용유상탕'이라고 쓴 글씨체가 〈수옥정도〉의
'수옥정'이라는 글씨체와 통한다는 사실을 다시 상기하도록 하자.

한편, 이 그림의 좌측 상단에는 낙목이 그려져 있는데, 〈수옥정도〉의
맨 오른쪽에 있는 낙목과 퍽 유사하다. 이들 낙목으로 볼 때 〈용유상탕
도〉와 〈수옥정도〉가 그려진 시후時候는 같다고 판단된다.

이런 여러 가지 점을 종합적으로 고려할 때, 이인상은 1737년 가을에
수옥폭포를 구경한 다음 바로 문경새재를 넘어와 용유동의 병천정사를
찾았으며, 이때 그린 그림이 〈용유상탕도〉가 아닌가 한다.

8 「畫瓶泉亭于宋子士行扇」, 『뇌상관고』 제1책. 이 시는 1739년에 창작되었다.

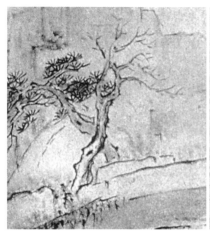

〈용유상탕도〉(좌)와 〈강반모루도〉(우) 나무

　주목되는 것은 화면 중앙, 특히 그 좌측 부분의 바위 모양이다. 네모로 각이 진 바위들을 비스듬히 중첩해 그려 놓은 이 묘법은, 금강산 유람 체험의 회화적 기록이라 할 〈은선대도〉와 〈옥류동도〉에서 좀더 양식화된 방식으로 재현된다.

　일반적으로 알려져 있는 것과 달리 이인상의 본국산수는 금강산 유람을 계기로 처음 그 모습을 드러내는 것이 아니라, 그 이전인 1735년 겨울의 안동 여행, 그리고 1737년 가을의 용유동·수옥폭포 유람을 계기로 그 모습을 드러낸 것으로 보아야 할 듯하다.

　이 그림에서 좌측 상단의 두 나무를 교차되게 그려 놓은 것이 이색적인데, 이런 수목법樹木法은 이인상의 〈강반모루도〉에도 보인다.

41. 은선대도隱僊臺圖

① 그림 우측 상단에 예서로 '은선대'隱僊臺라는 화제가 적혀 있고, 그 옆에 '이인상인a'가 찍혀 있다.

앞에서 언급했듯 이인상은 1737년 늦가을에 금강산 유람을 떠나 내금강과 외금강을 구경하고 동년 10월에 돌아왔다.

이인상은 금강산에 다녀온 이듬해인 1738년 겨울에 임매·이휘지와 김순택의 집에서 야회夜會를 가졌다. 당시 김순택은 「백현伯玄, 미경美卿, 원령이 밤에 와, 간재簡齋의 시에 차운하다」(원제 '伯玄、美卿、元靈夜至, 次簡齋韻')'라는 시를 지었다. '백현'伯玄은 임매의 자이고, '미경'美卿은 이휘지의 자다. '간재'簡齋는 송宋의 문인 진여의陳與義의 호다. 시 전문을 보이면 다음과 같다.

> 은하수 옮겨가 한 해가 저물려 하는데
> 숲에 눈이 펄펄 날려 객의 갓에 뿌리네.
> 빈천한 이에 호기로운 선비 적다고 하나
> 문장은 고인古人에 못지않다네.

1 김순택의 문집인 『지소유고』(志素遺稿) 제1책에 실려 있다.

〈은선대도〉, 1738, 지본담채, 34×55cm, 간송미술관

한겨울 닥쳤다고 푸른 잣나무를 슬퍼 말고

모름지기 술동이 비워 이 밤을 즐기세.

풍류에 젖어 취묵醉墨을 보니

등불 앞에 차가운 산봉우리 하나 그려 냈어라.

星河冉冉歲將闌, 林雪飄飄灑客冠.

褐布可言豪士少, 文章自許古人難.

休憐翠柏窮陰逼, 須盡華樽此夜歡.

造次風流看醉墨, 燈前畵出一峯寒.[2]

이 시는 진여의가 남송 시절에 지은 「시월」十月에 차운했다.[3] 진여의
는 북송·남송 교체기의 문인으로, 북송 시절에 지은 시는 밝으나 남송
시절에 지은 시는 비장한 것이 많다. 북송이 금나라에 망해 남도南渡하
여 남송이 들어섰는데, 진여의는 이런 난세를 직접 겪었다. 그래서 시가
어둡고 비감한 쪽으로 변한 것이다. 「시월」이라는 시 역시 어둡고 신산하
다. 김순택이 이 날 밤 진여의의 이 시에 차운한 것은 그러므로 이유가 있
는 셈이다. 인용된 시의 경련頸聯 "한겨울 닥쳤다고 푸른 잣나무를 슬퍼
말고／모름지기 술동이 비워 이 밤을 즐기세"는, 세한歲寒의 상황에 비
감해하지 말고 술로 자오自娛하자는 말인데, 당시 자신들이 처한 현실을
'세한'에 우의寓意하고 있음을 알 수 있다.

그런데 이 시의 미련尾聯 "풍류에 젖어 취묵醉墨을 보니／등불 앞에 차

2 「伯玄、美卿、元靈夜至, 次簡齋韻」, 『志素遺稿』 제1책.
3 진여의의 「十月」은 다음과 같다: "十月北風催歲闌, 九衢黃土污儒冠. 歸鴉落日天機熟,
老雁長雲行路難. 欲詣熱官憂冷語, 且求濁酒寄淸歡. 孤吟坐到三更月, 枯木無枝不受寒."
(진여의, 『簡齋集』 권10)

가운 산봉우리 하나 그려 냈어라"를 통해 당시 이인상이 술에 취해 산수화를 그렸음을 알 수 있다.

이인상은 김순택의 시에 화답하는 시를 지었으니, 『뇌상관고』에 실린 「김자金子 유문儒文의 집에서 밤에 제자諸子와 만나다」(원제 '金子儒文舍, 夜會諸子') 2수 연작이 그것이다.[4] 그 제1수는 다음과 같다.

> 아이 적에 칼을 좋아해 누란樓闌에 뜻이 있었건만
> 눈 내린 집에서 그윽이 읊조리며 갈관鶡冠을 쓰고 있네.
> 백하白下의 도서圖書는 객客이 된 지 오래나[5]
> 단구丹丘[6]의 꽃과 돌은 배를 보내기 어렵네.
> 애오라지 거오據梧를 배워 만물萬物을 하나로 보고[7]
> 어쩌다 투할投轄[8]을 만나 청환淸歡을 누리네.
> 깊은 밤 뜨락의 전나무는 그림자 성근데
> 먼 하늘 바라보니 북두성이 차갑네.

4 김순택의 『지소유고』 제1책에는 이인상이 지은 시의 제1수만 '원령화'(元靈和)라는 제목으로 실려 있다.
5 '백하'(白下)는 백악(白嶽) 아래를 가리킨다. 이인상이 객으로서 백악 기슭에 있던 김순택의 집 유식재(游息齋)에 소장된 도서를 오랫동안 보아 왔다는 뜻이다. 김순택의 집이 백악 아래 삼청동에 있었음은 「幽興. 寄游息齋」(『뇌상관고』 제1책)의 "投書東澗友, 新釀集群芳"이라는 시구 참조. '동간'(東澗)은 일명 '북간'(北澗)이라고도 하는데, 삼청동에 있던 시내를 이르는 말이다.
6 '단구'(丹丘)는 단양을 가리킨다.
7 장자(莊子)를 배워 만물을 평등하게 본다는 뜻이다. '거오'(據梧)는 『장자』「제물론」(齊物論)의 "昭文之鼓琴也, 師曠之枝策也, 惠子之據梧也"에서 유래하는 말로, 오동나무에 기대어 앉는다는 뜻이다.
8 집에 온 손님을 못 가게 하여 묵게 하는 일을 말한다. 한(漢)나라의 진준(陳遵)이 손님이 타고 온 수레 바퀴의 굴대를 빼어서 우물 속에 빠뜨려 손님을 돌아가지 못하게 하고는 함께 진탕 술을 마셨다는 고사에서 유래하는 말이다.

童年愛劍志樓蘭, 雪屋幽吟擁鶡冠.
白下圖書爲客久, 丹丘花石送舟難.
聊學據梧齊萬物, 偶逢投轄卜淸歡.
夜深庭檜生疎影, 注目遙空星斗寒.[9]

'누란'樓蘭은 옛날 서역의 나라 이름이다. '누란에 뜻이 있다' 함은 오
랑캐를 쳐서 공을 세우고 싶다는 의미다. 이 구절은 이인상이 소싯적부
터 청에 대한 적개심을 품었음을 보여준다. '갈관'鶡冠은 은사隱士가 쓰
는 관冠이니, 이인상이 스스로를 '은자'로 여기고 있음을 알 수 있다. 요
컨대 이 시의 제1, 2구는 이인상이 어릴 적에 북벌의 뜻을 품었는데 이
뜻을 이루지 못한 채 애오라지 은자로 살아가고 있다는 의미를 담고 있
다. 이 시의 제7, 8구는 의미상 제1, 2구와 호응된다. 그리하여 낙척落拓
하여 뜻을 이루지 못하고 살아가는 시인의 처연한 심경을 드러내고 있
다. 한편 제5구는 시인이 장자莊子의 사상을 받아들여 만물이 평등하다
고 보고 있음을 보여준다는 점에서 흥미롭다. 이인상은 10대 후반에 이
미 도가적 지향을 보여주는데,[10] 이 구절은 그의 도가 사상이 단지 양생술
과만 관련되거나 초세적超世的 지향만 갖는 것이 아니라 자연철학 및 사
회철학적 연관도 지니고 있음을 알게 해 준다는 점에서 주목을 요한다.[11]

9 『뇌상관고』 제1책에 실려 있다.
10 18세 무렵 지은 「王子喬」(『뇌상관고』 제1책)라는 시를 통해 그 점을 알 수 있다. 전문을 보
이면 다음과 같다: "僊人王子喬, 綠髮垂兩趾. 蓮花以絹衣, 瓊水以漱齒. 遨遊霄漢外, 俯視黃
埃裡. 杳然一丸地, 溟海波頻起. 紛紛秦與漢, 傾奪在一視. 賢者爲心勞, 愚者爲名死. 冲瀜
一氣外, 天地爲形使."
11 『뇌상관고』에는 노비나 여성 등 당시 사회적 약자에 해당하는 부류의 인간들에 대한 이인상
의 연민의 태도와 휴머니티를 보여주는 작품들이 얼마간 실려 있어 눈길을 끈다. 이 점은 김민

그 제2수는 다음과 같다.

옛 섬돌 성글고 그늘져 나뭇잎 다 날리고
북두성 쓸쓸하고 새벽하늘 높네.
바람 맑아 겨울까치가 눈 내린 소나무에 퍼덕이고
차가운 산에 달이 떠 베옷을 비추네.
세모에 영지靈芝를 먹지 않고
숨어 살며¹² 공연히 팔공八公¹³을 생각하네.
그대를 위해 창주滄洲의 정취를 그리니
봉정鳳頂과 선대仙臺의 기색이 빼어나네.
古甃疎陰葉盡飄, 星斗寂落曉天高.
風淸凍鵲飜松雪, 月出寒山照布袍.
歲暮莫飡三秀草, 巖棲空憶八公曹.

영, 「능호관 이인상 산문 연구」(서울대 석사학위논문, 2012)와 김수진, 「능호관 이인상 문학 연
구」에서 각각 거론된 바 있다. 하지만 두 논문은 대체로 이인상이 서얼이기에 사회적 약자의 처
지를 이해하게 된 것이라는 쪽으로 논지를 전개하고 있을 뿐이며, 그 사상적 근거는 검토하고
있지 않다. 작가의 신분이 서얼이라고 해서 다 사회적 약자에 연민이나 공감을 표하는 건 아니
다. 따라서 이인상이 이런 면모를 표나게 보인 연유를 그 신분에서 찾는 것만으로는 충분치 못
하며, 그가 기댄 사상과의 관련성을 검토하는 작업이 필요하다. 이인상은 야담(野譚)에도 관심
을 가졌으며(『뇌상관고』에는 「逸士傳」, 「劍士傳」, 「方淑齊傳」, 「市友傳」이라는 4편의 야담이
실려 있다. 외관상 '전'(傳)이라는 이름을 붙였지만 기실 야담에 해당하는 작품들이다), 또한 우
리말 노래에도 관심을 가졌다(이 점은 『뇌상관고』 제5책에 실린 「叙樂」 참조). 이런 면모 역시
이인상이 지닌 도가 사상과 일정한 연관성이 있을 수 있다. 도가 사상에 경도되면 평등에 대한
감수성이 상대적으로 높아지게 되어 '민간적인 것'에 보다 친근감을 갖게 됨으로써서. 가령 홍
만종(洪萬宗) 같은 작가에게서 그 중요한 사례를 발견할 수 있다.
12 원문은 '巖棲'인데, 암혈(巖穴)에 사는 것, 즉 은거를 의미한다.
13 한(漢)나라 때 회남왕(淮南王) 유안(劉安)의 여덟 문객을 말한다. 회남왕이 도를 좋아하
므로 은자인 팔공이 찾아왔다고 한다. 회남왕은 신선술에 관심이 많았다.

爲君落筆滄洲趣, 鳳頂仙臺氣色豪.

'세모의 영지'는 불우함을 은유한다.[14] '창주'滄洲는 신선이 산다는 전설상의 공간이다. 이 시에는 은사隱士로 자처하는 시인의 불우함이 드러나 있다. 불우하기에 시인은 선계仙界를 꿈꾼다.

특히 주목되는 것은 미련尾聯이다. '봉정'鳳頂은 설악산 꼭대기를 이르고, '선대'仙臺는 은선대隱仙臺를 이른다. 이 시구를 통해 이인상이 당시 김순택을 위해 설악산과 금강산을 화폭에 담았음을 알 수 있다.

지금까지의 논의를 통해 이인상이 1738년 겨울 김순택의 집에서 설악산과 금강산을 소재로 한 본국산수화 몇 폭을 그렸던 사실을 알 수 있다.[15] 간송미술관에 소장된 〈은선대도〉와 〈옥류동도〉는 바로 이때 그린 그림으로 판단된다.

② 은선대는 '은신대'隱身臺라고도 한다. 『뇌상관고』에서는 '은선대'라고 하지 않고 '은신대'라고 했다.[16] 다음은 이인상의 「은신대」시다.

붉은 해가 높은 산봉우리 열어 제치고
울창한 숲이 만겹이나 되네.
이어 가며 쏟아지는 12폭포

14 본서, 〈송지도〉평석 참조.
15 이인상은 당시 설악산을 유람한 적이 없다. 이인상이 설악산에 오른 것은 16년 뒤인 1754년 가을이다. 따라서 당시 이인상이 그린 설악산 그림은 실경을 보지 않고 그린 본국산수라 할 것이다.
16 『뇌상관고』제1책의 「隱身臺」라는 시 참조.

보였다 사라지는 일만이천 봉.

학 울음소리 구름 덮힌 바위에 흐르고

용의 빛이 해송海松에 접했네.

창주滄洲에 고로古老가 있어

절벽의 글씨에 푸른 이끼가 짙네.

紅日披高頂, 蒼林度萬重.

參差十二瀑, 隱見萬千峰.

鶴唳流雲石, 龍光接海松.

滄洲有古老, 崖字碧苔濃.[17]

　　이 시에도 '창주'라는 말이 보인다. 금강산을 선향仙鄕이라고 여겨 이런 표현을 썼다. 예로부터 금강산은 '선산'仙山이라 불리어 왔다.[18]

　　은선대는 외금강의 절경으로 유점사에서 가까우며, 금강산에 있는 폭포 가운데 제일 웅장한 12폭포를 구경하기에 가장 좋은 곳으로 알려져 있다. 그림의 전면에 있는 바위가 바로 은선대다. 이 그림은 그 구도가 전경前景과 후경後景으로 이분二分되는데, 전경의 은선대에 초점을 맞췄으며, 후경의 산들은 묵법墨法을 주로 구사해 은은하게 그려 놓았다. 화면의 좌측 중앙과 우측 하단은 여백으로 처리함으로써 운무雲霧가 피어오르는 것을 표현했다. 그래서 은선대에서 바라본 폭포와 금강산은 다분히 몽환적이며, 선계仙界의 분위기 같은 것이 느껴진다.

17　위의 글, 위의 책.
18　예컨대 윤면동이 쓴 시 「披襟亭」(『娛軒集』 권1)의 "雲生紅樹古亭中, 偃山近接通靈雨"라는 구절 참조.

화면 중앙에 보이는 고목의 수지樹枝는 해조법으로 그렸는데, 〈노목수
정도〉나 〈풍림정거도〉와 같은 초기작에 구사된 해조법과 비교해 가지의
꺾임이 더욱 커졌고 필획이 더욱 예리해졌다. 이 점은 이 그림과 동시에
그린 〈옥류동도〉도 비슷하다.

그림 맨 왼쪽에 보이는 바위에는 아차준丫叉皴이 구사되었다.

③ 전傳 김홍도의 〈은선대 십이폭〉隱仙臺十二瀑[19]이 원경遠景의 12폭을 부
각시키고 은선대는 온전히 드러내지 않은 데 반해, 이인상의 이 그림은
은선대를 뚜렷하게 부각시키고 있다. 이인상의 이 그림이 꼭 실경과 합
치되는 것은 아니다. 실경과 합치해야 꼭 좋은 그림인 것도 아니고, 실경
과 방불해야 본국산수라고 말할 수 있는 것도 아니다. 본국산수는 실경
을 소재로 하되 예술가의 개성과 취향에 따라 화법畵法이 얼마든지 달라
질 수 있으며, 심지어는 실경과 그다지 방불하지 않을 수도 있다. 이처럼
본국산수의 회화적 스펙트럼을 좀더 열어 놓을 필요가 있다. 정선의 그
림과 같은 본국산수가 있는가 하면, 심사정이나 이인상의 그림처럼 남종
화풍이 강조된 본국산수도 있고, 윤제홍의 〈옥순봉도〉처럼 실경에서 퍽
멀어진 본국산수가 있는가 하면, 김홍도의 〈옥순봉도〉처럼 실경에 근접
한 본국산수도 있다.

이런 차이에도 불구하고 조선의 산천을 소재로 한 그림은 죄다 본국
산수의 범주에 포함된다. '진경산수'라는 용어를 써 온 기존의 연구에서
는 '진경산수'와 남종화를 다분히 대립적으로 파악해 온 감이 없지 않은

19 김홍도의 《금강사군첩》(金剛四郡帖)에 들어 있다.

전傳 김홍도, 〈은선대 십이폭〉(《金剛四郡帖》 所收), 지본담채, 30.4×43.7cm, 개인

데, '조선적'인 것(=민족적인 것)에 대한 협애한 집착 때문이 아닌가 한
다. 하지만 이는 정당한 것이 아니다. 진경산수라는 용어와 달리 본국산
수라는 용어는 실경 묘사와 남종화풍을 대립적인 것으로 파악하지 않는
다. 그러니 남종화풍을 따른 이인상이 본국산수를 그린 것을 이상하거나
특별한 일로 볼 것은 아니다.

조선 후기, 특히 18세기에 본국산수가 유행한 데에는 정선이라는 한
천재적인 화가의 영향이 있지만, 더 근본적으로는 금강산을 위시한 조선
의 승경勝景에 대한 이 시기 사대부들의 유람 문화의 영향이 있다고 할
것이다.[20] 이 문화는 꼭 일국적一國的으로만 이해되어서는 안 된다. 중국

20 조선 후기 산수 유람 문화의 성행 양상에 대해서는 강혜규, 『농재 홍백창의 『동유기실』 연

명말 청초 사대부들의 산수 기행 문화는 유별난 바 있어 『명산승개기』名山勝槪記와 같은 거질의 산수유기집山水遊記集이 이 시기에 편찬되었으며,[21] 이 책은 조선에도 전해져 열독熱讀되었다. 이름난 소품 작가인 왕사임王思任의 산수유기집 『유환』游喚이나 원굉도袁宏道의 산수유기도 조선 사대부들에게 많이 읽혔다.[22] 그 결과 조선에서도 산수유기가 활발히 창작되었으며, 심지어 여러 작자의 산수유기를 모은 '와유록'臥遊錄이라는 이름의 책들이 이 사람 저 사람에 의해 엮어지기도 하였다.[23] 이처럼 이 시기의 산수 유람 문화는 꼭 조선만의 것이 아니라 동아시아적 연관을 갖는 것이었다.[24]

'와유'란 '누워서 노닌다'는 뜻이다. 즉 본인은 어떤 산에 가 보지 않았어도 다른 사람이 쓴 산수유기를 읽음으로써 간접적으로 산수 유람을 한다는 의미다. 혹은 자신이 쓴 산수유기를 나중에 늙어서 읽으며 마음으로 노닌다는 뜻도 된다. 이 말은 원래 남조南朝 송宋의 화가인 종병宗炳이 그림과 관련된 맥락으로 처음 썼는데,[25] 후에 문학적으로 전용轉用되었다.

산수유기에서 경물 묘사만 핍진하다고 와유가 되는 것은 아니다. 경물

구」(서울대 박사학위논문, 2014)의 제3장 제1절 '금강산 유람과 산수유기의 성행' 참조.

21 강혜규, 「국내 소장 『명산승개기』의 서지적 고찰」(『서지학연구』 64, 2015) 참조.

22 가령 이인상의 다음 말이 참조된다: "觀『名山記』所載諸篇, 槩皆王思任、袁中郎一套語. 余亦自知其可厭而卻, 又不免殆爲氣機所轉移, 可愧."(「答尹子子穆書」의 別幅, 『凌壺集』 권3)

23 이종묵, 「와유록 해제」, 『와유록』(한국정신문화연구원 한국학자료총서 11, 1997); 「조선시대 와유문화 연구」(『진단학보』 98, 2004); 김영진, 「조선후기 '와유록' 자료 개관: 새로 발굴된 김수증 편 『와유록』의 소개를 겸하여」, 한국학문학회 동계학술대회 발표문, 2011 참조.

24 이 점에 대해서는 고연희, 『조선후기 산수기행예술 연구』가 참조된다.

25 『송사』 권93 隱逸列傳 중 「宗炳傳」의 "歎曰: '老疾俱至, 名山恐難遍睹, 唯澄懷觀道, 臥以遊之.' 凡所游履, 皆圖之於室"이라는 말 참조.

묘사가 핍진해도 무미건조하거나 지리해서는 안 될 일이다. 그래서 '흥치'가 중요하다. 흥치가 일어야 비로소 와유의 느낌이 실감으로 다가오기 때문이다.

본국산수화는 그림으로 그린 산수유기라 할 만하다. 산수유기가 와유에 소용되듯, 본국산수화도 와유와 관련이 깊다. 다음 자료들이 참조된다.

(1) 겸옹謙翁의 그림을 통해 금강산의 여러 산 이름과 물 이름을 알게 된다.[26]

(2) 이제 천생(천익수千益壽 – 인용자)이 그려 준 이 〈금강전도〉金剛全圖를 병풍 사이에 두고 조석朝夕으로 완상하련다. 내가 아직 금강산에 못 가 봤지만, 훗날 가면 생안生眼은 되지 않을 것이다.[27]

(3) 금강산은 선면扇面에 많이 그린다. 나는 이를 병풍으로 만들어 (…) 장차 귀거래하여 산방山房에 누워서 이 병풍을 베갯머리에 두고 선향仙鄉에서 가을꿈을 꾸리라.[28]

(4) 풍악산은 본래 와유의 도구가 아니다. 옛사람이 말하기를, "맑은 시내와 흰 바위가 그림에 들어오면 추해진다"라고 했거늘, 정말

26 "從謙翁畵, 得知其山名水號."(金履坤, 「寄金剛遊客」, 『鳳麓集(乾)』)
27 "今以千生所贈全圖, 置之屛間, 朝暮寅覩, 庶幾異日一至, 不爲生眼."(金箕書, 「題千益壽金剛圖」, 『和樵謾稿』)
28 "畵金剛, 多於扇面. 余則爲之屛. (…) 吾將歸臥山房, 設此屛枕頭, 以作仙鄉秋夢也."
(위의 글, 위의 책)

심사정, 〈강암파도〉江巖波濤(《京口八景帖》 所收),
1768, 지본담채, 24×13.5cm, 개인

빈말이 아니다. 겸재와 현재玄
齋의 여러 작품을 나는 취取하
지 않는 바이다.[29]

(1)은 봉록鳳麓 김이곤金履
坤의 말이다. '겸옹'謙翁은 겸
재 정선을 이른다. 정선의 그
림이 와유의 도구가 되어 금강
산의 여러 봉우리 이름과 물
이름을 아는 데 도움을 준다는
사실을 언급하고 있다. 정선의
금강산 그림에 지명이 기입된
이유를 알 수 있다.

(2)와 (3)은 김기서金箕書
가 천익수千益壽라는 여항 화
가가 그려 준 금강산 그림에

쓴 제발題跋이다. 금강산 그림을 보며 와유하겠다는 뜻을 토로하고 있
다.

(4)는 이영유李英裕가 쓴 「제선보」題扇譜라는 글의 일부다. 금강산 그
림이 와유의 도구로 유행하고 있는 현실에 반발하고 있음을 볼 수 있다.
이를 통해 금강산 그림이 얼마나 많이 와유를 위해 그려졌는지 짐작할
수 있다.

29 "楓嶽自非臥游之具. 昔人云: '淸泉白石入畵, 則醜.' 儘非虛語. 謙、玄諸作, 吾所不取
也."(李英裕, 「題扇譜」, 『雲巢謾藁』 제3책)

④ 하지만 이인상의 이 그림이 단순히 '와유'를 위해 그려졌다고 본다면 그건 오해다. 이인상의 본국산수와 정선의 본국산수는 바로 이 점에서 그 미적 지향이 갈린다.

앞에서 살핀 바 있지만 이 그림이 그려진 맥락은 그리 간단하지가 않다. 당시 함께 밤이 새도록 술을 마신 김순택, 이휘지, 이인상은 모두 포의의 처지였으며, 비슷한 현실인식과 대청관對淸觀을 갖고 있었다. 그래서 이인상은 거리낌 없이 "아이 적에 칼을 좋아해 누란樓闌에 뜻이 있었건만 / 눈 내린 집에서 그윽히 읊조리며 갈관鶡冠을 쓰고 있네"(童年愛劍志樓闌, 雪屋幽吟擁鶡冠)라고 읊조리면서 불우감을 한껏 드러내며 도가적 지향을 발로發露할 수 있었던 것이다. 그러므로 당시 이인상이 읊은 시는 그 개인 심경의 표백表白에 그치는 것만은 아니며, 함께 자리한 이들의 심경을 일정하게 대변하고 있는 측면도 없지 않다고 할 것이다. 〈은선대도〉는 이런 시적 맥락을 고려하면서 읽어야 할 작품이다.

이 그림은 몽환적이면서 맑다. 이 그림의 이런 분위기는 현실의 불우로 인해 선계 공간을 꿈꾼 이인상과 그 무리들의 내면을 표현하고 있을 터이다. 주목되는 것은 화면 중앙의, 절대준으로 그려진 비스듬한 층석層石이다. 주지하다시피 절대준은 예찬이 애용하였다. 하지만 이인상은 예찬에게서 배운 절대준의 바위 묘법描法을 독특한 그 자신의 것으로 만드는 데 성공하였다.

예찬은 물론이려니와 중국의 그 어떤 화가도 이인상이 한 것처럼 비스듬한 층석을 각지게 그려 화면에 부각시키지는 않았다. 조선에서도 이런 석법石法을 표나게 구사한 사람은 이인상 한 사람밖에 없다. 이인상이 절대준으로 그린 바위는 아주 예리하고 불안정한 미감을 담아내고 있는데, 중요한 것은 이 미감 속에 이인상 자신의 '뇌외'磊磈의 심경, 그 내면의

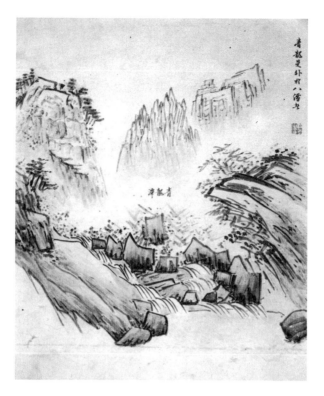

정수영, 〈청룡담〉靑龍潭(《海山帖》所收), 1799, 지본담채, 33.8×30.8cm, 국립중앙박물관

능각稜角을 투사하고 있다는 사실이다.

즉 거기에는 이인상 가슴 속의 돌무더기와 불우감, 그의 서릿발 같은 정신의 태도, 세계에 대한 불화不和의 감정 등이 도상적圖像的으로 표현되어 있다 할 것이다. 또한 그것은 고뇌하면서도 꼿꼿한, 겉으로는 부드럽지만 속으로는 정고貞固하고 비타협적인 이인상이 지닌 멘탈리티의 외화外化이기도 하다고 생각된다. 하지만 종래 이 점은 충분히 지적되지 못한 듯하다.

이인상 특유의 이 바위 도상圖像은 〈송하간서도〉, 〈동음풍패도〉, 〈수

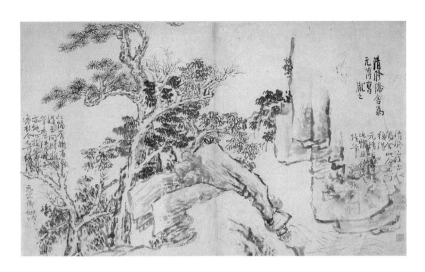

이윤영, 〈계산가수도〉溪山嘉樹圖, 지본수묵, 30×50.6cm, 개인

석도〉, 〈용유상탕도〉 등 전기작前期作에서만이 아니라, 〈송변청폭도〉, 〈소광정도〉 등 후기작後期作에서도 보이니, 이인상의 그림에 일관되게 나타나고 있다고 할 것이다.

이인상의 이 석법石法은 흉회胸懷와 정신이 뒷받침되지 않으면 흉내 내기 어렵다. 조선의 화가 중에는 이인상의 벗 이윤영의 그림에 이 석법이 조금 보이며, 후배 화가인 정수영鄭遂榮(1743~1831)이 이를 본뜨고자 했다.

42. 옥류동도 玉流洞圖

〈은선대도〉와 마찬가지로 그림의 우측 상단에 예서로 '옥류동'玉流洞이라고 적고 '이인상인a'를 찍었다.

옥류동 계곡은 신계사神溪寺에서 가까우며, 이 계곡의 끝에 구룡폭포가 있다. 옥처럼 맑은 물이 흐른다고 해서 '옥류동'이라는 이름이 붙었다. 그림 좌측 상단의 폭포는 구룡폭포로 보인다.

이 그림은 필치가 〈은선대도〉와 흡사하다. 선염渲染과 준찰皴擦을 구사하여 산의 음영을 표현한 것이라든가 화면 우측 상단에 보이는 나무의 묘법 등이 〈은선대도〉의 그것과 일궤一軌다. 비록 향하고 있는 방향은 서로 반대지만 각진 네모의 바위를 비스듬히 포개 그려 놓은 것도 동일하다. 화면 좌측 중앙의 바위에서 확인되는 아차준은 〈은선대도〉에서도 똑같이 발견된다. 다만 이 그림에서는 좌측 위아래의 산등성이에 혼점混點을 구사하고 있는데, 이는 〈은선대도〉와 다른 점이다.

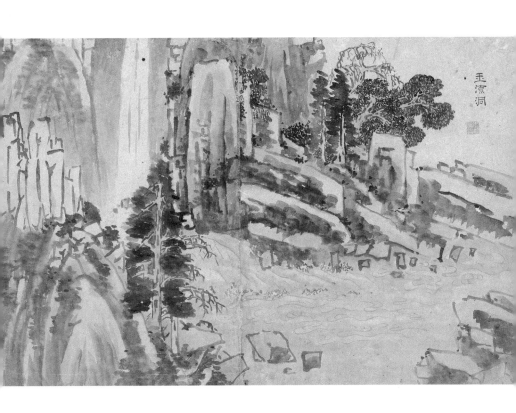

〈옥류동도〉, 1738, 지본담채, 34×58.5cm, 간송미술관

43. 유천점도柳川店圖

그림 좌측 상단에 다음과 같은 관지가 보인다.

柳川店蓬壚, 戲拈敗筆.
元靈.

우리말로 옮기면 다음과 같다.

유천점柳川店 봉로蓬壚에서 장난삼아 패필敗筆을 잡다.
원령.

흔히 이 그림을 '유천점봉로도'라고 부르는데, 잘못된 제목이다. 관지의 "柳川店蓬壚"는 유천점의 봉로에서 이 그림을 그렸다는 뜻이지, 이 그림이 '유천점의 봉로'를 그렸다는 의미는 아님으로써다. 실제로 이 그림은 봉로를 그린 것이 아니요, 유천점을 그린 것이다. 따라서 그림 제목을 '유천점도'라고 수정해야 마땅하다. '봉로蓬壚'는 봉놋방을 말한다. '봉놋방'은 여러 나그네가 한데 모여 자는 점막店幕의 가장 큰 방을 이른다.

이 그림 속의 유천점은, "경상도와 전라도가 만나는 함양에서 가까운 곳"[1]으로 비정比定되기도 하고, "황해도 연안 북쪽에 있는 배천의 동리"[2]

柳川店逢壚
戲拈敗筆
元靈

〈유천점도〉, 지본수묵, 24×43.2cm, 개인

로 비정되기도 하였다. '유천'이라는 지명은 우리말로 하면 '버드내'가 되겠는데, 버드나무가 있는 시내는 도처에 있을 수 있기에 이런 지명은 여러 곳에 있었으리라 짐작된다.

필자는 기존의 이런 비정에 동의하지 않는다. 다음과 같은 두 가지 이유에서다. 첫째, 그림 속의 점막店幕은 규모가 썩 큰 편이다. ㄷ자 형의 가옥 배치에 봉놋방도 셋이나 된다. 시골의 경우 봉놋방은 대개 방이 하나뿐이었다. 따라서 함양 부근의 점막이라고 보기는 어렵다. 둘째, 『뇌상관고』에는 이인상의 평생 행적이 드러나 있는데, 그가 황해도 배천을 여행했다는 기록은 보이지 않는다. 또한 황해도 배천 같은 시골에 이런 규모의 점막이 있었을 것 같지는 않다.

수원 팔달산 아래에 있던 시내 주변을 '유천'이라 불렀는데, 여기에 유천점이 있었다. 이인상이 그린 것은 바로 이곳이라고 생각된다. 기왕의 논의에서 유천점이 어딘지에 대해서는 주장이 엇갈렸어도 그것이 '주막'일 것이라는 데 대해서는 이견이 없었다.[3] 하지만 수원의 유천점은 주막이 아니라 참사站舍였다. 주막과 달리 '참사'는 국가가 운영하는 숙박처宿泊處로, 공무를 위해 오가는 관인을 위한 것이었다. 다음의 자료가 참조된다.

(1) 들으니, 박지창이 수원의 **유천참사柳川站舍**에 다 와서 마침 금

1 유승민, 「능호관 이인상 서예와 회화의 서화사적 위상」, 131면.
2 이우복, 『옛 그림의 마음씨』(학고재, 2006), 123면.
3 유승민, 「능호관 이인상 서예와 회화의 서화사적 위상」, 131면; 이우복, 『옛 그림의 마음씨』(학고재, 2006), 123면; 유홍준, 『화인열전 2』, 85면; 정연식, 「조선시대의 술과 주막」(『조선시대 사람들은 어떻게 살았을까 1』, 개정판, 청년사, 2005), 267면.

산錦山에서 내행內行을 따라 상경하는 사서司書 박성원을 만나 같이 인근의 참站에 들었는데 (…)[4]

(2) 신臣(박성원을 이름 – 인용자)이 지난 달 초에 노모를 모시고 상경하다가 **유천점柳川店** 문밖에 이르렀을 때, 평복을 입고 견마잡이도 없이 짐바리 실은 말을 탄 자(박지창을 이름 – 인용자)를 보았는데, 함부로 달리며 옆을 건드리며 지나가는 것이었습니다. 신이 전후 왕래할 때 비록 벽제하는 일은 없었지만 무릇 부인이 지나가매 조정의 벼슬아치 또한 피했거늘 하물며 저 상것이 거리낌도 없이 말을 달리며 길을 빼앗았으니, 그 버릇을 통분히 여길 만했습니다. 그래서 점店에 들어간 후 사람을 보내 그자를 잡아오게 했더니, 전주 감영의 비장裨將이라고 칭하면서 막 공갈을 해 댔지만, 그 복색服色을 보니 결코 감영의 비장이 아니었습니다.[5]

이 두 자료는 박지창과 박성원 두 사람과 관련된, 『승정원일기』의 같은 날짜 기사다. 그러니 (1)에서 말한 '유천참사'와 (2)에서 말한 '유천점'은 같은 대상을 지칭한다고 할 수 있다. 곧, 수원의 '유천점'은 민民에 의해 운영된 주막이 아니라, 관에 의해 운영된 '참사'站舍, 즉 참점站店이

4 "卽聞枝昌, 行到水原柳川站舍, 適逢司書朴盛源, 自錦山隨內行上京, 同入隣站 (…)" (『승정원일기』 영조 25년 4월 17일 기사)
5 "臣於去月初, 將老母上來時, 到柳川店門外, 見一常着而無牽夫乘卜駄者, 橫馳戛過. 臣之前後往來, 雖無呵道辟人之事, 凡於婦人之行, 朝士亦且回避, 況彼常漢之無所顧忌, 走馬奪路, 其習可痛. 入店之後, 送人捉來, 則稱以完營裨將, 大肆恐喝, 而觀其服色, 決非營裨." (『승정원일기』 영조 25년 4월 17일 기사)

었던 것이다. 참점에서는 공용 출장자出張者에게 숙식을 제공하게 되어 있다.

유천은 정조가 화성의 사도세자 능에 행차할 때에도 거쳐 갔던 곳이다. 이곳에 있던 유천점은 서울과 삼남三南 사이의 요로로서, 관인이 늘 오가며 묵던 곳이다. 그래서 그림에서 보듯 일반 주막과는 달리 봉놋방도 여럿 있었을 터이다.

그러므로 이 그림 속의 행인行人이라든가 화면 우측의 봉놋방에 앉아 있는 두 인물은 장삿꾼과 같은 상민常民이 아니라 관인과 관속官屬이라고 봄이 옳을 것이다.

앞에서 밝혔듯 이인상은 이 그림을 유천점의 봉놋방에서 그렸다고 했다. 그러니 이 그림은 적어도 그가 포의의 신분일 때 그린 그림은 아니며, 관인일 때 그린 그림이라 할 것이다. 이인상이 벼슬길에 나선 것은 1739년이다. 이후 그는 1747년 7월에 함양의 사근도 찰방으로 부임할 때까지 이런저런 말직의 경관京官을 지냈다. 이 그림의 전면에 보이는, 저물 무렵 점店에 드는 관인과 관속들에 대한 세심하고도 응시적凝視的인 필치를 고려할 때 이 그림은 이인상이 외직外職에 있을 때의 경험과 기분을 반영하고 있는 게 아닐까 한다. 그렇다고 한다면 이 그림은 적어도 1747년 7월 이후에 그린 게 된다.

그런데 서울과 함양의 사근역을 오가는 길은 크게 셋이 있다. 하나는 서울에서 과천을 지나 수원을 경유해 전주를 거쳐 남원으로 내려와 운봉의 여원치⁶를 넘어 함양에 이르는 코스이고, 다른 하나는 양재나 송파를

6 남원시 이백면 양가리와 운봉읍 장교리 사이에 있는 해발 477m의 고개다. 한자로는 보통 '女院峙'라 표기한다. 『신증동국여지승람』 권39 「운봉현」조에는 '女院峴'이라 표기되어 있다.

거쳐 용인에 이르러 음죽과 충주를 지나 문경새재를 넘는 코스다. 또 하나는 용인에서 죽산과 진천을 거쳐 청주·문의·회인·황간을 지나 김천에 이르러 지례·거창을 지나오는 코스다.[7] 이인상은 사근도 찰방 부임길에 첫 번째 코스를 택했다. 1749년 초여름에 쓴 「조령 수옥폭포기」鳥嶺漱玉瀑布記는 두 번째 코스를 택했을 때의 글이다. 첫 번째 코스는 반드시 유천을 지나지만, 두 번째와 세 번째 코스는 유천을 지나지 않는다.

한편, 서울과 음죽을 오갈 때에는 용인을 거치며, 유천을 지나지는 않는다. 따라서 이인상이 음죽 현감으로 있던 때에는 유천점을 이용했을 것 같지 않다. 이리 본다면 이인상은 사근도 찰방으로 있으면서 서울과 함양을 오고 갈 때 유천점에 묵곤 했을 것으로 여겨진다. 〈유천점도〉는, 그 정확한 작화作畵 시기는 알 수 없지만, 유천점의 봉놋방에서 그렸다는 관지 내용을 고려할 때 사근도 찰방 재임 기간인 1747년 7월에서 1749년 8월 사이의 어느 시점에 그렸을 것으로 추정된다.

② 스케치풍의 이 그림은 이인상의 필법筆法을 잘 보여준다. '유천점'이라는 이름에 걸맞게 고목의 버드나무가 화면에 세 그루 보인다. 중앙의 두 그루는 크고 우뚝하고 기괴하다. 수간樹幹에 듬성듬성 짙은 초묵焦墨을 사용하여 늙은 버드나무의 존재감을 드러냈다. 버드나무의 잎이 다

이인상은 1747년 7월 사근도 찰방 부임길에 「운봉 여원치를 지나는데 길 옆의 바위에 "만력 계사년(1593) 한여름에 정왜도독 유정이 이곳을 지나다"라고 새겨져 있는지라 감회가 있어 시를 짓다」(원제 '過雲峰如恩峙, 路傍石上刻 "萬曆癸巳歲仲夏月, 征倭都督劉綎過此", 感而有賦')라는 시를 지은 바 있다. 이 시는 『능호집』 권1에 실려 있다.

7 박지원이 안의 현감의 임기를 마치고 서울로 돌아올 때 이 코스를 택했다. 박희병 역, 『고추장 작은 단지를 보내니』(원제 '燕巖先生書簡帖'), 개정판, 돌베개, 2006, 42면 참조.

진 것으로 보아 계절은 추동지절秋冬之節이 아닌가 여겨진다. 그림 좌측의 원두막 옆에 또 한 그루의 버드나무가 있어 구도상 서로 호응한다.

이런 계절적 배경 때문인지, 또 저물녘 참점站店에 드는 시간적 배경 때문인지, 이 그림에는 고즈넉한 분위기가 감돈다. 이 고즈넉한 분위기가 이 그림의 격조를 담보한다.

이 그림에는 모두 열세 사람이 그려져 있다. 그 중 점店으로 향해 가는 사람은 모두 여섯이다. 말을 탄 사람이 넷, 봇짐을 멘 사람이 하나, 말의 뒤를 따르는 떠꺼머리 총각이 하나다. 말을 탄 사람은 관인이거나 지위가 좀 되는 관속일 것이며, 걸어가는 사람은 지위가 낮은 관속일 것이다. 오랜 여행에 지친 탓인지 모두 묵묵黙黙하다. 이들이 일행인지 아니면 우연히 한 대隊를 이룬 것인지는 알 수 없다. 6인은 우람한 버드나무 곁을 지나는데, 이 때문에 버드나무는 더욱 외외巍巍하고 행객行客은 더욱 잔소屑小해 보인다. 우측의 봉놋방에는 양반으로 보이는 두 인물이 일찍이 자리를 잡고 편히 앉아 있어, 문득 박두세朴斗世의 소설 「요로원야화기」에 등장하는 '나'와 경객京客을 떠올리게 한다.[8]

화면 중앙의 좌측 버드나무 밑에는 지위가 낮아 보이는 두 사람이 마주 보고 앉아 있다. 마굿간의 말 옆에 또 한 사람이 보이는데, 말에게 꼴을 주고 있는 듯하다. 마굿간의 두 마리 말 중 오른쪽 말은 고개를 숙여 꼴을 먹고 있고, 왼쪽 말은 고개를 살짝 돌려 꼴을 먹고 있는 말을 바라보고 있는데, 그 눈길이 퍽 은근하다.

점店은, 오른쪽 전면은 바자를 두르고 왼쪽 전면은 돌을 낮게 쌓아 울

8 박희병 標點·校釋, 「要路院夜話記」, 『韓國漢文小說校合句解』, 578면 참조.

타리로 삼았다. 돌로 쌓은 울타리 바깥쪽에는 비나 눈을 겨우 가릴 정도의 가설물이 설치되어 있는데, 망치를 들어 편자를 손보고 있는 이는 야장冶匠 같고, 탁자 위에다 동이와 사발을 올려 놓은 채 수굿하게 앉아 누군가를 기다리고 있는 이는 주모 같다. 아마 오가는 행객에게 잔술을 팔고 있는 것이리라. 이 두 사람은 점의 울타리 밖에 있는 것으로 보아 점에 속한 사람이 아니며, 점에 빌붙어 자생資生하는 민民일 터이다.

이 그림에는 말이 모두 여섯 마리 그려져 있다. 화면 전경의 세 마리 말은 보조를 맞춘 듯 앞 발 모양이 모두 같다. 맨 마지막에 따라오는 말은 귀가 유난히 쫑긋하고 새카맣다. 마굿간에 있는 것은, 눈이 크고 갈퀴가 선연한 것으로 보아 의심의 여지 없이 말이 분명한데, 화면 전경에 있는 셋은 체구가 작아 과연 말인지 혹 나귀는 아닌지 살며시 의심하게 한다.

초가 지붕은, 모두 까칠한 잔붓을 위에서 아래로 빗질하듯 슥슥 쓸어 내렸는데, 볏짚으로 엮은 조선 초가의 느낌이 완연하다.

이 그림의 관지 중 '패필'敗筆이라는 말은 몽당붓을 이른다. '독필'禿筆이나 '독호'禿毫라는 말을 쓰기도 한다. 결함이 있는 서화를 가리키거나 자신의 서화를 겸손하게 말할 때에도 이 말을 사용한다.

③ 이 그림은 민간의 주막을 그린 것은 아니지만 크게 보아 속화俗畵, 즉 풍속화로 보아도 무방할 터이다. 현전하는 이인상의 그림 중 속화라 할 만한 것은 이외에는 없다. 이인상의 이 속화는 보기에 따라서는 본국산수의 확장으로 해석될 소지도 없지 않다.

흔히 지적되듯 이인상의 이 속화에는 속기俗氣가 없으며,[9] 청초하고 깔끔해 속화의 또다른 경지를 구현해 보이고 있다. 이인상의 이 속화는 어디서 왔을까? 추측건대 그가 몹시 존경한 노론의 선배 문인이자 화가

인 관아재 조영석으로부터의 계발啓發이 있었던 게 아닌가 한다. 『뇌상
관고』 제4책에 수록된 「관아재《사제첩》발문」(원제 '觀我齋麝臍帖跋')이
라는 글이 이러한 추정의 방증이 된다. 그 전문을 보이면 다음과 같다.

그림은 비록 소도小道이지만 지극한 흥취가 깃들어 있고 깊은 생각
이 담겨 있으며 신묘한 쓰임이 있으니 가벼이 말할 수 없다.

세상에 전하길 황자구黃子久(황공망을 이름 – 인용자)는 누각에 올
라 구름의 변화하는 모습을 보고 그림의 구도를 잡았다고 하며, 왕
유王維는 경물을 그릴 때면 사시四時에 구애되지 않아서 눈 속의
파초를 그렸다고 하니,[10] 이는 그들이 흥취를 지묵紙墨 밖에 부쳐서
다. 도홍경陶弘景과 같은 이는 소를 그려 자신의 마음을 암유暗喩
하였고,[11] 오도자吳道子는 지옥을 그려 세속을 깨우쳤으니,[12] 그들의
마음 씀이 매우 깊고 미묘하지만 그림의 도道라고는 할 수 없다.

무릇 일日·월月·산山·용龍·꿩의 형상, 종정鍾鼎·이기彝器의 아

9 유홍준, 『화인열전 2』, 87면.
10 문인화의 시조로 추앙되는 왕유는 복사꽃, 살구꽃, 연꽃을 하나의 화폭에 담아 냈으며(복
사꽃·살구꽃은 봄에, 연꽃은 여름과 가을 사이에 꽃이 핀다), 눈 속에 파초를 그리는 등 사시
(四時)의 구분에 구애되지 않았다. 실제 사실보다는 화가의 상상력과 정신을 중시한 것이다.
11 도홍경은 남조(南朝) 양(梁)나라의 은사(隱士)로, 무제(武帝)가 초치(招致)하자 〈이우도〉
(二牛圖)를 그려 출사하지 않겠다는 뜻을 완곡히 표현한 바 있다. 〈이우도〉는 황금 굴레를 쓰고
사람에게 고삐를 잡힌 소와 초원에서 한가로이 풀을 뜯는 소를 대비한 그림인데, 이 그림에는
부귀보다는 정신적 자유를 추구하겠다는 작가의 마음이 투사되어 있다. 『남사』(南史) 권76 「은
일열전」(隱逸列傳) 하(下) 참조.
12 오도자는 당(唐)나라 현종(玄宗) 때의 화가로, 도자(道子)는 초명이고 후에 도현(道玄)으
로 개명하였다. 산수·인물·귀신·초목 등에 두루 능했으며, 도석(道釋) 인물화에 장처(長處)
가 있었다. 장안(長安)과 낙양(洛陽) 등지의 사원에 300여 점의 벽화를 남겼는데 그중 〈지옥변
상도〉(地獄變相圖)는 자유분방한 필치와 기괴한 묘사로 유명하다. 주경현(朱景玄), 『당조명화
록』(唐朝名畵錄)의 「신품상일인」(神品上一人) 참조.

름다움, 궁실宮室·종묘宗廟의 성대함, 고금古今 관복冠服의 동이同
異, 산천山川·조수鳥獸·초목草木의 구별에 있어, 그림이 아니라면
문채를 내고 형상을 본떠 전할 수 없으니, 그림의 쓰임이 또한 크다
하겠다.

　관아재觀我齋 조공趙公께서는 그림을 그리실 적에 뜻이 이르면
붓을 드셨는데, 사람은 물었으나[13] 종이와 비단을 가리지는 않으셨
다. 흥취는 심원하고 마음은 미묘하여 대상과 정신이 융회融會하였
다. 때로는 대꼬챙이로 의습선衣褶線을 그렸는데 예스럽고 굳세어
오묘한 경지에 들었다. 때로는 마른 붓에 엷은 먹을 묻혀 강산江山
과 화목花木의 소경小景을 그렸는데, 고우면 고울수록 더욱 골기骨
氣가 있었고, 담박하면 담박할수록 더욱 농밀하였다. 때로는 해와
변화하는 무지개를 그렸는데 기괴하면서도 속기俗氣를 벗어났다.
한편 유類를 좇아 형상을 그리신 것[14]은 고古를 뛰어넘어 홀로 묘妙
했거늘, 나라 안의 풍물과 인물을 벗어나지 않았다. 채소 파는 아낙
·옹이 멘 노인·승려와 초동, 그리고 강교江郊·성문·작은 샘·바
위·방실房室·자잘한 기물에 이르기까지 세세하게 모두 그리셔서
꼭 빼닮지 않음이 없었다. 무릇 공께선 그림으로 역사歷史를 쓰신
셈이고, 대상의 참모습을 스승으로 삼으신 것이다.[15]

13　아무에게나 그림을 그려 주지 않고, 사람을 가려 그림을 그려 주었다는 뜻이다.
14　속화(俗畵)를 그린 것을 말한다.
15　조영석은 평소 그림을 보고 베끼는 것은 잘못이며, '즉물사진'(卽物寫眞), 즉 직접 물상(物
象)에 나아가 대상의 진면목을 그려 내야 한다고 말했다. 洪啓能, 「觀我齋趙公行狀」(『莘村
集』 제3책, 연세대학교 국학자료실 소장)의 "後生有請畵妙於公者, 公曰: '以畵傳畵, 所以非
也. 卽物寫眞, 乃爲活畵'"라는 말 참조.

공께서 평생 그리신 그림을 헤아리면 천 폭쯤 되는데, 스스로 득의작으로 꼽으신 것은 몇 폭에 불과했으니 실로 높은 식견과 빼어난 안목을 지니셨던 것이다. 그러나 하루아침에 붓과 벼루를 부수고 다시는 그림을 그리지 않으셨다.[16] 비록 기이한 돌과 무성한 숲, 쓸쓸하거나 청량한 경치와 조우하더라도 조금도 흔들림이 없으셨다. 설사 장형長衡을 위해 세 번 긴 탁자를 설치한다고 해도 그림을 얻기 어려웠을 것이다.[17] 곽공郭公이 수십 폭 종이에 연鳶 하나를 그린 일[18]에 견주더라도 어찌 고결한 것이 아니겠는가.

공의 그림은 이미 세상에 아주 적은데, 집의 자제들이 이전에 공께서 초草를 잡아 두신 열네 장의 그림을 겨우 수습해 장황粧潢하여 간직하였다. 화첩에는 무릇 사람을 그린 것이 스물 둘인데, 노인·아이·노복奴僕·공장工匠의 일이 대략 갖추어져 있다. 금수를 그린 것이 서른 하나인데, 말·소·닭·개·곤충·새 등속이 대략 갖추

16 조영석은 의령 현감으로 있을 당시인 1735년 가을 세조(世祖) 어진(御眞) 중모(重摹) 사업에 감조관(監造官)으로 천거되었는데 자신이 직접 그려야 하는 줄로 잘못 알아 일부러 늦게 상경(上京)했는데(조영석은 비록 취미 삼아 그림을 그렸으나 자신이 선비이지 비천한 환쟁이는 아니라고 생각했음으로써다), 이것이 문제가 되어 고초를 겪은 뒤 파직되었다. 사천 이병연이 쓴 《사제첩》 발문」에 따르면, 이 일이 있은 후 조영석의 그림이 다시는 세상에 한 점도 나오지 않았다고 한다(『《사제첩》 발문」의 내용은 유홍준, 『화인열전 1』, 역사비평사, 2001, 147면 참조). 세조 어진 사건에 대해서는 『觀我齋稿』(한국정신문화연구원, 1984 영인) 권3, 162~166면 참조.
17 '장형'(長衡)은 명말(明末)의 화가인 이유방(李流芳)의 자다. 이유방은 만년에 서호(西湖) 지방을 자주 유람했는데, 그의 벗들은 이유방이 올 때면 그림을 얻기 위해 매번 긴 탁자를 설치하고 흰 비단을 벌어 놓았다. 이렇게 하기를 거듭하자 결국 이유방이 '세 번이나 나를 꾀는 구려'라고 말하면서 그림을 그려 주었다고 한다. 여기서는 조영석이 이유방처럼 세 번 그림 요구를 받았다 할지라도 그 마음을 바꾸지 않았을 것이라는 뜻으로 쓴 말이다.
18 북송(北宋) 초의 서화가인 곽충서(郭忠恕)가 그림을 그려 달라는 부탁을 받고 간략한 필법으로 그려 준 일을 말한다.

어져 있다. 초목을 그린 것은 겨우 두 종에 불과하다. 이들 작품은
대개 공들여 그린 것은 아니다.[19] 공께서 화첩에 '사제'麝臍(사향노루
의 배꼽)라는 이름을 붙이셨으니, 그 뜻이 매우 완곡하다[20] 하겠다.[21]

이인상은 이 글을 1744년 조영석이 살아 있을 때 썼다. 이 글을 통해
이인상이 조영석의 속화를 두루 과안過眼하여 아주 잘 이해하고 있었으
며, 그 핍진함과 진실성을 높이 평가했음을 알 수 있다.

조영석의 속화에 대해서는 이덕무가 저술한 『이목구심서』耳目口心書
의 다음 기록을 통해 좀더 알 수 있다.

19 《사제첩》은 조영석이 그간 초(草)해 놓은 밑그림을 한데 모은 것이므로 작품의 완성도에서
는 부족한 점이 있다.

20 사향노루는 배꼽에 든 사향 때문에 중시되지만, 또한 그 사향 때문에 사람에게 죽임을 당
한다. 조영석은 세조(世祖) 어진(御眞) 중모(重摹) 문제로 곤욕을 치르게 되자 자신의 그림 재
주가 사향노루의 배꼽 같은 것이라고 생각했던 듯하다. 그래서 화첩에 '사제'라는 이름을 붙여
착잡한 심회와 함께 경계하는 뜻을 부친 게 아닌가 한다.

21 "畵雖小道, 有至趣, 有深心, 有妙用, 未易言也. 世傳黃子久登樓, 觀雲物變幻, 而爲布
置, 王維寫景, 不拘四時, 嘗作雪中芭蕉, 是其寄趣在紙墨之外, 而若弘景以牛喩心, 道子爲
鬼獄以警俗, 其用意尤深微, 然不可謂畵之道也. 夫日月山龍華蟲之象, 鍾鼎彝器之美, 宮室
宗廟之盛, 與夫冠服古今向背之宜, 山川鳥獸草木之別, 非畵無以賁餙文章而模像而傳之, 其
爲用亦大矣. 觀我齋趙公之於畵, 意到落筆, 問人而不擇楮素, 趣遠心微, 境與神會, 或用簽
頭畵衣紋, 古勁入微; 或用枯毫淺墨爲江山花木小景, 彌嫩彌骨, 彌淡彌濃; 或畵影移虹, 奇
怪絶俗. 而顧其隨類寫形, 超古獨妙, 則不離乎國内之風土人物, 雖賣菜之婦、負甕之叟、飯
僧、樵童、與夫江郊、國門、片泉、塊石、房室、器用之微, 瑣瑣具陳, 而靡不酷肖. 公盖以畵爲
史, 而以眞爲師也. 度公平生所爲畵, 不滿千幅, 而自謂得意, 不過數幅, 則實有高識傲眼矣.
一朝毀筆硯, 不復事點染, 雖遇奇石茂林, 幽獨清涼之境, 亦漠然無動, 雖欲爲長衡〔衡〕設三
覆, 難矣. 比之郭公之寫紙鳶, 豈不高歟? 公之畵, 世旣絶少, 家子弟僅拾公所嘗起草十四
紙, 裝繢以藏之. 凡狀人爲二十一, 而老幼、僕隸、工匠之事略具焉; 爲禽獸三十一, 而馬牛、
鷄犬、蟲鳥之屬略具焉; 爲草木僅二種. 皆不經意者. 公題其卷曰麝臍, 其意尤婉矣."(「觀我
齋麝臍帖跋」,『뇌상관고』제4책)

조영석, 〈삼녀재봉도〉(《麝臍帖》所收), 지본담채, 22.5×27cm, 개인

어떤 사람이 관아재 조영석이 그린 동국 풍속도風俗圖를 수집해 그
대로 그린 것이 70여 첩帖이나 되었는데 연객煙客 허필許佖이 한글
로 평評했다. 〈삼녀재봉도〉三女裁縫圖에는,

> 한 여자는 가위질하고
> 한 여자는 주머니 달고
> 한 여자는 치마 깁네.
> 여자가 셋이면 '간'姦이 되니[22]
> 접시가 뒤집힐 판.[23]

22 '女'자가 셋이면 '姦'자가 된다는 말이다.
23 속담에, "여자 셋이면 접시가 뒤집힌다"라는 말이 있다. 여자들이 모이면 수다가 많고 시끄
럽다는 뜻이다.

이라고 썼고, 〈의녀도〉醫女圖[24]에는,

> 천도天桃 같은 다리[髢]에 목어木魚 같은 귀밑머리[25]
>
> 자주색 회장回裝[26]의 초록 저고리.
>
> 벽장동壁藏洞[27]에 새로 집을 샀다 하더만
>
> 오늘밤 누구 집서 밤놀이하고 오나.

라고 썼는데, 기생집이 벽장동에 많아서다. 유혜보柳惠甫(유득공─
인용자)는 매 첩帖마다 여섯 자의 평評을 하였다. 토담장이 그림을
평하여,

> 물고기들 물에 놀듯 장단長短이 딱 맞고[28]
>
> 목木이 토土를 이겨 오르내림이 느긋하네.[29]
>
> 많은 밥 하루 세 끼 먹어 치우고
>
> 삯돈 열 푼 받아 챙기네.

24 '의녀'는 원래 내의원(內醫院)·혜민서(惠民署) 등에 소속되어 부인의 병을 구호·진료하
던 일을 했으나 후에 차츰 기생으로 전락하여 '의기'(醫妓)라고도 불렸다. 여기서는 기녀를 그
린 것으로 보면 된다.
25 기생의 머리 모양을 형용한 말이다. 머리는 가발인 '다리'를 틀어 올려 천도 복숭아처럼 봉
긋하고 귀밑머리는 길게 늘어뜨렸다는 뜻으로 한껏 태(態)를 낸 것을 이른 말이다.
26 '회장'(回裝)은 여자 저고리의 깃이나 끝동이나 겨드랑이 등을 색깔 있는 헝겊으로 꾸미는
일을 이르는 말이다.
27 이옥(李鈺)의 「이언」(俚諺)에는 '碧粧洞'이라고 표기되어 있다. 지금의 서울시 중구 송현
동에 해당하며, 기생집이 많았다.
28 토담의 장단(長短)이 딱 맞다는 말.
29 '목'은 나무로 만든 흙손을, '토'는 흙을 이른다. 흙손으로 흙질을 아래위로 하며 토담을 쌓
는 것을 말한다.

魚遊河長短合,
木克土升降遲.
豊飯三時喫了,
雇錢十文藏之.

라고 하였고, 조기 장수 그림을 평하여,

싱싱한 조기를 지고 가면서
손에 큰 놈 쥐고 너스레 떠네.
어린 여종 중문中門에서 쫓아 나오며
"조기 장수요!" 하고 부르네.
生鮮石魚負去,
手持大者誇張.
小婢中門走出,
喚生鮮石魚商.

라고 하였다. 이진옥李進玉(이진李璡 – 인용자)[30]이 또 평하기를,

생선 장수가 대답하는 소리 보소
귀는 어찌 그리 밝고, 입은 어찌 그리 빠른지.
"귀가 밝지 않으면 팔지 못하여

30 서얼인 이명계(李命啓)의 아들이다.

생선 썩어 본전을 잃고 만다오."

生鮮商對答聲,

耳何聰口何疾.

耳不聰賣不得,

生鮮腐本錢失.

라고 하였다. 진옥이 통장이[31] 그림을 평하기를,

해진 벙거지 보이지 않는 날에도

통 때우는 소리 땅땅 들려오누나.

가는 등겨로 구멍 메워 남을 기만해

물 붓자마자 좔좔 다 새누나.

弊戰笠不見日,

桶匠聲必雄大.

瞞人細糠塞孔,

卽時汲水洒洒.

라고 하였다. 혜보惠甫는 미장이 그림을 평하기를,

신은 버선 끝내 안 벗고

사다리 위에서 크게 꾸짖네.

조영석, 〈어선도〉漁船圖, 1733, 지본담채, 28.5×38.1cm, 국립중앙박물관

"자갈은 많고 마분馬糞³²이 적다니!

이런 역군役軍³³은 내 처음 본다."

終不脫一雙襪,

浮堁上大罵云.

石子多馬糞小,

初見如此役軍.

라고 하였다.³⁴

32 '마분'은 마분여울을 말한다. 말똥을 물에 헹구어 건진 짚을 흙 따위에 섞어 쓰는 미장 재료다.
33 미장이 밑의 일꾼을 말한다.
34 이덕무,『耳目口心書(五)』,『靑莊館全書』권52 所收；번역은『국역 청장관전서』Ⅷ, 215~216면 참조.

44. 해선원섭도 海仙遠涉圖

[1] 그림 오른쪽 상단에 다음과 같은 제사와 관지가 보인다.

世溷濁而不自悟兮,
曾得喪之在朝暮.
欤八荒之固有垠兮,
與太初而爲隣.
　　凌壺草牕, 偶寫漫作.

우리말로 옮기면 다음과 같다.

세상은 혼탁하나 스스로들 깨닫지 못하누나
영욕榮辱은 아침 저녁에 있건만.
아! 팔황八荒은 참으로 끝이 있나니
태초太初와 더불어 이웃을 삼으리.
　　능호관의 초창草牕에서 우연히 그리고, 내키는 대로 글을 짓다.

'영욕이 아침 저녁에 있다' 함은 영욕이 무상한 것이라는 뜻이다. '팔황'은 팔방八方의 아득히 먼 곳을 이른다. '태초'는 천지와 만물이 생기기

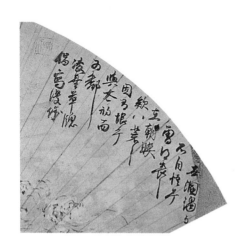

〈해선원섭도〉, 지본담채, 26.4×69.5cm,
호림박물관

이전의 상태를 말한다. 장자莊子는 이를 '혼돈'渾沌이라고 했다.[1] '초창'草窻은 풀이 무성한 창을 말한다. 명나라 심주沈周와 동시대인인 유부劉溥가 일찍이 주렴계周濂溪가 생의生意를 즐겨 뜰의 풀을 베지 않은 일을 흠모하여 자기도 창앞의 풀을 베지 않은 채 그대로 두고 자호를 '초창'草窻이라 했다는 고사가 있다.

인장 淵文

관지 뒤에 '연문'淵文이라는 인장이 찍혔는데 ('淵'은 고문의 서체다), '연문'은 이인상의 별자別字다. 필자는 이인상의 이 별자를 이 그림 외에 네 군데에서 본 바 있다. 하나는 『뇌상관고』 제5책에 실린 「남간석각표명」南澗石刻標名이라는 글에서요, 다른 하나는 이인상의 그림 〈층만첩장도〉層巒疊嶂圖에 붙인 오재유吳載維의 제사題辭[2]에서요, 또 하나는 이인상과 이윤영이 합작合作한 〈계정도〉溪亭圖[3]의 관지에서요, 마지막 하나는 이윤영이 그린 〈계산가수도〉溪山嘉樹圖[4]에 찍힌 이인상의 인장에서다.

「남간석각표명」의 전문은 다음과 같다.

조산朝山의 골짜기, 그 동쪽에 봉암鳳巖이 솟아 있다. 소호천小壺天에서 종강鐘崗의 시냇물이 발원한다. 동쪽 언덕은 '정설'停雪이고

1 『莊子』「應帝王」 참조.
2 이 그림은 현재 전하지 않으며, 김광국이 엮은 『석농화원』(石農畵苑) 원첩 권3에 화제와 함께 오재유의 제사가 실려 있다.
3 이 그림은 종래 〈산수도〉라 불리어 왔는데, 적절한 명칭이 아니다. 이에 본서에서는 '계정도'(溪亭圖)라고 고쳐 부르기로 한다.
4 본서 부록 2의 〈계산가수도〉 평석 참조.

서쪽 언덕은 '희발'晞髮이다. 위쪽의 폭포는 '탁향'濯香이고, 중대中臺 이름은 '영지'靈芝다.⁵ 왼쪽 석벽은 '퇴운'頹雲이고 오른쪽은 '철애'銕崖다. 거처 이름은 '석심'石心이고, 샘은 '음기국'飮杞菊이다. 오는 사람에게 고하노니, 이것은 **연문**淵文이 새긴 것이다.⁶

이인상은 자신이 살던 남산의 남간南澗 주변 곳곳에 이름을 부여한 뒤 이를 글로 써서 돌에 새겼다. 상기 인용문이 바로 그 글이다. 글의 맨 끝에, "이는 연문淵文이 새긴 것이다"(是爲淵文之刻)라는 말이 보인다. '연문'은 이인상 자신을 가리킨다. 자신이 글을 써서 새겼다는 뜻이다. 이 글이 작성된 시기는 1756년이다.

〈층만첩장도〉에 붙인 오재유의 제사는 다음과 같다.

가는 붓과 마른 먹만으로 그렸으며 안료를 쓰지 않았는데도 산은 우뚝하고 험준하며, 강은 세차게 흐르고 깊다. 처음에는 기이하고 괴이한 듯하나 끝에는 고원하고 그윽한 운치가 보이니, 나는 이것이 연문淵文이 그린 것인 줄 알겠노라. 〔연문은 원령의 또 하나의 호이다.〕⁷

5 참고로 이인상의 「謝任子仲由贈碧石、松根二枕」(『능호집』 권2)에 "攜到中澗靈芝石, 左右枕向濯香瀑"이라는 구절이 보인다.

6 "朝嶽之洞, 鳳巖峙其東. 小壺有天, 始發鐘崗之泉. 東崗曰停雪, 西阿曰晞髮. 上瀑曰濯香, 中臺爲靈芝. 左壁頹雲, 右爲銕崖. 居名石心, 泉飮杞菊. 以告來者, 是爲淵文之刻."(「南澗石刻標名」, 『뇌상관고』 제5책)

7 "纖毫枯墨, 不事點丹潑綠, 峙者巉峻峭截, 流者湍匯泓濔. 始若奇鬱詭瑰, 終見紆遠幽雅, 余知斯之爲淵文寫也.〔淵文, 元靈一號〕"(『石農畵苑』 원첩 권3). 번역은 유홍준·김채식 옮김, 『김광국의 석농화원』, 157면 참조.

〈계정도〉 관지

오재유는 오찬의 조카다.[8] 인용문 중 "연문은 원령의 또 하나의 호이다"라는 말은 김광국의 주기注記일 것이다. 하지만 이 주기에는 착오가 있다.

이인상·이윤영 합작인 〈계정도〉의 관지는 다음과 같다.

淵文、明紹同寫元博紙.

"연문淵文과 명소明紹가 함께 원박元博의 종이에 그렸다"라는 뜻이다. '명소'明紹는 이윤영의 별자이고,[9] '원박'元博은 김무택의 자다.

그런데 이인상과 이윤영이 그리 자주 쓰지 않던 별자를 이 관지에 나란히 적고 있음이 흥미롭다. 그러니 이 별자에는 두 사람이 공유하는 어떤 유래가 있다고 의심함직하다. 다음 자료가 이 의심을 푸는 단서가 된다.

심한 추위에 장례 준비는 순조롭게 되어 가는지요? 두 번째 답장을 받고는 슬픔이 간절하여 차마 다시 읽지 못했습니다. 무덤에 넣을 명정銘旌을 보여 달라고 한 제 편지는 예禮가 아니건만, 보여주시니 참으로 송구스럽습니다. 제공諸公의 논의를 물으셨는데, 우매한

8 오재유는 북동강회(北洞講會) 때 말석에 있었다. 이 점은 본서, 〈북동강회도〉 평석 참조.
9 '명소'(明紹)가 이윤영의 별자임은 『단릉유고』 권12에 실린 「黙隱齋記」라는 글 맨 끝의 "戊辰南至, 韓山李胤永明紹記"라는 말을 통해 알 수 있다.

제가 감히 참예參預하여 말씀드릴 바는 아니지만, 지난번 편지에서 말씀하신 "삼가 국전國典을 따르겠다"라고 하신 뜻은 참으로 옳은 듯합니다. '청수'淸修 두 글자의 내력은, 기억건대 제산동濟山洞에서 함께 독서할 때 벗들이 서로 이름과 자字를 표장表章하면서 거기에다 충고하고 격려하는 뜻을 부쳤으니, 이를테면 '울창주가 가득하니' '맑다'(淸)라고 하거나, '공경스레 옥玉을 잡고 있으니' '덕이 향상되고 닦인다'(德進修)라고 한 따위였습니다. 그러므로 애초 뽐내려는 뜻이 없어서 '정칙'正則이라든가 '영균'靈均이라는 칭호와는 조금 차이가 있으니,[10] 만약 '청수'라는 말을 영정에 써서 고인의 덕德을 형용하려 한다면 편벽되다 할 것입니다.[11]

이 글은 이인상이 1751년 오찬의 장례 때 오찬의 조카인 오재순吳載純에게 보낸 편지의 일부다. 이인상은 오찬, 이윤영, 김순택, 윤면동 등의 벗과 함께 1744년 11월 제산동濟山洞[12]에 있는 오찬의 집에 한 달이 넘도록 머물며 유교 경전과 주자의 편지글을 읽었다.[13] 이때 이인상·이

10 굴원이 지은 「이소」(離騷)에, "名余曰正則兮, 字余曰靈均"이라는 말이 보인다. 송문흠은 '정칙'(正則)과 '영균'(靈均)이 굴원의 '수사지어'(修辭之語)일 뿐이며, 명자(名字)가 아니라고 보았다(「與諸友」, 『閒靜堂集』 권4). 이인상도 같은 생각이었을 것이다.

11 「答吳子文卿書」, 『능호집』 권3; 번역은 「오문경에게 답한 편지」, 『능호집(하)』, 44~45면 참조.

12 지금의 서울 가회동(嘉會洞)이다. 계동(桂洞) 혹은 계생동(桂生洞)으로도 불렸다.

13 『뇌상관고』 제1책의 '桂山錄'에 보이는 다음의 시제(詩題) 참조:「甲子冬, 吳子敬父携其二姪載純载維, 讀書于桂山洞, 李胤之·金孺文·尹子穆與麟祥皆往會. 童子執書來問者三人. 子穆讀『論語』, 孺文讀『孟子』, 餘人讀『書傳』, 朝飯後, 共讀『朱書』數篇, 凡逾月而罷. 谷深日靜, 人客少至, 惟宋士行·金元博一至卜夜, 權亨叔移日而去, 吳聖任以病不能會, 間日來往. 又移梅龕竹石, 擁置座隅, 配以盆蕉. 屋甚煖, 蕉葉猶瑩碧不凋, 缸中養文卿五六頭, 潑潑可翫. 香鼎·星劍·文房雅具皆備, 有時評翫移晷, 書課或斷, 聞者笑之. 然講磨之樂, 莫尙於此

윤영·오찬·김순택 네 사람은 각인各人의 이름과 관련된 뜻으로 한 글자를 취하고, 자字와 관련된 뜻으로 한 글자를 취해, 별자別字를 하나씩 지었던 것으로 보인다. 이를테면 오찬吳瓚의 이름인 '瓚'에서 '淸'이라는 글자를 끌어내고, 오찬의 자字인 '敬父'의 '敬'에서 '德進修'라는 말을 끌어내어, 오찬에게 '청수'淸修라는 별자를 부여하였다. '찬'瓚에서 '청'淸을 끌어내는 데는 『시경』詩經 대아大雅 「한록」旱麓의 "瑟彼玉瓚, 黃流在中" (고운 저 옥자루의 술잔에／울창주가 가득하네)이라는 구절이 원용援用되었을 터이다. 이인상의 '연문'淵文이라는 별자와 이윤영의 '명소'明紹라는 별자, 그리고 김순택의 '지소'志素라는 별자는 이때 지어진 것으로 추정된다. 이인상은 「세 벗의 자字에 대한 찬贊」(원제 '三君字贊')이라는 글을 지어 이 사실을 특별히 기록하였다.[14]

이인상이 사근도 찰방으로 부임한 것은 1747년 7월이다. 이 그림에 '연문'이라는 인장이 찍혀 있고, 또 그 관지 중에 능호관의 초창에서 그렸다고 한 점으로 미루어 보아 이 그림은 적어도 1745년 이후작으로 추정된다. 이인상이 서울 집을 떠나 있었던 것은 사근도 찰방을 지냈던 1747년 7월에서 1749년 8월까지와 음죽 현감을 지냈던 1750년 8월에서 1753년 4월까지다. 이를 고려한다면 이인상이 이 그림을 그린 것은 ①1745년 ~1747년 6월, ②1749년 9월~1750년 7월, ③1753년 5월~1760년(몰

會. 每於暇日, 講當世之事·朋友出處之義, 痛切深微, 畢彈肝腑, 而朋友之靜躁堅勒·言論之分合異同者, 皆爛熳剖析, 得於此會者爲多. 盖與同志講業一室, 而久與之處, 起居語默之間, 尤見其天眞耳. 後二年丙寅, 麟祥錄其所得詩七篇, 而識其會」

14 세 벗은 이윤영, 오찬, 김순택 3인이다. 이 글에서 이인상은 이윤영의 별자가 '명소'이고, 오찬의 별자가 '청수'이며, 김순택의 별자가 '지소'임을 밝히고 있다. 한편 송문흠은 「여러 벗에게 주다」(원제는 '與諸友'. 『閒靜堂集』 권4 所收)라는 편지에서, 벗들이 별자를 지은 일을 비판하고 있다. 전례가 없던 일이라는 것이 그 이유다.

년)의 세 시기로 압축된다.

하지만 이 그림에 붙인 제사는 그 내용으로 볼 때 만년에 쓴 것은 아니며, 의욕과 이상이 남아 있던 젊을 때 쓴 것으로 판단된다. 이 점에서 필자는 위의 세 가능성 중 ①에 무게를 둔다.

이인상 집안의 사람인 이영유李英裕의 다음 글도 〈해선원섭도〉의 작화 시기를 추정하는 데 도움을 준다.

> 우리 집안의 원령은 식견이 빼어나고 재주가 높다. 그러나 화법畵法에 대해서는 본래 그다지 이해가 없었다. 그러므로 고개지顧愷之와 육탐미陸探微의 법도를 따르지 않았다. 대개 정해진 길을 경유하지 않고 곧장 돈오頓悟로 뛰어오른 사람이다. 이 화권畵卷은 대개 소시少時의 필筆이라 깊이 논할 건 없지만 왕왕 기일奇逸한 곳이 있다. 해선海仙이 멀리 큰 파도를 건너 영약靈藥이나 찾는다면 탐욕스런 선인仙人을 면치 못하리니 어찌 족히 숭상하겠는가. 무릇 지금의 고담준론이나 펼치는 선비도 또한 어찌 다르겠는가.[15]

이영유의 증조는 이이명李頤命이고, 조祖는 이기지李器之이며, 부父는 이봉상李鳳祥이다. 그는 그림에 조예가 있었다. 상기 인용문은 이인상의 선면화扇面畵에 붙인 제사題辭다. 그중 "해선海仙이 멀리 큰 파도를 건너" 운운한 구절이 주목된다. 원문은 "海仙遠涉鯨濤"이다. 필자는 이 구

15 "吾家元靈, 識超才高, 然於畵法, 本無甚解, 故不循顧陸規矩. 盖不由經行, 而直超頓悟者也. 此卷大抵少時筆, 不足深論, 而往往有奇逸處.
海仙遠涉鯨濤, 覓靈藥, 則不免爲饞仙矣. 何足尙乎? 凡今高論之士, 亦何異焉."(이영유,「題扇譜」,『雲巢謾藁』제3책)

절에 근거해 이 그림에 '해선원섭도'라는 명칭을 붙였다. 이 제사가 붙여진 그림은 필시 해선海仙이 바다를 건너는 그림일 터이다. 이영유는 이 그림을 이인상의 '소시필'少時筆, 즉 젊은 때 그린 그림으로 보고 있다. 혹 이영유가 본 이 선면화가 〈해선원섭도〉일지도 모른다.

②이 그림은 종래 '신선도해도'神仙渡海圖로 불리어 왔다. 신선이 바다를 건너는 모습을 그렸으니 그런 명명이 꼭 틀렸다고 할 수는 없다. 그러나 이 그림을 그리 명명해서는 이 그림에 담긴 이인상의 기분과 취향을 제대로 드러내기 어렵다. 지금부터 그 이유를 밝히기로 한다. 이 과정에서 이인상의 문예적·정신적 지향의 한 주요한 국면이 드러나게 되기를 기대한다.

우선, 이 그림의 제사 중 "世溷濁而不自悟兮"는 『초사』楚辭의 말을 변형한 것이다. 예컨대 「이소」離騷에 "世溷濁而不分兮" "世溷濁而嫉賢兮"라는 구절이 보이며, 「섭강」涉江에 "世溷濁而莫余知兮"라는 구절이 보이고, 「애명」哀命에 "世溷濁而不知"라는 구절이 보인다.

"欸八荒之固有垠兮"라는 구절에서도 『초사』의 영향이 확인된다. '애'欸는 탄식하는 소리인데, 「섭강」에 "欸秋冬之緒風"이라는 구절이 보인다. '팔황'八荒이라는 말은 주자朱子 집주集註의 『초사후어』楚辭後語 권3에 실린 장형張衡의 「사현부」思玄賦에 보인다. "將往走乎八荒, 過少皞之窮野兮"가 그것이다. '유은'有垠은 『초사』의 '무은'無垠이라는 말을 환골탈태한 것이다. 「원유」遠遊에 "其大無垠"이라는 구절이 보이는가 하면, 「섭강」에 "霰雪紛其無垠兮"라는 구절이 보이고, 「비회풍」悲回風에 "穆眇眇之無垠兮"라는 구절이 보인다.

이를 통해 이 제사가, 비록 아주 간략하긴 해도, 『초사』의 문체와 정신

을 표현하고 있음을 알 수 있다. 이 제사의 내용을 정리하면 다음과 같다.

① 세상은 혼탁하기 짝이 없으나 사람들은 그것을 모르고 있다.
② 사람들은 모두 영욕과 부귀에 급급하나 이는 부질없는 짓이다.
③ 이런 혼탁한 세상을 벗어나기 위해 멀리 팔황에 노닐더라도 거기에는 끝이 있다.
④ 그러니 끝도 시작도 없는 도의 본원인 태초에 노닐리라.

이처럼 이 제사는 이인상이 자신의 시대를 극히 혼탁한 세상으로 보고 있다는 것, 자신은 그런 세상에서 홀로 깨어 있어 슬픔과 근심이 가득하다는 것, 그러니 근심을 잊기 위해 멀리 우주의 끝까지 노닐지 않을 수 없다는 것, 그러나 우주도 끝이 있으니 차라리 태초와 이웃하겠다는 것을 언표하고 있다.[16]

요컨대 이인상은 굴원屈原과 자신을 일체화하고 있다. 이인상과 굴원의 존재관련은 여러 자료에서 확인된다. 일례로 이인상의 벗 윤면동은 「이원령의 글 뒤에 적다」(원제 '題李元靈文後')라는 글에서, 이인상의 글에 우상측달憂傷惻怛이 넘치며, 일세一世를 돌아보지 않고 독립불구獨立不懼하여, 장차 굴원이 했던 일을 따라해 한탄하고 눈물을 흘리는 것에 그치지 않고 돌을 품고 자살할지라도 후회하지 않을 듯하다고 했다.[17]

16 "태초와 이웃하겠다"(與太初而爲隣)는 말은 이인상의 「宋士行歸去來館上樑文」(『뇌상관고』 제5책)에도 보인다. 다만 '太'자가 '泰'자로 되어 있다는 차이가 있으나 두 글자는 서로 통한다. 『능호집』 권4에는 이 글이 '귀거래관상량문'(歸去來館上樑文)이라는 제목으로 실려 있는데, 그 창작 연도를 '경오년'(1750년)이라고 밝혀 놓았다.
17 윤면동, 「題李元靈文後」, 『娛軒集』 권3.

굴원과의 존재관련은 비단 이인상에게만 확인되는 것은 아니다. 이윤영을 비롯한 단호그룹의 인물들이 가장 존경하고 일체감을 느낀 옛사람으로는 도연명과 굴원 두 사람을 꼽을 수 있다.

『초사』에서 주목되는 것은 원유遠遊다. '원유'는 말 그대로 '멀리 노닌다'는 뜻으로, 혼탁한 현실에 슬픔과 절망을 느낀 나머지 천상의 세계, 즉 선계仙界에 노닐며 비분悲憤한 마음을 스스로 푸는 것을 이른다. 다시 말해 상상의 세계에 맘껏 노닒으로써 우울한 심정을 해소하고자 하는 것을 이른다. 그러므로 '원유'에는 '낭만적 초월'의 정신이 담겨 있다 할 수 있다. 굴원은 바로 이 '원유'의 시학 속에 현실에 대해 느끼는 자신의 깊은 비탄과 끝없는 절망감, 소인과 간신이 득세하고 충신과 현인이 버림받는 세상에 대한 원망을 담아 놓고 있다. 원유의 시학은 『초사』의 여러 작품에 보이지만, 특히 두드러지게 나타나는 작품은 「원유」遠遊편이다.

〈해선원섭도〉는 『초사』의 바로 이 원유의 시학을 회화적으로 구현하고 있다. 그러니 '신선도해도'라는 명칭보다 '해선원섭도'라는 명칭이 이 그림에 담겨진 화가의 정신을 좀더 잘 드러낸다고 할 것이다.

③ 이인상이 『초사』에 얼마나 큰 공감을 했는지는 「마하연에서 자다」(원제 '宿摩訶衍')라는 시의 "멀리 노니니 굴원의 뜻에 느꺼움 있나니"(遠遊偏感靈均意)[18]라는 구절, 「또 설소雪巢의 시에 차운次韻하다」(원제 '又次雪巢韻')라는 시의 "두성斗星을 패옥佩玉 삼고 혜성을 깃발 삼아 편안히 원유함을"(瑤佩星旄憺遠遊)[19]이라는 구절, 「송사행이 술병을 소매에 넣고 와 뜨

18 『능호집』 권1.
19 『능호집』 권1.

락의 국화를 감상했는데 송시해宋時偕가 뒤이어 오다」(원제 '宋士行袖壺, 來賞庭菊, 宋子時偕繼至')라는 시의 "멀리 놀고픈 맘 이로써 달래고/시운時運이 악착함을 서글퍼 마소"(且慰遠遊心, 莫傷時運促)[20]라는 구절, 「매호梅湖 유 처사兪處士 만시」(원제 '梅湖兪處士挽')의 "세상이 혼탁하면 굴원도 신선을 배우려 했지"(世濁靈均欲學僊)[21]라는 구절, 「김화보·김유문 형제의 감회시에 차운하여 주며, 양생養生을 경계하다」(원제 '次贈金子華甫孺文兄弟感懷詩, 戒養生')라는 시의 "수레를 돌려 고향에 돌아오나니/팔황은 참으로 끝이 있어라"(回車返故鄉, 八荒固有垠)[22]라는 구절, 「원방씨元房氏의 천식재泉食齋에서 자다」(원제 '宿元房氏泉食齋')라는 시의 "「이소」離騷를 일독하며 그대와 함께 경도되네"(「離騷」一讀共君傾)[23]라는 구절 등을 통해 두루 확인된다.

시에서만이 아니라 산문에서도 『초사』의 유의遺意가 여러 곳에서 감지되니, 〈해선원섭도〉의 제사題辭와 통하는 것에 한정하더라도, 「매호의 또다른 제문」(원제 '又祭梅湖文')의 "서쪽으로 약목若木[24]의 꽃을 꺾으며, 남쪽으로 주작朱雀이 나는 하늘까지 가 보고 싶었습니다. 온 세상의 어지러움을 돌아보니 (…)"[25]라는 구절과 「송자의 또다른 제문」(원제 '又祭宋子文')의 "세상이 혼탁하니, 나의 슬픔을 누구에게 고할꼬"[26]라는 구절과

20 『능호집』권1.
21 『능호집』권1.
22 『뇌상관고』제1책. "八荒固有垠"이라는 시구는 〈해선원섭도〉의 제사에도 보인다. 이 시는 1743년에 창작되었다. '화보'(華甫)는 김순택의 형인 김형택(金亨澤)의 자(字)다.
23 『뇌상관고』제1책.
24 신화에 나오는 나무 이름이다.
25 "西攬若木之華, 而南窮朱鳥之天. 顧一世之溷溷. (…)"(「又祭梅湖文」, 『능호집』권4)
26 "世之溷溷, 余哀焉告?"(「又祭宋子文」, 『뇌상관고』제5책)

「귀거래관 상량문」歸去來館上樑文의 "멀리 노닐고자 했던 굴원의 마음을 품어"[27]라는 구절 등을 들 수 있다.

이를 통해 이인상에게 문학과 회화는 둘이 아니고 하나라는 점이 거듭 확인된다. 이인상의 문인화는 이처럼 문학과 회화의 깊은 혼용渾融을 보여주기에 그의 시문에 대한 심원한 이해 없이는 그의 그림을 제대로 읽기 어렵다.

④ '군선도해'群仙渡海,[28] 즉 뭇 신선이 바다를 건너는 것을 그린 그림은 동아시아 회화에서 하나의 양식을 이룬다. 그 가운데 특히 잘 알려져 있는 것은 '팔선과해'八仙過海, 즉 여덟 명의 신선이 제각각 자신의 방법으로 바다를 건너는 것을 그린 그림이다.

조선 후기의 군선도해도群仙渡海圖로는 윤덕희尹德熙의 〈군선경수도〉群仙慶壽圖, 김윤겸金允謙의 〈파상신선도〉波上神仙圖, 김홍도의 8첩 병풍 〈해상군선도〉 등을 들 수 있다.

이들 군선도는 모두 서왕모西王母가 베푼 요지연瑤池宴에 가기 위해 바다를 건너는 신선들을 그린 것이다. 이인상의 〈해선원섭도〉는 적어도 양식적으로는, 그리고 도가 사상에 기대고 있다는 점에서는, 이들 군선도해도와 통하지만 그 세계관적 배경이나 주제의식은 판연히 다르다. 윤덕희나 김홍도의 그림이 기복祈福을 위한 것이며(이 점에서 세속적인 희구와 연관되어 있다), 삶과 세상을 보는 관점에 있어 일종의 낙관주의가 작동하고 있다면, 이인상의 그림에는 비관주의가 그 기저에 자리하고 있

27 "抱靈均遠遊之感." (「귀거래관 상량문」, 『능호집』 권4)
28 이윤영의 「연화시」(蓮花詩) 제3수(『단릉유고』 권1)에 이 말이 보인다.

김홍도, 〈해상군선도 8첩병풍〉, 견본채색, 각 150.3×51.5cm, 국립중앙박물관

윤덕희, 〈군선경수도〉, 견본수묵, 28.4×19.5cm, 국립중앙박물관

으며, 세속적인 것에 대한 희구와는 반대의 것, 즉 세속적인 것을 초월하고자 하는 의지가 담겨 있다.

이리 보면 〈해선원섭도〉의 인물 표정이 다른 군선도들의 그것과 다른 이유가 납득된다. 이 그림에 그려진 두 신선의 찡그린 채 수심이 있는 듯한 얼굴 표정은, 원유 중인 두 신선의 심리 상태를 표현하고 있으며, 이는 곧 이 그림을 그린 이인상의 비측悲惻한 마음을 유로流露하고 있다 할 것이다. 이 점에서 이 그림은 당시 서울에서 생계를 위해 말단 벼슬을 하고 있던 30대 중반 이인상의 착잡한 내면풍경을 드러내고 있다고 해도 좋을 터이다.

⑤ 하지만, 이 그림이 『초사』에 보이는 '원유'를 회화적으로 구현하고 있다는 사실을 지적하는 것만으로 이 그림이 다 이해되는 것은 아니다. 원유와 무관한 것은 아니지만, 또 하나 짚어야 할 점이 있다. 이인상의 정신세계에서 '바다'가 갖는 의미에 대한 고려가 그것이다. 다음 자료들을 보자.

(1) 아무리 건너도 바다는 가이없구나.[29]
極涉海無濱.

(2) 경쇠 치던 양襄이 바다로 들어간 게 어느 해던가.[30]

29 「爲宋士行, 扇上作〈山居圖〉, 與洪子養之題聯句以記之. 逐句拈韻, 不拘夷澀, 以不漏畵
中一物爲令. 畵細如絲, 字細如豆」, 『능호집』 권1.
30 「桴亭雜詩」 연작 중 '桴亭', 『능호집』 권2.

罄襄入海知何歲.

(3) 벼슬길 물러나려는 뜻 이루지 못하고
바다로 가려던 기약 아득하구나.[31]
買山空夙志, 浮海杳前期.

(4) 『명산기』名山紀를 교정하고
바다로 갈 배 장만코자 했네.[32]
始正『名山紀』, 欲具浮海舟.

(1)은 이인상이 송문흠, 홍자洪梓 등과 함께 지은 연구聯句의 한 구절
이다. 이인상의 의식 세계에 자리하고 있는 '바다'의 이미지가 어떤 것인
지를 짐작하게 한다.

(2)는 「부정잡시」桴亭雜詩 연작 중 '부정'桴亭을 읊은 시다.[33] '양'襄은
경쇠를 잘 연주하던 춘추시대의 악사樂師 이름이다. 주희朱熹는 공자가
그에게 금琴을 배웠다고 했다.[34] 『논어』「미자」微子편에, "경쇠를 치던 양
襄은 바다의 섬으로 들어갔다"[35]라는 말이 보인다. 이 고사는 세상이 어지

31 「舟下杏洲, 宿金進士愼夫草堂, 早起留詩爲別. 與蒼石子共賦」, 『능호집』 권1.
32 「感懷, 和李胤之」, 『능호집』 권2.
33 '부정'(桴亭)은 이인상이 강중(江中)에서 구담의 절경을 보기 위해 만든 떼배로, 『뇌상관
고』 제4책에 실린 「부정기」(桴亭記)에 그것을 만든 경위와 뗏목의 규모가 자세히 설명되어 있
다. 또 송문흠의 『한정당집』 권1에 「이원령의 「부정잡영」에 화답하다」(원제 '和李元靈桴亭雜
詠')라는 시가 실려 있고, 이윤영의 『단릉유고』 권9에 「이원령과 송사행의 「부정잡영」에 화답해
보내다」(원제 '和贈元靈士行桴亭雜詠')라는 시가 실려 있어 참조된다.
34 朱熹, 「微子 第十八」, 『論語集註』 참조.
35 "擊磬襄, 入於海."

럽자 어진이가 은거한 것을 이른다. 이인상은 「이윤지의 서해시권西海詩卷에 붙인 서序」라는 글에서,

> 『논어』에 이르기를, "경쇠를 치던 악사樂師 양襄은 바다로 들어갔다"라고 했으니, 주周나라의 예악禮樂은 사람과 더불어 기물器物이 함께 사려져 버렸다 할 것이다.[36]

라고 한 바 있다. 이를 통해 이인상에게 이 고사는 단지 피세避世나 은둔만이 아니라 주나라 문화의 소멸을 의미하는 것으로 받아들여졌음을 알 수 있다. 이인상의 시문에는 이 고사가 퍽 자주 나타난다. 뿐만 아니라 "홀로 악사樂師 양襄의 마음을 아네"(獨知師襄心)[37]라는 시구에서 보듯 이윤영 또한 이 고사를 인거引據하고 있다. 그러므로 이 고사는 단호그룹 인물들의, 오랑캐 여진이 중국을 점거함으로써 중화문명은 사라지고 중국은 긴 밤에 들었다[38]는 인식 및 야만이 세계를 지배하는 이런 상황에서 은둔할 수밖에 없다는 출처관出處觀을 은유하고 있다고 판단된다.

　(3)의 "바다로 가려던 기약"은, 혼탁한 세상을 떠나 은둔하고자 하는 것을 이른다. 『논어』「공야장」公冶長편에 "도가 행해지지 않아 뗏목을 타고 바다로 가려 하나니"[39]라는 공자의 말이 보인다. 그러므로 (3) 역시

36　"傳曰: '擊磬襄, 入于海.' 卽周之禮樂, 與人器俱沒歟."(「李胤之西海詩卷序」, 『능호집』권3)

37　「元靈雨中枉路過訪碧池, 與之同宿樓中. 久違之餘, 樂不可言. 旣而別去, 次其酬答之語, 爲詩贈往」의 제6수, 『단릉유고』권6.

38　주37의 시 제3수의 "悵望中原夕"이라는 구절 참조.

39　"道不行, 乘桴, 浮于海 (…)"

(2)와 통한다고 말할 수 있다.

(4)의 『명산기』는 이윤영이 중국의 여러 문헌에 보이는 산수유기를 모아 편찬한 책으로 생각되나 현재 전하지 않는다. 『능호집』권3에 「『명산기』서」名山紀序가 실려 있어 참조가 된다. 이윤영이 이 책을 편찬한 것은 춘추대의에 대한 선양 및 사라진 중화문명에 대한 흠모 때문이었다.[40] "바다로 갈 배 장만코자 했네"라는 말에서 확인되는 의식은 (2)와 (3)에 보이는 의식과 궤를 같이한다.

이상의 논의를 통해 드러나듯, 이인상의 '바다'라는 심상心象 속에는 조선만이 아니라 중국을 포함한 동아시아적 현실과 문명 상황에 대한 그의 비관적 의식과 판단이 담지되어 있다. 그러니 〈해선원섭도〉의 '바다'를 그냥 범상히 보아 넘겨서는 안 될 일이다.

6 이미 지적했듯 이인상에게는 도가적 경도傾倒가 있었다.[41] 이 그림에

40 「『명산기』서」 중의 다음 말이 참조된다: "이윤지가 편(編)한 『명산기』(名山紀)는 민멸(泯滅)되어서는 안 될 책이다. 윤지는 시대가 슬프고 삶이 슬퍼 비분(悲憤)하여 원유(遠游)할 것을 생각하였으나 이루지 못했기에 이 책에 뜻을 부쳤다. 첫머리에 태악(泰嶽)을 둔 것은 선왕(先王)이 처음 순수(巡狩)하고 성인께서 밟았던 산이기 때문이고, 다음으로 숭악(崇嶽)을 기록한 것은 천하의 중(中)을 드러낸 것이며, 다음에 화악(華嶽)을 기록한 것은 서쪽으로 돌아갈 뜻('모화'慕華를 이른다 - 인용자)을 부친 것이고, 세운(世運)이 날로 남하(南下)하매 다음으로 형악(衡嶽)을 기록하였으며, 북방의 오랑캐를 비루하게 여겨 마지막으로 항악(恒嶽)을 기록하였다. 이렇게 오악(五嶽)의 자리가 정해지자 명산대천이 각기 그 마땅한 데로 돌아가고, 화이(華夷)가 바르게 구분되었다. (…) 비록 도(道)를 행할 책임은 없으나 궁사(窮士)로서의 권한은 있어, 집 안에 머물면서도 천하의 크기를 가늠하여 명분(名分)을 바로잡고 의리(義理)를 헤아림으로써 은둔할 생각을 부쳤으니, 그 뜻이 몹시 은미하여 경전(經典)과 사서(史書)의 보조 자료가 된다고 해도 좋을 것이다. 내가 생각하기에 이 책에 담겨 있는 세상에 대한 근심은 성인의 근심과 거의 같으니, 후세의 군자들 중에 반드시 그 뜻을 슬퍼하는 이가 있을 것이다." (『능호집(하)』, 106~108면)
41 본서, 〈모루회심도〉 평석 참조.

서도 그 점이 확인된다. 하지만 이 그림을 단지 그렇게만 보는 것으로는 충분치 않다. 지금까지 논의한 것처럼 『초사』의 '원유' 미학과의 관련, 단호그룹의 '바다'에 대한 은유 등이 함께 고려되어야 비로소 이 그림의 세계관적 배경과 정신적 지향이 온전히 파악될 수 있을 것이다.

45. 호복간상도濠濮間想圖

[1] 그림 좌측 상단에 다음과 같은 글귀가 적혀 있다.

　　濠濮間想.
　　　　元靈倣文五峰筆, 爲士綱氏作.

우리말로 옮기면 다음과 같다.

　　호복간상濠濮間想.
　　　　원령元靈이 문오봉文五峰의 필筆을 본떠 사강씨士綱氏를 위해
　　　　그리다.

　이는 이윤영이 쓴 것으로 보인다. 이 그림에는 이인상의 인장이 찍혀
있지 않으며, 화제 오른쪽에 '자자손손영보용'子子孫孫永寶用이라는 수장
인收藏印이 찍혀 있을 뿐이다.
　'자자손손영보용'이라는 인장은 뒤에 살필 이인상의 선면화 〈준벽청류
도〉峻壁淸流圖에도 보인다.
　이를 통해 이 두 선면화의 수장자가 동일 인물이었음을 알 수 있다. 그
런데 〈준벽청류도〉는 이인상이 만년에 벗들과 도봉산에 갔을 때 그린 그

〈호복간상도〉, 지본수묵, 25.5×48.5cm, 개인

림이다.[1] 이인상은 만년에 도봉산을 두 차례 찾았다. 1758년 여름과 가을이다.[2] 이때 그린 그림이 〈준벽청류도〉와 〈소광정도〉昭曠亭圖다.

그러므로 〈준벽청류도〉에 찍힌 수장인은 당시 도봉산에 함께 갔던 이윤영, 윤면동, 김무택 중 누군가의 것이거나 그들 후손 중 누군가의 것일 가능성이 높다.

〈호북간상도〉의 인장(좌)
〈준벽청류도〉의 인장(우)

1 그 점은 〈준벽청류도〉의 제화 중 "今於道峯之行, 不勝存沒之悲, 且記此語, 示同游"라는 말에서 확인된다.

2 1758년 여름에 도봉산에 갔다는 사실은 이인상의 시 「與胤之、元博、子穆拜道峰書院, 拈韻共賦」(『능호집』 권2)의 "故人子穆有孤抱, 淸夏山門與再經. 尙記桃花迷遠墅, 可堪秋葉下空庭"이라는 시구 중의 '淸夏'라는 말에서 확인된다. "尙記桃花迷遠墅"이라고 한 것은 이인상이 1741년에 윤면동·이상목(李商穆, 字 敬思)과 도봉산에 온 적이 있기에 한 말이다. 그래서 '재경'(再經)이라는 말을 썼다. 김무택과 윤면동의 문집에서도 당시 수창(酬唱)한 시가 발견된다. 김무택의 「夏日與元靈、胤之、子穆入道峰作」과 「霽月樓又得'靑'字」(『淵昭齋遺稿』 제2책), 윤면동의 「與李元靈、金元博、李胤之遊道途中口占」과 「到院共賦」(『娛軒集』 권1)가 그것이다. 이들 4인이 이 해 가을에 또 도봉산을 찾았음은 이윤영의 『단릉유고』 권10에 수록된 「秋日同元靈、元博、子穆宿道峯書院共賦」를 통해 확인된다(『단릉유고』의 이 시 바로 앞에는 「梅樹下石牀偶題」라는 시가 실려 있는데 제목 아래에 "丁丑三月"이라는 세주가 달려 있다. '정축'은 1757년을 말한다. 이 때문에 종래에는 「秋日同元靈、元博、子穆宿道峯書院共賦」가 1757년에 창작되었으며, 이인상·이윤영 등이 도봉산에 간 것이 1757년이라고 보았다. 하지만 이는 착오다. 대부분의 문집이 그렇지만 『단릉유고』에 실린 시의 편차도 꼭 연대순으로 되어 있는 것은 아니며, 왕왕 착종이 있다. 「秋日同元靈、元博、子穆宿道峯書院共賦」는 이 시의 뒤에 수록된 「夏日」 다음에 있어야 옳다. (「夏日」은 이윤영이 이인상을 비롯한 벗들과 1758년 여름 북영北營에서 노닐 때 지은 시다.) 이들은 가을에 왔을 때에도 여름에 사용한 '청'운(靑韻)으로 수창하였다.

〈호복간상도〉의 글귀 중에 보이는 '사강씨'士綱氏는 종래 누군지 미상이었으나, 윤면동의 문집을 통해 윤면동의 종제從弟 기동紀東(1721~1771)임이 확인된다.[3] 그의 셋째 아들 명렬命烈이 윤면동에게 출계出系하였다. 『뇌상관고』에는 윤기동에 대한 언급이 보이지 않지만, 김무택의 문집에 실린 「기축년 정월 대보름날 선공감繕工監에서 숙직할 때 윤성중과 자목과 사강윤기동이 찾아왔길래 앞의 시에 차운하여 사례하다」(원제 '己丑元宵將作直中, 尹誠中·子穆·士綱尹紀東見過, 次前韻以謝')[4]라는 시의 제목 중에 그 이름이 보인다.

〈호복간상도〉가 윤기동에게 그려 준 그림임을 감안할 때 동일한 수장인이 찍힌 〈준벽청류도〉와 이 그림은 모두 윤면동 집안의 수장품이었던 것으로 추정된다.

화제의 '호복간상'濠濮間想 중 '濮'자는 보통 '濮'으로 쓴다. '호복간상'은 '호濠와 복濮에 와 있는 듯한 생각이 든다'는 뜻인데, 속세 밖의 한적한 자연을 이르는 말이다. 이 성어는 『세설신어』世說新語의 다음 고사에서 유래한다.

간문제簡文帝(양梁나라 제2대 군주 - 인용자)가 화림원華林園(동산 이름 - 인용자)에 들어가 좌우 신하를 돌아보며 말했다.
"마음에 맞는 것이 꼭 먼 곳에 있는 것만은 아니니, 울창한 숲과 물에 문득 절로 호濠와 복濮에 와 있는 듯한 생각이 든다. 새와 물고

3 『娛軒集』 권2에 실린 「戊子十一月五日, 余與從兄石雲翁, 會于希賢華雲觀 (…)」이라는 긴 시 제목 중의 "從弟士綱·士常"이라는 말 참조.
4 이 시제 중의 '성중'은 윤면동의 종형인 석운(石雲) 윤현동(尹顯東)의 자(字)다. '기축년'은 1769년이고, '將作'은 선공감(繕工監)을 말한다.

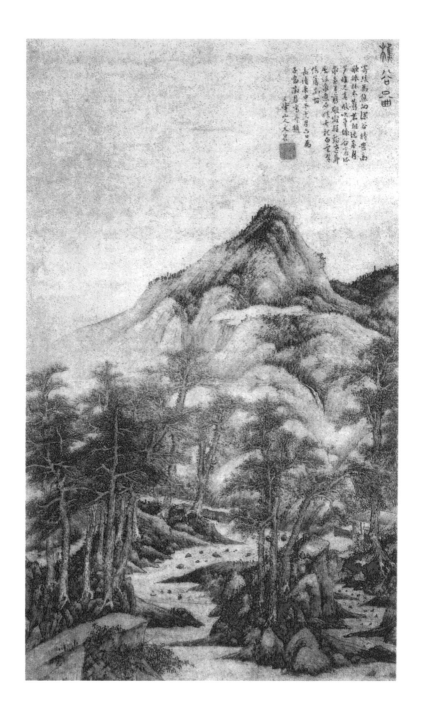

문백인, 〈초곡도〉樵谷圖, 지본담채, 79.2×46.6cm, 北京 古宮博物院

기가 스스로 찾아와 사람과 친해지는구나."[5]

호濠와 복濮은 모두 물 이름이다. 여기에는 장자莊子와 관련된 고사가 전한다. 즉, 장자가 호수濠水의 다리 위에서 물고기가 노는 것을 보며 즐거워했고, 또 복수濮水 가에서 낚시질을 하면서 초왕楚王이 부르는데도 응하지 않았다는 것이 그것이다.[6] 이 고사는 속세를 떠나 한가하게 소요하며 아무 욕심이 없는 경지를 이른다.

이 그림의 글귀 중에 보이는 '문오봉'文五峰은 심주沈周와 함께 오파吳派의 대표적인 화가로 꼽히는 문징명文徵明의 조카 문백인文伯仁을 가리킨다. 이인상은 심주와 문징명 등 오파 화가들의 그림을 과안過眼하면서 그 장처長處를 자기대로 학습해 갔다고 생각된다. 이인상이 문징명의 〈수죽도〉水竹圖를 차람借覽했다든가[7] 심주의 그림을 본떠 〈방심석전막작동작연가도〉倣沈石田莫斫銅雀硯歌圖[8]를 그렸다든가 하는 데서 그 점이 확인된다.

이상의 논의를 통해 볼 때 〈호복간상도〉는 이인상이 윤기동에게 준 그림으로, 명나라 화가 문백인의 필의筆意를 본떠 그린 것임을 알 수 있다.

5 김장환 역주, 『세설신어(上)』(살림출판사, 1996), 179면. 원문은 다음과 같다: "簡文入華林園, 顧謂左右曰: '會心處不必在遠, 翳然林水, 便自有濠濮間想也. 覺鳥獸禽魚, 自來親人.'"
6 『莊子』「秋水」 참조.
7 이인상의 「春盡, 益思李子胤之. 李子聞入伽倻山, 無意北歸. 余近借衡山〈水竹圖〉, 聞李子於南方得故李將軍梅石, 皆佳品, 而未與之賞, 贈詩以述」(『뇌상관고』 제1책)이라는 시 제목 중의 "余近借衡山〈水竹圖〉"라는 말 참조. 이 시를 통해 이인상과 이윤영이 중국 화가의 그림을 함께 감상하며 화안(畵眼)을 높여 갔던 사정의 일단이 확인된다.
8 본서, 〈방심석전막작동작연가도〉 평석 참조.

② 연구자 중에는 이 그림이 송문흠의 호복간상루濠濮間想樓를 그린 것이라고 보는 분도 있다.[9]

송문흠이 향리인 늑천櫟泉(지금의 대전시 동구 추동 가래울 일대)의 방산方山에 귀거래관歸去來館을 짓자 이인상은 그 상량문을 지어 주었다. 1750년의 일이다.[10] 송문흠은 귀거래관의 당실堂室과 누각에 하나하나 고아한 이름을 붙였으니, '호복간상루' '한정당'閒靜堂 '향침헌'響枕軒, '추월함'秋月檻 등이 그것이다.[11]

이인상이 지은 「귀거래관 상량문」의 일부를 제시한다.

방산方山을 등지고 기이한 바위 사이에 훌륭한 집터를 정하니, 고원高原이 조감되고 평탄한 밭이 내려다보여 농사일 살피기에 적당하였네. 마침내 흙을 져 나르고 돌을 옮기며 이엉 이어 초가를 지으니, 지붕이 낮아 머리가 닿고 방은 자그만하였네. 눈썰미를 다하여 집을 이루니 풍수風水의 아름다움 온전히 드러나네. 어머니를 모시고 뜰을 지나니 대숲이 펼쳐지고, 당堂에 올라 색동옷 입고 부모를 기쁘게 하매 새들이 날아와 친근함을 표하네. 홀笏로 뺨을 괸 채 산을 보니 지붕 위 노을이 아름답고, 지팡이 짚고 물소리 들으니 문전門前에 심은 곡식이 점점 자라네. 이처럼 산림에서 살아가니 어찌 관官에 매인 몸이 되어 고관高官에게 고개를 숙이겠는가? 꽃 심고 술 빚으며 세상의 영고성쇠榮枯盛衰를 절로 깨닫고, 연잎으로 옷을

9 유승민, 「능호관 이인상 서예와 회화의 서화사적 위상」, 124면.
10 「歸去來館上樑文」, 『능호집』 권4.
11 「宋子士行櫟泉精舍二十詠」, 『뇌상관고』 제2책. 이 시는 1751년 창작되었다. 또 송문흠의 『閒靜堂集』 권3에 수록된 「答李元靈」(한국문집총간 제225권, 343면)도 참조.

지어 향기로움과 조촐함을 홀로 보존하네. 웃음 지으며 풍성한 나무 아래 앉으니 예쁜 새소리 우연히 들리고, 가을물에 몸을 씻으며 유유히 노니는 물고기의 즐거움을 깨닫네.[12]

이에서 알 수 있듯 귀거래관은 초가로 조성되었다. 송문흠은 이인상에게 귀거래관의 당실堂室들에 붙인 명칭을 설명하면서 그 편액을 좀 써 줄 것을 당부하는 편지를 보낸 적이 있는데, 그중에 "집은 여섯 간인데 모두 짚으로 덮었다"는 말과 "연못을 내려다보고 있는 누각을 '호복간상루'라고 이름했다"[13]라는 말이 보인다.

이인상은 이 편지를 통해 귀거래관의 가옥 구조와 주변 경관을 환히 떠올릴 수 있었으리라 짐작된다. 그런데 〈호복간상도〉의 전경前景에 보이는 것은 연못이 아니라 강물이다. 이로 볼 때 이 그림은 송문흠의 호복간상루를 그린 것이라고 보기 어렵다.

뿐만 아니라, 이 그림이 송문흠에게 증정된 것이 아니라 송문흠과는 교분이 없었던 것으로 보이는 윤기동에게 증정된 것이라는 점 역시 유의해야 한다. 이 두 가지 점을 고려할 때 이 그림은 송문흠의 귀거래관을 그린 것이 아니라 전통 시대 동아시아의 문인과 예술가들이 익히 알고 있던 '호복간상'이라는 주제를 화폭에 구현한 것이라고 해야 옳다. 그러니 이 그림은 실경에 바탕한 본국산수가 아니요 순전한 사의화寫意畵라 할 것이다.

12 「歸去來館上樑文」, 『능호집』 권4; 번역은 「귀거래관 상량문」, 『능호집(하)』, 263~264면 참조.
13 "爲屋六間, 皆用茅覆." "其臨池之樓曰濠濮間想." (「答李元靈」, 『閒靜堂集』 권3, 한국문집총간 제225권, 343면)

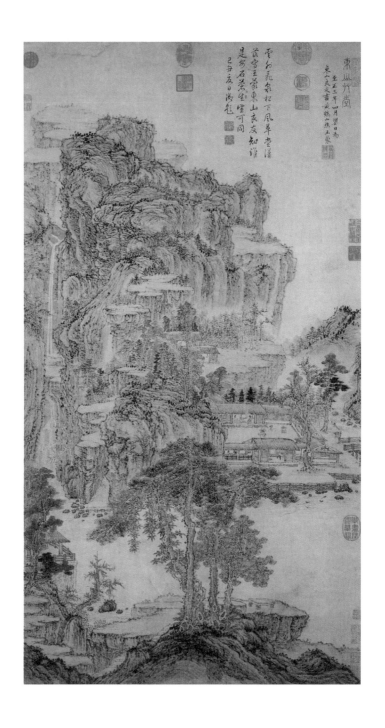

왕몽, 〈동산초당도〉東山草堂圖, 지본담채, 111.4×61cm, 臺灣 國立 故宮博物院

'호복간상'이라는 말은 이인상의 시에도 보인다. 즉, 「담화재澹華齋에 모여 운韻을 나누어 짓다」(원제 '會澹華齋分韻')라는 시의 미련尾聯인 "이 곳에 오니 호복간상濠濮間想이 있어/물고기며 새와 함께 기심機心을 잊 네"(卽此已存濠濮想, 潛魚游鳥與忘機)[14]가 그것이다. 이 시는 1743년작이다. 또 「부정잡시」栬亭雜詩의 '조대'釣臺라는 시에도, "호상濠上 관어觀魚의 즐거움 뉘라서 알까"(濠上誰知觀魚樂)[15]라는 말이 보인다. 이 시는 1751년작 이다.

③ 이 그림 오른쪽의 두 바위산은 왕몽의 필법을 따른 것으로 보인다. 이 인상의 바위 묘법은 둘로 대별되니, 하나는 예찬의 절대준을 학습한 것 이고, 다른 하나는 왕몽의 우모준을 학습한 것이다.

전자의 경우 예리하고 쓸쓸한 미감을 일으킨다면, 후자의 경우 기고奇 高하고 동적인 미감을 일으킨다. 〈수하한담도〉樹下閑談圖 같은 것이 후자 계열의 대표적 작품이다.

'호복간상'이라는 그림 제목에 걸맞게 그림 속 정자의 앞은 모두 물이 다. 정자에는 한 사람이 난간에서 고즈넉히 물을 바라보고 있다.

14 「會澹華齋分韻」, 『능호집』 권1. '담화재'(澹華齋)는 서지(西池) 부근 둥그재 기슭에 있던 이윤영의 서재 이름이다.
15 「栬亭雜詩」 중 '釣臺', 『뇌상관고』 제2책.

46. 어초문답도 漁樵問答圖

① 그림 왼쪽 상단에 다음과 같은 제사와 관지가 보인다.

採於山, 美可茹;

釣於水, 鮮可食.

　　戲作漁樵問答, 倣古人筆意.

우리말로 옮기면 다음과 같다.

산에서 나물 뜯으니 맛있어 먹을 만하고

물에서 낚시하니 신선하여 먹을 만하다.

　　장난삼아 〈어초문답〉을 그려 옛사람의 필의를 본뜨다.

이 제사는 당나라 문장가인 한유韓愈의 「반곡盤谷으로 귀향하는 이원
李愿을 전송하는 글」(원제 '送李愿歸盤谷序')의 한 구절이다. 제사 전후의
구절을 보이면 다음과 같다.

가난하게 살며 야野에 있으면서 높은 데 올라 먼 곳을 바라보고, 무
성한 나무 아래에 앉아 하루를 보내고, 맑은 샘에 씻어 자신을 깨끗

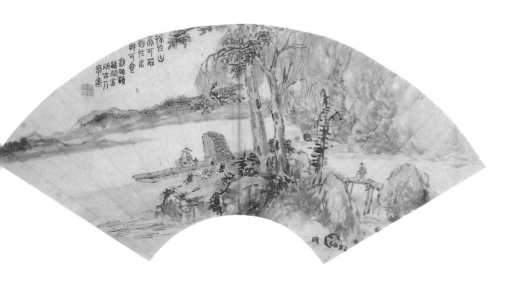

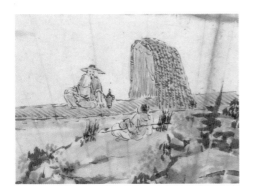

〈어초문답도〉, 지본담채, 22.9×60.6cm,
국립중앙박물관

하게 한다. 산에서 나물 뜯으니 맛있어 먹을 만하고, 물에서 낚시하니 신선하여 먹을 만하다. 일어나고 눕는 것은 정한 때가 없이 편한 대로 할 뿐이다. 앞에서 칭찬을 듣는 것보다 뒤에서 헐뜯음을 당하지 않는 것이 나으며, 몸이 즐거움을 누리는 것보다 마음에 근심이 없는 것이 낫다. 거마車馬와 복식 따위의 예절에 얽매이지 않고, 형벌을 받을 걱정도 없으며, 치란治亂도 알지 못하고, 출척黜陟에도 관심이 없다. 이는 대장부로서 때를 만나지 못한 사람이 하는 일이다. 내가 이것을 행하려 한다.[1]

반곡으로 떠나는 이원이 벗 한유에게 한 말이다. 한유는 이 글에서 뜻을 얻지 못한 선비가 은거함으로써 얻는 즐거움을 긍정하고 있다. 그러므로 이 제사에는 은거 생활에 대한 동경이 담겨 있다고 할 것이다.

'어초문답'漁樵問答은 전통 동아시아 회화의 한 화목畫目이다. 어부와 나무꾼이 대화를 나누는 장면을 그린 이 그림은 북송의 철학자 소옹邵雍의 책 『어초문대』漁樵問對에서 유래한다. 소옹의 이 책은 다음과 같은 말로 시작된다.

어부가 이수伊水에서 낚시하고 있었다. 나무꾼이 지나가다가 등에 진 것을 놓고 어깨를 쉬며 반석 위에 앉아 어부에게 물었다.[2]

1 "窮居而野處, 升高而望遠, 坐茂樹以終日, 濯清泉以自潔. 採於山, 美可茹, 釣於水, 鮮可食. 起居無時, 惟適之安. 與其有譽於前, 孰若無毀於其後 ; 與其有樂於身, 孰若無憂於其心. 車服不維, 刀鋸不加, 理亂不知, 黜陟不聞. 大丈夫不遇於時者之所爲也, 我則行之."(馬通伯 校注, 『韓昌黎文集校注』, 香港 : 中華書局, 1972, 143면)

이 도입부 뒤에는 나무꾼과 어부의 긴 문답이 이어진다. 그리하여 천지만물의 이치, 치란治亂·이해利害·득실 따위의 인사人事, 음양과 역상曆象의 이치 등 천지인天地人 삼재三才에 대한 심오한 사변思辨이 펼쳐진다. 이 책은 다음 말로써 끝난다.

어부가 말을 마치자 나무꾼이 말했다.
"옛날에 복희씨伏羲氏가 있었다고 저는 들었는데 오늘 꼭 그 얼굴을 뵌 듯합니다."
그러고는 절하고 사례한 뒤 아침이 되자 떠나갔다.[3]

『어초문대』에서 어부와 나무꾼은 저녁 무렵부터 시작해 밤새 대화를 나눈다.

한편, 이 그림의 관지 중에 "옛사람의 필의筆意를 본떠서"라는 말이 보이는데, '옛사람'은 누구를 가리키는 걸까? 이윤영이 그린 〈계산가수도〉溪山嘉樹圖에 붙인 이인상의 다음 제사가 하나의 단서가 된다.

이 그림은 창연蒼然하고 고와 아취雅趣가 있으니, 왕문王問이 그린 〈귀초도〉歸樵圖의 필의筆意와 유사하다. (…) 원령이 적다. 갑술년 가을.[4]

2　"漁者釣于伊水之上. 樵者過之, 弛擔息肩, 坐于磐石之上, 而問于漁者."(邵雍, 『漁樵問對』, 『皇極經世書』七, 『性理大全』권13 所收)
3　"釣者談已. 樵者曰: '吾聞古有伏羲, 今日如睹其面焉.' 拜而謝之, 及且以去."(같은 글, 같은 책)
4　"此幅蒼嫩有趣, 類王問〈歸樵圖〉筆意. (…) 元靈識. 甲戌秋日." 이 글을 쓴 '갑술년'은

왕문(1497~1576)은 명나라 때 인물로, 강소성江蘇省 무석인無錫人이다. 가정嘉靖 17년(1538)에 진사가 되었으며, 이후 여러 벼슬을 역임했으나, 노부老父를 봉양코자 벼슬을 버리고 고향으로 돌아왔으며, 다시는 벼슬하지 않고 임천林泉에서 독서하며 30년간 성시城市를 밟지 않았다. 시문과 서화에 능했으며, 청수아상淸修雅尙하여 사대부들이 흠모했다고 한다.[5] 그가 그린 그림에 〈어초문답도〉가 있다.[6] 그의 화격畵格은 남송화南宋畵를 닮았으며, 오파화吳派畵를 닮지 않은 것으로 평가된다.[7]

이인상이 예술정신의 깊이, 예술성의 심후함에 있어서는 명이 아니라 송을 더 높이 평가했음은 다음의 말, 즉,

> 능호거사 이인상이 일찍이 말했다.
> "원元·명明의 재자才子는 비단 문장이 송宋에 미치지 못할 뿐 아니라 서화 역시 송에 훨씬 미치지 못한다. 비록 혹 섬교纖巧하고 연미妍美하여 사람의 이목耳目을 기쁘게 하는 것이 있기는 하나 궁극적으로 심후深厚한 의사가 부족하여 사람으로 하여금 쉽게 싫증나게 만든다."[8]

에서 확인된다. 이처럼 왕문의 처사적 행적과 예술적 취향을 고려할 때,

1754년에 해당한다.
5 이상의 서술은 『明史』 권282, 列傳 제170 「儒林」 참조.
6 『御定佩文齋書畵譜』 권98 참조.
7 허영환 편, 『중국화가인명사전』(열화당, 1977), 63면 참조.
8 "凌壺居士李麟祥嘗言：元明才子, 不但文章不及宋, 書畵亦不逮宋遠甚. 雖或有纖巧妍美, 悅人眼目, 而終少深厚意思, 令人易厭.'"(남공철, 「宋明公二十帖墨刻」, 『金陵集』 권24)

이명욱, 〈어초문답도〉, 지본담채,　　　홍득귀, 〈어초문답도〉, 지본담채, 37×29cm, 간송미술관
173×94.6cm, 간송미술관

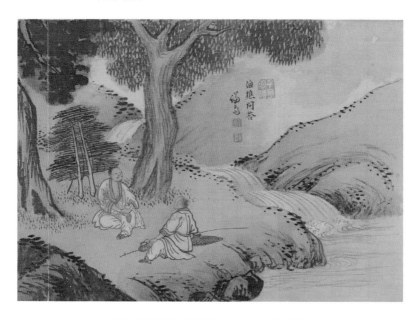

정선, 〈어초문답도〉, 지본담채, 23.5×33cm, 간송미술관

그리고 그가 〈어초문답도〉를 남겼으며 이인상이 그의 〈귀초도〉를 언급하고 있음을 고려할 때, 이인상이 관지에서 말한 '옛사람'은 왕문일 가능성이 높다.

② 한국미술사에서 이인상 이전에 '어초문답도'를 그린 화가로는 이명욱 李明郁, 홍득귀洪得龜, 정선이 있다. 이명욱과 홍득귀는 어부와 초부樵夫가 나란히 걸어가며 이야기를 나누는 장면을 클로즈업해 그렸고, 정선은 어부와 초부가 강가의 나무 밑에 앉아서 대화하는 장면을 그렸다. 세 그림 모두 인물이 부각되어 있다.

이와 달리 이인상의 그림에서는 물을 사이에 두고 배 위의 어부와 바위 언덕 위의 초부가 서로 바라보며 이야기를 나누고 있다. 이 점에서 이인상의 그림은 『어초문대』 도입부의 상황을 가장 방불하게 그림으로 재현하고 있다 할 것이다.

어부는 웃옷을 풀어 헤친 채 격식을 차리지 않은 편안한 자세로 앉아 있으며, 초부 역시 바위 언덕에서 편한 자세를 취하고 있다. 전근대 동아시아에서는 예법에 구애되지 않는 자유로운 태도와 몸가짐을 가리켜 '방박'磅礴이라는 말을 썼는데, 어부의 모습은 바로 이 '방박'에 해당한다고 생각된다. 어부 앞에는 술병이 하나 놓여 있다.

바위 위에는 나무가 세 그루 서 있는데, 가운데 나무는 버들이다. 그림 오른쪽에 나무 다리가 보이는데, 동자가 무엇을 든 채 건너오고 있다. 아마 술병일 것이다. 그림 오른쪽 상단과 하단의 바위는 습윤한 담묵으로 음영을 넣어 바위의 괴량감塊量感을 표현했으며, 그림 좌측 상단의 가까운 산은 농묵과 담묵을 적절히 안배했고 미점米點을 찍어 단조로움을 피했다. 한편 먼 산은 푸른색을 칠해 운치를 살렸다. 이 그림의 어주漁舟나

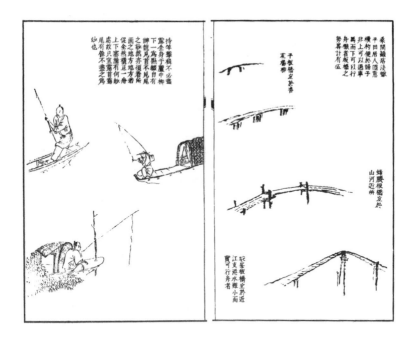

《개자원화전》에 제시된 어주漁舟와 목교木橋

목교木橋는 다 화보풍畵譜風이다.

이 그림 맨 좌측 상단의 주황색 점點은 명월明月을 그린 것이라 생각된다. 『어초문대』에 등장하는 어부와 초부의 문답이 저물녘 시작되어 아침까지 이어졌다는 사실은 앞에서 지적한 바 있다.

다음 자료들에서 보듯 중국의 '어초문답도'들에도 명월이 그려져 있었던 것 같다.

(1) 그대는 청강淸江 살고 나는 산에 사니
　　산풍山風과 강월江月, 뜻이 모두 한가하네.
　　郎住淸江儂在山, 山風江月意俱閑.[9]

(2) 나는 외배에서 실컷 취했거늘

그대는 어느메서 바둑 두는 것 보다 오나.

고산高山과 유수流水는 원래 한 무리이고

명월明月과 청풍淸風은 좋은 짝이네.

강상江上의 버들은 일찍 먼저 시들고

천상의 기러기는 한창 배회하누나.

我在孤舟爛醉來, 君從何處看棋回.

高山流水元同調, 明月淸風不用媒.

江上柳早先摧, 天上鴈正裴徊.[10]

(1)은 명나라 호규胡奎라는 문인이 〈어초문답도〉에 붙인 제시題詩이고,
(2)는 원나라 계혜사揭傒斯라는 문인이 〈어초문답도〉에 붙인 제시이다.

③ 이인상은 「유송년劉松年의 〈산거도〉山居圖 발문」에서 이렇게 말한 바
있다.

세상사에 얽매인 인생이라 친구를 이끌고 산으로 돌아가 전원에서
물고기 잡고 나무하는 즐거움을 누리지 못하던 중 이 그림을 대하
니 또한 족히 정신을 기쁘게 할 만하다.[11]

9 胡奎,「題漁樵問答圖」,『斗南老人集』 권5.
10 揭傒斯,「題漁樵問答圖」,『文安集』 권5.
11 「劉松年山居圖跋」,『능호집』 권4; 번역은 「유송년의 〈산거도〉 발문」,『능호집(하)』, 162면
참조.

〈어초문답도〉 제사와 관지

무오년(1738)에 쓴 글이니 이인상의 나이 29세 때다. 이인상은 이듬해
인 1739년 북부 참봉에 보임되어 처음 출사한다. 이후 이인상은 1747년
사근도 찰방으로 부임하기 전까지 이런저런 말직의 경관京官을 8년 동안
역임했다. 비록 가난 때문에 미관말직을 하기는 했지만 이인상은 경관
재직시 늘 은거를 꿈꾸었다.[12]

이 그림은 이인상의 후기작들이 보여주는 간결하면서 극도로 절제된
필치와는 다소 거리가 있다. 이 점에서 아직 이인상 특유의 높은 화격을
보여주지는 못하고 있다고 판단된다.

이런 몇 가지 점을 고려할 때, 은거에 대한 이상을 화폭에 담은 이 그림
은 이인상의 경관 재직시인 30대 초·중반 무렵의 작품일 가능성이 높다.

이 그림의 제화와 관지는 특별하게도 전서로 씌어 있다. 이인상은 전
서를 잘 쓴 것으로 당대에 이름이 높았지만,[13] 자신이 그린 그림의 제사를
전서로 쓴 것은 이 그림 말고는 발견되지 않는다.[14]

관지 뒤에는 '이인상인b'가 찍혀 있다.

12 일례로 송문흠이 1742년에 쓴 시 「奉閱金孺文李胤之燕話凌壺觀之作, 知元靈卜居東峽,
措意頗切, 述此奉寄」, 『閒靜堂集』 권1 참조.
13 황경원의 『江漢集』 권22에 실린 「祭李元靈文」의, "工於科斗, 精於玉筋〔筯〕"라는 말 참조.
14 관지를 전서로 쓴 것은 이 그림 외에 〈강협선유도〉가 있다. 본서, 〈강협선유도〉 평석 참조.

47. 청호녹음도 清湖綠陰圖

[1] 그림 맨 우측 상단에 다음과 같은 화제와 관지가 보인다.

　清湖綠陰.
　　庚申五月, 麟祥寫.

우리말로 옮기면 다음과 같다.

　청호清湖의 녹음.
　　경신년(1740) 5월에 인상이 그리다.

녹음이 드리운 맑은 호수를 그린 그림이다. 이 그림을 그린 1740년 5월
에 이인상은 북부 참봉이라는 벼슬을 하고 있었다. 그는 전년도 7월 28
일 이 직책에 보임되어 처음으로 벼슬길에 나섰다.[1]
　이인상은 친한 벗들에게 서화를 증정할 때 대체로 그 관지에서 자신을
'원령'이라고 했다. 그렇기는 하나 가끔 성은 빼고 '인상'이라는 이름을

1　본서, 〈둔운도〉 평석 참조.

〈청호녹음도〉, 1740, 지본담채, 22.1×53.5cm, 국립중앙박물관

정선, 〈행호관어도〉杏湖觀漁圖(《京郊名勝帖》所收), 견본담채, 23×29cm, 간송미술관[2]

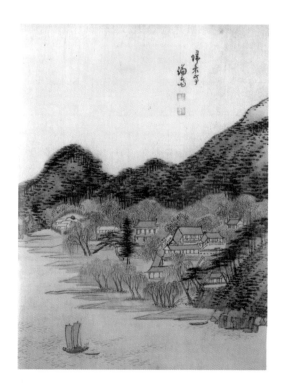

정선, 〈귀래정도〉歸來亭圖,
견본담채, 33.3×24.7cm, 개인

쓰기도 하였다. 자기와 연배가 비슷하든 자기보다
손아래 인물이든 격식을 차려야 할 사이에는 성과
이름을 모두 써서 '이인상'이라고 하였다. 또한 존장
뻘의 인물에게도 '이인상'이라고 썼다. 그러나 작은
아버지나 친형이나 아주 막역한 벗에게는 성은 빼고
'인상'이라고 하였다.

이 그림의 관지에는 '원령이 그리다'라고 하지 않
고 '인상이 그리다'라고 하여 자字가 아닌 이름을 쓴
점이 주목된다. 필자는 이 그림이 이인상의 가까운
벗―가령 이윤영이나 김근행과 같은―에게 증정된
것일 가능성이 높다고 본다. 이인상이 이윤영에게
준 글씨의 관지 중에도 스스로를 '인상'이라고 칭한 예가 발견된다.[3] 만일
부형父兄에게 준 그림이라면 '인상사'麟祥寫라고 쓰지 않고 '인상근사'麟
祥謹寫라고 썼을 터이다.[4]

이 그림에서는 이인상의 젊음이 느껴진다. 그의 그림 중 화폭에 이렇
게 푸른색이 많은 것은 이 그림 말고는 없다.

이인상은 김근행金謹行의 당숙인 김시좌金時佐(1664~1727)[5]가 행호杏
湖(행주)에 건립한 관란정觀瀾亭에서 1738년 노닌 바 있다.[6] 또 이 해 김

2 이 그림 맨 왼쪽에 보이는 집이 낙건정이고, 맨 오른쪽의 집이 귀래정이다. 최완수, 『겸재 정
선 진경산수화』, 124면 참조
3 『서예편』의 '1-5 二程遺書·樂記·周易參同契' 참조.
4 임안세에게 그려 준 〈구룡연도〉의 관지에 '근사'(謹寫)라는 말이 보인다. 본서, 〈구룡연도〉
평석 참조.
5 김창협·김창흡의 종질이다.
6 「游杏湖觀瀾亭」, 『뇌상관고』 제1책. 관란정은 덕양산 자락에 있었다.

근행과 함께 행호의 귀래정歸來亭을 찾기도 했다.[7] '귀래정'은 죽소竹所 김광욱金光煜(1580~1656)이 건립한 정자로, 당시의 주인은 동포東圃 김시민金時敏(1681~1747)이었다. 김근행은 김광욱의 현손이자 김시민의 종질이다. 또한 이인상은 이 해부터 이윤영과 친교를 맺어[8] 서지西池가에 있던 이윤영의 정자인 녹운정綠雲亭에 출입한 것으로 여겨진다. 이인상의 이 그림에는 당시 벗들의 정자에서 노닌 체험이 일정하게 반영되어 있다고 생각된다.

②이 그림에는 여름의 짙은 녹음이 잘 표현되어 있다. 물가의 초루艸樓에

〈어초문답도〉 목교를 건너는 동자

는 두 인물이 앉아 있는데, 한 사람은 탁자 앞에 앉아 있고, 또 한 사람은 난간에 기댄 채 물을 보고 있다. 그림 왼쪽의 바위 위에는 다섯 그루의 나무가 있고, 오른쪽 바위 위에는 네 그루의 나무가 있다. 아홉 그루 나무 중 똑같은 것은 하나도 없다.

목교木橋에는 동자가 뭔가를 손에 들고 오는데, 아마 술병이 아닐까 한

7 「행주(杏洲)의 귀래정(歸來亭)에 노닐며 김자(金子) 신부(愼夫)와 짓다」(원제 '游杏洲歸來, 與金子愼夫賦'), 『뇌상관고』 제1책. 이 시는 『능호집』에는 실려 있지 않다. 귀래정은 관란정 서편, 행주서원 동편에 있었다. 김근행의 초당은 행주서원 서편인 봉정(鳳汀)에 있었다.

8 『뇌상관고』에 이윤영의 이름이 처음 보이는 것은 「夜會李子胤之宅」이라는 시에서다. 이윤영의 『단릉유고』 권1에 실린 「又拈唐韻」은 같은 운(韻)을 사용한 시다. 두 시가 창작된 것은 1738년 겨울이다. 이로 미루어 두 사람의 친교는 이 해부터 시작되었다고 생각된다.

다. 이인상의 〈어초문답도〉에도 이런 모습의 동자가 등장하는데, 똑같은 모티프라 할 수 있다.

한편, 가까운 산은 농묵과 담묵을 안배해 그리고, 먼 산은 푸르게 설채 設彩하였다. 이 점 역시 〈어초문답도〉의 수법과 같다. 이 그림에 특징적인 것은 바위들 여기저기에 무수한 점을 찍어 놓았다는 점이다. 풀이나 이끼를 표현한 것으로 보인다.

화면 중앙의 바위에는 예찬의 절대준이, 맨 오른쪽 바위에는 황공망의 대석법戴石法이 구사되어 있음을 볼 수 있다. 황공망의 이런 석법石法은 후술되는 〈수루오어도〉에서 좀더 뚜렷하게 보인다.[9]

그림의 맨 오른쪽에 적힌 제사와 관지는 마치 바위 위에 각자刻字해 놓은 듯한 느낌을 자아낸다.

그림에 청색을 많이 썼지만[10] 가볍거나 부려富麗하지 않으며, 차분하고 침중沈重한 미감을 낳고 있다. 무얼 그리든, 어떻게 그리든, 이인상의 그림에는 그만의 기품이 배어 있다. 이는 학식과 교양과 이념만이 아니라, 그의 인간성, 그의 인간 됨됨이와도 무관하지 않을 것이다.

9 황공망의 '대석법'(戴石法)에 대해서는 본서, 〈수루오어도〉 평석을 참조할 것.
10 이 점에서 이 그림은 명(明) 문징명(文徵明)의 청록산수화와 일정한 연관성이 없지 않다고 생각된다.

48. 송계누정도 松溪樓亭圖

① 그림 맨 좌측에 다음과 같은 관지가 보인다.

　　　寫于澹華齋夕牎.
　　　　元霝.

우리말로 옮기면 다음과 같다.

　　　담화재澹華齋 저녁창에서 그리다.
　　　　원령.

이 관지를 통해 이 그림이 서지西池 부근에 있던 이윤영의 서재인 담화재에서 그려진 것임을 알 수 있다. 담화재는 1741년에 조성되었다.[1]

담화재는 둥그재 기슭의 벼랑을 뚫어 방을 냈으며,[2] 일명 '백석산방'白

1　이윤영의 동생 이운영(李運永)의 문집인 『옥국재유고』(玉局齋遺稿)에 실린 시 「澹華齋小會」는 '신유'년(1741)에 창작되었음이 명기되어 있는바(『玉局齋遺稿』권1), 이를 통해 담화재가 1741년에 건립되었음을 알 수 있다. 선행 연구에서는 담화재의 건립 시기를 1742년으로 보았다(박경남, 「단릉 이윤영의 『山史』 연구」의 부록 '단릉 이윤영 연보').
2　"鑿崖開室."(「書澹華齋扁後爲胤之」, 『뇌상관고』제5책)

〈송계누정도〉, 지본담채, 22×63cm, 개인

石山房이라고도 불렸다.[3] 위로 둥그재〔圓峯〕가 보이고 아래로 서지가 내려다보이는 곳이었다.[4] 이윤영은 이곳에 골동·서화를 비치하고, 주변에 온갖 화훼를 심었다.[5] 담화재 창밖에는 파초가 심겨 있었는데, 이윤영은 푸르고 습윤한 파초의 정취와 파초 잎에 떨어지는 빗방울 소리를 즐겼다.[6]

이인상은 이윤영을 위해 '담화재'澹華齋라는 편액 뒤에 다음과 같은 글을 썼다.

> 벼랑을 뚫어 방을 내고
> 덩굴을 끌어 처마로 삼았네.
> 둥그재를 우러러보고
> 서지를 내려다보네.
> 사방 창문이 시원하게 열렸고
> 온갖 화훼가 푸르네.
> 소나무와 대나무
> 구기자나무와 국화가 둘러 있네.
> 그 속에서 책을 끼고 있으니
> 경서와 정사正史라네.
> 인의仁義로 배불러
> 고량진미 원치 않네.

3 『능호집』권1에 실린 시「與諸子約泛月, 不諧, 集李子胤之白石山房分韻」참조.
4 「書澹華齋扁後爲胤之」의 "仰看圓峯, 俯瞰綠潭"이라는 구절 참조.
5 "始胤之築室盤池之上, 扁曰澹華, 繞以花竹, 室中蓄書畵古器瑰奇之觀."(「水精樓記」, 『능호집』권3)
6 「蕉葉贊」,『단릉유고』권13;「次伯訥韻」,『단릉유고』권7 참조.

송문흠이 1745년 가을에 담화재에서 쓴 전서(《槿墨》所收), 지본, 25.2×34.5cm, 성균관대학교 박물관

물物에 구속되지 않고 이름을 멀리하니
도道에 침잠하여 마음이 유장하네.
이 집에 들어올 때는
옷을 깨끗이 빨아야 하리.
鑿崖開室, 引蔓爲檐.
仰看圓峯, 俯瞰綠潭.
四牖洞開, 百卉交翠.
惟松與筠, 杞菊環侍.
擁書其中, 正經眞史.
飽乎仁義, 不願膏粱.
薄物遠名, 道潛心長.

有來入室, 且浣其裳.[7]

한편, 이인상은 이윤영의 담화재 생활을 다음과 같이 증언하고 있다.

윤지는 서너 명의 벗과 유유자적하면서 서화와 기물에 마음을 의탁하여 이를 즐거움으로 삼았다. 매양 한가한 날이면, 고동古銅과 고옥古玉과 정이鼎彝와 금검琴劍 따위를 꺼내 놓고는 품평을 해 가며 사람들에게 보여주었다.[8]

이 인용문에서 말한 것처럼, 담화재는 이인상을 비롯한 단호그룹의 인물들이 늘 모여서 담소를 나누고, 골동서화를 완상하고, 한묵翰墨을 일삼던 곳이었다. 단호그룹에는 그 본거本據라 할 만한 공간이 셋 있었으니, 하나는 서지의 녹운정綠雲亭과 그 부근의 담화재이고, 또 하나는 남간南澗이요,[9] 마지막 하나는 산천재山天齋였다.[10] 남간은 이인상의 집 능호관이 있던 곳이고, 산천재는 계산동에 있던 오찬의 집 서재다.

이인상은 1747년 7월 외직인 사근도 찰방으로 부임하기 전까지 담화재를 드나들며 벗들과 담소하고 문예 활동을 하였다. 이 시기가 단호그룹의 전성기에 해당한다. 이 그림은 비록 그 정확한 창작 시기는 알 수 없지만 이 무렵 창작되었을 터이다.

이인상은 1741년 늦여름, 여러 벗과 밤에 뱃놀이를 하기로 약속했으

7 「書澹華齋扁後爲胤之」, 『뇌상관고』 제5책.
8 「水精樓記」, 『능호집』 권3; 번역은 『능호집(하)』, 126면 참조.
9 본서, 〈송변청폭도〉 평석 참조.
10 본서, 〈산천재야매도〉 평석 참조.

나 차질이 생겨 이윤영의 담화재로 가서 아회를 가졌다. 당시 함께한 사람은 이윤영·이운영·이인상·임매·임과·이민보·김순택·김무택 8인이었다. 이 아회에서 이인상은 다음과 같은 3편의 시를 지었다.

- 「여러 벗들과 달밤에 배를 띄우기로 약속했으나 그러지 못해 이윤지의 백석산방에 모여 운을 나누어 시를 짓다」(與諸子約泛月, 不諧, 集李子胤之白石山房分韻)[11]
- 「담화재에 모여 운을 나누어 짓다」(會澹華齋分韻)[12]
- 「담화재에서 조금 술을 마셨는데, 모인 사람이 여덟이었다. "朝爲灌園, 夕偃蓬廬"[13]로 분운分韻했는데, 나는 '득'得자를 얻어 장구長句[14]를 지었다」(澹華齋小酌, 會者凡八人, 用"朝爲灌園, 夕偃蓬廬" 分韻, 余得'朝'字, 賦長句)[15]

당시 이윤영과 그의 아우 이운영이 지은 시는 그들의 문집인 『단릉유고』와 『옥국재유고』玉局齋遺稿에 각각 실려 있다.[16] 이인상이 지은 시 가운데 「담화재에 모여 운을 나누어 짓다」(會澹華齋分韻)는 현재 그 시고詩稿가 전한다.[17] 전문을 보이면 다음과 같다.

11 『능호집』 권1.
12 『능호집』 권1.
13 도연명이 지은 「방참군(龐參軍)에 답하다」(원제 '答龐參軍')라는 4언시의 두 구절이다.
14 칠언고시(七言古詩)를 이른다.
15 『뇌상관고』 제1책. 이 시는 『능호집』에는 실려 있지 않다.
16 이윤영, 「澹華齋會者八人, 舍弟健之、伯玄、元靈、伯玄弟仲寬、李伯訥、金元博、金孺文, 拈陶詩'朝爲灌園、夕偃蓬廬', 各賦一字」(『丹陵遺稿』 권7); 이운영, 「澹華齋小會」(『玉局齋遺稿』 권1).
17 경남대 박물관 데라우치문고에 소장되어 있다. 이 자료에 대해서는 『서예편』의 '12-1 會澹

그늘진 숲의 짧은 처마에 뜨거운 햇빛 이를 때

손을 머물게 해 술병 기울이니 흥興이 적지 않네.

파초를 심어 놓아 누워서 눈소리 듣고

흰 바위를 쓸어 놓아 술 깨어 돌아오네.

해 기니 꽃이 연문延門¹⁸ 지나 다 지고¹⁹

못 고요하니 구름이 태화산太華山²⁰으로 옮겨 가네.

이곳에 오니 호복간상濠濮間想이 있어

물고기며 새와 함께 기심機心을 잊네.

短檐陰樾薄炎暉,

留客傾壺興不微.

栽得綠蕉聽雪臥,

掃來白石取醒歸.

日長花度²¹延門盡,

潭靜雲移太華飛.

卽此已存濠、濮想,

潛魚游鳥與忘機.²²

華齋分韻'을 참조할 것.

18 경복궁의 서쪽 문인 연추문(延秋門)을 이른다.

19 연문 너머의 꽃이 다 졌다는 뜻이다.

20 북한산을 이른다.

21 『능호집』에는 "度一作落"이라는 세주(細注)가 붙어 있다. 경남대 박물관에 소장된 시고(詩稿)에는 '落'으로 되어 있다.

22 『능호집』 권1 ; 번역은 『능호집(상)』, 154면 참조.

'호복간상'濠濮閒想[23]을 들먹일 정도로 담화재의 주변 경관이 그윽했음을 알 수 있다.

이인상은 담화재에서 적지 않은 서화를 제작했을 것으로 여겨진다. 〈서지하화도〉도 담화재에서 제작된 것으로 보이며, 서예 작품 〈음주 제7수〉의 관지에도 '담화재'가 명기되어 있다.[24]

② 이 그림은 우람한 나무 다섯 그루가 화면을 압도하고 있다. 왼쪽 네 그루의 나무는 소나무이고, 맨 오른쪽의 조금 기운 나무는 잡목인데[25] 잎에 주황색이 설채設彩되어 있다. 이로 보아 이 그림의 시간적 배경은 가을로 추정된다.

맨 왼쪽과 맨 오른쪽의 두 나무는 뿌리가 돌출되어 있는데, 향배向背를 고려해 서로 마주보도록 그렸다. 뿐만 아니라 이 두 나무는 그 수간樹幹의 기울기가 서로 조화를 이루고 있음이 묘하다. 이는 이 그림에 역동감과 리듬감을 부여하고 있다. 이런 수법은 이인상의 서예에도 보인다. 이인상은 비단 자법字法에서만이 아니라 장법章法에서도 종종 획들 간의 호응을 통해 리듬감과 묘한 동세動勢를 창조해 내고 있다.[26]

왼쪽의 교차된 두 나무의 포치布置는, 이 그림보다 뒤에 그려졌을 것으로 추정되는 〈설송도〉·〈검선도〉의 그것과 흡사하다. 그렇기는 하나 이 그림과 〈설송도〉·〈검선도〉 간에는 간과해서는 안 될 차이가 있다. 이 그림의 두 소나무는 다른 두 소나무와 어우러져, 비단 굳건함만이 아니라

23 이 말에 대해서는 본서 〈호복간상도〉 평석을 참조할 것.
24 『서예편』의 '9-6 飮酒 제7수' 참조.
25 국립중앙박물관, 『능호관 이인상』, 21면에는, 소나무가 다섯 그루 그려져 있다고 했다.
26 『서예편』의 '3-7 靜譚秋水, 雲看冷態'와 '4-1 在宥' 참조.

이인상, 〈靜譚秋水, 雲看冷態〉《海左墨苑》 所收) 중
의 '秋水'(좌)
이인상, 〈在宥〉《寶山帖》 所收) 중의 '雷聲'(우)

'화락함'의 미감美感을 구현하고 있다고 판단된다. 누정에 단지 한 사람
이 앉아 있을 뿐이라고 해서 이 화락감和樂感이 저해되지는 않는다. 우
람하면서도 각각 개성이 다른 네 그루의 소나무가 빚어내는 이 화락감은
담화재를 매개로 한 단호그룹 구성원들의 깊은 우정에서 말미암는 지락
至樂과 유대감을 반영하는 것으로 여겨진다. 〈설송도〉의 소나무는 이와
달리 비장감이 두드러지고, 〈검선도〉의 소나무는 초절超絶함과 숭고함이
두드러진다. 이 두 그림에서는 존재의 화락 같은 것은 찾아보기 어려우
며, 그보다는 고립 속에서 견지되는 '독립불구'獨立不懼의 정신이 각인되
어 있다. 요컨대 세 그림은 각기 상이한 심리적 상황과 존재의 여건을 드
러내고 있다. 그래서 외형상 유사한 구도가 보임에도 불구하고 그 맥락

과 의미연관은 전연 같지 않다.[27]

누정에 앉아 있는 인물의 자세는 소나무가 구현하는 화락감과 조화를 이룬다. 자세히 관찰해 보면 누정의 인물은 비록 홀로 앉아 있긴 하나 외로움이나 고립과는 거리가 멀다. 그는 몸을 약간 기울여 누정 바깥을 응시하고 있다. 이 응시의 눈길에는 강한 심미적 지향성이 느껴진다. 그는 경관의 아름다움에 심취해 그것을 적극적으로 향수하고 있다 할 것이다. 인물이 보여주는 이 심미적 지향성에는 담화재 시절 단호그룹 일반의 미적 태도는 물론이려니와, 이 시절 이인상 자신이 가졌던 미적 감수성의 면모가 고스란히 담겨 있다고 생각된다. 호기심과 탐닉과 열의에 기반해 있는 이 감수성은 〈설송도〉와 〈검선도〉에서는 더 이상 기대되지 않는다.

누정의 오른쪽 탁자에는 술병과 잔이 놓여 있다. 이는 그림 속 인물의 흥취를 전달하는 매개물이다. 누정 주변의 바위는 대체로 가는 필선의 절대준이 구사되어 간일簡逸한 느낌을 자아낸다. 이 그림은 저녁에 그렸다고 했는데, 저녁의 고즈넉한 분위기를 드러내려고 해서인지 그림의 전체적인 색조가 어둑하며(이런 효과를 내기 위해 그림을 그리기 전 선면 전체에 담묵을 가했다),[28] 이로 인해 더욱 더 유원幽遠의 미감이 느껴진다.

27 〈설송도〉와 〈검선도〉에 대해서는 본서의 해당 평석을 참조할 것.
28 이런 기법은 〈설송도〉에서도 보인다. 단 〈설송도〉에서는 소나무와 돌에 덮인 흰 눈을 부각시키기 위해 화면에 담묵을 가했다.

49. 계정도 溪亭圖

☐ 그림 좌측 하단에 다음과 같은 관지가 보인다.

淵文、明紹同寫元博紙.

우리말로 옮기면 다음과 같다.

연문淵文과 명소明紹가 함께 원박元博의 종이에 그리다.

'연문'이 이인상의 별자이고 '명소'가 이윤영의 별자이며 '원박'이 김무
택의 자라는 사실은 이미 밝힌 바 있다.¹ 세 사람은 아주 절친한 벗이다.

이 관지에서 알 수 있듯 이 그림은 이인상과 이윤영의 합작이다.

이인상이 김무택에게 그려 준 그림으로는 〈여재산음도상도〉가 전하
며, 이윤영이 김무택에게 그려 준 그림으로는 〈임정방우도〉와 〈계산가
수도〉가 전한다. 〈여재산음도상도〉는 1751년 이후작으로 추정되고, 〈임
정방우도〉는 1743년 여름에 녹운정에서 제작되었으며, 〈계산가수도〉는

1 본서, 〈해선원섭도〉 평석.

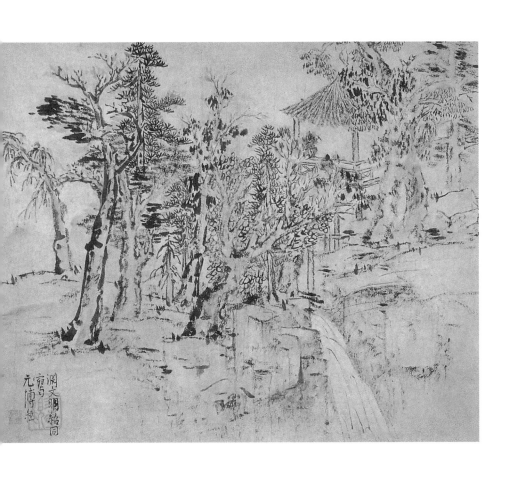

〈계정도〉, 지본담채, 29.5×37.5cm, 개인

1740년대 중반경에 그려졌다.²

　두 사람의 합작으로는 이 작품 외에도 〈서지하화도〉가 있다.³ 〈서지하화도〉는 1745년 가을에 그려졌다. 1745년은 이인상이 경관京官으로 있던 때다. 이인상은 경관으로 있을 때인 1740년대 초중엽에 이윤영과 자주 만나 문예 활동을 하였다. 두 사람이 '연문'과 '명소'라는 별자를 쓰기 시작한 것은 1745년부터다. 한편 이인상이 사근도 찰방으로 나간 것은 1747년 7월이다. 그러므로 이 작품은 1745년에서 1747년 7월 사이에 그려졌으리라 여겨진다.

②　이 그림은 시냇가의 임정林亭을 그린 것이다. 정자에 사람이 없는 것은 예찬의 법을 따른 것으로 보이는데, 나무들을 어수선하게 많이 그린 것은 예찬의 법이 아니다.

　계상谿上의 이 임정은 노계⁴에 있던 김무택의 초당을 염두에 두고 그린 것으로 생각된다.⁵ 김무택은 「노계잡시」라는 연작시의 제1수에서 이렇게 노래했다.

> 유거幽居의 긴 여름 저녁
> 풀과 나무가 삽짝을 에워쌌네.
> 게을러 객을 맞는 일 폐하고

2　본서, 〈여재산음도상도〉 평석 참조. 또 본서 부록 2의 〈임정방우도〉와 〈계산가수도〉 평석 참조.
3　본서, 〈서지하화도〉 평석 참조.
4　'노계'에 대해서는 본서, 〈여재산음도상도〉 평석 참조.
5　노계에 있던 김무택의 초당을 염두에 두고 그린 그림으로는 이외에도 이윤영의 〈임정방우도〉가 있다. 이 그림에 대해서는 본서 부록 2의 〈임정방우도〉 평석을 참조할 것.

병으로 술동이를 멀리하네.

마음은 모름지기 예악禮樂에 쏟고

임원林園에 의지해 소일하노라.

귀거래 계획 정하지 못하고

애오라지 이 시냇가 마을에 머물고 있네.

幽居長夏晩, 艸樹擁荊門

懶廢迎人客, 病因遠酒樽.

攻心須禮樂, 遣興賴林園.

未卜歸田計, 聊淹此澗村.[6]

이 그림에서 이윤영이 그린 부분은 무엇이고 이인상이 그린 부분은 무엇일까? 추정컨대 이윤영이 밑그림을 그리고 이인상이 마무리 작업을 했던 게 아닌가 한다. 〈서지하화도〉와 같은 방식으로 작업한 것이다.

나무와 바위는 대체로 이윤영이 그린 것으로 보인다. 화폭 맨 좌측 중앙에 은은하게 그려져 있는 담청색의 원산遠山은 이인상의 수법으로 보인다. 나무와 바위의 여기저기에 찍힌 농묵의 점들, 나무에 덧칠된 것으로 보이는 초묵은 마무리 작업의 결과일 것이다.

이윤영의 나무 그리는 법은 이인상과 퍽 다르다. 꼬장꼬장하고 굳센 느낌을 주기보다는 괴이하거나 어수선한 느낌을 주며, 헌걸찬 기운과 신태神態가 덜하다. 그가 그린 〈계산가수도〉, 〈누각산수도〉, 〈풍목괴석도〉 등에서 그 점이 확인된다.[7] 석농石農 김광국金光國이 이윤영의 나무에

6 「노계잡시」 제1수, 『연소재유고』 제2책.
7 본서 부록 2의 해당 그림 평석 참조.

이윤영의 나무 그림들
상단 왼쪽부터 시계 방향으로 〈계산가수도〉,
〈누각산수도〉, 〈풍목괴석도〉

"굳건한 기상이 적다"[8]고 한 것은 이 점을 지적한 것이다.

이런 까닭에 이 그림은 전체적으로 이인상의 화풍과 거리가 있으며, 이인상 그림의 높은 화격畵格이 느껴지지는 않는다.

이 그림의 관지는 이윤영이 썼다. 관지 위에 '능호관'凌壺觀이라는 인장을 찍었는데, 이인상이라면 글씨 위에다 이렇게 인장을 찍지 않는다. 게다가 관지에 어울리지 않게 인장이 너무 커 속되게 느껴진다. 이는 누군가가 '능호관'이라는 인장을 모각模刻해 찍은 것이다. 자세히 보면 인

8 "樹少堅牢之氣."(金光國, 「風木怪石圖跋」, 『石農畵苑』 원첩 권3)

인장 凌壺觀 이인상, 〈過陳陶處士舊居 (…)〉

《凌壺帖》A 所收) 인장 凌壺觀[9]

장의 인문印文과 테두리가 진짜 인장과 다름을 알 수 있다.

관지 좌측에 수장자의 인장이 찍혀 있는데, 판독이 어렵다.

9 『서예편』의 '5-6 過陳陶處士舊居·宴韋司戶山亭院' 참조.

50. 준벽청류도峻壁淸流圖

① 그림 오른쪽 여백에 다음과 같은 관지가 적혀 있다.

■■■■■■■■■日■■¹

■■■■■■■■雲霞■

■■■■■■■畵, 余爲作

■■■■■又出淸流一派, 閔丈欣

■■■■之居有流水, 胤之之意

其善. 遂援筆題其上, 曰: "聞善

言, 見善行, 若決江河." 不知此扇

至今在否, 而今於道峯之行, 不勝

存沒之悲. 且記此語示同游, 以寓其

感而相與勉焉.

　　종이가 파손된 데다가 선면의 오른쪽이 약간 잘려 나가 관지 앞부분의
글자는 대부분 판독이 되지 않는다.² 문의를 대강 해독하면 다음과 같다.

1　빠진 글자를 표시하는 ■의 갯수는 정확한 것이 아니다.
2　선면의 관지 글씨는 원래 맨 윗줄과 맨 아랫줄이 대체로 가지런했으리라 추정된다. 후대에

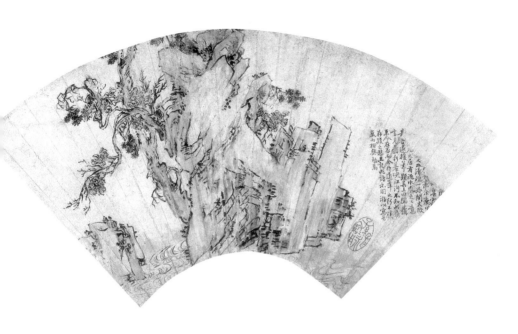

〈준벽청류도〉, 지본수묵, 20.5×47.6cm, 개인

내가 〔민장閔丈을 위하여〕 그림을 그렸는데, 〔윤지胤之가〕 또한 맑은 강물 한 줄기를 그려 내었다. 민장閔丈은 기뻐하셨다. 〔민장의〕 사는 곳에 유수流水가 있거늘 윤지의 뜻이 참 좋다. 마침내 나는 붓을 들어 그림에 다음과 같이 제題하였다.

"훌륭한 말을 듣고 훌륭한 행실을 보면 마치 강하江河를 터놓은 듯이 한다."

이 부채가 지금도 있는지 모르겠다. 오늘 도봉산에 놀러 와 생사生死가 나뉜 슬픔을 이기지 못하겠다. 이 말을 기록해 같이 놀러 온 벗들에게 보여, 감회를 붙이고 서로 더불어 권면코자 한다.

관지 중의, "훌륭한 말을 듣고 훌륭한 행실을 보면 마치 강하를 터놓은 듯이 한다"는 것은, 남의 훌륭한 말을 듣거나 훌륭한 행실을 보면 절로 자기도 그리 되고자 하는 마음이 마치 봇물이 터진 것처럼 된다는 뜻이다. 이 말은 본디『맹자』「진심」盡心 상上의 다음 구절에서 유래한다.

맹자가 말했다.

"순舜이 깊은 산중에 거처할 때 나무와 돌과 함께 있고 사슴과 멧돼지와 함께 놀았으니 깊은 산의 야인野人과 다른 점이 별로 없었는데, 남의 한 훌륭한 말을 듣고 한 착한 행실을 보면 마치 강하江河를 터놓은 듯이 패연沛然하여 능히 막을 수가 없었다."[3]

관지의 오른쪽 일부가 훼손되었다고 생각된다.

3 "孟子曰: '舜之居深山之中, 與木石居, 與鹿豕遊, 其所以異於深山之野人者幾希, 及其聞一善言, 見一善行, 若決江河, 沛然莫之能禦也.'"

한편, 관지 중의 '윤지'는 이윤영을 말한다. 이인상은 1758년 여름과 가을에 이윤영, 김무택, 윤면동 세 사람과 도봉산에 놀러 간 적이 있다.[4] 그러므로 이 그림은 1758년 여름이나 가을에 그려진 것이라 할 것이다.

제화 중의 '민장'閔丈은 민우수閔遇洙를 말한다. 그는 숙종의 장인인 민유중閔維重의 손자이자 송시열의 문인인 민진후閔鎭厚의 아들이다. 좌의정을 지낸 민정중과 민진원이 그의 종조從祖요 숙부다. 이처럼 민우수는 대단한 벌열 집안 출신이지만, 신임옥사辛壬獄事 때 처남 윤지술尹志述이 극형을 당하자 여주驪州에 은거했고, 이후 사환仕宦할 수 있는 기회가 여러 번 있었음에도 고사하고 학문에 정진하였다. 『병세재언록』幷世才彥錄에는, "(민우수가 - 인용자) 경학과 언론으로 자립하였으며, 세도世道가 쇠미하던 즈음에 풍도風度가 엄정해서 범할 수 없는 점이 있었다"[5]라고 했다.

이인상은 만년에 민우수를 종유從遊하였다. 이인상이 쓴 민우수의 제문에서 그 점을 알 수 있다.

유세차 정축년丁丑年(1757) 6월 신사일辛巳日에 완산 이인상은 삼가 짧은 제문을 짓고 현주玄酒를 올려 섬호蟾湖(민우수 - 인용자) 선생의 영전에 곡하고 아룁니다.

아아! 제가 설성雪城에 있을 때[6] 처음 선생을 뵙고 그 덕에 심취했었지요. 진실되고 안온하고 노성하시며, 생각이 깊고 도량이 크

4 본서, 〈호복간상도〉 평석 참조.
5 이규상 지음, 민족문학사연구소 한문분과 옮김, 『18세기 조선 인물지 幷世才彥錄』, 15면.
6 설성(雪城)은 음죽현(陰竹縣)의 별칭이다. 이인상은 1750년 8월 음죽 현감으로 부임했으며, 1753년 4월에 그만두었다.

고 내면에 아름다움을 머금으셨으며, 남을 대함은 정성스러우셨습니다. 제가 공가公家의 후예[7]이며 관직에 매인 몸이면서도 망령되이 세도世道를 개탄하고 정사政事를 논했지만 선생께서는 저를 배척하지 않고 저의 뜻을 슬피 여기셨더랬지요. 언젠가 선생께서 옛 도道에 대해 물으시며 저에게 『주역』 간괘艮卦의 상象을 보여주시길래[8] 제가 시의時義에 대해 언급하며 세신世臣으로서 충성을 다하도록 힘써야 한다고 말씀드렸거늘 말은 은미하나 뜻이 분명했으므로 밝은 귀로 알아들으시고 감분感奮하신 듯했었지요. 단구丹丘에 거처를 마련하셨다기에 마음이 몹시 괴로웠는데, 선생은 제게 편지를 주시어 서로 빈주賓主가 되어 왕래하자고 하셨지요. 아아! 전년前年 4월, 강가의 누각에 가 배알하고 단구에서 사는 즐거움을 여쭙자 선생께서는 큰 글씨로 종이 가득, "난가爛柯를 상상하고,[9] 경쇠 치던 마음 생각하네.[10] 말을 매네, 골짝에 늙은 매화가 있어"라는 글

7 '공가'는 왕실을 이르는 말이다. 이인상이 세종대왕의 열셋째 아들인 밀성군(密城君)의 후손이기에 한 말이다.

8 『주역』 간괘(艮卦)의 상전(象傳)에, "산(山)을 거듭함이 간(艮)이니, 군자는 이를 보고 생각이 자신의 지위를 벗어나지 않는다"(兼山, 艮, 君子以, 思不出其位)라고 했다. 또 간괘의 단사(彖辭)에, "간(艮)은 그침이다. 그쳐야 할 때 그치고 가야 할 때 가서, 동(動)과 정(靜)이 그 때를 잃지 않으므로 그 도(道)가 광명(光明)하다"(艮, 止也. 時止則止, 時行則行, 動靜不失其時, 其道光明)라고 했다. 민우수가 이인상에게 간괘의 상을 보여준 것은 자신의 처지를 강조하기 위해서였던 것으로 보인다. 이에 반해 이인상은 민우수에게 세신(世臣)으로서의 책무를 강조하며 현실정치에의 개입을 촉구했던 듯하다.

9 '난가'는 도낏자루가 썩는다는 뜻이다. 『술이기』(述異記)에, 진(晉)나라의 왕질(王質)이라는 나무꾼이 산에서 동자들이 바둑 두는 것을 보고 있는 동안에 도낏자루가 썩어 버렸으며, 마을에 돌아와 보니 아는 사람은 다 죽었더라는 고사가 나온다. 여기서는 은둔해 신선처럼 살아간다는 뜻이다.

10 『논어』 「헌문」(憲問)의, "공자가 위(衛)나라에서 경쇠를 치고 있을 때였다. 삼태기를 메고 그 문앞을 지나가던 자가 말하기를, '마음이 천하에 있구나, 경쇠를 침이여!'라고 하였다"(子擊磬於衛, 有荷蕢而過孔氏之門者曰: '有心哉, 擊磬乎!')라는 구절에서 유래하는 말이다.

귀를 써 보이셨습니다. 제가 거듭해 한 말씀을 사뢰자 선생은 슬퍼하셨지요.

아아! 그 뒤 다시 찾아뵙지 못했는데 선생께서 이미 돌아가셨으니, 시운時運이 길이 어두움을 슬퍼합니다. 선생의 은택이 스러졌으니 이제 누굴 의지하지요? 난蘭과 혜蕙가 잡초와 한가지로 시드니, 누가 소형素馨과 말리茉莉[11]를 존귀히 여기겠습니까? 아아! 해마다 저는 우만牛灣[12]의 물가에 배를 정박시킵니다. 단구의 강물은 넘실넘실 흐르건만 공의 마음 누가 환히 밝혀 줄는지요? 아아! 옛일을 생각건대, 선생께서는 제 글을 칭찬하시며 가히 더불어 도에 나아갈 수 있을 듯하다고 하시면서 남풍南豊[13]의 순정純正함과 회옹晦翁(주희 - 인용자)의 위대함을 좇으라고 격려해 주셨지요.[14] 그러나 이제 누구를 따르며, 누구에게 질정하겠습니까? 재야의 사관史官

11　모두 꽃이 향기로운 나무다. '말리'는 곧 자스민이다.

12　경기도 여주군 남한강의 우만포(牛灣浦)를 말한다.

13　증공(曾鞏, 1014~1083)의 호이다. 북송의 문인으로, 당송팔대가의 한 사람이다. 그의 문장은 성리학의 도를 근간으로 삼고 있어 특히 재도론자(載道論者)에게 높은 평가를 받았다.

14　민우수가 1752년에 쓴 「이원령 문고(文藁) 발문」(원제 '李元靈文藁跋':『貞菴集』권9)에 그 자세한 내용이 보인다. 이 글에서 민우수는 이인상의 글이 "文從字順"(문장과 글자가 순순함)과 자연스런 맛이 없는 것이 문제라고 지적한 후, 다음과 같은 충고와 격려의 말을 덧붙였다: "내가 생각하기로, 원령은 정밀하고 분명한 사람이니 주자(朱子)의 글을 숙독하여 의리를 깊이 궁구하는 한편, 고인(古人)의 문사(文辭) 중 남풍(南豊)의 글을 취해 문장이 혼후(渾厚)하고 유창해져 의사를 억지로 드러내지 않고도 저절로 법도에 맞게 된다면 더욱 아름다울 것이오. 원령은 어찌 생각하오? (…) 지금 원령은 시문(時文: 당시 유행하는 글 - 인용자)에 문제점이 많다고 여기고 있소. 남풍의 글을 읽어 문장의 올바른 길을 좇고, 또 주자의 글을 읽어 의리를 몹시 좋아하게 된다면 남풍의 글조차도 장차 마뜩치 않은 데가 있을 터이니, 이것이 더욱 원령이 마땅히 힘써야 할 뜻이 않겠소."(愚意以元靈之精明, 熟讀朱子之書, 深究義理, 而於古人文辭, 則兼取南豊之文, 俾其發於辭者, 渾厚條暢, 不見用意之跡, 而自合矩度, 則當益美矣. 元靈以爲如何? (…) 今元靈於時文, 則固已病之矣. 苟能讀南豊之文, 以從文章正路, 又從事於朱子書, 深悅義理之味, 則其於南豊之文, 又將有不屑者, 此尤元靈所宜加之意也)

으로 직필直筆을 잡으셨으니, 선생께서 남긴 글은 삼가 시대의 기록입니다. 후인 가운데 누가 저의 이 혈성血誠을 슬퍼하겠습니까? 아아, 슬프옵니다.[15]

이인상은 1750년 8월에 음죽 현감으로 부임하여 1753년 4월에 사임하였다. 그러니 이인상이 민우수를 처음 만난 것은 1750년 8월 이후가 된다. 이인상은 음죽 현감 재임시 민우수에게 자신의 문고文藁를 보여 그 평을 받은 바 있다.[16] 이인상이 가장 존경한 존장尊丈을 둘 꼽는다면 김진상과 민우수일 것이다. 김진상과 민우수는 모두 남한강가에 은거했으므로 서로 결사結社를 맺기도 하였다.[17]

이윤영 역시 민우수를 몹시 받들었다. 민우수는 사인암에 은거하고 있던 이윤영을 방문하여 이윤영의 정자 서벽정棲碧亭에서 40여 일을 머물며 『주역』을 읽은 적이 있다.[18]

민우수는 1756년 윤9월에 몰歿하였다.[19] 상기 제문 중 "전년前年 4월,[20]

15 「祭蟾村閔先生文」,『능호집』권4; 번역은 「섬촌 민 선생 제문」,『능호집(하)』, 232~234면 참조.
16 민우수,「李元靈文藁跋」,『貞菴集』권9 참조.
17 이윤영의 시 「蟾邨閔丈, 與金大憲退漁, 李尙書, 李正諸公結社, 如白香山故事, 甲戌首春, 會于神勒寺東臺. 余陪家大人, 往赴焉. 諸家子弟, 及隣里會者, 三十餘人, 皆操毫和詩, 觴豆錯落, 甚盛事也」(『丹陵遺稿』권9) 참조. 이 시제(詩題) 중의 '이 상서'는 목곡(牧谷) 이기진(李箕鎭)을, '이정'은 낙촌(樂村) 이규진(李奎鎭)을 가리킨다.
18 『단릉유고』권9에 실린 「人嚴齋居, 功甫見訪, 陪蟾邨丈偕登棲碧小亭, 呼韻共賦」,「齋居四十餘日, 丈席臨歸留詩, 敬次其韻」 등의 시 참조. 시제(詩題) 중의 '功甫'는 박지원의 처숙인 이양천(李亮天)의 자다. 이 시제를 통해 이인상과 달리 이윤영은 민우수를 '스승'으로 섬겼음을 알 수 있다. 또『貞菴集』권1의 「自舍人嚴將還永春, 臨別贈李生胤之」도 참조.
19 金亮行,「行狀」,『貞菴集』권16의 부록 참조.
20 물론 음력 4월이다. 따라서 초여름에 해당한다.

강가의 누각에 가 배알하고"라는 말이 보이는데, '전년'은 1755년을 가리 킨다 할 것이다. 이 해 여름 이인상은 단양을 찾았다가 여주의 김진상을 방문했음이 『뇌상관고』를 통해 확인된다.[21] 이때 이인상은 단구(=단양) 에 거처하던 민우수 역시 찾아뵈었다.[22] 아마도 단양에서 이윤영을 만나 그와 동행해 강상江上에 있던 민우수의 누각을 찾았을 가능성이 높다. 이윤영은 민우수를 스승으로 섬겼음으로써다.

이렇게 보면 앞의 관지에서 민우수·이인상·이윤영 3인이 함께 언급 되고, 민우수가 자신이 사는 곳에 "유수流水가 있다"며 좋아한 맥락이 이 해된다. 아마도 이인상은 민우수의 누각을 방문해 그와 담소를 나누던 중 민우수의 요청으로 부채에다 산수를 그렸는데, 옆에 있던 이윤영이 이 그림에 강물 한 줄기를 더 그려 넣은 게 아닌가 한다. 그렇다면 당시 그린 그림은 두 사람의 합작合作이라 할 것이다. 이인상과 이윤영이 합작 한 그림은 비단 이것만이 아니다. 간송미술관에 소장된 〈서지하화도〉나 "연문淵文과 명소明紹가 원박元博의 종이에 그리다"(淵文、明紹同寫元博紙) 라는 관지가 적힌 〈계정도〉 역시 두 사람이 합작한 그림이다.

② 상기 민우수의 제문을 통해 이인상이 민우수에게 시의時義를 강조하 면서 세신世臣으로서의 도리를 다해야 함을 풍간諷諫했다는 것을 알 수 있다. "제가 거듭해 한 말씀을 사리자 선생은 슬퍼하셨지요"라는 말로 미 루어 보아 이인상은 민우수를 마지막 뵈었을 때에도 세도世道의 부침浮

21 『뇌상관고』제2책에 수록된 시「出峽歷拜退漁丈, 款留打魚. 謹次「舟中」韻」,「重謝退漁, 再疊詩意」,「謝退漁堂, 追贐二篇」등 참조.
22 「與金子士修兄弟書」(『凌壺集』권3)에서 그 점이 확인된다.

沈이라든가 의리와 관련된 발언을 하면서 민우수에게 뭔가를 넌지시 촉구했음을 알 수 있다. 민우수가 죽은 그 해 이인상이 우만에 거주하던 민우수의 생질인 김민재金敏材[23] 형제에게 보낸 다음 편지를 통해 이인상이 노론의 존장尊丈인 민우수에게 기대한 바가 무엇이었는지가 추찰된다. 이 무렵의 이인상을 이해하는 데 도움이 되므로 편지가 좀 길지만 전문을 제시한다.

심한 추위에 기거起居 평안하신지요? 시운이 나날이 쇠미해져 가는데 섬계蟾溪(민우수의 또다른 호 - 인용자) 선생마저 갑자기 후학들을 버리시니 그 비통함과 허전함을 어찌 다 말할 수 있겠습니까? 우러러 생각건대 친상親喪을 당한 데다 또한 의지할 곳까지 잃었으니 그 비통함을 어찌 짐작이나 하겠습니까? 구구히 여쭐 말씀이 있었지만 꾹 참고 하지 않았는데, 감히 한 말씀만 드릴까 합니다.

들으니 선생께서 유소遺疏를 남기신바 그 내용이 크게 국가의 의리와 관계되기에 지금껏 감추어 상주上奏하지 않고 있으며, 고명高明[24] 역시 꺼리고 삼가느라 분명히 말을 못하고 있다는데, 그게 사실인지요? 혹자는 선생의 소疏라 할지라도 과실이 없을 수 없고 또 그 안에 화근이 될 만한 내용이 들어 있으니 세상에 알려서는 안 된다고 하더군요. 아! 대현大賢이 임종하실 즈음의 일이 불분명하여 사람들로 하여금 의혹을 품게 하니 이는 어째선가요?

23 김민재는 서포(西浦) 김만중의 증손이요, 김광택(光澤)의 아들이다. 김광택이 민우수의 자형(姉兄)이니 김민재 형제는 민우수의 생질이 된다.
24 편지에서 상대방을 높여 이르는 말이다.

선생은 세신世臣이셨습니다. 비록 도를 품고 의를 지키고자 산택山澤에 은거하셨지만 색은索隱[25]하는 선비와는 달랐으니, 대저 하루라도 임금을 잊으신 적이 없고, 하루라도 세도世道를 잊으신 적이 없었기 때문입니다. 그러므로 선생께서 임종 때 남기신 말씀도 반드시 충忠을 다하는 마음에서 나왔을 터인바 과실이 있지는 않을 것입니다. 선생은 겸손하고 신실하며 온화하고 두터워 그 지극한 덕이 남의 모범이 될 만하였고, 쇠세衰世에 이름을 온전히 하셨으며, 부끄럽고 욕된 일을 아주 멀리하셨거늘, 어찌 임종하시면서 남긴 말씀이 스스로를 큰 죄에 빠뜨릴 것이며 문인門人들에게 누를 끼치겠습니까? 저으기 생각건대 문인들이 선생을 섬김에 본분을 다하지 못하고 있으며, 이는 고명에게도 잘못이 있지 않나 합니다.

아아! 전사前史를 두루 살펴보매 군자의 언행이 일실逸失되고, 그 지조와 절의가 세상에 알려지지 않음은 대개 그의 작위爵位가 낮아 형세가 고단하고 힘이 미약했기 때문입니다. 혹 어려움이 많은 시절을 만나 참소와 중상을 입어 이 때문에 역사에 잘못 기록된 경우도 있고, 혹 자손이 미욱하고 벗들도 정성스럽지 못해 마침내 그 뜻이 세상에 드러나지 못하고 묻혀 버린 경우도 있지요. 그러나 천 년 후에 공정한 마음과 밝은 안목을 가진 자가 나타나 그들에 관한 남은 기록을 가지고 그들의 마음과 뜻을 추출하여, 은미隱微한 것을 드러내고 감추어진 것을 천명闡明함으로써, 썩은 뼈로 하여금 빛을 발하게 하고 침통한 영혼으로 하여금 떨치고 일어나게 하는

25 '색은행괴'(索隱行怪), 즉 궁벽한 것을 캐내고 괴이한 일을 행하는 것을 이른다.

일이 어찌 한둘이겠습니까?

그것이 모두 앞 시대 다른 나라 사람의 일이며, 시대도 다르고 상황도 변했으며 혼령 또한 이미 사라졌고, 친척이라도 되기나 해 외모나 혈기가 서로 통하는 것도 아니건만 저들을 위해 주장하기를 마지 않아 직필을 꺾지 않고 생사를 걸고 글을 남겼으니 이는 어째서겠습니까? 진정 천하의 의리가 나에게 있으니 진실로 내가 그 본분을 다하지 않을 수 없기 때문입니다. 설령 저 죽은 자가 이 사실을 안다고 할지라도 혹 명훼名毀와 화복禍福에 마음을 두어 후세에 자기를 알아주는 이를 만나게 된 것을 기뻐하겠습니까? 즐거워할 바는 의리에 있을 뿐입니다. 하물며 선생처럼 덕망이 높고 연세가 높아 일세一世의 스승이시던 분이 어느 날 운명하시자 그만 말이 묻히어 의리가 희미하게 되어서야 쓰겠습니까.

아아! 드러남과 가리어짐은 일정하지 않아 반드시 당세當世에 펼쳐지길 구할 수는 없지만, 사람이 마음대로 조종할 수 있는 바는 아니며, 설사 의리에 비추어 보아 잘못이 있다 할지라도 또한 사사로운 꾀로 가릴 수 있는 게 아닙니다. 의리는 밝고 곧으나 혹여 화禍가 닥칠까봐 공개하지 않는다고 합시다. 하지만 예로부터 어진 이와 군자는 모두 생사를 걸고 실천했을 뿐 근심하지 않았거늘, 선생이 이미 말씀하신 것을 누가 감히 숨긴단 말입니까?

아아! 사람이 숨을 거둘 때는 슬프게 마련입니다. 사람이 운명하려 하면 육친六親이 주위에 둘러 모여 흐느끼거늘, 이제 평소의 찌푸림과 웃음을 보고자 해도 볼 수가 없습니다. 옷을 흔들어 초혼招魂하고, 입에다 쌀과 구슬을 넣어 반함飯含하며, 흰 명주를 묶어 신령을 의탁하고, 장사를 지낸 후 신주神主를 만들며, 시동尸童을 세

위 제사를 지내는데, 그윽한 울창주 향기 속에 아득하고 어둑한 곳을 더듬으며 고인을 찾아보아도 도무지 생각이 미치질 않습니다. 그럼에도 때를 알리고 일을 고하면서 먼 조상까지 제사지내 마지않는 것은 차마 어버이를 잊을 수 없어서입니다. 하물며 군자가 운명할 때 남긴 말과 글이 국가의 의리에 관계될진댄, 군신君臣의 의리가 있거늘 어찌 하루라도 그것을 감출 수 있겠습니까. 아아! 지난 수십 년 이래 군신의 의리는 날로 가벼워지고, 사우師友의 도道도 거의 사라져 버렸으니, 천하사天下事는 오직 권세와 이익과 화복禍福에 있을 뿐입니다. 무릇 화복에 관한 의론이 의리와 서로 배치되면서부터 인심이 각박해지고 운세가 막혀 천하사天下事를 다시 어찌할 수가 없게 되었으니 어찌 슬프지 않겠습니까?

아아! 두 분 형제께서 섬계 선생을 모심에 사제의 의리와 부자의 의리를 겸비하여 평생 집안에서 존경하고 애모愛慕함이 지극하지 않음이 없었거늘, 만약 선생께서 돌아가시면서 임금님께 고한 말씀에 잘못된 점이 있다면 반복해서 밝게 분변해 주셔서 유감이 없게 함이 마땅할 것입니다. 만일 '말은 옳지만 큰 죄를 지을 수 있다'라고 생각하고 계신다면, 밝은 임금께서 다스리는 지금 그런 일이 있을 리 만무하며, 게다가 선생은 명철하신 분이었으니 자신의 글을 자세히 살피사 그 글이 정대正大하고 광명光明하여 일세一世에 환히 보임직하고 후세에 질정質正할 만하다고 생각하셨을 겁니다. 그런데도 고명께서는 무리를 좇아 잠자코 계시며 선사先師께서 임종 때 하신 말씀을 이해利害와 화복禍福의 사이에 두어 일절 분명한 말씀을 하지 않으셔서 사람들로 하여금 의혹을 품게 만드는 것은 어째서입니까?

저는 타고난 성품이 구애됨이 많고 졸렬하여 처음 선생을 찾아뵈었을 때 감히 스승의 예禮로 대하진 못했지만, 선생의 덕의德義와 언행을 깊이 존경하고 흠모했거늘 선생께서 유명幽明을 달리하심에 의리상 차마 그 마음을 저버릴 수 없습니다. 하물며 군자의 임종시 말씀이 세신世臣이 끝까지 충성을 다하고자 한 것으로서 진실로 인륜과 대의에 관한 것일진댄 사람들이 모두 듣도록 해야 하겠거늘 감추어 드러내지 않으니 어찌 슬프지 않겠습니까.

아아! 지난해 오월 구담龜潭에서 돌아올 때 강가의 누각으로 선생을 찾아뵙고 출처出處와 어묵語默의 도리에 대해 여쭙긴 했지만 감히 다 말씀드리진 못해 마음이 아팠는데 시간이 흐를수록 더욱 후회스러웠습니다. 그런데 선생께서 갑자기 타계하셨으니 어찌 차마 돌아보면서 의기소침해져 고명께 한마디 말을 하지 않을 수 있겠습니까?[26]

이 편지를 통해 두 가지 점이 확인된다. 하나는 이인상이 민우수에게 세신世臣으로서의 책임[27]을 말하며 대의와 관련된 어떤 행동을 촉구했다는 점이고, 다른 하나는 이인상의 이런 충간衷懇이 작용한 결과인지는 알 수 없지만 민우수가 죽기 직전 임금에게 대의와 관련된 문제로 소疏를 올리려 했는데 병사하는 바람에 그 뜻을 이루지 못했다는 점이다.

이 편지는, 민우수의 문인들이 민우수의 유소遺疏를 감추려 하자 그런

26 「與金子士修兄弟書」, 『凌壺集』 권3; 번역은 「김사수 형제에게 준 편지」, 『능호집(하)』, 60~65면 참조. 이 편지가 '병자년', 즉 1756년에 작성되었음이 문집에 명기되어 있다.
27 '세신'이란 조정에서 대대로 임금을 섬긴 집안의 신하를 말하는바, 비록 은거해 있다 할지라도 우국충군(憂國忠君)의 책임이 면해지지는 않는다.

태도는 옳지 않음을 지적하면서 유소의 공개를 촉구하는 내용이 그 골자를 이루고 있다. 민우수의 문인들은 왜 이 유소를 공개하지 않고 감춘 것일까? 당시 국왕인 영조의 뜻에 저촉되는 내용이 있어서였을 것이다. 영조 연간에는 탕평이 강조되었다. 영조는 자신의 이런 시책施策을 비판하는 신하들을 용납하지 않았다. 문제의 핵심은 이른바 '신임의리'와 관련된 것이었다. 신임옥사의 시시비비를 가려 충역忠逆을 분명히 드러내고, 소론의 무고誣告에 희생된 억울한 노론 인사들을 신원伸寃해야 한다는 것이 탕평에 반대하는 강경파 노론의 주장이었다. 이인상을 비롯한 단호그룹의 인물들은 거의 모두 이런 입장을 취하고 있었다. 1751년 단호그룹에 속한 오찬은 문과에 급제하자마자 단호그룹의 이런 입장을 대변하는 상소를 올렸다가 영조의 분노를 사서 함경도로 유배가 넉 달 만에 세상을 하직하였다. 이런 점을 고려할 때, 민우수의 문인들이 유소를 공개하지 않은 것은 그것이 혹 문제를 야기하지 않을까 걱정해서였을 것이다.

민우수의 유소에 어떤 민감한 내용이 담겨 있었는지는 다음 기록을 통해 확인된다.

선생께서는 비록 선유先儒가 논한 '출사出仕하지 않으면 정치의 시비에 대한 말을 하지 않는다'는 것으로써 스스로 처신하는 도리로 삼으셨지만, 정치의 득실에 대해 하나라도 들으시면 걱정하거나 기뻐하는 기색이 금방 드러나셨다. 늘상 신임옥사 때 억울하게 죽은 다섯 사람의 굴신屈伸이 크게 의리에 관계되나 나라에서 금령禁令이 있어 감히 말하는 자가 아무도 없음을 개탄하셨다. 병자년(1756)에 이르러 은례恩禮가 두터워 이에 평소 쌓아 두고 계시던 것을 한번 개진하시고자 하여 병을 무릅쓰고 소疏를 초草해 장차 올리려고

하셨으나 그만 선생께서 돌아가시는 바람에 마침내 관철되지 못하
였다.[28]

민우수에게는 사위가 둘 있었는데, 한 사람은 김상묵金尚默, 다른 한
사람은 유언호兪彦鎬다. 김상묵은 단호그룹에 속하며, 이인상과도 친분
이 두터웠다. 이 글은 유언호가 쓴 「민우수 묘지명」의 일부다.

앞에 제시한 이인상의 민우수 제문과 이인상이 김민재 형제에게 보낸
편지를 통해 만년의 이인상이 의리 문제, 특히 노론의 신임의리와 관련
해 끝까지 강경한 원래의 입장을 견지했음을 알 수 있다. 그의 정치적 입
장의 옳고 그름을 떠나 이런 비타협적 입장에서 그의 비관적 세계인식과
쓸쓸하고 격조 높은 그의 독특한 예술세계가 성립된다는 점을 간과해서
는 안 된다.

③ 이 그림은 종래 '선면송석도'扇面松石圖 혹은 '도봉계류도'道峯溪流圖[29]
로 불리어 왔다. 이 그림은 도봉산에 놀러가 그린 것이기는 하되 도봉산
의 풍광을 그린 것은 아니라고 할 것이다. 또한 이 그림의 기암奇巖은 준
벽峻壁 혹은 초벽峭壁을 표현하고 있지 단순히 돌은 아니다. 따라서 이
두 명칭은 다 적당하지 않다고 여겨진다. 이에 '준벽청류도'라는 새 이름

28 "雖以先儒所論身不出言亦不出者, 爲自處之義. 然聞一政之得失, 憂喜輒形于色. 常以
辛壬寃死五人之屈伸, 大關義理, 而國有禁, 無人敢言者爲慨歎. 至丙子恩禮逈異, 於是欲一
陳平日所蓄, 力疾草疏將上, 會先生沒, 遂不果徹."(兪彦鎬, 「墓誌銘」, 『貞菴集』 권16의 부
록)
29 '도봉계류도'라는 명칭은 이태호 엮음, 『조선후기 그림의 기와 세』(고서화도록 8, 학고재,
2005)에서 처음 사용되었으며, 유승민, 「능호관 이인상 서예와 회화의 서화사적 위상」(2006)에
서 재차 사용되었다.

을 부여한다.

앞에서 지적한 대로 이 그림은 1758년 이인상이 이윤영, 윤면동, 김무택 세 벗과 도봉산에 놀러갔을 때 그린 그림이다. 이인상은 3년 전 여름에 민우수와 만나 담소하던 중 선면화를 그렸던 일을 회억回憶하며 이 그림을 그린 것으로 생각된다. 그래서 자신의 소회所懷를 긴 관지에 담았던 것이다. 이 관지에서 드러나는 민우수에 대한 이인상의 추모의 정, 그리고 그의 죽음을 비감해하는 마음의 기저에는 이인상의 현실인식과 이념적 태도가 자리하고 있다.

그래서 이런 준엄하고도 견고해 보이는 바위산을, 험난한 조건에서도 꿋꿋하게 자기를 지키고 서 있는 노목老木을, 화폭의 가운데 부분에 배치한 게 아닌가 한다. 이는 민우수가 평생 고수했던 이념적 결벽성을 추억하며 그것을 회화적으로 외화外化한 것으로 볼 수도 있고, 당시 이인상 자신이 견지했던 이념적 태도의 은유로 볼 수도 있으며, 민우수와 이인상, 그리고 함께 도봉산에 와 노닐던 세 벗, 이들 모두의 심의心意를 대변해 표현한 것으로 볼 수도 있을 터이다. 이리 본다면 이 그림 좌측의 서로 교차한 두 나무에 표현된 화의畵意는 〈설송도〉의 눈 맞은 두 소나무에 표현된 화의와 통한다고 할 만하다.[30]

또 하나 놓치지 말아야 할 점은, 준벽 아래를 흐르는 한 줄기 청류淸流다. 이 '청류'라는 단어는 관지에서도 언급되고 있다. 일찍이 민우수는 사인암을 이리 노래한 바 있다.

30 이 그림의 두 나무 중 곧게 올라간 나무는 비록 수간(樹幹)에 준피(皴皮)가 그려져 있지는 않지만 잎의 모양으로 보아 소나무로 여겨진다. 다른 한 나무는 잎의 모양으로 볼 때 소나무 같지는 않다. 하지만 이 두 나무가 무슨 나무인가는 그 화의(畵意)를 논함에 있어서는 그리 중요한 것이 아니다.

(1) 청류清流가 옷 가득한 먼지를 한번 씻어 주고
　　고경古磬은 수시로 정신을 깨우네.
　　淸流一洗滿衣塵, 古磬時時來醒神.[31]

(2) 노년에 책 들고 명산에 들어와
　　앉아서 기암奇巖을 대하니 종일 한가롭네.
　　老年携卷入名山, 坐對奇巖盡日閒.[32]

　　'청류'와 '기암'이 각각 언급되고 있음을 본다. 이들에게 '청류'라는 말
은 단지 '맑은 물'만을 의미하는 것은 아니라고 생각된다. 민우수는 물론
이려니와, 이인상, 그리고 단호그룹의 인물들은 모두 동시대를 '탁세'濁
世로 인식했으며, 스스로를 '청류'로 여기는 경향을 보여준다. 이인상이
굴원에 심취한 것도 이와 관련된다. 이 관지 중에 보이는 '청류'에 대한
언급, 그리고 이 그림에 그려진 '청류'는 그러므로 이들의 존재상황과 관
련해 특별한 의미를 갖는다고 하지 않을 수 없다.

　　세상을 탁류로 규정하고 스스로를 청류 집단으로 간주할 경우 독선과
아집에 빠지기 쉽다. 하지만 이인상은 '청류'를 내세우는 것으로 그치지
않는다. 그는 청류의 이미지를 이렇게 발전시키고 있다: "훌륭한 말을 듣
고 훌륭한 행실을 보면 강하江河를 터놓은 듯이 한다." 이 말은 '도덕의
지'의 표명이다. 남의 좋은 말과 남의 훌륭한 행실을 모른 체하고 말거나
혹은 시기하거나 질시하지 말고 그로부터 감발 받아 스스로의 도덕적 품

31　민우수,「自舍人巖將還永春, 臨別贈李生胤之」,『貞菴集』권1.
32　민우수,「舍人巖. 次士修韻, 贈金君次祥」,『貞菴集』권1.

성을 향상시켜 가도록 하자는 말에 다름 아니다. 이인상은 일찍이 민우수에게 그려 준 선면화에 썼던 이 말을 다시 이 그림의 관지에 적음으로써 자신과 벗들이 이런 도덕적 의식을 부단히 견지해야 한다는 점을 다짐하고 있는 것으로 보인다. 이는 그가 죽기 꼭 2년 전 일이다. 이는 무릇 인간으로서, 그리고 지식인으로서 결코 쉬운 일이 아니다. 비록 보수주의자이긴 하나 이인상의 인격, 그의 남다른 윤리의식이 유감없이 드러나는 대목이라 아니할 수 없다.

이 그림 오른쪽의 수직으로 융기한 절벽의 모양은 얼핏 사인암을 연상케 한다. 단양 산수, 특히 사인암은 이윤영·이인상·민우수 세 사람 모두에게 깊은 각인을 남겼다.

이 그림은 이윤영이 1756년 가을에 그린 〈강풍산석도〉와 필의筆意가 통하는 바가 없지 않다.[33] 두 그림의 바탕에는 모두 단양 산수의 열력 경험이 자리하고 있다고 여겨진다.

그림 오른쪽 하단에 '자자손손영보용'子子孫孫永寶用이라는 수장인收藏印이 찍혀 있다. 동일한 인장이 〈호복간상도〉에도 찍혀 있다. 이로 보아 이 그림은 윤면동이 소장했던 것으로 추정된다.[34]

33 본서 부록 2의 〈강풍산석도〉 평석 참조.
34 본서, 〈호복간상도〉 평석 참조.

51. 소광정도昭曠亭圖

1 그림 맨 왼쪽 하단에 다음과 같은 글이 보인다.

昭曠之觀.

元靈.

우리말로 옮기면 다음과 같다.

소광정昭曠亭

원령.

'소광'昭曠은 주자학적 연관을 갖는 말이다. 주희는 마음의 본체를 투득透得하는 일을 '소광昭曠의 근원을 본다'(觀昭曠之原)라고 했다.[1] 도봉산 입구에 있던 '소광정'昭曠亭이라는 정자 이름은 바로 이에 연유한다. '소광지관'昭曠之觀에서 '관'觀은 누정을 말한다.

〈준벽청류도〉의 평석에서 밝혔듯이, 이인상은 1758년 여름과 가을 두

1 『朱子語類』권115에 "又曰: '如今要下工夫, 且須端莊存養, 獨觀昭曠之原'"이라는 말이 보인다. '소광'은 밝고 활달하다는 뜻으로, 마음을 가리킨다.

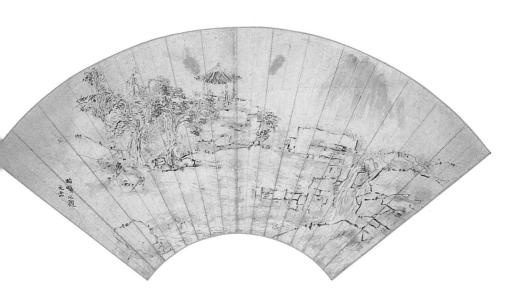

〈소광정도〉, 지본수묵, 23.1×57.7cm, 서강대학교 박물관

차례 도봉산에 놀러 갔다. 이인상의 절친한 벗들이라 할 이윤영, 김무택, 윤면동이 이때 함께하였다. 이인상의 막역한 벗 가운데 오찬은 1751년 북변의 귀양지에서 죽었고, 송문흠은 1752년 향리에서 타계했으며, 신소는 1755년 강화도에서 병으로 세상을 하직하였다.[2] 그러니 이인상과 연배가 비슷한 절친한 벗 가운데 생존해 있는 사람은 이 셋이 전부였다. 그러므로 최만년의 이인상은 이 세 사람과 가장 많이 어울려 지냈다. 이인상을 포함한 넷 가운데 이윤영이 1759년 5월 타계하고, 그 이듬해 8월 15일 이인상 역시 세상을 뜬다. 윤면동과 김무택은 장수해 이윤영과 이인상의 문집 편집을 주관하고 그 상재上梓를 주선함으로써 벗에 대한 마지막 의리를 다하였다.[3]

소광정은 도봉산 입구의 도봉서원 부근에 있던 모정茅亭이다. 도봉서원은 양주 목사로 있던 남언경南彦經의 발의로 정암靜庵 조광조趙光祖를 추모하기 위하여 1574년에 건립되었다.[4] 숙종 22년인 1696년 송시열이 이곳에 배향되었다. 이 때문에 노론측 사대부들이 이 서원에 많이 참배하였다.

2 「入沁府, 問申成甫疾, 還渡甲津」,『뇌상관고』제2책 ;「祭申成甫文」,『능호집』권4 참조.
3 이윤영의 문집『단릉산인유집』(丹陵山人遺集)과 이인상의 문집『능호집』은 당시 평안감사 김종수(金鍾秀)의 물적 지원으로 평양 감영에서 1779년 인출(印出)되었다. 출판은 윤면동의 주선에 의한 것이었다.『능호집』의 편집·출판에는 김무택 역시 음으로 양으로 많이 도왔을 것으로 보인다. 김무택의 「감흥 10수」(感興十首,『淵昭齋遺稿』제2책) 중 제9수는 죽기 직전의 이인상을 읊은 것인데 이 시 중에 "呻吟澗楣丁寧託, 收拾諸編可忍忘"이라는 말이 보인다. 이 구절을 통해 이인상이 병중에 김무택에게 사후(死後) 자신의 글을 수습해 줄 것을 부탁했음을 알 수 있다. 시 전문은 다음과 같다: "一疾胡然二竪嬰, 青霞奇氣爾平生. 胸吞溟嶽文章大, 眼觀春秋義理明. 茶鼎藥爐愁引接, 竹籬花俓懶逢迎. 呻吟澗楣丁寧託, 收拾諸編可忍忘."
4 李珥,「道峯書院記」,『栗谷全書』권13, 한국문집총간 제44책, 276면 참조.

소광정은 1710년대에 윤봉구尹鳳九가 건립하였다. 정자 이름은 권상하權尙夏가 지었다. 다음 기록이 참조된다.

나(권상하 - 인용자)는 말하기를,

"학자가 끝까지 힘써 공부하다가 확 깨닫는 경지에 이를 경우 옛 사람은 이를 '소광昭曠의 근원을 보았다'라고 했는데,[5] 지금 이 동洞에 들어온 이들도 언덕을 지나 골짜기를 찾아서 이 정자에 오르게 되면 가슴이 확 열릴 터이니 그 기상이 저 소광의 근원을 본 것과 비슷할 것이다."

라고 하고는, 마침내 '소광정' 석 자를 써 주었다. 아울러 그 전후의 사실을 기록하여 문미門楣에 걸게 했으니, 훗날 이 서원에 노닐어 이 정자에 오르는 이들은 이 명칭을 돌아보아 힘쓰기 바란다.[6]

권상하가 윤봉구에게 써 준 「소광정기」昭曠亭記의 한 대목이다.
1758년 여름 이인상은 도봉서원에 참배한 뒤 다음의 시를 지었다.

쌓인 기운 밝고 깨끗해 만고에 푸른데
멀리 봉우리의 빈 바람소리 맑게 들리네.

5 『朱子語類』 권115의 "又曰: '如今要下工夫, 且須端莊存養, 獨觀昭曠之原'"이라는 말 참조.
6 "余以爲: '學者窮探力索, 至於豁然貫通, 則古人謂得觀昭曠之原. 今入此洞者, 經丘尋壑, 旣登乎此, 則襟懷爽豁矣, 其氣像與之相伴.' 遂題昭曠亭三字, 幷書其前後事實, 俾揭于楣間, 後之遊斯院而陟斯亭者, 庶幾顧是名而勉之."(권상하, 「昭曠亭記」, 『寒水齋集』 권22, 한국문집총간 제150책, 400면)

일구一丘의 현회顯晦 따라 이하夷夏가 나뉘나니[7]

두 분[8]의 출처出處는 바른 도리 잡았네.

속세의 길이 창오蒼梧의 들[9]로 접어들면

봄날의 구름 기운 옛 잣나무 뜰에 일어나네.

흰 구름에 뼈 묻지는 못한다 해도

고산유수高山流水에 장차 은거하리.

積氣晶熒萬古青, 中峰虛籟逈淸聽.

一丘顯晦分夷夏, 二老行藏操正經.

風埃路入蒼梧野, 雲氣春生古栢庭.

薶骨白雲雖已矣, 高山流水且沈冥.

소광정 주변의 일만 나무 푸르고

나직한 여울물 소리 예전에도 들렸었지.

벗 자목子穆(윤면동 - 인용자)은 고포孤抱[10]가 있거늘

맑은 여름 산문山門 함께 다시 찾았네.

먼 골짝 가득 덮은 복사꽃 지금도 기억나니

빈 뜰에 지는 가을잎 어이 견디리.

7 '현회'(顯晦)는 드러남과 숨음이라는 뜻이고, '이하'(夷夏)는 오랑캐와 중화라는 뜻. '일구'
(一丘)는 도봉서원이 있는 도봉산 기슭을 말한다. 도봉서원을 받드는가 그렇지 않은가에 따라
중화가 될 수도 있고 오랑캐가 될 수도 있다는 말이다.

8 조광조와 송시열을 가리킨다.

9 '창오'는 순임금이 남쪽으로 순수(巡狩)하다 죽은 곳이다. 여기서는 왕릉들이 있는 도봉산
인근의 들을 가리킨다.

10 이해해 주는 사람이 없는 포부를 이르는 말이다. 윤면동도 이인상과 마찬가지로 존명배청
의 입장을 취했으며, 평생 처사적 삶을 살았다.

천시天時는 되풀이되니 노안老眼을 건사해

봄 우레가 겨울 깨뜨릴 날 기다려야지.

昭曠亭邊萬木靑, 風湍幽咽舊時聽.

故人子穆有孤抱, 淸夏山門與再經.

尙記桃花迷遠壑, 可堪秋葉下空庭.

天時反復存衰眼, 留待輕雷破沍冥.¹¹

두 번째 시의 마지막 구절 "봄 우레가 겨울 깨뜨릴 날 기다려야지"에서
이인상이 이 세계를 '겨울'로 인식하고 있었음을 알 수 있다. 이인상에게
당시의 세상은 도가 사라진 곳이요, 황량하고 혹독한 겨울에 다름 아니
었다. 그래서 매서운 추위에 꿋꿋이 견디는 사물들, 이를테면 소나무나
매화나 돌을 혹애하였다. 그 정고貞固함, 그 의연함, 그 지조에서 자신의
모습, 자신이 가야 할 길을 읽었기 때문일 것이다.

② 그러므로 이 그림은 1758년 여름이나 가을에 그렸을 것으로 생각된
다. 나무들이 우거진 것으로 보아 가을보다는 여름에 그렸을 가능성이
더 크지 않나 판단된다.

이 그림 오른쪽의 포개진 바위와 그 사이로 흘러내리는 시내는 1737년
에 그린 것으로 추정되는 〈용유상탕도〉의 그것과 유사하다.

모정茅亭에는 두 사람이 앉아 있는데, 한 사람은 왼쪽을 보고 있고, 한

11 「與胤之、元博、子穆諸公拜道峰書院, 拈韻共賦」의 제2수와 제3수, 『능호집』 권2; 번역은
「윤지, 원박, 자목 제공과 도봉서원을 참배하고 염운하여 함께 짓다」, 『능호집(상)』, 559~560
면 참조.

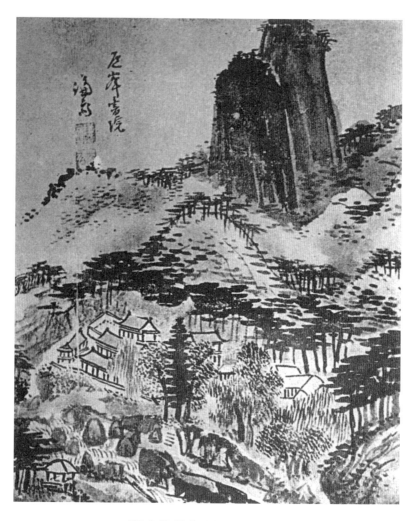

정선, 〈도봉서원도〉, 재질·크기·소장처 미상

사람은 난간에 기대어 앞의 경치를 바라보고 있다. 모정에 두 인물이 이런 자세로 앉아 있는 것은 1741년에 그린 〈청호녹음도〉와 같다. 단 〈청호녹음도〉의 모정은 물가에 있는 데 반해, 이 그림의 모정은 층암層巖 위에 있다는 차이가 있다.

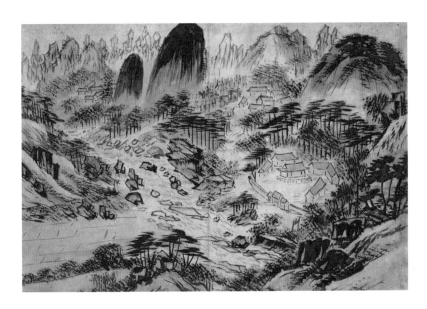

김석신, 〈도봉도〉, 지본담채, 36.6×53.7cm, 개인

　정자 앞에는 왼쪽에 나무가 여섯 그루 있고, 오른쪽의 바위 곁에 또 한 그루의 나무가 있다. 그림 오른쪽 상단의 허공에는 담묵을 써서 만장봉을 비롯한 비 갠[12] 도봉산의 몇 개 봉우리를 몰골법沒骨法으로 그려 놓았다. 있는 듯 없는 듯 은은하여 무한한 정취가 있다.

　이 그림은 먹을 대단히 아끼고 필선이 몹시 예리하여 1752년에 그린 〈구룡연도〉를 떠올리게 한다. 본국산수이면서도 실경을 그렸다는 느낌보다는 이인상의 내면풍경을 사의寫意했다는 느낌이 든다. 정선의 〈도봉서원도〉, 김석신金碩臣의 〈도봉도〉와 비교해 보면 이인상 본국산수의 요의要義가 더 잘 드러난다.

12　당시 비가 왔다가 갰음은 「東郊歸路, 重入道峰」(『뇌상관고』 제2책)이라는 시의 "哀玉自鳴昭曠石, 生香不斷繼開庭. 風光總爲高賢重, 霽色重開八表冥"이라는 구절을 통해 알 수 있다.

52. 방심석전막작동작연가도倣沈石田莫斫銅雀硯歌圖

① 그림 오른쪽 상단에 다음과 같은 제사와 관지가 보인다.

（a）拔劒斫瓦直兒弄, 破碎於瞞莫輕重. 何如掣取太史筆, 青竹中間削其統. 願留此瓦仍作硯, 正要子墨黥其面. 漢賊明將漢法誅, 漳水無聲敢流怨.

（b）草窓劉先生, 嘗賦銅雀硯歌云:"呼兒開匣取長劒, 斫碎愼勿留其蹤." 知先生疾操之心, 發之言若是之勁也. 周, 懦夫也, 不能不失聲於破釜〔缶〕, 作此詩解其怒, 而顧有所存焉耳.

（c）沈石田作「莫¹斫銅雀硯歌」, 仍爲圖. 漫臨南磵雪牕.

우리말로 옮기면 다음과 같다.

（a） 칼을 뽑아 기와를 작살냄은 단지 아이들 장난
부수어 봤자 만瞞²과 무슨 상관이 있으리.
차라리 태사공의 붓을 가져와

1 애초 '莫'자 앞에 '勿'자를 썼는데, 그 오른쪽에 점을 둘 찍어 뺀다는 표시를 해 놓았다.
2 조조(曹操)를 이른다.

〈방심석전막작동작연가도〉, 지본담채, 30.5×40cm, 일본 개인

청사靑史에서 정통正統의 위位를 삭제해 버림이 나으리.

원컨대 이 기와를 남겨 벼루로 만들어

먹으로 그 얼굴에 묵형墨刑을 가하길.

한漢나라 법을 밝혀 한나라 역적을 주벌誅罰한다면

장수漳水는 원망하는 소리 없으리.

　　(b) 초창草窓 유劉 선생이 일찍이 「동작연가」銅雀硯歌를 읊었는데, 그중에 "아이를 불러 갑匣을 열어 장검을 꺼내/작살내어 그 자취를 남기지 말아야 하리"라는 구절이 있다. 선생이 조조曹操를 미워하는 마음이 말에 드러남이 이렇듯 굳셈을 알 수 있다. 나(심주-인용자)는 나약한 사람이다. 기와를 깨뜨리려고 함에 탄식하지 않을 수 없거늘, 이 시를 지어 그 노여움을 풀고 기와를 남겨 두게 한다.

　　(c) 심석전沈石田이 「막작동작연가」莫斫銅雀硯歌를 짓고, 이어 그림을 그렸다. 남간南磵의 설창雪牎에서 붓 가는 대로 임모臨摹하다.

　(a)는 명나라의 문인화가 석전石田 심주沈周의 시 「막작동작연가」莫斫銅雀硯歌이고, (b)는 이 시의 서문에 해당한다. (c)는 이인상이 붙인 관지다.

　'막작동작연가'는 '동작연銅雀硯을 칼로 작살내지 말라는 노래'라는 뜻이다. '동작연'은 '동작와銅雀瓦로 만든 벼루를 말한다. '동작와'는 중국 삼국시대에 조조가 건립한 동작대銅雀臺의 와전瓦塼을 이른다.[3] '동작대'는 한나라 말기에 조조가 하북성 업성鄴城의 서북쪽에 건립한 누대다. 지붕을 구리로 만든 공작孔雀으로 장식했기에 이런 이름이 붙었다.

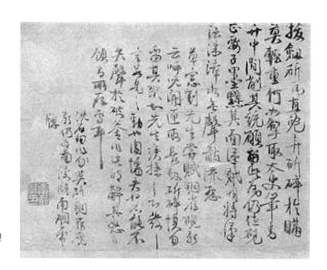

〈방심석전막작동작연
가도〉 제화

조조는 자신의 힘을 과시하기 위해 웅장하고 화려한 동작대를 세웠다. 하지만 얼마 안 가 위魏는 망하고, 동작대는 불타 사라졌다. 후인들은 동작대의 유허에서 발견된 와전瓦塼을 벼루로 만들어 썼으며, 이를 '동작연'이라고 불렀다. 동작연은 귀한 것으로 여겨졌다.

(a)에서 '만'瞞은 조조를 말한다. 조조의 어릴 때 이름이 '아만'阿瞞이기에 이렇게 말했다. '장수'漳水는 동작대 부근의 강이다.

(b)에서 '초창草窓 유劉 선생'은 유부劉溥를 말한다. '초창'은 그의 호다. 명나라 선종宣宗·영종英宗 연간의 인물로 심주와 동시대인이다. 의술에 밝아 혜민국惠民局 부사副使, 태의원太醫院 이목吏目을 역임했으며, 시에 능하여 충분비측忠憤悱惻의 뜻을 이따금 드러낸 것으로 알려져 있다.[4]

3 王士禎, 「銅雀硯辨」, 『池北偶談』 권16 참조.
4 王鏊 撰, 『姑蘇志』 권54 참조.

(c)에서 알 수 있듯, 심주는 「막작동작연가」를 짓고 난 뒤 이를 그림으로 그렸으며, 그림에다 자신이 지은 시와 시의 서문을 제사題辭로 붙였다. 심주가 그린 원작은 현재 알 수 없지만 석도石濤가 그린 방작倣作과 작자 미상의 모작模作이 전하고 있어 원작의 면모를 짐작할 수 있다.[5]

방작과 모작은 구도가 동일하다. 인물 둘이 서안書案을 사이에 두고 앉아서 대화를 나누고 있는 것이라든가 파초와 괴석을 인물의 뒤에 그려 놓은 것이라든가 장검을 든 동자가 화폭 왼쪽에 서 있는 것이 모두 같다. 또한 '막작동작연가'莫斫銅雀硯歌라는 제목을 쓴 다음 행을 바꾸어 시를 적고, 다시 행을 바꾸어 한 칸씩 들여쓰기를 해서 시의 서문을 적어 놓은 것도 동일하다. 뿐만 아니라 시의 서문이 끝나자 바로 이어서 "弘治十三年夏五月, 予于[6]王親家對酌燈下, 出紙求畵, 一時不能應命, 偶撿舊作, 遂錄以歸請敎. 沈周"라는, 심주의 관지를 적어 놓은 것까지 동일하다. 다만 석도의 방작에는 작자 미상의 모작과 달리 심주의 관지 뒤에 석도가 지은 제사가 자신의 서체로 적혀 있다.

참고로 작자 미상의 모작에 적힌 제사를 아래에 제시한다.[7]

5 심주의 이 그림은 석도의 방작 외에 세 개의 본(本)이 알려져 있다. 하나는 도량(陶樑)의 『홍두수관서화기』(紅豆樹館書畵記) 권8에 소개된 견본(絹本)의 그림이고, 또 하나는 홍콩의 개인 소장자의 것이고, 마지막 하나는 Arthur M. Sackler 컬렉션의 것이다. 『홍두수관서화기』에 소개된 것이 심주의 원작인지는 확실치 않다(이 책에는 그림이 실려 있지 않다). 나머지 두 본(本)은 모작이다. 본서에서는 Sackler 컬렉션의 것만을 검토하기로 한다. Marilyn and Shen Fu, *Studies in connoisseurship: Chinese paintings from the Arthur M. Sackler collections in New York, Princeton and Washington, D.C.* New Jersey: Princeton University, 1973, pp. 260~262 참조.
6 '于'자는 석도의 그림에는 있으나 작자 미상의 그림에는 없다. 있는 것이 맞다.
7 석주의 방작에 적힌 심주의 제사와 작자 미상의 모작에 적힌 심주의 제사 간에는 서너 글자의 차이가 있다.

「莫斫銅雀硯歌」

拔劍斫瓦直兒弄, 斫碎於瞞莫輕重. 何如掣取太史筆, 青竹中間
削其統. 孔子作後無春秋, 老瞞瞞世虛尊周. 瓦痕尙刻漢正朔, 其
膽雖大心還羞. 願留此瓦仍作硯, 正要子墨黥其面. 漢賊明將漢
法誅, 漳水無聲敢流怨. 後[8]留此瓦鑒亂臣, 不見好烏曰丈人. 嗚
呼銅雀亦[9]何罪, 我爲題詩救其碎.

> 草窗劉先生 嘗賦銅雀硯歌, 有云: "呼兒開匣取長劍, 碎斫[10]
> 愼勿留其蹤." 讀之知先生疾操之心, 蘊之於氣, 發之於言,
> 若是之勁且烈也. 周, 懦夫也, 不能不失聲於破缶, 故作此
> 詩解其怒, 而顧有所存焉耳. 弘治十三年夏五月, 予[11]王親家
> 對酌燈下, 出紙求畫, 一時不能應命, 偶撿舊作, 遂錄以歸
> 請敎. 沈周.

심주의 『석전시집』石田詩集 권5에 「막작동작연가」가 수록되어 있는
데, 이 시와 심주가 자신의 그림에 붙인 제사 간에는 글자에 다소의 출입
이 있다. 이를 보이면 다음과 같다.

「莫斫銅雀硯歌」

> (a) 草窗劉先生, 嘗賦銅雀硯歌, 有云: "呼兒開匣取長劍,
> 斫碎愼勿留其蹤." 讀之知先生疾操之心, 發之於言, 若是之

8 석도의 그림에는 '後'가 '復'로 되어 있다.
9 석도의 그림에는 '亦'이 '爲'로 되어 있다.
10 석도의 그림에는 '斫'이 '斲'으로 되어 있다.
11 석도의 그림에는 '予'가 '余于'로 되어 있다.

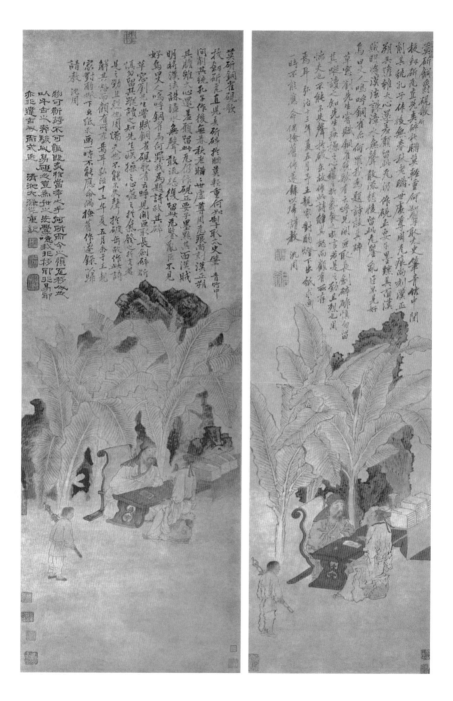

석도의 방작, 지본담채, 118.5×41.5cm, 프린스턴대 미술관(좌)
작자 미상의 모작, 지본수묵, 103.6×30.3cm, 프린스턴대 미술관(우)

烈也. 周, 懦夫, 不能不失聲於破缶, 故作詩解其怒, 而願有
所存也.

(b) 拔劍斫瓦瓦碎何用, 斫碎於瞞莫爲輕重. 不如掣取太史筆, 青
竹中間削其統. 老瞞自欲瞞春秋, 公議所在人焉廋. 瓦痕雖留漢
正朔, 心實無漢虛尊周. 願存此瓦長作硯, 猶因子墨黥瞞面. 漢賊
明將漢法誅, 千載煙華漬深譴. 古云不以人廢言, 言如可存瓦可
存. 識賊鑒亂於人羣, 瓦無可惡惡在人. 嗚呼! 莫將人瓦併案罪,
我爲題詩救其碎.

(a)는 시의 서문이고, (b)는 시이다. 시집에서는 이처럼 서문이 먼저
나오고 시가 나중에 나온다. 서문도 심주가 자신의 그림에 적은 것과 약
간 차이가 나지만, 시에서는
더 큰 차이가 발견된다.

다시 이인상 그림의 제화로
돌아가자. 이인상의 제화는
심주 그림에 있던 제화를 옮
긴 것으로 보인다. 다만 심주
그림에 있던 제화 그대로가
아니고 그것을 축약한 것이라
할 것이다. 축약의 양상을 보
이면 다음과 같다.

홍콩의 개인이 소장한 또 다른 모작(부분).
지본수묵, 크기 미상

拔劍斫瓦直兒弄, 斫碎於瞞莫輕重. 何如挈取太史筆, 靑竹中間
削其統. **孔子作後無春秋, 老瞞瞞世虛尊周. 瓦痕尙刻漢正朔, 其
膽雖大心還羞.** 願留此瓦仍作硯, 正要子墨黥其面. 漢賊明將漢
法誅, 漳水無聲敢流怨. **後留此瓦鑒亂臣, 不見好烏曰丈人. 嗚呼
銅雀亦何罪, 我爲題詩救其碎.**

草窓劉先生, 嘗賦銅雀硯歌有云: "呼兒開匣取長劍, 斫碎愼
勿留其蹤." **讀之知先生疾操之心, 蘊之於氣, 發之於言,** 若
是之勁**且烈**也. 周, 懦夫也, 不能不失聲於破釜〔缶〕, **故作此
詩解其怒,** 而顧有所存焉耳.

진하게 표시한 부분이 이인상의 제화에서는 빠졌다. 시의 서문보다는
시에서 축약이 많이 이루어졌음을 알 수 있다. 이인상은 아마도 지면의
제약 때문에 이렇게 축약한 게 아닐까 싶다.

② 그림의 관지 중에 '만임'漫臨이라는 단어가 보인다. '임'臨은 임모臨摹
를 말한다. '임모'에서 '임'臨과 '모'摹는 구별된다. 송나라 황백사黃伯思
의 다음 말이 참조된다.

'임'臨은 종이를 고첩古帖 곁에 두고 그 형세를 보고 배우는 것을 이
르나니, 연못에 '임'한다라고 할 때의 '임'과 같다. 그래서 '임'이라
고 한다. '모'摹는 얇은 종이를 고첩의 위에 덮어 그 대소를 따라 베
끼는 것을 이르나니, 모화摹畵(그림을 베낌)라고 할 때의 '모'와 같다.
그래서 '모'라고 한다. (…) '임'과 '모' 둘은 크게 다르니, 혼동해서
는 안 된다.[12]

이에서 보듯 '모'가 고첩을 그대로 베끼는 행위라면, '임'은 고첩을 보고 그리되 꼭 고첩대로 그리는 것은 아니고, 고첩의 의취意趣를 따르되 자기대로의 창신創新이 허용되는 행위다. 그러니 '법고창신'法古創新이 가능해진다.

흥미로운 점은 이인상이 '임'자 앞에 '만'漫자를 덧붙이고 있다는 사실이다. '만'은 '아무렇게나' '즉흥적으로' '제멋대로' 등의 뜻을 갖는 말이다. 천착일지도 모르나, 이인상은 여기서 '만'자를 그냥 겸사의 뜻으로만 쓴 것은 아니지 않을까 생각된다. 원 그림의 취지는 살리되 원 그림대로 하지 않고 뭔가 자기대로 창의를 발휘했음을 이 단어로 살짝 말하고 있는 것은 아닐까.

그렇다면 이인상이 본 원 그림은 어떤 것이었을까? 『관아재고』觀我齋稿에서 이에 대한 단서를 발견할 수 있다.

> 파초 아래의 복건을 쓴 자는 유초창劉草窓이다. 그 측면에서 상床을 대하고 앉아 동작연銅雀硯을 논하고 있는 자는 계남啓南(심주-인용자) 자신이다. 초창의 미발간眉髮間에 운기雲氣가 영발映發하니 계남이 아니면 누가 이런 경지에 이르겠는가. 다만 계남의 모습은 좀이 먹어 거의 알아볼 수 없으니 애석하다. 이 장자障子(가리개-인용자)는 본래 홍명원洪明遠이 소장하고 있던 것인데 그리 애중愛重하지 않아 김성중金成仲이 다른 장자와 맞바꾼 뒤 다시 장황裝潢하

12 "臨謂以紙在古帖旁, 觀其形勢而學之, 若臨淵之臨, 故謂之臨. 摹謂以薄紙覆古帖上, 隨其細大而搨之, 若摹畫之摹, 故謂之摹. (…) 臨之與摹二者, 逈殊不可亂也."(黃伯思, 「論臨摹二灋」, 『東觀餘論』卷上)

였다. 이는 계남이 한때 장난삼아 시를 읊고 장난삼아 그린 것이기는 하나, 시가 기이하고 그림은 더욱 기이하며 그 일은 더더욱 기이하다. 백여 년 뒤 절역絕域 밖에서 또한 성중을 만나 버려진 데서 거두어졌으니 또 어찌 하나의 기연奇緣이 아니겠는가. 이 때문에 웃는다.[13]

조영석이 쓴 「심주의 〈막작동작연가도〉에 붙인 발문」이라는 글이다.

인용문 중 '홍명원'洪明遠은 영조 때의 인물인 홍감보洪鑑輔를 이른다. '명원'은 그 자字다. '김성중'金成仲은 역시 영조 때의 인물인 상고당尚古堂 김광수金光遂(1699~1770)를 이른다. '성중'은 그 자다. '계남'은 심주의 자다.

조영석은 김광수가 소장하고 있던 그림을 보고 발문을 썼을 터이다. 글의 내용으로 미루어 보아 조영석이 본 그림은 석도의 방작이나 작자 미상의 모작과 대체로 합치한다고 생각된다. 이 그림이 심주의 원본인지 혹은 또다른 모작인지는 확인할 길이 없다. 다만 "초창의 미발간眉髮間에 운기雲氣가 영발映發하니 계남이 아니면 누가 이런 경지에 이르겠는가"라는 말로 판단컨대 조영석은 이 그림을 심주의 진본眞本으로 여겼던 게 아닌가 한다.

기존 연구에서는 이인상이 "조영석 소장본을 구경"[14]하고 그림을 그

13 "芭蕉下幅巾者, 劉草窓也. 側面對床而坐論銅雀硯者, 啓南自像也. 草窓眉髮間, 雲氣暎發, 非啓南誰能到也. 獨惜其自像爲脉望儷, 殆不可識也. 障本洪明遠所藏, 不甚愛, 金成仲易以他障而重修焉. 顧此啓南一時戱吟呻戱盤礴, 而詩奇畫益奇, 其事又愈奇, 而百餘年後絶域外, 且遇成仲, 見收於棄捐中, 又豈非一段奇緣也? 爲之附掌."(조영석, 「沈周莫碎銅雀硯歌圖跋」, 『觀我齋稿』 권3)

렸다고 했으며, 그 근거로 위의 인용문을 들고 있으나, 옳지 않다. 이 장자障子는 조영석의 소장품이 아니다. 또한 이인상이 조영석에게서 이 장자를 차람해 그림을 임모한 것도 아니다. 이인상이 만일 조영석에게서 차람했다면 그의 인간 기질이나 행위 패턴으로 보아 필시 관지 같은 데서 그 점을 밝혔을 터이다. 더군다나 조영석은 이인상이 존경해 마지않던 노론의 선배였음에랴. 필자가 보기에 이인상은 김광수에게서 장자를 차람했을 가능성이 크다. 관지 중에, "남간의 설창" 운운하는 말이 나오는 것을 보면 이인상은 장자를 빌려와 능호관에서 임모한 것이 분명하다.

그렇다면 이인상은 김광수와 왕래가 있었던 걸까? 유한준兪漢雋의 다음 말이 참조가 된다.

　　원빈元賓은 젊은 시절 저명한 하사下士인 김광수 성중, 이인상 원령과 노닐었다. 지금 원빈은 늙고 머리가 세었으며, 옛 무리는 세상을 떴다.[15]

'원빈'元賓은 김광국의 자字다. 그는 의원醫員으로서 서화에 조예가 깊었으며, 서화 수장收藏의 벽癖이 있었다. 『예기』에 의하면 '사士'에는 상사上士, 중사中士, 하사下士, 세 등급이 있다.[16] 김광수와 이인상은 모두 음직으로 미관말직을 지냈을 뿐이기에 '하사'라고 했을 것이다.

이 기록을 통해 이인상, 김광수, 김광국, 이 세 사람 간에 교유가 있었

14　유승민, 「능호관 이인상 서예와 회화의 서화사적 위상」, 132면.
15　"少與名下士金光遂成仲·李麟祥元靈遊. 今元賓老白首, 舊從零落."(유한준, 「石農畵苑跋」, 『著菴集』 권18)
16　『禮記』 「王制」 참조.

음이 확인된다. 그런데 김광수는 당색이 소론이었다. 그가 이광사李匡師와 각별한 사이였다는 것은 잘 알려져 있는 사실이다.[17] 이인상은 당색을 지독하게 따진 것으로 알려져 있는데, 그런 그가 소론의 인사와 사귀었다는 것은 잘 이해가 되지 않는 일이다. 이 점을 어떻게 설명해야 할까?

이인상이 당색을 지독하게 따졌다는 학계의 통설은 주로 이덕무의 다음 기록에 연유한다.

> 이능호는 성격이 강과剛果하였다. 함양에 친한 서생이 있었는데 하루는 서생에게 말하기를, "내가 자네 집을 방문하고자 하나 가는 길이 남인南人의 마을을 지나므로 방문할 수가 없네"라고 하였다.
> 또 일찍이 한 서생의 집을 방문하여 앉아서 한참 이야기를 나누던 중 홀연 어떤 객이 당堂에 올랐다. 능호는 주인에게 고하지 않고 갑자기 일어나 가 버렸다. 서생이 괴이쩍게 여겨 후에 능호에게 그 까닭을 물었더니 대답하기를, "접때의 그 객은 남인일세. 그래서 내가 몸을 더럽힐까봐 피한 것일세"라고 하였다. (…) 일찍이 함양 사람 진생陳生이 나(이덕무 - 인용자)에게 이 사실을 말하였다.[18]

이인상의 성격이 '강과'剛果하다는 말을 액면 그대로 받아들일 것은 아니다. 본서에서 여러 차례 지적한 바 있지만, 이인상은 이념이나 의리

17 李匡師,「來道齋記」,『圓嶠集選』권8 참조.
18 "李凌壺性剛果. 咸陽嘗有所親書生, 一日謂書生曰: '吾欲訪君家, 而路過南人之村, 不可訪也.' 又嘗訪一書生家, 坐語良久, 忽有客升堂, 凌壺不告主人, 遽然起去. 書生怪之, 後問其故, 廼曰: '向者客, 南人也. 故吾若浼而避.'(…) 咸陽人陳生, 嘗向我道之."(「李凌壺」,『寒竹堂涉筆(上)』,『靑莊館全書』권68 所收)

와 관련된 사안의 경우 비타협적이고 원칙을 고수했지만 그렇다고 해서 매사에 냉정하거나 깐깐한 인물은 아니었다. 오히려 일상의 사적인 영역에서는 꽤 다정다감하고 부드러웠으며 인간미가 넘치는 인물로 여겨진다. 무엇보다 그의 시문이 이 점을 증명한다.[19] 이 점에서, 성격이 '편급'編急[20]했던 김종수 같은 인물과는 유가 다르다 할 것이다.

이덕무는 사근도 찰방으로 있을 때[21] 함양의 진생이라는 인물에게 이 이야기를 전해 들었던 것 같다. 하지만 이 이야기는 이인상을 대단히 교조적이고 편벽된 인물로 '극화'劇化시키고 있다. 그래서 이인상은 실재하는 인간이라기보다 흡사 '설화' 속의 인물처럼 느껴진다. 이 이야기는, 이인상이 대단히 깐깐하고 고집스런 인간이며 당색과 관련해서도 노론의 의리를 철저하게 지킨 인물이라는 통념과 이미지를 강화하고 극대화하기 위해 윤색된 것이 아닌가 싶다. 원래 '인물 전설'이나 '일화'는 어느 정도 사실에 바탕하면서도 과장과 왜곡, 허구가 끼어들게 마련이다.[22]

이인상의 후손가에는 《능호인보》凌壺印譜[23]가 전하고 있는데, 거기에는 남인인 윤두서尹斗緖, 그리고 그의 아들인 윤덕희尹德熙의 인장이 여럿 보인다. 즉, '윤두서인'尹斗緖印 '효언'孝彦 '공재'恭齋 '윤씨가보'尹氏家寶 '윤덕희인'尹德熙印 '경백'敬伯 등이 그것이다. '효언'과 '공재'는 윤두

19 이인상의 인간상을 이해하는 데 김수진, 「능호관 이인상 문학 연구」가 크게 참조된다. 이 논문은 기존의 통념을 비판하면서 이인상에 대한 새로운 상(像)을 구축하고 있다.
20 김종수, 「與李元靈」(『夢梧集』 권4)의, "秀也, 天性褊急, 於疾惡一念, 最多暴發"이라는 말 참조. 인용문 중 '질악'(疾惡)이라는 단어에는 다른 당색의 인물에 대한 적개심도 포함된다고 생각된다.
21 이덕무는 정조 5년(1781) 12월에 사근도 찰방에 제배(除拜)되었다.
22 이 점은 조동일, 『인물전설의 의미와 기능』(영남대학교 출판부, 1990) 참조.
23 훗날 책으로 엮기 위해 자료를 모아 놓은 것이며, 완성된 상태는 아니다. '능호인보'라는 명칭은 필자가 붙인 것이다.

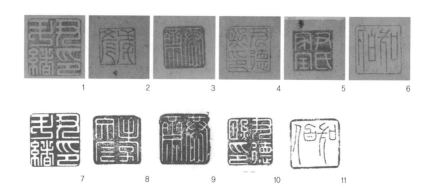

《능호인보》수록 인장(1~6)과 『근역인수』槿域印藪[24] 수록 인장(7~11) 비교 1. 윤두서인 2. 효언 3. 공재
4. 윤덕희인 5. 윤씨가보 6. 경백 7. 윤두서인 8. 효언인 9. 공재 10. 윤덕희인 11. 경백

서의 자와 호이고, '경백'은 윤덕희의 자이다.

　이인상과 그의 작은아버지 이최지는 둘 다 당대에 빼어난 전각가로 꼽
혔다.[25] 이최지는 이인상에게 스승과 같은 존재로서, 이인상의 전각은 이
최지에게서 온 것이다. 뿐만 아니라 이최지는 이인상의 의리관이나 출처
관, 학예관學藝觀에 크나큰 영향을 미쳤다.[26] 이최지는 남이 전각을 해 달
란다고 해서 다 해 주지 않았다.[27] 이인상 역시 마찬가지였다.[28]

24　오세창 편,『槿域印藪』, 대한민국국회도서관, 1968.
25　"族人元靈, 以篆隸圖章聞."(이영유,「金英仲哀辭」,『雲巢謾藁』제5책); "帖中多吾家季
良、元靈二老手蹟."(「題兪子建印籍」,『雲巢謾藁』제3책); "少喜篆隸. 其刻於玉石者, 尤多,
古意人多寶藏之."(김순택,「李定山墓誌銘」,『志素遺稿』제3책); "近者, 李最之季良酷肖唐
刻, 一洗東累, 宿雲柳約休文, 併時而同癖, 輒與季良, 終日弄石, 究思出奇, 殆忘寢食."(심
재,『松泉筆譚』권4); "元靈, 完山人, 篆書爲東國第一, 善刻印."(이서구,「李元靈扇頭小景」
의 題下註,『韓客巾衍集』권4) 등의 기록 참조.
26　이최지와 친교가 있던 정내교는「感興. 次『三淵集』」(『浣巖集』권2)이라는 시에서 이최지
에 대해 다음과 같이 읊었다: "子如歲寒松, 挺立雪中孤. 長擬竄巖穴, 採拾隨狙狚. 圖書與篆
經, 坐處一塵無. 晦根須靜養, 春至自敷腴." 이인상은, 설중(雪中)에 홀로 우뚝 선 세한송(歲
寒松)과 같은 이최지의 이런 풍모를 이어받았다고 생각된다.

이인상이 새긴 인장(《능호인보》
所收)
獨立不思遯世無悶(좌)
竹屋某谿(우)

이 인보에는 이최지와 이인상의 인발만이 아니라 조선과 중국의 유수
한 전각가들의 인발이 다수 포함되어 있는 것으로 보인다.[29]

윤두서는 그림만 잘 그린 것이 아니라 전각에도 능했다.[30] 이 인보에
윤씨 부자의 인발을 여럿 실어 놓은 것은 예사로운 일이 아니다.

이런 점에 유의할 때 이인상이 지독하게 당색을 가렸다는 통념은 수정
될 필요가 있지 않나 생각된다. 이최지든 이인상이든 모두 점잖은 사람들
이었다. 그들이 노론 중심으로 사고하고 노론의 의리를 견지한 것은 틀
림없지만, 그렇다고 그들이 다른 당색의 인물들을 무조건 다 배척한 것
은 아니라고 생각된다. 소론이나 남인에 속한 인물이라 하더라도 학예나
취향에서 서로 통하는 점이 있으면 교유하거나 인정했던 것이 아닌가 한

27 "公(이최지 - 인용자)精於篆刻, 正宗大王在春邸時, 從戚里而求之. 公曰: '何敢以薄技,
夤緣於尊嚴之地乎!' 終不肯奉命而刻, 時人高之"(성해응, 「李定山遺事」, 『硏經齋全集』 권
11)라는 일화가 참조된다.
28 "公(이인상 - 인용자)好藝, 精書畵篆刻, 然擇人而與之"(성해응, 「世好錄」, 『硏經齋全集』
권49)라는 말 참조.
29 《능호인보》에 실린 이최지와 이인상이 각(刻)한 도장에 대하여는 『서예편』의 '부록 1: 이
인상의 전각'을 참조할 것.
30 "近世鍾崖尹上舍斗緖, 始摹唐本, 而爲之駸駸乎中國矣. 然長於精工, 不能極乎古雅,
宿雲(柳約 - 인용자)晩出而得其法, 取長補闕."(『松泉筆譚』 권4)

다.[31] 이렇게 봐야 이인상이 소론인 김광수와 교유한 것이 이해될 수 있다.

김광수는 당대 최고의 감식가鑑識家였으며, 진기한 서화 골동을 많이 수장收藏했던 것으로 이름이 높다.[32] 박지원은 그가 우리나라의 감상지학鑑賞之學을 개창開創한 공이 있다고 했다.[33] 김광수는 이조판서를 지낸 김동필金東弼의 아들이다. 김동필은 비록 소론이지만 김창흡의 제자였으며, 신축년 시강원侍講院 보덕輔德으로 있으면서 왕세제王世弟인 영조를 위기에서 구한 공이 있다.[34] 즉 그는 강경파 소론과는 정치노선을 달리하는 온건파 소론이었다. 이미 지적한 바 있지만, 이인상을 비롯한 단호그룹 인물들의 부조父祖는 거개 신임옥사의 희생자였다.[35]

이인상이 김광수와 교유했던 것은 그러므로 김광수와 인간 기질이나 예술적 감수성이 서로 통했기 때문은 물론이요, 그 정치적 입장에 있어서도 크게 혐의되는 것이 없었기 때문으로 보아야 할 것이다.

③ 최근 김광국의 저술 『석농화원』石農畵苑이 세상에 나왔다. 이 책에는 김광국이 수장收藏한 회화의 목록과 함께 각 그림에 붙여진 제발題跋이 제시되어 있다. 주목되는 것은, 이 책에 이윤영의 그림 2점과 이인상의 그림 3점이 거론되어 있다는 사실이다. 다음이 그것이다.

31 이인상이 남인계 인물인 표은(瓢隱) 김시온(金時榲)의 유거(幽居)를 그린 것이라든가 김 록(金玏)의 정자인 구학정을 그린 것도 이런 견지에서 보아야 할 것이다. 본서, 〈구학정도〉 평석 참조.

32 『尙古堂遺蹟』(『고문연구』 3, 1991)에 수록된 「尙古堂自敍」·「尙古堂序」·「尙古堂遺蹟補錄」·「尙古堂金氏傳」 등 참조. 또 『연암집』 권7에 수록된 「觀齋所藏淸明上河圖跋」도 참조.

33 "蓋金氏有開創之功."(「筆洗說」, 『연암집』 권3)

34 『경종실록』 경종 1년 12월 14일, 12월 22일 기사 참조.

35 본서, 〈설송도〉 평석 참조.

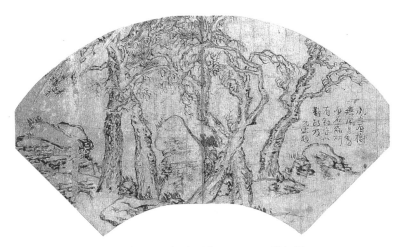

이윤영, 〈풍목괴석도〉, 지본담채, 22.2×45.5cm, 일본 개인

〈풍목괴석도〉風木怪石圖 : 이윤영

〈세한도〉歲寒圖 : 이윤영

〈층만첩장도〉層巒疊嶂圖 : 이인상

〈수각관폭도〉水閣觀瀑圖 : 이인상

〈방심석전작연도〉倣沈石田斫硯圖 : 이인상

〈풍목괴석도〉라고 명명된 이윤영의 그림은 종래 〈수석도〉樹石圖로 불리어 왔다. 이인상의 〈층만첩장도〉는 현재 전하지 않으며, 〈수각관폭도〉[36]와 〈방심석전작연도〉는 현재 전한다.

〈방심석전작연도〉는 곧 〈방심석전막작동작연가도〉를 말한다.[37] 김광국

36 이 그림은 종래 〈산수도〉(山水圖)로 불리어 왔다. 이윤영의 〈풍석괴목도〉와 함께 현재 일본인이 소장하고 있는 것으로 알려져 있다.

은 이 그림에 다음과 같은 발문을 붙여 놓았다.

몇 해 전에 내가 원령을 다백운루多白雲樓로 찾아갔을 때가 생각난
다. 향을 사르고 차를 마시며 휘주산徽州產³⁸ 먹을 단계端溪의 벼루³⁹
에 갈아 자주빛 붓을 뽑아서 주周나라 〈석고문〉石鼓文과 한비漢碑
한두 줄을 임모臨摹했으며, 철여의鐵如意⁴⁰를 들어 옥경玉磬을 두드
리고,⁴¹ 장자莊子의 「소요편」逍遙篇을 읽었다. 네모난 책상을 벽오
동 아래로 옮기니, 때는 늦봄이라 여린 풀싹이 보들보들하여 방석
같았고 흩날리는 꽃잎이 사람에게 날아들었다. 이에 새로 거른 술
을 따라 취기가 약간 오르자 위로 주진周秦 시대로부터 아래로 우
리나라에 이르기까지 서화에 대해 논하였고, 흰 비단을 펼쳐 붓을
놀려 인물화나 산수화를 그리니, 그 흥겹고 질탕한 즐거움은 속세
에서 얻기 쉬운 게 아니었다. 눈을 돌이키는 사이에 원령은 이미 옛
사람이 되었거늘, 지금 이 그림을 보니 더욱 슬픔이 느껴진다.⁴²

37 김광국이 명명한 것으로 보이는 '방심석전작연도'라는 명칭은 적절한 것이 아니다. 이 그림
의 포인트는 '작연'(斫硯)에 있는 것이 아니라 '막작연'(莫斫硯)에 있음으로써다.
38 중국의 안휘성 휘주(徽州)에서 생산된 먹으로, 명품으로 꼽는다.
39 중국의 광동성 고요현(高要縣)의 단계(端溪)에서 생산되는 돌로 만든 벼루로, 명품으로
꼽는다.
40 쇠로 만든 여의(如意)를 말한다. '여의'는 나무·옥·쇠붙이 따위로 3척(尺) 길이 정도로 만
든 기구로, 도사가 청담(淸談)을 하거나 중이 설법할 때 사용한다.
41 이인상은 구담에 다백운루를 건립한 뒤 얼마 안 되어 그 곁에다 오찬을 추모하기 위해 경심
정(磬心亭)이라는 정자를 건립하였다. 그리고 이곳에 고경(古磬)을 비치하였다. 1752년의 일
이다(『능호집』 권3의 「磬心亭記」 참조). 본서, 〈구담초루도〉 평석도 참조.
42 원문은 다음과 같다. "記往年, 吾過元靈於多白雲樓, 焚香啜茗, 磨徽煤於端石, 抽紫穎
臨周鼓, 漢碣一兩行, 提鐵如意扣玉磬, 讀莊叟逍遙篇, 移方几於碧梧之下, 時暮春, 嫩草如
茵, 飛花撲人, 乃酌新醪微酡, 論書畫, 上自周秦下逮國朝, 展素絹揮灑, 寫人物或山水, 其
淋漓跌宕之樂, 亦塵埃中未易事也. 轉眄之間, 元靈已作古人, 今覽是畫, 益覺愴然."(金光

이인상에 대한 김광국의 존모尊慕의 감정이 물씬 느껴지는 운치 있는 글이다. 이 글은 이인상에 대한 중요한 정보를 담고 있다. 이인상에게 중국서화사 전반에 대한 이해가 있었다는 점, 그가 〈석고문〉과 한비漢碑를 임모했다는 점 등이 그것이다.

이인상이 음죽 현감에서 물러난 것은 1753년 4월이다. 이후 그는 몰歿할 때까지 야인野人으로 지냈다. 이 발문에 묘사된 두 사람의 다백운루에서의 만남은 이인상이 음죽 현감에서 물러나 야인으로 지낼 때의 일일 것이다.

김광국은 이인상의 그림은 대단히 높이 평가했지만 이윤영의 그림은 후인이 배워서는 안 된다고 했다. 다음은 김광국이 이윤영의 〈풍목괴석도〉에 붙인 발문이다.

> 윤지胤之의 그림은 고상하면서도 맑아 마땅히 일품逸品에 속한다. 다만 산山은 중후重厚한 자태가 부족하고, 나무는 굳건한 기상이 적다. 재주는 높았으나 진액津液이 너무 말라 만약 겸재의 그림과 나란히 놓고 보면 그가 단명短命하리라는 걸 점칠 수 있다. 후세에 그림을 보는 자들은 그의 빼어난 재주는 아까워할지언정 사모하여 배워선 안 된다.[43]

4 이 그림의 관지 중에 '남간南磵의 설창雪牕에서 그렸다'는 말이 보인

國,『石農畵苑』원첩 권3) 번역은 유홍준·김채식 옮김,『김광국의 석농화원』, 161면 참조.
43 "胤之畵, 疎雅澹蕩, 當屬逸品. 第山乏重厚之姿, 樹少堅牢之氣, 才調雖高 津液太澁, 若與謙齋畵竝觀, 可卜其壽夭. 後之覽者, 要惜其才奇, 不可慕而學也."(金光國,「風木怪石圖跋」,『石農畵苑』원첩 권3) 번역은 유홍준·김채식 옮김,『김광국의 석농화원』, 156면 참조.

다. 여기서 '남간'은 남산에 있던 이인상의 집 능호관을 가리킨다. 이인상이 능호관에 살게 된 것은 1741년 여름부터다. 그러므로 이 그림은 적어도 1741년 겨울 이후에 그린 것이 된다. 관지의 내용으로 볼 때 누구에게 증정하기 위해 그린 그림은 아니며, 원화原畵를 보던 중 흥이 나서 임모한 게 아닌가 생각된다. 이 그림은 이인상이 중국 옛 화가들의 작품을 접하며 법고창신의 모색을 하고 있던 중년기의, 좀더 구체적으로는 서울에서 벼슬을 하고 있던 시기의 작품이 아닌가 추정된다. 이렇게 볼 경우 이 작품의 창작 시기는 1741년 겨울에서 1747년 여름 사이가 된다.

흥미로운 것은 이인상이 그린 〈해선원섭도〉의 관지 중에 "凌壺草腮"이라는 말이 보인다는 점이다. 이미 지적한 바 있지만 '초창'草腮이라는 단어는 유부劉溥를 떠올리게 한다.[44] 뿐만 아니라 〈방심석전막작동작연가도〉에 그려진 두 인물과 〈해선원섭도〉에 그려진 두 신선은 수심에 차 있는 듯하며 떨떠름한 표정을 짓고 있는바, 이 점이 서로 닮았다.

한편 〈방심석전막작동작연가도〉의 오른쪽 인물은 〈북동강회도〉北洞講會圖[45]의 맨 오른쪽 인물과 퍽 방불하다.

이런 점에 유의할 때 이 세 그림은 모두 이인상이 능호관에 살며 경관京官을 지낼 적에 그린 작품들로 봄이 온당할 것이다.

이인상의 그림은 심주의 원작[46]과 퍽 다르다. 심주의 그림에는 서안書案을 사이에 두고 두 인물이 앉아 대화를 주고받고 있는바, 등을 돌리고 앉은 인물이 심주 본인이고 그 맞은편의 복건을 쓴 인물이 유부이다. 이

44 본서, 〈해선원섭도〉 평석 참조.
45 이 작품은 바로 뒤에 검토된다.
46 심주의 원작은 현재 알 수 없지만 앞에서 살핀 석도의 방작 및 작자 미상의 모작을 통해 그 면모를 짐작할 수 있다.

〈방심주막작동작연가도〉(좌)와 〈해선원섭도〉(우) 인물

와 달리 이인상의 그림에서는 심주가 홀로 앉아 정면을 응시하고 있고, 복건을 쓴 유부는 장검을 짚은 채 서 있다. 이 때문에 심주의 그림에 보이는, 장검을 들고 대기하는 동자는 이인상의 그림에는 나타나지 않는다. 한편, 심주의 그림에서는 서안 위에 동작연 외에도 서책이 놓여 있으나 이인상의 그림에서는 오직 동작연 하나만 놓여 있다.

뿐만 아니라, 심주의 그림에는 인물 뒤에 몇 그루의 파초와 괴석이 그려져 있으나, 이인상의 그림에는 준벽峻壁이 그려져 있고 그 아래로 강이 흐른다. 그러므로, 심주 그림의 공간이 원정園庭이라면, 이인상 그림의 공간은 강가의 석벽石壁 아래라 할 것이다.

요컨대 이인상의 그림은 심주의 원작과 달리 두 인물을 원정園庭에서 산수 속으로 옮겨 놓고 있으며, 동작연과 장검, 이 두 사물을 더욱 선연하게 부각시키고 있다. 특히 칼집을 들고 서 있던 아이를 빼버리고 유부가 직접 칼을 빼 든 채 서 있는 모습을 그림으로써 더욱 긴박감 넘치는 상황을 조성하고 있다. 칼은 푸른색으로 설채設彩되어 날이 더욱 시퍼레 보인다. 단호그룹

〈북동강회도〉 인물

강세황, 〈방심석전벽오청서도〉倣沈石田碧梧淸暑圖, 지본담채, 30.5×35.8cm, 삼성미술관 리움

의 인물, 특히 이윤영과 이인상은 의리·지조·정의의 부지扶持, 타락한 세상과의 비타협, 복수설치復讐雪恥의 심의心意를 표현하는 데 칼의 이 미지를 자주 구사했다.[47] 이인상이 칼을 칼집 속에 두지 않고—심주의 원 작에서는 칼이 칼집 속에 있었다—빼내어 예리한 칼날을 드러낸 것은 이 인상 내면에 칼의 이미지가 강고하게 자리하고 있던 것과 무관하지 않다. 그러므로 심주의 원작과의 가장 큰 차이는 바로 이 칼의 표현에 있다고 할 것이다.

47 본서, 〈검선도〉 평석 참조.

이 그림에서 배경의 암벽은 물기 많은 담묵으로 대범하게 처리되었고, 별로 큰 힘을 들인 것 같지 않다. 게다가 두 인물은 〈해선원섭도〉와 마찬가지로 앞쪽을 보고 있어, 이상하다면 이상하다. 그럼에도 불구하고 이 그림은 심주의 그림을 변형함으로써 이인상의 내면의식과 예술적 지향을 표현하고 있는바, 이 점 주목되어야 마땅하다.

이 그림을 통해 확인할 수 있는 것은 이인상이 중국 화가의 그

《개자원화전》에 실린 심주沈周의
〈벽오청서도〉碧梧淸暑圖

림을 본떠 그릴 때 원작에 구애되기보다는 자기대로의 기분과 흥치, 자신의 감수성과 문제의식을 살리고 있다는 사실이다. 이인상의 이런 작화 태도 내지 작화 원리는 '법고창신'이라 명명할 만하다.[48] '법고창신'이라는 개념은 한 세대 뒤의 인물인 박지원에 의해 비로소 문학 창작의 원리로 제시되지만, 예술의 영역에서는 이미 단호그룹의 인물들에 의해 선구적으로 실천되고 있었다고 말할 수 있다.[49]

관지 다음에 '이인상인b'가 찍혀 있다.

48 법고창신의 태도와 원리는 이인상의 서법(書法)에서도 확인된다. 이 점은 『서예편』의 '서설'을 참조할 것.
49 박지원의 법고창신론의 의미와 의의에 대해서는 박희병, 『연암을 읽는다』(돌베개, 2006) 중 「『초정집』 서문」의 평설 참조.

53. 북동강회도北洞講會圖

1 이 그림의 배후에는 긴 서사敍事가 자리하고 있다. 이 서사를 모르면 이 그림은 무미無味할 뿐이다. 다음은 이인상의 육성이다.

갑자년(1744) 겨울에 오경보吳敬父가 두 조카를 데리고 계산동桂山洞에서 책을 읽었는데 이윤지·김유문·윤자목과 내가 모두 가서 모였다. 책을 가지고 와서 묻는 동자가 셋이었다. 자목은『논어』를 읽고, 유문은『맹자』를 읽고, 나머지 사람은『서전』書傳을 읽었으며, 아침 식사 후에는 함께 주자朱子의 편지글을 몇 편 읽었는데, 무릇 한 달이 넘어서야 파했다. 골짜기는 깊고 날은 고요하여 찾아오는 손이 드물었다. 오직 송사행과 김원박이 한번 오면 밤새워 이야기했고, 권형숙權亨叔은 해가 기울어서야 돌아갔으며, 오성임吳聖任은 병 때문에 참석하지 못하여 간간이 오갔다. 또 매감梅龕과 죽석竹石을 옮겨 와 자리 구석에 놓아두어 분초盆蕉의 짝이 되게 하였다. 집이 매우 따뜻하여 파초잎이 시들지 않고 푸르렀으며, 항아리에는 금붕어 대여섯 마리를 길렀는데, 활발히 헤엄치고 다녀 완상할 만했다. 향로와 보검, 문방사구가 다 갖추어져 있어 때때로 이를 품평하고 완상하느라 시간을 보내 일과가 간혹 중단되기도 했으므로 듣는 이들이 웃었다. 그러나 강론하고 익히는 즐거움은 이보

〈북동강회도〉(《墨戲》所收), 지본담채,
24.5×46cm, 국립중앙박물관

다 나은 모임이 없었다. 매양 한가로운 날 당세의 일과 벗들의 출처出處의 의리를 논할 때면 통절하고도 깊고 은미하여 간담을 다 토로했으며, 벗들의 조용함과 들렘, 굳셈과 연약함이라든가 말과 의론의 나뉘고 합함과 같고 다름을 모두 환하게 분석했으니, 이 모임에서 얻은 것이 많았다. 대개 뜻이 같은 이들과 한 방에서 공부하며 오래도록 거처하매 기거어묵起居語默의 사이에 더욱 천진天眞을 볼 수 있었다. 2년 뒤인 병인년(1746)에 내가 당시 얻은 시 두어 편을 적어 그 모임을 기록한다.[1]

『능호집』에 실린 세 시의 총제總題이다.[2] 이 긴 제목은 많은 정보를 담고 있다.

'계산동'桂山洞은 지금의 서울시 종로구 가회동嘉會洞에 해당한다. 계동桂洞 혹은 제생동濟生洞이라고도 불렸다. 당시 오찬의 집이 이곳에 있었다. 이윤지는 이윤영, 김유문은 김순택, 윤자목은 윤면동, 송사행은 송문흠, 김원박은 김무택을 말한다. 권형숙은 권진응權震應(1711~1775)을

1 「甲子冬, 吳子敬父瓚携其二姪載純·載維, 讀書于桂山洞, 李胤之、金孺文、尹子穆與麟祥皆往會. 童子執書來問者, 三人. 子穆讀『論語』, 孺文讀『孟子』, 餘人讀『書傳』, 朝飯後, 共讀『朱書』數篇, 凡逾月而罷. 谷深日靜, 人客少至. 惟宋士行、金元博一至卜夜, 權亨叔移日而去, 吳聖任以病不能會, 間日來往. 又移梅龕竹石, 擁置座隅, 配以盆蕉. 屋甚煖, 蕉葉猶瑩碧不凋, 缸中養文卿五六頭, 潑潑可翫. 香鼎、星劍、文房雅具皆備, 有時評翫移晷, 書課或斷, 聞者笑之. 然講磨之樂, 莫尙於此會. 每於暇日, 講當世之事、朋友出處之義, 痛切深微, 畢殫肝腑, 而朋友之靜躁堅脆, 言論之分合異同者, 皆爛漫剖析, 得於此會者, 爲多. 盖與同志, 講業一室, 而久與之處, 起居語默之間, 尤見其天眞耳. 後二年丙寅, 麟祥錄其所得詩數篇, 而識其會」(『능호집』 권1)
2 『능호집』에는 이 총제하總題下에 3편의 시가 실려 있으나 『뇌상관고』에는 6제(題) 7수의 시가 실려 있다.

말한다. 자字가 '형숙亨叔이고, 호는 산수헌山水軒이다. 수암遂菴 권상하權尙夏의 증손이며, 한원진韓元震의 문하에서 수업했다.[3] 오성임吳聖任은 오재홍吳載弘(1722~1746)을 말한다. 오찬의 종질從姪로, 자가 '성임'聖任이고 호는 백운白雲이다. 오재순과는 재종간이다.

'매감'梅龕은 매화분梅花盆을 둔 감실을 말한다.[4] 보검[5]은 칠성검七星劍, 즉 검신劍身에 북두칠성을 새긴 칼을 말한다. 이인상 역시 칠성검을 갖고 있었다는 사실은 앞에서 언급한 바 있다.[6]

인용문 중 "말과 의론의 나뉘고 합함과 같고 다름"은, 호락湖洛의 동이同異를 가리키는 게 아닌가 한다. 이인상의 벗들은 대부분 낙론에 속했지만 권진응은 호론에 속했다.

이인상의 이 글을 통해 그가 1744년 겨울 계산동에 있던 오찬의 집에서 몇몇 가까운 벗들과 기거起居를 함께하며 강학을 했던 것을 알 수 있다. 이 강학에 참여한 사람은 오찬, 이인상, 이윤영, 김순택, 윤면동 5인이었다. 오찬의 조카인 오재순吳載純(1727~1792)과 오재유吳載維(1729~1764)도 함께 독서를 했으나 이들은 종유인從遊人 정도로 봄이 옳

3 권진응의 외삼촌이 송문흠의 부친인 묵옹(黙翁) 송요좌(宋堯佐)이다. 따라서 송문흠은 권진응의 외사촌 형이다. 권진응은 학문에 전념하여 과거 시험을 보지 않았으나 훗날 초선(抄選)에 뽑혀 시강원 자의(諮議)가 되었다. 1771년, 영조가 저술한 『유곤록』(裕昆錄)에 대해 언급한 상소를 올렸다가 영조의 노여움을 사서 제주도 대정(大靜)에 유배되었으며, 몇 해 뒤 풀려나곧 병으로 죽었다. 권진응에 대한 더 자세한 사항은 『서예편』의 '9-4 觀瀾'을 참조할 것.
4 본서, 〈송하독좌도〉 평석의 주5 참조.
5 보검의 원문은 '성검'(星劍)인데, 이것이 칠성검을 뜻함은 「甲子冬, 吳子敬父携其二姪載純載維, 讀書于桂山洞. 李胤之·金孺文·尹子穆與麟祥皆往會. (…)」(『뇌상관고』 제1책)의 네 번째 시「分停字, 時近冬至」의 제2수에 보이는 "劍氣回宵繞斗星"이라는 구절과 여섯 번째 시「劍」(『뇌상관고』 제1책)의 "淸光猶徹斗墟深"이라는 구절 참조.
6 본서, 〈검선도〉 평석 참조.

을 것이다. 한편, 강학에 참여할 형편이 못 됐던 송문흠, 김무택, 권진응, 오재홍은 이따금 찾아와 환담을 나누며 강학하는 벗들을 성원한 것으로 보인다.

이 그림은 바로 이 강학의 현장을 그린 것이다. 비록 독서하는 순간을 그린 것은 아니며 잠시 쉬는 장면을 화폭에 담은 것이라 여겨지나, 그림에 그려진 바로 이 공간에서 이들의 강학이 이루어진 것은 분명하다.

선행 연구는 이 그림의 공간을 '정원'이라 보았으나,[7] 동의하기 어렵다. 상기 인용문을 통해 확인되듯, 이 그림의 공간은 방 안이다. 매감, 죽석, 분초, 병풍은 모두 방의 구석에 놓여 있으며, 향로·보검·문방사구도 모두 방의 상床 위에 진열되어 있었다. 오찬, 이인상 등은 모두 "한 방에서 공부하며 오래도록 거처"했다고 했는데, 그림 속의 공간이 바로 그 방이다. 당시는 엄동으로 오찬의 집 정원에 눈이 쌓여 있어 바깥에서 이런 모임을 갖는 건 불가능했다.[8] 다만 찻물을 끓이고 있는 어린 종은 방 안이 아니고 방 밖에 있었다고 보아야 마땅하다. 아마도 이인상은 실제로는 방 밖에 있던 어린 종을 이 공간 속으로 끌어넣어 그린 것이 아닌가 생각된다.

이인상은 「관매기」觀梅記라는 글에서도 계산동에서의 강학 모임을 언급하고 있다.

갑자년(1744) 겨울, 오자吳子 경보敬父와 함께 계산桂山에서 글을 읽었다. 경보가 매화와 대나무와 파초, 세 화분을 한 감실龕室 안에 두었는데 파초도 오래 견뎠다. 경보의 매화는 한 자 남짓 구불구불

7 송희경, 『조선후기 아회도』(다홀미디어, 2008), 163면.
8 이인상이 당시 쓴 「記事」라는 시의 "廢掃存庭雪"(『능호집』 권1)이라는 구절 참조.

한 줄기 끝에 홀연 가지가 아래로 드리워져 푸르게 뻗었는데, 쇠를 굽혀 놓은 듯 구리를 녹인 듯하였으며, 맺힌 꽃봉오리가 몹시 많아 파초를 비추고 대나무를 끼고서 풍미를 돋우었다. 함께 공부하며 지내면서 꽃을 처음부터 끝까지 본 사람은 경보의 두 조카인 문경 文卿과 자정子靜,[9] 그리고 김유문, 이윤지, 윤자목이었고, 이따금 온 사람은 송사행, 김원박, 권형숙, 오성임이었다. 벗들과 함께하는 즐 거움이 계산에서 글을 읽을 때보다 성대한 적이 없었으니, 따로 글 을 써 두었다.[10] 꽃을 완상하는 것은 여사餘事에 속했다.[11]

하지만 이 글에서 북동의 강회를 그린 그림이 언급되고 있지는 않다. 그런데 강학에 참여했던 오재순이 이인상이 당시 그린 그림을 훗날 언급 하고 있어 참조가 된다. 다음 자료가 그것이다.

(1) 갑자년(1744) 11월, 북산 아래에서 글을 읽었는데, 이를 작은 그림으로 그리고, 여기에 지識를 붙인다. 등촉 아래 상床에 기대어 앉은 이는 오경보이고, 경보와 마주하여 앉은 이는 이윤지이며, 앉 은 채 단정하게 손을 모으고 있는 이는 이원령이다. 상 위에는 문왕 文王의 준이尊彝를 본뜬 고정古鼎과 소라 껍데기로 만든 옛 잔과 검

9 '문경'(文卿)은 오재순의 자이고, '자정'(子靜)은 오재유의 자다. 오재유는 오재순의 동생이다.
10 본 평석 주1의 시를 말한다.
11 "甲子冬, 與吳子敬父讀書于桂山. 敬夫以梅、竹、芭蕉三盆寘一龕中. 蕉亦耐久. 敬夫之 梅, 槃曲尺許. 忽倒枝下垂, 抽出嫩碧, 屈銕熔銅, 綴蕚甚繁, 映蕉夾竹, 助發風味. 同業而 居, 看花始終者, 爲敬夫二侄文卿·子靜、金孺文、李胤之、尹子穆, 間來者, 宋士行、金元博、權 亨叔、吳聖任. 一時朋友之樂, 莫盛于桂山讀書. 別有記述. 賞花蓋屬餘事."(「觀梅記」,『뇌상 관고』제4책)

과 필통이 각각 하나씩 있다. 윤지의 왼쪽에서 뒷짐을 진 채 서서 돌아보는 이는 김유문이고, 원령을 모시고 선 소동小童은 그의 아들 원대遠大다. 매화 아래에 앉아 있는 두 사람과 책을 받들어 경보를 향해 서 있는 이는 경보의 조카인 문경文卿과 자정子正과 인남麟南이다. 무릇 상이 셋, 책이 몇 질, 화축畫軸이 셋, 벼루가 하나이고, 병풍 남쪽에 파초와 대나무가 각각 한 분盆이다. 남쪽 난간 아래의 차 화로 앞에 있는 이는 어린 종 태휘太輝다. 순택이 쓰다.[12]

(2) 임자년(1792), 아이들이 작은 그림 한 폭을 얻어 내게 보여주었다. 처음 보자마자 망연하여 마치 꿈속의 일 같았다. 한참 후 나도 모르게 마음이 슬퍼졌다. 아직도 기억하나니, 그때 모인 사람들 중에는 당시의 명류名流가 많았으며, 모두『상서』尚書를 읽었다. 이능호 원령이 이 그림을 그렸으며, 김공 유문 순택이 그림의 오른쪽에 지識를 붙였다. 모임이 있은 때로부터 우금 49년이 흘렀다. 여덟 사람 중 세상에 남은 자는 나 한 사람뿐이다. 인생이 눈 깜짝할 새 지나감이 이와 같다. 장생불사하려 한 옛사람은 무슨 즐거움을 위해 그랬을까. 오래 사는 건 슬픔을 많이 겪을 뿐이다. 김공이 쓴 지識에서 말한 '오모'吳某는 나의 숙부 청수공淸修公이다. '윤지'는 단릉 이공 윤영이다. '자정'子正은 나의 아우 지경持卿 재유載維의 초자初

12 "甲子十一月, 讀書于北山之下, 作小圖識之. 燭下憑几而坐者, 爲吳敬父; 對敬父而坐者, 爲李胤之; 坐而端拱者, 李元靈. 几上有古鼎像文王尊彝、古螺桮、劒、筆筒各一. 胤之之左, 負手而立且顧者, 金孺文, 而小童侍元靈立, 其子遠大也. 二人坐於梅下, 童子奉書向敬父立者, 敬父從子文卿、子正、麟男. 凡几三、書數秩、畫軸三、硯一, 屛南芭蕉竹各一盆. 擁茶爐在南檻下者, 小奴太輝也. 純澤書."(오재순,「北洞雅會圖後識」,『醇庵集』권6)

字다. '인남'麟南은 종제 윤언允言 재륜載綸의 유명幼名이다. '원대'
遠大 또한 유명幼名인데, 일찍 죽었다.[13] 그림은 세밀하고 글씨는 깨
알 같은데 마멸되어 알아보기 어렵다. 나는 그 민멸泯滅됨을 마음
에 견디기 어려워 추가로 지識를 쓰고 김공의 구지舊識를 앞에 병
기한다. 이 글을 읽는 분은 그림을 역력히 본 듯이 여겨 그 사적을
부디 전해 주기 바란다.[14]

(1)은 1744년 11월 김순택이 이인상의 그림에 쓴 지識이다. (2)는 사십
여 년 뒤인 1792년 오재순이 우연히 이 그림을 보고 감회가 솟구쳐 쓴 후
지後識이다. 오재순은 김순택의 지를 그림에서 판독해 내 자신이 쓴 후지
앞에 병기해 놓고 있다.[15] 글 제목은 「북동아회도 후지」北洞雅會圖後識다.

'북동아회도'라는 명명은 김순택이 한 것도 아니고 이인상이 한 것도
아니며, 오재순이 한 것이다. 하지만 이 명명은 그리 적절해 보이지 않는
다. 동아시아의 '아회도'로는 북송의 이공린李公麟이 그린 〈서원아집도〉
西園雅集圖가 유명하다.[16] 조선 후기에는 이 그림을 본떠 〈동원아집도〉東

13 '원대'(遠大)는 이인상의 장남 영연(英淵)을 이른다. 자(字)는 백심(伯心)이다. 1737년에
태어나 1760년 12월 21일 사망하였다(『完山李氏世譜』 참조). 이인상이 사망한 것이 1760년
8월 15일이니, 영연은 부친의 상중에 죽었다 할 것이다. 북동 강회 당시 영연은 8세였다.

14 "壬子春, 兒輩得小畫一幅示余, 始見也茫然如夢中事, 久之不覺愴恨于懷. 尙記其時
會中多當時勝流, 而皆讀尙書. 李凌壺元靈麟祥, 爲此畫, 金公孺文純澤識其右, 自會至今
四十九年. 八人之中, 在者惟載純一人耳. 人事之倏忽嬗變如斯, 誠未知古之人欲久視長
生者, 抑爲何樂也. 久生適多閱悲戚耳. 金公識中吳某, 我叔父淸修公也; 胤之, 丹陵李公胤
永也; 子正, 吾弟持卿載維初字也; 麟男, 從弟允言載綸幼名也; 遠大, 亦其幼名, 早夭者也.
畫細字微, 磨減幾不可辨, 於其泯沒, 余有不忍於心者, 追爲之識, 幷記金公舊識於前, 庶幾
覽者歷歷如見其畫, 而傳其蹟焉."(오재순, 「北洞雅會圖後識」, 『醇庵集』 권6)

15 김순택의 이 지(識)는 그의 문집 『지소유고』(志素遺稿)에는 실려 있지 않다.

16 〈서원아집도〉에 대해서는 송희경, 앞의 책, 34~35면 참조.

園雅集圖가 그려지기도 하였다.[17]

조선 후기에는 서울의 세족世族 출신의 사대부들이 끼리끼리 아회雅會를 많이 가졌다. 그래서 이를 기록한 그림들이 출현하였다. 이를 '아회도' 혹은 '아집도'라고 이른다. 아회도나 아집도는 사대부들이 모여서 풍류를 즐기는 것을 그린 그림이다. 풍류의 내용은 술 마시기, 시문이나 서화의 창작, 바둑 두기, 노래 부르기, 거문고 연주, 골동품의 감상, 소요逍遙, 방달불기放達不羈의 태도로 탈속脫俗을 즐기는 것 등등이다. 아회는 일회적일 수도 있고, 일정한 시간을 두고 되풀이될 수도 있다. 그렇기는 하나 당시 단호그룹의 인물들이 했던 것처럼 한 달 이상 같은 방에서 기거를 함께하면서 책을 읽고 공부한 것을 두고 '아회' 혹은 '아집'이라고 하기는 어렵지 않은가 한다. 이는 아회라기보다는 강독회講讀會 내지 강마회講磨會라고 일컬어야 할 성격의 모임이다. 요컨대 풍류를 즐기기 위한 모임이 아니라 독서와 공부를 위한 모임이었던 것이다.[18]

오재순은 당시 18세의 나이로 이 강독회에 참여한 바 있다. 그럼에도 사십여 년 뒤 이 모임을 회고하는 글의 제목에 굳이 '아회'라는 말을 쓴 이유는 뭘까? 두 가지를 생각해 볼 수 있다. 하나는 그가 '아회'라는 말을 아주 포괄적으로 썼을 수 있다. 다른 하나는 '강회'라는 말보다 '아회'라는 말이 좀더 고상해 보여서일 수 있다.

오재순은 영조 말년 낙산駱山 아래 이유수李惟秀의 집 뜰에서 지속적으로 이루어진 '동원아집'東園雅集을 익히 알고 있었을 터이다. 젊은 시

17 〈동원아집도〉의 내용에 대해서는 南公轍, 「李尙書東園雅集圖記」, 『金陵集』 권12 참조.
18 물론 독서의 여가에 시를 짓거나 고기(古器)를 완상·품평하기도 한 것으로 보이나, 이는 부수적으로 그랬을 따름이지 주목적은 아니었다. 이 점에서 아회와는 구별된다.

절 자신이 참여한 계산동에서의 독서 모임을 '아회'라고 명명한 데에는 동시대의 문화적 상황과 관련해 이 모임을 좀더 '아화'雅化하고자 하는 의도가, 의식적이든 무의식적이든 자리하고 있었던 게 아닌가 한다.

② 그런데 문제는 그림의 내용이 김순택이 지識에서 말한 것과 다소 차이가 있다는 사실이다. 연구자 중에는 이 그림이 바로 오재순이 말한 〈북동아회도〉라고 보는 이도 없지 않은 듯한데,[19] 동의하기 어렵다.

논의의 편의를 위해 오재순이 말한 〈북동아회도〉를 〈북동강회도a〉, 《묵희》에 실린 이 그림(종래 〈아집도〉라고 불려 왔지만 적절한 명칭이 아니다)을 〈북동강회도b〉라고 부르기로 하자. 〈북동강회도a〉에 의거해 볼 때 〈북동강회도b〉의 맨 왼쪽에서 정면을 응시하며 앉아 있는 사방건四方巾을 쓴 인물은 이인상이고, 그 곁에 시립侍立하고 있는 쌍상투를 튼 아이는 이인상의 아들 윈대이며, 상床 뒤편에 서 있는 동파관東坡冠을 쓴 이는 김순택이고, 김순택 앞에 앉아 있는 아이는 오찬의 조카 인남(오재륜)이며,[20] 김순택 앞의 상에 기댄 채 앉아 있는 이는 오찬일 터이다. 〈북동강회도a〉에는, 오찬과 마주하여 이윤영이 앉아 있고, 매화 아래에 오찬의 조카인 문경(오재순)과 자정(오재유)이 앉아 있으며, 오찬을 향해 또 다른 오찬의 어린 조카인 인남이 책을 받들고 서 있다고 했다. 그런데 〈북

19 유승민, 「능호관 이인상 서예와 회화의 서화사적 위상」, 130면에서, "(〈북동아회도〉는 – 인용자) 보존 상태가 그리 좋은 편이 되지 못하는데, 오히려 상태가 좋지 못함은 吳載純의 증언과도 연결하여 보면 더욱 동일한 작품일 가능성을 높여 준다"라고 했다.
20 오재륜은 오원의 둘째 동생인 오관(吳瓘)의 아들이다. 오찬은 오원의 셋째 동생이다. 『海州吳氏大同譜』에 의하면 오재륜은 생년이 1731년이고 몰년이 1771년이다. 따라서 당시 열네 살이었다.

동강회도b〉에는 오찬과 마주하여 앉아 있어야 할 이윤영이 보이지 않는
다. 이윤영은 어디에 있는 걸까? 그 풍치로 보아 매화 앞에 앉은 복건을
쓴 인물이 이윤영으로 보인다. 〈북동강회도b〉에는 치포관緇布冠을 쓴 인
물이 둘 보이는데, 이인상 맞은편의 인물과 이윤영 앞에 서 있는 인물이
그들이다. 치포관은 유생이 쓰는 관이다. 관례冠禮를 올릴 때에도 치포관
을 쓴다. 그러므로 치포관을 쓴 두 인물은 적어도 동자는 아니다. 추측건
대 이인상의 맞은편 인물은 오재순이고, 이윤영 앞에 서 있는 인물은 오
재순의 동생인 오재유일 것이다.

이처럼 〈북동강회도a〉와 〈북동강회도b〉는 비록 그려진 인물은 아홉
명으로 동일하나 인물들의 위치와 좌기坐起 여부에 있어서는 상당한 차
이가 발견된다. 그런데 앞에 소개한 이인상의 글에 의하면 이 강독회에는
이인상, 오찬, 이윤영, 김순택 외에 윤면동이 참여한 것으로 되어 있다.
그리고 책을 가지고 와서 물은 동자가 셋이라고 했다. 오재순과 오재유,
찻물을 끓이는 아이종 태휘는 당연히 이 셋에 포함되지 않는다. 그렇다면
이런 의문이 제기된다: 윤면동과 동자 한 명은 왜 〈북동강회도a〉와 〈북
동강회도b〉에서 똑같이 보이지 않는 것일까?

그림에 그려진 두 동자는, 한 명은 이인상의 아들이고, 다른 한 명은 오찬의 조카이다. 그러니 제3의 동자는 필시 이윤영이나 김순택이나 윤면동의 자질子姪일 것이다. 이윤영이나 김순택의 자질이라면 그림에 있어야 마땅한데, 그렇지 않은 것으로 보아 이 제3의 동자는 윤면동의 자질일 가능성이 높다. 윤면동과 그가 데리고 온 아이가 그림에 보이지 않는 이유에 대해서는 두 가지 추정이 가능하다. 하나는 윤면동이 집안에 일이 있어 아이를 데리고 잠시 나갔을 가능성이다. 다른 하나는, 〈북동강회도a〉가 11월에 그려졌다고 했는데,[21] 그림이 그려진 후에 윤면동이 합류했을 가능성이다.

아무튼 〈북동강회도a〉와 〈북동강회도b〉에서 똑같이 윤면동과 그가 데리고 온 아이가 보이지 않는 걸로 봐서, 그리고 아이종 태휘가 똑같이 차 화로 앞에 앉아 있는 걸로 봐서, 두 그림은 비슷한 시기에 그려졌을 가능성이 높으며, 설혹 시차가 있다 할지라도 크지는 않을 것으로 여겨진다. 그렇다면 이인상은 왜 비슷한 두 그림을 그린 것일까? 이 그림들이 '기록화'라는 점을 고려할 때 아무래도 그림의 수요와 관련이 있지 않을까. 즉 강회의 현장을 담은 그림을 간직하려는 사람이 달리 더 있어서 하나를 더 그린 게 아닐까 한다. 요즘 같으면 날짜를 좀 달리하여 기념사진을 두 장 찍은 격이다.

두 그림은 인물들의 포치布置와 자세에서만이 아니라 고기古器를 비롯한 소품의 배치에서도 차이를 보인다. 〈북동강회도a〉에서는 등촉燈燭

21 이인상이 계산동 강회 중에 지은 「甲子冬, 吳子敬父携其二姪載純載維, 讀書于桂山洞. 李胤之、金孺文、尹子穆與麟祥皆往會. (…)」(『뇌상관고』 제1책)의 네 번째 시 「分停字. 時近 冬至」에서 확인되듯, 이 강회는 동지 무렵까지도 계속 이어졌다.

이 사람들이 에워싼 상床에 놓여 있다면, 〈북동강회도b〉에서는 문방사구가 진설陳設된 상에 놓여 있다. 이 차이에 유의한다면 〈북동강회도a〉는 밤의 현장을, 〈북동강회도b〉는 낮의 현장을 그린 것이라고 추정해 볼 수 있다. 한편, 〈북동강회도a〉에는 사람들이 에워싼 상 위에 "고정古鼎과 소라 껍데기로 만든 옛 잔과 검과 필통이 각각 하나씩 있다"고 했는데, 〈북동강회도b〉에는 고정古鼎과 검만 보이고 소라 껍데기로 만든 옛 잔과 필통은 보이지 않는다. 필통은 그쪽 상에 있지 않고, 문방사우가 진설된 상쪽에 놓여 있다. 또한 〈북동강회도a〉에는 그림이 세 축軸 있다고 했는데, 〈북동강회도b〉에는 문방사우가 진설된 상 위에 단 한 축 보일 뿐이다.

③ 이 그림의 상 위에는 책갑冊匣, 화축畵軸, 필통, 벼루, 고정古鼎을 본뜬 향로, 검 등이 놓여 있다. 이는 단호그룹의 서화고동書畵古董에 대한 애호를 보여주는 것이라 할 만하다.

　나열된 물건 중 특히 주목되는 것은 중국 고대의 청동기를 본뜬 향로다. 단호그룹의 인물들은 중국 고대의 청동기에 대한 애호가 강했다. 다음의 기록들이 참조된다.

　　(1) 옛날 경보(오찬 - 인용자)의 집에 모였을 때, 공(이윤영 - 인용자)은 연경燕京의 차를 소매에 넣어 오고, 나(김상묵 - 인용자)는 주머니에 월향粵香[22]을 넣어 와, 한번 웃으며 꺼내니 이심전심이었지요. **중국의 청동기를 서로 취미로 숭상하여** 남은 향기가 새벽까지 이어졌지

22　중국의 남방에서 나는 진귀한 향료.

요. 서리가 뜰에 가득한데 늙은 매화는 꽃눈을 틔우고, 청언淸言은 빼어난 운치가 있어 멀리 진애塵埃를 벗어났지요. (…) 서지西池와 북항北巷에 서로 돌아가며 초대했거늘, 공은 나를 벗이라 일렀지만 나는 공을 스승으로 여겨, 저 송백松柏처럼 세한歲寒을 기약했지요.[23]

(2) 고경古磬은 방에 있고
 준이尊彝는 상 위에 있네.
 古磬在室, 尊彝在床.[24]

(3) 고서가 삼천 권이요
 주루周罍가 상이商彝를 짝했네.
 古書三千卷, 周罍配商彝.[25]

(4) 11월 2일, 분매盆梅의 꽃봉오리가 벌어졌을 때 김정례金正禮(김이안金履安 - 인용자)가 마침 삼주三洲에서 내방하였다. 고기古器 수종數種을 내어 와 서로 보며 한번 웃었다.[26]

23 "昔邂逅敬父之堂, 公袖燕茶, 我囊粵香, 一笑而出, 心期已輸. 乙彝之爵, 魯公之罏, 相尙以趣, 餘馥竟晨, 靑霜盈庭, 老梅敷新, 淸言逸韻, 逈出埃塵. (…) 西池北巷, 迭相招邀, 公惟友云, 我則師之, 如彼松柏, 歲寒爲期."(김상묵이 쓴 이윤영의 제문, 『丹陵遺稿』 권15)
24 「招魂辭」, 『丹陵遺稿』 권13.
25 「龜潭雜詠」 제42수, 『丹陵遺稿』 권10.
26 「十一月二日, 盆梅拆瓣, 金正禮適自三洲來訪. 出古器數種, 相示一笑」, 『丹陵遺稿』 권10. 1756년에 쓴 시다.

(5) 고기古器를 제작함은 삼대三代를 본뜨고

화훼를 재배함은 사시四時를 법 삼네.

製器象三代, 裁花紀四時.[27]

(6) 은뢰殷罍에 연꽃을 심고

주정周鼎에 사향을 태우네.

고검古劍은 현동玄銅[28]으로 장식하고

기夔와 유蜼를 새겼네.[29]

殷罍芙蓉植, 周鼎檀麝焚.

古劍飾玄銅, 刻以夔蜼紋.[30]

(7) 윤지는 서너 명의 벗과 더불어 유유자적하면서 서화와 기물器物에 마음을 의탁하여 이를 즐거움으로 삼았다. 매양 한가한 날이면, 고동古銅과 고옥古玉과 정이鼎彝와 금검琴劍 따위를 꺼내 놓고는 품평을 해 가며 사람들에게 보여주었다.[31]

(8) 백우伯愚(김상묵 - 인용자)는 집에 있을 때 향을 사르고 곁에 서화와 고기古器를 벌여 놓는 걸 좋아하였다.[32]

27 「碧樓雜詠」제2수, 『丹陵遺稿』권6.

28 조동(粗銅)의 일종인 흑동(黑銅)을 가리키는 듯하다.

29 '기(夔)는 중국의 고대 청동기에 새긴 기봉(夔鳳) 혹은 기룡(夔龍)을 말하고, '유(蜼)'는 중국의 고대 청동기에 새긴 긴꼬리 원숭이를 말한다.

30 「雲仙洞卜居, 以'靑山綠水有歸夢, 白石淸泉聞此言'爲韻」의 제12수, 『丹陵遺稿』권9.

31 「水精樓記」, 『능호집』권3; 번역은 「수정루기」, 『능호집(하)』, 126면 참조.

32 "伯愚燕居, 嗜焚香傍列書畫古彝器."(김종수, 「金伯愚墓碣銘」, 『夢梧集』권6)

(9) 공(임매任邁 – 인용자)은 산수와 서화를 즐거움으로 삼았으며, 이정彝鼎을 완상물로 삼았고, 현허玄虛를 좋아하였다.[33]

(1)은 김상묵이 쓴 이윤영 제문의 일부분이다. '서지'西池는 서대문 밖에 있던 큰 연못인 반지盤池를 말한다. 거기에 이윤영의 정자 녹운정綠雲亭이 있었으며, 그 부근인 둥그재 기슭에 이윤영의 서재 담화재澹華齋가 있었다. '북항'北巷은 오찬이 살던 북동北洞, 즉 계산동을 이른다. 당시 이인상을 비롯한 단호그룹의 핵심 멤버들은 이윤영의 집과 오찬의 집에서 자주 아회를 가졌다. 이 글은 이 점을 증언한다.

(2), (3), (4), (5), (6)은 이윤영의 말이다. (2), (3), (6)의 '준이'尊彝 '주뢰'周罍, '상이'商彝, '은뢰'殷罍, '주정'周鼎은 중국 고대 국가인 상商과 주周의 청동기를 이르는 말이다. (4), (5)에서 말한 '고기'古器 역시 동일하다. (7)은 이인상의 말로, 이윤영이 담화재에서 그랬다는 말이다.

(8), (9)에서 보듯, 김상묵과 임매 역시 중국의 고기古器를 애호했음을 알 수 있다.[34]

그런데 (5)의 "고기古器를 제작함은 삼대三代를 본뜨고"라는 말에 유의할 필요가 있다. '삼대'는 중국 고대의 국가인 하夏, 은殷, 주周를 가리킨다. 그러므로 이 말은 이윤영이 중국 고대의 청동기를 본뜬 물건을 제작했음을 의미한다. 이인상의 다음 기록을 통해 이 점을 소상히 알 수 있다.

33 "與山水書畵爲娛, 與敦彝鑪鼎爲翫, 耽嗜玄虛."(이영유, 「祭葆蘇齋任公文」, 『雲巢謾藁』제5책)
34 송문흠이 쓴 「金伯愚周爵銘」(『閒靜堂集』권7)을 통해서도 김상묵의 고기(古器) 애호가 확인된다.

(1) 숭정崇禎 118년, 원령이 윤지·경보와 함께 문왕의 준이尊彝를 본떠 만들었거늘 향을 올리며 길이 생각하노라.[35]

(2) 문왕 묘당廟堂의 정鼎은 주공周公이 만든 것이다. 시대는 멀고 도道는 추락했으니 누가 이것을 보듬고 제사 지내겠는가. 그 모양을 본떠 기물을 만들어 향 하나를 올린다. 지금의 시대를 슬퍼하며 길이 보물로 삼노라.[36]

(1)은 문왕의 준이尊彝를 본떠 만든 향정香鼎의 뚜껑에 쓴 명銘이고, (2)는 배[腹]에 쓴 명이다. '숭정'은 주지하다시피 명나라 의종毅宗의 연호다. 의종은 숭정 17년인 1644년 이자성이 자금성을 함락하자 자결하였다. 따라서 숭정 연호는 1644년이 끝이다. 하지만 이인상은 대명의리에 충실했으므로 명나라가 망한 것에 상관없이 이 연호를 계속 사용했다.[37] 숭정 118년은 정확히 1745년이다. 하지만 이인상의 계산에는 착오가 있어 보인다. 이인상이 이윤영·오찬과 함께 문왕의 준이를 본뜬 향정香鼎을 제작한 것은 1745년이 아니라 1744년의 일로 여겨진다. 앞에서 살핀 김순택의 지識에, "상 위에는 문왕文王의 준이尊彝를 본뜬 고정古鼎"이 하나 있다고 했는데, 이 고정이 바로 이들이 제작한 향정이라고 판단된다.[38]

35 "惟崇禎百十八祀, 元靈共胤之、敬父象文王尊彝, 用薦香永思."(「象文王尊彝, 鑄香鼎, 銘蓋」,『뇌상관고』제5책)
36 "文王廟鼎, 周公之制. 世遠道墜, 誰抱而祭? 師象爲器, 薦香一炷. 哀今之時, 永用爲寶."(「象文王尊彝, 鑄香鼎, 銘鼎腹」,『뇌상관고』제5책)
37 이인상만 그랬던 게 아니라 당시 조선의 사대부는 거의 다 그랬다.
38 한편 앞에 인용한 자료 (5)에서 이윤영은, "고기(古器)를 제작함은 삼대(三代)를 본뜨고" 라고 했는데, 이 삼대를 본뜬 '고기'(古器)는 이들이 함께 제작한 향정(香鼎)을 말하는 것으로

그렇다면 단호그룹은 왜 이다지도 중국 고대, 특히 주나라의 고기古器에 대한 애호를 보인 것일까? 이는 그들의 문명의식, 그들의 이념 및 세계관과 밀접한 관련이 있다. 명나라가 망하고 중원에 청나라가 들어선 지 이미 100년이 되었지만 그들은 청을 인정하지 않고 명에 대한 충성심을 견지하였다. 명은 중화의 위대한 전통을 계승한 왕조이지만 청은 오랑캐에 불과하다고 여겼기 때문이다. 그들은 또한 청이 중원을 점거함으로써 중원은 비린내 나는 땅이 되어 중화문명이 마침내 사라져 버렸다고 판단하였다. 이 때문에 그들은 공자가 중화문명의 가장 높은 수준을 보여준다며 이상화한 주나라의 문물을 흠모하게 된 것이다. 주나라 고기古器는 주나라 문물의 상징이다. 그들이 문왕의 준이를 본뜬 솥을 제작한 데에는 이런 배경이 자리하고 있다.

더군다나 이들이 고기를 본뜬 솥을 제작한 1744년은 명나라가 망한 지 꼭 100년째 되는 해다. 청나라가 들어선 후 조선 학인들에게는 '오랑캐는 100년을 못 간다'는 인식이 널리 통용되고 있었다.[39] 몽고가 세운 원元(1271~1368)이 그랬기 때문이다. 하지만 청은 망하기는커녕 시간이 흐를수록 점점 더 번성하고 강대해져 갔다. 이에 조선 학인들은 당황하고 동요하였으며, 급기야 일부 학인들은 대청관對淸觀이나 명에 대한 의리 관

생각된다. 이들은 세 개의 향정을 제작해 하나씩 가졌던 것으로 추측된다.

39 宋奎濂, 「次漂漢人韻」(『霽月堂集』 권1) 제2수의 "胡運百年應不久"; 吳道一, 「曉頭, 以朝參赴闕, 憤惋口占」(『西坡集』 권3) 제2수의 "胡運元來無百年"; 金昌協, 「過車踰嶺, 歷茂山至會寧」(『農巖集』 권2) 제6수의 "胡運百年無許久"; 權尙夏, 「華陽洞次鄭仲淳韻」(『寒水齋集』 권1) 제2수의 "胡運百年宜已訖"이라는 말 참조. '胡運無百年運'이라는 말은, 『한서』(漢書) 권94 하(下) '흉노열전'(匈奴列傳) 제64 하(下)의 '贊' 중 "至孝宣之世, 承武帝奮擊之威, 直匈奴百年之運, 因其壞亂幾亡之厄, 權時施宜, 覆以威德, 然後單于稽首臣服, 遣子入侍三世稱藩, 賓於漢庭"이라는 구절에서 유래한다.

넘을 수정하는 쪽으로 나아가기 시작하였다. 한 세대 후인 담연일파湛燕一派[40]에 이르러 이런 수정주의적 지향은 더욱 명확해졌지만,[41] 단호그룹이 활동한 시대에도 이미 이런 흐름은 나타나기 시작하였다. 이인상의 다음 말에서 그 점을 확인할 수 있다.

> 그렇건만 근세에 이르러 한 종류의 의론이 나돌았으니, "약한 나라가 강한 나라를 섬기는 건 태왕太王도 면할 수 없었던 바이고,[42] 속국과 중화의 신민臣民에는 차이가 있으니, 후대의 왕과 신하들이 대대로 복수의 의리를 말하여 나라를 망하게 할 빌미를 만들 필요는 없다"라는 게 그것입니다. 혹자는 이렇게도 말합니다: "오랑캐의 천자를 베고 중화를 주장하는 일이 비록 명분은 있다 하겠으나 명나라의 은택恩澤은 이미 끊어지지 않았는가." 이러한 의론이 한번 나돌자, 비록 당시에 의義를 견지했던 신하들의 자손이라 할지라도 이따금 몰래 붙좇는 자가 생겨났으니, 몹시 슬픈 일입니다.[43]

그러므로 이인상 등이 1744년 문왕의 청동기를 본뜬 솥을 제작한 것

40 홍대용·박지원 일파를 가리킨다. 이 용어는 박희병,『범애와 평등』(돌베개, 2013), 209면 참조.
41 홍대용의 "夫南風之不競, 胡運之日長, 乃人事之感召, 天時之必然也."(「醫山問答」,『湛軒書』내집 권4)라는 말과 박지원의 "使臣全不理會, 掀髥拊箑曰:'胡無百年之運.' 慨然有中流擊檝之想, 其虛妄甚矣."(口外異聞 중의「羅約國書」,『熱河日記』)라는 말 참조.
42 '태왕'(太王)은 주나라 문왕(文王)의 조부인 고공단보(古公亶父)를 가리킨다. 고공단보는 본래 빈(豳)땅에 살았는데 융(戎)·적(狄)의 핍박을 받아 기산(岐山)으로 옮겨 간 후 그곳에서 세력을 키움으로써 주나라의 기틀을 마련했다. 여기서는 고공단보가 융(戎)·적(狄)에게 핍박받은 일을 두고 한 말이다.
43 「答泉洞書」,『凌壺集』권3; 번역은「천동에 답한 편지」,『능호집(하)』, 73면 참조. 1746년에 쓴 글이다.

은 단순한 골동 취향의 소치로 돌릴 일이 아니다. 그보다는 존주의식尊周
意識을 더욱 더 다짐으로써 변화해 가는 세태에 맞서려는 비장한 의지가
담긴 것으로 보아야 할 것이다. 1745년에 쓰인 이인상의 다음 글이 이런
추정을 뒷받침한다.

세상일은 날로 비통함이 느껴지고, 도리는 날로 어두워지며, 시운
時運은 날로 하강하니, 큰 역량과 큰 식견을 지녀 뜻이 확고하여 흔
들리지 않는 자가 아니라면, 마치 맷돌에 콩을 넣으면 크건 작건 모
두 분쇄되어 버리듯 스스로 시대의 흐름에 용해되어 버리고 말 터
이니 어찌 우려할 일이 아니겠습니까? 옛사람이 이르길, "마땅히
세계를 바꾸고, 세계에 의해 바뀌지 말라"[44]라고 했는데, 우리들이
비록 세상을 바꿀 힘은 없다 할지라도 자신의 입각지立脚地를 굳건
히 하지 않는다면 어떻게 살아갈 수 있겠습니까?[45]

이 인용문의 말처럼 이들의 고기古器 제작은 "자신의 입각지를 굳건

44 원문은 "當轉移世界, 不當爲世界所轉移"이다. 이 말의 출처는 명말 청초의 인물인 육세
의(陸世儀, 1611~1672)가 저술한 『사변록집요』(思辨錄輯要)이다. 이 책 권1에 "怕人說道學
只是自己力量小, 不能有恒. 若果有恒, **自能轉世界, 而不爲世界所轉**"이라는 말이 보이며,
권32에 "昨偶看老莊, 識破他學問根蒂. 人多以爲老子性陰, 莊子性傲, 故其學如此, 又不知
大道, 故流爲偏僻, 非也. 兩人皆絶世聰明, 且與孔孟同時, 文武流風未遠, 豈有不知大道之
理? 只是他脚跟不定, 志氣不堅, **爲世界所轉移**, 便要使乖" 및 "禪門常言, 歷刼不壞, 如何是
歷刼不壞? 只**不爲世界所轉**, 便是若孔孟, 便是歷刼不壞, 其餘若老莊之流, 則歷刼便壞了"
라는 말이 보인다. 육세의는 강소성 태창(太倉) 사람으로 자는 도위(道威)이고, 호는 강재(剛
齋)·부정(桴亭)이다. 정주학(程朱學)을 존숭하고 육왕(陸王)의 심학(心學)을 배척했으며, 천
문지리·농학·병학 등 경세치용의 실학에 힘썼다. 葛榮晉·王俊才, 『陸世儀評傳』(南京: 南京
大學出版社, 1996), 196~217면, 245~260면 참조.
45 「與宋士行書」, 『凌壺集』 권3; 번역은 「송사행에게 준 편지」, 『능호집(하)』, 16면 참조.

히" 하는 행위에 다름 아니었던 것이다. 이리 본다면 이 도상圖像의 중심에, 즉 인물들이 위요圍繞한 정중앙에 문왕의 준이를 본뜬 솥과 검[46]이 놓인 것은 자못 의미심장하다고 하지 않을 수 없다. 그것은 단호그룹의 의리관과 현실인식을 상징적으로 보여주는 것이라 할 만하다.

이 강회의 참여자들이 『서전』書傳과 주자의 편지글을 함께 강독한 것도 간과해서는 안 될 일이다. 『서전』은 은나라와 주나라의 정령문政令文을 모아 놓은 경전인 『서경』에 주석을 붙인 책이다. 이들이 13경十三經 가운데 군이 『서경』을 택해 강독한 것은 이들의 존주의식과 무관하지 않다고 판단된다. 주자는 '의리'를 강조한 사상가다. 그러므로 그 편지글의 강독은 이들의 의리 관념을 더욱 공고히 하는 데 도움이 되었을 터이다.

18세기 전반기 조선의 문화공간에서 단호그룹의 성원 외에 고동서화에 표나게 탐닉한 인물로 상고당 김광수가 주목된다. 그는 빼어난 감상안鑑賞眼을 갖춘 당대 최고의 감식가로 꼽혔으며, 고동서화의 저명한 수장자收藏者였다.[47]

김광수는 소론계 인물로서 노·소가 각축을 벌인 당대의 정치 현실에 염증을 느껴 고동서화의 세계에 침잠하였다. 말하자면 고동서화에 대한 그의 벽癖에는 정치적 동기가 자리하고 있다고 말할 수 있다. 김광수가 고동서화에 탐닉한 또다른 동기로는 중화 문물에 대한 그의 남다른 동경을 꼽을 수 있을 것이다.

김광수와는 다소 다르지만 단호그룹의 경우도 당대의 정치 현실에 대해 품은 강한 불만으로 인해 고동서화에 탐닉하게 된 것으로 판단된다.

46 '검'의 의미에 대해서는 후술한다.
47 본서, 〈방심석전막작동작연가도〉 평석 참조.

이인상은 다음 글에서 보듯 자기 집단의 고동에 대한 혹애가 혹 완물상지玩物喪志로 흐르게 되지 않을까 경계하고 있다.[48]

당신(이윤영 – 인용자)의 시문을 보더라도, 「동정」銅鼎, 「무소뿔 술잔」, 「사인암」舍人巖, 「구담」龜潭과 같은 유의 시들은 애초 뜻을 가탁하고 감회를 부친 것이었습니다. 그러나 우리가 속세를 떠나 깊이 은둔하지 못하고 그간 자잘한 애완물을 갖추는 바람에 더욱 웃음거리에 가깝게 된 것이니, 그런 애완물을 자꾸 읊어 성정性情을 깎아 왜소하게 만듦으로써 보는 자로 하여금 염증을 느끼게 해서는 안 될 일입니다. 만약 우리 무리가 청비각清閟閣(예찬倪瓚 – 인용자)이나 보진재寶晉齋(미불米芾 – 인용자)처럼 휘황하고 넘치는 완상玩賞을 하려면 미치광이가 되어 늙도록 두 사람을 배워야 할 테지요. 청컨대 일체의 비루하고 부화浮華한 습벽習癖을 없애어 노숙하고 충실한 평상의 자리로 돌아오고, 뜻을 방탕하게 하지 않아 우도友道가 참다운 데 가까워지게 해야 할 것입니다.[49]

조선 후기의 문화 공간에서 고동서화를 애호하고 수장收藏한 제1세대가 단호그룹과 김광수라면, 18세기 후반의 연암일파라든가 남공철 등은

<hr />

48 남들이 단호그룹의 고동 애호에 대해 완물상지의 혐의를 두거나 비웃기도 했음은 임매가 쓴 이윤영 제문의 "知之者, 但目之爲方外之高人, 而不知者, 或誚之以玩物喪志"라는 말과 김상묵이 쓴 이윤영 제문의 "人嗤我好"라는 말을 통해 알 수 있다. 『단릉유고』 권15 부록 참조.
49 「與李胤之書」, 『능호집』 권3; 번역은 「이윤지에게 준 편지」, 『능호집(하)』, 55~56면 참조. 1757년에 쓴 편지다. 이인상의 기세(棄世) 3년 전이다. 이 편지는 이인상의 높은 자기반성력을 보여준다.

그 제2세대에 속한다 할 것이다.[50] 제2세대는 1세대의 영향을 크게 받았다. 특히 노론계 경화세족京華世族의 고동서화 취향에는 단호그룹의 영향이 지대하다고 여겨진다.

하지만 단호그룹이든 김광수든 그들이 중국의 고동서화를 수장하며 그에 탐닉했던 것은 역설적으로 당시 청과의 활발한 문화 접촉이 있었기 때문이다.[51]

④ 이 그림의 기물 중 향정香鼎과 함께 주목되는 것은 '검'이다. 한 세대 뒤의 인물인 김홍도가 그린 〈포의풍류도〉布衣風流圖에도 검이 보인다.[52] 하지만 〈포의풍류도〉의 검과 이 그림의 검은 본질상 그 의미연관이 다르다. 전자는 단순히 '선비'의 아취雅趣를 과시하기 위한 기물 중의 하나일 뿐이지만, 후자는 정신적·이념적 표상으로서의 의미를 갖는다. 김홍도의 그림은 18세기 후반 서울의 사대부들이 하나의 유행처럼 칼을 아취 있는 기물의 하나로 간주하며 수장收藏했던 상황을 반영하고 있는 것으로 여겨진다.

단호그룹 인물들의 칼에 대한 애호는 후대에 확산된 이런 문화적 취향의 출발을 이루는 것일지도 모르지만, 그럼에도 그것은 후대의 그것과는 간과해서는 안 될 심중한 차이가 있다.

검에 대한 이인상의 혹애와 그것이 갖는 의미에 대해서는 〈검선도〉의

50 이 방면의 선구적 연구로는 이우성, 「실학파의 서화고동론」, 『한국의 歷史像』(창작과비평사, 1982)을 들 수 있다.

51 연행(燕行) 덕택에 중국의 고동서화가 조선으로 유입될 수 있었음은 성대중의 시 「疊咏貞蕤鼎器書畵」(『靑城集』 권3)의 "賴得燕裝收衆妙, 海東今亦集人文"이라는 구절 참조.

52 〈포의풍류도〉에서는, 포의가 비파를 타고 있고, 검이 문방사우, 책갑, 화축(畵軸), 생황 등과 함께 바닥에 나열되어 있다. 이 그림에 대해서는 진준현, 『단원 김홍도 연구』(일지사, 1999), 421면이 참조된다.

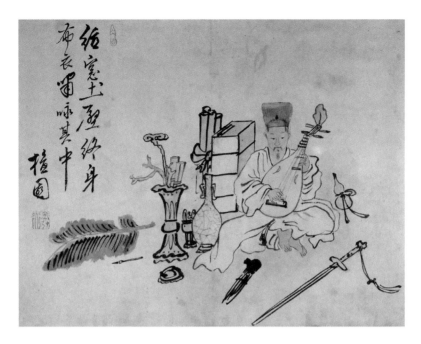

김홍도, 〈포의풍류도〉, 지본담채, 27.9×37cm, 개인

평석에서 이미 자세히 살핀 바 있다. 하지만 거기서는 이인상 1인에 한정
해 살폈을 뿐이다. 검에 대한 각별한 애호는 비단 이인상 일개인에게서
만이 아니라 단호그룹에 공통적으로 나타나는 현상이다. 여기서는 이 점
을 조금 보완해 서술하고자 한다.

다음은 검에 대한 이윤영의 시적 진술들이다.

(1) 기분이 울적하니 맑은 검을 보고
마음이 한적하니 백운白雲을 기뻐하네.
氣鬱看淸劍, 心閒悅白雲.[53]

(2) 등촉 아래 칼이 우니 장심壯心이 치달아
 관산關山의 옥적玉笛 소리 들려오는 듯.
 劍鳴燭下馳心壯, 擬聽關山玉笛吹.[54]

(3) 지는 해에 자주 칼을 보고
 가을꽃에 홀로 잔을 기울이네.
 이 마음 아는 사람 없거늘
 고개 들매 산봉우리 구름이 기다랗네.
 落月頻看劍, 秋花獨引觴.
 無人知此意, 矯首嶺雲長.[55]

(4) 때때로 밝은 달 아래
 용천검龍泉劍을 갑匣에서 꺼내 보노라.
 時時明月下, 出匣視龍泉.[56]

(5) 고검에 이끼 끼어 슬픔을 스스로 말하는데
 광풍루光風樓 시내 아래 저녁 구름이 어둡네.
 古劍苔花悲自語, 光風瀨下多雲冥.[57]

53 「多白雲樓, 與元靈拈韻共賦」의 제5수, 『丹陵遺稿』 권8.
54 「病枕詠梅, 與敬父、伯愚共次孤山八篇」의 제4수, 『丹陵遺稿』 권7.
55 「病枕詠梅, 與敬父、伯愚共次孤山八篇」의 제4수, 『丹陵遺稿』 권7.
56 「雲仙洞卜居. '以靑山綠水有歸夢, 白石淸泉聞此言'爲韻」의 제11수, 『丹陵遺稿』 권9.
57 「秋日同元靈、元博、子穆宿道峯書院共賦」의 제8수, 『丹陵遺稿』 권10.

(6) 푸른 산과 흰 구름이 나를 좋아하고

　　고서와 명검이 시대와 어긋나네.

　　青嶂白雲從我好, 古書名劍與時違.[58]

(7) 부질없이 서검書劍 갖고 임하林下로 돌아가나

　　남아의 출세간出世間 말하기 부끄럽네.

　　謾將書劍歸林下, 羞道男兒出世間.[59]

　(1)에서는 "맑은 검"이라고 했다. 검이 서정자아抒情自我의 정신을 부지하게 하는 어떤 기운이 있음을 인정한 발언이다. 이윤영의 시에서 '간검'看劍, 즉 '칼을 본다'라는 진술은 칼이 지닌 이런 기운을 응시하는 것이기도 하지만, 동시에 자기 정신이나 마음의 어떤 측면을 들여다보는 것이기도 하다.

　(2)에서는 '칼이 운다'라고 했으며, 거기서 장심壯心을 느끼게 된다고 했다. 칼은 북벌의 의지, 복수설치復讎雪恥의 상관물이다.

　(3)에서는 '지는 해에 자주 칼을 본다'고 했으며, '이런 마음을 아는 사람이 없다'고 했다. '지는 해'는 시대와 현실을 암시하는 말이다. 세상은 쇠락하고, 세도世道는 땅에 떨어졌다. 그러니 도道를 부지扶持하고 의義를 회복하지 않으면 안 된다. 이런 절망감 속에서 '자주' 검을 쳐다보게 되는 것이다. (4)에서 밝은 달밤에 '용천검을 갑에서 꺼내 본다'는 것도

58　「和贈伯愚諸人所次「夔州八興」」의 제3수, 『丹陵遺稿』 권9.
59　「農巖先生有「除夕」, 四時諷誦之餘, 感觸歲暮之意, 遂與健之點燈迭唱, 步次其韻」의 제4수, 『丹陵遺稿』 권9.

동일한 심리의 표백이다.

(5)에서 '고검에 이끼가 끼었다'는 것은 검을 쓰지 못하는 데 대한 안타까움을 피력한 것이다. 슬프다고 한 건 그 때문이다. 이 시구는 북벌이 좌절되었다고 여기는 심리와 연관이 있다.

(6), (7)에서는 '서검'書劍, 즉 책과 칼이 함께 거론되고 있다. 서검이 세상과 어긋나고, 그래서 서검을 안고 산수에 은둔한다고 했다. '서검이 세상과 어긋난다'는 말은 꼭 이윤영만이 아니라 중국과 조선의 문인들이 자주 쓰던 상투어다. 그것은 자신이 경륜과 재능이 있음에도 불구하고 세상에 뜻을 펴지 못하고 있음을 은유하는 말이다.

이상에서 보듯, 이윤영에게서 칼은 '의리'의 상징물이기도 하고, 파사현정破邪顯正의 정신이나 기운을 상징하는 물건이기도 하며, 북벌에 대한 염원의 시적 상관물이기도 하고, 불우의 은유이기도 하다.[60] 따라서 이인상의 경우와 서로 통한다.[61]

이인상과 김순택은 북동 강회 때 검을 읊은 시를 지었다. 이 검은 오찬의 집에 있던 검, 즉 〈북동강회도〉의 상床 위에 놓인 검이다.

> (1) 고요한 밤 갑 속에 든 검의 마음 뉘 슬퍼하랴만
> 잔월殘月 받아 그 모습 한림寒林에 사무치네.
> 아름다운 무늬 옛 땅속에 묻힌다 해도
> 맑은 빛은 북두성에 깊이 닿으리.

60 이윤영의 이런 면모는 그의 아들 석루(石樓) 이희천(李羲天)에게로 이어지고 있다. 일례로 「與九堂叔士觀、彝則唱廬字二十五疊」(『石樓遺稿』 권1) 第6疊의 "永夜無眠空擊劍"이라는 구절 참조.

61 칼에 대한 이인상의 관념은 본서, 〈검선도〉 평석 참조.

靜夜誰憐匣劍心, 影將殘月透寒林.

縱使繡花埋古土, 淸光猶徹斗墟深.[62]

(2) 가만히 서늘한 검 잡아 내 마음 비추니

매서운 바람이 아스라한 밤 상림霜林을 흔드네.

신령한 빛 오담吳潭[63]을 가르지 못한다 해도

장차 옛 갑 속에 깊이 감춰 둬야 하리.

靜把寒鋥照我心, 烈風遙夜振霜林.

神光未劈吳潭水, 且合藏來古匣深.[64]

(1)은 이인상이, (2)는 김순택이 지은 시다. 두 시는 운이 같다. 이로
보아 두 사람이 계산동 강회 때 서로 수창한 것임을 알 수 있다. 두 시에
서 모두 칼은 세상에 뜻을 펴지 못하고 있는 서정자아의 불우감 내지 세
상과의 불화감을 표현한다. 그 누구도 검의 마음을 알 리 없지만 검광劍
光은 형형하고 매섭다. 그래서 (1)에서는 검이 설사 땅속에 묻히고 만다
할지라도 맑은 검광은 북두성에 가 닿을 것이라고 했으며, (2)에서는 검
을 갑 속에 깊이 감춰 둬야 할 것이라고 했다.

⑤ 이 그림에서 또한 주목되는 것은 그림 오른쪽에 보이는 매화, 파초,
대나무, 세 분盆이다. 추위를 막기 위해 매감梅龕으로 세 분을 둘러 놓았

62 「劍」, 『뇌상관고』 제1책. 이 시는 『능호집』에는 실려 있지 않다.

63 오나라에 있던 못이다. 보검이 이 못을 가르며 나왔다는 전설이 있다.

64 「訪敬父作二首」의 제2수 '咏看劍', 『志素遺稿』 제1책.

다. 분은 모양이 제각각이며 아주 고급스러워 보인다. 파초는 원래 잎이 크고 시원하며, 여름에 비 듣는 소리가 좋아 그 아취를 즐기기 위해 서울의 고문 세족高門世族들이 정원에 심곤 하였다.

단호그룹의 인물 중 파초를 특히 애호한 인물은 이윤영, 오찬, 윤면동이다.[65] 이윤영은 연꽃, 소나무, 매화를 혹애했지만, 파초 역시 혹애하였다. 그는 집의 서쪽 창 밖에 파초를 심어 놓고 파초 잎에 이슬이 내리는것, 푸르고 습윤한 파초의 정취, 파초 잎에 떨어지는 빗방울 소리를 즐겼다.[66] 그는 「초엽찬」蕉葉贊이라는, 파초를 찬미하는 글을 짓기도 하였다.[67] 윤면동은, 자신의 집 정원을 '중방원' 衆芳園이라 명명한 데서 알 수 있듯 화훼 가꾸기를 아주 좋아하였다. 중방원에는 홍초紅蕉와 취초翠草, 두 종류의 파초가 있었다.[68]

이인상, 이윤영, 오찬, 윤면동 등 단호그룹의 주요 인물들은 모두 화훼 재배의 벽癖이 있었다. 고동서화에 대한 취미과 함께 화훼를 가꾸고 완상하는 취미는 이 그룹 인물들에게 아주 중요한 것이었다. 이 두 취미는 처사적 삶을 지향한 그들의 불우감과 세상에 대한 불화감을 달래 주었다고 생각된다. 이 점에서, 비록 표면적으로는 유사해 보이지만, 후대에 유행한 권문 달사權門達士의 정원 가꾸기와는 그 내함內含이 같지 않다.

65 이인상의 능호관 집에도 파초가 있었다. 「追賦凌壺觀秋日賞菊詩, 次宋子時偕韻」(『뇌상관고』 제1책)의 "獨來携酒倚蕉坐, 不禁思君候月望"이라는 말 참조. 1743년 창작된 시다.
66 『단릉유고』 권10에 실린 「陋巷僑居, 夜與元靈‧伯愚‧定夫拈唐韻共賦」의 제9첩(疊)과 「夜睡中聞啄門聲, 驚起視之, 乃季潤携景玉‧沈朋汝見訪也. 登樓見月, 以'白雲在天, 山陵自出'分韻, 得雲字陵字」 참조. 만년에 서성(西城) 부근에 살 때 지은 시다.
67 「蕉葉贊」, 『단릉유고』 권13. 서지 부근에 살 때 지은 글이다.
68 김무택, 「園中絕句」, 『淵昭齋遺稿』 제2책. 김무택은 「衆芳園雜詠」이라는 시에서, 윤면동의 집 벽면 가득히 벗이 그려 준 그림이 있다는 것과 윤면동이 시를 새로 지으면 파초 잎에 적곤한다는 것을 노래하고 있다. 「衆芳園雜詠」의 제7‧9수, 『淵昭齋遺稿』 제2책.

이 그림에 보이는 세 개의 분은 단지 오찬의 개인적 취향만을 보여주는 것이 아니라 단호그룹의 심미 취향과 생활 정형生活情形을 보여준다는 점에서 중요하다. 특히 맨 오른쪽의 고고한 자태를 뽐내는 매화는 주목을 요한다. 이인상을 비롯한 단호그룹의 인물들은 오찬이 키우던 이 분매가 겨울에 꽃망울을 터뜨릴 때면 아회를 가지곤 하였다. 이처럼 이 그림 속의 매화는 단호그룹의 삶에서 많은 사연이 간직된 존재다. 매화는 절개와 고고함을 상징하는바, 이인상의 정신세계에서 대단히 중요한 의미를 지닌다.[69] 특히 이인상이 가장 가깝게 지낸 벗의 한 사람인 오찬과의 관계에서 매화는 운명적이면서 비극적인 의미연관을 갖는다. 이에 대한 자세한 논의는 뒤의 〈산천재야매도〉山天齋夜梅圖에 대한 평석으로 미룬다.

6 이인상은 한 달여 지속된 계산동 강회에서 시 일곱 수[70]를 지은 바 있다. 이 시들은 이인상의 당시 내면풍경을 잘 보여준다고 생각되므로 여기에 그 일부를 제시한다.

(1) 황량한 다리 곁 고목古木에 석양이 가깝고
 강남 소식 전하는 벽운碧雲 기다랗구나.
 거문고에 달 비치는데 찾는 이 누군가?
 향로의 향기 잠기고 밤은 깊었네.
 집 에워싼 겨울산은 먼 바람을 머금었고

69 박혜숙, 「조선의 매화시」(『한국한문학연구』 26, 2000) 참조.
70 『뇌상관고』에는 총 일곱 수가 실려 있으나, 『능호집』에는 세 수만 실려 있다.

숲 너머 외론 학은 서리를 경고하네.[71]

천지 막막하고 눈보라 심한데

한 그루 나무의 그윽한 꽃[72]에 맘이 슬프네.

古木荒橋近夕陽, 江南消息碧雲長.

瑤琴月照誰相問? 寶鼎香沈夜未央.

繞屋寒山含遠籟, 隔林孤鶴警淸霜.

乾坤漠漠饒風雪, 一樹幽芳使我傷.[73]

(2) 매화가 지는 건 견디지 못하나

파초잎은 자랄 것 없지.

쓸지 않으니 뜨락에 눈 쌓여 있고

관冠이 해져 향이 스며 나오네.

숨어 지내도 일이 있어

거리낌없이 말해 혹 문장을 이루네.

경쇠 안고 떠나려 해도 갈 곳이 없거늘

운루雲樓의 누운 곳 서늘하여라.

梅花不禁墜, 蕉葉莫須長.

廢掃存庭雪, 毁冠漉燒香.

潛居猶有事, 放意或成章.

抱磬歸無地, 雲樓臥處凉.[74]

71 서리가 내리매 학이 큰 소리로 울어 그 해(害)를 피할 것을 알린다는 말이다.
72 매화를 말한다.
73 「甲子冬, 吳子敬父携其二姪載純載維, 讀書于桂山洞. 李胤之·金孺文·尹子穆與麟祥皆
往會. (…)」의 첫 번째 시 「梅」, 『능호집』 권1; 번역은 「매화」, 『능호집(상)』, 213면 참조.

(3) 거친 뜰에서 객 보내니 저문 산이 푸른데
오피궤烏皮几에 책 놓이고 문 고요히 닫혔네.
남쪽 해 길어지니 파초잎 몰래 자라고
북풍이 멈추니 매화가 조금 피려 하네.
꿈 속에 향로의 향香 피어올라 주나라 조정에 조회朝會하고
칼기운〔劍氣〕 하늘 돌아 북두성을 에워싸네.
회고시懷古詩 지어도 마음만 괴로울 뿐
빈 골짝에 슬피 읊지만 뉘 들으리.
荒庭送客暮岑青, 竹簡烏皮靜掩扃.
蕉葉暗舒南日長, 梅花微動北風停.
爐香和夢朝周廟, 劍氣回宵繞斗星.
懷古詩成心獨苦, 悲吟空谷有誰聽.[75]

(1)의 마지막 구절, "천지 막막하고 눈보라 심한데／한 그루 나무의 그
윽한 꽃에 맘이 슬프네"는, 황량하고 얼어붙은 세계와 그런 세계에 맞서
홀로 절개를 지키고 있는 매화를 노래한 것이다. 매화에는 시인의 마음
이 가탁되어 있다.

(2)에서는 "경쇠 안고 떠나려 해도 갈 곳이 없"다고 했다. '경쇠 안고
떠난다'는 것은 어지러운 세상을 떠나 은둔하는 것을 이른다.[76] 은둔하고

74 「甲子冬, 吳子敬父携其二姪載純載維, 讀書于桂山洞. 李胤之、金孺文、尹子穆與麟祥皆
往會. (…)」의 두 번째 시「記事」,『능호집』권1; 번역은「기사」,『능호집(상)』, 214면 참조.
75 「甲子冬, 吳子敬父携其二姪載純載維, 讀書于桂山洞. 李胤之、金孺文、尹子穆與麟祥皆
往會. (…)」의 세 번째 시「分停字. 時近冬至」,『능호집』권1; 번역은「'정'(停)자로 분운하다.
당시 동지가 가까웠다」,『능호집(상)』, 214~215면 참조.

싫지만 그것도 여의치 않다. 벗들과 강독을 하며 화락하게 지내면서도 마음속에 수심이 가득함을 엿볼 수 있다.

(3)에서는 존주의식과 춘추대의, 괴로운 마음과 고립감이 드러나 있다.

이들 시에서 보듯, 이인상은 강회에 참여하면서도 고심과 비감을 떨치지 못하고 있었다. 그가 견지한 이념 때문이었다. 이인상에게 그것은 죽을 때까지 함께할 수밖에 없는 운명과도 같은 것이었다.

⑦ 단호그룹이 좋아했던 것은 서적, 그림, 서예, 거문고, 경쇠, 매화, 연꽃, 소나무, 대나무, 파초, 기석奇石, 산수, 향, 검, 고동, 술 등이었다. 또한 단호그룹이 숭앙한 것은 과묵함, 겉을 꾸미지 않음, 아첨하지 않음, 강직함, 올곧음, 담박함, 허명을 싫어함, 예술 취향, 탈속脫俗, 이욕利欲을 싫어함, 참됨, 말없이 상대의 깊은 마음을 이해하기, 기절氣節, 고고함, 강개함, 맑음〔淸〕, 시류를 따르지 않음, 오연함 등이었다.

이 그림에는 단호그룹이 좋아했던 사물들, 그리고 단호그룹이 삶에서 추구했던 가치들이 표현되어 있다고 생각된다.

눈여겨봐야 할 것은 인물들의 자세와 시선이다. 어른들은 모두 시선이 앞쪽을 향하고 있다. 이인상과 이윤영, 이 두 사람은 앞을 정시正視하고 있다. 김순택은 조금 기우뚱한 자세로 검을 바라보고 있다. 앉아 있는 아이는 고개를 들어 오찬을 바라보고 있으며, 오찬은 상에 기대어 고개를 돌려 허공을 응시하며 생각에 잠겨 있는 듯하다. 이인상의 곁에 시립해 있는 이인상의 아들은 고개를 돌려 앞쪽을 향하고 있는데, 정채精彩가 있

인장 元靈 왼쪽부터 〈북동강회도〉, 〈송지도〉, 〈추경산수도〉

다. 이인상의 맞은편에 앉은 오재순은 등진 채 오른쪽으로 몸을 약간 돌려 앉아 있고, 그의 동생 오재유는 서서 이인상 쪽을 바라보고 있다. 찻물을 끓이고 있는 태휘는 차 화로만 뚫어지게 보고 있다.

이처럼 이 그림에서는 인물들의 시선이 주목되는바, 거기서 각인各人의 개성과 신수神髓가 포착된다 하겠다.

그림의 오른쪽 하단에는 '충익부인'忠翊府印이라는 주문방인이, 왼쪽 하단에는 '원령'元靈이라는 장방형長方形의 백문방인이 찍혀 있다. '충익부'忠翊府는 조선 시대에 원종공신原從功臣을 위하여 설치한 관청이다. 이 그림은 한때 충익부의 소장물이었던 것으로 보인다. 국립중앙박물관 소장의 《묵희》에 수록된 이인상의 서화 중에 '충익부인'이 찍혀 있는 것이 몇 점 있다.[77] 이 그림은 그중의 하나다.

이 그림에 찍힌 '원령'이라는 인장은 《묵희》에 수록된 이인상의 또다른 그림 〈송지도〉와 〈추경산수도〉에 찍힌 '원령'이라는 인장과 동일하다.

77 『서예편』의 '1. 《묵희》' 참조.

54. 추경산수도 秋景山水圖

이 그림 역시 《묵희》에 실려 있다. 이 그림은 그 구도상 《고씨화보》에 실려 있는 동원董源 산수화의 모작과 유사성이 보인다.

첩가疊架식의 결구結構를 취하고 있는 후경後景의 비스듬하게 서 있는 바위산은, 비록 그 준법은 서로 다르나 〈수하한담도〉의 오른쪽에 있는 바위와 닮은꼴이다.

왼쪽 하단에 그려진 바위들의 준법은 〈수하한담도〉의 그것과 유사하며, 왕몽을 떠올리게 한다. 오른쪽 하단의 바위들은 왼쪽의 바위와는 달리 약간 각이 져 있으며, 〈은선대도〉와 〈옥류동도〉 등에 보이는 아차준[1]을 구사했다.

수상水上의 모루茅樓는 그 난간과 기둥의 필선筆線이 청초하고 단정한데, 안에 네 사람이 보인다. 사방건四方巾을 쓴 오른쪽의 인물은 단좌端坐하여 정면을 보고 있으며, 치포관緇布冠을 쓴 그 왼편의 인물은 고개를 돌려 위를 보고 있는데, 날아가는 두 마리 새를 보고 있는 것은 아닐까. 이인상의 산수화에 새가 그려진 것은 이 그림이 유일하다. 가을의 정취를 그렸음을 감안하면 짝을 지어 날아가는 이 새는 필시 기러기일 것이다.

1 이에 대해서는 본서, 〈은선대도〉 평석 참조.

〈추경산수도〉(《墨戲》所收), 견본담채, 27.9×19.1cm, 국립중앙박물관

《고씨화보》에 실린 동원 산수화의 모작
(좌)과 〈수하한담도〉의 바위(우)

왼쪽 난간에는 동자 하나가 왼쪽을 응시하며 경치를 완상하고 있다.
맨 오른쪽에도 동자가 하나 있는데, 허리를 굽혀 화로에 차를 끓이고 있
음으로 보아 아이종이 아닌가 여겨진다. 가운데에는 탁자가 하나 있고,
그 위에 다관茶罐이 하나 놓여 있다.

그런데, 사방건을 쓴 인물, 치포관을 쓴 인물, 왼쪽의 난간에 서 있는
동자, 이 셋은 〈북동강회도〉의 맨 왼쪽에 그려진 세 인물의 변형으로 생
각된다. 〈북동강회도〉에서, 정면을 응시하고 있는 사방건을 쓴 인물은 이
인상이고, 그 앞의 치포관을 쓴 인물은 오재순이며, 서 있는 동자는 이인
상의 큰 아들이었다.[2]

단 〈추경산수도〉에서는 치포관을 쓴 인물이 고개를 돌려 왼쪽을 바라

왕몽, 〈청변은거도〉青卞隱居圖,
지본수묵, 140,6×42,2cm, 上海博物館

〈추경산수도〉 인물

보는 것으로 바뀌어 있으며, 동자 역시 왼쪽을 응시하는 것으로 바뀌어 있다. 이 점으로 미루어 보아 이 그림의 창작 시기는 〈북동강회도〉가 그려진 1744년 겨울 이후로 추정된다. 아마도 빠르면 1745년 가을에, 늦어도 1746년 가을에는 그려졌다고 보아야 할 것이다. 1747년 가을에는 이인상이 사근도 찰방으로 부임했으니 이런 그림을 그릴 형편이 못 되었다.[3]

이 그림에는 여러 그루의 각이各異한 나무들이 그려져 있다. 그중 제일 정채 있는 것은 오른쪽의 소나무다. 군계일학처럼 쭉 뻗은 이 소나무는 오른쪽의 드리운 가지와 수간樹幹 끝의 몇몇 가지가 표일飄逸한 자태를 보여주어, 조선 적송赤松의 정취를 잘 드러내고 있다. 흙이 아닌 바위

2 본서, 〈북동강회도〉 평석 참조.
3 황경원의 말에 의하면 이인상은 사근도 찰방으로 부임하기 직전 그간 그려 놓은 그림을 다 없애 버렸다. 황경원, 「送李元靈序」, 『江漢集』 권7 참조.

위에서 자란 소나무라 솔잎이 가늘고 작으며, 나무에 군살이 하나도 없고 진애기塵埃氣가 전연 없어 선취仙趣가 느껴진다. 그 오른쪽에는 뿌리를 드러낸 두 그루 나무가 교차하여 서 있는데, 하나는 곧게 솟았고 다른 하나는 휘었다. 하지만 둘 다 잎이 다 져 가지만 앙상하다. 잎이 다 진 나무는 초루 왼쪽에도 한 그루가 보인다. 이들 나무는 다른 수종樹種보다 유난히 일찍 잎이 지는 나무로서, 가을이 이미 깊었음을 고지告知하고 있다고 생각된다.

소나무 뒤로는 잎이 옅은 적갈색으로 물든 나무가 한 그루 보인다. 나무 굵기가 가는 것으로 보아 노목이 아닌 어린 나무임을 알겠는데 그래서인지 단풍이 더 곱다. 소나무 왼쪽에는 측백나무로 보이는 상엽수가 한 그루 서 있는데, 추위에 아랑곳하지 않는 푸르른 기상이 의젓하다. 그 수피樹皮에서는 신운神韻이 느껴진다. 이 나무는 그 잎을 암녹색暗綠色의 무수한 점으로 표현하였다. 무수한 점을 찍어 나뭇잎을 표현하는 이런 수법은 〈수하한담도〉에도 보인다.

이 나무 왼편에는 잎이 붉게 물든 또 한 그루의 나무가 있다. 소나무 뒤쪽의 나무보다 나이는 들어 보여도 키는 작다. 또 그 잎 모양이 다른 것으로 보아 수종이 다름을 알 수 있다.

이 여섯 그루의 나무는 모두 바위 위에 뿌리를 내리고 있다.

모루 왼편에도 나무들이 보이는데, 한 그루는 잎이 이미 져 소슬한 가을기운을 느끼게 하며, 두 그루는 잎에 단풍이 졌고, 나머지 한 그루는 수간이 휘었는데 잎이 푸르다. 그 왼편 뒤로 멀찌감치 나무들이 군락을 이루고 있는 모습이 보인다.

이처럼 이인상은 이 그림에서 각각 다른 나무들의 개성과 자태를 표현하는 데 큰 공력을 들였다. 평소 나무의 생태와 본성에 깊은 관심을 가졌

〈청호녹음도〉(좌)와 〈송계누정도〉(우) 수상모루

기에 가능한 일이다.

그림 전경前景의 빈 공간은 모두 물인데, 왼쪽의 바위 사이로 시냇물이 흘러 내려온다. 그림은 전체적으로 깨끗하고 산뜻하다. 이인상의 산수화 중 이 그림은 자별하게 곱고 서정적이다.

이 그림에 보이는 것과 유사한 수상모루水上茅樓가 〈청호녹음도〉와 〈송계누정도〉에서도 발견된다. 하지만 그 구도나 분위기로 볼 때 이 그림은 〈간죽유흥도〉에 가깝다. 화폭의 우측에 송단松壇이 있고, 그 좌측의 계상溪上에 모루茅樓가 있으며, 모루의 좌측에 시냇물이 흘러 내려오는데, 이는 〈간죽유흥도〉와 똑같은 포치布置다.

〈간죽유흥도〉는 이인상이 건립한 남간의 모루를 제재로 삼고 있으며, 이점에서 이인상의 실존이 반영된 그림이랄 수 있다.[4] 〈간죽유흥도〉의 변

4 본서의 〈간죽유흥도〉 평석 참조.

형처럼 보이는 이 그림 역시 이인상의 남산에서의 삶이 반영되어 있다고 볼 수 있지 않을까 한다.

〈청호녹음도〉, 〈송계누정도〉, 〈추경산수도〉는 모두 1740년대 이인상의 경관京官 시절에 그려진 그림으로 추정된다. 〈북동강회도〉나 〈수하한담도〉도 마찬가지다. 당시 이인상의 삶에서 단호그룹 벗들과의 아회는 가장 의미있고 중요한 것이었다. 수상의 초루가 그려진 이들 몇 점의 그림은 바로 이 시절 삶의 예술적 표백이었던 것이다.[5]

그림의 왼쪽 상단에 '원령'元靈이라는 백문방인이 찍혀 있다.《묵희》에 수록된 이인상의 서화에는 이 인장이 여럿 보인다.[6]

이 그림은 종래 '누각산수도'라 불리어 왔는데, 그림의 내용을 고려해 '추경산수도'로 이름을 바꾼다.

5 유승민 씨는 『능호집』 권4에 실린 「爲李胤之作小幅」을 근거로 이 그림이 1745년 이윤영에게 그려 준 것이라고 보았다(「능호관 이인상 서예와 회화의 서화사적 위상」, 118～120면). 이 견해에는 동의하기 어렵다. 「爲李胤之作小幅」을 면밀히 읽어 보면 1745년 이윤영에게 그려 준 소폭은 〈추강산수도〉와 다른 그림임을 알 수 있다. 왜냐하면 당시 이윤영에게 그려 준 소폭에는 비각(飛閣)과 연정(連亭)이 그려져 있고, 공중에서 떨어지는 장폭(長瀑)이 있으며, 정자 속의 사람은 향을 피우고 폭포 소리를 듣고 있고, 비각 중의 한 사람은 병풍을 뒤로 한 채 안석(案席)을 정돈하고 앉아 있으며, 그 곁의 한 객(客)은 두 손을 모으고 단정히 앉아 있다고 했기 때문이다. '비각'은 높다란 누각이고, '연정'은 쭉 이어진 정자를 말한다. 이 글에 의하면 이인상이 당시 이윤영에게 그려 준 그림에는, 〈추강산수도〉와 달리 고각(高閣)과 정자가 따로 그려져 있고, 기다랗게 떨어지는 폭포가 있었으며, 동자를 제외하고도 세 사람의 인물이 있었던 것을 알 수 있다.

6 《묵희》에는 이인상의 그림이 총 4점 실려 있는데, 모두 똑같이 '원령'(元靈)이라는 자인(字印)만 찍혀 있으며, 이인상의 다른 인장은 찍혀 있지 않다.《묵희》에 실린 이인상의 글씨들에도 대부분 이 자인이 찍혀 있으며, 예외적으로 '이인상인'(李麟祥印)이라는 성명인(姓名印)이 찍힌 글씨가 단 한 점 있을 뿐이다. 그런데 글씨의 인장은 꼭 그렇지는 않으나 그림의 인장은 대개 적절한 위치에 찍혔다고 여겨지지 않는다. 이인상 본인이 이렇게 찍었을 것 같지는 않다. 아마도 이인상의 자손이나 자손과 통하는 누군가가 이인상의 작품임을 분명히 하기 위해 일괄적으로 이 인장을 찍은 게 아닌가 한다.

55. 수루오어도水樓晤語圖

1 그림 왼쪽 상단에 다음과 같은 제사와 관지가 보인다.

花深柳遠, 不分行逕, 起樓水中 將以絶塵. 彼倚欄而晤語者, 其
有邵子之樂而文山之悲耶?
　　　題胤之畵扇, 奉正泉齋.
　　　麟祥.

우리말로 옮기면 다음과 같다.

꽃은 깊고 버들은 아스라하며 오솔길은 뚜렷하지 않은데, 수중水中
에 누각을 세운 건 세속의 먼지를 끊고자 해서다. 저 난간에 기대어
마주보고 말을 하는 사람은 소자邵子의 즐거움과 문산文山의 슬픔
이 있는 걸까?
　　　윤지胤之의 그림 부채에 써서 천재泉齋에게 봉정奉正하다.
　　　인상.

이 제사와 관지는 이인상이 쓴 것이다. '소자'邵子는 북송北宋의 학자
소옹邵雍을 말하고, '문산'文山은 남송南宋의 재상인 문천상文天祥을 말

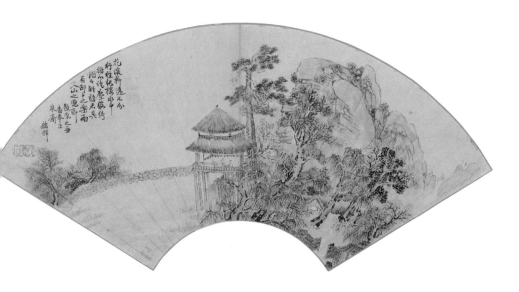

〈수루오어도〉, 1746, 지본담채, 24×53cm,
국립중앙박물관

한다. 소옹은 평생 처사로 지냈으며, 천명天命을 즐기며 맑고 깨끗하게 살았다. 문천상은 남송이 망한 후 원元에 저항하다 포로가 되었지만 끝까지 굴屈하지 않다 목숨을 잃었다.

'윤지'는 이윤영의 자字이고, '천재'泉齋는 이인상의 5종형인 천식재泉食齋 이준상李駿祥(1705~1778)을 가리킨다. 이인상은 이준상과 아주 가까이 지냈으며, 그에게 이 그림 외에도 〈정양만봉도〉正陽萬峰圖와 〈다백운루도〉를 그려준 바 있다.[1] '봉정'奉正은 받들어 질정하다라는 뜻이다. 이준상이 적손嫡孫인데다 형뻘이기 때문에 이런 높임말을 썼고, 스스로를 낮추는 의미에서 '인상'이라는 이름자를 썼다.

이 그림은 종래 '화심유원도'花深柳遠圖 혹은 '경송초루도'徑松艸樓圖라 불리어 왔는데, 다 적절한 명칭이 아닌 듯하다.

제사 바로 앞에 아래위로 두 과顆의 인장이 찍혀 있는데, 위의 것은 '이윤영인'李胤永印이고 아래의 것은 '대명지민'大明之民이다. '대명지민'이라는 인장은 이윤영의 것인데, 이를 통해 이윤영 역시 이인상처럼 유민의식을 지녔음을 알 수 있다.[2] 관지 뒤에 두 과의 인장이 찍혀 있는데, 위의 희미한 것은 '이인상인b'이고, 아래의 뚜렷한 것은 '취석'醉石이다. '취석'은 수장자의 인장인데, 〈송변청폭도〉에도 찍혀 있다.

이 그림은 지금까지 이윤영이 그린 것으로 알려져 왔다.[3] 이는 이 그림의 관지 "題胤之畵扇, 奉正泉齋. 麟祥"을 잘못 해석한 결과다. 종래에

1 본서, 〈구룡연도〉와 〈다백운루도〉 평석 참조.
2 이인상은 자신의 그림에 '동해유민'(東海遺民)이라는 인장을 찍은 바 있는데, 이는 그의 유민의식을 보여준다. 이에 대해서는 본서, 〈추림도〉 평석 참조.
3 『한국의 미 12: 산수화 下』(중앙일보, 1982), 圖123; 이순미, 「단릉 이윤영의 회화세계」(『미술사학연구』242·243, 2004), 268면.

는 "題胤之畵扇"의 의미를 '윤지(=이윤영)가 그린 선면도에 이인상이 제題했다'로 해석하였다. 하지만 이 풀이는 잘못된 것이다. "胤之畵扇"은 윤지의 그림 부채, 즉 이인상이 그림을 그려 준 윤지의 부채를 뜻한다. 요컨대 이인상은 윤지를 위해 그가 갖고 있는 부채에 그림을 그린 다음 제사를 써서 이준상에게 봉정奉呈한 것이다.[4]

『뇌상관고』제4책에는 이 제사가 「담화자澹華子를 위하여 소폭小幅을 그리다 병인」(爲澹華子作小幅 丙寅)이라는 제목으로 실려 있다. '담화자'는 담화재 주인 이윤영을 가리킨다. '병인'은 1746년이니, 이 그림이 이 해에 그려졌음을 알 수 있다. 이윤영은 이 해 10월 김제 군수로 부임하는 부친을 따라 김제로 내려갔다. 그러니 이 그림은 이 해 10월 이전에 그려졌을 터이다. 제사의 글귀나 그림의 분위기로 볼 때 봄에 그려진 그림이 아닐까 한다. 또 '담화자를 위하여 그렸다'는 말로 보아 담화재에서 그린 그림일 가능성이 높다.

② 제사 중에 "花深柳遠"이라는 말이 보이지만, 이 그림에는 꽃과 버드나무가 실로 많다. 누각 뒷편으로 네 그루의 버드나무가 낭창낭창 가지를 드리웠고, 살구꽃인지 복사꽃인지 알 수 없는 꽃이 여기저기 흐드러지게 피었다. 누각 앞의 둑 너머에도 버드나무가 한 그루 보이고, 활짝 핀 꽃나무들이 보인다.

4 이런 식의 표현은 이윤영의 문집 『단릉유고』에도 보이니, 「題元靈扇畵贈李元房」이라는 시제(詩題)가 그것이다. 이 시제는 '원령의 선화(扇畵)에 써서 이원방(李元房: '원방'은 이준상의 자)에게 주다'로 풀이될 수 있는데, 원령(=이인상)이 그린 그림에 이윤영이 제사(題辭)를 썼다는 뜻이 아니라 이윤영이 원령의 부채에 그림을 그린 후 제사를 썼다는 뜻이다. 제사의 내용은 다음과 같다: "蕉葉意何長? 荷花語欲香. 相看將落筆, 世外有淸凉."(『丹陵遺稿』권7)

누각 바로 뒤에는 한 그루 소나무가 있는데, 우뚝 솟아 암산巖山보다 높다. 버드나무와 꽃나무 사이로는 잡목들이 섞여 조화를 이루고 있다.

누각을 그린 솜씨는 아주 정교하다. 기둥은 일직선으로 곧게 선을 그었으며, 아래와 위의 난간은 세심細心을 다했다. 지붕의 이엉은 짚이 하나하나 보일 정도로 핍진하다. 그림 우측 하단에 보이는 시문柴門도 놀랄 만큼 정교한 필치를 보여준다. 열린 시문 안쪽으로는 초가가 두 채 보이는데, 이른바 '모옥양간평치법'茅屋兩間平置法5으로 그렸다. 이 초가의 지붕 역시 수루의 지붕처럼 소쇄瀟灑하다. 버드나무에 가려져 있어 잘 보이지는 않으나 자세히 보면 수루로 올라가는 나무 계단도 깔깔하다.

수루 아래는 물인데, 담묵淡墨이 가해져 있으며 군데군데 수초가 그려져 있다. 암산 왼쪽 상단의 절대준은 이인상이 애용한 예찬의 준법이고, 오른쪽 산두山頭의 대석戴石(이고 있는 돌)은 황공망을 배운 것이다. 황공망의 이 화석법畵石法은 1740년에 그려진 〈청호녹음도〉에 이미 나타나고 있지만, 여기서는 좀더 뚜렷한 모습을 보여준다. 《개자원화전》에는 이 석법이 '황자구준법'黃子久皴法과 '황대석삽파법'黃戴石揷坡法이라는 이름으로 소개되어 있다.6

이인상은 비단 《개자원화전》을 통해서만이 아니라 황공망의 그림을 통해 이 석법을 숙지했던 게 아닌가 여겨진다.

다음에서 보듯 이윤영은 자신이 이인상의 집 능호관에서 이인상과 함께 황공망의 그림을 감상했음을 밝히고 있다.

5 《芥子園畵傳》初集 제4책, 27b.
6 《芥子園畵傳》初集 제3책, 6b, 39a.

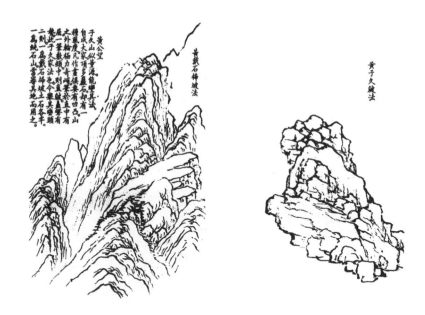

《개자원화전》에 제시된 황대석삽파법(좌)과 황자구준법(우)

내가 언젠가 능호관에 이르러 대치大癡(황공망의 호 - 인용자)의 장폭
長幅을 꺼내 보니 그 준벽峻壁과 층장層嶂이 마치 신기루처럼 신기
한지라 주인(이인상 - 인용자)과 더불어 여의如意로 치며[7] 탄상歎賞하
여 마지않았다.[8]

7 '격쇄타호'(擊碎唾壺)라는 고사를 이른다. 진(晉)의 왕돈(王敦)이 술에 취하면 늘 조조(曹
操)의 시구를 외우며 감탄하여 여의로 타호(唾壺)를 두드려 타호의 가장자리가 다 떨어져 나갔
다고 한다. 『진서』(晉書) 「왕돈전」(王敦傳)에 이 고사가 보인다.
8 "余嘗至凌壺觀, 出視大癡長幅, 其峻壁層嶂, 靈怪若蜃樓, 與主人擊碎如意, 嗟賞不已."
(「龜潭記」, 『山史』, 『丹陵遺稿』 권11 所收)

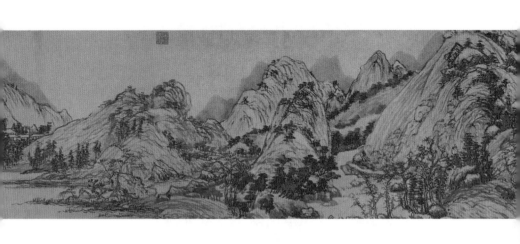

황공망, 〈부춘산거도〉富春山居圖(부분), 지본수묵, 33×636.9cm, 臺灣 國立故宮博物院

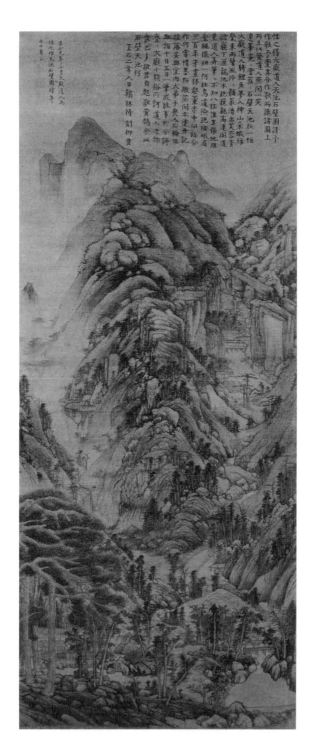

황공망, 〈천지석벽도〉
天池石壁圖, 견본담채,
139.3×57.2cm, 北京
古宮博物院

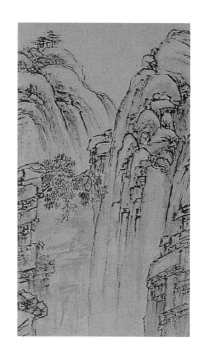

이윤영, 〈고란사도〉, 맨 오른쪽의 산 모습

　인용문 중의 '언젠가'는 과연 언제일까? 딱 꼬집어 말하기는 어렵지만 대체로 이인상이 경관京官으로 있던 1740년대 초·중반 무렵인 것은 분명하다.

　이윤영은 1748년 봄에 이인상이 찰방으로 있던 함양의 사근역을 방문해 〈고란사도〉皐蘭寺圖를 그렸는데, 여기에도 황공망의 대석법戴石法이 보인다.[9]

　이인상은 이윤영의 그림을 다음과 같이 평한 바 있다.

9　이윤영의 초기 그림인 〈추산고정도〉(秋山古亭圖)에 이미 황공망의 석법(石法)이 보인다. 본서 부록 2의 〈추산고정도〉 평석 참조.

먹을 희롱하며 때로 세상 놀래키니

나찬懶瓚과 대치大癡를 배웠다 이르네.

墨戲時驚俗,

謂君學懶癡.[10]

'나찬'懶瓚은 예찬을 말한다. 예찬은 스스로를 '예우'倪迂 혹은 '나찬'
이라 일컬었다. 이 인용문을 통해 알 수 있듯 이윤영의 벗들은 이윤영이
예찬과 황공망의 영향을 받은 것으로 간주하였다. 비단 이윤영만이 아니
라 이인상 역시 예찬과 황공망의 영향을 받았으며, 중국 역대 화가 중 이
두 사람을 특히 존경했던 것으로 여겨진다. 『뇌상관고』에는 황공망에 대
한 언급이 몇 군데 보인다.

(1) 옛날의, 예술에 고매한 자는 그 즐거움이 애초 예술에 있는 것
이 아니었으며, 특별히 마음에 맞는 대상을 만나 그에 촉발되어 그
림을 그렸을 뿐이다. 뒤에 감상하는 자들은 마침내 '나'의 묵은 자
취를 갖고 그 공졸工拙을 논하니 어찌 어리석지 않은가. 글씨를 배
우는 사람 치고 왕일소王逸少(왕희지 – 인용자)가 쓴 〈난정서〉蘭亭序
를 임모臨摹하지 않는 이가 없건만 그 글씨는 끝내 일소에 미치지
못하거늘 왜 그럴까? 후인의 재주가 실로 일소에 미치지 못하는데
다가 난정 당시의 흥취가 없기 때문이다. 황대치黃大癡(황공망 – 인용

10 「次答李子伯訥詠友述懷」제3수, 『凌壺集』 권1; 번역은 「이백눌이 벗을 노래하며 감회를
읊은 시에 차운해 답하다」, 『능호집(상)』, 246면 참조. 후배인 이서구(李書九)도 "丹陵處士今
淸閟"(「李胤之先輩虛亭秋瀑圖」, 『薑山初集』 권4, 『薑山全書』 所收)라 하여 이윤영이 지금의
예찬이라 보았다.

자) 같은 이는 **고루高樓에 올라 구름이 기기묘묘하게 변하는 모습을 보며 산수를 그렸다.**[11] 대치의 그림은 아직 세상에 전하고 있으나, 구름의 무궁한 변화는 비록 대치 스스로도 그걸 바라보면 왜 기쁜지를 알지 못했거늘 후인이 대치의 그림이 어떤 연고에서 그려지게 됐는지를 알 까닭이 있겠는가. 대개 마음과 대상, 이 둘이 서로 융회融會한 뒤에야 참된 그림이 나오는데, 후인이 꼭 그 즐거움을 아는 것은 아니다.

이자李子 윤지(이윤영 – 인용자)는 마음이 담박하고 명예를 가까이하지 않는다. 그의 작화作畵는 요컨대 대개 무심하게 이루어져 스스로 그 교졸巧拙을 알지 못한다. 이 그림은 유묘幽妙하고 기운이 생동하여 더욱 사람으로 하여금 정신이 동動하게 하니, 대개 흥취가 있어서 그린 것이다. 그러나 뒤에 이 그림을 보는 자는 반드시 이자李子가 대치의 필의筆意를 배워서 만폭동과 화양동華陽洞의 수석水石을 그렸다고 말하리니, 서지西池에 연꽃이 방개方開하여 달밤에 벗들이 찾아오매 이자李子의 흥취가 바로 여기에 있었다는 걸 어찌 알겠는가.[12]

11 《고씨화보》 중 황공망 산수화의 모작(模作)에 붙인 제발(題跋)에 이 말이 보인다. 다음이 그것이다: "每作畵, 必登樓觀雲氣變幻, 以爲布置." (《中國古畵譜集成》 제2권, 135면)

12 "古之高於藝者, 其樂初不在於藝, 特遇神情所會, 而觸發之而已. 後之觀者, 遂取我之陳迹, 而論其巧拙, 豈不癡哉? 王逸少書「蘭亭序」, 學書者無不臨之, 而書終不及逸少, 何也? 後人之才固不及逸少, 而由其無蘭亭當日之興寄耳. 如黃大癡登高樓, 望雲物之變態, 而畵山水. 大癡之畵, 世猶有傳之者, 而若雲之變無窮, 雖大癡不自知其所以爲樂, 則後人何從而知大癡之畵之所起哉? 盖心境俱會, 而後有眞蹟, 後人未必知其樂也. 李子胤之心湛不近名, 其爲畵, 要皆發之自在, 而不自知其巧拙. 此幅幽妙渤鬱, 尤令人神動, 盖有所會而發, 而後之觀者, 必謂李子學大癡筆意, 而畵萬瀑,華陽之水石爾, 豈知北潭荷花方開, 而月夜朋來, 李子之興會政在此耶?" (「李胤之山水圖跋」, 「뇌상관고」 제4책) 1739년에 쓴 글이다.

인용문 중 진하게 표시한 부분은 명말明末에 간행된《고씨화보》에 실린 황공망 산수화의 모작模作에 붙인 제발題跋에 보이는 말이다. 이로써 이인상이《고씨화보》를 통해서도 황공망 그림을 접했던 것을 알 수 있다. 황공망의 이 일화는 다음 글에서 또 언급되고 있다.

(2) 그림은 비록 소도小道이지만 지극한 흥취가 깃들어 있고, 깊은 생각이 담겨 있으며, 신묘한 쓰임이 있으니 가벼이 말할 수 없다. 세상에 전하길, 황자구黃子久는 누각에 올라 구름의 변화하는 모습을 보고 그림의 구도를 잡았다고 하며, 왕유王維는 경물을 그릴 때면 사시四時에 구애되지 않아서 눈 속의 파초를 그렸다고 하니, 이는 그들이 흥취를 지묵紙墨 밖에 부쳐서다.[13]

이인상은 시시각각 기변奇變을 보이는 구름을 대단히 좋아하였다. 그래서 남산의 집 능호관의 헌호軒號를 '망운헌'望雲軒이라 하고는 이를 줄인 말 '운헌'雲軒을 자신의 별호로 삼았다.[14] 또 구담에 건립한 정자 이름을 '다백운루'라 하고, 그 앞의 강물에 '운담'이라는 이름을 부여하였다.[15] 구름에 대한 이인상의 이런 비상한 경도傾倒는 황공망의 영향일지도 모른다.

이인상은 또한 다음에서 보듯 황공망의 근실한 작화 태도에 경의를 표하고 있다.

13 "畫雖小道, 有至趣, 有深心, 有妙用, 未易言也. 世傳黃子久登樓, 觀雲物變幻, 而爲布置; 王維寫景, 不拘四時, 嘗作雪中芭蕉, 是其寄趣在紙墨之外."(「觀我齋麝臍帖跋」, 『뇌상관고』 제4책)
14 이 별호에 대해서는 『서예편』의 '14-3 退藏' 참조.
15 이 점은 본서, 〈다백운루도〉 평석 참조.

《고씨화보》의 황공망 모작

(3) 황자구는 만리강산萬里江山을 그릴 때 10년 만에 선線 하나를
끝냈거늘 그 공교함이 이러하였다.[16]

다시 그림으로 돌아가자. 이 그림의 맨 우측을 보면 담청색으로 설채
設彩된 원산遠山이 눈에 띄는데, 그 봉우리가 뾰족한 '상악'霜鍔으로 그려
져 있음을 볼 수 있다. 정선이 그린 금강산 그림에 '상악'이 많이 구사되
고 있거니와, 이는 명말 청초에 간행된 각종 판화집이나 화보류의 도상圖
像에 그 연원을 두고 있다.[17]

16 "黃子久作萬里江山, 十年了一綫, 其工乃爾."(「扇畫自識」, 『뇌상관고』 제4책) 이 글은
『뇌상관고』에 별지(別紙)로 첨부되어 있다.

이인상 역시 이런 책들의 영향을 받은 것으로 보인다. 현재 전하는 이 인상의 산수화 중 상악이 보이는 가장 이른 시기의 작품은 1745년에 창 작된 것으로 추정되는 〈정연추단도〉이다.[18] 이인상은 1750년대에 들어와 단양 산수에 영감을 받은 일련의 작품들을 창작하는데, 〈정연추단도〉는 그 선구가 되는 작품이라 할 수 있다.

이인상의 산수화에 상악 묘법描法이 두드러지게 나타나는 것은 바로 이 1750년대에 제작된 산수화들에서다. 이 무렵 이인상은 단양 산수 에 매료되었으며, 이 때문에 화풍畵風의 변화가 야기되었다. 이 시기에 그려진 것으로 추정되는 〈회도인시의도〉, 〈두보시의도〉, 〈여재산음도상 도〉[19] 등에는 모두 상악이 보인다.

수루를 자세히 들여다보면 두 인물이 다정하게 마주 보고 앉아 있다. 옛날 말로 하면 '촉슬'促膝이요 '오어'晤語다. '촉슬'은 무릎을 대고 마주 앉는 것을 이르며, '오어'는 서로 마주 대하여 이야기하는 것을 이르는바, 『시경』 진풍陳風 「동문지지」東門之池의 다음 시구에서 유래한다.

저 아름다운 숙희淑姬와는
가히 함께 마주하여 말할 수 있도다.
彼美淑姬,
可與晤語.

17 본서, 〈구룡연도〉와 〈여재산음도상도〉 평석 참조.
18 본서, 〈정연추단도〉 평석 참조.
19 이들 그림에 대해서는 모두 본서의 해당 평석 참조.

두 인물 곁에는 탁자가 있고, 탁자 위에는 술병과 잔이 놓여 있다. 두 인물은 무슨 이야기를 나누고 있는 걸까? 이 물음과 관련해 이 그림의 제사에 보이는 "저 난간에 기대어 마주보고 말을 하는 사람은 소자邵子의 즐거움과 문산文山의 슬픔이 있는 걸까?"(彼倚欄而唔語者, 其有邵子之樂而文山之悲耶?)라는 말을 주목할 필요가 있다.

'소자의 즐거움' 운운한 것은, 처사로서 한적하게 사는 것을 뜻하고, '문산의 슬픔' 운운한 것은, 유민遺民으로서 망국의 비통함을 품고 사는 것을 뜻한다. 이인상은 소옹과 문천상을 모두 존경하였다.[20] 그는 소옹에게서 재야의 선비로서 맑고 깨끗하게 살아가는 삶의 전형을 발견할 수 있었으며, 문천상에게서는 아무리 엄혹한 상황에서도 결코 굴하지 않고 지조와 의리를 지키는 인간의 전형을 발견할 수 있었다. 이인상에게 이 두 삶의 방향은 서로 모순된 것이 아니라 통일적인 것이었다. 이 제사에서 '소자의 즐거움'과 '문산의 슬픔'을 병칭한 건 이 때문이다.

이 그림은 더없이 맑고 깨끗하며, 행서로 쓴 제사의 글씨 역시 아주 맑고 조촐하다. 이런 그림을 그리고 이런 글씨를 쓴 사람의 심법心法은 어떠할까?

20 이인상이 도연명과 소옹을 각별히 존모했음은 본서, 〈도연명시의도〉 평석의 주34참조. 이인상은 소옹의 시를 애호하여 〈天津敝居, 蒙諸公共爲成買, 作詩以謝〉, 〈至誠吟〉, 〈依韻和陳成伯著作史館園會上作·後園即事〉, 〈惜芳菲〉 등의 서예 작품을 남겼다. 이에 대해서는 『서예편』의 '1-8', '3-1', '7-5', '7-6'을 참조할 것.

56. 도연명시의도 陶淵明詩意圖

1 그림 왼쪽 상단에 다음과 같은 글이 보인다.

洋洋平津, 乃漱乃濯.
　　爲蒼石居士作.
　　　元靈.

우리말로 옮기면 다음과 같다.

넘실넘실 흐르는 강 물결
　입안을 가시고 몸을 씻네.
　　창석거사蒼石居士를 위하여 그리다.
　　　원령.

　"넘실넘실 흐르는 강 물결/입 안을 가시고 몸을 씻네"는 도연명의 시
「시운」時運의 한 구절이다. 이인상의 〈수하한담도〉에도 「시운」의 한 구절
이 김무택의 글씨로 적혀 있다. 이에서 도연명에 대한 단호그룹의 애호
를 엿볼 수 있다.
　'창석거사'는 이연상李衍祥(1719~1782)을 가리킨다. 이경여李敬輿의

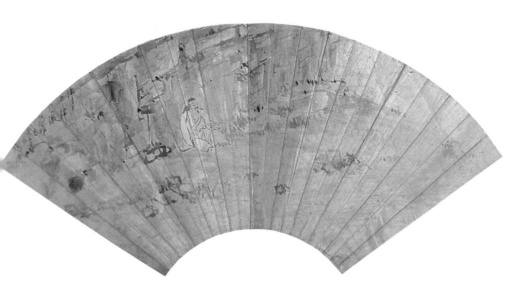

〈도연명시의도〉, 지본담채, 25.5×65cm, 개인

〈수하한담도〉김무택 글씨

현손玄孫이다. 신임옥사 때 노론 4대신의 한 사람으로 유배지에서 사사賜死된 이건명李健命의 셋째 아들인 술지述之의 차남인데, 뒤에 출계出系하여 성지性之(원래 건명의 둘째 아들인데 진명晉命의 양자가 됨)의 양자가 되었다. 이인상과는 8촌간이다.

1759년 생원시에 합격하고 1771년 문과에 급제했으며, 정언·승지를 거쳐 경상도 관찰사로 나갔고, 대사헌·대사성·한성부 판윤·이조판서·우참찬을 역임하였다.

이연상이 1769년 음직으로 신녕新寧 현감에 제배除拜되었을 때 석당石堂 김상정金相定이 증서贈序를 써 주었다. 이 글 중에 다음과 같은 말이 보인다.

> 천여天汝(이연상의 자 – 인용자)는 재기가 있고 담론을 잘하였으며, 고금의 득실을 분변分辨하였다. 젊어서 항려자고伉厲自高하여 개연히 당세當世에 뜻을 두었지만, 지금 늙어 이룬 게 없다.[1]

'항려자고'伉厲自高라는 말이 주목된다. '항려'는 강직하고 엄정함을 이른다. '자고'는 자존감이 강한 것을 이른다. 인용문 끝의 "지금 늙어 이룬 게 없다"라는 말은, 나이 쉰하나가 되도록 말단 벼슬을 전전하고 있음을 슬피 여겨 한 말이다.

1 "天汝有才氣, 善談論, 辨於古今得失之數. 少伉厲自高, 慨然有志於當世, 今老無成."(金相定, 「贈李天汝序」, 『石堂遺稿』권2)

김상정의 이 글에는, 이연상이 간졸簡拙한 사람임을 지적한 말도 보인다.[2] '간'簡은 '번'繁과 반대되는 말이니, 담박하고 대범한 것을 이른다. '졸'拙은 '교'巧와 반대되는 말이니, 소박하고 꾸밈이 없는 것을 이른다.

이인상 역시 크게 보아 '항려자고'하고 '간졸'한 인간이었다. 그러므로 두 사람은 기질이 서로 비슷했던 것으로 보인다. 둘이 몹시 친하게 지낸 것은 단지 한 집안 사람이기 때문만은 아닐 터이다.

이인상은 이연상보다 아홉 살 위다. 이인상은 이연상이 열여섯 살일 때인 1734년 겨울에 이연상의 집에 머물며 독서를 한 적이 있다.[3] 또 두 사람은 1739년 이래 수년간 서호결사西湖結社의 일원으로서 함께 학문을 연찬研鑽하였다.[4]

『뇌상관고』에는 이인상이 이연상과 교유하며 읊은 시가 여러 편 실려 있다. 이를 연도순으로 제시하면 다음과 같다.

(1) 1734년: 「갑인甲寅 10월 천여의 박고당博古堂에서 독서하였다. 틈이 날 때 시를 읊었는데 1편에 그쳤다. (…)」[5]

(2) 1741년: 「창석자蒼石子가 화초 심는 벽癖이 새로 생겼다기에 기분 내키는 대로 한 수의 시를 이루다」[6]

2 "日天汝拙哉! 拙若不及於巧, 拙之遲, 巧莫得而追也. 日天汝簡哉! 簡若無足以馭繁, 簡吾之以天下之繁止焉."(같은 글, 같은 책)
3 "甲寅冬, 余讀書于天汝氏之蒼石齋. 天汝借梅一盆, 幹不甚奇, 花特盛"(「觀梅記」, 『뇌상관고』 제4책)
4 서호결사에 대해서는 본서, 〈수하한담도〉 평석 참조.
5 「甲寅十月, 讀書于天汝博古堂, 暇卽賦詩, 一篇而止, 印用小玉爲識錄」, 『뇌상관고』 제1책.
6 「蒼石子新癖種花, 漫成一詩」, 『뇌상관고』 제1책.

(3) 1744년: 「파초 잎에 시를 적어 천여씨에게 화답하고 인하여 송자宋子 사행에게 편지로 보내다」[7]

(4) 1745년: 「배 타고 행주杏洲로 내려가 김 진사 신부愼夫의 초당草堂에서 자고, 일찍 일어나 시를 남기고 이별하다. 창석자와 함께 짓다」[8]

(5) 1745년: 「천여씨는 취객을 싫어했으나 독한 술을 조금 따라 마시길 좋아하였다. 내가 내자시內資寺에 숙직할 때 날마다 소주 한 병씩을 마셨는데 그 술을 갖다 주면서 장난삼아 짓다」[9]

(6) 1747년: 「상원일上元日 밤에 걸어서 천여씨의 창동서재蒼峒書齋를 찾았는데, 길에서 김자金子 유승幼繩 위행偉行을 만났으므로 함께 가다」[10]

(7) 1747년: 「천여씨와 함께 홍여범洪汝範의 매화연梅花宴에 갔다. 매화는 이미 시들었으나 조동씨祖東氏가 행주杏洲에서 와 함께 취하니, 안사정安士定, 김신부金愼夫, 천여天汝, 심성유沈聖游 등 여

7 「蕉葉題詩, 和天汝氏, 因簡宋子士行」, 『뇌상관고』 제1책.
8 「舟下杏洲, 宿金進士常夫草堂, 早起留詩爲別. 常夫·蒼石子共賦」, 『뇌상관고』 제1책. 시제(詩題) 중 '상부'(常夫)는 김근행을 말한다. 이 시는 『능호집』 권1에도 실려 있다.
9 「天汝氏惡醉客而喜淺斟烈酒. 余直內資寺, 日飮白燒酒一鐥, 取贈戲賦」, 『뇌상관고』 제1책.
10 「上元夜, 步尋天汝氏蒼峒書齋, 路遇金子幼繩偉行與俱」, 『뇌상관고』 제2책. 시제(詩題) 중 '유승'은 김위행의 자(字)다.

러 군자들과 서호西湖에서 결사結社하여 봄가을로 책을 강론하던 일과 정미년(1727)[11] 정월 대보름밤 신부慎夫와 앞 강에 배를 띄웠을 때 조동이 와서 함께 배를 타고 취하여 읊조리며 질탕하게 놀아 몹시 즐거웠던 일이 기억났다. 봄날의 결사에서 강론하여 밝히던 일은 진작 그만두었으므로 서글픈 마음에 짓다. 수편首篇은 여범을 위해 읊다」[12]

(8) 1754년: 「천여씨에게 화답하다」[13]

(9) 1754년: 「국화를 노래하다. 천여씨의 시에 차운하다」[14]

(10) 1758년: 「천여씨와 건원릉健元陵를 우러러보며 함께 읊다」[15]

(5)의 시에는, "술잔 들어 남곽南郭의 창석공蒼石公에게 권하네"(持勸南郭蒼石公)라며, 이연상을 '창석공'이라 칭하고 있다. (10)의 시는 이연상이 음직으로 휘릉徽陵 참봉을 할 때 찾아가 읊은 것이다. '휘릉'은 인

11 여기에는 착오가 있다고 생각된다. 서호결사가 이루어진 건 1739년 봄의 일인바, 이인상이 김근행·홍기해와 뱃놀이를 한 것은 그 이후일 것이다.

12 「同天汝氏赴洪汝範梅花飮. 梅已衰謝, 而祖東氏來自杏湖共醉. 記與安士定杓、金愼夫、天汝、沈聖游諸君子結社湖上, 春秋講書, 而丁未上元, 與愼夫泛月前湖, 祖東來共舟, 醉吟跌宕, 甚爲樂. 春社講信今已廢, 悵然有作. 首篇爲汝範賦」, 『뇌상관고』 제2책. 시제(詩題) 중 '홍여범'은 홍주해(洪疇海)를, '조동씨'는 홍기해(洪箕海)를, '안사정'은 안표(安杓)를, '김신부'는 김근행을, '심성유'는 심관(沈觀)을 말한다. 이 시는 『능호집』 권2에도 실려 있다.

13 「和天汝氏」, 『뇌상관고』 제2책.

14 「詠菊. 次天汝氏韻」, 『뇌상관고』 제2책. 이 시는 『능호집』 권2에도 실려 있다.

15 「與天汝氏瞻望健元陵共賦」, 『뇌상관고』 제2책. 이 시는 『능호집』 권2에도 실려 있다.

조仁祖의 계비繼妃인 장렬왕후莊烈王后의 능으로, 양주에 있는 동구릉東九陵의 하나다. 이연상은 당시 아직 사마시에도 합격하지 못한 처지였지만, 조부의 음덕으로 이 말직을 제배받아 처음으로 출사하였다.

이인상은 (1)에서는 이연상을 '천여'라고 부르고 있지만, 나머지의 시에서는 대체로 '천여씨'라고 부르지 않으면 '창석'이라는 호로 부르고 있다. (1)의 시는 이연상이 아직 어릴 때 지은 시이므로 '천여'라고 불렀을 수 있다. 하지만 이인상은 자신의 지체 때문에 장성한 이연상을 '천여'라고 부르기 곤란했을 터이고 그래서 '씨'자를 붙여 불렀던 게 아닌가 생각된다. 예전에 벗이나 동년배는 '호'로 부르지 않고 '자'로 부르는 게 관례다. 하지만 이인상은 아홉 살이나 어린 이연상을 호로 부르고 있기도 하다. 역시 지체의 차이 때문으로 보인다.

이인상이 이연상을 '창석'이라는 호로 부른 것은 1741년의 시에 처음 보이며, 1745년의 시에도 이 호가 보인다. 이 그림의 관지에서는 이연상을 '창석거사'라고 했는데, '거사'라는 칭호로 보아 이연상이 아직 벼슬하지 못하고 있을 때 그려 준 그림임을 알 수 있다. 관지 중에 '창석'이라는 호가 쓰이고 있음에 유의할 때 이 그림은 적어도 1741년 이후에 그렸을 가능성이 높다.

한편, 위의 시들은 대부분 이인상의 경관 시절에 읊은 것들이고, 일부는 야인으로 지내던 1754년 이후의 작이다. 이를 통해 이인상이 특히 경관으로 있던 시절에 이연상과 친밀하게 교유했던 것을 알 수 있다.

2 이 그림은 선행 연구에서 《개자원화전》에 수록된 황공망의 〈천지석벽도〉天池石壁圖를 본뜬 것이라 지적되었다.[16]

하지만 여기에는 착오가 있으니, 《개자원화전》에 수록된 그림은 황공

《개자원화전》의 〈천지석벽도〉

망의 〈천지석벽도〉가 아니다. 《개자원화전》의 〈천지석벽도〉에는 다음과
같은 글이 첨부되어 있다.

> 고태사高太史 계계啓의 「천지석벽가」天池石壁歌를 초초抄했으며, 황학
> 산초黃鶴山樵의 그림을 방仿하였다.[17]

16 "그의(이인상의 – 인용자) 선면 〈천지석벽도〉는 여지없이 《개자원화전》의 황공망 그림을 그
대로 본뜬 것이다."(유홍준, 『화인열전 2』, 69면)
17 "截高太史啓天池石壁歌, 仿黃鶴山樵畵."(《개자원화전》 초집 제5책, 30b~31a)

'고태사'는 명명明의 고계高啓를 가리킨다. 그는 황공망의 〈천지석벽도〉를 감상한 후「제황대치천지석벽도」題黃大癡天池石壁圖[18]라는 시를 쓴 바 있다. '황학산초'는 왕몽을 가리킨다.

이렇게 본다면 《개자원화전》의 이 그림은 황공망의 〈천지석벽도〉를 본뜬 것이 아니라 고계의 시의詩意를 참작해 왕몽의 필의筆意를 본떠 그린 그림이라 할 것이다. 황공망의 〈천지석벽도〉는 지금 전하고 있는데, 《개자원화전》의 이 그림과 전연 다르다.[19]

그건 그렇고, 중요한 건 이인상이 과연 《개자원화전》의 이 그림을 본떴는가 하는 점이다. 석벽石壁 앞에 고사高士가 독좌하고 있다는 점, 전경前景에 물이 있다는 점에서 이인상의 그림은 《개자원화전》의 그림과 닮은 데가 없지 않다.

하지만 이인상의 그림은 분위기에 있어서건, 주제의식에 있어서건, 디테일에 있어서건, 《개자원화전》의 그림과 다른 점이 많다. 가령 화보畫譜에는 고사高士를 향해 읍을 하는 인물이 시내 건너편에 그려져 있으며, 고사는 이 인물을 바라보고 있다. 두 사람은 그림의 구도상 묘한 조응 관계를 형성하고 있다. 하지만 이인상의 그림에는 읍을 하는 인물도, 시내 맞은편의 언덕도 그려져 있지 않으며, 전경前景이 온통 너른 물이다. 이처럼 앞쪽 공간을 툭 틔어 놓은 것은, "넘실넘실 흐르는 강 물결/입 안을 가시고 몸을 씻네"라는 제화를 통해 표출된 이 그림의 주제의식과 긴밀

18 『御定歷代題畫詩類』 권28에 실려 있다.
19 〈천지석벽도〉의 '천지'(天池)는 중국 강소성 소주(蘇州) 서쪽에 있는 화산(華山)의 꼭대기에 있다. 고계, 「題黃大癡天池石壁圖」의 "嘗爲弟子李少翁, 貌得華山絶頂之天池"라는 구절 참조. 심주도 '천지'(天池)를 그렸으니, 〈오문십이경도〉(吳門十二景圖) 중의 〈천지〉가 그것이다. 황공망의 〈천지석벽도〉는 본서, 〈수루오어도〉 평석에 실린 도판 참조.

한 관련이 있다.

뿐만 아니라 석벽의 분위기도 다르다. 화보의 그림과 달리 이인상의 그림에서는 석벽이 훨씬 더 장대하게 부각되어 있다. 준법도 화보에서 피마준이 사용된 것과 달리 절대준이 구사되었다. 또한 화보의 석벽 왼쪽에는 덩굴이 무성하게 드리워져 있지만, 이인상의 그림에는 이런 게 일절 없으며 석벽 자체만이 강조되었다.

한편 화보의 그림에서는 석벽 사이로 물이 콸콸 흘러내리고 있지만, 이인상의 그림은 그렇지 않으며, 인물이 앉아 있는 언덕 아래로 물이 넘실넘실 흘러가고 있다.

인물 역시 화보와 달리 이인상의 그림에서는 복건幅巾을 썼다. 복건을 쓴 이런 인물 형상은 〈방심석전막작동작연가도〉, 〈수하한담도〉, 〈북동강회도〉 등에도 보인다. 특히 〈방심석전막작동작연가도〉의 인물 형상과 썩 닮았다. 인물의 시선 역시 화보와는 다르다.

이상의 논의를 통해 알 수 있듯 이인상의 이 그림은 《개자원화전》의 그림을 본뜬 것이라고 하기 어렵다.

이인상의 이 그림은 화보를 본뜬 것이라기보다 청초의 화가 매청梅清의 《방고산수십이정책》倣古山水十二幀册에 실려 있는 인물산수화를 방倣한 것이 아닌가 한다. 매청이 그린 그림의 관지를 통해 그가 북송의 화가 이성李成의 필의를 본떴음을 알 수 있다.[20]

매청은 안휘성 선성宣城 사람이며, 원래 명문망족名門望族 출신이다. 그는 그림뿐만 아니라 시에도 능해 20세 전에 『가원집』家園集이라는 시

20 관지 중에 "倣李營丘筆"이라는 말이 보인다(戶田禎佑·小川裕充 編, 『中國繪畵總合圖錄 續編』 2, 東京大學出版會, 1998, 282면). '이영구'(李營丘)는 이성의 이칭(異稱)이다.

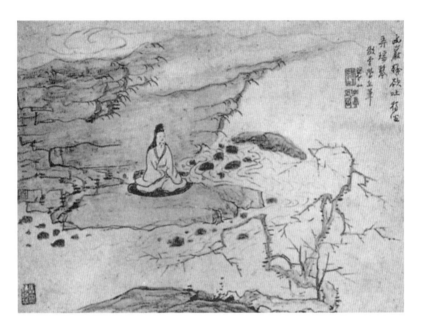

매청의 인물산수화(《倣古山水十二幀册》所收), 지본수묵, 27.4×37.8cm, 베를린국립박물관 동아시아미술관

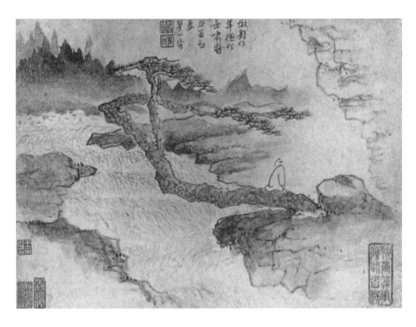

매청의 소나무 그림(《倣古山水十二幀册》所收), 지본수묵, 27.4×37.8cm, 베를린국립박물관 동아시아미술관

집을 엮기도 했다. 심주와 예찬의 필의를 배워 득력得力했으나 이고泥古
하지 않고 자기대로의 화법을 모색했다. 『거이록』居易錄에, "매청의 산수
화는 묘품妙品에 들고, 소나무는 신품神品에 든다"²¹라는 말이 보인다.

매청은 황산黃山에 심취하여 시정詩情이 넘치고 변화가 무궁한 황산
도黃山圖를 여럿 그린 것으로 알려져 있다.²² 매청의 화풍은 일족을 중심
으로 이어져 갔으니, 이 화파를 '선성파'宣城派라고 부른다.²³

매청의 그림 전경前景에는 석파石坡 위에 잎이 다 진 고목古木 한 그
루가 있으나 이인상의 그림은 전경이 툭 틔어 허공과 물밖에 없으며 이
때문에 공활하다. 또한 매청의 그림에는 절대준으로 그린 석벽 위로 구
름이 보이고, 원산遠山의 윤곽이 기다랗게 구불구불 그려져 있다. 이와
달리 이인상의 그림에서는 인물의 배경에 오로지 석벽만이 그려져 있다.
그래서 석벽의 존재감이 일층 부각된다. 이 부각된 석벽의 존재감은 은
자隱者의 심지를 더욱 견고해 보이도록 만들고, 유적幽寂의 미감을 더욱
강화하고 있다. 요컨대 방고창신倣古創新이다.

③ 이인상이 이 그림에서 구현하고자 한 것은 자연 속에서 홀로 노닌 도
연명과 같은 은일지사隱逸之士의 풍모가 아닌가 한다. 그림에 도연명이

21 "畵山水入妙品, 松入神品."(王士禎, 『居易錄』권17)
22 청초의 화가 가운데 황산에 매료되어 그것을 화폭에 담은 대표적 화가로 홍인(弘仁), 석도
(石濤), 매청(梅淸)이 꼽힌다. 이들을 '황산파'(黃山派)라 일컫는 연구자도 없지 않으나, 중국
학자 저우지인(周積寅)은 이 용어가 적절하지 않다며 이리 말했다: "1980년대의 한 국제학술
세미나에서 어떤 사람들은 안휘(安徽) 지역 고금의 여러 화파와 황산을 그렸던 화가들을 황산
화파(黃山畵派)라고 통틀어 칭하였는데 이는 풍부하고 다채로운 안휘 회화사(繪畵史)를 단순
화시켰다. 이런 견강부회적 연구방법은 엄정하지 못하며 실사구시의 과학적 태도가 결여되어
있다."(周積寅, 「簡議中國畵派-『中國畵派硏究叢書』序」, 『新安畵派』, 6~7면)
23 薛翔, 『新安畵派』, 22면.

지은 「시운」의 시구를 제題한 까닭이 이에 있다. 4언으로 된 이 시의 전
반부를 인용하면 다음과 같다.

시절은 끊임없이 운행하여

화창한 좋은 아침이로다.

나는 봄옷을 걸쳐 입고

동쪽 벌판을 향해 가네.

산에는 남은 안개 씻기고

하늘에는 엷은 구름 희미한데

바람은 남에서 불어와

저 새싹들을 감싸네.

넘실넘실 흐르는 강 물결

입 안을 가시고 몸을 씻네.

아득한 먼 풍경

기뻐하며 바라본다오.

마음에 맞다 말하노니

남들도 쉽게 흡족해하리.

이 한 잔 술 치켜들고서

화락하게 스스로 즐거워하노라.

邁邁時運, 穆穆良朝.

襲我春服, 薄言東郊.

山滌餘靄, 宇曖微霄.

有風自南, 翼彼新苗.

洋洋平津, 乃漱乃濯.

邈邈遐景, 載欣載矚.

稱心而言, 人亦易足.

揮玆一觴, 陶然自樂.²⁴

　"넘실넘실 흐르는 강 물결/입 안을 가시고 몸을 씻네"의 바로 다음 구절이 "아득한 먼 풍경/기뻐하며 바라본다오"(邈邈遐景, 載欣載矚)임이 주목된다. 그림 속 인물 역시 아득한 먼 풍경을 바라보고 있음으로써다.

　인용된 부분에서 잘 알 수 있듯 「시운」은 자연 속에서 홀로 즐거워하는 은일자의 마음을 노래하고 있다. 하지만 이 시는 마냥 즐거움만을 노래하고 있는 것은 아니다. "경물은 아름답건만 그림자와 짝해 홀로 놀고 있노라니 마음에는 기쁨과 슬픔이 교차한다"²⁵라고 한 이 시의 서문에서 드러나듯, 시인은 혼란한 시대에 대한 걱정을 떨쳐 버리지 못하고 있다. 그래서 한편으로는 자연 속에서 흥취를 느껴 즐거워하지만 다른 한편으로는 고독감과 우수를 느끼는 것이다.

　이인상은 도연명을 몹시 존경하였다. 윤면동이 쓴 이인상의 제문에는, "(원령은－인용자)『초사』楚辭의 옛 글을 잇고, 도연명의 유편遺篇에 화답하였다"²⁶라는 구절이 보인다. 다음 글은 이인상이 도연명에게 얼마나 깊은 공감을 느꼈는지를 잘 보여준다.

24　이성호 역, 『도연명전집』(문자향, 2001), 28~29면.
25　"景物斯和, 偶景獨游, 欣慨交心."(이성호 역, 『도연명전집』, 28면)
26　"續楚騷之舊章, 和柴桑之遺篇."(윤면동, 「祭李元靈文」, 『娛軒集』 권3) 이인상이 젊은 시절부터 도연명에 심취했음은 1739년 8월경에 쓴 것으로 보이는 「사일찬」(四逸贊)을 통해서 확인된다. 이 글에서 이인상은 "履色之正, 偶愛閒靜. 莫與友者, 賴玆醇酒. 莫知心者, 撫斯樸琴"이라고 도연명을 예찬하였다. 「사일찬」에 대해서는 『서예편』의 '12-10 四逸贊' 참조.

예로부터 산수山水를 보는 데는 두 가지 길이 있으니, 그 즐거움을 아는 것과 그 등급을 아는 것이 그것입니다. 도연명陶淵明이나 종소문宗少文[27] 같은 사람들은 진실로 산수의 즐거움을 알았던 이들이라 하겠습니다. 사강락謝康樂[28] 아래로는 요컨대 모두 산수에 내몰리고 휘둘린 바 되었으니, 『장자』莊子의 이른바 "큰 산과 언덕의 숲이 사람에게 좋은 건 심신이 육정六情을 견디지 못하기 때문"[29]이라고 한 데 해당합니다. 진정으로 산수의 등급을 아는 자는 대개 드무니, 본조本朝의 매월당梅月堂이나 삼연三淵[30]도 산수의 즐거움은 알았지만 반드시 산수의 등급을 진정으로 알았던 것은 아닙니다. 그 시문詩文을 통해 보건대, 대개 기개를 자부하고 슬픔을 품어, 산수에 흥을 부쳤다가 이를 드러내어 기술記述한 것이어서, 영심靈心과 혜안慧眼을 갖추었다고 하기엔 오히려 부족한 감이 있는 것 같습니다. (…)

도연명 같은 이는 변혁기에 살았던 까닭에 그 글에 은미함이 많으며, 완곡하고 자재自在한 말 속에 스스로를 감추었습니다. 그러나

27 남조(南朝) 송(宋)나라의 인물인 종병(宗炳, 375~443)을 말한다. 거문고를 잘 탔으며, 서예와 회화에 능했다. 특히 「화산수서」(畵山水序)라는 화론(畵論)을 써서 산수화(山水畵)의 가치와 지위를 높였다. 벼슬하지 않고 은거하여 산수 유람을 즐겼으며, 일찍이 여산(廬山)에 집을 짓고 혜원(慧遠) 법사를 비롯한 18인과 더불어 백련사(白蓮社)를 결성하였다.

28 남조 송나라의 시인인 사령운(謝靈運, 385~433)을 말한다. 동진(東晉)의 명장 사현(謝玄)의 손자로, 강락공(康樂公)의 작위를 세습했으므로 사강락(謝康樂)이라 불린다. 천성이 사치스럽고 산수를 좋아했다.

29 『장자』「외물」(外物)에 나오는 말이다. 사람들이 큰 산과 숲을 찾는 것은 욕정의 괴로움을 견디지 못해서라는 뜻이다. 원문에는 "大山丘林之善於人, 由神者不勝"이라 되어 있는데, 『장자』의 "大林丘山之善於人也, 亦神者不勝"과 자구상(字句上) 약간 차이가 있다. 기억에 의존해 쓴 탓으로 보인다.

30 '매월당'은 김시습을, '삼연'은 김창흡을 말한다.

가만히 살펴보면 완곡함 속에 슬프고 괴롭고 강개慷慨한 말이 치달리니, 이를테면 「형가荊軻를 노래하다」나 「한정부」閒情賦 같은 글은 도리어 골기骨氣가 스스로 드러나, 협사俠士에 비유한다면 아마 신용神勇하여 얼굴빛 하나 변치 않는 자라 할 것입니다. 그렇건만 그대는 넉넉하고 한가하다고만 여기고, 우수憂愁나 비분悲憤의 언어는 조금도 보지 못하니 이는 어째선가요? 저는 처사處士 중에 진실로 기개를 자부한 이가 많다고 여기는데, 도연명 같은 이는 결코 세도世道에 무관심한 사람이 아니었습니다.[31]

도연명은 진실로 산수의 즐거움을 안 고사지만, 그렇다고 해서 그가 세상을 잊고 산수간에 유유자적한 것만은 아니라고 했다. 도연명은 은미하고 완곡한 말 속에 스스로를 감추었으나, 잘 살펴보면 그 속에 비분강개와 골기骨氣가 있다고 하였다. 그러니 도연명의 글에서 한갓 넉넉함과 한가로움만 보고 우수와 비분을 꿰뚫어 보지 못함은 잘못이라는 것이다.

이인상의 이런 지적은 사회정치적 관점에서 도연명 문학의 본질을 예리하게 통찰한 것이라 할 만하다. 이런 통찰은 이인상 자신의 실존과 문제의식 때문에 가능했을 터이다. 다시 말해 삶의 자세나 취향에 있어 도연명과 깊이 통하는 바가 있었기 때문에 도연명의 고심을 대뜸 알아본 것이다.

이인상은 중국 시사詩史에서 한漢·위魏 이래 도연명과 두보 외에는 단인端人과 정사正士가 적다고 보았다. 그 까닭은 시인들이 성정性情의

31 「答尹子子穆書」의 '別幅', 『능호집』 권3; 번역은 「윤자목에게 답한 편지」의 '별폭', 『능호집(하)』, 24~25면 참조. 1751년에 쓴 글이다.

참됨과 성기聲氣의 올바름을 잃어버렸기 때문이라고 했다.[32] 이 말로 미루어 볼 때 이인상은 도연명을 단인·정사로 간주했으며, 그 때문에 그를 더욱 존경한 것으로 보인다. 이인상은 도연명의 '부기'負氣를 칭송하고 있으며,[33] "시에 화답하나 소邵·도陶를 폐하였네"(和詩廢邵陶)라는 시구에서 보듯 재야의 선비로 지낸 소옹과 도연명을 각별히 존숭하였다.[34]

비단 이인상만 도연명을 존숭하며 그를 본받고자 한 것이 아니라, 단호그룹의 인물들 다수가 그런 성향을 보여주고 있다. 단호그룹의 인물들은 대개 처사적 삶을 지향했던바 이는 당연한 일이다. 가령 이윤영은 "도연명의 수졸守拙을 사모하네"(守拙慕元亮)[35]라고 읊기도 하고, "도연명은 은거자건만/어찌하여 강개함이 있는지"(陶潛隱居者, 何爲感慨存)[36]라고 읊기도 했다. 김종수는 이런 이윤영을 도연명에 견주었다.[37]

김무택도 도연명에 심취하였다. 그는 "길이 도연명의 사辭를 읊조린다"(永諷陶公辭)[38]라고 했으며, "도령陶令(도연명 – 인용자)은 참으로 나와

32 "後來工詩者, 自陶、杜以外, 槩少端人正士, 由其失情性之眞、聲氣之正也."(「漢魏聲詩跋」, 『뇌상관고』 제4책). 1753년에 쓴 글이다.

33 『능호집』 권2에 실린 「記澗皐少叙, 奉呈西鄰二君子, 求和」의 "慨念四海內, 難得壹士清. 淵明寔負氣, 仲連非有名. 此道亦蕭條, 悲歎皓髮盈"이라는 구절 참조. '부기'(負氣)는 의기가 높아 남에게 굽히려고 하지 않음을 이르는 말이다. 이인상은, 도연명이 팽택령(彭澤令)이 되자 약간의 녹(祿)을 얻기 위해 상관에게 굽신거릴 수 없다 하여 사직하고 향리로 돌아온 것을 염두에 두고 이 말을 쓴 것 같다.

34 송문흠에게 준 시인 「贈宋子士行」(『능호집』 권1)의 한 구절이다. 1740년 당시 이인상은 전옥서(典獄署) 봉사에 재직중이었는데, 자신이 소옹과 도연명처럼 재야의 선비로 살아가고 있지 못함을 자책한 것이다.

35 「雲仙洞卜居. '以青山綠水有歸夢, 白石清泉聞此言'爲韻」의 제7수, 『단릉유고』 권9.

36 「詠莉軒」, 『단릉유고』 권6.

37 "於古誰比, 晉有元亮, 漢有孺子."(김종수, 「再祭李胤之文」, 『夢梧集』 권5, 한국문집총간 제245책, 554면)

38 김무택, 「余所居, 雖無峰巒泉石之勝, 而茅宇幽靜, 典籍之暇, 躬課耕鋤, 生理蕭然, 亦足可樂也. 遂用張景陽 '結宇窮岡曲, 耦耕幽藪陰'爲韻, 賦十首」의 제2수, 『淵昭齋遺稿』 제1책.

비슷하다"(陶令眞似我)[39]라면서 자신의 삶을 도연명에 견주고 있다. 김무택은 그 위인이 소탕疏宕하고 속되지 않았으므로[40] 그 취향이 도연명과 통하는 바가 많았을 것이다.

김상숙 역시 도연명에 경도되었다. 그는 "도연명의 시를 함께(이인상·김용겸金用謙과 함께 - 인용자) 감상하며/진晉·송宋의 일을 강개히 이야기하네"(共賞陶潛詩, 慷慨說晉宋)라고 읊고 있다.[41]

단호그룹의 인물들은 이윤영의 담화재에서 도연명의 시에 차운한 연구聯句를 짓기도 하였다. 당시 참여한 사람은 이윤영, 이운영, 임매, 이인상, 임과, 이민보, 김무택, 김순택 등 8인이다.[42] 한편, 송문흠이 1751년 향리 늑천의 방산에 지은 한정당閒靜堂의 당호堂號 '한정'閒靜은 도연명의 말을 취한 것이니,[43] 도연명을 존모해 이리 이름한 것이다.

④ 도연명의 시「시운」은 이인상의 산수애호와 은일에 대한 희구, 현실에 대한 우상憂傷, 이 모두와 딱 맞아떨어진다. 이 때문에 이인상은 그 시의 詩意를 빌려 자신의 심회를 표현하려 한 것으로 여겨진다. 아마도 이 심회는 그림의 피증정자인, 당시 포의였던 이연상 역시 공유하는 것이었을

39 김무택, 「蘆谿雜詩」의 제6수, 『淵昭齋遺稿』 제2책.
40 "其爲人, 疏宕不俗, 處窮困而不動也."(任敬周, 「淵昭堂記」, 『靑川子稿』 권3)
41 김상숙, 「冬夜, 會嘐嘐子、李元靈話, 分韻風雅頌, 得頌字」, 『坯窩草』 권2.
42 「澹華齋會者八人, 舍弟健之、伯玄、元靈、伯玄弟仲寬、李伯訥、金元博、金孺文, 拈陶詩 '朝爲灌園, 夕偃蓬廬', 各賦一字」, 『단릉유고』 권7; 본서, 〈송계누정도〉 평석 참조.
43 "夫陶先生, 古之逸民也. 其義至高, 其志至潔, (…) 余築小屋於方山之下, 竊取先生之言, 名其堂曰'閒靜', 而誦其義如此."(송문흠, 「閒靜堂記」, 『閒靜堂集』 권7) '한정'(閒靜)이라는 말은 『도연명집』 권5에 실린 「오류선생전」(五柳先生傳)의 "閒靜少言, 不慕榮利, 好讀書" 라는 구절에 보인다. 또 『도연명집』 권7에 실린 「여자엄등소」(與子儼等疏)의 "少學琴書, 偶愛閒靜, 開卷有得, 便欣然忘食"이라는 구절에도 보인다.

〈방심석전막작동작연가도〉(좌)와 〈북동강회도〉(우) 복건 쓴 인물

터이다.

당시唐詩에는 청신준매淸新俊邁, 웅심아건雄深雅健, 평담한원平淡閒遠, 이 세 가지 미적 범주가 존재한다. 이 중 '평담한원'은 도연명에서 비롯된다.[44] 이인상의 이 그림에는 평담한원의 취趣가 짙다. 이 취는 그의 도연명 애호와 무관하지 않을 터이다.

이인상은 도연명의 글에서 한적閒適만을 보아서는 안 되며 우수와 비분을 보아야 할 것이라고 했다. 마찬가지로 우리는 이인상의 산수화에서 고고냉담枯槁冷澹만을 보아서는 안 되며 거기에 붙인 열장혈심熱腸血心을 보아야 할 것이다.[45]

44 이영유,「題唐律韻選後」,『雲巢謾藁』제3책.
45 이인상과 가장 오랫동안 삶을 함께하며 우정을 나눈 윤면동은 이인상의 제문에서 이인상에 대해 "寄熱腸血心於枯槁冷澹之中"(「祭李元靈文」,『娛軒集』권3)이라고 했다. 이 말은 이인상의 산수화에도 해당된다고 생각된다.

이 그림을 그린 시기는 이인상이 경관京官으로 있던 1740년대 중반 전후로 여겨진다. 그림 속 복건을 쓴 인물의 형상은 〈방심석전막작동작연가도〉와 〈북동강회도〉에도 보인다. 특히 〈방심석전막작동작연가도〉의 인물 형상과 썩 닮았다. 이 그림들은 모두 1740년대 중반 전후에 그려진 것이다.

그림의 맨 왼쪽 관지의 끝에 방인方印이 찍혀 있으나 판독이 되지 않는다. 이 그림은 종래 '천지석벽도'라 불리어 왔으나, 제화와 그림의 내용을 고려해 '도연명시의도'로 이름을 바꾼다.

57. 수하한담도 樹下閑談圖

1 이 그림에는 세 개의 글이 보인다. 화면 오른쪽 상단, 왼쪽 상단, 왼쪽 하단의 글이 그것이다. 이를 차례대로 제시하면 다음과 같다.

(a) 老木蒼㲋色,
　　平巖閱古今.
　　相看知興會,
　　魚鳥洞天深.
　　　　禮卿詩,
　　　　胤之書.

(b) 邁邁時運,
　　穆穆良朝.
　　　　任氏宅閱畫, 醉興寫.

(c) 任子伯玄, 心澹絶嗜好. 時强余作畫, 旣成, 便一笑彈指而已,
　　任人袖去, 故任子篋中, 無麟祥畫. 余復作此, 識其尾以沮人袖
　　去, 任子必哂余之多心.

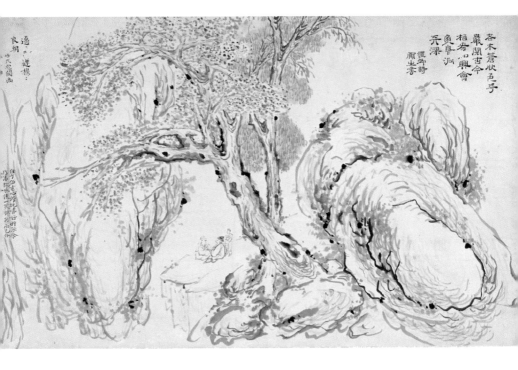

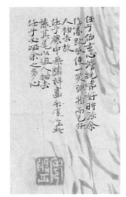

〈수하한담도〉, 지본담채, 33.7×59.7cm, 개인

우리말로 옮기면 다음과 같다.

 (a) 노목은 색이 창연蒼然하고

 너럭바위는 고금古今을 거쳤네.

 마주 보니 흥회興會를 알겠는데

 어조魚鳥가 노니는 동천洞天이 깊네.

 예경禮卿의 시요,

 윤지胤之의 글씨다.

 (b) 끊임없는 시절의 운행

 화창한 좋은 아침.[1]

 임씨댁에서 그림을 보고 취흥에 쓰다.

 (c) 임자任子 백현伯玄은 마음이 담박하여 기호嗜好를 끊어 버렸다. 이따금 내게 강청하여 그림을 그리게 하나 그림이 완성되면 문득 한번 웃으며 기뻐할 뿐, 남들이 소매에 넣어 가도 내버려 두었다. 그래서 임자任子의 상자 속에는 나의 그림이 없다. 내가 다시 그림을 그려 그 말미에 이 글을 적어 남이 소매 속에 넣어 가지 못하게 하나니, 임자는 필시 나의 다심多心에 빙긋이 웃으리라.

 (a)의 '예경'禮卿은 김화행金和行(1712~1750)의 자字다. '원례'元禮라

는 자를 쓰기도 했다. 안동 김씨 김상헌의 후손이다. 1741년 사마시에 합격했으며, 음직으로 상의원尙衣院 주부主簿를 지낸 바 있다. (a)는, 김화행이 이 그림을 보고 읊은 절구(＝제화시)를 이윤영이 예서의 서체로 쓴 것이다.

인장 元博

(b)는 도연명의 「시운」時運이라는 시의 맨 앞 두 구절이다. 도연명의 이 시는 늦봄의 아름다운 자연에서 느끼는 흥취를 노래하였다. 이 시구를 제사로 적어 놓

인장 考盤

은 것으로 보아 이 그림이 그려진 계절은 늦봄일 가능성이 높다. 제사 뒤에 "임씨댁에서 그림을 보고 취흥에 쓰다"라고 적었는데, '임씨댁'은 남산 자락에 있던 임매의 집을 말한다.[2] '그림을 보고'에서 '그림'은 〈수하한담도〉를 말한다. 이 글귀 뒤에 '원박'元博이라는 백문방인을 찍어 놓은 것으로 보아 (b)는 종래의 해석처럼 이인상이 쓴 것[3]이 아니라 김무택이 쓴 것이라 할 것이다.

(c)는 이인상이 쓴 관지이다. 글 뒤의 '고반'考盤이라는 성어인成語印 ＝한장閑章 역시 이인상이 찍은 것이다. '고반'은 숨어 지내는 현자를 노래한 『시경』 위풍衛風의 시이다. 그러므로 이 인장은 그림의 내용과 썩 잘 부합된다 하겠다.

(c)에서 말한 '백현'은 임매(1711~1779)의 자字다. 이영유李英裕가 1780년에 쓴 임매 제문에 의하면, 그는 스스로 물외物外에 놀아 사슴·

2 임매의 집이 남산 자락에 있었음은 김무택의 「過外兄任伯玄南麓幽居」(『淵昭齋遺稿』 제1책)라는 시제(詩題) 참조.

3 유홍준, 『화인열전 2』, 78면; 유승민, 「능호관 이인상 서예와 회화의 서화사적 위상」, 122면.

거북·학과 벗이 되고, 목석·화훼·대나무와 함께했으며, 산수와 서화를 즐거움으로 삼으면서 고동古董을 완상하고 현허玄虛를 좋아했다고 한다.[4] 그래서 '보화재'葆龢齋라 자호하였다.[5] 이처럼 임매는 사상적으로 도가적 지향이 완연한 인물이다.[6] 그러니 (c)의, "마음이 담박하여 기호嗜好를 끊어 버렸다"는 말은 결코 허언이 아니다. 이인상의 이 글은, 비록 그림의 관지이긴 하나, 임매의 담박한 성품과 욕심 없음을 짧은 필치 속에 잘 드러내고 있으며, 서로의 넉넉한 우정을 참으로 아치 있게 표현했다고 생각된다. 이처럼 이인상의 문인화는 그림에서만이 아니라 글에서 높은 격조가 확인된다. 그리하여 글과 그림은 서로를 안받침하면서 놀라운 혼융渾融을 이룩한다.

(a), (b), (c) 중 (a)와 (b)는 그림이 그려진 다음 날 임매의 집에서 추가로 기입記入된 것이고, (c)는 그림이 그려진 당일 쓰인 것이다. 즉 (a)·(b)와 (c)는 같은 날 쓰인 것이 아니다. 다음 자료를 통해 그 점을 알 수 있다.

(1) 余少從內兄李子華遊, 因子華而識元靈, 後又得交於胤之, 而又与禮卿、稺恭, 同研肄業. 此五君子者, 皆淸才博識, 以文章風雅自任, 而余亦過爲諸君子所与,[7] 以余之懶散疎拙, 不偕於世,

4 이영유, 「祭葆龢齋任公文」, 『雲巢謾藁』 제5책.
5 '보화'는 자신을 숨겨 세상과 잘 어울려 지낸다는 뜻이다. 도가에서 운위하는 '화광동진'(和光同塵)과 통하는 말이다.
6 유한준도 「葆龢堂任公挽」(『著菴集』 권8)에서, "玄解蠅頭道德經"이라 하여 그가 도가에 심취했음을 말하고 있다.
7 '与'는 '與'의 약자다. 원래의 글에 이리 되어 있으므로 약자 그대로 둔다. 이하도 마찬가지다.

一時所過從, 唯此數人而已. 每値興到, 輒不約而會, 會則縹緗筆研与罇爵相錯列, 譚論旣洽, 歌咏間作. 元靈酒後興發, 放筆寫古木奇石或平坡遠景二三幅. 方其伸紙繹思, 颭弄筆管, 衆皆寂然環視, 俄而揮毫潑墨, 點灑淋漓, 渲染旣就, 莫不拍手叫絶. 酒闌意倦, 猶且忘歸, 或至留連累夜, 月暗燈燼, 而忽忘其過於荒也. 如是五六年, 而子華、稺恭, 相繼而歾, 伊後十餘年間, 禮卿与胤之、元靈, 次第殂謝. 余自是踽踽焉, 出門靡所適, 而今亦已老且衰矣. 病呻幽獨, 偶撿舊篋, 得此幅於故紙中, 塵埃堆疊, 僅免糜壞. 記昔子華宅上, 元靈爲余作此, 稺恭指問所畫何樹, 元靈住筆而笑曰: "悶殺人! 畫裏樹寧有名也?" 子華笑曰: "謂之畫樹, 可也." 四坐皆絶倒. 翌日, 復會于余所, 出此傳玩, 胤之使禮卿口占斷句, 自索筆以古隷書之. 此事久, 已作昔夢, 茫然不復記有矣. 今於數十年後, 重展此紙, 諸君之鬚眉意態、諧笑瀾蕩之趣, 森然如在眼, 而山樓、池榭, 簷花細雨, 已隔前塵, 往劫不可復問, 感念嘆唏, 幾不能爲懷. 昔薊子訓摩挲銅狄, 而歎其適見鑄此, 已近五百年, 人代變遷之感, 神仙亦自不免, 況於我輩! 子訓幸有一老翁, 与之共話宿昔, 今余獨自摩挲, 尤可悲也.

　　乙酉仲春.

(2) 乙酉春, 蘭室翁送來一短軸, 告余曰: "是吾得之舊篋者. 畫者, 元靈也; 詩以題其畫者, 禮卿也; 小隷字寫其詩者, 是君伯氏澹華也. 吾旣係以小跋, 君亦以數行書諸下方." 記昔吾伯氏, 与蘭室翁諸君子, 遊翰墨社. 余以最年少, 每躡後塵, 而睹風流之韻事, 今焉覽是軸, 當時事宛然如昨日, 諸君子之眉鬚咳唾, 怳若復

接, 屈指而計, 居然已屬二十年前事. 諸君子之墓木, 欲拱兩箇,
餘生只余与蘭室翁在, 而各已鬢髮星星, 枯槁寂寞, 非復當時之
氣象. 自余哭吾伯氏以後, 翰墨事, 便隔前塵, 巾笥中殘芬剩馥,
亦不忍復對. 今於是, 不覺百回摩挲, 祇增人壎篪曲斷之怨·峨洋
絃亡之感尒, 聊書此以歸之.

桂坊直廬識.

(1)은 〈수하한담도〉가 그려진 이십 몇 년 뒤에 임매가 이 그림에 붙인
발跋이고, (2)는 임매의 요청으로 이운영李運永(1722~1794)이 쓴 발跋이
다. 이인상 사망 5년 뒤인 1765년에 작성된 글인데, 단정한 글씨의 횡축
橫軸이 현재 그림과 함께 전한다.

두 글을 번역하면 다음과 같다.

(1) 나(임매-인용자)는 젊을 때 내형內兄 이자화李子華를 좇아 노닐
었는데, 자화로 인하여 원령을 알게 되었다. 뒤에 또한 윤지와 교유
하게 되었으며, 또한 예경禮卿·치공穉恭과 더불어 공부를 함께 하
였다. 이 다섯 군자는 모두 재주가 맑고 박식하여 문장과 풍아風雅
로 자임하였거늘, 나 또한 지나치게 이들 군자의 허여하는 바가 되
었다. 나는 나산懶散하고 소졸疏拙하여 세상과 잘 맞지 않아 당시
교유한 사람이 오직 이 몇 사람뿐이었다. 매양 흥이 이르면 문득 약
속도 없이 만났으며, 만나면 서책·붓·벼루·고기古器 등을 벌여 놓
았고, 담론을 한참 하고 나면 이따금 시를 지었다. 원령은 술을 마
신 후 흥이 나면 붓 가는 대로 고목기석古木奇石이나 평파원경平坡
遠景 두세 폭을 그렸다. 바야흐로 종이를 펴 놓고 구상하며 붓대를

〈수하한담도〉 발跋, 지본, 크기 미상, 개인

까딱거리면 우리는 모두 숨을 죽인 채 환시環視하였다. 이윽고 붓을 놀려 발묵潑墨하면 점쇄點灑가 임리淋漓했는데, 선염渲染이 끝나면 박수를 치면서 '와' 하고 소리를 치지 않음이 없었다. 술이 거나해 곤하면 집에 돌아갈 것을 잊고 혹은 몇 날 밤을 머물기도 했으며, 달빛이 어두우면 등촉을 밝혔나니, 홀연 지나친 데 빠지는 것을 잊을 정도였다. 이렇게 지낸 지 5, 6년에 자화와 치공이 잇달아 일찍 세상을 하직하였다. 그 후 10여 년 사이에 예경과 윤지와 원령이 차례로 세상을 떴다. 나는 이후 쓸쓸히 홀로 되어 문을 나서도 갈 곳이 없었으며, 지금은 또한 이미 늙고 쇠하였다. 병으로 신음하며 외로워하던 중 우연히 옛 상자를 뒤지다 옛 종이 가운데서 이 그림을 찾았는데 먼지가 가득 쌓였으며 겨우 파손을 면하였다.

기억하건대 옛날 자화의 집에서 원령이 나를 위하여 이 그림을 그렸는데, 치공이 손가락으로 가리키면서 무슨 나무를 그린 거냐고 물었다. 원령이 붓을 멈추고 웃으며 말하기를, "사람 괴롭게 하는구

려! 그림 속의 나무에 뭔 이름이 있겠소?"라고 하였다. 그러자 자화
는 웃으며 말했다. "'그림나무'라고 하면 되겠구려." 자리에 있던 사
람들이 배를 잡고 웃었다. 이튿날 내 집에 다시 모여 이 그림을 꺼
내어 돌려보며 완상하였다. 윤지는 예경에게 즉시 절구를 짓게 한
뒤 스스로 붓을 찾아 그 시를 고예古隸로 썼다. 이 일은 오래되어
이미 옛 꿈처럼 망연하여 기억하지 못하고 있었다. 이제 수십년 후
에 다시 이 종이를 펼치니 제군諸君의 얼굴 모습과 농담을 하며 대
범하게 교유하던 정취情趣가 삼삼히 눈에 보이는 듯한데, 산루山樓
와 지정池亭에서 보거나 듣던 처마 밑의 꽃과 가랑비 소리는 이미
흘러간 일이라 과거지사를 다시 물을 수 없게 되어, 슬퍼서 탄식하
며 마음을 가눌 길이 없다. 옛날에 계자훈薊子訓은 동적銅狄을 쓰다
듬으며, "마침 이걸 주조하는 것을 내가 봤는데, 이미 근 오백 년이
되었구나" 하고 탄식했거늘, 세상의 변천에 대한 서글픔은 신선도
스스로 면하지 못하는 법이니 하물며 우리 무리임에랴. 계자훈에게
는 다행히 한 노옹老翁이 있어 그와 함께 옛날 일을 이야기할 수 있
었지만 지금 나는 혼자서 이 그림을 쓰다듬고 있으니 더욱 슬퍼할
만하다.

을유년(1765) 중춘仲春.

(2) 을유년 봄에 난실옹蘭室翁(임매 – 인용자)이 하나의 작은 화축畵
軸을 나(이운영 – 인용자)에게 보내와 고하기를, "내가 이것을 옛 상
자 속에서 찾았는데, 그린 사람은 원령이요, 제화시題畵詩를 지은
사람은 예경이며, 작은 예서로 그 시를 쓴 사람은 그대의 백씨伯氏
담화澹華(이윤영 – 인용자)라네. 내가 소발小跋을 붙였으니 그대 또

한 몇 줄을 아래쪽에 쓰게나"라고 하셨다. 기억건대 옛날 우리 백씨는 난실옹을 위시한 여러 군자와 한묵翰墨의 모임을 열어 노닐었다. 나는 최연소의 나이로 매양 그분들을 좇아 노닌지라 풍류의 운사韻事를 목도하였다. 지금 이 화축을 보니 당시의 일이 꼭 어제 일만 같다. 여러 군자의 모습과 목소리를 황홀히 다시 접한 듯하건만 손가락을 꼽으며 헤아려 보니 이미 20년 전 일에 속한다. 여러 군자의 무덤에 심은 나무는 하마 두 아름이나 되고, 살아 있는 이는 단지 나와 난실옹뿐인데, 저마다 이미 수염과 머리가 허옇게 세고 고고적막枯槁寂寞하여 당시의 기상이 아니다. 나는 우리 백씨를 떠나보낸 이후 한묵翰墨의 일은 과거지사가 되어 버렸으며 책상자 중에 남아 있는 백씨의 글 또한 차마 다시 대할 수 없었다. 지금 그래서 나도 모르는 사이 백 번이나 이 그림을 쓰다듬나니, 다만 형을 잃은 애달픔과 지기를 잃은 슬픔이 커질 뿐이다. 애오라지 이를 글로 써서 보낸다.

계방桂坊[8]의 직려直廬에서 쓰다.

(1)에서 말한 '자화' 子華는 이하상李夏祥(1710~1744)의 자字다. 그는 임매의 종형從兄인 임서任遾(1708~1764)의 처남이며, 임매의 외종형이다.[9] 이인상과는 사종간四從間이다.[10] 김양행金亮行이 쓴 이하상 제문 중

8 세자익위사(世子翊衛司)를 말한다. 당시 이운영은 세자익위사 부수(副率)였다.
9 이하상의 고모가 임원행(任元行)에게 시집갔는데, 임원행의 아들이 바로 임매와 임과(任邁, 1713~1773)다. 한편 임원행의 딸은 이운영에게 시집갔다. 『완산이씨세보』 참조.
10 이하상은 원래 이경여의 현손이며 이현지(李顯之)의 아들인데, 이경여의 동생 이정여(李正興)의 증손인 이중지(李重之)의 양자로 들어갔다. 이하상의 장인은 홍우조(洪禹肇)인바, 홍

에, "세도世道와 가운家運이 극히 비색否塞한 시대를 만나, 세상에 있을 때 익히 겪은 건 모두 원분寃憤과 불평의 일"[11]이라는 말이 보이는바, 이로 미루어 보아 그가 어떤 인간인지 대강 짐작할 수 있다.

'예경'禮卿은 앞에서 밝힌 대로 김화행이다. 이인상은 김화행의 시에 차운한 이런 시를 남겼다.

> 만변萬變이 근심을 낳더니 한 해가 가거늘
> 한나절 무릎을 안은 채 임려林廬에서 탄식하네.
> 고요히 밝은 달 맞아 검을 두드리고
> 쓸쓸히 가을구름을 대해 옛 책을 낭독하네.
> 학문을 폐하니 도문道文의 합일合一 어찌 기하리?
> 마음이 게으르니 벗이 성긂 스스로 허許하네.
> 쇠락한 연꽃이 늙은 국화와 서로 벗하니
> 부유腐儒가 객탑客榻을 비워 둔 걸 비웃지 마소.
> 萬變生愁歲旣除, 終朝抱膝歎林廬.
> 静邀明月彈長鋏, 悄對秋雲諷古書.
> 學廢敢期文道合, 心慵自許友朋疎.
> 殘荷老菊留相伴, 莫笑腐儒客榻虛.[12]

'검을 두드린다'는 것은, 세상에 뜻을 펴지 못해 불평이 있음을 뜻한

11 金亮行,「祭李子子華」,『止菴集』권6.
12 「次金子元禮和行韻」,『뇌상관고』제1책.

다. 마지막 구절 "부유腐儒가 객탑客榻을 비워 둔 걸 비웃지 마소"에서, '부유'는 이인상 자신에 대한 겸사謙辭이고, '객탑을 비워 뒀다'는 말은 김화행더러 한번 왕림하라는 뜻이다. 이 시는 1741년 쓰였다. 이인상은 이 해 남산의 능호관으로 거처를 옮겼다. 그러므로 제2구의 '임려林廬'는 능호관을 가리키는 것으로 보인다.

'치공'穉恭은 김숙행金肅行(1713~1743)의 자字다. 그는 김상용金尙容의 후손으로, 모주茅洲 김시보金時保의 아들이다. 이인상의 벗인 김근행의 족형이며,[13] 임매와는 동서지간이다.[14] 김양행은 김숙행의 애사哀辭에서, 김숙행이 키가 크고 수려하며, 문사文辭가 아순雅馴하고 특히 간찰을 잘 써서 일시一時의 선배들이 큰 성취를 기대해 마지 않았건만 애석하게도 31세에 요절했다고 적고 있다.[15] 이인상은 다음과 같은 그의 만시挽詩를 쓴 바 있다.

그 옛날 자화씨子華氏와

그대의 청풍각淸風閣 방문했었지.

사귐은 깊고 두터웠고

보내온 시는 맑고 가팔라 사랑스러웠지.

종이는 일본산 명품을 썼고

13 김근행, 「族兄致恭氏挽」, 『庸齋集』 권2 참조. 시제(詩題) 중의 '致'자는 '穉'자의 착오다.
14 임매와 김숙행은 이조판서를 지낸 서종급(徐宗伋)의 사위다.
15 김양행, 「族兄稚恭氏哀辭」, 『止菴集』 권6. 제목 아래에 "壬戌"이라고 글을 쓴 시기를 밝혀 놓고 있는데, '임술'은 1742년에 해당한다. 하지만 이는 착오다. 김숙행이 죽은 것은 이듬해인 계해년(癸亥年)이다. 이 사실은 족보나 이인상이 쓴 만시(挽詩) 「金子穉恭挽」(『능호집』 권1)을 통해 확인된다.

새로 빚은 술에는 매화를 띄웠지.

문묵文墨의 유희 질탕하여서

짤단 법도에 얽매이지 않았네.

이런 일이 어찌 다시 있으리?

벗들이 하나둘 사라져 가니.

그대와 시냇가 집에서 곡哭을 할 적에

눈물 그때 이미 말라 버렸네.

나 홀로 남아 꽃을 볼 테니

어찌 차마 서곽西郭을 지나다니리.

대가大家의 성쇠 시운時運에 달렸고

착한 이는 대개 명命이 박하네.

문충공文忠公(김상용-인용자)의 옛집에 있는

대나무는 장차 뉘게 맡기나?

산골짝 비어 여울물 흐느끼고

매화나무는 말라 비에 이끼 떨어지네.

시문詩文과 더불어 죄다 흩어져

평생 한 일 적막하고나.

뜨락의 전나무 나눠 심었거늘

물 주고 북돋우나 뿌리 약해 슬퍼하네.

昔與子華氏, 訪君淸風閣.

論交頗深湛, 傳詩愛淸削.

名牋出日東, 新釀泛梅蕚.

爛漫文墨戱, 脫略規繩縛.

玆事那復有? 朋知轉蕭索.

與君哭泉舍, 涕淚亦旣涸.

留我獨看花, 那忍經西郭?

大家關時運, 善類多命薄.

文忠舊池舘, 竹樹將焉托?

澗虛風湍咽, 梅枯雨蘚落.

並與琳琅散, 寂寥平生作.

庭檜有分植, 灌培悲根弱.[16]

'청풍각'淸風閣은 인왕산 아래 청풍동淸風洞에 있던, 김숙행의 고조부인 문충공 김상용의 옛 집이다. 마지막 두 구는, 김숙행의 아들 이형履亨이 자식이 없어 양자를 들였기에 한 말이다.

이 시는 1743년 김숙행이 죽은 해에 창작되었다. 이 시를 통해 이인상, 이하상, 김숙행 세 사람이 잘 어울려 노닐었다는 점이 확인된다.

(1)에서 말한 '산루'山樓는 이인상의 집 능호관 부근의 남간南澗에 있던 누정을 말하고,[17] '지정'池亭은 서대문 밖에 있던 이윤영의 정자 녹운정을 말한다. 이들은 이곳에서 종종 문회文會를 가졌다.

'동적'銅狄은 진시황이 함양에 만들어 세웠던 동상이다. 후한後漢 때의 선인仙人인 '계자훈'薊子訓이 어떤 노인 한 사람과 이 동적을 쓰다듬으며 "내가 마침 이것을 주조하는 것을 보았는데, 벌써 500년이 다 되어 간다"[18]라고 말했다는 고사가 있다.

16 「金子稚恭挽」,『능호집』권1; 번역은 「김자 치공 만시」,『능호집(상)』, 151면 참조.
17 이인상이 세운 이 누정에 대해서는 본서, 〈간죽유흥도〉평석 참조.
18 "適見鑄此已近五百年矣."(樂史 撰,『太平寰宇記』권25)

(2)에서 말한 '난실'蘭室은 임매의 또다른 호다. '담화'澹華는 단릉산인丹陵山人 이윤영의 또다른 호다. 서지 부근 둥그재 기슭에 있던 그의 집 서재 이름이 '담화재'澹華齋인 데서 유래한다. '계방'桂坊은 세자익위사世子翊衛司를 이른다. 이윤영은 영조 40년인 1764년 9월에 세자익위사 부수副率에 제배除拜되었다.

(1)은 단호그룹의 풍류와 아취雅趣를 잘 보여주며, 벗들이 죽은 후 옛날을 그리워하며 비통해하는 임매의 인간적 면모를 잘 보여준다. 뿐만 아니라 이인상의 작화作畵 현장을 생생히 기록하고 있다는 점에서 이 발문은 대단히 소중하다. 즉, 술에 취하여 종이를 펴 놓고 붓대를 흔들며 어떻게 그림을 그릴지 구상에 잠긴 이인상의 모습, 그림을 그리는 이인상을 숨을 죽인 채 지켜보던 벗들의 모습, 그림이 완성되자 탄성을 지르며 좋아하던 동인同人들의 모습이 생생히 전달된다. 또한 이인상과 이하상이 당시 주고받은 농담의 한 장면을 글 속에 삽입으로써 이들의 아회가 얼마나 여유롭고 운치 있는 성사盛事였는지를 보여준다. 이처럼 임매의 이 발문은 훌륭한 하나의 문학 작품이다.

(1)과 (2) 두 글을 통해 우리는 이 그림에 대한 이해를 더욱 심화할 수 있다. 우선, 이 그림은 이하상의 집에서 가진 아회에서 그려진 것임을 알 수 있다.[19] 당시 참석자는 이하상, 이인상, 이윤영, 임매, 김화행, 김숙행 6인이 아니었을까 싶다. 김무택도 이 자리에 있었는지 아니면 다음 날 임매의 집에서 다시 가진 아회에만 참여했는지의 여부는 단언하기 어렵다.

19 종래 이 그림을 이윤영의 집이 있던 서지에서 그린 것으로 추정하거나(유홍준, 『화인열전 2』, 78면), (b)를 이인상의 글로 오인한 결과 임매의 집에서 그린 것으로 추정했는데(유승민, 「능호관 이인상 서예와 회화의 서화사적 위상」, 122면), 모두 착오라 할 것이다.

하지만 분명한 것은 그림에 쓰인 (a), (b), (c) 세 개의 글 중, (a)와 (b)는 그림이 그려진 다음 날 임매의 집에서 가진 아회에서 기입된 것이라는 사실이다. 임매는 김무택의 외형이다.[20]

② 이 그림의 제화를 통해, 그리고 1765년에 쓰인 두 발문을 통해, 단호 그룹의 초기 형성 과정을 살필 수 있다. 이인상, 이하상, 이윤영, 임매, 김화행, 김숙행, 김무택, 이 7인은 집안과 혼맥으로 얽혀 있다. 이인상과 이하상은 종인宗人이고, 이하상과 임매, 김무택과 임매는 내외종간이며, 이윤영과 임매는 사돈간이고, 임매와 김숙행은 동서간이며, 김화행과 김숙행은 종인宗人이다. 이인상의 형 이기상은 안동 김씨 창길昌吉의 딸과, 작은아버지 이최지는 안동 김씨 창발昌發의 딸과 각각 혼인했으므로 이인상에게 김화행·김숙행은 먼 인척뻘이 된다.

그런데 (1)의 다음 구절, 즉

> 나(임매 – 인용자)는 젊을 때 내형內兄 이자화李子華를 좇아 노닐었는데, 자화로 인하여 원령을 알게 되었다. 뒤에 또한 윤지와 교유하게 되었으며, 또한 예경禮卿·치공穉恭과 더불어 공부를 함께 하였다.

라는 구절이 주목된다. 이를 통해 이하상이 매개가 되어 임매와 이인상이 서로 알게 되었음이 확인된다. 이인상은 다시 임매를 통해 그와 인척 관계에 있던 여타의 사람들을 알게 되었을 수 있다. 이인상의 『뇌상관고』

20 김무택, 「過外兄任伯玄南麓幽居」, 『淵昭齋遺稿』 제1책 참조.

에 이윤영의 이름이 처음 보이는 것은 1738년에 쓴 「밤에 이윤지李胤之의 집에 모이다」(원제 '夜會李子胤之宅')라는 시에서다.[21] 이윤영의 문집에 실려 있는, 1738년에 창작된 「또 당운唐韻을 집다」(원제 '又拈唐韻')라는 시는 이인상의 이 시와 같은 운을 사용하고 있다. 그러니 두 시는 같은 때 같은 장소에서 창작된 것으로 보인다. 「또 당운을 집다」에는 이런 말이 보인다.

> 시 밖에 그윽한 정이 있어 송뢰松籟가 삽상하고
> 술에 취해 광태를 부리니 갈관葛冠이 나지막.
> 천지에 방랑하다 오배吾輩 돌아가나니
> 내일 함께 북계北溪를 찾으리.
> 詩外幽情松籟爽, 酒中狂態葛冠低.
> 乾坤放浪歸吾輩, 明日聯杉過北溪.[22]

'송뢰'松籟는 소나무에서 나는 바람 소리를 이른다. '갈관'葛冠은 '갈건'葛巾을 말할 터이다. 도연명이 자신이 쓰고 있던 갈건을 벗어 술을 거른 뒤 도로 썼다는 고사가 있다. '북계'北溪는 삼청동의 시내를 가리킨다. '북간'北澗이라고도 불렸다.

주목되는 것은 인용된 시구 중에 '오배'吾輩라는 단어가 보인다는 사실이다. 이 단어는 이인상을 비롯해 당시 아회에 참여했던 벗들을 지칭한다. 이 단어를 통해 이 무렵 이미 단호그룹의 '자의식'이 형성되고 있었

21 『뇌상관고』 제1책에 수록되어 있다.
22 「又拈唐韻」, 『단릉유고』 권1.

음이 확인된다. 이윤영은 당시 「남록南麓에서 밤에 모여 노두老杜의 운韻을 집어 함께 짓다」(南麓夜會, 拈老杜韻共賦)라는 시도 창작했는데,[23] 그 중에 이런 말이 보인다.

붓을 놀리니 환화幻化에 참예하고
『역』易을 말하니 현미玄微에 드네.
세상을 피해 우리 도를 보존커늘
노래하며 돌아가던 천년 전 일을 생각하네.
揮毫參幻化, 談『易』入玄微.
避世存吾道, 千年想詠歸.

'남록'南麓은 이윤영의 집이 있던 서대문 밖 서지 부근의 둥그재 기슭을 말한다. '노두'老杜는 노년의 두보를 이른다. '환화'幻化는 기묘한 조화 造化를 이르는데, 그림과 관련해 쓰는 말이다. "붓을 놀리니 환화幻化에 참예하고"라는 시구를 통해 당시 이인상이 그림을 그렸던 것을 알 수 있다. '노래하며 돌아가던 천년 전 일'이란 『논어』에 나오는, "기수沂水에서 목욕하고 무우舞雩에서 바람을 쐬고는 노래를 부르며 돌아오겠다"[24]고 한 증점曾點의 말을 이른다.

아회를 열어 술을 마시다가 홍취가 일면 시를 짓기도 하고, 그림을 그리기도 하고, 글씨를 쓰기도 하고, 학문을 논하기도 하고, 고담준론을 나누기도 한 것은 단호그룹의 다반사였다. 또한 이 그룹에 속한 이들은 처

23 『단릉유고』 권1의 「又拈唐韻」 바로 앞에 실려 있다.
24 "浴乎沂, 風乎舞雩, 詠而歸."(『論語』「先進」)

사＝은일자로서의 삶을 지향하며 자신이 추구하던 도를 굳게 지켰다. 위의 인용문은 단호그룹의 이런 면모를 여실히 보여준다.

이윤영의 문집 『단릉유고』는 "冷泉錄 戊午"에서 시작되는데, '냉천'은 냉천동冷泉洞을 가리키는바, 둥그재 기슭에 있던 이윤영의 집을 말한다. '무오'는 1738년을 가리킨다. 이윤영은 1738년 서지 부근인 냉천동의 이 집으로 이사를 온 듯하며, 이때부터 이인상과 교유하기 시작한 것으로 보인다. 「밤에 이자 윤지의 집에 모이다」, 「남록에서 밤에 모여 노두의 운을 집어 함께 짓다」, 「또 당운을 집다」는 바로 이 해 겨울에 지어졌다. 이렇게 볼 때 이인상과 이윤영 양인을 주축으로 하는 단호그룹은 1738년에 태동해 이후 그 외연을 점차 넓혀 간 것이라고 할 수 있다. 이윤영의 문집에는 1738년에 이윤영이 임매, 김화행, 이하상, 김숙행 등과 교유하며 지은 시가 실려 있다.[25]

물론 양인은 이전에 각각의 교유권이 있었다. 가령 이인상은 이윤영과 교유하기 훨씬 이전부터 김근행이라든가 홍자라든가 송문흠 등과 교유를 맺고 있었다.[26] 이인상과 이윤영이 친교를 맺음으로써 두 사람의 교유권이 합해져 초기 단호그룹의 윤곽이 잡히게 된다.

하지만 이인상과 친교를 맺고 있던 사람들 모두가 단호그룹에 합류한

25 「次任伯玄金元禮聯句韻」, 「秋齋同宿聯句」, 「次伯玄禮卿聯句韻」 등의 시가 그것이다.
26 김근행과의 교유는 「翌日登叉溪水閣」(『뇌상관고』 제1책)이라는 시에 부기된 "癸丑 (1733－인용자)夏, 侍家兄, 題詩水閣東磐石, 尋流琵琶洞, 鳳汀金氏兄弟(김근행·김신행－ 인용자)亦來"라는 글을 통해 적어도 1733년까지 소급됨을 알 수 있고, 홍자와의 교유는 1734년에 쓴 시인 「洪子養之買柳氏聽流堂居之, 改扁'河洛', 檻曰'聽淸', 門曰'葆光', 壁曰'晏華', 壇曰'貯陰'. 堂在叉溪東岡」(『뇌상관고』 제1책)을 통해 적어도 1734년까지 소급됨을 알 수 있다. 또 송문흠과의 교유는 「淑人靑松沈氏哀辭」(『뇌상관고』 제5책) 중의 "歲甲寅(1734－인용자), 麟祥始交宋伯子,叔子兄弟(송명흠·송문흠－인용자)"라는 말을 통해 1734년 시작되었음을 알 수 있다.

것은 아님에 유의해야 한다. 이봉환과 같은 서얼이나 김근행과 같은 인물은 단호그룹에 합류하지 않은(혹은 못한) 것으로 보인다. 단호그룹에 속한 인물은 대개 명가의 후손들이었다. 이인상은 비록 서얼 출신이었으나 명가의 후예였다. 또한 백강白江 이경여李敬興의 첩이었던 그의 고조모는 천첩賤妾이 아니라 귀첩貴妾이었다.[27] '귀첩'은 정실이 죽은 후 정실을 대신해서 집안일을 주관하는 첩을 이른다.[28] 따라서 집안에서의 대접이나 지위가 보통 첩과 좀 다르다. 귀첩이 죽으면 가장家長이 그녀를 위해 시마복緦麻服을 입게 되어 있다. 이경여의 증손인 이최지와 현손인 이인상이 높은 자부심과 청고淸高함를 지녔던 것, 그리고 당세에 이인상의 집안을 서얼 집안 중의 명문가로 꼽았던 것,[29] 그리고 이경여의 적손嫡孫들이 이인상을 푸대접하지 않은 것[30]은, 이런 집안 내력과 무관하지 않을 터이다. 이인상이 그 신분적 약점에도 불구하고, 당대의 명류名流가 대부분이던 단호그룹의 중심 인물이 될 수 있었던 데에는 이런 배경이 다소간 작용했다고 봐야 하지 않을까.

한편, 김근행은 안동 김씨로서 집안도 좋고 이인상과 절친했던 사이지만 단호그룹에 합류하지는 않았다. 이는 '호론'湖論이라는 그의 학문적 배경과 무관하지 않을 것이다. 이인상은 낙론을 지지했지만 그럼에도 호

27 "白江又有貴妾之子敏啓, 其孫最之, 能文通禮說, 有所撰『深衣註說』, 其從子麒祥淡然忘世, 世亦不知, 而弟麟祥元靈, 號凌壺, 能文章, 工篆隸丹靑, 爲人最亭有大名, 其子英章, 雖不及其父, 而亦自超高, 此一脈, 眞一名中名家也."(『이재난고』 권38 병오년[1786] 5월 6일, 한국학자료총서 3 『頤齋亂藁』 제7책, 236~237면)

28 송익필(宋翼弼), 「與浩原論叔獻待庶母禮」(『龜峰集』 권6)의 "若主家之妾, 則乃貴妾也"라는 말 참조.

29 본 평석 주27의 인용문 중 "眞一名中名家也"라는 말 참조. '일명'(一名)은 서얼을 말한다.

30 『뇌상관고』를 통해 이인상이 이휘지, 이준상, 이연상, 이보상, 이하상 등 이경여의 적계(嫡系) 후손들과 아주 친밀하게 지냈음을 알 수 있다.

론을 지지하는 인물들을 적대시하지는 않았으며, 맑고 고상한 인물이기만 하다면 그의 학문적 소신을 따지지 않고 교분을 맺었다.

말이 나온 김에 여기서 잠깐 덧붙인다면, 이인상은 1739년 김근행·안표安杓·홍기해洪箕海·심관沈觀·이연상 5인과 서호사西湖社를 결성하여, 매년 봄과 가을에 두 차례 만나 경전의 의문처를 강토講討하였다.[31] 서호사의 멤버들은 이인상과 이연상을 제외하고는 모두 호론을 지지하였다. 이는 북동강회에 참여했던 사람들이 모두 낙론계 학인들이었던 것과 대조적이다.[32]

서호사의 중심 인물은 김근행이었다. 흥미로운 점은 서호사가 결성된 1739년은 바야흐로 단호그룹이 형성되어 한창 아회를 가질 때였다. 서호사의 참여 인물, 특히 호론을 지지한 인물 중 단호그룹에 합류한 인물은 없는 것으로 보인다. 서호사는 다음의 사규社規에서 보듯, 그 분위기가 자못 근엄하고 도학적이었다.

- 봄과 가을, 각각 하루씩을 잡아 사인社人들은 고요하고 한적한 곳에 모인다.
- 모일 때 나이 순으로 돌아가며 한 사람을 정해 사社의 실무를 관장케 하고, 이를 사사司社라 부른다.
- 모이는 날짜는 미리 정해 편지를 보내 사인들에게 두루 알린다.
- 일이 있어 모임에 못 오는 사람은 편지를 써서 사사에게 알려야

31 「西湖社約序」,『凌壺集』 권3; 김근행, 「西湖社式」,『庸齋集』 권12 참조. 서호사(西湖社)에 대한 고찰로는 김수진, 「이인상·김근행의 호사강학(湖社講學)에 대한 연구」가 있다.
32 가끔 들렀다고 한 권진형이 예외적으로 호론계 학인이다. 북동 강회에 대해서는 본서, 〈북동강회도〉 평석 참조.

한다.

- 사인이 다 모이면 읍을 행하며, 나이 순으로 자리를 정한다. 시정時政에 대한 말이나 시시껄렁한 이야기는 하지 않는다. 농담을 일삼아 체모를 잃는 일을 하지 않는다. 강학이 끝나면 다시 읍을 한다.
- 올 때 술과 안주를 갖고 온다.
- 사람들은 공부하다 의문나는 것 몇 조목을 미리 써 가지고 와 질문한다.
- 사에서 강토한 것은 모두 책에 기록하여 여러 해석의 득실을 상고케 한다. 혹 뒤에 견해가 바뀐 것이 있으면 다음에 모일 때 원래의 조목 아래에다 첨록簽錄한다.
- 사에서 한 질문과 논의된 내용은 각인各人이 총괄해 적고, 집에 돌아가면 다시 정리해 사사에게 보낸다. 사사는 받는 대로 등서謄書한 다음 원본은 돌려준다.[33]

김근행의 문집인 『용재집』庸齋集에 실린 「서호사식」西湖社式의 대체적 내용이다. '사식'社式은 사규社規, 즉 모임의 규칙을 말한다. 이 사규는 김근행이 초草한 것으로 생각된다. 이 사규에서 학문적 엄격함과 열의는 느껴지나 아취 같은 것은 느껴지지 않는다. 서호사와 북동강회는, 강학 모임이라는 점에서는 서로 통하는 데가 있지만, 그 분위기는 사뭇 다르다. 후자에는 전자와 달리 문예 취향과 고기古器 취향이 자리하고 있다. 김근행을 비롯한 서호사의 멤버들이 단호그룹에 합류하지 않은 것은 이

33 김근행, 「西湖社式」, 『庸齋集』 권12. 본문에 제시된 것은 「서호사식」의 전역(全譯)이 아니며, 그 대강에 대한 소개이다.

런 분위기의 차이와도 관련이 있을지 모른다.

서호사는 수년간 지속되다 폐해졌다.[34] 하지만 그 후에도 이인상과 김근행의 우정은 지속되었다.[35]

③ 다시 이 그림에 붙인 임매의 발문으로 돌아가 보자. 임매는 이 글에서 이인상·이윤영·이하상·김화행·김숙행 등 5인의 군자와 노닌 것이 1738년께부터였으며, 그리 지낸 지 5, 6년에 이하상과 김숙행이 세상을 떴다고 했다. 그렇다면 이 그림은 빠르면 1738년경에, 늦어도 김숙행이 죽은 1743년 이전에는 그려진 것이라고 봐야 할 것이다. 이윤영의 문집을 보면 이 여섯 사람이 한창 어울려 지낸 것은 1738, 39년 무렵으로 보인다. 이 점에 유의할 때 〈수하한담도〉는 이 시기에 그려졌을 가능성이 높다고 판단된다.

이 그림은 중앙의 평파平坡 위에 두 고사高士가 마주 앉아 한담을 나누고 있고, 그 곁에 쌍상투를 튼 동자가 시립侍立해 있다. 그 좌우에는 커다란 바위가 우뚝 서 있고, 바위 사이로 장대한 노목 두 그루가 하늘을 덮고 있다. 동글동글하게 그린 동세動勢가 강한 바위 묘법은 앞서 지적했

34 「洪子祖東哀辭」(『뇌상관고』 제5책)의 "居數年, 社講廢"라는 말 참조. '조동'(祖東)은 홍기해의 자(字)다. 이인상은 서호사의 모임이 중단된 이유를, "社中人皆倦學廢講"(「沈子聖游哀辭」, 『뇌상관고』 제5책)이라 밝히고 있다.

35 김근행이 쓴 「壬戌秋七月望日, 聞元靈與逑夫自龍湖舟下, 抽淵集韻, 以紀欣企」(1742년작), 「送元靈之沙斤」(1747년작), 「過陰竹憶元靈」, 「稷衙燈夕, 李元靈適至, 抽東圃集韻」(1758년작)에서 이 점이 확인된다. 이인상이 김근행의 '독학'(篤學)을 인정했음은 녹문(鹿門) 임성주(任聖周)가 늑천(櫟泉) 송명흠(宋明欽)에게 보낸 편지 「與櫟泉宋兄」 중의 "金謹行乃春榜及第金善行之兄, 元靈以爲篤學罕比"(『鹿門集』 권2, 한국문집총간 제228책, 37면)라는 말을 통해 알 수 있다.

다시피 왕몽의 영향이다.[36]

거대한 바위와 장대하게 그려진 노목은 두 고사가 앉아 있는 공간이 세상으로부터 격리된 동천洞天이라는 느낌이 들게 한다. 현전하는 이인상의 그림에서 나무가 화폭 중앙에 이처럼 위용 있고 아름답게 그려진 것은 달리 없다. 수간樹幹이 퍽 굵은 비스듬하게 자란 왼쪽 나무는 아주 강고剛固해 보이고, 곧게 자란 오른쪽 나무는 아주 방정方正해 보여, 묘한 조화를 보여준다. 나뭇잎의 모양에서도 차이와 조화가 감지된다. 왼쪽 나무의 잎은 무수한 소점小點을 찍어 완성했으며, 오른쪽 나무의 잎은 상수리나무의 잎처럼 홀쭉하다. 나무가—수간이든 잎이든—이처럼 보는 이의 눈을 사로잡으니, 이하상이 이인상에게 이 나무 이름이 뭐냐고 물었을 터이다.

이처럼 이 그림은 바위와 나무를 그리는 데 큰 공력을 들였다. 그래서 생기약여生氣躍如하다.

이 그림은 묵법은 별로 쓰지 않고 주로 필법을 구사하였다. 서른 살 무렵 동지들과 아회를 즐기던 이인상의 흥취와 분방한 마음이 이 그림에 유로流露되어 있는 것으로 여겨진다.

36 본서, 〈호복간상도〉 평석 참조.

58. 수하관폭도 樹下觀瀑圖

그림 오른쪽 하단에 다음과 같은 관지가 보인다.

側水深樹, 看半空之布.
元霝作.

우리말로 옮기면 다음과 같다.

물 옆의 깊은 나무에서 반공半空에 걸린 폭포를 본다.
원령이 그리다.

이 그림은 1740년대 이인상이 남산의 능호관에 살 때 그린 것으로 보인다.[1] 이인상은 이 무렵 이윤영, 송문흠, 김무택, 윤면동, 임매 등 단호그룹의 인물들과 활발히 교유하고 있었다.

층애層崖에서 떨어지는 폭포를 혼자서 바라보고 있는 처사를 그린 이 그림은 이인상의 선면도인 〈송변청폭도〉와 함께 음미함직하다. 〈송변청

1 본서, 〈간죽유흥도〉 평석 참조.

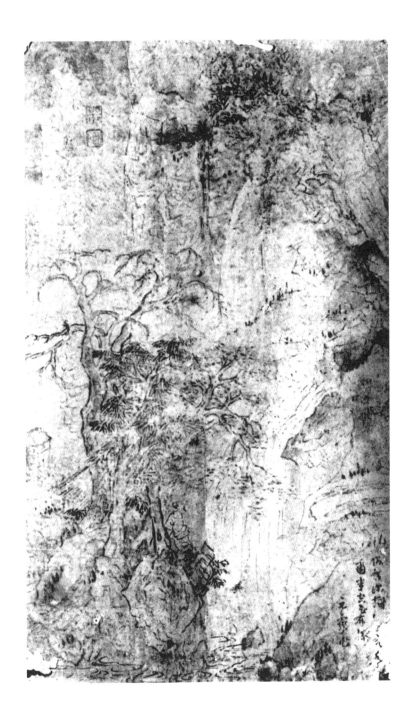

〈수하관폭도〉, 지본담채, 30×18.3cm, 간송미술관

폭도〉의 인물이 불화지심不和之心 속에 폭포 소리를 '듣고' 있다면, 이 그림의 인물은 몹시 탐미적인 태도로 폭포를 '보고' 있다는 차이가 있다. 〈송변청폭도〉는 1754년 가을에 그린 그림으로 추정된다. 〈수하관폭도〉가 이인상의 중기작이라면 〈송변청폭도〉는 후기작에 해당한다고 말할 수 있다.

〈송변청폭도〉는 〈수하관폭도〉보다 훨씬 간일簡逸하고 절제된 미학을 구현하고 있다. 나무도 소나무 한 그루만 달랑 그려 놓았을 뿐이다.

앞에서 지적했듯 폭포에 대한 인물의 태도에도 큰 차이가 있다. 〈수하관폭도〉의 인물은 아직 호기심과 탐미심이 가득한 것으로 보이는 반면, 〈송변청폭도〉의 인물은 내면에 분만憤懣을 간직한 채 망연茫然히 앉아 있는 것으로 보인다. 이런 차이는 중년의 이인상과 만년의 이인상의 심회心懷의 차이를 반영함과 동시에 이인상의 중기작과 후기작의 차이를 보여준다.

〈수하관폭도〉를 그릴 때 이인상은, 비록 가난하긴 했지만, 뜻과 마음을 함께하는 동지들이 주변에 포진해 있었다. 하지만 〈송변청폭도〉를 그릴 때는 사정이 달랐다. 이인상은 절친한 벗 오찬의 죽음을 겪었을 뿐 아니라, 여러 친한 벗들의 죽음을 지켜봐야 했다. 〈수하관폭도〉를 그릴 때 단호그룹은 그 최성기를 맞고 있었다면, 〈송변청폭도〉를 그릴 때는 이미 쇠락의 단계에 있었다. 두 그림에 다같이 한 인물이 그려져 있음에도 〈송변청폭도〉와 달리 〈수하관폭도〉의 인물에 쓸쓸함이나 처연함이 배어 있지 않은 것은 이 점과 무관하지 않을 터이다. 폭포를 탐미적으로 바라보는 〈수하관폭도〉 속 인물에는 고정苦情이 아니라 한정閑情이 깃들어 있는 것으로 여겨진다. 이 점은 이 그림과 동시에 그려진 것으로 보이는 〈간죽유흥도〉의 경우도 마찬가지다.[2]

제화에서 밝히고 있듯 이 그림 속 인물은 폭포 옆에 바짝 다가가 큰 나

무 아래에서 폭포를 바라보고 있다. 인물이 향하고 있는 시선 위로는 나뭇가지 하나가 폭포를 향해 드리워져 있어 정취를 더한다. 이 나뭇가지는 오른쪽에서 두 번째 나무의 것으로 보인다. 나무는 총 네 그루다. 모두 바위 위에 뿌리를 박고 있는데, 맨 왼쪽의 가장 키가 큰 나무는 고목枯木이거나 나목裸木일 것이다. 이 나무의, 아래로 꺾인 가지의 표현은 이인상이 애용한 해조묘蟹爪描다.

그림 좌측 상단에 두 과顆의 인장이 찍혀 있는데, 위의 것은 '이인상인 b'이고, 아랫 것은 자호인일 듯한데 판독이 어렵다.

2 본서, 〈간죽유흥도〉 평석 참석.

59. 정연추단도亭淵秋湍圖

① 그림 좌측 하단에 다음과 같은 화제와 관지가 보인다.

亭淵秋湍.
　　雨中, 寫于泉樓.
　　　元靈.

우리말로 옮기면 다음과 같다.

정연亭淵의 가을 여울.
　　우중에 천루泉樓에서 그리다.
　　　원령.

　'정연'亭淵은 '정자연'亭子淵이라고도 불리었는데, 영월군 동강의 어라연을 가리킨다. '어라연'은 삼선암三仙巖이나 정자암亭子巖이라고도 불리었다. 강의 상부, 중부, 하부에 3개의 소沼가 형성되어 있고, 각 소의 중앙에 바위가 솟아 있으며, 강 옆에 촘촘히 기암괴석들이 있다. 『능호집』 권3의 「부정기」栯亭記에도 이 지명이 보인다. 소沼의 바위 위에 정자가 있어서 '정연'이라는 명칭이 생겼다.

〈정연추단도〉, 1745, 재질·크기·소장처 미상

이인상은 1744년 봄 충청도의 7군을 유람하였다. '7군'은 아산, 청주, 청풍, 제천, 단양, 영춘, 영월을 가리킨다. 『뇌상관고』 제1책에는 '칠군유집'七郡游集이라는 제목 아래 일련의 시들이 수습되어 있다. 이인상은 처음에 이준상李駿祥과 함께 여행을 시작했으나[1] 중간에 홍자洪梓와 만나 셋이서 함께 화양동에 들렀던 듯하다.[2] 그러고는 두 사람과 작별한 후[3] 청풍 능강동의 신사보申思輔를 방문했으며,[4] 단양의 구담으로 가 송문흠과 배를 띄우고 노닐었다. 당시 단양 군수로 있던 노론의 선배인 이규진李奎鎭이 이들과 함께하였다.[5] 이인상은 이 여행 중 당시 능강동에 은거하고 있던 옥소玉所 권섭權燮과 처음 인사를 나누었다.[6]

당시 이인상의 10촌형인 석산石山 이보상李普祥(1698~1775)이 영춘 현감으로 있었다.[7] '칠군유집'에는 이보상에 대한 언급이 보이지 않지만, 그 바로 뒤에 편차編次되어 있는 '계산록'桂山錄에는 이보상에게 준 시가 몇 편 보인다.[8] 이 시들은 모두 1745년에 지은 것이다. 그중 「뒤에 석산石

1 '칠군유집'의 맨 첫 작품으로 실려 있는 「渡銅雀津, 同元房氏賦」(『뇌상관고』 제1책)에서 그 점을 알 수 있다. '원방'(元房)은 이준상의 자(字)다.
2 홍자의 향저(鄕邸)는 청주에 있었다. '칠군유집'에는 이인상이 홍자의 시에 차운한 작품 「嚴棲齋, 次洪養之韻」이 실려 있다.
3 '칠군유집'의 「感賦二律, 因及別懷, 贈元房氏, 洪養之」를 통해 그 사실을 알 수 있다.
4 '칠군유집'의 「凌江洞, 共子翊賦」를 통해 그 사실을 알 수 있다. '자익'(子翊)은 신사보의 자(字)다. 한편 「舟下酒浦, 里人競來勸酒, 與子翊賦」(『뇌상관고』 제1책)라는 시를 통해 이인상이 신사보와 함께 배를 타고 주포(酒浦)로 내려왔음을 알 수 있다.
5 '칠군유집'의 「龜潭舟中, 與宋子共賦, 謝李丹陽奎鎭」 참조.
6 '칠군유집'의 「謹次玉所權丈寄贈韻」 참조.
7 이보상은 경종의 장인인 함원부원군(咸原府院君) 어유구(魚有龜)의 사위다. 자(字)는 경순(景淳)이며, '석산'이라는 호 외에 수은당(修隱堂)이라는 호가 있다. 음보로 관직에 나가 정산 현감, 영춘 현감, 한성부 서윤, 괴산 군수, 첨지중추부사, 동중추부사 등을 지냈다. 그 처가 경종의 계비(繼妃)인 선의왕후(宣懿王后)와 동기간인지라 왕실로부터 융숭한 대접을 받았다.
8 「拜石山丈, 賞春南崗」, 「追次石山丈韻, 記永春·寧越游事」, 「石山丈有詩索酒, 久未能奉酬, 且孤石壇賞楓之約. 已而公移職金吾, 謹呈一律」(『뇌상관고』 제1책) 등이 그것이다.

山 어르신의 시에 차운하여 영춘永春과 영월寧越에서 노닌 일을 기록하다」(원제 '追次石山丈韻, 記永春·寧越游事')라는 시가 주목된다. 이 시는 4수 연작으로, 북벽北壁, 정자연亭子淵, 남굴南窟, 정연亭淵을 차례로 읊었다. '정자연'은 곧 '정연'이니,[9] 정연을 두 번 읊은 셈이다. 다음은 그중 북벽과 정연을 읊은 시이다.

백화정百花亭 아래 큰 강이 돌아 흐르고
하늘에 솟은 가파른 절벽 운무에 가렸네.
영춘 태수 풍류가 넉넉해
좋은 술 마련해 가벼운 배에 객客 싣고 왔네.
百花亭下大江回, 穹壁參天削不開.
春州太守風流足, 美酒輕船載客來.

어풍대御風臺 아스라한데 읊조리며 돌아보니
꿈에 선산仙山을 배회하듯 벽옥碧玉이 열리네.
절벽 가득했던 공公들의 시詩 상기도 기억거늘
산인山人이 배 타고 온 일 잊지 마시길.
御風臺迥朗吟回, 夢繞僊岑碧玉開.
尚記諸公詩滿壁, 莫忘山客拏舟來.[10]

9 각 수의 끝에 "記北壁" "記亭子淵" "記南窟" "又記亭淵"이라 기재해 놓았는데, '우기정연'(又記亭淵)이라 하여 '又'자를 쓴 것으로 보아 '정자연'과 '정연'이 같은 지명임을 알 수 있다.
10 「追次石山丈韻, 記永春寧越游事」, 『능호집』 권1; 번역은 『능호집(상)』, 222~223면 참조.

앞의 작품은 '북벽'을, 뒤의 작품은 '정연'을 읊었다. '북벽'은 단양에서 남한강을 따라 북동쪽으로 30여 킬로미터 지점에 있는 강가의 석벽石壁으로, 병풍처럼 늘어서 있어 장관을 이룬다.

'어풍대'御風臺는 영월의 동남쪽인 경상북도 봉화에 있는 청량산 12대臺의 하나다. 절벽 중간에 길이 있어 안팎의 청량산을 연결한다. 예로부터 선비들이 많이 찾아 풍월을 읊조린 곳으로 유명하다. '벽옥'碧玉은 푸른 옥 같은 산을 말한다.

인용한 작품을 통해 이인상이 영춘과 영월에 있던 북벽과 정연을 영춘 현감 이보상과 함께 유람했던 것을 알 수 있다. 정연을 읊은 시에 보이는 '산인'山人이라는 말은 이인상 자신을 가리킨다. 이인상은 평소 '천보산인'天寶山人이라 자호하였다.

이보상이 영춘 현감에 보임된 것은 1741년 2월 18일이다.[11] 『승정원일기』 영조 21년(1745) 4월 21일 기사의 "前縣監普祥"이라는 말로 미루어 볼 때 그는 1745년 봄까지 영춘 현감으로 재직했던 것으로 보인다. 이보상은 1745년 7월 24일 사재감司宰監 주부主簿에 보임되며, 동년 9월 26일 금부도사 김술로金述魯와 상환相換되고, 동년 12월 26일 한성판관에 보임된다.[12] 그는 영조의 지우知遇를 입어 벼슬이 떨어진 적이 없었다.

지금까지의 논의를 정리하면 이인상이 정연에 노닌 것은 1744년 이보상이 영춘 현감으로 있을 때이고, 「뒤에 석산 어르신의 시에 차운하여 영춘과 영월에서 노닌 일을 기록하다」라는 시를 쓴 것은 그 이듬해인

11 『승정원일기』 영조 17년 2월 18일 기사 참조.
12 이상의 사실은 『승정원일기』 영조 21년 4월 21일, 7월 24일, 9월 26일, 10월 8일, 12월 26일 기사 참조.

1745년의 일이다.

이 그림은 정연 유람 이듬해인 1745년에 그려진 것으로 추정된다. 이인상은 1743년 8월 9일 통례원 인의引儀에, 1745년 7월 24일 내자시內資寺 주부에 각각 보임되었다.[13]

이 그림 관지 중의 '천루'泉樓는 사역원司譯院의 열천루洌泉樓를 가리키는 것으로 보인다. 열천루를 '천루'로 약칭한 예는 이재頤齋 황윤석黃胤錫이 쓴 편지 중의 "泉樓、樂院之約"[14]이라는 구절에서 확인된다. 통례원, 내자시, 사역원은 모두 경복궁의 광화문 부근에 있었다. 이인상은 통례원 인의나 내자시 주부로 있을 때 잠시 이 누각에 올랐던 게 아닌가 한다.

이 그림은 이보상에게 준 그림은 아니라고 생각된다. 만일 이보상에게 준 그림이라면 관지에 '원령'이라는 자가 아니라 '인상'이라는 이름을 썼을 터이다. 이보상은 이인상보다 열두살이나 많아 이인상에게 존장尊丈뻘의 인물이었기 때문이다.

종래, 이 그림의 관지를 "當十五年, 己未凌壺"라고 잘못 판독하여 창작 연도를 1739년으로 본 견해가 있으나,[15] 착오라 할 것이다. 이인상은 그림의 관지에 '능호초창'凌壺草牕이라는 말을 사용한 적은 있어도[16] '능호' 혹은 '능호관'을 관지 중에 호號로 기입한 적은 없다.[17] 그러므로 관지

13 『승정원일기』 영조 19년 8월 9일, 영조 21년 7월 24일 기사 참조.

14 황윤석, 「上嘐嘐齋金公書」, 『頤齋遺藁』 권6, 『한국문집총간』 제246책, 129면. 황윤석이 쓴 「與金士謙書」 중의 "惟幸近識金平昌用謙丈, 相往相來, 又與游於譯院之洌泉樓上"(『頤齋遺藁』 권8, 『한국문집총간』 제246책, 176면)이라는 구절을 통해 '천루'가 곧 '열천루'임이 확인된다. 이 편지들은 모두 1769년에 작성된 것이다.

15 홍석란, 「능호관 이인상의 회화연구」, 24면.

16 본서, 〈해선원섭도〉 평석 참조. '凌壺草牕'이라는 문구 중의 '凌壺'는 엄밀히 말해 호로 사용된 것이 아니라 집을 가리키는 말로 사용되었다.

17 그림만이 아니라 서예 작품의 경우도 그러하다. 이인상은 생전에 '능호'나 '능호관'을 자신

에 이 호가 적힌 그림은 이인상의 진작眞作이 아니다.[18]

② 이 그림은 구성력이든 필력이든 원숙미가 돋보인다. 의장意匠과 기량이 한껏 성숙한 단계의 그림이라 할 것이다.

오른쪽의 동글동글한 바위의 묘법은 〈모루회심도〉와 〈수하한담도〉에서도 발견되며, 〈호복간상도〉에서도 일부 보인다.[19]

이미 지적했지만 동세動勢가 두드러진 이런 유의 바위 묘법은 왕몽의 영향을 받은 것이라 할 수 있다. 담묵을 많이 사용해 바위의 우모준을 그리고 음영을 표현했으며, 농묵의 점을 곳곳에 찍어 단조로움을 피했다.

멀리 보이는 첩첩의 산들은 담묵으로 보일 듯 말 듯 윤곽만 그렸다. 문장 작법으로 본다면 원경의 이 산들은 '음'陰 혹은 '허'虛에 해당하고, 그림 오른쪽의 바위들은 '양'陽 혹은 '실'實에 해당할 터이다. 이처럼 이 그림은 음양, 허실, 강유剛柔의 호응과 조화가 빼어나다. 이인상은 시문 창작에 있어서도 일가를 이루기 위해 대단히 고심한 작가였다. 그러니 문기文氣 높은 문인화를 그린 그에게서 작화법作畵法과 문장작법이 연관됨은 그리 이상한 일이 아니다.

먼 산들의 윤곽선만 상악霜鍔으로 그리는 이런 기법은 〈두보시의도〉와 〈회도인시의도〉에서도 발견된다.[20]

의 호로 거의 사용하지 않았다. 이인상이 '능호관'이라는 호로 널리 불리게 된 것은 그의 문집이 '능호집'이라는 이름으로 간행되고 나서부터다. '능호집'이라는 문집 이름은 이인상이 정한 것이 아니라 그의 사후 윤면동·김무택 등 그의 벗들이 정한 것이다. 이인상 스스로는 평생 '천보산인'(天寶山人)이나 '보산인'(寶山人)이라는 호를 애용하였다.

18 흔히 이인상의 작품으로 칭해지는 〈송하수업도〉는 그 필치나 화격(畵格)으로만 봐도 이인상의 작품이 아님이 분명한데, 화면에 '능호'(凌壺) 두 글자가 기입되어 있기까지 하다.

19 본서, 〈모루회심도〉, 〈수하한담도〉, 〈호복간상도〉 평석 참조.

이인상은 1744년에 단양 산수를 한 차례 유람한 적이 있지만, 구담 근처에 다백운루까지 건립하며 단양 산수에 심취한 것은 1751년 이후의 일이다. 〈두보시의도〉와 〈회도인시의도〉는 이인상의 이런 산수 체험의 회화적 외화外化다. 주목되는 것은 이인상의 일련의 단양 산수화가 바로 이 〈정연추단도〉에서 비롯되는 것으로 여겨진다는 사실이다. 그림의 의경意境에서든 기법에서든 모두 그러하다.

〈정연추단도〉는 정확히 말한다면 단양 산수가 아니라 영월의 산수를 그린 것이다. 그렇기는 해도 당시 청풍·제천·단양·영춘·영월 등의 남한강 상류 일대는 '상유'上游라 불리면서 지리상 한 묶음으로 인식되는 경향이 있었다. 무엇보다 중요한 것은, 단양 산수의 도상적圖上的 구현이라고 할 〈두보시의도〉와 〈회도인시의도〉의 의장意匠이라든가 구도가 〈정연추단도〉와 일정하게 연결된다는 점일 터이다.

본국산수에 해당하는 이 그림이 이인상 회화의 전개에서 좀더 주목되어야 할 이유가 여기에 있다.

③ 정선의 그림 중에 〈정자연도〉亭子淵圖가 있는데,[21] 이 '정자연'은 이인상이 그린 '정자연'과 다른 곳이다. 정선이 그린 정자연은 한탄강의 남한쪽 최북단에 있으며 금강산으로 접어드는 길목에 있다. 강의 절벽 위에 정자가 있어 '정자연'이라고 불렸다.

비록 장소는 서로 다르지만 두 그림은 본국산수라는 점에서는 같다.

20 본서, 〈두보시의도〉와 〈회도인시의도〉 평석 참조. 한 작품을 더 추가한다면 〈여재산음도상도〉를 포함시킬 수 있을 것이다. 본서, 〈여재산음도상도〉 평석 참조.
21 《해악전신첩》(海嶽傳神帖)에 실려 있으며, 《관동명승첩》(關東名勝帖)에 또다른 작품이 실려 있다.

정선, 〈정자연도〉, 1738, 지본담채, 32.2×57.7cm, 간송미술관

그렇기는 하나 이인상의 그림은 정선의 그림에 비해 사의성寫意性이 한
층 높다고 생각된다.

60. 서지하화도西池荷花圖

① 그림 오른쪽 하단에 다음과 같은 글이 보인다.

 (a) 厥土黑壤,

 黎水攸漸.

 李子耕之,

 厥華菡萏.

 出乎淤泥,

 皭而不染.

 超然濁世,

 子有深感.

 (b) 取西池李子所起草, 寫白蓮, 用墨太淡, 不分花水,

 逐染墨行暈, 起錄宋子士行「芙蓉硯池銘」, 示主人一笑.

 乙丑秋日, 寶山人麟祥.

우리말로 옮기면 다음과 같다.

 (a) 그 흙이 시커메

〈서지하화도〉, 지본담채, 26×51.5cm, 간송미술관

검은 물로 변하네.
이자李子가 밭을 가니
그 꽃은 하화荷花로다.
진흙 뺄에서 나왔으나
하얗게 피어 더러움에 물들지 않네.
혼탁한 세상 속에 초연하니
그대는 깊은 감회가 있을 테지.

(b) 서지西池의 이자李子가 기초起草한 것을 가져다가 백
련白蓮을 그렸는데, 먹을 쓴 것이 지나치게 담박하며 꽃과
물이 분간되지 않았다. 마침내 색으로 선염渲染을 한 뒤 송
자宋子 사행士行의 「부용연지명」芙蓉硯池銘을 적어 주인에
게 보이며 한번 웃는다.

　　　　을축년(1745) 가을날, 보산인寶山人 인상.

(a)는 송문흠의 글이다. 원래의 제목은 「부용연명」芙蓉硯銘'인데 여기
서는 「부용연지명」芙蓉硯池銘이라고 했다. 의미상의 차이는 없다. 송문흠
의 문집에는 이 명 앞에 다음과 같은 서序가 보인다.

이윤지는 그림 그리는 일에 유희遊戲했는데, 하화荷花 그리기를 좋
아하였다. 내가 그의 뜻을 알아 그의 벼루 이름을 '부용지'芙蓉池라

1 송문흠, 「芙蓉硯銘」, 『閒靜堂集』 권7.

하고는 그를 위해 명銘을 쓴다.[2]

이에서 보듯 송문흠은 이윤영이 하화荷花, 즉 연꽃을 그리기를 워낙 좋아하므로 그의 벼루 이름을 '부용지'芙蓉池라 하고는 거기에 명銘을 지어 주었다. '부용'은 연꽃의 다른 이름이니, '부용지'는 연꽃이 있는 못이라는 뜻이다. 벼루는 종종 '지'池에 비유된다. 이윤영이 이 벼루에 먹을 갈아 연꽃을 그리곤 하니 아취 있게 이런 이름을 붙인 것이다.

그러니 (a)에서 '시커먼 흙'은 벼루의 검은 빛을 비유한 말이다. '검은 물로 변한다'는 것은 물이 검게 변한다는 뜻이다. 벼루에 먹을 갈면 물이 점차 검게 변하니 이런 말을 했다. '이자'는 이윤영을 가리킨다. '밭을 간다'는 것은 벼루에 먹을 가는 것을 이른다. '연경'硯耕이라는 말에서 알 수 있듯, 벼루는 종종 '밭'에 비유된다. '이자李子가 밭을 갈아 연꽃을 피게 했다'는 것은 벼루에 먹을 갈아 연꽃 그림을 그렸다는 뜻이다. 송문흠은 이윤영이 연꽃을 그리는 것을 진흙 뻘에서 고결한 연꽃이 피어나는 과정에 비의比擬하고 있다. 그리고 맨 끝에 "그대는 깊은 감회가 있을 테지"[3]라고 말함으로써 혼탁한 세상에서 더러움에 물들지 않고 초연하게 살아가는 이윤영을 은근히 연꽃과 동일시하고 있다. 이인상이 송문흠의 이 글을 이 그림의 제사로 삼은 것은 그 내용에 공감했기 때문일 터이다.

(b)에서 '서지西池의 이자李子'는 이윤영을 말한다. 이윤영은 1738년

2 "李胤之游戲毫素, 好作荷花. 余識其意, 名其硯曰芙蓉池, 而爲之銘."(「芙蓉硯銘」, 『閑靜堂集』 권7)
3 제화에는 "子有深感"이라 되어 있으나, 송문흠의 문집에는 "將子有感"이라 되어 있다. 의미상 별 차이는 없다.

〈서지하화도〉 연꽃

부터 서지 부근인 둥그재 기슭에 살았
는데,[4] 서지 가의 정자를 녹운정綠雲亭,[5]
집의 서재를 담화재澹華齋[6]라고 명명하
였다. 담화재는 1741년에 조성되었다.
'주인'은 이윤영을 가리킨다. '주인'이
라는 단어를 쓴 것으로 보아 서지에 있
는 이윤영의 거소居所에서 이 그림을
그렸음을 알 수 있다.[7] '보산인'寶山人은
천보산인을 이른다.[8]

(b)를 통해 이 그림이 1745년 가을에 그려졌음을 알 수 있다. 또한 이
그림은 이윤영이 초草를 잡고 이인상이 완성한 것임을 알 수 있다. 그러
니 엄격히 말한다면 이윤영·이인상의 합작품이라 할 것이다.[9]

한편, 원문 (b)의 "行暈"은 '선염'渲染, 즉 바림을 한 것을 의미한다고
생각된다. '바림'은 색을 칠할 때 한쪽은 진하게 하고 다른 쪽으로 갈수

4 '서지'에 대해서는 본서,〈북동강회도〉평석 참조.
5 이윤영의 문집인『단릉유고』에서 녹운정은 일명 '지각'(池閣) 혹은 '지정'(池亭)으로 일컬어
지고 있다.「池閣次李元靈韻」,『단릉유고』권1;「元靈夜訪池亭, 共賦吳明卿韻」,『단릉유고』
권7 참조. 앞의 시는 1739년에, 뒤의 시는 1749년에 쓰였다.
6 담화재는 벼랑을 뚫어 건립되어 일명 '백석산방'(白石山房)이라고도 불렀다.『뇌상관고』제
5책에 실린「書澹華齋扁後, 爲胤之」의 "鑿崖開室"이라는 말과『뇌상관고』제1책의「與諸子·約
泛月, 不諧, 集李子胤之白石山房分韻」이라는 시 참조.
7 『뇌상관고』에 실린, 1745년 서지에서 읊은 시는「西池李子園亭拈韻, 得 '用拙存吾道', 只
賦 '用'字, 有事罷還」이 유일하다.〈서지하화도〉는 이 시를 지은 자리에서 그려진 것일 가능성
이 없지 않다.
8 이에 대해서는 본서 부록 1의〈이인상 초상〉평석 참조.
9 이순미 씨는, 이 그림이 "이인상의 작품으로 알려져 왔으나 제발과 송문흠의 글을 통해 이
윤영이 제작했음을 알 수 있다"(이순미,「단릉 이윤영의 회화세계」,『미술사학연구』242·243,
2004의 주44)라고 했으나, 착오라 할 것이다.

록 차츰 엷게 하는 기법을 이른다. 그림을 자세히 보면 연꽃의 꽃잎에 연분홍색이 살짝 칠해져 있다. 꽃잎에 색을 넣는 법은 일반적으로 꽃받침에 가까운 쪽을 진하게 칠하고 꽃받침에서 먼 쪽을 옅게 칠한다. 이 그림에서는 이와 반대로 되어 있다. 이른바 '도훈'倒暈이다. 백련은 실제 꽃잎 끝 부분만이 약간 분홍빛을 띤다.

이인상은 서지에서 벗들과 자주 노닐며 연꽃을 관찰할 기회가 많았기에 이렇게 그릴 수 있었을 터이다.

② 단호그룹이 1738년에 성립되었음은 앞서 지적한 바 있다.[10] 1739년 7월 보름 이 그룹의 인물들인 이인상, 임매, 임과는 서로 약속해 이윤영의 집에서 만나 서지의 연꽃을 감상하였다. 서지에는 연꽃이 한창 만개하였다. 이들은 이 아회에서 '벽통음'碧筒飲(연잎과 그 줄기를 이용해 술을 마시는 일)을 했으며, 흥취가 오르자 시를 짓고 그림을 그렸다. 이윤영은 이 성사盛事를 「서지에서 연꽃을 완상하다」(원제 '西池賞荷記')라는 기문記文으로 남겼다. 중요한 글이기에 번다함을 무릅쓰고 전문을 제시한다.

> 한양의 서성西城 밖에 사방 오륙십 무畝 되는 연못이 있다. 연못을 둘러싼 나무는 모두 수양버들이고 간간이 복사나무와 살구나무가 심겨 있는데, 서쪽 언덕은 몹시 무성하고 동쪽 언덕은 그저 버드나무 몇 그루가 큰길에 임해 있어 달빛을 들이기에 좋다. 인가人家는 대부분 꽃과 버들 속에 있는데 주렴과 난간이 수면에 거꾸로 비쳐 일

10 본서, 〈수하한담도〉 평석 참조.

렁이는 것이 마치 거울 속에 형상이 비쳐 보이는 듯하다. 물 가운데에는 작은 언덕이 있고 그곳에 소나무와 버드나무가 심겨 있는데, 무성한지라 은은히 어리비쳐 정취가 있다. 연못 물이 맑고 물에는 죄다 연꽃이라서 매번 꽃이 필 때 도성 안 사람들이 많이 와서 노닌다.

기미년(1739), 이윤지李胤之와 건지健之[11]가 연못 남쪽 거리에 거주했는데, 벗 이원령李元靈 및 임백현任伯玄·임중관任仲寬[12]과 밤을 타 연못가에서 놀기로 약조했거늘, 때는 칠월 보름이었다. 원령이 먼저 이르러 종이를 펴고 〈청서도〉清暑圖를 그렸다. 그림이 반쯤 그려졌을 때 백현이 와서 그림 위에 절구를 썼고, 윤지는 병에 꽂힌 연꽃을 읊었다. 시가 완성되었을 때는 술이 이미 몇 잔 돌았다. 중관도 도착하여 소매에서 비단 몇 폭을 꺼내 그림의 도구로 내놓았으며, 백현 및 원령과 함께 저마다 윤지의 시에 차운하였다. 마침내 서로 마음껏 이야기하며 밤을 보냈다.

이윽고 달이 떠서 별이 드문드문해지고 인적이 조금 흩어졌다. 다섯 사람은 느릿느릿 걸어 동네를 나서서 함께 연못가에 이르렀다. 모래언덕이 눈처럼 하얗고 나무 그림자가 살랑거리는데, 연꽃 만여 줄기가 달빛을 받아 정채를 발하며 이슬이 반짝반짝 구슬처럼 맺혀 있어 영롱하고 향기로웠다. 백현 형제는 계속 기이하다고 외쳐 댔다. 원령이 말했다. "서산西山[13]이 연못을 감싸고 있어 맑고 아리따운데, 삼각산 인수봉이 어리비쳐 더욱 기이하군요. 군데군데

11 이윤영의 아우 이운영을 말한다. '건지'(健之)는 그의 자다.
12 '백현'(伯玄)은 임매(任邁)의 자다. '중관'(仲寬)은 임과(任邁)의 자다. 임과는 본래 임매의 동생이나 출계(出系)하여 숙부 숭원(崇元)의 양자가 되었다.
13 안산(鞍山), 즉 무악산을 말한다.

있는 정자와 꽃나무들은 마치 강남江南의 화의畵意[14]가 있는 듯해 이곳으로 이사하고 싶은 마음이 생기는구려." 윤지가 말했다. "물 가운데의 언덕에 작은 정자를 두어 배를 타고 오가며, 버들 사이에 아름다운 화훼를 쭉 심어서 서호西湖[15]에서 한 것처럼 한다면 경치 와 땅이 서로 어울려 매우 아름답겠소이다." 백현이 탄식하며 말했 다. "비록 경치가 빼어난 곳이 있어도 대부분 꽃과 안개와 덤불과 잡초에 묻혀 있거늘 우리나라 사람들은 대개 운치가 없소이다." 마 침내 연못을 빙 둘러 거닐었다.

한밤중이 되자 돌다리에 앉아서 각각 술을 한 잔씩 마셨다. 중관 이 손으로 큰 연잎을 받들어서 이슬을 가리며 돌아와 당堂 앞의 바 위틈 샘물을 가져다 그 속에 부었다. 원령이 누차 굽어보다가 윤지 를 돌아보고 웃었다. 윤지가 막 피려는 연꽃을 손으로 꺾어 연잎 속 의 물에 띄우고는 백현을 불러 꽃 속에 유리잔을 넣게 했다. 원령이 유리잔 속의 초에 불을 켰다. 불빛이 잔에 비치고 잔이 꽃에 비치며 꽃과 물의 빛이 또 잎에 비쳐, 바깥은 푸르고 안은 희어 빛나고 환 하니, 옛 현인의, "바깥으로 환히 드러나는 것이 마치 은잔에 맑은 물을 담으면 자연히 은잔 바닥의 꽃무늬가 비쳐 보여 애초에 물이 없었던 것 같다"[16]라는 말이 참으로 딱 맞는 비유였다. 이때 달빛이

14 '강남'은 중국 양자강 이남의 소주(蘇州), 항주(杭州) 등을 이른다. '강남의 화의(畵意)'는 중국의 강남을 그림으로 그린 것을 말한다. 가령 본서에 실려 있는 〈강남춘의도〉 같은 그림이 그에 해당한다.
15 송나라 임포(林逋)는 항주에 있는 서호(西湖) 안의 작은 섬 고산(孤山)에 은거하면서 매화를 심고 학을 기르며 살았던 것으로 유명하다.
16 송(宋)의 진순(陳淳)이 『북계자의』(北溪字義) 권상(卷上)의 「명」(命)에서, "맑은 기운을 얻은 자는 의리에 막힘이 없기에 곧 바깥으로 환히 드러나게 된다. 이는 마치 은잔에 맑은 물을

서쪽 창으로 드니 달빛과 불빛이 서로 반사되어 대낮처럼 환했다. 백현이 다시 위魏나라 사람 정공鄭公 곡穀의 벽통음碧筒飮[17]을 본떠 연잎에 술을 담고 그 줄기에 구멍을 뚫어 빨아 마셨다. 내키는 대로 조금씩 빨아 마시자 향긋한 맛이 입안에 가득했으니 술 마시는 사람의 좋은 방법이었다. 마침내 서로 바라보며 즐거워했다. 운자韻字를 골라 시를 짓는데 백현과 원령이 먼저 두 편을 지었고, 새벽닭이 울고서야 윤지와 건지가 이어서 한 편씩 완성하였으며, 중관은 취해서 그 곁에서 잠이 들었으니, 또한 느긋하여 기뻐할 만하였다.

해가 높이 뜨자 다들 일어나 술을 한 순배 마셨다. 원령은 큰 화폭에 구룡연九龍淵을 그린 뒤에 중관의 종이를 꺼내 삼일포三日浦[18]를 그렸다. 윤지 또한 중관에게 〈지상야유도〉池上夜游圖를 그려 주었다. 중관 또한 차운시次韻詩를 짓고 담소하였다. 정오가 되자 중관이 두 그림[19]을 소매에 넣고 먼저 돌아갔는데, 연잎으로 아이종의 머리를 덮고 자기는 꽃 한 송이를 들고 갔다. 원령, 백현, 윤지 형제는 다시 연못 가로 가서 아침 연꽃을 구경했으며, 돌아올 때 연꽃 세 송이와 연잎 두 장을 작은 도자기병에 꽂아 여종 하나에게 이게

가득 담으면 잔 바닥의 꽃무늬가 절로 비쳐 보여 몹시 선명해 물이 없는 것처럼 보이는 것과 같다"(大抵得氣之淸者, 不隔蔽那理義, 便呈露昭著, 如銀盞中滿貯淸水, 自透見盞底銀花子甚分明, 若未嘗有水)라고 한 말을 인용한 것이다.

17 위(魏)나라의 정공(鄭公) 곡(穀)이 삼복더위에 빈료(賓僚)들을 이끌고 피서를 할 때 큰 연잎에 술 석 되를 담고 연잎과 줄기 사이를 뚫어서 술이 줄기를 타고 내려오게 하여 줄기를 구부려서 술을 빨아마셨다. 이를 벽통음(碧筒飮)이라고 하였다. '정공 각(慤)'이라 되어 있는 문헌도 여럿 보인다.

18 신라의 사선(四仙)이 사흘간 놀고 갔다는 말이 전해지는 강원도 고성군에 있는 호수를 말한다.

19 〈삼일포도〉와 〈지상야유도〉를 가리키는 것으로 보인다.

하여 원령의 말 뒤에 따라오게 했다. 신시申時[20]가 되어 다시 남은 꽃을 백현의 소매에 넣어 돌아가게 했다. 이 놀이는 모이는 것을 연꽃으로 하고 마치는 것도 연꽃으로 한 것이다.

윤지가 말했다. "연꽃이라는 꽃은 사람들의 평을 받은 바가 많지만 예로부터 한 사람도 연꽃의 진수를 아는 이가 없었고, 그 아름다움을 칭송한 자는 불도佛徒가 많았을 뿐이오. 염계濂溪 선생이 나와서 비로소 군자의 꽃이 되었는데,[21] 이후로는 다시 이 꽃을 몹시 사랑하는 자가 없었다오. 비록 초목의 부류라도 그 덕을 알아보기가 어려움이 이와 같구려." 원령이 마침내 송나라 사람이 쓴 『화경』花經을 펼쳤는데, 꽃이 떨어지는 모양을 보고 연꽃을 3품三品에 둔지라[22] 탄식을 그치지 못했다. 백현이 말했다. "연꽃은 진실로 상등上等에 두어야 마땅하니, 매화·국화와 비길 수 있겠소?" 원령이 말하였다. "비록 두 꽃이 맑고 고원高遠하며 고고하고 깨끗하긴 하나 연꽃의 아름다움만은 못할 테지요." 윤지가 말했다. "연蓮의 푸른 잎과 붉은 꽃, 하얀 줄기와 검은 열매는 사계절의 기운을 갖추고 있으며, 반드시 여름과 가을 사이인 천중절天中節[23]에 개화하니, 이 꽃은 오행五行의 성性을 겸비하면서 중화中和의 덕을 보전하고 있다

20 '신시'(申時)의 원문은 '晡'이다. 오후 3시에서 5시 사이의 시각을 말한다.
21 염계(濂溪) 선생은 주돈이(周敦頤, 1017~1073)를 가리킨다. '염계'는 그의 호다. '군자의 꽃이 되었다'는 것은 주돈이가 「애련설」(愛蓮說)에서, "나는 국화는 꽃 중의 은자(隱者)이고, 모란은 꽃 중의 부귀한 자이며, 연꽃은 꽃 중의 군자라고 여긴다"(予謂: '菊, 花之隱逸者也; 牧丹, 花之富貴者也; 蓮, 花之君子者也')라고 한 말을 가리킨다.
22 송나라 장익(張翊)의 『화경』(花經)에는, 난(蘭)이 1품, 연꽃이 3품, 국화가 4품으로 분류되어 있다. 도종의(陶宗儀), 『설부』(說郛) 권104 참조.
23 단오절을 이른다.

하겠지요. 더구나 연밥은 염제炎帝의 경전[24]에 수명을 늘리는 좋은
약이라 적혀 있지요. 또 향기가 맑기는 난과 같고, 줄기가 비어 있
음은 대와 비슷하며, 그 잎은 파초와 오동나무처럼 크되 광택이 금
을 녹인 듯하고, 그 꽃은 모란처럼 성대하되 고결하기는 옥을 깎은
듯하다오. 게다가 잔물결에 씻겨 스스로를 깨끗이 하고 진흙에서
나면서도 더러워지지 않아서 주 부자周夫子[25]가 유독 칭송하여 그
덕을 군자에 짝지웠으니, 국화의 서늘함과 매화의 맑음 같은 하나의
절개에다 비길 수 있겠소?" 원령과 백현이 "옳은 말이오"라고 하였
다. 이에 윤지가 기록한다.[26]

24 염제(炎帝) 신농씨(神農氏)가 지었다고 전하는 중국 최초의 본초서(本草書) 『신농본초
경』(神農本草經)을 가리킨다. 이 책에 따르면, 연밥을 오래 복용하면 몸이 가벼워지고 늙지 않
으며 허기가 없어지고 수명이 길어진다(輕身耐老, 不飢延年).

25 주돈이를 가리킨다.

26 "漢之西城外, 有池方可五六十畝, 繞池皆垂柳, 間種桃杏, 西坨寂盛, 東坨只有數柳臨
大逵, 便宜納月. 人家多在花柳中, 簾櫳軒檻, 倒水蕩漾, 如鏡裏觀影. 水中有小丘, 植松柳,
夭矯翁翳, 掩暎有趣. 池水淸而遍水皆荷花, 每花時, 都中人士多來遊者.
歲己未, 李胤之·健之家于池南巷, 與友人李元靈·任伯玄·仲寬約乘夜游池上. 時七月之望
也. 元靈先至, 展紙作〈淸暑圖〉. 圖半伯玄來, 題絶句其上, 胤之又賦瓶蓮, 詩成, 酒已行數
觴. 仲寬亦至, 袖出數絹幅爲畫供, 偕伯玄·元靈各次胤之韻, 遂相與劇談竟夕.
已而月出星踈, 人跡稍散, 五人者緩步出洞, 同至池上, 沙岸如雪, 樹影裊裊, 荷花萬餘柄,
得月發彩, 而露泫珠凝, 玲瓏芬郁, 伯玄兄弟, 叫奇不已. 元靈曰: '西山抱池, 明媚窈窕, 華
岑仁峯, 暎帶益奇. 樓榭花樹之點綴者, 若有江南畫意, 仍發移宅之願.' 胤之曰: '水中丘若
置小亭, 乘艇往來, 柳間遍植佳卉, 如西湖之爲, 則景與境, 乃相宜而盡美矣.' 伯玄歎曰: '雖
有勝地, 而多埋沒於花烟榛草間, 東人槩無風韻矣.' 遂繞塘塘徘徊.
至夜半坐石橋, 各飮一觴. 仲寬手捧大蓮葉, 障露而歸, 取堂前石泉, 瀉其中. 元靈頻頻俯視,
顧胤之而笑. 胤之手折荷花欲開者, 泛於葉水, 呼伯玄置琉璃錘于花心, 元靈點燭錘中. 火透
錘, 錘透花, 花水之光, 又透于葉, 外碧內汞, 煜朗洞澈, 昔賢所謂露呈昭著, 如銀盞中貯淸
水, 自然透見銀花, 若未嘗有水者, 眞善喩也. 是時月入西牖, 流彩相射, 皎然如畫. 伯玄復
效魏人鄭公穀之碧筒飮, 盛酒於荷葉, 穴其莖而吸之, 隨意細引, 香味滿口, 盖飮者之好法
也. 遂相視爲樂. 拈韵賦詩, 伯玄·元靈先就二詩, 曉雞已膈膊矣, 胤之·健之繼成一篇, 仲寬
醉睡其傍, 亦坦然可喜.

임매·임과는 이운영의 처남이다. 이인상은 이 아회에서 〈청서도〉清暑圖, 〈구룡연도〉 대폭大幅, 〈삼일포도〉三日浦圖를 그렸으며, 이윤영은 〈지상야유도〉池上夜遊圖를 그렸다. 이튿날까지 이어진 이 아회를 통해 이들이 얼마나 의기투합했는지 알 수 있다.

이인상은 아회가 파한 뒤 연꽃 두어 송이를 꺾어 집으로 돌아와 화병에 꽂아 두고 완상하는 한편, 〈연화도〉蓮花圖를 그린 후 찬贊을 썼다. 다음이 그것이다.

그림 그리는 일은 비록 잡기雜伎에 속하지만 무용한 것이 아니니, 사물의 모양을 본떠 사람을 가르치고, 보불黼黻에 베풀어 귀함을 나타내며,[27] 풍토風土와 시대의 변화를 살펴 사물의 실정을 온전히 드러내는 일 등이 그러하다. 화조花鳥의 아리따운 모습을 사생寫生하는 따위는 하지 않아도 그만이지만 나는 또한 연꽃이며 국화며

日高起飮一巡. 元靈寫九龍淵於大幅, 出仲寬紙, 作三日浦, 胤之又爲仲寬畫池上夜游, 仲寬亦次韵談笑. 及日午, 仲寬袖二畫先歸, 以荷葉蓋童奴頭, 自持一花而去. 元靈、伯玄、胤之兄弟復之池上, 看朝荷, 歸揷三花二葉於小陶壺, 使一婢戴隨元靈馬後. 至晡時, 又以餘花入伯玄袖送之. 盖是游也, 其會之以蓮, 而罷之亦以蓮矣.
胤之曰: '蓮之爲花, 受評於人多矣. 然終古無一人識蓮之眞, 而其稱美者, 惟佛之徒爲盛. 至濂溪先生出, 而始爲君子之花, 是後復無深愛之者. 雖草木之類, 知德之難如此哉!' 元靈遂披宋人『花經』, 見其落, 置之三品, 嗟惜不已. 伯玄曰: '蓮花固當在上等, 而梅與菊, 可相配乎?' 元靈曰: '雖以二花之淸遠孤潔, 猶當遜美於蓮花耶.' 胤之曰: '夫蓮之碧葉朱花, 白本玄實, 備四時之氣, 必開花於夏秋之交天中之節, 蓋花之兼五行之性, 而全中和之德者也. 況蓮實著於炎帝之經, 爲延壽之上藥. 且夫馥淸似蘭, 莖通類竹, 而其葉比蕉桐之大, 而光澤如溶金, 其花若牧丹之盛, 而高潔如削玉. 至如濯漣自潔, 出泥不染, 爲周夫子之所獨賞而友德於君子, 則若夫菊冷梅淸, 豈一節之可比哉?' 元靈、伯玄曰: '善!' 胤之記之."(「西池賞荷記」, 『丹陵遺稿』권12)
27 옛날 임금의 대례복(大禮服)은 보불(黼黻) 무늬로 장식했다. '보'(黼)는 검은색과 흰색으로 도끼의 모양을 수놓은 것이요, '불'(黻)은 검정과 파랑으로 아(亞)자 모양을 수놓은 것이다.

지초芝草며 난초 등속을 그리기를 좋아하니, 그것들이 향기롭고 고결하며 그윽하고 곧아서 기뻐할 만한 점이 있어서다.

기미년(1739) 7월 보름에 이자李子 윤지胤之, 임자任子 백현伯玄·중관仲寬과 함께 서지西池에서 연꽃을 완상했으며 벽통음을 했다. 밤이 되자 유리잔을 가져다가 꽃 속에 두고 그 안에 촛불을 넣은 뒤 이를 들보에 매달아 두고는 시를 지으며 즐거워했다.

이튿날 연꽃 몇 송이를 꺾어 집으로 돌아와서 병에 꽂아 완상하다가 이런 생각이 들었다: '애호해야 할 사물이 한정이 없는데 유독 꽃을 좋아하여 아침저녁 사이의 일로 삼았구나. 더구나 이 연꽃은 못을 떠나 있어 비바람이 치지 않아도 떨어지고 가을이 오지 않아도 잎이 시듦에랴. 꽃을 아끼는 나의 마음으로 사물의 실정을 온전히 드러내는 것이 옳다.' 마침내 단분丹粉을 가져다가 그림을 그리고 그 찬贊을 쓴다. 아아, 한겨울에 온갖 화훼가 빛을 잃고 얼음과 눈이 연못에 가득할 때 이 그림을 가져다 한번 감상하면 반드시 쓸쓸한 감회가 있을 터이다.

아름다운 연蓮
물 가운데 있네.
꽃을 머금고 열매를 토하니
바른 성품이요 맑은 빛이네.
잎은 말라도 이슬방울 밝고
꽃은 시들어도 향기로우니
대인大人의 덕이요
숙녀淑女의 향기로다.[28]

이인상이, 자신은 연꽃·국화·지초·난초 그리기를 좋아하는데, 그 향기로움과 고결함, 그윽함과 곧음을 좋아해서라고 말하고 있음이 주목된다.

당시 아회에 참여한 사람들은 연꽃을 읊은 시를 지었는데, 이인상은 여덟 수를 지었다. 다음이 그것이다.

1

못의 동편 서편에 연꽃 향기 가득거늘

마름 떠 있는 섬, 여뀌 우거진 언덕, 일기一氣[29]에 싸여 있네.

색이 은하銀河에 빛나니 물고기가 뛰고

향기가 맑은 달에 풍기니 까치가 나네.

유리잔의 촛불을 분홍꽃 속에 넣어

계피주에 설탕 타 잎자루로 마시네.

패옥佩玉과 고운 옷[30] 서로 비추는데

아름다운 꽃을 따와 집 안에 가득하네.

芬芬郁郁水西東, 菱島蓼堤一氣籠.

28 "繪事雖屬雜伎, 不爲無用, 如象形以敎人, 施黼黻以表貴賤, 考風土時代之變以盡物之情, 是也. 若寫生花鳥靡曼之觀, 已之可也, 而余亦喜畫蓮菊芝蘭之屬, 爲其馨潔幽貞, 有可悅者也. 己未七月之望, 與李子胤之·任子伯玄·仲寬賞蓮於西池, 爲碧筒飮, 向夜取琉璃鍾, 擁燭花心, 懸于屋樑, 賦詩爲樂. 翌日, 折取數菷歸, 揷甁中以翫, 仍念: '物之所當護惜者何限, 而獨好花, 爲朝暮間事. 況此花離池中, 其落不待風雨, 而其葉不待秋至而萎者乎. 當吾惜花之心, 而以盡物之情, 可也, 遂取丹粉以畫之, 又爲之贊. 噫! 大冬之月, 百卉無光, 氷雪滿池, 取此圖一翫, 必有悽然興感者矣. 穆穆天葩, 在水中央. 含華吐實, 正性淸光. 葉枯珠明, 花萎而香. 大人之德, 淑女之芳."(「蓮花圖贊」, 『뇌상관고』제5책) 이인상은 원래 1739년 8월 신소를 위해 〈연화도〉를 그린 후 제사를 썼는데, 「연화도찬」은 이 제사를 변개한 것이다. 제사의 초고가 남아 있어 그 사실을 알 수 있다. 『서예편』의 '12-9 題蓮花圖'를 참조할 것.

29 천지의 원기(元氣), 천지의 광대한 기운을 말한다.

30 '패옥'은 연잎의 이슬을, '고운 옷'은 연잎을 가리킨다.

色燦絳河魚潑浪, 香薰清月鵲飜風.

琉璃擁燭移紅蕚, 蔗桂和霜飲碧筒.

玉佩華衣相與映, 芳菲攬取滿堂中.

2

구름 깨끗한 연못에 이슬 촉촉한데

가을꽃 절로 피어 향기가 유동流動하네.

분홍꽃 따 돌아오니 바람이 손에 불더니만

청초한 구슬마냥 연못 가득 비가 내리네.

아름다운 수선水仙이 보패寶佩를 잃은 듯[31]

금불金佛이 솟아올라 휘황한 빛을 뿜는 듯.[32]

호연浩然히 물결에 그림자 씻기며

옹용히 맑은 밤에 달빛이 길어라.

雲浄平池白露滂, 秋花自動不禁香.

采歸紅蕚風吹手, 灑落明珠雨滿塘.

惱殺水僊遺寶佩, 湧來金佛放祥光.

浩然濯影漣漪裏, 穆穆淸宵月彩長.

3

분홍빛 아름다운 꽃들 물에 비치어

물결에 그림자 흔들리니 비단처럼 영롱하네.

31 보패(寶佩)는 수선(水仙)이 차고 다니는 패옥인데, 여기서는 비를 은유하는 말로 쓰였다.
32 연꽃을 비유한 말이다.

이슬 서늘하니 구슬에 달이 맺히고

밤이 고요하니 사방의 바람에 향기가 이네.

비취새 홀로 와 연밥을 먹고

거북은 즐거움 알아 그윽한 떨기를 에워싸네.

맑은 향기 미인의 소매에 스미지 못하네

아침저녁 꽃을 꺾는 아이들 있으니.

燦燦瓊華照水紅, 雲波搖影錦玲瓏.

露寒珠斂千池月, 夜靜香生八面風.

翠鳥獨來餐寶粒, 玄龜知樂繞幽叢.

淸芬未襲佳人袖, 朝暮攀援有小童.

4

물결 열며 고기 뛰고 구름은 드문드문

꽃이 너무 아름다워 일만 그루 살펴보네.

완연히 물에 있어[33] 흐르는 빛 아스라해

한 송이 꺾어 돌아가나 향기 줍긴 어려워라.

맑은 가을 자줏빛 기운은 용검龍劍이 잠긴 듯[34]

고요한 밤 금빛 줄기는 노반露盤이 빛나는 듯.[35]

33 『시경』 진풍(秦風) 「겸가」(蒹葭)에, "갈대는 우거지고/이슬은 서리 되네/내 마음의 그분은/물 저쪽에 계시네/물길 거슬러 올라가려니/길은 멀고 험하고녀/물길 따라 내려오니/완연히 물 한가운데 그분이 계시네"(蒹葭蒼蒼, 白露爲霜. 所謂伊人, 在水一方. 遡洄從之, 道阻且長. 遡游從之, 宛在水中央)라는 구절이 있다.

34 '용검'은 보검인 용천검(龍泉劍)을 말한다. 용천검이 잠긴 곳은 자기(紫氣)를 띤다고 한다. 서지에 붉은 연꽃이 피어 있는 것을 두고 한 말이다.

35 '노반'은 한(漢) 무제(武帝)가 이슬을 받기 위해 건장궁(建章宮)에 세운 동반(銅盤)을 말

미인에게 주고 싶어 허리춤에 꽃을 차나

좋은 시절 저문지라 서글퍼 난간에 기대노라.

浪開魚躍澹雲殘, 寶蕚英英萬卉觀.

宛在水中流彩遠, 寧歸木末拾香難.

秋淸紫氣沈龍劍, 夜靜金莖晃露盤.

欲贈美人携結佩, 芳華晼晚悵憑欄.

5

난주蘭舟³⁶는 오지 않고 버들엔 안개 끼었는데

저 홀로 아리따이 이슬에 씻겨 선연하네.

향기가 노을에 배어 초목이 향그럽고

그림자가 물결에 잠겨 하늘이 난만하네.

흰 꽃은 깨끗한 구름치마³⁷ 짠 듯하고

초록 잎은 둥그런 깁부채를 재단한 듯.

달빛 젖고 서리 맞아 일백 보화寶貨 생기는데

연못의 가을물은 스스로 찰랑이네.

蘭舟不至柳拖煙, 獨自姸姸濯露鮮.

香裏澹霞薰草木, 影涵輕浪爛雲天.

素華織出雲裳淨, 綠翠裁勾紈扇圓.

沐月凝霜生百寶, 橫塘秋水自淪漣.

한다. 연잎자루에 잎이 달려 있는 것을 동반(銅盤)에 비유한 말이다.

36 은자(隱者)가 타는 조그만 배인 목란주(木蘭舟)를 말한다.

37 선인(仙人)이 입는 옷이다. 선인(仙人)은 구름으로 옷을 삼기에 한 말이다.

6

연못에 해 지니 비취빛 어둑하고
여뀌와 마름에는 이슬이 내렸네.
가을물은 고요히 어룡魚龍 기운 머금었고
연꽃에는 가만히 천지의 마음이 움직이네.
섬운纖雲은 광채 감추려[38] 꽃다운 물가 에워싸고
하얀 달은 빛 숨기려[39] 무성한 숲을 비추누나.
자재自在한 맑은 향이 만물萬物을 고쳐커늘
사람 없는 누각에서 거문고를 연주하네.

華池日落翠陰陰, 紅蓼白蘋白露沈.
秋水靜含魚龍氣, 蓮花潛動天地心.
纖雲罩彩繞芳渚, 素月和光穿密林.
自在淸香鼓萬物, 無人虛閣弄瑤琴.

7

연못에서 갓끈 씻으니[40]
향기로운 이슬 쏟아져 볼에 흘러라.
구름 밖 개인 봉峰[41]엔 깨끗한 기운 통하고
버들 끝 아침해는 맑은 꽃을 씻어 주네.
동그란 구슬 한량없는 잎에 구르고

38 연꽃의 광채를 감추려 한다는 뜻이다.
39 연꽃의 휘황함을 숨기려 한다는 뜻이다.
40 맑은 물에 갓끈을 씻는다는 뜻인데, 고결함을 암시하는 말이다.
41 삼각산을 가리킨다.

일만 꽃이 줄기가 달라 다투지 않네.[42]

바다 가까워 비린내 풍겨[43] 근심스레 널 보거늘

문산文山[44]이 묵란墨蘭만을 그린 건 아니라네.

濯纓已在蓮塘上, 香露瀉回注頰牙.

雲表霽峰通淑氣, 柳頭朝日浣淸華.

一團汞轉無量葉, 萬朶莖分不競花.

薄海腥薰愁看汝, 文山不獨墨蘭葩.

8

서리에도 느즈막히 꽃을 피워서

수레 멈추고 바라보는 군자를 만나네.

마른 잎 집어 드니 이슬 한 점 영롱한데

분홍꽃 처음 향기 낙화에 스며 있네.

황국黃菊은 피어 고절苦節을 전하는데

깊은 못에 기운 쌓아 새싹을 준비하네.

연못의 물결 다해도 향기가 남으니

언덕의 여뀌, 물가의 부들이 탄복하누나.

霜露不禁擢晩華, 正逢君子駐游車.

42　연꽃이 일만 송이나 되지만 꽃이 달린 줄기가 제각각 달라 한 줄기에서 서로 먼저 피려고
꽃들이 다투는 일이 없다는 뜻이다. 연꽃이 한 줄기에 한 송이만 피기에 한 말이다.
43　'바다'는 서해를 가리키고, '비린내'는 청나라를 오랑캐의 나라로 간주해 한 말이다.
44　'문산'은 중국 남송 말기의 재상인 문천상(文天祥, 1236~1282)을 가리킨다. 남송이 멸망
한 후 원(元)에 벼슬하는 것을 거부하고 은거했으며, 후에 남송의 회복을 도모하다 체포되어 처
형되었다.

珠明一點擎枯葉, 香守初紅沁落葩.

黃菊花開傳苦節, 玄淵氣積斂春芽.

池波有盡芳塵在, 岸蓼渚蒲爾可嗟.[45]

연꽃의 자태와 향기, 고결함, 그 아름다움 앞에서 느끼는 서글픔 등을 여러 비유를 동원해 읊었다. 이인상의 시 치고는 수사修辭가 꽤 화려한 편이다. 이윤영의 문집에도 당시 읊은 연화시가 수록되어 있다. 「연화시」 蓮花詩 10수가 그것이다.[46] 위에 인용한 이인상의 시와 같은 운자韻字를 사용한 시들이 있는 것으로 보아 당시 수창한 시들이 틀림없다. 이윤영 의 문집에는 이 10수의 시 외에도 다음과 같은 긴 제목 아래 두 수가 더 실려 있다.

연잎에 물을 담고, 유리 술잔을 화심花心에 놓고 그 안에 촛불을 켜 물에다 띄웠더니 안팎이 환했다. 원령은 그 곁에서 그림을 그리고, 백현은 또한 벽통음을 하였다. 밤새도록 담소했는데, 그 즐거움을 이루 말할 수 없었다. 다시 두 시를 읊어 승유勝遊를 기록한다.[47]

이윤영 스스로 '승유'勝遊라고 말하고 있는 데서 알 수 있듯, 이들은

45 「七月望日, 與任子伯玄邁·仲寬邁兄弟、李子胤之胤永, 賞荷西池, 共賦荷花詩, 余得八 首」, 『능호집』권1; 번역은 「칠월 보름날 임백현·중관 형제 및 이윤지와 서지에서 연꽃을 완상 하며 함께 연꽃을 노래한 시를 지었는데, 나는 여덟 수를 얻었다」, 『능호집(상)』, 83~88면 참조.
46 「蓮花詩」, 『단릉유고』권1.
47 「蓮葉貯水, 以琉璃鍾, 置花心, 點燭而泛之, 內外洞明. 元靈戲墨其傍, 伯玄又作碧筒 飮, 竟夜笑語, 樂不可言, 復賦二詩, 以記勝游」, 『단릉유고』권1.

이 일을 서지의 성사盛事로 간주했던 듯하다. 이윤영은 당시 아회에서 자신과 벗들이 지은 시를 수습하여 '서지하화축'西池荷花軸(일명 '하화시축' 荷花詩軸)을 만들었다. 다음은 이인상이 거기에 붙인 발문이다.

> 기미년(1739) 7월에 이윤지, 임백현 제공諸公과 서지에서 연꽃을 완상하며 시를 읊은 것이 몹시 많았다. 그 이듬해 이자李子 윤지는 상산商山의 지정池亭에서 연꽃을 읊어 족히 십여 편이나 되었다. 대개 꽃에 대한 취미를 다하고자 함이 진희안陳希顔이 누정樓亭의 꽃을 읊은 일과 흡사했다. 나 또한 이어서 그의 두 시에 차운한 시를 지어 보냈다.[48] 하지만 연꽃은 정결하고 유한幽閑한 존재다. 우리 무리가 이를 다른 사물에 비유하여 부만浮曼한 말을 많이 만들어 꽃을 예찬한 것이 너무 지나친 것은 아닐는지. 자고로 연꽃을 사랑하기로는 주렴계만 한 분이 없을 터인데 그는 일찍이 연꽃을 찬미하는 시를 한 편도 지은 적이 없다. 이것이 연꽃을 도리어 높이는 일이 아닐까. 원컨대 이자李子와 더불어 권면勸勉하여 매년 연꽃이 필 때를 기다려 술을 들고 못에 임한다면 이 뜻이 이미 스스로 즐거워할 만하거늘, 시가 있고 없고는 묻지 않아도 좋지 않겠는가.[49]

48 『능호집』 권1에 수록된 「續題李胤之西池荷花軸」을 말한다.
49 "己未七月, 與李胤之, 任伯玄諸公賞荷西池, 賦詩甚盛. 其明年, 李子胤之在商山池亭賦蓮花, 洽滿十餘篇, 盖欲窮極花之趣, 如陳希顔之賦樓花者. 余又續次二韻以歸之, 而但蓮花要是潔淨幽閑之物, 吾輩引物比類, 多作浮曼之語以贊花者, 得無太荒乎? 自古愛蓮, 宜莫過於周濂溪, 而未嘗賦一詩以夸耀, 其於蓮花反不重耶? 願與李子相勉, 待到每歲開花, 携酒臨池. 此意已自可樂, 勿問詩之有無可乎."(「荷花詩軸跋」, 『뇌상관고』 제4책)

'상산'商山은 충청도 괴산에 있는 산 이름이다. 이윤영의 부친은 1739년 9월 진천 현감으로 부임하였다. 이윤영은 부친을 따라 진천에 와 있었다. '진희안'은 송나라 진지미陳知微를 이른다. 매화를 혹애한 인물로 알려져 있다.[50] 주렴계는 연꽃을 사랑하여 「애련설」愛蓮說이라는 글을 남긴 바 있다.

1740년에 쓰인 이 발문에서 이인상은 지난해 7월 보름 서지의 아회에서 자신과 벗들이 지은 연화시가 '부만'浮曼했다고 반성하면서, 연화시를 짓는 일에 여전히 집착하고 있는 이윤영에게 주의를 주고 있다. '부만'은 가볍고 곱다는 뜻이다. '가볍다'는 것은 침중沈重하지 못한 것을, '곱다'는 것은 말을 꾸며 조탁彫琢과 수식修飾을 일삼는 것을 이를 터이다.

이인상의 이 말은 앞에 인용한 그의 연화시 제6수 중의 "섬운纖雲은 광채 감추려 꽃다운 물가 에워싸고／하얀 달은 빛 숨기려 무성한 숲을 비추누나"와 함께 음미할 필요가 있다. '광채를 감춘다'거나 '빛을 숨긴다' 함은 연꽃의 광채나 빛을 숨긴다는 말이다. 이런 발상은 『중용』의 다음 말과 관련이 있다.

> 『시경』에 이르기를, '비단옷을 입고 홑옷을 덧입는다'고 했으니, 그 광채가 너무 드러남을 싫어해서다. 그러므로 군자의 도는 은은하되 날로 드러나고, 소인의 도는 화려하되 날로 없어지는 것이다. 군자의 도는 담박하되 싫증이 나지 않으며, 간략하되 문채가 난다.[51]

50 송나라 진경기(陳景沂)가 편찬한 『전방비조집』(全芳備祖集) 전집(前集)에 수록되어 있는, 양만리(楊萬里)가 쓴 「洮湖和梅詩序」 참조. '조호'(洮湖)는 진지미의 자다.
51 "『詩』曰: '衣錦尙絅', 惡其文之著也. 故君子之道, 闇然而日章, 小人之道, 的然而日亡, 君子之道, 淡而不厭, 簡而文 (…)"(『中庸章句』 제33장)

군자의 도는 화려함과 야단스러움에 있는 것이 아니라 은근함, 담박함, 간략함에 있다는 『중용』의 이 메시지는 이인상의 삶의 지향과 그의 예술을 관통하는 핵심적 원리가 되고 있다.[52] 이인상이 그림에서(그리고 글씨에서) 추구한 제1의 가치는 화려함이 아니라 은근함이었으며, 현란함이 아니라 담박함이었고, 번다함이 아니라 간략함이었음으로써다. 그는 사물의 '표미'表美가 아니라 '내미'內美를 드러내고자 하였다. 사물의 내면에 간직된 아름다움이야말로 진실한 것이라고 생각했기 때문이다. 즉 표미를 아무리 아로새겨 표현해 봤자 그것은 부박浮薄하거나 속될 뿐이며, 사물이 그 정신 속에 담고 있는 본연의 가치와 아름다움을 표현하는 것이야말로 참되고 심원한 것이라고 생각했던 것이다. 내미를 드러내는 데는 은미함과 절제가 요구된다. '겉멋'과 달리 '속멋'은 넘침이나 수사적 세련이나 농염함이나 분식粉飾을 통해 표현할 수 있는 것이 아니기 때문이다.

이 점에서 이인상이 추구한 미학의 정수는 '은미'隱美 혹은 '은미'慇美라는 단어로 집약될 수 있지 않을까 한다. '은미'隱美는 아름다움을 감춘다는 뜻이다. '감춘다'는 것은 절제한다는 의미도 있지만, 속기俗氣에 저항한다는 의미도 갖는다. 속기는 대개 드러냄으로써 생기기 때문이다. '은미'慇美는 은근한 아름다움이라는 뜻이다. 사물 본연의 신채神采는 현란함보다는 은근함을 통해 더 잘 포착될 수 있다.

그런데 사물 본연의 아름다움은 그 자체로서 존재하는 것이 아니다.

52 이인상이 젊은 시절 이래 유교의 경전 중에서도 특히 『중용』을 독실히 읽었음은 그의 벗 임경주(任敬周)의 다음 증언을 통해 확인된다: "元靈喜讀子思氏之書, 又喜讀『易』「繫辭」, 曰: '吾以此終吾命也.'"(任敬周, 「贈李元靈序」, 『青川子稿』 권2). 인용문 중 '子思氏之書'는 『중용』을 이른다.

그것은 기실 예술가 자신의 이념과 가치태도와 정신의 투사投射일 뿐이다. 이 점에서 '은미'는 미학적 개념에 그치지 않고, 윤리적 의미망意味網을 획득한다. 따라서 이 개념이 신분적·집단적 연관을 갖는다는 점을 간과해서는 안 된다. 어떤 의미에서 이인상의 문인화는 조선 선비의 멘탈리티, 그 가치지향과 윤리감을 그 정점에서 보여주는 것이랄 수 있다.

② 이윤영의 연꽃 사랑은 지극하였다. 이윤영은 충청도 결성結城의 구산龜山 아래에 있던 향저鄕邸에서 태어났는데, 그곳 농강정사農岡精舍의 대청 앞에는 작은 못이 있어 연꽃이 심성甚盛하였다.[53] 연꽃에 대한 이윤영의 남다른 혹애에는 바로 이 유년 시절의 체험이 작용하고 있다고 생각된다.

　이윤영은 사인암에 은거할 때에도 10무畝의 못을 뚫어 연꽃을 심어 그 정취를 즐겼다.[54] 또한 그는,

　　희묵戱墨으로 새로이 백련을 그리고
　　소탑小榻에서 세상을 근심하는 꿈을 꾸노라.
　　戱墨新描白藕花,
　　小榻猶成憂世夢.[55]

53 「農岡精舍記」, 『단릉유고』 권12. 이 글은 「心觀記」 바로 뒤에 나오는데, 어떤 이유에서인지 제목이 붙어 있지 않다. 필자가 임의로 '농강정사기'라는 제목을 부여했다.
54 "穿開十畝池, 芙蕖香氣積"(「雲仙洞卜居. '以靑山綠水有歸夢, 白石淸泉聞此言'爲韻」의 제9수, 『단릉유고』 권9).
55 「正月二日, 敬次家大人所次空同韻」의 제3수, 『단릉유고』 권9.

라는 시에서 보듯, 연꽃 그리기를 좋아하였다.

이윤영만큼은 아닐지 몰라도 이인상 역시 연꽃을 좋아하였다. 그는 남간의 물을 끌어와 능호관에 작은 연못을 만들고 거기에 연꽃을 심었다.[56] 또한 다음에서 보듯 자신이 은거하려던 단양의 구담에도 연못을 조성하였다.

> 신미년(1751) 가을, 나(이인상 - 인용자)는 설성雪城(음죽 - 인용자)을 출발해 그곳(구담 - 인용자)에 간바, 홀연 중고中皐 아래에서 수맥을 발견했다. 물맛이 달고 차가워 사람이 마시기에 알맞았다. 나머지 흐르는 물로는 못을 만들어 연蓮을 심을 만했다. 나는 너무 기뻐 장차 송사행에게 편지를 해 이 사실을 알리고자 했다.
>
> 임신년(1752) 겨울, 송사행이 돌연 병에 걸려 하세下世하였다. 나는 그의 유고를 정리하다가 그가 나에게 보내려고 했던 시 한 수를 발견하였다. 그 시는 다음과 같다.

> 능호관 주인은 연꽃을 혹애하나
> 늙어서도 연못 만들 뜻이 없다지.
> 근래 운담[57]에 집터 새로 정했다는데
> 모를레라 산 아래 샘이 있는지.
> 凌壺觀主愛蓮苦,
> 老去無庭鑿半畝

56 "澗通芰荷沼"(「夜宿凌壺觀」, 『淵昭齋遺稿』 제1책)
57 구담을 이른다.

近向雲潭新卜宅,

不知山下有泉否.

아아! 나중에 연蓮을 못에 가득 심어 산 아래의 샘을 읊조린다 한들 누가 있어 그 시를 들어줄 것인가? 나는 이 시를 읽고 눈물을 흘렸다. 드디어 나는 중고의 연못 위에 작은 정자를 짓고 '산천'山泉이라는 편액을 걸어 송사행의 시의詩意에 부응하고자 하였다. 그리하여 나는 전후의 일을 갖춰 적어 낙서樂墅 이공에게 기문記文을 청하였다.[58]

이상의 논의를 통해 알 수 있듯, 〈서지하화도〉에는 연꽃에 대한 이윤영과 이인상 두 사람의 지극한 마음이 담겨 있다 할 만하다.

③ 이인상의 그림 중 어떤 그림들은 도록으로 보면 통 감흥이 오지 않거나, 이 그림이 어째서 일품逸品인지 통 납득이 되지 않는 것들이 있다. 이를테면 〈구룡연도〉나 〈장백산도〉 같은 것이 그러하다. 이 그림들은 너무도 담박하게 그려져 실물을 보지 않으면 그 은미함이 전달되지 않는다. 〈서지하화도〉 역시 그런 그림 가운데 하나다.

이 그림에는 두 송이의 백련이 그려져 있다. 하나는 하늘을 보고 있는데, 피려고 살짝 벌어져 있으나 아직 활짝 피지는 않았다. 또 하나는 아래를 보고 있는데, 만개한 상태다. 꽃은 아주 세밀하게 그려져 꽃술과 씨

58 「山泉亭記事」, 『능호집』 권4; 번역은 「산천정 기사」, 『능호집(하)』, 279~280면 참조. 이 글의 전문은 본서, 〈구담초루도〉 평석 중에 제시되어 있다.

금농, 〈하화도〉荷花圖(《花卉册》 所收), 견본채색, 35.7×24cm

방까지도 보인다. 꽃잎도 하나하나 퍽 세심하게 그렸다.

연잎은 왼쪽 하단에 하나, 오른쪽 상단에 하나를 배치하였다. 잎맥을 아주 세밀하게 공들여 그린 점이 주목된다. 큰 잎맥은 큰 잎맥대로, 작은 잎맥은 작은 잎맥대로, 나누어 그렸다. 연잎 끝자락의 또르르 말린 부분도 똑같이 잎맥이 그려져 있다. 연잎에 넣은 옅은 청록색은 고색창연古色蒼然한 느낌을 자아낸다.

이 그림의 빈 공간은 모두 물일 터인데, 오른쪽 하단의 빈 자리에 제화와 관지를 적어 화폭의 전체적 균형을 맞추었다.

이 그림은 이처럼 의장意匠이 정교하고 세밀하지만 그 전체적인 분위

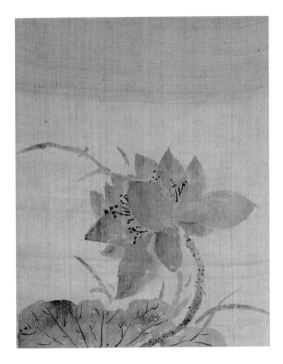

강세황, 〈연화도〉(《豹菴帖》 所收), 견본담채, 28.5×22.3cm, 국립중앙박물관

기는 퍽 고담古淡하고 간정簡淨하다. 그래서 연꽃의 겉으로 드러나는 풍
성함과 아름다움이 아니라 그 내미內美가 은은하게 잘 표현되었다. 이 점
에서 이인상이 추구한 '은미'의 예술미학이 잘 구현되었다고 할 만하다.
같은 시대 동아시아를 살았던, 양주팔괴揚州八怪의 한 사람 금농金農이
나 강세황의 연꽃 그림과 비교해 보면 그 점이 더 잘 드러난다.

61. 산천재야매도 山天齋夜梅圖

[1] 그림 오른쪽 하단에 다음과 같은 제화가 보인다.

> 微月壓簾金粉冷,
> 清颿吹壁翠梢長.
> 　元靈.

우리말로 옮기면 다음과 같다.

> 초승달이 주렴珠簾을 누르니 금분金粉이 차갑고
> 맑은 바람 벽壁에 부니 푸른 가지가 기다랗네.
> 　원령.

'초승달이 주렴을 누른다' 함은 초승달이 주렴에 비친다는 뜻이다. '금분'金粉은 황색의 꽃가루를 뜻한다. '푸른 가지'는 지난 봄에 새로 올라온 가지를 말한다. 매화는 묵은 가지에는 꽃이 달리지 않고 반드시 지난 봄에 새로 난 가지에만 꽃이 달린다. 그래서 새 가지는 훗날 겨울에 꽃을 보기 위해 손을 대서는 안 되며, 꽃이 진 다음에 전지剪枝해야 한다. 매화 나무가 건강하면 새 가지가 퍽 길게 자란다. '푸른 가지가 기다랗다'라는

〈산천재야매도〉, 1748, 지본수묵, 30.2×21.8cm, 국립중앙박물관

것은 이를 말함이다.

　매화 감상은 달빛 아래에서 하는 것을 최고로 친다. 달빛에 비친 매화의 은은하고 고고한 자태와 암향暗香은, 송나라 임포林逋가 읊은 다음 시구,

　　성근 그림자 가로 비꼈네 맑고 얕은 물에
　　암향이 나누나 황혼의 달에.
　　疎影橫斜水淸淺,
　　暗香浮動月黃昏.[1]

의 영향으로 전통시대 문인들의 마음에 늘 자리하고 있었다.

　그런데 이 제화는 이인상이 1748년 겨울에 오찬의 산천재山天齋에서 읊은 「산천재에서 매화를 읊다」(원제 '山天齋賦梅')라는 시의 한 구절이다. 이 시 전문을 보이면 다음과 같다.

　　아름다운 꽃향기 그대 당堂에 가득한데
　　오동나무 10척尺 상床에 벗들을 머물게 하네.
　　초승달이 주렴을 누르니 금분이 차갑고
　　맑은 바람 벽에 부니 푸른 가지가 기다랗네.
　　흰 눈이 와도 화기和氣를 보존하고
　　검은 하늘[2] 열어 서광을 끌어들이네.

1　林逋, 「山園小梅」, 『林和靖集』 권2.
2　동천(冬天)을 말한다.

빙등氷燈을 매달아 사흘간 술 마시니

휘날리는 꽃 점점點點이 얕고 깊은 술잔에 지네.

菲菲芳郁滿君堂, 留伴枯梧十尺床.

微月壓簾金粉冷, 清颸吹壁翠梢長.

甕來皓雪存和氣, 開到玄宵引瑞光.

懸取氷燈三日飲, 飛花點盡淺深觴.[3]

'그대'는 오찬을 가리킨다. '산천재'山天齋는 오찬이 1748년에 새로 지은 서재다. 오찬은 자신의 계산동 집에 와설원臥雪園이라는 정원을 조성한 다음 거기에 이 서재를 신축하였다. 그리고 매년 겨울밤 이곳에 벗들을 불러 이른바 매화음梅花飲을 가졌다. 다음 글이 그 정형情形을 잘 보여준다.

무진년(1748)에 오경보가 와설원 동쪽에 산천재를 짓고는 겨울밤에 여러 벗을 초치招致해 계산桂山의 옛 매화나무를 완상하였다. 문왕의 솥을 가져다가 계설향桂雪香을 살랐으며, 빙등을 들보 가운데에 매달아 놓고는 소라 껍데기로 만든 잔에 술을 따라 마셨는데, 환정歡情을 다한 후에 파하였다. 그 후 경보는 임금에게 간언諫言을 한 일로 북쪽으로 유배 가서 어강魚江 가에서 죽었다. 그 매화나무의 생사도 알 수 없으니, 생각하면 눈물이 솟는다.[4]

3 「山天齋賦梅」, 『뇌상관고』제1책.
4 "戊辰, 吳敬父就臥雪園東築山天齋, 冬夜邀諸友, 賞桂山舊梅, 取文王鼎, 燒桂雪香, 懸氷燈于中梁, 酌酒螺杯, 極歡而罷. 其後敬父言事北遷, 歿于魚江之濱, 梅花存沒亦不可詳, 想念釀涕."(「觀梅記」, 『뇌상관고』제4책)

「관매기」觀梅記의 한 대목이다. '계산'桂山은 계산동을 말한다. '문왕의 솥'은 주나라 문왕의 청동기靑銅器를 본떠 만든 향로를 말한다.[5] '계설향'桂雪香은 계수나무로 만든 향 가루를 말할 터이다. 오찬은 1751년 영조에게 직간直諫을 하다 그의 분노를 사서 이 해 7월 함경남도 삼수의 어강에 귀양 가 동년 11월에 세상을 떴다.[6]

우리는 앞서 〈북동강회도〉에서 '문왕의 솥'과 '매화'를 접한 바 있는데, 상기 인용문에 보이는 '문왕의 솥'과 '매화'는 바로 〈북동강회도〉 도상圖像 중의 그것과 동일물이다. 4년 전인 1744년 계산동 오찬 집에서 가진 강회에서는 소라 껍데기로 만든 잔 역시 상床에 진설陳設되었다. 김순택이 쓴 기문記文에서 그 점이 확인된다.[7]

이인상은 오찬의 산천재에 다음과 같은 명銘을 써 주기도 하였다.

너의 방은 좁으나
너의 덕은 충실하다.
높고 밝아 원대함을 이루고
안정되고 쾌적하여 여유로움이 있네.
길상吉祥이 쌓이고
의義에 맞게 행동하여 지극히 군세도다.
도道의 높음이 가이없어
어둑어둑하나 날로 문채가 나네.

5 본서, 〈북동강회도〉 평석 참조.
6 이 점은 본서, 〈구룡연도〉, 〈장백산도〉, 〈준벽청류도〉 평석 참조.
7 이 기문은 본서, 〈북동강회도〉 평석 중에 그 전문이 제시되어 있다.

而室之窄, 而德之充.

高明以成大, 安重而有容.

吉祥之止, 集義至剛.

峻極無外, 闇然而日章.[8]

「오경보가 반듯한 방을 지었는데 대축大畜의 뜻을 취하여 산천재라고 이름했다. 거기에 명銘을 쓴다」라는 글 전문이다. 이 제목을 통해 '산천'山天이라는 방 이름이 『주역』 대축괘大畜卦의 뜻을 취한 것임을 알 수 있다. 대축괘(䷙)는 상괘上卦가 간艮이고, 하괘下卦가 건乾이다. '간'艮은 '산'山에 해당하고, '건'乾은 '천'天에 해당하며, '간'은 지止, 즉 그치다는 의미를 지니고, '천'은 강건剛健의 의미를 지닌다. '대축'大畜은 크게 쌓인다는 뜻이다. 이 괘는 하늘이 산 가운데 있는 형상이라 모인 바가 지극히 큰 상象이다. 그쳐야 쌓일 수 있다. 그래서 이 괘 이름이 '대축'이다.[9] 이 명의 제5구와 6구는 대축괘의 상괘와 하괘에 대한 풀이라고 할 수 있다.

오찬은 매년 겨울 자신이 기르던 분매盆梅가 꽃망울을 터뜨릴 때면 이 산천재에서 벗들과 매화음을 가졌다. 오찬은 1751년에 죽었으니, 산천재에서의 매화음은 1748년, 1749년, 1750년, 도합 세 차례 있었다고 말할 수 있다. 이인상이 〈산천재야매도〉를 그린 것은 이 중 1748년의 모임에서다.

〈북동강회도〉의 그림에서 보듯, 그리고 이 〈산천재야매도〉에서 보듯, 오찬의 분매는 대단히 웅위雄偉하고 기고奇古하다. 오찬의 이 매화에 대

8 「吳敬父作方室, 取大畜之義, 名之曰山天齋, 爲銘之」, 『뇌상관고』 제5책. 1749년 3월에 지은 글이다.

9 胡廣 外, 『周易傳義大全』 권10 대축괘의 '傳' 참조.

해서는 이윤영의 다음 말이 참조된다.

> 뒤에 오경보의 집에서 김 대장군金大將軍의 매화나무를 보았는데 그 등걸이 울쑥불쑥한 것이 산과 같았으며, 몹시 기위奇偉하였다.[10]

김 대장군이 누구를 가리키는지는 미상이나 그의 매화나무를 오찬이 소유하게 됐던 것 같다.

그런데 앞에 인용한 이인상의 「산천재에서 매화를 읊다」라는 시 중에, 그리고 「관매기」라는 글 중에, '빙등'氷燈이라는 단어가 보이는데, 이는 무엇을 말하는 것일까? 이와 관련해선 이윤영의 다음 글이 참조된다.

> 지난 기사년(1749) 겨울에 경보가 매화가 피었다는 소식을 알려 왔다. 나는 원령을 비롯한 여러 사람과 산천재로 가서 모였다. 매화를 둔 감실龕室에 둥글게 구멍을 뚫어 운모雲母로 막아 놓아 흰 꽃이 환히 비쳐 마치 달빛 아래 있는 듯하였다. 그 곁에는 문왕의 솥과 여타의 고기古器 두어 종을 놓아 뒀는데 또한 청초淸楚하여 기뻐할 만했다. 우리는 서로 문학과 역사에 대해 밤 늦도록 담소하였다. 경보는 커다란 백자 동이를 갖고 와 거기에 맑은 물을 담아 창문 밖에 놓아 두었다. 한참 있다 보니 얼음의 두께가 이분二分은 될 성싶었다. 그 중앙에 구멍을 뚫어 물을 쏟아 버린 다음 궤안几案 위에다 동이를 엎으니 빛나는 한 개의 은색 항아리가 나왔다. 구멍을 뚫은

10 "後於吳敬甫家, 見金大將軍梅, 其槎嵯峨如山, 甚奇偉."(「從大父古梅記」, 『단릉유고』 권12) 이 글에는 제목이 붙어 있지 않은데, 필자가 임의로 제목을 붙였다.

곳에 초를 넣어 불을 켜니 환하였는데, 불빛이 사무쳐 상쾌하기가 이루 말할 수 없었다. 서로 돌아보며 웃고는 술을 마시매 몹시 즐거웠다. 우리는 한유韓愈의 「석정연구시」石鼎聯句詩를 취取하여 화운和韻하기로 했다. 원령이 맨 먼저 '촉룡'燭龍과 '양갑'羊胛의 시구를 짓고,[11] 다음은 유문儒文(김순택 – 인용자)이 짓고, 그다음에 나와 경보가 각각 몇 구를 짓자 새벽닭이 이미 울었다. 사회士晦(이명환 – 인용자)와 백우伯愚(김상묵 – 인용자)는 미쳐 붓대도 잡지 못했건만 뜻이 사그라들어 그만뒀으며, 재회를 기다려 완성하겠노라고 하였다.

그로부터 2년 후 봄, 나는 단양으로 내려갔으며, 이 해 겨울 경보는 북쪽 땅에서 죽었다. 나머지 몇 사람 또한 뜻이 높아 세상과 잘 맞지 않았다. 접때의 이른바 연구聯句는 다시 지을 수 없었다. 올해 12월 기망旣望에 꿈에서 경보를 보았는데, 웃으며 말함이 옛날과 똑같았다. 마침 어떤 사람이 커다란 얼음을 잘라 그 속을 파낸 뒤 초를 켜서 들보에다 매달았다. 긴 밤 홀로 앉아 있으니 슬픔만 있고 기쁨은 없다. 비단 죽은 이를 다시 볼 수 없을 뿐만 아니라 살아 있는 이도 초치招致할 도리가 없다. 궁협窮峽이 황량하고 적막하니 비록 매화 일지一枝가 있다 할지라도 어찌 벗할 수 있겠는가. 생각하니, 경보는 벗들에게 독실하고 성품이 문장과 운사韻事를 좋아하여, 우리 무리가 지은 좋은 시구를 보면 기뻐하는 기색이 얼굴에 드러나 마치 자기가 지은 양 하였다. (…) 계유년 제야除夜에 윤지가 울면서 쓴다.[12]

11 「賦氷燈, 次石鼎聯句詩韻」(『단릉유고』 권9)의 기구(起句)인 "燭龍棲玄門, 夜短羊胛烹"을 말한다.

오찬 사망 이태 후인 1753년 세모에 단양의 사인암에서 쓴 「빙등을 읊다. 「석정연구시」石鼎聯句詩에 차운하다」라는 시의 서序다. 글 마지막의 "울면서 쓴다"라는 말에서 벗에 대한 추념追念의 깊이를 짐작할 수 있다. 이 글을 통해 '빙등'이 단호그룹의 인물들에게 산천재의 성사盛事였던 매화음梅花飮의 중요한 표상으로 기억되고 있음을 알 수 있다.[13] 인용문 중 "매화를 둔 감실에 둥글게 구멍을 뚫어 운모雲母로 막아 놓아 흰 꽃이 환히 비쳐 마치 달빛 아래 있는 듯하였다"라고 했는데, 감실에 둥근 구멍을 뚫어 거기에 운모를 댄 것은 아마도 달의 정취를 느끼고자 해서가 아닐까 한다. 빙등 역시 달과 관련이 있을 터이다. 분매는 산매山梅나 정매庭梅와 달리 집안에서 완상하므로 달의 정취를 맛보기 어렵다. 그래서 이런 기발한 아이디어를 낸 게 아닐까 한다.

이윤영의 이 글은 1749년의 사정을 전해 준다. 이인상은 산천재에서 있었던 세 번의 매화음 모두에 참석했던 것으로 보인다. 이인상의 다음

12 "往在己巳冬, 敬父報梅花開. 余與元靈諸人, 往會山天齋中. 梅龕鑿圓竅, 障以雲母, 白葩英英, 如在月中. 其傍奠文王鼎·他古器數種, 亦淸楚可意. 相與談文史至夜分. 敬父取白磁大椀, 盛淸水置戶外, 而良久視之, 氷之厚可二分. 穴其中瀉水, 覆椀于几上, 瑩然出一銀罌也. 從穴處納燭, 點火朱明, 氣徹光通, 爽不可言. 顧而笑, 命酒樂甚. 取石鼎聯句詩, 將和之. 元靈首題燭龍羊胛之句, 次傳孺文, 次傳余與敬父, 各書數句, 曉鷄已脇膊矣. 士晦·伯愚未及把管, 意闌而止, 謂俟再會當成之. 後二年春, 余入丹陽. 其冬敬父死於北地, 餘數人又落落難合. 向之所謂聯句不可復爲矣. 今十二月旣望, 夢見敬父, 笑語如疇昔. 適有人斲大氷空其中, 燃燭懸之屋樑. 永夜獨坐, 有悲無歡. 不但死者不可復見, 卽其生者無以致之. 窮峽荒寂, 雖梅花一枝, 亦何能相伴也. 念敬父篤於朋友, 性喜文章韻事, 見吾輩佳句, 喜動於色, 若己有之. (…) 癸酉除夜, 胤之泣題."(「賦氷燈, 次石鼎聯句詩韻」의 서문, 『단릉유고』 권9)
13 『幷世才彦錄』의 「文苑錄」 중 '이윤영'조에, "그의 집은 서울의 서쪽 반송지(盤松池) 가에 있었는데, 연못 가까이 정자를 세우고, 선비 오찬·김상묵·이인상 등 7, 8인과 더불어 문회(文會)를 가졌다. 그리하여 겨울밤엔 얼음덩이를 잘라 내어 그 속에 촛불을 두고 이름하여 '빙등조빈연'(氷燈照賓筵)이라 하였고, 여름에는 연꽃을 병에 꽂아 두고 벗들을 불렀다"(『18세기 조선 인물지 幷世才彦錄』, 76면)라는 기록이 보인다. 빙등조빈연을 오찬의 산천재가 아니라 이윤영의 담화재에서의 일로 말하고 있음은 착오다.

말에서 그 점이 확인된다.

> 기억건대 갑자년(1744) 겨울에 경보는 여러 벗들을 불러 계산동 자신의 집에서 책을 읽었다. 대나무와 파초 두 분盆도 매화 분을 둔 감실에다 뒀는데 파초 또한 겨울을 나도록 죽지 않았다. 그 후 경보는 와설원을 꾸미고 산천재를 지어 겨울에 매양 친구들과 모여 매화를 감상하곤 하였다. 한번은 빙등을 만들어 매화나무 위에 매달아 놓고 새벽까지 실컷 술을 마신 적이 있는데, 경보는 이윤지의 산자마山子馬를 빌려 벗들을 초치했다. 그 후 일 년이 지나 경보는 죽었고 이사회李士晦가 경보를 위해 그 무덤 앞에 매화나무를 심었거늘 이것이 매화와 관련된 일의 처음과 끝이다.[14]

이 글을 통해 이인상이 1750년의 매화음에도 참석했음을 알 수 있다. 산천재에서 처음 매화음이 있었던 1748년 겨울 이인상은 사근도 찰방의 직에 있었다. 아마도 그는 휴가를 내어 상경해 모임에 참석했을 터이다. 1749년 겨울은 이인상이 벼슬하고 있지 않을 때다. 1750년 겨울은 음죽현감의 직에 있었다. 이인상은 이때 역시 휴가를 내어 상경해 참석한 것으로 여겨진다. 이로 보면 산천재의 매화음은 단호그룹의 중대한 연중행사로 자리잡아 가고 있었다고 말할 수 있을 듯하다. 그렇건만 오찬이 1751년 봄 문과에 급제해 첫 벼슬을 하자마자 언사言事가 빌미가 되어 그 해 그만 세상을 하직했으니 그 벗들의 상심과 비탄은 이루 말할 수 없

14 「追和吳敬父梅花八篇」의 추기(追記), 『능호집』 권2; 번역은 「뒤에 오경보의 매화시 여덟 편에 화답하다」, 『능호집(상)』, 433면 참조. 1752년에 쓴 글이다.

었을 것이다. 이명환이 오찬의 무덤가에 하필 매화나무를 심은 데서 단호그룹의 인물들에게 오찬의 죽음이 매화와의 관련 속에서 반추되고 있었음을 엿볼 수 있다.

② 이인상은 1748년 겨울 오찬의 산천재에서, 「산천재에서 매화를 읊다」 외에 「오경보의 산천재에서 새로 만든 구리 술잔을 구경하고는 빙등을 걸어 놓고 매화를 감상하며 소라 껍데기로 만든 잔에다 술을 부어 마시고 있을 때 김 진사 백우 또한 술통을 들고 찾아오다」라는 제목의 시를 지었다. 이 시는 다음과 같다.

고기古器를 뜻에 맞게 제작하였고
좋은 음식 장만했거늘 벗들이 왔네.
빙등 맑아 촛불을 켤 만하고
소라 껍데기는 공교하게 술잔을 이뤘네.
취한 마음 참으로 쇠를 이루어[15]
헛된 명성 아예 재처럼 여기네.
은하수 높은 이 밤
쓸쓸히 겨울 매화 보고 있노라.
古器稱心製, 嘉餐賴友來.
氷燈淸耐燭, 螺甲巧成杯.
醉肚眞成鐵, 浮名極似灰.

15 마음이 쇠처럼 단단하다는 뜻이다.

崢嶸星漢夜, 寥落看寒梅.[16]

또한 이런 시도 지었다.

초가집이 너의 자람 용납하여서
감매龕梅[17]의 꽃 이마 높이에 달렸네.
푸른 가지가 점점 많이 보여서
서너 벗이 함께 청상淸賞을 하네.
茅棟容君長, 龕梅花近纇.
青條漸看多, 數友同淸賞.[18]

「산천재의 매화가 점점 번성함
을 기뻐해」라는 시 전문이다. '청상'
淸賞은 '맑은 감상'이라는 뜻이다.
이 시를 통해 산천재가 조그만 초옥
이었음을, 그리고 그곳의 감실에 둔
분매의 푸른 가지가 사람 이마의 높
이만큼 자랐음을 알 수 있다. 〈북동
강회도〉의 도상圖像에 의하면 오찬
의 매분梅盆은 아주 큰 고급의 도기

〈북동강회도〉 매분梅盆

16 「吳敬父山天齋觀新鑄銅爵, 懸氷燈賞梅, 取螺甲飲酒, 金進士伯愚亦携壺榼而來」, 『능
호집』 권1; 번역은 『능호집(상)』, 305면 참조.
17 감실의 매화나무라는 뜻이다.
18 「喜山天齋梅花漸盛」, 『뇌상관고』 제2책.

분陶器盆이다.

이 정도의 노매老梅를 분에 키우려면 최소한 분의 직경이 40센티미터, 분의 높이가 60센티미터 정도는 되어야 할 것이다. 그러니 새로 뻗은 푸른 가지가 사람 키 정도까지 올라왔을 법하다. 〈산천재야매도〉에서 꽃이 붙은 가지는 모두 푸른 가지라 하겠는데, 중앙에 곧게 쭉 뻗어 올라간 가지는 족히 몇 십 센티미터는 되리라 여겨진다.

③ 오찬의 죽음은 단호그룹에 치유되기 어려운 커다란 내상內傷을 남겼다. 오찬, 이인상, 이윤영, 김상묵 등 단호그룹의 주요 인물들은 영조의 탕평책에 심한 반감을 품고 있었다. 그들은 특히 영조의 치세治世 때 형성된 탕평당蕩平黨 인사들을, 임금의 비위나 맞추면서 일신의 이욕을 좇아 아유구용阿諛苟容하는 자들로 보았다.[19] 조정의 신하는 군주와 나라를 위한 직언을 마다하지 말아야 하며 그것이 바로 '충'인데, 지금 조정의 신하들은 모두 군주의 눈치만 볼 뿐 신하로서의 본분을 방기放棄하고 있다고 본 것이다. 오찬이 초사初仕로 정언正言을 맡자마자 신임의리와 관련된 예민한 정치적 사안을 제론提論하는 한편 내수사內需司의 혁파를 주장한 것은 그러므로 그와 단호그룹 평소의 확호한 정론定論을 실천한 것이라고 할 터이다.[20]

19 가령 이윤영의 시구 "媚君道不正"(「元靈雨中枉路過訪碧池, 與之同宿樓中, 久違之餘, 樂不可言. 旣而別去, 次其酬答之語, 爲詩贈往」의 제2수, 『단릉유고』 권6) 참조.
20 오찬은 영조 27년(1751) 윤5월 18일 상서(上書)하여, 소론 인사인 고(故) 영의정 이광좌와 고 좌의정 조태억의 관작을 추탈할 것을 청하였다. 이어 동월(同月) 29일 오찬은 대사헌 정형복(鄭亨復), 부제학 윤급(尹汲), 사간 홍낙성(洪樂性), 응교 김문행(金文行), 장령 유건(柳謇)·권항(權抗), 교리 안윤행(安允行), 수찬 이규채(李奎采)·이현중(李顯重), 부수찬 윤학동(尹學東) 등과 합계(合啓)하여 이광좌와 조태억의 관작 추탈을 청하였다. 다음 달인 6월 3일

오찬의 거침없는 직언은 단호그룹의 비타협적 면모와 시류에 영합하지 않는 꼿꼿함, 이 그룹이 견지한 이념과 실천의 통일, 도덕과 삶의 합치를 위한 분투, 그리고 선비의 지조란 어떤 것이며 신하의 충성스러움이란 모름지기 어떠해야 하는가를 보여준 의의가 있기는 하나, 그것은 또한 이 그룹의 정치적 완고함과 고지식함을 보여주는 상징적 사례이기도 하였다. 이 사건은 재야의 비판적 청류 집단으로만 존재하던 단호그룹이 오찬을 매개해 권력과 처음으로 한번 맞붙은 성격을 갖지만 그 결과는 참담한 패배일 뿐이었다. 그러므로 그것은 어찌 보면 이 그룹의 현실정치에 대한 능력의 정도를 보여주는 사건이기도 하다고 생각된다. 단호그룹은 당시의 정치·문화·학예의 공간에서 무시할 수 없는 주요한 역할을 떠맡고 있었지만, 그리고 넓은 의미에서 늘 정치적 문제의식의 끈을 놓지 않고 우국위민憂國爲民의 파토스를 갖고 있었지만, 그럼에도 그들의 본령은 문학과 예술이지 결코 정치는 아니었던 것이다.

오찬은 내수사를 혁파할 것을 청했다. 이에 영조는 격노하여, "瓚自幼時, 食內司之饌, 若思其兄(오원吳瑗을 이름-인용자), 則敢爲此言乎"라고 하였다. 바로 다음 날 오찬은 특지(特旨)로 사판(仕版)에서 삭제되었다. 오찬은 한 달 후인 7월 5일 삼수부(三水府)로 귀양 보내졌는데, 영조는 다음과 같은 하교를 내렸다: "榜墨未乾, 揚揚黨習, 吳瓚也; 右袒存中(이존중李存中을 이름-인용자), 爲閔百祥嚆矢, 吳瓚; 負君父勉飭之敎, 背其兄爲國之心, 吳瓚也. 有一於此, 不與同國, 況兼此乎. 吳瓚, 三水府投畀, 倍日押付!" 오찬의 사후 노론계 인사들은 영조에게 오찬의 신원(伸冤)을 누차 건의했으나 영조는 선뜻 받아들이지 않았다. 영조가 그리 한 것은 오찬이 노론의 신임의리를 견지하며 이광좌·조태억의 관작 추탈을 주장했기 때문만은 아니라고 여겨진다. 오찬이 내수사 혁파를 정면으로 제기한 일이 오찬에 대한 영조의 악감정을 더욱 걷잡을 수 없이 만든 게 아닌가 생각된다. 내수사 문제에 대해서는 박희병, 『범애와 평등: 홍대용의 사회사상』(돌베개, 2013), 115~117면 참조. 또 오찬의 상서(上書)와 유배 과정에 대해서는, 『영조실록』 영조 27년 윤5월 18일, 윤5월 29일, 6월 3일, 6월 4일, 7월 2일, 7월 5일 기사 및 김순택, 「故正言吳君敬父行狀」, 『志素遺稿』 제3책 참조.

④ 오찬이 죽은 그 해 이인상은 「소화사」素華辭라는 글을 지어 오찬의 죽음을 애도하였다. 제목 중에 '애사'哀辭라는 말은 보이지 않지만 이 글은 오찬의 애사에 해당한다. 이 글에는 다음과 같은 긴 서문이 달려 있다.[21]

오경보가 자신이 올린 상소 때문에 북쪽으로 귀양 가게 되었을 때, 나는 설성雪城(음죽-인용자)에 있고 윤지胤之는 단양에 있었으므로[22] 송별을 하지 못했다. 경보가 편지로 적소謫所의 일을 알려 왔는데, 그 말이 몹시 처량하고 괴로웠다. 나에게 두보杜甫의 전前·후後 「출새」出塞시[23]를 서사書寫해 달라고 부탁했지만 나는 미처 써서 부치지 못했다. 그런 중에 윤지가 쓴 이별시[24]를 보게 됐는데 마치 경보를 사별死別하기라도 한 듯 시어가 처량하고 괴로워 이 때문에 그만 마음이 놀라 다시 일어날 수가 없었으며 글씨 또한 써서 부치지 못했다. 어느 날 나는 홀연 꿈속에서 경보를 만나 서로 손을 잡고 통곡했는데, 얼마 있다 경보가 북쪽 변방에서 죽었다는 소식을 들었다. 나는 경보의 넋이 객지에서 떠돌까 염려되어 초혼사招魂辭를 지으려 했지만 슬퍼서 글을 쓸 수가 없었다.
 입춘인 임자壬子일,[25] 나는 꿈에 윤지와 함께 어느 방에 이르렀는

21 「소화사」의 서문에 대한 분석은 김민영, 「능호관 이인상 산문 연구」(서울대 석사학위논문, 2012), 43~48면에서 이루어졌다.
22 1751년 당시 이인상은 음죽 현감으로 재직중이었고, 이윤영은 단양에 있었다.
23 두보(杜甫)는 '출새시'(出塞詩)를 두 번 지었으니, 앞의 것을 '전출새'(前出塞), 뒤의 것을 '후출새'(後出塞)라고 한다. '전출새'는 5언 9수, '후출새'는 5언 5수의 연작시로, 변방에 근무하는 군졸(軍卒)의 심정을 읊었다.
24 『단릉유고』 권8에 실려 있는 「삼수(三水) 적거(謫居)의 경보에게 부쳐 보내다」(원제 '寄贈敬父三水謫居') 8수 연작을 가리킨다.
25 1751년 12월 19일이다.

데, 텅 비어 있는 게 특이했다. 윤지는 내게 오동꽃을 먹어 보라고 하였다. 꽃잎은 희고 꽃술은 붉어 흡사 목련 같은데 향기가 입안에 가득해 정신이 송연竦然하였다. 홀연 경보가 곁에 보였는데 한창 집을 짓고 있었다. 동에는 고관高館, 서에는 곡방曲房을 두었으며, 향기 나는 꽃들이 주위를 둘러싸고 나무들이 서로 어리비쳤으니, 흡사 경보의 산천재나 옥경루玉磬樓[26] 같았다. 경보는 말하기를, "동서東西 양실兩室 사이에 모퉁이를 따라 담장을 세워, 깊고 그윽한 속에 꽃과 나무들이 은은히 비치게 하면 집이 빛날 거외다"라고 하였다. 내가, "그대는 형제가 없어 항상 외롭게 지내니 관사館舍를 둬 자네의 친척과 친구들을 거처하게 하되 동서로 서로 바라볼 수 있게 해 가운데를 막지 말구려"라고 했더니, 윤지는 내 말에 찬성했고, 경보는 빙그레 미소를 머금은 채 끝내 아무 말도 하지 않았다.

깨어나 생각해 보니, 담장을 세운다는 건 그 뜻이 상서롭지 못했다. 붕우朋友간의 말에 유명幽明의 구분이 없고, 당실堂室 사이를 가로막지 않고 동서東西로 환히 통하게 하여 해와 달이 서로 바라보듯 하게 한다는 것은 혼백이 오고 가 어떤 지역에 머물러 있지 않다는 몽조夢兆가 아닌가 싶다. 하물며 양기陽氣는 입춘날 성대하게 떨쳐 일어나거늘, 경보의 혼이 나에게 현몽하여 남쪽으로 온 것은 타향에 머물고 있지 않기 때문이 아닐까.

나는 마음속으로 내 꿈의 길함을 믿고 마침내 초혼사招魂辭를 지

26 '옥경루'(玉磬樓)는 오찬의 계산동 집에 있던 작은 누각 이름이다. 옥경루에 건 '옥경'(玉磬)이라는 편액 글씨는 이인상이 써 준 것인바, 이인상의 「경심정기」(磬心亭記, 『능호집』 권3)에 그 점이 언급되어 있다. 오찬이 옥경 연주하기를 좋아한 일 및 단호그룹의 경쇠 애호에 대해서는 본서, 〈구담초루도〉 평석 참조.

어 하얀 오동꽃에 마음을 부쳐 장차 윤지의 시와 함께 반츤返櫬[27]할 때 읽고자 했는데, 글을 미처 이루지 못했을 때 윤지에게서 이런 편지가 왔다.

2월 초에 경보가 나를 찾아와 자신이 꾼 꿈에 대해 이렇게 묻더군요.
"재차 조천관朝天館[28]에 가서 관棺에 실려 돌아오는 꿈을 꾸었는데, 꿈을 깬 후 알아보니 조천관은 제주에 있다 하더구려."
나는 이렇게 말했소이다.
"혹시 그대가 벼슬에 나아가 상소하고자 하니[29] 꿈에 그런 일이 보인 게 아니겠소?"
그러자 경보는 서글픈 얼굴을 하며 즐거워하지 않았는데, 얼마 안 있어 그만 화를 입었습니다. 남북이 비록 다르지만,[30] 관에 실려 돌아옴은 하늘의 뜻일까요?

아아, 꿈의 이치는 아득하여 알기 어렵다. 그러나 짐작건대 경보가 짓던 집은 필시 자신의 옛집일 듯하고, '조천' 운운한 말은 관에

27 객지에서 죽은 사람을 고향으로 운구(運柩)하는 것을 뜻한다.
28 제주도 북제주군 조천면(朝天面) 조천리에 있던 객사(客舍)다.
29 오찬은 1751년 2월 18일 춘당대에서 시행된 정시(庭試)에서 장원급제했고, 동년 5월 14일 사간원 정언(正言)에 임명되었으며, 윤5월 18일 문제의 상서(上書)를 했고, 7월 5일 귀양갔으며, 11월 7일 귀양지에서 죽었다. 이 모든 일이 1년 사이에 일어난바, 이 점이 오경보의 죽음을 더욱 비극적으로 보이게 한다.
30 꿈속에서 본 '조천관'은 남쪽 땅 제주도에 있는 관사(館舍)이지만, 경보가 실제 죽은 곳은 북쪽 땅 삼수(三水)이기에 한 말이다.

실려 북쪽에서 남쪽으로 와서 도성을 지나간다는 뜻이 아닐까 한다.[31] 내가 다시 두보의 전·후「출새」시를 찾아 읽어 보니, 그 말이 처량하고 괴로워 경보의 출처出處 시말始末과 꼭 같았다.[32] 이에 글을 지어 그 뜻을 잇는다. 아아, 경보의 혼이여! 어찌 차마 돌아오지 않을 수 있겠는가. 사辭는 다음과 같다.[33]

이 서문에 이어 초사체楚辭體로 쓴 다음과 같은 네 수의 노래가 나온다.

1
붉은 꽃술의 흰 오동꽃 나보고 먹으라 주네.
향기로운 입춘이라 삭풍朔風이 그치었네.
윤지의 나무요 경보의 집이로다.
하얀 꽃 내게 주어 붉은 꽃술[34] 함께하네.
생사에 관계없이 몽매에도 성심誠心 지켜
마음 다스리고 향기 맡아 태허太虛로 돌아가리.[35]
문득 경보의 얼굴 문설주에 환히 비치누나.

31 '조천'이라는 단어에 '임금에게 배알하다'라는 뜻이 있기에 한 말이다.
32 두보의 「출새」시는 전체적으로 충효를 바탕으로 군주의 영토 확장 전쟁에 대한 비판과 변방에서 늙어 가는 병사의 회한(悔恨)을 담고 있다. 오찬을 비롯한 이인상의 벗들은 당시 영조의 탕평책에 반대하고 있었다. 이 때문에 이인상은, 당시의 정책을 비판하다 변방으로 귀양 가죽은 오찬의 일과 군주의 잘못된 정책 때문에 억울하게 변방에서 늙어 가는 병사를 그린 「출새」시를 연결해 생각했을 터이다.
33 「素華辭」의 서문, 『능호집』 권4; 번역은 『능호집(하)』, 182~185면 참조.
34 원문은 "朱心"이다. 이 말은 중의적(重義的)이니, '단심'(丹心)이라는 뜻이 내포되어 있다.
35 "마음 다스리고"의 원문은 "齋心"인데, 『열자』(列子) 「황제」(黃帝)에 나오는 말로서 잡념을 제거해 마음을 고요히 한다는 뜻이다.

素華朱心兮, 餐余梧桐.

芬薰首春兮, 不受朔風.

李子之樹兮, 敬父之宮.

素華授吾兮, 朱心與同.

存歿靡間兮, 夢寐存誠,

齋心服馨兮, 返氣之淸.

忽見眉目兮, 洞照門楹.

2

슬픈 편지 보냈었지 그대 북쪽 변방에서.

사방에 높은 산 둘러싸고 거목이 하늘을 덮었다지.

쓸쓸한 와설옥臥雪屋³⁶엔 버려진 빗과 망건.

임금과 어머니³⁷ 그리워 뼈가 아프고 살이 녹네.

친구 날로 멀어지니 누구와 소요할꼬?

슬픔을 견딜 길 없어 주자朱子와 두보杜甫를 읽네.³⁸

와서 묻는 이 있었다지 강태공의 『육도』六韜에 대해.³⁹

준마 타고 활을 쏘며 장수는 호령하네.

예부터 얼음 꽁꽁 얼어 어강魚江에는 물결도 없거늘

저 땅에 무슨 즐거움이 있으리? 혼이여 거기 머물지 마소!

36 와설원에 있던 산천재(山天齋)를 가리킨다.
37 오찬에게는 노모가 계셨다. 이운영, 「吳正言敬父挽」, 『玉局齋遺稿』 권1(『韓山文獻叢書
(三)』, 7면)의, "阿孃出郭外, 故人執紼行"이라는 구절 참조.
38 "임금과 어머니"부터 "두보를 읽네"까지의 구절은 모두 오찬이 그리 한다는 말이다.
39 당시 어떤 무관(武官)이 유배 온 오찬을 찾아와 『육도』를 배웠던 듯하다.

緘哀稿紙兮, 君在北塞.

四山高圍兮, 鉅木蔽天.

牢臥雪屋兮, 廢櫛與巾.

思慕君親兮, 骨痛肌銷.

友朋日遠兮, 誰與逍遙?

無以塞悲兮, 晦父之文、杜氏之詩.

有來問業兮, 渭叟兵韜.

駿馬良弓兮, 壯士叫號.

玄氷亘古兮, 魚江無濤.

彼土何樂兮? 子無滯魄!

3

그대의 훌륭한 집에 좋은 나무 무성하니

산천재와 옥경루였지.

봄꽃이 다투어 피고 철 따라 새가 울어

한가로이 그 속에서 경치 보며 즐거워했지.

밝은 빛 비치는 방에 서책과 보기寶器 옮겨 놓았네.

경전과 사서史書 존숭함에 예스런 마음 도에 가까웠지.

을거乙擧의 술잔⁴⁰과 노공魯公의 술병⁴¹으로

40 '을거준'(乙擧尊)을 말한다. 주기(周器)의 하나로, '을거'(乙擧)라는 두 글자의 명문(銘文)이 있어 이런 명칭이 붙었다.

41 청동으로 만든 주대(周代)의 술병인데, '노공'(魯公)이라는 명문이 있어 이런 명칭이 붙었다.

울창주鬱鬯酒[42] 스스로 올리고 백단白檀으로 자성粢盛 대신하여[43]

옛 제도 본떠 슬픈 마음 부쳤었지.[44]

정수금淨水琴[45] 맑은 줄을 팽팽히 짚나니

금복琴腹에 새긴 명문銘文 은밀하여 보이지 않네.

연주하고자 해도 소리가 없으니 누구에게 마음을 전할꼬?

녹운綠雲의 대〔竹〕와 보산寶山의 칼에게지.[46]

지소志素가 남다른 제문祭文을 쓰니[47] 그 문장 불꽃과 같네.

좋은 벗들 방에 있으니 멀리서 근심치 말고

성대한 신령이여 훌륭한 집으로 돌아오소!

君有華屋兮, 嘉樹綢繆.

山天之齋兮, 玉磬之樓.

春華競芳兮, 時禽變聲.

燕處其中兮, 流目怡情.

有輝燭室兮, 廣運書寶.

42 울금초(鬱金草)를 넣어 황색 빛깔이 나는 술로, 고대에 제사를 지낼 때 땅에 부어 '강신' (降神)을 빌었다.

43 '백단'(白檀)은 백단향(白檀香)을 말한다. '자성'(粢盛)은 제사에 쓰는 서직(黍稷)을 이른 다.

44 중화의 문명을 흠모하는 마음을 이른다. 존명배청의 이념과 관련된다.

45 이인상이 오찬의 거문고에 붙인 이름이다. 정수사(淨水寺)의 오동나무로 만들었기에 이런 이름을 붙였다.

46 '녹운'(綠雲)의 대는 이윤영을, '보산'(寶山)의 칼은 이인상을 가리킨다. 서지 가에 이윤영 의 녹운정(綠雲亭)이 있었기에 '녹운'이라는 말을 썼다. 이인상은 그 선영이 천보산(天寶山)에 있었으므로 '보산자'(寶山子)라 자호(自號)하였다. 이윤영을 '대'에, 이인상 자신을 '검'에 비긴 것이 주목된다.

47 원문은 "志素異贈"이다. '지소'(志素)는 김순택을 말한다. 그가 쓴 오찬의 제문 「祭吳敬父 文」이 『志素遺稿』 제2책에 수록되어 있다.

尊經敦史兮, 古心近道.

乙擧之爵兮, 魯公尊彝,

黃流自薦兮, 白檀代粲,

儀象古制兮, 寓心之悲.

淨水之琴兮, 高張淸絃.

琴腹之文兮, 閟遠無鐫.

欲彈無聲兮, 將心誰傳?

綠雲之竹兮, 寶山之劒.

志素異贈兮, 有文如焰.

良友在室兮, 君無遠念,

神馭穆穆兮, 反此華屋!

4

때는 임자壬子일, 봄기운 하늘에 가득하고

싹이 트고 벌레가 나와 천지의 기운 몰래 움직이네.

선회하는 작은 새는 밭에 날아 오르고

얼음 녹고 눈 걷히니 산들바람 살랑살랑.

구천九泉의 혼백이여 떨쳐 일어나소.

신령은 밝고 광대하여 육극六極[48]에 사무치고

바른 덕과 굳은 절개 백령百靈이 호위하네.

일월日月을 옆에 끼고 바람과 천둥 몰아

48 동서남북과 상하(上下)를 말한다.

대궐에 알현하여 임금 분부 받들어서

충성을 다하리라 맹세하고, 백성 옳게 이끌려 했네.

벗들은 어질어 착한 본성 타고났거늘

훌륭한 집으로 돌아와 성대한 위의威儀 드러내소.

거듭 말하노니, 달 밝은 하늘에 뜬구름 남쪽으로 흘러가듯

밤 들어 고향으로 돌아오소, 슬瑟을 타고 생笙을 부나니.⁴⁹

日之壬子兮, 靑陽御天,

包芽振蟄兮, 氣機潛旋.

鷽彼小鳥兮, 亦升于田,

瀜氷剝雪兮, 有風油然.

有鬱九泉兮, 奮滯魄兮.

昭明廣大兮, 洞六極兮,

貞德毅節兮, 衛百靈兮.

傍挾日月兮, 導風霆兮,

朝于閶闔兮, 受嘉命兮,

矢心竭忠兮, 庶民正兮.

友朋維良兮, 授素性兮,

返于華屋兮, 德容盛兮.

重曰, 中天月明兮, 浮雲南征,

夜歸故里兮, 鼓瑟吹笙.⁵⁰

49 원문의 "鼓瑟吹笙"은 『시경』 소아(小雅) 「녹명」(鹿鳴)의 한 구절이다. 「녹명」은 잔치를 열어 반가운 손님을 맞는 것을 읊었다.
50 「素華辭」, 『능호집』 권4; 번역은 『능호집(하)』, 185~191면 참조.

이인상은 이 네 편의 노래 뒤에 다음과 같은 추기追記를 붙여 놓고 있다.

나는 애사哀辭[51]를 지어 삼수三水에 보냈지만, 내심 귀신의 이치란 아득한지라 믿기 어려움을 슬퍼하였다. 섣달 정사丁巳일에 점쟁이 송명규宋明奎에게 묻기를, "내가 글을 지어 초혼을 하였는데, 그 혼이 언제 올지 한번 점쳐 보라"라고 하였다. 점을 치니 본괘本卦로는 진괘震卦가, 지괘之卦로는 서합괘噬嗑卦가 나왔다.[52] 점쟁이는 풀이하기를, "간난艱難이 있는 점괘로, 그 사람은 깊은 곳에 갇혀 있습니다. 우레가 백 리에 진동하나 소리만 있고 형체는 없습니다. 죽음을 애도해 지으신 글은, 초효初爻가 없으니 발을 다친 상象입니다. 대개 사람과 귀신 간에 믿는 마음도 있고 의심하는 마음도 있으니 몹시 더디 오겠습니다. 그 글을 정월 열흘께 볼 터이니, 혼이 오는 것은 그믐께가 되겠습니다"라고 하였다. 아, 괴탄怪誕한 일이기는 하나 기록해 두어 나의 고심苦心을 보인다.[53]

이 애사는 초혼사의 성격도 띠고 있다. 이인상은 비명횡사한 오찬의 넋이 벗들과 가족이 있는 서울 집으로 돌아오지 못하고 북새北塞를 떠돌고 있지는 않을까 걱정했던 듯하다. 이규상李奎象의 다음 기록에서 보듯

51 「소화사」를 말한다.
52 진괘는 중뢰(重雷: ䷲)의 상(象)이고, 서합괘는 화뢰(火雷: ䷔)의 상(象)이다. 점을 쳐서 얻은 본괘(本卦)에 대해 효(爻)가 변하여 바뀐 것을 지괘(之卦)라 하는데, 점괘를 풀이할 때 경우에 따라 지괘를 참조하기도 한다.
53 「素華辭」의 추기, 『능호집』권4; 번역은 『능호집(하)』, 191면 참조. 원문에는 이 뒤에 "애사는 섣달 23일에 지었다"(哀辭作於臘月廿三)라는 세주(細注)가 붙어 있다.

당시의 사대부들 중에는 오찬의 원혼이 객지에서 떠돌고 있을지 모른다고 생각한 사람이 없지 않았던 것으로 보인다.

자字가 평서平瑞인 내 아우 이규위李奎緯가 대간大諫 서명천徐命天의 집안 사람 이야기를 들려주었는데 이러하다.

"서명천이 삼수로 유배 갔는데, 꿈에 정언 오찬을 보았다. 오찬이 말하기를, '내가 북쪽 땅에 귀양 와서 죽어 번민을 품은 지 오래되었다. 지금 그대의 상소한 말에, 오찬의 혼이 변방 밖에 떠돌고 있사온데 이름은 충신의 명부에 올라 있습니다라 하였으니, 몹시 비감스런 마음이다. 그대는 응당 이곳에 오래 있지 않을 것이다'라고 하고는 서글피 작별했는데, 그 모습이 키가 컸으며, 스스로 이르기를, '나는 오경보다'라고 하였다."[54]

이윤영 역시 죽은 오찬을 위해 초사체로 「초혼사」를 지었다.[55] 이 글은 이인상이 쓴 「소화사」와 짝을 이룬다. 이윤영은 이 글에서, '북방은 머물 수 없는 곳이니 혼이여 어서 돌아오라'고 거듭거듭 말하고 있다. 그리고 마지막에, "세상은 혼탁해 즐거움이 없나니/내가 어찌 이 세상에 오래 머물 수 있으리/자네 혼이 떠나지 않음을 슬퍼하노니/나의 혼을 기다려 함께 가세나"(世混濁而無樂兮, 余何能久視於斯世. 嗟爾魂之不離兮, 待我魂而同邁)라고 마무리하고 있다.

54 이규상 지음, 민족문학사연구소 한문분과 옮김, 『18세기 조선 인물지 幷世才彦錄』, 223면.
55 『단릉유고』 권13에 수록되어 있다.

⑤ 앞에서 필자는 단호그룹의 인물들이 오찬의 죽음을 매화와의 관련 속에서 반추하고 있음을 지적한 바 있다. 이명환이 오찬의 무덤에 매화나무를 심은 일이라든가, 이윤영이 「빙등을 읊다. 「석정연구시」에 차운하다」라는 시를 지은 일이 그러하다.

이인상은 어떠한가? 그는 매화시 8수 연작을 지음으로써 오찬의 죽음에서 느끼는 슬픔을 은유적으로 표현하였다. 이인상은 이 시에 다음과 같은 서序를 붙여 비통한 마음을 드러냈다.

신미년(1751) 봄에 오경보와 이윤지가 고산孤山(임포 - 인용자)의 매화시 여덟 편에 차운하여 시를 지은 뒤 나에게 화답하라고 했으나,[56] 나는 게을러 생각을 모을 수가 없었다. 하루는 설성雪城의 길에서 즉흥적으로 읊조려 다음과 같은 세 구句[57]를 얻었다.

열사烈士는 어여쁨을 투기하는 마음 없고
은자隱者는 머리가 허연데 구학丘壑에 누웠네.[58]
찬 등걸엔 구름과 우레의 상象[59] 안 보이건만
흰 꽃이 어두운 일월日月에 외려 피었네.

56 이윤영의 이 시는 그의 문집인 『단릉유고』 권7에 「病枕詠梅, 與敬父、伯愚共次孤山八篇」이라는 제목으로 실려 있다.

57 수련(首聯)·함련(頷聯)·경련(頸聯)을 이른다.

58 '열사'나 '은자'는 매화나무를 비유한 말이다.

59 『주역』 둔괘(屯卦)의 상(象)을 말한다. 둔괘는 ☵(坎)이 위에 있고 ☳(震)이 아래에 있다. '감'(坎)은 그 상(象)이 구름〔雲〕이나 비〔雨〕나 물〔水〕이고, '진'(震)은 그 상(象)이 우레〔雷〕다. '구름과 우레의 상'이란 음양이 처음 교섭할 적에 구름과 우레가 서로 응함을 말한다. 여기서는 봄기운을 뜻한다.

휘지 않아 경골勁骨을 간직했고[60]

야위고 파리해도 향기로운 혼이 있어라.

나는 홀연 마음이 경동驚動되어 읊는 걸 그만두었다. 그리고 돌아
와 집안 사람에게 말하기를, "내가 매화를 읊어 꽃의 마음을 드러내
긴 했으나 나의 명命이 끝내 궁할까 두렵다"라고 하였다. 얼마 지나
지 않아 경보가 과거에 급제했는데, 직언을 거듭 올리다 귀양 가서
어강魚江 가에서 세상을 뜨니, 세 시구가 경보를 위한 참讖(예언)이
된 것 같다. 나는 경보의 매화시 제편諸篇에 계속해서 화답하려 했
으나 차마 말을 엮지 못했다. 임신년(1752) 겨울 나는 열병에 걸려
거의 죽을 뻔했다. 동짓달 초여드렛날, 문득 꿈에서 경보를 길가에
서 만났는데, 검은 갓에 품이 넓은 도포를 입고 있었다. 기쁜 마음
은 평소와 같았지만, 나는 마음속으로 그가 이미 죽었음을 알고 있
었다. 경보에게 말하기를, "함께 산천재나 문경文卿[61]의 집에 가서
얘기를 나눕시다"라고 했더니 경보는 좋다고 하였다. 나는 문득 산
천재가 너무 황폐해져 차마 경보에게 보여줄 수 없겠다고 생각하고
마침내 서로 이끌고 한 집으로 향했으나 또한 문경의 집은 아니었
다. 방에는 화분에 심은 매화 한 그루가 있었는데 늙은 등걸은 돌과
같았으며 대략 두 자 남짓 되었다. 그러나 이는 경보가 평소 심은
게 아니었다. 그때 경보가 홀연 보이지 않아 끝내 한마디 말도 나누
지 못했다. 창망하여 어찌할 줄을 모르다가 꿈에서 깨어 실성하여

60 매화나무가 워낙 지조가 강해 남에게 쉽사리 굽히지 않는 기상을 지녔음을 말한다.
61 오찬의 조카인 오재순(吳載純)을 말한다.

한바탕 통곡을 했으니, 꿈에서의 우연한 만남이긴 하나 마음에 감촉感觸됨이 있었다. 병이 낫자 드디어 낙구落句[62]를 완성했으며, 경보의 나머지 시에 추화追和[63]하여 윤지에게 부쳐 보내면서 슬픈 마음을 적는다.[64]

시 여덟 수를 차례로 보이면 다음과 같다.

1
열사는 어여쁨을 투기하는 마음 없고
은자는 머리가 허연데 구학丘壑에 누웠네.
찬 등걸엔 구름과 우레의 상象 안 보이건만
흰 꽃이 어두운 일월에 외려 피었네.
휘지 않아 경골勁骨을 간직했고
야위고 파리해도 향기로운 혼이 있어라.
꽃잎 땅에 질 때 맑은 옥소리 들리니[65]
온갖 초목 시든 시절 너 홀로 높아라.
烈士無心妬芳妍, 幽人頭白臥丘園.
寒査不作雲雷象, 素蕚猶開日月昏.

62 율시(律詩)의 미련(尾聯), 즉 위 시의 제7·8행를 말한다.
63 원래 후인(後人)이 전인(前人)의 시에 화답하는 것을 일컫는 말인데, 여기서는 이인상이 오찬이 죽은 뒤에 그 시에 화답한 것을 말한다.
64 「追和吳子敬父梅花八篇」의 서문, 『능호집』 권2; 번역은 「뒤에 오경보의 매화시 여덟 편에 화답하다」, 『능호집(상)』, 426~428면 참조.
65 매화 꽃잎을 옥에 비유한 말이다. 오찬의 죽음을 암유(暗喩)하고 있다.

無那矯揉存勁骨, 縱敎枯槁有香魂.

也應落地鳴哀玉, 萬卉摧殘爾獨尊.

2

파초와 오죽烏竹이 시듦을 견디고[66]

그대 계산동 살 땐 매화 역시 춥지 않았지.

매화 심은 묘역[67] 황폐해져 애간장 타고

빙등氷燈 이미 깨졌으니[68] 그 빛을 누가 보리.

늙은 가지 끼고 앉으니 겨울산이 무겁고

고고한 꽃 활짝 피었으나 서설瑞雪은 말랐네.

호접몽胡蝶夢 깨니 아리땁던 나무 눈앞에 삼삼한데

비바람 속 닭 울음소리 밤이 다하려 하네.

碧蕉烏竹耐摧殘, 君在桂山花不寒.

梅塚漸荒魂欲斷, 氷燈已碎影誰看.

擁來老榦寒山重, 開遍高花瑞雪乾.

芳樹依依回夢蝶, 雞鳴風雨夜將闌.

3

꿈에 어강에서 영결할 때 손으로 가시나무 베었거늘

66 오찬이 계산동에 살 때 매화나무를 넣어 둔 감실에다 대나무 분(盆)과 파초 분을 함께 두어
그 잎이 시들지 않은 채 겨울을 나게 한 적이 있다. 이 연작시 맨 끝의 추기(追記)를 참조할 것.
67 이명환이 오찬의 무덤가에 매화나무를 심었다.
68 오찬이 산천재에서 빙등을 만들어 매화음을 벌이곤 했는데 이제 그 일을 할 수 없게 됐다
는 뜻이다.

벗이 오자 상설霜雪 속에 매화 피었네.

하늘은 이 꽃 성대하게 길러 내건만

세상은 맑은 선비 하나를 용납지 못하네.

난蘭을 허리에 차고 연잎 걸치니⁶⁹ 고운 옷 입은 듯하고

빙설氷雪 같은 뿌리, 검은 쇠 같은 줄기,⁷⁰ 그윽한 정 솟아나네.

말 없으나 넋 나가게 함⁷¹이 있나니

정수금淨水琴 소리 긴데 흰 꽃 떨어지놋다.

夢决魚江手剪荊, 朋來梅發雪霜幷.

天心養得玆花大, 海內難容一士淸.

蕙珮荷衣同姣服, 氷根鐵幹迸幽情.

無言也有銷魂處, 淨水絃長落素英.

4

벗은 죽었어도 마음엔 살아 있으니

이 생에 어찌 차마 매화를 안 심을 수 있으리.

빈 산의 온갖 나무 짧은 해를 슬퍼하고

무덤 가 외로운 꽃나무⁷²는 봄 오기를 기다리네.

달빛은 계수나무 향기 실어 성대히 쏟아지고

바람은 대 그림자 건드리며 살며시 오네.

69 은자의 모습을 형용한 말이다.

70 고매(古梅)의 등걸을 형용한 말이다.

71 지극한 슬픔을 형용한 말이다.

72 오찬의 무덤 가에 심은 매화나무를 말한다.

철석鐵石 같은 애간장[73] 끊어질 듯할지라도

분분히 꽃잎 날려 술잔에 떨어지지 말았으면.

良友雖亡心猶在, 此生那忍不種梅?

萬木空山悲日短, 孤芳幽戶占春廻.

月和桂香葳蕤瀉, 風敲竹影隱約來.

儘敎銕石腸堪斷, 脉脉花飛莫點杯.

5

푸른 가지 곱다 해도 머리에 꽂지 마소

봄에 처음 핀 꽃 떨어지면 큰일이니.

등불 등진 맑은 그림자 살포시 꿈 깨우고

술잔에 잠긴 차가운 향기 수심 조금 더하누나.

패옥珮玉을 차지 않고[74] 멀리 바람 따라가

그 향기 달에 머무르는 듯.

와설원에 뉘 다시 찾아오려나?

뜨락의 길에 잡초 무성해 뭇 꽃들 부끄리네.

靑條雖好莫簪頭, 春在初花碎郤休.

淸影背燈微破夢, 冷芬沉琖細添愁.

未交珠珮引風遠, 若有香塵與月留.

臥雪園中誰復過? 草茅深逕衆芳羞.

73 매화의 기상과 지조를 나타내는 말이다. 여기서는 오찬의 마음을 암유하고 있다.
74 매화가 화려하지 않고 그윽하기에 이리 말했다.

6

꽃 피기 기다리다 눈물조차 말랐건만

꿈에서 꽃을 보니 수심 잊기 어려워라.

초승달 가지 비추고 산하山河는 작은데

밤중에 뇌성 치고 차가운 눈이 내리네.

살며시 풍기는 서늘한 향기 마음에 스며

남은 꽃 자세히 세며 나무를 에워싸고 보네.

붉은 갈기 쇠발굽의 산자마山子馬[75]를

매화 감상하느라 나귀로 바꿀 건 없지.[76]

直須花發淚便乾, 夢裏看花忘愁難.

纖月一枝山河小, 輕雷半夜雨雪寒.

潛噓冷馥透心入, 細數殘英繞樹看.

赭鬣鐵蹄山子馬, 賞梅那復遞吟鞍?

7

잃은 구슬[77] 너무 고와 칠성七聖이 길을 헤매고[78]

75 원래 주(周) 목왕(穆王)의 팔준마(八駿馬)의 하나지만, 흔히 좋은 말을 뜻한다. 오찬이 이윤영의 산자마를 빌려 벗들을 산천재의 매화음에 초치한 적이 있기에 한 말이다.
76 매화를 운치 있게 감상하기 위해 산자마를 나귀로 바꿀 필요가 있겠는가라는 말이다. 산자마에 오찬과의 추억이 깃들어 있기에 이리 말했다.
77 『장자』「천지」(天地)에, 황제(黃帝)가 곤륜산에 올라갔다가 돌아올 때 현주(玄珠)를 잃었다는 말이 보인다. 여기서는 매화를 비유한 말이다.
78 『장자』「서무귀」(徐無鬼)에 나오는 황제(黃帝)·방명(方明)·창우(昌寓)·장약(張若)·습붕(謵朋)·곤혼(昆閽)·골계(滑稽) 등 일곱 사람을 가리킨다. 이들은 양성(襄城)의 들에서 길을 잃고 헤맸다.

황아黃芽의 한 기운 따뜻하게 배꼽에 생겨나네.[79]

햇빛 달빛에 목욕해 맑은 꽃부리 빼어나고

풍상을 맞아 파리한 가지 나지막하네.

도안道眼은 사라지고 동적銅狄은 늙었거늘[80]

우주[81]에 노닐며 옥루玉樓에 글을 쓰네.[82]

세상 그 누가 영고성쇠 생각하리?

흰 오얏꽃 붉은 복사꽃 길에 가득하거늘.

惱殺遺珠七聖迷, 黃芽一氣暖生臍.

沐來日月淸英擢, 排得風霜病榦低.

道眼消磨銅狄老, 神游澗瀁玉樓題.

世間誰有榮枯想? 李白桃紅自滿蹊.

8

매화나무 있는 빈 집에서 그대 만났을 때[83]

79 일양(一陽: 하나의 양 기운)이 천지(天地)에 처음 생겨남을 이른다. 분매(盆梅)는 양(陽)의 기운이 처음 생기기 시작하는 동지 무렵 꽃이 피기 시작하므로 이런 말을 했다. '황아'(黃芽)는 원래 도가(道家)에서 쓰는 용어로 '단'(丹)을 뜻하며, '배꼽'은 단전(丹田)을 뜻한다.

80 '동적'(銅狄)은 진시황이 함양에 만들어 세웠던 동상이다. 후한(後漢) 때의 선인(仙人)인 '계자훈'(薊子訓)이 어떤 노인 한 사람과 이 동적을 쓰다듬으며 "내가 마침 이것을 주조하는 것을 보았는데, 벌써 5백 년이 다 되어 간다"(適見鑄此已近五百年矣)라고 말했다는 고사가 있다. '도안'(道眼)이란 곧 계자훈을 가리키는 말이다. 계자훈의 고사에 대해서는 본서, 〈수하한담도〉 평석의 주18 참조.

81 원문은 "澗瀁"으로 물이 아득한 모습을 형용하는 말이다.

82 옥루(玉樓)는 곧 광한루(廣寒樓)로, 옥황상제가 산다는 집이다. 당나라 시인 이하(李賀)가 옥황상제의 부름을 받고 옥루에 올라가 그 기문(記文)을 지었다는 전설이 있다. 여기서는 오찬을 염두에 두고 한 말이다.

83 이 시의 서(序)에서, 이인상이 꿈에 오찬을 만나 매화 분(盆)이 있는 어떤 빈 집으로 함께 갔다고 한 것을 말한다.

꿈속이라 예전 시[84]에 화답하는 걸 잊었네.

어둑하니 바람 불어 서늘한 향기 풍기고

희끄무레한 달이 나와 늙은 가지 누르네.

달에 비친 백발 보니 도무지 생시 같아

하늘보고 말하네 편애한다고.[85]

화신花神에 제祭 지내고 홀로 괴로이 읊조리니

남쪽 가지는 차갑고 북쪽 구름 흘러가네.[86]

嘉樹空堂遇子時, 夢中猶忘和前詩.

風來黯黯流寒馥, 月出蒼蒼壓老枝.

照看白髮渾如舊, 開向玄天敢自私.

酹酒花神吟獨苦, 南柯不暖北雲吹.[87]

시 뒤에는 다음과 같은 추기追記가 붙어 있다.

기억건대 갑자년(1744) 겨울에 경보는 여러 벗들을 불러 계산동 자
신의 집에서 책을 읽었다. 대나무와 파초 두 분盆도 매화 분을 둔
감실에다 뒀는데 파초 또한 겨울을 나도록 죽지 않았다. 그 후 경보
는 와설원을 꾸미고 산천재를 지어 겨울에 매양 친구들과 모여 매

84 오찬의 매화시 여덟 수를 말한다.
85 하늘이 사사롭게 오찬을 편애한다는 말이다.
86 두보가 벗 이백을 그리워하며 쓴 「봄날에 이백을 생각하다」(원제 '春日憶李白')의, "위북
(渭北)은 봄하늘의 나무요/강동(江東)은 저물녘 구름일레"(渭北春天樹, 江東日暮雲)라는 구
절을 패러디했다.
87 「追和吳子敬父梅花八篇」, 『능호집』 권2; 번역은 「뒤에 오경보의 매화시 여덟 편에 화답
하다」, 『능호집(상)』, 428~433면 참조.

화를 감상하곤 하였다. 한번은 빙등氷燈을 만들어 매화나무 위에 매달아 놓고 새벽까지 실컷 술을 마신 적이 있는데, 경보는 이윤지의 산자마를 빌려 벗들을 초치했다. 그 후 일 년이 지나 경보는 죽었고 이사회李士晦가 경보를 위해 그 무덤 앞에 매화나무를 심었거늘 이것이 매화와 관련된 일의 처음과 끝이다.

내가 언젠가 경보를 방문했을 때 경보는 영덕盈德의 정수사淨水寺에 있던 석동石桐[88]을 얻어 장인匠人을 시켜 거문고를 만드는 중이었다. 아직 복판腹板[89]을 닫지 않은지라 나는 거문고 이름을 '정수' 淨水라 짓고 거문고의 배에다 명銘을 써서 새긴 후 복판을 붙박게 하였다. 지금 그 명문銘文을 기억하지는 못하나 거문고가 깨뜨려진 후 명銘이 나오면 고심하여 글을 지었음을 알 수 있을 터이다. 그 후 어강에도 정수사가 있다는 말을 들었다. 거문고의 명칭과 명이 모두 참讖이 되고 말았으니 어찌 슬프지 않겠는가. 병자년(1756) 가을 매화축梅花軸[90]에 이 시를 적어 김정부金定夫(김종수-인용자)에게 보이면서 시 속의 용사用事가 은미하기에 적는다.[91]

이 시는 매화와 오찬이 오버랩되고 있음이 특징적이다. 즉 매화가 오찬이고 오찬이 매화다. 매화는 열사와 은자에 비유되며, 온갖 초목이 시든 시절에 홀로 고고하고, 결코 휘지 않는 경골勁骨이다. 또한 매화는 부귀한 이와 사귀지 않으며, 차가운 향기를 지니고 있다고 노래된다. 이런

88 바위에서 자란 오동나무다. 거문고를 만드는 데 좋은 재료가 된다.
89 거문고의 소리가 울리는 부분을 말한다.
90 매화를 그린 두루마리를 이른다.
91 「追和吳子敬父梅花八篇」의 추기, 『능호집』 권2; 번역은 『능호집(상)』, 433~434면 참조.

매화의 이미지는 모두 오찬의 성품과 인간 됨됨이를 은유한다. 그러니 매화가 시들어 떨어짐은 곧 오찬의 죽음을 의미한다. 제3수의 "정수금淨水琴 소리 긴데 흰 꽃 떨어지놋다"는 그리 해석될 수 있다.

하지만 다른 한편으로 보면 오찬은 죽었어도 오찬이(그리고 그의 벗들이) 그리도 좋아한 매화는 해마다 다시 피어난다. 그래서 제4수에서 "벗은 죽었어도 마음엔 살아 있으니 / 이 생에 어찌 차마 매화를 안 심을 수 있으리"라고 노래했다. 매화로 인해 오찬의 부재가 슬프게 환기되지만, 동시에 매화로 인해 오찬은 길이 벗들의 마음속에 살아 있다. 그래서 제6수의, "꽃 피기 기다리다 눈물조차 말랐건만 / 꿈에서 꽃을 보니 수심 잊기 어려워라"라는 역설이 성립된다.

이인상은 또한 이 시 제3수의, "하늘은 이 꽃 성대하게 길러 내건만 / 세상은 맑은 선비 하나를 용납지 못하네"라는 구절에서 보듯, 맑은 선비의 직언 하나를 용납 못하는 군주의 불인不仁을 비판하고 있기도 하다.[92]

이처럼 이 시는 1744년 겨울의 계산동 강회로부터 1750년 겨울 산천재에서의 매화음에 이르기까지 이인상이 오랫동안 보아 온 오찬의 분매盆梅를 회억回憶하면서 오찬과 함께했던 시간을 되돌아보는 한편 오찬의 죽음에 대한 자신의 착잡하고 비통한 심정을 표백하고 있다. 그리고 제8수의 맨 끝에, "남쪽 가지는 차갑고 북쪽 구름은 흘러가네"라고 노래함으로써, 생사生死의 길을 달리하게 된 벗에 대한 그리움을 표출하고 있다.[93]

92 이윤영도 죽은 오찬을 위하여 쓴 「招魂辭」(『단릉유고』 권13)에서, "水不止而不鑑, 火鬱則昏兮. 忠言莫察兮, 天心不悟, 國其顚兮"라면서 영조를 신랄히 비판하고 있다. 이윤영의 「초혼사」는 이인상의 「소화사」와 짝을 이룬다.
93 이인상의 매화시에 대해서는 박혜숙, 「조선의 매화시」, 『한국한문학연구』 26(한국한문학

이인상의 이 매화시는 단지 오찬의 죽음에 담지된 비극성을 부각시키고 있음을 넘어 이 그룹의 존재방식과 운명을 '매화'라는 상징물을 통해 그려 내고 있다고 생각된다.[94] 이 점에서 이 매화시는 동아시아 매화시의 전 역사를 통틀어 전연 새로운 경지를 열어 보이고 있는 측면이 없지 않다. 매화에 '비극적 정조'를 각인한 것은 이 시 말고는 달리 찾기 어렵기 때문이다.

이처럼 오찬의 죽음으로 인한 단호그룹의 내상內傷은 매화를 매개로 표출되고 있다는 사실이 주목된다.

이 시는 오찬이 죽은 다음 해인 1752년에 지어졌다. 하지만 이 시 뒤에 추기를 붙이고 그것을 두루마리에 써서 김종수(1728~1799)에게 준 것은 1756년의 일이다. 훗날 벽파僻派의 영수가 된 김종수는 이인상보다 열여덟 살 아래다. 이인상이 김종수와 알게 된 것은 1749년 겨울이다.[95] 다다음해 3월 김종수는 김상묵·이유년李惟秊[96] 등과 함께 단양으로 유람을 가던 중 이인상이 현감으로 있던 음죽에 들러 난만히 취하였다.[97] 김종

회, 2000) 참조. 이인상의 매화시 및 그 특이성에 대한 주목은 이 논문에서 처음 이루어졌다.

94 윤면동은 이인상이 죽은 지 24년째 되는 해인 1784년에 이인상의 매화시 8수 연작에 차운한 시를 지었다. 윤면동, 「仲冬大雪丈餘, 經冬不消, 前古未有. 烏雀與人跡俱斷, 老病深蟄, 獨對龕梅, 次凌壺梅詩, 日和一韻, 感朋友之凋喪, 悼年貌之衰謝, 懷古愴今, 書示兒輩共和」,『娛軒集』권2 참조. 이 시의 제4수에, "朋友遊從五十載, 賓筵盛會最觀梅. 香飄桂館冰燈澄, 花發雲樓雪甾廻"라는 구절이 보인다.

95 「奉謝金上舍定夫南園分韻之作, 因簡同遊諸公求和」,『뇌상관고』제2책 참조. 한편 이윤영이 김종수를 처음 만난 것은 1751년 정월 김상묵의 집에서다. 「偕敬父觀伯愚小龕梅花, 遇金定夫鍾秀, 和其詩贈之」(『단릉유고』권7)의 "可惜知君今已晚, 且將神境好參尋"이라는 말 참조.

96 이유수(李惟秀)의 동생이다.

97 김종수의 문집인『夢梧集』권1에 실린 「東遊」라는 시의, "雪城太守眞奇士, 一笑相看呼酒至. 莫論丹峽浩蕩遊, 且盡今宵爛漫醉"라는 구절 참조.

수·김상묵 등은 제천에서 이윤영을 만나 함께 단양으로 갔다. 이인상도 나중에 단양으로 가 이들과 합류하였다.

김종수는 윤면동과 인척간이었고, 김상묵과는 종인宗人으로서 아주 가깝게 지냈다. 또한 그는 이윤영을 몹시 따랐다. 이러했으므로 1750년 대에는 이인상과 그의 벗들이 노닐 때 김종수가 곧잘 동참하곤 하였다. 당시 김종수는 아직 포의의 신분이었다. 그는 선배 내지 존장尊長에 해당하는 이 그룹의 인물들에게 기질적으로 친화감을 느껴 '종유'從遊하게 된 것으로 보인다.[98]

6 이상 살펴본 것처럼 〈산천재야매도〉의 앞과 뒤에는, 그리고 그 배후에는, 단호그룹과 관련된 긴 서사敍事가 있다.

이 그림에는 매화만이 그려져 있을 뿐이지만, 그림의 저편에는 그윽한 눈길로 이 매화를 바라보는 이인상과 그의 벗들이 있을 터이다.

진명震溟 권헌權攇(1713~1770)은 「묵매기」墨梅記라는 글에서, "매화나무는 초목의 유類이나 그리기가 가장 어렵다"[99]라고 하였다. 천취天趣가 없고서는 매신梅神, 즉 매화의 정신을 드러낼 수 없다고 봤기 때문이다. '신'神은 매화에게 있으나, '취'趣는 화가에게 있다. '취'를 통해 '나'와 매화가 교융交融하고 하나가 되어야 매신은 드러난다. 하물며 '취'에도 천심淺深이 있음에랴.

98 김종수는 훗날 정조대에 노론의 지도적 인사로서 정국에 큰 영향을 끼쳤다. 그럼에도 그는 청류(淸流)를 자임하며 산인(山人)과 야인(野人)으로서의 이미지를 구축하고자 했으며, 이를 위해 단호그룹을 종유했던 경험을 정치적 자산으로 활용하였다. 이 점은 백승호, 「정조 시대 정치적 글쓰기 연구」(서울대 박사학위논문, 2013)가 참조된다.
99 "梅亦草木之類, 而最爲難畵."(「墨梅記」, 『震溟集』 권8)

매화 그림은 운필이 신속해야 하니, 붓놀림이 신속하지 못한 걸 병으로 친다. 또한 다 그리고 난 다음 덧칠을 해서는 안 된다.[100] 〈산천재야매도〉에서, 매화 밑동은 농묵을 써서 바림을 했는데, 솟구치는 일흥逸興에 따라 붓질을 했으며 작위성이 전연 느껴지지 않는다. 이 '무작위성'이 이 그림의 기품을 담보한다. 하지만 모든 무작위성이 기품을 담보하는 것은 아니다. 그것은 치졸함을 낳을 수도 있다.

이인상의 경우 기량의 숙熟도 숙熟이지만, 염정무욕恬靜無慾의 마음, 단아하고 절제된 인격, 높은 학식과 예술적 안목으로 인해 이런 경지가 가능했던 것이다.

말하자면 학식이 없는 천기天機의 유로流露가 아니라, 학식에 기반한 천기의 유로라 할 것이다.[101] 이인상의 '취'趣는 바로 여기서 나올 터이다.

그림을 보면, 햇가지는 모두 담묵으로 가느다랗게 그렸다. 가지에 달

100 《개자원화전》제2집 제3책에 실린 『靑在堂梅譜』의 '畫梅淺說' 중 「畫梅全訣」과 「畫梅三十六病訣」참조.

101 조선 후기에 천기(天機)의 유로를 중시한 시론(詩論)인 천기론(天機論)이 제기된 바 있다. 하지만 '천기'의 일방적 강조는 학식과 격조의 홀시로 인해 치졸함을 낳는 병통이 있을 수 있다. 이 점은 유만주의 다음 지적이 참조된다: "시인들은 간혹 천기(天機)를 말하며 천기 외에 조(調)·격(格)·사(詞)·취(趣) 같은 것은 모두 안배(安排)로 간주하곤 한다. 그러나 어린이가 우물에 들어가려는 것을 보고 구해 주는 마음이 인(仁)의 단서이기는 하지만 곧장 이런 마음이 있다는 것만으로 스스로 우쭐해하면서 '나의 이 마음은 그대로 성인(聖人)이라 할 만하다'라며 결국 그 마음을 확충하지 않는다면 그저 일개 범부가 될 뿐이다. 천기에서 발하여 점찬(點撰)을 빌리지 않는 것이 틀림없는 시의 본령이기는 하지만, 곧장 이렇게 썼다는 것만으로 스스로 우쭐해하며 극히 공교로운 시라 여기고 횡설수설 제멋대로 시를 쓴다면 그저 일개 악시(惡詩)가 될 뿐이다."(詩家或曰天機, 天機之外, 如調·格·詞·趣, 盡擧以爲安排. 然見幼子入井而救之, 仁之端也, 遽以此自多曰: '吾之是心, 便可爲聖人矣'云, 而遂不擴充, 則卽一凡夫. 發乎天機, 不假點撰, 固詩之本也. 然遽以此自大, 以爲詩之極工, 而橫竪放肆, 則卽一惡詩: 『欽英』 1779년 12월 12일 일기). 천기론은 원래 시학으로 제기된 담론이지만, 예술론으로까지 확장된다. 만일 천기론의 견지에서 본다면 이인상의 〈산천재야매도〉는 학식을 바탕으로 하되 무작위성=천기가 유로되고 있는 작품이라고 평가될 수 있지 않을까 한다.

《개자원화전》에 제시된 '점
정면예'點正面蕊의 법식

린 꽃은, 꽃잎은 대체로 담묵으로, 꽃술과 꽃받침은 농묵으로 그렸다. 정
면을 향한 꽃들이 있는가 하면, 위쪽을 향한 꽃도 있고, 아래를 보고 있
는 꽃도 있다. 정면을 향한 꽃의 꽃술은 《개자원화전》의 매보梅譜에 보이
는 '점정면예'點正面蕊의 법식을 따랐다.[102] 꽃잎은 모두 5판五瓣이니, 정
격正格에 해당한다.

102 《芥子園畵傳》 제2집 제3책의 8a에 실린 『青在堂梅譜』의 '花鬚蕊蒂式' 참조.

그림 오른쪽의 맨 밑에 있는 꽃이 아래를 보고 있는 꽃인데, 퇴계 이황은 이런 도개倒開한 매화에 대해, "반드시 나무 밑에서 얼굴을 쳐들고 봐야만 하나하나 화심花心이 보이므로 퍽 사랑스럽다"[103]라고 한 바 있다. 맨 왼쪽의 길게 벋어 올라간 가지 끝과 그림 중앙의 길게 벋은 가지 끝에 달려 있는 것처럼 아직 피지 않은 꽃망울도 보인다. 그런가 하면 반개半開한 것도 없지 않다. 매화는 번성한 것보다 성근 것을 귀히 여기는데, 이 그림의 매화는 성글면서 곱고, 고우면서도 유정幽靜함이 있다. 매화나무는 늙은 것을 귀히 여긴다. 이 그림의 매화는 노매老梅인데, 노매에 꽃이 많은 건 병통이다.

쭉쭉 벋어 올라간 가지는 모두 햇가지인데, 굳세어 보인다. 그림 중앙의 세 가지는 길이를 달리해 변화를 주었다. 맨 왼쪽의 가지와 중앙의 가지 하나는 화폭의 끝까지 올라왔으며 가지 끝에는 꽃이 매달려 있는데, 그림에 활달함을 부여하면서 정취를 더하고 있다. 가지 곳곳에 찍어 놓은 농묵의 점은 눈[芽]이다. 매화나무는 꽃이 지고 나서 눈이 튼다.

화폭 중앙의 왼쪽으로 비스듬히 벋었다가 다시 오른쪽으로 비스듬히 벋은 후 다시 아래쪽으로 드리운 가지는, 묵은 가지에 새 가지가 난 경우다. 매화나무는 수간樹幹이 곧게 자라지 않고 이렇게 굽거나 심하게 꺾여야 기굴奇崛하고 정고貞固한 맛이 있다. 아래로 드리운 가지는 수지垂枝 혹은 언지偃枝 혹은 조간釣竿이라고 하는데, 앙지仰枝, 즉 위로 치솟은 가지와 서로 음양의 세勢를 이룬다.

이 묵매는 전체적으로 부드러우면서도 굳세고, 아름다우면서도 고고

103　신호열 역, 『국역 퇴계시(Ⅰ)』(한국정신문화연구원, 1990), 210면.

하고 꼿꼿하며, 분방한 듯하면서도 격조와 기품이 있다. 이는 곧 이인상 내면의 표현이며, 단호그룹의 심태心態를 보여주는 것이라 할 만하다.

또한, 기분 내키는 대로 취흥에 올라타 그려서이겠지만 이 몰골도沒骨圖에는 다소 몽롱하고 환상적인 분위기가 느껴진다. 초서로 활달하게 쓴 제화의 글씨 역시 이런 분위기와 썩 잘 어울리는 것으로 보인다.

아마도 이인상은 빙등을 매단 산천재의 매화음 자리에서 벗들과 기분 좋게 불콰하니 취한 끝에 문득 흥취가 솟아 붓을 들어 단숨에 이 그림을 그렸을 터이다. 이 즉흥성이 이 그림에 분방함과 솔의率意와 몽환성을 낳게 한 게 아닐까.

한편으로는 황홀하고 자재自在해 보이며, 한편으로는 도도하고 고고해 보이는 이 매화 그림은, 단호그룹 인물들의 즐거움과 기쁨, 그들의 깊은 존재관련에서 기인하는 정신적 합치감, 그들의 고매한 예술정신, 황량하고 타락한 것으로 보이는 외부 세계에 결코 오염되거나 꺾이지 않으려 한 그들의 동지적 결속감을 상징적으로 구현하고 있는 것으로 여겨진다. 이 점에서 이 그림은 단호그룹 '최성기'最盛期의 회화적 결실이라 이를 만하다.

단호그룹 그 자신의 고유한 존재방식과 문예 활동이 없고서는 동아시아의 묵매도사墨梅圖史에서 이채異彩를 발하는 이인상의 이 그림은 결코 나올 수 없었을 것이다.

62. 묵매도墨梅圖

① 그림 오른쪽 하단에 다음과 같은 관지가 보인다.

> 与元博氏, 賞梅于子穆室, 潑墨漫寫.
> 元靁.
> 丁丑冬日.

우리말로 옮기면 다음과 같다.

> 원박씨元博氏와 함께 자목子穆의 방에서 매화를 감상하고 발묵潑墨
> 하여 마음 가는 대로 그렸다.
> 원령.
> 정축년 겨울.

'원박씨'는 김무택을, '자목'은 윤면동을 말한다. '정축년'은 1757년이
다. 이 관지를 통해 이 그림이 1757년 겨울 윤면동의 집에서 그려진 것임
을 알 수 있다.

김무택과 윤면동은 이인상이 만년에 가장 가깝게 지낸 벗들이다. 윤
면동의 집 탁락관卓犖觀은 남산 자락인 현계玄溪에 있어 이인상의 집과

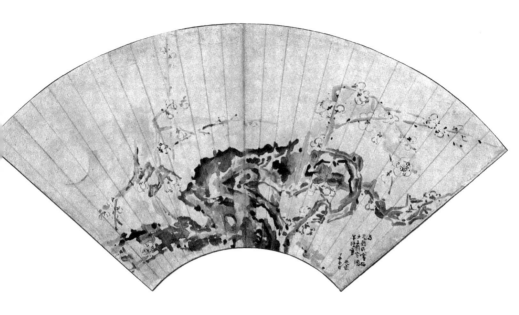

〈묵매도〉, 1757, 지본담채, 23.6×57cm, 개인

가까웠다. 김무택 역시 이 무렵 근처에 세들어 살았다. 세 사람은 수시로 만나 담소하거나 시를 수창하였다.[1] 윤면동은 화훼 가꾸기에 깊은 조예와 취미가 있었다.[2] 일찍이 윤면동은 자신의 집에 있던 열두 그루 박달나무 중 한 그루를 이인상에게 주어 능호관에 심게 하기도 했다.[3]

이인상이 쓴 「관매기」觀梅記에 이런 말이 보인다.

> 병인년(1746)과 정묘년(1747) 사이에 윤자尹子 자목子穆의 매화나무를 완상했었는데, 올해(1757년 – 인용자) 또 자목의 매화나무를 완상하였다. 옛 매화나무는 수척하여 꽃이 늦어 정월이 되어야 비로소 피었다. 자목은 이 매화나무에 '왕정춘향'王正春香[4]이라는 이름을 붙였으며, 시를 읊조려 감회를 붙였다. 그 시는 다음과 같다.
>
> 멀리 서호 처사西湖處士[5]의 집 생각하면서
> 몇 사람이 이를 보고 비가悲歌를 불렀나.

1 이 점은 본서, 〈여재산음도상도〉 및 〈송하독좌도〉 평석 참조.
2 본서, 〈북동강회도〉 평석 참조.
3 「尹子穆寅形館有檀十二樹, 艶秀翁翳. 壬戌春, 許我一樹移植凌壺觀中, 而根大, 鍬鍤功微而止. 今春始移植, 用力三日, 喜賦以謝」, 『뇌상관고』 제1책 참조. 이 나무를 남산의 능호관에 이식한 것은 1743년의 일이다. 박달나무는 높이가 30미터까지 자란다. 시제(詩題) 중에 '근대'(根大)라는 말이 보이고, 또 시 중에 "不惜萬夫移與我"라고 한 것으로 보아 이 나무는 아주 컸던 것으로 보인다. 이인상은 이 나무를 옮겨 심은 기념으로 「박달나무를 심다」(원제 '樹檀', 『능호집』 권1)라는 시를 짓기도 했다.
4 '왕정춘'(王正春)은 『춘추』의 '춘왕정월'(春王正月)이라는 문구에서 따온 말로, '정월, 봄'이라는 뜻이다.
5 송나라 임포(林逋)를 가리킨다. 임포는 서호(西湖) 안의 작은 섬 고산(孤山)에 은거하면서 매화를 심고 학을 기르며 살았던 것으로 유명하다.

새 매화나무는 꽃받침이 푸르고 꽃잎이 컸는데, 한천선생寒泉先生⁶의 집에서 온 것이었다. 밑동은 구불구불하여 날아 움직이는 듯해 마치 동물이 머리를 치켜든 것 같았으며, 오래된 이끼가 많이 끼어 비단결에 빛이 나는 듯했으니, 대개 기품奇品이었다. 김자金子 원박, 이자李子 경사敬思⁷와 같이 감상하였다.⁸

윤면동은 1746년 겨울에 「이원령이 내방했기에 머물게 하여 달을 보며 두보의 시에 차운하다」(원제 '李元靈來訪, 仍留觀月, 拈老杜')라는 시를 지었는데, 앞의 몇 구절을 보이면 다음과 같다.

책 읽기를 파하고 향 사르니 방 안이 맑은데
벗이 지팡이 짚고 남성南城⁹에서 왔네.
감실의 열린 곳으로 매화를 감상하며
음백려蔭柏廬¹⁰에 달이 돋길 기다리누나.
讀罷焚香一室淸,
故人藜杖自南城.
塵龕開處觀梅發,

6 도암(陶菴) 이재(李縡, 1680~1746)를 이른다.
7 이상목(李商穆)을 가리킨다. '경사'(敬思)는 그의 자다. 호는 평호(萍湖)이며, 본관은 전주다.
8 "丙寅、丁卯間, 賞尹子子穆梅. 今年又賞子穆梅, 舊梅樹瘦, 而花遲至, 正月始開. 子穆命名曰王正春香, 賦詩寓感. 其詩曰: '遙憶西湖處士宅, 幾人相看動悲歌?' 新梅綠蕚大臠出, 自寒泉先生家, 楂屈曲飛動, 如獸物昻首者, 古蘚芬錯, 如繡沃之有光, 蓋奇品也. 與金子元博、李子敬思同賞."(「觀梅記」, 『뇌상관고』제4책)
9 남산의 능호관을 가리킨다.
10 윤면동이 자신의 집에 붙인 이름이다. '잣나무에 덮인 집'이라는 뜻이다.

古柏陰中候月生."

'벗'은 이인상을 말한다. 김무택의 문집에도 같은 운으로 지은 시가 보
인다. 「겨울날 윤씨의 음백려蔭柏廬에 원령을 머물게 하여 매화를 감상
하며 달을 기다리다. 두시杜詩에 차운하다」(원제 '冬日, 尹氏蔭柏廬, 留元靈
賞梅待月, 次杜韻')가 그것이다.¹² 이를 통해 1746년 겨울 윤면동 집에서의
매화 감상 때에도 김무택이 함께했던 것을 알 수 있다.

앞에 인용한 「관매기」의 해당 구절을 통해 이인상이 1757년 겨울 윤
면동의 집에서 매화를 감상할 당시 김무택만이 아니라 이상목도 함께 자
리했음이 확인된다. 이인상은 이 매화나무가 밑동이 구불구불하여 마치
동물이 머리를 치켜든 것 같으며, 기품奇品이라고 했다. 〈묵매도〉의 소재
가 된 것은 바로 이 매화나무다.

② 이인상은 젊은 시절부터 매화를 좋아한 것으로 보인다. 24세 때 지은
다음 글에서 그 점을 알 수 있다.

숭정崇禎 기원후紀元後 백여 년, 조선의 동쪽 고을에 화옹花翁이라
는 자가 있었다. 그 이름을 감추었으므로 사람들이 '화옹'이라 불렀
다. 옹은 키가 크고 얼굴이 야위었으며, 마음은 통했으나 말은 어눌
하였다. 그러나 책 읽기를 좋아하여 날마다 옛 경전을 안고 서쪽 성
곽의 태고정太古亭에 앉아 있었으므로 사람들이 마침내 '고옹'古翁

11 윤면동, 「李元靈來訪, 仍留觀月, 拈老杜」, 『娛軒集』 권1.
12 김무택, 「冬日, 尹氏蔭柏廬, 留元靈賞梅待月, 次杜韻」, 『淵昭齋遺稿』 제2책.

이라고 불렀다. 옹은 웃으며 말했다.

"지금 세상에 '고'古라는 이름을 누림은 나의 뜻이 아니다."

마침내 그 이름을 피했다. 옹은 큰 못 가운데 집을 짓고는 사면에 창을 내었으며 집 안에다 희羲와 우虞와 상商과 주周[13]의 책을 두었다. 세 개의 계단을 쌓아 소나무, 오동나무, 대나무, 매화나무, 연꽃, 난초, 국화 등을 심었으며, 군서群書와 잡훼雜卉는 물리쳤다. 옹은 낡은 베옷과 넓은 가죽띠를 맨 채[14] 날마다 그 속에서 지내면서 청동으로 만든 고기古器를 만지작거리며 노래를 불렀다. 이에 사람들은 옹을 '화옹'花翁이라 불렀다. 옹은 웃으며 말했다.

"나는 화훼에 뜻을 부쳤을 뿐이거늘 내가 어찌 이름을 좋아하는 자이겠는가."

이 이름 역시 피하였다.[15]

「화옹전」花翁傳이라는 탁전托傳[16]의 앞부분이다. 이인상은 이 글에서 자신을 '화옹'에 가탁하였다. 주목되는 것은 화옹이 "소나무, 오동나무, 대나무, 매화나무, 연꽃, 난초, 국화"를 유독 좋아했다는 사실이다. 이인

13 '희'(羲)는 복희씨, '우'(虞)는 순임금 때를 말한다.
14 처사의 복장이다.
15 "崇禎紀元後百餘年, 朝鮮東郡有花翁者, 潛其名, 人以花翁呼之. 翁長身瘦面, 心通語訥, 而喜讀書, 日抱古經, 坐于西郭太古亭, 人始以古翁呼之. 翁笑曰: '居今之世, 享古之名, 非吾志也.' 遂避其名. 築室大澤中, 鑿牖四隅, 而中羲、虞、商、周之書, 築階三級, 樹松、栢、梧、竹、梅、蓮、蘭、菊之屬, 屛群書、雜卉. 翁衣弊布, 帶博韋, 日處其中, 撫古銅爵而歌, 人以花名翁. 翁笑曰: '余寓意于種植耳, 余豈好名者也?' 又避其名."(「花翁傳」, 『뇌상관고』 제5책) 1733년에 지은 글이다.
16 '탁전'에 대해서는 박희병, 『한국고전인물전연구』(한길사, 1992), 13~17면, 23면, 105~106면 참조.

상이 매화를 좋아한 것은, 그 물성物性이 정고貞固하고, 기운이 '화'和하고 정수精粹하며, 담박하고 과정寡情한 때문이었다.[17]

이인상은 1741년부터 분매를 기르기 시작하였다. 그는 원래 분재盆栽라는 것이 나무를 휘고 굽혀 수성樹性을 구속하며 작위적으로 꽃을 피운다고 보아 탐탁히 여기지 않았다.[18] 하지만 송문흠의 권유로 분매를 기르기 시작하였다. 다음 기록이 그 점을 말해 준다.

> 신유년(1741) 봄, 나는 순장巡將 성모成某의 매화나무를 얻어서 뜰에 심었는데, 송자宋子 사행士行이 분盆에 심어 완상할 것을 권했다. 내가 애초 동매冬梅를 중히 여긴 건 미양微陽[19]을 보존해서인데, 집이 추워 나무가 꽃을 피우지 못했다. 임술년(1742) 겨울에도 개화하지 않아 사행이 우거하던 집으로 옮겨 놓고는 꽃이 피기를 기다려 가서 완상하고, 장난삼아 「동매편」凍梅篇을 읊어 꽃을 기롱하였다.[20]

이인상은 셋집을 전전했는데, 1741년 여름 신소가 30냥의 돈을 내어 남산 높은 곳에 작은 초가를 지어 주어 비로소 자기 집을 가질 수 있었다.

17 "蔵蕤貞木, 在君子庭兮. 受氣之和, 粹而精兮. 樸而不茂, 澹而寡情兮."(「梅花頌」,『능호집』권4)
18 "始余不喜龕梅, 爲其矯揉樹性, 而用人力催花也."(「觀梅記」,『뇌상관고』제4책)
19 미약한 양의 기운을 뜻한다.
20 "辛酉春, 余得巡將成某梅, 植園中, 宋子士行勸作盆甁, 余始重冬梅, 以存微陽, 而屋寒, 梅不能開花. 壬戌冬, 又不能開, 移置士行旅寓, 候花開造賞, 戱賦「凍梅篇」以諷花."(「觀梅記」,『뇌상관고』제4책)

이 집은 그야말로 초가삼간 같은 것이었다.[21] 이인상이 분매를 키우기 시작한 것은 바로 이 능호관에 살면서부터라고 생각된다.

상기 인용문에서 "동매冬梅를 중히 여긴 건 미양微陽을 보존해서인데"라고 한 것은, 산이나 정원의 매화나무와 달리 집안에 둔 분매가 한겨울인 동지 무렵 꽃이 피기에 한 말이다. 『주역』에서는 동지를 음陰의 기운이 뒤덮은 천지 속에 양陽의 기운이 처음으로 미약하게 생기는 때로 보았다.[22] 분매는 바로 이 동지 무렵 꽃망울을 터뜨리니 '일양시생'—陽始生의 기운과 상象을 보여준다는 것이다. 이 경우 음과 양은 단지 춥거나 따뜻한 절후節候만을 뜻하는 것이 아니라 소인과 군자, 도道의 상실과 회복에 각각 대응되는 의미를 갖는다. 이인상을 비롯한 단호그룹의 인물들이 매화에 유난히 특별한 의미를 부여한 데에는 이런 자연철학적 및 도덕적 해석이 개입되어 있다.

남산에 있던 능호관은 겨울에 몹시 추웠다. 분매는 추위에 약하다. 적절히 추위를 막아 주지 않으면 꽃을 피우지 않을 뿐 아니라 쉽게 동사한다. 그래서 감실에 넣어 보호하고, 심지어 방에 불을 때기도 하였다. 이인상은 워낙 가난했으므로 땔나무 값을 감당하기 어려워 집에 군불을 마음껏 땔 형편이 못 되었을 터이다. 따라서 집이 추워 매화가 개화하지 않았던 것으로 보인다.

송문흠은 1739년 9월 11일 세자익위사 시직侍直에 보임되었으며, 3년 뒤인 1742년 3월 3일 동 관서官署의 부수副率에 보임되었다. 그는 명동

21 본서, 〈강반모루도〉 평석 참조.
22 호광 외, 『周易傳義大全』 권9 복괘(復卦)의 '傳' 참조.

에 있는 윤흡尹潝의 소제小第에 우거하고 있었다.[23] 이인상은 1742년 겨울 자신의 분매를 송문흠의 거처로 보냈으며, 다음과 같은 시를 지었다.

동쪽 군郡의 순장巡將[24]은 거문고 잘 타는데
그 집 뜨락에 한 분盆의 고매古梅 있었네.
원래 남의 집에서 앗아온 건데
옮겨 심은 지 세 해에 몇 송이 꽃 피웠네.
꽃 크고 잎 푸르며 향기가 안개 같아
값 따질 수 없는 명화名花라 나는 여겼네.
그대[25] 호방하여 사모하는 게 없는지라
붓 휘둘러 〈송오도〉松梧圖를 그려 줬었지.
그윽하고 어여쁜 모습 보며 세모歲暮를 달래려
능호관 추운 방에 그 나무 옮겨 놨네.
뭇 책으로 빙 둘러 살뜰히 돌봐
굽어 나온 푸른 가지[26] 대처럼 기네.
물 주며 보니 서늘한 밑동 쇠로 빚은 듯한데
풀이 시들고 나뭇잎 지자 꽃눈이 생겼네.
꽃봉오리 가지에 맺혔는데 구슬을 셀 만해[27]

23 윤흡은 송문흠의 자형인 윤득경(尹得敬)의 숙부로, 영조 16년(1740) 12월에 나주 목사로 부임하였다.
24 야간에 궁궐이나 도성 안팎의 경계를 맡아 지휘하는 임시직 군관을 이른다.
25 순장(巡將)을 가리킨다.
26 햇가지를 말한다.
27 꽃봉오리가 드문드문 달린 것을 이른다.

이 나무의 신골神骨 참 굳건하다 생각했네.

능히 주인과 추위를 함께했고

땔나무 빌려 와 꽃 피우는 것[28] 부끄럽게 여겼지.

모진 바람 불고 사나운 눈 마구 날릴 때

집이 추워 객客 드문 것도 개의치 않았네.

꽃이 더디나 만절晚節의 굳음 기다렸나니

가지가 얼 줄은 생각도 못했네.

꽃봉오리 말라붙어 아무리 물 줘도

슬프게도 봄 신神의 마음 볼 수 없구나.

겨울 추위 한창이라 하소연하기도 어려워

서글퍼 나도 몰래 속이 타누나.

깨진 분[29] 안고서 아침볕 기다리나

아침볕 비쳐도 그 힘이 미미하네.

깊은 방에 안고 들어와 화로 들이라 재촉하며

추위에 떠는 처자는 안중에 없네.

이 나무 심성이 따뜻함을 탄식하나[30]

차마 아녀자 따르며 굴욕을 받게 하리?

거듭 나의 가난을 말하노니 꽃과 더불어 듣고

이웃집[31]에 보낸다고 날 원망치 말라.

28 방에 불을 때어 억지로 매화가 피게 하는 것을 말한다.
29 좋은 것이 못 되는 화분이라는 뜻이다.
30 매화나무는 '냉성'(冷性)이어서 추울 때 고고하게 꽃을 피우건만, 이 나무는 따뜻함을 좋아한다는 말이다.
31 송문흠의 집을 말한다.

가지 살리고 꽃 피우는 것 너[32]에게 일임해

나 장차 술 들고 달밤에 찾아가리.

그대는 보지 못했는가 절벽에 있는 고송古松의 잎 실과 같으나

서리와 눈 견뎌 내며 아무데도 의지 않는 것을.

東郡巡將能彈琴, 庭有一盆古梅樹.

始從人家力奪歸, 根傷三年數花吐.

花大蕚綠香如霧, 我謂名花不論價.

念君豪情無所慕, 放筆爲作松梧圖.

借看幽豔慰歲暮, 移置凌壺之寒館.

繞以葦書密衛護, 靑條屈出琅玕長.

寒楂灌看銅鋂鑄, 草樹霣落花心生.

菩蕾綴枝珠堪數, 我謂此樹神骨勁.

能與主人受寒沍, 羞借束薪儵天功.

獰風虐雪任吼怒, 屋寒不嫌人客疎.

花遲正待晚節固, 不謂枝榦暗受凍.

英華已竭勞灌注, 慘憺莫見東君心.

玄陰漠漠難告訴, 悵然不覺中心煩.

擁將破盆迎朝昫, 朝昫照之力猶微.

抱入深房催溫具, 凍妻寒兒并不顧.

却歎此樹心性暖, 忍使屈辱隨婦孺.

重謝家貧與花聽, 寄送鄰家莫我忤.

32 매화나무를 가리킨다.

枝活花開一任汝, 我亦攜酒乘月赴.

君不見絶巇古松葉如絲, 凌霜忍雪絶依附.[33]

앞에서 「동매편」凍梅篇이라 한 것은 바로 이 시를 말한다. 원래 제목은
「언 매화나무를 장난삼아 읊어 송사행에게 보이다」이다.

이인상의 이 시와 관련된 시가 송문흠의 문집에 보이니, 「이원령의 집
이 추워 매화나무가 얼어 거의 죽게 됐으므로 나에게 보내 간직하게 했는
데, 이듬해 정월 열하룻 날 비로소 두어 송이가 피었다. 마침 원령이 〈추
기도〉秋氣圖 소폭小幅을 보내온지라 이 시를 써서 사례하고 아울러 내 집
에 와서 매화를 완상할 것을 청하다」라는 긴 제목의 시가 그것이다. 시를
소개하면 다음과 같다.

　　오늘 아침과 같은 기쁜 일 올해 처음이니

　　매화를 보며 그대의 그림을 펼치네.

　　가을바람 혹 꽃을 해칠까 싶어

　　매화 가까이에 이 그림 못 걸겠구려.

　　今朝喜事今年始, 對著梅花展君畫.

　　秋風卻恐侵花損, 不向梅花傍近掛.[34]

③ 이인상은 8년 뒤인 1749년에 또 하나의 매화나무를 얻었다. 다음 기

33　「戲賦凍梅示宋士行」, 『능호집』권1; 번역은 「언 매화나무를 장난삼아 읊어 송사행에게 보
이다」, 『능호집(상)』, 143~145면 참조. 1742년에 쓴 시다.

34　송문흠, 「李元靈屋冷, 梅樹凍殊死, 寄藏扵余. 翌年正月十一日, 始放數朶, 適元靈寄小
幅秋氣圖, 書此爲謝, 仍請來賞」, 『閒靜堂集』권1.

록이 참조된다.

(1) 기사년(1749)에 나는 사근역의 남계濫溪 가에 수수정數樹亭[35]을 짓고서 분홍 꽃이 피는 큰 매화나무를 사서 정자 아래에 심었다. 도끼로 따갠 늙은 밑동이 산처럼 우뚝하여 깊고도 높았으며 뒤에서 가지 몇 개가 나와 앞으로 드리워져 어지럽게 얽혀 둘러져 있었으니 보는 사람들이 장관으로 여겼다. 나는 이 매화나무를 가져다 산방山房[36]에 두고 처자에게 자랑하였는데 미처 꽃을 피우지는 못했다.

경오년(1750)에 내가 설성雪城(음죽 – 인용자)으로 부임하면서 오자吳子 경보敬父에게 이 나무를 맡겼는데, 매화가 미처 피기 전에 경보가 언사言事로 죄를 얻어 흠흠헌欽欽軒 김공[37]께 나무를 맡기고 어강魚江으로 귀양을 갔다. 신미년(1751)에 경보는 어강에서 죽었다. 갑술년(1754)에 내가 설성에서 돌아와 매화나무를 산방으로 되가져왔는데, 집이 추워 꽃이 피지 않고 움츠려 있었으며 을해년(1755) 2월에 이르러서야 꽃이 피니, 진한 빛깔과 향긋한 향기가 사람으로 하여금 추위를 잊게 했다. 시들어 가면서 분홍빛이 옅어져 점점 새하얀 색이 되니 굳세고 아름다워 아취가 있었으나 애석하게도 경보가 없어 알아보는 이가 드물었다.

35 이인상이 사근역 역사(驛舍) 동쪽에 세운 정자다.
36 남산의 능호관을 말한다. '산관'(山館)이라고도 했다. 이인상은 남산의 집에 '설월풍화산관'(雪月風花山館)이라는 편액을 걸었다. 『서예편』의 '5-5 簡傲不可謂高' 참조.
37 김성응(金聖應, 1699~1764)을 가리킨다. '흠흠헌'은 그 당호다. 본관이 청풍(淸風)이고, 자는 군서(君瑞)다. 1728년(영조 4) 이인좌(李麟佐)의 난 이후 천거로 기용되어 총융사·어영대장·훈련대장·병조판서·형조판서·판윤 등을 역임하였다.

나는 이 나무의 무성한 가지를 자르고 다듬어서 꽃이 기운을 보전하게 해 주었다. 그러나 겨울이 되자 집이 추워서 또 꽃을 피우지 못하였다. 나는 장난삼아 글을 지어 매화를 타박하며[38] 그 성질이 더운 것을 기롱하였다. 병자년(1756) 봄에 다시 꽃이 성개하자 비로소 이 나무의 향기가 몹시 강렬해 다른 나무와 전혀 다르다는 것을 알게 되었는데, 한번 문을 열면 사방에 앉은 이들의 폐를 맑게 해 나는 이 나무를 몹시 아꼈다. 정축년(1757) 봄에 집안에 상喪이 있어[39] 매화를 돌보지 못했더니 결국 얼어 죽었다. 한 나무가 9년에 두 번 꽃을 피운 것, 사람은 늙고 나무는 이미 죽은 것에 느꺼움이 없지 않다. 꽃을 봄이 어찌 이리도 어려운지.[40]

(2) 나는 성품이 매화를 좋아하는데, 이 나무가 정고貞固한 본성을 갖고 있음을 중히 여겨서다. 일찍이 사근역에 근무할 때 어느 아전의 집에 밑동이 산山만 한 매화나무가 있다는 말을 듣고는 그걸 사서 분盆에 심어 걸음을 잘 걷는 자를 모집해 교대로 열흘을 등에 메

38 1755년에 쓴 「매화를 타박하는 글」(원제 '駁梅花文', 『뇌상관고』 제5책)을 이른다.

39 아내의 죽음을 가리킨다.

40 "己巳, 余搆數樹亭于嶺驛濫溪上, 買粉紅大梅樹, 種于亭下, 斧分老查, 屹然如山, 鑿而峻, 背出數枝, 偃垂于前, 圍繞繆輵, 觀者壯之. 余携此梅, 置于山房, 而詑妻子, 未及開花. 庚午, 余赴官雪城, 托梅于吳子敬父, 花未及開, 而敬父言事獲罪, 托梅于欽欽軒金公, 而赴謫魚江. 辛未, 敬父歿于魚江. 甲戌, 余歸自雪城, 梅還山房, 而屋寒花澁, 至乙亥二月始開, 醲艶薰郁, 令人忘寒. 向衰紅淡, 漸成純白, 勁媚有趣. 惜敬父不在, 賞音者少. 余爲之剪裁繁枝, 使花氣全, 及冬屋寒, 又不能開花. 余戲作文以駁之, 諷其性熱. 至丙子春又盛開, 而始覺此樹香芬甚烈, 絶異他樹, 一開戶, 四座醒肺, 余甚惜之. 丁丑春, 家有喪, 不能護梅, 遂凍死. 感此一樹九年再花, 而人老而樹已萎, 看花何其難也!"(「觀梅記」, 『뇌상관고』 제4책)

고 중령重嶺을 넘어 산정山庭⁴¹까지 운반하게 했다. 얼마 안 있어 나는 설성으로 부임하는 바람에 미처 꽃을 완상하지 못했다. 생각해 보니 벗 중에 매화를 애호하기로 오경보만 한 사람이 없었다. 그래서 마침내 경보의 방으로 옮겨 보관했는데, 급기야 돌아오자 경보는 이미 세상을 하직했다. 나는 매양 정목貞木은 여전히 남아 있건만 함께 꽃을 완상할 벗이 없는 것을 생각하며 이 때문에 나무를 어루만지고 완상하면서 서글피 탄식하였다.⁴²

(1)과 (2) 두 글을 합해서 보면, 이인상은 사근역의 소리小吏에게 큰 매화나무를 구입하여 자신이 건립한 수수정 아래에 심었다가 찰방의 임기가 차서 돌아올 즈음 이 나무를 분에 옮겨 심어 서울 집으로 보냈음을 알 수 있다. 이 나무는 처음에 오찬에게 맡겨졌다가 나중에 김성응에게 맡겨졌다. 이인상은 나중에 이 나무를 다시 집으로 찾아오지만 아내가 죽자 나무도 그만 얼어 죽었다고 했다. 벗 오찬의 죽음과 아내의 죽음이 매화나무의 운명과 결부되어 서술되고 있는 점이 특이하다.

이인상은 이 매화나무의 죽음을 끝으로, "나는 다시는 분매를 심을 마음이 없어졌다"⁴³라고 말하고 있다. 사근역에서 가져온 이 매화나무의 죽음은 이인상에게 비단 매화나무의 죽음으로만이 아니라 다가오는 자신

41 남산의 능호관을 말한다.
42 "余性喜梅花, 重其有貞性爾. 嘗在嶺驛, 聞小吏家有梅査如山者, 購得而盆植之, 募能步, 遞擔十日而度重嶺, 致之于山庭. 未幾, 余赴雪城, 不及賞花. 念朋友愛護梅花, 莫如吳敬父, 遂移藏于敬父之室. 及歸, 敬父已沒. 每念貞木猶存, 而賞花無友, 爲之撫翫悲咤."(「駁梅花文」, 『뇌상관고』 제5책)
43 "余無心復種盆梅."(「觀梅記」)

의 죽음에 대한 예감으로 받아들여진 게 아닌가 싶다. 그래서 그는 「관매기」라는 글을 지어 자신이 평생 본 분매에 대하여 자세한 기록을 남겼을 터이다. 이인상은 「관매기」를 쓰고 나서 3년 뒤 세상을 하직한다.

'나의 매화 완상기玩賞記'라고 해도 좋을 이 특이한 글은 1757년 12월에 쓰였는데, 그의 22세 때인 1731년부터 시작해 27년간 누구의 집에서 누구와 함께 어떤 매화를 보았는가를 기록해 놓았다.

「관매기」는 매화가 단호그룹의 정신적 상징이었음을 잘 보여준다. 이인상은 이 글에서 매화에 대한 추억을 통해 자신의 생을 정리하고 있다. 이 글에는 이인상 평생의 기쁨과 슬픔, 벗들의 죽음과 아내의 죽음이 망라되어 있다.[44] 다음은 「관매기」의 맨 끝부분이다.

생각건대 내가 처음 매화를 완상한 때로부터 27년이 되었건만 내가 본 매화나무는 그 햇수에 미치지 못하며,[45] 꽃을 완상하던 옛 벗들이 대부분 고인이 되어 매화의 수가 더욱 줄었다. 사물의 성쇠를 보건대 매화보다 심한 것이 없으니 슬퍼하지 않을 수 있겠는가. 나는 다시는 분매를 심을 마음이 없어졌다. 하지만 옛 일을 차마 민멸泯滅시키지 못해 「관매기」를 짓는다. 정축년(1757) 12월에 고우관古友館[46]에서 쓰다.[47]

44 박혜숙, 「이인상의 '관매기' 연구」(『한국학연구』 42, 2016) 참조.
45 평생 본 매화나무가 스물일곱이 못 된다는 뜻이다.
46 '뇌상관'(雷象觀), '천뢰각'(天籟閣)과 함께 종강의 집에 붙인 이름의 하나다.
47 "念余自始觀梅二十七年, 而梅樹不及年數, 看花舊友, 多作故人, 又減梅花之數, 觀物之盛衰莫甚於梅花, 得不愴然? 余無心復種盆梅, 而不忍泯故事, 作「觀梅記」. 丁丑季冬, 書于古友館."(「觀梅記」)

「관매기」를 보면 이인상은 생을 매화와 함께했다고 말할 수 있을 듯하다. 겨울철 매화 감상은 그에게 최고의 운사韻事였을 뿐만 아니라, 벗들과의 깊은 존재관련을 다지는 계기였다. 관매 경험은 이인상으로 하여금 존재의 성쇠盛衰와 인간의 운명을 깨닫게 해 주었던 것이다.[48]

④ 이인상이 매화를 그리도 사랑한 것은 추위를 견디며 꽃을 피우는 매화나무의 '냉성'冷性에 매료되어서이며, 거기서 자신이 지향하는 삶의 가치를 발견했기 때문이었다. 하지만 분매를 키워 보니 매화나무는 작위적으로 따뜻한 환경을 조성하면 꽃이 만개하는 반면 추운 집에서는 꽃을 피우지 않는 게 아닌가.

그렇다면 매화나무는 그 본성이 애초 생각했던 것처럼 '옥골빙심'玉骨冰心의 '냉성'이 아니라 따뜻함을 좋아하는 '열성'熱性이라고 해야 하지 않을까. 더구나 서울의 부호가에서는 심지어 10월에 매화를 피게 만들어 그 아래에서 술을 마시고 고기를 구워 먹고 있지 않은가. 이런 사태 앞에서 이인상은 「매화를 타박하는 글」(원제 '駁梅花文')을 지었다.

이인상과 그의 벗들만이 매화를 좋아한 것은 아니다. 당시 서울의 사대부들은 많이들 집에다 분매를 키우고 있었다. 「매화를 타박하는 글」은 이인상의 매화애梅花愛가 이런 유행과 미묘하지만 어떻게 다른가를 잘 보여준다.

(…) 내가 매화를 기르는 데는 방법이 있다. 구불구불함과 기괴함

48 비록 본서의 여기저기에 「관매기」의 일부를 인용한 바 있지만, 그 전문을 보일 필요가 있다고 생각해 이 글을 본서의 부록으로 싣는다.

을 얻기 위해 곧은 줄기를 잘라서 진의眞意를 손상시키는 짓을 하지 않는다. 구멍을 뚫어 아로새김과 영롱함을 구하지 않고[49] 그 대박大樸을 보존하여 매화의 본성에 맞게 한다. 물을 줄 때에는 뿌리를 적시기만 하고 장마비를 맞히지 말아 매화의 기운을 기른다.

내가 매화를 간직하는 데는 방법이 있다. 북쪽 벽에 의지하여 남쪽으로 햇빛을 받게 한다. 감실龕室에 둥근 창을 내어 달빛을 받게 한다. 베개 근처에 두어 책·거문고·검劍·정이鼎彝와 함께 있게 한다. 이러니 매화가 영화롭다고 이를 만하다.

내가 살고 있는 산방山房에는 울타리에 국화를 심고, 못에 연꽃을 심었으며, 소나무와 오동나무가 뜰에 늘어서 있고, 대나무가 뜨락의 길을 감싸고 있으며, 버드나무가 처마에 그늘을 드리운다. 그 있는 곳이 귀중하지 않은 것은 아니나, 저 여섯 군자는 일찍이 내 방에 들어온 적이 없다. 그런데 아무리 엄한 스승과 두려운 벗이 있더라도 오직 매화는 좌중에 있어서 사람과 마주한다. 매화가 무슨 덕을 갖고 있어서인가. 매실은 맛이 본디 시고 쓰며, 매화나무의 재목은 아무짝에도 쓰지 못한다. 계화桂花나 치자에 비해 향이 더 맑은 것도 아니고, 배꽃과 벽도화碧桃花에 비해 색이 더 흰 것도 아니다. 매화에 무슨 장점이 있는가.

아! 이슬이 서리로 변해 초목이 시들고, 눈이 내려 음기陰氣가 여러 겹 쌓여 있을 때에 매화가 비로소 피는데, 깨끗하여 때가 끼지 않고 미미한 양기陽氣를 뿜어내어 마치 천지의 마음[50]을 보는 듯하

49 공교(工巧)하게 보이도록 매화나무에 인위적으로 구멍을 뚫는 것을 이르는 듯하다.
50 양(陽)이 회복되어 봄에 만물이 소생하는 것을 말한다.

다. 그리하여 지사志士와 유인幽人[51]으로 하여금 처음에는 흐느껴 울게 하다가 결국에는 웃으며 노래하게 하니, 비록 미미한 한 그루 나무이고 차가운 한 조각 꽃이기는 하나 썩은 선비의 흉중胸中을 깨끗하게 씻고, 쇠퇴한 운수를 힘껏 만회할 수 있을 것만 같다.

나는 늘 이렇게 생각했다: 매화는 정고貞固한 본성과 빼어난 덕을 지니고 있으니, 아무리 높이고 애호하며 벗으로 삼는다 해도 지나친 일이 되지 않는다. 매화를 아는 사람으로 나만한 이가 없고, 매화 또한 한사寒士에게 어울린다.

그런데 근년 이래로 매화 가꾸는 취미가 점점 유행하여 부호가富豪家치고 한 그루 심지 않은 집이 없다. 매번 겨울이 되면 손님과 벗을 초대하여 양장로羊腸爐[52]와 전립투氈笠套[53]를 가운데 두고 둘러앉아 매화음梅花飲을 갖는다. 술기운과 고기 기운에 누린내가 푹푹 쪄서 사방 좌중의 사람들이 땀을 줄줄 흘리는데, 매화는 일찍이도 개화하여 10월이면 흐드러지게 피고, 동지冬至가 되면 꽃받침이 떨어지고, 섣달이 되면 어린잎이 벌써 난다. 나는 처음에는 이 말을 듣고 불쾌하게 여겼다가 종내 마음을 풀며 이리 말했다. "이것은 매화의 본성이 아니다. 섣달에 꽃 피는 것이 화신花信이니 나는 장차

51 은자를 말한다.

52 수화로(水火爐)를 가리킨다. 술을 데우거나 차를 끓이는 데 쓰는 기물이다. 이인상의 시 「夜飲宋子舍, 水火爐煮蔬. 次宋子記爐詩」(『뇌상관고』 제1책)에 '수화로'라는 명칭이 보인다. 수화로의 외양이 양장(羊腸)처럼 굴곡이 졌기에 '양장로'라는 별칭이 생긴 듯하다. 『연암집』 권3에 실린 「謝留守送惠內宣二橘帖」에 "羊爐煖酒"('爐'는 '爐'와 통함)라는 말이 보인다. '양로(羊爐)는 '양장로'(羊腸爐)를 가리키는 것으로 생각된다.

53 전골 냄비를 말한다. 철판 중앙의 움푹한 곳에 고기를 놓고 구워 먹는다. '전철'(煎鐵)이라고도 한다. 일본에서 들어온 것으로 알려져 있다. 『임원경제지』 '鼎俎志' '炙牛肉方'(『임원경제지』 2, 보경문화사 영인, 304면) 참조.

기다리겠노라."

금년(1755) 12월, 날씨가 몹시 춥고 큰 눈이 자주 내려 거리의 거지 애들이 한 날 밤에 다 죽고, 산방山房에 있는 갑匣 중의 거북이 역시 숨이 끊어져 죽었다. 서둘러 땔감을 가져다 매실梅室에 불을 때고, 해진 가죽옷을 뜯어서 감실 주위를 감쌌다. 이렇게 매화를 매우 후하게 대우했는데도, 아침 일찍 일어나 살펴보니 매화는 여전히 얼어 있고, 가지와 꽃받침이 모두 시들어 까맣게 되어 있었다. 손톱으로 긁어 보았더니 생의生意가 없었다. 그래서 다시 불을 때 주었더니 사흘이 지나서야 비로소 되살아났다. 하지만 섣달이 지나도 끝내 개화하지 않았다. 나는 처음에는 안타까워하고 괴로워했으나, 매화 역시 열성熱性을 갖고 있어 귀중하게 여길 게 못 된다고 느꼈다. 매화는 마땅히 『화사』花史[54]에서 폄하하여 사철 내내 변치 않는 나무보다 밑의 등급에 두어야 할 것이다.

이에 나는 이렇게 판결하는 바이다. "이미 땅속의 우레가 동動했고,[55] 이미 대사大蜡를 행했으며,[56] 한 해를 넘긴 풀뿌리가 기지개를 펴는데도[57] 매화는 여전히 꽃을 피우지 않았다. 그러다가 화기火氣를 더해 주자 비로소 소생했으니 그 열성熱性을 없애기 어렵다. 따

54 사철의 꽃들에 대해 기술하고 평가한 책을 이른다.
55 음력 11월이 지났다는 뜻이다. '땅속의 우레'는 원문이 '地雷'인데, 『주역』의 복괘(復卦 : ䷗)를 말한다. 복괘의 상(象)이 위는 '地'이고 아래는 '雷'이다. 복괘는 음력 11월에 해당한다. 『주역』에서는, 이때 양(陽)의 기운 하나가 천지에 처음 생겨난다고 보았다. 분매는 대개 이 무렵 처음 꽃망울을 터뜨려 애중(愛重)되었다.
56 음력 12월이 되었다는 뜻이다. '대사'(大蜡)는 주(周)나라 때 음력 12월에 지낸 제사 이름이다.
57 봄이 가까워져 풀뿌리가 깨어난다는 뜻이다.

라서 마땅히 대령大嶺[58] 밖으로 내쫓아야 할 것이다."[59]

이 글은 능호관의 경관을 보여준다는 점에서도 흥미롭다. 국화, 연꽃,
소나무, 오동나무, 대나무, 버드나무가 능호관의 주변에 심겨 있었음을
알 수 있다. 이외에 능호관에는 복사나무도 있었다.[60]

이인상은 이 글에서 부귀한 서울의 벌열가閥閱家에서 매화를 일찍 피
게 하여 호화롭게 매화음을 벌이는 행태를 비판적인 시선으로 보고 있
다. 매화에 어울리는 청상淸賞이 아니라고 본 때문이다. 이런 매화에서
지사志士나 유인幽人의 이미지를 찾을 수 있겠는가.

매화는 '한사'寒士에 어울리는 꽃이라고 이인상은 믿었다. 하지만 근

58 문경의 조령(鳥嶺)을 가리키는 것으로 보인다.
59 "(…) 余養梅有法: 不剪直幹, 以求樛曲怪奇, 而損其眞意; 不鑿窺穴, 以求雕鏤玲瓏, 而
存其大樸, 以遂梅性; 沃取蕎根, 而不受久雨, 以長梅氣. 余藏梅有法: 依北壁以迎南曦, 龕
作圓窓以受月, 置之近枕, 與典冊·琴·劍·鼎彝幷列. 梅花可謂榮矣. 所居山房, 菊編于籬, 荷
植于渠, 松梧列庭, 竹衛門徑, 枸杞蔭簷, 位置非不貴重, 而彼六君者未嘗入于吾室, 雖有嚴
師畏友, 惟梅花在座, 與人參對. 梅有何德哉? 味故酸苦, 材無可取; 比木犀詹葍, 香不加淸;
比梨花碧桃, 色不加素, 梅有何能哉? 噫! 霜露初交, 卉木隕落, 霰雪旣降, 積陰層疊, 而梅
花始開, 翛然不淬, 奮發微陽, 若有以見天地之心者, 使志士幽人始而綴泣, 終而笑歌. 雖一
樹之微·片蕚之冷, 而若可以洒濯腐夫, 力挽衰運者. 余常謂梅有貞固之性·絶群之德, 雖尊
愛而尙友之, 不爲過, 知梅莫如余, 而梅亦宜於寒士. 近年以來, 梅花浸盛, 富豪家靡不家種
一樹, 每當寒月, 招邀賓朋, 擁羊腸之爐·邉頭之鐵, 作花下飮, 酒肉之氣, 薰腴蒸液, 四座流
汗, 而梅花遂早開, 十月已離披, 冬至已蒂落, 遇臘, 嫩葉已生. 余始聞而不樂, 而從而解之
曰: '此非梅性. 臘月開花, 乃花之信, 我將俟之.' 今年十二月, 天氣甚寒, 大雪頻作, 街巷乞
兒一夜盡殭, 山房匣中之龜亦閉氣而死. 亟取束薪燃梅室, 解弊裘以圍龕, 所以待梅者甚厚,
而早起訊之, 梅則猶凍, 枝蕚幷枯黑, 爪之無生意, 復繼之以薪燃, 三日而後始蘇, 然過臘而
竟不開花. 余始惋惜懊悔, 感梅花亦有熱性, 不足貴重, 是宜貶『花史』, 而實之貞植之下.
判曰: '已動地雷, 已行大蠟, 陳菱甲拆, 而梅遊不華, 附火乃藤, 熱性難解, 宜黜之大嶺之
外.'(「駁梅花文」,『뇌상관고』 제5책)
60 『淵昭齋遺稿』 제2책에 수록된 「暮春, 李陰竹林園, 共次唐韻二首」 제1수의 "夭桃纔結
蕚, 穉柳欲成陰"이라는 말 참조.

래 부호가의 집 매화는 만발하건만 자기와 같은 한사의 집 매화는 꽃을 피우지 않는 걸 보고 이인상은 크게 실망하지 않을 수 없었다. 추위에 견디는 정고貞固함이 매화의 본성이며 그 점에서 고궁固窮하는 선비의 지조와 통하는 점이 있다고 봤는데, 이제 보니 그게 아니라 매화는 '열'熱을 좋아하여 따뜻한 조건을 제공하면 꽃을 피우고 있지 않은가. 이 경우 '한'寒과 '열'熱은 청빈과 부귀에 대응될 수도 있고, 냉담고고지성冷淡孤高之性과 추부시속지성趨附時俗之性에 대응될 수도 있다. 그러므로 이인상이 "매화 역시 열성熱性을 갖고 있어"라고 말했을 때의 '열성'이란, 어려운 여건에서도 변함없이 의연하게 지조를 견지하는 태도와 반대되는 성향을 뜻한다고 할 것이다. 이인상이 '속기'俗氣 혹은 '속태'俗態라고 여긴 것은 이런 것이었을 터이다.

이인상은 당시 부귀가의 분매 재배 풍습 및 자신이 기르던 분매의 생태를 통해 매화가 "귀중하게 여길 게 못 된다"(不足貴重)라는 새로운 인식에 이르게 되었다. 이는 역설적으로 이인상이 매화에서 어떤 가치와 위로와 공감을 얻고자 했던가, 그의 유별난 매화벽이 시속時俗에서 유행하던 매화 애호와 어떤 차이가 있었던가를 극명히 보여준다 하겠다. 요컨대 시속의 매화 애호가 도락적인 것이었던 것과 달리 이인상의 매화 애호는 자못 이념적인 성격을 띠는 것이었다고 할 만하다. 이 점은 골동고기에 대하여도 똑같은 지적이 가능할 터이다.

이인상이 이 글을 쓴 것은 죽기 5년 전인 1755년이다. 이 글은 비록 '희문'戱文의 외양을 취하고 있기는 하나, 결코 장난으로 쓴 글은 아니다. 그렇다면 그는 왜 평생 매화를 사랑했건만 매화를 타매하는 이런 글을 쓴 걸까?

우선 이인상의 이 글이 단지 매화의 문제만을 거론한 것이 아님에 유

의할 필요가 있다. 매화의 생태에 대한 그의 새로운 인식 너머에는 지조를 꺾고 현실에 추부趨附하거나 영합迎合하는, 근래에 와서 달라진 주변 사람들의 처신과 태도에서 그가 느낀 깊은 환멸과 실망감이 자리하고 있다고 판단된다. 이 무렵에 쓴 이인상의 다음 편지를 보자.

> 대저 근래의 사류士類 중 나이가 많아 학업을 그만둔 자는 세상의 변화에 익숙하고 물정에 밝아 가족에 얽매여 이록利祿을 추구함으로써 명예와 기세氣勢를 도모합니다. 하지만 명분과 의리도 또한 두려운 까닭에 중간의 차갑지도 않고 뜨겁지도 않은 경계에서 한두 가지 자잘한 선행으로 미봉하면서 세상을 속이는 밑천으로 삼고 있습니다.[61]

1754년 이윤영에게 보낸 서신의 한 구절이다. 이인상은 이 편지에서, 사람들의 이런 행태를 보노라니, "날로 냉소적인 눈이 되고 날로 마음이 쓸쓸해짐을 스스로 느낍니다"라고 말하고 있다.

이인상은 일찍이 송문흠에게 보낸 편지[62]에서, "세계를 바꾸어야 하며, 세계에 의해 바뀌어서는 안 된다"(當轉移世界, 不當爲世界所轉移)[63]라는 옛 사람의 말을 거론한 적이 있다. 이인상은 이런 생각을 죽을 때까지 놓지

61 「答李子胤之書」, 『능호집』 권3; 번역은 「이윤지에게 답한 편지」, 『능호집(하)』, 49~50면 참조.
62 「與宋士行書」, 『능호집』 권3. 1745년에 쓴 편지다.
63 이 말은 이인상이 1757년에 쓴 「수정루기」(水精樓記, 『능호집』 권3)에도 보인다. 다음이 그것이다. "尙記尹公 (윤심형 - 인용자) 夜讌澹華之室, 命余 (이인상 - 인용자) 作古隷, 余醉書曰: '當轉移世界, 不當爲世界所轉移.' 公咄曰: '莫惱人!'" 이 말이 명말 청초의 인물인 육세의(陸世儀)의 『사변록집요』(思辨錄輯要)에서 유래함은 본서, 〈북동강회도〉 평석의 주44 참조.

않았다. 죽기 1년 전에 쓴 시「처서處暑에 염운拈韻하다」(원제 '處暑日拈韻')의 "천시天時가 날로 변하니/지사志士는 고정苦情을 품노라"(天時日變遷, 志士抱苦情)[64]라는 구절이나「가을날 아이들에게 운韻을 집어 함께 짓게 하다」(원제 '秋日使兒輩拈韻共賦')라는 시 제2수의 "세계의 캄캄한 밤 돌이키고 싶거늘/귀신에게 질정質正해도 이 뜻 명백하여라"(欲敎世界回玆夜, 此意昭明質鬼神)[65]라는 구절에서 그 점이 확인된다.

이러했으므로 따뜻한 것을 좋아하는 듯한 매화의 생태나 이익을 추구하는 선비들의 행태에 만년의 그가 얼마나 낙담하고 실망했을지는 헤아리기 어렵지 않다.

④ 현재 전하는 이인상의 매화 그림은 두 점밖에 없다. 이인상은 이 그림들 말고도 매화도를 여러 점 그렸을 것으로 짐작된다. 이인상이 1741년 11월 17일 이윤영에게 보낸 간찰 중의, "묵매 한 폭을 부쳐 보내니 연꽃과 짝이 될는지요?"[66]라는 구절이나 1746년 김무택이 쓴 시「겨울날 윤씨의 음백려蔭柏廬에 원령을 머물게 하여 매화를 감상하며 달을 기다리다. 두시杜詩에 차운하다」[67]의, "향 피우고 그림 완상하며 내 취미를 따르네"(焚香玩畵隨吾趣)[68]라는 구절 등을 통해 그런 추정이 가능하다.

1757년 겨울 윤면동의 집에서 그린 이 선면〈묵매도〉는 윤면동의 분매

64 『뇌상관고』제2책.
65 『능호집』권2.
66 "墨梅一幅寄往, 可配蓮花耶?" 이 간찰은『서예편』의 '13-1 이윤영에게 보낸 간찰'에서 자세히 검토되었다.
67 김무택,「冬日, 尹氏蔭柏廬, 留元靈賞梅待月, 次杜韻」,『淵昭齋遺稿』제2책.
68 이 시에서 '완화'(玩畵)는 이인상이 윤면동의 분매를 본 후 그린 매화도를 김무택이 완상한 일을 가리키는 것으로 추정된다.

이인상이 이윤영에게 보낸 간찰, 1741, 지본, 19×37cm, 개인.
"墨梅一幅寄往, 可配蓮花耶"라는 말이 보인다(줄 친 부분).

를 소재로 한 것일 터이다. 이인상은 이 날 본 윤면동의 분매를 묘사하기를,

밑동은 구불구불하여 날아 움직이는 듯해 마치 동물이 머리를 치켜든 것 같았으며, (…) 대개 기품奇品이었다.[69]

라고 했는데, 이 〈묵매도〉의 밑동은 정말 구불구불하고 기괴하다. 발묵潑墨을 한 것이 더욱 기고奇古한 천취天趣를 풍긴다. 맨 왼쪽에는 둥근 달을 그려 '월하상매'月下賞梅의 정취를 드러냈다. 최만년 이인상의 기품과

69 원문은 본 평석의 주8을 볼 것.

흐트러짐 없는 단아한 정신을 유감없이 보여주는 그림이라 할 만하다.

이인상은 이 〈묵매도〉를 그린 직후인 1757년 12월 「관매기」를 써서 매화와 관련된 자신의 삶을 정리하였다. 이렇게 본다면 이 그림은 이인 상의 매화도 중 맨 마지막 그림일지도 모른다.

63. 묵란도墨蘭圖

[1] 이인상이 난초를 어찌 생각했던가는 다음 자료들에서 살필 수 있다.

(1) 나는 또한 연꽃이며 국화며 지초芝草며 난초 등속을 그리기를 좋아하니, 그것들이 향기롭고 고결하며 그윽하고 곧아서 기뻐할 만한 점이 있어서다.[1]

(2) 슬프다 그윽하고 곧은 저 난초
그만 간들간들한 풀이 돼 버려.
哀彼幽蘭貞,
化爲蔓草柔.[2]

(3) 멀리 노닐고자 했던 굴원屈原의 마음을 품어 남쪽 언덕에서 난초를 딸 것을 기약하였고, (…)[3]

1 "余亦喜畵蓮菊芝蘭之屬, 爲其馨潔幽貞, 有可悅者也."(「蓮花圖贊」,『뇌상관고』제5책)
2 「感懷. 和李胤之」의 제7수,『능호집』권2.
3 "抱靈均遠遊之感, 南陔有采蘭之期."(「歸去來館上樑文」,『능호집』권4)

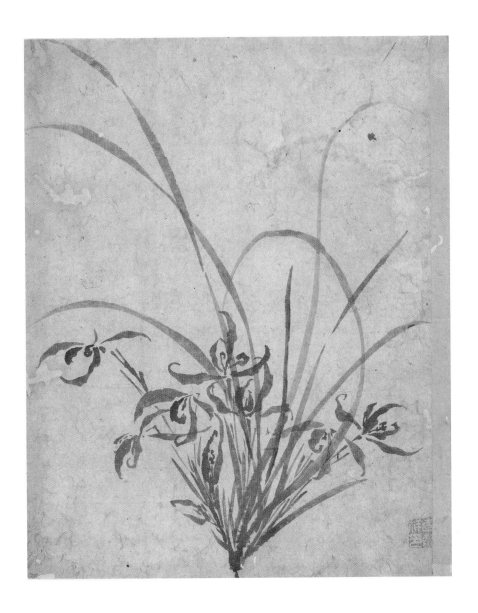

〈묵란도〉, 지본수묵, 27.4×21cm, 간송미술관

(4) 마음을 난초와 같이함은 문산文山이 작은 누각에 누웠던 일과
같네.⁴

(5) 난蘭과 혜蕙가 잡초와 한가지로 시드니, 누가 소형素馨과 말리
茉莉를 존귀히 여기겠습니까?⁵

 (1)은 1739년에 쓴 「연화도찬」蓮花圖贊이라는 글의 한 구절이다. 이를
통해 이인상이 1739년 이전부터 난초를 그렸으며, 향기롭고 고결하고 유
정幽貞하여 난초를 좋아했음을 알 수 있다. '유정'은 그윽하고 굳은 절조
를 이르는 말이다. '유'幽에는 깊다, 심원하다는 뜻 외에도 외지다, 그윽
하다, 숨다라는 뜻이 있다. 그래서 은자를 '유인'幽人이라고도 한다. '정'
貞은 곧다, 지조가 있다는 뜻이다. 그러므로 '유정'이라는 단어에는 곧음,
그윽함, 고고함, 절개 있음 등의 의미가 내포되어 있다 할 것이다.
 (2)는 1750년에 쓴 시 「감회. 이윤지에게 화답하다」의 제7수에 나오
는 말이다. 난초를 형용하는 글자로 '유'幽자와 '정'貞자가 사용되고 있음
을 본다. 한편 '유' '정'과 반대되는 글자로 '만'蔓과 '유'柔가 사용되고 있
다. '만'은 무성하게 벋어 나간다는 뜻이니, 고고하고 외롭고 그윽하지 못
함을 의미한다. '유'는 나긋나긋하다는 뜻이니, 곧고 굳세지 못함을 의미
한다. '그윽하고 곧은 난초가 잡초로 변해 버렸다'는 것은, 세상이 혼탁해
소인들이 득세하는 바람에 군자조차도 자신을 지키지 못하고 세상에 아
첨하며 소인을 붙좇게 된 현실을 이른다. 이 비유는 굴원이 지은 「이소」

4 "同心如蘭, 文山小樓之臥."(위의 글, 위의 책)
5 "惟蘭與蕙, 與草茅而同歸, 夫孰尊素馨與茉莉?"(「祭蟾村閔先生文」, 『능호집』 권4)

離騷의 다음 구절, 즉

> 난蘭과 지芷는 변하여 향기롭지 않고
> 전荃과 혜蕙는 변하여 띠풀이 되었도다.
> 蘭芷變而不芳兮,
> 荃蕙化而爲茅.

에서 유래한다. '지'芷, '전'荃, '혜'蕙는 모두 향초香草다. 혜초蕙草는 한 꽃대에 꽃이 하나만 달리는 난초와 달리 한 꽃대에 꽃이 여러 개 달리며, 잎도 난초보다 뻣뻣하다.

난초는 띠풀과는 기상과 기품이 다르다. 이인상은 1757년 여름 권헌權攇이 종강의 집으로 찾아왔을 때[6] 풍란風蘭을 그린 후 거기에 "衆芳爲茅"에 대한 감회를 부친 적이 있다.[7] '중방위모'衆芳爲茅란 뭇 난초가 고결한 본성을 잃고 그만 띠풀처럼 된 것을 이른다.

(3)과 (4)는 1750년 송문흠에게 써 준 「귀거래관 상량문」에 나오는 말

6 권헌은 권근(權近)의 후손으로 충청도 한산에서 출생했으며, 1756년부터 종강에 거주하였다. 그는 두시(杜詩)를 배워 시에 능하였으나(李敏輔의 「震溟集序」 참조), "性拙寡合"하여 남을 추수(追隨)하여 수창(酬唱)하는 일이 없었으며, 자신의 시문을 남들에게 보여주지 않아 세상에서는 그를 오만하다고 지목하였다. 23세 때인 1735년에 생원시에 합격했으나 문과에는 끝내 합격하지 못했다. 1748년에 의릉(懿陵) 참봉에 제수되었고, 1758년에 현릉(顯陵) 참봉에 제수되었으며, 1763년에 장수(長水) 현감을 끝으로 벼슬에서 물러났다(이상의 사실은 「世代遺事」, 초고본 『震溟集』 권16 참조). 권헌은 식견과 문재(文才)가 있었으나 불우하고 가난하였다. 그의 꿋꿋한 성격과 삶의 여건은 이인상과 통하는 바가 없지 않았다. 이 때문에 종강에 이웃해 살던 두 사람은 교분을 맺을 수 있었다고 생각된다.
7 "夏日苦熱, 權子仲約(권헌─인용자)來訪, 說南方之素馨、茉莉香, 爲之拈筆, 倣程白雪風蘭以贈之, 寓感於衆芳爲茅之義, 因自題畵下."(「素馨欄識」, 『뇌상관고』 제4책). 1757년에 쓴 글이다.

이다. (2)에서와 마찬가지로 (3)에서도 난초는 굴원과 관련해 인식되고 있다. 굴원의 정신세계에서 난초는 은자의 고결함, 군자의 바른 덕을 상징한다. 그래서 그는 「이소」에서, "내 이미 구원九畹이나 되는 넓은 밭에 난초를 심었고/또 백무百畝의 밭에 혜초를 심었도다"(余旣滋蘭之九畹兮, 又樹蕙之百畝)라고 노래한 것이다.

(4)에서 말한 '문산'文山은 중국 남송 말기의 재상인 문천상文天祥의 호다. 잘 알려져 있다시피 그는 남송이 망한 후 원나라에 벼슬하는 것을 거부하고 은거했으며, 후에 남송의 회복을 꾀하다 체포되어 끝까지 지조를 지키다 처형된 인물이다. 존주대의를 강조한 이인상에게 문천상은 지극한 기림의 대상이었다.[8] 문천상은 세상이 온통 음陰으로 변해 버린 속에서도 끝내 타협하지 않고 절개를 지킨 인물이었던바, 이 점에서 이인상을 비롯한 단호그룹의 인물들이 추구한 가치를 전대의 역사에서 훌륭하게 구현한 위인이었다고 할 만하다. 그런데 주목되는 것은 이인상이 난초를 문천상과 연관짓고 있다는 사실이다. 이를 통해 이인상에게서 난초는 그저 소박하게 지조를 표상하는 사물에 그치지 않고 자신이 견지한 존명배청의 의리 관념과 연관되어 인식되고 있음을 간취할 수 있다. 이인상의 묵란이 다분히 도락적인 김정희의 묵란과 달리[9] 이념적인 내향성을 강하게 띠는 이유가 여기에 있다 할 것이다.

8 1739년에 쓴 시 「七月望日, 與任子伯玄、仲寬兄弟、李子胤之, 賞荷西池, 共賦荷花詩, 余得八首」(『능호집』 권1)의 제7수에서도 "薄海膻薰愁看汝, 文山不獨墨蘭葩"라 하여, 문천상과 난초의 관계에 대해 언급하고 있다. 또 1746년에 쓴 「爲澹華子作小幅」(『뇌상관고』 제4책)에서도, "花深柳遠, 不分行邏, 起樓水中, 將以絶塵. 倚欄而晤語者, 其有邵子之樂而文山之悲耶?"라고 하여, 문천상을 언급하고 있다.
9 김정희는 '학청'(學淸)을 추구했기에 이인상과 같은 존명배청 의식이 없었다. 이 때문에 그가 그린 난에는 춘추의리와 관련된 이념성이 깃들어 있지 않다.

(5)는 1757년에 쓴 「섬촌 민 선생 제문」(원제 '祭蟾村閔先生文')에 나오는 말이다. '소형'素馨과 '말리'茉莉는 향기로운 나무 이름이다. 여기서는 난초와 잡초가 대립적으로 인식되고 있음을 본다. 난초가 군자를 상징한다면, 잡초는 소인을 상징한다. 소인이 득세하면 군자는 힘을 잃는다. 이인상은 민우수와 같은 선배를 난초에 견주고 있다. 이처럼 이인상에게서 난초는 정치적·윤리적·이념적 연관을 갖는 존재다.

② 그러므로 이인상의 난초 그림은 조선의 다른 화가들이 그린 난초 그림과는 좀 다른 맥락 속에 있다고 판단되는바, 그것이 갖는 정치적·이념적 연관이 정당하게 독해될 필요가 있다.

이인상은 1755년 민우수에게 네 폭의 난초 그림을 봉정奉呈하면서 「난초 예찬」(원제 '蘭花頌')이라는 제목의 글을 함께 써 주었다.

> 난초의 덕이 군자에 견주어진 지 오래되었다. 악부시樂府詩 중에 「유란조」幽蘭操[10]가 있는데, 세상에 전하기로는 중니仲尼(공자 – 인용자)께서 가던 수레를 멈추게 하고 금琴을 타면서 이 시를 읊어서 자신의 신세를 슬퍼하셨다고 한다. 급기야 굴원이 「이소」離騷와 「구가」九歌를 읊으면서 향초香草를 늘어놓아 그 뜻이 은미했는데, 난초에 뜻을 의탁한 것이 특히 깊었다. 그 뒤로 난초를 읊은 작품 중에는 원망의 말이 많았다.

10 「의란조」(猗蘭操)라고도 한다. 채옹(蔡邕)의 『금조』(琴操)에 의하면, 공자가 위(衛)나라에서 노(魯)나라로 돌아올 때 향기로운 난초가 잡초와 섞여 있는 것을 보고 자신의 불우한 신세를 한탄하여 지었다고 한다.

난초의 성품은 정고貞固하고 유원幽遠하니, 아무리 화려한 말을 덧붙이려 해도 할 수가 없다. 그런데 동국東國에는 난초가 없다. 중국에서 옮겨다 심으면 겨우 살지만 꽃을 피우기가 매우 어렵다. 난초가 늘 있는 것이 아니기 때문에, 그것을 표장表章하는 사람이 마침내 없게 되었다.

섬호蟾湖 선생(민우수 - 인용자)께서 나에게 명하여 난초를 그리게 하사, 삼가 도보圖譜에 전하는 것에 의거하여 '청'晴 · '우'雨 · '풍'風 · '로'露 네 폭을 그리고, 거기에 짧은 송頌을 부쳐 봉정奉正한다. 감히 난초의 본성을 다 드러내 군자의 덕을 기린 것이 아니라, 물物에 감발感發된 구구한 뜻을 몰래 부친 것이다.

> 고요한 언덕에
> 봄볕이 따사롭네.
> 꽃봉오리 맺어 서서히 피니
> 온갖 화훼가 빛을 받네.　　　－청晴

> 성쇠盛衰에 무심하니
> 정고貞固함이 본성일레.
> 단비가 절로 내려
> 향기가 자욱해라.　　　－우雨

> 가을바람 불어오니
> 꽃잎이 흔들리네.
> 꽃이 말라도 안 떨어지나니

이렇듯 향기롭고 깨끗하여라. - 풍風

서리 내리고 이슬 맺혀

한밤에 감회 있네.

그윽한 향을 뿜어

띠풀에도 향기 배네. - 로露[11]

 인용문 중, "동국東國에는 난초가 없다. 중국에서 옮겨다 심으면 겨우 살지만 꽃을 피우기가 매우 어렵다. 난초가 늘 있는 것이 아니기 때문에, 그것을 표장表章하는 사람이 마침내 없게 되었다"라고 한 말이 주목된다. 당시만 해도 조선에서는 난초 보기가 몹시 어려웠고, 또 난초 그림을 그리는 사람 역시 드물었던 것을 알 수 있다.

 이 글에서 말한 '도보'圖譜는 《매죽난국사보》梅竹蘭菊四譜를 가리킨다. 《개자원화전》의 '난보'蘭譜[12]나 《십죽재서화보》十竹齋書畫譜의 '난보'蘭譜[13] 를 참조한 게 아니라 《매죽난국사보》의 '난보'를 참조했음이 주목된다.

11 "蘭之比德於君子久矣. 樂府有「幽蘭操」, 世傳仲尼止車, 援琴而賦之以自傷. 及屈氏賦 「離騷」、「九歌」, 則比類芳卉, 其旨隱約, 而托意於蘭尤甚, 自此賦蘭者多怨辭. 盖蘭之性, 貞 固幽遠, 雖欲加之以靡曼之語, 不可得矣. 東國無蘭, 自中州移植乃活, 而開花甚難, 以其不 恒有, 故遂無表章之者. 蟾湖先生命麟祥寫蘭, 謹依圖譜所傳, 作晴·雨·風·露四幅, 係之以 短頌以奉正, 非敢盡蘭之性而贊君子之德, 竊附區區感物之意云爾.
漠漠中丘, 穆穆春陽. 含華徐吐, 萬卉承光. 晴
榮枯無心, 貞固成性. 膏雨自降, 芬耀充盛. 雨
有優緒風, 花葉靡靡. 枯而不實, 芳潔如斯. 風
凝霜斂露, 感此中宵. 奮發幽芬, 蒙被草茅. 露"(「蘭花頌」, 『뇌상관고』 제5책)
12 《개자원화전》 2집 제1책에 '청재당난보'(靑在堂蘭譜)가 실려 있다.
13 《십죽재서화보》는 『中國古畫譜集成』 제8권(濟南: 山東美術出版社, 2000)에 수록된 영 인본 참조.

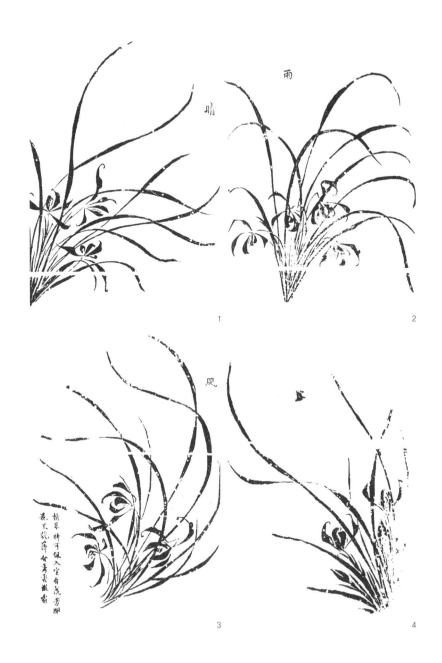

《매죽난국사보》에 실린 난 그림

1. 청청晴 2. 우雨 3. 풍風 4. 로露

이 화보는 명말에 황봉지黃鳳池가 편찬해 간행한 것이다. 화보의 서문은 명말의 저명한 문인인 진계유陳繼儒가 썼다.[14] 황봉지는 《오언당시화보》 五言唐詩畵譜, 《육언당시화보》六言唐詩畵譜, 《칠언당시화보》七言唐詩畵譜[15] 등도 편찬해 출판한 바 있다. 《매죽난국사보》는 이 책들에 이어 만력萬曆 경신년(1620)에 나왔다.

《매죽난국사보》의 난보蘭譜에는 청청晴, 우雨, 풍風, 로露, 각각의 상황에 해당하는 난 그림을 제시해 놓았다.

이인상은 이 글 외에도 난에 관한 또 한 편의 글을 남기고 있다. 다음이 그것이다.

난초는 우리나라에 나지 않는다. 중국에서 가져와 심으면 시든다. 대개 풍토가 달라 재배가 잘 안 되기 때문이다. 천하의 의관衣冠 제도와 전례典禮를 오히려 우리나라에서 징험할 수 있으므로 진실로 지사志士가 있다면 필시 머리를 풀어헤치고 우리나라에 망명할 것이라고 생각한 적이 있다. 그렇건만 그런 사람이 있다는 말을 듣지 못했으니, 아마도 우리가 그런 사람을 성심誠心으로 대접하지 않아서일까? 무지한 초목임에도 이식하면 시들어 버리는 것은 어째서일까?

난초를 그리는 자는 그림으로 서로 전할 뿐이므로 비록 관아재觀我齋 어른과 같은 고식高識·절필絶筆이라 할지라도 난초 그림이 참된

14 《매죽난국사보》는 『唐詩畵譜』(臺北: 廣文書局, 1972)에 실린 영인본 참조.
15 황봉지가 간행한 이들 당시화보는 吳樹平 編, 『中國歷代畵譜滙編』 제11책에 수록된 영인본 및 『唐詩畵譜』(臺北: 廣文書局, 1972)에 실린 영인본 참조.

뜻을 조금 잃어 버리니 나로서는 느꺼움이 있다.

기사년 추맹秋孟, 인상.[16]

국립중앙박물관에 소장된 《묵희》墨戲라는 서화첩[17]에 실린 이인상의
「묵란도발」墨蘭圖跋이라는 글이다.[18] 이 글은 이인상이 조영석의 난초 그

16 "蘭花不生於我邦, 取于中州而植之則萎, 盖風土之異, 而失種植之宜也. 嘗謂'天下之冠
裳典禮, 猶可以徵於我邦, 苟有志士, 必被髮東奔', 而無聞焉, 意我之所以待之者, 不以誠
歟? 卽草木之無知, 而移植則萎, 何耶? 畵蘭者, 以畵相傳, 故雖以觀我丈之高識絶筆, 而畵
蘭, 則微失眞意, 余有感焉. 己巳秋孟, 麟祥."
17 이 첩에는 이인상의 그림 네 점과 글씨 여러 점이 실려 있으며, 이인상의 글씨가 아닌 것도
몇 점 포함되어 있다. 『서예편』의 '1. 《묵희》 참조.
18 이 자료에 대해서는 『서예편』의 '1-4 墨蘭圖跋' 참조.

림에 붙인 발문으로 여겨진다. 글을 쓴 '기사년'은 1749년에 해당한다. '추맹'秋孟은 초추初秋, 즉 음력 7월에 해당한다. 이인상은 이 해 음력 8월에 사근도 찰방에서 체직遞職되었다. 그러니 이 글은 함양의 사근역에 재직할 때 쓴 글이다.

난초가 동국에서는 나지 않고 중국에서 나며 동국에 이식하면 시들어 버린다는 지적은 앞의 「난초 예찬」에서 본 그대로다. 이인상은 난초가 우리나라에 오면 시드는 현상과 명나라가 망한 후 그 지사들이 조선에 망명하지 않은 현상을 서로 연관지어 생각하면서 의문을 제기하고 있다. 이 둘을 연관짓는 것은 좀 이상한 일로 보이긴 하나, 중요한 것은 이인상이 난초를 중국의 소산所産으로 인식하고 있다는 점, 그리고 난초와 명나라 유민遺民을 서로 연관지어 인식하고 있다는 점일 것이다. 즉 이인상에게서 난초는 '중화'와 모종의 관련을 갖는다. 이인상이 〈방정백설풍란도〉倣程白雪風蘭圖에서, '난을 그리되 흙은 그리지 않은 것'은 이 점과 무관치 않다. 이 점은 뒤에 자세히 논하기로 한다.

또 하나 이 글에서 주목되는 것은, 조선의 화인畵人들은 대개 난초 실물을 접하지 못한 채 난초 그림만 보고서 그림을 그리다 보니 조영석처럼 빼어난 선배조차도 난초 그림의 '진'眞에 약간의 손색이 없을 수 없다는 지적이다. 꼭 조영석을 비판하기 위한 말이 아니라 이인상 자신을 포함한 조선 화인들의 한계를 지적한 말로 이해된다. 묵란에 대한 이인상의 안목을 보여주는 발언이라 하지 않을 수 없다.

③ 이인상은 1738년 겨울밤 남유용南有容의 뇌연당雷淵堂에서 몇몇 벗들과 아회를 가졌을 때, 남유용에게 묵란과 유국幽菊을 그려 주었다. 이 점은 이인상의 시 「뇌연당에서 제자諸子와 함께 읊다」(원제 '雷淵堂同諸子

賦)의, "옛 부채 참으로 상자 속에 간직할 만한데/그대를 위해 묵란과 유국을 그리네"(古扇政堪藏篋裏, 墨蘭幽菊爲君揮)라는 구절에서 확인된다.[19] '부채'가 언급되고 있음으로 보아 선면도로 짐작된다.

남유용 역시 이날 읊은 시를 자신의 문집에 남기고 있는데, 「문원文遠·유문孺文·공필公弼과 함께 뇌연당에 밤에 모였다. 이인상도 왔다. 운韻을 정해 함께 시를 읊었으며, 아침을 기다려 백옥伯玉에게 부쳤다.『목은집』牧隱集의 운을 썼다」[20]라는 시가 그것이다. 시제詩題 중의 '문원'文遠은 모주茅洲 이덕홍李德弘을 말하고, 공필公弼은 남공필을 말한다. '백옥'伯玉은 오찬의 형 오원吳瑗을 말한다. 남유용은 이 시 끝에 다음과 같은 주注를 달아 놓았다.

> 작년 겨울에 백옥이 내게 시를 보냈는데, "세상을 피해 은둔함이 좋겠네/마음을 아는 이 천하에 드무니"(避世墻東可, 知心天下稀)라는 구절이 들어 있었다. 오늘 원령이 나를 위해 난석蘭石을 그렸는데, 그 부친 뜻이 역시 동일하다.[21]

남유용의 이 말을 통해 당시 이인상이 남유용에게 그려 준 묵란이 혼탁한 세상을 벗어나 은둔하여 조촐하게 사는 것이 옳다는 뜻을 담은 것임을 알 수 있다.

이인상은 앞에서 이미 보았듯, 1755년에 민우수를 위해 네 폭의 묵란

19 『뇌상관고』제1책.
20 남유용, 「同文遠·孺文·公弼雷淵堂夜集, 李麟祥亦至, 拈韻共賦, 待朝寄伯玉, 用牧隱集韻」, 『雷淵集』권3.
21 위의 글, 위의 책.

을 그려 준 바 있다. 그는 비록, "감히 난초의 본성을 다 드러내 군자의 덕을 기린 것이 아니라, 물物에 감발感發된 구구한 뜻을 몰래 부친 것이다"[22]라고 말하고 있기는 하나, 난초에다 군자 혹은 은자의 곧고 고결한 이미지를 부여하고자 했음이 틀림없다.

한편, 이인상은 1757년 종강의 집으로 찾아온 권헌에게 정백설程白雪의 풍란風蘭을 본뜬 묵란을 그려 주었다.[23] '정백설'은 명나라 정룡程龍을 말한다.

문헌에서 확인되는 이인상의 묵란은 이것이 전부다. 하지만 이는 그가 그린 난초 그림의 극히 일부에 지나지 않는다고 생각된다.

④ 이인상의 이 묵란은 《매죽난국사보》의 '난보'를 참조해 그린 그림이다. 꽃 모양에서 그 점이 확인된다.

송말 원초宋末元初의 인물인 정사초鄭思肖는 송이 망하자 강남의 오하吳下에 은거했으며, 묵란을 그릴 때 흙을 그리지 않고 뿌리를 노출시켰다. 이른바 '노근란'露根蘭이다. 정사초는 나라를 잃어 발붙일 곳이 없는 망국한亡國恨을 이에 가탁했던 것이다. 이인상의 묵란은 정사초의 정신을 잇고 있다.

이인상은 이 난초 그림에 명이 망하고 청이 들어선 데 대한 비분悲憤을 부친 게 아닌가 생각된다. 앞서 언급한 바 있듯, 이인상과 단호그룹의 인물들은 스스로 명나라 유민이라는 의식을 강하게 갖고 있었다.[24] 명은

22 원문은 본 평석의 주11을 볼 것.
23 본 평석의 주7을 볼 것. 정백설에 대해서는 본서, 〈방정백설풍란도〉 평석을 참조할 것.
24 본서, 〈추림도〉 평석 참조.

1. 《매죽난국사보》에 실린 난초의 꽃 모양
2. 《개자원화전》에 실린 난초의 꽃 모양
3. 《십죽재서화보》에 실린 난초의 꽃 모양

명이고 조선은 조선이라고 생각하면 그만일 것을, 그들은 명을 조선과 분리시키지 못했던 것이다.

난을 그리는 묘리는 '기운'이 가장 중요하다.[25] 이인상의 이 〈묵란도〉는 맑고 청아한 기운이 느껴지며, 초탈불범超脫不凡하여 일점一點 속기俗

25 《개자원화전》 2집 제1책 『蘭譜』의 「四言畵蘭訣」 참조.

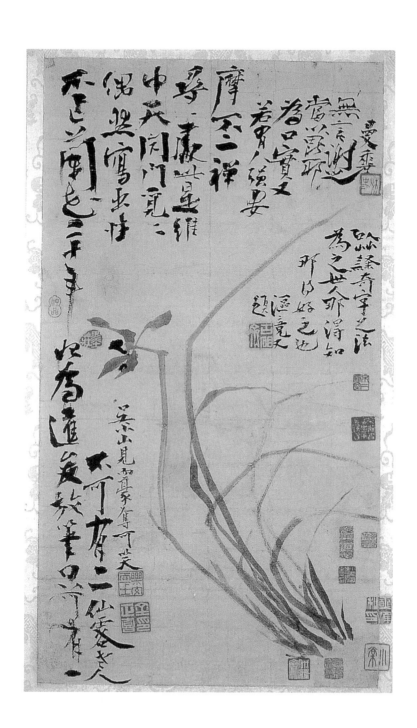

김정희, 〈불이선란〉不二禪蘭, 지본수묵, 55×31.1cm, 개인

氣도 없다. 잎의 기세는 위로 부드럽게 뻗치고, 꽃은 음전하고 고요하다. 필세筆勢는 주경遒勁하면서도 원만하다.

위로 뻗은 잎들은 부드러우면서도 꼿꼿하고, 뿌리 부근의 짧은 잎들은 예리하다. 긴 잎은 봉황이 춤추는 듯하고, 꽃잎은 나비가 나는 듯하니, 신운생동神韻生動하고 정취가 있다.

꽃은 모두 아홉 송이인데 그중 여섯이 만개했으며, 넷은 위를 보고 있고, 둘은 아래를 보고 있다. 장차 피려고 하는 꽃망울이 셋인데, 하나는 아래를 보고 있고, 둘은 위를 보고 있다.

잎은 운필運筆을 신속하게 했는데, 가늘고 굵음, 곧음과 꺾임, 먹의 옅고 짙음이 잘 어우러져 억지가 없고 자연스럽다. 서화일체書畵一體가 유감없이 발휘되고 있다 하겠다.

묵란은 일반적으로 잎은 농묵, 꽃은 담묵을 쓰는데,[26] 이인상의 이 그림에서는 거꾸로 잎은 담묵을 주로 썼고, 꽃은 농묵을 썼다. 꽃잎은 예서의 파책波磔을 쓰듯 그린 점이 특징적인데, 그래서인지 골기骨氣와 꼬장꼬장함 같은 것이 느껴진다.

이 그림에는 글씨가 하나도 없지만, 그것이 이 그림의 문기文氣를 깎아내리지 않는다. 글씨가 빼곡해야 꼭 서권기書卷氣가 있는 건 아니다. 글씨와 난이 결합되어 있는 김정희의 난화가 도락적인 지향이 강하다면, 덩그러니 난만 그려져 있고 오른쪽 하단에 '이인상인'李麟祥印이라는 백문방인[27] 하나만 찍혀 있는 이인상의 이 난화는 좀더 이념적인 지향을 보이는 것으로 생각된다. 즉, '처사'로서 이 세계와 맞서고 있는 이인상이라

26 《개자원화전》 2집 제1책 『蘭譜』의 「用筆墨法」 참조.
27 '이인상인b'다.

는 한 인간의 염결簾潔한 정신과 유정幽貞한 영혼을 아무런 수식이나 군
더더기 없이 그대로 드러내고 있다고 보이는 것이다.

64. 방정백설풍란도 倣程白雪風蘭圖

1 그림 오른쪽 하단에 다음과 같은 화제가 보인다.

畫蘭不畫土.
　凌壺冬日, 倣程白雪筆意.
　　元霛.

우리말로 옮기면 다음과 같다.

난蘭을 그리되 흙은 그리지 않는다.
　능호관에서 겨울날 정백설程白雪의 필의筆意를 본뜨다.
　　원령:

'정백설'程白雪은 명明의 정룡程龍을 가리킨다. 그의 호가 '백설산인'白雪
山人이다. 이 인물에 대해서는 『석농화원』石農畵苑의 다음 글이 참조된다.

부총병副總兵 정룡은 호가 백설산인이다. 숭정崇禎 계유년(1633)에
황제의 칙명을 받들어 우리나라에 왔다가 이듬해에 돌아갔다. 공은
2년 뒤 병자년(1636)에 틈적闖賊(이자성을 가리킨다 - 인용자)의 난에

〈방정백설풍란도〉, 지본수묵, 38.7×27.5cm, 동산방화랑

정룡, 〈묵란〉, 1634, 지본수묵,
31×22.5cm, 선문대학교 박물관

죽었다. 정축년(1637)에 우리나라가 남한산성 아래에서 화의和議를
맺은 일이 있는데 이후로 명나라 사신은 다시는 우리나라에 오지
않았다. 이것은 공의 유적遺蹟인데, 화폭畵幅 끝에 '갑술춘일'甲戌春
日이라는 관지가 있는바, 갑술년(1634)은 곧 공이 우리나라에 와 있
던 때다. 화권畵卷을 어루만지며 추억하니 깊은 감회가 있거늘, 그
림이 잘 되고 못 되고는 논할 겨를이 없다. 이 화첩은 일찍이 천보
산인 이인상이 소장한 것인데, 지금은 나의 소유가 되었다.'

1 "程副總兵龍, 號白雪山人. 崇禎癸酉, 奉勅東來, 翌年乃還. 後二年丙子, 公沒於闖賊之
難. 丁丑我國有城下事, 自此天使不復東焉. 此卽公之遺蹟, 而幅端識甲戌春日, 甲戌卽公東
來時也. 撫卷追憶, 深有感懷者, 若畵之工拙, 不暇論也. 是帖曾爲天寶山人李麟祥所藏, 今
爲余有."(『石農畵苑』원첩 권4). 번역은 유홍준·김채식 옮김, 『김광국의 석농화원』, 183면.

김광국이 백설산인 정룡의 〈묵란〉墨蘭에 붙인 발문이다. 정룡의 이 그림은 현재 선문대학교 박물관에 소장되어 있다.

정룡은 한국미술사에서 거론되지 않던 중국인인데, 이인상은 이 그림의 관지 외에도 「소형란에 대한 지識」라는 글에서 이 인물에 대해 언급하고 있다.[2] 다음이 해당 구절이다.

> 여름날 무척 더울 때 권자權子 중약仲約이 내방하여 남방의 소형素馨과 말리茉莉의 향기에 대해 이야기하길래 그를 위하여 붓을 잡아 정백설의 풍란風蘭을 본떠 그려 주었다. 그리고 뭇 난초가 띠풀로 변해 버린다[3]는 말에 감회를 부쳐 스스로 그림의 밑에다 제사題辭를 썼다.[4]

여기서 말한 '정백설의 풍란'은 곧 정룡의 〈묵란〉을 가리킨다. 이인상은 이 묵란을 '풍란'風蘭으로 이해하고 있다. '풍란'은 바람을 맞고 있는 난초를 이른다. 이 글을 통해 이인상이 즐겨 자신이 소장한 정룡의 〈묵란〉을 본떠 난초를 그렸던 것을 알 수 있다.

유홍준 교수는 이 그림을 이인상의 작품으로 보았으나,[5] 연구자들 중에는 이 그림의 진위 여부를 의심하는 분도 없지 않은 듯하다. 필자는 다

2 이인상이 1741년에 쓴 시 「이윤지에게 편지로 보내다」(원제 '簡李胤之')의 제하주(題下註) "適觀程憬兵龍與黃義州一晧講『大學』十章筆蹟. 猶傳黃氏〈水仙圖〉, 白江先祖入瀋時携來者"에도 정룡이 언급되고 있다. 이 시는 『뇌상관고』 제1책에 실려 있다.
3 이 말은 굴원의 「이소」(離騷)에 나온다. 본서, 〈묵란도〉 평석 참조.
4 「素馨欄識」, 『뇌상관고』 제4책. 원문은 본서, 〈묵란도〉 평석의 주7을 볼 것.
5 유홍준, 『화인열전 2』, 81면.

추사 김정희가 그린 난(《蘭盟帖》 상권 제12면 所收), 지본수묵, 22.8×27cm, 간송미술관

음의 두 가지 이유에서 이 그림이 이인상의 것이 틀림없다고 본다.

첫째, 관지 중의 '정백설'에 대한 언급이다. 이 중국인은 미술사학자들에게도 널리 알려진 인물이 아니다. 그러니 위작자가 이런 말을 하기는 어렵다.

둘째, 초서로 쓴 관지의 서체다.[6] '元霝'이라는 글씨는 이인상의 여러 다른 그림에서 확인되는 이인상 특유의 서사書寫 습관과 정확히 일

6 비슷한 서체가 이인상이 사근도 찰방 재직시 김근행에게 보낸 간찰에서 확인된다. 『서예편』의 '13-2 김근행에게 보낸 간찰' 참조.

치한다. '靈'이라고 쓰지 않고 '霝'이라고 쓴 것도 그렇거니와, '霝'자 아래 부분의 '口'자 세 개를 쓰는 방식 또한 그러하다. 한 가지만 더 언급하면, 관지 중의 '壺'자 역시 이 그림이 진품이라는 판단의 중요한 근거가 된다. 이인상은 서사습관상 '壺'자를 초서로 쓸 때 일반 초서체와는 아주 다르게 쓰는 버릇이 있었다.

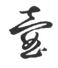

보통 초서의 '壺'자

이 그림의 관지 말고도 '壺'자가 쓰인 또 하나의 관지가 있다. 〈해선원섭도〉의 "凌壺草牕, 偶寫漫作"이 그것이다.

제시된 자료에서 보듯 두 개의 '壺'자는 한 사람의 손에서 나온 것이라고 봐야 마땅하다. 이런 것까지 위조할 수는 없는 일이다.

〈해선원섭도〉 관지

②이 그림은 간송미술관에 소장된 이인상의 〈묵란도〉와 그 솜씨가 썩 다르다. 이 그림의 난초 잎은 유홍준 교수의 지적대로 "조금도 흐트러짐 없이 꼿꼿이 뻗어 있"다.[7] 한마디로 예리하고 뻣뻣하다. 그와 달리 〈묵란도〉의 필치는 군세면서도 부드럽다.

이 그림의 난초 잎이 꼿꼿한 것은 정룡이 그린 난초화의 필의를 본떴기 때문일 것이다. 그렇기는 하나 이인상이 그린 난초 잎은 정룡이 그린 난초 잎에 비해 훨씬 더 위로 향해 솟아, 뻣뻣한 느낌이 한층 더하다.

관지 중에 이 그림을 '능호', 즉 능호관에서 그렸다는 말이 보이는바,

7 유홍준, 『화인열전 2』, 81면.

이를 통해 이 그림이 이인상의 30대, 즉 그의 경관 시절에 그려진 것임이 유추된다. 이인상은 32세 때인 1741년 여름 능호관에 이거移居하였다.

이 그림이 보여주는 난초 잎의 곧음과 꼿꼿함은 30대 이인상의 기상과 기개를 보여주는 것이라 할 만하다. "畫蘭不畫土"라는 화제를 군이 써서 자신의 내면의식과 지조를 '표방'한 데서도 그런 면모가 확인된다 하겠다. 이는 그가 20대와 30대 전반前半에 그린 일부 그림에 '동해유민' 東海遺民이라는 인장을 찍어 유민의식을 표방했던 것과도 상통한다.[8]

이 그림의 오른쪽 상단에 보이는 나뭇잎 모양의 인장은 수장자의 것으로 여겨진다. 관지 뒤에 두 과顆의 인장이 찍혀 있는데, 위의 것은 '이인상b' 같으며 아랫 것은 판독이 어렵다.

8 본서, 〈추림도〉와 〈유변범주도〉 평석 참조.

맺음말

이인상의 그림은 몹시 까다롭다. 그의 그림은 대개 '세계의 초상'이라기보다 '나의 초상'으로서의 면모를 갖고 있다. 그래서 까다롭다. 그림에 투사된 나의 '마음'을 읽어 내야 하기 때문이다.

요컨대 이인상의 그림은 거의 모두 그의 '마음'을 표현하고 있다. 이 점은 이인상의 그림을 감상하는 데 큰 난점이 됨과 동시에 크나큰 매력이 되기도 한다. 무릇 마음을 읽어 내는 것이 쉬운 일이 아니라는 데서 난점이 발생하며, 치열하게 '나'의 마음을 그리고자 했기에 아주 특별하다는 점에서 매력적이다.

그러므로, 이인상의 그림은 한국회화사에서 보기 드문 깊은 '내면성'을 담지하고 있다고 할 것이다. 전근대 시기의 화가 중 이인상만큼 실존적인 그림을 그린 작가는 달리 찾기 어렵다. 전통적인 어법으로 말한다면 이인상은 '사의성'寫意性이 아주 특출한 그림을 그렸다 할 것이다.

본서는 이인상의 그림에 투사된 그의 마음을 읽어 내기 위한 끈질긴 노력의 소산이다.

이인상은 단지 화가이기만 한 것이 아니라 개성적인 문학가이기도 했다. 그래서 그의 그림은 문학과의 깊은 관련을 보여준다. 본서는 이 점을 밝히기 위해 많은 노력을 기울였다.

또한 이인상은 단호그룹이라는 18세기 전·중기에 활동한 한 특수한 집단의 성원들과 생사고락을 함께하며 이념적·문예적으로 끈끈한 동지적 관계를 맺었다. 이인상의 그림은 대부분 단호그룹에 속한 인물들과의

교유 속에서 산생된바, 단호그룹의 세계관을 수발秀拔하게 대변하고 있다. 본서는 이 점의 해명에 큰 힘을 쏟았다.

이인상 그림의 이면에는 당대 조선과 동아시아의 정치적·역사적 현실이 자리하고 있다. 이 점에서 그의 그림은, 퍽 은밀하긴 하지만 본원적으로 '정치적'이다. 본서는 문헌고증학 및 예술사회학적 방법을 두루 동원하여 이를 해명코자 하였다.

흔히 이인상과 강세황은 문인화가로서 쌍벽을 이룬다고 말하곤 한다. 하지만 필자는 이인상을 강세황에 견주는 것은 맞지 않는 일이라고 생각한다. 급이 달라서다.

이인상과 견줄 만한 화가는 오히려 정선이 아닌가 한다. 하지만 두 사람의 화격畵格은 너무도 다르다. 정선의 화풍은 호방하고, 장대하며, 시원시원하다. 이인상의 화풍은 얼핏 보면 영 박력이 없어 보인다. 정선의 〈구룡연도〉와 이인상의 〈구룡연도〉를 비교해 보면 그 점이 금방 드러난다.

하지만 정선의 그림은 장대하고 호쾌하기는 해도 심각함이나 고뇌가 느껴지지는 않는다. 또한 시·서·화의 어우러짐을 통한 고도의 문예미가 구현되고 있지도 못하다. 요컨대 정선의 그림은 세계=풍경의 빼어난 재현이기는 해도 화가 자신의 심의心意를 예민하게 표현하고 있지는 못하다.

이에 반해 이인상의 그림은 비록 장대하지도 않고 호방한 스케일을 보여주지도 못하지만 화가 자신의 심의를 짙게 투사하고 있어 이 점이 또 다른 감동과 진정성을 낳고 있다. 또한 그의 그림은 외면상의 '소순기'疏箇氣와 달리 내면적으로는 예리하고, 단단하며, 굳건하다. 꼿꼿한 나무들, 날카롭고 굳센 바위들의 도상圖像에서 그 점이 단적으로 확인된다. 이처럼 이인상 그림의 최대 미덕은 그 깊은 내면성에 있다 할 것이다.

정선은 잘 알려져 있다시피 많은 본국산수를 남겼다. 이인상 역시 정

선과는 풍이 다르지만 본국산수를 적잖이 남겼다. 이인상은 정선의 본국 산수와는 다른 본국산수를 그림으로써 본국산수를 심화시키고 확장하는 데 기여했다.

이처럼 이인상과 정선은 서로가 서로를 비추는 좋은 거울이 된다. 즉 정선을 통해 이인상 그림의 장처長處와 단처短處를 더 잘 알게 되고, 이 인상을 통해 정선 그림의 장처와 단처를 더 깊이 알 수 있게 된다. 이런 이유에서 필자는 본서의 여기저기에서 정선을 자주 거론하였다.

이인상이 조선 시대 최고의 문인화가라는 사실에 이의를 제기하는 사 람은 아무도 없다. 그렇기는 하나 이인상과 그의 그림에 대한 오해와 오 독은 생각보다 훨씬 심각하다. 본서가 이를 바로잡는 데 조금이나마 도 움이 되었으면 한다. 아무쪼록 본서를 통해 이인상 그림의 맥락이 온전 히 파악되고 그 핵심이 정당하게 이해되기를 기대한다.

부록

부록 1
이인상 초상

우측 상단에 "凌壺李麟祥先生 眞"이라고 예서로 쓴 글씨가 보인다. '능호'凌壺는 이인상의 호이고, '진'眞은 진영眞影, 즉 초상화라는 뜻이다.

이 그림은 누가 그렸는지 미상이다. 당시의 어법은 지금과 달라 '선생'이라는 말을 극도로 아꼈으며, 함부로 쓰지 않았다. 자신의 스승이나, 몹시 존경하는 인물에 대해서만 이 말을 썼다. 이 그림에서는 존경의 뜻으로 이 말을 쓴 게 아닐까 한다.

이인상 생전에 '능호'라는 호는 거의 사용되지 않았다. 이인상의 선영은 양주의 천보산天寶山 기슭에 있었다. 그래서 이인상은 천보산인天寶山人이라는 호를 즐겨 사용했으며, 이를 줄여 '보산인'寶山人 혹은 '보산자'寶山子라고도 했다. 이인상은 만년에 '뇌상관'雷象觀이라는 호를 사용하기도 했다. 이인상 사후 엮어진 그의 문집 초고에 '뇌상관고'雷象觀藁라는 명칭이 붙은 건 이 때문이다. 하지만 이인상의 문집은 '능호집'凌壺集이라는 이름으로 간행되었다. 윤면동, 김무택 등 이인상의 벗들이 그렇게 결정했다고 생각된다. 이후, 이인상은 일반적으로 '능호'라는 호로 불리게 되었다.

이런 사정을 염두에 둘 때, 이 그림에 '능호'라는 호가 사용된 것은 이 그림이 이인상 사후에 그려졌기 때문으로 보인다. '선생'이라는 용어를 쓴 것도 이인상 사후의 그에 대한 존모尊慕의 태도를 반영하고 있다고

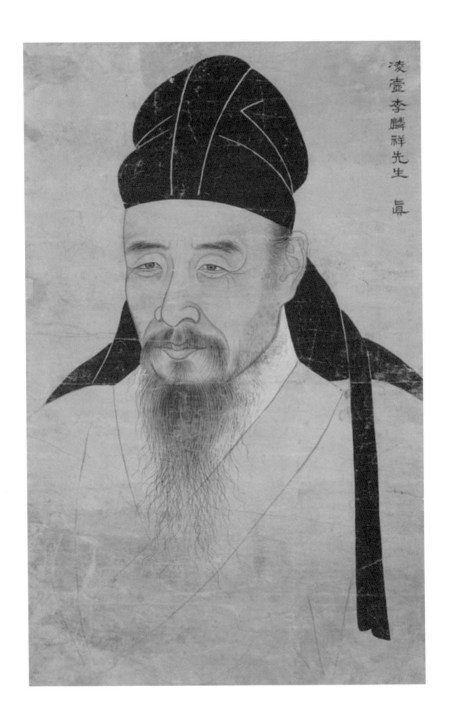

凌壺李麟祥先生 眞

작자 미상, 〈이인상 초상〉, 지본채색, 51×33cm, 국립중앙박물관

생각된다.

　수염 한 올 한 올을 세세히 그렸으며, 얼굴의 마마 자국까지 그대로 재현했다.[1] 야복野服 차림의 이 초상화는 온화하면서도 내면적으로 굳건했던 이인상 됨됨이의 일단을 드러내 보여준다고 판단된다. 미간에 있는 몇 개의 주름은, 그가 평생 세계와의 불화不和를 안고 살았음을 증거하는 것이 아니겠는가.

1　이인상이 어릴 때 마마를 앓았음은 「畵卷識」, 『뇌상관고』 제4책 참조.

부록 2

이윤영의 그림

1. 추강고정도秋江古亭圖

〈추강고정도〉, 지본수묵, 35.2×48.5cm, 개인

그림 좌측 하단에 행서로 쓴
다음과 같은 제화가 보인다.

秋山淸且深,
晚樹翳復明.
悠悠幽澗落,
娟娟寒靄生.

古亭無人到,

危橋空自橫.

宛入雲巖裏,

臨流濯我纓.

　　　　題胤之氏畵. 宝山人.

우리말로 옮기면 다음과 같다.

　가을산은 맑고 깊으며

　저녁 나무는 그윽하고 깨끗하네.

　깊은 골짝에서 유유히 물이 떨어지고

　차가운 운무雲霧가 곱게 생겨나네.

　오래된 정자에는 아무도 없고

　높은 다리는 공연히 스스로 비껴 있네.

　높이 솟은 바위로 구불구불 들어가

　물가에서 나의 갓끈 씻고자 하네.

　　　　윤지씨胤之氏의 그림에 적다. 보산인宝山人.

　이인상이 제화시를 짓고, 글씨를 썼다. '보산인'宝山人은 이인상의 호로, '천보산인'天寶山人의 약칭이다. 이인상이 남긴 그림 중 관지에 '보산인'이라고 쓴 것은 〈병국도〉 딱 하나다. 〈병국도〉에서도 이 그림에서처럼 정자正字인 '寶'를 쓰지 않고 약자인 '宝'를 썼다. 〈병국도〉는 이인상이 23세 때인 1732년 무렵 그린 것이다.

관지 宝山人

이인상은 이윤영과 친해진 이후에는 글에서 그를 일컬을 때 '이자윤지'李子胤之라고 하거나 '윤지'胤之라고 했다. 그런데 여기서는 '윤지씨'胤之氏라고 했다. '씨'氏는 경칭이다. 따라서 '윤지씨'라는 호칭은 둘 사이에 아직 약간의 거리감이 존재함을 보여준다.

이 두 가지 점, 즉 '보산인'이라는 관서와 '윤지씨'라는 명칭에 유의할 때, 이 작품은 이인상이 이윤영과 교분을 맺은 초기에 그린 것이 아닐까 한다. 두 사람이 교분을 맺은 것은 이인상이 29세, 이윤영이 25세 때인 1738년경이다.[1] 이 그림은 대체로 이 무렵 그려진 것으로 보인다.

이 그림은 이윤영의 초기작에 속하는 만큼 구도도 어설프고 필치도 미숙해 보이지만 그럼에도 이윤영 그림의 기본 특징들이 두루 나타나고 있음이 주목된다. 가령 예찬과 황공망의 석법石法이 구사되어 있다는 점이라든가(좌측 하단의 바위는 예찬의 절대준으로 그렸고, 중앙의 우뚝 솟은 암산巖山은 황공망의 대석법戴石法으로 그렸다).[2] 어찌 보면 좀 어수선해 보이고 어찌 보면 춤추는 듯한 괴목怪木에 가까운 나무가 그려져 있다는 점이 그러하다. 빈 정자는 예찬의 영향으로 생각된다.

이 그림에 적힌 이인상의 제화시는 『뇌상관고』에도 실려 있지 않다. 종래 이 그림은 '임류탁영도'臨流濯纓圖라 불리어 왔으나 적절한 명칭이 아닌 듯하다.

1 본서, 〈청호녹음도〉 평석 참조.
2 예찬과 황공망의 석법은 이윤영이 1748년 봄에 그린 〈고란사도〉에도 보인다.

2. 누각산수도 樓閣山水圖

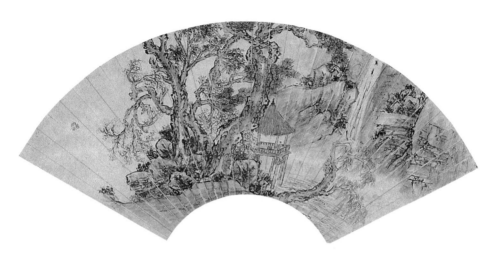

〈누각산수도〉, 지본담채, 22.7×62.5cm, 국립중앙박물관

이인상은 이윤영의 〈풍목괴석도〉風木怪石圖에 제題하기를, "윤지가 나무를 그리면 바람이 없어도 절로 움직인다"(胤之畫樹, 無風自動)[1]라고 했는데, 이 그림의 나무 역시 그러하다. 나무들의 수간樹幹도 기괴한 느낌을 자아내지만, 특히 가지들은 몹시 구불구불하여 괴기한 느낌을 주니, 흡사 너울너울 춤을 추는 듯하다.

　왼쪽 상단에 '윤지'胤之라는 작은 주문원인朱文圓印이 찍혀 있다.

1 본서 부록 2의 〈풍목괴석도〉 평석 참조.

3. 임정방우도 林亭訪友圖

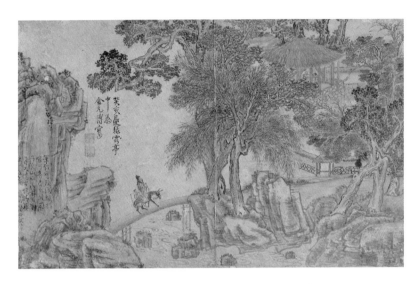

〈임정방우도〉, 1743, 지본담채, 34.6×55.2cm, 간송미술관

그림 왼쪽에 다음과 같은 두 개의 글이 보인다.

(a) 癸亥夏, 綠雲亭中, 爲金元博寫.

(b) 筆致秀雅, 濃纖得宜, 可喜. 胤之近在丹陵山中, 作木石神骨, 又峭古絶特, 且使一及筆.
　　甲戌秋日, 元霝書.

우리말로 옮기면 다음과 같다.

(a) 계해년(1743) 여름, 녹운정綠雲亭에서 김원박을 위해 그리다.

(b) 필치가 빼어나고 고아高雅하며, 농섬濃纖(짙음과 섬세함)이 마땅함을 얻었으니, 가히 기뻐할 만하다. 윤지는 근래 단릉丹陵의 산중에 거주하여 목석木石의 신골神骨이 되었고 또한 초고峭古함이 절특絶特하니, 장차 한번 붓에 미치게 할 일이다.
　　　갑술년(1754) 가을, 원령이 쓰다.

(a)는 이윤영이 쓴 것이고, (b)는 이인상이 쓴 것이다. 이인상이 이윤영이 1743년에 그린 이 그림에 제사題辭를 쓴 것은 1754년 가을이다. 당시 이인상은 음죽 현감을 끝으로 환로宦路에서 물러나 종강에 집을 지어 거주하고 있었으며, 이윤영은 단양의 사인암에 3년째 머물고 있었다.

1743년 무렵, 이인상을 위시한 단호그룹의 인물들은 곧잘 이윤영의 녹운정이나 담화재에서 아회雅會를 가졌다. '녹운정'은 서지 가의 정자이고, '담화재'는 일명 '백석산방'白石山房이라고도 했는데, 서지 부근 둥그재 기슭에 있던 이윤영의 서재다.[1]

(b)에서 "목석木石의 신골神骨이 되었고 또한 초고峭古함이 절특絶特"하다 함은 이윤영이 그렇다는 말이다. '목석의 신골'은 도인의 신채神采와 풍골風骨을 이른다. 도의 깊은 경지에 이르면 마음과 모습이 담박해

1　본서, 〈서지하화도〉평석 참조.

져 마치 목석처럼 되므로 이런 말을 쓴다. '초고함이 절특하다'는 것은, 우뚝함과 예스러움이 이루 말할 수 없다는 뜻이다. 이 제사를 통해 이인상이 이윤영이 단양에 은거함으로써 얻게 된 풍골이 그림에 투사될 것을 기대하고 있었음을 알 수 있다.

이 그림은 남대문 밖 노계에 있던 김무택의 계상초당谿上草堂을 염두에 두고 그린 것으로 여겨진다. 이 무렵 이윤영과 김무택은 서로의 집을 방문하며 친하게 지냈다. 김무택이 지은 시 「밤에 이씨의 지정池亭에서 자다」(원제 '夜宿李氏池亭'), 「여름날 이윤지의 지정을 방문해 함께 두시杜詩에 차운하다」(원제 '夏日訪李胤之池亭, 共次杜韻'), 「장차 옥계의 전사田舍로 돌아가려 할 때 윤지가 교외의 집을 방문했으며 원령과 재종형 유문또한 와서 모여 밤을 새우며 짓다」(원제 '將歸玉谿田舍, 胤之見枉郊扉, 元靈、再從兄孺文亦來會卜夜作')[2] 등을 통해 그 점을 알 수 있다.

이 그림에서 주목되는 것은, 초옥 안에 있는 탁자의 왼편에 삼족三足의 정鼎이 그려져 있다는 사실이다. 김무택이 노계의 초당에서 향정香鼎에 향을 사르곤 했음은 이인상의 시 「노계의 시골집으로 김자金子 원박元博을 방문하다」(원제 '蘆谿村舍訪金子元博')의 "부서진 벽에

〈임정방우도〉 초옥

2 이 시들은 모두 『연소재유고』 제1책에 실려 있다.

는 고문古文이 간직되어 있고/청동 향정香鼎에 백단白檀을 살라 재가 됐네"(破壁藏古文, 銅鼎燒檀灰)[3]라는 구절을 통해 알 수 있다. 김무택 스스로도 「노계잡시」의 제1수에서 "비를 무릅쓰고 산약山藥을 옮기고/향을 살라『도덕경』을 읽네"(冒雨移山藥, 焚香讀道經)[4]라고 읊은 바 있다.

이윤영에게는 중국의 고기古器에 대한 혹애가 있었다. 그리하여 주나라 문왕文王의 정鼎을 본뜬 물건을 애장하고 있었다.[5] 이 그림에 삼족의 정鼎이 그려져 있는 것은 단지 이윤영의 이런 취향 때문만은 아니며, 실제 김무택의 생활 정형이 반영된 결과로 이해된다.

(a) 뒤에 두 개의 인장이 찍혀 있는데, 위의 것은 '이윤영인'李胤永印이고 아랫 것은 '윤지'胤之이다. (b) 뒤에 찍혀 있는 이인상의 인장은 희미해 잘 판독이 되지 않는다.

종래 이 그림은 '녹애정도'綠靄亭圖라 불리어 왔는데, (a)의 '�आ'자를 잘못 읽은 탓이다. "靄"은 '雲'의 이체자異體字이다.

이윤영의 관지에서 알 수 있듯 이 그림은 녹운정에서 그린 그림이지 녹운정을 그린 그림은 아니다. 이에 〈임정방우도〉林亭訪友圖라는 새 명칭을 부여한다.

3 『뇌상관고』 제1책에 실려 있다.
4 『연소재유고』 제2책에 실려 있다.
5 이윤영의 고기(古器) 혹애에 대해서는 본서, 〈북동강회도〉 평석 참조.

4. 노송도 老松圖

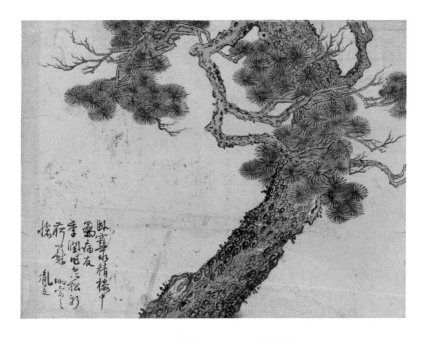

〈노송도〉, 지본담채, 22×29.3cm, 간송미술관

그림 좌측 하단에 다음과 같은 관지가 보인다.

臥雪水精樓中, 爲病友季潤作老松新荷, 以慰蕭索之懷.
胤之.

우리말로 옮기면 다음과 같다.

눈을 쓸지 않은 수정루水精樓에서 병우病友 계윤季潤을 위해 노송老松과 새로 핀 연꽃을 그려 그 쓸쓸한 마음을 위로한다.

윤지.

이윤영은 1755년 5월, 4년간의 단양 은거를 접고 서울 서지 가의 집으로 돌아온다. 그리고 1756년 여름에는 서성西城에 있던 동명東溟 정두경鄭斗卿의 옛집으로 이사한다.[1]

새로 이사한 곳은 집 곁에 소루小樓가 하나 있었다. 이윤영은 이를 서루書樓로 삼아 책과 골동 등의 기물을 여기에 보관하였다. 김종수의 말에 따르면 이 소루는 워낙 낮고 좁아서 사람이 서 있을 수가 없고 머리를 숙인 채 기어다녀야 했으며, 겨우 두어 명이 들어갈 정도라고 했다.[2] 원래이 소루 이름은 옥호루玉壺樓이고 줄여서 호루壺樓 혹은 선루仙樓라고 부르기도 했으나,[3] 이윤영은 이사한 이듬해인 1757년 '수정루'로 개명하였다.[4]

1 李羲天,「東溟池記」,『石樓遺稿』권2.

2 김종수,「水精樓記」,『夢梧集』권4 참조.

3 "李胤之 (…) 隱居京口小樓中, 蓄奇書異畵, 古器寶玩, 樓下雜植佳花異卉, 名其樓曰 '玉壺', 與韻士焚香鳴磬, 相對蕭然, 善談論, 亹亹可聽, 有宋明間高逸風致."(홍낙순,「雜錄」,『大陵遺稿』권8) 또 홍낙순의「仙壺記」(『大陵遺稿』권2)도 참조된다. '선호'(仙壺)는 곧 호루를 말한다. '호루'라는 말은 홍낙순의 시「寄李士春」(『大陵遺稿』권11)의 "昔我壺樓客, 君時隅坐人"이라는 구절에 보인다. '사춘'은 이윤영의 아들 이희천(李羲天)의 자다. 현재 국립중앙박물관에 소장되어 있는《묵희》라는 첩(帖)은 원래 이윤영 후손가의 구장물(舊藏物)이었던 것으로 여겨지는데, 이 첩의 첫 장에 '호루청상'(壺樓淸賞)이라는 이윤영의 글씨가 나온다(이에 대해서는『서예편』의 '1.《묵희》 참조). '호루청상'의 '호루'는 옥호루를 가리킨다. 한편, 국립중앙박물관에 소장된 이윤영의〈강풍산석도〉(江楓山石圖) 관지 중에 '선루'(仙樓)라는 말이 보인다.

4 개명한 이유는 이인상이 1757년에 쓴「水精樓記」(『능호집』권3)와 홍낙순의「水精樓記」(『大陵遺稿』권2)에 자세하다.

그러므로 이 그림은 1757년 이후에 그린 그림이라 할 것이다.

관지 원문 중의 '와설'臥雪은, 사람들을 수고롭게 하지 않기 위해 내린 눈을 쓸지 않고 그대로 둔 채 집안에 틀어박혀 있는 것을 이른다. 한漢의 고사高士 원안袁安의 일화에서 유래하는 말로, 안빈청고安貧清高를 뜻한다. 단호그룹의 일원인 오찬은 자신의 집 정원 명칭을 '와설원'臥雪園이라 한 바 있다.

관지 중의 '계윤'은 김상숙金相肅을 이른다.[5] 관지를 통해 이 소나무 그림이 원래 연꽃 그림과 한 짝으로 그려진 것임을 알 수 있다.

5 김상숙에 대해서는 본서, 〈장백산도〉평석 참조.

5. 고란사도 皐蘭寺圖

〈고란사도〉, 1748, 지본담채, 29.5×43.5cm, 개인

그림 왼쪽 상단에 다음과 같은 관지가 보인다.

戊辰春, 會盤泉尹丈於皐蘭寺, 歸訪元靈於智
異山中, 話其江山之勝, 有言語不可傳者, 略
用乾墨□幅, 以發一笑.

胤永.

우리말로 옮기면 다음과 같다.

　　무진년(1748) 봄에 고란사皐蘭寺에서 반천盤泉[1] 윤 어르신을 만났다
　　가 돌아오는 길에 지리산으로 원령을 방문해 그 강산의 빼어남을
　　이야기했는데, 말로 전할 수 없는 것이 있어 대략 건묵乾墨 소폭小
　　幅으로써 한번 웃게 한다.
　　　　윤영.

　　1748년 3월 이윤영 형제는 부친과 스승 윤심형尹心衡[2]을 모시고 황산
서원黃山書院에 참배한 뒤 팔괘정八卦亭에 올랐으며, 물길을 거슬러 올라
백마강 가에 있는 고란사로 가 조룡대釣龍臺 등의 명승을 유람하였다.[3]
관지 중의 '반천 윤 어르신'은 윤심형을 말한다.
　　이윤영은 김제로 돌아와 사근역의 이인상을 방문하였다. 사근역은 함
양에 있어 지리산이 가깝다. 관지 원문 중의 □ 표시한 글자는 박락剝落
되어 판독이 되지 않는데, '小'자로 추정된다.
　　이윤영은 오랜만에 만난 이인상에게 자신이 본 고란사 일대의 풍경을
한 폭의 그림으로 그려 보여준 것이다. 아마도 이 그림은 사근역 객관에

1　서울시 서초구 반포동의 반포천(盤浦川)을 이른다. 윤심형은 이를 호로 삼았다. 윤심형은
　'한빈'(漢濱)이라는 호를 사용하기도 했다.
2　이윤영의 중부(仲父)인 이태중(李台重)의 서자 직영(直永)이 윤심형의 서녀와 혼인했으
　며, 이윤영의 재종숙인 이덕중(李德重)의 딸이 윤심형의 장남 상후(象厚)와 혼인했으니(『韓
　山李氏良景公派世譜』권4, 1982 참조. 또 윤심형, 『臨齋集』의 부록으로 실린 「行狀」도 참
　조), 윤심형과 이윤영은 인척간이기도 하다. 이윤영은 약관 때 서울로 올라와 윤심형과 사제의
　연(緣)을 맺었다(「伯氏壙誌」, 『옥국재유고』권10). 강효석(姜斅錫)의 『典故大方』(한양서원,
　1927) 권3, 22면에는 이윤영이 이재(李縡)의 문인이라고 했으나, 착오다.
3　「紀年錄」, 『옥국재유고』권10.

〈옥순봉도〉, 지본담채, 22.5×57.3cm, 고려대학교 박물관

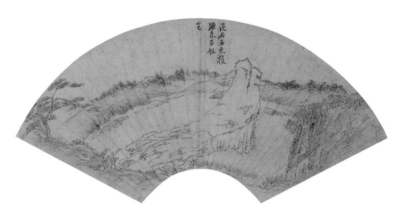

〈화적연도〉, 지본담채, 22.5×57.3cm, 고려대학교 박물관

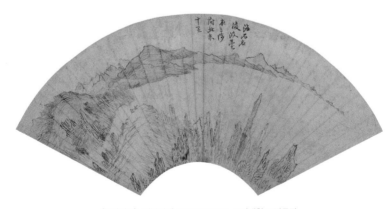

〈능파대도〉, 지본담채, 22.5×57.3cm, 고려대학교 박물관

서 그렸을 터이다.

이 그림은 본국산수화에 해당한다. 흔히, 고려대학교 박물관에 수장收藏되어 있는 〈옥순봉도〉, 〈화적연도〉禾積淵圖, 〈능파대도〉凌波臺圖, 세 그림을 이윤영의 실경산수화로 거론하곤 하지만,[4] 그림의 필의筆意와 글씨의 필체로 볼 때 이윤영의 것이 아니다.

그림 좌측 맨 밑에 '두류만리'頭流慢吏라는 이인상의 인장이 찍혀 있다. '두류'는 두류산, 즉 지리산을 말한다. '만리'는 '게으른 관리'라는 뜻이다. 사근도 찰방의 직책에 있던 자신을 다소 풍류스럽게 표현한 말이다. 수장자가 그림 중간에 자신의 인장을 찍어 그림의 완상琓賞을 방해하는 경우를 왕왕 보지만, 이인상은 그렇게 하지 않고 그림 맨 아래 구석에다 인장을 찍었다. 그의 마음 씀씀이와 인간 됨됨이가 이 인장 하나에서도 드러난다 하겠다.

4 이순미, 「단릉 이윤영의 회화세계」(『미술사학연구』 242·243, 2004), 275~276면.

6. 계산가수도溪山嘉樹圖

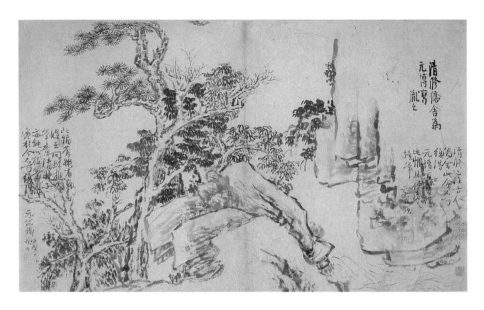

〈계산가수도〉, 지본수묵, 30×50cm, 개인

그림의 오른쪽 위와 가운데, 그리고 왼쪽 가운데에 다음과 같은 세 개의 글이 보인다.

(a)　清修僑舍爲元博寫.
　　　　胤之.

(b)　清修已作古人, 僑舍此會, 不可復得. 元博宜 實惜此幅, 且使胤之續筆.

元霝再題.

(c) 此幅蒼嫩有趣, 類王問歸樵翁筆意. 清修子亦能以枯筆作寒
林, 今不可復得.
　　　元霝識. 甲戌秋日.

우리말로 옮기면 다음과 같다.

(a) 청수淸修가 우거한 집에서 원박元博을 위하여 그리다.
　　윤지.

(b) 청수는 이미 옛사람이 되었으니 그가 우거했던 집에서의 이 모
임은 다시 가질 수 없게 되었다. 원박은 이 그림을 보물처럼 아껴야
마땅하며, 장차 윤지더러 후속의 그림을 그리게 할 일이다.
　　원령이 또 제題하다.

(c) 이 그림은 창연蒼然하고 고와 아취雅趣가 있으니, 왕문王問이
그린 〈귀초도〉歸樵圖의 필의筆意와 유사하다. 청수자淸修子 또한 메
마른 붓으로 한림寒林을 잘 그렸지만 지금은 다시 볼 수 없다.
　　원령이 적다. 갑술년(1754) 가을.

　　세 글 중 (a)는 이윤영이 쓴 관지이고, (b)와 (c)는 이인상이 쓴 제사
이다. 이인상은 (c)를 쓴 다음 뭔가 아쉬운 마음이 있어 다시 (b)를 쓴 것
으로 보인다. (c)를 통해 이인상이 제사를 쓴 때가 1754년 가을임을 알

수 있다. 이윤영이 1743년에 그린 〈임정방우도〉에 붙인 이인상의 제사 말미에도 "갑술년 가을, 원령이 쓰다"(甲戌秋日, 元靈書)라는 말이 보인다. 이로 보아 이인상은 갑술년(1754) 가을, 동일한 시기에 이윤영이 옛날에 그린 〈임정방우도〉와 이 그림에 제사를 붙였던 것을 알 수 있다. 이윤영의 이 그림은 단호그룹이 오찬의 집에서 한창 아회를 갖던 1740년대 중반경 그려졌을 것으로 추정된다. '청수'淸修는 오찬의 별자別字다.¹ 오찬은 1751년 11월에 유배지 함경도 삼수三水에서 죽었다. 그의 집은 서울의 종로구 계산동桂山洞에 있었다. 지금의 가회동嘉會洞에 해당한다. 단호그룹 인물들은 오찬의 이 집에서 자주 문회文會를 가졌다. 또한 이인상·이윤영·김순택·윤면동 등은 1744년 겨울 이 집에서 한 달 이상 기거하며 강회를 가진 바 있다. 당시 김무택도 가끔 강회에 찾아오곤 하였다.²

이인상의 제사에는, 비록 말은 간결하지만 그리움과 회한悔恨이 가득 담겨 있다. 바로 이 그리움과 회한이 그로 하여금 제사를 거듭 쓰게 했을 것이다. 제사를 거듭 쓰는 일은 자주 있는 일은 아니다.

(c)에 보이는 '왕문'(1497~1576)은 명나라 때 문인으로, 벼슬을 버리고 돌아와 임천林泉에서 독서하며 30년간 성시城市를 밟지 않았던 인물이다. 서화에 능했으며, 화격畵格이 남송화南宋畵를 닮았다고 평가된다.³

이인상의 제사를 통해 오찬 역시 고필枯筆로 산수화를 그렸던 것을 알 수 있다.

1 오찬이 '청수'(淸修)라는 별자를 얻게 된 것은 1744년 겨울 그의 집에서 이루어진 강회(講會)에서였다(본서, 〈해선원섭도〉 평석 참조). 이윤영이 이 그림에 쓴 관지 중에 '청수'라는 말이 보이는 것으로 보아 이 그림이 그려진 시기는 적어도 1744년 겨울 이후라고 할 것이다.
2 본서, 〈북동강회도〉 평석 참조.
3 본서, 〈어초문답도〉 평석 참조.

그림 맨 오른쪽 위 아래로 인장이 찍혀 있는데, 위의 것은 '이병직가진 장'李秉直家珍藏이고, 아랫 것은 '송은진상'松隱珍賞이다. '송은'松隱은 이병직의 호이다. 이병직은 대한제국기 내시 출신의 서화가로서, 고서화 수장가로도 유명하다.

이인상의 제사 (b) 밑에 찍혀 있는 인장은 '운헌'雲軒이고, (c) 밑에 찍혀 있는 인장은 '연문'淵文이다. '운헌'은 이인상의 별호이고, '연문'은 이인상의 별자別字다.[4]

이인상이 '연문'이라는 별자를 사용한 것은 흔치 않다. 여기서 '연문'이라는 인장을 쓴 것은 이 그림과 밀접한 관련이 있다고 생각된다. 이인상, 이윤영, 오찬 등은 1744년 겨울 오찬의 계산동 집에서 함께 기거하며 강회를 할 때 서로 권면하는 뜻으로 별자를 하나씩 지었다. '연문', '명소' 明紹, '청수'가 그것이다. 이인상은, 이 그림에 붙인 이윤영의 관지 중에 보이는 '청수'라는 자와 짝이 될 뿐 아니라 오찬과의 특별한 추억이 깃들어 있다고 생각해 '연문'이라는 자인字印을 사용한 것으로 여겨진다.

'운헌'雲軒이라는 인장 역시 오찬과의 특별한 추억 때문에 사용되었으리라 보인다. 이 호는 남산의 집 능호관의 당堂에 붙인 이름인 '망운헌'望雲軒에서 유래하는데, 오찬은 생전에 이곳을 자주 드나들었을 터이다.

이처럼 인장에서도 이인상의 다정多情과 다심多心을 엿볼 수 있다. 이 그림은 종래 '청수교사도'淸修僑舍圖로 불리어 왔으나 옳은 명칭이 아니다. 이윤영의 관지에서 알 수 있듯, 이 그림은 청수교사'에서' 그린 것이지 청수교사'를' 그린 것은 아니기 때문이다.

4 '운헌'이라는 별호에 대해서는 본서, 〈강남춘의도〉 평석 참조. 또 '연문'이라는 별자에 대해서는 본서, 〈해선원섭도〉 평석 참조.

7. 풍목괴석도 風木怪石圖

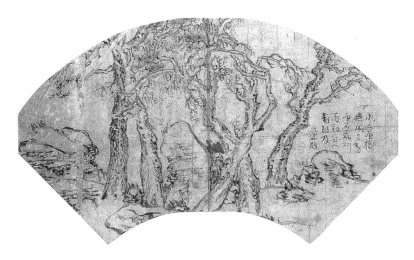

〈풍목괴석도〉, 지본담채, 22.2×45.5cm, 일본 개인

그림 오른쪽에 다음과 같은 제사가 보인다.

胤之畵樹, 無風自動, 畵石, 磊砢有勁姿也,[1] 難跂及.

1 유홍준·김채식 옮김, 『김광국의 석농화원』, 155면에서는 '也'자를 뒤로 붙여 "磊砢有勁姿, 也難跂及"이라고 구두를 떼 놓았다. '也'자를 앞으로 붙이든 뒤로 붙이든 의미상 차이는 없다. 다만 이인상이 쓴 제사의 글씨를 자세히 보면 '磊砢有勁姿也'를 한 붓에 썼으며 '難跂及'은 먹을 새로 찍어 썼다. 이로 보면 이인상 스스로는 '磊砢有勁姿也'를 하나의 '의미 단위'로 보았던

元霝題.

우리말로 옮기면 다음과 같다.

윤지가 나무를 그리면 바람이 없어도 절로 움직이고, 돌을 그리면
포개진 것이 굳센 자태가 있어 도저히 미치기 어렵다.
　　　　　　　　원령이 제題하다.

이인상의 글씨가 이윤영의 풍석·괴목에 잘 어울린다. 후에 석농 김광
국은 이 그림에 다음과 같은 발문을 붙였다.

윤지胤之는 단릉산인丹陵山人 이윤영李胤永의 자字다. 성품이 고결
하여 고상한 뜻을 지녔고, 문사文詞를 좋아하고 그림까지 두루 능
하였는데, 비록 고인들을 세세히 본받지는 않았어도 법도를 잃지는
않았다. 일찍이 단양丹陽의 산수를 좋아하여 시내에 다리를 만들어
'우화교羽化橋'라는 이름을 붙이고는 그 곁에 모정茅亭을 세워 날마
다 거문고와 술로 즐거움을 삼았다. 병이 들어 죽게 되자 문득 혼잣
말로 "금강산을 선유仙遊하리라"고 하고서는 이윽고 입으로 시 한
수를 읊고서 손을 들어 한번 읍하고 죽었으니, 기이한 일이다. 후에
봉록鳳麓 김이곤金履坤이 다리 위에다 시를 쓰고 애도하였다.

것으로 여겨진다. 이 점을 고려한다면 '也'자를 앞에 붙여 읽는 것이 옳다고 생각된다.

윤지의 그림은 고상하면서도 맑아 마땅히 일품逸品에 속한다. 다
만 산은 중후重厚한 자태가 부족하고, 나무는 굳건한 기상이 적다.
재주는 높았으나 진액津液이 너무 말라 만약 겸재의 그림과 나란히
놓고 보면 그가 단명短命하리라는 걸 점칠 수 있다. 후세에 그림을
보는 자들은 그의 빼어난 재주는 아까워할지언정 사모하여 배워선
안 된다.[2]

이 그림은 종래 〈수석도〉樹石圖라고 불리어 왔는데, 『석농화원』石農畵
苑에 '풍목괴석도'風木怪石圖라고 되어 있는바 이를 따른다.

2 "胤之, 丹陵山人李胤永字也. 性峻潔有高志, 喜文傍善丹靑, 雖不鑿鑿古人, 亦不失規
矩. 嘗愛丹陽山水, 築橋川上, 名曰羽化, 置茅亭其側, 日琴酒爲樂. 及病且死, 忽自言'將仙
游金剛', 因口號一詩, 擧手一揖而逝, 異哉! 後鳳麓金履坤, 題詩橋上以悲之."
"胤之畵, 疎雅澹蕩, 當屬逸品. 第山乏重厚之姿, 樹少堅牢之氣, 才調雖高, 津液太澁, 若
與謙齋畵竝觀, 可卜其壽夭. 後之覽者, 要惜其才奇, 不可慕而學也."(金光國, 「風木怪石圖
跋」, 『石農畵苑』원첩 권3). 번역은 유홍준·김채식 옮김, 『김광국의 석농화원』, 155~156면 참
조.

8. 연접도蓮蝶圖

〈연접도〉, 지본채색, 31.8×54.5cm, 개인

이 책에서 처음 소개하는 그림이다. 그림 우측 하단에 다음과 같은 관지가 보인다.

爲元靈寫.

우리말로 옮기면 다음과 같다.

원령을 위하여 그리다.

이 관지 밑에 두 과顆의 인장이 찍혀 있는데, 위의 것은 '이윤영인'李胤永印이고, 아랫 것은 '윤지'胤之이다.

관지를 통해 이인상에게 그려 준 그림임을 알 수 있다.

9. 하화수선도 荷花水仙圖

〈하화수선도〉(《丹壺墨蹟》所收), 지본담채, 30×49.5cm, 계명대학교 동산도서관

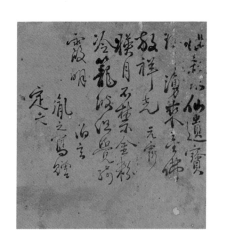

그림의 오른쪽 상단에 다음과 같은 제사가 보인다.

惱殺水仙遺寶珮, 湧來金佛放祥光.
元靈
暎月不禁金粉冷, 籠波但覺騎霞明.
伯玄
　　胤之寫贈定夫.

우리말로 옮기면 다음과 같다.

　　아름다운 수선水仙이 보패寶佩를 잃은 듯
　　금불金佛이 솟아올라 휘황한 빛을 뿜는 듯.　　　　원령元靈
　　달에 비쳐 서늘한 금분金粉 못 견디겠고¹
　　물결에 싸여 밝은 노을을 탄 걸 깨닫게 되네.²　　백현伯玄
　　　　윤지가 그려 정부定夫에게 주다.

　'백현'伯玄은 임매의 자字이고, '정부'定夫는 김종수의 자다. 이 제사는
이인상과 임매의 시구를 적은 것이다. 이인상의 시구는「칠월 보름날 임백
현任伯玄·중관仲寬 형제 및 이윤지와 서지西池에서 연꽃을 완상하며 함
께 연꽃을 노래한 시를 지었는데, 나는 여덟 수를 얻었다」(원제 '七月望日,
與任子伯玄、仲寬兄弟、李子胤之, 賞荷西池, 共賦荷花詩, 余得八首')라는 시의
제2수 경련頸聯에 해당한다. 해당 시 전문을 보이면 다음과 같다.

　　구름 깨끗한 연못에 이슬 촉촉한데
　　가을꽃 절로 피어 향기 견디지 못하겠네.
　　분홍꽃 따 돌아오니 바람이 손에 불더니만
　　청초한 구슬마냥 연못 가득 비가 내리네.
　　아름다운 수선水仙이 보패寶佩를 잃은 듯
　　금불金佛이 솟아올라 휘황한 빛을 뿜는 듯.

1　이 구절은 달에 비친 연꽃 꽃술의 아름다움을 찬탄한 것이다.
2　물에 비친 노을 위에 연꽃이 있는 것을 이리 표현했다.

호연浩然히 물결에 그림자 씻기며

옹용히 맑은 밤에 달빛이 길어라.

雲浄平池白露滂, 秋花自動不禁香.

朶歸紅蕚風吹手, 灑落明珠雨滿塘.

惱殺水僊遺寶佩, 湧來金佛放祥光.

浩然濯影漣漪裏, 穆穆淸宵月彩長.[3]

이인상의 시구 중 '수선'水仙은 물에 산다는 전설상의 선인仙人을 이른
다. '보패'寶佩는 수선이 차고 다니는 패옥을 이르는데, 여기서는 연잎에
또르르 구르는 빗방울을 가리킨다. "금불金佛이 솟아올라" 운운한 말은
연꽃을 이른다.

이윤영, 이인상, 임매 형제는 1739년 음력 7월 15일 서지에서 달밤에
연꽃을 감상하였다. 이들은 연꽃을 읊은 시를 여러 수 지었는데, 이윤영
은 이를 모아 《서지하화시축》西池荷花詩軸을 만들어 간직하였다.[4] 이 일
은 단호그룹의 성사盛事였다. 특히 이윤영은 연꽃을 혹애했으니 이날의
아회雅會를 평생 잊을 수 없었으리라 생각된다.

이 그림의 제사는 이인상과 임매가 당시 읊은 시들의 구절에 해당한
다. 하지만 제사의 글씨는 이윤영이 썼다. 글씨를 쓴 시기도 1739년 7월
15일 당시가 아니다. 이윤영과 김종수가 서로 알게 된 것은 1751년 1월

3 『능호집』 권1에 실려 있다. 번역은 『능호집(상)』, 84~85면 참조. 그림의 제사에는 '僊' 자가
'仙'으로, '佩' 자가 '珮'로 되어 있다. '僊'과 '仙'은 같은 글자이고, '佩'와 '珮'는 뜻이 서로 통하
는 글자이니, 의미상 아무 차이가 없다.
4 이윤영, 「西池賞荷記」, 『丹陵遺稿』 권12; 이인상, 「荷花詩軸跋」, 『뇌상관고』 제4책 참조.
자세한 것은 본서, 〈서지하화도〉 평석 참조.

이다.[5] 따라서 이 그림은 1751년 1월 이후에 그린 게 된다. 이윤영은 자신이 간직하고 있던 《서지하화시축》에서 이인상과 임매의 시구 하나씩을 뽑아 이 그림의 제사로 삼은 것이다.[6]

흥미로운 점은 이윤영이 이인상의 시구를 단장취의斷章取義해 '수선'을 수선화로 해석함으로써 연꽃 왼쪽에 수선화를 그려 놓았다는 사실이다. 이 때문에 이 연꽃 그림은 좀 특이한 것이 되었다.

그림의 우측 하단에 두 과顆의 인장이 찍혀 있는데, 위의 것은 '윤지'胤之이고, 아랫 것은 '이윤영인'李胤永印으로 추정된다.

5 「偕敬父觀伯愚小龕梅花, 遇金定夫鍾秀, 和其詩贈之」, 『단릉유고』 권7 참조. 이 해 3월 김종수는 단양에 내려가 이윤영과 함께 산수를 유람하였다. 이후 김종수는 이윤영에 심취해 평생 그를 종유(從遊)하였다. 김종수가 쓴 「丹陵墓表」(『단릉유고』 권15 所收) 참조.
6 그러므로 "이윤영이 김종수를 위해 그림을 그렸고 이인상과 임매가 찬을 썼다"는 말(백승호, 「계명대학교 동산도서관 소장 간찰첩·시첩의 자료적 가치」, 『계명대학교 동산도서관 소장 고서의 자료적 가치』, 계명대학교출판부, 2010, 370면)은 정확한 것이 아니다.

10. 단릉석도丹陵石圖

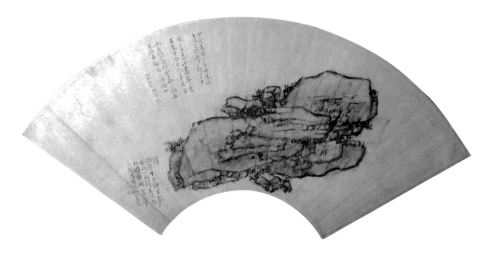

<단릉석도>, 1754, 지본수묵, 50×110cm, 개인

그림의 좌측 하단과 중앙의 상단에 다음과 같은 글이 보인다.

(a) 請伯孝十日靜坐, 熟看此一石得佳趣, 秋游龜淵雲華之間, 乃
有入山結社 之意.
胤之.

(b) 甲戌夏, 胤之自丹陵訪余, 往見於遠觀亭中. 胤之爲余作此
畵, 寄意甚高, 于今已六年矣. 余尙未得一游於雲華之間, 每見此
畵, 輒爲之怊悵也.

己卯初夏, 伯孝題.

우리말로 옮기면 다음과 같다.

(a) 청컨대 백효伯孝는 열흘간 정좌靜坐하여 이 하나의 돌을 익히 보아 가취佳趣를 얻기를. 그러면 가을에 구담과 운화雲華의 사이에 노닐 적에 산에 들어와 결사結社하고픈 마음이 생길 걸세.
　　윤지.

(b) 갑술년(1754) 여름에 윤지가 단릉에서 나를 찾아왔길래 원관정遠觀亭에 가서 보았다. 윤지는 나를 위해 이 그림을 그렸는데, 부친 뜻이 퍽 높다. 지금으로부터 이미 6년 전이다. 나는 아직도 운화雲華의 사이에서 한번 노닐지 못했으니, 그 때문에 매번 이 그림을 볼 때마다 서글퍼진다.
　　기묘년(1759) 초여름에 백효伯孝가 제제題하다.

(a)는 그림 좌측 하단에 적힌 이윤영의 관지다. '백효'伯孝는 홍낙순洪樂純(1723~1782)의 자다. 이윤영은 만년에 그와 교유하였다. 『뇌상관고』에 홍낙순이 한번도 언급되고 있지 않은 것으로 보아 이인상은 그와 교분이 없었음을 알 수 있다. '운화'雲華는 운화대雲華臺를 가리킨다. 이윤영은 사인암의 우벽右壁을 '운화대'라 이름하였다. 그리고 운화대 위에 초가 정자를 지어 '운화정'雲華亭'이라 이름하였다. 이인상의 「운화정기」雲華亭記²를 통해 그 점을 알 수 있다.
(b)는 그림의 피증정자인 홍낙순이 그림을 받고 나서 6년 후인 1759년

음력 4월에 쓴 제사題辭다. 이윤영은 한 달 뒤인 이 해 5월 숨을 거둔다.

홍낙순의 제사를 통해 이 그림이 그려진 시기가 1754년 여름임을 알 수 있다. 홍낙순의 문집 『대릉유고』大陵遺稿에 실린 「윤지에게 화답하다」 (원제 '和胤之')라는 시의 제2수에 이런 구절이 보인다.

그대의 집은 경구京口에 숨어 있어[3]

하나의 티끌도 허락지 않네.

특이한 주름의 단릉석丹陵石,

기이한 문채의 녹옥綠玉 술잔.

고사高士로 소요하며

홀로 훌륭한 회포 열어 보이네.

君家隱京口, 不許一塵來.

異畵丹陵石, 奇紋綠玉盃.

因成高士臥, 獨有好懷開.[4]

단양에는 기이한 돌(=바위)이 많다. 이윤영에게는 돌에 대한 혹애가 있었다.[5] 그는 단양의 괴석을 서울 집에 옮겨 놓기도 했던 것 같다.

이윤영의 이 그림은 그의 흉중에 있던 단양의 돌을 그린 것으로 생각

1 일명 '서벽정'(棲碧亭)이다. 1753년에 건립되었다. 『서예편』의 '14-3 退藏' 참조.
2 『뇌상관고』 제4책에 실려 있다.
3 이윤영은 1755년 5월 단양 은거를 접고 서울로 올라왔으며, 1756년 여름 경 서지(西池)에 서 서성(西城) 근처로 집을 옮겼다. 이 시구(詩句) 중의 "京口"(서울 입구)라는 말로 볼 때 이 시가 이윤영이 서성에 거주하던 시기에 지어진 것임을 알 수 있다.
4 홍낙순, 「和胤之」의 재첩(再疊), 『大陵遺稿』 권10.
5 본서, 〈수석도〉 평석 참조.

된다. 종래 이 그림은 '구담도'龜潭圖로 불리어 왔으나[6] 이윤영의 관지를 통해 알 수 있듯 구담을 그린 그림이 아니다. 이에 '단릉석도'丹陵石圖로 이름을 바꾼다.

6 이순미, 「단릉 이윤영의 회화세계」, 278면.

11. 강풍산석도 江楓山石圖

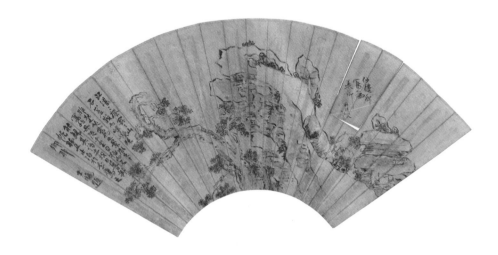

〈강풍산석도〉, 1756, 지본담채, 23.3×62.1cm, 국립중앙박물관

그림 좌측 상단에 다음과 같은 관지와 제사가 보인다.

(a) 仙樓秋日, 寫爲美卿. 丹陵山人胤之.

(b) 江湛湛楓冥冥, 山石嵯峨而崢嶸, 殊非楚峽雲雨之景. 胤之之
寫此, 丹陵千里目極而不能歸, 其將與我, 日暮掛帆, 聊且止泊於
季鷹之鄕耶. 士晦題.

우리말로 옮기면 다음과 같다.

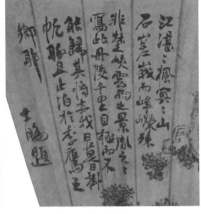

〈강풍산석도〉 관지　　　　　　　　　　　〈강풍산석도〉 제사

(a) 선루仙樓에서 가을날 미경美卿을 위해 그리다. 단릉산인 윤지.

(b) 강은 깊고 단풍은 아득하며 산의 바위는 울퉁불퉁 높아 자못 초협楚峽 운우雲雨의 경치가 아니다. 윤지가 이를 그린 것은 천리 밖의 단양을 한껏 바라보지만 갈 수가 없어서이니, 장차 나와 더불어 저물녘에 배의 돛을 달아 잠시 계응季鷹의 고향에 머무를까나. 사회士晦가 적다.

(a)에서 말한 '선루'仙樓는 이윤영이 1756년 여름 경 새로 이사한 서성西城 부근의 집에 있던 '옥호루'玉壺樓(약칭 호루壺樓)를 이른다.[1] 이윤영은 다음해인 1757년 이 누각 이름을 '수정루' 水精樓로 바꾸었다. 이렇

1 본서 부록 2의 〈노송도〉 평석 참조.

게 본다면 이 그림은 1756년 가을에 그린 게 된다. '미경'美卿은 이인상의 사종숙四從叔인 이휘지李徽之의 자다. 이인상은 다섯 살 연하인 이휘지와 아주 가까이 지냈다.[2]

(b)에서 '사회'士晦는 이명환李明煥의 자다. 이명환은 1749년 가을, 이윤영·이인상·오찬과 함께 관악산 삼막사三藐寺에 노닌 바 있으며, 「유삼막기」遊三藐記라는 글을 지어 이 일을 기념하였다.[3] 또한 이명환은 오찬이 죽자 그를 애도하는 초사체楚辭體의 「광초」廣招를 지은 바 있다.[4] 흥미롭게도 (b)의 "강은 깊고 단풍은 아득하며, (…) 천리 밖의 단양을 한 껏 바라보지만"(江湛湛楓冥冥, (…) 丹陵千里目極)이라는 구절은 『초사』楚辭 「초혼」招魂의 "강물은 깊고 그 곁에는 단풍이 있도다/천 리를 한 껏 바라보나니 봄 시절 그리워 애달프도다"(湛湛江水兮上有楓, 目極千里兮傷春心)라는 문구를 원용한 것이다. '계응'季鷹은 진晉나라 장한張翰의 자다. 그는 고향의 농어회가 그리워 벼슬을 버리고 고향으로 돌아간 것으로 유명하다.

이 그림을 그리기 1년 전인 1755년 7월 기망既望에 이윤영은 평안감사인 중부仲父 이태중을 모시고 이명환·이휘지와 대동강에서 노닌 바 있다.[5] 당시 이명환은 평안도 강동江東 현감이었고, 이휘지는 평안도 영청永淸 현감이었다.

2 본서, 〈강협선유도〉 평석 참조.
3 본서, 〈추강묘연도〉 평석 참조.
4 이명환, 『海嶽集』 권1에 실려 있다.
5 「七月既望, 道伯李公台重約與泛舟于大同江, 余於望日, 乘舟于黃鶴樓下, 暮泊練光亭. 道伯出迎, 作樂以娛, 酒闌咏一絶, 要坐中齊和. 李胤之適來, 永淸守李美卿亦赴會」(『海嶽集』 권2).

이 그림은 바위가 부각되어 있다는 점에서 앞의 〈단릉석도〉와 의취意
趣가 통한다. 이윤영은 단양에 내려가 오랫동안 단양의 산석山石을 접한
결과 그 화풍이 달라진 것으로 보인다. 이전의 그림에 비해 좀더 간일簡逸
해지고 화필畵筆이 좀더 단단해진 느낌을 받게 된다. 일찍이 이인상은 이
윤영이 1743년에 그린 〈임정방우도〉에 다음과 같은 제사를 쓴 바 있다.

> 필치가 빼어나고 고아高雅하며, 농섬濃纖(짙음과 섬세함)이 마땅함을
> 얻었으니, 가히 기뻐할 만하다. 윤지는 근래 단릉丹陵의 산중에 거
> 주하여 목석木石의 신골神骨이 되었고 또한 초고峭古함이 절특絶特
> 하니, 장차 한 번 붓에 미치게 할 일이다.
> 갑술년(1754) 가을, 원령이 쓰다.[6]

과연 이인상의 말 그대로다. 이 그림의 목석木石은 단릉산인의 풍모가
투사되어 기골氣骨이 있으며, 초고峭古함이 절특絶特하다.

이인상은 1758년에 〈준벽청류도〉를 그렸는데, 이윤영의 이 그림과 필
의筆意가 통하는 바가 없지 않다. 두 사람은 서로 영향을 주고받으며 화
풍을 전개해 나갔던 것이다.

이 그림은 종래 '산석도'山石圖로 불리어 왔다.

6 원문은 본서 부록 2의 〈임정방우도〉 평석을 볼 것.

12. 종강모옥도鐘岡茅屋圖

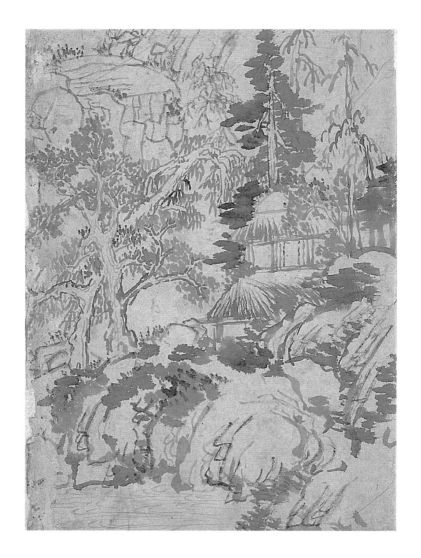

〈종강모옥도〉, 지본수묵, 24×18cm, 개인

이 책에서 처음 소개하는 그림이
다. 관서款署가 없지만 나무나 바
위의 묘법描法으로 볼 때 이윤영
의 작으로 판단된다. 실경을 그린
것은 아니며 사의화라고 여겨지
지만 이인상의 종강 집을 그린 것
이 분명하다. 앞뒤로 두 채의 초
가를 그렸는데, 하나는 동사東舍
이고 다른 하나는 서사西舍일 것
이다.[1]

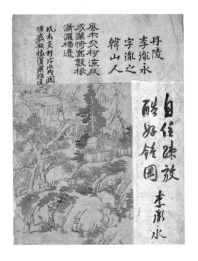

〈종강모옥도〉 화폭 밖 글씨

1 본서, 〈강남춘의도〉 평석 참조.

「관매기」觀梅記

본디 나는 감매龕梅[1]를 좋아하지 않았다. 나무의 본성을 억지로 바꾸어 사람의 힘을 써서 꽃을 재촉하는 것이기 때문이었다.

신해년(1731)에 처음으로 김자金子 양재良哉(김상광)와 사귀게 되었다. 양재는 자신의 서실書室을 '매죽사'梅竹社라고 이름하였는데, 소나무며 오동나무며 단풍나무며 박달나무 따위를 섞어 심어서 화훼와 나무가 무성했는데도 특별히 '매죽'을 내세운 것은 그에 대한 각별한 사랑을 표시한 것이었다.

우리 집은 현계玄溪 남쪽에 있었고 매죽사는 북쪽에 있어서, 조석으로 오가며 시를 주고받아 매죽사의 화훼와 나무가 시에 많이 올랐는데도 나는 유독 매화시가 없었다. 양재의 시에, "천 잔 술로 매화시 읊기를 청하노라"(千盃酒乞畵梅語)라고 한 것이 있으니, 내가 매화시 짓기를 미적대는 것을 풍유諷諭한 것이었다. 양재는 또 읊기를, "바라건대 그대는 곧은 소나무처럼/세모歲暮에 더욱 마음을 면려勉勵하기를"(願君似貞松, 歲暮勗心期)이라고 하였으니, 모두 매죽사에 있는 나무를 적은 것이다. 나 역시 "작은 길에 황국黃菊이 넘어져 있고/성긴 오동나무에 흰 이슬이 서늘하

1 감실 속의 매화, 곧 분매(盆梅)를 이른다.

여라"(小經黃花倒, 疎桐白露凄)라고 읊었는데, 정鄭 어르신 안세安世²께서 기롱하시기를, "맑지만 여운이 길지 않다"라고 하셨다. 갑인년(1734)에 갑자기 양재를 곡哭하였고, 나는 늙어 지금까지 이룬 게 없다. 늘 생각건 대 양재는 시에 골력骨力이 있었건만 보통의 수명도 누리지 못했으니 이 치가 얼마나 어긋나는지.

갑인년 겨울, 나는 천여天汝 씨(이연상)의 창석재蒼石齋에서 책을 읽었 다. 천여가 매분梅盆 하나를 빌려왔는데 줄기는 그다지 기이하지 않았지 만 꽃은 아주 성했다. 봉오리일 때부터 꽃이 져 매실이 열릴 때까지, 책 을 덮으면 문득 시로 읊고는 오래된 옥인玉印을 찍었으며,³ 때로는 새벽 까지 통음痛飮하기도 하였다. 나는 시에, "높은 봉우리에 붉은 해 솟아오 르고/높은 나무에 매서운 바람이 지나네"(高峰紅日上, 喬木烈風行)⁴라고 읊었으니, 자못 방자했음을 알겠다.

무오년(1738) 겨울, 이자李子 광문廣文⁵ 및 김자金子 유문孺文(김순택) 과 함께 남공南公(남유용)의 뇌연당雷淵堂에서 매화를 완상하였다. 술을 마신 뒤에 남공과 도道와 문文의 나눔에 대해 토론하였다. 내가 말했다: "문장은 역시 맹자를 높여야 합니다." 공이 말했다: "맹자는 일월日月과 같고 사마씨(사마천)는 바다와 같다네. 일월은 비록 높고 밝지만 그래도

2 정기안(鄭基安, 1695~1767)을 가리킨다. '안세'(安世)는 그 자(字)다. 호는 만모(晚慕)이 고, 본관은 온양이다. 1728년(영조 4) 문과에 급제하고 지평·정언·헌납·사간·집의를 역임했 다. 동지사 겸 사은사(冬至使兼謝恩使)의 서장관으로 청나라에 다녀왔으며, 승지·대사간·한 성부 우윤을 지냈다. 문집으로『만모유고』(晚慕遺稿)가 있다.
3 시고(詩稿)에 옥도장을 찍었다는 뜻이다.
4 이 시구는『능호집』권1의「次三淵詩」에 보인다.
5 이연(李演, 1716~1763)을 가리킨다. '광문'(廣文)은 그 자이며, 본관은 덕수(德水)다. 생 부는 후진(厚鎭)인데, 출계(出系)하여 종숙부 이악진(李岳鎭)의 양자가 되었다.

한 사물일 뿐인데 바다는 기르지 않는 것이 없어 온갖 보물이 그곳에서 생겨난다네. 문文에 대해 논한다면 응당 사마씨를 높여야 옳지." 내가 말했다: "만약 일월이 없다면 사계절이 어찌 이루어지겠습니까?" 공은 자신의 의견을 견지하며 내 의견을 따르지 않았으며 얼굴을 붉히며 웃으셨다. 몹시 취한 뒤 파한지라 매화가 어땠는지는 기억나지 않는다.

일찍이 고오헌高梧軒으로 예산禮山 김金 어르신[6]을 찾아뵙고 감매龕梅를 완상한 적이 있다. 공은 양재씨의 부친이신데, 풍류가 몹시 성대하여 벗들과 술 마시는 모임을 자주 가지셨다. 가객과 금사琴師도 매화가 피면 부르셨다. 감실에 매화를 읊은 시가 적혀 있었는데, 퇴어선생退漁先生(김진상) 이하 한 시대 여러 공들의 작품이 모두 있었다. 공이 명하여 나도 물러나 두 편을 지었다.[7] 매죽사에서의 옛일을 돌이켜 생각하니 슬픈 마음을 가눌 수 없었다. 무오년 겨울에 있었던 일이다.

이성보李聖輔[8]의 담존재湛存齋[9]는 시원스레 탁 트여 달을 구경하기에 좋았다. 남쪽 담장 아래에 작약과 국화가 많았는데 알아서 피고 지게 내버려두었다. 매화도 하나 길렀는데, 가지와 줄기가 무성하고 여리며 길게 벋은 데다 색이 몹시 푸르러 다른 매화와는 달랐으며, 꽃이 두텁고 꽃잎이 커서 짙은 향기가 문으로 스며들었다. 김일진金日進[10]에게서 얻은

6 김상굉의 부친인 김성택(金聖澤, 1691~1741)을 가리킨다. 예산 현감을 지냈기에 이리 불렀다.
7 『뇌상관고』 제2책의 「敬次高梧軒梅花詩」를 말한다. 『능호집』 권1에는 그 제1수만 실려 있다.
8 이명익(李明翼, 1702~1755)을 가리킨다. '성보'(聖輔)는 그 자다. 호(號)는 담존재(湛存齋)이고 본관은 전주다. 신임사화 때 옥중에서 죽은 한성부 판윤 이홍술(李弘述, 1647~1722)의 손자다. 1721년(경종 1) 진사시에 합격했으며, 홍천(洪川) 현감을 지냈다.
9 서재 이름이다.
10 김익겸(金益謙, 1701~1747)을 가리킨다. '일진'(日進)은 그 자다. 호는 잠재(潛齋)이고,

것이었다. 나는 달밤에 자주 가서 꽃을 완상했는데 그때마다 맛좋은 술
이 있었고 운치 있는 선비들이 자리하여 서로 함께 질탕하게 취해 시를
읊었다. 성보는 평소 몹시 괴로운 말을 좋아하지 않아서, 일체의 명성과
비방, 득실, 시대에 대한 근심과 세정世情을 모두 한마디로 잘라 버려 마
치 바람에 날리는 꽃을 보는 것 같았으니, 담존재에서 매화를 완상할 때
면 늘상 정신이 상쾌했다. 나의 시에 "밤 들자 소나무 오동나무가 밝은 달
과 함께하는데/문 가득 눈보라 치고 달관達官은 드무네"(向夜松梧同晧月,
盈門風雪寡朱輪)"라고 읊었던 기억이 난다. 무오년 겨울의 일이다.

　경신년(1740), 송자宋子 사행士行(송문흠)이 계방桂坊¹²에서 벼슬할 적
에 명동明洞에 있는 윤수원尹水原¹³의 조그만 집에 우거하면서 매화나무
한 그루를 얻었는데 그다지 기이하지 않았고 병들어 시들시들했다. 송자
가 가져다가 고향에 옮겨 심고 알맞은 방법으로 물을 주어 기르니 매화
가 점점 살아나 꽃봉오리가 몹시 성하게 맺혔다. 누가 꽃봉오리를 따 내
라고 권하자 송자는 웃으며 말했다. "따 내면 기운은 보전하겠지만 향이
줄 테니, 향을 줄일 바엔 차라리 매화나무로 하여금 오래도록 병들게 하
겠소." 꽃이 피자 운모雲母를 잘라 매화 창을 만들어 꽃을 먼지로부터 보
호하였다.¹⁴ 나는 자주 들러서 매화 소식을 물었다. 신유년(1741) 정월 보

본관은 안동이며, 김수증(金壽增)의 서손(庶孫)이다. 1735년 진사시에 합격하고 벼슬은 상의
별제(尙衣別提)와 찰방을 지냈다. 문집으로『잠재고』(潛齋稿)가 전한다. 이척지와 친했다.

11　이 시구는『뇌상관고』제1책의「湛存齋賦梅」에 보인다.

12　세자익위사(世子翊衛司)를 가리킨다. 세자익위사는 왕세자를 시위(侍衛)하는 임무를 맡
은 관청이다. 송문흠은 1739년(영조 15)에 세자익위사 시직(侍直)을 제수받았다.

13　윤흡(尹潝, 1689~1753)을 이른다. 자는 화숙(和叔)이고 본관은 해평(海平)이며 대사간
윤세수(尹世綏)의 아들이다. 1749년(영조 25)에 수원 부사를 지냈기에 이렇게 불렸다. 송문흠
과 인척간이다.

14　감실을 뚫어 운모 창을 만들었다는 말. 당시 이렇게 많이 했다. 둥근 운모 창은 보름달 모양

름에 무성한 꽃봉오리가 모두 벌어져 향기가 엄습했다. 송자宋子 시해時偕[15]와 이자李子 윤지胤之와 내가 함께 가서 꽃을 완상하고 달도 구경하였다.

신유년 봄, 나는 순장巡將 성모成某[16]의 매화나무를 얻어서 뜰에 심었는데, 송자 사행이 분盆에 심어 완상할 것을 권했다. 내가 애초 동매冬梅를 중히 여긴 건 미양微陽(미약한 양 기운)을 보존해서인데, 집이 추워 나무가 꽃을 피우지 못했다. 임술년(1742) 겨울에도 개화하지 않아 사행이 우거하던 집으로 옮겨 놓고는 꽃이 피기를 기다려 가서 완상하고, 장난삼아 「동매편」凍梅篇[17]을 읊어 꽃을 기롱하였다.

갑자년(1744) 겨울, 오자吳子 경보敬父와 함께 계산桂山에서 글을 읽었다. 경보가 매화나무와 대나무와 파초, 세 화분을 한 감실 안에 두었는데 파초도 오래 견뎠다. 경보의 매화나무는 한 자 남짓 구불구불한 줄기 끝에 홀연 가지가 아래로 드리워져 푸르게 뻗었는데, 쇠를 굽혀 놓은 듯 구리를 녹인 듯하였으며, 맺힌 꽃봉오리가 몹시 많아 파초를 비추고 대나무를 끼고서 풍미를 돋우었다. 함께 공부하며 지내면서 꽃을 처음부터 끝까지 본 사람은 경보의 두 조카인 문경文卿과 자정子靜,[18] 김유문, 이윤지, 윤자목이었고, 이따금 온 사람은 송사행, 김원박, 권형숙, 오성임[19]이

이라 아취가 있었다.

15 송문흠의 재종형(再從兄)인 송익흠(宋益欽, 1708~1757)을 가리킨다. '시해'(時偕)는 그 자다. 보은 현감을 지냈다.

16 『능호집』권1「戲賦凍梅示宋士行」에 "東郡巡將能彈琴, 庭有一盆古梅樹"라는 구절이 보인다.

17 『능호집』권1의「戲賦凍梅示宋士行」을 가리킨다.

18 '문경'(文卿)은 오재순의 자이고, '자정'(子靜)은 오재유의 자다. 오재유는 오재순의 동생이다.

19 이들 인물에 대해서는 본서, 〈북동강회도〉 평석을 참조할 것.

었다. 벗들과 함께하는 즐거움이 계산에서 글을 읽을 때보다 성대한 적이
없었으니 따로 글을 써 두었다.[20] 꽃을 완상하는 것은 여사餘事에 속했다.

병인년(1746)과 정묘년(1747) 사이에 이자 윤지가 매화나무 하나를 길
렀다. 밑동의 모양이 마치 깨진 호리병박 같았는데, 옆으로 가지 하나가
나서 그윽하고 우아하여 다른 매화나무보다 훨씬 빼어났고 꽃잎도 컸다.
윤지는 알맞은 방법으로 물을 주고 가지를 휘었으며, 화분에 운뢰雲雷와
오악진형五嶽眞形[21]을 새겨서 향로와 연꽃모양의 술잔 사이에 나란히 두
니 운치가 자별했다. 뒤에 오문경의 집에 맡겼는데 얼어서 고사했다.

병인년과 정묘년 사이에 윤자 자목의 매화나무를 완상했는데, 올해
(1757) 또 자목의 매화나무를 완상하였다. 옛 매화나무는 수척하여 꽃이
늦어 정월이 되어야 비로소 피었다. 자목은 이 매화나무에 '왕정춘향'王
正春香[22]이라는 이름을 붙였으며, 시를 읊조려 감회를 붙였다. 그 시는 다
음과 같다. "멀리 서호 처사西湖處士[23]의 집 생각하면서/몇 사람이 이를
보고 비가悲歌를 불렀나."(遙憶西湖處士宅, 幾人相看動悲歌) 새 매화나무
는 꽃받침이 푸르고 꽃잎이 컸는데, 한천선생寒泉先生[24]의 집에서 온 것
이었다. 밑동은 구불구불하여 날아 움직이는 듯해 마치 동물이 머리를

치켜든 것 같았으며, 오래된 이끼가 많이 끼어 비단결에 빛이 나는 듯했으니, 대개 기품奇品이었다. 김자金子 원박, 이자李子 경사敬思[25]와 같이 감상하였다.

정묘년 겨울에 천여씨와 함께 홍여범洪汝範[26]의 서성西城 집에서 매화를 완상했는데, 홍자洪子 조동祖東[27]도 왔다. 후에 서로 함께 시 몇 편을 지어 이 일을 기록하였다. 나는 세 사람과 함께 시대를 슬퍼하고 스스로를 애도하여 뜻이 퍽 쓸쓸했는데, 꽃의 품격은 다시 기억나지 않는다. 그 뒤에 조동이 병으로 죽고, 나도 서성의 그 집에 다시 가지 않았다. 여범의 집은 몹시 추우니 매화나무는 아마 이미 고사했을 것이다.

무진년(1748)에 오경보가 와설원臥雪園[28] 동쪽에 산천재山天齋를 짓고는 겨울밤에 여러 벗을 초치招致해 계산桂山의 옛 매화나무를 완상하였다. 문왕의 솥을 가져다가 계설향桂雪香을 살랐으며, 빙등氷燈을 들보 가운데에 매달아 놓고는 소라껍데기로 만든 잔에 술을 따라 마셨는데, 환정歡情을 다한 후에 파하였다. 그 후 경보는 임금에게 간언諫言을 한 일로 북쪽으로 유배 가서 어강 가에서 죽었다. 그 매화나무의 생사도 알 수

25 이상목(李商穆)을 가리킨다. '경사'(敬思)는 그 자다. 호는 평호(萍湖)이며, 본관은 전주다.

26 홍주해(洪疇海)를 가리킨다. '여범'은 그 자다. 본관은 남양(南陽)이며, 수허재(守虛齋) 홍계적(洪啓迪)의 아들이다. 벼슬은 장악원(掌樂院) 주부(主簿)를 지냈다. 그 부친 계적은 1721년(경종 1) 대사헌으로 노론(老論)의 선봉이 되어 세제(世弟: 훗날의 영조)의 대리청정을 주장하여 소론(少論)과 대립하다가 이 해 신임사화로 흑산도에 유배되었으며 이듬해 역모에 가담했다는 죄로 서울에 압송되어 문초를 받다가 옥사(獄死)했다. 영조 원년에 신원(伸寃)되고 이조판서에 추증되었다.

27 홍기해(洪箕海, 1712~1750)를 가리킨다. 본관이 남양이며, '조동'은 그 자다. 『뇌상관고』 제5책에 「홍조동(洪祖東) 애사(哀辭)」가 실려 있어 참조된다.

28 오찬의 집 정원 이름이다.

없으니, 생각하면 눈물이 솟는다.

경오년(1750) 정월 보름, 주동鑄洞[29]에 있는 홍시직洪侍直 양지養之[30]를 방문하였는데 감매龕梅가 처음 피었다. 송사행이 고예古隷로 감실 문에 고절구古絶句[31]를 썼고, 나는 회옹晦翁(주희) 시의 뜻을 취하여 그 감실을 '진향순백'眞香純白[32]이라 이름하였다. 집이 추워 꽃이 맥이 없었고 저녁에는 또 구름이 어둑했지만, 향기로운 가운데 정좌靜坐하고 있으니 싫증이 나지 않았다. 밤이 되어 달이 밝아 나는 기뻐하며 이런 시를 지었다. "엷은 구름에서 내리던 가랑비 한밤중에 그치니/외딴 시내 황량한 다리에 객客이 찾아오네."(淡雲疎雨中霄盡, 絶澗荒橋有客來)[33] 8년 뒤 정축년(1757)에 홍자洪子의 방에서 이 매화나무를 다시 완상하였는데, 사행은 이미 고인이 되었고 매화나무는 늙었으나 꽃이 여전히 성개盛開하였다. 나와 홍자는 허옇게 센 머리로 등불을 마주하고 향기를 맡으니 처량한 마음을 이길 수 없었다. 사행이 쓴 예서는 점점 색이 바래 이미 거두어 간직한 터였다. 나는 '眞香純白'이라는 글자를 다시 썼다.

29 지금의 서울 남학동·예장동·주자동 일대다. 주자소(鑄字所)가 있었으므로 이렇게 불렀다.

30 홍자(洪梓, 1707~1781)를 가리킨다. 본관이 남양(南陽)이며 '양지'(養之)는 그 자다. 1753년(영조 29) 문과에 급제한 후 정언·수찬·대사간·승지·대사헌을 역임하였다. 담헌 홍대용의 중부(仲父)다.

31 5언 4구로 된 고시(古詩)를 이른다.

32 주희의 『회암집』(晦庵集) 권10에 실려 있는, 「염노교(念奴嬌). 부안도와 주희진의 「매사」(梅詞)의 운을 써서 짓다」(念奴嬌. 用傅安道和朱希眞梅詞韻)라는 사(詞)의, "바람 속에서 한 번 웃으며/뭇꽃들에게 묻네 누가 참된 향기에 순백색이냐고/벗 없이 홀로 서서 생각하니 다만/고야산(姑射山)의 선객(仙客)뿐일세"(臨風一笑, 問羣芳, 誰是眞香純白. 獨立無朋算只有, 姑射山頭仙客)라는 말에서 가져온 것이다. '부안도'는 부자득(傅自得)을, '주희진'은 주돈유(朱敦儒)를 가리킨다. '고야산의 선객'은 매화를 이른다.

33 이 시구는 『뇌상관고』 제2책의 「上元夜洪養之宅賞梅」에 보인다.

신미년(1751) 겨울, 형님[34]을 모시고 이호梨湖[35]가에 계신 퇴어 선생을 찾아뵈었다. 선생의 작은 매화나무가 마침 개화했는데 늙은 등걸이 퍽 기이하여 흡사 단홍丹汞[36]과 괴석怪石 같았다. 선생은 한창 눈병을 앓고 계셔서 등불을 등지고 향기를 맡으시며 절구 하나를 읊조리시고는 우리 형제에게 화답하라고 하셨다. 선생께서 돌아가신 후에 종손從孫 김순자 金舜咨[37]가 그 매화나무를 중히 여겼는데, 배에 실어서 여강驪江[38]을 내려 가다가 바람을 만나 물에 빠뜨려 잃어 버렸다. 순자는 슬퍼하며「매화나 무를 물에 빠뜨리다」(원제 '沈梅文')라는 글을 지었다.

이자李子 광문廣文이 난동蘭洞[39]으로 이사했는데 나의 종강서사鐘崗書 舍와 가까웠다. 이자는 감매龕梅 하나를 가지고 있었는데 계유년(1753) 겨울에 꽃이 퍽 성개盛開하여 내가 그 감실 문에 전서篆書를 쓰고 잡화雜 畵[40]를 그렸다. 임신년(1752) 겨울밤에 김유문 숙질叔姪과 함께 가서 꽃 아래에서 술을 마셨는데, 광문은 큰 잔을 연거푸 들이키면서도 취한 기

34 이기상(李麒祥, 1706~1778)을 말한다.
35 여주군 강천면 이호리 일대다. 남한강 유역으로서 이호진(梨湖津 : 배미나루)이 있었다. 지금의 이호대교 부근이다.
36 주사(硃砂)를 제련하여 만든 도가의 단약(丹藥)이다.
37 김상악(金相岳, 1724~1815)을 가리킨다. '순자'(舜咨)는 그 자다. 본관은 광산이고, 호가 위암(韋庵)이다. 참판을 지낸 익훈(益勳)의 현손이고, 퇴어(退漁) 진상(鎭商)의 종손(從孫)이다. 정조 때 감역과 참봉에 제배(除拜)되었으나 나아가지 않고 학문에 힘썼다. 『주역』에 조예가 깊었다.
38 경기도 여주를 지나는 남한강을 이른다.
39 지금의 서울 회현동 2가 일대다. 본래 '난정이문동'(蘭亭里門洞) 혹은 '난정동'(蘭亭洞)이라 불렸다.
40 명청대(明淸代)에 오면 서화가(書畵家) 중에 '잡서권'(雜書卷)이니 '잡화권'(雜畵卷)이니 하는 명칭을 서화 권축(卷軸)에 붙인 이들이 나타나는데, '잡서권'은 여러 서체의 글씨를 서사(書寫)한 권축을 말하고, '잡화권'은 대개 화훼나 화조(花鳥)를 그린 권축을 말한다. 이런 점을 고려하면 여기서 말한 '잡화'(雜畵)는 몇 개의 꽃 그림을 가리키는 것으로 여겨진다.

색을 보이지 않았다. 이야기가 시사時事에 미치자 엄정하고 단호하게 말하면서 거의 눈물을 흘리려 하였고[41] 꽃을 완상하는 데에는 뜻이 없었다. 갑술년(1754) 겨울에 또 이 매화나무를 완상하였다. 나는 시에서 "와설원의 벗을 그리며 공연히 눈물 흘리고/난곡蘭谷[42]에 화답하나 제대로 읊어지질 않네"(懷友雪園空下涕, 和詩蘭谷不成聲)[43]라고 하였으니, 이는 오경보의 산천재에서 노닐었던 옛일을 그리워한 것이다. 광문과 경보는 교분이 아주 깊었다.

갑술년(1754) 겨울 김진사 백우伯愚[44]의 집에 묵었는데 감매가 성개하였다. 동이술이 무척 맛이 좋아 주인과 손이 퍽 과음하고는 차를 끓여 해장하였다가 얼근히 다시 취했다. 아침에 일어나 나는 짧은 사辭를 지어 매화를 칭송하고 술을 경계했으며,[45] 이 글을 감실 문에 썼다.

갑술년 제야에 현계 댁에 계신 형님을 찾아뵈었는데 김자 원박과 김자 순자도 와서 매화 아래에서 조금 취하였다. 매화나무는 그저 몇 가지뿐이었지만 꽃이 몹시 번성해서 마치 밝은 별을 매단 것 같아 향기와 빛깔이 방에 가득했다. 비록 집이 추워서 늦게 피었지만 다른 집 매화는 이미 다 시들어 떨어졌는데 이 꽃만 묵은해를 보내고 새해를 맞이하면서 봄기운을 토해 내며 손님을 즐겁게 하니 몹시 감탄할 만했다.

41 오찬이 귀양가 죽은 일을 이야기한 것으로 여겨진다.
42 난동(蘭洞)을 이른다.
43 이 시구는 『능호집』 권2의 「有感. 簡李廣文」에 보인다.
44 김상묵(金尙默, 1726~?)을 가리킨다. '백우'(伯愚)는 그 자이며, 본관은 청풍(淸風)이다. 음보(蔭補)로 벼슬에 나아가 군수를 지내다가 영조 42년(1766) 문과에 급제, 교리·수찬 등의 벼슬을 역임했다. 영조 47년 수원부사(水原府使)를 지내면서 굶주린 백성들을 구제한 공으로 포상되었고, 다시 안동부사(安東府使)를 거쳐 병조참의를 지냈다.
45 『능호집』 권4의 「梅花頌」을 가리킨다.

을해년(1755) 겨울, 작은아버지[46]를 모시고 흠흠헌欽欽軒 김공[47]의 집에서 매화를 관상觀賞하였다. 조정에서 새로 주령酒令을 내려 병자년(1756) 설날부터 술 빚기를 금한 터라, 공은 이름난 술을 갖추어 술을 전별하고 꽃을 완상하였다. 큰 매화나무 두 그루를 내어왔는데 한 그루는 밑동이 늙고 비스듬히 누웠는데 괴위怪偉하고 텅 비어 있었으며, 늙은 가지가 굳세고 아름다우며 꽃이 성글지만 컸다. 또 한 그루는 가지가 무성하고 꽃이 빽빽하여 향기가 몹시 진하게 났다. 두 그루 모두 한창 성개하였다. 주인과 손이 몹시 술을 마시면서 취함을 법도로 삼았다. 나는 자못 위의威儀를 잃어 꽃을 완상하는 데 정성을 다할 수가 없었다.

을해년 겨울에 또 작은아버지를 모시고 김공 사서士舒[48]의 집에서 매화를 관상하였는데, 설소雪巢 어르신[49]도 오셨다. 순전히 소주만 마시며 몹시 취하여 술을 전별하느라 화품花品의 아속雅俗을 살피지 못했다.

작은아버지의 연심재淵心齋[50]에 있는 매화나무는 호서湖西에서 온 것

46 이최지(李最之, 1696~1774)를 가리킨다.

47 김성응(金聖應, 1699~1764)을 가리킨다. '흠흠헌'은 그 당호다. 본관이 청풍(淸風)이고, 자는 군서(君瑞)다. 1728년(영조 4) 이인좌(李麟佐)의 난 이후 천거로 기용되어 총융사·어영대장·훈련대장·병조판서·형조판서·판윤 등을 역임하였다.

48 김양택(金陽澤, 1712~1777)을 가리킨다. '사서'(士舒)는 그 자다. 본관이 광산이고, 호는 건암(健庵)이다. 김만기(金萬基)의 손자이자 예조판서를 지낸 김진규(金鎭圭)의 아들로, 1743년(영조 19)에 문과에 급제한 후 대제학과 우의정을 지냈고, 1776년에 영의정이 되었다. 문집으로 『건암집』(健庵集)이 있다. 김양택의 부친인 김진규는 이경여의 장자인 이민장의 사위이다. 따라서 김양택과 이인상은 인척관계다.

49 이인상의 사종숙(四從叔) 이휘지(李徽之, 1715~1785)를 가리킨다. 자는 미경(美卿), 호는 노포(老浦)다. 1741년(영조 17) 진사시에 합격하고 음사(蔭仕)로 영유 현감·순창 군수·연안 부사·성주 목사 등을 지냈으며, 1766년 문과에 급제하였다. 이조참의를 거쳐 성절사(聖節使)로 청나라에 다녀왔으며 홍문관대제학을 제수받았다. 강화부 유수·규장각 제학·평안도 관찰사·우의정·실록청 총재관·판중추부사 등을 지냈다.

50 이최지의 서재 이름이다.

으로, 살구나무에 접을 붙였는데[51] 밑동이 늙고 가지가 짧아 모양이 마치 박쥐가 날개를 떨치려는 것 같았다. 병자년(1756) 겨울에 처음 꽃봉오리를 맺어 베갯머리로 옮겼는데 집이 추워 나무가 병이 들었다가 정축년(1757) 봄이 되어서야 몇 송이가 피었다. 정축년 겨울에 꽃이 비로소 성개하여, 매번 달밤이면 간혹 촛불을 들고 그림자를 비추며 옆에서 모시면서 기뻐하였다. 꽃이 시들지 않고 오래 갔다.

기사년(1749)에 나는 사근역의 남계藍溪[52] 가에 수수정數樹亭[53]을 짓고서 분홍꽃이 피는 큰 매화나무를 사서 정자 아래에 심었다. 도끼로 따갠 늙은 밑동이 산처럼 우뚝하여 깊고도 높았으며, 뒤에서 가지 몇 개가 나와 앞으로 드리워져 어지럽게 얽혀 둘러져 있었으니, 보는 사람들이 장관으로 여겼다. 나는 이 매화나무를 가져다 산방山房[54]에 두고 처자에게 자랑하였는데 미처 꽃을 피우지는 못했다.

경오년(1750)에 내가 설성雪城(음죽)으로 부임하면서 오자吳子 경보敬父에게 이 나무를 맡겼는데, 매화가 미처 피기 전에 경보가 언사言事로 죄를 얻어 흠흠헌 김공께 나무를 맡기고 어강魚江[55]으로 귀양을 갔다. 신

51 매화는 흔히 살구나무에 접을 붙인다. 강희안 저, 이종묵 역해, 『양화소록』(아카넷, 2012), 167면 참조.
52 현재의 경상남도 함양군 수동면 일대를 말한다. '남계'라는 시내가 있어 이리 불렸다. 『뇌상관고』 제5책의 「정봉사(鄭奉事) 제문」(원제 '祭鄭奉事文')에는 '藍溪'로 표기되어 있다. 부근에 정여창을 제향(祭享)하는 남계서원(藍溪書院)이 있는데, 『명종실록』 명종 21년(1566) 6월 15일 기사에 '藍溪書院'이라고 사액(賜額)했다는 말이 보이며, 서원의 현판에도 '藍溪'로 되어 있다.
53 이인상이 사근역 역사(驛舍) 동쪽에 세운 정자다. 당시 송문흠(宋文欽)이 팔분(八分)으로 쓴 '數樹亭'이라는 편액이 걸려 있었다. 이덕무, 「數樹亭」, 『寒竹堂涉筆(上)』(『청장관전서』 권69 所收)에 수수정에 관한 자세한 기록이 보인다.
54 남산의 능호관을 말한다. '산관'(山館)이라고도 했다.
55 함경남도 삼수(三水)에 있는 어면강(魚面江)을 말한다.

미년(1751)에 경보는 어강에서 죽었다. 갑술년(1754)에 내가 설성에서 돌아와 매화나무를 산방으로 되가져왔는데, 집이 추워 꽃이 피지 않고 움츠러 있었으며 을해년(1755) 2월에 이르러서야 꽃이 피니, 진한 빛깔과 향긋한 향기가 사람으로 하여금 추위를 잊게 했다. 시들어가면서 분홍빛이 옅어져 점점 새하얀 색이 되니 군세고 아름다워 아취가 있었으나 애석하게도 경보가 없어 알아보는 이가 드물었다.

나는 이 나무의 무성한 가지를 자르고 다듬어서 꽃이 기운을 보전하게 해주었다. 그러나 겨울이 되자 집이 추워서 또 꽃을 피우지 못하였다. 나는 장난삼아 글을 지어 매화를 타박하며[56] 그 열성熱性[57]을 기롱하였다. 병자년(1756) 봄에 다시 꽃이 성개하자 비로소 이 나무의 향기가 몹시 강렬해 다른 나무와 전혀 다르다는 것을 알게 되었는데, 한번 문을 열면 사방에 앉은 이들의 폐를 맑게 해 나는 이 나무를 몹시 아꼈다. 정축년(1757) 봄에 집안에 상喪이 있어[58] 매화나무를 돌보지 못했더니 결국 얼어 죽었다. 한 나무가 9년에 두 번 꽃을 피운 것, 사람은 늙고 나무는 이미 죽은 것에 느꺼움이 없지 않다. 꽃을 봄이 어찌 이리도 어려운지.

생각건대 내가 처음 매화를 완상한 때로부터 27년이 되었건만 내가 본 매화나무는 그 햇수에 미치지 못하며,[59] 꽃을 완상하던 옛 벗들이 대부분 고인이 되어 매화나무의 수가 더욱 줄었다. 사물의 성쇠를 보건대 매화보다 심한 것이 없으니 슬퍼하지 않을 수 있겠는가. 나는 다시 분매盆梅를 심을 마음이 없지만 옛 일을 차마 민멸泯滅시키지 못해「관매기」

56 1755년에 쓴「매화를 타박하는 글」(원제 '駁梅花文':『뇌상관고』제5책)을 이른다.
57 본성이 따뜻한 것을 좋아함을 이른다.
58 아내의 죽음을 가리킨다.
59 평생 본 매화나무가 모두 스물 일곱이 못 된다는 뜻이다.

를 짓는다. 정축년(1757) 12월에 고우관古友館[60]에서 쓰다.

始余不喜龕梅, 爲其矯揉樹性, 而用人力催花也. 辛亥, 始交金子良
哉. 良哉名其書室曰梅竹社, 雜植松梧楓檀之屬, 卉木繁鬱, 而特標梅
竹者, 識偏愛也. 余家玄溪水南, 社在水北, 晨夕往來唱酬, 社中卉木多
載詩中, 而余獨無梅詩, 良哉詩有"千盃酒乞畵梅語", 蓋諷余之滯也. 又
曰: "願君似貞松, 歲暮勗心期." 皆記社中樹也. 余亦有"小經黃花倒, 疎
桐白露凄"之句, 鄭丈安世諷之曰: "淸而不長." 甲寅, 遽哭良哉, 余衰朽,
至今無成. 每念良哉, 詩有骨力, 而竟不得中壽, 理何舛也.

甲寅冬, 余讀書于天汝氏之蒼石齋. 天汝借梅一盆, 幹不甚奇, 花特
盛. 自菩蕾至花盡結實, 掩書則輒有吟述, 而用古玉印識之, 或痛飮達
曙. 余詩曰: "高峰紅日上, 喬木烈風行", 頗覺恣肆.

戊午冬, 與李子廣文、金子孺文觀梅于南公雷淵堂, 酒後與南公論文
道之分. 余曰: "文章亦當尊孟子." 公曰: "孟子猶日月, 司馬氏如海. 日
月雖高明, 猶是一物; 海無所不蓄, 萬寶生焉. 如其論文, 當尊司馬氏."
余曰: "則無日月, 四時何成?" 公堅持不從, 艴然相笑. 劇醉而罷, 不記
梅花盛衰.

嘗拜禮山金丈于高梧軒, 賞龕梅. 公, 良哉氏大人, 風流甚盛, 數有朋
酒之會, 謁老琴師亦及梅信而至. 龕書詠梅詩, 自退漁先生以下一時諸
公之作俱在焉. 以公命, 余亦退賦二篇. 追念竹社舊事, 不勝愴恨. 在戊
午冬月.

60 '뇌상관'(雷象觀) '천뢰각'(天籟閣)과 함께 종강의 집에 붙인 이름의 하나다.

李聖輔湛存齋曠爽宜翫月, 南墻下多芍藥、菊花, 而任其榮枯. 蓄一梅, 枝幹繁柔抽長, 色深碧, 異他梅, 花厚瓣大, 釀芬透戶, 得自金日進. 余乘月數造嘗花, 輒有美酒, 韻士在座, 相與酣歌跌宕, 而聖輔雅不喜深苦語, 一切名毀得喪、時憂物情, 並一言了斷, 如風花過眼, 賞梅于湛存齋, 每令人神爽. 記余詩: "向夜松梧同晧月, 盈門風雪寡朱輪." 在戊午冬月.

庚申, 宋子士行仕桂坊, 旅寓明洞之尹水原小第, 得一梅樹, 不甚奇而病萎. 宋子將移植故山, 灌養有方, 梅漸活, 結蕚甚繁. 有勸掇蕚者, 宋子笑曰: "掇則氣全而減香. 與其減香, 寧使梅久病." 及花開, 掇雲母爲梅幅以護塵. 余數過問梅信. 辛酉上元, 繁蕚盡綻, 芬氣襲人. 宋子時偕、李子胤之與余共來, 賞花翫月.

辛酉春, 余得巡將成某梅, 植園中. 宋子士行勸作盆翫. 余始重冬梅, 以存微陽, 而屋寒, 梅不能開花. 壬戌冬, 又不能開, 移置士行旅寓, 候花開造賞, 戲賦「凍梅篇」以諷花.

甲子冬, 與吳子敬父讀書于桂山. 敬夫以梅、竹、芭蕉三盆寘一龕中, 蕉亦耐久. 敬夫之梅, 樛曲尺許, 忽倒枝下垂, 抽出嫩碧, 屈銕熔銅, 綴蕚甚繁, 映蕉夾竹, 助發風味. 同業而居, 看花始終者, 爲敬夫二佺文卿·子靜、金孺文、李胤之、尹子穆, 間來者, 宋士行、金元博、權亨叔、吳聖任. 一時朋友之樂, 莫盛于桂山讀書, 別有記述. 賞花盖屬餘事.

丙寅、丁卯間, 李子胤之蓄一梅, 楂形如破葫蘆, 側出一枝, 幽雅絶羣, 花瓣亦大. 胤之灌養矯揉旣有方, 而盆刻雲雷五嶽眞形, 列于香鼎荷觚之間, 風韻殊別. 後寄吳文卿家, 凍枯.

丙寅、丁卯間, 賞尹子子穆梅. 今年又賞子穆梅, 舊梅樹瘦, 而花遲至, 正月始開. 子穆命名曰王正春香, 賦詩寓感. 其詩曰: "遙憶西湖處士宅,

幾人相看動悲歌." 新梅綠萼大瓣出, 自寒泉先生家, 楂屈曲飛動, 如獸物昂首者, 古蒈芬錯, 如繡沃之有光, 蓋奇品也. 與金子元博、李子敬思同賞.

丁卯冬, 與天汝氏賞梅于洪汝範西城宅, 洪子祖東亦至. 後相與賦詩數篇以記之. 余與三子感時悼躬, 意殊寥落, 不能復記花品. 其後祖東病歿, 余亦不復至西城宅, 而汝範屋甚寒冷, 意梅已枯死.

戊辰, 吳敬父就臥雪園東築山天齋, 冬夜邀諸友, 賞桂山舊梅, 取文王鼎, 燒桂雪香, 懸氷燈于中梁, 酌酒螺杯, 極歡而罷. 其後敬父言事北遷, 歿于魚江之濱, 梅花存沒亦不可詳, 想念釀涕.

庚午上元, 訪洪侍直養之于鑄洞, 龕梅初開. 宋士行嘗以古隷書古絶句于龕戶. 余取晦翁詩義, 名其龕曰'眞香純白', 屋寒花懶, 夕又雲陰, 而靜坐薰香, 意無厭射. 向夜月明, 余喜賦詩曰:"淡雲疎雨中霄盡, 絶澗荒橋有客來." 後八年丁丑, 重賞此梅于洪子之室, 士行已作古人, 梅老而花猶盛開. 余與洪子鬢髮皤然, 對燈嗅香, 不勝悽神. 士行隷書漸沫, 已經收藏. 余爲改書'眞香純白'.

辛未冬, 陪伯氏拜退漁先生于梨湖上. 先生有小梅正開, 老查頗奇, 如丹汞怪石. 先生方病眼, 背燈嗅香, 吟一絶, 命余兄弟附和. 先生卒後, 從孫金舜咨重其梅, 舟運下驪江, 遇風沈失. 舜咨悲之, 作「沈梅文」.

李子廣文移家于蘭洞, 與余鐘崗書舍相近. 李子有梅一龕, 癸酉冬, 開花頗盛, 余就龕戶作篆書雜畫. 壬申冬夜, 與金孺文叔姪造飲花下, 廣文連倒巨盃, 而不見醉意, 語及時事, 嚴正果確, 幾欲出涕, 意不在賞花. 甲戌冬, 又賞此梅. 余詩曰:"懷友雪園空下涕, 和詩蘭谷不成聲." 蓋念吳敬父山天齋故遊也. 廣文與敬父交最深.

甲戌冬, 宿金進士伯愚家. 龕梅盛開, 罇酒甚美, 賓主飮頗過度, 煎茶

以解之, 醺然復醉. 朝起, 余賦短辭, 頌梅而戒酒, 書于龕戶.

甲戌除夕, 拜伯氏于玄溪宅. 金子元博, 金子舜咨亦至, 小醉梅下. 梅只數枝, 而花甚繁, 如綴明星, 芬耀滿室. 雖屋冷晚開, 他家梅花凋謝已盡, 而獨此花餞舊迎新, 吐納陽和, 且娛嘉賓, 甚可歎賞.

乙亥冬, 陪季父觀梅于欽欽軒金公家. 朝家新有酒令, 自丙子元朝禁釀. 公爲具名釀, 以餞酒賞花, 出大梅二樹. 一樹查老而偃, 怪偉空洞, 老枝勁媚, 花疎而大. 一樹枝繁花密, 發馥甚壯. 二樹方盛開, 賓主劇飲, 以醉爲度, 余頗失儀, 賞花不能致精.

乙亥冬, 又陪家叔觀梅于金公士舒家. 雪巢丈亦至. 純飲火酒, 劇醉餞酒, 不省花品雅俗.

季父淵心齋梅, 出自湖中, 接山杏, 根查古, 枝短, 形若伏翼將奮者. 丙子冬, 始結蕚, 移于枕上, 屋寒梅病, 至丁丑春, 開數花, 丁丑冬, 開花始盛. 每乘月夜, 或引燭照影陪侍爲歡. 花耐久不凋.

己巳, 余搆數樹亭于嶺驛濫溪上, 買粉紅大梅樹, 種于亭下, 斧分老查, 屹然如山, 邃而峻, 背出數枝, 偃垂于前, 圍繞蔘轕, 觀者壯之. 余携此梅, 置于山房, 而詑妻子, 未及開花. 庚午, 余赴官雪城, 托梅于吳子敬父, 花未及開, 而敬父言事獲罪, 托梅于欽欽軒金公, 而赴謫魚江. 辛未, 敬父歿于魚江. 甲戌, 余歸自雪城, 梅還山房, 而屋寒花澁, 至乙亥二月始開, 醲艷薰郁, 令人忘寒. 向衰紅淡, 漸成純白, 勁媚有趣. 惜敬父不在, 賞音者少!

余爲之剪裁繁枝, 使花氣全, 及冬屋寒, 又不能開花. 余戲作文以駁之, 諷其性熱. 至丙子春又盛開, 而始覺此樹香芬甚烈, 絶異他樹, 一開戶, 四座醒肺, 余甚惜之. 丁丑春, 家有喪, 不能護梅, 遂凍死. 感此一樹九年再花, 而人老而樹已萎, 看花何其難也!

念余自始觀梅二十七年, 而梅樹不及年數, 看花舊友, 多作故人, 又
減梅花之數, 觀物之盛衰莫甚於梅花, 得不愴然? 余無心復種盆梅, 而
不忍泯故事, 作「觀梅記」. 丁丑季冬, 書于古友館.

<div align="center">(「觀梅記」, 『뇌상관고』 제4책)</div>

이인상의 그림으로 오인되어 온 것들

1. 〈송하수업도〉松下授業圖
 28.7×27.5cm. 개인 소장.
 이인상이 그린 것으로 많이
 언급되고 있는 그림이지만,
 이인상의 필의筆意가 전연
 없다.

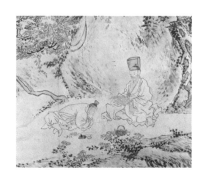

2. 〈일모장강도〉日暮長江圖
 20.5×14.0cm. 대림화랑에
 전시됐던 그림이다. 국립중
 앙박물관에 소장된 〈추강묘
 연도〉, 〈주희시의도〉, 〈강반
 모루도〉 등을 본떠 비슷한
 분위기를 내려고 애썼으나
 필력과 필치가 이인상의 것
 이 아니다.

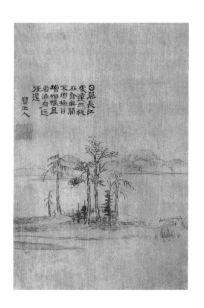

3. 〈유하대주도〉柳下待舟圖

　　좌우 각 40.7×28.2cm. 간송미술관에 소장된 《원령희초첩》元靈戱草
帖에 수록된 그림이다. 좌측면의 글씨도 동일인의 것으로 보인다. 그림
이든 글씨든 이인상의 필치가 아니다.

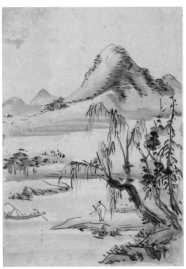

4. 〈현애독수도〉懸崖獨樹圖

　　27.5×15.2cm. 간송미술관에
　　소장되어 있다. 이인상 그림과
　　거리가 멀다.

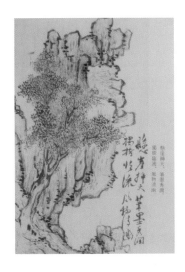

5. 〈송림도〉松林圖

28×47.5cm. 일본 유현재幽玄齋 소장이다. 이인상 그림과 거리가 멀다.

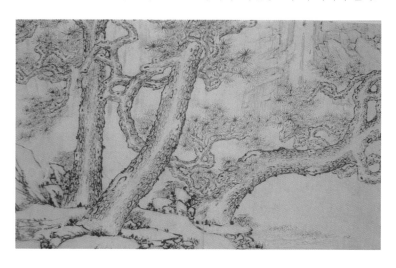

6. 〈산수도〉山水圖

27×30.5cm. 일본 유현재 소장이다. 이인상 그림과 거리가 멀다.

7. 〈옥류동도〉玉流洞圖

　28.7×44.3cm. 학고재에 전시됐던 그림으로, 도록집인『조선후기 그림의 기와 세』(이태호 엮음, 학고재, 2005)에 실려 있다. 간송미술관에 소장된 〈옥류동도〉를 흉내 낸 그림이다.

강세황』, 129면에서 인용

324면	정선, <피금정도>(《신묘년풍악도첩》 所收), 견본담채, 35.8×33.6㎝, 국립중앙박물관; 최완수, 『겸재를 따라가는 금강산 여행』(대원사, 1999), 54면에서 인용
325면	정선, <피금정도>(《해악전신첩》 所收), 견본담채, 32.1×24.9㎝, 간송미술관
332면	<야화촌주>(《丹壺墨蹟》 所收), 지본, 28.5×44㎝, 계명대학교 동산도서관
335면	<구담초루도>, 1758, 지본수묵, 30.8×20.2㎝, 개인; 『한국의 미 12: 산수화(하)』(중앙일보사, 1982), 도판 120 인용
345면	이방운, <구담도>(《四郡江山參僊水石帖》 所收), 지본담채, 26×32.5㎝, 국민대학교 박물관; 『그림과 책으로 만나는 충북의 산수』(국립청주박물관 전시도록, 2014), 106면에서 인용
350면	정선, <구담도>, 견본담채, 26.8×20.3㎝, 고려대학교 박물관; 최완수, 『겸재 정선 진경산수화』(범우사, 1993), 245면에서 인용
353면	<여재산음도상도>, 지본담채, 60×23.6㎝, 개인; 유홍준·이태호 편, 『遊戲三昧: 선비의 예술과 선비취미』(고서화도록 7, 학고재, 2003), 도판 20 인용
363면	소운종, 《태평산수도화》에 실린 <대소형산도>, 『中國古代版畵叢刊二編』 제8집, 50~51면에서 인용 《개자원화전》에 실린 <대소형산도>, 초집 제5책 2b~3a
365면	《개자원화전》에 실린 소운종의 <방황일봉부춘산도>, 초집 6b~7a 《개자원화전》에 실린 <곽종승화>, 초집 21b~22a
369면	<수석도>, 1738, 지본담채, 108.8×56.2㎝, 국립중앙박물관
380면	예찬, <고목유황도>, 지본수묵, 88.6×30㎝, 北京 故宮博物院; 『倪瓚』(中國畵大師經典系列叢書, 北京: 中國書店, 2011), 39면에서 인용
383면	홍인, <수석도>(《疵阜圖帖》 所收), 지본수묵, 22×14.5㎝, 安徽博物院; 『雲林宗脉(上卷)』, 39면에서 인용 이유방, <수석도>, 지본수묵, 126.2×30.2㎝, 香港 中文大學文物館; 戶田禎佑·小川裕充 編, 『中國繪畫總合圖錄 續編』 제2권(東京: 東京大學出版會, 1998), II-24의 도판 S17-051 인용
384면	사사표, <수석도 a>, 지본수묵, 114.1×57.3㎝, 개인; 戶田禎佑·小川裕充 編, 『中國繪畫總合圖錄 續編』 제3권(東京: 東京大學出版會, 1999), III-189의 도판 JP12-492 인용 사사표, <수석도 b>, 견본수묵, 크기 미상, 村上與四郞 컬렉션; 鈴木敬 編, 『中國繪畫總合圖錄』 제4권(東京: 東京大學出版會, 1983), IV-319의 도판 JP27-013 인용
385면	사사표, 《산수도책》 제4엽, 6엽, 9엽, 지본수묵, 각 24.9×21.2㎝, 東京國立博物館; 『中國繪畫總合圖錄』 제3권, III-71에서 인용
387면	부산, <산수도>(《山水圖冊》 所收), 지본담채, 25.6×23.5㎝, 개인; 『中國繪畫總合圖錄 續編』 제1권(1998), I-227에서 인용
388면	방이지, <방예찬산수도>, 지본수묵, 44.1×29.1㎝, 景元齋 컬렉션; 『中國繪畫總合圖錄』 제1권(1982), I-365의 도판 A31-144 인용

391면	<송지도>(《墨戱》所收), 지본수묵, 28.6×17.5㎝, 국립중앙박물관
392면	정선, <노송영지도>, 1755, 지본담채, 147×103㎝, 송암미술관
399면	<영지도>, 견본수묵, 15.4×21.5㎝, 개인
400면	심주, <훤석영지도>, 지본담채, 138×62㎝, 湖北省博物館; 吳敢, 『沈周』(北京: 河北敎育出版社, 2003), 71면에서 인용
	심주, <지란옥수도>, 지본담채, 135.1×55.8㎝, 臺灣 國立故宮博物院; 吳敢, 『沈周』, 68면에서 인용
	팔대산인, <영지>, 지본수묵, 크기·소장처 미상; 汪子頭 編, 『八大山人書畵集』 제1집 (北京: 人民美術出版社, 1985), 46면에서 인용
401면	《정씨묵원》의 <지구경>, 『中國古畵譜集成』 제5권, 253면
	《정씨묵원》의 <청운지>, 『中國古畵譜集成』 제5권, 147면
	《정씨묵원》의 <현광영지>, 《정씨묵원》 緇黃 上 18下; 『中國古代版畵叢刊二編』 제6집 서두의 예시 도판
	《십죽재서화보》의 <영지>, 『中國古畵譜集成』 제8권, 199면
407면	<송월도>, 지본수묵, 20.9×33㎝, 개인; 유복렬 편저, 『한국회화대관』(文敎院, 1969), 439면의 도판 271 인용
408면	《당육여화보》의 그림과 제발, 『唐詩畵譜』 113~114면에서 인용
411면	<설송도>, 지본수묵, 117×53㎝, 국립중앙박물관
424면	<고백행>, 지본, 28.3×50㎝, 개인
428면	손극홍, <세한삼우도>, 지본채색, 149.8×66.4㎝, 일본 개인; 『中國繪畵總合圖錄 續編』 제3권, 121면 도판 JP12-334에서 인용
	서방, <세한삼우도>, 견본담채, 147.6×43.1㎝, 일본 江田勇二 컬렉션; 『中國繪畵總合圖錄』 제4권, 265면 도판 JP14-061에서 인용
429면	작자 미상, <세한삼우도>, 고려, 견본채색, 134.7×99.8㎝, 일본 妙滿寺; 『中國繪畵總合圖錄』 제4권, 168면 도판 JT179-001에서 인용
430~431면	권돈인, <세한도>, 지본수묵, 22.1×101㎝, 국립중앙박물관
	김정희, <세한도>, 1844, 지본수묵, 23.3×146.4㎝, 개인
434면	김정희, <고사소요도>, 지본수묵, 24.9×29.7㎝, 간송미술관
441면	<송하독좌도>, 지본수묵, 80×40㎝, 평양 조선미술박물관; 유홍준, 『화인열전 2』(역사비평사, 2001), 112면에서 인용
452면	이재관, <송하처사도>, 지본채색, 138.8×66.2㎝, 국립중앙박물관
453면	윤제홍, <송하소향도>, 지본수묵, 28.5×43.1㎝, 개인; 『한국의 미 12: 산수화(하)』, 도판 136 인용
455면	윤제홍, <옥순봉도>(<指頭山水圖> 8폭 중 제3폭), 지본수묵, 67.3×45.4㎝, 삼성미술관 리움; 『그림과 책으로 만나는 충북의 산수』, 93면에서 인용
456면	윤제홍, <창하정망구담도>, 지본수묵, 28.5×42.5㎝, 개인; 『그림과 책으로 만나는 충북의 산수』, 102면에서 인용

457면	윤제홍, <옥순봉도>(《학산구구옹첩》 所收), 지본수묵, 58.5×31.6㎝, 개인;『그림과 책으로 만나는 충북의 산수』, 96면에서 인용
461면	<둔운도>, 지본수묵, 26×50㎝, 개인;『遊戱三昧: 선비의 예술과 선비취미』, 도판 17 인용
471면	<묵죽도>, 지본수묵, 26×50㎝, 개인;『遊戱三昧: 선비의 예술과 선비취미』, 도판 18 인용
475면	<수옥정도>, 지본담채, 34×23.5㎝, 평양 조선미술박물관; 조선유적유물도감 편찬위원회 편,『북한의 문화재와 문화유산(조선시대 편)』IV (서울대출판부, 2002), 121면에서 인용
476면	《삼재도회》의 산수판화, 王圻·王思義 纂輯,《삼재도회》地理 7·9권;『三才圖會(上)』(上海: 上海古籍出版社, 1988), 273·332면에서 인용
482면	이인문, <수옥정도>, 견본담채, 77.3×45.2㎝, 국립중앙박물관;『한국의 미 12: 산수화(하)』, 도판 74 인용
484~485면	『사근도형지안』, 1747, 楮紙 筆寫本, 51.6×55.5cm, 옛길박물관
489면	<구학정도>, 지본담채, 34×23.5㎝, 평양 조선미술박물관;『북한의 문화재와 문화유산(조선시대 편)』IV, 122면에서 인용
495면	<용유상탕도>, 지본수묵, 34×23.5㎝, 평양 조선미술박물관; 유홍준,『화인열전 2』, 98면에서 인용
501면	<은선대도>, 1738, 지본담채, 34×55㎝, 간송미술관
509면	傳 김홍도, <은선대 십이폭>(《金剛四郡帖》 所收), 지본담채, 30.4×43.7㎝, 개인;『단원 김홍도: 탄신 250주년 기념 특별전』(국립중앙박물관 전시도록, 1995), 40면의 도판 54 인용
512면	심사정, <강암파도>(《京口八景帖》 所收), 1768, 지본담채, 24×13.5㎝, 개인;『한국의 미 12: 산수화(하)』, 도판 39 인용
514면	정수영, <청룡담>(《海山帖》 所收), 1799, 지본담채, 33.8×30.8㎝, 국립중앙박물관;『한국의 미 12: 산수화(하)』, 도판 134 인용
515면	이윤영, <계산가수도>, 지본수묵, 30×50.6㎝, 개인;『한국의 미 12: 산수화(하)』, 도판 125 인용
517면	<옥류동도>, 1738, 지본담채, 34×58.5㎝, 간송미술관
519면	<유천점도>, 지본수묵, 24×43.2㎝, 개인
530면	조영석, <삼녀재봉도>(《麝臍帖》 所收), 지본담채, 22.5×27㎝, 개인;『觀我齋 趙榮祏 展』(동산방화랑 전시도록, 1984)에서 인용
534면	조영석, <어선도>, 1733, 지본담채, 28.5×38.1㎝, 국립중앙박물관;『표암 강세황』(국립중앙박물관 전시도록, 2013), 250면에서 인용
537면	<해선원섭도>, 지본담채, 26.4×69.5㎝, 호림박물관
549면	김홍도, <해상군선도 8첩병풍>, 견본채색, 각 150.3×51.5㎝, 국립중앙박물관; 진준현,『단원 김홍도 연구』(일지사, 1999), 470면에서 인용

550면	윤덕희, <군선경수도>, 견본수묵, 28.4×19.5㎝, 국립중앙박물관
557면	<호복간상도>, 지본수묵, 25.5×48.5㎝, 개인; 『조선시대회화명품전』(珍畵廊·孔昌畵廊 전시도록, 1988), 도판 9 인용
560면	문백인, <초곡도>, 지본담채, 79.2×46.6㎝, 北京 古宮博物院; 『中國傳世山水畵』 권 4(內蒙古人民出版社, 2002), 269면에서 인용
564면	왕몽, <동산초당도>, 지본담채, 111.4×61㎝, 臺灣 國立故宮博物院; 『王蒙』(中國畵大師經典系列叢書, 北京: 2001), 41면에서 인용
567면	<어초문답도>, 지본담채, 22.9×60.6㎝, 국립중앙박물관
571면	이명욱, <어초문답도>, 지본담채, 173×94.6㎝, 간송미술관
	홍득귀, <어초문답도>, 지본담채, 37×29㎝, 간송미술관
	정선, <어초문답도>, 지본담채, 23.5×33㎝, 간송미술관
573면	《개자원화전》에 제시된 漁舟와 木橋, 초집 제4책 35a, 45b
577면	<청호녹음도>, 1740, 지본담채, 22.1×53.5㎝, 국립중앙박물관
578면	정선, <행호관어도>(《京郊名勝帖》 所收), 견본담채, 23×29㎝, 간송미술관
	정선, <귀래정도>, 견본담채, 33.3×24.7㎝, 개인; 최완수, 『겸재 정선 진경산수화』, 127면에서 인용
583면	<송계누정도>, 지본담채, 22×63㎝, 개인
585면	송문흠이 1745년 가을에 담화재에서 쓴 전서(《槿墨》 所收), 지본, 25.2×34.5㎝, 성균관대학교 박물관
590면	<靜譚秋水, 雲看冷態>(《海左墨苑》 所收) 중의 '秋水'
	<在宥>(《寶山帖》 所收) 중의 '雷聲'
593면	<계정도>, 지본담채, 29.5×37.5㎝, 개인; 『조선시대회화명품전』, 도판 8 인용
599면	<준벽청류도>, 지본수묵, 20.5×47.6㎝, 개인; 이태호 엮음, 『조선후기 그림의 기와세』(고서화도록 8, 학고재, 2005), 도판 18 인용
617면	<소광정도>, 지본수묵, 23.1×57.7㎝, 서강대학교 박물관
622면	정선, <도봉서원도>, 재질·크기·소장처 미상; 이태호, 『그림으로 본 옛 서울』(서울학연구소, 1995), 도판 56 인용
623면	김석신, <도봉도>, 지본담채, 36.6×53.7㎝, 개인; 『그림으로 본 옛 서울』, 도판 62 인용
625면	<방심석전막작동작연가도>, 지본담채, 30.5×40㎝, 일본 개인; 『幽玄齋選 韓國古書畵圖錄』, 도판 77 인용
630면	석도의 방작, 지본담채, 118.5×41.5㎝, 프린스턴대 미술관; *Studies in connoisseurship*, D.C. New Jersey: Princeton University, 1973, p.257에서 인용
	작자 미상의 모작, 지본수묵, 103.6×30.3㎝, 프린스턴대 미술관; *Studies in connoisseurship*, p.263에서 인용
631면	홍콩의 개인이 소장한 또다른 모작(부분), 지본수묵, 크기 미상; *Studies in connoisseurship*, p.262에서 인용

641면	이윤영, <풍목괴석도>, 지본담채, 22.2×45.5㎝, 일본 개인;『幽玄齋選 韓國古書畵圖錄』, 도판 80 인용
646면	강세황, <방심석전벽오청서도>, 지본담채, 30.5×35.8㎝, 삼성미술관 리움;『표암 강세황』(국립중앙박물관 전시도록, 2013), 62면에서 인용
647면	《개자원화전》에 실린 심주의 <벽오청서도>, 초집 제5책 36a
649면	<북동강회도>(《墨戱》所收), 지본담채, 24.5×46㎝, 국립중앙박물관
671면	김홍도, <포의풍류도>, 지본담채, 27.9×37㎝, 개인;『한국의 미 21: 단원 김홍도』(중앙일보사, 1985), 도판 88 인용
683면	<추경산수도>(《墨戱》所收), 견본담채, 27.9×19.1㎝, 국립중앙박물관
684면	《고씨화보》에 실린 동원 산수화의 모작,『中國古畵譜集成』제2권, 70면에서 인용
685면	왕몽, <청변은거도>, 지본수묵, 140.6×42.2㎝, 上海博物館;『王蒙』(中國畵大師經典系列叢書, 中國書店, 2011), 27면에서 인용
691면	<수루오어도>, 1746, 지본담채, 24×53㎝, 국립중앙박물관
695면	《개자원화전》에 제시된 황대석삽파법과 황자구준법, 초집 제3책 6b, 29a
696~697면	황공망, <부춘산거도>(부분), 지본수묵, 33×636.9㎝, 臺灣 國立故宮博物院;『五代宋元山水名畵』(杭州: 西泠印社出版社, 2006), 72~73면에서 인용
698면	황공망, <천지석벽도>, 견본담채, 139.3×57.2㎝, 北京 古宮博物院;『元四家畵集(上卷)』, 7면에서 인용
703면	《고씨화보》의 황공망 모작,『中國古畵譜集成』제2권, 135면에서 인용
707면	<도연명시의도>, 지본담채, 25.5×65㎝, 개인; 유홍준,『화인열전 2』, 70면에서 인용【『화인열전 2』에는 이 그림이 뒤집어져 실려 있다.】
713면	《개자원화전》의 <천지석벽도>, 초집 제5책 30b~31a
716면	매청의 인물산수화(《倣古山水十二幀冊》所收), 지본수묵, 27.4×37.8㎝, 베를린국립박물관 동아시아미술관;『中國繪畵總合圖錄 續編』제2권, Ⅱ-282면의 도판 E18-108 7/13 인용
	매청의 소나무 그림(《倣古山水十二幀冊》所收), 지본수묵, 27.4×37.8㎝, 베를린국립박물관 동아시아미술관;『中國繪畵總合圖錄 續編』제2권, Ⅱ-282면의 도판 E18-108 13/13 인용
727면	<수하한담도>, 지본담채, 33.7×59.7㎝, 개인
733면	<수하한담도>의 跋, 지본, 크기 미상, 개인; 최순우 편,『한국미술』② 조선 Ⅰ(도산문화사, 1983), 130면의 참고도판 87 인용
751면	<수하관폭도>, 지본담채, 30×18.3㎝, 간송미술관
755면	<정연추단도>, 1745, 재질·크기·소장처 미상;『朝鮮名寶展覽會圖錄: 書畵編』(朝鮮美術館, 1938), 도판 27 인용
762면	정선, <정자연도>, 1738, 지본담채, 32.2×57.7㎝, 간송미술관;『겸재 정선 진경산수화』, 237면에서 인용
765면	<서지하화도>, 지본담채, 26×51.5㎝, 간송미술관

790면	금농, <하화도>(《花卉冊》 所收), 견본채색, 35.7×24㎝;『金農』(中國畵大師經典系列叢書, 中國書店, 2011), 5면에서 인용
791면	강세황, <연화도>(《豹菴帖》 所收), 견본담채, 28.5×22.3㎝, 국립중앙박물관;『표암 강세황』, 166면에서 인용
793면	<산천재야매도>, 1748, 지본수묵, 30.2×21.8㎝, 국립중앙박물관
831면	《개자원화전》에 제시된 '점정면예'의 법식, 제2집 제3책 《青在堂梅譜》 上冊 8a
835면	<묵매도>, 1757, 지본담채, 23.6×57㎝, 개인;『한중고서화명품선(3)』(동방화랑 전시도록, 1979), 도판 29 인용
858면	이인상이 이윤영에게 보낸 간찰, 1741, 지본, 19×37㎝, 개인
861면	<묵란도>, 지본수묵, 27.4×21㎝, 간송미술관
868면	《매죽난국사보》에 실린 난 그림,『唐詩畵譜』, 771~772면, 776~777면에서 인용
870면	<묵란도발>(《墨戲》 所收), 1749, 지본, 28.4×20.5㎝, 국립중앙박물관
874면	《매죽난국사보》에 실린 난초의 꽃 모양,『唐詩畵譜』, 769면 《개자원화전》에 실린 난초의 꽃 모양, 제2집 제1책 상책 10b 《십죽재서화보》에 실린 난초의 꽃 모양,『中國古畵譜集成』 제8권, 183·196면
875면	김정희, <불이선란>, 지본수묵, 55×31.1㎝, 개인;『한국의 미 17: 추사 김정희』(중앙일보사, 1981), 도판 101 인용
879면	<방정백설풍란도>, 지본수묵, 38.7×27.5㎝, 동산방화랑;『화인열전 2』, 81면에서 인용
880면	정룡, <묵란>, 1634, 지본수묵, 31×22.5㎝, 선문대학교 박물관; 유홍준·김채식 옮김,『김광국의 석농화원』(눌와, 2015), 206면에서 인용
882면	추사 김정희가 그린 난(《蘭盟帖》 상권 제12면 所收), 지본수묵, 22.8×27㎝, 간송미술관
893면	작자 미상, <이인상 초상>, 지본채색, 51×33㎝, 국립중앙박물관
896면	이윤영, <추강고정도>, 지본수묵, 35.2×48.5㎝, 개인;『조선후기 그림의 기와 세』, 도판 19 인용
899면	이윤영, <누각산수도>, 지본담채, 22.7×62.5㎝, 국립중앙박물관
900면	이윤영, <임정방우도>, 1743, 지본담채, 34.6×55.2㎝, 간송미술관
904면	이윤영, <노송도>, 지본담채, 22×29.3㎝, 간송미술관
907면	이윤영, <고란사도>, 1748, 지본담채, 29.5×43.5㎝, 개인
909면	작자 미상, <옥순봉도>, 지본담채, 22.5×57.3㎝, 고려대학교 박물관 작자 미상, <화적연도>, 지본담채, 22.5×57.3㎝, 고려대학교 박물관 작자 미상, <능파대도>, 지본담채, 22.5×57.3㎝, 고려대학교 박물관
911면	이윤영, <계산가수도>, 지본수묵, 30×50㎝, 개인;『한국의 미 12: 산수화(하)』, 도판 125 인용
915면	이윤영, <풍목괴석도>, 지본담채, 22.2×45.5㎝, 일본 개인;『幽玄齋選 韓國古書畵圖錄』, 도판 80 인용

918면	이윤영, <연접도>, 지본채색, 31.8×54.5㎝, 개인
920면	이윤영, <하화수선도>(《丹壺墨蹟》所收), 지본담채, 30×49.5㎝, 계명대학교 동산도서관
924면	이윤영, <단릉석도>, 1754, 지본수묵, 50×110㎝, 개인
928면	이윤영, <강풍산석도>, 1756, 지본담채, 23.3×62.1㎝, 국립중앙박물관
932면	이윤영, <종강모옥도>, 지본수묵, 24×18㎝, 개인
952면	작자 미상, <송하수업도>, 28.7×27.5㎝, 개인
	작자 미상, <일모장강도>, 20.5×14㎝, 대림화랑
953면	작자 미상, <유하대주도>(《元靈戱草帖》所收), 40.7×28.2㎝, 간송미술관
	작자 미상, <현애독수도>, 27.5×15.2㎝, 간송미술관
954면	작자 미상, <송림도>, 28×47.5㎝, 일본 幽玄齋
	작자 미상, <산수도>, 27×30.5㎝, 일본 幽玄齋
955면	작자 미상, <옥류동도>, 28.7×44.3㎝, 학고재

참고문헌

1. 한국 자료

a. 시문집

姜栢, 『愚谷集』

姜世晃, 『豹菴稿』

權尙夏, 『寒水齋集』

權燮, 『玉所稿』

權攇, 『震溟集』(草稿本)

金光遂, 『尙古堂遺蹟』(『고문연구』3, 1991 所收)

金龜柱, 『可庵遺稿』

金謹行, 『庸齋集』

金箕書, 『和樵謾稿』

金鑢, 『潭庭遺藁』

金茂澤, 『淵昭齋遺稿』

金相肅, 『坯窩遺稿』

金相肅, 『坯窩草』

金相岳, 『韋菴先生詩錄』

金相定, 『石堂遺稿』

金純澤, 『志素遺稿』

金時敏, 『東圃集』

金陽澤, 『健庵集』

金亮行, 『止菴集』

金元行, 『渼湖集』

金履坤, 『鳳麓集』

金履安, 『三山齋集』

金益兼, 『潛齋稿』

金正喜,『阮堂全集』

金鍾秀,『夢梧集』

金鍾厚,『本庵集』

金鎭商,『退漁堂遺稿』

金昌緝,『圃陰集』

金昌協,『農巖集』

金昌翕,『三淵集』

南公轍,『金陵集』

南有容,『雷淵集』

閔遇洙,『貞菴集』

朴珪壽,『瓛齋集』

朴聞,『挹翠軒遺稿』

朴齊家,『貞蕤閣集』

朴趾源,『燕巖集』

徐宗華,『藥軒遺集』

成大中,『青城集』

成海應,『研經齋全集』

宋奎濂,『霽月堂集』

宋明欽,『櫟泉集』

宋文欽,『閒靜堂集』

宋翼弼,『龜峰集』

宋煥箕,『性潭集』

沈翼雲,『百一集』

吳道一,『西坡集』

吳瑗,『月谷集』

吳載純,『醇庵集』

吳熙常,『老洲集』

兪莘煥,『鳳棲集』

兪漢雋,『自著』

兪漢雋,『著菴集』

尹得敍,『止齋詩集』

尹冕東,『娛軒集』

尹心衡,『臨齋集』

李敬輿,『白江集』

李匡師,『圓嶠集選』

李德懋,『靑莊館全書』

李明煥,『海嶽集』

李敏輔,『豊墅集』

李鳳煥,『雨念齋詩文鈔』

李書九,『薑山初集』(『薑山全書』所收)

李英裕,『雲巢謾藁』

李運永,『玉局齋遺稿』

李胤永,『丹陵山人遺集』

李胤永,『丹陵遺稿』

李義肅,『頤齋集』

李珥,『栗谷全書』

李麟祥,『雷象觀藁』

李麟祥,『凌壺集』

李緈,『陶菴集』

李正儒,『白石遺稿』

李最中,『換凡翁漫錄』

李最中,『韋菴集』

李羲天,『石樓遺稿』

任敬周,『靑川子稿』

任聖周,『鹿門集』

鄭來僑,『浣巖集』

趙龜命,『東谿集』

趙榮祏,『觀我齋稿』

趙최,『晩靜遺稿』

蔡之洪,『鳳巖集』

洪啓能,『莘村集』

洪樂純,『大陵遺稿』

洪大容,『湛軒書』

黃景源,『江漢集』

黃胤錫,『頤齋遺藁』

류명희·안유호 역주,『국역 류성룡 시 Ⅲ』, 서애선생기념사업회, 2017.

박희병·정길수 외 편역,『연암산문정독 2』, 돌베개, 2009.

박희병 옮김,『능호집』, 돌베개, 2016.

신호열 옮김,『국역 퇴계시(Ⅰ)』, 한국정신문화연구원, 1990.

이상하 옮김,『국역 읍취헌유고』, 민족문화추진회, 2006.

『耳目口心書』,『국역 청장관전서』Ⅷ, 민족문화추진회, 1980.

『寒竹堂涉筆』,『국역 청장관전서』ⅩⅡ, 민족문화추진회, 1977.

b. 史書, 榜目, 地誌, 傳記, 形止案

『承政院日記』

『明宗實錄』

『肅宗實錄』

『景宗實錄』

『英祖實錄』

『國朝文科榜目』

『司馬榜目』

『新增東國輿地勝覽』

『國朝人物考』

『沙斤道形止案』

이규상 지음, 민족문학사연구소 한문분과 옮김,『18세기 조선 인물지 幷世才彦錄』, 창작과
　　비평사, 1997.

c. 日記, 筆記, 類書, 編書, 選集, 사전

朴宗采,『過庭錄』

朴趾源,『熱河日記』

徐有榘,『林園經濟志』

沈鋅,『松泉筆譚』

柳琴 編,『韓客巾衍集』

兪晩柱,『欽英』

柳本藝,『漢京識略』

李圭景,『五洲衍文長箋散稿』

李書九,『書鯖』(『槿域書畵徵』所引)

黃胤錫,『頤齋亂藁』

『海南尹氏群書目錄』

姜斅錫,『典故大方』, 한양서원, 1927.

吳世昌,『槿域書畵徵』, 계명구락부, 1928.

李弘稙,『국사대사전』, 지문각, 1968.

『한국인명대사전』, 신구문화사, 1967.

허영환,『중국화가인명사전』, 열화당, 1977.

김하라 편역,『일기를 쓰다 2: 흠영 선집』(우리고전100선 제20책), 돌베개, 2015.

박희병 옮김,『나의 아버지 박지원』, 돌베개, 1998.

박희병 옮김,『고추장 작은 단지를 보내니』(원제 '燕巖先生書簡帖'), 개정판, 돌베개, 2006.

신익철 외 옮김,『교감역주 송천필담』, 보고사, 2009.

유홍준·김채식 옮김,『김광국의 석농화원』, 눌와, 2015.

d. 畵集, 書集, 圖錄, 印譜, 簡札

《元靈戲草帖》, 간송미술관 소장.

《海左墨苑》, 국립중앙박물관 소장.

《寶山帖》, 미국 버클리대학교 동아시아 도서관 아사미 문고 소장.

《墨戲》, 국립중앙박물관 소장.

《元靈筆》, 국립중앙박물관 소장.

《丹壺墨蹟》, 계명대학교 동산도서관 소장.

金光國,《石農畵苑》

오세창 편,《槿墨》, 성균관대학교 박물관 소장.

『한국의 미 12: 산수화(하)』, 중앙일보사, 1982.

『한국의 미 21: 단원 김홍도』, 중앙일보사, 1985.

『한국의 미 17: 추사 김정희』, 중앙일보사, 1981.

최순우 편,『한국미술』[2] 조선 I, 도산문화사, 1983.

『그림과 책으로 만나는 충북의 산수』, 국립청주박물관, 2014.

『朝鮮名寶展覽會圖錄: 書畵編』, 朝鮮美術館, 1938.

『朝鮮時代 逸名繪畫』, 東山房, 1981.

『續·朝鮮時代 逸名繪畫: 無款識 繪畫 特別展(Ⅱ)』, 東山房, 1982.

『능호관 이인상』, 국립중앙박물관, 2010.

『단원 김홍도: 탄신 250주년 기념 특별전』, 국립중앙박물관, 1995.

『조선후기 서예전』, 예술의전당, 1990.

유홍준·이태호 편, 『유희삼매: 선비의 예술과 선비취미』, 학고재, 2003.

이태호 엮음, 『조선후기 그림의 기와 세』, 학고재, 2005.

『澗松文華』 39, 1990.

『조선시대 회화전』, 대림화랑, 1992.

『표암 강세황』, 국립중앙박물관, 2013.

『觀我齋 趙榮祏展』, 동산방화랑, 1984.

『조선시대회화명품전』, 珍畫廊·孔昌畫廊, 1988.

『한중고서화명품선(3)』, 동방화랑, 1979.

『凌壺印譜』, 이인상 후손가 소장.

오세창, 『槿域印藪』, 대한민국국회도서관, 1968.

이인상이 이윤영에게 보낸 간찰, 1741, 개인 소장.

e. 족보

『光山金氏良簡公派譜』, 2010.

『南陽洪氏世譜』, 1853.

『水源白氏大同譜』, 1997.

『完山李氏世譜』, 이인상 후손가 소장.

『恩津宋氏同春堂文正公派譜』, 1994.

『全州柳氏大同譜』, 2000.

『全州李氏廣平大君派世譜』, 1977.

『平山申氏思簡公派譜』, 1990.

『韓山李氏良景公派世譜』, 1982.

『海州吳氏大同譜』, 1991.

2. 중국 자료

a. 經書, 諸子百家
『論語』

『論語集註』

『孟子』

『中庸』

『詩經』

『書經』

『易傳』

『禮記』

『周禮』

『周易』

『周易傳義大全』

『莊子』

『列子』

『雲笈七籤』

b. 시문집
『楚辭』

陶潛, 『陶淵明集』

馬通伯 校注, 『韓昌黎文集校注』, 香港: 中華書局, 1972.

楊倫 箋注, 『杜詩鏡銓』

仇兆鰲 注, 『杜詩詳註』

王維, 『王右丞集』

林逋, 『林和靖集』

『二程遺書』

蘇軾, 『蘇軾文集』, 北京: 中華書局, 1986.

陳與義, 『簡齋集』

朱熹, 『晦庵集』

朱熹, 『朱子大全』

陳亮, 『龍川集』

揭傒斯(元), 『文安集』

凌雲翰(元), 『木石軒集』

倪瓚, 『淸閟閣集』, 汪興祐 點校, 杭州 : 西泠印社出版社, 2010.

胡奎(明), 『斗南老人集』

吳寬(明), 『家藏集』

沈周, 『石田詩集』

董其昌(明), 『容臺集』

文洪(明) 撰, 『文氏五家集』

錢謙益(淸), 『有學集』

查禮(淸), 『銅鼓書堂遺稿』

乾隆帝, 『御製詩集』

翁方綱(淸), 『復初齋詩集』

류성준 譯解, 『초사』, 혜원출판사, 1996.

이성호 옮김, 『도연명전집』, 문자향, 2001.

c. 史書, 地誌

『漢書』

『後漢書』

『晉書』

『南史』

『宋史』

『明史』

『姑蘇志』(明 王鏊 撰)

d. 筆記, 類書, 選集, 編書 기타

蔡邕(後漢), 『琴操』

劉義慶(南朝 宋), 『世說新語』

祖冲之(南齊), 『述異記』

芮廷章(唐) 編, 『國秀集』

朱景玄(唐), 『唐朝名畵錄』

葉夢得(宋),『石林燕語』

葉夢得,『玉澗雜書』(『說郛』所收)

陳景沂(宋) 編,『全芳備祖集』

黃伯思(宋),『東觀餘論』

陳淳(宋),『北溪字義』

羅大經(宋),『鶴林玉露』

陶宗儀(元末明初),『說郛』

胡廣(明) 外,『性理大全』

董斯張(明),『廣博物志』

馮惟訥(明),『古詩紀』

張丑(明),『淸河書畫舫』

王世貞(明),『藝苑卮言』

董其昌(明),『畫禪室隨筆』

董其昌,『畫旨』

陸世儀(明末淸初),『思辨錄輯要』

王士禛,『居易錄』

王士禛,『池北偶談』

卞永譽(淸),『式古堂書畫彙考』

『御定佩文齋書畫譜』

『全唐詩』

『淵鑑類函』

陶樑(淸),『紅豆樹館書畫記』

김장환 역주,『세설신어(上)』, 살림출판사, 1996.

e. 畫譜, 畫集

《顧氏畫譜》,『中國古畫譜集成』2, 濟南: 山東美術出版社, 2000.

《芥子園畫傳》(三函十三册 彩色本), 北京: 中國書店, 1999.

《選刻扇譜》,『唐詩畫譜』, 臺北: 廣文書局, 1972.

《唐詩畫譜》,『歷代中國畫譜匯編』11, 天津: 天津古籍出版社, 1997.

『唐詩畫譜』(黃鳳池 等), 臺北: 廣文書局, 1972.

《程氏墨苑》,『中國古代版畫叢刊二編』6, 上海: 上海古籍出版社, 1994.

《程氏墨苑》,『中國古畫譜集成』5, 濟南: 山東美術出版社, 2000.

《十竹齋書畫譜》,『中國古畫譜集成』8, 濟南: 山東美術出版社, 2000.

《唐六如畫譜》,『唐詩畫譜』, 臺北: 廣文書局, 1972.

《梅竹蘭菊四譜》,『唐詩畫譜』, 臺北: 廣文書局, 1972.

《名山圖》,『中國古代版畫叢刊二編』8, 上海: 上海古籍出版社, 1994.

《海內奇觀》,『中國古代版畫叢刊二編』8.

《太平山水圖畫》,『中國古代版畫叢刊二編』8.

『佩文齋書畫譜』

『石渠寶笈』

『三才圖會(上)』, 上海: 上海古籍出版社, 1988.

『雲林宗脈-安徽博物院藏新安畫派作品集』, 澳門: 澳門藝術博物館, 2012.

『弘仁山水册』, 天津: 天津楊柳青畫社, 2002.

『八大山人書畫集』1, 北京: 人民美術出版社, 1985.

『中國傳世山水畫』4, 呼和浩特: 內蒙古人民出版社, 2002.

『五代宋元山水名畫』, 杭州: 西泠印社出版社, 2006.

『元四家畫集(上·下)』, 北京: 北京工藝美術出版社, 2005.

『沈周精品集』, 北京: 人民美術出版社, 1997.

『文徵明精品集』, 北京: 人民美術出版社, 1997.

『明四家画集』, 天津: 天津人民美術出版社, 1993.

『黃愼』, 中國畫大師經典系列叢書, 北京: 中國書店, 2011.

『倪瓚』, 中國畫大師經典系列叢書, 北京: 中國書店, 2011.

『王蒙』, 中國畫大師經典系列叢書, 北京: 中國書店, 2001.

『金農』, 中國畫大師經典系列叢書, 北京: 中國書店, 2011.

3. 일본 자료

鈴木敬 編,『中國繪畫總合圖錄』1, 東京: 東京大學出版會, 1982.

鈴木敬 編,『中國繪畫總合圖錄』3, 東京: 東京大學出版會, 1983.

鈴木敬 編,『中國繪畫總合圖錄』4, 東京: 東京大學出版會, 1983.

戶田禎佑·小川裕充 編,『中國繪畫總合圖錄 續編』1, 東京: 東京大學出版會, 1998.

戶田禎佑·小川裕充 編,『中國繪畫總合圖錄 續編』2, 東京: 東京大學出版會, 1998.

戶田禎佑·小川裕充 編,『中國繪畫總合圖錄 續編』3, 東京: 東京大學出版會, 1999.

『文人畵粹編 中國篇』3, 東京: 中央公論社, 1979.

『文人畵粹編 中國篇』4, 東京: 中央公論社, 1978.

『幽玄齋選 韓國古書畫圖錄』, 京都: 幽玄齋, 1996.

『描かれた風景－憧れの眞景·実景への關心』, 東京國立博物館, 2013.

4. 연구 논저

a. 저서

강관식, 『조선후기 궁중화원연구(상)』, 돌베개, 2001.

고연희, 『조선후기 산수기행예술연구』, 일지사, 2001.

김경숙, 『조선 후기 서얼문학 연구』, 소명출판, 2005.

박철상, 『세한도』, 문학동네, 2010.

박희병, 『한국고전인물전연구』, 한길사, 1992.

박희병, 『한국의 생태사상』, 돌베개, 1999.

박희병, 『한국한문소설교합구해』, 소명출판, 2005.

박희병, 『연암을 읽는다』, 돌베개, 2006.

박희병, 『연암과 선귤당의 대화』, 돌베개, 2010.

서울특별시사 편찬위원회 編, 『洞名沿革攷(Ⅱ): 中區篇』, 제2판, 1992.

송희경, 『조선후기 아회도』, 다올미디어, 2008.

안휘준, 『한국회화사』, 일지사, 1980.

유복렬, 『한국회화대관』, 문교원, 1969.

유홍준, 『화인열전 2』, 역사비평사, 2001.

이도원, 『한국 옛 경관 속의 생태지혜』, 서울대학교출판부, 2003.

이병주, 『관부연락선 Ⅱ』, 신구문화사, 1972.

이우복, 『옛 그림의 마음씨』, 학고재, 2006.

이우성, 『한국의 歷史像』, 창작과비평사, 1982.

이태호, 『그림으로 본 옛 서울』, 서울학연구소, 1995.

조동일, 『인물전설의 의미와 기능』, 영남대학교 출판부, 1990.

조선유적유물도감 편찬위원회 편, 『북한의 문화재와 문화유산(조선시대 편)』 Ⅳ, 서울대출
　　판부, 2002.

진준현, 『단원 김홍도 연구』, 일지사, 1999.

진준현, 『우리 땅 진경산수』, 보림출판사, 2004.

최완수, 『겸재 정선 진경산수화』, 범우사, 1993.

최완수, 『겸재를 따라가는 금강산 여행』, 대원사, 1999.

최완수, 『겸재 정선 2』, 현암사, 2009.

최완수, 『겸재 정선 3』, 현암사, 2009.

최완수 외, 『우리 문화의 황금기 진경시대1·2』, 돌베개, 1998.

한영우·박희병·전상인·미야지마 히로시·고석규, 『21세기 한국학 어떻게 할 것인가』, 푸른역사, 2005.

한정희, 『한국과 중국의 회화』, 학고재, 1999.

葛榮晉·王俊才, 『陸世儀評傳』, 南京: 南京大學出版社, 1996.

薛翔, 『新安畫派』, 中國畫派硏究叢書, 長春: 吉林美術出版社, 2003.

盛東濤, 『倪瓚』, 北京: 河北敎育出版社, 2006.

吳敢, 『沈周』, 北京: 河北敎育出版社, 2003.

鶴岡明美, 『江戸期実景図の研究』, 東京: 中央公論美術出版, 2012.

小林宏光, 『中國の版畫: 唐代から淸代末で』, 東京: 東信堂, 1995.

James Cahill, *Shadows of Mt. Huang: Chinese Painting and Printing of the Anhui School*, Berkeley: University Art Museum, 1981.

Marilyn and Shen Fu, *Studies in connoisseurship: Chinese paintings from the Arthur M. Sackler collections in New York, Princeton and Washington*, D.C. New Jersey: Princeton University, 1973.

칼 만하임 지음, 임석진 옮김, 『이데올로기와 유토피아』, 지학사, 1975.

에드워드 사이드 지음, 장호연 옮김, 『말년의 양식에 관하여』, 개정판, 마티, 2012.

고바야시 히로미쓰 지음, 김명선 옮김, 『중국의 전통판화』, 시공사, 2002.

b. 논문

강관식, 「추사 그림의 법고창신의 묘경」, 『추사와 그의 시대』, 돌베개, 2002.

강혜규, 『농재 홍백창의 『동유기실』 연구』, 서울대 박사학위논문, 2014.

강혜규, 「국내 소장 『명산승개기』의 서지적 고찰」, 『서지학연구』 64, 2015.

김명선, 「《개자원화전》 초집과 조선 후기 남종산수화」, 『미술사연구』 10, 1996.

김민영, 「능호관 이인상 산문 연구」, 서울대 석사학위논문, 2012.

김수진, 「능호관 이인상 문학 연구」, 서울대 박사학위논문, 2012.

김수진, 「이인상·김근행의 湖社講學에 대한 연구」, 『한국문화』 61, 2013.

김영진, 「조선후기 '와유록' 자료 개관: 새로 발굴된 김수증 편 『와유록』의 소개를 겸하여」, 한국학문학회 동계학술대회 발표문, 2011.

민경옥, 「능호관 이인상의 회화연구」, 홍익대 석사학위논문, 2007.

민길홍, 「조선후기 唐詩意圖의 연구」, 서울대 석사학위논문, 2001.

박경남, 「단릉 이윤영의 『山史』 연구」, 서울대 석사학위논문, 2001.

박도래, 「소운종의 산수화와 《태평산수도》 판화」, 『미술사학연구』 254, 2007.

박혜숙, 「조선의 매화시」, 『한국한문학연구』 26, 2000.

박혜숙, 「18~19세기 문헌에 보이는 화폐단위 번역의 문제」, 『민족문학사연구』 38, 2008.

박혜숙, 「老人一快事와 노년의 양식」, 『민족문학사연구』 41, 2009.

박혜숙, 「다산 정약용의 노년시」, 『민족문학사연구』 44, 2010.

박혜숙, 「매월당 김시습의 노년시」, 『한국학논집』 41, 2015.

박혜숙, 「이인상의 '관매기' 연구」, 『한국학연구』 42, 2016.

백승호, 「계명대학교 동산도서관 소장 간찰첩·시첩의 자료적 가치」, 『계명대학교 동산도서관 소장 고서의 자료적 가치』, 계명대학교출판부, 2010.

백승호, 「정조 시대 정치적 글쓰기 연구」, 서울대 박사학위논문, 2013.

변미영, 「《고씨화보》와 조선후기 산수화」, 『기초조형학연구』 5, 2004.

송혜경, 「《고씨화보》와 조선후기 회화」, 『미술사연구』 19, 2005.

신익철, 「한겨울 매화를 탐하다」, 『한국학 그림과 만나다』, 태학사, 2011.

유승민, 「능호관 이인상의 서예와 회화의 서화사적 위상」, 고려대 석사학위논문, 2006.

유홍준, 「능호관 이인상의 생애와 예술」, 홍익대 석사학위논문, 1983.

유홍준, 「이인상 회화의 형성과 변천」, 『정신문화연구』 19, 1984.

이선옥, 「조선 후기 중서층 화가들의 '울분' 표현 양상과 그 의미」, 『인문과학연구』 36, 강원대 인문과학연구소, 2013.

이순미, 「단릉 이윤영의 회화세계」, 『미술사학연구』 242·243, 2004.

이종묵, 「와유록 해제」, 『와유록』, 한국정신문화연구원 한국학자료총서 11, 1997.

이종묵, 「조선시대 와유문화 연구」, 『진단학보』 98, 2004.

임학성, 「18세기 중엽 사근도 소속 驛人의 직역과 신분 - 1747년 『沙斤道形止案』의 분석 사례」, 『사근도형지안』 발굴 학술대회 발표문, 2017.

장진성, 「이인상의 서얼의식 ─ 국립박물관 소장 〈검선도〉를 중심으로」, 『미술사와 시각문화』 1, 2002.

장진성, 「말이 끝나는 곳에서 그림은 시작된다─이인상의 서얼화」, 『한국학, 그림을 그리다』, 태학사, 2013.

장현주, 「송대 여동빈 신앙의 유행」, 『도교문화연구』 38, 2013.

정연식, 「조선시대의 술과 주막」, 『조선시대 사람들은 어떻게 살았을까 1』, 개정판, 청년사, 2005.

조병로, 「조선후기 사근역의 운영 및 『사근도형지안』의 내용과 성격」, 『사근도형지안』 발굴 학술대회 발표문, 2017.

조인희, 「조선 후기의 여동빈에 대한 회화 표현」, 『미술사학연구』 282, 2014.

진보라, 「《당시화보》와 조선후기 회화」, 이화여대 석사학위논문, 2006.

차미애, 「공재 윤두서의 중국출판물의 수용」, 『미술사학연구』 264, 2009.

최경원, 「조선 후기 對淸 회화 교류와 淸 회화 양식의 수용」, 홍익대 석사학위논문, 1996.

최동춘, 「추사 〈세한도〉의 청고고아 심미의식」, 『추사연구』 8, 2010.

하향주, 「《당시화보》와 조선후기 화단」, 『동악미술사학』 10, 2009.

허영환, 「당시화보 연구 – 중국의 화보 2」, 『미술사학』 3, 1991.

홍석란, 「능호관 이인상의 회화연구」, 홍익대 석사학위논문, 1982.

周積寅, 「簡議中國畵派-中國畵派硏究叢書序」, 『新安畵派』, 長春: 吉林美術出版社, 2003.

c. 토론문

박희병·허남진·임종태 토론, 「2017년 하계학술대회 종합토론─담헌 홍대용을 보는 시각들」, 『국문학연구』 36, 2017.

찾아보기